중국서예 풍격사

此書的飜譯出版獲得2015年中華學術外譯項目立項(15WYS005)，受到中華社會科學基金資助。

이 도서는 중국 정부의 2015년 중화학술번역사업에 선정(15WYS005) 되어 중국사회과학기금(Chinese Fund for the Humanities and Social Sciences)의 지원을 받아 번역 출판되었습니다.

中國 書藝 風格史

중국서예 풍격사

서리명徐利明 지음 / 곽노봉郭魯鳳 옮김

學古房

한국어판 서문

중국서예는 한자와 짝지어 발생하면서 서로 도와 이루어졌다. 전서·예서·초서·행서·진서는 이미 자체字體이면서 또한 서체書體이다. 그러므로 한자 발생은 형체와 서체를 이루는 단계에 이르러 서예는 사회생활의 간편하고 빠른 취지에 응해 천변만화하였으며, 자체를 완성하였을 때 서체도 완성하였다. 서예를 논하고 증거를 취할 때 갑골문·금문을 막론하고 묵서墨書·잔적殘迹은 모두 살아 있는 개성 생명이다. 이는 서체 변천의 풍격 표현이다.

위·진나라 이래로 다섯 종류 서체가 이미 완성되었고, 천여 년 서예 발전 궤적은 모두 개성 풍격의 새로움을 표현한 것이다. 역대 명가는 별이 하늘에서 빛나는 것과 같고, 서예의 정조·정취는 사람에 따라 다르며, 문인 사대부의 수양과 효능이 되어 사회적 의의는 날로 뚜렷해졌다. 컴퓨터 시대에 이르러서도 서예는 중국 및 한자 문화권 지역 문화전통에서 없앨 수 없다.

서예 풍격 변화가 무궁한 것은 서예 변천에서 무궁한 생명 기상이 끊임없이 원동력을 나타내었기 때문이다. 역대 감상자가 먼 곳에 있는 사람을 그리워하는 것은 사람을 끌어당

기는 데다 바로 서예가 그 사람과 같고 그의 풍토와 같으며, 그의 시대와 같기 때문이다. 아울러 예술과 정신의 미를 갖추고, 외재적인 것과 안으로 함유한 의미가 있어 뜻을 음미함이 무궁하다. 그러므로 서예 풍격은 역사나 학문을 이룰 수 있다.

　　졸저 『중국서법풍격사中國書法風格史』는 1987년에 시작하여 1991년 원고를 완성하고 하남미술출판사와 연고가 있어 1997년 1월에 출판하였다. 2009년 다시 인민미술출판사와 하남미술출판사가 합작하여 출판하였고, 전국 10개 미술출판사가 공동으로 추천하여 고등교육 '십일오十一五'·'십이오十二五'전국규획교재와 중국고등원교中國高等院校 전업계열 교재의 하나가 되었다. 2020년 다시 몽강소봉화미술출판사에서 제3판을 내었다. 이처럼 처음 출판한 이래 20여 년간 여러 차례 인쇄하여 중국고교미술서법학과 필수 중요 교재의 하나가 되었는데, 단지 하나의 학술 전문저작만은 아니었다.

　　본저는 중국국가사회과학기금·중화학술외역항목에 선정되어 한국 학자 곽노봉 교수가 정성을 다해 번역을 맡았고, 학고방 출판사는 『중국서예 풍격사』라는 제목의 한국판 출판을 맡았다. 저자는 특별히 이에 감사드린다. 이 번역서는 반드시 중·한문화교류에 적극 촉진 작용을 할 것이라 믿어 의심치 않는다. 이와 동시에 한 부의 참고서로 한국 고등 서예 교육에 유익한 지침을 제공할 것이다. 한국의 전문학자와 서예 동호인이 고귀한 의견을 제시해 주길 희망하는 것으로 서문을 대신한다.

<div align="right">

신축 초여름 남경에서

서리명

</div>

서언

　문자는 언어의 매개체이고 인류가 야만으로부터 문명에 진입한 세 개 주요 표지의 하나이다.
　중국 문자는 상형문자에서 시작하였다. 이집트·히타이트에도 상형문자가 있었지만 이미 소멸하였다. 서양은 문예 부흥 이후, 소수지역 문자 서사에도 서예가 있었다. 이 중에서 다만 한자 서면 형식 기초에서 발전한 중국서예가 있을 뿐이다. 그 영향을 받은 일본·한국서예는 순수예술 형식을 갖추었다.
　전설의 한자는 황제 때 사관 창힐이 발명하였다. 『회남자』에 "옛날 창힐이 문자를 만들자 하늘에서 비가 곡식으로 내렸고 귀신이 밤에 통곡했다."[1]는 것을 참고할 수 있다. 한나라 고유 주에 "창힐이 새 자취의 무늬를 보아 서계를 만든 것은 속이고 거짓된 싹이 생긴 것이다. 속이고 거짓된 싹이 나면 근본을 버리고 말단을 좇아 농경의 생계를 버리며 송곳과 칼의 이로움에 힘쓴다. 하늘은 장차 굶주림을 알았던 까닭에 비를 곡식으로 내렸고, 귀신은 문자로 캐묻는 것을 두려워한 까닭에 밤에 통곡하였다."[2]라고 하였다. 그는 긴급히 이어서 주를 지어 "귀신은 혹 토끼라 썼다. 토끼는 터럭을 취해 붓을 만드는 해로움이 그의 몸에 이르는 것을 두려한 까닭에 밤에 통곡했다."[3]라고 하였다.
　옛사람은 창힐을 문자의 신으로 삼아 제사를 지냈다. 청나라 학자 유학총은 『춘추공연도』를 편집하여 "창힐의 네 눈동자는 밝음을 일컫는다."[4]라고 하였다. 창힐의 사당·묘·위패·돈대는 북방에 두루 분포되었다. 그의 고향은 섬서성 백수현 사관향인데, 사당이 있고 조각상은 네 눈동자이다. 『제승』에 창힐 돈대는 산동성 수광현에 있다고 기록하였다.
　문자의 기원과 발전은 실제로 민간생활과 인연하고, 서예는 이것과 서로 짝이 되어 나왔으

1) 『淮南子·本經訓』: "昔者倉頡作書而天雨粟, 鬼夜哭."
2) 上同書, 高誘注: "倉頡視鳥迹之文造書契, 則詐僞萌生. 詐僞萌生則, 去本趨末, 棄農耕之業而務錐刀之利. 天知其將餓, 故爲雨粟, 鬼恐爲書文所劾, 故夜哭也."
3) 上同書: "鬼或作兎. 兎恐見取豪作筆, 害及其軀, 故夜哭."
4) 劉學寵, 『春秋孔演圖』: "倉頡四瞳, 是謂幷明."

며, 심미의식 작용 때문에 마침내 하나의 예술이 되었다. 조맹부는 「수석소림도권」이란 시에서 "돌은 비백서와 같고 나무는 주문과 같으며, 대나무를 치는 것은 또한 영자팔법과 통하네. 만약 어떤 사람이 이를 깨우칠 수 있으면 서화는 본래 같음을 알 것이네."[5]라고 하였다. 서화 동원은 거슬러 올라가 원시시대에 이를 수 있으니, 고대 암각화는 만년 이전까지 도달할 수 있다. 통계에 의하면, 도문 출토 지역 32곳에서 중복되지 않은 자형 680개는 가장 이른 앙소 문화 시기에 속한다고 확정할 수 있다. 2000년 4월 보계동가암 앙소문화 유적지에서 출토된 도분 표면 장식은 기필·운필·수필 흔적을 갖추어 고고학자는 당시 이미 붓을 발명하였다고 여겼으니, 지금부터 6000-7000년 전이다. 한자 서사는 특수한 붓·먹·종이·벼루에 의해 먹색이 날고 굵거나 가늘며, 부드럽거나 굳센 자태의 신기함이 천변만화하였다.

한자의 형形·음音·의義는 모두 심미 효능과 가치를 갖추고 있다. 『주례·지관·보씨』에 아동은 8세에 소학에 들어간다고 기록하였다. 보씨는 공경대부 자제를 육예로 가르쳤는데, 그중에 다섯 번째가 육서이다. 육서는 상형·회의·전주·지사·가차·형성이다. 허신은 『설문해자·서』에서 위에 서술한 육서를 말한 것 이외에 별도로 육서는 고문·기자·전서·좌서·무전·조충서라 하였다. 다시 팔체가 있으니, 대전·소전·각부·충서·모인·서서·수서·예서이다. 허신은 또한 한나라 『위율』을 근거하여 "학동은 17세 이상이면 비로소 시험을 보는데, 주문 구천 자를 외워야 비로소 벼슬아치가 될 수 있었다. …… 글씨가 혹 바르지 않으면 문득 죄명을 열거하여 탄핵했다."[6]라고 하였다.

동한시기 채옹은 『전서세』에서 "체재는 여섯 가지 전서가 있으니, 정묘함을 정신에 들였다. 혹 거북이 문양을 형상하였고, 혹 용 비늘과 유사하였다. 형체가 구불거리고 꼬리를 내쳤으며, 긴 날개와 짧은 몸을 하였다. …… 물결을 일으켜 떨치고 치며, 매가 쪼그려 앉고 새가 두려워 떠는 것 같다. 목은 끌어당기고 날개를 퍼덕거리며, 형세는 구름에 닿을 듯 높이 솟은 것 같다."[7]라고 하였다. 손씨 오나라 때 양천은 「초서부」를 지어 다음과 같이 자세하게 묘사하였다.

글자는 묘하고 좋음이 있어야 하며, 필세는 기이하게 아름다우며 나뉘어 달려야 한다. 예서체의 세미함을 이해하고, 흩어서 굽음에 맡겨 마땅함을 얻는다. 잠깐 버드나무를 날려 분발

5) 趙孟頫, 「秀石疏林圖卷」: "石如飛白木如籀, 寫竹還與八法通. 若也有人能會此, 須知書畫本來同."

6) 許愼, 『說文解字·敍』: "學僮十七以上始詩, 誦籀書九千字, 乃得爲吏. …… 書或不正, 輒擧劾之."

7) 蔡邕, 『篆書勢』: "體有六篆, 要妙入神. 或象龜文, 或比龍鱗. 紆體放尾, 長翅短身. …… 揚波振撇, 鷹跱鳥震. 延頸脅翼, 勢似凌雲."

하고, 용과 봉황이 오르는 거동과 같다. 신령의 변화에 응해 해와 달의 차거나 이지러짐을 형상한다. 글씨 자취는 우뚝 솟아 꼿꼿이 세우고, 형체를 평형하게 하며 고르게 베푼다. 혹 단속해 묶고 서로 껴안으며, 혹 흔들거리고 들여 늘어뜨린다. 혹 모으거나 잘라 정제하고, 혹 위아래로 가지런하지 않게 한다. 혹 그늘진 봉우리가 높이 들고, 혹 떨어진 대 꺼풀이 스스로 쪼개진다. 포치는 잘 아름답게 베풀어 밝은 구슬이 빛을 분산하는 것 같다. 붓을 펴서 무늬를 늘어놓음은 봄꽃의 가지를 날리는 것 같다. 먹을 들어 형체를 좇음은 미녀의 긴 눈썹과 같다. 미끄럽고 윤택함이 혼잡하게 바뀜은 긴 여울이 갈림길을 나누는 것 같다. 골력이 굳세고 건장함은 기둥 주춧돌의 터가 아닌 것 같다. 섬돌을 끊고 활이 다함은 장인이 법도를 다한 것 같다. 별빛의 뾰족한 끝으로 월아산을 읊음은 엄동설한의 가지를 받드는 것 같다. 모든 교묘한 자태는 기이함을 다하지 않음이 없다. 완연히 전환하고 뒤집음은 실이 서로 유지하는 것 같다.[8]

한나라 서예가는 이미 적지 않았다. 진나라 왕희지는 서예를 최고봉으로 끌어올렸다. 전하는 말에 의하면, 위부인 위삭은 채옹의 『필론』을 왕희지 부친 왕광에게 주어 보관하도록 하였다. 왕광은 베개에 두었는데, 왕희지는 6세에 글씨를 배워서 12세에 베개 속을 엿보아 읽고 글씨가 크게 진보하였다. 이렇게 베개 속에 둘 수 있는 것은 마땅히 비단 글씨 백서이다.

당나라 국학에 여섯 가지가 있는데, 그중 다섯 번째가 서학이고, 서학박사를 설치하여 글씨는 날마다 종이 한 폭에 써서 배웠다. 이는 서예를 가르침으로 삼은 것이다. 인재를 선발하는 방법은 네 가지가 있는데, 그중 세 번째가 서예로 해법이 굳세고 아름다운 것을 규격에 합하는 것으로 삼았으니, 이는 서예로 선비를 취한 것이다.

두보는 「관공손대랑제자무검기행」이란 시 서문에서 장욱이 항상 공손대랑의 춤을 보고 "이로부터 초서가 크게 나아갔다."[9]라고 하였다. 예술 생리 생태 관점에서 각종 예술의 내용과 형식은 서로 통함을 알 수 있다.

'풍격'이란 말은 본래 인격의 풍채를 가리켰는데, 유협은 『문심조룡』에서 이것으로 시문의 격조를 가리켰다.

문자를 서사하거나 새김은 수많은 계층의 대중들에 의한 것이다. 여기에는 수공기예의 사

8) 楊泉,「草書賦」:"字要妙而有好, 勢奇綺而分馳. 解隸體之細微, 散委曲而得宜. 乍楊柳而奮發, 似龍鳳之騰儀. 應神靈之變化, 像日月之盈虧. 書蹤竦而值立, 衡平體而均施. 或斂束而相抱, 或婆娑而入垂. 或攢翦而齊整, 或上下而參差. 或陰岑而高擧, 或落籜而自披. 其布叙施媚, 如明珠之陸離. 發翰擄藻, 如春華之楊枝. 提擥縱體, 如美女之長眉. 其滑澤旬易, 如長溜之分歧. 其骨梗强壯, 如柱礎之不基. 斷除弓盡, 如工匠之盡規. 其芒角吟牙, 如嚴霜之傅枝. 衆巧百態, 無不盡奇. 宛轉翻覆, 如絲相持."
9) 杜甫,「觀公孫大娘弟子舞劍器行」:"自此草書長進."

8

람을 포함하고 심후한 민간 실천이 쌓여 풍격은 더욱 풍부하며 변화가 많았으나 단지 그들 이름은 청사에 남지 않았을 뿐이다. 서예는 문인 사대부들이 성정을 나타내는 하나의 예술이 됨에 따라 서예 풍격에 대한 추구는 더욱 주체 개성의 표현과 발양을 중시하였다. 이로 말미 암아 서예미의 무궁한 변화와 유파가 분분한 국면을 조성하였다.

미국 선도사 제임스 퍼거슨J.C.Fergusen, 1866-1945은 금릉대학 전신인 회문서원의 창설자 로 서양박사이고 중국통이며, 중국정부 서양고문이었다. 그는 "중국 모든 예술은 중국서예의 연장이다."라고 한마디를 하였다. 한자는 점과 필획으로 구성되었는데, 진실로 여산의 참모 습과 같은 이 말이 외국 사람에 의해 체현되었다.

"수학은 과학의 어머니이다."라는 것은 복잡한 자연과 인문현상이 정보 요소가 되어 표현 되고 전달하는데, 원래는 점과 선이었다. 일체 모든 것이 디지털이다.

석도는 "필묵은 마땅히 시대를 따른다."라고 하였다. 시대는 이미 정보 단계에 진입하였고, 계산기는 매우 큰 영역에서 필묵을 대신한다. 아동들은 더는 선생의 필묵 유희를 따르지 않 고, 컴퓨터 서체는 사회 모든 교류 장소에 골고루 퍼졌다. 청소년 학생은 모두 엄지 일족이 고, 음성 가무와 도상들은 모두 건반에서 두드릴 수 있다. 모필 서예는 이미 예술 유산이 되었다.

우리는 이를 비관하지 말아야 한다. 농촌 자제가 도시 대학에 진입하고, 집안 글씨는 부모 안중에 모두 정부문건 같으며, 친한 사람이 거두어 치졸한 서체에 섞을 수 있을 것이다. 모든 사물의 발전은 영원히 나선형 방식에서 앞으로 나아가고 각 테두리는 모두 문자 서예의 근본 적 원인을 함유하고 있다. 기계 상품은 영원히 완전하게 수공 걸작을 대체할 수 없다. 채색 세계에서 흑백예술은 여전히 최고 점수를 차지하고 있다. 모든 사물은 언제나 돌아서 원점에 도달한다.

서리명 선생의 『중국서예 풍격사』초판 때 나는 서점에서 한 권을 샀다. 거칠게 읽고 세상 에서 아직 보지 못한 책이 나왔음에 놀랐다. 전체적으로 전반적이고 계통적이며, 구체적이고 깊으며 정확하게 중국서예 천년 발전을 논술하였다. 추상적이고 두루뭉술한 언어가 아니라 많은 문서의 분석과 종합이며, 그뿐만 아니라 힘써 이것들의 궤적과 규율을 찾았다. 나는 비록 서예·풍격에 문외한이지만 모든 것을 뜻과 생각에서 느낄 수 있었고, 또한 모든 것이 뜻밖에 나왔다. 그는 후기에서 매우 낮은 어조로 말하였으나 독자는 상당한 울림을 느꼈을 것이다. 맑고 새로운 바람이 얼굴을 가볍게 치며 독자의 마음을 깊게 위로하니, 여기에서 다시 그의 성과에 대해 기술을 할 필요가 없다.

이 학술저작을 재판 찍는다며 작자는 나에게 무슨 말을 해달라고 하였다. 나는 감히 품평

하지 못하니 마땅히 많은 독자가 강평해야 할 것이다. 반드시 말할 것은 다시 속편을 지어 청나라 이후 근대·당대서예 및 서예 풍격을 재론하길 희망한다. 풍격은 비로소 구체적이고 심각하게 사람의 정신 역량을 느끼게 할 수 있다.

<div align="right">

梁白泉

2008년 6월 16일 金陵城郊咏梅山莊의 倚竹園에서

</div>

목차

서론

 예술 풍격이 미학 범주에 속하는 것은 어떤 예술미의 표현 형태를 가리키기 때문이다. 예술작품에 대해 말하면, 주로 작품에서 나타내는 독특한 의의의 심미 정취 및 예술 특색을 가리킨다. 19세기 독일 철학가 헤겔Hegel, Georg Wilhelm Friedrich 1770~1831은 『미학』에서 다음과 같이 말하였다.

> 프랑스의 명언에 "풍격은 곧 사람이다."라는 말이 있다. 풍격은 일반적으로 예술가의 표현 방식과 필치의 곡절 등으로 완전하게 그의 인격 특징을 나타낸다.

 이는 예술 풍격이 탄생하는 기본 근거를 제시한 말이다. 예술가는 그의 생활경력·사상의식·심미 관념·개인 성격 및 예술 실천에서 장악한 예술 표현기법 등이 다른 예술가와 같지 않은 것을 필연적으로 그가 창작한 예술작품에 나타낸다. 헤겔은 또한 '풍격'이란 것을 제시하면서 다음과 같이 말하였다.

> 풍격은 예술표현의 규정과 규율을 가리키니, 즉 대상을 빌려 표현하는 어떤 예술 특성의 규정과 규율이다. 이러한 의미에서 볼 때, 음악은 종교 음악 풍격과 가극 음악 풍격으로 구분할 수 있고, 회화는 역사화 풍격과 풍속화 풍격으로 구분할 수 있다. 이를 보면, 풍격은 사용하는 재료의 표현 방식일 뿐만 아니라 어떤 예술 종류의 요구와 주제 개념에서 나오는 규율임을 알 수 있다.

 이는 효능·목적·공구·재료 등으로 조성된 예술 풍격을 가리키는 말이다.

 동한시기에 인물을 품평하는 풍토가 성행하였고, 위·진나라에 이르러 인물의 풍모와 격조를 더욱 중시하였다. '풍격'이란 말은 최초에 이렇게 사용하였다. 예를 들면, 갈홍의 『포박자』와 『진서·유량전』에 다음과 같은 말이 보인다.

다리를 기울이고 의지하며 펴는 것을 아리땁고 고운 표준의 빼어남으로 삼으며, 풍격이 바르고 엄한 것을 시골의 순박하며 어리석음으로 삼는다.[1]

유량은 아름다운 자태와 용모를 지녔고 담론을 잘하였으며, 성정은 『장자』·『노자』를 좋아하여 풍격은 높고 단정하였다.[2]

이와 같은 예는 이루 헤아릴 수 없을 정도이다. 이후 '풍격'이란 단어는 예술작품을 품평하는 데에 사용되었다. 예를 들면, 장회관은 『서단』에서 박소지의 서예에 대해 다음과 같이 말하였다.

왕헌지를 스승의 법도로 삼아 풍격이 빼어나고 기이하였으며, 용맹스러운 장수가 갑을 열어 빛이 사람에게 쏘이고 위나라의 굳셈은 오랑캐에 임해 종횡으로 적을 제압하는 것과 같다.[3]

이는 서예작품의 풍모와 격조를 가리킨 말이다. 이렇게 '풍격'이란 단어는 오랫동안 문예작품의 품평에 사용하였다.

예술 풍격의 탄생 원인은 여러 가지가 있지만, 이로부터 예술 풍격을 결정하는 풍부하고 다채로운 특색을 갖추었다. 이를 크게 나누면, 시대·민족·지역·개인 풍격 등이 있다. 자세히 나누면, 효능과 목적으로 결정하는 풍격, 예술 체제의 서로 다른 풍격, 특정 기법으로 조성된 풍격, 성격 및 심미 정취로 조성된 풍격, 공구와 재료의 특수성으로 조성된 풍격 등이 있다. 서예가 예술 영역에서 독립을 이루려면, 풍격의 형성 및 표현에서도 기타 예술 형식과 서로 같은 공통적 규율을 갖춤과 동시에 독특한 개성 특징이 있어야 한다. 서예 풍격을 연구하기 전에 이러한 규율과 특징에 관해 먼저 연구할 필요가 있다.

1) 葛洪, 『抱朴子·疾謬』: "以傾倚申脚者爲妖姸標秀, 以風格端嚴者爲田舍朴騃."
2) 『晉書·庾亮傳』: "亮美姿容, 善談論, 性好莊老, 風格峻整."
3) 張懷瓘, 『書斷·中』: "師法小王, 風格秀異, 若干將出匣, 光芒射人, 魏武臨戎, 縱橫制敵."

제1절 한자의 실용성과 서예의 예술성

서예는 한자를 소재로 삼고, 선과 구성 운동을 형식으로 삼아 성령의 경지와 심미 이상을 체현하는 추상예술이다.[4] 이는 중국인 생활에서 정보 전파의 공구인 한자 발전에 의거한 독특한 예술 형식이다.

한자는 실용이고, 초기의 한자는 상형성을 구조의 기본 특징으로 삼아 이미 상형성이 있으면서 또한 예술의 표현성도 있었다. 중국의 오래된 한자만 상형성을 갖춘 것은 아니다. 실제로 세계 각 문명국가의 오래된 문자, 예를 들면 수메르와 바빌론 사람들의 설형문자, 이집트의 도화문자 등은 모두 도화식의 문자부호가 변천하여 문자가 된 것이다. 이는 중국의 한자와 유사한 규율과 변천 과정을 가지고 있다. 그러나 현재 대부분 국가는 모두 병음문자를 채용하고, 유독 중국의 한자만 아직 이 길을 걸으면서 주음문자로 변하였다. 전서·예서·초서·행서·해서에서 이것의 변천 과정을 볼 수 있다. 따라서 한자의 변천과 서예의 변천은 필연적 관계를 갖고 있어 분리하여 생각할 수 없다.

한자의 초기 형태는 중국인의 자연미 법칙에 대한 인식, 즉 심미의식과 미에 대한 표현 능력을 반영하였다. 서예에서 용필과 결구의 변혁과 발전은 한자 형체의 상형성이 날로 약화하면서 더욱 추상적으로 발전하여 순수 언어부호에 이르렀다. 그러나 순수 언어부호의 자체字體, 예를 들면 행서·초서 등의 변천은 초기 형태의 상형으로 거슬러 올라갈 수 있다. 성숙한 한자는 형상화로 자연을 재현하는 것이 아니라 자연규율에 합하고 추상적으로 자연을 반영한 것이다. 이는 중국인이 자연미에 대한 고도의 이해와 형식규율에 대한 파악 능력을 나타낸 것이다. 한자는 이처럼 상형문자로부터 주음문자로 변하였고, 전서로부터 초서·행서·해서로 변한 것은 서예 및 서체 발전과 변화의 결과이다. 이에 이르러 서예는 비로소 언어를 기록하고 정보를 전파하는 실용의 요구에 만족할 수 있었으며, 또한 예술품으로써 이를 완상하고 이로부터 미의 향수를 획득하는 이중성격을 갖추었다. 그렇지 않으면 갑골각사·종정관지·벽돌·와당·비각·묘지명·간독 서예의 예술과 심미의 가치를 해석할 수 없을 것이다. 현재 볼 수 있는 최초의 성숙한 서예작품인 갑골문·금문 및 주서·묵서를 보면, 선과 결체의 미는 이미 상당히 높은 예술 심미 이상과 형식 표현의 능력을 체현하였으니, 이는 바로 예술의 창조이다.

4) 徐利明, 『書法藝術大觀·導論』: "書法是以漢字爲素材, 以線條及其構成運動爲形式, 來表現性靈和體現審美理想的抽象藝術."(學苑出版社 1991)

각종 서체는 모두 서예의 양식이다. 문자 변천에서 말하면 고금의 구분이 있지만, 예술발전으로 말하면 선후의 구별이 있다. 그러나 고금과 선후를 막론하고 모두 예술미의 형식 법칙에 부합하며, 각자 특정한 형식과 풍격을 형성하고 있다. 당시 비록 직업서예가는 없었으나 갑골과 청동기 명문을 쓰고 새기는 작업에 전문적으로 종사하는 인원이 있었다. 갑골문 글씨에 연습하여 새긴 것이 있는데, 이를 보면 이와 같은 작업은 필수적으로 일정한 조건에 부합해야 하고 상당한 수준을 요구했음을 알 수 있다. 이는 간단한 기계 조작과 같은 기술적인 문제가 아니라 당시 사람의 심미취향과 예술미 형식 법칙에 대한 인식 정도와 표현 능력을 나타내는 것이기도 하다. 서예의 각종 서체에 갖춰진 예술미는 본래 이전 사람들이 서예에서 창조한 약정속성이다. 이것이 마침내 규정을 이루었고, '이왕' 이후 서예창작 활동은 이미 규정된 형식의 제약에서 개성을 나타내는 창작으로 개인 풍격이 끊임없이 새롭게 나타났다.

미술에서 기타 형식의 탄생과 발전도 마찬가지로 채도·청동·화상석·하상전·벽화 등의 예술 형식은 본래 실용의 목적과 밀접한 관계가 있다. 이는 바로 예술은 사회생활에서 시작하였고, 또한 사회생활의 이치에 작용하고 있음을 설명하는 것이다. 회화가 독립하여 순수 감상의 예술 형식을 이루고, 예술창작이 특수한 노동이 되었으며, 작품은 예술가 직업 활동의 결과가 되어 예술작품이 순수한 감상품이 된 역사는 절대 길지 않다. 서예작품이 감상품이 되었고, 서예창작을 직업으로 삼는 전문 서예가들이 나타난 역사는 회화에 비해 짧다. 왕희지의 명작은 실용의 용도로 서사하지 않은 것이 없다. 설령 당·송나라 대가들의 작품, 예를 들면 편지·초고·비명 등은 모두 실용의 용도로 서사하였는데, 서예의 정취를 펼쳤지만 전문적인 예술창작 활동으로 이루어진 것이 아니다. 명·청나라의 서예가들도 순전히 전문적인 예술창작 활동을 할 수 없었고, 대부분 실용의 용도에서 예술 표현의 재능을 충분히 발휘한 것에 지나지 않는다. 그러므로 서예사에서 서예창작 활동은 대부분 실용의 목적을 수반하여 진행한 것이라 할 수 있다. 단지 근대 이래 모필로 실용 서사를 하는 데에 부담을 느끼고 경필과 컴퓨터로 대신한 이후 유구한 역사가 있는 모필 서예는 비로소 진정한 독립을 얻으면서 순수한 의미의 전문적이고 감상성을 갖춘 예술 형식이 되었을 뿐이다. "서예가 예술의 심미감상과 효능을 나타낼 수 있었던 것은 사회생활의 실용적 정보 전파 효능을 수반하면서 긴 역사의 발자취를 남겼기 때문이니, 이것이 바로 서예사이다."[5]

한자는 기나긴 변천 과정에서 시종 서예의 변천과 서로 작용하면서 상부상조를 이루었다.

5) 上同書 : "書法作爲藝術的審美欣賞功能, 與作爲社會生活實用的信息傳播功能相伴隨, 留下了漫長的歷史足迹 —這就是中國書法史."

실용의 간편하고 빠른 요구는 끊임없이 서예의 변화를 촉성하였고, 서예의 변화도 직접 자형 구조의 변천을 조성하였다. 그러나 자형 구조의 간이화 변화는 또한 반대로 서예의 진일보 변화를 재촉하였다. 자형과 서예는 서로 작용하면서 변화를 촉진하였으니, 서체의 변혁은 또한 자체의 변혁이라 할 수 있다. 그러나 서예의 변화는 동력이고, 아울러 예술 표현의 무궁한 잠재능력을 갖추고 있다.

'자체字體'는 문자학 각도에서 정의한 것이고, 착안점은 문자의 편방 조합 특징에 있다. 그러나 예술학 개념에서 '서체書體'의 용필 결구는 연구에 넣지 않는다. 그러므로 '구조'는 자체에 속한 개념이고, '결체'는 서예에 속한 개념으로 명확하게 구분할 수 있다. 동진시기 이전의 자체·서체의 변천 과정을 살펴보면, 자체의 변천은 서체의 변천에 힘입었음을 알 수 있다. 서체에서 용필·결체의 변화는 문자 구조에서도 변화를 나타내도록 하여 양적인 변화에서 질적인 변화에 이르러 새로운 서체를 탄생시켰는데, 이를 새로운 자체로 보기도 한다. 전서의 대전·소전, 예서의 고예·한예, 초서의 장초서·금초서, 행서·해서의 명칭은 이미 서체의 명칭이면서 또한 자체의 명칭이기도 하다. '서체'라는 단어는 이후 개인 풍격을 일컫는 말로 사용하였으니, 예를 들면 '안체顏體·유체柳體' 등이 있다. 혹은 특정 조건에서 형성된 서예 풍격을 일컫기도 하였으니, 예를 들면 '위비체魏碑體·사경체寫經體' 등이 있다. 이러한 개념은 정리할 수 있다. 이상에서 예를 든 것은 모두 작은 서체의 개념으로 볼 수 있어 큰 서체 개념에 귀속시킬 수 있으니, 즉 전서·예서·초서·행서·해서의 어떤 한 서체일 뿐이다. 예를 들면, '안체·유체'는 안진경·유공권의 해서를 가리키니, '해서'라는 큰 개념에 귀속시킬 수 있다. 갑골문은 고문자 학자들이 종종 이를 자체의 일종으로 보곤 한다. 그러나 갑골문은 공구·재료의 특수성으로 인해 조성된 특수한 서예 풍격이다. 문자의 구조는 당시 손으로 직접 쓴 수사체手寫體 묵적과 청동기 명문과는 어떠한 다른 점이 없고, 차별성은 서예의 결체에서 갑골의 견고함으로 인해 원형·호형의 필획을 쉽게 새기지 못한 것이다. 그러므로 결체는 둥근 것을 변하여 모나게 하였고, 선은 평평하고 곧으며 굳세면서 원전을 방절로 변화시켰다. 이는 단도로 새긴 갑골문 서예 풍격의 특징이다. 은상 말기에 쌍도로 새긴 갑골문은 반복하여 칼을 운용해서 묵적에 따라 새겼기 때문에 당시 수사체 묵적과 금문에 접근하면서 다시는 단도로 새긴 갑골문처럼 선명한 풍격의 특색이 나타나지 않았다. 갑골문 풍격도 작은 개념으로 대전이란 서체에 귀속시킬 수 있다. 본 서예연구의 저작에서는 기본적으로 예술 풍격 연구에 중점을 두었기 때문에 동진시기 이전의 한자 및 서예의 변천 과정을 '서체변천'이라 일컬었고, '자체변천'이라 일컫지 않았다. 왜냐하면, 서체라는 개념은 전서·예서·초서·행서·해서라는 다섯 가지 큰 서체의 풍격을 가리키기 때문이다.

제2절 서예 풍격의 기본 구성요소

서예 풍격의 형성은 주관·객관조건의 어떤 요소의 구성 때문에 이루어졌다. 총괄적으로 말하면, 크게 네 가지 요소로 귀납할 수 있다. 즉 특정 용도의 격식, 공구와 재료, 형식과 표현의 기교, 개성 기질과 심미 정취이니, 이에 대해 살펴보면 다음과 같다.

1. 특정 용도와 격식

서예는 실용한자의 기초에서 건립되었다. 서예의 예술표현은 종종 실용 목적의 필요에 따라 특정한 형상·격식을 이루면서 작가의 예술성을 발휘하였고, 이로부터 독특한 예술 풍격을 형성하였다. 진·한나라 와당의 서예가 가장 전형적인 예이다. '當'자는 '擋'자의 초문初文이다. 와당의 작용은 처마를 가리고 보호하는 것이다. 가린 상면의 와당이 흘러내리지 않도록 두 줄의 와당 사이에 생긴 틈을 가리고 덮어 고정하는 작용과 건축을 아름답게 하려는 목적에 사용하였다. 진·한나라 와당은 일반적으로 원형이고, 문자 내용은 대부분 축사로 사악함을 몰아내고 복을 축원하는 뜻이 담겨 있다. 또 궁전·관청 명칭 등이 있어 이것으로 해당 건축의 성질 혹은 소속을 나타내기도 하였다. 문자 결체의 변화는 외형의 둥근 테두리와 가운데 원심의 약속 아래 변형을 가했다. 이와 유사한 이치는 옛날 전폐·동경 명문의 서예에서도 표현한 바 있다. 이는 독특한 와당문·전폐문·동경문의 서예 풍격을 조성하는 중요 요소이다. 양흔은 『채고래능서인명』에서 다음과 같이 말하였다.

> 종요에게 세 가지 서체가 있었는데, 첫째는 명석서로 가장 묘하다. 둘째는 장정서로 비서로 전해지는 것을 소학생들에게 가르쳤다. 셋째는 행압서로 서로 안부를 묻는 것이다.[1]

여기서 말한 것은 용도와 목적의 요구가 다름으로 인해 서로 다른 서체를 채용했다는 것이다. 이것은 특정 용도에서 서예 풍격을 조성하는 기본요소의 하나이다. 다시 중당·수권·선면·대련·책혈·신찰·제기 등 서로 다른 격식은 서예창작에 대해 모두 일정한 요구가 있었다. 이에 대해 청나라 서예가 완원은 다음과 같이 말하였다.

[1] 羊欣, 『采古來能書人名』: "鍾有三體, 一曰銘石之書, 最妙者也. 二曰章程書, 傳秘書敎小學者也. 三曰行押書, 相聞者也."

24

짧은 종이나 긴 두루마리에 의태가 소쇄한 것은 첩의 장점이 뛰어난 것이다. 괘선이 방정하고 근엄하며 법서가 심각함은 비의 뛰어남에 따른 것이다.[2]

이는 서로 다른 용도와 목적 및 이에 상응하는 격식이 서예 풍격에 대한 작용을 지적한 말이다.

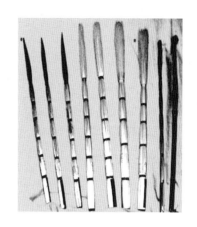

2. 공구와 재료

서예가가 선택한 공구와 재료는 직접 작품의 풍격에 작용한다. 예를 들면, 토호·낭호로 쓰는 것은 양호와 다르다. 토호·낭호는 강건하고 굳센 풍신을 잘 표현하고, 잘 사용하는 사람은 강한 가운데 부드러운 경지를 나타내는 경지에 이를 수 있다. 그러나 양호는 선이 부드럽고 질기며, 잘 사용하는 사람은 부드러운 가운데 강함을 깃들이는 경지에 도달할 수 있다. 청나라 등석여 이후 많은 서예가는 양호로 북비 서풍을 추구하여 영향이 오래되었는데, 200년 이래 글씨를 배우는 사람은 대부분 양호를 사용하고 있다. 이외에 명나라 진헌장은 스스로 '모룡필'을 제작하여 글씨를 썼다. 이 붓은 띠와 풀로 만들었기 때문에 붓의 성질이 토호·낭호·양호와 같지 않고, 선은 대부분 굵고 거칠며 마른 필획에서 더욱 활발함을 나타낸다. 이는 독특한 서풍을 형성하는 중요 요소의 하나이다. 상나라의 갑골문은 예리한 기물로 우골과 귀갑에 필획을 새긴 것이다. 그러나 갑골은 견고하여 새긴 필획과 선은 둥글게 전환함이 쉽지 않은 까닭에 대부분 모나게 꺾어 굳셈을 나타내었다. 설령 원전의 필획에 속하는 것이라도 여러 짧고 곧은 선을 꺾어서 연결하였다. 따라서 갑골문 풍격의 형성은 공구와 재료가 결정적 작용을 했다고 할 수 있다.

진헌장, 모룡필茅龍筆과 작품

2) 阮元, 『北碑南帖論』: "短箋長卷, 意態揮灑, 則帖擅其長. 界格方嚴, 法書深刻, 則碑據其勝."

3. 형식과 표현의 기교

　형식과 표현의 기교는 학서 과정에서 법도로 취한 비첩이나 스승에게 직접 가르침을 받은 영향 등과 밀접한 관계가 있다. 이외에 서예가들 자신의 개성 기질과 어떤 심미 편향에 근거하여 창조를 발휘하면서 형성된 습관적 형식과 표현의 기교가 있다. 일반적으로 말하면, 중봉과 측봉을 사용함이 다르고, 방필과 원필의 구별이 있으며, 용필의 정미함과 거칠음 또한 같지 않은 것 등이다. 결체의 장단·활협·내엽·외탁·평정·의측으로 필세를 취하는 표현도 같지 않다. 예를 들면, 하소기는 스스로 회완법을 창조하여 글씨를 썼는데, 운필 중에 떨치고 떠는 것을 더하였다. 이는 홀로 개성 특색을 갖춘 점과 필획 형태의 근원이다. 소식은 황정견의 글씨를 희롱하여 나뭇가지 끝에 뱀을 걸어 둔 것[樹梢掛蛇]과 같다고 하자 황정견은 웃으면서 선생님의 글씨는 돌에 눌린 두꺼비[石壓蛤蟆]와 같다고 말하였다. 이 두 종류의 풍격 형상은 모두 상대방 서예의 형체·필세·용필의 특징에 대해 말한 것이다.

4. 개성 기질과 심미 정취

　이는 서예가의 주관적 요소가 서예 풍격에 중대한 작용을 한다는 것을 가리킨 것이다. 개성 기질과 심미 정취의 관계에서 전자를 가장 기본으로 삼고, 이것이 후자에 영향을 준다. 그러나 어떤 조건에서는 후자도 전자에 반작용한다. 기질의 변화는 학문이 깊을 때 나타난다는 말이 있는 것처럼 이러한 정도에 이르면 심미 정취는 오히려 학식의 증진에 따라 변화를 나타내기도 한다. 개성 기질과 심미 정취가 서예 풍격에 주는 영향은 선천적 기본 성격과 후천적 학식 수양이 공통으로 예술 풍격에 작용하여 형성하는 것이니, 풍격은 바로 그 사람 자체라 할 수 있다. 서예사에 나타나는 여러 대가, 예를 들면 안진경·유공권·양응식·소식·미불·서위·동기창 등은 각자의 서예 풍격과 개성 기질·학식 수양·심미 정취 등이 완전히 일치하고 있다. 이에 대해서는 본문에서 자세히 논술하기로 하겠다.

　이상 서예 풍격을 형성하는 주관·객관적 요소를 네 가지로 귀납하였다. 그러나 각자가 단독적으로 존재하는 것이 아니라 상부상조하면서 하나의 서예작품에서 나타난다. 때로는 두 개 이상 혹은 네 가지가 공통으로 작용을 하면서 어떤 풍격 형태를 만들기도 한다. 그리고 시대의 서예 풍격은 많은 개성의 서예 풍격에서 나타난 공통성을 근거로 하여 형성한 것이다.

　한 시대의 정치·경제·사회의 생활 조건과 방식 등은 그 시대를 주도하는 심미풍토를 나타낸다. 이러한 심미풍토는 각 예술에 작용하면서 그 시대의 총체적 예술 풍격을 나타내는

데, 즉 유행이다. 서예는 그중에서 하나의 예술로 측면에서 이 시대 예술 풍격을 반영한다. 마찬가지로 이 시대의 서예작품은 작가의 개성 풍격인 독특성을 반영함과 동시에 시대 서예 풍격의 공통적 특징인 일반성의 체현을 피할 수 없다. 이전 사람의 이른바 '진인상운晉人尙韻 · 당인상법唐人尙法 · 송인상의宋人尙意'라는 것은 그 시대의 서예 풍격을 가장 간단하게 개괄한 말이다. 때로는 한두 사람의 유명 서예가의 서예 풍격 · 심미 관념 · 서사 기법 등도 그 시대에 광범위한 영향을 주기도 한다.

이외에 일정한 지역에서도 종종 지방 풍격을 나타내기도 한다. 이는 일정한 지역의 범위 안에서 서예가들이 서로 영향을 주거나 사람들이 공유하는 심미 정취 혹은 권위가 있는 인물을 선양하기 위해 대중들이 서로 본받아서 이루어진 것이다. 혹자는 어떤 사회의 공능 목적이나 특정한 공구라는 주관적 · 객관적 요소로 말미암아 일정 구역 범위 안의 서풍을 조성하고, 서예가 및 작품은 각자의 개성 풍격 위에 다시 이 구역 서예가 공유하는 지방 풍격의 특징을 나타내었다고 한다. 예를 들면, 춘추전국시기의 초 · 진 · 제 · 오 · 월 · 중산 등의 제후국은 각자의 지역에서 서예 풍격이 서로 다른 지방특색을 나타내었다. 이러한 것은 명문을 새기거나 주조한 것 혹은 수사체에서 모두 분명히 존재하고 있다. 또 남북조 시기에 남방과 북방의 서예는 필세 · 필법의 사승 관계, 기질 특징 및 격식 등에서 분명한 차별성이 존재하고 있다. 이로부터 서예 풍격의 지방 특색을 조성하였다.

서예 풍격의 변천에서 서로 다른 역사시기에는 서로 다른 특징을 가지고 있고, 서예 풍격의 네 가지 작용에서도 경중의 구별이 있다. 예를 들면, 서체의 변천 과정에서 효능 · 목적 · 격식은 서예 풍격 형성과정에 제일의 요소이다. 그리고 서체 변천이 결속한 뒤 서예의 발전이 문인의 개성 풍격에 진입한 이후 서예 풍격의 형성과 변화는 개성기질 · 심미 정취를 제일 요소로 삼는다. 예술창작 활동의 각도에서 말하면, 개성기질 · 심미 정취는 네 가지 요소에서 제일이고, 풍격 형성의 주관적 조건과 주체이다. 기타 풍격의 요소, 예를 들면 효능 · 목적 · 격식 · 필묵 기교 · 공구 · 재료 등은 풍격 형성의 객관조건이고 서예가 심미 정취의 매개체이다. 서예가의 개성기질 · 심미 정취 · 예술 재능은 매개체를 통해 충분히 표현되고, 이로부터 웅혼雄渾 · 고박古朴 · 창경蒼勁 · 영수靈秀 · 청아淸雅 · 단장端莊 · 생졸生拙 등의 예술 풍격을 나타낸다. 서예 풍격은 각종 서예 풍격 형성의 역사적 원인과 주관 · 객관적 조건을 연구한 기초에서 원류와 각 시대의 특징을 연구하여 이것의 주류와 지파를 정리하는 것이다. 따라서 이를 통해 서예 풍격 변천의 계통과 규율을 분명히 이해할 수 있을 것이다.

제3절 서예 풍격사의 기본 특징

서예 풍격의 변화는 다채롭고 풍부하며, 역사의 변천도 매우 복잡하여 각 시대의 사회·정치·경제·과학·문화·철학·문예의 발전상황 및 사회 풍토와 밀접한 관계가 있다. 이는 단순히 하나의 예술 풍격 문제일 뿐만 아니라 어떤 문화 현상을 반영하고, 철학적·미학적 관념과 사조를 체현한 것이기도 하다. 서예 풍격의 변천을 고찰하고 연구할 때 다음과 같은 몇 가지 점에 유의해야 한다.

1. 시기 분류

1985년 석사학위 논문에서 서예 변천은 위·진나라에 이르러 전서·예서·초서·행서·해서의 형식이 이미 갖추어졌고, 왕희지의 금체서는 이미 형식의 정형화와 법도의 완비를 제시하였다. 일반적으로 해서의 발전은 당나라의 안진경·유공권에 이르러 비로소 성숙함을 나타내었다. 안진경·유공권의 해서는 성숙한 이후 진일보한 형식으로 발전하여 최고의 경지에 도달하였다. 각종 서체는 모두 이미 완비된 조건에서 이후 서예가들이 자신의 풍격을 창조하여 재능을 펼쳤고, 아울러 시대마다 공통적 시대 서풍을 형성하였다. 그러므로 서체 변천의 연구에서 인용하는 고대 자료는 상나라로부터 동진시기에 이르는데, 위로는 신석기 시대를 섭렵하고 아래로는 '이왕'의 초서·행서·해서를 분석하여 논증하였다. '이왕'의 서예는 이미 서체 변천의 종결을 상징하고, 또한 개성 풍격의 시작을 상징하기도 한다. 논술이 편하도록 여기에서는 서체 변천을 서진시기에서 그치고, 동진시기는 개성 풍격이 새로 나난 시기로 삼겠다. 그러나 구체적 분석과 논증을 할 때는 이전 시기와 서로 연결하여 설명하도록 하겠다.

서예와 형식이 탄생하고 변천하여 여러 서체가 완비하기까지는 장기간의 여정이 있었다. 대체로 말하면, 상·주·진나라는 전서 시대로 가장 길었다. 한나라는 예서 시대이고, 삼국·양진은 초서·행서·해서의 형성기이다. 서예의 각종 형식과 용필·결체·장법 등의 법칙은 이에 이르러 서로 규정을 이어 내려갔고, 동진시기 '이왕'의 풍격은 금체서인 초서·행서·해서의 정형화와 법도의 완비를 상징하며 문인 사대부의 개성 풍격에서 제일 먼저 나타난 대가였다.

위·진나라는 역사에서 사회의 각 방면에 중대한 변혁을 나타내었던 시기이다. 정치·경

제·과학·문화는 물론이고 전체 의식형태에서 철학·종교·문예의 각 방면에도 모두 역사적 전환점을 일으켰다. 문예 영역의 서예도 이와 같았다. 이 시기의 문인 사대부들은 예술에서 개성을 체현하였고, 정신세계를 표현하였다. 서예는 예술 형식에서 가장 편리하고 풍부한 표현력과 의식이 쌓인 형식이기 때문에 적극적인 주역을 담당하였다. 이 시기에 서예는 문인 사대부들이 성정을 깃들이고 정취를 나타내는 예술의 사회적 지위를 확립하였고, 금체서인 초서·행서·해서는 완비할 정도에 도달하였다. 이와 같이 실용과 성정을 깃들일 수 있는 이상적 형식은 매우 빠르게 유행하여 천여 년의 서예 풍격 변천을 결정짓는 서체의 대세를 이루었다.

2. 금석기와 서권기

금석기와 서권기는 본래 서예 풍격을 관철하는 양대 서예미의 유형이다. 이것들은 각자 독립적 서예 심미의 특징과 가치를 갖추고 있고, 또한 상부상조하며 서예 풍격의 변천 과정에서 활약하였다. 그러므로 이것들은 서예 풍격의 큰 범주에 속하면서 동시에 양대 풍격 계통을 이루고 있다.

금석기와 서권기는 두 개의 상대적인 개념이다. 서권기는 서권書卷 형식의 서예작품에서 나타나는 가볍고 유창하면서 굳세며 활발한 미감을 가리킨다. 옛날 문인서화가들이 줄곧 강조한 서권기는 학문기學問氣라고도 일컫는다. 이는 금석기와 서권기의 양대 유형의 문인서예가들 작품에서 공통으로 갖추고 있는 심층 안에 쌓인 기식을 가리킨다. 금석기에서 '금金'은 금속을 가리킨다. 이는 각종 청동기의 명문, 예를 들면 정이·동경·전폐 및 각종 청동기 위에 새긴 명문의 글씨를 가리킨다. '석石'은 돌에 새긴 글씨를 가리키니, 예를 들면 비문·묘지명·조상기·마애각석 및 기타 각 양식의 돌에 새긴 글씨들이다. '기氣'는 기식·취미를 일컫는 말이다. 명말청초의 왕탁은 다음과 같은 말을 하였다.

> 글씨를 배울 때 옛날 비를 참고하여 통하지 않으면 서예는 마침내 예스럽지 못하고 속필이 많다.[1]

그러나 왕탁은 아직 명확한 의식으로 금석기를 언급하지 않았기 때문에 예스러운 심미의식을 추구하기 위해 비각의 글씨를 법도로 삼아야 함을 제창하였다. 실제적으로 예스럽다는

1) 王鐸 : "學書不參透古碑, 書法終不古, 爲俗筆多也."(香港 『書譜』總第五十八期 22쪽.)

것은 비와 첩이 판이한 서예미의 정취이다. 이는 중후하게 응축되어 소박하고 두터우며, 강함이 부드러움보다 많다. 그리고 오랜 역사를 통해 박식과 풍화작용을 거쳤기 때문에 인공의 미가 없이 자연스럽다. 그러므로 왕탁의 글씨를 보면, 비록 첩의 법도를 위주로 하였지만 농후한 비의 필의를 함유하고 있다. 이러한 것은 해서·행서에서 충분히 나타나고, 행초서·광초서의 필획, 점과 필획을 일으키고 그치는 곳이나 전절의 용필에서도 옛날 비를 참고하여 양성한 골력을 나타내었다.

청나라에 이르러 비학은 전성기를 맞이하였는데, 완원은 다음과 같이 말하였다.

> 짧은 종이나 긴 두루마리에 의태가 소쇄한 것은 첩의 장점이 뛰어난 것이다. 계격이 방정하고 근엄하며 법서가 심각한 것은 비의 뛰어남에 의지한다.[2]

이는 실제로 금석기와 서권기의 정취가 다름을 명확하게 지적한 말이다. 완원은 북비와 진나라 첩을 비교하면서 전자는 방정하고 근엄하면서 침착하며 중후한데 이를 새김으로 인해 더욱 강직하고 질박하며 굳센 바탕을 이루었다. 후자는 자기 뜻을 따라 서사하여 유미하고 활발하며 윤택하면서 공교하고 묘한 자태가 많다고 하였다. 질박함을 숭상하는 것은 바로 비학 서예가들의 추구이기 때문에 그들은 다투어 상·주·진·한·위진남북조에서 명문을 새기고 주조한 글씨를 취하여 법도로 삼았다. 따라서 청나라의 시대 서풍은 금석기를 심미 특징으로 삼는 데에 이르렀다. 이에 대해 근세의 서화가 반천수는 다음과 같은 말을 하였다.

> 석고·종정 및 한·위나라 비각에 웅혼하고 고졸한 느낌이 있는데, 이는 즉 이른바 금석미이다. …… 옛사람의 거칠고 호방하면서 소박하고 두터움은 글을 짓거나 글자를 쓸 때 저절로 씩씩하고 날래며 사나운 기운이 있다. 그러나 이러한 금석미도 제작과정과 시간의 마찰 때문에 닳음과 관계가 있다. 금문의 소박하고 무성함은 주조와 관계가 있고, 위비의 강건함은 도각과 관계가 있으며, 석고·한예의 박락과 풍식은 굳세고 예스러운 기운이 더욱 순수하였다. 고대의 돌조각과 벽화도 모두 이러한 정황이 있다. 이러한 예술품은 당시 막 제작하였을 때 자연히 매우 좋았으나 천백 년 이후 현재에서 보면 종종 더욱 좋다.[3]

2) 阮元,『北碑南帖論』: "短箋長卷, 意態揮灑, 則帖擅其長. 界格方嚴, 法書深刻, 則碑據其勝."

3) 潘天壽,『潘天壽談藝錄·談漢魏碑刻』: "石鼓鐘鼎漢魏碑刻, 有一種雄渾古拙之感, 此卽所謂金石味. …… 古人粗豪朴厚, 作文寫字, 自有一股雄悍之氣. 然此種金石味也與制作過程, 與時間的磨損有關. 金文的朴茂與澆鑄有關, 魏碑的剛勁與刀刻有關, 石鼓漢隷, 斑剝風蝕, 蒼古之氣益醇. 古代的石雕壁畫, 也都有這種情況. 這些藝術品, 在當時剛剛創作出來的時候, 自然是已經很好, 而在千百年以後的現在看來, 則往往更好."

천백 년 이후 현재에서 보면 종종 더욱 좋다는 것은 이러한 새김과 주조의 명문은 공예 제작의 작용과 오랜 역사의 풍화와 박식 과정을 통해 서예의 면모는 원래 갖추지 못하였던 미감, 즉 예스러운 뜻이나 금석기 등을 더해졌기 때문이다. 청나라 비학 서예가들은 여기에서 첩과는 판이한 새로운 서예의 미를 발견하고 부드러운 붓으로 그 뜻을 모방하였다. 성공한 예술 실천은 청나라 비학 서풍의 새로운 서예 경지를 창조하였을 뿐만 아니라 서예의 형식 표현 기교, 특히 필법을 창조적으로 발전시켰다. 여기에서 지적할 것은 석고·종정 및 한·위나라 비각 등 고대 새김과 주조의 명문 글씨의 금석기는 본래 공예 제작의 필연과 풍화·박식의 자연에서 나온 것이지 인위적으로 추구한 것이 아니라는 점이다. 후인들이 자각적으로 법도를 본받고 그 정취를 필법에 도입함은 주관적 심미의식과 예술 표현의 욕구에서 나온 것이니, 이는 자각적 예술 창조이다.

이와 상대적으로 말하면, 진·당나라 법첩은 서권기의 전형이다. 모든 편지·권·책 유형의 묵적은 모두 첩에 귀속시켰는데, 『순화각첩』의 유형은 이러한 묵적들을 구륵하고 모각한 것으로 힘써 묵적의 충실함을 추구하였으나 필묵의 미묘한 변화는 재현할 수 없었다. 또 구륵·새김·탁본의 공예과정을 거치면서 원적과 상당한 거리가 있고, 몇 번을 거친 번각본은 참됨을 잃음이 더욱 엄중하였다. 그러나 역사조건의 국한으로 말미암아 송나라 이후부터 청나라에서 비학 서풍이 크게 일어나기 전까지 학서자들은 일반적으로 모두 새긴 법첩에 의존하였고, 직접 법서묵적에서 법도를 취한 사람은 매우 드물었다. 이에 대해 마서륜은 다음과 같이 말하였다.

> 선우추 글씨는 우아함으로 조맹부를 이기고, 장우는 선우추에 이르지 못하나 조맹부보다 더욱 우아하다. 내가 이른바 우아하다는 것은 산림과 서권을 주요 대상으로 삼았다. 산림과 서권의 기운이 있으면 글씨는 저절로 볼 만하다.[4]

이를 보면, 마서륜은 서권기를 우아함으로 삼았음을 알 수 있다. 이러한 정취는 활발하고 윤택하면서 유미하며 용필은 가볍고 빠른 것을 근본으로 삼으니, 금석기의 소박하고 두터우면서 침착하고 굳세며 용필은 무겁게 응축된 것과는 근본적으로 다르다.

서체 변천에서 명문을 새기거나 주조한 것이 세상에 전해짐이 많기 때문에 후세 서예가들은 전서·예서의 옛날 서체를 배울 때 모두 이를 법도로 삼았다. 따라서 자연스럽게 금석기

4) 馬叙倫, 『石屋餘瀋』: "鮮于伯機書以雅勝松雪, 張伯雨不及伯機而尤雅於松雪. 余所謂雅者, 以山林書卷爲主要對象. 有山林, 書卷之氣韻, 書自可目."

의 형체 · 필세 · 필법을 받아들였다. 청나라 말 이래로 전서 · 예서 시대에 손으로 쓴 묵적들 실물 출토가 날로 많아지면서 명문을 새기고 주조한 전서 · 예서도 심미 정취를 보여 주었다. 이는 서권기에 속하는 서예미이다. 이후 전서 · 예서를 배우는 사람들도 이를 취하니, 법도로 제삼자의 명문을 새기고 주조한 전서 · 예서는 더는 서예미를 오로지 할 수 없었다.

후세 서예가들이 금석기 · 서권기의 서예 풍격을 나타낸 것은 서예가들이 주로 취해 법도로 삼은 대상과 밀접한 관계가 있다. 예를 들면, 비의 계통에서 계승하고 창신한 풍격은 금석기의 서예미 유형을 표현하고, 첩의 계통에서 계승하고 창신한 풍격은 서권기의 서예미 유형을 표현한다. 어떤 서예가는 비와 첩을 한 서체에 융합하기도 하는데, 이러한 글씨는 금석기와 서권기를 겸비한다. 그러나 일반적으로 한 방면에 편중하곤 한다. 예를 들면, 왕탁은 첩에 편중하였고, 오창석은 비에 편중하였다. 또 우우임의 행서는 비에 편중하였으나 초서는 첩의 맛이 비교적 농후하다.

일반적 관점에서 말하는 서권기는 독서를 많이 하고 학식과 수양이 높은 데에서 나오는 학문의 기식을 가리킨다. 독서를 많이 하면 서예 풍격에서 서권기에 일정한 작용을 하지만 서권기는 금석기에 대해 상대적으로 존재하는 서예의 정취이다. 이는 또한 법도를 취한 대상이 첩 계통이어서 이로부터 직접적인 계승 관계를 조성하기도 한다. 청나라에서 비학의 풍토가 성행하였을 때 자신의 풍격을 이룬 것은 금석기가 농후한 서예가들이었다. 독서를 많이 하고 학식과 수양이 높은 방면에서 첩학 서예가들보다 절대로 떨어지지 않았으나 서예의 형식 미감에서 이것 때문에 분명한 서권기를 갖춘 것은 아니었다. 글씨에 금석기 또는 서권기가 있는 것은 주로 서예가의 주관적 추구와 법도를 취함에서 결정된다.

3. 의식과 무의식

서체 변천이나 개성 풍격을 막론하고 서예 풍격의 표현 형태는 모두 글씨에 대한 의식과 무의식이란 양대 유형을 갖추고 있다. 이것도 큰 풍격의 범주로 각종 풍격을 개괄하고 귀속시킬 수 있다. 한 작품이 의식형 또는 무의식형이라는 것은 서예가가 글씨를 쓸 때 가지고 있었던 정신상태와 관념형태에 의해 결정된다.

서체 변천에서 의식형의 풍격은 실용사회의 효능과 목적으로 조성된 어떤 격식의 제약에서 나타난다. 즉 장중한 장소나 용도는 서예가들에게 장중하고 공손하며 근엄한 글씨를 요구한다. 이러한 요구는 날로 단정하고 정제된 서예 심미관의 형성을 재촉한다. 대량의 명문에서 날로 공정한 풍격을 표현한 것은 이러한 용도의 요구에서 형성된 것이다. 예를 들면, 서주

시기 금문은 초기에 수사체 형태를 본받다가 점차 벗어나 중기에 이르러서는 필획이 균등하고 결체와 장법은 단정함을 나타내었다. 춘추전국시기의 〈석고문〉과 진나라 소전의 각석에 이르러 공정하고 근엄하며 단정한 풍격을 이룬 것이 전형적 예이다. 명문 계통에서도 일부 초솔하고 급하며 뜻을 따라 쓴 것이 있는데, 예를 들면 〈진조판〉 등이 그러하다.

수사체 묵적은 일상의 일반적 목적에 의해 나타난 글씨가 대부분이다. 이러한 글씨는 초솔하고 급하게 썼으며 교묘하거나 졸함을 따지지 않았다. 실용의 의미에서 말하면, 이런 글씨는 단지 알아볼 수 있고 언어를 기록하여 정보를 전달하는 작용만 할 뿐이다. 그러나 무의식 중에 오히려 의식적으로 추구하여도 얻을 수 없는 자연스러운 정취와 묘한 경지를 조성하였다. 오늘날 예술적 각도에서 보면, 이는 독특하고 중대한 예술의 심미 가치를 지니고 있다. 예를 들면, 춘추 말기의 〈후마맹서〉와 한나라 때 전쟁에서 급히 쓴 대량의 문서와 장부 및 의약 간독 등은 모두 이러한 유형에 속한다. 수사체에서도 장중한 용도로 쓴 글씨들이 있으니, 예를 들면 서한시기의 〈정현죽간〉에 쓴 『논어』등 여덟 종류의 고문헌과 오나라의 〈태상현원도덕경〉, 위진남북조의 많은 불경의 초본 사경체는 모두 장중하고 단정하며 근엄한 풍격을 나타내고 있다. 동진과 남북조시기는 비록 문인 사대부의 개성 서풍에 진입한 시기이나 당시 대량의 사경은 모두 경생·승려·신도의 손에서 나왔고, 아울러 예술표현의 추구에 대한 명확한 의식이 없었다.

서체 변천에서 의식과 무의식 유형의 풍격 표현은 일반적으로 실용사회의 효능이 결정적 작용을 하였다. 작가의 주동적이고 적극적인 심미추구는 실용의 목적과 사회의 효능으로 말미암아 생성된 어떤 유행의 심미 이상에 복종하였다. 그리고 무의식형의 글씨에서는 예술의 천성적 영감을 자유롭게 펴낸 느낌을 충분히 받을 수 있다. 왜냐하면, 이는 자유로운 천지에서 어떤 특정 용도의 심미 관념 제약을 받지 않기 때문이다.

문인 사대부의 개성 서풍에서 서예 풍격의 변화는 자각적 추구가 주된 선율을 이루고 있다. 각종 서체의 형식이 정형을 이루고 법도가 완비되었으며, 이런 제약에서 서예가들은 다투어 자신의 예술적 재능과 풍부한 상상력을 발휘하여 이전 사람의 글씨를 연찬하며 닦은 공력을 통해 성정을 나타내면서 새로운 풍격을 창조하였다. 이들은 개성을 숭상하고 새로움과 변화를 추구하는 주체의식이 매우 강하였다. 이러한 예는 매우 많다.

그림은 나 자신의 그림이고, 글씨는 나 자신의 글씨이다.[5]

5) 王廙 : "畫乃吾自畫, 書乃吾自書."(張彦遠, 『歷代名畫記』)

나를 따르면 새롭지 않음이 없다.[6]

신에게 '이왕'의 법도가 없음을 한탄할 것이 아니고, 또한 '이왕'에게 신의 법도가 없음을 한탄하십시오.[7]

이 시기에는 명문과 수사체의 글씨, 특정 용도에서 공손하고 근엄하게 쓴 글씨, 뜻을 따르거나 성정에 맡겨 쓴 글씨를 막론하고 모두 어느 정도 서예가의 개성 심미의식의 작용을 느낄 수 있다. 이러한 점은 당나라 이후 서예창작에서 더욱 선명하고 강해졌다.

의식과 무의식 유형의 서예 풍격은 모두 두 종류의 상황이 존재한다. 의식형의 풍격은 천부적 자질을 갖춘 서예가의 근엄함과 법도를 갖추었거나 예술적 재능이 부족한 사람이 뜻을 새겨 써서 생경한 느낌이 든다. 무의식형의 풍격은 공력이 심후한 서예가가 진술한 뜻을 따라 법도를 넘지 않고 자연스러운 묘함과 합하거나 공력이 부족한 사람이 뜻을 따라 비록 기이한 정취를 이루었으나 표현기법에서 결함이 있어 서예미 가치에 영향을 준다.

안진경의 해서와 행서작품은 공력이 심후한 서예가의 의식과 무의식의 전형이다. 해서의 〈안근례비〉는 법도가 근엄하면서도 강한 개성 풍격을 표현한 의식형의 대표작이다. 행서의 〈제질문〉·〈쟁좌위〉는 창작 의식이 없으면서도 법도를 잃지 않고 진술하며 자연스럽게 뜻을 따른 무의식형의 대표작이다. 의식형의 풍격에 속하는 채양의 〈주금당기〉는 '백납비'라 일컫는다. 무의식형 풍격에 속하는 것은 북조의 글씨에서 많이 보이고, 당나라 이백의 〈상양대첩〉도 이에 속한다.

의식형 서예창작과 풍격 정취는 표현성이다. 이러한 유형은 유독 장중한 용도의 비명과 문서에서 나타날 뿐만 아니라 순수 감상의 서예 형식에서도 나타난다. 서예가가 만약 뜻을 두고 아름다움과 법도를 구하는 창작의 심리상태로 창작한다면, 설령 행서·초서라 하더라도 법도는 근엄하나 정취는 부족함을 나타낸다. 가장 전형적인 예는 조맹부이다. 그는 진·당나라의 법도와 형식, 특히 왕희지 형식을 본받았기 때문에 이와 같은 곤경에 빠졌다. 그러므로 의식형 서예창작은 이성의 의미가 농후하고 안배와 포치의 흔적을 갖추고 있다. 아름다운 것은 비록 법도에서 고도의 경지에 도달하였지만 끝내 자연에 귀속시킬 수 없고, 예술의 묘한 정취가 결핍된다.

무의식형의 서예창작과 풍격 정취는 분명한 성정을 드러낸다. 작가는 뜻을 두고 아름다움

6) 王羲之, 「蘭亭詩」: "適我無非新."
7) 張融: "非恨臣無二王法, 亦恨二王無臣法."(『南史·張融傳』卷三十二)

을 추구하려는 심리상태가 없었던 까닭에 자연스러운 기미가 흘러나오고 참된 성정이 넘치며, 묘한 정취가 저절로 나와 필묵이 통쾌하고 유창하며 구애됨이 없다. 이는 평소의 편지나 시문의 초고에서 가장 잘 나타난다. 이러한 용도로 쓴 것은 마음과 뜻이 문자 내용을 표현하는 것에 집중하고 글씨는 염두에 두지 않았다. 어떤 서예가들은 자신의 창작에서 아름다움을 구하려는 심리상태를 벗어나 아름다움에 뜻을 두지 않는 창작으로 진정한 잠재의식과 정신을 필묵으로 발휘하기도 하였다. 그들은 술을 빌려 흥을 펴내기도 하는데, 장욱·회소와 같은 경우이다. 때로는 산천의 묘한 경지에 도취되어 어떤 영감을 발휘하기도 하는데, 황정견이 그러하다. 그들은 높은 자각의 예술창작과 성정을 나타내는 의식추구로 자각적이지 않은 성정에 맡겨 높은 경지에 도달하려 하나 흥이 다하면 그친다. 이는 맑은 정신상태에서 추구하려 하나 얻을 수 없는 기묘한 예술의 참된 정취이니, 정말 쉬운 일이 아니다. 진실한 의미에서 의식형의 서예 풍격 정취와 뜻을 따르는 무의식형의 정취는 얻기 어려운 것이 아니다. 어려운 것은 강한 예술표현으로 창작을 하여 보기에는 아름다움을 추구하지 않은 것 같으나 오히려 법도를 잃지 않고 의식을 펴내어 의외의 것을 얻었으며, 이성으로 헤아렸으나 오히려 천성과 참된 정취가 넘치는 작품을 제작하는 데에 있다. 이는 천부적 자질을 갖춘 서예 대가가 일반 서예가와 차별성을 이루는 관건이다. 이러한 경지에 도달하려면, 견실하고 심후하며 넓은 공력과 학식수양이 있어야 한다. 더욱 빠질 수 없는 것은 뛰어난 천부적 자질과 재능이 있어야 한다. 이러한 서예가는 가장 예술성이 풍부하면서도 좋은 소질을 갖추고 있다.

서예 풍격사를 종합하면, 앞에서 금석기·서권기·의식형·무의식형의 풍격 변화와 서예 정취는 각 시대의 명문과 수사체 묵적에서 나타난 것을 서술하였다. 문인 사대부의 자각적 추구는 각자의 심미 관념·개성 기질이 달라 서로 다른 서예의 심미 정취·풍격 유형을 숭상한다. 혹 금석기나 서권기, 혹은 두 가지를 융합하고, 의식이나 무의식, 혹은 두 가지를 융합하는 것 등이다. 물론 한 서예가의 작품에 상대적인 범주와 네 가지 유형을 모두 포함할 수 있다. 이를 보면, 이것들은 개체 풍격이 가지고 있는 큰 풍격 유형을 포함한다는 것을 알 수 있다.

제4절 체례와 학술연구의 입장

이 글의 취지는 서예사를 점검하고, 서예 풍격의 변천을 연구하는 데에 있다. 각종 풍격 형성의 역사적 원인과 주관·객관조건을 분석하고, 원류와 각 시대 서예 풍격의 각종 유형과 표현을 탐구하여 이것의 주류와 지파를 정리해서 서예 풍격 변천의 계통과 특징을 밝힐 것이다. 따라서 이 글의 체례와 학술연구의 기본 입장과 관점은 다음과 같다.

첫째, 시기구분의 관점에 의거하여 제1, 2부로 나누었다. 제1부는 상나라부터 서진시기에 이르는 서체 변천 시기이다. 제2부는 동진에서 시작하여 1919년 '5·4운동' 전후에 이르는 모든 서체의 완비 이후 문인 사대부의 개성 서풍 시기이다. 이 글의 시대 하한선 규정은 사회사의 구분에 따라 1919년 '5·4운동' 이전을 고대와 근대, 이후를 현대로 삼았다. 서예 풍격의 변천은 오창석 및 동시대의 서예가들이 청나라 서풍의 양식과 격조를 숭상하였으나 이미 시대 서풍으로 전향하는 현상을 나타내었다. 이후 서예 풍격은 날로 선명하게 민국 서풍의 양식과 격조를 나타내었다. 기본 관점은 비와 첩을 융합하고, 민감하게 새로 발견된 서체 변천의 글씨에서 법도를 취해 별도의 새로운 면모를 열었다. 그러나 이는 이미 현대서예 풍격의 연구 범위이기 때문에 이후 다시 별도로 연구하도록 하겠다.

둘째, 제1부에서 서체 변천 시기는 모든 서체와 풍격 및 한 시대에서 점유하고 있는 지위의 경중을 기본 근거로 삼았다. 예를 들면, 전서 시대는 상·주·진나라, 예서 시대는 양한, 초서·행서·해서의 형성기는 삼국시대에서 서진시기를 포괄하였다. 제2부 즉 문인 사대부의 개성 서풍 시기는 일정 시대에서 영향이 크거나 작은 것과 서예미 경향을 주로 삼아 나누어 서술하였다. 시대의 한계는 역사에서 조대를 구분하는 것과 같이 하거나 때로는 조대를 뛰어넘기도 하였다.

셋째, 이 글의 취지는 창조정신을 선양하고, 인습과 옛것에 구속되는 것을 반대하는 데에 있다. 이는 이 글을 쓴 기본 입장이고, 또한 서예 풍격 자체가 보여 주는 기본 정신이기도 하다. 따라서 여기에서는 중점적으로 역대 서예가·서예작품·서예 풍격을 품평하고 기술할 것이며, 일반적으로 다음과 같이 네 가지 방면에서 이를 선정하였다.

- 시대 서풍에서 전형적 의의를 갖춘 서예가.
- 어떤 서예가 창작에 개성 풍격의 주요 특징과 창신 정신을 체현한 서예작품.
- 당시 현저한 영향은 없으나 후세 및 현재 서풍에 자못 영향이 있는 서예가.

- 역사에 명성이 자못 컸으나 서예는 이전 사람을 답습하여 현저한 창신이 없는 서예가는 서예 풍격에서 적극적 의의를 갖추지 못하였다. 그러나 역사의 영향을 고려하였던 까닭에 상세하게 품평하고 분석하니, 현재와 미래의 서예에 뜻을 가진 사람들이 거울로 삼길 바란다.

이외에 지면의 제한 때문에 여기에서 품평하고 기술한 역대 서예작품의 도판을 전부 실을 수 없었다. 그러므로 일반적으로 흔히 볼 수 있는 것은 대부분 싣지 않았으니, 독자들은 기타 도판에서 도움을 받길 바란다. 이 점에 대해서는 정중하게 독자의 양해를 구한다.

제1부
서체 변천

제1장 총론

서예는 전서 · 예서 · 초서 · 행서 · 해서의 변천을 거치면서 위 · 진나라에 이르러 모든 서체를 갖추었다. 각 서체는 시대 · 지역 · 서예가의 다름으로 다양한 풍격을 나타내며 후세 서예가의 학습 · 창작 · 발전에 풍부한 자료를 제공하였다.

한자를 창조하고 운영한 본래 의의는 언어를 기록하고 사상을 교류하는 실용 목적에서 나온 것이지 서사 방법을 연구한 것은 아니었다. 사회생활이 복잡해짐에 따라 한자도 끊임없이 풍부해지고 발전하여 한자 표현 능력은 날로 완비되었다. 동시에 사람들도 점차 결구 · 용필 · 장법의 미를 연구하였고, 이로부터 서예의 예술성이 향상되었다. 이는 한자서예 의식을 반영한 것이고, 또한 미의 본성을 좋아하는 자연적 표현이기도 하다. 서예는 이에 기초하여 발전하기 시작하였다.

각 서체 형성은 오랜 변천 과정을 거쳐 복잡함을 나타내었으나 또한 규율과 특징이 있었다. 상나라부터 서진시기에 이르는 대량의 서예를 종합하고 분석하여 각 서체 풍격 형성과 발전에 어떠한 규율과 특징이 있는가를 논증하도록 하겠다.

제1절 서체 변천과 풍격

1. 간편함과 관통

한자는 문자의 일종이다. 사회적 의의로 보면, 먼저 실용이기 때문에 사회생활 내용이 날로 복잡해짐에 따라 한자서예에서 자연적으로 간편함을 요구하였다. 이러한 요구는 서체 변천의 가장 기본적인 원인이다. 이른바 "예서는 전서를 빨리 쓴 것이다."라는 것은 예서를 쓰는 것이 전서보다 편리함을 설명한 말이다. 해서는 또 예서보다 편리하고, 초서 · 행서는 당연히 이보다 더욱 편리하다. 편리하고 빠르게 쓰기 위해서는 반드시 결구 형태와 필획을 간이화하여야 하고, 아울러 점과 필획 사이에서 나타나는 필세의 연관성을 강화하여야 한다.

이 두 방면의 공동작용 결과로 먼저 상형성 문자 전서의 해체가 조성되었다. 한자는 초기에 가지고 있었던 상형 의미가 서예 형체·필세 변천에 따라 날로 약화하여 마침내 소실되고 말았다. 이에 대해 육종달은 다음과 같이 말하였다.

> 허신은 "가장 오래된 한자의 필획과 결구는 문자를 만드는 필획의 의의를 보존하고 있다."라고 하였는데 이를 '필의'라 부른다. …… 한자의 자형은 끊임없이 변화하여 형체가 날로 간이화를 좇고, 서예에 자태를 취하여 원래 있었던 필의가 희미해지고 분명하지 않으며, 필세의 변화를 조성하였다. 필의가 변해 필세가 된 것은 한자 자형 변화의 규율이다. 전서로부터 이후 예서·초서에서 해서에 이르기까지 필의가 변해 필세가 됨을 좇지 않음이 없었다. …… 필세가 바뀌고 변하는 것은 한자의 보편적 현상이다.[1]

이를 보면, 이른바 필세의 자형은 틀림없이 앞에서 말한 두 방면의 요소에서 생겨진 것이다. 이러한 규율에 따라 서체는 변천하였는데, 양적 변화로부터 질적 변화에 이르고, 점차 변화하여 갑작스러운 변화에 이르러 마침내 새로운 서체가 형성되었다.

2. 신체·정체·고체

하나의 새로운 서체는 맹아·성장·성숙의 과정에서 처한 사회의 지위도 이에 따라 변화한다. 이전 시대에는 신체新體이었으나 발전하여 후대에 이르면 문득 정체正體가 되고, 이전 시대에는 정체이었으나 발전하여 후대에 이르면 고체古體가 되는 것은 하나의 규율이다. 이는 마치 계공이 「고대자체논고」에서 다음과 같이 말한 것과 같다.

> 각 시대에서 자체는 적어도 세 개의 큰 부분이 있다. 즉 당시 통행하였던 정체자, 이전 각 시대의 각종 고체자, 새로 일어난 신체자 혹은 속체자라고도 말한다. …… 이전 한 시대 정체는 이후 한 시대에 이르면 항상 고체가 되고, 이전 한 시대 신체는 이후 한 시대에 이르면 항상 정체가 되며 혹 통행체라 말한다.[2]

1) 陸宗達, 『說文解字通論』: "許愼認爲最古的漢字, 其筆畫結構保存了造字的筆畫意義, 叫筆意. …… 漢字的字形是不斷變化的, 形體日趨約易, 加以書法取姿, 致使原有的筆意漫漶不明, 造成了筆勢之變. 筆意變爲筆勢是漢字字形變化的規律. 自篆書以後, 隸草以至正楷無不從筆意變爲筆勢. …… 筆勢嬗變是漢字普遍現象."

2) 啓功, 「古代字體論稿」: "每一個時代中, 字體至少有三大部分. 卽當時通行的正體字, 以前各時代的各種古體字, 新興的新體字或說俗體字. …… 前一時代的正體, 到後一時代常爲古體, 前一時代的新體, 到後一時代常成爲正體或說通行體."

예를 들면, 한나라에서 예서가 성행하여 전적·관방문서·비명 등 광범위하게 서사하였는데, 이는 당시 정체이다. 그리고 어떤 용도, 예를 들어 한나라 비액은 항상 전서를 써서 특별히 장중함을 나타내었는데, 이는 당시 고체이다. 초서·행서·해서는 수자리나 전쟁에서 하층관리와 병졸이 급하게 문서를 처리하기 위해 평소 쓰는 것보다 거칠고 급하게 썼다. 이는 예서로부터 점차 싹이 터서 성장하기 시작하였으니, 이것이 바로 당시 신체이다. 이러한 신체 표현은 가장 활발하고 생기가 있으므로 끊임없이 변화하지만, 아직 완전히 성장한 것이 없으나 이것들은 미래 서예 발전 추세를 보여 주고 있다. 이러한 규율로부터 해서는 위·진나라 이후 점차 예서 지위를 대신하여 경전과 비명을 썼다. 신체가 발전하여 정체로 향하는 과정에서 신체는 이전 시대 정체로부터 싹이 터서 변화하였다. 처음에는 이전 시대 정체의 거친 형태이나 발전의 변화에 따라 점차 새로운 형태를 형성하였다. 이미 성장한 신체는 원래 어떤 법칙이 없었으나 점차 성숙함에 따라 법칙을 이루면서 사회의 공인을 받아 마침내 새로운 정체가 완전히 이전 시대 정체 지위를 대신하였다. 각종 서체 변천은 편리하고 빠르다는 실용 요소와 심미 예술 요소가 결합하여 이루어진다. 이는 서체 과정에서 먼저 어설픈 뒤 공교해진다는 규율을 형성한 것이다.

3. 수사체와 명문

지금까지 전하는 고대 서예를 대체로 두 가지로 나눌 수 있다. 하나는 새기고 주조한 명문으로 예를 들면, 갑골문·종정문·각석·전각 등이 이에 속한다. 다른 하나는 수사체로 예를 들면, 갑골·옥기·도기에 쓴 주서·묵서와 간독·백서·지서 등이 이에 속한다.

과거에 출토된 자료는 매우 적어 일반적으로 대부분 명문을 가지고 서예 변천을 논하였다. 그러나 명문 자료는 한계성이 있고, 또한 확실히 이해하기 어려운 것들도 있다. 예를 들면, 갑골문과 금문에서 단도로 새긴 갑골문 형체와 거푸집에 새기고 다시 주물을 거친 금문 형체는 별개의 문제이다. 또 진나라 소전 각석은 어떻게 한나라 예서로 변한 것일까? 이들 사이에는 필연적인 계승 관계가 빠져 있다. 이에 대해 당란은 다음과 같이 말하였다.

> 금석 소반과 바리는 모두 일부러 만든 것이니, 진정한 고대문화는 마땅히 죽백에 의지하여 기재하여야 한다.[3]

3) 唐蘭, 『中國文字學』: "金石盤盂都是有爲而作的, 眞正的古代文化, 應該靠竹帛來記載的."

이와 같은 이치로 각종 명문은 특정한 용도·재료·공구를 가공하여 만든 것이니, 진정한 서예 면모는 당시 손으로 쓴 묵적으로 체현한 것을 의거해야 한다.

상나라 서예 참모습은 주서·묵서를 보면 알 수 있다. 갑골문은 바탕이 견고하고 대부분 단도로 새겼기 때문에 모필의 용필을 나타내지 못한다. 그러므로 필획이 곧고 굵거나 가늚이 고르다. 칼이 넘나드는 곳은 항상 필봉이 나타나고, 전절은 대부분 방절이다. 호형·원형의 결구 또한 몇 번 새긴 짧은 직선을 서로 연결하여 완성하였다. 수사체 용필을 본받아 새긴 것으로는 〈재풍골비각사〉가 있다. 그러나 하나의 필획은 모두 두 번 이상 새긴 모난 것으로 완성하였으니, 이는

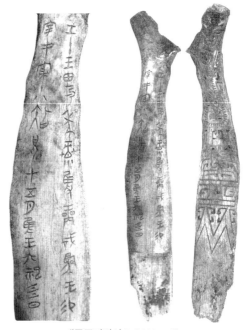

재풍골비각사宰豊骨匕刻辭

새김이 불편하였기 때문이다. 상나라에서 서주초기에 이르는 종정이기의 금문 명문은 형체가 수사체에 가깝다. 그러나 거푸집에 새기고 주물 공예를 거쳤기 때문에 수사체 용필의 억양·돈좌·경중·완급의 신채는 표현하기가 매우 어렵다.

금문 명문은 대부분 공과 덕을 칭송하고 자손만대에 전하기 위해 만들어졌기 때문에 정중하고 장엄한 서풍을 나타내고 있다. 서주 중기 이후 명문은 용필이 점차 균등하고 결체는 날로 단정하였으며, 장법은 정제함을 나타내었다. 예를 들면, 중기 〈장반〉·〈대극정〉, 말기 〈괵계자백반〉 등이 그러하다. 이러한 서풍은 발전하여 동주시기 〈진공궤〉·〈진공종〉·〈석고문〉 등을 거쳐 갈수록 정제되어 진나라 여러 각석의 소전처럼 규칙적 서체가 되었으니, 이는 자연스러운 역사의 결과이다. 이러한 서체는 너무 근엄하고 판에 박혀 쓰기가 어려우므로 진나라가 멸망함에 따라 점차 없어졌다.

예서는 전국시기 수사체를 직접 계승하여 변천한 것이지 결코 진나라 소전을 거친 것이 아니다. 전국시기 수사체, 춘추 말기 〈후마맹서〉, 상나라 주서·묵서도 일맥상통하는 관계가 있다. 이 사이 서주시기 수사체는 아직 발견되지 않았지만 상나라와 동주시기 묵적으로 추측하면, 서주시기 수사체 필획과 형태는 마땅히 같은 유형일 것이다. 이는 서주시기 초기·중기의 일부 명문으로 증거를 삼을 수 있다. 한나라 말 이후 전국시기 고문을 통칭하여 과두서

라 일컬었다. 실제로 이러한 필획과 형태는 멀리 상나라에 있었다는 것을 실증자료를 통해 증명할 수 있다. 이를 보면, 전서 수사체 필획 형태의 기본 특징을 알 수 있다.

예서는 서한시기에 이미 성장한 형체를 나타내면서 사회에서 날로 광범위하게 사용하였다. 특히 동한 말기 환제·영제에 이르러 수사체 예서는 대량의 장편 비명에 서사하였고, 아울러 이 과정에서 날로 규범화되었다. 비명은 대부분 공덕을 칭송하는 글인 까닭에 서예 풍격은 대부분 근엄하고 장중하다. 이는 예서가 우아한 서체이면서 관방에서 적극적으로 활용하였음을 반영하는 것이다.

예서의 성숙에 따라 수자리와 군대에서 급한 공문서, 민간에서 일반적인 용도, 문장의 초고에서 서예 면모는 끊임없이 편리하고 간편한 요구에 따라 현저한 변화를 나타내었다. 이는 곧 초서·행서·해서가 초예에서 잉태하고 발육하여 점차 성장하는 계기를 마련해 주었다. 따라서 위·진나라에 이르러 각자 서체를 이루었고, 또한 끊임없이 발전하였다.

이를 보면, 수사체는 각 시대 서예의 참모습이고, 특히 그 가운데 신체임을 알 수 있다. 이전 시대 정체가 후대 정체로 변천하는 정보는 먼저 이러한 신체로부터 나왔다. 전국시기와 동한시기는 서체 변천의 중요한 두 시기이다.

이상 삼대 규율은 서예 변천을 연구할 때 반드시 먼저 명확하게 해야 할 문제이고, 또한 서체 변천의 각종 서예 풍격 형성과 변화를 연구할 때 먼저 장악해야 할 요점이기도 하다. 왜냐하면, 이러한 삼대 규율은 바로 서예 변천에서 서예 풍격 형성과 변화를 반영하는 내재 요소와 외적 조건이기 때문이다.

제2절 관통의 삼 형식

전서·예서·초서·행서·해서 형체와 점과 필획 형태는 각각 서로 같지 않다. 전서는 초기 서체로 형체·결구는 상형을 기본 특징으로 삼고 있다. 이후 필세 변천에 따라 서예 형체는 상형 속박에서 벗어나 신체가 이어서 나타났다. 이러한 필세 변천은 기운을 꿰뚫는 관통 정도에 따라 일정한 표현 형식으로 나타난다. 각종 서체의 탄생·성숙·변천 과정·규율은 다음과 같이 세 가지 관통 형식으로 귀납할 수 있다. 즉 안으로 향해 기운을 관통하는 형식, 안으로 향하는 것이 밖으로 향하는 것으로 바뀌는 과도기 형식, 밖으로 향해 기운을 관통하는 형식 등이다. 이를 분석하면 다음과 같다.

1. 안으로 향하는 형식

각종 필획(특히 각종 호선·곡선·기운 필획을 중심으로 삼음)으로 조성하는 어떤 상형 형태에서 기운을 관통하는 것은 상형 조직과 구조 사이에 부앙·의측·탑배 등을 갖추어 자태를 낳는다. 그리고 필획은 특정한 상형 구조 원칙에서 서사 동작 연관성으로 말미암아 대비·조화의 운동과 절주로 서예 신운을 조성한다. 점과 필획의 본래 형태는 단순하다. 일반적으로 말하면, 한 글자에서 각 필획 사이에 대응하는 강한 필순이 결핍하면 필획의 기필·수필에 절봉·회봉의 형태가 존재하지 않고, 특히 갈고리

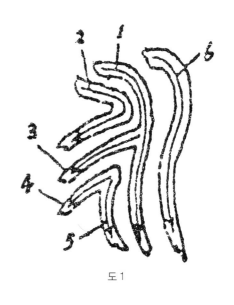

도 1

와 같은 유형의 필획은 존재하지 않는다. 이러한 표현 형식은 주로 전서에 나타난다.(도1)

전서에서 '永'자 형체를 보면, 이러한 뜻을 깨우칠 수 있다. 허신은 『설문해자』에서 "永은 길다. 물이 흐르는 이치의 긴 것을 형상하였다."[1]라고 하였다. 몇 개의 곡선 필획 운동이 종횡으로 협조하여 '永'자 뜻을 나타내고 있다. 필획 서사는 특정한 상형 의미 구조라는 약속

1) 許愼, 『說文解字』: "永, 長也. 象水巠理之長永也."

을 갖추고 진행하는 것이다. 다시 말하면, 전서 형체 구조의 상형은 점과 필획 용필 묘사를 결정한다는 것이다. 전서는 밖으로 향해 기운을 관통하는 형식의 점과 필획 형태가 없고, 안으로 향해 기운을 관통하는 운필로 몇 개의 필획을 조화시켜 생동하게 물이 흐르는 것과 같은 운율미의 '永'자를 구성한다.

2. 과도기의 형식

이는 예서의 표현 형식이다. 이는 전서가 예서로 변하는 과정에서 형성한 것으로 전서 해체와 한자가 상형 제약에서 벗어나 순수 부호 문자로 변천함을 상징한다. 동시에 서예 용필은 묘사로부터 연관성으로 향해 변천하는 것을 상징하기도 한다. 따라서 예서는 전서가 안으로 향해 기운을 관통하는 형식이 초서·행서·해서가 밖으로 향해 기운을 관통하는 형식으로 변천하는 과정에서 앞을 잇고 뒤를 열어 주는 작용을 하고 있다. 그러므로 예서의 관통은 전서가 상형의 제약을 받아 도화를 그리는 필획 조합에서 필세의 대응과 빠른 서사 조합으로 변하였다. 이를 원칙으로 삼아 각종 종횡으로 향하고 기운 필획은 합리적으로 합병과 생략을 가하였다. 이로부터 용필의 직접 대응성은 더욱 강해졌다. 이와 동시에 전서에서 없었던 점과 필획의 형태, 필법도 이에 따라 나타나기 시작하였다.(도2)

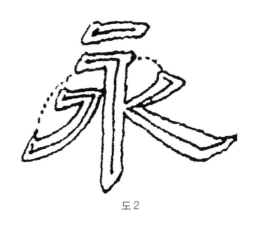

도2

예서는 안으로 향해 기운을 관통하는 형식에서 밖으로 향해 기운을 관통하는 형식으로 변천함으로써 앞을 없애고 뒤를 세우는 위대한 역사적 작용을 일으켰다. 예서는 이미 안으로 향해 기운을 관통하는 형식에서 해방하여 전서 형식·필법을 없앴으나 필의는 아직 이러한 흔적을 남기고 있다. 예서는 초보적으로 초서·행서·해서에서 성립한 형체와 필법을 기초로 닦아 주면서 이미 어느 정도 밖으로 향해 기운을 관통하는 형식의 표현 기교를 갖추었다. 그러나 밖으로 향해 기운을 관통하는 형식을 충분히 발휘하기에는 아직 상당한 거리가 있었다.

전서가 예서로 변하는 초기 형태는 전국 말기 〈청천목독〉에서 이미 충분한 특색을 나타내었다. 예를 들면, '月·匚·更·廣·道·以' 및 'ㅋ'의 편방 등은 모두 원전·호형 필획을 평평하고 곧은 필획으로 변화시킨 고예 면모를 갖추었다. 〈수호지진간〉은 더욱 진일보 변화하여

이미 전체가 통일된 고예 면모를 형성하였고, 서한시기 〈정현죽간〉은 전형적인 한나라 예서 면모를 나타내었다.

예서의 파책·도필 형태와 역입평출 용필법 및 가로로 향해 펼치는 형체·필세의 특징은 모두 기운을 관통하는 요구와 밀접한 관계를 맺고 있다. 가로와 세로획은 물론이고 기필 형태도 모두 위의 필획을 잇는 필세의 머리를 나타내었다. 즉 이른바 역입 용필법과 도필 탄생도 기운을 관통하는 것에서 나와 뒤의 필획을 연결해 주었다. 파책과 기필의 기운 것은 일치하고, 형태도 필세를 따라 나왔다. 이러한 예서 필법은 기운을 관통하고 필세를 취하는 용필에서 시작하였다. 이러한 필법과 이로부터 나온 점과 필획 형태는 절주 변화와 아름다움을 풍부하게 하면서 신기·운치를 증강하였다. 이후 가면 갈수록 우연은 필연이 되면서 예서의 전형적 필획 형태와 용필 법칙은 규정을 이루었다.

예서는 성숙과 동시에 사회생활 필요에 적응하기 위해 진일보 초서로 변했다. 후세 초서·행서·해서는 이와 같은 초예에서 탈태되어 성장한 것이다.

3. 밖으로 향하는 형식

기운을 관통하는 충분한 표현은 점과 필획 사이에서 대응하는 필순의 연관에서 나타났다. 점과 필획의 기필·수필에서 필봉은 위를 이어 아래를 열어주는 운동으로 말미암아 점과 필획 형태를 형성하고, 또한 점과 필획 서사 방법을 이루기도 하였다. 이러한 것은 점과 필획 표면에서 분명하게 반영하였고, 심지어 점과 필획 사이 실선을 서로 연결하거나 혹은 유사로 이어지기도 하였다. 특히 갈고리와 같은 필획은 더욱 이러한 종류 표현 형식에서 특유함을 나타내었다.

이와 같은 표현 형식은 서예가 상형의 속박에서 벗어나는 과정에서 점차 형성과 성장을 나타내었다. 먼저 예서에서 초보적으로 형성한 뒤 초서·행서·해서에서 충분히 운용하였고, 이로부터 서예의 신운을 조성할 수 있었다.(도3)

'永'자를 예로 들면, 서한시기 〈영광사년간〉 초예에서 이미 갈고리 'ㅣ' 형태를 갖추었을 뿐만 아니라 필획 사이를 돌아보고 연결하며, 초예의 빠른 운필로 필봉을 나타내는 형상을 나타

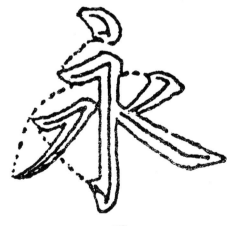

도3

내었다. 동한시기 〈감곡간〉에서 '永'자 첫 번째 필획은 예서의 가로획을 점으로 변화시켜 '측' 세를 나타내었으니, 이는 바로 이후 해서 'ㆍ'에 해당하는 초기 형태이다. 이와 같은 유형의 예는 한간 초예에 매우 많다. 동한시기 〈건무삼년간〉·〈영원오년간〉에서 '永'자는 장초서이다. 이것이 변해 왕희지 〈십칠첩〉에서 나타나는 '永'자는 금초서이니, 더욱 유창하고 한 기운으로 연결하면서도 끄는 획은 필봉을 나타내어 아래 글씨를 열어주고 있다. 이를 보면, 초서는 예서 형체와 구조를 더욱 높게 생략하고 개괄한 것임을 알 수 있다. 이러한 새로운 형체 결구는 곧 강한 용필의 운동과 상태를 보여 주면서 필치는 끊어졌으나 필의는 연결하면서 견사로 호응하는 점과 필획 형태는 더욱 초서의 가장 기본적인 용필 형식을 나타내고 있다. 따라서 초서는 최대한 밖으로 향해 기운을 관통하는 형식을 발휘했다고 할 수 있다.

해서의 기운을 관통하는 정도와 밖으로 향해 기운을 관통하는 형식 표현 정도는 초서와 해서 사이에 있다. 동한시기 〈영평십일년간〉에서 '永'자는 행서 초기 형태를 볼 수 있고, 이것이 발전하여 진나라에 이르러 왕희지 필치에서 이미 성숙하고 완미한 형태로 나타났다. 행서는 글자 기본 형체가 아직 존재하고 있다. 그러므로 활발하고 간편하며 빠르게 쓸 수 있어 유미한 자태가 많을 뿐만 아니라 분별하기도 쉽다. 이와 같은 이유로 행서는 천백여 년 동안 쇠하지 않으면서 가장 상용하는 서체가 되었다. 설령 오늘날같이 감상의 서예창작 활동에서도 여전히 행서작품이 많이 차지하고 있다.

초서·행서는 이미 예서 편방 구조를 생략하고 개괄하였으며, 점과 필획 사이에서 실획을 연결하는 것이 많다. 운동 폭이 크고 연결한 필획이 많은 까닭에 호선·원전이 많다. 이는 초서에서 가장 뛰어난 표현이고 전서의 호선·원전과 본질적인 차별성을 이루는 것이기도 하다.

해서는 정중한 용도의 필요 때문에 생겼고, 형식의 성숙은 초서·행서보다 조금 늦다. 해서 이전에 이러한 사용은 공정하고 규범적인 예서였다. 초서·행서의 신속한 발전에 따라 정중한 용도에서 사용하였던 예서도 편리하지 않았고, 사회풍토 변화는 해서 형성에 적당한 기회를 제공해 주었다. 그리고 초서·행서가 발전하여 날로 초고·서신에 광범위하게 운용한 것 또한 해서 발전에 적극적인 촉진작용을 하면서 점과 필획 용필에서 해서에 많은 영향을 주었다. 종요 〈천계직표〉 등 표계表啓는 원래 마땅히 규범적인 예서로 쓰는 것이나 종요는 오히려 해서로 이를 썼다. 물론 이것은 아직 성숙하지 않은 해서로 형체·필세와 어떤 점과 필획의 용필에는 아직 예서 필의를 띠고 있으며, 어떤 편방은 또한 행서·초서의 간결과 생략을 나타낸 것도 보인다.

해서는 예서에서 밀접한 대응으로 잇고 열어주며 필세를 따르는 서사의 점과 필획 형태에

이롭지 못하고, 아울러 예서 전형의 미를 나타내는 파책·도필 형태를 없애버렸다. 돈황한간에서 〈서부후간〉을 보면, 이미 해서에 가깝고, 그중에서 반 이상의 점과 필획 형태는 대체로 해서이다. 오나라 〈곡랑비〉는 이미 대체적으로 해서이고, 〈갈부군비액〉은 성숙한 해서 면모를 보여 주고 있다. 그러나 당시 서예 풍격에서는 단지 특별한 예일 뿐이다. 비명을 해서로 쓴 것은 남조 송나라 이후 풍토가 형성되었다.

초서·행서·해서는 비록 밖으로 향해 기운을 관통하는 형식이지만 강약 정도와 용필·결체로 보면, 또한 정태靜態·동태動態·대동태大動態 세 가지 유형으로 나눌 수 있다. 즉 해서는 정태, 행서는 동태, 초서는 대동태 유형에 속한다. 이는 또한 초서·행서·해서의 풍격 차이점이기도 하다.

곡랑비谷朗碑

갈부군비액葛府君碑額

제3절 서체 풍격과 개인·지역·시대 풍격의 관계

서체 변천에서 서체 풍격은 끊임없이 새로워졌다. 한자는 언어를 기록하고 사상을 교류하는 매개체로 복잡한 사회생활과 정보교류 필요에 적응하기 위해 더욱 간편하고 빠르게 썼다. 이는 한자 구조 간이화와 서예 필세 기운을 관통하는 정도를 강화하였다. 두 가지가 서로 작용하고 상부상조하며 한 서체는 다른 서체로 향해 변천하였다. 이러한 변천은 서예에서 혁신을 통해 실현되었다. 이러한 혁신은 먼저 무수한 작가들의 서예창작 개인 서예 풍격을 통해 용필·결구에서 새로운 법도가 나타나고, 아울러 서로에게 영향을 주면서 옛것을 버리고 새로운 것을 좇았다. 사회생활의 자연적 교류에 따라 점차 어떤 묵계에 도달하였고, 본래는 개인서풍의 특수한 용필·결구이었던 것이 많은 사람이 받아들여 서로 본받으면서 약정속성을 이루며 새로운 유행 서체가 이루어졌다. 이것이 정형화를 이루고 정식 규정이 정해지면서 문득 대중들이 공통적으로 사용하는 하나의 서체가 되었다. 서체 변천 서예 풍격을 연구할 때 개인 풍격은 매우 까다로운 문제이다. 왜냐하면, 이 시기 서예 작품은 모두 작가 성명이 없고, 자아표방의 공리의식과 가치 관념이 없었기 때문이다. 이러한 이유로 어떤 작품이 어떤 서예가가 쓴 것인지를 확정하기가 매우 어렵다. 그뿐만 아니라 몇 건의 서예작품이 같은 사람이 썼다는 것도 확정하기가 어렵다. 〈수호지진간〉은 전국 말기 진국秦國 서예가 이름은 '희喜'이고 성은 자세하지 않은 사람이 쓴 것이다. 그의 생애는 대략 알 수 있고 죽어서 수호지에 장사지냈는데, 같이 순장하였던 〈진율령〉 등 간책 천백여 매는 대부분 그의 필치에서 나왔다. 서예 수준이 높아 오늘날 서예가들도 감탄한다. 그러나 이름이 '희'인 서예가는 경전에 보이지 않고, 서예사에 혁혁한 이름을 남긴 사주·정막·이사·두도·최원·왕차중·유덕승 등의 구체적 작품도 완전히 대조할 수 없다. 초성이라 불리는 장지로 말하면, 그의 이름으로 남긴 작품은 거의 드물어서 진위를 판별하기가 매우 어렵다.

설령 이 시기 개인 풍격을 연구하는 것이 이처럼 어렵지만, 구체적 작품으로부터 풍격을 연구할 수 있다. 비록 작가가 누구인지 몰라도 어떤 사람 손에서 나왔다는 것은 개인 풍격을 반영함과 동시에 일정한 지방·시대 풍격을 반영하면 의심할 여지가 없다. 고문자 학자들은 갑골문의 다섯 시기로 각 시기의 구체적 작품을 개인 풍격으로 시대 풍격 특징을 규명하였다. 서주시기 금문 서예 풍격도 초기·중기·말기에 의해 분명히 서로 다른 세 종류 풍격으로 나누었다. 이는 용필·결체·장법에서 모두 서로 다른 풍격의 특징을 나타내고 있는 것을

근거한 것이다. 춘추전국시기는 제후들이 땅을 나누어 차지하고 각자 정치·경제·과학·문화를 발전시켰으며, 서예도 지방 색채가 선명하였다. 즉 같은 서체가 서로 다른 국가 지역에서 다른 풍격으로 통하였다. 이렇게 서로 다른 지방 풍격은 구체적 작품 분석을 통해 알 수 있다.

제2장 전서 시대의 서예 풍격

제1절 개설

전서 시대는 시간 개념에서 상·서주·춘추·전국·진나라를 가리킨다. 이 시기 한자와 서예는 상형을 기본 특징으로 삼았는데, 사회생활 실용과정에서 진일보 완전해지면서 예술성도 끊임없이 향상되었다. 상형문자가 변천하여 주음문자가 된 것은 '필의' 자형으로부터 '필세' 자형으로 바뀌었고, 묘사 서예로부터 기운을 관통하는 서예로 발전하는 중대한 변천이다. 이러한 혁명성 전환은 이후 서예가 발전하여 서정성 예술이 되는 기초를 이루었다. 구체적으로 말하면, 서예 최초 형식인 대전은 상나라 및 서주시기에 전성기를 이루었다. 이후 또한 점차 결구에서 간이화와 필세에서 직접 대응을 강화하며 새로운 예서가 나타났다. 동시에 대전은 또한 간이화·개량·변화를 거치며 소전이 되어 새로운 시대 장중한 용도 필요에 적응하였다.

서예는 기타 예술 형식의 변천과 마찬가지로 사회의 진화·발전과 더불어 서로 상응하는 규율이 있다. 특히 서예는 변천 동력이 직접 사회생활 필요 때문에 창조한 데에서 나타난다. 각 서체 형식·필법도 이를 근거로 삼아 점차 건립된 것이다.

원시시대에서 예술은 사람의 노동과 생활, 자연과 투쟁에 대한 표현이었다. 그들 이상은 단순하였고 생활은 소박하였으며 예술은 천진난만하였다. 찬란한 원시사회 채도彩陶는 이를 생동하게 체현하였다. 이 당시 문자는 아직 정형을 이루지 못하였다. 채도에 남아있는 각종 그림과 획을 그은 부호는 단지 그들 노동과 생활의 간단한 기록일 뿐이다. 그러나 이러한 추형의 문자는 맹아기 상태 서예를 반영하는 것이기도 하다. 상나라 시대 주서·묵서·금문·갑골문에서 곧바로 연원 관계를 볼 수 있다.

중국 사회는 노예제 시대에 진입한 이후 노동 분업으로 말미암아 사회 생산과 문화예술은 큰 발전을 촉진하였다. 사회 주체가 되는 사람은 분명한 계급 속성이 있었다. 이 시대 예술은

노예 귀족 지배를 받으면서 사람과 자연 변천으로 말미암아 노예주 계급의 신권정치 관념을 반영하여 상층 통치자 심미 이상을 체현하였다. 이는 청동기 예술에서 가장 전형적인 특징을 갖추었다.

문자 발전은 상나라에 이르는 사이에 이미 완전한 계통을 형성하였고, 또한 완전한 기록 언어와 전달 사상 효능도 갖추었다. 현존하는 상나라 갑골문·금문의 문자 결구는 이미 독체자가 합체자로 향할 뿐만 아니라 대량의 형성자가 보인다. 이는 상형자 기초에서 발전하고 변화한 문자이다. 이런 문자 변화는 무궁무진하니, 이는 문자의 완전한 성숙과 풍부한 표현 능력을 체현한 것이다. 이 시기 서예도 이미 용필·결체·장법의 일정한 규칙을 갖추었다. 갑골문에서 발견한 것 중에 새김을 연습한 갑골을 통해 당시 정인貞人은 훈련과 배양을 거쳐 반드시 스승의 전수아래 일정한 수준에 도달해야 비로소 이러한 작업 임무를 담당하였다는 것을 알 수 있다.

하·상·주나라 삼대 청동 예술은 노예사회 예술 풍격 특징을 보여 주고 있다. 역사에 기록된 하나라 구정九鼎은 노예주 계급 정권의 상징이다. 상나라에서 서주시기에 이르기까지 노예사회 전성기이다. 이 시기 청동기는 형제, 문양의 설계, 주위의 장식 등에서 하나의 주제를 설정하였는데, 이는 귀족의 신권 관념을 선전한 것이다. 따라서 이는 신비·공포·위엄의 격조가 충만하고, 노예주 계급 심미 이상을 예술에서 반영한 것이다. 이 시기 청동기 명문 내용은 통치자 공덕을 칭송한 것으로 서예 풍격도 장중하고 근엄하며 혼후한 것을 기조로 삼고 있다. 이 시기 풍격은 앞에서 서술한 바와 같이 심미의식의 주도적 작용임과 동시에 문자와 서예에서 상형을 서체로 삼아 묘사성 필법과 서로 어울렸다. 따라서 서예 표현기교 기본 특징은 생경·졸함·거칠음·사나움을 나타내면서도 둥글고 혼후하였다.

상나라 갑골문은 서예 매개체인 귀갑·수골이라는 재료 제약을 받아 시대 서풍의 기조와는 다른 바가 있었다. 즉 필획·결체에서 둥근 것을 모난 것으로 바꾸어 새기고 주조함에 편리하도록 적응하였으며, 필세에 따라 형태를 이루면서 독특한 서풍을 형성하였다. 이러한 서풍은 방절의 가늘고 굳센 것으로 공구와 재료가 풍격을 결정한 전형적인 예이다. 이는 즉 단도로 갑골문을 새긴 것을 일컫는다. 전해지는 것 중에서 많지는 않으나 쌍도로 새긴 갑골문이 있는데, 표현은 수사체 정취와 유사하다. 이것들은 당시 묵적·금문과 서로 가까운 풍격을 갖추고 있다. 단도로 새긴 갑골문 풍격은 이 시대 서예 풍격에서 별도의 일종으로 기식은 아직 시대의 큰 분위기를 벗어나지 못하였다.

장중하고 근엄하며 혼후한 풍격은 노예제도가 날로 쇠락하고 주나라 왕실 붕괴에 따라 큰 변화를 나타내었다. 종정이기는 점차 감소하였고 제작은 거칢을 나타내지만. 일상적으로

사용하는 청동 기물은 더욱 증가하고 양식은 다양해지며, 춘추후기 각 제후국의 지방경제와 문화예술의 독립적 발전과 서로 협조하였다. 문자와 서예는 나날이 복잡해지는 사회생활 필요에 적응하기 위해 간이화를 가속하여 전서로부터 예서로 변하면서 간편하고 빠르게 쓰는 것을 추구하였다. 아울러 지방색채를 띠면서 서예 풍격도 가볍고 활발한 방향으로 발전하였다.

춘추전국시기는 큰 동란의 시대였다. 제후가 할거하고 주왕실 권위는 날로 쇠약하여 마침내 상실하였다. 사회 생산력을 담당하였던 노예제도가 붕괴하면서 신흥 지주계급이 역사 무대에 등장하였다. 이에 상응하여 의식 형태는 각 계층 이익을 반영하는 명가학파 사이에서 격렬한 논변이 전개되었고, 이로부터 백가쟁명 국면이 형성되었다.

이 시기 미술, 즉 회화·조소 등은 정치 개혁과 사상의 진보적 조류에 따라 사람의 요소를 중시하고 신의 권위는 점차 쇠퇴하였다. 과거 예술에서 있었던 신비·위엄·괴이한 색채는 점차 없어졌는데, 표현 형식은 장중한 장식미를 좇아 사실로 향하면서 생동하고 활발한 기식이 충만하였다. 청동기 조형은 경박하고 정교함을 추구하였으며, 문양 장식 내용은 대부분 현실 생활을 묘사하였다. 즉 동물·식물·경작·전쟁·수렵 등 노동과 생활의 정경도 청동기에 나타났고, 형식은 사실과 회화화를 좇았다. 명문 서예 풍격도 다양하였다. 위엄은 활발하고 공교함으로 변하였고, 조충서 등 장식미 서체가 나타났다. 용도는 비록 일의 정중함을 위한 것이나 서예 풍격은 더 이상 신비하고 위엄을 나타내는 분위기가 없었다. 이와 동시에 일반적 용도 서사에서 서예는 간편하고 빠르게 쓰는 실용 요구에 따라 자유롭게 변화하여 약정속성을 이루며 전국 말기에 고예 면모를 형성하였다.

전국시기 진국은 신흥 지주계급의 집권통치를 공고히 하여 정치적으로는 동방 육국에 비해 진보적이고 생산력 발전은 신속하였다. 이후 웅대한 책략을 갖춘 진시황은 육국을 병합하여 천하를 통일하였다. 집권통치의 개혁조치 하나인 '서동문書同文' 결과는 진나라 계통 문자를 기초로 삼아 육국 문자의 편리한 서사 성분을 종합하여 새로운 규범의 관방서체 소전을 만들었다. 아울러 진시황이 순시하였던 곳에 비를 세워 전범으로 삼았으니, 〈태산각석〉 등이 그러하다. 그러나 이러한 풍격의 규정은 마침내 시대조류 발전추세에 합하지 않았기 때문에 한나라에서 이를 이은 작품들이 없었다. 소전의 다른 풍격 권량조판 명문은 진솔하고 낭만적 정취를 충분히 표현하였다.

상나라에서도 이미 각석문자가 나타났지만, 당시 새기고 주조하는 공구가 아직 발달하지 않았기 때문에 돌에다 문자를 새긴다는 것은 매우 힘든 일이어서 드물게 나타났다. 이에 대해 곽말약은 다음과 같이 추측하였다.

상나라 갑골문은 문자를 새기거나 기타 깎아 마무리하기 전에 반드시 산성용액의 거품처리를 통해 부드럽게 하였다.[1]

　　이는 일리가 있는 말로 돌에 새기는 것 또한 이처럼 하였을 것이다. 춘추전국시기 이후 철기 주조 기술이 발달하여 각석 문자가 많아졌으니, 예를 들면 전국시기 중산국 〈수구각석〉과 진국 〈석고문〉 등이 그러하다.

　　상나라 도기·옥편·골편에 많이 보이지 않는 주서·묵서의 자취를 통해 상·주나라 시대 수사체 서예의 진면모를 볼 수 있다. 이는 상·서주 초기 금문과 동일한 형체이나 용필 형태가 더욱 분명하다. 이후 춘추 말기 〈후마맹서〉, 전국시기 〈앙천호초간〉·〈초백서〉·〈청천목독〉, 전국 말기 및 진나라 〈수호지진간〉 등과 근대에 출토된 문자 자료를 통해 각 시기 서예 풍격을 비교해 전반적으로 이해할 수 있다. 전서 시대 수사체 실물자료 출토가 매우 늦었기 때문에 이 시대 서예 인식과 서예 풍격에 대한 평가는 단지 새기고 주조한 명문에 의거하여 부분적인 것으로 전체를 개괄하며 오랫동안 정론을 형성하였다. 만약 끊임없이 출토하는 수사체의 다채로운 실물자료에 의거한다면, 전서 시대 서예 풍격은 다시 새롭게 인식하고 평가해야 할 것이다. 왜냐하면, 이는 당시 서예 원래 자취이고, 당시 서예 본래 면모와 풍신을 보여 주고 있기 때문이다. 이러한 의미에서 말한다면, 이는 새기고 주조한 명문 서예보다 더욱 중요한 역사적 의의와 연구할 가치를 갖추고 있다고 하겠다.

1) 郭沫若, 「古代文字之辨證的發展」: "殷商甲骨文在契刻文字或其他削治手續之前, 必然是經過酸性溶液的泡製, 使之軟化的."

제2절 상·서주

1. 주서·묵서

상나라 글씨가 지금까지 전해지는 것 중에서 가장 많은 것은 갑골문이고, 다음은 청동기 명문이다. 묵적으로는 단지 묵서 '사祀'자가 도편, 주서 '속우정束于丁'이 옥편, 그리고 1~2건 주서 갑골만 보일 뿐이다.

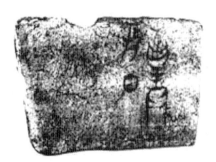
주서朱書 '束于丁'자 옥편玉片

묵서墨書 '祀'자 도편陶片

곽말약은 『노예제시대』에서 다음과 같이 말하였다.

> 은나라 시대는 갑골문 이외에 간서와 백서가 있었다. 『주서·다사』에서 "오직 은나라 사람만 책과 전이 있었다."라고 하였다. 갑골문에서도 '책冊'자와 '전典'자가 있으니, 이는 바로 간독 글씨 상형문자를 모아놓은 것이다. 그러나 이렇게 죽간·목간으로 편찬한 전책典冊은 지하에 3000년 이상 매장되었기 때문에 아마도 다시 나타날 수 없었을 것이다. 백서도 이와 같다.[1]

이는 일리 있는 추측이다. 대나무 나무 조각을 서사 재료로 삼기 시작한 것은 상나라 이전이다. 재료를 얻기 쉬울 뿐만 아니라 가공도 편리하나 단지 오래 보존할 수 없기 때문에 묵자는 다음과 같이 말하였다.

1) 郭沫若, 『奴隷制時代』: "殷代除甲骨文之外一定還有簡書和帛書. 『周書·多士』說, 惟殷先人有冊有典. 甲骨文中也有冊字和典字, 正是匯集簡書的象形文字. 但這些竹木簡所編纂成的典冊, 在地下埋藏了三千多年, 恐怕不能再見了. 帛書也是一樣."

또한 후세 자손들이 알 수 없음을 두려워하였던 까닭에 죽백에 써서 후세 자손들에게 전했다. 모두 썩고 좀먹어 절멸함을 두려워하여 후세 자손들이 부득이 기록하였던 까닭에 소반과 바리에 쪼고 금석에 새겨서 중시하였다.[2]

따라서 현대에 고대 글씨를 볼 수 있는 것은 대부분 새기고 주조한 명문들이다.

갑골문 각서에 대하여 역대로 두 종류 의견이 있다. 하나는 먼저 모필로 서사한 뒤 다시 새긴 것이고, 다른 하나는 직접 갑골 위에 새겼다는 것이다. 출토된 갑골 실제상황으로 판단하면, 두 종류 방법이 모두 존재하고 있음을 알 수 있다. 주서 갑골은 갑골문을 먼저 쓴 뒤 새긴 실례이다. 왜냐하면, 서사를 마치고 아직 새기지 않은 곳에서 서사 용필 상황이 매우 분명하게 보이기 때문이다. 이는 앞에서 말한 몇 글자에 지나지 않는 도편 묵서와 옥편 주서가 상나라 서예 필법·심미 정취·풍격 등을 생생하게 보여 주고 있다. 이를 자세히 감상하면, 글씨를 쓸 때 상형 결구 방식 제약 아래 필획마다 묘사하는 형식의 운필 과정을 볼 수 있다.

한나라 말에서 위·진나라에 이르는 사람들은 고대 전적에 쓴 글씨를 '과두문'이라 일컬었다. 예를 들면, 한나라 말 노식盧植은 영제에게 글을 올려 『모시』·『좌전』·『주관』등 전적에 쓴 글자를 "고문·과두문은 실제에 가깝다[古文蝌蚪, 近於爲實]."라고 하였다. 『춘추정의』·「왕은진서속석전王隱晉書束晳傳」에서 급총서汲冢書는 '과두문'을 가리킨다는 말을 인용하며 다음과 같이 말하였다.

과두문은 주나라 때 고문이다. 머리는 굵고 꼬리는 가늘어 마치 올챙이 벌레와 같은 까닭에 세속에서 이렇게 불렀다.[3]

이른바 과두문은 단지 주나라에 있었던 것이 아니고 대대로 전한 것이므로 위로 상나라 주서·묵서까지 거슬러 올라갈 수 있다.

이른바 "머리는 굵고 꼬리는 가늘어 마치 올챙이 벌레와 같다."라는 것을 글씨 실물로 보면, 필획에서 기필은 굵고 수필은 뾰족하게 가늘면서 필봉을 나타내며, 필획에서 가장 살진 곳은 기필의 앞에 치우쳐 있다. 이러한 용필 형태가 나타난 원인은 신석기시대에 도기에다

2) 墨子, 『墨子』卷八 : "又恐後世子孫不能知也, 故書之竹帛, 傳遺後世子孫. 咸恐其腐蠹絶滅, 後世子孫不得而記, 故琢之盤盂, 鏤之金石, 以重之."

3) 『春秋正義』: "科斗文者, 周時古文也. 其字頭粗尾細, 似科斗之蟲, 故俗名之焉."

부호를 새긴 것에서 실마리를 찾을 수 있다. 도기를 아직 굽기 전에 필획을 새긴 부호는 진흙이 연하기 때문에 필획을 새긴 경중과 깊거나 얕음 및 선이 굵거나 가늚과 예리하거나 둔함이 매우 분명하게 나타난다. 기필 부분은 대부분 굵고 필획을 새긴 동작으로 면을 끊는 것을 조성하여 점차 가늘어짐을 따르다가 수필 부분에 이르러 뾰족하고 예리하게 필봉을 내보내는 것이 과두문 용필과 서로 같은 곳이 있다. 이것으로 과두문 용필 형태는 상·주나라 사람이 조상들 의식이 없이 자연스럽게 서사한 필획 형태 기초에서 필법을 강구하여 발전시켰다는 것을 이해할 수 있다. 따라서 용필에 대해 이미 상당한 강구가 있었고, 글자 결체 조형에서 취산·소밀·기정 등 대비 균형미에 대해서도 고도의 표현 능력을 갖추었다.

상나라 주서·묵서 용필법은 단순한 절주 용필법이다. 기필은 짧고 촉박하게 기울여 낙필하며 착실하게 필봉을 눌렀고, 이를 따르다가 또한 꼬리부분에 이르러 신속하고 힘이 있게 붓을 들어 뾰족하며 예리하게 필봉을 내보냈다. 필획마다 모두 이와 같으면, 마치 북을 두드리는 단음절의 둥둥거리는 음색이 침착하고 힘이 있으나 연결된 운율은 결핍된다. 이는 상나라 초기 서예에서 필연적으로 존재하는 한계성이다. 그러나 서예 풍격 각도에서 말하면, 독특성이 있다고 하겠다. 상나라 서예 참모습은 주서·묵서로 볼 때 소박하고 조탁하지 않으며, 침착하고 착실하며 웅혼한 힘과 기백을 갖추었다. 이 또한 상나라 사람 사회생활 방식에서 형성된 굵고 사나우며 착실한 심미 이상과 예술 표현 형식을 반영한 것이다.

2. 초기의 금문

상나라에서 춘추시기에 이르는 청동기 명문은 일반적으로 먼저 거푸집에 쓰고 새긴 뒤 다시 주물을 거쳐 완성하였다. 내용은 대부분 노예주 귀족의 제전·훈고·정벌공훈·책명·맹서·계약 등을 기록하였다. 가장 간단한 것은 1~2글자로 노예주 혹은 씨족 명칭을 상징하였다. 청동기 명문 출현을 현재 볼 수 있는 것은 대략 상나라 전기이나 이 시기에 명문을 갖춘 청동기는 매우 적었고, 내용은 대부분 족휘族徽였다. 상나라 후기 명문은 대량의 도형문자 즉 족휘 문자였다. 예를 들면, 〈사모무대방정〉의 '사모무司母戊' 명문, 〈사모신대방정〉의 '사모신司母辛' 명문 등이 그러하다. 상나라 말기 청동기

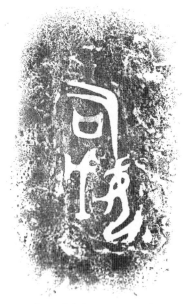

사모무대방정司母戊大方鼎의
'사모무司母戊'

에서 비교적 장편 명문이 나타나는데, 어떤 명문은 42자에 달하기도 하였다. 서주시기 이후 명문은 일반적으로 장편이었다. 서주 초기 〈대우정〉 명문은 291자에 달하였다.

상나라에서 서주 초기에 이르는 청동기 명문 서예에서 가장 기본적 특징은 결체 · 필법이 상나라 주서 · 묵서와 같다는 것이다. 형태는 대부분 상형 의미가 있고, 기필은 굵은 뒤 붓을 들어 운필하다가 수필에 이르러 예리한 필획으로 필봉 형태를 내보내었다. 어떤 필획은 의식적으로 과장이나 강조의 의미를 나타내었으니, 날획과 '⺮'의 양 가장자리를 곧게 꺾은 형태가 그러하다. 종합하면, 서예에서 묘사 성질을 갖추고 있다. 이는 어떤 씨족 명칭을 나타내는 명문에서 더욱 현저하다. 씨족 명칭 명문 서예는 초기와 말기 청동기를 막론하고 모두 이러한 특징을 강조하여 이미 정해진 격조를 이루었다. 상나라에서 서주 초기에 이르는 청동기 명문 서예는 청동공예 수단으로 수사체 면모를 재현하였다는 것은 의심의 여지가 없다. 그러나 공구 · 재료 · 제작공예 작용으로 말미암아 볼 수 있는 것은 검은 바탕에 흰 글씨 명문 탁본이다. 이는 서사 · 새김 · 주조 · 탁본 공정을 거친 뒤의 효과로 형체는 비록 수사체와 가까우나 이미 여러 번 공정을 거치는 동안 수사체 용필의 억양 · 돈좌 · 경중 · 완급 · 절주 · 변화와 신채를 표현하기가 어렵다. 또 자연스럽게 녹슬고 부식한 것, 인위적인 파괴, 원래 있었던 볼록하고 오목한 것으로 조성된 아롱진 모양, 탁본에서 나타나는 효과도 명문 서예 용필 · 결체 · 장법에서 무겁게 응축하고 함축적이며 허실이 살아나는 정취를 풍부하도록 하였다. 이는 수사체와 완전히 같을 수 없는 정취이다. 인공과 천연의 결합이고, 필묵정취와 청동공예 기술 결합이기도 하다. 이것이 바로 청동기 명문 서예 풍격 기본 특징이다. 수사체 면모를 재현한 것은 상나라 및 서주 초기 금문과 중기 · 말기 서예 풍격의 다른 점이다. 이는 필법 기교와 청동 제작공예의 작용에서 나타난 풍격 특징이다. 이를 기초로 삼아 서로 다른 성격과 심미 취향의 작용으로 조성된 상나라 및 서주초기의 금문 서예 풍격을 다음과 같이 네 가지로 분류할 수 있다.

첫째, 웅위雄偉이다.

이에 속하는 작품은 다음과 같다. 지금까지 발견된 것 중에서 가장 큰 청동기 상나라 말기 〈사모무대방정司母戊大方鼎〉은 배의 벽[腹壁]에 명문 3글자를 주조하였다. 〈재보유宰甫卣〉는 상나라 말기 청동기로 명문은 3행에 모두 23자이다. 〈�정玵鼎〉은 상나라 말기 청동기로 명문은 4행에 모두 19자이다. 서주 초기 〈대우정大盂鼎〉은 강왕시기 기물로 명문은 19행에 모두 291자이다. 〈경영유庚嬴卣〉는 강왕시기 기물로 뚜껑에 명문 7행과 기물에 명문 5행이 있고 각각 53자씩 새겼다. 서예 풍격을 비교하면, 〈사모무대방정〉은 기이하고 장엄하며, 〈재보유〉는 너그럽고 넓으며, 〈玵정〉은 둥글고 혼후하며, 〈대우정〉은 모나고 단정하며, 〈경영유〉

는 평평하고 착실하다.

둘째, 호상豪爽이다.

이에 속하는 작품은 다음과 같다. 〈소신여준小臣艅尊〉은 상나라 말기 기물로 명문은 3행에 모두 27자이다. 서주초기 〈금궤禽簋〉는 성왕시기 기물로 명문 4행에 모두 23자이다. 〈소유召卣〉는 서주 소왕시기 기물로 명문 7행에 모두 48자이다. 서예 풍격을 비교하면, 〈소신여준〉은 초탈하고 표일하며, 〈금궤〉는 유창하고 통달하며, 〈소유〉는 열어 펼쳤다.

셋째, 자사恣肆이다.

이에 속하는 작품은 다음과 같다. 〈사사필기호四祀邲其壺〉는 상나라 주왕 4년 기물로 명문은 8행에 모두 42자이고, 현존하는 상나라 청동기 명문에서 글자 수가 가장 많다. 서주초기 〈하준何尊〉은 성왕시기 기물로 명문은 12행에 대략 110글자가 존재하고 있다. 〈영궤令簋〉는 서주 소왕시기 기물로 명문은 12행에 모두 110자이다. 〈강후궤康侯簋〉는 서주 성왕시기 기물로 명문은 4행에 모두 24자이다. 서예 풍격을 비교하면, 〈사사필기호〉는 거칠고 표일하며, 〈하준〉은 사납고 급하며, 〈영궤〉는 기이하고, 〈강후궤〉는 수려하고 유창하다.

넷째, 주미遒美이다.

이에 속하는 작품은 다음과 같다. 〈술사자정戌嗣子鼎〉은 상나라 말기 기물로 명문은 3행에 30자이다. 〈소자역유小子䓞卣〉는 상나라 말기 기물로 뚜껑에 명문 1행에 3자가 있고, 기물 명문은 5행에 행마다 9~13자씩 새겼으며 대략 40여 글자가 존재하고 있다. 〈이궤利簋〉는 서주 무왕시기 기물로 명문 4행에 32자이다. 〈보유保卣〉는 서주 무왕시기 기물로 명문 7행에 행마다 6~7자씩 새겼다. 〈심자야궤沈子也簋〉는 서주 강왕시기 기물로 명문 13행에 행마다 11~13자씩 새겼다. 서예 풍격을 비교하면, 〈술사자정〉은 우아하고 수려하며, 〈소자역유〉는 유창하고 날카로우며, 〈이궤〉는 부드럽고 윤택하며, 〈보유〉는 맑고 또렷하며, 〈심자야궤〉는 활발하고 공교하다.

기타 각종 상나라와 서주 초기 금문 작품은 대체로 이상 네 종류 서예 풍격에 귀속시킬 수 있다. 비록 이상과 같이 분류하였지만 각 분류에 속하는 서로 다른 작

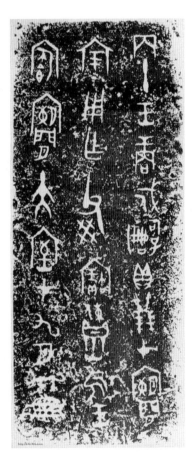

술사자정戌嗣子鼎

품 또한 각각 개성 특징이 있다. 그러나 전체적으로 말하면, 상나라와 서주 초기의 금문 서예 풍격은 무겁게 응축되고 장엄하며 험준한 것을 기조로 삼고 있다고 하겠다.

문헌 기록과 출토된 실물로 보면, 하나라는 이미 청동기가 있었다. 『좌전』에 하나라에서 구정을 주조하여 역대로 전하였다는 일을 기록하였다. 상·서주시기는 노예사회 전성기로 청동기 제조 공예가 날로 정미하고 장엄하였으며, 문양 장식은 아름답고 품종은 다양하였다. 노예주 계급 신권통치 상징 예기가 대량으로 나타나고 조형과 문양에서 위엄과 신비 색채가 충만하여 그들 심미 이상과 신권통치의 혹독함을 반영하였다. 당시 이른바 지신간知神奸을 청동기 문양에 반영하여 단독 문양을 두드러지게 하고, 대칭·평형을 기본 격식으로 삼았다. 주 문양이었던 봉황 등은 '신神' 유형에 속했고, 도철饕餮·기룡夔龍 등은 '간奸'에 속했다. 노예주 계급은 이를 거울삼아 당시 백성을 교육하고 이로부터 미술로 교화하는 공구로 삼았다. 그들은 문예·정치·교화의 연계를 강조하고, '리理·지志'를 중시하였으니, 이는 상·주나라 문예 기본 특색이다. 이는 또한 당시 청동기 문양의 사회적 의의이기도 하다. 상나라와 서주 초기 서예 풍격 기본 격조는 청동기 조형과 문양·장식·격조·기백과 함께 당시 통치 계급 심미 이상을 반영한 것이다.

3. 갑골문

현재 볼 수 있는 최초 서예 자취는 극소수 상나라 묵서도편·주서옥편·주서갑골·각석문·도문·동기 명문이고, 가장 많은 것은 갑골문이다. 안양 소둔 은허에서 출토된 대량의 귀갑·수골은 대부분 상나라 사람이 점을 쳤던 유물이다. 상나라 사람은 미신을 신령하다고 믿었기 때문에 생활에서 모든 크고 작은 일은 반드시 점을 쳐서 진행하였다. 점의 내용은 제사·정벌·사냥·수확·질병·출입·기후 등과 10일 이내에 재화가 있는지, 밤에 재난의 여부, 심지어 부인 임신과 어느 때 분만하고 남녀 출생 등 묻지 않은 것이 없었다. 점을 치기 전에 먼저 갑골 뒤에 하나의 둥근 구유[槽]를 뚫고 다시 뚫은 구유 곁에 타원형 구멍[穴]을 팠다. 뚫어 파서 이루어진 구유와 구멍 밑바닥은 뚫어 파기 이전보다 갑골이 얇게 변한다. 이와 같이하여 불살라[灼] 점을 칠 때 구유와 구멍 밑바닥은 문득 터져 갈라짐이 발생하고, 갑골 정면에 터져 갈라지는 곳은 즉 조간兆幹·조지兆枝로 구성하는 '복卜' 형태 점괘문양이 나타난다. 이것이 바로 점괘에서 구하는 조짐이다. 정인은 조짐 문양 양식으로 물었던 일의 성패와 길흉을 판단한다. 상나라 사람이 점을 쳤던 갑골을 보면, 대부분 갑골 정면 조짐 문양 부근에 각사가 있다. 내용은 점을 쳤던 시간, 정인의 이름, 물었던 내용과 점의 결과 등이니,

이것이 곧 복사ㅏ辭이다. 갑골문은 대부분 복사이고, 또한 일을 기록한 각사이다.

상나라 서예는 주서·묵서를 본래 면모로 삼는다. 당시 청동기 명문은 이러한 수사체 서풍을 본받아 비록 필봉·정신·운치를 모두 전할 수 없으나 큰 형체를 잃지 않았다. 청동공예 제작도 별도의 정취를 갖추었다. 갑골문은 귀갑·수골이 매우 견고하므로 모필로 서사한 것처럼 억양·돈좌·조세·변화를 나타내고자 하나 결코 쉬운 일이 아니다. 따라서 대부분 단도로 원형을 방형으로 바꾸고 곡선을 직선으로 변화시키는 방법을 채용하였다. 그뿐만 아니라 새겨진 선은 현저히 굵거나 가는 변화가 없다. 단지 칼을 들이고 내보내는 곳에서 항상 필봉 자취를 나타내어 기운 각도가 서로 다른 절면切面을 형성하였다. 이는 갑골문 서예에서 주류를 점하는 기본 형식 풍격이다. 이는 또한 공구·재료로 서예 풍격을 결정하는 전형적 범례이기도 하다. 그러므로 갑골문을 정확히 말하면, 이는 단지 대전 풍격 양식 서체의 일종일 뿐 자체의 일종이라 일컫지 않는다. 왜냐하면, 갑골문에서 표현한 자체는 당시 통행하였던 대전이기 때문이다. 갑골문이 세상에 전하는 것 중에도 극소수 묵적을 모방한 작품이 있다. 예를 들면, 제을·제신시기 〈재풍골각사〉·〈녹두골각사〉는 서예 형체가 당시 묵적·동기 명문과 일치하고 있다. 단지 수골이 견고하므로 필획도 강하고 굳센 느낌이 있어 금문처럼 부드럽고 온화하지 않을 뿐이다. 이러한 유형 갑골문 필획 형태는 결코 단도로 이루어질 수 있는 것이 아니다. 반드시 쌍도 심지어 서너 번 새김이 있어야 비로소 가능한 일이다. 따라서 시간과 공력이 많이 소모되기 때문에 수량이 극소수이다.

많은 전문가가 갑골문은 직접 귀갑·수골에 새긴 것이라 하고, 어떤 사람은 먼저 글씨를 쓴 뒤 새긴 것이라 하였다. 대량의 단도로 새긴 갑골문으로 말하면, 일반적으로 쓰지 않고 직접 새겼다는 것을 믿을 수 있다. 글자가 새겨진 어떤 갑골문은 이리 삐뚤 저리 삐뚤거려 매우 졸렬하고 반복하여 새겼으나 문리를 이루지 못한 것이 있다. 이것으로 이는 갑골문을 배우는 사람이 연습한 것임을 알 수 있다. 상나라는 갑골로 점을 쳤는데, 이는 전문인원이 주재하였고, 이들을 '정인'·'복인'이라 일컬었다. 그들은 반드시 능숙하게 문자를 새기는 기교를 장악하였다. 직접 새긴 정취는 먼저 글씨를 쓴 뒤 새긴 것과 다르다. 전자는 새길 때 흥에 따라 발휘하여 형체가 대부분 의외의 자연스러운 정취를 나타내고 있다. 이 점은 전각에 뛰어난 사람의 절실한 체험이기도 하다. 먼저 글씨를 쓴 뒤 새기는 것은 아무래도 서로 다른 정도의 제약을 받는다. 그러므로 단도로 새긴 갑골문은 일반적으로 모두 직접 새긴 것이라 하겠다. 〈재풍골각사〉와 같이 쌍도로 새긴 갑골문으로 말하면, 반드시 먼저 필묵으로 서사한 뒤 새겼다고 하겠다. 실물을 보면, 결체와 필획 형태가 모두 묵적 정취를 본받았음을 분명하게 이해할 수 있다. 이를 보면, 두 종류 다른 방법은 갑골문의 판이하게 다른 두 종류 풍격을 조성한다는

것을 알 수 있다. 전자를 단각형單刻形, 후자를 모각형摹刻形이라 일컫는다.

상나라 갑골문 서예 정취를 가장 잘 나타낸 것은 단각형이고, 후인들이 일컫는 것도 이런 유형 작품이다. 이러한 유형의 예술적 가치와 풍격 의의는 필획·결체·장법의 독특함에 있다.

필획 형태로 보면, 단도로 귀갑·수골에서 전절·굽은 필획을 새긴다는 것은 쉬운 일이 아니다. 그러므로 수사체의 구부러지는 원전 필획을 가로·세로·사선 필획으로 변화시켰고, 묵적에서 과두문이라 일컫는 용필 형태가 전혀 존재하지 않는다. 이는 필획 형태 기본 특징이다. 이런 기초에서 다시 두 종류 표현 형태가 나타난다. 하나는 필획을 일으키고 그치는 곳에서 대부분 예리한 필봉이 출입하는 자취를 나타내는 것이다. 이러한 형태는 단각형 갑골문에서 주류를 점유하고 있다. 왜냐하면, 새기는 것이 간편하고 빠르며 유창하여 전혀 수식이 필요 없기 때문이다. 이렇게 새긴 필획은 특히 가늘고 굳세다. 다른 하나는 필획을 일으키고 그치는 곳이 비교적 함축적이고, 혹은 방형 혹은 원형을 이루면서 조금 예리한 필봉 자취를 나타내는 것이다. 이는 아마도 둔도로 새겼을 것이다. 필획을 보면, 단각형에 비해 더딘 느낌이 있는 까닭에 필획이 굵고 거칠다. 전자는 활발하고 공교하며, 후자는 졸하고 소박하여 서로 다른 격조를 조성하였다. 후자에 속하는 작품은 제1기 무정시기와 제4기 무을·문정시기 것이 많다.

결체로 보면, 공정하고 안온한 것과 기이한 두 종류로 나눌 수 있다. 전자는 단정하고 전아하며, 후자는 제멋대로이고 호방하다. 전자는 대부분 제2기 조경·조갑시기와 제5기 제을·제신시기에 표현하였다. 후자는 대부분 제1기 무정시기와 제4기 무을·문정시기에 표현하였다.

장법으로 보면, 일반적으로 세 종류로 나눌 수 있다. 첫째, 참치·착락·소밀은 뜻을 따르고, 분명한 행간과 자간이 없다. 둘째, 행간은 있으나 자간이 없는 것이다. 이상 두 종류는 갑골문에서 항상 나타나는 격식이다. 셋째, 종횡으로 차서가 있고, 배열이 정연한 것이다. 이러한 유형의 작품은 비교적 적다. 예를 들면, 제1기 무정시기 〈사방풍명각사〉와 제1기·제5기 제을·제신시기 〈간지표〉가 이에 속한다. 갑골문

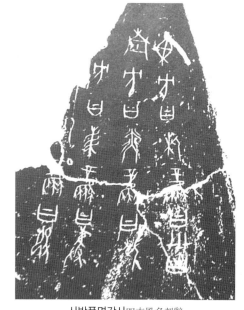

사방풍명각사四方風名刻辭

서사 격식은 일반적으로 직행이어서 읽을 때 위로부터 아래로 읽는다. 그러나 행을 전환할 때는 오히려 반드시 왼쪽으로 전환하지 않는다. 왼쪽 가장자리에서 오른쪽으로 향해 전환하고, 좌우 가장자리 위에서 왼쪽으로 향해 전환한다. 원칙은 안으로 향해 전환하는 것이다. 그러나 중앙의 갈라진 문양에 가깝게 의지해 일률적으로 안으로 향해 전환한다. 복사는 아무래도 조짐 곁에 새기는 것이어서 마땅히 귀판 혹은 골판에 약간 단락을 새길 때 한 조를 형성해야 한다. 각 조 글자 수는 일정하지 않고 점유한 위치와 범위는 각각 서로 같지 않으며, 전체적으로 소밀·흑백 대비를 형성하여 변화가 매우 풍부하다. 때로는 각 단락의 서로 다른 각사가 분명한 구별이 있을 때 가로의 선을 새겨 경계로 삼기도 한다. 이러한 양식은 독특한 장법 격식을 형성하였는데, 각 시기 작품에 모두 나타나고 있다. 고명은 『중국고문자학통론』에서 다음과 같이 말하였다.

> 자형과 서예는 갑골문 시대를 판단하는 매우 좋은 표준이다. 한편으로 문자 자체는 시대 발전에 따라 끊임없이 변천하고, 다른 한편으로는 또한 당시 서사에 책임졌던 사관 인원수가 유한하였기 때문에 각 시대 서예와 필적 특징은 비교적 분명하고 변별이 쉬웠다. 그뿐만 아니라 자형과 서예를 이용하여 갑골문 시대를 판단하는 것은 이미 간편하고 또한 정확하다. 전체 각사 혹은 남아 있는 각사를 막론하고, 또한 기타 조건의 유무를 막론하고 단지 자형과 서예에 의지하여 대체로 시대를 판단할 수 있다.[4]

이는 자형과 서예 풍격의 같은 점으로 갑골문 시기 구분을 판단한다는 말이다. 따라서 고문자 학자들처럼 서예가들도 동일시기 갑골문 작품들을 비교하여 공통점을 찾아내어 이 시기 서예 풍격 기본 특징을 다음과 같이 설명하였다.

제1기(무정시기)는 웅건하고 유창하다. 이 시기 작품 필세는 상쾌하고 유창하면서 굳세며, 졸하고 소박한 필획과 활발하며 빼어난 기운을 함유하고 있다. 즉 구부러진 필획은 몇 개 직선과 꺾은 것으로 이루어져 탄력이 충만하다. 결체의 대소·금종·기정은 필세를 따라 이루어지면서 무궁한 변화를 나타낸 것이 특징이다. 장법에서 참치·착락을 이루면서도 산란함에 빠지지 않았다. 즉 정제한 작품 〈간지표〉·〈사방풍명각사〉라도 결코 기계적으로 획일

4) 高明,『中國古文字學通論』: "字形與書法是判斷甲骨文時代的很好標準. 一方面是由於文字本身隨着時代的進展不斷地在演變. 另一方面亦因當時負責書寫的史官人數有限, 每一時代的書法和筆迹特徵比較明顯, 容易辨別. 而且, 利用字形, 書法判斷甲骨文時代旣簡便又準確, 無論全辭或殘辭, 也無論有無其他條件, 僅據字形和書法, 亦可大體判斷出時代來."

적이지 않고 필세 변화에 따라 조화를 이루었다. 특히 〈제사수렵도주우골각사〉는 크고 정제되었으며, 글자 수도 많아 제1기 갑골문에서 절묘한 작품이다.

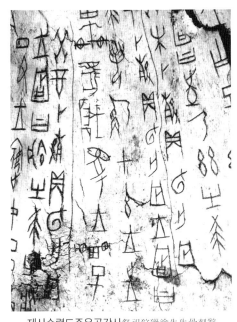

제사수렵도주우골각사祭祀狩獵塗朱牛骨刻辭

제2기(조경·조갑시기)는 공정하고 안온하면서 성글고 또렷하다. 이 시기 작품은 일반적으로 말하면, 글자의 크거나 작음이 적중하고, 한 작품에서 글자 사이의 크거나 작음도 비교적 일치하고 있다. 뿐만 아니라 글자 형태도 대부분 평정한데, 필획은 가볍고 성글며, 전절은 부드럽고 온화함이 뛰어났다. 자간과 행간은 대부분 너그럽고 성글며 활달하여 전체적으로 우아한 선비 풍모가 있다.

제3기(늠신·강정시기)는 맑고 수려하면서 굳세며 곧다. 이 시기 작품은 일반적으로 필획이 섬세하고 필봉이 날카로우며, 결체는 대부분 평정하다. 전절은 종종 생경하고 초솔함을 드러내기도 하였다. 전체적으로 맑고 굳세면서 수려함을 함유하고 있으나 필세가 조금 둥글게 융합한 것이 결함이다.

제4기(무을·문정시기)는 거칠고 유창하면서 넓고 크다. 이 시기 작품은 대부분 큰 글씨이고, 필세는 자유분방하고 통쾌하다. 필획은 대부분 굵고 양 가장자리는 두터우면서 착실하며, 뾰족하고 예리하게 필봉을 내보낸 것이 적다. 결체는 종횡으로 모으고 흩어지며 절주가 뛰어났다. 고문자 학계에서는 이를 '무을대자武乙大字'라 일컫는다. 마치 산림 농부의 봉두난발과 같다. 이는 제3기 작품과 강한 대비를 형성하였는데, 즉 웅건하고 소박함과 섬세하고 수려함, 사의와 공필의 대비이다.

제5기(제을·제신시기)는 세밀하고 정미하며 공교하다. 이 시기 작품은 대부분 파리 머리만 한 작은 글씨이다. 장법은 긴밀하고 행간은 분명하다. 필획은 가늘고 굳세며, 결체는 공정하여 크고 작음이 균등하다. 이렇게 글자 수가 많고 정제와 긴밀한 포치의 갑골문은 전체적으로 보면, 마치 한 폭의 정미한 소해서 작품과 같다.

4. 말기의 금문

청동기 명문은 대부분 공덕을 칭송하는 말을 새겨 자손만대에 전한 것이다. 따라서 성질이 정중하고 장엄한 것이 서예 풍격에 체현되었기 때문에 서주 중기 이후 명문은 용필이 날로 고르고 결체는 단정하며 장법은 정제함을 좇았다. 이는 효능과 목적이 서예에 작용하여 서체 형태와 풍격 변천을 조성하였다. 이러한 변화는 서주 초기 금문에서 이미 실마리가 나타나기 시작하였다. 청동기 명문 수사체 용필 형태는 상나라 작품보다 약화하였고, 특히 장법에서 종횡으로 정연한 격식이 나타나면서 글자 크기는 균등함을 좇았다. 예를 들면, 〈대우정〉·〈경영유〉 등이 그러하다. 이러한 발전 추세는 중기 〈장반〉과 말기 〈괵계자백반〉 등을 거쳤고, 아래로는 춘추전국시기 〈진공궤〉·〈석고문〉 등을 이어 발전하다가 법도가 극에 이르러 진나라 소전체 면모로 최종 형성하였다.

이러한 변화에 상응하여 금문 서예 풍격 기조는 무겁게 응축하고 장엄하며 험준한 것이 점차 단정하고 활발하며 공교함으로 변하였다. 필세는 부드럽고 온화하면서 둥글고 윤택함을 좇았으며, 행관 배열은 날로 공정하고 안온함을 더하였다. 서주 중기는 금문 서예가 가장 흥성한 시기이다. 노예제도 쇠락으로 말미암아 청동기는 새로운 특징을 나타내기 시작하였다. 예를 들면, 기물 제작은 일반적으로 경박하고 간단하며 누추하였는데, 아울러 이전에 비해 간단한 환대문環帶紋·중환문重環紋·절곡문竊曲紋 등 문양 장식이 나타났다. 그러나 장편 명문이 매우 많아 300~400자에 달하는 것도 있었다. 대량 명문을 통해 서주 중기·말기의 현란하고 다채로운 서예 풍모를 대략 살펴볼 수 있다.

서주 중기 금문 서예 풍격은 대략 두 종류로 나눌 수 있다. 하나는 서주 초기 서예 풍격을 이은 것으로 아직 일정한 수사체 형태를 표현한 것이다. 이러한 특징은 주로 결체와 장법에서 나타나고, 가로와 세로 필획 용필 형태는 일반적으로 이미 머리와 꼬리가 균등하며, 단지 가장 전형적인 수사체 형태만 보유했을 뿐이다. 예를 들면, '王'자에서 마지막 가로획, '父'자에서 첫 필획과 오른쪽 아래로 드리운 날획 형태 등이 그러하다. 이러한 유형 형체는 서주 중기 전반기 목왕시기에 비교적 많고, 공왕시기 이후 이미 드물게 보인다. 다른 하나는 새로 일어난 서예 풍격이다. 장법은 종횡으로 정연하고, 결체는 정제하였으며, 용필의 기필·수필·운행은 모두 고르고 둥글며 굳세다. 이러한 것은 서주 중기 이후 금문 서예 풍격 주류를 이루었다.

전자에 속하는 작품은 다음과 같다. 〈반궤班簋〉는 서주 목왕시기 기물로 명문은 20행에 198자이다. 〈정궤靜簋〉는 서주 목왕시기 기물로 명문은 8행에 90자이다. 〈휼궤遹簋〉는 서주

반궤班簋

목왕시기 기물로 명문은 6행에 58자이다. 〈동궤䍤簋〉는 서주 목왕시기 기물로 뚜껑과 기물 명문이 같고 각각 134자이다. 〈현기궤縣攺簋〉는 서주 목왕시기 기물로 명문 8행에 행마다 9~13자씩 새겼다. 〈홀정曶鼎〉은 서주 공왕시기 기물로 명문 24행에 대략 403자가 있다. 일반 적으로 모두 안온하고 단정하나 정신과 기운은 비교적 촉박하다. 〈현기궤〉 장법은 산란하여 아직 조화와 통일을 이루지 못하였다. 기운과 격식이 비교적 높은 〈반궤〉·〈홀정〉은 비록 배열이 정제하나 기세는 유창하고 자못 생동한 느낌이 있다. 종합하면, 부분적 작품은 비록 서주 초기 서예 풍격을 이었으나 이미 왕성한 기상은 더는 찾아볼 수 없다. 이러한 작품에서 는 초기 작품에서 갖추고 있었던 웅위雄偉·호상豪爽·자사恣肆 등의 큰 기백과 웅건한 필력 미를 찾아볼 수 없다.

후자 작품은 서주 중기·말기 주류 서풍을 체현하고 있으며, 대체로 솔박率朴·장려壯麗· 정교精巧·영수靈秀·소쇄瀟灑·혼후渾厚·단장端莊의 7종류 유형으로 나눌 수 있다. 이에 대한 예는 다음과 같다.

첫째, 거칠고 소박한 유형이다.

예를 들면, 중기 〈구년위정九年衛鼎〉은 공왕시기 기물로 명문은 195자이다. 〈우정禹鼎〉은 여왕시기 기물로 명문 20행 205자이다. 이러한 유형은 장법에서 모두 자간이 없고 행간도 성글거나 긴밀하며 일정함이 없다. 결체는 크거나 작음이 현저하게 다르고, 짧거나 긴 것이

서로 섞였으며, 험절하거나 바른 것이 필세를 따라 자태를 나타내고 있다. 용필은 필세를 따라 운행하였는데, 둥글고 혼후하며 유창한 것이 기본 특징이다. 같은 유형과 비교하면, 〈구년위정〉 결체는 특히 기이하고 묘한 정취가 나타난다. 〈우정〉 용필은 생경하고 졸하며 중후한 것이 뛰어났다. 이러한 유형에 속한 것으로 또한 〈십오년작조정十五年趙曹鼎〉이 있는데, 공왕시기 기물로 명문은 8행에 57자이다. 〈오사위정五祀衛鼎〉은 공왕시기 기물로 명문은 19행에 207자이다. 〈이방이盄方彝〉는 공왕시기 기물로 뚜껑과 기물 명문은 같고, 각각 10행에 107자이다.

둘째, 웅장하고 아름다운 유형이다.

예를 들면, 〈대극정大克鼎〉은 효왕시기 기물로 명문 28행에 290자이다. 〈모공정毛公鼎〉은 선왕시기 기물로 명문 32행에 497자로 현존하는 청동기 명문에서 글자 수가 가장 많다. 이러한 유형 작품은 형체와 풍격이 웅장하고 착실하면서 어리석지 않으며, 용필은 둥글고 두터우면서 활발하고 수려함을 함유하며, 장법은 굳세고 단정하며 변화가 풍부하다. 감상에서 뛰어나고 호매한 기개와 풍신을 느낄 수 있다. 이들 특징을 비교하면, 〈대극정〉이 더욱 필세가 둥글고 윤택하다. 장법은 앞 단락에 계격이 있으나 뒤로 갈수록 점차 모호하고 없어졌다. 글자는 괘선 안에 가지런히 배치한 것이 아니라 위아래로 편중하거나 혹은 좌우에 가까이하였고, 심지어 가장자리에 가까우면서 별도 정취를 나타내고 있다. 〈모공정〉 용필은 중후하게 응축하였고, 형체·필세는 웅장하고 두터우면서 기력을 안으로 모았다. 이러한 유형 것으로는 또한 〈영우永盂〉가 있는데, 공왕시기 기물로 명문은 12행에 122자이다. 〈다우정多友鼎〉은 이왕시기 기물로 명문은 22행에 278자이다.

셋째, 정미하고 공교한 유형이다.

예를 들면, 〈장반牆盤〉은 공왕시기 기물로 명문은 18행에 280자이다. 〈송정頌鼎〉은 선왕시기 기물로 명문 15행에 151자이다. 이러한 유형은 용필이 정미한데, 굵고 가늚이 적중하면서 둥글고 윤택하며 굳세다. 결체는 균형에서 변화를 추구하고 절주미가 풍부하다. 장법은 대체로 정제하면서 약간 높낮이 착락을 이루며 주나라 사람이 형식미에 대한 고도 이해와 인식을 작품에서 체현한 것과 같다. 이들 특징을 비교하면, 〈장반〉은 용필·결체·장법이 가볍고 성글면서 유창하고 초탈하며 표일한 운치가 있는데, 〈송정〉은 용필·결체·장법이 근엄하여 전아한 느낌이 나타난다. 이러한 유형으로는 또한 〈사송궤史頌簋〉가 있는데, 공화시기 기물로 명문은 6행 63자이다. 〈괵숙여종虢叔旅鐘〉은 여왕시기 기물로 명문은 10행에 행마다 7~10자씩 새겼다. 〈호궤㝬簋〉는 여왕시기 기물로 명문은 124자이다. 〈호종㝬鐘〉은 여왕시기 기물로 명문은 13행에 79자이다.

호종戱鐘(일부분)

기물器物

탁본拓本

모본摹本

넷째, 활발하고 수려한 유형이다.

예를 들면, 〈사년흥수四年癲盨〉는 효왕시기 기물로 명문은 6행에 62자이다. 〈괵계자백반虢季子白盤〉은 선왕시기 기물로 명문은 8행에 111자이다. 이러한 유형 작품은 장법이 정연하나 또한 매우 정제하지는 않았다. 자간·행간은 특히 성글고 넓어 양응식 〈구화첩〉과 동기창 장법의 원조와 같다. 결체는 단정하고 장엄함을 상쾌하고 또렷한 필세에 깃들이니, 맑고 새로우면서 수려하며 윤택하다. 전체적으로는 그윽하고 우아하며 심원한 경지를 나타내고 있다. 이들 특징을 비교하면, 〈사년흥수〉는 결체·용필이 모두 침착하고 졸하며, 정신과 기운이 안으로 응축하였으나 〈괵계자백반〉은 가볍고 성글며 뜻을 따름이 분명하여 신채가 밖으로 나타난다. 이러한 유형으로는 또한 〈괴백궤乖伯簋〉가 있는데, 공왕시기 기물로 명문 14행에 149자이다.

다섯째, 소쇄한 유형이다.

예를 들면, 〈흥종癲鐘〉은 효왕시기 기물로 명문 103자이다. 〈산씨반散氏盤〉은 여왕시기 기물로 명문은 19행에 350자이다. 이러한 작품은 필세가 유창하고, 형태는 펼쳐서 성글고 또렷하며, 신채는 아득하고 소탈하여 구속받지 않으면서도 오히려 매우 좋은 조화를 이루고 있다. 묘함은 필세로 형태를 거느리며 모든 변화를 다하였어도 단정한 형체를 잃지 않음에 있다.

〈흥종〉 명문은 도드라진 괘선이 있어 글자들이 괘선 안에 있으나 오히려 제약을 받지 않고 글자 사이에서 위아래 필세를 유창하게 하였다. 괘선은 명문 서예에서 장식을 받쳐주는 작용을 하면서 장법 정취를 풍부하게 해주나 또한 필세와 기운을 상하지 않도록 해야 한다. 용필은 파리하고 굳세며 유창하여 항상 예리하게 필봉을 나타내 통쾌함에 이르렀다. 〈산씨반〉은 이에 비해 다른 면모를 갖추었다. 〈흥종〉 필세가 세로로 향해 펼쳐 긴 타원형을 나타낸 것에 비해 〈산씨반〉은 필세를 가로로 향해 펼쳐 넓적한 원형을 나타내고 있다. 이러한 필세는 상·주나라 이래 명문에서 드물게 보이는 것이다. 이는 서주 말기 형초荊楚 일대 수사체로 선명한 지방 풍격을 갖추면서 당시 주나라 왕실 정규 서체 법도에서 벗어난 것이다. 이는 또한 당시 주나라 왕실 권위와 지위가 동요하고 제후들은 각자 정치세력을 갖추었다는 것을 반영한 것이기도 하다. 그러나 이러한 것으로 후인들은 서주 말기 형초 지방 서예 풍격의 독특한 풍신을 이해할 수 있다. 〈산씨반〉 용필은 둥글고 중후하며 함축적이면서 필세를 따라 구부러져서 〈흥종〉의 파리하고 굳세며 예리한 필봉을 나타내는 것과 다르다. 이것들은 모두 비록 소쇄한 풍격을 나타내었으나 〈흥종〉은 수려하고 굳세면서 공교함이 뛰어났으며, 〈산씨반〉은 둥글고 혼후하며 소박함이 뛰어나 청나라 이래 서예가들이 중시하였다. 이러한 유형으로는 또한 〈사재정師뫲鼎〉이 있는데, 공왕 시기 기물로 명문 19행에 196자이다.

산씨반散氏盤

탁본拓本

모본摹本

기물器物

제3절 춘추전국시기

1. 수사체

현재 볼 수 있는 최초 서예 자취는 극소수에 지나지 않는 상나라 묵서도편·주서옥편·갑골묵서 몇 글자뿐이다. 서주시기 묵적은 아직 보이지 않고, 이후 춘추 말기 〈후마맹서〉를 말할 뿐이다. 〈후마맹서〉 이후 또한 〈온현맹서〉·〈앙천호초간〉·〈신양초간〉·〈망산초간〉·〈초백서〉 등이 있다. 이것들은 모두 이른바 '과두문' 서예 실물 자료들이다. 이 중에서 〈후마맹서〉·〈온현맹서〉는 진국 것이고, 나머지는 초국 서예 자취이다.

이른바 '과두'는 본래 글씨의 점과 필획 용필 형태 특징에서 생겨진 명칭이다. 앞에서 논술한 바와 같이 한나라 말에서 위·진나라 사이에 고대 전적을 손으로 베낀 글씨를 '과두문'이라 일컬었다.

> 과두문은 주나라 때 고문이다. 그 글자는 머리가 굵고 꼬리는 가늘어 마치 올챙이 벌레와 같은 까닭에 세속에서 이렇게 불렀다.[1]

이러한 형태는 상나라 주서·묵서까지 거슬러 올라갈 수 있고, 본래는 일맥상통하였으나 점차 변천하여 내려왔다. 상나라 주서·묵서 점과 필획 형태에서 이러한 특징은 졸박·생경·혼후함이 뛰어났는데, 이를 '단절주용필單節湊用筆'이라 일컫는다. 이러한 형태는 춘추전국시기 수사체에서 이미 많은 변화가 있었고, 주요 표현은 용필 연관성을 증강하는 데에 있다. 설령 아직 안으로 향해 기운을 관통하는 형식에서 벗어나지 않았지만, 원전의 필세 응용은 용필을 더욱 빠르게 하여 율동감을 증강하였다. 머리가 굵고 꼬리가 가는 올챙이 형태도 이에 따라 비교적 평화로웠다. 특히 〈망산초간〉 등 전국시기 간독에서 필세는 이미 분명하게 세로로 향하는 것에서 가로로 향하는 것으로 변하였고, 아울러 결구 변화도 점차 상형 제약에서 벗어나 전서가 예서로 변하는 과정을 체현하였다.

이와 같은 춘추전국시기 전서 수사체는 대체로 두 종류의 지역 풍격이 있으니, 즉 진晉·초楚나라 지역 풍격이다.

진나라 풍격을 상징하는 〈후마맹서〉와 〈온현맹서〉는 당시 진나라 상류층에서 성행하였던

1) 『春秋正義』: "蝌蚪文者, 周時古文也. 其頭粗尾細, 似蝌蚪之蟲, 故俗名之焉."

수사체 초전이다. 이른바 '맹서盟書'는 또한 '재서 載書'라 일컫기도 한다. 맹서는 춘추시기에 성행했 던 정치활동 일종으로 제후와 경대부가 맹서 의식 을 통해 체결한 것으로 제약 작용을 갖추고 있다. 주서 혹은 묵서로 썼으나 대부분 붉은 글씨로 홀 형태 옥석에 썼다. 〈후마맹서〉는 산서성 후마侯馬 에서 출토하였고, 〈온현맹서〉는 하남성 온현溫縣 에서 출토하여 비록 같은 지역이 아니고 연대도 선후가 있으나 서예의 형체·필세·필법은 매우 일치한다. 조금 다른 점은 전자는 안온하고 굳세 며 평화롭게 세로로 향해 펼쳐 비교적 균등한데, 후자는 구속받지 않고 자유분방하며 상대적으로 가로로 향해 펼치는 태세를 많이 나타내었다. 글 씨 크기와 변화도 현저하게 다르고, 특히 초전 운 치가 매우 뛰어났다. 용필은 모두 필봉이 날카롭 고 굳세며 탄력감이 풍부하나 후자는 전자에 비해

후마맹서侯馬盟書

둥글게 전환하는 것이 유창하고 운동 폭이 크며 연관성이 강하다. 그러나 전체적으로 말하 면, 이것들 형체·필세는 장방형이고 세로로 향해 펼쳤지만, 초나라 백서가 대부분 넓적한 방형이고 가로로 향해 펼치는 형체·필세와 선명한 대비를 형성하였다.

초나라 백서에서 〈앙천호죽간〉은 호남성 장사 앙천호仰天湖에서 출토하였고, 〈망산죽간〉 은 호북성 강릉현 망산望山에서 출토하였으며, 〈초백서〉는 호남성 장사 자탄고子彈庫에서 출 토하였다. 이들 풍격 공통적 특징은 형체·필세가 가로로 향해 펼쳤다는 것이고, 비록 여전 히 전서체이나 이미 예서로 변천함이 분명하다. 결구는 평평하고 곧은 필획으로 원래 전서체 구조 및 필획을 간략하게 개괄하여 평평하고 곧음을 기본으로 삼았다. 아울러 예서에서 보이 는 점과 필획 형태 추형을 나타내기도 하였다. 이외에 어떤 글자는 임의로 점과 필획 혹은 편방을 더하기도 하였다. 한 글자를 여러 종류 서사 기법으로 쓴 것이 보이는데, 이러한 현상 은 앞에서 설명한 진나라 맹서에도 이미 나타나지만, 초나라 백서에서 더욱 분명하다. 이는 춘추전국시기 특히 전국시기에 주나라 왕실이 쇠락함에 따라 각 제후국은 각자 독립하여 자신의 경제·문화를 발전시키며 각국 문자와 서예도 독자적으로 발전하였음을 설명하는 것이다. 이러한 발전추세는 바로 예서로 향하는 변천이다. 이는 당시 수사체에서 더욱 두드러

졌다. 따라서 예서 형성은 춘추전국시기 칠국 문자와 서예 변천이 공통으로 작용하였던 결과라 할 수 있다.

이처럼 초나라 백서는 위에서 설명한 공통적 서예 풍격을 기조로 하여 각자 특징을 나타내고 있다. 〈앙천호죽간〉은 착실하고 단정하며, 〈망산죽간〉은 자유분방하고 소탈하며, 〈초백서〉는 맑고 굳세며 아름답다. 이외에 〈신양초간〉·〈망산초간〉 일부분은 형체·필세가 〈후마맹서〉에 가까우나 결구의 개괄, 점과 필획 형태에서 이미 예서로 변하는 자취를 나타내고 있다. 그러나 이러한 작품들은 초나라 서예 지역 풍격 특색을 갖춘 것이 아니라 상·주나라 이래 정종 서체를 계승한 형체를 나타낸 것이다.

현대에서 계속하여 대량의 춘추전국시기 수사체 자료가 출토되어 당시 서예 진면목을 보여줄 뿐만 아니라 오늘날 서예가들에게 대전 계통 서예에서 법도를 취하는 길을 넓게 열어주고 있다. 따라서 서예의 필법·풍격·형식미 등 각 방면에서 많은 계시적 작용을 하고 있다.

2. 장중한 명문

새기고 주조한 명문 계통 전서는 상나라로부터 서주 초기·중기를 거치면서 변화하고 발전하였다. 공덕을 칭송하고 만세에 전하기 위한 장중한 용도 필요에 의해 웅건하고 혼후하며 장엄한 풍격은 점차 단정하고 장엄하며 규칙적인 방향으로 변천하였다. 서예 형식은 점차 수사체를 모방하는 격식에서 벗어나 점과 필획 용필은 날로 균등해졌고, 글자 크기와 결체는 평정해졌으며, 장법은 정제되었다. 서주 중기 〈장반〉과 말기 〈모공정〉이 전형적인 예이다. 서주 말기 〈괵계자백반〉은 이러한 형체에서 새로운 풍격을 표방하여 가볍고 성글며 명쾌한 격조를 표현하였다. 이는 춘추전국시기 명문에서 단정하고 우아하며 아름다운 풍격의 전주곡이었다. 이러한 서예 풍격은 춘추전국시기 서예 정종 풍격으로 주나라 왕실 전통 격식을 이은 것이다.

서주 말기로부터 노예제도가 날로 쇠락해졌고, 노예주 계급 신권통치 상징인 청동기 제작은 날로 거칠고 간결하며 누추해졌으며, 기물 문양 장식도 간단해졌다. 따라서 청동기 문양 장식에서 새로운 특징들이 나타나기 시작하였다. 즉 근엄함으로부터 거칠고 방종함으로 향하였으며 신비와 괴이한 색채가 없어진 대신에 소박하고 착실하며 유창한 풍격이 나타났다. 이전의 수면문·기룡문·봉조문 등은 버금 자리로 떨어졌고, 대신에 절곡문·파랑문·환대문·인문 등 새로운 문양장식이 으뜸 자리를 차지하였다.

춘추시기 이후 제후국들이 패권을 다투자 지방의 경제·문화·예술은 점차 주나라 왕실

제약에서 벗어나 독자적으로 발전하였고, 제후국 기물들은 더욱 많아졌으며, 주나라 왕실 기물은 급격하게 감소하였다. 이는 사회가 대변혁 시대에 들어선 것을 의미한다. 청동기는 원래 예기를 주로 하였던 것이 일용 기물을 위주로 하는 것으로 변하였고, 이로부터 특별히 제작한 전용품이 보편적 공예품으로 변하였다. 예를 들면, 동경銅鏡·대구帶鉤·화폐貨幣·새인璽印·부절符節 등이 대량으로 나타났고, 착금 기술 발달로 박인법拍印法을 사용해 문양 장식을 제작하여 풍부한 생활 기식을 나타내었다. 이는 춘추전국시기 청동공예의 새로운 성취이고, 다른 측면에서 활발하고 자유로운 예술의 새로운 풍모를 반영한 것이기도 하다.

서예는 이와 상응하여 새로운 풍격을 나타내었다. 단정하고 우아하며 아름다운 춘추전국시기 규칙적 서예 풍격은 비록 이전 시대를 이은 것이나 기식·풍모·운치에서 이미 많은 차별성이 있었다. 종합하면, 비록 단정하고 장엄하나 근엄하지 않고 성글면서 활발하며, 맑고 우아하며 수려한 특징을 나타내고 있다. 어떤 작품은 분명하게 지역 풍격 필치를 나타내기도 하였다. 즉 글자 편방 구조에 지역적 서사 기법이 섞여 있어 어느 정도 육국 문자의 불일치성을 반영하기도 하였다. 이 시기 대표적 작품으로는 〈진공종〉·〈진공궤〉·〈종부반〉·〈석고문〉·〈진만보〉·〈진순부〉·〈鳳강종〉·〈악군계절〉·〈진두호부〉 등이 있다. 이 중에서 앞 3기물과 〈진두호부〉는 진나라 글씨와 같은 공통적 형체·필세와 풍격의 특징을 갖추었다.

진나라 계통 서예와 형체·필세는 주나라 왕실 정종 서체의 새로운 변화 풍격이다. 『사기史記·진본기秦本紀』기록에 의하면, 진양공 7년 진나라는 주나라 평왕을 호송하여 낙읍으로 동천한 공으로 기풍 땅을 봉지로 받았다. 이곳은 원래 주나라 사람 생활 구역이었으니 진나라가 주나라 문화를 흡수하고 발전시켰음은 의심할 여지가 없다. 진나라 전서 형체·필세 기본 특징을 보면, 분명히 주나라 왕실 서예를 계승한 것임을 알 수 있다. 이는 〈진공종〉(춘추시기 秦武公 때 청동기로 명문은 17행 135자)·〈진공궤〉(춘추시기 秦國 청동기로 명문은

석고문石鼓文 탁본

석고문石鼓文 원석

진두호부秦杜虎符

10행에 5-10자이고 重文은 각 6자)·〈석고문〉(춘추전국시기 秦國 각석으로 각석 연대는 秦襄公·秦文公·秦穆公·秦獻公十一年 등 설이 있음)·〈진두호부〉(호부는 달리고 머리를 들며 꼬리는 둥글게 만 형세를 하고 있음, 몸에 착금명문 9행 40자가 있음. 秦惠文王 때 청동호부임) 등으로 증험할 수 있다. 〈종부반〉(춘추시기 鄀國 청동기. 5행에 행마다 5자씩이고 음선 계격이 있으며, 한 칸 한 자씩 모두 25자이다.) 또한 진나라 서예 풍격에 속하며 〈진공궤〉와 함께 한 사람의 손에서 나왔다.

　이상 작품들은 단정하고 장엄하며 우아한 아름다움을 기본 격조로 한 기초 위에서 변화를 나타내어 필법은 둥글고 유창하면서 유미하며, 성글고 또렷한 진나라 계통 전서풍격을 표현하였다. 이것들을 비교하면, 〈진공종〉은 〈괵계자백반〉에 가까우며, 활발하고 전아하면서 고요하다. 〈진공궤〉는 너그럽고 필치는 맑고 굳세며, 상쾌하고 유창함을 크게 나타내었다. 이 작품이 특별한 것은 각 글자가 모두 모인으로 이루어진 점이다. 이는 춘추전국시기에 창조한 새로운 장식수법이다. 인판을 사용하여 아직 마르지 않은 거푸집에 문양을 찍어 사면으로 사방연속무늬를 이루었다. 이러한 방법도 명문 제작에서 각 글자는 모두 계격선에 있도록 하였으나 선은 결코 분명하지 않았다. 때로는 숨거나 나타나면서 장법의 독특한 시각효과를 형성하였으니, 작품 풍격에 홀시할 수 없는 요소의 하나로 공예 제작의 수단을 조성하였다. 〈종부반〉은 〈진공궤〉에 비

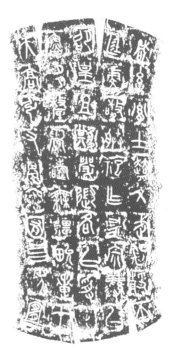

진공궤秦公簋

해 단정하고 장엄한 가운데 펼치고 상쾌하며 예리한 운치를 나타내었다. 〈석고문〉은 현존하는 최초 각석이다. 이는 〈진공종〉·〈진공궤〉에 비해 더욱 공정하고 안온하며 장중하여 진나라 각석으로 소전의 선구가 되었다. 〈진두호부〉 명문은 호랑이 형태를 따라 포치하였던 까닭에 장법의 착락을 이루고, 결체는 방정하며, 필획은 혹 평평하고 곧거나 둥글고 구부리며 모두 굳셈을 나타내었다. 또한 착금제작 공예로 호랑이 몸에 음문을 새기고, 다시 금실을 상감하였으며, 마지막으로 평평하게 갈아 광택을 내었던 까닭에 광채가 더욱 빛난다.

　이외에 성글고 또렷하며 굳센 것으로 〈진만궤〉가 있는데, 전국초기 제나라 청동기로 명문은 4행에 21자이다. 활발하고 수려하며 유창한 것으로 〈진순부〉가 있는데, 전국시기 제나라

청동기로 명문은 7행에 34자이다. 단정하고 너그러운 것으로 〈鷹강종〉이 있는데, 전국시기 한나라 청동기로 종은 모두 5개이고 모두 명문이 있으며, 4행에 행마다 8자씩 모두 32자이다. 둥글고 유창하며 아름다움이 풍부한 것으로 〈악군계절〉(전국 중기 楚國 청동기로 착금이고 형태 가른 죽절 같음. 舟節 2매와 車節 3매가 있음. 양 단락으로 나누어 위는 길고 아래는 짧으며, 8조목을 음선 界欄에 鏤刻했음. 舟節 명문은 9행에 행마다 18자씩 모두 164자이고, 車節 명문은 9행 행마다 16씩 147자임. 이는 楚國의 수륙통행부절임) 등이다. 〈악군계절〉 명문은 착금 공예 제작으로 인해 더욱 빛나고 아름답다.

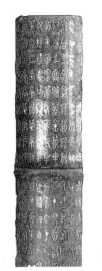
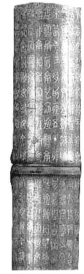

악군계절鄂君啓節

3. 소탈한 명문

이는 춘추전국시기 각 제후국 지역 서풍을 가장 잘 나타낸 것으로 글씨와 새김이 모두 약속이 없고 뜻을 따랐던 까닭에 자연스러운 정취가 많다. 특히 초나라의 작은 청동기 명문 출토가 가면 갈수록 많은데, 이를 보면 매우 정미하면서 소탈한 뜻으로 자연스러움을 나타내는 정취가 충분히 나타나 있다. 예를 들면, 〈초왕염정〉(전국시기 楚國 청동기로 명문은 모두 22자임) 글씨는 가로로 향해 필세를 취해 펼쳐서 자태가 많고, 필획은 유창하고 통쾌함이 지극하며, 신채는 표일하게 날아가는 듯하다. 이러한 유형 서예작품은 초나라 기물에서 매우 많이 나타나고 있다. 이러한 것들은 모두 초나라의 찬란한 풍격을 형성하여 서예 풍격사에서 기이한 빛을 발하였다.

이외에 유명한 〈증희무휼호〉(춘추 말기 曾國 청동기로 명문은 5행에 39자) 글씨는 세로로 향해 필세를 취하고, 필법은 소박하며 뜻을 따라 마치 봉두난발한 산림의 농

초왕염정楚王酓鼎

부와 같아 별도의 정취가 있다. 이는 초나
라 문화 한 측면이기도 하다. 초나라 문화
의 충만한 신비 색채는 이상과 환상의 문
학과 같이 역사에서 독특한 기치를 세웠
다. 유명한 초백화 〈용봉인물도〉·〈대부
어룡등천도〉는 우주 사이에서 종횡으로
치달리고 미묘한 환상과 정신의 상상력에
맡겼다. 이는 혼이 승천한다는 이상세계
를 나타낸 것으로 굴원의 낭만주의를 연
상하게 한다. 이상에서 말한 것은 초나라
청동기 명문 서예 정취도 낭만주의를 기

증희무휼호曾姬無恤壺

조로 삼았기 때문에 이성과 법도의 제약을 받지 않고 흉금의 정서를 표현했다는 것이다. 이
것이 초나라 서예 풍격의 독특한 점이고, 가치도 여기에 있다. 이는 당시 서예가 이성과 정치
교화를 중시하는 것을 초월하여 개성과 인성을 표현했다는 것이다.

〈진봉종읍와서〉(전국시기 秦惠文王 때 와당 글씨. 앞뒤 양면에 문자를 새겼고, 필획 안에
주사를 발랐으며, 명문은 120여 자)는 전국시기 진나라 계통에 속하는 서예에서 초전의 아름
다운 작품이다. 이는 〈상앙방승〉 풍격과 서로 같고, 아래로 진시황 26년 권량조판 명문 서예
풍격을 열어 주었다. 글자 구조는 이미 기본적으로 소전이고, 세로로 향해 필세를 취하였으
며, 자형은 장방형이고 둥근 필획은 항상 몇 번 꺾어서 새겼다. 자간과 행간이 없고 손을
따라 새기면서 공교함과 졸함을 염두에 두지 않았다. 이는 초나라 명문에 비해 오히려 생경
하고 천진한 정취가 물씬거린다.

이외에 〈공승득수구각석〉(전국시기 中山國 각석으로 명문은 2행에 19자이고 자연 형상의
돌에 새겼음)도 현존하는 최초 각석문자의 하나이다. 손을 따라 새겼기 때문에 아직 서단을
거치지 않은 것 같다. 석질이 단단하여 칼을 뜻대로 운영할 수 없으므로 비교적 긴 필획과
원전에서 생경하고 졸한 느낌이 나타나면서 질박하고 거칠며 산만한 자연스러움을 조성하였다.

이러한 서예 풍격은 앞에서 말한 장중하고 우아하며 아름다운 작품과 함께 무의식과 의식
두 종류 심리상태에서 서로 다른 예술의 경지를 나타내었다. 이와 같이 자연스러운 미를 나
타낸 것은 우연히 얻은 것이고, 앞에서 말한 것은 작가의 공력과 심미를 발휘하고 추구한
것이다. 아울러 어느 정도 장중한 용도 격식 제한의 객관 요소를 받았다. 이런 유형의 미는
자각하지 않은 것이고, 이전 유형의 미는 자각한 것이다.

4. 화려한 명문

춘추 후기부터 청동기는 예기에서 일용품으로 방향을 전환하였을 뿐만 아니라 문양장식도 날로 활발하면서 다양해졌다. 서예도 이와 상응하는 변화가 나타났으니, 즉 장식화 서체가 출현한 것이다. 당시 사람들 예술 심미는 서예 법도를 강구한 것이 아니라 서예를 기물의 조형·도안·문양 장식 예술미와 연계시켰다. 그들 도안과 문양 장식 요구는 문자 형태를 변경시켜 단지 일을 기록하는 문자에 머물지 않았다. 이는 춘추전국시기에 조충서가 성행한 중요 원인의 하나이다.

이 시기 서예 장식화는 두 가지로 귀납시킬 수 있다. 하나는 필획을 과장하여 길거나 혹은 구부린 것이고, 다른 하나는 필획 양 가장자리 혹은 중간에 새와 벌레 같은 형상으로 장식하는 것이다. 전자는 전체적으로 벌레가 기어가는 것과 같이 추상형식으로 처리한 것이고, 후자는 편방 혹은 필획 형태에 새와 벌레 형상 이미지를 가한 것이다. 이렇게 예술화 내지는 장식화한 서체는 마치 오늘날 도안문자와 같고, 이 두 종류 방법으로 조성한 서체를 통칭하여 조충서라 일컫는다. 이 시기 조충서 작품으로 전자에 속하는 것으로 〈왕손유자종〉·〈연아종〉·〈채후반〉·〈증후을묘용종〉을 대표로 삼는다. 후자에 속하는 것으로는 〈월왕주구검〉·〈왕자오정〉·〈채후산검〉·〈중산왕착정〉을 대표로 삼는다.

〈왕손유자종〉·〈연아종〉은 한 사람의 손에서 나온 것 같고, 유사한 풍격으로 〈증후을묘용종〉이 있다. 이들 명문은 자형을 길게 과장하였고, 구부러진 형체와 동적인 필세는 수려하고 아리따운 자태를 형성하였다. 이외에 〈채후반〉은 춘추 말기 채나라 청동기로 명문은 16행에 92자이다. 형체·필세는 길고 포국의 배열은 더욱 정제하였으며, 곧은 필획은 더욱 굳세고 가늘며, 굽은 필획은 종종 중간에서 곧으면서 구부러진 곳이 매우 굳세니, 수려하고 강건하면서도 장중한 풍격을 나타내었다.

〈월왕주구검〉은 춘추 말기 월나라 청동기로 명문은 2행에 8자이고, 〈채후산검〉은 춘추 말기 채나라 청동기로 착금 명문은 2행에 6자이고 양면에 모두 12자가 있는데, 서예 풍격은 서로 가깝다. 점과 필획은 서리고 구부려 조세·경중을 처리하였고, 편방에 어떤 조충의 이미지를 형상하였다. 자형 크기는 통일을 이루었고, 배열은 정제하며, 자간과 행간은 성글고 넓으며, 결체는 모두 길고 안온함을 나타내었다. 이로 말미암아 전체적으로 단정하고 장엄하며 화려한 서예 풍격을 조성하였다.

〈왕자오정〉은 춘추말기 초나라 청동기로 명문은 13행에 84자이며, 또 다른 풍격의 대표작이다. 특색은 결체가 길고 글자의 크거나 작음과 바르거나 기울어짐은 필세를 따라 변화하였

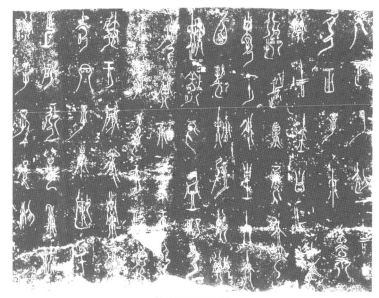

왕자오정王子午鼎

다. 필획에서 필봉은 뾰족하고 예리하며 항상 중간을 굵고 무겁게 과장하였다. 필획은 구부리는 변화에서 강한 유동감이 나타나며, 기이하고 공교한 낭만주의 색채를 조성한 초나라 서예 독특성을 체현하였다.

〈중산왕착정〉은 전국 중기 중산국 청동기로 뚜껑에서 배에 이르기까지 모두 명문이 있는데 77행에 행마다 6자씩 모두 469자로 전국시기 청동기에서 글자 수가 가장 많다. 특징은 필세가 길고 곧으며, 결체는 위는 긴밀하고 아래는 성글며, 필획은 곧고 필봉은 바늘처럼 예리하다. 용필은 매우 빠른데 구부러진 필획은 둥글고 유창하며, 새 같으면서도 새가 아닌 형태 장식을 창조하였다. 전체적 풍격은 수려하고 정미하며 공교하다.

조충서 서예 탄생은 공예 도안 장식예술이 서예에 영향을 주어 나타난 것이다. 왜냐하면, 이것의 특징은 문자 형태에 형식 장식을 추가하였는데, 이는 서예 형식미 본래 의미와 표현 수법은 별도의 것이기 때문이다. 그러므로 단지 서예에서 별도 정취가 있는 형식으로 대할 뿐이다. 이는 후세 서예에 아직 적극적인 영향을 줄 수 없었다.

5. 청천목독

앞에서 춘추전국시기 수사체 묵적을 논술할 때 예서로 변하는 자취를 언급하면서 단지 국부만 나타내었다. 전반적으로 예서로 변하는 전형적 작품은 마땅히 〈청천목독〉을 들 수

있다. 이는 전국시기 진 무왕 2년 목독으로 묵서이고, 3행에 119자이다. 뒷면 글자는 4행이
나 흐릿하여 알아볼 수 없는데 대략 30여 자이다. 이는 신체서 일종이다. 진나라 전서 수사체
묵적은 아직 보이지 않고, 〈청천목독〉은 이미 전체적으로 통일된 고예 면모를 갖추고 있다.
따라서 이것 이전에 마땅히 긴 시간 과도기 형체가 있었을 것이다. 진나라 예서 형성은 진실
로 진나라 전서가 예서로 향하는 자연스러운 변천 과정이다. 그러나 전서가 예서로 변하는
춘추전국시기, 특히 전국시기는 각 제후국 문자와 서예 변화와 발전이 공통적 추세였다. 이
는 당시 보편적 현상이고, 예서 최종 형성은 전국시기 각국 지역 서예가 약정속성이라는 공
동작용으로 이루어진 결과이다. 이에 대해서는 앞으로 출토될 전국시기 각국 수사체 묵적에
서 아마도 더 많은 실증을 얻을 수 있을 것이다.

　〈청천목독〉에서 예서체 초기 형태는 필세의 세로와 가로에서 나타나지만, 아직 가로로 향
해 펼쳐서 필세를 취하는 것은 통일되지 않았다. 많은 편방 결구는 전서체를 변화시켜 예서
체 생략과 개괄을 나타내었으나 전체적으로 전서 필법 흔적이 분명하게 남아 있다. 점과 필
획 형태에서 이미 파책과 도필 필세를 갖추었으나 형태는 아직 분명하지 않다. 용필의 기본
은 역입평출이나 기필에서 아직 전서 수사체와 같은 형태와 가까움이 흘러나온다. 즉 기울여
오른쪽 아래로 향해 낙필한 것은 예서에서 곧게 내려 낙필하거나 혹은 기울여 왼쪽 아래로
향해 낙필한 것이 아니다. 그러나 이러한 신체는 아직 성숙하지 않았기 때문에 과도기 형태
를 피할 수 없다. 〈운몽수호지진간〉에 이르러 이러
한 자취는 진일보 발전하였다.

　〈청천목독〉의 서예 풍격사에서 의의는 고예 형체
· 필세 · 필법 기초를 닦은 뒤 예서 기본 격식과 변
천으로 나아가는 데에 있다. 이는 또한 예서가 소전
으로부터 변천한 것이 아니라 대전의 수사체로부터
직접 예서 변천이 발생하였음을 설명해 주는 것이
기도 하다. 수사체는 일상생활에서 운용이 가장 광
범위하고, 자신의 독립적 변화와 발전 규율을 가지
고 있다. 새기고 주조한 명문 계통 서예 형태는 모
두 특정한 용도에서 나온 것이고, 그 변화와 발전은
수사체 계통 변화와 발전 정도의 영향을 받았다. 따
라서 전체적으로 수사체 계통보다 뒤떨어진다고 할
수 있다.

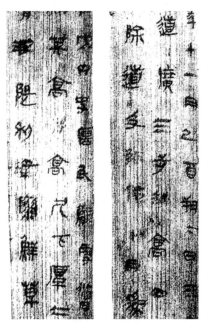

청천목독青川木牘

제4절 진나라

1. 수호지진간

　예서는 초전에서 싹이 텄음을 전국시기 〈앙천호초간〉·〈망산초간〉·〈신양초간〉에서 증명할 수 있다. 이것들 모두 초나라 수사체 전서이다. 진나라 수사체 대전 작품은 지금까지 아직 실물이 나타나지 않았다. 그러나 거친 대전에서 반드시 이와 같을 것이라 단정할 수 있고, 심지어 예서로 변한 흔적이 기타 육국보다 더욱 빨랐음을 추측할 수 있다. 위에서 설명한 〈청천목독〉은 진 무왕 2년(기원전 309) 작품으로 이미 대체적으로 통일된 고예 면모를 갖추었다. 단지 예서체 전형인 파책과 도필 형태가 아직 형성되지 않았을 뿐이다. 〈운몽수호지진간〉 형체와 필법은 〈청천목독〉과 서로 접하고, 바로 이러한 기초 위에서 더욱 진일보하여 완전함을 갖추었다. 연대로 보면, 〈운몽수호지진간〉은 위로는 전국시기 말년이고 아래로는 진시황 30년(기원전 217)이니, 즉 진시황이 전국을 통일한 이후 5년이다. 이것은 〈청천목독〉과 선후를 나누어 연구할 수 있다.

　〈운몽수호지진간〉의 내용은 '진율잡초秦律雜抄 · 효율效律 · 어서語書 · 법률답문法律答問 · 진율십팔종秦律十八種 · 봉진식封診式 · 편년기編年紀' 등으로 모두 1,100여 매이다. 대부분 '희喜'라는 하급관리 필치에서 나왔다. '희'는 이름이고 성씨는 자세하지 않으며, 진소왕 45년(기원전 262)에 태어나 진시황 30년(기원전 217)에 죽었다. 청년 시절에 종군하여 진시황이 육국을 통일하는 전쟁에 참여하였다. 이후 관청에 들어가 문직文職 하급관리로 전향하여 안육령사 · 언령사 등을 지내면서 율령과 형벌 일을 맡았다. 죽은 뒤 운몽수호지에 장사지냈고, 그의 서예 명성은 천하에

운몽수호지진간雲夢睡虎地秦簡

알려졌다. 한나라 이전 서예사에는 비록 많은 유명 서예가가 기재되어 있지만, 단지 이름만 알 뿐 작품을 정할 수 없다. 그러나 〈운몽수호지진간〉과 서사자가 이와 같이 분명한 것은 아마도 서예사에서 가장 빠른 예라 하겠다.

〈운몽수호지진간〉은 한꺼번에 쓴 것이 아니므로 연대의 폭이 크고, 서예 풍격도 전부 일치하지 않는다. 대체로 보면, 〈진율십팔종〉·〈진율잡초〉·〈효율〉은 필세가 단정하거나 혹은 조금 오른쪽 아래로 향해 올리거나 기울어졌다. 결체는 비교적 조화를 이루고, 용필은 격하거나 심하지 않으면서 안온하고 굳세며 침착하다. 〈법률답문〉은 특히 가로로 향해 자태를 취하는 것을 강화하고, 자형의 크거나 작음도 비교적 통일을 이루었다. 용필은 마치 납작한 붓을 가로로 기울여 지나간 것 같다. 설령 붓을 평평하게 폈더라도 굵거나 가는 대비가 선명하고, 행필은 상쾌하고 유창하다. 〈봉진식〉은 오른쪽 아래로 향해 기울여 필세를 취한 것이 조금 특별할 뿐만 아니라 운필은 신속하고 쇄탈하며, 결체는 활발하고 변화가 많아 신채가 날아오르는 듯하다. 그러나 전체적으로 말하면, 〈운몽수호지진간〉은 완전한 의미의 고예 형식을 구비하였다. 이러한 점은 가로획과 날획의 파책·갈고리·도필 형태가 이미 형성된 것에서 나타난다. 아울러 전서 구성 형체는 〈청천목독〉에 비해 크게 약화하고 예서 필세를 따랐으며, 써가면서 더욱 유창하여 고예 전형적 형태와 모양을 이루었다. 특히 〈운몽수호지진간〉 자형은 겨우 6~7mm지만 착실하면서도 활발하며, 이를 확대하여 감상하더라도 웅건하고 혼후하며 유창함에 감탄하지 않을 수 없다. 이는 아마도 대전이라는 고체로부터 탈태하여 나온 고예가 갖춘 시대정신 풍채라 하겠다.

2. 각석

새기고 주조한 명문 계통에 장중하고 규칙적 전서 풍격은 〈석고문〉을 거쳐 변천하여 진나라에 이르러 마침내 소전으로 나타났다.

진시황은 뛰어난 재능과 계책으로 육국을 병합하여 역사에서 첫 번째 통일국가를 건립하였다. 그는 통치를 공고히 하기 위해 정치에서 중앙집권제를 실행하였고, 동시에 이와 상응하는 명령을 내려 문자와 도량형을 통일하도록 하였다. 이른바 통일문자는 당시 정체이면서 광범위하게 사용하였던 전서를 통일한 것이다. 진국에서 유행하였던 전서, 즉 서주시기 주문을 기본으로 삼아 육국 고문에서 합리적 성분을 취하고 번잡한 성분을 버렸다. 그리고 승상이었던 이사 등의 정리와 개조를 거쳐 모두가 공통으로 따르고 사용할 소전을 만들었다.

진나라 때 이사는 전서를 잘 쓴다고 일컬어졌으니, 여러 명산과 동인에 새긴 명문은 모두 이사가 쓴 것이다.[1]

여기에서 말한 것은 진시황 28년(기원전 219) 태산·낭야·역산을 순시하고, 39년(기원전 210) 회계를 순시할 때 소전 각석을 세운 것을 일컫는다. 현존하는 〈태산각석〉·〈낭야대각석〉 원탁 잔본을 보면, 이사가 썼다는 소전은 자형 구조가 통일을 이루었을 뿐만 아니라 서예 풍격이 매우 규칙적이고 단정함을 알 수 있다. 구체적 표현인 필획은 일률적으로 둥글고 고르며, 결체는 대칭·균등을 다하였으며, 장법도 정제되어 조금의 느슨함도 없었다. 형체는 장방형을 나타내면서 거의 글자마다 2:3의 비율에 합하였고, 원전은 마치 강철을 구부린 것 같이 힘이 안으로 응축하였으며, 엄숙하고 장엄한 면모를 나타내었다. 어떤 편방 구조가 대칭을 이룬 글자, 예를 들면 '本·林·宗·言' 등은 정면으로 보거나 뒤집어 보더라도 완전히 같았다. 이는 과거 상점 유리문에 근엄한 소전체로 쓴 한 폭 대련에 각 글자는 모두 완전한 대칭 결구를 이루어 정면으로 보거나 반대로 보아도 모두 올바른 것을 연상케 하였다. 이는 매우 고요하고 그윽하면서 단정하고 장엄한 미이고, 이러한 미는 단지 소전으로만 나타

소전小篆

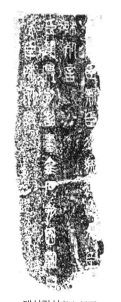

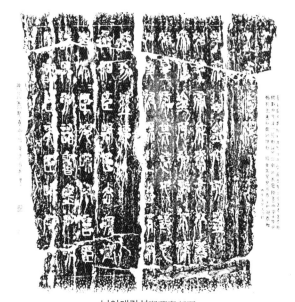

태산각석泰山刻石　　　　　　　　낭야대각석琅琊臺刻石

1) 衛恒, 『四體書勢』: "秦時李斯號爲工篆, 諸山及銅人銘皆斯所書."

낼 수 있을 뿐이다. 〈태산각석〉·〈낭야대각석〉을 대하면, 진시황이 옷깃을 여미고 바른 자세의 위엄을 갖춘 형상을 보는 것 같다. 이렇게 극단적 서예 풍격 형성은 장중한 용도의 필요에 기초한 것이고, 아울러 긴 역사 과정을 거쳐 변천한 필연적 결과이다. 동시에 진시황이 중앙집권통치 위엄과 기상을 강화한 예술적 반영이기도 하다.

진십이자와당秦十二字瓦當

기타 진나라 소전으로 〈진십이자와당〉이 있다. 내용은 "유천강령, 연원만년, 천하강령惟天降靈, 延元萬年, 天下康寧."으로 설령 다시는 위와 같은 기상이 없더라도 가볍고 성글면서 유창하며, 우아하고 표일함을 나타낸 서예 풍격이 아낄 만하다.

3. 권량조판

진시황이 천하를 통일한 뒤 안으로 중앙집권제를 확립하고 정치·경제·문화에서 중대한 개혁을 하였다. 이 중에 도량형·화폐·문자 통일이 있었다. 도량형 통일의 구체적 조치를 위해 표준 도량형에 조서를 새겨 전국에 반포하였다. 조서는 직접 권량에 새기거나 조서를 동판에 새긴 뒤 다시 권량에 상감하기도 하였다. 이는 곧 오대징이 '조판'이라 일컬은 것이다. 이러한 정책 반포와 시행은 도량형을 통일하였을 뿐만 아니라 대량의 진나라 전서 실물자료를 남겨 주었다.

이러한 실물들은 진나라 서예 풍격의 또 다른 계통을 보여 주었다. 즉 뜻을 따른 풍격 유형으로 이는 〈태산각석〉·〈낭야대각석〉을 대표로 하는 뜻을 둔 풍격의 유형과 양극의 대비를 형성하였다. 돌에 새긴 소전은 점·필획·용필·결구·포국을 막론하고 모두 고른 대칭과 규정이 지극하였다. 전체적으로 보면, 마치 고르고 가지런한 사방연속무늬와 같아 감히 진나라 전서 필법의 최고도를 체현했다고 할 수 있다. 이는 이성적 표현의 최고 경지이고, 뜻을 두고 경영한 미의 최고 전범이다. 이는 이미 진시황의 지고한 권력의지를 체현하였을 뿐만 아니라 이사 등 상층사대부 서예의 최고 수준을 나타낸 것이기도 하다. 그러나 민간에서 광범위하게 사용한 권량에 새긴 조판은 하층계급에서 글씨를 잘 쓰고 새긴 사람 손에서 나왔다. 그들은 일정한 서예 소양이 있었으나 일상생활 실용에 응한 것이어서 결코 뜻을 두

권량조판權量詔版

고 강구하지 않았기 때문에 손을 따라 새기면서 공교하거나 졸함을 따지지 않았다. 어떤 조판은 심지어 매우 거칠어 자형을 이루지 않은 것도 있다. 이는 서예 초보자가 새겨 단지 억지로 실용에 응하였을 뿐이다. 이를 보면, 당시 진시황이 도량형을 통일한 정책의 보급 정도를 알 수 있다.

많은 조판 중에서 『중국미술전집 · 서법전각편 · 1』도판 33 〈진조판〉이 가장 아름답다. 이 조판 외형은 3 : 2에 가까운 장방형 세로 형식으로 네 모서리에 모두 구멍이 있다. 진시황 26년 조판은 이러한 장방형 안에 가득 포치를 하였다. 전체적으로 행간과 자간이 없고, 글자의 대소 · 관착 변화가 매우 현저하다. 글자 사이는 긴밀하게 접하거나 멀리 떨어지면서 서로 교차 · 읍양을 이루며 하나같이 자연에 맡겼다. 그러나 손을 따라 새겼기 때문에 한 기운으로 관통하였다. 비록 약속이 없더라도 연관과 절주로 조성된 장법에서

진조판秦詔版

각 행에 모두 'S'형 내재 유동적인 선을 형성하여 막힘이 없고 생각지 못한 묘한 정취가 필세를 따라 나타났다. 이는 작가의 예술성과 참된 뜻이 자연스럽게 흘러나와 전혀 조작한 느낌이 들지 않는다. 이를 보면, 작가의 서예 공력이 높았음을 알 수 있다. 설령 뜻을 따라 새겼어도 자태가 많고, 내재의 기본 구조는 오히려 평정하고 괴이하지 않다. 이는 서예 공력이 떨어진 사람이 거칠게 새긴 것과는 본질적인 차별성이 있다. 예술에서 뜻을 따른다는 것은 결코 뜻에 맡긴다는 것이 아니니, 이는 예술의 특정한 기본 공력과 소양의 기초 위에서 건립된 것이다. 즉 법도를 얻고 법도에 얽매이지 않으며, 이성의 법도와 천성의 정감이 서로 융화하여 물아일체가 된 예술작품이다. 이처럼 성공한 뜻을 따르는 형의 예술작품에서 법도는 천성적으로 얻으므로 예술 표현 형식미를 충분하게 나타낼 수 있는 요소에 지나지 않는다. 이는 작가 성정에 대한 소극적 약속이 아니라 적극적인 발휘이다. 위에서 소개한 조판은 바로 이처럼 걸출한 작품이다. 이는 〈태산각석〉과 함께 진나라 소전 양극 서예 풍격 정취를 상징하고 있다.

제3장 예서 시대의 서예 풍격

제1절 개설

진나라는 폭정으로 말미암아 단지 15년간 유지하다가 농민 의거로 유방이 천자 자리에 올라 한나라를 세웠다.

한나라는 사회·경제·과학·문화 등에 매우 많은 발전과 향상을 이루었다. 설령 서한 말기 계급모순 격화로 농민봉기가 일어나 서한 왕조를 뒤집고 왕망이 한때 동란을 일으켰지만, 서한과 동한 이전 시기에 통치계급들이 사회 모순을 완화하고 백성 생활을 안정시키는 정책으로 사회·경제의 신속한 회복과 향상을 가져왔다. 백성 생활이 비교적 안정되자 전체 사회는 번영 국면을 나타내었다.

당시 사상과 학술은 한 무제로부터 제자백가를 없애고 오로지 유학을 숭상한 뒤 위에서 행하고 아래에서 본받으며 성한 풍토를 이루었다. 유가 사상이 한나라에서 신성 지위로 받들어지면서 유가 경전은 의식 영역에서 정종이 되었다. 이에 문예는 완전히 경학의 노예로 전락하여 통치자가 교화를 이루고 인륜을 도우며 유교와 유가 사상을 선양하는 도구가 되었다. 이는 선진 문예 사상을 이은 것이나 단지 표현 형식과 내용에서 다른 바가 있을 뿐이다. 당시 철리를 중시하는 예술 관념에서 이미 정감을 펴내는 새로운 요소가 있었으나 아직 인식에서 자각은 결핍되었다. 이는 이성을 중시하고 실용을 숭상하는 초기 심미의식에서 나타나는 공통적 특징이다.

한나라 미술은 사회경제의 대발전과 중앙집권, 다민족 통일 및 유가 사상관념을 충분히 반영하였다. 당시 대형 건축·조소·벽화·화상석·화상전 등 미술작품이 나타났다. 특히 회화에서 봉건 예교와 유교 관념을 선양하는 것을 제재로 삼은 것과 통치자의 사치스럽고 향락적인 생활을 그린 작품들이 대량으로 나타났다. 동시에 이러한 화공들 손으로 창작한 백성 생활을 묘사한 작품들이 많이 나타났다. 예를 들면, 경작·수확·방직·제련·벌채 등

은 제재가 광범위하고 생활의 모든 면을 반영한 것이다.

한나라 서예 응용은 광범위하였다. 표현 형식은 풍부하여 조소·건축·공예 등 각 방면과 상부상조하면서 공동으로 미술 번영을 조정하였다. 예를 들면, 건축 일부분인 와당 서예는 와당 형태에 따라 문양을 적합하게 구성하였다. 무덤에 없어서는 안 될 비각 서예는 한나라 서예의 현란하고 다채로움을 보여 주었다. 벽돌 명문은 진흙에 획을 새기고 구워 특수한 소박미를 나타내었다. 동경 명문은 문자 조성이 도안과 구성을 이루며 정취를 나타내는 새로운 형식을 갖추었다. 이외에 벽화의 제자, 명정·번신의 묵적, 청동기에 새긴 명문과 대량의 간독·백서 등이 있다. 이것들은 당시 사회생활의 기록이고, 또한 정묘한 서예작품이기도 하다. 한나라 서예는 동시대 기타 미술 형식과 마찬가지로 깊고 침착하며 웅대한 시대정신 풍모를 표현한 특수 매력을 보여 주지 않은 것이 없었다.

한나라 서예는 공구재료·기물형제·사회효능·작가성정 등 여러 방면 요소가 서예 풍격이 각각 서로 다름을 조성하였을 뿐만 아니라 서체에서도 풍부하고 다채로움을 나타내었다. 예를 들면, 예서는 서한 초기에 진나라 예서 풍격에 가까웠고, 중기 이후부터 성숙하여 전형적인 한나라 예서 면모를 나타내었다. 이외에 한나라에 초예가 있었는데, 이로부터 파생하여 장초서가 나왔고, 이는 또한 금초서로 향해 발전하였다. 초예에서 파생한 행서·해서는 한나라 말에 이르러 이미 추형이 나타났다. 당시 고체인 전서는 많은 변화를 나타낸 소전·조충전·무전 등이 있었고, 또한 전서와 예서가 혼합하거나 전서도 아니고 예서도 아닌 면모가 나타났다.

이상을 보면, 한나라 사람의 서예 형식미에 대한 추구는 이전에 비해서 높고 깊으며 광대한 정도에 이르렀음을 알 수 있다. 따라서 풍부한 한나라 서예 유산은 후세 서예가들이 취하여도 다할 수 없는 원천을 남겨 주었다.

동한 중기·후기 사대부 계층 지식인들이 회화활동에 참여하며 문인화가를 형성하였다. 이는 회화가 단지 민간 화공에만 제한한 것이 아니라 사대부계층도 높은 예술창작과 감상활동을 하였다는 것을 의미한다. 마찬가지로 서예에서도 사대부서예가들이 나타나 적극적으로 서예창작과 감상활동에 참여하였다. 그들은 이미 이루어진 서체에 대해 정리하고 총결하며 법칙을 규정하여 후학을 가르쳤다.

영제가 글씨를 좋아함에 이르자 당시 쓸 수 있는 많은 사람이 사의관을 최고라 여겼다. 큰 것은 한 글자 지름이 한 길이었고, 작은 것은 사방 1촌에 천 글자를 써서 매우 그 능력을 자랑하였다. 혹 때때로 돈을 지니지 않고 술집에 이르러 술을 마시고 벽에 글씨를 쓰자 보는 사람

들이 술로 보답하여 돈을 계산할 만큼 충족하면 글씨를 없앴다. 매번 글씨를 쓰고 문득 깎아 나무 조각을 불태웠다. 양곡은 이에 더하여 널빤지를 만들고 술을 마셔 취함을 기다린 뒤 그 나무 조각을 훔쳤다. 양곡은 마침내 글씨로 선부상서에 이르렀다.[1]

위 무제 조조는 양곡 글씨를 좋아하여 장막에 붙이거나 벽에 걸어 감상하며 사의관보다 낫다고 여겨 궁전 제서를 대부분 양곡에게 쓰도록 하였다. 조일은 『비초서』에서 문인 사대부들이 두도·최원·장지를 숭상하고 초서에 미친 정경을 다음과 같이 묘사하였다.

전일하게 사용하여 힘썼다. 학문을 깊이 연구하고 고상한 덕행을 앙모하며, 수고로움을 그치는 것을 잊고 저녁에도 걱정하여 쉬지 않으며, 해가 저물도록 밥 먹을 겨를이 없었다. 열흘에 붓 한 자루가 닳고 한 달에도 몇 자루 먹을 소비하며, 소매는 검은 비단과 같고 입술과 치아는 항상 검었다. 비록 무리와 함께하는 자리에 처하더라도 한가하게 말하거나 희학질을 하지 않았다. 손가락을 펼쳐 땅에다 필획을 긋고 풀로 벽에 상처를 입히며, 팔은 구멍이 나고 피부는 벗겨지며, 손가락과 손톱은 꺾이고 부러져 살 속의 뼈에서 피가 나오는 것을 보아도 오히려 쉬거나 멈추지 않았다.[2]

전하는 말에 의하면, 종요는 일찍이 위탄과 자리에서 채옹 『필법』을 보고 이를 구하려 하였으나 얻지 못해 통한으로 피를 토하자 조조가 오령단으로 그를 구하였다. 위탄이 죽자 종요는 사람을 시켜 묘를 파헤쳐서 채옹 『필법』을 얻었다고 한다.[3] 당시 사대부계층 지식인들의 서예에 대한 자각적 예술 추구와 감상활동은 이로 말미암아 일단을 엿볼 수 있다. 이러한 예는 앞에서 서술한 회화 영역 문인화가들에서도 나타난다. 문학작품과 학술저작은 모두 문예가 교화를 중시하고 실용을 생각하였던 것에서 개성과 정감을 펴내는 것으로 전향하였다. 이러한 추세와 발전은 서진·동진에 이르러 전반적으로 개화하는 국면을 나타내었다.

당시 이론 방면에서 최원 『초서세』, 채옹 『전세』는 초서·전서의 사회효능·형식·풍격·

1) 衛恒, 『四體書勢』: "至靈帝好書, 時多能者而師宜官爲最, 大則一字徑丈, 小則方寸千言, 甚矜其能. 或時不持錢詣酒家飮, 因書其壁, 顧觀者以酬酒, 討錢足而滅之. 每書輒削而焚其柑. 梁鵠乃益爲版而飮之酒, 候其醉而竊其柑. 鵠卒以書至選部尙書."

2) 趙壹, 『非草書』: "專用爲務, 鑽堅仰高, 忘其罷勞, 夕惕不息, 仄不暇食. 十日一筆, 月數丸墨, 領袖如皂, 唇齒常黑. 雖處衆坐, 不違談戱, 展指畫地, 以草劌壁, 臂穿皮刮, 指爪摧折, 見䰂出血, 猶不休輟."

3) 역자주 : 역사 기록에 의하면, 鍾繇(151-230)는 韋誕(179-253)보다 일찍 죽었기 때문에 종요가 위탄 무덤을 파헤쳤다는 것은 이치에 맞지 않는다. 이는 단지 종요가 그만큼 서예에 열정이 있었음을 선양하기 위해 지어낸 이야기에 지나지 않을 뿐이다.

특징을 논하였다. 채옹『필론』·『구세』등은 초기 서예창작론·필세론·필법론이다. 특히 그가 제시한 장봉·중봉에 대한 관점은 후세 큰 영향을 주었다. 이 글의 신뢰성에 대해 심윤묵은 다음과 같이 말하였다.

> 이 편『구세』문자는 채옹 손에서 나왔음을 긍정할 수 없으나 세상에 전하는 위부인이 윤색한 이사『필묘』에 비하면 비교적 믿을 수 있다. 여기 논한 것이 모두 전서·예서에서 사용하는 필법에 합하는데, 설령 후인이 의탁하였더라도 또한 반드시 전수한 근거가 있으니, 함부로 지은 것이 아니다. 후세 영자팔법을 보더라도 또한 이와 서로 맞물리고 있어 믿을 수 있는 방증으로 삼을 수 있다.[4]

이것으로 한나라 말기 사대부계층의 서예 활동 풍토를 보면, 이와 같은 서론이 나온 것도 자연스러운 일이라 하겠다.

4) 沈尹默,『書法論叢』: "這篇九勢文字, 不能肯定出於蔡邕之手, 但比之世傳衛夫人加以潤色的李斯筆妙, 較爲可信. 因其篇中所論均合於篆隷二體所使用的筆法, 卽使是後人所托, 亦必有傳授根據, 而非妄作. 在看後世之八法, 亦與此適相銜接, 也可作爲徵信之旁證."(참고, 郭魯鳳譯,『書法論叢』69쪽, 동문선 1993)

제2절 간백의 수사체

1. 고의신법古意新法

전서가 예서로 변하면서 형식의 정형과 법칙의 완비를 갖춘 예서로 형성하기까지에는 상당히 긴 변천 과정을 거쳤다. 대개 전국 후기 〈청천목독〉에서 서한 후기 선제 연간(기원전 73~기원전 49) 〈정현죽간〉에 이르기까지 200여 년 역사가 있다. 〈청천목독〉은 이미 기본적으로 고예 면모를 형성하였으니, 이것 이전에 또한 변천 과정이 있었을 것이다. 전국 중기 〈앙천호초간〉·〈망산초간〉에 이미 어느 정도 예서로 변하는 자취가 있었고, 이와 유사한 현상이 동시대 진국 수사체에서도 존재하고 있었다. 심지어 변함이 너무 빠르므로 단지 현재 아직 실물로 증명할 수 없을 뿐이다. 전서가 예서로 변한 전국시기는 한자와 서예 변천의 필연적 추세이다. 〈청천목독〉을 거쳐 변천해 전국 말기 및 진나라 〈운몽수호지진간〉에 이르러 필법에서 결체·장법은 모두 고예 면모를 형성하였다.

이것이 발전하여 고예에서 존재하고 있었던 전서 편방 결구 형태가 날로 진일보하여 해체되었고, 예서의 역입평출·파책·도필 형태는 더욱 진일보하여 안으로 수렴하는 형태에서 밖으로 펼치는 형태로 변하였다. 〈마왕퇴백서〉·〈은작산한간〉·〈장가산한간〉·〈마왕퇴일호한묘견책〉·〈강릉봉황산목독〉·〈부양한간〉 등은 모두 이러한 변천 과정 과도기 면모를 나타내고 있다.

과도기 서체의 역사적 의의는 앞을 이어 뒤를 열어주면서 과거 구체에 대해 말하면 깨뜨림이고, 미래 신체에 대해 말하면 세움이다. 그러나 서예 풍격 의의는 이에 그치지 않는다. 과도기 서체 형태는 본래 한 종류 서예 풍격 유형이다. 이러한 유형 특징은 이미 옛날 뜻이 있으면서 또한 어느 정도 새로운 법도를 갖추고 있다. 이는 과거 낡은 면모가 아니고, 성숙한 신체에 대해 말하면 또한 구체 정취를 포함하고 있다. 이러한 의미에서 말하면, 이는 회상의 여지를 갖추면서 옛것을 그리워하는 심리에 영합한 것이다. 이러한 심미 심리상태는 안으로 옛날 지식과 학양의 결정체를 함유하고 있다고 하겠다. 청나라 이래 문인예술가들은 항상 작품에 옛날 뜻이 있는 것을 높게 여겼고, 심지어 서화를 품평하는 데에서도 소홀히 할 수 없는 표준으로 여겼다. 이른바 옛날 뜻에는 위에서 서술한 과도기 형태에서 나타나는 정취를 포함하고 있다.

이상 서술한 간독·백서 예서작품에서 〈장가산한간〉·〈마왕퇴백서·춘추사어〉·〈마왕퇴

백서 · 노자갑본〉은 〈운몽수호지진간〉에 가깝다. 용필은 무겁게 응축하였고, 결체는 전서 필법이 많으나 필세는 진나라 간독에 비해 방종하다. 〈마왕퇴백서 · 노자을본〉 · 〈부양한간〉 결체는 대부분 가로 필세를 취하였고, 소밀 대비를 증강하였으며, 파책 · 도필은 펼쳤다. 〈마왕퇴일호한묘견책〉은 세로로 향하는 필세를 취하였고, 용필은 더욱 강건하며, 가로획의 '정두서미釘頭鼠尾'와 파책을 짧게 하면서 도필과 세로획은 더욱 펼쳤다. 전체적 정신과 기운은 기세가 등등하다. 〈마왕퇴백서 · 전국종횡가서〉 용필은 가볍고 성글며, 필세는 방종하고 쇄탈하면서 순박하고 표일한 정취가 있다. 이러한 백서는 한 사람 손에서 나온 것이 아닌 까닭에 주로 결체에서 두 종류 서예 풍

마왕퇴백서馬王堆帛書

격이 있다. 하나는 가로로 향해 전개한 까닭에 전체적으로 긴밀한 느낌이 드는 것이다. 다른 하나는 세로로 향해 펼쳐서 글자 사이 포백이 성글고 넓은 까닭에 전체적으로 흩어져 떨어지는 정취가 있는 것이다.

2. 예체전범隸體典範

과거에는 일반적으로 예서는 동한시기에 성숙하였고, 환제 · 영제시기 대량의 예서비각은 한나라 예서 최고 성취를 상징하였다고 여겼다. 1957년 감숙성 무위에서 출토된 〈무위의례간〉과 1973년 하북성 정현에서 출토된 〈정현한간〉은 학술계의 새롭지 못한 의견을 바로잡아 주었다. 〈무위의례간〉은 대략 서한시기 성제 연간(기원전 32~기원전 7)에 쓴 것이고, 〈정현한

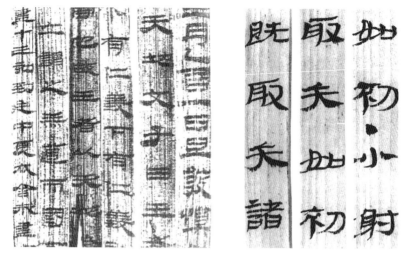

정현한간定縣漢簡　　　　　　무위의례간武威儀禮簡

간〉은 이보다 조금 빠른 한 선제 연간(기원전 73~기원전 49) 작품이다. 이것들 모두 성숙한 한나라 예서 면모를 보여 주고 있다. 특히 〈정현한간〉은 전서가 남긴 필의가 하나도 없고 결체는 공정하며 예서 필법이 정미한 것으로 서한시기에 실로 드물게 보이는 작품이다.

〈정현한간〉 필세는 안온하고 굳세며, 결체는 평정하고, 용필은 명쾌하며, 부드러운 가운데 강함을 깃들이고, 파책·도필은 유창하고 포만하다. 여기에 『논어』등 여덟 종류 경전 문헌을 썼기 때문에 서예 풍격은 바로 이와 합하면서 자못 유학자 풍모와 도량이 있다.

〈무위의례간〉은 강한 가운데 부드러운 기상을 나타내어 마치 탄력성이 강한 경호로 쓴 것 같다. 점과 필획 용필에서 돈좌가 강하고 제안이 선명하며, 수필에서 필봉의 뾰족하고 예리함을 나타내었다. 형체는 착실하고 평정한 필세에서 풍부한 변화가 나타나고 있다. 전체적으로 보면, 강건하고 상쾌한 필력과 기운이 있다.

이상의 한간은 성숙한 한나라 예서에서 두 종류 풍격의 전형이고, 또한 서한시기 예서에서 가장 정미한 작품이기도 하다.

3. 파법초예破法草隸

전서 시대에서 전서는 한편으로 대전으로부터 장엄하고 극단적인 방향으로 변천하여 최종적으로 진나라 소전 서예 풍격을 나타내었다. 다른 한편으로는 끊임없이 자아를 부정하고

전서 필법을 해체하며 간편하고 빠른 예서체로 변천하면서 마침내 한나라 예서 형성에 이르렀다. 이 두 종류 발전은 모두 사회생활 필요에 합하면서 각기 서로 다른 사회효능에 의해 조성된 것이다. 전자는 공덕을 칭송하고 최고 통치자 권위와 장중한 용도 필요 때문에 변화하고 발전하였다. 후자는 일상 사회생활 일반적 필요에 근거하여 변화하고 발전하였다. 취지가 간편하고 빠르게 쓰는 데에 있으므로 구조 형식에서 간이화가 일어났고, 점과 필획 용필은 기운을 관통하는 형식에서 근본적 변혁이 있었다. 이와 같은 규율은 한나라 예서가 초서·행서·해서로 향해 변천하는 과정에서 다시 볼 수 있다.

한나라 예서는 진나라 예서 고예로부터 점차 변화하였다. 예를 들면, 앞에서 서술한 〈마왕퇴백서〉·〈장가산한간〉·〈부양한간〉 등은 모두 이러한 변화과정 형태를 나타낸 것들이다. 이후 선제시기 〈정현한간〉은 이러한 변천 과정 결속을 상징하고 있다. 예서는 한편으로 고예가 점차 전서 필의를 벗어나 변천함으로부터 성숙하고 규범적 한나라 예서가 되었다. 이는 고대 경전문헌 초록과 관부 문서에서 주로 나타난다. 이와 동시에 예서는 또한 스스로 해체하고 초예의 과도기 형태를 거쳐 점차 새로운 형식인 초서·행서·해서로 향해 변천하였다. 이러한 변천은 먼저 사회생활의 일반적 용도에서 나타났다. 〈거연기년간〉을 대표로 하는 서한시기 초예는 이러한 변천 과정을 생동하게 체현하였다.

〈거연기년간〉은 천여 매에 달하고, 위로는 서한시기 한 무제 천한 2년(기원전 99)에서부터 아래로는 동한시기 광무제 건무 8년(32)에 이르기까지 132년간 진행하여 완성한 작품이다. 이를 감상하면, 서예 면모가 정말 기이하고 농염하면서 변화가 많아 일정함을 찾을 수 없다. 대체로 보면, 행을 나눔에 차서가 있으나 글씨 결체는 동일한 간독에서 이미 정규적 예서체가 있고, 또한 일부 파격적인 것이 있다. 글씨는 이미 장초서·행서 심지어 금초서 결체와 필치가 있다. 용필 절주 변화는 강한데, 때로는 필획이 섬세하고 굳세거나 문득 살지거나 굵어 서까래와 같은 것도 있다. 이러한 것은 특히 파책·도필 혹은 길게 드리운 세로획 형태에서 나타나고 있다.

초예작품은 예서 법도를 해산하여 자형을 감소하고 개괄하며 연속된 필획으로 호응을 이루면서 영자팔법에 가까운 용필법을 이루었다. 이는 이후 나타난 금체서인 초

거연기년간居延紀年簡

서·행서·해서 필법 원류와 결체를 이루었다. 초예를 쓴 간독 작가는 사회생활 필요에 응하느라 급히 글씨를 썼기 때문에 빠른 실용 목적으로 통쾌하고 무르익으면서 온갖 변화를 나타낸 예술작품을 이루었다. 그들은 지극히 평범한 사정에 의해 이를 썼지만 이와 같이 위대한 역사적 의의와 예술 가치가 있었음은 꿈에도 생각하지 못하였다. 그들은 자각하지 않고 새로운 서체를 창조하여 서예사와 서예 풍격사에 위대한 변혁을 진행하였다. 이러한 서예 표현 형태는 옛날 법도를 파괴하고, 또한 끊임없이 새로운 법도를 나타내었다. 이외에 서예 풍격으로 말하면, 예서·초서·행서·해서 성분을 한 서체에 모은 풍격을 창출하였다. 마치 칵테일과 같이 성분은 복잡하면서 새로운 미감을 융합하였다. 이는 오늘날 서예에서 새로운 형식을 창조하는 데에 계시적 의의가 아닐 수 없다. 그러나 주의할 점은 모든 서체를 융합하려면 반드시 기본 형식과 법칙을 근본으로 삼아야 어지러움을 면할 수 있다는 것이다. 이러한 초예 간독 기조는 예서의 법도가 대부분이다. 때로는 장초서를 기초로 삼은 것이 있는데, 이 중에 소수 글씨는 초예이면서 심지어 개별 글씨는 정규적인 예서라도 큰 장애는 없었다.

초예가 한나라 예서가 되면서 날로 성숙하고 정형을 이룸과 동시에 진일보 변천한 것이 금체서인 초서·행서·해서를 형성하는 모체가 되었다. 그러므로 초예라는 명칭은 매우 풍부한 의미를 함유하고 있다. 여기에는 각종 변화가 일정하지 않은 서예의 형체·필세·필법·정취를 포괄하고 있다. 이는 큰 융합이다. 이러한 융합과 변천은 막을 수 없는 역사의 자연스러운 조류이다. 문자학 의의에서 새로운 자체와 서예 의미에서 새로운 서체 탄생은 바로 이러한 큰 융합으로 실현하였다. 서예 풍격 의미에서 말하면, 이렇게 큰 융합의 실체 표현은 각종 묵적에서 나타나듯이 서예 풍격 변화도 가장 풍부하고 다채로웠다. 이는 이미 정해진 형식 제약을 받은 것이 아니지만 어느 정도는 또한 옛날 서체 법칙의 자각하지 않은 작용도 있었다. 이는 법도를 따르지 않았으나 여기에는 또한 구법·신법의 가장 충만한 활력의 서예 형태를 포용하고 있었다. 이 또한 초예의 기본 서예 풍격 특징이기도 하다.

서한 말기 완미함을 이룬 장초서에서 신망시기 〈도책미보〉를 대표로 삼는 간독은 첫 번째 신생아이다. 그러나 장초서는 이미 독립된 서체이고, 또한 초예로부터 금초서로 변천하는 과도기 서체이다. 장초서 성숙과 동시에 계속하여 초서가 변천하였기 때문에 동한시기에 필법이 장초서와 금초서 사이에 낀 필법 초서체가 대량으로 나타났다. 예를 들면, 〈거연한간〉에서 〈갑거후관속군소책관은사책〉·〈오사마구책〉은 모두 동한 초기 건무 3년(27) 간독이다. 필세는 방종하고 호방하며, 장법은 기본적으로 장초서에 합하나 뜻을 따라 유창한 가운데 이미 부분적으로 금초서 필법이 나타나고 있다. 이러한 글씨 가운데 어떤 필획의 장초서 형태는

거연한간居延漢簡

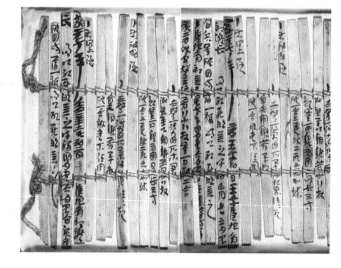

수렴하기 시작하면서 위아래 글씨의 급속한 기운이 관통하는 것을 따랐다. 일본 『서도전집』에 수록된 〈거연한간·영원병기책〉 글씨는 예서 필치가 진일보 감소하고 많은 글씨의 마지막 필획 파책은 예서 필법과 같지 않은데 급하게 머무르거나 심지어 필봉을 전환하여 아래로 향해 글씨 크기를 임기응변으로 변화시켰다. 이는 이미 금초서 기상을 갖춘 것이라 하겠다.

행서의 형체·필세는 한나라 서예에서도 이미 초보적으로 이루어졌다. 예를 들면, 〈동한희평원년옹〉·〈한주서전〉은 얻기 어려운 한나라 말기 행서 표본이다. 이는 이미 기본적으로 예서 필법에서 벗어났고, 장초서·금초서에도 끼지 않는 완연한 행서이다. 전자 필치는 비교적 중후하고 생경하면서 졸하며, 후자는 방종하고 유창하며 필법·형체·필세는 아래로 위·진나라 행서와 서로 맞물린다고 할 수 있다. 이외에 한나라 간독에서도 볼 만한 대량의 행초서 혹은 해행서가 있다. 다소 예서 필법이 섞여 있어 당시 사회생활에서 일반적 용도로 서사하는 가운데 행서는 이미 무시할 수 없는 서체로 자리를 잡았다. 위에서 서술한 두 작품은 이 가운데에서 선구이다.

해서 또한 동시에 한나라에서 성장하여 대체적인 형태를 이루었다. 돈황에서 출토된 한나라 간독에서 〈서부후간〉은 전부 20여 자로 3~4자 장초서를 제외하고 나머지는 모두 해서이나 단지 우연히 부분적으로 예서 필법이 있을 뿐이다. 이 또한 변천 과정의 정상적 현상이다. 설령 종요 〈천계직표〉라 하더라도 아직 예서 필법을 벗어나지 못하였다. 〈동한영수이년도병〉제기에서 가운데는 큰 글씨로 '永壽二年'이라 예서로 썼고, 기타 각 행 문자는 기본적으로

동한영수이년도병東漢永壽二年陶瓶　　　　　동한희평원년옹東漢熹平元年甕

해서이다. 단지 때로는 순수한 해서이고, 때로는 아직 예서 필법 혹은 행서 필의를 띠고 있을 뿐이다. 글씨는 세로로 향해 필세를 취하고 소밀은 적당하며, 점과 필획은 수려하고 군세다. 위·진나라 해서가 날로 성숙하고 정형을 이룬 것은 필연적 역사의 발전이다.

　이러한 행서·해서는 이전 시대 구체의 어떤 필법·정취를 띠고 있었기 때문에 안으로 풍부한 의미를 함유하고 고아하며 착실하여 무궁한 맛을 자아낸다. 이는 서예미 유형 일종이기 때문에 지금까지 많은 서예가들이 즐겨 이와 유사한 격조의 고대 글씨를 본받고 다시 변화시켜 자신의 서예 풍격을 창조하였다. 이외에 장초서에 금초서 필법을 섞고, 금초서에 장초서 필법을 섞어 원·명나라 서예가들이 새로운 창작을 하였다. 장초서에 금초서 서예 풍격을 함유한 것은 새로운 뜻이 있다고 일컫고, 금초서에 장초서 서예 풍격을 함유한 것은 옛날 필의가 있다고 일컫는다. 당시 서로 이를 본받아 한때 풍토를 이루었다. 현재 한·위나라 진적이 눈앞에 많이 펼쳐져 있으니 이로부터 더욱 많은 계시를 받을 수 있을 것이다.

4. 장초풍류章草風流

　급속한 실용 요구에 의해 예서는 날로 규범을 추구함과 동시에 초서·행서·해서로 향해 변천하였다. 따라서 일반 용도에서 중·하층관리의 급한 문서로 초예가 성행하기 시작하였다. 이러한 초예는 결체·필법에서 예서 필법을 해산하였으니, 즉 이후 초서·행서·해서의

결체·필법이 싹텄다. 이 중에서 초서 필법은 날로 규율화를 이루면서 약정속성의 공동으로 준수하는 법칙을 형성하였으니, 이것이 바로 장초서이다. 장초서는 금초서 과도기 서체로 글씨마다 독립적이고 서로 연결하지 않았으며, 초서 필법은 단지 단독 글자 내부에서만 나타났다. 아울러 점과 필획 형태에서 아직 예서의 가장 전형적인 파책·도필이 남아 있고, 이로부터 장초서 풍격의 양대 특징을 형성하였다.

서한 말기에 속하는 돈황 목간에서 이미 성숙된 장초서 형태가 보였고, 동한시기에 이르러 장초서는 간독에서 더욱 많이 보이면서 흥성한 서체의 일종이 되었다. 동시에 필법은 더욱 정미하였고, 풍격은 다양하였다. 예를 들면, 〈거연한간〉에서 〈오사마구책목간〉 등은 장초서가 많고, 동한 초기 〈무위의약목독〉 및 돈황에서 출토된 많은 죽목간, 예를 들면 〈북부후장간〉·〈자효문통간〉 등은 비록 뿔뿔이 흩어졌지만, 같이 모아놓고 보면 한나라 장초서 전모를 대체로 알 수 있다. 이전 사람들은 종종 오나라 황상이 쓴 〈급취편〉 번각본을 장초서로 배웠기 때문에 진정한 장초서 풍모·정취와는 거리가 멀었다.

자효문통간子孝文通簡

이는 한갓 정신만 허비하고 외형만 배워서 딱딱하고 군색한 형상만 지키면서 감히 붓을 펼치지 못하였다. 지금 사람은 복이 있어 시야를 넓게 할 수 있다.

장초서는 원래 거칠고 급하게 쓴 것으로 속체이어서 존중하기에는 부족하다. 한나라 때 법도가 있는 것으로 발전하여 문인 사대부들에게 광범위한 환영을 받으면서 법도로 본받는 서체가 되었다. 이는 당시 문인 사대부들이 서예에 대해 이미 강한 예술적 추구 의식과 높은 심미 관념이 있었음을 설명하는 것이다. 따라서 역사에 기록된 동한시기 유명한 장초서 서예가로는 두도·최원·장지 등이 있었다. 장회관은 『서단』에서 다음과 같이 말하였다.

장초서 글씨는 글자마다 구별이 있다. 장지는 이를 변화시켜 금초서를 만들었으니, 흐름이 빠른 것 같다. 띠를 하나 뽑으면 다른 뿌리들도 껴묻어 뽑혀 나아 위아래를 끌어당겨 연결한다. 혹 위 글자 아래를 빌려 아래 글자 위로 삼는다. 기이한 형상은 떨어지거나 합하며 여러 필의 를 겸하여 포함한다. 매달린 원숭이가 계곡물을 마시는 형상과 갈고리와 쇠사슬이 고리를 연

결한 형상과 같다. 신령스러운 변화가 태연자약하고, 변화 자태는 무궁하다.[1]

이는 무엇을 근거하였는지 알 수 없다. 또한 같은 책에서 구양순이 양부마에게 써 준 장초서 〈천자문〉을 다음과 같이 비평하였다.

　　장지는 초성이고 황상은 팔절인데 모두 장초서를 썼으니, 서진시기에는 다 그러하였다. 동진시기에 이르러 왕희지와 그의 사촌형 왕흡이 장초서를 변화시켜 금초서를 만들었는데, 운치가 있고 아름다우며 완곡하게 전환하여 세상에 크게 유행하니, 장초서는 거의 단절되려 하였다.[2]

같은 당나라 사람이라도 견해가 서로 같지 않았다. 근대의 당란은 『중국문자학』에서 장회관 설에 반대하며 다음과 같이 말하였다.

　　장지 글씨는 본래 이미 1촌의 종이도 남김이 보이지 않는데, 당나라 사람은 오히려 '이왕' 글씨를 취해 장지를 위탁하였다. 그러므로 장회관은 한나라 때 금초서가 있다고 오인하였다.[3]

이세민도 「왕희지전론」에서 다음과 같이 말하였다.

　　장지 서예의 묘함은 다시 남은 자취가 없으나, 사의관이 휘장을 매단 기이함은 드물게 남은 자취가 있었다.[4]

장회관도 장지 글씨에 대해 다음과 같이 말하였다.

　　남은 필적이 아주 드문 까닭에 저수량이 이르기를 "종요·장지 필적은 한 조각 비단에도 차지 않는다."고 하였다.[5]

1) 張懷瓘, 『書斷·中』: "章草之書, 字字區別, 張芝變爲今草, 如水流速. 拔茅其茹, 上下牽連, 或借上字之下, 而爲下字之上, 奇形離合, 數意兼包, 若懸猿飮澗之象, 鉤鎖連環之狀, 神化自若, 變態不窮."
2) 上同書: "張芝草聖, 皇象八絶, 並是章草, 西晉悉然. 迨乎東晉, 王逸少與從弟洽, 變章草爲今草, 韻媚婉轉, 大行於世, 章草幾將絶矣."
3) 唐蘭, 『中國文字學』: "張芝書本已寸紙不見遺, 唐人尙取二王書, 僞托伯英, 所以張懷瓘就誤認漢時就有今草了."
4) 李世民, 「王羲之傳論」: "伯英臨池之妙, 無復餘踪, 師宜懸帳之奇, 罕有遺迹."
5) 張懷瓘, 『書斷·中』: "遺迹絶少, 故褚遂良云, 鍾張之迹, 不盈片素."

이전 사람은 장지가 금초서를 창조하였다는 말을 하지 않았다. "한 조각 비단에도 차지 않는다."는 것과 "다시 남은 자취가 없다."는 조건 아래 장회관은 어째서 장지가 금초서를 창조했다고 단정하였는가? 이외에 『순화각첩』에 수록된 〈관군첩冠軍帖〉은 완전히 당나라 사람 필치로 왕희지와 비교하면 새로움을 많이 얻은 것이 틀림없으니, 차라리 회소·장욱 필치에서 나온 것 같다. 한나라 말기 시대적 서예 풍격 제한으로 말미암아 절대로 이와 같은 작품이 나올 수 없다. 단지 이후 〈팔월첩〉 장초서는 오히려 장지에 귀속시킬 수 있다.

동한시기 초서는 실물자료 고찰에 의하면, 장초서가 성행했고, 아울러 법도가 완비하였다. 어떤 간독, 예를 들면 〈건무삼년간〉·〈영원오년육월간〉에서 일부 글자 형태와 편방 서사기법은 이미 금초서와 가깝고, 전체적 필세도 어느 정도 금초서 기상을 겸하였다. 단지 장초서가 금초서로 향해 변천하는 자취와 면모는 기본적으로 여전히 장초서 양식이었을 뿐이다. 하나의 서체가 존재하기 위해서는 반드시 용필·결체 모든 방면에서 특정한 법칙과 표준을 갖춰야 한다. 이와 같은 금초서작품은 한나라에서 아직 보이지 않고, 위·진나라 이후 비로소 나타났다. 이는 누란에서 출토된 진나라 사람 잔지에서 실증을 얻을 수 있다.

이외에 일반적 규율로 말하면, 신체는 민간에서 싹이 터서 성장하고 성숙함에 이르는데, 반드시 상당히 긴 시간을 거친 뒤 비로소 문인 사대부계층 접수와 인가를 받아 본받게 된다. 신체는 문인 사대부에 이르러 최종적으로 정리와 향상을 얻고 법도가 완비되어야 충분한 존중과 운영을 얻는다. 금초서는 한나라 말기 아직 독립적 양식과 법칙을 형성하지 못해 문인 사대부들의 추구와 연찬의 예술 서체가 될 수 없었다. 위항은 『사체서세』에서 다음과 같이 말하였다.

> 두도는 끝맺음이 매우 안온하나 글씨의 형체는 조금 파리하였다. 최원은 필세를 매우 얻었으나 결자가 조금 성글었다. 홍농의 장지는 전환함이 정묘한 까닭에 더욱 공교해졌다. 집안의 옷과 비단은 반드시 글씨를 쓴 뒤 표백하였다. 연못에 임하여 글씨를 배웠는데, 연못물을 전부 까맣게 하였다. 붓을 내리면 반드시 법도가 되기 때문에 항상 "바빠서 초서를 쓸 겨를이 없다."라고 하였다.[6]

이는 장초서를 가리켜 말한 것이다. 두도·최원은 장초서로 유명하였다. 여기에서 위항은 두 사람 서예 풍격은 각각 장단점이 있고, 나아가 장지는 전환함이 정묘한 까닭에 더욱 공교

6) 衛恒, 『四體書勢』: "杜氏殺字甚安, 而書體微瘦. 崔氏甚得筆勢, 而結字小疏. 弘農張伯英者, 因而轉精甚巧. 凡家之衣帛, 必書而後練之. 臨池學書, 池水盡墨. 下筆必爲楷則, 號匆匆不暇草書."

해졌다고 하였다. 그는 두도·최원 기초 위에서 진일보 향상하여 정교함에 이르렀다. 그러나 단지 정교할 뿐 아직 독창적인 새로운 초서체는 만들지 못하였다. 이른바 "붓을 내리면 반드시 법도가 된다."는 것과 "바빠서 초서를 쓸 겨를이 없다."라고 한 것은 정교함을 추구하는 표현이다. 그의 창작 태도는 자신 작품이 당시 및 후인에게 법도가 되기 위해 더욱 법도를 강구한 것이다. 이와 같기 때문에 그는 바쁜 상황에서 글씨를 쓰면 법도를 갖출 수 없기 때문에 초서를 쓰지 않았던 것이다. 이는 단지 당시 정형과 법도를 완비한 장초서에 대한 말이라면 논리에 맞는다. 만약 이것으로 그의 금초서를 평한다면, 당시 금초서가 아직 성숙하지 않았는데, 무엇을 이르는 말인가?

제3절 한나라 예서

1. 서한시기

　서한시기 예서 수사체에서 예서를 대표하는 점과 필획의 전형적 형태로 파책·도필·역입 평출의 제·안·돈·좌 형태는 충분히 표현되었다. 명문 계통 예서에서〈노공왕각석〉·〈양천 사자사훈로명〉·〈영시원년칠반명〉·〈래자후각석〉등은 점과 필획이 모두 둥글고 고르면서 평평하며 곧아 명확한 변화가 없다. 이러한 유형 용필 형태는 청나라 이래 일반적으로 소전 필법으로 예서를 쓰는 데에서 나타났다. 사실 나의 관찰에 의하면, 이러한 필획 형태는 완전 히 새기거나 주조하기 편하도록 자연스럽게 나타난 것이지 주관적 심미추구로 이루어진 것 이 아니다. 결체에서 나타나는 진솔하고 생경하며 졸한 형태 또한 같은 이치이다. 이외에 가로획 기필은 단정하고 모나게 자르면서 굵고 중후하나 오른쪽으로 향해 가면서 점차 가늘 어지며, 세로획 위는 단정하고 모나게 자르면서 굵고 중후하지만 아래로 가면서 점차 가늘어 지거나 혹은 아래로부터 위로 가면서 모나고 중후한 것이 위로 갈수록 점차 가늘어지는 것이 있다. 이는 청동기에 직접 새겨 이루어진 것으로 마치 인장 변관을 단도법으로 새겨 나타난 형태와 같다. 이러한 유형에 속하는 작품으로〈원연사년만세궁등〉·〈수화원년안족등명〉등 이 있다. 이상 여러 원인으로 인해 명문 계통 예서는 결체·필법에서 수사체와 분명한 구별 을 나타내고 있다. 이 또한 서한시기 명문 계 통 예서의 독특한 서예 풍격에 따른 것이다.

　이상 작품에서〈노공왕각석(일명, 오봉각석)〉 은 서한시기 오봉 2년(기원전 56)에 새긴 것으 로 돌은 방형이고 예서 3행에 모두 13자가 있 다. 서예 풍격은 소박하고 졸하며 혼후한데, '年'자 세로획을 길게 한 것이 마치 간독 글씨 와 같아 상쾌하고 유창하며 통쾌하다. 이 돌은 오랜 기간 풍화작용으로 말미암아 점과 필획 이 흐릿해졌다. 이는 자연미로 마치 한 겹의 얇은 비단을 가린 것 같아 공허한 맛을 더하면 서 무궁한 맛을 자아내고 있다. 이른바 혼후하 고 질박한 미가 밖으로 나타난 것이다.

오봉각석五鳳刻石

〈양천사자사훈로명〉은 서한시기 청동기 예서로 13행에 모두 47자가 있다. 〈영시원년칠반명〉은 서한시기 영시 원년(기원전 16) 예서로 명문은 기물 입구 가장자리 안쪽에 새겼다. 이것들은 같은 정취를 나타내고 있다. 가로로 향해 필세를 취하고, 운필은 가로가 평평하며 세로가 곧으나 한 글자에서 주요 가로획과 별획·날획을 기울여 활달하게 펼친 정취가 뛰어났다. 이는 전자의 표현이 더 강하고, 후자는 평평하고 곧은 방향에 편중하여 펼쳤기 때문에 상대적으로 더욱 평평하고 고른 느낌이 든다.

〈래자후각석〉은 신망 천봉 3년(16) 각석으로 예서를 7행에 행마다 5자씩 괘선 안에 새겼다. 결체는 생경하고 졸하며, 형체·필세는 일반적으로 가로가 평평하고 간혹 오른쪽 아래로 향해 조금 기울이는 필세가 섞여 있다. 필획은 섬세하고, 새길 때 박락과 오랜 풍화작용으로 말미암아 필획이 거칠며 심지어 붙은 느낌이 들어 예스럽고 소박한 정취를 조성하였다.

〈원연사년만세궁등〉은 서한시기 원연 4년(기원전 9년) 예서로 1행에 31자를 새겼다. 〈수화원년안족등명〉은 서한시기 수화 원년(기원전 8년) 예서로 1행에 32자를 등 안 가장자리에 새겼다. 이것들 모두 1행 예서를 둥글게 배열하였고, 필획은 단도법으로 인장 변관을 새긴 정취와 유사하다. 가로획은 평평하고 세로획은 곧으며, 군세고 상쾌하며 유창하니, 이는 청동기와 단도법 새김 결합으로 나타난 필연적 효과이다. 그러나 전자 결체는 더욱 방정하고, 점과 필획 형태는 자르듯이 군세면서 날카로워 혼후하고 소박하며 무겁게 응축한 정취를 나타내었다. 후자 결체는 방정한 기본 구조에서 필세에 따라 변화를 나타내어 활발한 운동감이 풍부하고, 순박하고 표일하며 쇄탈한 정취가 있다.

이상 인공과 자연의 결합으로 이루어진 예스럽고 질박한 미의 정취는 후세 서예가들이 붓으로 씀에 칼로 새긴 것을 스승으로 삼을 때 추구하였

원연사년만세궁등元延四年萬歲宮燈

던 정취이다. 설령 이를 실물과 아주 비슷하게 재현할 수 없으나 이 방면의 노력은 결국 후세 서예가들이 필치에서 '금석기'라 일컫는 서예 유형을 창조하였다.

2. 동한시기

한나라 예서 풍격과 면모가 후세 서예가에게 가장 깊은 인상을 심어 준 것은 동한시기 비각이다. 특히 환제·영제시기 비각은 후세 '한비'라 일컫는 것들이다. 출토가 비교적 빠르고 수량이 많으며 정미하여 장기간 역사에서 이는 거의 '한예' 별칭이 되었다. 이후 대량의 간독·도기·칠기 예서와 각종 기물 명문 출토로 말미암아 예서의 시야는 더욱 넓어졌다. 이에 따라 한예 면모 및 예술 풍격은 전반적이고 진일보한 인식이 있었다.

동한시기, 특히 환제·영제시기는 관청에서 공덕을 돌에 새기는 일을 크게 일으켜 한때 풍토를 형성하면서 비갈이 흥성한 국면을 조성하였다. 당시 비갈·석궐 등은 모두 조형과 장식 예술을 연구하였다. 이것들은 본래 각종 풍격을 갖춘 조각 예술품이었고, 이것의 유기적 조성 부분인 비문 서예도 당연히 이와 상부상조하는 것이었다. 그러므로 비문 서예 강구는 자연히 서예가 능력을 나타내면서 기이하고 농염함을 다투는 현상이 생겼다. 이러한 것들은 현대 대량의 한예 각석에서 볼 수 있다. 이러한 각석은 지금까지 전해지면서 혹은 탁본이나 잔석만 남아 있거나 혹은 원석이 완전한 상태로 남아 있는데, 수량은 200여 종에 달하며 끊임없이 새로운 출토가 이어지고 있다.

동한시기 비각 예서는 서한시기 각석 예서와 비교하면 기본적으로 다른 점이 있다. 서한시기 각석은 기본적으로 단도법으로 뜻을 따라 새겨 점과 필획 형태에서 수식하지 않았기 때문에 작품 사이의 서로 다른 풍격이 필세에서 나타난다. 그러나 동한시기 비각은 필세에서 다름이 있을 뿐만 아니라 더욱 중요한 것은 점과 필획 형태에서 각각 특색을 갖추고 있다는 점이다. 이러한 현상은 예서 필법이 수사체에서 이미 형식과 법칙이 형성되었을 뿐만 아니라 새기고 주조한 명문 계통에서도 의식적으로 충분하게 표현하였음을 상징하는 것이다. 이러한 표현은 환제·영제시기 비각에서 가장 잘 나타나고 있다. 서예사와 서예 풍격사에서 말한다면, 이전 상나라에서 서주 초기에 이르는 청동기 명문은 수사체 전서 필법을 본받았고 서주 중기·말기에 이르러 명문에서 날로 고르고 규칙적인 면모가 나타났으며, 진나라 소전에 이르러 마침내 이른바 '옥저전'체가 형성되었다. 진나라와 서한시기 소전작품은 비록 옥저전처럼 법도의 서예 풍격을 모두 답습하지 않았지만, 일반적으로 필획은 둥글고 고르면서 평평하고 곧은 방향으로 향해 발전하였다. 그러나 서한시기 각석 예서에서 점과 필획 형태를 표현하지 않은 것은 마땅히 시대 습관과 필연적 관계가 있다. 이후 예서는 사회생활에서 정체 지위로 상승하였을 뿐만 아니라 명문의 장중한 용도에서 날로 광범위하게 응용되며 점과 필획 형태를 새기는 것에 주의하여 날로 규범화하는 필연적 발전추세를 나타내었다. 환제·

영제시기 비각 예서는 점과 필획 형태를 충분히 표현하며 각종 필법·풍격이 나타났다. 이는 예서가 명문 계통 서예 풍격에서 변천하여 자연의 흐름을 따라 최고조에 도달하였던 원인이기도 하다. 이렇게 최고조에 도달한 이후에는 쇠락의 길을 걷게 마련이다. 따라서 한나라 말에서 위·진나라에 이르러 판에 박히고 규칙적이며 공식화한 서예 풍격과 격조 또한 필연적 결과이다.

현존하는 유명한 한나라 비각 예서는 대체로 관박창혼寬博蒼渾·영윤소쇄靈潤瀟灑·방졸박무方拙朴茂·호방야일豪放野逸·청수강건淸秀剛健·규정단장規整端莊·완려원창婉麗圓暢 등 일곱 종류 서예 풍격으로 나눌 수 있다. 이를 나누어 살펴보면 다음과 같다.

첫째, 너그럽고 굳세며 혼후한[寬博蒼渾] 서예 풍격이다.

이러한 유형 작품은 형식에서 대체로 형체는 크고 넓으며, 포국은 무성하고 긴밀하며, 용필은 무겁게 응축하여 혼후하고 장엄한 풍채를 나타내었다. 유명한 작품으로 〈개통포사도각석〉 마애각석이 있는데, 동한시기 영평 6년(63)에 새겼고 섬서성 포성 북쪽 석문 계곡에 있다. 명문은 16행에 행마다 5~11자씩 새겼다. 〈배잠기공비〉는 동한시기 영화 2년(137)에 세웠고, 비는 신강성 파리곤에 있으며, 명문은 6행에 행마다 10자씩 새겼다. 〈왕군평궐측명〉은 동한시기 영수원년(155)에 새겼고, 명문은 〈왕군평궐〉 오른쪽 윗부분에 새겼는데, 5행에 앞

너그럽고 굳세며 혼후한[寬博蒼渾] 서예 풍격

개통포사도각석開通褒斜道刻石

부각송郙閣頌

4행은 행마다 30자씩이고 5행은 2글자만 보인다. 마애각석으로 섬서성 약양백에 있고, 명문은 19행에 앞 9행은 행마다 27자씩 새겼다. 〈평산군비〉는 동한시기 광화원년(178)에 새겼고, 명문은 7행에 80자이다. 같은 유형을 비교해도 대부분 개성을 갖추었다. 〈개통포사도각석〉은 기이하고 혼후하며 소박하다. 〈배잠기공비〉는 단정하고 예스러우며 굳세다. 〈왕군평궐측명〉은 모나고 굳세며 아름답다. 〈부각송〉은 웅건하고 장엄하며, 〈평산군비〉는 모나고 바르며 무겁게 응축되었다.

이러한 유형 작품은 〈왕군평궐측명〉·〈평산군비〉 이외에 기타 모두 청나라 금석학자 방삭·강유위는 전서 필치로 예서를 쓴 것이라 하였다. 이후 출토된 것도 서로 같은 특징을 갖추고 있다. 전서 필치로 예서를 썼다는 것을 가리켜 비학 서예가들은 예스러운 뜻이 있다고 일컫는다. 특히 〈개통포사도각석〉 필획은 둥글고 혼후하며 굳셈은 마치 철을 구부린 것 같다. 가로획은 평평하고 세로획은 곧으며, 구부러진 필획 또한 힘이 있어 가늘어도 결코 약하지 않다. 자형은 크고 작음이 참치를 이루어 포만하고, 서로 뒤섞여 소박하고 천진하며 의외의 정취를 나타내고 있다. 〈부각송〉은 글자마다 방정하고, 필획은 더욱 중후하며, 파책·도필 형태는 함축적인데, 필력은 웅건하고 안으로 응축되어 비범한 기상을 나타내고 있다. 청나라에서 이러한 서예 풍격을 스승으로 삼는 자들이 많아 매우 심원한 영향을 주었다. 금농·이병수·막우지·오창석·제백석 등은 모두 이러한 서예 풍격을 숭상하고 기초로 삼아 변화하며 자신의 풍격을 창립하였다.

둘째, 활발하고 윤택하며 소쇄한[靈潤瀟灑] 서예 풍격이다.

이러한 유형 작품은 예서 필법을 충분히 발휘하여 결체를 종횡으로 모으고 흩트리면서 절주미가 가장 풍부하다. 점과 필획 용필은 유창하게 펼쳤고 탄력의 운치를 잘 나타내었다. 유명한 작품으로 〈자유잔비〉가 있는데, 동한시기 원초 2년(115) 하남성 안양에 세웠다. 하단에 명문이 있는데, 11행에 행마다 6~9자씩 새겼다. 〈안국묘사제기〉는 동한시기 영수 3년(157)에 새겼고, 명문은 왼쪽 10행에 462자, 오른쪽 1행에 28자가 있다. 〈봉룡산송〉은 동한시기 연희 7년(164)에 세웠고, 하북성 원씨에서 서북쪽 40리 떨어진 왕촌산 아래에 있다. 명문은 15행에 행마다 26자씩 새겼다. 〈공주비〉는 동한시기 연희 7년(164)에 세웠고, 현재 산동성 곡부 공묘에 있다. 명문은 정면 15행에 행마다 28자, 비음 3열에 위 2열은 각각 21행이고 아래 열은 20행이다. 〈조전비〉는 동한시기 중평 2년(185)에 새겼고 명나라 때 섬서성 함양 옛 성터에서 출토되었다. 명문은 정면 20행에 행마다 45자, 비음 5열에 1열은 1행, 2열은 26행, 3열은 5행, 4열은 17행, 5열은 4행이다. 〈유웅비〉는 동한시기 비각으로 명문은 상단 15행에 행마다 12자씩이고, 하단 23행에 행마다 15~17자씩 새겼다.

활발하고 윤택하며 소쇄한[靈潤瀟灑] 서예 풍격

자유잔비子游殘碑

안국묘사제기安國墓祠題記

　이들 작품 서예 풍격을 비교하면, 〈자유잔비〉는 강건하고 순박하며, 〈안국묘사제기〉는 종횡으로 자태가 많으며, 〈봉룡산송〉은 맑고 굳세면서 상쾌하며 또렷하다. 〈공주비〉는 굳세고 아름다우며 그윽하다. 〈조전비〉는 얌전하고 수려하며, 〈유웅비〉는 방정하고 수려하며 유창하다.

　이 중에서 〈자유잔비〉 용필은 더디고 껄끄러우면서 꺾고 비트는 필의가 더욱 풍부하다. 가로획 기필 형태가 점을 이루면서 일반 필획 점과 함께 모두 침착하고 굳세며 혼후하다. 파책·도필 형태도 강하고 굳세며 비록 밖으로 내쳤어도 힘은 안으로 응축되어 자못 독특하다. 이러한 용필법은 청나라 예서 대가 정보가 잘 썼는데, 당시 아직 〈자유잔비〉를 보지 못하였을 것이니 아마도 한나라 비에서 이와 유사한 풍격을 보고 계발한 것인지 아니면 이러한 풍격을 창조한 것인지 확실하지 않으나 정말 놀라울 뿐이다. 그의 글씨는 마치 〈공주비〉의 중궁이 긴밀하게 수렴되고 파책·도필은 필세를 펼친 것과 같다. 또한 〈안국묘사제기〉가 뜻을 따라 기이한 정취를 내면서 마치 예서의 행초서와 같이 독특하고 기이한 정취를 나타낸 것과 같다.

　셋째, 모나고 소박하며 굳센[方拙朴茂] 서예 풍격이다.

　이러한 유형 작품은 형체·필세가 방정하고, 필력은 안으로 모여 소박한 가운데 활발하고 공교함을 나타내는 높은 풍격을 갖추었다. 대표작으로 〈원가원년화상제기〉가 있는데, 동한

시기 원가 원년(151)에 세웠고 산동성 창산현 남북조 묘의 순장품에서 출토되었다. 묘에는 동한시기 화상석 10개가 있었는데, 그중에서 제기가 있는 것이 2개이다. 하나는 10행에 행마다 22~27자를 새겼는데, 괘선이 있다. 다른 하나는 5행에 앞 4행은 행마다 19~20자, 5행은 3자를 새겼다. 〈형방비〉는 동한시기 건령 원년(168)에 산동성 문상현에 세웠다. 명문은 정면 23행에 행마다 36자, 마지막 2행에 이름들을 새겼다. 〈선우황비〉는 동한시기 연희 8년(165)에 세웠는데, 천진시 무청현 고촌에서 출토되었다. 명문은 정면 16행에 행마다 35자, 비음 12행에 행마다 25자씩 새겼다. 〈서협송〉은 동한시기 건령 4년(171)에 새긴 마애각석이다. 감숙성 성현에 있으며, 명문은 20행에 행마다 20자씩 새겼다. 〈장천비〉는 동한시기 중평 3년(186)에 산동성 동현에 세웠다. 명문은 정면 15행에 행마다 42자, 비음 3열에 위 2열은 19행 아래 열은 3행을 새겼다. 서예 풍격을 비교하면, 〈원가원년화상제기〉는 활발하고 수려하면서 거칠고 유창하며, 〈선우황비〉는 침착하고 험준하며 기이하다. 〈형방비〉는 혼후하고 착실하며, 〈서협송〉은 너그럽고 성글면서 또렷하며, 〈장천비〉는 단정하고 웅건하다.

이상 작품에서 〈원가원년화상제기〉는 새로 출토되어 아직 파괴와 풍화작용을 거치지 않았기 때문에 뜻을 따라 굵고 가늘게 새긴 필획을 분명히 볼 수 있다. 즉 어떤 필획은 단도로 기울여 한 변만 새기고 수식을 가하지 않았기 때문에 한 변은 매끄럽고 다른 한 변은 거칠다.

모나고 소박하며 굳센[方拙朴茂] 서예 풍격

장천비|張遷碑

형방비|衡方碑

〈선우황비〉는 서사할 때 의식적으로 강하고 굵은 느낌을 좇았으며, 다시 각공의 의식적인 추구로 방정하고 침착하며 중후한 필치를 이루었다. 〈서협송〉은 마애에다 새겨 정성을 다할 수 없는 까닭에 점과 필획은 가볍고 성글며, 결체는 모나고 넓으며 많은 수식을 가하지 않아서 오히려 큰 기운이 물씬거리는 기상을 이루었다. 〈장천비〉는 이런 유형 작품에서 상대적으로 가장 정묘한 것으로 모나고 졸한 가운데 활발하고 공교한 변화가 풍부하여 무궁한 맛을 자아낸다. 가장 거칠고 사나운 〈형방비〉는 봉두난발을 하고 큰 칼과 도끼로 찍어낸 것 같으며, 박식의 요소를 더하여 더욱 순박하고 표일한 정취가 독특하다.

넷째, 호방하고 순박하며 표일한[豪放野逸] 서예 풍격이다.

이러한 유형 작품은 점과 필획을 심하게 생각하지 않았고, 필세는 방종하며, 결체는 장단·활협을 자연에 맡겼다. 이는 의식과 무의식, 이성과 천성 사이를 융합하여 글자 사이와 행간에 나타낸 것으로 쉽게 얻을 수 없는 작품들이다. 대표작으로 〈양삼노석당화상제자〉가 있는데, 동한시기 연평 원년(106)에 새겼고 산동성 곡부에서 출토되었다. 명문은 위에 '陽三老'라는 3글자가 있고, 아래 3행에서 첫 행은 28자, 둘째 행은 24자, 셋째 행은 23자이다. 〈석문송〉은 동한시기 건화 2년(148)에 새긴 마애각석으로 명문은 22행에 행마다 30~31자씩이고, 섬서성 포성현 동북쪽 포사곡 석문 마애에 있다. 〈양회표기〉는 동한시기 희평 2년(173)

호방하고 순박하며 표일한[豪放野逸] 서예 풍격

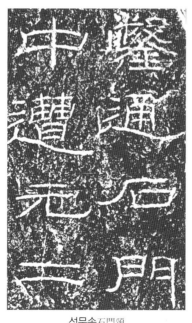

석문송石門頌

양회표기楊淮表記

에 새긴 마애각석으로 섬서성 포성현 석문 서쪽 벽에 있다. 명문은 7행에 행마다 25~26자씩 새겼다. 〈맹효거비〉는 한나라 비로 연월이 없고 운남성 소통에서 출토되었으며, 명문은 15행에 행마다 21자씩 새겼다. 〈허아구화상지명〉은 동한시기 건령 3년(170)에 새겼다. 화상의 왼쪽에 묘지명이 있는데 모두 136자로 하남성 남양의 동쪽 교외에서 출토되었다. 〈밀현한잔석〉은 한나라 각석으로 연월이 없다. 명문은 8행에 56자만 존재하고 계격선이 있으며, 하남성 밀현 농가의 주춧돌에서 발견하였다. 서예 풍격을 비교하면, 〈양삼노석당화상제자〉는 굳세게 펼쳤고, 〈석문송〉은 소쇄하고 유창하며, 〈양회표기〉는 봉두난발과 같고, 〈맹효거비〉는 굳세고 방종하며, 〈허아구화상지명〉은 생경하고 졸하면서 발랄하며, 〈밀현한잔석〉은 활발하고 모나며 굳세다.

이러한 서예 풍격의 가장 기본적 특징은 뜻을 두지 않아 자연스러운 정취가 뛰어나다는 것이다. 서단과 새김이 모두 활발하고 소탈하며 구속받지 않았다. 옛날 서예가·금석학자들이 〈석문송〉과 같은 서예 풍격 작품을 '초예'라 일컬은 것도 일리가 있다. 이러한 작품들과 한간에서 거친 뜻을 나타낸 것은 서로 유사한 점이 있다.

다섯째, 맑고 빼어나며 강건한[淸秀剛健] 서예 풍격이다.

이러한 유형 작품은 결체가 방정하고 자태가 아름다우며, 필획은 파리하고 굳세며, 파책·

맑고 빼어나며 강건한[淸秀剛健] 서예 풍격

양가잔비[陽嘉殘碑]　　　　　　예기비[禮器碑]

도필 형태는 방절과 과장을 나타낸 특징이 뚜렷하다. 예를 들면, 〈양가잔비〉는 동한시기 양가 2년(136)에 새긴 것으로 산동성 곡부에서 출토되었다. 명문은 정면 11행에 행마다 7~10자, 비음 3열에 첫 열은 5행, 둘째 열은 12행, 셋째 열은 11행이고 행마다 1~5자씩 새겼다. 〈예기비〉는 동한시기 영수 2년(156)에 새겼고, 현재 산동성 곡부 공묘에 있다. 명문은 정면 16행에 행마다 36자, 비음 3열에 열마다 17행, 좌측 3열에 열마다 4행, 우측 4열에 열마다 4행씩 새겼다. 두 비각의 필법·자태·필세는 매우 흡사하나 전자는 방종하고 후자는 공교하고 안온하다. 전자의 파책·도필 형태가 더욱 모나고 굳세게 자른 듯하면서도 날아오르는 필세를 나타내었다.

이러한 유형 작품은 비록 맑고 수려하며 방정하나 판에 박히지 않았고, 용필은 탄력이 풍부하여 활발하고 생동하며 굳세다. 청나라 왕주가 『허주제발』에서 다음과 같이 말한 것이 결코 헛된 평가가 아니다.

> 파리하고 굳셈은 철과 같고, 변화는 용과 같다. 한 글자에 하나의 기이함은 실마리를 헤아릴 수 없다.[1]

여섯째, 규칙적이고 단정하며 장중한[規整端莊] 서예 풍격이다.

이러한 유형 작품은 일반적으로 결체는 평정하고, 장법은 정제되었으며, 자형의 크거나 작음은 일률적이며, 점과 필획은 고르다. 형체와 용필은 힘써 법도를 추구하고 변화를 숭상하지 않았다. 이는 한나라 예서가 천변만화의 변화를 거쳐 통일로 귀속하며 마침내 정형을 이룬 표준 서예 풍격이다. 대표작으로 〈을영비〉가 있는데, 동한시기 영흥 원년(153)에 세웠고, 산동성 곡부 공묘에 있으며, 명문은 18행에 행마다 40자씩 새겼다. 〈서악화산묘비〉는 동한시기 연희 8년(165)에 새겼고 섬서성 화음 서악묘에 있다. 명문은 22행에 행마다 38자씩 새겼다. 〈사신비〉는 전후비가 있는데, 전비는 동한시기 건령 2년(169)에 새겼고 명문은 17행에 행마다 36자씩이다. 후비는 동한시기 건령 원년(168)에 새겼고, 명문은 14행에 행마다 36자씩이다. 전후비는 모두 한 사람 필치에서 나왔고 현재 산동성 곡부 공묘에 있다. 〈희평석경〉은 동한시기 희평 4년(175)에 관방에서 정한 육경 문자를 48개 돌에 새겨 낙양 태학문 밖에 세웠는데, 최근 잔석 100방이 출토되었다. 〈상부군잔비〉는 동한시기 각석이나 연원이 없고 하남성 언사에서 출토되었다. 돌은 세 개로 잘렸는데, 현재는 단지 두 개만 존재하고

1) 王澍, 『虛舟題跋』: "瘦勁如鐵, 變化若龍, 一字一奇, 不可端倪."

규칙적이고 단정하며 장중한[規整端莊] 서예 풍격

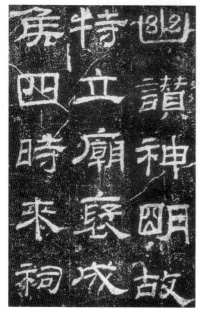

을영비乙瑛碑

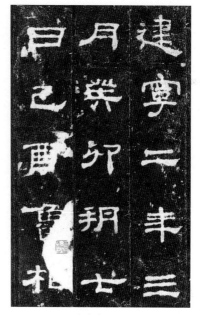

사신비史晨碑

있다. 하나에는 5행에 행마다 30자, 다른 하나에는 6행에 행마다 30자씩 새긴 것이 전해진다. 서예 풍격을 비교하면, 〈을영비〉는 맑고 수려하며, 〈서악화산묘비〉는 침착하고 굳세며, 〈사신비〉는 성글고 또렷하며, 〈희평석경〉은 모나고 중후하며, 〈상부군잔비〉는 유창하다.

이러한 서예 풍격은 동한 환제·영제시기에 전성을 이루었다. 비록 공교하고 단정함이 지극하나 또한 각각 운치가 있고 활발한 기운이 결핍되지 않았다. 이에 비해 〈희평석경〉은 이미 판에 박혔다. 이후 위·진나라 많은 각석은 대부분 이러한 풍격 말류 형식으로 더는 생기가 없었고, 단지 한두 작품만 일컬을 수 있을 뿐이다. 그러므로 동한시기에서 이러한 유형 서예 풍격은 이미 예서가 성숙하여 정상에 올랐음과 동시에 쇠락으로 향함을 상징하고 있다.

일곱째, 아리땁고 둥글며 유창한[婉麗圓暢] 서예 풍격이다.

이러한 유형 작품은 점과 필획 호응을 충분히 표현하였기 때문에 용필 전환이 활발하고 생동하며, 필봉을 예리하게 나타내어 독특한 격조를 형성하였다. 대표작으로 〈하승비〉가 있는데, 동한시기 건령 3년(170)에 세웠고, 송나라 원우 연간에 사천성 자주에서 출토되었다. 명문은 14행에 행마다 27자씩 새겼다. 〈삼노조관비〉는 동한시기 광화 3년(180)에 새겼고, 명문은 23행에 행마다 32자씩이다. 〈왕사인비〉는 동한시기 광화 6년(183)에 새겼고, 명문은 12행에 행마다 19자씩이다. 서예 풍격을 비교하면, 〈하승비〉는 예스럽고 두터우며, 〈삼노조관

아리땁고 둥글며 유창한[婉麗圓暢] 서예 풍격

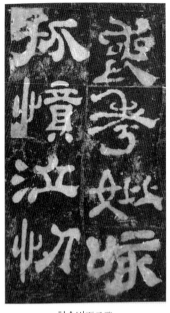

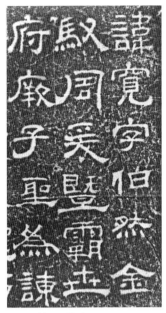

하승비夏承碑

삼노조관비三老趙寬碑

비〉는 모나고 굳세며, 〈왕사인비〉는 유창하다.

이러한 유형 작품은 한예에서 유미하고 아리따우며 유창함을 다하여 방졸박무方拙朴茂·
청수강건淸秀剛健의 유형과 더불어 강한 대비를 형성하였다. 그러나 필법이 활발하고 마치
행서와 같이 유창한 까닭에 당·송나라 예서에 심원한 영향을 주었다. 이는 바로 이러한 유
형이 서예 풍격사에서의 가치이다.

서예 풍격 변화는 종종 형체와 격식이 아직 완전히 정형화나 규범화되지 않았을 때 가장
많고 현란하다. 이 또한 서예 정취를 가장 잘 펴내는 흥성기에 나타난다. 한비 서예 풍격이
풍성해지고 볼 만하다는 것은 바로 이러한 점을 설명해 주고 있다. 많은 한예 작품과 풍격
형성은 이후 서예가들이 취하여도 다할 수 없는 보물을 남겨 준 것이다. 이 중에서 '규정단장
規整端莊'한 것은 위·진나라 비각 예서 풍격을 좌우하다가 마침내 쇠락하여 필연적으로 해서
·예서 사이에 낀 신체가 이를 대신하였다. '완려원창婉麗圓暢'한 것은 수백 년 뒤 당·송나라
에서 새로운 꽃봉오리를 피웠다. 이외에 관박창혼寬博蒼渾·호방야일豪放野逸·방졸박무方拙
朴茂·영윤소쇄靈潤瀟灑·청수강건淸秀剛健 다섯 종류에서 특히 앞 세 종류는 천년 이후 청나
라 비학 풍토에서 많은 예서 서예가들에게 영향을 주었다. 이를 보면, 한비는 한나라 서예에
서 부끄럽지 않은 위대한 작품으로 서예사와 서예 풍격사에서 후세에 심원한 영향을 주었음

을 알 수 있다.

최근 계속하여 대량의 한나라 간독이 출토되고 있어 이상에서 설명한 비각 예서 본래 면모를 알 수 있도록 한다. 예를 들면, 〈돈황한간〉에서 서한시기 〈자화소공목간〉은 〈석문송〉·〈양회표기〉, 〈궤종경간〉은 〈예기비〉, 〈무위의례간〉은 〈봉룡산송〉, 〈정현한간〉은 〈을영비〉, 〈환제조령간〉은 〈공묘비〉와 가깝다. 이것들을 비교한 결과 간독 서예 결체·필세는 비각 서예와 다름이 없으나 비각 서예가 조금 더 공교하고 단정할 뿐이다. 왜냐하면, 장중한 용도에 사용한 것이어서 서사할 때 공교하고 안온하며, 이를 새기거나 주조할 때 더욱 장중한 분위기를 더하였기 때문이다. 이는 효능·목적·공구·재료 작용으로 조성된 간독과 비각의 근본 구별이기도 하다. 각공 솜씨가 아무리 좋다고 하더라도 묵적의 억양과 돈좌 및 필봉의 손실을 면할 수 없고, 여기에 풍화작용과 박식 영향을 더하여 더욱 몽롱한 느낌이 든다. 이는 묵적에서 필묵이 무르익고 정신과 기운이 넘치며 두 종류 서예 정취의 미가 강하게 대비를 이루면서 각자 아름다운 가치를 지니고 있다고 하겠다. 지금 사람들이 한예를 배울 때 종종 한 종류 서예 풍격만 고집하는데, 만약 여러 종류 서예 풍격을 참고하여 비각을 배우면 판에 박혀 막히는 현상을 면할 수 있을 것이다. 만약 형체에만 의거하면 필법이 분명해지지 않는다. 간독을 배울 때 뜨면서 매끄러운 것을 피하고, 유창한 용필을 흡수하며 형질에서 견실함에 주의해야 한다.

제4절 한나라 전서

1. 서한시기

전서 변천은 진나라 소전에 이르러 단정하고 장엄하며 규칙적인 것이 극에 달하였다. 진나라는 매우 짧아 15년 뒤 한나라로 바뀌었다. 이는 새로운 통일 왕조로 각 방면 제도는 진나라를 계승하여 진일보 충실하고 완전하게 다듬었다. 서한시기 독특한 성취 중에서 하나는 문자 및 서예에 중대한 변화가 발생하였다는 것이다. 예서체 정형화와 광범위한 운용으로 정체로 상승하여 전적 초록에 사용하였을 뿐만 아니라 각종 새기고 주조한 명문에서도 전서와 나란히 하였다. 아울러 예서의 강한 영향으로 말미암아 한나라 전서는 일반적으로 많거나 적게 예서 필법을 띠고 있었다. 이는 한나라 전서 기본 특징이고 이후 발전하여 동한시기에 이르러 더욱 분명해졌다.

서한시기 전서는 실물자료를 근거하여 대체로 다음과 같이 네 종류로 나눌 수 있다.

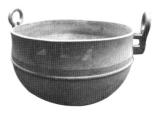

첫째 유형은 〈상림동감〉과 같은 것이다. 〈상림동감〉은 서한시기 양삭 4년(기원전 24년) 청동기로 명문은 4행에 모두 29자이다. 이러한 유형의 기본 특징은 형체·필세가 평정하고 가로획은 평평하고 세로획은 곧은 것을 주로 하였다. 즉 소전에서 원전 필획은 대부분 방절로 처리하였고, 가로획 양 가장자리는 방절로 굵고 중후하나 끝은 점차 가늘고 예리하게 필봉을 나타내었다. 세로획은 대부분 상단은 방절로 굵고 중후하며, 하단으로 가면서 점차 가늘게 필봉을 나타내었다. 이러한 형체 형성 원인의 하나는 청동기에서 주조하고 새기는 특정한 조건에 순응한 것이다. 왜냐하면, 청동기는 단단하기 때문에 주조하고 새기기에 편리하도록 서예 결체 및 점과 필획 형태에서 독특성을 조성하였다. 다른 하나는 작가가 의도적으로 방정하고 굳센 정취를 표현한 것인데, 특히 점과 필획에서 머리는 방절로 처리하고 꼬리는 뾰족하고 예리하게 필봉을 나타내는 것이다. 이러

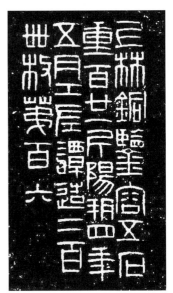

상림동감上林銅鑒

한 유형 작품은 매우 정교하다. 이외에 필세 기본 특징과 결체의 어떤 것은 원래 소전 결구에서 진일보 감소시키고 개괄하여 가로획과 세로획을 새롭게 조합하였는데, 이 또한 한나라 예서의 반작용을 반영한 것이다.

둘째 유형은 〈건소삼년행등〉과 같은 것이다. 〈건소삼년행등〉은 서한시기 건소 3년(기원전 36년)에 새긴 것으로 명문은 등 손잡이에 있고, 무전繆篆이나 순수한 예서가 그 사이에서 섞여 있다. 명문은 3행에 행마다 글자 수가 같지 않고 모두 46자가 있다. 이러한 유형은 주조하고 새길 때 뜻을 두지 않았던 까닭에 필획은 첫째 유형과 같이 굳세지 않고, 방절이지만 뾰족하며 예리하게 필봉을 나타내는 것도 추구하지 않았다. 단지 뜻을 따라 새겨 혹은 굳세기도 하고 혹은 구부러짐을 띠면서 수식을 가하지 않았을 뿐이다. 그러므로 어떤 필획은 굵고 중후하며, 어떤 필획은 가늘고 전절과 맞물리는 곳은 항상 두 개 필획 사이에서 접한 것 같으면서도 접하지 않은 허하고 실한 느낌이 나타난다. 결체는 대체로 평평하고 곧으면서 필세를 따라 변화하였으며, 필세·전절은 기운을 관통하였다. 전서와 예서 사이에 낀 필세와 기운을 관통한 것 그리고 몇 개의 순수한 예서체가 그 사이에 섞여 매우 조화를 이루니, 서예 풍격이 함유한 의미는 매우 풍부하다.

셋째 유형은 〈신망동가량명〉과 같은 것이다. 기물 정면에 81자의 전체 명문이 있고, 각 종류 기물에도 각각 명문이 있다. 『한서·율력지』에 의하면, "위는 곡이고, 아래는 두이고, 왼쪽 귀는 승이고, 오른쪽은 홉·약이다."[1]라고 하였다. 명문 전서는 평평하고 곧으면서 굳세며, 결체는 길고 상단은 모으고 하단은 성글게 하였다. 글자 구조는 모두 소전이나 서예에서는 오히려 새로운 모양을 나타내었다. 이렇게 위를 모으고 아래를 성글게 한 형체는 본래 춘추전국시기 조충서 전서를 변화시켜 나온 것으로 앞에서 소개한 〈채후반〉·〈중산왕착정〉 등과 비교하면 분명히 알 수 있다. 이외에 전폐 명문 〈화포〉·〈대황포천〉 등도 위를 모으고

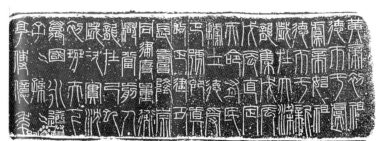

신망동가량명新莽銅嘉量銘

1) 『漢書·律曆志』: "上爲斛, 下爲斗, 左耳爲升, 右爲合籥."

아래를 성글게 한 형체와 유사하나 단지 어떤 필획을 원전으로 서사하였을 뿐이다. 이를 보면 이러한 신체는 신망 관부의 정통 서체임을 알 수 있다. 그러나 아직 충분하게 효능을 발휘하지 못하였다가 신망이 없어짐에 따라 소실되었다. 이후 200년 뒤 위나라 사인私印과 300년 뒤 동진 사인에서 다시 나타났다.

무위장백승구명武威張伯升柩銘

넷째 유형은 수사체와 같은 것이다. 이러한 유형은 〈무위장백승구명〉·〈무위호자양구명〉·〈장액도위계신〉을 대표로 삼는 서한시기 전서 진면모이다. 결구는 모두 소전이고, 앞 두 작품은 개별 글자 편방이 국부적으로 형체를 변화시켰을 뿐만 아니라 필획을 서리고 구부린 형태에 어떤 것은 춘추전국시기 조충서 필의 또는 이후 무전 의미를 나타내기도 하였다. 이를 보면, 대체로 무전 초기 형태인 것 같다. 나의 분석에 의하면, 한나라 무전 필획 형태는 과거 조충서로부터 나와 이를 평직 내지는 간략화하여 이루어진 것이다. 이외에 돈황에서 출토된 〈간지간〉 필세는 매우 활발하고 뜻을 따랐기 때문에 앞 두 작품과 같은 유형이나 단지 결체는 위를 모으고 아래를 성글게 하여 자못 〈신망동가량명〉 정취와 가까울 뿐이다. 그러나 동시대의 작품인지는 아직 단정할 수 없다.

이러한 유형 작품은 사직품에 서사하였기 때문에 행필의 경중·완급·제안돈좌와 필획 및 먹색 변화가 분명하게 나타난다. 이것으로 진나라 소전도 대체로 이와 같이 원필의 중봉으로 낙필하고 행필을 하다가 필획이 다하는 곳에 이르러 들었을 것이라 추측할 수 있다. 그러나 이러한 작품은 뜻을 따라 서사하였기 때문에 가볍고 성글며 자연스럽다. 그러나 진나라 소전은 매우 장중한 목적에 사용하였기 때문에 서사할 때 단정하고 근엄한 것이 다를 뿐이다. 의식적으로 필획마다 독립적으로 완성하고 기필·수필은 모두 회봉을 하였다는 것이 후세 서예가들이 명문 전서에서 얻은 인식이나 이는 옛사람 실제상황과는 거리가 있다. 후인들의 이러한 오해는 서예 풍격 의의에서 말하면, 또한 독특한 가치가 있다고 하겠다. 왜냐하면, 이러한 오해로 발생된 용필법은 옛사람과 다른 특징을 조성하였으니, 이 또한 새로운 전서 풍격을 형성한 요소의 하나이기 때문이다.

2. 동한시기

진나라 소전 서예 풍격은 크게 세 종류로 나눌 수 있다. 첫째는 매우 장중한 것으로 〈태산각석〉·〈낭야대각석〉·〈양릉호부〉 등이 있고, 둘째는 뜻을 따라 자연스럽게 쓴 것으로 대량의 권량에서 나타나는 〈진시황이십육년조명〉이며, 셋째는 앞 두 종류 중간으로 용필·결체는 장중함에 비해 가볍고 성글면서 활발하거나 또한 비교적 뜻을 따르면서도 공교하고 단정한 것으로 〈십이자와당〉·〈해내개신전〉 등이 있다. 한나라에 이르러 전서 서예 풍격은 많은 발전이 있어 필법·결체·장법에서 모두 새로운 변화를 나타내었다.

예서 사용이 각 계층과 방면에 보급됨에 따라 예서는 고체가 장중한 용도에서 계속 사용하였던 전서에 대해 적극적인 반작용을 일으켰다. 이러한 반작용은 먼저 전서 편방 구조를 예서화하는 현상에서 나타났고, 다음은 외형을 따라 필획을 증감하는 결체 방식에서 나타났으며, 마지막으로 전서를 예서 필법으로 쓰는 데에서 나타났다. 이상에서 특히 앞 두 가지 요소는 한나라에서 새로 태어난 전서체 즉 무전을 형성하였다. 이러한 형체·필세·필법의 특징은 바로 한나라 전서의 주요 서예 풍격 특징이라 하겠다. 설령 한나라에 소전 법도를 따르는 전서작품이 있다 하더라도 이미 지류에 지나지 않았다. 전서 영역에서 한나라는 무전 천하였다. 이외에 한나라는 또한 결구는 소전이지만 점과 필획 형태를 과장되게 서사체 특징으로 표현하였기 때문에 조충서·과두문과 유사한 소수 작품도 나타났다. 이를 보면, 한나라 전서는 대체로 세 종류 유형이 있는데, 즉 무전이 위주이고, 소전이 다음이고, 조충서가 그다음이라는 것을 알 수 있다. 실물 자료에 의하면, 한나라 전서는 주로 비각·동기·전와 등에서 보인다.

(1) 비문

주요 전서 비문으로 〈원안비〉·〈원창비〉·〈사삼공산비〉·〈소실석궐명〉·〈계모석궐명〉·〈연광잔비〉·〈의랑등자잔석〉 등이 있다. 이 중에서 〈계모석궐명〉 필세는 평평하고 판에 박혔으며, 형체는 공교하나 기운이 결핍되었다. 〈소실석궐명〉은 단지 소전 법칙을 지켰을 뿐 비록 판에 박힘이 이르지 않았더라도 새로운 뜻이 없으니 모두 논할 필요가 없다.

원창비 袁敞碑

〈원안비〉는 한 화제 영원 4년(92)에 세웠고 10행에 행마다 15자씩 썼다. 〈원창비〉는 한 안제 원초 4년(110)에 세웠는데, 위아래가 모두 쪼개져서 현재는 10행에 행마다 5~9자씩 쓴 것만 존재하고 있다. 이것들은 모두 한 사람 손에서 나온 것 같다. 결구는 균등하고 너그러우며, 필세는 아리땁고 온화하면서 안으로 강하며, 필획은 둥글고 고르며 굳세어 강인한 느낌이 든다. 어떤 편방 필획은 소전의 일상적 규범을 타파한 것이 보인다. 원래는 마땅히 두 필획이 맞물려서 하나의 둥글고 고른 형체이어야 하나 여기에서는 분명히 필획을 나누어 서사하였으니, 이는 예서 영향을 받은 것이다. 예를 들면, '二·五·三'자 등에서 수필 한쪽 가장자리를 아래로 향해 펼친 것은 한나라 전서에서 새로운 필법으로 진나라 전서에서는 보이지 않는 것이다. 이 두 작품은 풍만하고 아름다우며 한나라 소전 정품이다.

〈사삼공산비〉는 한 안제 원초 4년(110)에 세웠고, 명문은 10행에 행마다 14~23자씩 썼으며, 하북성 원씨현에 있다. 이는 한나라 전서에서 가장 기이하고 특별하다. 전서와 예서를 서로 섞으면서도 전서 필법을 기조로 삼아 장중한 기상이 있고, 예서 필법으로 어떤 전서체의 결구를 해산하였으며, 또한 뜻을 따른 정취를 더하였다. 이 작품은 가로가 평평하고 세로가 곧으며, 형체·필세는 펼치면서 원전을 겸하였다. 아울러 어느 정도 예서 필법을 운용하고 기백이 웅대하며 순박하고 표일한 정취를 강조하여 예술 경지가 매우 높다. 청나라 이후의 서예가, 예를 들면 오창석·제백석·반천수 등은 모두 여기에서 어떤 성분을 흡수하여 자신의 예술을 발전시켰다. 특히 제백석이 가장 많이 얻었는데, 이 비문 서예는 자신의 성격·기질에 잘 맞았다. 그는 이를 기초로 삼고 여기에 진·한·육조 각종 비판을 융합시켜 자신의 침착하고 웅건하며 넓은 풍격을 창립하였다.

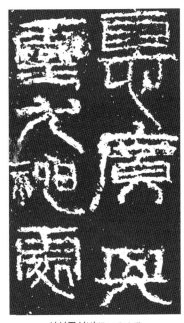

사삼공산비祀三公山碑

〈연광잔비〉는 한 안제 연광 4년(125)에 세웠고, 괘선이 있고 위는 제목 5글자와 아래는 5행에 행마다 글자 수가 일정하지 않다. 자형은 길기도 하고 짧기도 하며, 결구는 전서이고, 필획은 가로가 평평하고 세로가 곧으며 방절이 많다. 필획마다 포만하고 글씨마다 서로 접한 것 같으나 전체적으로 충실하고 소박하며 중후하여 개성이 강하다.

〈의랑등자잔석〉은 잔석 두 덩어리만 존재하고 위·아래·오른쪽은 모두 쪼개졌다. 하나는 10행이 있고 다른 하나는 4행이 있는데, 변별할 수 있는 것은 모두 30여 자이다. 자형은 성글

고 또렷하면서 맑고 수려하며, 용필·결체는 가볍고 성글면서 뜻을 따랐으며, 장법은 정제되었으나 조금 약한 느낌이 든다.

(2) 비액

한나라 풍토는 일반적으로 공교하고 정제한 예서체로 비문을 서사하고 전서체로 비액을 서사하였다. 〈소실석궐명〉은 비문·비액을 모두 전서로 썼는데, 이는 특별한 예이다. 비액을 전서로 쓰는 것은 이후 모두 보편적으로 행하였다. 설령 비문이 해서, 심지어 행서·초서로 서사하였어도 비액은 여전히 전서체가 많다. 한나라 비액으로 유명한 작품은 〈소실석궐명액〉·〈익주태수북해상경군명액〉·〈낭중정고비액〉·〈태산도위공주비액〉·〈서악화산묘비액〉·〈선우황비액〉·〈무도태수이흡서협송액〉·〈문희장한인명액〉·〈윤주비액〉·〈삼노조관비액〉·〈백석신군비액〉·〈정계선비음액〉·〈장천비액〉·〈조도비액〉·〈상부군잔비액〉 등이 있다. 이를 대체로 여섯 종류 서예 풍격 유형으로 나눌 수 있다.

첫째 유형은 〈윤주비액〉과 같은 것이다.

〈윤주비액〉은 동한 희평 6년(177)에 새겼고, 비액은 '한고예주종사윤부군명漢故豫州從事尹府君銘'이란 10글자를 2행에 썼다. 출토할 때 이미 파손되어 단지 '從·銘' 두 글자만 존재할 뿐이다. 〈삼노조관비액〉은 동한 광화 3년(180)에 새겼고, 비액은 '삼노조연지비三老趙掾之碑'란 6글자를 2행에 썼다. 〈무도태수이흡서협송액〉은 동한 영제 건령 4년(171)에 새겼고, 비액은 '혜안서표惠安西表'란 4글자를 2행에 썼다. 〈정계선비음액〉은 동한 영제 중평 2년(185)에

윤주비액尹宙碑額 삼노조관비액三老趙寬碑額

새겼고, 비액은 '위씨고리처사인명尉氏故吏處士人名'이란 8글자를 1행의 가로로 썼다. 〈태산도위공주비액〉은 동한 환제 연희 7년(164)에 새겼고, 비액은 '유한태산도위공군지비有漢泰山都尉孔君之碑'란 10글자를 2행에 썼다. 〈서악화산묘비액〉은 동한 환제 연희 8년(165)에 새겼고, 비액은 '서악화산묘비西嶽華山廟碑'란 6글자를 2행에 썼다. 〈낭중정고비액〉은 동한 환제 연희원년(158)에 새겼고, 비액은 '한고랑중정군지비漢故郎中鄭君之碑'란 8글자를 2행에 썼다. 〈조도비액〉은 비문의 연월이 잔결되었기 때문에 새긴 연월을 알 수 없고, 비액은 '한고랑중조군지비漢故郎中趙君之碑'란 8글자를 1행에 썼다.

이러한 유형 작품은 두 가지 기본 특징이 있다. 하나는 결구가 정규적인 소전이고, 다른 하나는 점과 필획 용필이 의식적으로 수사체 형태를 표현했다는 것이다. 이 두 가지 기초 위에서 또한 각각 변화를 다하였다. 가장 정미한 것은 〈윤주비액〉·〈삼노조관비액〉이다. 전자는 길고, 특히 세로획에서 아래로 드리운 필획의 살진 형태를 과장하였으며, 필봉은 예리하고 아름다우며, 자태는 아리땁다. 후자는 단정하고 모나며, 필획은 아름답게 전환하면서 강건하고 필봉은 예리하며, 살진 필획의 형태는 착실하다. 기타 〈무도태수이흡서협송액〉은 방종하고, 〈정계선비음액〉·〈낭중정고비액〉·〈태산도위공주비액〉은 단정하며, 〈서악화산묘비액〉은 둥글고 유창하며, 각자 서예 풍격이 있다.

둘째 유형은 〈장천비액〉과 같은 것이다.

〈장천비액〉은 동한 중평 3년(186)에 새겼고, 비액은 '한고곡성장탕음령장군표송漢故穀城長蕩陰令張君表頌'이란 12자를 2행에 썼다. 글씨는 전서와 예서의 중간이다. 구부리고 돌린 결자

장천비액張遷碑額 상부군잔비액尙府君殘碑額

방식과 소전 기본 용필, 부분적 편방 결구와 점과 필획 형태에서 특히 파책의 예서 필법이 보인다. 장법에서 글자의 위아래를 긴밀하게 접하고 교차하여 안치한 데에서 작가의 예술적 독창성을 엿볼 수 있다. 2행 전서는 마치 현란한 도안과 같고, 서리고 돌리면서 구부려 꺾은 필획 운동은 한 기운으로 운행한 것 같아 생동감을 자아낸다. 독특한 예술적 매력은 많은 한나라 비액에서 기이한 색채를 나타었다.

셋째 유형은 〈상부군잔비액〉과 같은 것이다.

〈상부군잔비액〉은 동한 말기에 새겼고, 비액은 '감릉상상부군지비甘陵相尙府君之碑'라는 8글자를 2행에 썼다. 〈문희장한인명액〉은 동한 영제 희평 4년(175)에 새겼고, 비액은 '한순리고문희장한인명漢循吏故聞熹長韓仁銘'이란 10글자를 2행에 썼다. 〈익주태수북해상경군명액〉은 동한 순제 한안 2년(142)에 새겼고, 비액은 '한고익주태수북해상경군명漢故益州太守北海相景君銘'이란 12글자를 2행에 썼다. 이런 유형의 형체는 대부분 방정하다. 〈익주태수북해상경군명액〉은 초솔하고 필획은 비록 유창하며 뜻을 따랐으나 단조로운 느낌이 든다. 〈문희장한인명액〉·〈상부군잔비액〉은 정미함을 갖추었다. 전자 용필은 둥글고 유창하며, 아래로 드리운 필획은 수로垂露와 같고, 형체의 자태는 아리따우며, 부드러운 가운데 강함이 있다. 후자 용필은 방필과 원필을 겸하였고, 굳세면서 활발하고 수려하며, 아래로 드리운 필획은 대부분 예리한 필봉을 나타내었다.

넷째 유형은 〈선우황비액〉과 같은 것이다.

〈선우황비액〉은 동한 환제 연희 8년(165)에 새겼고, 비액은 '한고안문태수선우군비漢故雁門太守鮮于君碑'란 10자를 위아래로 나누어 양각하였다. 글씨는 개성이 강하고, 자형 크기는 일률적이며, 글자마다 네모지면서 배열은 정제되었다. 결구에서 흑백은 고르고 충만하며, 필획은 가로는 평평하고 세로는 곧으며, 양 가장자리는 방절을 이루었다. 글씨는 비록 굳세고 고르나 필세에서 운동감을 잃지 않았기 때문에 방정하고 단정하며 장엄한 풍신이 있어 마치 한인 형식미를

선우황비액鮮于璜碑額

백석신군비액白石神君碑額

갖춘 것 같다.

다섯째 유형은 〈백석신군비액〉과 같은 것이다.

〈백석신군비액〉은 동한 영제 광화 6년(183)에 새겼고, 비액은 '백석신군비白石神君碑'란 5자를 1행에다 양각하였다. 결자는 너그럽고 방정하며, 필획은 살지고 중후하며, 기필에서 위 필획 필세를 잇는 형태를 나타내면서 장식화하였다. 전체적 서예 풍격은 위엄과 웅장함을 갖추어 마치 장사의 기개와 같다.

여섯째 유형은 〈소실석궐명액〉과 같은 것이다.

〈소실석궐명액〉은 동한 안제 연광 2년(123)에 새겼고, 현재 하남성 등봉현에 있다. 명문은 22행에 행마다 4자씩이고, 비액은 6글자이다. 한나라 비액에서 풍신이 특별히 뛰어난 것으로 진실로 대가의 손에서 나온 것 같다. 결자는 길고 포치가 고르며, 필획은 파리하고 굳세면서도 판에 박히지 않았으며, 필세를 따라 구부리는 변화를 나타내었다. 비록 필획은 가늘고

길지만 오히려 강철선과 같아 자못 굳센 탄력감이 있으며, 묘한 곳은 〈태산각석〉·〈낭야대각석〉 위에 있다. 청나라에서 어떤 서예가는 전서를 쓸 때 필봉을 자르거나 혹은 필두筆肚를 아교로 감아서 쓰기도 하였다. 때로는 하나의 필획에 아직 먹이 다하지 않았는데 다시 먹을 묻혀 이어서 썼는데, 지금 생각하면 웃을 만하다. 소전을 서사할 때 판에 박히거나 막힐 수 없으니, 운필은 필세로 띠를 이루어야 한다. 〈소실석궐명액〉을 감상하면 응당 마음과 정신에서 깨닫는 바가 있을 것이다.

소실석궐명액少室石闕銘額

제5절 전서·예서

1. 동경

　동경은 화장함의 공예품으로 청동기에서 홀로 체계를 이루었다. 이는 신석기시대와 청동기시대 사이 과도기인 홍동시대紅銅時代에 싹이 터서 전국시기에 흥하였고, 한·당나라에서 성행하였다가 원나라에서 쇠하였다. 처음에는 도안 장식이 없었다가 이후 간단한 도안을 장식하며 발전에 따라 점차 정미해졌다. 꽃문양 구성은 변화가 많았고, 서한시기에 이르러 전서에도 이를 넣어 도안 장식 구성의 유기적 조성 부분이 되었다. 이것의 독립적 의의는 길상과 축복을 비는 문자가 많아 사람들 축원을 위탁하였다는 것이다.

　서예가 도안 장식과 서로 결합하여 문자를 조성한 명문의 띠를 두른 것은 처음 한나라에서 나타났고, 또한 동경 장식 구성에서 먼저 나타났다. 이는 문자이기 때문에 서예 정취가 있고, 또한 도안이기 때문에 장식 정취도 있다. 이는 문자와 서예가 기물에서 단지 일을 기록하는 성질과 다르고, 또한 분명한 장식 의도가 아니므로 심미 감상 활동도 서예에 국한하였다. 그러나 한나라 동경에서 서예는 장식 도안 전체 설계의 일부분이었다. 이러한 변화는 서예의 심미 관념에서 하나의 돌발적인 것이고, 또한 서예가 다양화 형식으로 향해 발전하고 있음을 상징하는 것이다. 장식 도안 형식미 법칙의 작용에서 서예미 형식과 구성, 그리고 점과 필획의 표현 형태는 모두 많은 변화를 발생하면서 각종 새로운 예술 정취를 나타내었다. 따라서 한나라 동경 명문 서예는 한나라 서예에서 무시할 수 없는 탁월한 성취를 이루었다고 할 수 있다.

　한나라 동경 명문 서체는 서한 초기 소전을 주로 하였고, 이후 무전이 유행하면서 중기는 변형의 전서체 혹은 예서체가 많았다. 신망·동한시기 이후 간이화 예서체가 유행하자 장식성이 강한 변형 전예체가 나타났다. 구체적 표현은 결체와 점과 필획 형태에서 자태 변화가 많고 정취는 말로 형용할 수 없을 정도였다. 이를 크게 보면, 한나라 동경 명문 서예 풍격은 양대 유형으로 개괄할 수 있다. 하나는 자연스럽게 서사한 것이고, 다른 하나는 의식적으로 필획을 새긴 것이다. 전자는 필묵 서사 정취가 많고, 후자는 대부분 장식적 취미가 많다.

(1) 자연형 서사

　이러한 유형에 속한 것으로 서한시기 〈장상사경〉·〈청랑동화혜이위경〉, 신망시기 〈신유선동경〉, 동한시기 〈청개작경〉·〈이씨작경〉·〈백씨작경〉·〈장씨작경〉 등이 있다. 이러한 유형

자연형 서사 동경銅鏡

신유선동경新有善銅鏡

이씨작경李氏作鏡

백씨작경柏氏作鏡

장씨작경張氏作鏡

명문에서 서한 중기 〈장상사경〉은 기본적으로 소전체이고, 기타는 예서에 어느 정도 전서 필법이 섞여 있다. 후자 서체 형태는 한나라 동경 자연형 서사에서 주류 지위를 차지하였고, 정취도 가장 풍부하였다. 글씨는 뜻을 따라 서사하면서 공교함과 졸함을 따지지 않은 것 같다. 고른 조화를 강구하지 않았고, 필치는 가볍고 성글었으나 선은 굳세었다. 거푸집에 새기고 쇳물을 부어 만든 것이 다시 풍화작용을 거쳤는데, 이를 탁본하여 감상하면 필획의 기필·수필·돈좌 형태가 보이지 않는다. 필획 양 가장자리는 뾰족하고 굳세면서 허하며, 어떤 필획은 심지어 있는 것 같기도 하고 없는 것 같기도 하다. 또한 어떤 필획은 서로 모여 모호한 상태를 나타내면서 함축적이고 침착한 의미를 더하며 강건한 골력을 잃지 않았다.

영강원년경永康元年鏡

이러한 유형에 속한 것으로 또한 〈영강원년경〉 명문은 48자가 12덩어리로 조성되었고, 한 덩어리에 4자씩 있으며, 괘선이 있어 거울 중심을 에두르며 등거리로 분포하였다. 이는 마치 한 방씩 주문인을 새긴 한인과 같아 독특한 형식미를 조성하였다.

(2) 의식형 서사

이러한 유형에 속한 것은 풍격 변화가 가장 많다. 전서와 예서를 서로 섞었고, 평평하고 곧은 가운데 호형의 구부러진 필획을 섞었는데, 이는 주로 별획·날획과 도필 형태에서 나타난다. 예를 들면 서한시기 〈결심상사경〉 등이 있다. 결체는 너그럽고 둥글며 혼후하다. 필획 양 가장자리는 특히 방절 형상으로 과장하였으니, 예를 들면 서한시기 〈정조절이부군경〉 등이 있다. 형체는 방정하고 편방 필획을 감소하였으며, 전필은 방절로 필획 양 가장자리를 모두 강하게 과장하였으니, 예를 들면 〈연치동화득기선경〉 등이 있다. 형체는 대부분 타원형으로 과장하였고 편방은 감소하였으며, 필획 양 가장자리는 굵고 평평하게 자르며 중간은 가늘고 굳센 것으로는 〈내청지이소명경〉이 있다. 형체가 길고 글씨 아랫부분을 과장하며, 아래로 드리운 필획이 마치 바늘을 매단 것과 같은 것으로는 신망시기 〈상대산견선인경〉이 있다. 형체는 넓적하고 가로와 세로획은 굳세고 예리하며, 둥근 필획을 강조하여 아름답고 유창한 것으로는 동한시기 〈수여금석가차호혜경〉이 있다. 형체는 길고 고르며, 가로획은 평평하고 세로획은 곧으며, 방절의 굳셈과 둥근 필획을 합한 것으로는 동한시기 〈중평육년경〉이 있다.

이상 여러 풍격에서 장식성이 가장 강한 것으로는 두 종류가 있다. 하나는 〈연치동화득기선경〉을 대표로 삼고, 다른 하나는 〈내청지이소명경〉을 대표로 삼는다. 전자는 모나고 방정한 변화를 다하였고, 후자는 타원형 변화를 다하였다. 이 두 종류 풍격은 모두 서한 중기에서 말기에 성행하였으니, 의식형 서사의 전형이라 하겠다.

이상 한나라 동경 명문 서예 풍격을 종합적으로 살펴보았다. 자연형 서사 풍격과 형체는 한나라 동경의 독특한 것이 아니다. 한나라 기타 청동기 명문에서도 이와 유사한 작품을 볼

연치동화득기선경湅治銅華得其善鏡 내청지이소명경內淸之以昭明鏡

수 있다. 의식형 서예 풍격과 형체는 주로 한나라 동경 명문 서예에서 나타난다. 특히 〈연치
동화득기선경〉·〈내청지이소명경〉이 대표로 하나는 방정하고, 다른 하나는 타원형이다. 이
렇게 극단적인 풍격은 한나라 동경 명문 서예에서만 특별히 있는 것이다. 따라서 이는 선명
한 한나라 동경 서예 풍격을 나타내어 이 방면에서 전형을 이루었다.

2. 전명

한나라에서 건축할 때 벽돌에 명문을 구워 만든 것이 성행하였다. 여기에는 지명·연원
·제작자성명·축사 등을 기록하였는데, 지금 보이는 것은 대부분 묘전墓磚이다. 이러한
명문은 일반적으로 벽돌 네 마구리에서 나타난다. 육심원이 편찬한 『천벽정고전도석千甓亭
古磚圖釋』에는 모두 이러한 유형 전명이 있다. 때로는 네모난 벽돌 정면에 명문을 제작한
것이 있는데, 예를 들면 〈부귀창방전〉·〈선우화친방전〉 등이 있다. 이상은 모두 양각이다.
이러한 명문은 먼저 거푸집에 음각으로 새긴 다음 이를 뒤집어 구우면 양각으로 나타난다.
이외에 음각 명문도 있으니, 예를 들면 〈형도묘전명〉·〈공양전전〉 등이 있다.

한나라 전명은 풍부한 서예 유산으로 수량이 많을 뿐만 아니라 소전·조충전·무전·예서
·초예서 등 여러 종류 서체를 포괄하고 있으며, 서예 풍격은 각각 다르면서 다채롭다.

양각 전명 전서는 순전한 소전에 속한 것이 많지 않으니, 예를 들면 〈건소이년전〉·〈금당
옥당〉 등이 있다. 대부분 무전이니, 예를 들면 〈기수고의손자전〉·〈영비전전〉·〈오봉이년
전〉 등이 있다. 이 중에서 〈건소이년전〉은 〈소실석궐명액〉과 유사하고, 〈금당옥당〉은 〈서악

형도묘전명刑徒墓磚銘

화산묘비액〉과 가깝다. 〈영비전전〉은 〈사삼공산비〉와 가깝고, 〈오봉이년전〉은 동경 명문 서예와 서로 같은 곳이 있다.

예술적 가치가 높은 것은 서한시기 〈부귀창방전〉·〈선우화친방전〉 등이 있다. 이것들은 모두 커서 전자는 45×45cm이고, 후자는 34×34cm로 명문을 가득히 포치하여 매우 장관을 이룬다.

〈부귀창방전〉 서체는 무전이고 양각이다. '十'자 계격선으로 네 개 덩어리로 나누고, 각각 다시 가장자리 선으로 그어 네모지게 하였다. 그 안에 다시 행간을 그어 행마다 3자씩 2행 6자로 전부 24자이다. 전문은 "부귀창富貴昌, 의궁당宜宮堂. 의기양意氣陽(揚), 의제형宜弟兄. 장상사長相思, 무상망毋相忘, 작록존爵祿尊, 수만년壽萬年."이다. 이 중에서 두 개 '상相'와 '무毋·망忘' 네 글자는 힘써 다른 글자와 어울리도록 하였고, 또한 한 칸에 한 글자씩 있다. 이 전명은 무전으로 구부려서 가득 메웠으나 가득하면서도 답답하지 않고, 고르면서도 판에 박히지 않았다. 필획은 생경하고 소박하며, 필세는 오히려 활발하고 생동하며 운치가 있다. 전체 포백은 장식 정취가 풍부하여 예술적 취미를 지니고 있다.

〈선우화친방전〉은 조충서이고 양각이다. 괘선이 있고, 한 칸에 한 글자씩 모두 12글자이다. 전문은 '선우화친單于和親, 천추만세千秋萬歲, 안락미앙安樂未央'이다. 글씨는 장방형이고, 형체·필세는 둥글고 굳세면서 아리땁고 유창하며, 원전으로 서리고 돌리는 기능을 하였다. 글씨는 하나하나가 단정하고 장엄하며, 장방형의 안에 가득차게 썼다. 전체적으로 부드럽고 아리따움은 사람을 감동하게 하며, 우아한 아름다움을 다하였다. 이 작품은 한나라 조충서 걸작이라 하겠다.

양각 전명 예서작품은 대부분 양대 유형 풍격으로 나눌 수 있다. 하나는 〈래자후각석〉·〈봉룡산송〉·〈양회표기〉 등과 가까운 것이다. 다른 하나는 〈왕군평궐측기〉·〈형방비〉 등과 가까운

부귀창방전富貴昌方磚

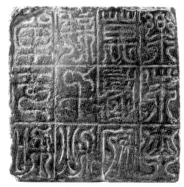

선우화친방전單于和親方磚

것이다. 전자의 형체·필세는 방종하고 소탈하면서 순박하고 표일한 정취가 있다. 예를 들면, 〈대길의자손전〉·〈영건사년전〉·〈연희십일년전〉·〈영가원년전〉·〈건안입사년전〉 등이 있다. 후자의 형체·필세는 너그럽고 침착하며 웅건한 기개가 있다. 예를 들면, 〈연희사년전〉·〈영강이년전〉·〈황룡원년전〉·〈중평육년전〉 등이 있다.

기타 〈천만세전〉은 〈개통포사도각석〉과 같이 발랄하면서 뜻을 따라 웅건하고 소박하며 굳센 풍격을 나타내었다. 〈건초원년전〉은 의식하여 수식하였고, 필획은 모두 방절이다. 장법은 가득차고, 결체는 졸한 가운데 교묘함을 함유하였다. 필세는 껄끄러운 가운데 유창함을 나타내 별도의 정취를 갖추었다.

전명에서 음각 초예작품은 독특한 서예미의 경지를 나타내었다. 예를 들면, 동한시기 〈공양전전〉·〈형도묘전명〉 등이 있다.

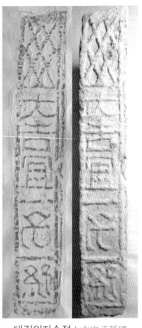

대길의자손전大吉宜子孫磚

〈공양전전〉 서예는 바로 한간에서 초예로 뜻을 따르는 가운데 기이한 정취가 저절로 나타났다. 벽돌 거푸집에 새겨 완성하였는데, 새길 때는 아직 굽지 않았기 때문에 칼의 운용은 통쾌하고 무르익었으며, 조금도 막힘이 없었다. 점과 필획 형태는 필봉과 필세를 전환하여 연결하였고, 고르면서도 생동하게 표현하였다. 이러한 전명 서예는 통쾌하고 무르익은 가운데 약간 질박하고 생경하며 껄끄러운 필의를 나타내었다. 이를 보면, 이를 쓴 서사자는 당시 민간에서 비교적 서예 수준이 높은 사람임

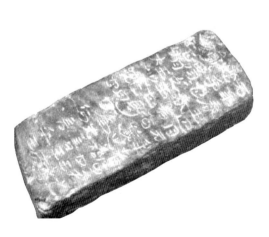

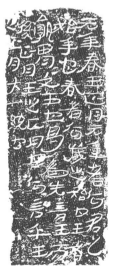

공양전전公羊傳磚

을 알 수 있다. 당시 성정에 따라 방종한 필치로 미친 듯 쓰면서 천성을 드러내어 이와 같은 걸작을 창조하였으니, 천여 년이 지난 이후 서예가들도 이를 보고 감탄을 자아낸다.

〈건초원년시월조전명〉은 글씨를 잘 쓰지 못하는 사람 손에서 나왔다. 단지 연월만 기록한 것을 바쁘게 새겨 조금도 미에 대한 의식이 없고, 담력은 커서 함부로 썼다. 비록 필법은 말할 것 없으나 활달한 기세와 상상하기 어려운 장법을 갖추고 있다. 특히 '조造'자 마지막 필획은 전체를 휘감고 있으니, 이는 의식하지 않은 서예 풍격의 극단적인 전형이라 하겠다. 이렇게 감히 독창적 창조를 한 것은 근세 제백석과 맞먹는다. 단지 조금도 예술 표

건초원년시월조전명建初元年十月造磚銘

현 의식이 없으면서 성정에 맡기니 이와 같은 필세와 형태를 서사할 수 있을 뿐이다. 설령 매우 높은 서예 수양을 갖춘 서예가가 흉금을 열고 방종한 필치로 법도도 갖추지 않아도 어찌 이와 같은 경지를 창조할 수 있겠는가? 이렇게 통쾌함이 지극한 서예가로는 아마도 두 사람을 찾을 수 있으니, 한 사람은 명나라 서위이고, 다른 한 사람은 근세 제백석일 것이다.

3. 와당

와당은 즉 기와 머리로 '當'자는 '擋'자의 초문初文이다. 와당의 작용은 처마를 가리고 보호하는 것이다. 가리는 상면 와당이 흘러내리지 않기 위해 두 줄 와당 사이에 생긴 틈을 가리고 덮어 고정하는 작용과 건축을 아름답게 하려는 목적에 사용하였다.

지금 전해지는 고대 와당에서 전국시기 화상 와당은 회화 수단으로 와당 면을 장식한 것이다. 도안 장식은 거칠고 사나우며, 간결하게 제련하였고, 혼후하면서 소박하다. 제재는 신수神獸·도철·용·봉황 및 각종 동물, 예를 들면 호랑이·학·사슴·말 등이 있고, 또한 각종 수목·화훼 및 동물을 길들이는 정경이 있다. 이외에 수량이 적지 않은 진·한나라의 문자 와당도 볼 수 있다.

문자 와당은 궁실 건축이 전성기에 달하였을 때 대량으로 나타났다. 진시황은 크게 궁전을 건축하여 황제의 위엄을 나타냈다. 『책부원구』에 "함양에서 시작하여 서쪽으로 옹궁·이궁

삼백에 이르기까지 종·북·휘장을 옮기지 않고 갖추었다. 또 아방궁을 지었는데, 궁궐 높이는 수십 길이고 동서로 5리, 남북으로 천 걸음이었다. 좇는 수레는 비단으로 장식하고 네 말로 달렸으며, 기는 휘지 않으니 궁실의 아름다움이 이에 이르렀다."[1]라고 하였다. 수십 년간 단지 도성 장안에만 궁전 사십여 곳을 지었는데, 이 중에서 규모가 가장 큰 것은 건장궁과 미앙궁이었다. 『삼보황도』에 "미앙궁 주위는 28리이고, 앞 궁궐은 동서로 50길로 깊이는 15길이며 높이는 35길이다."[2]라고 할 정도로 규모가 더욱 컸다. 윗사람이 행하면 아랫사람이 본받는 것처럼 제후 귀족과 관청에서도 다투어 건축물을 지었다. 당시 궁실 건축은 규모가 클 뿐만 아니라 안팎의 모든 장식이 호화스럽고 장엄한 아름다움을 갖추었다. 작은 와당조차도 세심하게 장식하여 도화를 생활에 반영하였고, 이상을 맡겼다. 그뿐만 아니라 문자 결구를 이용하여 와당에 적합하게 변형을 하였다. 이로부터 풍부하고 다양한 변화를 나타낸 서예 정취를 이루었는데, 이는 실제로 장인의 독특한 창조적 예술이라 하겠다. 특히 한나라 와당은 문자를 운용하고 광범위하게 장식을 하여 와당 서예 전성기를 이루었다.

진십이자와당秦十二字瓦當

문자 와당 내용은 궁전·관청 명칭이나 일을 기록하였는데, 대부분 길어와 축사였다. 이른바 '장생무극'·'연수만년'·'영수가복' 등과 같은 것은 통치자의 환상과 같은 이상을 반영한 것들이다. 이와 동시에 와당문자 서사자는 예술적 재능을 충분히 발휘하여 무수히 많은 절묘한 예술품을 창작하였다. 이러한 예술품은 이천 년 이후 오늘날에도 경탄해 마지않았다.

화비가 편찬한 『중국고대와당』에 대량의 진·한나라 문자와당 탁본을 수록하여 당시 예술의 대강을 엿볼 수 있다. 문자와당 글자 수는 일정하지 않다. 가장 적은 한 글자로 '위衛·관關' 등이 있고, 가장 많은 12글자로 '유천강령惟天降靈, 연원만년延元萬年, 천하강령天下康寧'이 있지만, 일반적으로 대부분 4글자이다. 글자 수의 많거나 적음을 막론하고 작가는 모두 교묘한 경영 포치를 부여하였다.

1) 『冊府元龜』卷五百二十四 : "起咸陽而西至雍離宮三百, 鐘鼓帷帳, 不移而具. 又爲阿房之殿, 殿高數十仞, 東西五里, 南北千步. 從車羅綺, 四馬驚馳, 旌旗不撓, 爲宮室之麗至於此."
2) 『三輔黃圖』 : "未央宮周圍二十八里, 前殿東西五十丈, 深十五丈, 高三十五丈."

와당 서체는 소전·무전이 있고, 소수의 예서가 있다. 기본적 서예 풍격과 특징은 와당 형태에 따라 변한다. 이는 건축물과 관계가 있으니, 크게 선전형旋轉形·평정형平正形·향심 형向心形 세 가지로 나눌 수 있다.

(1) 선전형

이러한 유형은 일반적으로 와당의 원형 안에서 구역 을 나누어 형체·필세에 의해 돌리는 결체를 이루었 다. 예를 들면, 서한시기 〈장릉서신〉 와당은 밖 테두리 가 두텁고 안에 가는 테두리가 있으며, 가운데는 쌍 테 두리 원심이 있고, 원심 가운데에는 유乳와 연주聯珠가 있다. 원심과 밖 테두리 사이 공간은 4등분하고 각각 쌍선을 경계로 삼아 4글자를 하나의 구역에 나누어 안 에다 배치하였다. 각 글자는 원형이 도는 형체·필세 를 따라 변형을 가하여 각각 형태를 적합하게 조성하

장릉서신長陵西神

였다. 이처럼 '長陵' 두 글자는 오른쪽에 위치하여 글자 왼쪽은 원심에 가까이하고 형체는 짧게 하였으며, 글자 오른쪽은 밖 테두리에 가까이하고 형체는 길게 하였다. '西神' 두 글자는 왼쪽에 위치하여 글자 오른쪽은 원심에 가까이하고 형체는 짧게 하였으며, 글자 왼쪽은 밖 테두리에 가까이하고 형체는 길게 하였다. 네 글자에서 세로획은 모두 와당의 원형에 따라 호선으로 변화시켰다. 〈장릉서신〉 와당 서예는 소전 변형이고 조금도 구속됨이 없다. 이미 와당 형태에 적합하고 또한 가득 차지 않으며, 활발하고 수려하면서 우아하여 매우 정미하다.

이외에 이러한 유형에 속한 것으로는 또한 〈천추만세〉 와당이 있는데, 소전 변형으로 둥글 고 굳세며 유창하다. 〈여천무극〉 와당은 고르게 차면서도 굳세어 이런 유형에서 두 종류는 흔히 보이는 풍격의 대표이다.

(2) 평정형

이러한 유형에 속한 와당이 가장 많다. 기본적 서예 풍격과 특징은 글자마다 바르게 서 있고, 밖 테두리에 가깝게 점과 필획을 호선으로 변화시켜 원형에 순응하였다는 것이다. 예 를 들면, 〈천추〉 와당은 원심이 없고 두 글자를 바르게 포치하였다. 주위 필획의 길거나 짧음 은 밖 테두리 원형에 순응하여 변화시켰다. 필세는 활발하고 원전이 매우 아름답고 묘하다.

〈천추만세〉 와당은 밖 테두리가 있고, 가운데 원심이 있으며, 밖 테두리와 원심 사이의 공간은 네 구역으로 나누고 각각 쌍선으로 경계를 삼았다. 네 글자에서 한 글자씩 한 구역에서 모두 바르게 세워 변화에 적합하기 위해 각 글자는 세 곁에 있도록 하였다.(정상적 네모 칸 글자는 각 글자가 네 곁에 있어야 하는 것과 같다.) 예를 들면, '千'자는 오른쪽 위 모서리에 위치하여 좌측과 아래를 경계선으로 삼아 위로부터 오른쪽으로 향해 와당 밖의 테두리 사분의 일을 차지하였다. 그러므로 형체의 변화는 마치 쥘부채를 펼친 것 같다. 따라서 네 글자는 마치 네 개의 쥘부채를 펼치고 부채 자루는 모두 원심에 모인 것 같다. 이는 외형을 가리켜 말한 것이고, 글자 형체는 바르게 서 있다. 이러한 유형에 속한 것으로 〈편년〉·〈장무상망〉·〈한병천하〉·〈가기시강〉 등이 있다.

장무상망長毋相忘 한병천하漢幷天下

(3) 향심형

이러한 유형에 속한 기본 서예 풍격과 특징은 와당의 문자가 밖 테두리를 따라 각 글자를 윗부분은 밖 테두리에 가까이 하였고, 아랫부분은 모두 원심을 향해 모이게 하였다는 것이다. 가장 전형적인 것은 〈장락미앙연년영수창〉 와당이다. 소전을 변형시킨 9글자를 이와 같이 안배하였는데, 글자 윗부분은 모두 넓고 크며, 아랫부분은 좁게 모였다. 즉 와당 밖 테두리를 따라 9글자를 완전한 원형으로 조성한 것이 매우 정취가 있다.

이러한 유형의 변화된 격식으로는 〈천추만세안락무극〉 와당이 있다. 상하좌우 각 가장자리에 각각 두 글자가 있고, 두 선으로 가장자리를 만들어 두 글자를 묶어 띠의 형상을 만들었다. 하나의 머리는 밖 테두리에 접하고, 하나의 머리는 원심과 접하였다. 네 조의 문자 띠 사이에는 또한 화초와 같은 도안을 장식하였고, 윗부분은 밖 테두리로 향해 펼쳤으며, 뿌리 부분은 원심과 서로 접하여 원심을 향하는 구도를 형성하였다. 문자는 반드시 모두 원심으로

향하지 않았다. 즉 '千秋'는 원심으로 향하였고, '萬歲'는 안에서 밖으로 향하였으며, '安樂'은 원심으로 향하였고, '無極'은 안에서 밖으로 향하였다. 이외에 이러한 구도와 완전히 같으면서 와당은 문자가 전부 밖으로부터 원심으로 향해 모이는 것도 있다.

와당서예 적응성과 정취는 천변만화하나 크게 이상과 같이 세 종류 기본 유형으로 귀납할 수 있다.

와당서예는 아름답고 묘한 것들이 많으나 말로 다 설명하기가 어렵다. 예를 들면, 〈비홍연년〉 와당은 한 마리 기러기가 위를 향해 목을 빼고 양 날개를 펼치며, '延年'이란 두 글자는 기러기 목 양측에 분포하였다. 방정하고 소박하면서 착실하며, 필획은 곧은 가운데 구부러짐을 나타내었고, 서화가 함께 아름답다. 〈영수가복〉 와당은 조충서를 평정한 형태로 변화시켰고, 〈유천강령연원만년천하강령〉 와당은 12자를 3행에 행마다 4자씩 배치하고 상하좌우는 모두 풀 형태로 장식하여 원만한 포국을 형성하였다. 이상 두 종류 와당은 진나라 때 이미 있었고 서한 초기에 이르러서도 여전히 이를 제작하였다. 〈한병천하〉도 평정형으로 소전은 둥글고 윤택하며 아름답다. 〈정호연수궁〉은 선전형이나 별도로 원심 안에 평정한 '궁宮'자를

장락미앙연년영수창長樂未央延年永壽昌

천추만세안락무극千秋萬歲安樂無極

비홍연년飛鴻延年

영수가복永受嘉福

더하였다. 〈양궁〉은 평정형이나 윗부분 '양粱'자를 변화시켜 반원형에 적합하도록 하였고, 아래 '궁宮'자는 이와 같지 않게 하여 양측에서 각각 보완하여 별다른 정취를 나타내었다. 〈관〉자 와당은 한 글자를 굵고 소박하면서 너그럽게 써서 가운데에 세웠으며, 양측은 화초문양을 장식하여 단정한 형체를 형성하였다. 〈만수무강〉 와당은 원심이 특별히 크고 네 글자 조충서는 선전형에 적합하도록 변화시켜 〈영수가복〉과 다른 정취를 나타내었다. 〈안락미앙〉 4글자는 향심형으로 변화시키고, 글자와 글자 사이는 쌍선으로 경계로 삼았으며, 글자는 밖 테두리 양측에 가까이하여 새로운 변화를 나타내었다. 이러한 것들은 모두 일일이 헤아릴 수 없을 정도로 많다.

현재 와당 명문 서예는 이미 전각가들이 중시하며 어떤 형식미 요소를 흡수하여 자신의 인장 예술로 발전시켰다. 서예 발전도 멀리 보면 장차 베끼는 식의 방법에서 벗어나 점차 형식미를 중시하고 발휘하여야 할 것이다. 앞으로 언젠가 와당서예도 미래 서예가들에게 특별한 계시를 주는 날이 올 것이다.

제4장 초서·행서·해서 형성기의 서예 풍격

제1절 개설

삼국과 서진시기는 초서·행서·해서의 형성기이다. 이 시기는 역사에서 한나라 말부터 시작하여 근 400년간 사회가 크게 혼란하였던 때이다. 한나라 말 농민의거로 한나라 왕조가 무너지고 이어서 군벌이 혼전하다가 적벽대전 이후 위·촉·오나라 삼국시대가 정립하였다. 이러한 국면은 50년 정도 지속하였다. 최종적으로 사마씨가 위나라의 강대한 실력을 빌려 황하 유역을 점거하여 서진을 건립하고 촉·오나라를 병합하여 전국을 통일하였다. 잠시 안정기를 거친 뒤 통치자 내부에서 '팔왕지란八王之亂'이 폭발하여 대규모 유민 봉기가 일어나면서 서북지역 소수민족 구역에 대혼란을 일으켰다. 귀족 통치자들은 어지럽게 스스로 독립하고, 각 민족 사이에서 땅을 나누어 차지하고 혼란을 일으킴에 의해 서진시기도 단지 51년간 지속하다가 멸망하였다. 서진 말년에서부터 중원 사대부들은 강남으로 도망가서 동진을 건립하며 남북이 장기간 대치하는 국면을 형성하였다.

이 시기는 정치적 혼란과 학술사상의 해방으로 새로운 발전을 하면서 춘추전국시기 이후 또 하나의 특수한 역사적 의의를 갖추었다. 한 무제가 제자백가를 없애고 유독 유학만 존중하여 전통사상이 되었던 것이 이 시기에 이르러 무너졌다. 위나라 정시 연간(240~249) 도교가 유행하였고, 문벌 사대부들이 노장사상을 표방하자 이로부터 청담을 숭상하는 현학 풍조가 일어났다. 이는 사대부와 지식인이 사회의 혼란에서 정신적 초탈을 취하는 새로운 인생관과 처세 철학이었다. 이에 따라 문예가 큰 발전을 하였는데, 이전에 교화와 인륜을 중시했던 유교 설교에서 해방하여 정감·개성 표현을 중시하였다. 이는 자신을 위하고 인성을 묘사하는 의미가 있는 형식이었다.

이 시기 미술작품은 설령 정통적 유가 도덕관념을 체현한 작품이 나왔더라도 이미 분명히 감소하여 지고무상의 숭상 지위를 잃었다. 대신에 현실 생활을 표현한 것, 예를 들면 성을

쌓고 땅을 개간하며 향연과 주방에 관한 내용을 담은 작품들이 더욱 많아졌다. 동시에 불교도 때를 만나 이와 상응해 발전하면서 사경이 나타났다. 이는 특정한 용도의 서예로 역사의 발전에 따라 독특한 사경체 풍격을 형성하였다.

벽화·화상전과 상응하여 명문전 서예는 한나라를 계승하여 더욱 흥성하였고, 서체는 여전히 예서를 위주로 하였다. 이외에 소수의 전서도 있었으나 풍격은 변화가 있었다.

동한시기는 비를 세우는 풍토가 매우 성행하였으나 위 무제에 이르러 후하게 장사지내는 것과 비를 세우는 것을 금지하였고, 이후 진 무제는 다시 조서를 내려 이를 폐지함에 따라 묘지명은 비명을 대신하여 점차 흥성하였다. 예를 들면, 서진시기 〈좌분묘지명〉·〈화방묘지명〉 등은 서진시기 예서의 새로운 풍격을 보여 주었다. 이 시기는 장중한 장소에 합당하게 비록 예서·전서를 썼지만 예서는 대부분 쇠퇴한 모습을 나타내며 생기가 없었다. 전서는 오히려 〈천발신참비〉가 진·한나라를 뛰어넘어 형체·필세·필법이 모두 독창적인데, 웅건하고 혼후하며 기이함은 전서 풍격에서 새로운 경지를 열어주었다.

누란에서 출토된 대량의 위·진나라 목간·잔지의 서예 유산은 초서·행서·해서가 이 시기에 이미 형식을 이루었고, 법도는 대체로 완비했음을 보여 주고 있다. 이러한 유적은 보편적 의의를 갖추고 있어 당시 사회에서 서예의 일반적 수준을 설명해 주고 있다. 이외에 서예사에서 특별한 예는 오나라 말과 서진 초기에 나타난 〈곡랑비〉·〈갈부군비액〉이 해서 비각이란 점이다. 전자는 방정하고 결구·용필은 모두 분명히 예서 필법을 섞었으나 후자는 불가사의하게도 완전히 성숙한 해서이다. 이는 이와 같은 형식과 풍격이 당시 비록 아직 보급되지 않았지만 이미 존재하고 있음을 설명해 주고 있다. 삼국과 서진시기 무명씨 손에서 나온 각종 목간·잔지·비석의 금체서는 문인 사대부 서예가 종요·황상·삭정·육기 및 동진시기 왕희지 서예와 서로 비추어 증명할 수 있다.

무명씨 손에서 나온 각종 목간·잔지·비석 글씨에서 아마도 유명 서예가 글씨가 있을 것이나 확증할 수 없다. 비록 수준이 높거나 낮으나 서예 풍격은 각각 다르지만 필세·필법의 시대적 공통성은 매우 선명하다. 종요 〈천계직표〉 등 각종 첩과 육기 〈평복첩〉에서 전자는 영인본이 있고, 후자는 진적이어서 가장 믿을 수 있다. 황상이 썼다고 전하는 〈급취장〉과 삭정 〈월의첩〉·〈출사송〉은 비록 후인의 번각본이나 대체적 풍모는 큰 차이가 없을 것이다. 전자는 범본이고, 후자는 초고로 모두 장초서이다. 이러한 명작은 대체로 이 시기 문인 사대부 서예 수준을 대표할 수 있다.

이 시기에 서예 논술로 서진시기 성공수 『예서체』, 위항 『사체서세』, 삭정 『초서세』등이 있다. 이러한 것들은 문자 원류·서체 변천·필세·필법·풍격·기질·사승 관계 등을 논술

하며 서예 각 방면에 관한 이론연구가 점차 펼쳐졌다.

삼국과 서진시기는 동한시기 예서 형체를 해체한 이후 신체 건립으로 전향하는 중요한 전환기이다. 범문란은 『중국통사』에서 다음과 같이 말하였다.

> 문학과 예술로 말하면, 한·위·서진시기는 아무래도 예스럽고 졸한 작풍을 벗어나지 못하였다. 동진이 일어남으로부터 각 부문이 계속하여 새롭고 공교한 경지에 진입하였다.[1]

이 시기 각종 문학·예술 형식은 모두 질박에서 연미함으로 변하는 큰 변천 과정에 처해 있었다. 문학사에서 이른바 '한위풍골漢魏風骨'이란 것은 정감은 강개하고, 언어는 강건하며, 문장 풍격은 혼후하고 소박하면서 예스럽고 졸함을 나타내는 것을 가리킨다. 서진시기에 이르러 형식미를 추구하는 방향으로 발전하여 내용·연구·대우·음절 등에서 새롭고 공교하며, 미관을 추구하되 다시는 건안시기처럼 문질을 함께 추구함이 없었다. 그러나 이러한 변화는 하나의 역사과정으로 동진시기에 이르러 비로소 완전히 예스럽고 졸한 작풍에서 벗어났다. 이는 서예 변천과도 길을 같이 하였다. 위나라 종요 〈천계직표〉 등 작품과 서진시기 육기 〈평복첩〉은 비록 이미 신체이지만 전체 형체가 모두 소박한 서예 풍격에서 벗어나고 법도와 새로운 형태 서예미를 갖춘 것은 동진시기 왕희지에 이르러 비로소 진정한 완성을 이루었다.

문화와 예술이 고졸함에서 새롭고 공교함으로 전환한 것은 즉 소박에서 연미함으로 변한 것이니, 이는 위·진나라 사대부에서 일어난 현학사상과 짝을 이룬다. 이러한 사조에서 문예 작품은 표현 형식에서 심미추구는 현학 철리 사상과 안팎을 이루기 때문에 현담은 때때로 심미의 의미를 지니고 있다. 문학창작에서 현리와 미문은 같은 경향을 나타내며 변려문이 발전한 것이 두드러진 현상이다. 그들은 노장사상을 숭상하고 개성의 자유를 추구하였으며, 우아하고 아름다운 형식으로 청담과 심원한 경지를 표현하며 완미한 통일을 이루었다. 이에 대하여 마종곽은 『서림조감』에서 다음과 같이 말하였다.

> 서진·동진 인물은 풍요로운 정신이 성글고 표일하며, 자태는 소쇄하고 활발함에 이르렀던 까닭에 서예도 이와 같았다.[2]

1) 范文瀾, 『中國通史』: "就文學藝術說, 漢魏西晉, 總不離古拙的作風. 自東晉起, 各部門陸續進入新巧的境界."
2) 馬宗霍, 『書林藻鑒』: "兩晉人物, 大抵豊神疏逸, 姿致蕭朗, 故其書亦似之."

'서여기인'처럼 진나라 사람 서예는 모두 우아하고 표일하며 맑은 운치를 띠면서 법도와 정감이 혼연일체를 이루었다. 동진시기 왕희지는 가장 전형적인 대표이다. 그는 정신세계 개성미와 필법기교 이성미를 완미하게 통일하였으니, 삼국과 서진시기 서예는 바로 '이왕'이 완미한 경지를 이루는 데에 반드시 없어서는 안 될 기초였다.

제2절 초기의 해서

1. 질박한 종요의 해서

서체 변천에서 종요는 중요한 인물이다. 그는 동한 환제 원가 원년(151)에 태어나 위 명제 태화 4년(230)에 죽었고, 영천장사潁川長社 사람이며 자는 원상元常이다. 한나라 말기 효렴으로 천거되어 시중·상서복야에 이르러 동무정후에 봉해졌다. 위나라 초기 정위가 되었고, 이어서 숭고향후·태위·평양향후에 올랐으며, 명제 때 태부를 지냈다. 따라서 그를 '종태부 鍾太傅'라 일컫는다. 글씨를 열심히 배워 역사에 전하는 고사가 많아 감동을 자아내게 한다. 위항은 『사체서세』에서 다음과 같이 말하였다.

> 위나라 초기 종요·호소 두 서예가는 행서 필법을 썼는데, 함께 유덕승에게 배웠으나 종요가 조금 달랐다. 그러나 또한 각각 공교함이 있어 지금 세상에서 성행하였다.[1]

종요 행서는 당시 명성이 높았으나 후세에서 오히려 그의 행서를 높게 보지 않고 해서를 더 중시하였다. 왕희지는 종요·장지에 대해서도 종요의 해서, 장지의 초서를 대상으로 삼았다. 전해지는 종요 글씨를 보면, 각첩 혹은 당나라 사람 모본을 막론하고 〈천계직표〉·〈선시표〉·〈묘전병사첩〉·〈융로표〉·〈환시첩〉 등이 있는데 모두 해서이다. 이른바 해서를 지칭하는 '진眞'은 '장정章程'이란 두 글자의 약음約音이고, 이를 또한 '정서'라 일컫는 것도 같은 이치에서 나왔다. 이른바 '장정서'에 대해 양흔은 『채고래능서인명』에서 "둘째는 장정서로 비서로 전해지는 것을 소학생들에게 가르쳤다."[2]고 하였다. 그러므로 이러한 서체는 장중하고 공정한 풍격을 표현하였다.

시대의 국한으로 말미암아 해서는 한·위나라 사이에 형식이 처음 이루어졌으나 아직 정형을 이루지 못하였다. 해서 필법은 초예서·초서·행서를 기본으로 진일보 규정화하여 이루어졌고 규범적 예서를 대신해 장중한 용도에 사용하였다. 종요 해서는 이렇게 중요한 전환기에 처해 있었다. 이는 문인사대부가 민간에서 광범위하게 유행한 서예 풍격 기초 위에서 형체·필법을 정리하고 발전시켜 통일 범례로 향한 것이다. 전해지는 종요 해서를 보면, 설

1) 衛恒, 『四體書勢』: "魏初有鍾胡二家爲行書法, 俱學之於劉德昇, 而鍾氏小異, 然亦各有巧, 今誠行於世."
2) 羊欣, 『采古來能書人名』: "二曰章程書, 傳秘書教小學者也."

종요鍾繇, 천계직표薦季直表

령 아직 정형을 이루지 못했으나 이미 필법을 강구한 자취가 보인다. 이는 민간에서 거칠게 쓰면서 공교함과 졸함을 따지지 않고, 의식과 무의식 사이에서 형상을 추구하였던 것과는 본질적 구별이 있다. 옛사람은 종요의 행서를 높게 보았으나 작품을 아직 볼 수 없다. 그러나 해서작품의 형체·필세·필법·행기에 행서 의미를 갖추고 있다. 이는 동진시기 왕희지와 분명한 차이점이다. 더욱 구체적으로 말하면, 어떤 편방은 분명히 행서이고 심지어 초서 형태가 있으니, 이는 특징의 하나이다. 다음은 필세를 가로로 펼쳤고, 결체는 대부분 넓적하고 평평하며, 중심은 가운데 혹은 아래로 치우쳐 치졸한 정취가 있다. 그다음은 점과 필획 용필은 무겁게 응축하여 침착하고 소박하며, 어떤 점과 필획 형태 즉 별획·갈고리·도필 및 전절 형태는 분명히 예서 필법을 섞었다. 이상 세 가지 특징에서 뒤 두 가지는 예서 필의가 남긴 자취이다. 양나라 유견오는 『서품』에서 종요와 장지·왕희지를 비교하여 다음과 같이 말하였다.

> 장지는 공부가 제일이고 자질이 버금이며, 옷을 만드는 비단에 먼저 글씨를 쓸 정도여서 초성이라 일컬었다. 종요는 자질이 제일이고 공부가 버금이다. 묘함은 허창의 비를 다하고 업하의 척독을 다했다. 왕희지는 공부가 장지에게 이르지 못하나 자질이 그보다 낫고, 자질은 종요에 이르지 못하나 공부가 그보다 낫다.[3]

3) 庾肩吾, 『書品』: "張工夫第一, 天然次之, 衣帛先書, 稱爲草聖. 鍾天然第一, 工夫次之, 妙盡許昌之碑, 窮極鄴下之牘. 王工夫不及張, 天然過之, 天然不及鍾, 工夫過之."

유견오가 보기에 장지 서예는 공부가 가장 정미하였고, 종요 서예는 자질이 최고이며, 왕희지 서예는 자질은 장지보다 뛰어나고, 공부는 종요보다 뛰어나다고 본 것은 매우 의미가 있다. 장지 장초서는 법도의 정미함을 강구하였다. 그는 한나라 말기 장초서가 매우 성숙하고 문인 사대부 사이에서 유행할 때 필법을 정미하게 하여 규범을 세운 것은 역사의 공적이다. 그러나 종요 〈수선표〉와 같은 명석서도 규범이 지극하였고, 해서는 아직 법도를 완비하지 못하였다. 비록 어느 정도 강구는 하였지만 시대 조건 때문에 예서 흔적이 분명하게 나타났다. 후인의 안목에서 보면, 이는 예스러운 뜻이고, 치졸하고 천진하며 자연스러운 정취가 있다. 그러나 왕희지 해서·행서·초서는 모두 전반적인 성숙·완전·법도완비 등을 상징하고 있다. 필법 강구에서 공부는 종요보다 뛰어난 것이 자연스러운 일이고, 자질이 미치지 못하는 것 또한 필연적인 일이다. 이에 대해 우화는 『논서표』에서 다음과 같이 말하였다.

> 종요·장지는 '이왕'에 비해 예스럽다고 일컬을 만하나 어찌 연미하고 질박한 다름이 없겠는가? 또한 '이왕' 말년은 모두 젊었을 때보다 낫다.[4]

종요의 질박함은 자연스러운 형상이고, 왕희지의 연미함은 공부의 정수이다. 왕희지 서예는 처음 위부인에서 종요 필법을 얻었으니, 〈선시표〉를 임서한 것이 하나의 예이다. 그리고 〈이모첩〉 등은 종요 글씨의 흔적이 매우 분명하게 나타나고, 만년에 이르러 비로소 완전한 성취를 이루어 새로운 양식과 연미한 유형을 창조하였다.

종요는 서체 변천 전환기에 처해 위를 계승하여 아래를 이어주는 중요한 역할을 하였다. 이로부터 그의 질박한 서예 풍격은 왕희지의 연미한 서예 풍격과 더불어 후세에 일컬어지며 많은 영향을 주었다. 서예의 필세·필법·풍격도 후세에 심원한 영향을 주었던 양대 유형의 하나이다.

2. 오나라 해서의 의의

북방 위나라 종요가 죽은 지 40여 년 뒤 남방 오나라에서 〈곡랑비〉가 나타났다. 이 비는 기본적으로 해서 형체·필세이고, 점과 필획도 대부분 해서 형태를 나타내고 있다. 그러나 또한 예서 필법이 섞여 있으니, 예를 들면 '之·洋·君' 등은 예서체이다. 비교적 보편적인

4) 虞龢, 『論書表』: "鍾張方之二王, 可謂古矣, 豈得無姸質之殊. 且二王某年皆勝於少."

필획, 예를 들면, 'ㄟ·ㅣ·乙·丿' 등은 여전히 예서 필법을 따르고 있다. 그러나 이러한 예서 필획 형태는 내치거나 거둘 때 이미 순수한 예서 필법은 아니다. 이외에 '朗'자에서 '良'과 '虞'자에서 '虍'는 여전히 예서 결구 형태를 지니고 있다. 비록 이러하지만 해서 필법이 아직 완미한 정도에 이르지 않았기 때문에 거칠게 형태를 갖추면서 예서와 해서 사이에서 조화와 통일을 이루어 혼잡한 느낌이 들지 않는다. 이러한 해서체 출현은 오나라 비각에서 군계일학이라 하겠다. 왜냐하면, 당시 비각 서체는 여전히 예서를 정종으로 삼았고, 종요를 대표로 삼는 문인 사대부들은 해서체를 이미 선진으로 받아들였기 때문이다. 오나라에서 〈곡랑비〉보다 조금 빠른 〈갈부군비액〉이 있는데, 이는 순수한 해서이다. 겨우 존재하는 비액을 보면, 설령 매우 흐릿하지만 각 글자 결구, 점과 필획 형태는 대체로 알아볼 수 있다. 이렇게 성숙한 해서 형체·필법은 사람을 놀라게 한다.

범문란 『중국통사』에 의하면, 사회 발전은 동진시기에 이르러 통치자는 남방에서 안주하였다. 따라서 북방 사람들이 대거 남방으로 옮겨오면서 비교적 선진의 경제생산·기술·과학·문화·예술 등을 가지고 왔기 때문에 비로소 남방은 점차 신속한 발전을 할 수 있었다. 만약 이와 같다면, 남방 서예는 본래 북방에 비해 낙후하였을 것이다. 그러나 오나라 서예를 보면, 당시 예서 필법을 섞은 해서가 이미 비각에 진입하였으니, 〈곡랑비〉가 그러하다. 특히 완전히 성숙한 해서 비각 〈갈부군비액〉이 있었다. 이는 오나라 서예가 이미 동시대 북방 서

갈부군비액葛府君碑額

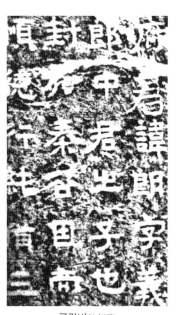

곡랑비谷朗碑

예를 초월하여 시대의 전면을 걷고 있었음을 증명하는 예이다. 이는 또한 오나라 서예가 한 나라 말 서예 정화를 계승하여 신속하게 발전하였음을 설명하는 것이기도 하다. 반세기 이후 동진에서 서성 왕희지가 의거한 지역 서풍 및 역사적 배경도 이와 무관하지 않다. '이왕' 서예는 남북서예의 장점을 흡수하고 진일보 제련하여 금체서 변천 이래 최고 성취를 획득하였다. 이는 북방에서는 여전히 종요 서예서풍을 계승한 것과 선명한 대조를 이룬 것이라 하겠다.

〈곡랑비〉 서예는 온유하고 윤택하며 조용한 기식을 나타내고, 〈갈부군비액〉에서 나타나는 해서의 형체·필법은 동진시기 '이왕'과 한 집에서 나온 것 같다. 이는 남방 금체서가 지닌 공통 기식이라 하겠다.

제3절 초서

1. 장초서

황상이 썼다고 전하는 장초서〈급취장〉의 제일 빠른 각본은 송강본松江本이다. 송강본은 명나라 길수 사람 양정이 정통 4년(1439)에 송나라 사람 섭몽득의 영창본潁昌本 모각에 의거한 것이다.

현재 볼 수 있는 탁본은 송강본 명나라 탁본이 가장 좋고 또한 가장 빠르다. 이 탁본 장초서는 해서 석문을 짝하여 1행은 장초서, 1행은 해서로 써서 서로 대조할 수 있도록 하였다. 장초서 필치는 옛사람 필의를 거의 잃었고, 단지 장초서 형체와 점과 필획 형태만 남았을 뿐이며, 해서 석문은 수·당나라 사람 필법이다. 당나라 사람 모본은 현재 얻을 수 없으니, 원적은 더욱 볼 수 없다. 여러 번 모각을 거쳤고, 또한 석문을 가하였기 때문에 원래 모양과는 이미 상당한 거리가 있어 황상이 쓴 것인지도 고증할 수 없다. 그러나 장초서 역사 발전으로 보면, 황상 필치에서 이와 같은 전범 작품이 나왔다는 것은 정리에 합한다.

황상은 삼국시대 오나라의 유명한 서예가로 자는 휴명休命이고 광릉廣陵(지금의 揚州) 사람이다. 벼슬은 시중·청주자사를 지냈고, 특히 장초서·팔분서를 잘 써서 당시 '서성'이라 일컬었다. 그의 서예와 엄무의 바둑, 그리고 조불흥의 회화 등을 일컬어 '팔절八絶'이라 하였다. 황상 서예 법도는 근엄하니,〈급취장〉과 같은 전범 작품을 쓴 것도 전혀 괴이하지 않다.

이외에 간독 진적을 보면, 장초서가 서한시기에 이미 형성되었고 동한시기에 이르러 더욱 성숙하여 분명히 금초서로 향해 변천하고 있음을 알 수 있다. 문인 사대부 서예가 장지는 두도·최원 기초에서 진일보 규범화하였고, 필법에서 더욱 연구하였기 때문에 당시 지식인들은 장지 장초서를 배우는 것이 풍토를 이루었다. 이는 역사 발전이 당시에 이르러 필연적으로 나타난 현상이다. 장지 서

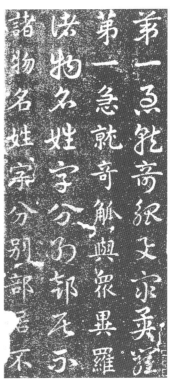

황상皇象, 급취장急就章

예 풍격은 알 수 없으나 만약 『순화각첩』에 수록한 〈팔월첩〉이 가짜가 아니라면, 그가 쓴 장초서의 개략적인 면모를 알 수 있다. 〈팔월첩〉을 보면, 필법이 근엄하고 법도가 있으며 규범적이어서 감탄할 만하다. 이런 추세 발전은 삼국시대에 이르러 오나라 황상은 장초서로 〈급취장〉을 썼고, 이를 교학의 자서字書로 사용한 것도 당연한 일이다.

한나라 간독에서 예서체로 쓴 〈급취장〉이 있고, 누란에서 출토된 위·진나라 글씨에서도 해서체 〈급취장〉이 있다. 기록에 의하면, 한나라 최원·장지, 위나라의 종요도 〈급취장〉을 썼다고 하나 어떤 서체인지 지금은 보이지 않기 때문에 알 수 없다. 현재 볼 수 있는 최초 장초서 〈급취장〉은 바로 송강본이다. 또한 원나라 조맹부·등문원, 명나라 송극이 장초서로 쓴 〈급취장〉을 볼 수 있다. 그러나 그들이 의거한 범본은 결코 송강본이 아니다. 왜냐하면, 송극이 죽을 때까지 송강본이 아직 세상에 나타나지 않았기 때문이다. 그렇다면 그들이 근거한 것은 단지 송나라 사람 섭몽득의 영창본이었을 것이다. 그러나 그들 임본을 보면, 송강본과 크게 다름이 없다. 종합하면, 오나라 황상이 쓴 장초서 〈급취장〉은 당나라 이후 드물게 보이는 작품이었고, 후세 서예가에 대한 영향은 매우 컸다. 단지 이것 하나만으로도 역사적 가치가 있으니, 누가 썼던지 모각에서 참됨을 잃은 정도는 따질 필요가 없다.

오나라 황상이 장초서로 쓴 〈급취장〉 결구는 근엄하고, 장법은 고른 조화를 이루었으며, 점과 필획 용필은 굳세다. 글자 형태는 모두 힘써 규범의 일치를 추구하였고, 창작 취지는 분명 장초서 전범을 세워 후학의 표준으로 삼는 것이었다. 이는 장초서가 매우 성숙할 수 있는 필연적 결과이다. 따라서 당나라 장회관은 『서단』에서 다음과 같이 말하였다.

> 왕희지 예서(즉, 해서)는 하나의 형태이면서 여러 형상이고, 만 글자가 모두 다르며, 황상 장초서는 비록 형상이 여럿이나 형태가 한 가지로 만 글자가 모두 같지만, 각각 지극함에 나아갔다.[1]

이는 비교적 실제에 맞는 정확한 평론이다. 즉 왕희지는 정취가 풍부하고 변화막측하며, 황상은 규칙적이고 획일적이라는 뜻이다. 황상이 쓴 〈급취장〉은 장초서 기초를 위한 교학 범본이니 과거·현재·미래를 막론하고 모두 실용에 적합한 것이다. 그렇기 때문에 글씨를 배우는 사람은 반드시 여기에서 법도를 얻은 뒤 장초서 진수와 정취를 추구해야 한다. 이러한 진수와 정취는 황상이 쓴 〈급취장〉에서는 구할 수 없고, 한·위·진나라 여러 간독·잔지 묵적에서 찾아야 할 것이다.

1) 張懷瓘, 『書斷·中』: "右軍隷書以一形而衆相, 萬字皆別, 休明章草雖相衆而形一, 萬字皆同, 各造其極."

2. 함령사년여씨전

동한시기에서 위·진나라에 이르기까지 많은 간독·잔지에서 많은 장초서 자태를 볼 수 있다. 예를 들면, 〈돈황간독〉에서 서한시기 〈도책미보간〉의 너그럽고 졸하며 두터운 것, 〈거연한간〉에서 동한시기 건무 3년(27) 〈오사마구책〉의 강건하고 방종한 것, 〈무위의약간〉의 소박하고 모나며 굳센 것, 〈북부후장간〉의 웅건하고 혼후하며 유창한 것, 〈이문통간〉의 전아하고 유미한 것, 누란에서 출토된 위·진나라 〈근기송간〉의 맑고 굳세며 전아한 것, 〈이노둔간〉의 발랄하고 굳센 것 등은 모두 감탄을 자아내게 한다. 역사의 기록에 의하면, 장지·황상·삭정 등은 모두 장초서를 잘 썼다고 하나 현재 하나도 보이지 않는다. 『순화각첩』에 수록된 장지 〈팔월첩〉, 황상 〈급취장〉, 삭정 〈월의첩〉 등은 모두 진위를 변별하기 어렵고, 설령 그 사람이 썼다고 하더라도 모각을 거쳤기 때문에 이미 참됨을 잃었다. 지금 탁본으로 보면, 모두 필세가 자연스럽지 않은데, 형태는 근엄하고 구속되어 있으며, 점과 필획의 제·안·돈·좌는 모두 용필의 자취

함령사년여씨전咸寧四年呂氏磚

를 찾기 힘들다. 그러므로 신채가 살아나지 않고, 비록 명성은 뛰어나지만 한·위·진나라 무명씨 글씨와 겨루기도 힘들 정도이다. 역대 서예가들 장초서 진적은 볼 수 없고, 전해지는 장지·황상·삭정이 쓴 장초서 각첩을 범본으로 삼으나 참된 정취를 얻기 어렵다. 서진시기 〈함령사년여씨전〉은 여러 간독에서 뛰어난 것으로 이로부터 장초서 풍격과 운치를 엿볼 수 있다.

〈함령사년여씨전〉은 벽돌을 굽기 전 거푸집에 송곳으로 필획을 새긴 것으로 3행에 23자가 있다. 글씨는 통쾌하고 유창하며 한 기운으로 썼다. 송곳으로 필획을 새겼기 때문에 모필의 제·안·돈·좌와는 같지 않으나 점과 필획 형태 변화가 풍부하다. 이는 독자적 서예 풍격을 가지고 있으며, 둥근 송곳으로 둥글고 혼후한 필획을 조성하여 명확한 파책 형태가 보이지

않으나 필의와 자태는 모두 갖추었다. 뜻을 따라 새기면서 구속받지 않은 창작에서 천진난만한 정취가 물씬거린다. 이 작품은 큰 기운으로 둥글고 혼후하며 소탈한 형체·필세에서 생경하고 껄끄러운 필의를 함유하고 있으니, 이는 재료에 의해 나타난 현상에 지나지 않는다. 또한 벽돌 면이 평평하지 않거나 잔손으로 인해 어떤 점과 필획에 허하고 몽롱한 의미를 더해 주었다. 이러한 장초서작품은 마치 용이 구름과 안개에 오르는 것처럼 때로는 보이고 때로는 나타나면서 잡을 수 없는 느낌이 든다. 이와 같은 신채가 나타나는 이유는 이것이 원작일 뿐만 아니라 작가의 높은 서예 소양이 있었기 때문이다. 다시 장초서 필법·형체·필세가 정미하여 매우 보편적인 벽돌을 진귀한 서예 예술품으로 승화시켰다. 장지·황상·삭정이 전하는 각본은 이에 비해 크게 떨어진다. 오늘날 이와 같이 많은 장초서의 진귀한 작품을 볼 수 있다는 것은 큰 복이니, 반드시 유명 서예가 각첩에서만 맴돌 필요가 없다.

3. 평복첩

지금까지 출토된 한·위·진나라 초예서·장초서·간독·잔지의 많은 실물 자료는 대부분 민간 무명씨 서예가들이 쓴 것이다. 진정한 문인서예가 서예작품으로 가장 빠른 것을 꼽는다면 육기 〈평복첩〉이다. 육기 이전 초서 명가로 두도·최원·장지·위관·삭정 등을 꼽을 수

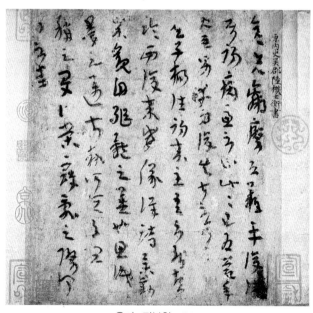

육기, 평복첩平復帖

있다. 이 중에서 가장 유명한 '초성' 장지는 '총총불가초서匆匆不暇草書'·'전정심교轉精甚巧'로 장초서를 새로운 단계로 발전시키고 법도를 정리하며 스스로 하나의 격식을 창조하여 많은 영향을 주었다. 조일은 『비초서』에서 "장지 초서를 앙모함이 안연이 공자를 바람보다 지나쳤다."[2]라고 하였다. 그러나 그의 글씨는 육조시기에 이미 드물게 보였고, 지금은 단지 『순화각첩』에 수록된 〈팔월첩〉만 비교적 믿을 수 있을 뿐이다. 〈관군첩〉은 분명 당나라 사람의 가짜 작품이고, 위관·삭정 글씨도 각첩에서 한두 작품만 보일 뿐이나 참모습을 잃어 고증할 수 없다.

현재 〈평복첩〉과 한·위·진나라 묵적을 비교하면, 필법 연원을 알 수 있다. 〈평복첩〉 형체·필세·필법은 역사적 연원과 시대 서풍 기초가 있다. 〈돈황목간〉에 보이는 서한시기 장초서, 예를 들면 〈책미보문간〉(『중국미술전집·서법전각편1』)·〈이문통간〉·〈진멸간〉·〈이노간〉(모두 일본 『서도전집2·중국2』에 보임)과 〈거연한간〉에서 보이는 동한시기 건무 3년(27) 〈갑거후관속군소분관은사책〉·〈오사마구책〉(『중국미술전집·서법전각편1』)·〈영원년간편간〉(일본 『서도전집2·중국2』) 등은 비록 장초서이나 형체·필세와 글자 사이에서 기운을 관통하는 형식은 이미 금초서 형상을 나타내고 있다. 일본 『서도전집3·중국3』에 수록된 〈누란출토위진간〉에 이와 같은 장초서는 장초서·금초서 사이 과도기 형태로 많이 나타난다. 또한 〈평복첩〉 필법·형체·필세·정취는 잔지 묵적 〈위세주문서〉와 매우 가깝다. 특히 기본적으로 장초서 형태에서 벗어나 왕희지 초서에 가까운 잔지 묵적은 이미 위아래 두 글자를 실제 선으로 연결한 초서 필법이 나타나고 있다.(모두 일본 『서도전집3·중국3』에 보임) 이것으로 당시 민간의 일상적 문서와 서찰에서 초서체 필법 발전이 문인 사대부들보다 앞섰음을 증명할 수 있으니, 이는 서예 발전 역사적 규율에 합하는 것이다. 육기 〈평복첩〉에 나타난 형체·필세와 서예 풍격은 이러한 시대 조건과 사회 기초에서 나온 것이다.

한나라에서 '초성'이라 불린 장지가 장초서를 규범화·법도화 작업은 역사의 공적이다. 그러나 서진시기 육기는 문인 사대부로 뜻을 따라 서사함을 원하지 않았다. 금초서는 아직 문인 사대부 서예 영역에 진입할 수 없어 보수적 문인 사대부 서예가들만 이를 썼다. 이러한 시대 조류에서 의식적이나 무의식적으로 장초서도 아니고 금초서도 아닌 과도기 서체를 받아들였다. 이와 동시에 그들은 필법을 연구하고 이성적 정리에 주의하였다. 따라서 이러한 장초서도 아니고 금초서도 아닌 과도기 서체는 그들 손에서 전체적으로 매우 협조를 이루었고, 필법·필세·형체·자태 또한 통일을 이루었다. 이는 바로 문인 사대부들 작품과 민간에서 뜻을 따

2) 趙壹, 『非草書』: "慕張生之草書過於希孔顔焉."

라 쓴 작품의 본질적 구별이다. 이러한 점은 육기 〈평복첩〉에서 충분히 나타나고 있다.

육기는 자가 사형士衡이고 오군吳郡(지금의 蘇州) 사람으로 오 경제 영안 4년(261)에 태어났다. 어려서부터 재능으로 유명하였고, 시와 문장을 잘 지었으며, 그의 동생 육운과 함께 '이육二陸'이라 불린 서진시기 유명한 문학가이다. 진 무제 태강(280~289) 말기 낙양으로 들어와 태자세마·저작랑을 지냈고, 성도왕 사마영의 평원내사를 지냈다. 진 혜제 태안 2년(303) 사마영이 장사왕 사마예를 정벌할 때 육기를 후장군·하북대도독으로 삼았다. 군대가 패하자 사마영에게 죽임을 당하였으니, 당시 43세였다. 이를 보면, 〈평복첩〉은 43세 이전에 쓴 것임을 알 수 있다. 젊은 나이에 서예 공력이 심후하고 정취도 평범하지 않아 역대 서예가들의 탄복을 자아냈다.

〈평복첩〉의 중요한 의의는 먼저 문인 사대부 서예가 손에서 나왔고, 유전 경로가 있는 최초 진적이라는 것이다. 많은 간독·잔지에 혹 두도·장지·삭정 작품이 있을 수 있으나 이를 어떻게 검증할 수 있겠는가? 〈평복첩〉은 굳센 독필禿筆로 쓴 것으로 때로는 붓털까지 해치지만 혼후하고 소박하며 자연스러워 격하거나 심하지 않았다. 비록 글자마다 독립적이나 필봉이 서로 응하고 연결된 형태를 보이며, 파책·도필의 표현은 방종하면서 또한 수렴하기도 하였다. 이러한 필세는 장초서와 구별되는 점이기도 하다. 용필은 침착하고 안온하며, 내엽법은 위로 한·위나라 장초서를 이어 아래로 왕희지 금초서를 열어 주었다.

제4절 위·진나라 간독

　서북지역 신강성 나포박 이북 옛날 누란 유적지에서 대량의 위·진나라 목간·잔지가 출토되었다. 연대는 대략 3세기 후반에서 4세기 전반이니, 즉 위나라 후기에서 동진 초기에 이르는 약 100년간 글씨로 이 중에서 가장 많은 것은 서진시기 문물이다. 이것들은 신흥 서체인 초서·행서·해서가 위·진나라에서 형식이 이미 이루어졌다는 실물자료 근거로 삼을 수 있다. 이것들은 한나라 초서·행서·해서의 추형을 이어서 진일보 변천하여 형태와 법도를 완비하였다. 이것들 자체가 예술적·역사적 가치가 있을 뿐만 아니라 위·진나라 문인 사대부 서예 계통에서 중요한 학술 가치를 갖추고 있다.

　이를 통해 초서는 대체로 다음과 같이 세 종류 유형으로 나눌 수 있다. 첫째는 육기〈평복첩〉과 가까운 것으로 장초서와 금초서 사이 면모로 예를 들면,〈이요곡대간〉·〈여기송간〉·〈위세주문서〉등이 있다. 둘째는 금초서로 내엽법 용필은 왕희지 초서 면모와 유사하다. 이 두 종류 작품이 비교적 많다. 이 중에서 소수 작품에 두 글자 위아래를 연속하는 필법이 나타나는데, 이는 아마도 왕희지가 활동하였던 연대와 가까운 동진 초기 유물인 것 같다. 예를 들면,〈공능피간〉·〈일일지〉·〈오월이일제백지〉등이 있다. 이외에 소수 작품은 기본적으로 장초서인 것이 있는데, 예를 들면〈이노둔간〉이 그러하다. 셋째는 가장 유창한 것으로 용필은 활발하고 수려하면서 활달하며, 자형의 크거나 작은 변화가 풍부하여 자태가 많다.

누란잔지樓蘭殘紙

누란목간樓蘭木簡

이는 장초서로부터 변천하여 나왔기 때문에 유창한 가운데 침착하고 굳센 필력감을 나타내고 있다. 첫째 유형 운필 속도는 비교적 고르고, 자형의 크거나 작음도 현저한 변화가 없으며, 용필은 둥글고 중후하면서 껄끄럽고 굳센 맛이 난다. 셋째 유형은 필획마다 끊으며 기본적으로 장초서 법도를 지키고 있어 예스러운 필의가 농후하다. 이를 보면, 장초서는 당시 일반적 용도 서사에서 이미 기본은 고법으로 간주하였고, 과도기체와 금초서는 보편적으로 유행하였을 뿐만 아니라 진일보하여 발전하는 추세를 나타내었음을 알 수 있다.

현재 볼 수 있는 서북지역 글씨는 남방 서예보다 더욱 진일보하여 발전하였다. 오나라 〈갈부군비액〉은 순수한 해서이고, 〈곡랑비〉는 예서 필법이 남아 있는 해서이다. 이를 보면, 당시 장중한 비문은 일반적으로 여전히 예서체를 쓰는 상황에서 남방은 이미 이와 같은 선진의 해서를 채용했음을 알 수 있다. 하물며 일상생활 척독·초고에서 광범위하게 금초서·행서를 사용한 것은 매우 자연스러운 일이었을 것이다. 남방은 북방보다 선진이었고, 누란에서 출토된 잔지 글씨는 이미 금초서 자취가 많이 남았다. 그렇다면, 동진시기 영화 연간(345~356) 남방 문인서예가 왕희지 손에서 〈십칠첩〉·〈한절첩〉과 같은 걸출한 초서작품이 나온 것도 역사의 필연적인 일이다.

이 당시 행서도 앞에서 설명한 동한 말기 도병·벽돌 위에 쓴 붉은 글씨보다 더욱 진화하

였다. 누란에서 출토된 위나라 〈경원사년간〉은 아직 한나라 행서와 비교적 가까우나 예서 필의가 이미 약화하였다. 〈장하장간〉·〈장장충간〉 필세는 유창하고 직접 기운을 관통한 용필이 더욱 분명하게 나타나고 있다. 위나라 〈함희이년간〉은 형체·필세뿐만 아니라 점과 필획도 대부분 왕희지와 가깝다. 〈제정백보지〉·〈정월입사일지〉·〈삼월입삼일지〉 등은 아직 왕희지처럼 연미하지 않으나 소박한 행서 필법을 갖춘 것은 바로 왕희지의 선구이다.

당시의 해서 〈개조근조간〉·〈장장첨간〉과 서진시기 〈태시오년간〉은 점과 필획 기필·수필·전절 형태가 동한시기 〈영수이년도병〉보다 진일보하여 성숙하였는데, 결체를 모으고 흩트리는 것도 해서 법도에 합하였다. 〈시월사일구서지〉는 진나라 사경 해서체 모양과 일치하고, 필법도 완비하였다. 〈급기고지〉는 글씨가 비록 치졸하여 어린아이가 연습한 것 같으나 필법·결체는 오히려 완전한 해서체 양식이다. 가장 가치가 있는 것은 〈급유〉·〈도통당〉·〈미〉가 한 장에 있는 것으로 형체·필세는 우아하고 단정하며, 용필의 경중·완급과 점과 필획 형태에서 해서의 제·안·돈·좌·전절의 절주 변화와 필법은 순수한 해서이며, 풍격은 왕헌지 〈낙신부십삼행〉과 자못 유사하여 감탄을 자아낸다.

초서·행서·해서 변천 과정에서 초서·행서 성숙은 비교적 빠르나 해서는 장중한 용도의 필요로 탄생하였기 때문에 조금 늦게 성숙하였다. 해서는 한나라 예서 결체가 비교적 고르고 포만한 특징에서 벗어나 가운데는 모으고 밖은 펼치는 형체·필세를 나타내었다.(소수 예서 작품 〈조전비〉와 같은 결체의 모으거나 흩트리는 특징과 '□'형 편방, 파책은 후세 진서와 같다. 이것에서 장중한 한나라 예서에 이미 진서 필법 자취 형상의 맹아가 있음을 볼 수 있음) 필법은 초서·행서 형태의 정형화에서 독립적 형식을 형성하였다. 그러므로 아직 성숙하지 않은 해서의 옛날 자취에서 예서 필법이 남긴 자취를 볼 수 있고, 또한 초서·행서의 어떤 필획 및 형태가 그사이에 섞여 있음을 볼 수 있다.

제5절 전서 · 예서

1. 천발신참비

한나라 이후 예서 영향 아래 전서 형체는 대부분 둥근 것이 모난 것으로 바뀌면서 새로운 시대 풍모를 형성하였다. 이러한 추세는 삼국시대 오나라 전서에 이르러 더욱 방정해졌다. 이는 전체적 결구와 필획 양 가장자리 및 전절 형태에서 나타났다. 글씨 크기 변화는 풍부하고 때로는 원전 필획을 그사이에 섞었던 까닭에 방정하며 웅건하지만 어리석거나 판에 박히지 않았다. 이러한 형체 · 필세와 풍격은 한나라 전명 예서에서 우연히 볼 수 있었는데, 오나라에 이르러 이것이 발전하여 한때 풍토를 이루었다. 이러한 서예 풍격에서 가장 전형적 작품은 마땅히 〈천발신참비〉를 꼽을 수 있다.

〈천발신참비〉는 오나라 천새 원년(276)에 새겼고, 비의 형태는 기[幢]와 같다. 명문은 상단 21행에 행마다 5자씩 새겼고, 중간에 '遭'자가 있는 것은 6글자이며, '大昊'가 있는 것은 7글자이다. 중단 17행에 행마다 7자씩이고, 하단 10행은 1~3자씩 새겼다. 원비는 강령康寧(지금의 南京) 천희사에 있다. 각 글자 편방 구조는 모두 표준 소전이니, 이는 당시 전서가 항상 전서와 예서를 섞은 세속의 서예 풍격과 다른 매우 정통적인 것이다. 형체는 방정함을 기본으로 삼고, 모난 곳은 모남을 다하였으며, □형 · 방절 형태 편방은 심지어 양 가장자리를 밖으로 향해 과장하였고 중간은 우묵한 형상을 나타내었다. 또 원전 필획에 전서 기본 형태가 남았고, 이러한 원전 필획은 둥근 것을 다하면서 그사이에 끼워 넣었다. 송나라 황백사는 이 비를 전서 같기도 하고 예서 같기도 하다고 평하였는데, 이는 바로 이러한 이유로 생겨난 것이다. 이외에 가로획 양 가장자리는 모두 방절 형태를 과장하고, 세로획 상단은 방절을 과장했으나

천발신참비天發神讖碑

하단은 필봉을 뾰족하고 예리하게 하여 '현침懸針' 형상을 나타내었다.

〈천발신참비〉 개별 글자들을 보면, 큰 칼과 넓은 도끼로 자른 듯이 큰 기운과 웅건함이 있다. 전체적으로 보면, 웅건한 가운데 위엄이 있는 분위기를 나타내어 신비한 면사포를 덮은 것 같다. 박락한 자취와 형상은 전체 서예 풍격과 결합하여 더욱 이러한 효과를 조성하였다. 이는 오나라 말기 제왕 손호가 천명을 구하고 하늘에서 신이 참서를 내려 주길 바라는 목적과 서로 일맥상통하고 있다.

〈천발신참비〉의 웅장하고 기이하며 독특한 서예 풍격은 서예사에서 독창적이다. 이는 후세 서예 창신에 대해 적극적이고 심원한 영향을 주었다. 청나라 조지겸 전각, 오희재 전서는 모두 여기에서 영양분을 취하였고, 특히 제백석 서예·전각은 여기에서 얻음이 가장 많다.

2. 황초잔석·좌분묘지명

예서는 동한시기 환제·영제 연간에 전성기를 이루어 서예 풍격이 각각 다르고 기상은 천변만화하니, 앞에서 7종류 유형으로 개괄한 것에서 자세히 알 수 있다. 이후 위·진나라에 이르러 비각 예서 형체와 풍격은 기본적으로 한비의 규칙적이고 단정하며 장엄한 유형을 이었으나 더욱 공정하여 판에 박힘에 이르러 예술적 정취가 거의 없어졌다. 예를 들면, 위나라 〈수선표비〉·〈공선비〉·〈범식비〉 등이 그러하다. 당시 시대 풍모를 초월하여 독특하고 표일하며 운치가 있는 것으로 〈황초잔석〉이 가장 대표작이다. 이 작품은 한비 명작에 두어도 전혀 손색이 없을 정도로 독특한 예술 격조를 갖추었다. 필의와 운치는 활발하고 윤택하며 소쇄한 유형에 귀속시킬 수 있으나 또한 맑고 수려하며 강건한 풍골을 겸하였다. 용필은 방필·원필을 겸하여 상쾌하고 유창하면서 맑고 굳세며, 새김도 명쾌하고 날카롭다. 서예 풍격은 격하거나 심하지 않고 유연한 정취가 있어 실로 얻기 어려운 작품이라 하겠다. 이 작품은 평범하고 공정한 위나라 예서 비각에 놓으면 더욱 광채가 빛날 것이다.

이외에 소수의 작품, 예를 들면 〈조진비〉·〈왕기잔비〉 등은 규칙적이고 단정하며 장엄한 형체에서 온양하여 새로운 풍모와 기

황초잔석黃初殘石

운이 있다. 서진시기에 이르러 〈좌분묘지명〉은 새로운 서예 풍격을 나타내었다. 가장 현저한 특징은 필세를 취해 점과 필획의 출봉과 입봉의 형태를 강화한 것이다. 이는 본래 자연스럽고 유창하게 기운을 관통하는 운필 자취를 장식화·규범화시킨 것에서 나와 서예의 미를 과장하는 표현수법으로 운영한 것이다. 그러므로 각 필획의 기필·수필·전절은 모두 명쾌하고 절주의 변화가 있으며, 형태도 이처럼 표현하였다. 필세는 활발하고 유창하며, 필획 사이의 맞물림도 모두 판에 박히지 않았기 때문에 도약하고 경쾌하며 생동한 정취가 물씬거린다. 이를 보면, 작가와 각공의 예술표현과 아름다움을 취하는 심리상태를 엿볼 수 있다. 이러한 표현의식과 심리상태는 서예를 끊임없이 새롭게 하는 적극적 의의가 있다. 이는 서진시기 예서에서 의식적인 서예 풍격의 전형적 작품이라 하겠다. 서진시기 기타 예서 석각, 예를 들면 〈황제삼임벽옹송〉·〈곽괴구명〉·〈유도묘지명〉 등은 비록 같은 면모라도 격조와 정취는 〈좌분묘지명〉과 비교할 수 없다.

좌분묘지명左棻墓誌銘

3. 전명

삼국과 양진시기는 전명 서예 전성기이다. 당시 건축용 벽돌과 묘실용 벽돌에 모두 양각 명문을 구워 제조하였다. 내용은 벽돌 제조 연월, 제작자 성씨, 길어·축사 등인데, 오늘날 볼 수 있는 것은 일반적으로 묘실용 벽돌 출토 문물들이다.

육심원은 『천벽정고전도석』에서 삼국과 서진시기 전명 서예 풍격이 한나라 전명을 계승하여 새로운 발전이 있었음을 고찰하였다. 서예는 아직 한나라의 호방하고 혼후하면서 소박한 풍격을 잃지 않았으며, 결체·필법에서 한나라 전명보다 더욱 변화가 풍부하였다. 그러나 동진시기 이후 전명 형체·필세는 점차 해서로 나아가 날로 문약하고 공교함으로 변하였다. 삼국과 양진시기 전명은 이체자가 날로 증가하였는데, 이는 민간 속서 특징으로 이 시기에 특히 심하였다. 그러나 한편으로는 민간 문화 수준이 높지 않고 서예도 아직 정규적으로 연

습하지 않았기 때문에 방종하고 거리낌이 없으며 뜻을 따라 자연스러운 정취를 나타내었다. 이는 옛날 전명의 기본 특징으로 오늘날 문인 서예가들이 이로부터 많은 계발을 받고 있다.

삼국과 양진시기 전명 서예 풍격은 호방豪放·야일野逸·장위壯偉·혼박渾朴하고, 대부분 기상이 평범하지 않다. 특히 삼국시대 오나라 전명이 가장 심하여 항상 한나라 전명 격식을 뛰어넘어 예외적이고 새로운 뜻과 정취를 나타내었다.

오나라 전명에 뛰어난 것이 많은데, 〈건흥삼년전〉·〈보정이년전〉·〈천새원년전〉 등은 방정하고 웅장하다. 필세는 포만하고 용필은 발랄하며, 결체는 평평하고 곧으며 방절로 필세를 따라 관착·기정의 변화를 나타내었다. 〈오봉삼년전〉·〈봉황삼년전〉·〈천책원년전〉 등은 예서에 전서 필의를 함유하고, 우연히 한두 전서 글자를 그 사이에 섞어 형체를 넓적하고 길게 하여 한나라 〈배잠기공비〉의 장엄하고 웅위한 것과 가깝다. 〈황룡원년전〉·〈조작오총전〉·〈영안원년전〉 등은 특히 호방하고 방종하며, 파도가 넘실거리는 기개가 있다. 기타 〈태원원년전〉·〈태평삼년전〉 등은 순박하고 표일하며 낭만적인데, 〈가화칠년전〉·〈영안육년전〉은 혼후하고 소박하며 굳센 대표성을 갖추고 있다. 이외에 〈영안삼년전〉은 형태가 특히 길고 위아래를 펼쳤으며, 필세는 유창하고 필획은 둥글면서 고르며 굳세다. 서예 풍격은 기이하고 방종하며 독특하여 기운이 하늘을 찌르는 기개가 있으니, 경탄을 자아낸다. 〈천기원년세건정유전〉은 문아하고 수려하며, 필획은 가늘고 굳세며, 결체는 길다. 전절은 대부분 곧게 꺾었으나 간혹 원전도 운용하였다. 한 칸에 한 글자씩 담아 크기가 고르고, 필세는 가볍고 성글며 활발하여 뜻을 두지 않은 것 같으면서도 오히려 정제되어 삼국과 양진시기 전명에서 흔히

천기원년대세전天紀元年大歲磚　　영안삼년전永安三年磚　　영안육년팔월입작전永安六年八月立作磚

보이지 않는 작품이다.

오나라 전명은 대량의 전서가 있을 뿐만 아니라 이러한 전서는 대부분 소전과 합하지 않고 한나라 무전·조충서와도 구별이 있으며, 새롭게 변천하여 이루어진 형체를 나타내었다. 이러한 형체 면모는 비교적 복잡하나 대체적으로 말하면, 무전 혹은 조충서에 가깝거나 혹은 두 종류를 혼합하면서 별도의 기이한 형체를 나타내며 오나라 전명 전서의 독특한 풍격 면모를 나타내었다.

결구가 괴이한 전서체에서 가장 전형적인 것은 〈영안육년팔월입작전〉과 그 상단에 있는 '萬歲'라는 두 글자이다. 전명에 '𨾊(永)·𡨋(安)·𡴅(六)·𣓤(年八)·𠕋(月)·𥁞(萬)·𣥐(歲)'자 등 구조는 어디에서 근거하였는지 알 수 없고, 또한 '年八' 합문도 기이함에 속한다. 전문 글씨에 필획 양 가장자리는 모두 방절 형상이고, 결체도 대부분 방절로 곧게 전환하였다. '六'자 양 가장자리 및 '萬歲' 두 글자 윗부분은 모두 둥근 테두리가 있어 모나고 둥근 조화를 이루면서 독특한 기하학적 도안 예술취미에 가깝다.

〈적오십년전〉 좌측 '歲不敗'란 세 글자는 조충서 변형이고, 〈봉황원년구월범씨조전〉에서 '年·月·範·造'자 등도 변체인데, 특히 '造'자를 '𧦴'로 쓴 것은 무엇을 근거로 하였는지 알 수 없다. 이외에 상단의 '滿歲' 두 글자를 '𦨶𦨵'로 쓴 것은 앞의 예와 또한 다른 바가 있다. 이외에 일반적 전명 예서에서도 한예의 정규적 구조와 다른 이체자들이 보인다. 이러한 현상은 춘추전국시기·북조시기에 나타난 현상과 당시 것이 다르고, 한 글자를 여러 형태로 쓴 변형 현상도 같은 이치이다. 이는 난세의 한자에서 나타나는 독특한 현상이라 하겠다.

당시의 서예도 대담하고 뜻을 따라 서사하여 기이한 정취가 많이 나타나고 있다. 이는 당시 사람들 사상은 구속받지 않았고 심미추구는 모두 각기 자기 뜻을 따라 발휘하였기 때문에 독특한 서예 풍격이 특히 두드러졌다. 따라서 태평성세 서예는 어떤 법도를 긍정하고 정종의 풍격 유형을 발휘했는지 의식적 서예 풍격 성취가 돋보인다. 이를 보면, 난세와 성세 서예는 절대로 다른 두 종류 서예 풍격 경향을 나타내고 있음을 알 수 있다. 설령 난세에도 의식적인 정종 서예 풍격 작품이 있고, 성세에도 뜻을 따르면서 정종이 아닌 서예 풍격 작품이 있지만, 세상에 행하는 서예 풍격 주류 경향은 분명히 다르다. 후세 서예가들이 이전 서예를 스승의 법도로 삼는 점에서 말한다면, 의식형 서예 풍격의 정종 서예작품에서 받아들이는 것은 법도이고, 무의식형 서예 풍격의 정종이 아닌 서예작품에서 얻는 것은 정취의 각종 변화이다. 이를 보면, 두 종류 유형은 각각 심원한 영향과 매우 높은 서예 풍격 가치가 있음을 알 수 있다.

오나라 전명 전서작품은 특별히 큰 기운이 있어 웅건하고 장엄하며 아름답다. 예를 들면,

〈천기원년대세전〉 서예는 한나라 〈사삼공산비〉를 계승하여 필세를 펼치고 방필·원필을 겸하였다. 이 중에서 '年'자는 예서체이고, '歲'자는 당시 유행하였던 변체이나 서로 섞어서 같은 필세로 일이관지하였던 까닭에 조화와 통일을 이루었다. 형체와 기백은 자연스럽게 제백석을 연상시킨다.

오나라는 강동에 처한 남방지역으로 조정 통치 기간에 서예가 이렇게 발달한 것은 매우 드문 일이다. 만약 북방의 자연적 지리조건과 사람 성격으로 보면, 북방 서예는 웅장하고 질박하며, 이에 비해 남방 서예는 맑고 수려하며 공교함이 상리인 것 같다. 그러나 본문에서 예를 든 오나라 전명 서예는 대부분 웅장하고 혼후하면서 굳세며, 질박하고 상쾌하며 유창하다. 앞에서 예를 든 작품은 특히 큰 기운이 물씬거리며 감탄을 자아내게 하니, 상리에 합하지 않는 것 같다. 특히 전서에서 〈천발신참비〉와 같이 웅건하기 짝이 없는 서예 풍격은 이전 사람에게 없었고 이후에도 없을 독창적인 것으로 서예사에서 독특한 지위를 차지하고 있다.

오나라 전명 서예 형체·필세·풍격 유형은 양진시기 전명 서예의 기초를 닦아 주었고, 양진 전명 서예는 일반적으로 오나라 형체·필세·풍격 양식과 격조에서 나오지 않았다. 단지 예서가 이와 같을 뿐만 아니라 전서도 이와 같았다. 따라서 이 시기에서 오나라 전명 서예는 얻기 어렵고, 서예 풍격 또한 강하였다.

서진시기 전명磚銘의 새로운 서예 풍격

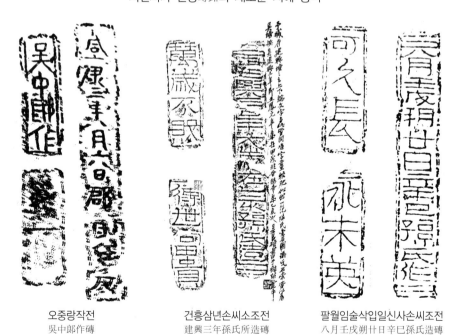

오중랑작전
吳中郎作磚

건흥삼년손씨소조전
建興三年孫氏所造磚

팔월임술삭입일신사손씨조전
八月壬戌朔卄日辛巳孫氏造磚

서진시기 전명 서예의 새로운 서예 풍격은 주로 두 가지가 있다. 하나는 2~3행으로 나누고 글자 수가 많아진 작은 글씨 예서작품이다. 예를 들면, 〈원강삼년육월입칠일전〉은 글자 수가 30자에 달하고, 2행으로 나누었다. 필세는 유창하고 가로로 향한 필획은 대부분 짧게 하며 아래로 향하는 태세를 강화하여 마치 강물이 일사천리로 흘러내려가는 것 같다. 〈원강육년태세병진전〉도 2행으로 나누었고, 격식은 전자와 같으며, 글자 수는 36자에 달한다. 글씨는 가로로 향하는 필세의 취함을 기본으로 삼은 것이 전자와 다른 점이다. 〈진원강칠년팔월전〉·〈오중랑작전〉은 예서로 16자이고 2행으로 나누었으며, 필세는 안으로 수렴하여 자못 해서 의미를 함유하고 있다.

다른 한 종류 서예 풍격은 거의 〈건흥삼년손씨소조전〉에서 나타난다. 이러한 서예 풍격 기본 특징은 첫째는 자형이 가로로 평평하고, 둘째는 점과 필획이 파리하고 굳세며, 셋째는 점과 필획 기필은 항상 절필로 태세를 연관하고 있다. 전체적으로 보면, 평평하고 고른 가운데 멀고 아득한 정취를 나타내고 있다. 특히 〈건흥삼년손씨소조전〉 상단 '傳世富貴'와 하단 '萬歲不敗', 그리고 〈팔월임술삼입일일신사손씨조전〉 상단 '可久長'과 하단 '永未英(央)' 형체는 특히 너그럽고 넓다. 필획의 기필은 절필로 연관한 정취가 더욱 강하고, '久'자 첫 번째 필획과 두 번째 필획은 필세로 연결하여 하나의 필획을 이룬 것이 자못 행서 의취가 있다. 이러한 작품 필법은 방절과 원전을 섞어서 운용하였고, 가로획과 파책에서 꼬리 형태를 강조하여 이미 강건하면서도 또한 아리땁다. 이는 삼국과 양진시기 전명에서 많이 보이지 않으면서 묘한 맛을 나타내는 특징을 갖추고 있다.

제2부

개성 풍격

제5장 총론

제1절 밖으로 향하는 동진 이후의 풍격 변천

기운을 관통하는 형식은 각 서체에서 필세에 의거함과 동시에 각종 형식미 법칙에 기초하여 나타난다. 이를 공식으로 만들어 보면 다음과 같다.

$$\text{관기} \rightarrow \text{필세} \rightarrow \left[\begin{array}{l}\text{필획} \\ \text{결체} \\ \text{장법} \\ \text{묵법}\end{array}\right] \rightarrow \text{형식미} + \begin{array}{l}\text{기질성정} \\ \text{심미이상}\end{array} = \text{서예}$$

앞에서 말한 바와 같이 초서·행서·해서는 비록 밖으로 향해 기운을 통하는 형식이더라도 표현은 각각 다르다. 해서는 정태적 표현이고, 행서는 동태적 표현이며, 초서는 더욱 큰 동태적 표현이다. 이로 말미암아 초서·행서·해서 풍격은 기본 특징을 조성한다. 이외에 동일한 서체의 작품에서 필세는 비록 밖으로 향해 기운을 관통하는 형식의 유형이더라도 작가의 개성이 달라 서로 다른 서예 풍격이 나타난다. 그러므로 동일한 서체의 비첩은 용필·결체·장법·묵법에서 서로 다른 특징이 나타나더라도 따로 볼 수 없다. 서로 다른 특징은 먼저 필세에서 나타나고, 필세의 서로 다른 특징은 필획·결체·장법·묵법에서 서로 다른 풍격의 표현 기교를 결정한다.

밖으로 향해 기운을 관통하는 형식은 안으로 향해 기운을 관통하는 형식에서 나왔고, 원동력은 바로 편리하고 빠르다는 '편첩便捷' 이라는 두 글자로 요약할 수 있다. 동진시기 '이왕'에 이르러 초서·행서·해서는 성숙하였을 뿐만 아니라 최고봉에 달하였고, 이후 각각 실용과 창작에서 운용과 표현을 충분히 나타내었다. 만약 금체서가 날로 새로워지는 시대에 적응하지 못하였다면, 동진시기 이후 서예 발전의 주류적 지위를 얻지 못하였을 것이다. 이는 금체

서가 실용 방면의 우월성과 서예사의 뛰어난 지위를 설명하는 것이다.

금체서의 실용 우월성은 예술 우월성의 기초이다. 먼저 정태적 각도에서 보면, 밖으로 향해 기운을 관통하는 형식은 풍부한 점과 필획의 형태를 조성하였다. '영자팔법'을 예로 들어도 충분히 설명할 수 있다. 다음 밖으로 향해 기운을 관통하는 형식이 조성한 필세의 연관은 매우 큰 가변성이 있다. 정태적 표현은 각 필획에서 일어남과 그침이 있고, 동태적 표현은 점과 필획을 실제 선이나 견사로 연결함과 아울러 편방 구조를 간략화한 것들이다. 그리고 큰 동태적 표현은 더욱 큰 폭으로 실제 선을 연결하였다. 이렇게 강하게 기운을 관통하는 운동은 점과 필획의 형태를 개변할 때 글자의 편방 구조를 크게 간이화시킨다. 비록 간이화하였으나 아직 가장 기본적 형태를 볼 수 있거나 심지어 면모가 완전히 다른 것들도 있다. 전체 결구는 강하게 기운을 관통하는 운동 상태에서 글자 사이를 대부분 연결하여 서사하였고, 심지어 한 행을 일필서로 관통한 것도 있다.

금체서에서 기운을 관통하는 표현은 위·진나라 이후 서예 발전 추세에 표리表裏를 이루었다. 밖으로 향해 기운을 관통하는 것은 '표'이고, 성령을 안으로 함유한 것은 '리'이다. 이 중에는 풍부한 형식미의 원리를 포함하고 있다. 이러한 형식미는 주로 다음과 같은 네 가지 절주의 미를 표현하고 있다.

첫째, 점과 필획의 용필 절주이다.

점과 필획을 일으키고 그치는 형태에서 나타나는 제안·돈좌·경중·완급은 대우對偶 범주 안에서의 변화가 크고, 또한 각 쌍이 교차하는 변화가 더욱 무궁하다. 총괄하면, 필력과 속도의 변화라 할 수 있다.

둘째, 결체의 절주이다.

결체는 종횡·취산·기정의 변화로 공간을 나누니, 이를 옛사람은 '계백당흑計白當黑' 혹은 '소장법小章法'이라 일컬었다. 이 중에서 많은 대립과 통일의 이치를 나타내었다.

셋째, 포국의 절주이다.

이는 전체 작품의 장법을 가리키는 것으로 크게 세 종류로 나눌 수 있다. 자간과 행간이 있고, 자간은 없고 행간만 있으며, 자간과 행간이 없는 것들이다. 이외에 글자 사이의 상하좌우가 서로 복잡하게 섞이며 필세와 심리 정서의 변화에 따라 무궁하면서도 미묘한 절주를 형성하는 것도 있다. 특히 자간과 행간이 없는 형식은 상상을 뛰어넘는 지략과 식견으로 이에 대한 심각한 이해와 파악이 필요하다.

넷째, 먹색의 절주이다.

이는 송·원나라 이후 문인 화가들이 사의화寫意畫 묵법을 서예에 운용하여 절주의 미를

더욱 풍부하게 표현하였다. 먹색의 농담·조윤의 미묘한 변화와 강한 대비는 시각에서 은현·허실의 변화와 조화를 형성하는 절주를 조성하였다. 이러한 변화는 붓에 먹과 물을 적시는 선후의 과정과 많거나 적음에 따라 기운을 관통하는 필세의 작용에서 선의 운동을 더욱 충분하게 표현하였다.

'필세'라는 단어의 정의에 대해 심윤묵은 『서법논총』에서 다음과 같이 말하였다.

> 필법이 어떻든 간에 즉 이른바 '필필중봉'은 반드시 공동으로 지켜야 할 근본 방법이다. 필세는 한 줄의 규칙이니, 이는 점과 필획이 각자 순종하며 각각 갖춘 특수한 자태·필세를 따라 서사하는 방법이다.[1]

여기에서 심윤묵이 필법·필세의 구별에 해석을 더한 것은 맞지만 해석은 모두 타당함을 잃었다. 필법을 필획마다 중봉이라는 '필필중봉'에 귀속시켜 중봉 이외의 기타 필법을 부정하고, 필법의 풍부함 및 각종 필법 사이의 연관을 소홀히하였다. 이는 편협한 견해이다. 필세에 대한 해석은 더욱 전체적인 관찰과 사고가 부족하다. 그러므로 필세를 지나치게 좁은 의미로 한 줄의 규칙으로 보고 점과 필획이 각자 순종하며 각각 갖춘 특수한 자태·형체·필세를 서사하는 방법이라 하였다. 그는 필획 사이의 긴밀하고 밀접한 연계성을 인식하지 못하였고, 또한 한 글자의 전체와 국부적인 관계를 인식하지 못하였다. 따라서 글자와 행 사이 내지는 전체 글씨의 필세 안에서의 연계성을 더욱 소홀히하였다. 심윤묵은 필세를 이미 정해진 구체적인 점과 필획의 형태에서 각자의 용필 형세로 해석하였다. 이는 점과 필획의 형세이고, 서예에서 가장 작은 개념이다. 필세가 함유한 뜻은 작품 전체를 관통하는 기본적 용필의 형세를 가리키니, 이는 가장 큰 기본적인 개념이다. 예를 들면, '형체·필세體勢·자세字勢·점획지세點畫之勢' 등은 모두 여기에서 나왔다.

당나라 이전 서예가들은 서예를 논할 때 필세를 중시하고, 법도를 드물게 말하였다. 왜냐하면, 필세는 법도의 유래이고 의거이므로 필세를 깨달으면 법도는 저절로 이해할 수 있기 때문이었다. 그러므로 채옹의 『구세』, 위항의 『사체서세』, 삭정의 『초서세』에서도 모두 전체적인 안목으로 필세를 논하였다.

붓을 떨어뜨려 글자를 맺을 때 위는 모두 아래를 덮고, 아래는 위를 이어서 형세가 갈마들며

1) 沈尹默, 『書法論叢』: "筆法是任何, 卽所謂筆筆中鋒, 是必須共守的根本方法. 筆勢乃是一種單行規則, 是每一種點畫各自順從着各具的特殊姿勢的寫法."(郭魯鳳譯, 『書法論叢』29쪽, 東文選 1993.)

서로 조화를 이루어 필세가 위배함이 없도록 해야 한다.[2]

이를 보면, 채옹은 한 글자와 전체 각 부분 사이의 상호관계에서 필세의 특징을 논술하였음을 알 수 있다. 이는 필세가 점과 필획으로 이루어지는 조합인 결자의 작용에 대해 매우 정확하고 합당하게 해석한 것이라 하겠다. 필세로 운필한 점과 필획은 살아있는 점과 필획이고, 결체도 살아있는 결체이다. 모두 필세에서 나왔으니, 점과 필획은 필세에 응해 전체를 조합하여 서로 조화를 이루고 필세가 위배함이 없다. 아마도 채옹은 이후 여덟 가지 필세가 후인이 독립적으로 이해할 수 있다는 것을 예감하여 특별히 『구세』의 앞에서 먼저 이를 밝힌 것 같다. 이후 여덟 가지 필세는 점과 필획의 용필에서 표현한 특징을 밝힌 것이다. 이는 반드시 첫 번째 '일세一勢'의 총령 아래에서 이해해야 비로소 서예를 배우는 사람들에게 적극적인 지도 의의를 갖출 수 있다.

이후 나온 이른바 '영자팔법'의 이치는 이와 같다. 이전 사람들은 '영자팔법'을 해서의 여덟 종류 점과 필획을 쓰는 필법으로 이해하였다. 그러므로 어떤 사람은 해서는 이상의 여덟 종류의 점과 필획의 형태에서 그치지 않기 때문에 '구법', 심지어 '십일법'을 더하기도 하였다. 이는 모두 '영자팔법'에 대해 간단히 이해한 것이다. 진사는 『서원청화』에서 「영자팔법」이란 장을 마련하여 문답식으로 해석하였는데, 이 중에서 '측'에 대한 글을 살펴보면 다음과 같다.

> 묻기를 "측은 점이라 말하지 않고 측이라 말한 것은 무슨 까닭인가?"라고 하였다. 논하길, "필봉은 오른쪽을 돌아보고 필세의 험절함을 살펴 기울이는 까닭에 측이라 명명하였다. 점이라 말한 것에 그치면 오른쪽을 돌아보는 것이 분명하지 않고, 필봉이 등을 향해 먹을 떨어뜨리는 필세가 존재함이 없다. 만약 왼쪽을 돌아보고 오른쪽을 기울이면, 가로로 대적할 힘이 없는 까닭에 기울여 험절하지 않으면 둔함에 빠진다. 둔하면 봉망의 모서리가 숨겨지고, 글씨의 정신과 격조를 상한다."라고 하였다.[3]

이를 보면, 옛사람이 하나의 법도를 명명할 때 모두 전체의 필세에서 착안하여 착실하게 구체적인 점과 필획에 이르렀음을 알 수 있다. 이른바 '측·늑·노·적·책·략·탁·책'은 전체 필세의 운동에서 각자의 표현 형태를 형상적으로 나타낸 것이다. 이는 처음 붓을 떨어

2) 蔡邕, 『九勢』: "凡落筆結字, 上皆覆下, 下以承上, 使其形勢, 遞相映帶, 無使勢背."

3) 陳思, 『書苑菁華·永字八法』: "問曰, 側不言點而言側, 何也. 論曰, 謂筆鋒顧右, 審其勢險而側之, 故名側也. 止言點則不明顧右, 無存鋒向背墜墨之勢, 若左顧右側, 則橫敵無力, 故側不險則失於鈍, 鈍則芒角隱. 而書之神格喪矣."

뜨린 뒤 한 기운으로 끝까지 관통하는 필세 운동의 절주 변화를 나타낸 것이기 때문에 이를 독립적으로 볼 수 없다. 하나의 필획 끝은 다음 필획의 시작을 열어주고, 하나의 필획에서 필세를 일으키는 것은 위 필획의 거둔 형세를 이은 것이다. 따라서 필획과 글자 사이의 기승전결의 필세 연관성으로 '영자팔법'의 여덟 필획을 이해하는 것은 전체에서 필세를 이해하고 파악한 것이라 하겠다. 이는 결코 심윤묵이 말한 "점과 필획이 각기 순종하며 각각 갖춘 특수한 자태·필세를 서사하는 방법이다."라는 것이 아니다. 점과 필획의 서사하는 법은 독립적으로 존재하는 것이 아니라 서로 작용하고 이어서 열어주는 필세의 운동에서 형성된 것이다. 이에 대해 손과정은 『서보』에서 다음과 같이 말하였다.

> 하나의 점은 한 글자의 규범이 되고, 한 글자는 마지막 편의 법도가 된다. 다르더라도 범하지 않고 조화롭지만 같지 않다. 머무르지만 늘 느리지는 않고, 보내지만 항상 내달리지는 않는다. 건조함을 띠지만 윤택하고, 진하려면 마른 것을 따른다. 모나고 둥근 데에서 그림쇠와 곱자를 다하고, 갈고리와 먹줄의 구부리고 곧음을 숨긴다. 잠깐 나타나고 잠깐 어두우며, 나아가는 것 같고 숨는 것 같다. 변한 형태는 붓 끝에서 다하고, 정감과 격조는 종이 위에서 합한다. 마음과 손에 사이가 없고, 마음에서 법칙을 잊는다.[4]

이는 무궁한 변화란 서예가의 기질과 성령을 함유한 필세의 운동에서 나타남을 설명한 말이다. 한 글자로 말하면, 처음 붓을 떨어뜨려 필세를 취한 특징은 전체 글씨의 각 필획에서 필세를 취하는 특징을 결정한 것으로 전체 면모의 특징을 이룬다. 다시 말하면, 한 폭의 작품에서 첫 글자의 첫 번째 필획이 표현한 필세는 전체 글씨의 기운을 관통한다. 이는 자세·형체·필세의 근본으로 결정적인 작용을 한다. 필세는 붓을 운용하여 기운을 관통하는 운동이기 때문에 기계적이고 독립적으로 볼 수 없다. 예를 들면, 종요의 초기 금체서 면모를 보면, 용필은 대부분 횡세를 취하여 분명한 예서 필법을 보유하고 있다. 과필·도필·갈고리·별획·날획 등의 필획 형태와 넓적하고 평평한 결체는 필세가 대부분 가로로 향해 운동하였기 때문에 필연적으로 가로로 향해 전개하는 면모를 조성하였다. '이왕'의 서예는 완전히 성숙된 금체서인 까닭에 용필은 대부분 종세를 취해 이어주고 열어주는 점과 필획의 필봉 머리가 매우 예리하고 직접적이다. 이렇게 세로로 향한 운동의 필세는 자

4) 孫過庭, 『書譜』: "一點成一字之規, 一字乃終篇之準. 違而不犯, 和而不同. 留不常遲, 遣不恒疾. 帶燥方潤, 將濃遂枯, 泯規矩於方圓, 遁鉤繩之曲直. 乍顯乍晦, 若行若藏. 窮變態於毫端, 合情調於紙上, 無間心手, 忘懷楷則."

연스럽게 세로로 향해 가파르고 험절한 면모를 조성한다. '이왕'의 작품이 전형적인 예이다. 전체적으로 기운을 관통하는 필세로 글씨를 써야 비로소 필세에 순응하고 등지지 않게 된다. 필세는 전체의 기운을 관통하고, 점과 필획의 형태와 결체의 자태 및 글자 사이의 호응에 대해 직접적으로 작용하는 용필의 형세이다. 이는 필법의 바탕이고 근거이다. 다른 서체는 다른 필세의 특징이 있고, 필세의 다름은 필법·결체 등의 형식 표현도 다르다.

앞에서 표를 작성하여 관기貫氣·필세·필획·결체·장법·묵법의 표현 형식 관계를 개괄적으로 설명하였다. 각종 서체의 필획 형태는 각자의 필세 운동의 절주 특징에 따라 나타나고, 필세도 기운을 관통하는 형식에 따라 나타난다. 그뿐만 아니라 서예의 결체는 점과 필획의 필세 운동에서 구성되니, 이는 활력이 풍부한 결체이다. 이러한 결체는 물과 먹이 서로 작용하고, 또한 필세의 운동에 따라 변화한다. 규칙적인 해서·예서·전서의 장법은 상대적으로 고르고 단정하나 초전·초예·행서·초서의 장법은 임기응변에 따라 활발하게 처리하지만, 또한 필세의 제약을 받는다. 작가의 기질·성정·심미·이상이 다르므로 필세의 작용은 필획·결체·장법·용묵에서 선명한 개성적 특색을 나타낸다. 이러한 서예의 네 가지 요소는 성령의 매개체와 실체 표현 형식을 이룬다. 이것들과 작가의 기질·성정·심미·이상이 서로 결합하여 서예작품의 개인 풍격을 구성한다.

이상에서 서술한 바와 같이 밖으로 향해 기운을 관통하는 형식의 두 가지 우월성은 바로 역사의 발전에 순응하는 필연적인 추세이다. 그러므로 초서·행서·해서의 변천이 동진시기에 이르러 완전히 성숙하였을 뿐만 아니라 예술표현과 정취도 최고봉에 올랐다. 이로 말미암아 역사에서 '이왕'과 같은 위대한 서예가가 나올 수 있었다. 그들은 이미 문인 사대부가 제창한 금체서의 상징으로 법칙을 더욱 정리하고 규정화시키는 위대한 공헌을 하였다. 이는 높은 예술의 경지일 뿐만 아니라 우아하고 표일한 서예 풍격의 탄생이기도 하다. '이왕' 이후 서예의 발전은 주류가 되어 끊임없이 변화하였다. 사회의 효능과 목적으로 말하면, 이는 실용에 편리하였다. 예술표현의 각도에서 말하면, 이는 가장 완전한 형식미의 요소를 갖추면서 큰 가변성과 가소성을 갖추었다고 하겠다. 동진시기 이래 무수한 서예가들의 개인 서예 풍격은 각자의 각도에서 나오고, 각자의 객관적 조건과 주관적 능동성에서 기초하였다. 그들은 서예의 가변성과 가소성에 대해 깊고 넓은 탐구와 발휘를 하면서 자신의 성정과 심미 이상을 펴내었다. 역대로 비록 전서·예서가 있었지만, 장기간 점철하는 지위에 처했을 뿐이다. 청나라에서 비학이 일어난 이후 전서·예서는 비로소 다시 부흥하였다.

제2절 금체서의 양대 필세

1. 양대 필세의 형성

서체 변천은 동진시기에 이르러 초서 · 행서 · 해서의 정형을 이루면서 결속하였고, 아울러 왕희지와 같이 집대성한 사람이 나타났다. 이전에 위를 이어 아래를 열어 주었던 중요한 인물은 위나라의 종요였다. 서예사에서 이들을 '종왕'이라 일컫는다. 그들의 남긴 서예 유산은 취하여도 다하지 않는 샘과 같고, 서예사에 이름을 남긴 많은 대가들이 모두 그들의 영향을 받았다. 남조 송나라 우화는 『논서표』에서 이들에 대해 다음과 같이 말하였다.

> 옛날은 질박하고 지금은 연미한 것이 필연의 일상적인 것이고, 연미함을 좋아하고 소박함을 싫어하는 것은 사람의 성정이다. 종요 · 장지를 '이왕'에 비교하면, 예스럽다고 할 수 있으니 어찌 연미하고 질박한 다름이 없겠는가?[1]

여기에서 질박함과 연미함은 종요 · 장지와 '이왕'의 형체 · 서예미의 다른 점을 정확하고 합당하게 지적한 것이다. 질박함과 연미함은 확연하게 다른 두 개의 미학 범주이다. 만약 이 두 가지를 서체 변천 과정에 놓고 고찰하면, 종요 · 장지와 '이왕'의 글씨가 어떻게 이처럼 다른지를 이해할 수 있을 것이다. 여기에서 설명이 필요한 점은 장지는 장초서에 뛰어났고, 장초서는 본래 초예서에서 나왔기 때문에 종요 글씨와 함께 하나의 근원에서 나왔으며, 서예의 미와 정취에서 같이 질박한 고풍을 표현하였다. 그러므로 우화는 장지의 글씨를 종요와 함께 예스럽고 질박한 전형에 나열하였다. 그러나 그의 글씨는 육조시기에 이미 드물었고, 당나라에 이르러서는 나머지 자취조차 없었으며, 수 · 당나라 이후 서예 풍격의 변천에 실질적인 영향이 없었다. 따라서 후세 서예가들은 전통의 근원을 '종왕'으로 받들었던 까닭에 여기에서는 주로 이들을 비교하여 설명하도록 하겠다.

한나라 말과 위 · 진나라는 초서 · 행서 · 해서의 금체서 계통이 예서로부터 허물을 벗고 변천하여 형식에서 정형을 이루는 중요한 시기이다. 이 시기는 또한 전기 · 후기의 두 단계로 나눌 수 있다. 한나라 말에서 서진 이전은 급격하게 변천하여 거친 형식을 이루었던 단계이

1) 虞龢, 『論書表』: "夫古質而今姸, 數之常也, 愛姸而薄質, 人之情也. 鍾張方之二王, 可謂古矣, 豈得無姸質之殊."

고, 양진은 형식이 점차 정형화를 이루면서 법도를 완비하였던 단계이다. 간독 자료로 고찰하면, 예서로부터 변천하여 초서·행서·해서가 나온 과정은 매우 길다. 서한시기 묵적에서도 분명하지 않지만 그 실마리를 엿볼 수 있고, 질적으로 돌변한 것은 한·위나라 사이이다. 이 시기의 많은 무명씨의 간독 자료는 종요 글씨의 형체와 면모를 인증할 수 있다. 이 시기의 해서는 분명하게 많은 예서 형체·필세·필법이 존재하였고, 또한 행서·초서의 형체·용필을 섞었으며, 행서·초서에서도 아직 초예서·장초서의 필치를 띠고 있었다. 해서는 이러한 특정 단계와 역사의 환경에서 자연스럽게 형질과 서예미의 특징을 형성하였다. 이에 대한 근원은 간편하고 빠르게 쓴다는 실용의 요구이다. 따라서 해서의 형태와 필법은 예서를 해체하여 나온 초예서·장초서 및 확실하게 말하기 어려운 행서·초서의 필세·필획의 형태에서 나왔다. 이러한 기초에서 다시 끊임없이 변천하여 결자·용필은 점차 규범으로 향해 발전하다가 마침내 정형을 이루었다. 후세 서예가들은 이것들의 결자·용필·장법의 법도를 총결하여 후학의 가르침으로 삼았다. 이러한 전 과정은 바로 먼저 거칠게 쓴 뒤 공교해진다는 역사 발전의 규율을 반영한 것이고, 또한 이는 종요 형체·필세의 근본적 근거이기도 하다.

당시 서예는 사회생활에서 일반적으로 명석서와 같이 장중한 용도에서는 여전히 규범적인 예서를 사용하였으니, 종요의 〈수선표〉 등이 그러하다. 그리고 장주·표계·계몽편·전적 등의 서사에서는 장정서를 사용하였으니, 종요의 〈천계직표〉·〈역명표〉와 같은 초기의 해서가

종요鍾繇의 서예작품 비교

명석서銘石書의 수선표受禪表 장정서章程書의 천계직표薦季直表·역명표力命表

그러하다. 일상 사회 교제에서의 편지 및 문장의 초고는 뜻을 따라 서사하여 대부분 행초서와 유사한 초고 서체를 표현하였다. 이는 당시 서예 풍토의 일면이다. 해서를 '장정章程'에 사용했다는 것은 신생의 서체를 문인 사대부들이 이미 받아들이고, 이전의 규범적인 예서로 서사하였던 옛날 습관을 타파하였음을 설명해 주는 것이다. 종요의 글씨는 비록 형식을 변화시켰으나 한나라 예서에서 탈태하였던 까닭에 옛날 서체의 어떤 성분들이 많이 남았다. 예를 들면, 혼후하고 소박한 기상과 필세·자태·필법의 일부 성분들이 그러하였기 때문에 그의 글씨는 소박한 서예미의 특징을 나타내었다.

서예가 발전하여 왕희지에 이르기까지 다시 100여 년의 변천 과정을 거치는 동안 예서 필법에서 벗어나 형식의 정형화가 이루어진 것은 자연스러운 일이다. 이 과정의 특징은 종요의 체재와 형식에서 진일보 개진하여 날로 규정화·연미화하면서 완전한 필법체계를 형성하였다는 것이다. 이는 동진시기 이후 시문의 영역에서 성행하였던 문장과 글귀의 조탁, 그리고 연미함과 아름다움을 추구하였던 풍토와 일치하고 있다. 이 또한 먼저 거칠게 쓴 뒤 공교해진다는 필연적인 표현이다. 왕희지의 서예는 종요의 서체에서 크게 벗어나 당시 서예가의 대표적 인물이 되면서 서예 발전에 뛰어난 역사적 공헌을 하였다. 이에 대해 우화는 『논서표』에서 다음과 같이 말하였다.

> 또한 '이왕' 말년이 모두 젊었을 때보다 낫고, 부자지간 또한 지금과 옛날이 되니 왕헌지가 연미하고 묘함을 다한 것은 진실로 마땅하다. 그러나 우열은 이미 미미하고 아름다움을 모음이 함께 심원하니, 다 같이 영원히 홀로 뛰어나 백대의 모범이 되었다.[2]

이러한 평가와 분석은 매우 심각한 것이다. 왕희지의 서예 완성은 초서로 말미암아 공교해졌고, 질박함을 변화시켜 연미함을 만든 중대한 전환의 변천이다. 이에 해서·행서·초서의 법도가 완비되었고, 체재·형식이 정형화되면서 서예는 이정표의 지위를 얻었다. 왕희지의 서예는 부친 왕희지와 비교하면, 왕헌지는 지금이고 왕희지는 옛날이다. 왕희지의 내엽법은 본래 이전 시대의 남긴 필의를 이은 것이고, 왕헌지의 외탁법은 더욱 필세를 해방해서 용필은 상쾌하고 유창한 것으로 새로움을 나타내어 당·송나라 이후 자유분방하고 호탕한 서예 풍격의 선구를 열어주었다. 그러므로 왕헌지도 무시할 수 없는 역사적 지위를 얻었다.

2) 上同書: "且二王暮年皆勝於少, 父子之間又爲今古, 子敬窮其妍妙, 固其宜也. 然優劣旣微, 而會美俱深, 故同爲終古之獨絶, 百代之楷式."

2. 양대 필세의 특징

종요의 질박함과 왕희지의 연미한 서예미의 특징은 '종왕'의 필세가 가지고 있는 선명한 구별이다. 앞에서 분석한 바와 같이 종요의 글씨는 직접 한나라 예서에서 환골탈태하여 아직 분명한 예서 필법이 많이 남았다. 구체적으로 말하면, 먼저 글씨를 대부분 가로로 향해 필세를 취했던 까닭에 필획은 종종 가로로 향해 펼쳤다. 결구는 넓적하고 평평한 결구를 위주로 삼았으며 중간에 정방형이 있다. 별획·날획·갈고리의 필획은 대부분 예서의 형태와 가깝게 표현하였고, 결구에서 모으고 흩어지는 관계는 아직 이후 해서처럼 선명하고 강한 절주의 대비를 이루지 못하였다. 글자의 중심도 높거나 낮음이 일정하지 않고, 대부분 조금 넓적한 아래에 위치하였다. 용필은 무겁게 응축하여 침착하고 중후하며, 전체적 인상은 치졸하고 천진함이 뛰어나 예스럽고 소박한 정취가 많다. 〈천계직표〉·〈장락첩〉 등을 보면 이를 알 수 있는데, 특히 〈천계직표〉의 당나라 모본에서 더욱 확실하게 볼 수 있다.

왕희지 서예는 종요를 계승하여 진일보 변화시켜 새로운 서체를 만들었다. 그가 임서한 종요의 〈선시표〉를 보면, 종요의 글씨에서 나왔음을 알 수 있다. 〈이모첩〉의 용필은 침착하고 중후하면서 함축적이며, 결체의 소박하고 천진함은 직접 종요를 계승하였다. 어떤 글씨는 가로로 향해 필세를 취하기도 하였으나 별획·날획·갈고리의 예서 필획은 이미 아주 드물게 보인다. 왕희지의 해서 대표작인 〈악의론〉을 보면, 필세를 취하는 것은 이미 가로로 향한 것에서 세로로 향한 것으로 변하였다. 결체는 종횡으로 모으고 흩트리며, 펼치고 오므리며,

왕희지王羲之의 서예작품 비교

이모첩姨母帖　　　　　악의론樂毅論　　　　　이사첩二謝帖

거두고 내치는 절주가 선명하다. 중심은 일반적으로 가운데 위치하고, 때로는 조금 위쪽에 치우친 것도 보인다. 전체적으로 이른바 황금분할에 가깝고, 당나라 해서 법도의 선구를 열었다. 별획·날획은 이미 예서 필법이 없어졌고, 갈고리에서도 평평하게 내보내는 것을 변화시켜 직접적으로 이후 서사하는 필획과 대응시켰다. 왕희지의 많은 행서·초서작품도 종요의 글씨와 대조하면 새로운 필세를 엿볼 수 있다. 초서·행서·해서는 비록 각각 특정한 체재와 양식이 있으나 금체서 범주에 속하기 때문에 기본 필세 특징은 일치성이 있다. 〈평안첩〉·〈상란첩〉·〈이사첩〉·〈득시첩〉·〈빈유애화첩〉 등은 이미 완전히 종요의 법도에서 벗어났다. 필세·형체는 완전히 세로로 향해 연미함을 취하였고, 공교하며 묘한 변화가 많다. 특히 〈난정서〉는 연미하고 공교한 작품에서도 으뜸이다. 옛사람은 왕희지의 글씨가 속서의 아리따운 자태를 좇았다고 평을 하였는데, 당시의 고아한 서예 풍격과 비교하면 그의 글씨는 확실히 속서의 특징이 뚜렷하다. 그러나 연미함은 고풍에서 나온 새로운 정취이다. 왕희지가 살던 시대에서 서로 모방하였던 무명씨의 묵적에서도 그의 글씨와 같은 정취·형체·필세를 볼 수 있다. 이를 보면, 당시 서예 풍격은 질박함으로부터 연미함으로 전환하고 있음을 알 수 있다. 이는 바로 '이왕'이 명성을 얻을 수 있었던 사회적 심미풍토의 조건이기도 하다. 왕희지 서예의 연미함은 이렇게 역사 발전의 필연적 추세에 순응하여 이루어졌기 때문에 당시 문인 사대부들이 칭찬하면서 동시에 이를 본받았다. 이러한 풍토는 날로 성행하여 이후 송·제·양·진나라의 서예 풍격에 직접적인 영향을 주었다. 당나라에 이르러 이세민이 왕희지를 편애하자 왕희지의 서예 풍격은 더욱 성행하였다. 당나라 사람의 '상법'은 바로 '이왕'의 법도를 근본으로 삼은 것이다. 그러나 왕희지의 글씨는 원래 법도를 함유하면서 운치가 뛰어났으나 당나라 사람의 글씨는 뜻을 새겨 법도를 추구하였기 때문에 운치를 잃고 법도만 빛나는 경지에 이르렀다. 이로부터 '이왕' 서예의 역사적 지위는 더욱 강화됨과 동시에 후세 금체서 필세의 주류를 형성하였다.

3. 양대 필세의 계통

'이왕' 이후 역대 서예가들이 '종왕'을 법도로 취하는 데에 두 갈래의 길이 있었다. 하나는 직접 '종왕'의 법첩에서 법도를 취하는 것이고, 다른 하나는 '종왕' 이후 명가들 혹은 당대의 명가들 글씨에서 법도를 취하는 것이다. 즉 이전 시대 혹은 당대 명가들의 선명한 개성 풍격을 갖춘 글씨에서 멀리 '종왕'의 필세·필법을 계승하는 것이다. 이는 간접적으로 '종왕'을 법도로 취하는 것이라 하겠다.

역대 서예가들은 위에서 말한 두 갈래의 길을 따라 자신의 성정·학양을 결합하여 하나로 만들어 천변만화의 변화와 각각 서로 다른 개인의 서예 풍격을 나타내었다. 이러한 개인의 서예 풍격은 또한 시대가 숭상하는 정취의 작용에 의해 시대미를 나타내는 특징을 갖추기도 하였다.

양대 필세 유형은 역사의 변천에서 결코 서로 상관하지 않고 독립적으로 발전하였다. 그러나 이것들은 위·진나라 이후 역대 서예의 변화와 발전에서 항상 서로 침투하며 상부상조하였다. 탁월한 성취를 이룬 서예가들은 모두 널리 법도를 취한 사람들이었다. 글씨는 반드시 '종왕' 및 이전이나 이후의 명가들과 각 유파의 장점을 취했고, 심지어 각종 서예의 어떤 성분을 섞어서 자신의 서예 풍격을 창립하기도 하였다. 비록 이와 같더라도 역대 대표 서예가들의 명작 혹은 개인의 서예 풍격을 대표하는 작품에서 여전히 필세의 주요 경향을 잡을 수 있으니, 혹자는 이를 기본 형식이라 말하기도 한다. 이러한 규율에 근거하여 역대 대표 서예가들의 작품은 종요의 필세 계통과 '이왕'의 필세 계통으로 귀속시킬 수 있다. 서예의 필세 경향도 작가의 서예 풍격을 이루는 중요 요소의 하나이기도 하다.

'이왕'의 필세 유형은 후세 서예가들에게 영향이 가장 크고 광범위하였다. '이왕' 이후 천여 년의 변천은 또한 전기·후기의 두 단계로 나눌 수 있다. 전기 단계는 '이왕' 이후에서 당나라에 이르고, 후기 단계는 당나라로부터 지금까지이다.

전기 단계의 기본 특징은 모방하면서 날로 규범화하는 것이다. '이왕' 글씨는 형체와 모양이 연미하고, 필세는 표일하며 유창하기 때문에 당시 크게 유행하면서 문인 사대부들이 다투어 이를 모방하고 법도로 삼았다. 이 단계에서 왕희지의 친척 서예가들은 가법을 크게 선양하여 당시 및 후세에 영향을 주었다.

당나라의 서예는 '이왕' 필세 변천의 일단락 결속임과 동시에 후기 단계의 시작을 상징한다.

당 태종 이세민은 왕희지의 서예를 편애하고 힘써 그의 묵적을 수집하여 모본과 탁본을 근신들에 상으로 하사하였다. 이후 역대 황제들은 모두 왕희지를 좋아하였고, 그의 작품을 수집하여 쌍구본을 만들었다. 승려 회인은 왕희지의 글씨를 집자하여 〈성교서〉를 만들었고, 승려 대아도 같은 방법으로 〈오문비〉를 만들기도 하였다. 기록에 의하면, 왕희지 글씨를 집자한 비가 18개나 된다고 한다. 위에서 행하면 아래는 본받는 것처럼 이세민이 왕희지 서예를 좋아하자 왕희지 서예를 배우는 풍토가 크게 성행하였다. 위로는 황제로부터 아래로는 문무 대신, 심지어 하급관리에 이르기까지 왕희지 서예에 정통하였기 때문에 당시의 일반 문서도 묘한 필적이 많았다. 유명한 사람으로는 우세남·구양순·저수량·설직·태종·고종·현종·손과정·이옹·장욱·안진경·회소·유공권 등이 있었는데, 모두 법도와 정취를 갖

춘 명작들을 남겼다. 그러나 당나라 서예가들은 결코 왕희지 서예의 필세·풍격을 모방하는 데에서 만족하지 않고, 이로부터 진일보하여 깊게 법도를 탐구하였다. 이는 역사의 발전이 당나라에 이르러 왕희지 서예의 법도에 관해 전반적인 연구를 하였고, 이에 따라 이론이 상 승하였음을 보여 주는 것이기도 하다. 이론연구는 비록 당나라에서 시작된 것은 아니지만 당나라 사람의 연구는 규모가 크고 내용이 풍부하며 성취가 탁월하여 서예 이론사에서 시대 의 획을 긋는 위대한 의의를 갖추었다.

당나라 서예의 전체적 성격과 표현은 왕희지 서예의 혈맥을 계승하고 이것의 법도와 이치 를 따랐으나 결코 겉으로 나타난 형상에 얽매이지는 않았다. 이는 또한 '이왕' 필세 유형이 변천한 이후의 기본 특징이기도 하다. 이러한 시대 풍격의 분위기에서 당나라 서단에서는 선명한 개성 풍격을 갖춘 초서·행서·해서의 대가들이 많이 나타나 후세에 심원한 영향을 주었다.

이후 오대의 양응식과 송나라의 이건중·문언박·구양 수·황정견·채경·미불·육유·범성대 등은 다시 그 안 에서 변화를 더하고 개성과 정취를 중시하는 새로움을 추 구하였다. 송나라 '상의'서풍은 법도를 연구하지 않은 것 같으나 실제로는 기본 필세·필법에서 '이왕'을 계승하여 확장한 것이다. '상의'서풍은 보기에 진나라 사람의 운치를 멀리한 것 같지만 실제로는 오히려 이와는 반대로 가까이 한 것이다. 당나라 사람은 첨예한 뜻으로 법도를 구하고 이성적 색채가 비교적 짙었기 때문에 비록 법도는 얻었더 라도 오히려 운치는 잃었다고 하겠다.

원나라는 조맹부를 대표로 삼는 복고의 풍토가 일어났 는데, 중점은 '이왕'의 예스러움을 회복하는 것이다. 그들 은 당나라 사람으로부터 위로 '이왕'을 좇아 비록 힘써 닮 음을 추구하였으나 얻은 것은 당나라 사람의 법도·운치 ·기운일 뿐 아직 이상의 경지에는 이르지 못하였다. 그러 나 양유정의 서예는 비록 미친 듯 자유분방하고 방종하여 '이왕'을 무시한 것 같으나 기본 필세를 보면 왕희지 서예 의 법도와 이치를 크게 얻었음을 알 수 있다. 그는 깊게

양유정, 초서칠절시축草書七絕詩軸

법도를 알았으나 여기에 얽매이지 않고 대담하게 자신의 성령과 예술적 재능을 표현하였다. 이는 조맹부보다 한 수 높은 것이라 하겠다.

명나라 서예 변화는 더욱 심하였다. 자유분방하고 초탈한 것으로는 진헌장·서위·축윤명·장서도·예원로가 있으며, 단정하고 장엄하면서 전아한 것으로는 심찬·당인·문징명이 있으며, 맑고 표일한 것으로는 왕총·동기창 등이 있다. 송극·심주·진도복·형동 등은 모두 '이왕' 필세의 맥락을 주로 삼았고, 서위·동기창은 가장 강한 대비를 이루었다. 전자는 법도와 자연스러움이 없는 것 같으나 실제로는 미불로 말미암아 위로 거슬러 올라가 '이왕'의 법도를 안으로 함유하였다. 후자는 표일한 운치가 당시 뛰어났고, 유공권·양응식 등으로 '이왕'을 접하였다. 그들의 작품을 자세히 살펴보면, 묘한 이치를 깊게 얻어 모두 잘 배운 사람들이라 하겠다. 명말청초에 왕탁·부산 등의 유민들이 '이왕' 필세를 계승하였다. 특히 왕탁은 넓게 당·송나라 대가들을 법도로 삼았고, 아울러 직접 '이왕'의 법첩에서 법도를 취하였는데, 당시 그의 공력은 필적할 만한 서예가들이 없었을 정도였다. 글씨는 변화를 나타내면서도 필획마다 세밀하고 도리가 있어 마음이 하고자 하는 바를 따라도 법도를 넘지 않는 '종심소욕불유구'의 경지에 이르렀다. 그의 글씨는 이후 왕희지를 배우는 사람들에게 많은 계시를 주었다.

청나라와 민국 초에서 '이왕' 필세를 계승한 서예가로는 장조·왕문치·하소기·진홍수·오창석을 꼽을 수 있다.

이상 '이왕'의 필세를 계승한 서예가 중에서 특히 주의할 사람들은 당나라의 안진경, 송나라의 미불, 원나라의 조맹부, 명나라의 동기창, 청나라 초기의 왕탁 등이다. 이들은 서로 번갈아 일어나면서 '이왕' 필세를 계승하여 후세 서예의 혈맥을 이어주었던 역사적 작용을 하였다. 이후 서예가는 대부분 입문의 실마리로 삼고 위로 '이왕'을 탐구하여 자신의 새로운 경지를 열었다.

종요 서예의 필세 계통은 비교적 복잡한 상황으로 나타난다. 왜냐하면, 종요의 필세와 '이왕'의 필세를 비교하면, 전자는 금체서의 초기 형태여서 법도가 아직 이루어지지 않았고, 후자는 성숙한 형태로 체재·형식·법도가 정형을 이루면서 완비되었기 때문이다. 따라서 새로 떨치고 일어나 법도를 완비한 '이왕'의 서예는 연미한 것으로 역대 서예가들의 숭상과 존중을 받았다. 그러나 종요의 서예는 비록 역사에서 높은 지위를 누렸지만, 일반적으로 '이왕' 이전에 나타나 위를 계승하여 아래를 이어주었던 큰 스승이라는 것만 긍정하였을 뿐이다. 따라서 '이왕' 이후 긴 역사에서 종요의 필세를 근본으로 삼았던 서예가는 매우 적었다. 그러나 그 사이에서도 특수한 역사의 환경이 있었다. 즉 동진시기 이후 북방은 장기간

십육국의 전란에 처해 남방과 북방의 역사·경제·무역·문화·예술 등 각 방면의 교류가 원만히 이루어지지 못하였다. 이러한 상황은 줄곧 남북조의 중기까지 연속되었다. 북위 효문제가 즉위한 이후 선비족의 한화漢化 정책을 실행하여 남조와 편지를 주고받으면서 크게 남방의 문화를 흡수하자 비로소 남북 교류가 점차 많아지기 시작하였다. 이후 남조의 서예는 북방에 침투하여 남북조 후기에 이르러서는 점차 일치하는 방향으로 나아갔고, 필세도 '이왕'을 따랐다.

위에서 기술한 객관적인 역사조건의 한정으로 말미암아 상당히 긴 기간 동안 남방의 서예는 이미 종요의 서예 유형이 변천하여 왕희지의 서예 유형으로 바뀌었다. 그리고 이러한 풍토는 매우 빠르게 이루어졌다. 그러나 북방의 서예는 여전히 종요 서예의 필세를 따랐다. 현재 전해지는 전량·서량·북량에서 북위에 이르는 각종 문서·사경·묵적·비각·묘지명에서 이를 볼 수 있다. 서예 풍격은 비록 각각 다르나 대부분 종요의 필세·필법의 기초 위에서 변화한 것들이다. 북위 말기 〈최경옹묘지명〉·〈조준묘지명〉과 동위시기 〈유쌍주조상기〉·〈정영조상기〉 등의 필세·필법은 남조의 서예와 이미 가깝게 접근하였다. 그리고 동위시기 〈고귀언조상기〉, 북제 〈주담사등일백인조탑기〉·〈곽철조상기〉·〈수우산문수반야경〉 등의 필세·필법은 이미 남조와 기본적으로 일치하고 있다. 특히 〈고귀언조상기〉의 수려하고 단정하며 우아함은 남조와 다름이 없고, 수나라 〈용장사비〉는 아래로 당나라 초기 우세남·저수량을 연결해 주었다.

문인서예가에서 의식적으로 종요 서체의 정취와 필세를 추구하고 이것으로 자신의 서예 풍격을 충실하게 하여 뛰어난 대가가 된 사람들도 있다. 예를 들면, 당나라 이옹이 대표적이다. 비록 서예사에서 이와 관련된 평은 남기지 않았지만, 그의 작품을 분석하면 종요의 필세·필법이 그의 서예에 영향을 주었다는 것을 분명하게 찾아볼 수 있다. 이옹은 글씨를 잘 배운 서예가이다. '종왕'의 묘함에 자신의 개성을 더해 세 가지를 하나로 만들어 스스로 일가를 이루었다.

송나라 서예가에서 종요의 필세를 많이 계승한 사람은 소식이다. 그의 서예에 대해 황정견은 희롱으로 돌에 눌린 두꺼비[石壓蛤蟆]와 같다는 평을 하였을 정도로 매우 형상적인 특징을 나타내었다. 소식의 글씨는 가로로 필세를 취하여 형체는 넓적하고 평평하며, 중심도 대부분 가운데 아래에 편중되었으며, 별획·날획·갈고리는 대부분 종요의 글씨와 일치하고 있다. 그는 당시 서예가들이 대부분 조작하거나 억지로 사람을 놀라게 하는 자태에 대해 비평하였고, 자신의 글씨에 종요·장지의 소박하며 천진한 풍모와 자태를 취하였다. 이는 아마도 그들 글씨에 담겨진 심미의식을 근거로 삼은 것 같다. 설령 그가 의식적으로 이러한 정취를

소식, 황주한식시첩黃州寒食詩帖

나타내어 당시 시대 풍격과 등을 졌더라도 그의 글씨는 송나라에서 여전히 홀로 종요의 필세
유형을 따랐다.

원나라 예찬의 서예는 필세 또한 종요― 북조서예― 소식과 동일한 계통이다. 단지 용필이
더욱 파리하고 굳세어 이 계통의 필획이 중후한 것과 달라 겉으로 보기에는 아무런 연관이
없는 것 같을 뿐이다. 그러나 자세히 살펴보면, 필세를 취한 특징과 결체·필획의 형태에서
종요 글씨의 맛을 느낄 수 있다.

명나라에서 종요 글씨를 법도로 취한 서예가들은 많다. 이는 명나라 이후 서예가들은 연미
함을 숭상하는 '이왕' 서예의 주류 이외에 또한 종요 서예의 질박한 경지에 주의하여 이것으
로 자신의 정취를 풍부하게 하였음을 설명하는 것이기도 하다. 그러나 대부분 서예가는 여전
히 '이왕'의 서예와 이 계통의 서예가들을 자신의 연원으로 삼고 종요 서예의 성분만 그사이
에 융합하였을 뿐이다. 진정 종요 서예의 필세·필법을 계승하여 새로운 경지를 나타낸 서예
가는 황도주이다. 그는 종요를 주로 삼고 '이왕' 서예의 성분을 섞어서 해서·행서·초서를
막론하며 하나의 맥락을 선명하게 나타내어 소식·이옹이 직접 종요의 법도를 취한 것보다
뛰어넘었다. 그는 변통에 능하여 종요 서예의 법도와 이치를 주로 삼고, 여기에 역대의 초서
·행서·해서 대가들의 장점을 섞어서 자신의 고집스럽고 소박하며 호탕한 서예 풍격을 열
었다.

이후 거론할 가치가 있는 사람은 청나라 초기 팔대산인이다. 그는 광범위하게 법도를 스승
으로 삼았고, 종요·왕희지뿐만 아니라 전서·예서와 역대 대가들의 서예를 대부분 섭렵하
였다. 만년에는 특히 종요·이옹·소식·황도주 등의 서예에서 혼후하고 질박하면서 천진함
을 취하며, 여기에 대사의화의 필묵 정취를 더하여 자신의 '대교약졸'과 깊고 침착하며 넓은

서예 풍격을 이루었다.

이외에 석도는 예찬과 육조의 사경·제기로부터 위로 종요까지 거슬러 올라갔고, 금농은 육조의 비판·제기 등으로부터 종요를 접하여 모두 정취가 높은 경지를 창조하였다.

청나라 비학 풍토에서도 많은 대가가 나왔다. 비학 대가들이 제창한 중점은 북조의 비판(碑版)이다. 이는 바로 종요의 글씨는 북조에서 변화되어 이루어진 형체와 면모이고, 이것들의 서예 정신이 함유한 필세·필법은 종요의 서예를 기본 형식으로 삼고 있다는 것이다. 그러므로 비학 풍토에서 서예가들은 두 종류의 방식으로 종요의 필세를 법도로 취하였다. 하나는 직접 종요의 글씨를 배운 것이고, 다른 하나는 북조 비판을 통해 간접적으로 종요 필세를 법도로 취한 것이다. 그들은 이것으로 종요의 기본 필세·필법을 취해 개성과 정취를 담아 자신의 해서 형체와 면모를 형성하였을 뿐만 아니라 행서·초서의 필세·필법 및 정취의 기조로 삼았다.

청나라 서예가에서 직접 종요의 필세를 법도로 취해 탁월한 성취를 이룬 서예가로 심증식을 꼽을 수 있다. 그의 글씨에서 소박하고 천진한 형체·필세는 종요의 법도에서 기초한 것이고, 때때로 장초서 필법을 섞은 것은 삭정에서 나왔다. 필세에 응해 변화가 많고 기복이 질탕한 것은 황도주에서 볼 수 있으며, 점과 필획이 긴밀하게 모인 곳은 예원로와 같으며, 방필은 북비의 법도를 계승한 것이다. 이외에 그는 또한 진·당나라 법첩을 두루 임서하여 함유한 의미를 충실히 하였다. 이는 다시 첩을 누르고 비를 높이는 풍토에서 시대를 초월하여 진정한 서예의 의미를 체현한 것이라 하겠다.

종요 서예의 필세 계통은 역사의 변천에서 북조의 비판 및 당나라의 이옹, 송나라의 소식, 명나라의 황도주, 청나라의 심증식 등도 서로 다르게 중요한 작용을 하였다. 후세 서예가들은 이들을 거울로 삼아 위로 종요 서예의 정신과 이치를 탐구하였다.

심증식, 행초서작품

제3절 위·진나라 이후의 개성 풍격

　동한시기 이후 문인 사대부들 사이에서 인물을 품평하는 풍토가 성행하였다. 그들은 인물의 풍모·신채에 주의하였는데, '풍격'이란 단어는 여기에서 나왔다. 이는 본래 인물을 품평하는 데에 사용하였으나 이후 점차 예술작품을 평가하는 데에 사용하여 예술작품의 풍격·격조를 가리켰다. '풍격'은 예술가의 창작·개성·성정과 작품의 내용·형식이 서로 통일을 이루면서 표현한 특색을 가리킨다. 그러므로 남조 양나라의 유명한 문학가 유협은 『문심조룡』에서 「체성體性」·「풍골風骨」·「정세定勢」 등의 편을 마련하여 예술 풍격과 창작 개성의 상호관계를 정확하게 논술하였다.

　작가의 개성과 예술 풍격의 관계는 유협 이전에도 논술하였으나 아직 완전한 이론을 형성하지 못하였다. 예를 들면, 동한시기 철학가 왕충은, 문장은 이전 사람과 서로 같게 할 필요가 없다고 하였다.

> 모양을 꾸며 억지로 같게 한 것은 형체를 잃고, 말을 골라서 힘써 같게 한 것은 성정을 잃는다. 모든 아비의 아들은 부모가 같지 않고 다른 유형에서 나왔으니, 반드시 서로 같지 않고, 각각 품성으로 가면 저절로 좋은 것이 된다.[1]

　이는 천성적인 품성·면모는 각각 서로 다르니 작품의 풍격도 마땅히 각자 특색을 갖추어야 한다는 말이다.

　위 문제 조비의 『전론·논문』은 고대 최초의 문학평론 전문저서이다. 여기에 다음과 같은 내용이 보인다.

> 문장은 기운을 주로 삼고, 기운의 맑거나 탁함은 형체가 있으니, 힘써 억지로 이르게 할 수 없다. 음악에 비유하면, 곡조를 헤아림은 비록 고르고, 절주의 규제도 같으나 기운을 이끌어 가지런하지 않음에 이르러서는 공교함과 졸함이 근본이 있으니, 비록 아비와 형이라 하더라도 자제에게 옮길 수 없다.[2]

1) 王充, 『論衡·自紀篇』: "飾貌以強類者失形, 調辭以務似者失情. 百夫之子, 不同父母, 殊類而生, 不必相似, 各以所禀, 自爲佳好."

2) 曹丕, 『典論·論文』: "文以氣爲主, 氣之清濁有體, 不可力强而致. 譬諸音樂, 曲度雖均, 節奏同檢, 至於引氣不齊, 巧拙有素, 雖在父兄, 不能以移子弟."

여기에서 기운은 작가의 개성·기질을 가리킨다. 위에서 서술한 것으로 동한 말기부터 위·진나라에 이르는 문인 사대부들은 자각적으로 문예작품의 예술 풍격과 작가의 개성·기질의 관계를 인식하였음을 증명할 수 있다. 이는 이미 그들의 심미 관념과 예술 창작 의식이 중요 조성 부분이 된 것이다. 남조시기에 이르러 양나라 유협은 『문심조룡』에서 이를 중요한 미학 명제로 삼아 계통적으로 연구하고 밝힘으로써 체성론體性論을 창립하였다.

> 성정이 움직여 말로 나타내고, 이치가 발하여 문장으로 나타내니, 숨긴 것을 따라 나타냄에 이르고, 안으로 인해 밖을 들어맞게 한 것이다.[3]

이는 문학작품이란 작가의 내재적 성정을 밖으로 나타낸 것이라는 말이다. 작가는 각자의 성정으로 창작을 진행하니 필연적으로 각기 마음을 이루는 것을 스승으로 삼고, 얼굴과 같이 달리한다. 이를 보면, 성정은 작품 풍격의 내적 요소로 주도 작용을 하고 있음을 알 수 있다. 그러나 다른 방면으로 말하면, 설령 예술 풍격이 각기 같지 않더라도 오히려 이를 여덟 종류의 유형으로 귀납할 수 있다. 즉 전아典雅·원오遠奧·정약精約·현부顯附·번욕繁縟·장려壯麗·신기神奇·경미輕靡 등으로 문학 풍격에 대한 공헌이다.

동한 말기에서 위·진나라에 나타난 성정·기질을 핵심으로 삼는 풍격 이론은 위·진나라 현학의 청담 풍토의 성행에 따라 점차 형식을 이루었다. 이에 대해 종백화는 『미학여의경』에서 다음과 같이 말하였다.

> 이 시대 이전 한나라는 예술에서 질박함에 지나쳤고, 사상에서 하나의 지존을 정해 유교에서 통치하였다. 이 시대 이후 당나라는 예술에서 성숙함에 지나쳤고, 사상에서도 유·불·도 삼교의 지배에 들어갔다. 단지 이 몇백 년간 정신에서의 큰 해방과 인격·사상에서 자유가 있었을 뿐이다. 사람 마음의 이면에 있는 아름다움과 추함, 고귀함과 잔인함, 성스럽고 고결함과 사악한 마귀가 똑같이 극치를 발휘하였다.[4]

이 시기는 문학의 형식·기교가 날로 완비하고 정형을 이루었다. 유협의 『문심조룡』은 이 시기의 문예사상·심미 관념·예술표현 방면을 총결하였다. 이렇게 예술 풍격을 강조한 개

3) 劉勰, 『文心雕龍·體性』: "夫情動而言形, 理發而文見, 蓋沿隱以至顯, 因內而符外者也."
4) 宗白華, 『美學與意境·論世說新語和晉人的美』: "這時代以前─漢代─在藝術上過於質朴, 在思想上定於一尊, 統治於儒教. 這時代以後─唐代─在藝術上過於成熟, 在思想上又入於儒佛道三教的支配. 只有這幾百年間是精神上的大解放, 人格上思想上的大自由. 人心裏面的美與醜, 高貴與殘忍, 聖潔與惡魔, 同樣發揮到了極致."

성·기질 안에 함유된 풍격론은 당나라에 이르러 빛나게 발전하였고, 사공도가 나타나 이를 계통적으로 밝혔다. 그는 『이십사시품』에서 시가의 풍격을 이십사 종류로 분류하였는데, 이론의 기초는 초연하게 사물 밖의 미적 경지를 선양하여 후세 시가의 발전에 많은 영향을 주었다. 이후 다시 송나라 엄우의 묘오설妙悟說과 청나라 왕사정의 신운설神韻說은 진일보하여 이를 계승하여 발전시킨 것이다.

수·당나라 이후 시문 영역에서 다시 점차 도를 중시하고 문을 경시하는 경향이 나타났는데, 이러한 관념은 '체성'에 대한 이해와 유협의 본래 의미와는 다른 것이다. 이들의 주요 표현은 인격·도덕이고, 이것으로 예술 풍격을 형성하는 주요 요소로 삼았다. 예를 들면, 수나라 왕통은 『중설』에서 배움은 도를 꿰뚫고, 문장은 의로움을 구제하며, 소리는 우아함에 이르고, 시는 일상적인 것을 밝혀야 함을 주장하였다. 이는 유가이론과 관념을 문학의 창작에서 요구하는 것으로 후세에 영향을 주었다. 이를 이어 한유는 덕을 세우는 것을 근본으로 삼고 말을 세우는 것을 겉으로 삼으며, 문장을 지음은 인의와 도덕을 배양하는 데에서 입수하고, 문장의 각종 풍격은 작가의 인격과 도덕을 표현하는 것이라 주장하였다. 당나라 이후 유가관념이 주도적 지위를 차지하자 일부 문학가들도 인격과 도덕이 예술보다 먼저라고 강조하였으며, 이를 예술 풍격의 주요 성분으로 삼았다. 이렇게 인격과 도덕의 예술 풍격에 대한 작용을 강조한 심미 이상과 풍격론은 명·청나라에 이르러서도 여전히 정통으로 보았다. 이러한 도덕미와 개성미의 관념이 형성되고 대립하면서 역사에는 두 종류의 풍격론·심미관이 서로 투쟁하는 국면을 나타내었다. 이는 먼저 시문의 영역에서 발생한 이후 점차 기타 예술, 예를 들면 서화 등에 영향을 주었다.

서예에서 개성 풍격론은 동한 말기에 싹이 텄다. 예를 들면, 동한시기 사부가 조일은 당시 문인 사대부들이 다투어 초서의 명가 두도·최원·장지를 본받는 것을 보고 "모두 창힐·사주를 폐하고 다투어 두도·최원을 법도로 삼았다."[5]라고 하면서 대역무도이며 정통을 위배한다고 여겨 『비초서』를 지어 이를 크게 깎아내리고 배척하였다. 이는 역사 조류를 역행하고 가르침이 되기에 부족하지만, 그는 '동시효빈'의 현상을 비평하며 다음과 같이 말하였다.

> 사람은 각기 기와 혈이 다르고 근력과 골격이 다르다. 마음은 성글고 조밀함이 있고, 손은 교묘함과 졸함이 있다. 글씨가 좋거나 나쁨은 마음과 손에 있으니, 억지로 할 수 있겠는가? 사람의 얼굴은 아름답거나 추함이 있는 것과 같으니, 어찌 배워서 서로 같게 할 수 있겠는가?[6]

5) 趙壹, 『非草書』: "皆廢倉頡史籀, 競以杜崔爲楷."
6) 上同書: "凡人各殊氣血, 異筋骨. 心有疏密, 手有巧拙. 書之好醜, 在心與手, 可强爲哉. 若人顔有美惡, 豈可學

이는 작가의 기질·개성과 예술 풍격의 상호관계를 말한 것이다. 모름지기 마음과 손이 서로 응하고, 마음은 글씨에 깃들어야 한다. 글씨는 작가의 마음과 성정의 체현이니, 각자의 마음과 성정이 같지 않은데 어떻게 억지로 모방할 수 있겠는가? 그는 예술 풍격에 대해 올바른 인식을 하고 있었으니, 비록 그가 초서를 비난하였더라도 이는 단지 교화를 이루고 인륜을 돕는 것을 핵심으로 삼았기 때문에 나타난 현상일 뿐이다. 채옹은 『필론』에서 다음과 같이 말하였다.

> 서예는 한산하게 하는 것이다. 글씨를 쓰고자 할 때 먼저 회포를 풀어 뜻에 맡기고 성정을 멋대로 한 뒤 써야 한다. 만약 일에 다그치면, 비록 중산의 토끼털로 만든 붓이라 하더라도 아름다울 수 없다.[7]

회포를 푼다는 것은 개인의 성정 발휘를 주장하는 것이나 성정이 각기 다르니 풍격도 같을 수 없다. 이러한 의론은 앞에서 조일이 예를 들어 말한 것과 합하여 읽으면, 초기 서예이론에서의 개성 풍격설에 대한 견해를 이해할 수 있다.

동진에 이르러 왕희지 숙부 왕이는 "그림은 이에 나 자신의 그림이고, 글씨는 나 자신의 글씨이다."[8]라고 하였다. 이 말은 차라리 개성 서예의 선언이라 하겠다. 이는 바로 위·진나라에서 일어난 개성 해방의 사조가 서화에서 강하게 반영한 것이다. 왕승건은 서예는 왕희지를 법도로 삼았다고 하였으니, 그의 서예뿐만 아니라 예술에 대한 개성 풍격의 관점도 왕희지로부터 심각한 영향을 받았다. 그는 '신채론'을 제시하고 글씨를 쓰는 것에 대해 다음과 같이 말하였다.

> 반드시 마음은 붓에서 잊도록 하고, 손은 글씨에서 잊도록 하며, 마음과 손은 성정에 도달하도록 하고, 글씨는 망령된 생각을 하지 않아야 한다. 이는 구하여 얻는 것이 아니라 생각하면 곧 밝혀진다.[9]

여기에서 구하여 얻는 것이 아니라 생각해야 한다는 것은 바로 작가의 개인 성정과 기질이니, 이러한 신채는 사람마다 다르다. 선명한 개성은 반드시 마음과 손이 서로 잊는 상황에서

以相若耶."

7) 蔡邕, 『筆論』: "書者, 散也. 欲書先散懷抱, 任情恣性, 然後書之. 若迫於事, 雖中山兎豪, 不能佳也."
8) 張彦遠, 『歷代名畫記·與義之論學畫』卷五: "畫乃吾自畫 書乃吾自書."
9) 王僧虔, 『筆意贊』: "必使心忘於筆, 手忘於書, 心手達情, 書不忘想, 是謂求之不得, 考之卽彰."

비로소 붓 끝에 도달하고 종이에서 나타낼 수 있다. 이는 결코 이전 사람의 필법을 본받았을 때 나타날 수 있는 것이 아니다. 신채는 개성이 작품에서 나타나는 성정·운치 정취의 표현이다. 옛사람의 '신채론'은 바로 개성 풍격론의 중요한 조성 부분의 하나였다.

당나라의 손과정은 『서보』에서 다음과 같은 말을 하였다.

> 그러나 서예 규율의 증감과 성쇠는 때를 따라 변화하니 방법은 다방면이고, 성정도 하나같지 않다. 잠깐 강하거나 부드러운 것으로 몸을 합하고, 문득 힘을 주거나 빼며 몸을 나눈다. 혹 편안하고 조용하며 의젓하여 안으로 근골을 함유하거나 혹 끊고 꺾은 차얼은 밖으로 봉망을 빛낸다.[10]

그는 개인 성정의 다름이 서예 풍격에 주도적인 작용을 하며 서로 다른 특색을 조성한다고 보았다. 다 같이 어느 서예가의 법도를 종주로 삼았더라도 각자 성정의 차이로 인해 각각 서로 다른 면모를 나타낸다. 장회관은 『서의』에서 이를 더욱 구체적으로 말하였다.

> 깊이 글씨를 아는 이는 오직 신채만 보고 글자의 형태는 보지 않을 뿐이다. …… 문장은 몇 마디의 말로 뜻을 이루지만 서예는 한 글자로 이미 마음을 나타내니, 간단하고 편한 이치를 얻었다고 일컬을 수 있다.[11]

그는 감상의 각도에서 작품을 품평하였는데, 먼저 신채가 어떠한가를 보았다. 왜냐하면, 신채는 작가 마음의 자취를 나타내었기 때문이다. 설령 한 글자를 보더라도 그 마음을 볼 수 있다. 이를 보면 작가의 성정·심령은 신채에 의거한 것임을 알 수 있다. 그러므로 그는 "마음에서 말미암지 않으면 반드시 정신과 기운이 결핍된다."[12]는 것을 제시하였다. 만약 단지 법도만 지켜 문자의 외관 형식에서만 공부한다면, 빈 껍질만 있고 죽은 사람과 같아 기운과 생명이 없어 취할 수 없다. 결체·필법 등 모든 기교는 반드시 작가의 개성과 신채를 나타내어야 비로소 존재의 의의가 있다. 작품을 품평하려면 먼저 신채로부터 착안하여 글씨의 혼을 잡은 연후에 비로소 자형에 이를 수 있다. 장회관이 "오직 신채만 보고 글자의 형태는 보지 않는다."라고 말한 것은 신채의 중요성을 강조한 것이지 결코 용필·결체 등의 기교

10) 孫過庭, 『書譜』: "然消息多方, 性情不一. 乍剛柔以合體, 忽勞逸而分驅. 或恬澹雍容, 內涵筋骨, 或折挫槎蘖, 外曜峰芒."
11) 張懷瓘, 『書議』: "深識書者, 惟見神彩, 不見字形. …… 文則數言乃成其意, 書則一字已見其心, 可謂得簡易之道."
12) 張懷瓘, 『文字論』: "不由靈臺, 必乏神氣."

를 부정한 것이 아니다. 그렇지 않고 만약 작가의 마음과 손이 서로 어긋나면, 개성·신채는 어떻게 자연스러움을 얻어 충분하게 표현할 수 있겠는가?

당나라 두몽은 『술서부·어례자격』에서 120종류의 개념을 제시하여 예술의 느낌과 표현에서 다른 것을 일일이 분석하고 규정하였다. 이 중에 풍격의 개념에 관한 것이 많이 있으니, 예를 들면 '천연天然·질박質朴·일일逸·밀密·무茂·준峻·윤潤' 등이 있다. 이것들은 서예 풍격을 진일보 충실하게 하고 확대하였다.

서예사에서 어떤 대가는 성령을 제창하고, 동시에 또한 서예가의 윤리 도덕을 강조하기도 하였다. 그는 심지어 윤리 도덕으로 예술의 높거나 낮음을 정하여 마침내 편파적인 데에 이르렀다. 이 두 가지 종류의 심미 관념이 혼합된 것은 당나라 이후 유·불·도의 철학사상의 합류와 관계가 있다. 이후 유가의 윤리 도덕으로 서예 심미관의 기초를 삼은 것은 현대에서도 여전히 크게 영향을 주고 있다. 예를 들면, 소식은 「서당씨육가서후」에서 다음과 같이 말하였다.

> 옛날에 글씨를 논한 이는 겸하여 생애도 논하였는데, 진실로 그 사람됨이 아니면 비록 글씨가 공교하더라도 귀히 여기지 않았다.[13]

이를 보면, 서예 평론에서 이러한 전통의 심미관 유래는 이미 오래되었음을 알 수 있다. 여기서 그 사람됨이란 서예가의 인품·도덕을 가리킨다. 만약 서예가의 윤리 도덕은 칭찬받지 못하고 서예 수준만 높으면, 중요하게 여기지 않는다는 것이다. 이는 유가의 도덕관념이 서예의 심미관에 스며든 표현이다. 이러므로 송사대가에서 채씨는 원래 채경을 가리켰으나 후인들이 그 사람을 미워하였기 때문에 채양으로 바꾸었다. 그러나 채양의 서예는 채경에게 훨씬 미치지 못하였다. 명나라 유민으로 서화의 대가 부산의 설은 더욱 생동하다.

> 약관의 나이에 당·진나라 사람의 해서를 배웠는데, 모두 닮을 수 없었다. 조맹부·동기창의 묵적을 얻어 둥글게 전환하고 흐르듯 아름다움을 좋아해 조금 임서하니, 마침내 진짜를 어지럽혔다. 이후 부끄러워하며 이르기를 "이는 마치 정인군자를 배움은 매번 능각을 가까이하기가 어려움을 깨닫고, 내려와 사람됨이 아닌 자와 노닐면서 날로 친함을 느끼지 못함과 같다."라고 하였다. 조맹부는 어찌 왕희지를 배우지 않았겠는가? 결과적으로 천속하고, 철없는 어린 왕처럼 골력이 없음에 이르렀으며, 마음씨가 무너져 손이 이를 따른 것이다.[14]

13) 蘇軾, 『東坡題跋·書唐氏六家書後』: "古之論書者, 兼論其平生, 苟非其人, 雖工不貴也."

조맹부는 송나라 종실 사람이나 송나라가 망한 뒤 원나라에 들어가 벼슬살이를 하였다. 따라서 부산은 그에 대해 천속하고 골력이 없으며 심술이 무너져 손이 이를 따랐다고 헐뜯으며, 이것으로 그의 서예를 논하였다. 정치적 태도와 서예는 본래 별개의 일이나 이를 억지로 함께 묶어 사람으로 인해 글씨를 폐한 것은 무리가 있다. 왕탁도 명나라의 신하였다가 청나라 조정에 벼슬을 하였다. 그의 글씨가 비록 높은 경지를 이루었으나 청나라 이후 한족 문인 사대부들은 대부분 그를 비루하게 보았다. 이는 예로부터 서예 심미관이 종종 윤리도덕 관념과 어떤 정치 관념이 서로 섞여 분명하지 않고, 심지어 제약까지 받은 일을 반영한 것이다. 오늘날 서예 자체의 심미 입장으로 서예가 및 그의 작품·풍격을 평론하려면, 마땅히 이렇게 비예술 요소의 간섭을 배제해야 할 것이다. '서여기인'의 관점을 확실하게 말하면, 마땅히 서예는 그 사람의 성격·기질·학양과 같다는 것을 가리켜야지 결코 그 사람의 도덕을 가리켜서는 안 된다. 사람의 도덕관념은 시문에서 종종 논술로 반영할 수 있으나 서예는 단지 추상으로 그 사람의 개성·기질을 체현하는 것이지 윤리 도덕이나 정치적 관념을 체현할 수 없다. 물론 어떤 서예가가 신봉하는 윤리·도덕·사상·정치적 신념은 수양의 한 방면이 될 수 있고, 또한 이것이 개성·기질에 영향을 줄 수 있다. 그러나 이는 자신도 모르게 감화되어 그 안에 함유하는 것으로 매우 추상적 서예에서는 이를 분명하고 확실하게 나타낼 수 없다. 수양의 성분은 매우 복잡하니, 여기에는 허하고 넓으며 깊은 개념이 있다. 후천적으로 배운 것은 장기간 쌓이면서 선천적인 개성·기질을 풍부하게 심화시킨다. 서예에서 나타나는 개인 풍격은 이와 같은 개성·기질과 서예 공력의 합체이다. 전자는 정신을 깃드는 서예의 혼이고, 후자는 형식과 기교인 서예의 법도이다. 서로 다른 선천적 개성·기질과 후천적 수양, 그리고 서로 다른 생활경력에 학서 과정과 방법을 더하면 필연적으로 서로 다른 서예 풍격이 형성될 뿐이다.

고대의 서예를 보면, 대부분 실용을 목적으로 삼아 나타난 작품임을 알 수 있다. 비록 이것들을 작품이라 일컫지만 실제로는 결코 전적으로 서예의 정취를 표현하여 나온 것이 아니다. 이것들은 현재 전시회에서 순전히 감상을 목적으로 삼는 서예 창작과는 구별이 있다. 예를 들면, 갑골문·종정이기·전명·와당·비문·묘지명과 대량의 묵적인 간독·명정·번신·시문의 초고 및 사경·신찰 등은 모두 실용에 의해 제작하고 실용품에 의지하여 존재할 뿐이

14) 傅山,『皇全祖望撰傳』: "弱冠學唐晉人楷法, 皆不能肖. 及得松雪香山墨跡, 愛其圓轉流麗, 稍臨之, 則遂亂眞矣. 已而乃愧之曰, 是如學正人君子者, 每覺其觚棱難近, 降與匪人游, 不覺其日親者. 松雪曷嘗不學右軍, 而結果淺俗, 至類駒王之無骨, 心術壞而手隨之也."(李放,『皇淸書史』卷二十七)

다. 그러므로 이것들의 역사적 가치는 서예에 있을 뿐만 아니라 역사를 증명하는 데에도 사용된다. 따라서 이것들은 고대의 과학·정치·경제·군사·민속·문화의 각 방면에 모두 연구할 가치가 있다.

문인서예 관념의 확립과 서예 창작 의식이나 개성 풍격의 관념이 날로 강해지는 역사의 발전은 원래 실용의 작품 형식에서 나와 점차 순수 감상의 작품 형식으로 변하였다. 예를 들면, 수권·책혈 형식은 원래 문서·전적·장주에 사용한 것이나 이후 순수 감상·수장에 사용되면서 형식이 바뀌었다. 비록 벽에 걸어놓을 수 없으나 펼쳐서 감상할 수 있고, 합쳐서 소장하기에 편리하므로 문인 사대부들이 좋아하였다. 선면에 글씨를 쓰면 우아한 정취가 있으나 부채는 원래 더위를 떨치는 실용품이었다. 명가들의 서화를 부채에 깃들이면 예술품이 되기도 한다. 이는 이미 몸에 지니면서 더위를 떨치거나 작품 감상 두 가지로 사용할 수 있다. 둘로 나누어 액자에 넣거나 실내에 걸어놓고 수시로 감상할 수 있다.

현재 볼 수 있는 전국시기와 한나라 비단의 그림은 권축의 전신이다. 이후 괘축은 이로부터 발전하였다. 괘축은 또한 대련·중당·조폭 등의 형식으로 나뉘었다. 이러한 형식은 길게 걸 수 있고, 또한 말아서 수장하기에 편리한 명나라 이후 중요한 장황이었다. 이는 순수한 감상의 형식이다. 이러한 형식이 광범위하게 유행했다는 것은 서예의 사회 수요에 또 다른 중대한 변화를 상징하고 있다. 서예가의 예술 창작이 순수한 감상용이 되었다면, 감상자로서 이는 정신적 향락의 작품이라 하겠다. 서예가는 창작에서 성정을 펴내었지만, 이는 어느 정도 사회 심미 취향을 겸한 것이어서 모든 것을 성정에 맡겼다고 할 수 있다. 감상자 혹은 구매자들이 이러한 작품을 요구하였기 때문에 작가의 성정·심미·정취도 어느 정도 공감한 결과이다. 그러므로 이러한 형식이 흥성한 것은 서예의 창작과 심미가 합일을 이루면서 발전 단계에 진입하였음을 표명하는 것이다. 이는 서예가의 성령·정취를 감상자들이 적극적으로 유도하였고, 또한 감상자의 심미 취향이 서예가에게 반작용한 것이다. 사회가 순수한 감상용 작품을 요구한 것은 전업 서예가들의 출현을 조성하였으니, 이는 새로운 사회의 분업이라 하겠다. 서예가들이 생활을 위한 수단으로 작품을 하게 된 것은 과거 문인서예가들이 대부분 관료였던 역사를 개변하였다. 이러한 역사적 조건 아래 비로소 '양주팔괴' 및 많은 전업 서화가들이 나타났다. 그들은 창작에서 자신의 개성을 발휘하여 세상에 자신의 서예미와 서예관을 선전하며 그들의 요구를 만족하게 하였다. 이와 동시에 세상 사람들에게 자신의 예술 견해를 인도하여 그들의 심미관을 바꾸게 하였다. 이때 서예는 진정한 의미에서 순수한 창작시대에 진입하였다. 개성 풍격은 더욱 선명하고 강하게 표현하였으니, 이는 명나라 중기 이후와 청나라 서예창작의 공통된 특징이다.

제4절 고전주의·낭만주의 풍격

서예의 변천은 동진시기에 이르러 왕희지의 맑고 아름다우며 표일한 서풍을 최고의 성취로 삼았다. 이는 금체서의 법도완비와 정형화, 그리고 서체 변천의 종결을 상징한다. 그리고 왕헌지는 부친의 서예 성취의 기초 위에서 진일보 발전하여 내엽법을 외탁법으로 변화시켜 필세를 더욱 확장하며 연미함에 호탕한 기개를 더하였다. 1600년간 서예 풍격의 발전이 계속되면서 금체서를 주요 형식으로 삼고, '이왕'과 '종장'의 양대 서예미와 필세는 원류가 되었다. 여기에 무궁한 변화는 개인 풍격·단체 풍격·지역 풍격·시대 풍격을 낳았다. 천여 년의 서예 풍격의 변화를 보면, 양대 유파의 흥망성쇠가 역사의 조류를 좌우하였다. 이는 바로 고전주의와 낭만주의이다. 한 시대 혹은 일정한 역사시기에서 종종 하나의 유파가 주류를 이루면 다른 유파는 버금에 처해 있었다. 이외에 동일한 유파라도 서로 다른 시대의 조건 아래 다른 시대의 특징을 나타내었고, 같은 유파에 속한 서예가들의 작품도 다른 개성의 특징을 나타내었다.

양대 유파는 각각 특징이 있다. 고전주의 유파는 '이왕' 및 당나라 대가의 풍격·법도를 전범으로 삼아 뜻을 두고 경영하며, 이성 중시를 모방하면서 전아하고 장중한 풍격을 나타내었다. 이러한 유형의 서예가는 대부분 고법 지상주의 논자들이었다. 심미관과 창작에서 개성은 차등의 지위에 처해 있었다.

낭만주의 유파는 자아를 중심으로 삼고 성정을 펴내며, 비록 옛사람 법도를 스승으로 삼았으나 자신에게 필요한 수단으로 여겼기 때문에 법도는 차등의 지위에 처해 있었다. 이러한 유파의 서예가들은 대부분 성격이 특별히 뛰어난 사람들이었다. 혹은 벼슬에서 뜻을 잃고 자신의 성정을 필묵에 깃들여 오만하게 굴면서 더욱 자아의 가치를 중시하였다. 이러한 유파의 서예가들은 창작에서 법도를 따르지 않고 어느 정도 반역의 성격을 갖추었다. 그들은 정신·도리로 법도를 파악하고 개성으로 법도에 대해 취사선택을 하며, 연찬과 표현을 요지로 삼지 않았다. 이러한 유파의 서예가들은 재기가 뛰어났고 풍부한 창조력이 있었으며, 풍격은 각자 다르고 개성은 매우 강하였다. 그러나 그들 작품은 종종 성정을 중시하고 법도를 소홀히 하였기 때문에 서예 풍격 및 수준이 안정되지 않았다. 심지어 어떤 서예가의 작품에서 좋은 것은 다른 사람이 넘볼 수 없을 정도나 열등한 작품은 이와 비교할 수 없을 정도여서 천양지차가 있었다. 이러한 유파에서 성취를 이룬 사람들이 비교적 적다. 왜냐하면, 재능·담력·식견이 모두 당시 사람을 뛰어넘고, 사상도 얽매이지 않아야 비로소 이러한 경지에

들어갈 수 있기 때문이다.

양대 유파 사이에 때로는 절충형의 서예 풍격이 있다. 이러한 유형의 서예가는 경향이 선명하지 않고, 고전주의처럼 고법을 숭상하는 데에 만족하지 않으며, 또한 낭만주의 서예가처럼 성정이 편파적이거나 방종한 기질도 갖추지 않으면서 양파 사이에서 노닌다. 이 가운데에서 뛰어난 서예가는 비록 법도를 연구하나 근엄하지 않고, 비록 성정을 연구하나 모든 정취를 다하지 않는다. 비교적 중도를 지키고, 심후한 전통 공력이 있으며, 스스로 새로운 뜻을 나타내기도 한다.

고전주의 유파는 왕희지의 법도를 숭상하는 풍토에서 형성되었다. 이는 남조에서 온양하여 '이왕'의 서예를 본받아 법도를 정리하고 총결하였다. 진·수나라에 이르러 남북의 서예 풍격이 합류하자 천하의 서예는 모두 왕희지 서예 체계로 귀속하였다. 당시 유명한 서예가 지영은 왕희지의 7대손으로 근엄하게 왕희지의 법도를 준수하고 거칠게 표현하여 왕희지의 법도를 선양하며 확대하는 데에 직접 중요한 작용을 하였다. 이후 또한 당 태종의 제창이 있어 위에서부터 아래에 이르기까지 왕희지 서풍을 배우는 풍토가 일어났다. 왕희지의 서예 풍격을 종주로 삼은 서예가들은 비록 그들의 서예 면모가 모두 같지 않지만, 분명히 모방의 의미를 드러내었다.

이 시대의 서예창작과 이론연구는 모두 흥성하였다. 서예가들은 한편으로 이론에서 왕희지의 법도를 총결하여 법칙을 확립하고 후학들을 지도하였으며, 다른 한편으로는 왕희지 서예를 기초로 삼아 남북조의 정화를 섞고, 여기에 개성을 발휘하여 자신의 풍격을 창조하였다. 이를 보면, 당나라 사람은 왕희지를 숭상하여 전범으로 삼고, 대부분 이를 법도로 취해 창조정신을 얻었음을 알 수 있다. 그러므로 많은 발전을 하면서 이옹·안진경·유공권 등에 이르러 당나라의 법도를 창립하여 왕희지의 법도와 더불어 후세에서 숭상을 받는 고전이 되었다. 그들은 옛것을 스승으로 삼는 데에 적극적이고 진취적인 정신을 갖추었다. 그러나 송나라의 채양에서 원나라의 조맹부에 이르기까지 복고의 풍조를 제창하고 진·당나라의 법도를 추구하였으나 이미 적극적이고 진취적인 것이 피동적 모방으로 변하였다. 그들이 스스로 만족하는 의식은 창조적 의식과 거리가 멀고, 고전주의의 서예관은 실질적으로 소극적이고 보수적이었다.

이러한 유파의 발전은 명나라 초기와 중기에 이르러 심도·심찬·송수·송광을 대표로 삼아 더욱 곤란한 경지에 들어가 더는 세력을 떨칠 수 없었다. 이후 동기창이 있어 적극적이고 진취적인 정신으로 진·당나라의 법도를 추구하여 서예 풍격과 정신에 어느 정도 새로운 뜻이 있었다. 그러나 이상에서 말한 역사적 추세를 구제할 수 없었다. 이렇게 곤란한 상황은

청나라 초기까지 지속하였다. 이러한 퇴폐적 풍토를 쇄신하려면 반드시 새로운 길을 열어야 한다. 그러므로 청나라에서 비학 풍토가 크게 일어난 것은 역사의 필연적인 일이라 하겠다. 식견이 탁월한 서예가들은 참모습을 잃은 번각본을 버리고 비명·묘지명에서 필법을 찾아 새로운 고전주의를 수립하였다. 금체서가 다시 크게 일어나 명가들을 배출하였을 뿐만 아니라 전서·예서의 부흥을 조성하였다. 새로운 고전주의 서예가들은 새기거나 주조한 명문과 '종왕'의 필세·필법을 암암리에 합하였으나 형체와 면모를 직접 답습한 것이 아니었다. 명문들은 묵적에 따라 새기거나 주조하였고, 자연적인 풍화작용과 박식을 거쳤으며, 다시 탁본 등의 공정을 거쳐 비로소 범본으로 나타났다. 이러한 범본은 각종 공구·재료의 작용을 거쳤기 때문에 서예미의 정취가 풍부하고 다채로워 묵적·각첩보다 훨씬 뛰어났다. 이는 바로 새로운 고전주의 서예 풍격이 형성된 근거의 객관적 조건이고, 또한 청나라 비학 풍토에서 금석기가 물씬거리는 기본적 특징을 나타내었다. 비학 서예가들이 법도를 취한 대상은 북조의 비판을 중심으로 삼았는데, 이러한 북조의 비판들은 대부분 민간과 각공의 손에서 나왔기 때문에 질박하고 천진하며 의외적인 정취가 많았다. 그러므로 비학 서풍은 금석기와 질박한 기운의 결합이라 하겠다. 이렇게 새로운 서예미의 특징은 비를 숭상하던 신고전주의와 옛날 고전주의 문인서예와 선명한 대비를 형성하였다. 전자는 금석기가 뛰어나 질박하고 천진하며, 후자는 서권기가 뛰어나 연미하고 소탈하다. 이러한 국면은 발전하여 청나라 말과 민국 시기에 이르러 인쇄술의 발달로 대량의 옛사람 묵적 영인본이 나와 서예를 배우는 조건이 크게 나아졌다. 이로부터 비와 첩의 합류와 신구의 고전주의 겸비는 새로운 국면으로 나타나 서권기와 금석기가 결합하는 서예미의 특징을 나타내었다.

낭만주의 서예가는 역대로 많지 않고, 단지 각 시대에 몇 사람만 나왔을 뿐이다. 이러한 서예가들은 좋은 예술가의 품성과 소질을 갖추었다. 그러나 그들의 심미 정취와 창작 충동은 종종 한쪽에 치우쳐서 극단적으로 표현했기 때문에 성취는 매우 높음과 동시에 어느 정도 제한성을 나타내었다. 특히 필법에서 종종 공교함과 졸함을 따지지 않았기 때문에 어떤 부분은 분명한 결함이 있으나 바로 이것 때문에 비로소 구속받지 않고 성정에 맡게 작품을 제작할 수 있었다. 그러므로 표현 기교에서 결함이 있는 곳은 약점이지만, 또한 이를 미완성의 미라 할 수 있다. 왜냐하면, 전체 성정을 나타내는 과정에서 이는 필세를 따라 존재하고, 전체적으로 특별히 타탕하지 않다고 느끼지 않기 때문이다.

낭만주의 서예 풍격의 형성과 발전은 위로 왕헌지까지 거슬러 올라갈 수 있다. 옛날 뜻에서 모두 벗어나 자유분방하게 펼친 것은 확실히 낭만주의 유파의 시조라 하겠다. 당나라 장욱·이백·회소·고한 등에 이르러 낭만주의 유파는 상당한 규모를 갖추었다. 오대의 양응

식을 거쳐 송나라에 이르러 소식·황정견·미불 등이 힘써 제창하여 낭만주의 서예 풍격을 시대의 조류로 만들었다. 서예미와 정취는 진나라의 표일한 운치와 당나라의 웅건하고 선종의 공허하며 신령함을 목표로 삼아 대담한 창조와 새로운 것을 표방하여 탁월한 성취를 이루었다.

원나라에 이르러 복고주의가 천하를 풍미하였으나 양유정을 비롯한 소수 서예가가 송나라 '상의'서풍의 정신을 계승하여 개성적 특색을 나타내었다. 명나라 중기 이후 고전주의는 날로 쇠락하여 다시 일어나기 어려웠다. 이때 문예 영역에서 낭만주의가 떨치고 일어남에 따라 서예에서도 진헌장·축윤명·서위·장서도·황도주·예원로·왕탁·부산 등을 대표로 삼는 낭만주의 서예 풍격이 서예사에서 최고봉을 이루었다. 이러한 풍토는 청나라 초기에 이르러 점차 평정함으로 향하였다. 현대의 서예에서 성정·정취의 표현은 으뜸으로 삼고, 필세·법도의 인식은 버금으로 삼는다. 따라서 명나라 중기에서 청나라 초기의 낭만주의의 대가들은 서예 풍격사에서 매우 높은 지위에 있다고 하겠다. 그들은 각자의 성정을 무르익게 발휘하여 개성의 지상주의와 성정을 중시하는 경지를 이루었다. 그러므로 이 시기의 서예 풍격은 변화가 가장 많다. 이러한 유파의 서예 풍격은 청나라 건륭 연간(1736~1795) 양주팔괴와 비학 서예가들에게 많은 영향을 주었다.

낭만주의 서풍의 흥성은 문인화 흥성과 서로 짝을 이루었다. 당나라 왕유가 문인화풍을 연 이후 송나라에 이르러 소식·미불 등이 크게 고취하고 제창하며 법도에 얽매이지 않고 성정을 펼치는 것을 주장하였다. 원나라 예찬·오진 등은 바로 이에 대한 실천자들이다. 문인화의 발전은 명나라에 이르러 진순·서위·진홍수, 청나라 초기 주탑·도제선사 등의 명나라 유민 서화가들이 더욱 무르익게 성정을 나타내었다. 이러한 유파의 흥성 과정과 낭만주의 서예 풍격은 서로 일치한다. 탁월한 성취를 이룬 문인화가는 동시에 낭만주의 서예가이기도 하니, 진정한 문인화는 낭만주의 예술이며, 정신과 실제는 낭만주의 서예와 서로 일치한다. 이 또한 낭만주의 서예 유파의 발전에서 소홀히 할 수 없는 것 중의 하나이다.

제6장 아일의 운치

제1절 신체서

316년 서진이 망하자 중원의 사대부들이 강남으로 달아나 다음 해 동진을 건립하였다. 이로부터 동진·송·제·양·진나라가 근 300년간 강남에 치우쳐서 한족의 정권을 유지하였다. 북방의 인구가 대거 남방으로 옮기자 새로운 한족 정권이 남방에 건립되어 정치·경제·과학·문화의 중심도 북방에서 남방으로 옮겨졌다. 강남으로 이주한 중원 사대부와 강남 본토의 사대부들은 서로 미묘한 모순 투쟁에서 평형을 유지하면서 공동으로 강남에 치우친 왕조를 옹호하였다. 이 시기는 동진·양나라 말기 두 차례의 화란을 제외하고 남조에서 지나친 경쟁의 파괴가 발생하지 않았으며, 생산력도 점차 발전하였다. 황하와 양자강 유역의 경제·문화는 창조성의 융합에서 매우 높은 성취를 이루었다. 동진시기는 남조에서 한나라를 계승하여 당나라를 열었던 중요한 전환기였다. 이 시기의 경제·문화의 성취는 당나라의 흥성에 필요한 준비였다.

사대부들은 정치·경제에서 특권을 누렸고, 생활은 매우 부유하였으며, 지위는 온건하였다. 그들은 북방에서 성행하기 시작한 현학을 남방에 가져왔는데, 현학·청담 및 세속에 구애받지 않는 풍토가 만연하였다. 이 시기의 사상은 범문란이 『중국통사』에서 다음과 같이 말한 것과 같다.

> 경학·철학·종교로 말하면, 서진시기 이전은 아무래도 구속되어 전개하지 못한 특징(위·서진 시기의 현학은 양한 경학에 대한 전개의 표현이었으나 여전히 노·장의 학문에 구속되었음)을 벗어나지 못하였다. 동진이 일어남으로부터 각 부문은 모두 구속 없이 전개하기 시작하였다.[1]

1) 范文瀾, 『中國通史』: "就經學哲學宗敎說, 西晉以前, 總不離拘執不開展的作風(魏及西晉玄學, 對兩漢經學是開展的表現, 但仍拘執於老莊之學), 自東晉起, 各部門都無拘執地開展起來."

불교는 이 시기에 각 방면에 대해 큰 영향을 주었다. 현학가들이 불교의 이치를 탐구한 것은 서진시기에 비해 보편적이고 깊게 들어갔다. 그들은 철학에서 불교의 이치를 취하였고, 문학에서도 현학과 불교를 병용하였다. 도교는 불경을 본받아 크게 도경을 만들었고, 유학도 불학의 의소義疏를 취해 유학 경전의 의소를 만들었으며, 심지어 어떤 것은 불교의 이치로 유학을 해석하기도 하였다. 도교도 유학과 융합하였다. 예를 들면, 갈홍의 『포박자』내편 20편은 신선 도가의 설이고, 외편 50편은 유가에 속한 것이다. 일부 승려는 유가의 윤리 도덕에 대해 찬동을 표시하고 열심히 연찬하였다. 당시 유학은 현학의 영향을 받아 뜻과 이치에서 새로운 의미를 탐구하였다. 현학은 일찍이 위나라 때 하안의 『논어집해』, 왕필의 『주역』이 있어 공자를 성인으로 존중하고 받들었다. 그들은 유학이 아직 세상에 유행하지 않았을 때 특별하고 교묘한 생각으로 현학의 관점을 사용하여 유교를 옹호하였다. 그들의 저작은 동진시기에 학궁이 건립된 이후 표준 주석본이 되었다. 이를 보면, 당시 사상계에서는 현학·유학·도교·불교의 합류를 형성하고 서로 영향을 주었던 복잡한 국면이었음을 알 수 있다. 그러나 문학·예술의 창작으로 말하면, 예술 정취와 미학 경지의 추구는 현학·불교의 영향이 가장 컸다.

> 문학·예술로 말하면, 한·위·서진시기는 아무래도 고졸한 특징을 벗어나지 못하였다. 동진이 일어남으로부터 각 부문은 계속하여 새롭고 교묘한 경지에 진입하였다.[2]

당시 신문예 형식 및 이론은 모두 큰 건설에 진입하였다. 서예에서 종요의 질박함을 왕희지의 연미함으로 변화시킨 중대한 서예미 변천은 당시 시문 및 회화 등 여러 방면과 함께 걸음을 같이 하였다. 이를 보면, 이는 필연적 역사의 조류였음을 알 수 있다. 이는 동진시기 사대부의 문학·예술가들에게 역사의 중대한 사명을 부여하였다. 그러므로 문학·예술의 새로운 심미관과 표준을 확립하면서 성정·정취의 표현을 요구하였을 뿐만 아니라 형식·기교에서도 힘써 연미함을 추구하였다. 이에 당시 문예 작품은 조탁·제련을 통해 힘써 연미하고 정미하며 공교함을 추구하여 형식미에서 시대의 획을 긋는 위대한 성취를 이루었다.

사부에서 곽박은 사물을 묘사한 거장으로 삼았고, 도연명은 뜻을 서사한 뛰어난 고수로 삼았다.

시의 영역에서는 사령운이 산수시를 창조하였고, 안연지는 대우시를 창조하였다. 고체의

2) 上同書: "就文學藝術說, 漢魏西晉, 總不離古拙的作風, 自東晉起, 各部門陸續進入新巧的境界."

오언시는 한나라 말 건안 연간(196~220)과 서진시기 태강 연간(280~289) 두 차례 최고봉에 올랐고, 남조시기에 이르러 특히 양나라 때 율시의 새로운 경지에 들어갔다.

회화의 영역에서 걸출한 인물화가는 대규 · 고개지 · 육탐미 · 장승요가 있었고, 왕이는 동진시기 산수화 풍토의 선구였다. 남조의 송나라에 이르러 종병 · 왕미는 뛰어난 산수화가이면서 산수화론이 있어 이로부터 산수화가 확립되었다.

서예의 영역에서 '이왕'은 신체서의 영수로 그들의 서예 풍격은 동시대와 남조의 문인 사대부들에게 많은 영향을 주었다. 왕씨 집안을 중추로 삼아 · 동진 · 송 · 제 · 양 · 진나라에서 '이왕'의 서예 풍격에 속한 많은 서예가가 나타났다. '이왕'의 새로운 형체 · 형식 · 법도는 이후 천여 년 동안 영향을 주어 역대의 모범으로 받들어졌다.

이와 동시에 문학의 형식 · 법칙 · 이론도 서로 이어서 건립되었다. 시문에서 중요한 것으로는 유협의 『문심조룡』과 종영의 『시품』 등이다. 양나라 유협의 『문심조룡』은 문학의 창작 방법 · 예술형상 · 예술 풍격 · 내용 · 형식 · 계승 · 혁신 · 감상 · 비평 등의 기본 문제를 나열하여 모두 심각한 논술을 한 고대문학 이론 · 비평의 거작이다. 종영의 『시품』은 『모시 · 서』가 제시한 부賦 · 비比 · 흥興에 대해 진일보 발휘를 하여 시가 창작에서 형상 사유 연구의 심화를 촉진하였다. 그는 또한 시를 상 · 중 · 하의 삼품으로 구분하고, 품마다 또한 세 등급으로 나누어 시를 품평하고 논하는 선구를 열었다.

회화에서 두드러진 사람은 동진시기 고개지가 '전신론'을 건립하여 형태로 정신을 그리고, 생각을 옮겨 묘함을 얻는 창작 사상을 제시하였다. 제나라 사혁은 『고화품록』의 서문에서 진일보하여 '육법'을 제시하면서 계통적인 회화이론을 창립해 천여 년간 회화 창작의 기본법칙과 심미표준을 이루었다.

서예에서는 위부인의 『필진도』, 왕희지의 『제위부인필진도후』 · 『필세론십이장병서』[3], 남조 송나라 양흔의 『채고래능서인명』, 우화의 『논서표』, 제나라 왕승건의 『논서』 · 『필의찬』, 양나라 도홍경의 『여양무제논서계』, 원앙의 『고금서평』, 양 무제의 『관종요서법십이의』 · 『초서장』 · 『답도은거논서』, 유견오의 『서품』 등이 장관을 이루었다. 이러한 글들은 서학의 각 방면에서 처음 규모를 갖추고 서예의 결체 · 용필 · 장법 · 묵법 · 창작론 · 수양론 · 품평표준 · 서체연혁 · 서예가전기 · 서예교학 등 모든 것을 언급하였다. 특히 우화가 『논서표』에서

3) 역자주 : 이상의 『筆陣圖』 · 『題衛夫人筆陣圖後』 · 『筆勢論十二章幷序』의 작자와 시대에 관해서는 역대로 쟁론이 있었으나 가장 늦게 잡아도 육조시기에 아직 나오지 않았을 것이다. 그러나 설령 육조시기 사람의 서론관으로 보아도 또한 가치가 있다. 이 중에서 많은 논술은 후세 서예를 배우는 사람들에게 많은 계발을 주기 때문에 마땅히 경시할 수 없다.

"옛날은 질박하고 지금은 연미하다[古質而今姸]."는 것과 왕승건이 『필의찬』에서 "신채는 으뜸이고, 형질은 버금이다[神采爲上, 形質次之]"라고 한 신채론과 "마음과 손이 성정에 도달한다[心手達情]"라는 창작론은 매우 중대한 서예미학의 가치를 갖추고 있다.

동진시기의 서예는 세 가지로 분류할 수 있다. 첫째는 척독·문장이고, 둘째는 비명·묘지명이며, 셋째는 사경이다. 이 중에서 첫 번째 유형이 주류를 이루었다. 동한시기에 종이를 발명한 이후 사회는 죽목·비단·종이를 병용하는 시대에 진입하였다. 그러나 종이의 응용은 아직 많이 보이지 않았고, 서진·동진시기에 이르러 보편적으로 종이와 비단을 사용하였으며, 죽목의 간독은 점차 없어졌다. 종이의 응용에 대해 조희곡은 『동천청록집』에서 다음과 같이 말하였다.

> 종이는 높이가 1척 이상이고, 길이는 단지 반에 그쳤다. 진나라 사람이 사용한 것은 대체로 이와 같았으니, 〈난정서〉의 솔기로 증험하여 볼 수 있다.[4]

서진시기 명가 육기와 이왕의 작품과 누란에서 출토된 무명씨의 글씨로 증험하면, 진나라에서는 비교적 큰 폭의 정제된 종이가 없었음을 알 수 있다. 척독·원고도 이와 합하면서 서진·육조시기 서예가의 특색이 풍부한 형식을 이루었고, 동진시기의 서예는 이러한 시대 풍모를 그대로 체현하였다. 우아하고 표일한 운치의 서예미의 경지는 바로 이 시대 문인 사대부들이 청담을 숭상하는 풍토에서 필묵 및 글자와 행간에서 자연스럽게 표현하였다. 이러한 서예 풍격의 걸출한 대표는 바로 왕희지였다. 그는 서예미의 경지에서 최고봉에 올랐을 뿐만 아니라 앞을 계승하여 뒤를 열어 준 중요한 인물이었다. 신체서인 초서·행서·해서가 한·위나라로부터 서진시기를 거쳐 변천하고 발전하여 성숙하는 과정에서 그는 원만하고 뛰어나게 초서·행서·해서에 각각 완비한 형식과 법도를 완성하였다. 이는 철저하게 예서 필법에서 벗어나 완전한 성취를 이룬 새로운 서체였다. 왕희지는 북방 서예의 근골을 남방 서예의 풍운에 합하여 질박함으로부터 연미함으로 바꾸었다. 왕헌지는 이러한 기초 위에서 새로운 정취를 나타내어 소탈하고 호방함으로 향하였다. 이후 역대 서예가들은 '이왕'의 기초에서 각각 변화를 모색하여 천여 년 동안 쇠하지 않았다.

비명·묘지명은 양나라 이전 옛날 서체를 연속해 종요의 필세·필법을 기본으로 삼고 여기에 다시 돌에다 새긴 공예제작 요소를 더하여 별도의 고졸하고 천진한 면모를 갖추었다.

4) 趙希鵠, 『洞天淸錄集』: "其紙止高一尺許, 而長只有半. 蓋晉人所用, 大率如此, 驗之蘭亭狎縫可見."

예를 들면, 〈왕흥지부부묘지명〉·〈찬보자비〉·〈찬룡안비〉·〈유회민묘지명〉·〈유대묘지명〉 등은 북조의 여러 각석과 자못 근사하며 같은 근원에서 나왔다. 양나라의 〈예학명〉·〈소담비〉·〈소부묘지명〉·〈왕모소묘지명〉 등은 비록 서예 풍격이 각기 다르나 모두 '이왕' 계통의 서예에서 변화한 것이다. 이에 이르러 유명한 글씨를 고찰하면, 남조 서예 풍격은 척독·문장·비명·묘지명을 막론하고 모두 일치를 이루고 있음을 알 수 있다. 아울러 감상에서도 이 시기의 서예는 날로 근엄함을 좇는 추세로 발전하여 '이왕'의 서예가 후인들에게 점차 규범화되었음을 알 수 있다. 뜻이 법도를 구하려는 데에 있는 필연적 결과는 이후 지영의 〈진초천자문〉에서 충분히 체현되었다. 이는 역사의 필연적 발전 추세로 당나라에 이르러 '상법' 서풍을 이끌었다.

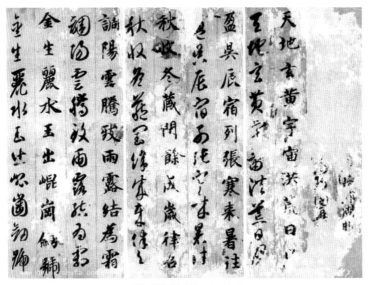

지영, 진초천자문眞草千字文

제2절 왕희지의 서예

1. 왕희지 서예의 경지

진나라는 문벌을 세웠는데, 당시 왕·사·치·유씨의 가문은 정치에서 상당한 권력을 가졌던 귀족들이었다. 왕희지는 이 중에서도 권력이 가장 강하였던 왕씨의 출신이었다. 그는 서진시기 혜제 태안 2년(303)에 태어나 동진시기 목제 승평 5년(361)에 죽었다.[1] 자는 일소逸少이고, 일찍이 우군장군을 지냈던 까닭에 '왕우군王右軍'이라고도 일컬으며, 지금의 산동성 임기낭야 사람이다. 부친 왕광王曠은 동진시기 사대부의 영수 왕도王導의 사촌 동생으로 진사는 『서소사』에서 "행서·예서(즉 해서)를 잘 썼다."[2]라고 하였다. 벼슬은 회남태수·단양태수·회계내사를 지냈고, 서진이 망할 때 그는 제일 먼저 양자강을 건너가 별도의 새로운 왕조를 세울 것을 제창하였으며, 진 원제를 신정권의 대표로 옹립하였다. 왕도는 동진시기 조정에서 가장 큰 공신이었다. 그는 현담가일 뿐만 아니라 노련한 정치가였다. 동진시기 조정의 안정을 위해 현학사상을 정치에 운영하여 조용함으로 움직임을 제어하고, 하나로 만개를 다스리며, 간결함으로 많은 것을 다스림을 주장하였다. 그는 북쪽의 왜구가 나라를 넘보는 정치적 형세에서 조용히 진을 치고 군중의 성정을 편하게 하는 정책을 실행하였다. 작은 살림보다 큰 강령을 정치의 지도방침으로 삼아 황실과 사대부, 북방 사대부와 남방 사대부 및 북방

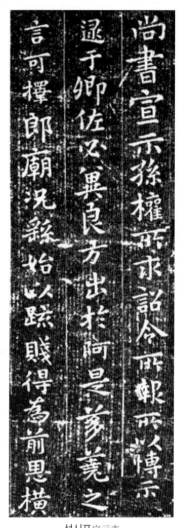

선시표宣示表

1) 역자주 : 왕희지 생졸년에 대해서는 이전까지 303~361, 307~365, 321~379년이라는 세 가지 설이 있었다. 그러나 2006년 2월 8일 절강성 『紹興晚報』에 왕희지 부인 郗璿의 묘지명 탁본을 발표한 것에 의지하여 303~361년으로 확정할 수 있다.

2) 陳思, 『書小史』: "善行隸書."

사대부 사이의 모순을 힘써 조화시키고 성공적으로 몇 종류의 세력을 서로 견제하도록 하여 안정된 정국을 유지하며 능률적으로 북쪽 왜구를 막았다. 왕도가 죽은 뒤 사안이 집정하여 왕도를 본받아서 그의 정책을 계속 실행함으로써 동진의 왕조는 104년간 유지할 수 있었다. 왕도는 글씨를 잘 썼는데, 특히 행초서는 종요·위관의 법도를 스승으로 삼았다. 전하는 말에 의하면, 서진 말기 난을 당하여 강남으로 피난을 갈 때 종요의 〈선시표〉를 띠에 품고 양자강을 건넜다고 한다. 왕희지가 종요의 〈선시표〉를 임서한 것이 후세에 전해지고 있는데, 이처럼 종요의 글씨를 배울 좋은 조건이 있었기 때문에 가능한 일이었다.

왕희지는 심후한 가학 연원이 있었다. 어렸을 때 위부인에게 글씨를 배운 이후 부친을 통해 역대 명작들을 두루 보았다. 이에 처음 배운 것을 바꾸게 하고 여러 서예가의 장점을 넓게 취할 수 있었다. 그는 양자강을 건너 북쪽 명산을 유람하면서 이사·조희 등 글씨와 허하에서 종요·양곡 등 대가들 글씨를 보았고, 낙하에서 채옹의 〈희평석경〉과 사촌 동생 왕흡이 사는 곳에서 〈화악비〉 등을 본 뒤 안목이 크게 넓어져서 서예의 큰 발전이 있었다.

왕희지 숙부 왕이도 그의 선생이었다. 왕이는 서화에 뛰어났는데, 양흔은 『채고래능서인 명』에서 "해서를 잘 써서 삼가 종요의 법도를 전하였다."[3]는 기록을 참고 할 수 있다. 역대 서화가에서 그는 무시할 수 없는 인물이었다. 『역대명화기』에서 왕이는 양자강을 건너간 이후 동진시기 서화에서 제일이었다고 하였다.[4] 왕승건도 『논서』에서 다음과 같이 말하였다.

> 왕희지 이전에 오직 왕이가 최고였다. 그림은 진 명제의 스승이었고, 글씨는 왕희지의 법도가 되었다.[5]

『역대명화기』에서도 왕이가 왕희지에게 서화를 가르쳤던 일이 기록에 보인다. 여기에서 그는 "그림은 이에 나 자신의 그림이고, 글씨는 나 자신의 글씨이다."[6]라고 하면서 왕희지에게 서화에 자신의 개성 특징을 표현할 것을 요구하였다. 이는 왕희지 서예의 성장과 이후 서예미에 심원한 영향을 주었다. 왕희지가 명성을 얻기 이전 진나라 서단에서 왕이를 서예의 최고로 삼았는데, 왕희지는 그의 서예와 높은 식견을 보고 들으며 익숙하게 하여 시작부터 평범하지 않았다.

3) 羊欣, 『采古來能書人名』: "能章楷, 謹傳鍾法."
4) 張彦遠, 『歷代名畫記』: "王廙過江後, 爲晉代畫畵第一."
5) 王僧虔, 『論書』: "右軍之前, 惟廙爲最, 畵爲晉明帝師, 書爲右軍法."
6) 張彦遠, 『歷代名畫記』卷五: "畵乃吾自畵, 書乃吾自書."

왕희지는 서화의 연찬 이외에 시문에서도 매우 높은 성취를 이루었다. 특히 변문은 서진의 여풍을 이어 개성적 특색을 나타내었다. 풍격은 고요하고 담담하면서 뜻을 나타내는 것을 주로 삼고 꾸밈을 일삼지 않았다. 문체는 변문·산문을 겸하였고, 특히 변문은 감히 동진시기 대가라 하겠다.

왕희지는 어려서부터 '골경骨鯁'이라 일컬었다. 젊었을 때 태위 치감이 사람을 보내 왕씨 집안에서 사위를 구하였다. 왕씨 자제들은 모두 긴장하였으나 유독 왕희지는 동쪽 평상에서 배를 내놓고 아무 일도 없는 것처럼 행동하였다. 치감은 크게 칭찬하고 딸을 그에게 시집보냈다. 왕희지는 재주가 뛰어났고, 정치에서는 심원한 안목이 있어 왕돈·왕도에게 인정을 받아 비서랑·정서장군유량참군·장사·영원장군·강주자사를 거쳐 우군장군·회계내사에 이르렀다. 그는 표기장군 왕술과 어렸을 때 이름을 나란히 하였으나 왕술을 깔보았다. 이후 왕술은 양주자사가 되었는데, 벼슬은 왕희지 위에 있어 그를 관리하면서 모든 것을 간섭하였다. 왕희지는 이를 부끄럽게 여기고 병을 핑계로 사직하였다. 그는 부모 묘 앞에서 다시는 벼슬에 나아가지 않겠다고 맹세하였는데, 이것이 바로 유명한 〈고서문〉이다. 이 두 가지 사실만 보더라도 왕희지의 성격을 알 수 있다.

왕희지는 벼슬을 떠난 이후 동진 사대부들과 산을 찾고 물에서 낚시하는 즐거움으로 지냈다. 명산을 유람하고 바다에 배를 띄우면서 "나는 마땅히 이것을 즐거움으로 삼아 죽을 것이다."라고 하였다. 그는 비록 정치적 안목이 심원하고 재주가 뛰어났으나 천성적으로 벼슬살이

왕희지, 고서문告誓文

하는 것을 받아들이지 못하였다. 대자연의 회포에서 그는 자족과 쾌락을 느끼면서 인생의 가치를 깨달았다. 그는 밖으로 자연을 발견하고 안으로는 자신을 발견하며, 자연과 자아가 서로 융합하여 세속을 초탈한 경지에 들어갔다.

　　강남의 수려한 산수는 동진시기 문학·예술의 각 분야에서 졸함을 버리고 공교함을 이루며, 질박함을 연미함으로 변하게 한 자연적 환경의 요소로 많은 문인 사대부들의 심경에 영향을 주었다. 여기에 그들의 여유가 있는 사회적 지위와 물질적 생활은 형식미를 정미하게 연구하는 데에 충분한 조건이 되었다. 이로부터 개성과 이성의 완미한 통일이 이루어졌다. 왕희지의 서예작품은 바로 이러한 시기에 연미하고 새로운 풍격의 전범이었다. 왕희지는 「난정시」와 또 다른 시에서 다음과 같이 말하였다.

　　　　쓸쓸하고 고요한 끝없음을 보며, 눈에 머무른 이치를 스스로 늘어놓았네. …… 모든 소리가 비록 참치를 이루더라도 나를 따름은 새롭지 아니함이 없네.[7]

　　　　먼저를 다투는 것은 나의 일이 아니고, 조용히 비추는 데에서 구함을 잊네.[8]

　　이를 빌려 왕희지 서예의 풍격·경지를 설명할 수 있다. "눈에 머무른 도리를 스스로 늘어놓았네."라는 것은 객체가 주체에서의 작용이고, 주체가 객체에 대한 심각한 인식이다. 그는 대자연에서 도야하고 천지 만물의 변화를 조화시키며, 자연의 규율과 변화의 법칙을 나타내었다. 이는 바로 서예는 추상적 필획으로 정감을 펴내는 예술이고, 문자를 소재로 삼아 무궁한 변화를 나타내며 조화를 이루는 형식미의 근거이다. 강남 대자연의 이치에 대한 체득과 계시는 왕희지가 마음에서 깨달은 도리이니, 이는 바로 신체서의 필세·필법에 포함된 내재적 이치이다.

　　"나를 따름은 새롭지 아니함이 없네."라는 것은 주체의 성정과 객체의 경물이 서로 융합한 경지이다. 왕희지의 성정은 즐겨 세속을 따르지 않고 감각이 예민하며 자아의식이 선명하였다. 자연 만물에 대해 새로운 뜻을 나타내어야 비로소 그의 마음은 감동하였고 여기에서 정취를 느꼈다. 자연에서의 새로운 경지는 그의 새로운 서예 풍격에 대해 심각하지 않은 계시가 없었다. 이외에 강남의 서예 풍모는 본래 북방과 다름이 있었다. 예를 들면, 오나라 〈곡랑비〉·〈갈부군비〉는 맑고 수려하며 윤택하여 북방의 웅건하고 졸하며 중후한 기개와는

7) 王羲之, 「蘭亭詩」: "寥閴無厓觀, 寓目理自陳. …… 群籟雖参差, 適我無非新."
8) 『文選』二十二行藥至城東橋詩注: "爭先非吾事, 靜照在忘求."

다르다.그 뿐만 아니라 남방에서 전해지는
금체서를 보면, 성숙으로 변천하는 과정이
북방보다 빠르다. 도홍경은 『여양무제논서
계』에서 다음과 같이 말하였다.

오나라의 서예

곡랑비谷朗碑 갈부군비葛府君碑

> 왕희지 오흥 이전의 모든 글씨가 아직
> 일컬어지지 않았다. 좋은 글씨는 모두
> 회계에 있었을 때 영화 10년(354) 이후
> 의 것이다.9)

이는 왕희지가 북방에 있었을 때 글씨는
아직 종요 서체의 필세·필법을 떠나지 않
는 것을 기조의 서예 풍격으로 삼았으나
절강성으로 옮겨온 이후 비로소 신체서를
확립하고 아름다움을 나타내었다는 말이다. 왕희지의 신체서는 북방과 남방의 서예 풍격을
융합하고, 여기에 자신의 성정을 합하여 재창조한 것이다. 그러므로 그의 서예는 우아하고
표일하며 맑은 운치가 있었으니, 이는 바로 남방의 기상과 성정을 합한 것이다.

"조용히 비추는 데에서 구함을 잊네."라는 것은 고도로 주체성을 체현한 것이다. 왕희지는
자연을 좋아했던 조용한 성격의 소유자였다. 그는 서예·회화·산수·거위를 좋아하였고,
해학과 친구들의 연회에서 성정을 나타내며, 구속을 원치 않았고 자아를 귀히 여겼다. 그러
므로 그가 벼슬살이에서 뜻을 얻지 못한 것은 필연적인 결과였다. 그러나 예술가로서의 그는
오히려 얻기 어려운 재능을 발휘할 수 있었다. 벼슬을 버리고 세속을 떠난 이후 산과 바다를
유람하며 자유로움을 느꼈다. 세상과 다툼이 없고 하나도 구할 것이 없어 몸과 마음을 깨끗
이 하며, 천성과 참된 성정을 시문과 필묵 사이에 나타내었다. 이는 바로 우아하고 표일한
서예 풍격의 심리학 근거이다.

옛사람은 왕희지 서예의 예술 경지와 서예미에 대해 많은 평을 하였다.

> 왕희지의 필법은 맹자가 인성을 말하고, 장자가 자연을 말하며, 종횡가의 유세와 같이 뜻과
> 같지 않음이 없으니, 다시 일반적 이치로 대할 것이 아니다.10)

9) 陶弘景, 『與梁武帝論書啓』: "逸少自吳興以前, 諸書猶爲未稱. 凡厥好跡, 皆是向在會稽時, 永和十許年中者."

진나라 사람의 법도는 평범하지 않으니, 서예도 그러하다. 왕희지는 또한 진나라 사람의 용과 호랑이이다. 필봉은 감추고 필세는 표일한 것을 보면, 마치 모든 병사가 재갈을 물고 본래 정한 명령을 펴며, 굳센 것을 꺾고 진을 함락시키는 데 애초에 힘을 수고롭게 하지 않는 것 같다. 흉중에 스스로 막히고 거리낌이 없는 까닭에 밖에서 형태로 이루어졌을 뿐 단지 배움이 쌓여 이를 수 있는 것이 아니다.[11]

왕희지 글씨의 필세는 옛날 법도를 한번 변화시켜 웅건하고 수려한 기운이 자연에서 나왔던 까닭에 고금에서 스승의 법도로 삼았다.[12]

왕희지의 서예는 바로 자연스럽게 만듦이 뛰어났으니, 어찌 배움이 쌓여 이루어진 것이겠는가? 의론하는 이는 서예에 천기가 있어 천성 중에 하나의 일임을 알지 못하고, 배우는 데에 특별히 구하고 법도로 나아갈 뿐이다.[13]

이상 여러 사람의 평은 모두 뛰어난 것으로 요점은 왕희지 서예에서 따라가기 어려운 점은 바로 자연스러움이라는 것이다. 이러한 경지는 천기가 흘러나와 이루어진 것이다. 천기는 성정에서 나오고, 법도는 단지 표현의 기교에 지날 뿐이니, 성정은 바로 서예의 영혼이다. 왕희지는 옛것을 스승으로 삼고 공력이 심후하였으며 시대의 변천을 따를 수 있었다. 아울러 신체서를 성공시키고, 형식의 기교도 완비하였다. 그는 또한 현학과 청담의 풍토에서 활약하였던 서예가였다. 현학은 개성을 강조하고 자연을 숭상하니, 왕희지의 개성과 바로 합한다. 그러므로 그의 서예는 자연에서 나와 서예미의 최고 경지에 도달한 필연적 결과를 낳았다.

왕희지 신체서는 서예 변천의 필연적 추세를 따르면서 천성·현학사상·심후한 서예 공력에 다시 강남의 자연미 경물의 여러 요소를 합한 산물이다. 이는 자연과 인공의 결합이고, 천성과 이성의 통일이다. 후세 서예가는 금체서가 고전주의·낭만주의·절충형에 속하는지를 막론하고 모두 이를 근원으로 삼아 변화를 확대하며 무궁무진한 서예 풍격의 면모를 나타내었다.

10) 黃庭堅, 『山谷題跋』: "右軍筆法, 如孟子言性, 莊周談自然, 從說橫說, 無不如意, 非復可以常理待之."

11) 周必大, 『益公題跋·跋劉仲威蘭亭序』: "晉人法度不凡, 於書亦然, 右軍又晉人之龍虎也. 觀其鋒藏勢逸, 如萬兵銜枚, 申令素定, 摧堅陷陳, 初不勞力. 蓋胸中自無滯礙, 故形於外者乃耳, 非但積學可致也."

12) 趙孟頫, 「蘭亭十三跋」: "右軍字勢, 古法一變, 其雄秀之氣, 出於天然, 故古今以爲師法."

13) 董逌, 『廣川書跋』: "羲之書法, 正自然攻勝, 豈待積學而至哉. 議者不知書有天機, 自是性中一事, 而學習特求就法度規矩耳."

2. 왕희지의 해서

손과정은 『서보』에서 왕희지의 서예에 대해 다음과 같이 말하였다.

> 어찌 단지 옛것을 모으고 지금을 통하며, 또한 정이 깊고 조화와 합하였겠는가? …… 〈악의론〉·〈황정경〉·〈동방삭화찬〉·〈태사잠〉·〈난정집서〉·〈고서문〉과 같은 것들에 그치나 이는 함께 대대로 세속에 전해지니, 해서·행서에서 뛰어남에 이른 것들이다. 〈악의론〉을 서사하면 정감은 대부분 발끈하거나 답답해진다. 〈동방삭화찬〉을 쓰면 뜻은 진귀하고 기이하며 특별히 아름다움을 겪는다. 〈황정경〉은 기쁘거나 허무해진다. 〈태사잠〉은 또한 종횡으로 다투거나 꺾인다. 난정에서 흥취의 모임에 이르러서는 생각은 표일하고 정신은 초월하며, 자신의 가문에서 경계하거나 맹세할 때 정감은 구속되고 뜻은 참담하였다. 이른바 즐거움을 겪어야 비로소 웃을 수 있고, 말이 슬프면 이미 한탄한다는 것이다.[14]

이는 서예가가 창작할 때 서사하는 제재에 따라 달라짐이 있음을 말한 것이다. 즉 〈황정경〉·〈악의론〉 등의 문장에 대한 이해와 표현은 이를 서예작품으로 감상하는 감상자들에게도 다른 인식이 있다는 것이다. 서예가와 감상자는 제재의 내용에서 동등한 인식이 있다는 기초 위에서 비로소 정감의 공명이 발생할 수 있다. 이로부터 나타나는 감동의 효과도 작품의 예술 표현과 서예미에 대한 깊은 깨달음과 마음에서 합하는 경지에 이를 수 있다. 여기에서 중요한 것은 먼저 작가가 반드시 문장의 내용에서 감동하고 자연스러운 정감의 파란에 따라 자신도 모르게 이를 붓끝에서 펴내어야 한다. 감상자도 이 문장에 대해 심각한 이해가 있고 작품을 대할 때 자연스럽게 문장과 서예를 결합시켜 필묵의 미묘한 경지를 감상해야 한다. 그러나 이러한 경지의 표현과 감상은 서예에 대해 말하면, 매우 추상적이고 현허하다. 이러한 경지의 깊고 높은 정도는 음악과 유사하여 정말 어렵고 묘한 것이라 하겠다. 이렇게 높은 경지의 창작과 감상은 단지 알아주는 사람만 위한 도이고 감상이라 말할 뿐이다. 이는 결코 필묵으로 필묵을 논하고, 서예작품으로 서예를 논하는 평담하고 졸렬한 창작과 감상의 차원이 아니다. 유감스러운 것은 손과정이 논술한 작품에서 〈태사잠〉·〈고서문〉은 이미 보이지 않고, 〈악의론〉·〈황정경〉·〈동방삭화찬〉만 단지 각본으로 전할 뿐이라는 점이다. 그리고 〈난정서〉는 당나라 사람의 모본·임본의 묵적이 전해지나 모두 왕희지의 원본은 아니다.

14) 孫過庭, 『書譜』: "豈惟會古通今, 亦乃情深調合. …… 止如樂毅論, 黃庭經, 東方朔畫讚, 太師箴, 蘭亭集序, 告誓文, 斯並代俗所傳, 眞行絶致者也. 寫樂毅則情多怫鬱, 書畫讚則意涉瓌奇, 黃庭經則怡懌虛無, 太師箴則又縱橫爭折. 暨乎蘭亭興集, 思逸神超, 私門誡誓, 情拘志慘. 所謂涉樂方笑, 言哀已嘆."

이는 현재 이러한 작품을 감상할 때 손과정이 평한 것에 대해 증험할 수 없는 장애이기도 하다.

〈난정서〉에 대해서는 다음에 설명하도록 하고, 여기에서는 왕희지의 유명한 소해서 법첩인 〈악의론〉·〈황정경〉·〈동방삭화찬〉의 서예 풍격에 관해 설명하도록 하겠다.

이 세 작품은 저수량의 『우군서목』에 모두 수록되어 있다. 이 중에서 오직 〈악의론〉만 왕희지가 직접 돌에 썼고, 나머지는 모두 종이와 비단에 쓴 것이 전해지고 있다. 이를 보면, 현재 볼 수 있는 것은 모두 송나라 이후의 모각본임을 알 수 있다. 설령 이와 같더라도 형체·필세·필법은 선본에서 손실이 크지 않아 여전히 기본적 예술 특색을 체현하고 있다. 이는 진나라 사람의 묵적 〈조아뢰사〉와 비교하면, 그 신뢰성을 알 수 있다. 이와 동시에 또한 각본에서 나타나는 신채와 미묘한 필봉의 변화로 증거를 삼을 수 있으나 먹의 농담·건습의 운치는 묵적과 비교할 수 없으니, 이는 어쩔 수 없는 것이다.

이상의 세 작품을 보면, 왕희지의 서예가 종요를 계승하여 소박함을 연미함으로 개변하여 크게 나아갔음을 분명히 알 수 있다. 왕씨 가족의 선배들은 모두 글씨를 잘 썼을 뿐만 아니라 그들의 서예는 종요의 글씨와 혈맥의 관계가 있다. 왕희지는 일찍이 위부인의 글씨를 배웠

왕희지의 삼대 소해서작품

악의론樂毅論

황정경黃庭經

동방삭화찬東方朔畫贊

는데, 위부인의 글씨 또한 종요의 법도를 취하였다. 역사에 전하길 왕도는 서진 말기 난을 피해 강남으로 도망갈 때 종요가 쓴 〈선시표〉를 띠에 품고 양자강을 건넜다고 한다. 이 〈선시표〉는 아마도 왕희지가 임서한 〈선시표〉의 범본일 것이다. 그의 임본과 전해지는 종요의 〈천계직표〉·〈융로표〉·〈환시첩〉 등을 참조하고, 다시 왕희지의 〈악의론〉·〈황정경〉·〈동방삭화찬〉을 비교하면, 계승과 발전의 맥락을 분명히 알 수 있다.

왕희지가 임서한 〈선시표〉는 필세의 유창함이 모자라고, 점과 필획의 용필도 생경하고 졸한 느낌이 나서 종요가 쓴 〈천계직표〉·〈환시첩〉처럼 자연스럽지 않다. 이는 아마도 피동적인 임서의 표현일 것이다. 결구에서 나타나는 가로로 향해 넓적하고 평평하게 펼치는 필세와 중심이 아래에 치우친 질박한 자태는 바로 종요의 글씨와 일치하나 그중에서 어떤 글자의 편방은 이미 곧게 세워 펼친 발전의 필세를 나타내고 있다. 대부분 별획·갈고리·도필의 형태는 이미 성숙한 해서의 필법을 나타내고 있다. 이러한 것들은 어느 정도 왕희지의 해서가 종요의 법도를 기초로 삼은 바탕에서 점차 변천하는 과정을 나타낸 것들이다. 〈악의론〉·〈황정경〉·〈동방삭화찬〉은 이러한 기초 위에서 진일보 변천하여 성공적으로 당시와 후세에 보여 주었던 신체서의 작품들이라 하겠다. 이러한 신체서의 기본 특징은 다음과 같다. 필세는 종요 글씨가 가로로 향해 필세를 취한 것을 세로로 향해 필세를 취한 것으로 개변하였고, 글자의 형태는 기본적으로 모두 곧게 세웠다는 것이다. 비록 일부 중심이 아래에 치우치는 형태와 중심에 가까운 형태가 있으나 대부분 이미 중심이 위로 향해 이른바 '황금분할'에 가깝다. 이는 틀림없이 질적으로 비약적인 발전이라 하겠다. 당나라 사람의 해서는 바로 이러한 기초 위에서 진일보하여 규범화시킨 것이다.

이상 세 작품은 필세에서 방종하려고 하면서도 수렴의 의미가 있다. 구체적으로 말하면, 각 글자의 사방 둘레는 밖으로 필획을 펼쳐 점잖고 무게가 있으면서도 온건하며 필획이 침착하고 중후하다. 결체의 취산 대비의 관계는 왕헌지 서예의 강하고 선명함만 못하다. 이러한 정취는 바로 왕희지 해서가 보유한 마지막 한 점의 종요 서예 풍격의 흔적이다. 이는 바로 왕희지와 왕헌지가 하나는 옛날, 다른 하나는 지금의 서예 형상으로 갈리는 의미의 질적인 차이라 하겠다.

위에서 말한 바와 같이 왕희지 해서의 양대 특징은 진나라 사람의 해서 묵적 〈조아뢰사〉에서도 증험할 수 있다. 묵적이어서 문제를 더욱 잘 설명할 수 있으나 아깝게도 현재 이것은 어떤 사람이 썼는지 알 수 없다. 〈조아뢰사〉 뒤에 있는 곽천석의 발문에서 이 작품이 왕희지의 친필이라 하였고, 손재의 발문에서는 "섬세하고 군세면서 맑고 아름다워 진나라 사람이 아니면 이에 이를 수 없다[纖勁淸麗, 非晉人不能至此]."라고 하였다. 이 작품 해서는 진나라 사

조아뢰사曹娥誄辭

람의 손에서 나온 것이 틀림없고, 이것과 〈악의론〉·〈황정경〉·〈동방삭화찬〉을 대비하여 감상하면 피차가 서로 같음에 탄복하지 않을 수 없다. 필세·필법·의취·풍운은 아마도 진짜 왕희지 필적일 것이나 확실한 근거가 없으므로 단지 영원한 의문으로 남을 뿐이다.

3. 왕희지의 행서

왕희지의 행서는 그의 서예에서 가장 특색과 정취가 풍부한 서체이다. 전해지는 것으로 유명한 〈난정서〉 이외에 〈이모첩〉·〈평안첩·하여첩·봉귤첩〉·〈쾌설시청첩〉·〈상란첩·이사첩·득시첩〉·〈빈유애화첩·공시중첩〉 등이 있다. 이 중에서 어떤 것은 행서이고, 어떤 것은 행초서로 보아야 하는 것도 있다. 이외에 당나라 승려 회인이 왕희지의 행서를 널리 수집하여 집자한 〈성교서〉가 있다. 회인은 당시 왕희지의 글씨가 위에서 열거한 몇 종류에 지나지 않음을 보고 이를 정성스럽게 모각하였는데, 이 또한 그의 행서를 연구하는 데에 중요한 자료가 될 수 있다.

왕희지의 행서에서 〈난정서〉는 당 태종이 지극한 보물로 여겼기 때문에 죽을 때 소릉에 함께 묻어 더욱 신비한 색채를 더하였다. 황제가 숭상하면 신하들은 이를 따르는 것이 역대로 이미 정론이 되었다. 진적은 이미 보이지 않고, 모본도 얻기 어렵게 되자 역대로 번각본이 끊이지 않아 갈수록 열등해졌다. 그 영향은 매우 심원하여 어떤 사람은 행서를 배울 때 〈난정서〉를 쓰지 않으면 행서를 쓸 수 없다고 여길 정도에 이르렀다. 한 작품이 이처럼 지고무상의 지위에 올랐다는 것을 왕희지가 알았다면, 하늘에서 춤을 추고 좋아할 것이다.

왕희지가 전하는 행서는 대부분 짧은 간찰이나 오직 〈난정서〉만 초고일 뿐만 아니라 글자 수가 가장 많고, 편폭도 가장 길다. 일반적으로 신룡본 〈난정서〉가 가장 정미하다고 일컫는

왕희지의 난정서蘭亭序 임본 비교

풍승소, 신룡본神龍本

우세남, 임본臨本

저수량, 임본臨本

다. 이 작품을 자세히 살펴보면, 필법에서 왕희지 기타 행서와 크게 일치하지 않는다. 〈평안첩·하여첩·봉귤첩〉과 〈상란첩·이사첩·득시첩〉 등은 필봉이 예리하고, 필세는 상쾌하고 유창하며, 점과 필획은 위를 이어 날카롭게 낙필하여 풍격과 정신이 날아오르는 것 같아 뜻을 따라 펼친 운치를 볼 수 있다. 그러나 신룡본 〈난정서〉는 필세에서 자연스럽지 않은 느낌이 있고, 점과 필획에서 띠를 비추는 것 또한 진흙물을 끌어당기는 것처럼 끈적이면서 머뭇거렸으며, 필획은 섬약함에 이르렀다. 일반적 이치로 추론하면, 문장의 초고는 본래 정중하게 베끼는 것과 달리 더욱 뜻을 따르고 자연스러운 정취가 풍부하기 마련이다. 이러한 서풍은 왕희지의 명쾌하고 활달한 개성 풍격과는 맞지 않는 것 같다. 필법의 특징에서도 기타 행서는 점과 필획을 일으키고 떨어뜨리며, 앞을 잇고 뒤를 열어주는 것이 상쾌하고 굳셈만 못하다. 신룡본 〈난정서〉의 점과 필획의 용필은 대부분 허하고 뜨며 섬약한 필봉의 뾰족함을 나타내었다. 만약 이 작품을 좋은 토끼털로 썼다면, 필봉은 뾰족하고 섬세하여 〈평안첩·하여첩·봉귤첩〉처럼 필봉이 드러난 곳과 견사는 굳세면서 섬약하지 않았으며, 상쾌하고 유창하면서 머뭇거리지 않았을 것이다. 그러나 신룡본 〈난정서〉는 세속의 아리따움이 지나쳐 전혀 딴사람이 쓴 것 같다.

신룡본 〈난정서〉와 우세남·저수량 임본을 비교하여 설명하도록 하겠다. 우세남·저수량 임본은 대임(對臨)에서 나왔기 때문에 분명히 각자 서예 풍격이 작용하고 있어 필세는 한 기운으로 관통할 수 있었다. 점과 필획의 용필은 모두 긍정적이고 명쾌하며 신룡본에서 언급한 병폐가 없다. 신룡본 〈난정서〉가 예술에서 결함을 나타낸 것은 쌍구모본을 한 풍승소의 잘못인가, 아니면 왕희지의 잘못인가, 혹 기타 원인이 있는 것일까에 대해서는 알지 못하겠다. 종합하면, 이와 같은 〈난정서〉가 왕희지 행서의 으뜸이라면 명성을 실추시키는 일이라 하겠다. 따라서 감히 〈평안첩·하여첩·봉귤첩〉을 가장 완미한 작품으로 보고 싶다.

위에서 열거한 왕희지의 행서에서 〈이모첩〉의 필세·필법은 분명히 예서의 흔적이 남아있고, 또한 종요 글씨의 그림자도 보인다. 필획은 서진시기 육기의 초서 〈평복첩〉과 자못 근사하고, 질박함이 공교함보다 많다. 근세 누란에서 출토된 진나라 사람의 잔지는 연대가 〈이모첩〉과 비슷한지는 모르겠으나 필법과 기식이 〈이모첩〉과 매우 닮았다. 이것으로 왕희지의 서예 풍격은 당시 유행했던 서풍과 관계가 있음을 알 수 있다.

〈평안첩·하여첩·봉귤첩〉은 왕희지 행서의 신체서에서 가장 성숙한 면모를 보여 주고 있다. 서예 풍격은 맑고 자연스러우며, 글씨마다 굳세고 서 있으며, 결체는 종횡으로 모으고 흩트림이 합당하며, 필세와 기운을 관통한 용필은 굳세고 날카로우면서 탄력과 절주가 풍부하다. 점과 필획의 형태는 필세를 따라 기복의 절주를 이루면서도 이미 긍정적이고 명확한

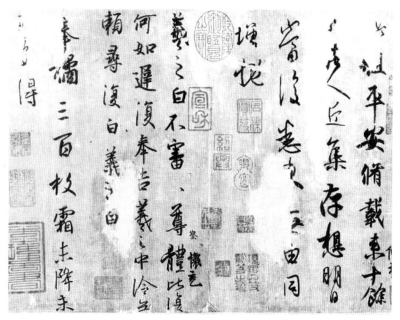

왕희지, 평안첩平安帖 · 하여첩何如帖 · 봉귤첩奉橘帖

법도를 나타내었으며, 활발한 변화와 정취가 풍부하다. 이 작품들은 진정 완미한 경지에 이르렀다고 하겠다. 회인이 집자한 〈성교서〉의 글씨는 대부분 이것과 같은 필법·자태를 가지고 있다. 이를 보면, 이 작품은 왕희지 행서의 주류를 나타내는 면모임을 알 수 있다.

〈쾌설시청첩〉은 왕희지 행서의 전형적 풍격과는 다르다. 용필은 특히 둥글고 윤택하며, 제안·돈좌의 절주와 탄력은 〈평안첩·하여첩·봉귤첩〉보다 훨씬 떨어질 뿐만 아니라 결구는 정방형을 위주로 하여 평온하고 포만하다. 당나라 이옹의 〈녹산사비〉·〈이수비〉의 형체·필법·필세는 여기에서 법도를 취한 것이 많다. 특히 원나라의 조맹부 말년의 행서는 또한 이 법첩을 종주로 삼았으나 기운생동함이 떨어진다.

왕희지 행초서 가작으로 〈상란첩·이사첩·득시첩〉·〈빈유애화첩·공시중첩〉 등이 있다. 행초서에 대해 장회관은 『서의』에서 다음과 같이 말하였다.

> 왕헌지의 법도는 초서가 아니고 행서도 아니며, 간결하고 편함에 힘쓰며, 성정을 달리고 정신을 방종하며, 초탈하고 표일함이 넉넉히 노닌다. 마치 바람이 불고 비가 흩어지며, 윤택한 빛을 띠고 꽃이 피는 것과 같으니, 필법과 형체·필세에서 가장 풍류자이다.[15]

15) 張懷瓘, 『書議』: "子敬之法, 非草非行, 務於簡易, 情馳神縱, 超逸優遊, 有若風行雨散, 潤色開花, 筆法體勢之中, 最爲風流者也."

장회관은 행초서를 왕헌지의 새로운 창작으로 귀속시켰으나 이는 역사의 사실과 부합되지 않는다. 그러나 행초서 탄생 연유를 "일에 임해 마땅함을 제작하고, 뜻은 좇아 편함을 따른다."[16]라고 한 것은 매우 탁월한 견해이다. 이른바 "초서가 아니고 행서도 아니며, 흐름은 초서보다 편하고 행서보다 많이 펼쳤으며, 초서 또한 그 중간에 처했다."[17]라는 것은 마음에서 하고자 하는 바를 따른 서예창작의 표현이다. 옛날 사람은 서예를 일상생활에 사용할 때 아무래도 편하다는 '편便'자를 요지로 삼음과 동시에 흥취의 기복으로 서사 과정에서 미학의 조절작용을 갖추었다. 따라서 편지를 쓸 때 때로는 단정함에 치우치거나 방종함에 치우치기도 하였다. 문득 간결하게 초서를 쓰거나 번잡하게 행서를 쓰면서 혹은 연결하거나 글자마다 독립시키며, 흥취를 이르게 하면서 무궁한 변화를 나타내었다. 이처럼 쓰는 것은 이미 초서 필법에 구속받지 않고, 또한 행서 필법에도 구애되지 않으며, 자유자재로 변화를 나타내어 뜻과 마음에 따랐으니, 행초서는 바로 여기에서 나온 것이다.

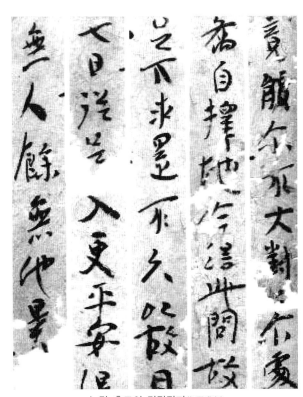

　　누란에서 출토된 진나라 사람의 잔지에서도 왕희지의 행초서 형체·필세·필법과 아주 흡사한 작품들이 보인다. 예를 들면, 〈막탄잔지〉는 단지 개별 글자에서 예서의 필의를 띠고 있으나 차라리 왕희지의 손에서 나온 것 같다. 앞에서 열거한 왕희지의 행초서 걸작을 자세히 관찰하면, 필묵의 변화와 필획은 수렴하고 방종하며, 제안의 절주에서 글씨를 쓸 때의 정서 변화가 용필·결체·장법에 직접적 영향을 주었음을 알 수 있다. 이러한 작용이 한 기운으로 관통하여 무한한 미묘함을 나타내었다는 것은 평소 뜻을 두고 글씨를 배운 견실한 기초의 공력이 있

누란 출토의 막탄잔지莫彈殘紙

16) 上同書 : "臨事制宜, 從意適便."
17) 上同書 : "非草非行, 流便於草, 開張於行, 草又處其中間."

었기 때문에 가능한 일이었다. 이때는 무의식의 성정을 따라 자유자재로 필묵을 발휘하여 무르익은 경지를 나타낸 것이었다. 이 점에서 왕희지의 행초서 몇 작품은 깊고 오묘한 예술의 경지와 숭고한 예술 가치를 갖추었다고 할 수 있다.

4. 왕희지의 초서

왕희지의 초서는 모본으로 〈초월첩〉·〈한절첩〉·〈행양첩〉·〈상우첩〉이 있고, 각본으로는 〈십칠첩〉·〈왕략첩〉 등이 있다. 그러나 이것들은 모두 금초서이다. 우화는 『논서표』에서 다음과 같이 말하였다.

> 왕희지 글씨는 시작하였을 때 아직 기이하고 뛰어남이 있지 않아 유익과 치음보다 낫지 못하였으나, 말년에 이르러 극에 도달하였다. 일찍이 장초서로 유량에게 답장을 하였는데, 유량은 이를 유익에게 보였다. 유익이 탄복하면서 왕희지에게 주는 글에 이르기를 "내가 옛날 장지의 장초서 글씨 열 장을 가지고 있었는데, 양자강을 건너 잃어버려 항상 묘한 필적이 단절됨을 애통해했다. 홀연히 당신이 집안 형님에게 답장한 글씨를 보니 찬란함이 마치 신명과 같아서 갑자기 옛날에 보았던 것이 돌아온 것 같다."라고 하였다.[18]

왕희지王羲之의 초서작품 비교

한절첩寒切帖　　　　　　　　초월첩初月帖　　　　　　　　행양첩行穰帖

18) 虞龢, 『論書表』: "羲之書, 在始未有奇殊, 不勝庚翼郗愔, 迨其末年, 乃造其極. 嘗以章草答庾亮, 亮以示翼. 翼嘆服, 因與羲之書云, 吾昔有伯英章草書十紙, 過江亡失, 常痛妙迹絶. 忽見足下答家兄書, 煥若神明, 頓還舊觀."

이를 보면, 왕희지는 장초서에 뛰어났음을 알 수 있다. 이는 당시 매우 규범이고 법도이며 근엄한 문인 사대부들의 높은 공력을 보여 주었던 서체이다. 왕희지의 장초서는 장지의 법도를 취하였고, 또한 장지와 비교하면 나란히 갈 수 있다는 평을 받고 있다. 그러나 지금 전해지는 당나라 모본은 모두 금초서에 속하니, 무슨 까닭인지 모르겠다. 혹 당나라 사람이 당시 서풍에서 숭상하였던 것이 금초서가 아닐까 하는 추측만 남길 뿐이다.

이상의 여러 첩에서 〈한절첩〉이 가장 활발하고 윤택하며, 필세는 유창한데, 자태는 둥글고 아름답다. 운치는 육기의 〈평복첩〉과 가까우나 〈한절첩〉은 유창하고 풍윤하며, 〈평복첩〉은 침착하고 소박하며 혼후하여 분명히 장초서의 남은 필의가 있다. 필세·필법에서 서진시기의 초서와 왕희지의 초서는 분명한 전승의 관계를 나타내고 있다. 〈십칠첩〉에 있는 모든 왕희지의 서찰은 당 태종이 소장하여 하나의 두루마리로 만들었다. 이 중에서 앞에 있는 대부분 서찰은 〈한절첩〉과 같은 정취를 나타내고 있다. 영국박물관에서 소장하고 있는 당나라 사람 임본 〈첨근첩〉·〈용보첩〉과 프랑스 파리국립도서관에서 소장하고 있는 〈회근첩〉 등은 모두 〈십칠첩〉으로부터 나왔다. 이를 비교하면, 당나라 서예 풍격 작용이 있어 왕희지의 글씨와 커다란 차이가 있음을 알 수 있다. 그리고 〈초월첩〉·〈상우첩〉·〈왕략첩〉과 〈십칠첩〉에서 끝에 있는 몇 개의 서찰은 〈한절첩〉에 비해 강건한 기운이 많고, 또한 필획과 글자 사이를 연결한 것이 비교적 많으며, 침착통쾌하다. 이것들은 〈한절첩〉의 소산하고 활발한 것과는 다른 기상을 나타내고 있다. 〈행양첩〉은 왕희지 초서에서 가장 자유분방하고 상쾌하며 유창한 작품으로 필세는 내엽법에서 외탁법으로 전환하는 형상을 나타내고 있다. 왕희지 초서는 이상과 같이 세 종류로 분류할 수 있으니, 이는 각각 다른 시기에 썼을 것이다.

우화는 『논서표』에서 "'이왕' 말년의 글씨는 모두 젊었을 때보다 낫다."[19]는 말을 하였다. 이상의 몇 작품으로 분석하면, 〈한절첩〉이 가장 빠른 것 같다. 글자 사이는 우연히 필획을 연결한 것 이외에 기본적으로 글자마다 독립적이고 편방의 사이도 연결이 적을 뿐만 아니라 점과 필획은 풍요롭고 윤택하며 안온하여 자못 옛날 필의가 있어 서진시기의 초서와 서로 가깝다. 〈초월첩〉·〈상우첩〉 등의 필세는 〈한절첩〉에 비해 더욱 방종하고 유창하며 필획을 연결한 것도 많아 대부분 한 기운으로 관통하여 절주의 느낌을 증강시켰으니, 〈한절첩〉 이후 작품들이다. 시대가 가장 늦은 작품은 〈행양첩〉일 것이다. 글씨의 크거나 작음이 현저하게 다른 것은 이전에 보이지 않았고, 필세는 한 기운으로 관통하였으며, 형체는 펼치고 자태는 변화가 많음이 이전 작품들보다 심하다. 이는 바로 왕헌지가 기이함을 숭상하는 서예 풍격의

19) 上同書 : "二王暮年皆勝於少."

선구를 열어 준 작품이다.

　송나라 주희는 「발관본십칠첩」에서 다음과 같이 말하였다.

　　　이 〈십칠첩〉의 필의를 완상하면, 의젓하면서도 기상이 뛰어났다. 법도에 묶이지 않았고, 법도
　　의 벗어남을 추구하지 않았으니, 참으로 하나하나가 자신의 흉금에서 흘러나왔다고 하겠다.
　　내가 생각하기에 서예가가 비록 그 아름다움은 알아도 아름다운 까닭을 정말 아는 사람은 아
　　직 없다.[20]

　왕희지의 글씨는 자연스럽게 성정을 펴내었던 까닭에 필획마다 법도에 맞으면서도 또한
법도에 구속받지 않고 필세의 변화에 따라 형태를 만들면서 억지로 자태를 만든 곳이 없다.
고대 서예의 심미관·창작관은 왕희지의 서예에서 매우 좋은 나타냄을 얻었다. 성정을 중시
하고 뜻을 두지 않는 표현은 바로 전통서예를 역대 문인 사대부들이 마음을 닦고 품성 배양
의 고급 수단으로 삼는 이유 중의 하나이다.

20)　朱熹, 「跋官本十七帖」: "此十七帖玩其筆意, 從容而氣象超然. 不與法縛, 不求法脫, 眞所謂一一從自己胸襟流
　　出來者. 竊意書家者流, 雖知其美, 而未必眞知其所以美也."

제3절 왕헌지의 서예

1. 왕헌지의 공헌

왕헌지(344~386)는 자가 자경子敬이고 어렸을 적의 자는 관노官奴이며, 왕희지의 일곱 번째 아들이다. 벼슬은 중서령을 지냈기 때문에 '왕대령王大令'이라 불렸다. 그는 어려서부터 명성이 있었고, 서예는 여러 서체를 잘 썼다. 특히 행초서에 뛰어나 부친 왕희지와 더불어 '이왕二王'이라 불렸다.

왕헌지는 사람됨과 처세가 매우 호방하여 자못 왕희지를 닮았다. 예절에 구애받지 않고 항상 흥에 따라 행동하며, 진나라 사대부의 현학적 풍모가 있었다. 그는 벼슬에서 왕희지보다 순탄하여 중서령까지 올라갔다. 그러나 그는 오히려 이를 귀하게 여기지 않고 자유로운 생활을 추구하였던 까닭에 〈사중령첩謝中令帖〉을 남겼다. 이는 바로 그의 호방하고 초탈한 서예 풍격의 자아 정신을 나타낸 근원이기도 하다.

왕헌지는 어려서부터 배우기를 좋아하여 7~8세 때부터 서예를 배웠다. 당시 왕희지가 뒤에서 그의 붓을 당기려 하였으나 빼앗지 못하자 이 아이는 이후 큰 이름이 있을 것이라 하였다. 어떤 사람은 이것이 붓을 잡을 때 힘을 많이 주었기 때문이라 여겼지만 이는 오해이다. 처음 글씨를 배우는 사람은 집필·운필이 모두 생소해서 자유자재로 운영하기가 어렵기 때문에 반드시 붓을 꽉 잡는 것이 일반적이다. 글씨를 처음 배우는 단계에서 대부분 이러한 경험을 하였을 것이다. 그러나 왕희지가 칭찬하고 감탄한 것은 어린 왕헌지가 글씨를 배우는 데에 이와 같이 정신을 집중하였기 때문이다. 왕희지는 그의 굳센 의지와 여기에 타고난 영민함을 더하면 배움에 크게 이룸이 있을 것이기 때문에 그의 장래에 대한 확실한 믿음이 있어 감탄하였다.

왕헌지는 부친의 기대를 저버리지 않고 행서·장초서·해서·금초서 등에 비범한 경지를 나타내면서 일찍부터 명성을 얻었다. 이에 대해 우화는 『논서표』에서 다음과 같이 말하였다.

일을 좋아하는 소년이 있었는데, 예전에 만든 정결하고 흰 비단 옷자락을 입고 왕헌지에게 이르렀다. 왕헌지가 문득 취하여 글씨를 쓰니, 해서·초서 모든 서체를 다 구비하여 양쪽 소매와 소맷부리까지 거의 둘렀다. 소년은 왕헌지 좌우에서 깔보고 빼앗으려는 기색이 있는 것을 깨닫고 옷자락을 당겨 달아났다. 좌우에서 과연 그를 쫓다가 문밖에 이르러 싸우고 다투어 갈라져 찢어져서 소년은 겨우 한 소매만 건졌을 뿐이다. 왕헌지가 오흥태수로 있었을 때 양흔

의 아버지는 오정령이었다. 양흔은 당시 나이 15-16세로 글씨에 이미 뜻이 있어 왕헌지에게 칭찬을 받았다. 왕헌지는 오흥현에 가서 양흔의 서재에 들어가니, 양흔이 흰색 새 비단 치마를 입고 낮잠을 자고 있어서 왕헌지가 그 치마폭과 허리띠에 글씨를 썼다. 양흔이 깨어나 기뻐하고 즐거워하며 마침내 보배로 여겼다. 뒤에 조정에 올랐을 때는 영락하여 없어졌다.[1]

이를 보면, 왕헌지의 서예가 문인 사대부에서 얼마나 명성이 있었는지를 알 수 있다. 우화는 『논서표』에서 또 다른 이야기도 하였다.

> 왕희지는 회계내사를 지냈고, 왕헌지는 오흥태수를 지냈음으로 삼오의 가까운 지역에 대부분 남은 묵적이 편중되어 있다.[2]

> 사람들 사이에 비장한 바가 종종 적지 않았다. 신투의 혜후는 고와서 아끼고 중시하였으므로 황금을 걸고 불러 사들임에 귀천을 따지지 않았다. 경박한 무리들은 첨예한 뜻으로 임모하고 배워 초가집에 스며든 즙으로 물들여 종이 색깔을 변화시키며 수고스럽게 더럽힘을 더하여 오래된 글씨 같게 하였다. 진위가 서로 섞여 변별할 수 없었다. 그러므로 혜후가 모은 것에는 진적이 아닌 것이 많이 있었다.[3]

> 효무제도 아름다운 글씨를 모으고 수집하니 서울과 시골 선비들이 바친 것이 많았는데 진위가 섞였다.[4]

이상은 서예를 가짜로 만든 최초의 기록이다. 서화가 상품이 되어 구하는 자가 있으면 반드시 이에 응하는 사람이 있기 마련이다. 이에 따라 이익을 도모하는 사람이 기회를 틈타 가짜를 만들었던 것은 필연적인 추세이다. 이상의 기록을 보면, '이왕'의 서예작품은 당시와 남조의 송나라에서 이미 진귀한 상품으로 세상에서 소중히 여겼음을 알 수 있다. 이는 '이왕'의 신체서가 역사 발전의 필연적 추세에 순응하여 연미한 새로운 서예 풍격으로 이미 시대의

1) 虞龢, 『論書表』: "有一好事年少, 故作精白紗裓, 著詣子敬. 子敬便取書之, 正草諸體悉備, 兩袖及褾略周. 年少覺王左右有凌奪之色, 掣裓而走. 左右果逐之, 及門外, 鬥爭分裂, 少年才得一袖耳. 子敬爲吳興, 羊欣父爲烏程令, 欣時年十五六, 書已有意, 爲子敬所知. 子敬往縣, 入欣齋, 欣衣白新絹裙晝眠, 子敬因書其裙幅及帶. 欣覺, 歡樂, 遂寶之. 後以上朝廷, 乃零失."

2) 上同書: "羲之爲會稽, 獻之爲吳興, 故三吳之近地, 偏多遺迹也."

3) 上同書: "人間所秘, 往往不少. 新渝惠侯雅所愛重, 懸金招買, 不計貴賤. 而輕薄之徒銳意摹學, 以茅屋漏汁染變紙色, 加以勞辱, 使類久書. 眞僞相糅, 莫之能別. 故惠侯所蓄, 多有非眞."

4) 上同書: "孝武亦纂集佳書, 都鄙士人多有獻奉, 眞僞混雜."

인가를 받았을 뿐만 아니라 당시 및 남조의 송나라에서 광범위하게 숭상을 받았다는 것을 설명해 주고 있다. 우화는 또한 '이왕' 서예의 우열에 대하여 다음과 같이 말하였다.

> 사안이 일찍이 왕헌지에게 묻기를 "그대의 글씨는 왕희지와 어떠한가?"라고 하자, "당연히 제가 낫습니다."라고 답하였다. 사안은 이르기를 "중론은 특별히 그러하지 않다."라고 하자 왕헌지가 "세상 사람들이 어찌 알 수 있습니까?"라고 답하였다.[5]

왕헌지가 부친보다 낫다고 한 것에 대해 일찍이 당 태종·손과정에게 강한 공격을 받았는데, 이는 유가의 윤리 도덕 규범에 부합하지 않기 때문이다. 객관적으로 말하면, 왕헌지의 글씨가 부친보다 나은 청출어람이 되어야 비로소 자신의 가치와 역사적 지위가 있었을 것이다. 만약 부친만 못하다면, 오히려 마땅히 불효자로 보아야 할 것이다. "중론은 특별히 그러하지 않다."라고 한 것은 일반 평범하고 졸렬한 무리가 왕희지 서예의 형체·풍격을 표준으로 삼아 왕헌지 서예를 평가하여 왕희지에 합한 것을 높은 것으로 삼고, 합하지 않음을 열등한 것이라 한 것이다. 사안이 왕헌지의 서예에 대한 태도도 이러한 예에 속한다.

> 사안은 글씨를 잘 썼고 왕헌지를 중시하지 않았다. 매번 글씨를 잘 써서 반드시 칭찬받을 것이라 여겼지만 사안은 번번이 뒤에다 써서 답장하였다.[6]

이를 보면, 사안이 왕헌지가 보낸 편지에 몇 마디의 말로 답장하여 돌려주었다는 것은 그를 경멸한 뜻이 담겨 있음을 알 수 있다. 이는 사안이 젊은 왕헌지가 새로운 뜻을 내어 쓴 글씨에 습관이 들지 않았음을 말하는 것이다. 사실 이와 같은 것도 모두 왕희지의 법도에 합하는 것이니, 왕헌지의 서예도 기이함으로 삼기에는 부족하였다. 다시 말하면, 왕희지를 따라가면 결과적으로 왕희지보다 나을 수 없다는 것이다. 그러므로 왕헌지는 자신 있게 "세상 사람들이 어찌 알 수 있습니까?"라고 답하였다. 그는 조금도 양보하거나 주저하지 않고 자신의 신념을 밝혔다. 이는 바로 왕헌지의 개성이고, 또한 서예 주체 정신의 근거이기도 하다. 우화는 이어서 다음과 같은 좋은 말로 결론을 내렸다.

> 옛날은 질박하고 지금은 연미한 것이 자연의 이치이며, 연미함을 좋아하고 질박함을 싫어하는

5) 上同書 : "謝安嘗問子敬, 君書何如右軍. 答云, 故當勝. 安云, 物論殊不爾. 子敬答曰, 世人那得知."
6) 上同書 : "謝安善書, 不重子敬, 每作好書, 必謂被賞. 安輒題後答之."

것은 사람의 성정이다. 종요와 장지를 '이왕'에 비교하면, 예스럽다고 할 수 있으니, 어찌 연미하고 질박한 다름이 없겠는가? 또한 '이왕' 말년이 모두 젊은 때보다 낫고, 부자지간 또한 지금과 옛날이 되니, 왕헌지가 연미하고 묘함을 다한 것은 진실로 마땅하다. 그러나 우열은 이미 미미하고 아름다움을 모음이 함께 심원함으로 다 같이 영원히 홀로 뛰어나 백대의 모범이 되었다.[7]

왕희지가 처음 옛날 법도에서 벗어나 신체서를 완성할 때 잠시 비난을 받았다.

왕희지의 글씨는 처음에 아직 기이하고 뛰어남이 있지 않아 유익·치음보다 낫지 못하였으나, 말년에 이르러 지극함에 도달하였다.[8]

왕희지의 젊었을 때 서예는 기타 문인 사대부들과 마찬가지로 모두 옛것을 법도로 삼아 서진시기 이래의 풍격·법도를 계승하였다. 이후 첨예한 뜻으로 새로움을 추구한 결과 말년의 서예는 옛것에서 벗어나 기이하고 뛰어난 필체를 이루어 유익·치음 무리들을 초월하여 최고봉에 올랐다. 이는 당시 시대 서풍을 초월하여 문인 사대부들에게 인정을 받았던 하나의 과정이기도 하다. 유익에 대해 왕승건은 『논서』에서 다음과 같이 말하였다.

유익의 글씨는 어려서 왕희지와 이름을 나란히 하였다. 왕희지가 뒤에 진보하여도 유익은 오히려 성내지 않았다. 그가 형주에서 서울로 부친 편지에서 "아이들이 집의 닭을 천하게 여기고, 들오리를 좋아하는 것처럼 모두 왕희지의 글씨를 배우는구나. 내가 돌아가면 마땅히 왕희지와 겨룰 것이다."라고 하였다.[9]

연미함을 좋아하고 소박함을 경시하는 심미관으로 변천한 대세는 사람들의 의지로 할 수 있는 것이 아니다. 젊은 사람들은 새로운 사물을 쉽게 받아들인다. 왕희지가 만년에 성취를 이룬 신체서는 먼저 젊은 층에서 숭상하고 본받았으니, 유익의 자녀들도 예외가 아니었다. 이에 유익은 크게 분노하면서 왕희지와 우열을 겨루겠다고 하였지만, 그의 형 유량의 집에서

7) 上同書 : "夫古質而今妍, 數之常也, 愛妍而薄質, 人之情也. 鍾張方之二王, 可謂古矣, 豈得無妍質之殊. 且二王暮年皆勝於少, 父子之間又爲今古, 子敬窮其妍妙, 固其宜也. 然優劣旣微, 而會美俱深, 故同爲終古之獨絶, 百代之楷式."

8) 上同書 : "羲之書, 在始未有奇殊, 不勝庾翼郗愔, 迨其末年, 乃造其極."

9) 王僧虔, 『論書』 : "庾征西翼書, 少時與王右軍齊名. 右軍後進, 庾猶不忿. 在荊州與都下書云, 小兒輩乃賤家雞, 愛野鶩, 皆學逸少書. 須吾還, 當比之."

왕희지의 장초서를 보고 비로소 감탄하였다. 이와 마찬가지 이치로 왕헌지는 왕희지의 기초 위에서 진일보하여 새로움을 추구하고, 연미함과 묘함을 다하여 새로운 서예 풍격을 창조하였다. 이에 비하면 왕희지 서예는 또한 구체라 할 수 있다. 서로 다른 점은 형체·필세에서 왕희지는 평화롭고 왕헌지는 기이하고 방종하며, 필법에서 왕희지는 내엽법이고 왕헌지는 외탁법이며, 정취에서 왕희지는 조용하고 너그러우나 왕헌지는 쇄탈하고 호방하다는 것이다. 이를 보면, 하나는 정적이고, 다른 하나는 동적임을 알 수 있다. 전자는 정적인 가운데서 동적임을 구하고, 후자는 동적인 가운데서 정적임을 구하며, 각각 묘한 경지에 이르렀다.

옛사람들이 왕헌지의 서예에 대해 평한 것들이 많은데, 대표적인 예를 소개하면 다음과 같다.

> 왕헌지는 예서(해서를 가리킴)·고서(행초서를 가리킴)를 잘 썼고, 골력과 필세는 부친에 이르지 못하나 연미한 정취는 앞섰다.[10]

> 오직 왕헌지만 갖추어 얻었으나 놀랍고 급함에 빠져 너그럽고 온화한 태도를 얻지 못했다.[11]

> 왕헌지의 신운은 홀로 뛰어나고 천부적 자질이 특수하며, 흐름은 문득 간결하고 편하며, 뜻은 놀랍고 기이함에 있다. 험준하고 높으며 깊음은 이 아들로부터 일어났다.[12]

> 글씨는 왕헌지에 이르러 기이함을 숭상하는 문을 열었다.[13]

여기에서 아름다운 정취, 놀랍고 급함, 놀랍고 기이함, 기이함을 숭상한다는 말은 용어는 다르지만 함유한 의미는 서로 가깝다. 양흔·이욱이 말한 것은 '이왕' 서예가 다른 근본적 원인이다. 즉 왕희지의 서예는 함축적이고 침착하며, 평화롭고 활발하면서 윤택하여 안으로 풍골을 함유한 것을 아름다움으로 삼는다. 이에 반해 왕헌지의 서예는 쇄탈하고 호방하여 기이하고 자유분방하게 펼치는 것을 아름다움으로 삼는다. 그러므로 명나라 항목은 "글씨는 왕헌지에 이르러 기이함을 숭상하는 문을 열었다."라고 하였다. 왕헌지의 서예는 형식미에 대한 추구는 왕희지보다 더욱 심하니, 왕헌지가 미친 듯이 "세상 사람들이 어찌 알 수 있습니

10) 羊欣, 『采古來能書人名』: "獻之善隸稿, 骨勢不及父, 而媚趣過之."
11) 李煜, 『書述』: "唯獻之俱得之而失於驚急, 不得其蘊藉態度."
12) 張懷瓘, 『書估』: "子敬神韻獨超, 天姿特秀, 流便簡易, 志在驚奇. 峻險高深, 起自此子."
13) 項穆, 『書法雅言·正奇』: "書至子敬, 尚奇之門開矣."

까?"라고 외친 이유도 바로 여기에 있다. 이 점에 대해서는 그의 해서·행초서에서 모두 충분한 표현을 하였다. 만약 권법으로 비유하면, 왕희지는 내가권처럼 부드러운 가운데 강함을 깃들였고, 왕헌지는 외가권처럼 강한 가운데 부드러움을 나타내면서 각각 극치에 이르렀다. 왕헌지는 기이함을 숭상하는 서예 풍격으로 후세 심원한 영향을 주어 당나라 장욱·회소 및 송·명나라 낭만주의 서예 풍격에 호방하고 새로우며 기이함을 숭상하는 유파의 원조가 되었다. 황정견은 '이왕'의 서예에 대해 다음과 같이 말하였다.

> 내가 일찍이 왕희지 부자의 초서를 문장에 비유하여 왕희지는 좌사와 같고, 왕헌지는 장자와 같다고 하였다. 진나라 이래로 자유롭고 구속받지 않으면서 모두 세속의 기가 없는 '이왕'과 같은 사람은 얻기 어렵다.[14]

좌사의 말은 순박하고 장자의 문장은 자유분방하니, 이것으로 '이왕'을 비유한 것은 매우 합당하다. 자유롭고 구속받지 않으면서 모두 세속의 기운이 없다는 것은 '이왕' 서예의 공통된 특징이기도 하다. 이후 천여 년 이래 서예 풍격이 천변만화하였고 대가들이 끊임없이 나왔지만 자유롭고 구속받지 않았던 사람은 실제로 많지 않았다.

2. 왕헌지의 해서

왕헌지의 해서작품은 현재 소해서 〈옥판십삼행〉 각첩만 보일 뿐이다. 왕헌지는 평생 조식의 명편 「낙신부」를 좋아하였다. 이 글씨는 마전麻箋에다 쓴 것으로 당나라 유공권에 이르렀을 때는 앞부분과 뒷부분이 이미 없어지고 단지 중간의 13행만 남았던 까닭에 〈십삼행첩〉이라 일컬었다. 송나라 선화 연간(1119~1125)에 이 첩을 모각하여 푸른 옥판에 들였기 때문에 〈옥판십삼행〉이란 명칭이 생겼다.

〈옥판십삼행〉의 용필은 활발하고 빼어나면서 가늘고 굳세며, 결체는 중궁이 긴밀하고 사방 둘레는 성글게 펼쳐 소쇄하며 표일한 운치가 있다. 이는 마치 영민하고 준수한 소년이 미목이 맑고 빼어나며, 몸매는 고르게 균형이 잡혔고 행동거지는 우아하면서 아름다우며 소쇄한 것과 같다. 왕희지의 해서는 자태가 포만하고 단정하며 강한 취산의 대비가 없을 뿐만 아니라 용필은 침착하고 굳세며 착실하여 고박한 운치가 있다. 이에 비해 왕헌지의 해서는

14) 黃庭堅, 『山谷題跋』:"余嘗以右軍父子草書比之文章, 右軍似左氏, 大令似莊周也. 由晉以來, 難得脫然都無風塵氣似二王者."

왕헌지, 옥판십삼행玉版十三行

새로운 뜻을 분명하게 볼 수 있다. 이는 왕희지의 기초 위에서 진일보하여 미화한 것이다.

유공권이 〈옥판십삼행〉을 소장하고 있었을 때 경황지에다 이를 임서하고 아울러 제발을 더하였다. 유공권 해서도 이것의 영향을 받고 변화시켜 자신의 면모를 이루었다. 유공권의 용필이 파리하고 굳센 것은 이 작품에서 나왔고, 결구에서 가운데는 모으고 밖은 펼치는 강한 절주의 대비도 이 작품과 밀접한 관계가 있다. 옛사람은 유공권의 글씨를 평할 때 안진경·왕희지·구양순을 배웠다는 것은 알았어도 왕헌지의 해서가 골격·법도에 중요한 작용을 했다는 것은 알지 못하였다. 이는 유공권의 글씨와 〈옥판십삼행〉을 비교하면 금방 알 수 있다.

'이왕'의 해서가 당나라 사람의 해서에 영향을 주어 두 가지 경향을 나타내었다. 하나는 왕희지의 해서가 안진경에게 영향을 준 것으로 〈동방삭화찬〉을 들 수 있다. 다른 하나는 왕헌지의 해서가 유공권에게 영향을 준 것으로 〈옥판십삼행〉을 들 수 있다. 안진경·유공권은 '이왕'의 해서를 가장 개성이 강하고 법도가 근엄한 최고봉으로 발전시켰다.

3. 왕헌지의 행초서

왕헌지의 행초서작품은 견본에 쓴 〈압두환첩〉, 당나라 사람이 지본에 임모한 〈입구일첩〉·〈송리첩〉·〈지황탕첩〉·〈아군첩〉, 각본인 〈십이월첩〉 등이 있다.

왕헌지는 어려서부터 글씨를 배웠고, 왕희지를 법도로 삼았을 뿐만 아니라 종요·장지 등 이전 명가들의 글씨도 배웠다. 〈입구일첩〉은 초기의 행서작품으로 사승 관계가 매우 분명하다. 자형은 편방형에 치우쳤고 가로로 향해 필세를 취했으며, 약획은 대부분 예서 필법으로 처리했다. 용필은 함축적이고 침착하며, 점과 필획은 두텁고 질박하여 종요·왕희지의 초기 서예 풍격에 가깝다. 이 중에서 '何如·獻之再拜' 등은 서찰에서 항상 서사하는 상투적인 말이거나 자신의 이름이기 때문에 습관적인 초서체로 썼다. 전체적으로 안온하고 중후하며 근엄하여 분명히 모방의 의미가 있어 아직 자신의 면모를 형성하지 못하였다.

〈송리첩〉은 왕헌지의 작품에서 많이 보이지 않는 초서작품이다. 이 작품은 부친을 사승하였고, 필세는 평화롭고 맑으며 표일하다. 이 또한 모방의 의미가 있어 그의 소쇄하고 호방한 기개가 보이지 않는다.

왕헌지의 서예 풍격을 가장 잘 체현한 것으로는 〈압두환첩〉·〈아군첩〉·〈지황탕첩〉·〈십이월첩〉 등이 있

왕헌지, 입구일첩廿九日帖

다. 특히 〈압두환첩〉은 원적이라 용필의 억양·돈좌, 점과 필획의 호방하고 소탈함, 결구는 필세를 따라 부앙·소밀의 변화를 나타내고 자유분방하게 일사천리로 휘호한 흔적을 볼 수 있다. 〈십이월첩〉도 이와 같으나 더욱 방종하다. 필획의 연결은 구부려 에워싸고, 결체의 소밀 대비는 더욱 강하다. 〈지황탕첩〉은 비교적 평화로워 왕희지에 가까우나 용필은 조금 유약한 느낌이 든다.

이상 세 가지 첩에서 〈압두환첩〉·〈십이월첩〉은 초서와 행서를 서로 섞어 흥에 따라 변화를 나타내며 일상적인 것을 주로 삼지 않았다. 필획의 연결은 서로 연속되고, 필세는 자유분

방하고 소탈하여 전혀 거리낌이 없다. 이는 바로 왕헌지의 호방하고 구속받지 않는 성정과 공력이 서로 상생하여 나타난 고도의 결합이라 하겠다.

왕헌지王獻之의 행초서작품 비교

압두환첩鴨頭丸帖

십이월첩十二月帖

지황탕첩地黃湯帖

제4절 왕씨 가풍과 남조의 서예 풍격

1. 왕씨 가풍의 평가

왕·사씨 등의 대가 집안은 동진시기 문인 사대부 서예의 중심이 되어 종요 이후 질박한 자태와 면모의 기초 위에서 새롭고 연미한 방향으로 변화시켰다. 이 중에는 비록 수구파도 적지 않았으나 이렇게 새로움을 추구하는 조류가 점차 대세를 이루었다. 단지 역사 발전추세에 대한 인식 정도와 이에 상응하는 실천의 수준이 사람에 따라 어느 정도 거리감이 존재하였을 뿐이다. 자신을 따르면서 새롭게 하지 않음이 없었던 왕희지는 이러한 조류에서 가장 뛰어난 인물이었다. 그는 보수 사상이 적었고 성정에 맡겨 구속받지 않았으며, 새로운 사물에 대해 민감하면서도 쉽게 받아들였다. 그는 이전 대가들의 법서를 깊게 연찬함과 동시에 강남 민간서예의 신선하고 활발한 요소를 흡수하였다. 여기에 대자연에 대한 사랑과 강남의 수려한 산수의 영향을 깊게 받음을 더하여 서예에서 당시 사람들을 초월하는 신체서를 이룰 수 있었다. 이는 시대의 심미관이 변혁하는 대세에 합함과 동시에 그의 신체서는 또한 시대 서풍에 적극적 영향을 주었다. 처음에는 선도의 작용을 하였다가 마침내 당대를 정복하며 후세에 심원한 영향을 주었다. 그의 아들 왕헌지는 이러한 신체서를 기초로 삼아 다시 호방하고 기이함을 숭상하는 새로운 서예 풍격을 창조하여 부친과 함께 명성을 누리면서 후세에 법도가 되는 숭고한 지위를 차지하였다.

당시 왕씨 집안에서 왕희지의 사촌 동생 왕흡王洽(王導의 셋째 아들)도 신파를 추구한 서예가였다. 왕흡에 대한 것은 양흔의 『채고래능서인명』과 왕승건의 『논서』를 참고할 수 있다.

> 왕흡은 진나라 중서령·군장군을 지냈고, 여러 서체에 통하여 잘 썼는데, 특히 예서(해서를 가리킴)와 행서에 능하였다. 사촌 형 왕희지가 이르기를 "아우의 글씨는 마침내 나보다 덜하지 않네."라고 하였다.[1]

> 돌아가신 증조부 왕흡은 왕희지와 함께 옛날 글씨 형태를 변화시켰다. 그렇지 않았다면 지금에 이르러서도 오히려 종요·장지를 법도로 삼았을 것이다.[2]

1) 羊欣, 『采古來能書人名』: "王洽, 晉中書令, 領軍將軍, 衆書通善, 尤能隷行. 從兄羲之云, 弟書遂不減吾."
2) 王僧虔, 『論書』: "亡曾祖領軍洽與右軍俱變古形, 不爾至今猶法鍾張."

왕희지가 왕흡의 글씨는 자신보다 덜하지 않다고 자랑한 것은 그가 옛것을 변화시켜 새것을 만든 것에 대한 칭찬이다.

『구당서·왕방경전』에 다음과 같은 기록이 보인다.

> 당나라 신공원년(697) 5월 무측천이 봉각시랑 왕방경에게 이르길, "경의 집에 많은 글씨가 왕희지의 남긴 묵적과 부합하는 것이 있는가."라고 하였다. 왕방경이 아뢰길, "11대 고조의 형 왕희지의 글씨는 먼저 40여 장이 있었는데, 정관 11년(637)에 태종께서 사들이심에 먼저 신이 모두 바치고 오직 1권이 있을 뿐입니다. 지금 바치는 것은 신의 11대조 왕도, 10대조 왕흡, 9대조 왕순, 8대조 왕담수, 7대조 왕승작, 6대조 왕중보, 5대조 왕건, 고조 왕규, 증조 왕포와 아울러 9대 고조의 형 진중서령 왕헌지 이하 28명의 글씨로 모두 10권입니다."라고 하였다.[3]

왕방경은 동진시기에 승상을 지냈던 왕도의 10세손이다. 그는 집에 소장한 10권을 바치자 무측천은 "빼앗으려는 뜻이 아니었으므로 마침내 모두 모사하여 내부에 두고, 원본은 비단에 다 수놓은 것으로 보배스럽게 장식하여 다시 왕씨에 돌려주었으니, 사람들은 지금 칭찬함에 이르렀다."[4]라고 하였다. 지금 볼 수 있는 것은 당시 모사하여 내부에 두었던 본이나 이미 단지 7명의 10첩만 남았을 뿐이다. 이것이 바로 지금 전해지는 유명한 『만세통천첩』이다. 여기에 왕씨 가족 왕도로부터 남조 양나라의 왕포에 이르기까지 모두 28명의 글씨가 있는데, 단지 사 분의 일만 존재하고 대부분은 다시 볼 수 없다. 이 중에 왕흡의 작품도 포함되어 있다. '이왕'의 신체서는 당시 문인 사대부들에게 숭고한 명망이 있었고, 이를 본받는 풍토가 날로 성행하였다. 이로부터 '이왕'의 신체서는 왕씨 집안 서예의 휘황찬란한 기치를 표방하여 당시 및 이후 남조 서예의 전범이 되었다. 이는 또한 각종 경로를 통해 북조에 적극적인 영향을 주었다. 『만세통천첩』에는 '이왕' 이외에 또한 왕회·왕휘지·왕승건·왕자·왕지 등 다섯 명의 서예 모본이 있다. 만약 왕씨 집안의 친척과 남조의 기타 글씨를 종합하여 고찰하면, '이왕'의 신체서가 남조 서예의 전체적인 발전에 선도적인 작용을 한 것에 대해 쉽게 알 수 있을 것이다.

왕회는 왕도의 여섯 번째 아들로 왕흡의 동생이며, 왕희지와 같은 항렬이다. 그가 쓴 〈절

3) 『舊唐書·王方慶傳』: "唐神功元年五月, 上謂鳳閣侍郎王方慶曰, 卿家多書合有右軍遺跡. 方慶奏曰, 臣十代再從伯祖羲之書, 先有四十餘紙, 貞觀十二年太宗購求, 先臣幷以進訖, 惟有一卷見在. 今進臣十一代祖導, 十代祖洽, 九代祖珣, 八代祖曇首, 七代祖僧綽, 六代祖仲寶, 五代祖騫, 高祖規, 曾祖褒, 幷九代三從伯祖晉中書令獻之以下二十八人書, 共十卷."

4) 竇臮, 『述書賦』: "不欲奪志, 遂盡模寫留內, 其本加寶飾錦績, 歸還王氏, 人到於今稱之."

왕회, 절종첩癤腫帖

왕휘지, 신월첩新月帖

종첩〉을 보면, 그의 형 왕흡과 사촌형 왕희지의 영향을 받았음을 알 수 있다. 왕흡의 글씨는 원본이 없고 모본만 존재하는데,『순화각첩』에 초서와 행서작품이 각각 하나씩 수록되어 있다. 모각은 참됨을 많이 잃어 작품의 전체적 풍신을 정확하게 판단하기가 어렵다. 단지 대략적으로 보면, 초서는 왕희지의 〈초월첩〉과 가깝고, 행서는 〈평안첩·하여첩·봉귤첩〉에 가깝다. 만약 왕회의 〈절종첩〉을 왕희지의 〈평안첩·하여첩·봉귤첩〉·〈공시중첩〉과 대조해보면, 필세·필법이 자못 가까우나 글자의 결구가 더욱 활달하고 용필이 진솔하다. 단지 글자사이의 기세·호응의 관계에서 긴밀함이 결여되었을 뿐 활발하고 소탈함은 잃지 않고 개성적 특색을 나타내었다.

왕휘지는 왕희지의 아들이고, 왕헌지의 형이다. 그가 쓴 〈신월첩〉은 왕희지 초기작품에 가깝다. 자형은 모나면서 넓적한 편에 치우치고, 점과 필획의 용필은 질박하고 예서의 필의가 섞여 있으며, 안으로 종요 해서의 맛을 함유하고 있다. 이 작품은 왕헌지의 〈입구일첩〉과 동일한 형식으로 모두 부친의 초기 서예 및 이전 명가들의 글씨를 본받아 아직 변하기 이전 신체서이다. 왕헌지의 글씨는 비교적 많아 이후 변화를 알 수 있으나 왕휘지의 작품은 믿을만한 것이 오직 이 작품만 있을 뿐이다. 이외에『순화각첩』권3에 초서작품 한 점이 있는데, 필세는 평화로운 것이 왕희지를 닮았고, 필획은 대부분 연결이 많아 왕헌지에 가깝다. 기타몇 명 형제의 작품은『순화각첩』권3에 수록되어 있으니, 왕환지·왕조지·왕응지의 행서가 각각 한 점씩 있다. 모두 왕희지를 법도로 삼았으나 모각할 때 참됨을 많이 잃어 우열 및

풍격의 다른 점을 평하기가 어렵다. 이에 대해 송나라 황백사는 『동관여론』에서 다음과 같이 말하였다.

> 왕씨의 왕응지·왕조지·왕휘지·왕환지 네 아들의 글씨는 왕헌지의 글씨와 함께 전한다. 모두 집안의 규범을 얻었으나 형체는 각각 같지 않다. 왕응지는 운치, 왕조지는 형체, 왕휘지는 필세, 왕환지는 모양, 왕헌지는 근원을 얻었다.[5]

이를 보면, 각각 왕희지 서예의 일면을 얻었는데, 왕헌지만 유독 근원을 얻었음을 알 수 있다. 따라서 그는 자유롭게 자신의 재능을 충분히 발휘하여 별도로 새로운 경지를 개척할 수 있었다.

이외에 왕도의 손자이고, 왕흡의 아들 왕순이 있는데, 상서령을 지냈고 52세에 죽었다. 문장으로 유명했고, 서예는 행서·초서에 뛰어났다. 그의 행서작품 〈백원첩〉이 전해지고 있다. 대부분 측봉을 운용하여 낙필이 상쾌하고 날카로운데 매우 분명하고 빠르다. 필세는 가로로 향해 파문이 질탕한 운율의 미를 나타낸 가운데 은연히 종요의 규율을 함유함과 동시에 세로로 향해 유창함을 나타내었다. 글자 사이는 비록 연결한 곳이 적지만 자태를 아래로 향해 기울인 필세의 머리는 위아래를 서로 이어주고 기운은 긴밀하였다. 이 작품은 뜻을 따라 진솔하고 운치가 풍부하며 법도는 성글다. '이왕' 서예는 성정과 이치, 뜻과 법도가 완미한 결합을 이루었는데, 여기에서는 정반대를 나타

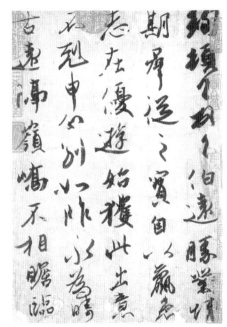

왕순, 백원첩伯遠帖

내고 있어 왕순과 '이왕'의 차이를 반영하였다. 뿐만 아니라 가로로 향해 파문이 질탕한 필세는 그의 글씨가 아직 과도기 서체에 속하고, 아직 완전히 '이왕'의 신체서 범주에 들어가지 않았음을 설명해 주고 있다.

동진시기 말에서 송나라에 이르는 사이에 양흔이 있었는데, 그는 왕헌지의 외종질로 왕헌

5) 黃伯思, 『東觀餘論』: "王氏凝操徽渙之四子書, 與子敬書俱傳, 皆得家範, 而體各不同. 凝之得其韻, 操之得其體, 徽之得其勢, 渙之得其貌, 獻之得其源."

지에게 글씨를 배웠다. 『순화각첩』권3에 그의 행서작품이 수록되어 있는데, 왕희지의 활발하고 평화로운 서예 풍격을 나타내고 있다. 당시 왕헌지의 작품을 사면 양흔을 얻는데 실망하지 않는다는 말이 있었다. 이를 보면, 그는 가법에 익숙하였음을 알 수 있다. 장회관은 『서단』에서 다음과 같이 말하였다.

> 지금 왕헌지 글씨에 풍신이 겁약하고 파리한 것은 종종 양흔 글씨이다.[6]

이를 보면, 양흔이 왕헌지의 글씨를 모방함이 거의 진짜를 어지럽힐 정도였음을 알 수 있다.

이후 왕순의 손자 왕승건이 명성이 있었다. 그는 송·제나라에서 벼슬을 하다가 60세에 죽었다. 서학에 정미하여 『논서』·『필의찬』 등을 지어 세상에 전한다. 『만세통천첩』에 그의 해행서 〈태자사인첩〉이 수록되어 있다. 자태·필법은 대부분 종요에서 나왔고, 왕희지 초년의 글씨와 가까우면서 왕헌지의 〈입구일첩〉을 닮았다. 『순화각첩』권3에 그의 해서가 있는데, 〈태자사인첩〉과 가까우나 조금 새로운 뜻이 있다.

『만세통천첩』에는 또한 왕승건의 두 아들 왕자·왕지의 글씨도 있다. 왕자는 주로 제나라에서 활동하여 관군장군·동해태수를 지냈고, 41세에 죽었다. 전해지는 작품으로는 〈백주첩〉·〈존체안화첩〉·〈곽계양첩〉 등이 있다. 왕지의 주요 활동 연대는 제·양나라로 벼슬은

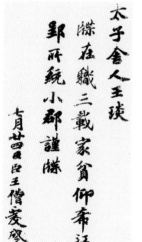

왕승건, 태자사인첩太子舍人帖

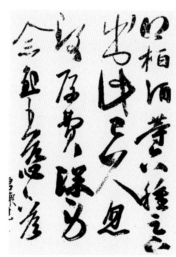

왕자, 백주첩柏酒帖

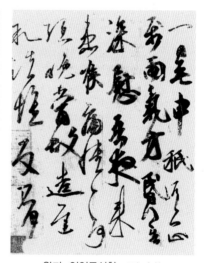

왕지, 일일무신첩一日無申帖

6) 張懷瓘, 『書斷』: "今大令書中風神怯而瘦者, 往往是羊也."

양금자광록대부를 지냈고, 54세에 죽었으며, 작품은 〈일일무신첩〉이 전해지고 있다. 왕자·왕지의 행초서작품과 왕씨 집안의 기타 작품을 비교하면 졸렬함이 나타난다. 이 중에서 행서는 분명히 구체로 왕희지의 〈이모첩〉, 왕헌지의 〈입구일첩〉, 왕승건의 〈태자사인첩〉 등과 같고, 초서는 미친 듯 괴이하여 전체적으로 도리를 잃고 억지스러운 느낌이 나타난다. 그러나 기본적 필세·필법은 '이왕'과 같은 유형이다. 젊었을 때와 만년의 서예 풍격이 다르고, 법도를 취하는 범위도 달라 글씨도 다르며, 이전 사람을 본받은 것과 스스로 면모를 이룬 작품은 구별이 있다.

　이상 서술한 몇 사람의 글씨는 모본이 이미 진기하고 각본도 드물게 보인다. 따라서 그들의 서예 풍격 특색을 전반적으로 객관적 표준을 가지고 평가하기가 실로 어렵다. 그러나 왕씨 가족의 현존하는 글씨로 고찰하면서 옛날 기록을 종합하여 보면, 왕희지는 다른 사람들보다 뛰어난 담력과 식견을 가지고 먼저 변법을 하여 신체서를 표방하였다. 아울러 왕흡 또한 구체를 변화시켜 왕희지가 칭찬하는 수준에 이르렀다. 이러한 신체서는 점차 대가들의 자제들이 숭상하고 본받게 되자 유익이 크게 불쾌하였던 "아이들이 집의 닭을 천하게 여기고, 들오리를 좋아하는 것처럼 모두 왕희지의 글씨를 배우는구나."[7]라는 상황을 나타내었다. 왕헌지는 부친의 신체서를 더욱 크게 선양하고 새로운 서예 풍격을 창조하였다. 왕희지는 회계내사를 맡았고, 왕헌지는 오흥태수를 지냈기 때문에 삼오三吳(즉 吳郡·吳興·會稽) 지역에 그들의 글씨가 많이 남았다. 이후 '이왕'의 글씨는 황금을 걸고 사들이는 일이 벌어지니, 경박한 무리가 가짜를 만들기도 하였다. 이러한 일들을 보면, '이왕'의 글씨는 동진시기에 이미 문인 사대부들이 숭상하고 본받았음을 알 수 있다. 남조의 왕씨 집안 후손들은 더욱 이를 법도로 삼았음은 설명할 필요가 없다. 그러나 세속에서는 왕씨 집안과 당시 유행하였던 구체와 신체서를 겸해 배우기도 하였고, 또한 당시 유행했던 서예 풍격의 영향을 겸하기도 하였다. 대략 양나라에 이르러 신체서는 전반적으로 시대 서풍을 통일하였다. 이에 대해서는 동진시기로부터 남조의 각석 서예를 설명할 때 증명하기로 하겠다.

2. 과도기 서체

　동진시기로부터 수나라에 이르는 각석은 종요의 서체, 왕희지의 서체, 그리고 예서와 해서 사이의 과도기 서체 등 3종류가 있다. 연대순으로 유명한 작품들을 살펴보면, 동진시기에는

　7) 王僧虔, 『論書』: "小兒輩乃賤家鷄, 愛野鶩, 皆學逸少書."

대부분 과도기 서체와 종요 계통의 구체가 많고, 남조 송나라 때에는 대부분 종요 계통의 구체이고, 제나라 이후는 대부분 왕희지 계통의 신체서이다. 비명·묘지명 각석은 과거에 장중한 용도에서 나왔기 때문에 대부분 옛날 서체로 서사하였다. 삼국 및 서진시기 각석은 일반적으로 이러한 습관을 여전히 계승하여 대부분 전서·예서로 서사하였다. 이러한 각석은 모두 하남성·산동성·섬서성 등 북방지역에서 출토되었다. 당시 남방 각석은 실물자료가 거의 없어 평가하기가 곤란하다. 동진시기 각석·전명 서예는 가장 먼저 예서로부터 해서로 향하는 과도기 서체와 종요 필세 계통의 해서였다. 이와 동시에 북방 16국 각석 풍격은 오히려 걸음을 같이하다가 이후 점차 거리가 벌어졌다. 당시 기이한 예서 〈호태왕비〉는 실제

호태왕비好太王碑

로 동진시기에 유행했던 각석 풍격과 부합하지 않는다. 이 작품은 당시 동이족인 고구려의 문물로 지금은 길림성 집안현에 있다. 한나라를 계승하여 변화시킨 것으로 형체는 정방형을 위주로 하였고, 중간에 넓적하며 평평하거나 곧게 세운 형상도 있다. 결구는 대부분 예서 필법의 일반적 법도를 타파하였다. 큰 곳에 처해도 오히려 작고, 작은 곳에 처해도 오히려 크며, 대비는 강하고 기형의 결구를 하면서도 모두 외곽의 방정함 안에 들였다. 점과 필획은 모두 고르고 둥글면서 곧게 세우며, 생경하고 질박하면서 착실하여 결구와 서로 부합한다. 천진하고 질박하며 지극한 서예미를 조성하고 있으나 시대 서풍의 발전으로 말하면, 이는 중원보다 낙후하고 남방보다 더욱 낙후한 특별한 예라 하겠다.

동진 말기와 송나라 때 종요 계통의 서체가 남방 각석에서 유행하였다. 이러한 해서는 이미 기본적으로 예서 필법에서 벗어났으나 자태·용필에서 조금 예서 필의를 함유하고 있었다. 구체적으로 말하면, 이러한 해서는 종요의 법식을 이은 것으로 형체·필세·필법은 〈천계직표〉·〈융로표〉와 서로 유사하거나 혹은 어느 정도의 발전이 있었다. 어떤 것은 왕희지가 임서한 종요의 〈선시표〉·〈작소환시첩〉과 같고, 어떤 것은 왕희지의 〈입구일첩〉과 왕승건의 〈태자사인첩〉과 같은 것들도 있었다. 당시 북방 북위·북량 각석은 점차 예서와 해서 사이의 과도기 서체와 종요 서체의 해서가 병존하는 국면으로 변하였다. 남방은 대략 제나라 이후 각석 서예는 이미 왕희지 필세 계통의 해서로 변천하였다. 처음에는 왕희지의 〈악의론〉

과 같다가 이후 다시 왕헌지의 〈옥판십삼행〉에 가까운 형체가 출현하였으며, 다시 더욱 새롭게 변하였다. 그러나 북방은 장기간 종요 서체 행서의 형식을 이어오다가 북위 말기에 이르러 남방의 적극적 영향을 받아 비로소 왕희지의 해서에 가까운 글씨들이 나타나기 시작하였다. 이에 대해 계공은 다음과 같이 말하였다.

> 특히 왕휘지·왕헌지·왕승건의 해서와 '範武騎'란 해서 3글자를 만약 비석에 새기는 도법으로 일차 가공하였다면 문득 북비와 심히 분별할 수 없다. 따라서 추측하여 생각할 수 있는 것은 유명하고 정제된 북비의 비명·묘지명들이 아직 새기기 이전에 어떤 정황이었느냐는 점이다.[8]

이는 종요 필세 계통에 속한 해서의 구체를 가리키는 것이다. 북조 각석 서예는 앞에서 서술한 두 번째 단계에서 작품들이 기본적으로 이러한 유형에 속한다. 특히 공예의 요소로 새긴 것을 제거하면 더욱 확실하게 이와 같다.

이상의 분석에서 알 수 있는 것은 남조와 북조를 막론하고 각석은 과도기 서체→ 종요 계통의 구체→ 왕희지 계통의 신체서의 발전과정을 거쳐 최종적으로 일치함으로 귀속하였다는 것이다. 수나라 서예는 남북 서예의 집대성이다. 이 과정에서 동진시기의 각석 서예 발전이 비교적 빨라 선도 작용을 하였다.

3. 남조의 서예 풍격

(1) 과도기 서체

동진시기 문인 사대부의 사회생활에서 가장 먼저 보편적으로 유행했던 해서의 기본은 종요 서체에 속한다. 이는 해서의 구체이다. 왕희지가 신체서를 창조한 이래 종요의 구체에서 벗어나 점차 문인 사대부들이 받아들이며 동진시기 중기와 후기에 이르러서는 구체와 신체서가 병존하는 국면을 이루었다. 이후 신체서는 날로 광범위하게 유행하기 시작하며 남조시기에 이르러서는 주류의 지위를 차지하였다. 각석 서예의 영역에서 동진시기 초기와 중기는 과도기 서체와 종요의 구체가 유행하였다가 동진시기 후기에 이르러 비로소 종요의 구체가 유행하였고, 제나라 이후는 왕희지의 신체서가 천하를 통일하였다.

과도기 서체는 형체·필세·필법이 예서와 해서의 사이에 끼어 결구·필획의 형태를 보면

8) 啓功,「唐摹萬歲通天帖書後」: "尤其徽獻僧虔的眞書和那範武騎眞書三字若用刻碑的刀法加工一次, 便與北碑無甚分別. 因此可以推想, 一些著名工整的北朝碑銘墓誌, 在未刻之前, 是個什麼情況."

모두 이와 같은 것을 기본 특징으로 삼고 있다. 구체적으로 말하면, 적지 않은 글자의 편방 혹은 전체 결구는 기본적으로 예서의 형식이나 일부분은 오히려 해서 필법을 운용하였다. 예서의 전형적 파책·도필은 이미 수렴되었으나 항상 이와 같은 필세를 나타내었고, 또한 해서의 용필이 섞여 있었다. 예를 들면, 〈안겸부유씨묘지명〉·〈맹부군묘지명〉·〈하금호묘지명〉·〈왕흥지부부묘지명〉·〈찬보자비〉 등이 그러하였다.

위에서 열거한 묘지명의 점과 필획은 대부분 원추형에 가깝고, 용필은 억양·돈좌의 탄력성이 있으며, 점과 필획 형태는 경중·조세의 법도가 있다. 이것으로 보면, 묘지명은 아직 굽기 이전에 어떤 단단한 것으로 뜻을 따라 필획을 새겼으므로 매우 성글고 거칠며 가장자리를 수식하지 않아 질박하고 천진한 미를 조성하였다는 것을 추측할 수 있다.[9] 이러한 서예 풍격의 〈안겸부유씨묘지명〉은 345년에 새겼고 남경에서 출토되었으며, 혼후하고 너그럽다. 〈맹부군묘지명〉은 376년에 새겼고 모두 다섯 개가 있으며, 문장은 같고 안휘성 마안산에서 출토되었다. 여기에는 두 종류의 서예 풍격이 있다. 이 중에서 세 개는 〈안겸부유씨묘지명〉과 가깝고, 나머지 두 개는 비교적 성글고 수려하며 맑은 해서에 속한다. 〈하금호묘지명〉은 소쇄하고 순박하며 표일함이 뛰어났다.

왕흥지부부묘지명王興之夫婦墓誌銘

찬보자비爨寶子碑

9) 역자주 : 묘지명을 만드는 방법은 두 가지가 있다. 하나는 자연석에 직접 새기는 방법이고, 다른 하나는 진흙을 뭉쳐서 벽돌 모양으로 만들어 굽기 전에 문자를 새긴 다음 이를 구워서 유약을 처리하여 완성하는 방법으로 전배磚坯라고도 한다.

〈왕흥지부부묘지명〉은 영화 4년(348)에 새겼고 남경에서 출토되었으며, 〈찬보자비〉는 대형 4년(405)에 새겼고, 운남성 곡정에서 발견되었다. 전자는 〈왕민지묘지명〉·〈왕단호묘지명〉의 서예 풍격과 일치하고 있어 같은 각공의 손에서 나왔을 가능성이 있다. 결체는 평평하고 방정하면서 곧으며, 점과 필획을 일으키고 그치는 곳과 전절에서 특히 방절을 과장하여 봉망이 모두 나타나고 있다. 이러한 서예 풍격의 형성은 칼로 새김에 크게 의존한 것이다. 따라서 이는 혹 서단을 거치지 않고 직업적인 각공이 직접 새기지 않았을까 하는 생각이 든다. 이는 마치 백문인을 새기는 것처럼 직접 칼로 새긴 것 같다. 〈찬보자비〉는 방정하고 소박한 가운데 기이한 자태가 깃들여 있으며, 결체는 변화가 많다. 필세는 활발하고, 점과 필획의 형태는 방절이 많다. 여기에 둥근 호형의 형태로 변화를 더하였고, 칼끝이 지나간 곳에서 서사의 맛이 매우 농후하며, 직접 칼로 새겨서 나온 표현이 아니다. 가로획의 기필·수필은 모두 위로 나는 형태를 하였다. 이는 과도기 서체의 전형적인 필획 형태로 한나라 간독 초서와 사경에서 흔히 볼 수 있다. 기필은 이미 해서 필법에 속하고, 수필은 여전히 예서 필법을 띠고 있다. 단지 칼로 새겼기 때문에 방절의 형태를 강화하였을 뿐이다. 이와 같은 작품에서 새기는 과정은 피동적으로 충실하게 손으로 쓴 글씨의 면모를 만족하게 표현하는 것이 아니라 칼과 석재의 성능을 충분히 발휘하였을 뿐이다. 다시 말하면, 필묵 표현의 기초 위에서 재창조를 더하여 서예미의 정취를 더욱 풍부하게 하였다는 것이다. 이는 또한 후세 서예가들에게 계발을 주면서 모필 표현력에 대해 재검토와 발휘를 추가하였고, 조작하지 않는 전제에서 필법을 더욱 새롭게 발전시킬 수 있었다. 이로부터 서예 풍격은 또 다시 새로운 뜻을 나타낼 수 있었다.

(2) 종요 계통의 구체

동진시기 중기 각석 서예는 일반적으로 과도기 서체를 나타냄과 동시에 이미 개별적으로 종요 계통의 구체가 나타나기 시작하였다. 예를 들면, 〈유극묘지명〉·〈맹부군묘지명〉 등이 그러하다. 이것들은 마땅히 해서 범위에 속한다. 왜냐하면, 전체적으로 이미 해서의 필세·필법을 표현하였기 때문인데, 이는 과도기 서체에서는 아직 갖추지 않은 것들이다. 이것들은 모두 벽돌에 새겼다.

〈유극묘지명〉은 승평 원년(357)에 새겼고, 진강에서 출토되었다. 점과 필획은 거칠고 굵으며, 형태는 방원을 겸하여 소박하고 껄끄러우며, 〈안겸부유씨묘지명〉·〈하금호묘지명〉·〈맹부군묘지명〉의 유창하고 둥글며 윤택함과는 다르다. 마치 벽돌을 구운 뒤 새긴 것처럼

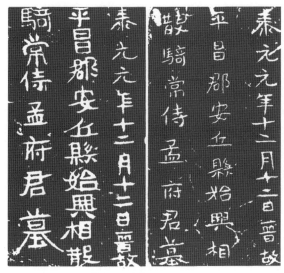

맹부군묘지명孟府君墓誌銘

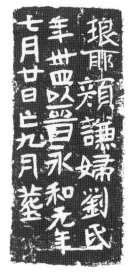

안겸부유씨묘지명顔謙婦劉氏墓誌銘

견고하고 더디며 껄끄러운 느낌이 난다. 이는 공구·재료의 특성에 너그러운 형체를 더하여 선명한 서예 풍격 특징을 이룬 작품이다. 〈맹부군묘지명〉에서 두 개의 해서작품은 서로 좋은 대비를 형성하고 있다. 벽돌을 굽기 전 아직 부드러운 데에다 직접 쉽게 새길 수 있었던 까닭에 형체·필세는 유창하고, 필획은 활발하고 생동하며, 성글고 또렷하며 빼어난 미를 나타내었다. 이 두 종류의 묘지명 해서의 점과 필획의 형태는 아직 명확한 형식을 형성하지 않았으니, 이는 바로 초기 해서의 유치한 면모라 하겠다.

이후 진나라 말에서 제나라에 이르는 각석 서예는 기본적으로 모두 종요 계통의 구체이다. 〈주숙선모황부인묘지명〉·〈채빙묘지명〉·〈찬룡안비〉·〈유회민묘지명〉·〈명담희묘지명〉·〈유기매지권〉 등이 그러하다. 이것들은 앞에서 설명한 〈유극묘지명〉·〈맹부군묘지명〉보다 형체·필세는 진일보 통일되었고, 법도는 더욱 완비되었으며, 예서 필법은 기본적으로 없어졌다. 필법에서 보면, 서예 풍격은 대체로 둥글고 굳센 것과 방절을 근본으로 삼은 두 종류가 있다.

전자의 대표작은 세 개의 벽돌 명문으로 이 중에서 〈주숙선모황부인묘지명〉은 웅건하고 혼후하며 소박하면서 함축적이고 굳세며, 결체는 너그럽고 방정하다. 〈채빙묘지명〉은 필세가 둥글고 유창하며, 결체는 기이하고 표일하며, 장법은 소산하다. 〈유기매지권〉은 글씨가 작고 많으며, 장법은 굳세고 긴밀하며, 글씨와 새김이 모두 뜻을 따라 서찰의 정취를 담고 있다.

후자의 대표작은 〈찬룡안비〉로 남조의 송나라 대명 3년(458)에 새겼고 운남성 육양에서 출토되었다. 이 작품은 53년 전 동진시기의 〈찬보자비〉와 새김 기법이 서로 같은 풍격을 나

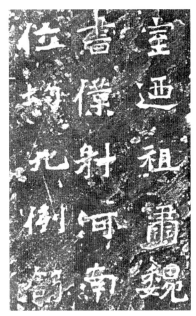

찬룡안비龥龍顔碑 유회민묘지명劉懷民墓誌銘

타내지만 필세·용필에서 이미 질적인 비약이 발생하였다. 〈찬룡안비〉·〈유회민묘지명〉의 서예 풍격은 서로 가깝다. 모두 방정하면서 항상 길거나 넓적한 변형을 섞었고, 형체는 너그럽고 성글며 교묘함이 졸함에 깃들었다. 점과 필획은 자르고, 침착함과 동시에 활발한 자태를 나타내고 있다. 이러한 특색은 〈유회민묘지명〉에서 더욱 두드러지게 나타나고 있다. 이외에 〈명담희묘지명〉의 용필은 더욱 기운 필세를 취하여 상쾌하고 유창하면서 굳세고 날카로우며, 자태는 험절하고 바르며 취산의 변화가 절주의 대비에서 풍부하게 나타나고 있다.

동진시기 과도기 서체와 종요 계통 구체에서 알 수 있는 것은 청나라 서예가들의 이른바 '위비'라는 북위의 서예 풍격은 결코 북방 특유의 것이 아니라는 점이다. 이는 당시 전국적으로 유행했던 각석 풍격으로 새김의 기예가 손으로 쓴 글씨에 비해서 교묘하게 발휘하여 이루어진 것이다. 여기에서 새김 기예의 중요한 요소에 대해서는 따로 설명하지 않겠다. 과도기 서체와 종요의 구체는 북방에서 장기간 사용하면서 손으로 쓴 글씨의 기본 형식이 되었다. 그러나 남방에서는 각석 서예에서 과도기 서체를 사용할 때 손으로 쓴 글씨는 이미 종요의 구체를 사용하였고, 각석 서예에서 종요의 구체를 사용할 때 손으로 쓴 글씨는 이미 왕희지의 신체서가 유행하였다. 역사의 발전에 따라 각석 서예와 손으로 쓴 글씨는 제나라 이후 점차 일치하였다. 북방의 각석 서예는 북위 후기에 이르러 점차 남방의 신체서로 향하였고, 제나라에 이르러 마침내 남북 서예 풍격은 '이왕'의 신체서 해서 계통에서 통일을 이루었다.

(3) 왕희지 계통의 신체

제나라 이후 남방의 각석 서예는 종요의 구체가 '이왕' 필세 계통의 해서로 귀속되어 신체서가 이를 대신하였다. 신체서의 서예 풍격은 고른 조화를 나타내고 안온하며, 아리따운 자태가 많고 점과 필획은 빼어나고 아름다우며, 필법은 통일을 이루었다. 예를 들면, 〈유대묘지명〉은 제나라 영명 5년(487)에 새겼고, 강소성 구용에서 출토되었다. 〈여초정묘지명〉은 제나라 영명 11년(493)에 새겼고, 절강성 소흥에서 출토되었다. 〈소융묘지명〉은 양나라 천감 원년(502)에 새겼고, 남경에서 출토되었다. 〈왕모소묘지명〉은 양나라 천감 13년(514)에 새겼고, 남경에서 출토되었다. 〈예학명〉은 양나라 천감 13년(514)에 새겼고, 강소성 진강에서 출토되었다. 〈소부묘지명·왕씨묘지명〉은 양나라 천감 원년(502)·보통 원년(520)에 새겼고, 남경에서 출토된 것 등이 있다.

이상의 작품을 대체로 네 종류의 서예 풍격으로 나눌 수 있다.

첫째, 자태가 고르고 아름다우며, 점과 필획은 방필과 원필을 겸비한 것이다.

이러한 유형에 속하는 〈유대묘지명〉은 특히 고르고 단정하여 안진경의 〈다보탑비〉와 서로 가깝다. 〈여초정묘지명〉은 왕희지의 〈황정경〉에 가까우면서 비교적 규칙적이고, 굳센 가운데 활발하고 빼어남을 나타내었다. 〈소부묘지명〉·〈왕씨묘지명〉에서 전자는 소박하고 착실한 것이 〈황정경〉과 가깝고, 후자는 맑고 굳센 것이 〈악의론〉과 가깝다.

자태가 고르고 아름다우며, 점과 필획은 방필과 원필을 겸비한 서예 풍격

유대묘지명劉岱墓誌銘

여초정묘지명呂超靜墓誌銘

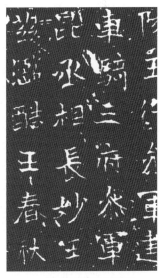
소부묘지명蕭敷墓誌銘

맑고 파리하면서 빼어나고 굳세며, 운치가 활발한 서예 풍격

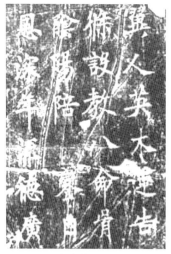 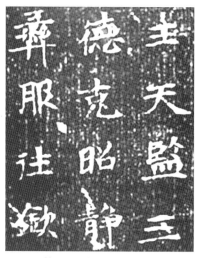

소담비蕭憺碑 　　　　　　　왕모소묘지명王慕韶墓誌銘

둘째, 맑고 파리하면서 빼어나고 굳세며, 운치가 활발한 것이다.

이는 왕헌지의 〈낙신부십삼행〉과 가까운 것으로 〈소용묘지명〉은 형체가 방정하고 필세는 활발하고 공교하며 흐르는 듯한 아름다움이 있다. 〈소담비〉는 형체가 길고 결자가 긴밀하며 장법이 성글다. 〈왕모소묘지명〉은 특히 왕헌지의 글씨를 닮았다. 중궁은 긴밀하게 모이고 사방으로 펼쳤으며, 용필은 특히 굳세고 날카로우며, 필세는 멀리 날려 맑은 기운이 닥치는 것 같다

셋째, 풍요롭고 윤택하며 부드러운 아름 다움이 있는 것이다.

이에 속하는 대표작은 〈소담비액〉이다. 점과 필획은 가로가 가늘고 세로가 굵은 대비가 강하며 필세는 유창하다. 용필은 둥글고 부드러우며 아리따운 자태가 많아 마치 당나라 서예가가 쓴 것과 같다. 아름 다움은 남음이 있으나 골격이 부족하다.

넷째, 형체는 장엄하고 필세는 웅혼하며 운치는 기이하고 표일한 것이다.

이에 속하는 대표작은 〈예학명〉이다. 이

풍요롭고 윤택하며 부드러운 아름다움의 서예 풍격

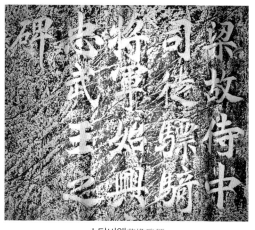

소담비액蕭憺碑額

를 쓴 사람에 대해서는 역대로 아직 정론이 없고, 왕희지·도홍경·고황·피습미 등 여러 설이 있으나 대부분 왕희지 혹은 도홍경이 썼다고 한다. 그러나 〈예학명〉의 글씨는 왕희지의 서예 풍격과 절대로 같지 않기 때문에 도홍경이 썼을 가능성이 있다. 또한 '화양진일華陽眞逸' 이라 서명한 것은 도가의 의미가 있고, 도홍경은 스스로 '화양은거華陽隱居'라 하였으니, 서로 유사한 점이 있다. 글씨의 기상은 매우 초탈하고 표일하며, 남조 각석 서예에서는 매우 기이 하고 특별하다. 서사 격식은 왼쪽에서 오른쪽으로 향해 세로로 써서 오른쪽에서 왼쪽으로 향하는 일반적 격식과는 다르다. 서체는 비록 해서이나 오히려 생동한 행서의 맛이 넘치고, 필세는 유동적이면서 둥글고 유창하며, 형체는 너그럽게 펼쳤고, 점과 필획은 굳세다. 글씨 는 혼후하고 장엄하며, 기운과 정신은 유창하고 맑으며, 필세는 날아 움직이면서도 운필은 오히려 침착하고 함축적이며, 개성 풍격이 매우 선명하다. 이 작품은 남조 각석 서예에서 드물게 보이는 큰 글씨로 송나라의 황정견이 크게 칭찬하였다. 황정견 서예의 필세·필법· 정취는 〈예학명〉에서 깊은 깨달음을 얻었다. 청나라 이후의 서예가 중에서도 이를 법도로 취해 스승으로 삼은 이들이 많았다.

장엄하고 웅혼하며 기이한 서예 풍격

예학명瘞鶴銘

제7장 다채로운 북조의 서예 풍격

제1절 북조 각석 흥성의 원인

서진 말년 통치자의 권력투쟁으로 팔왕의 난이 일어났다. 변경과 내지의 소수민족도 서진 통치자의 잔혹한 정책에 불만을 품고 군대를 일으켜 서진을 반대하는 전쟁이 일어났다. 316년 서진이 전복되자 통치자들은 강남으로 도망을 가서 별도로 동진을 세웠다. 서진의 옛날 땅은 서진을 반대한다는 명문으로 흉노·갈·선비·저·강 등 다섯 부족의 추장들이 혼란한 국면을 조성하였다. 전진이 패망한 이후 전연·전진·전량의 옛 국경에 다시 많은 나라가 할거하여 오호십육국의 국면을 조성하였다. 선비족 탁발씨가 북위를 세워 강대해진 이후 마지막으로 위 태문제가 전란을 종식하고 황하 유역을 통일시켰다. 이후 100여 년간 북위가 통치하는 시대를 열었다. 특히 효문제 태화 18년(494) 도성을 평성(平城, 지금의 大同)에서 낙양으로 천도한 이후 선비족의 옛날 풍속을 개혁하고 한화정책을 실행하였다. 아울러 크게 남방문화를 흡수하여 북방은 상대적으로 비교적 안정된 정치에서 경제·과학·문화가 발전하였다.

당시 예술은 정치·종교·신앙에 위탁하여 형식에서 발전과 새로운 변화를 맞이하여 특정 시대의 예술 풍모를 형성하였다.

가장 두드러진 것은 불교의 성행이 예술에 대해 직접 중대한 작용을 하였다는 점이다. 서진시기의 큰 난리 이전에 주요 사상의식은 유학과 현학이었다. 유학과 불교의 대립에서 현학은 불경에서 철리를 채용하여 청담을 보조하였다. 이 두 가지 사상과 학문은 모두 한족 문인 사대부에서 성행하였다. 십육국에 이르러 유학은 스스로 보호할 겨를도 없이 외래 종교에게 저항을 받고, 현학도 상층 사대부들이 남으로 옮겨감에 따라 불교는 북방에서 독립적으로 발전할 기회를 가지며 보편적인 신앙이 되었다. 전체 십육국의 북조시기 200년간 비록

위 태무제와 주 무제의 두 차례 불교를 없애는 사건이 발생하였지만, 이는 잠시였고 불교사상은 당시 가장 중요한 사상과 정신적 지주였다. 예를 들면, 운강석굴·용문석굴·공현석굴·의현만불당석굴·돈황막고굴·천수맥적산석굴·남북향당산석굴·천룡산석굴 등에 단지 대량의 불교 조소와 벽화만 보더라도 감탄을 금치 못할 정도이다. 돈황석굴에서 또한 대량의 불경초본들이 발견되었다. 불경을 베끼는 풍토가 성행되자 서예는 선명한 형체·필세와 풍격의 특징으로 '사경체'가 형성되었다. 이외에 북조 후기에 또한 세상을 놀라게 할 만한 마애각경이 나타났다. 조상기를 세우는 풍토가 성행하자 조각예술에서 휘황찬란한 성취를 이루었을 뿐만 아니라 대량의 조상기 각석의 걸작들이 나타났다. 십육국의 북조 서예의 탁월한 성취와 시대 풍격은 비명·묘지명·마애각석 조상기·사경에서 나타났다. 뒤의 두 가지는 바로 불교가 성행한 결과이고, 마애에 불경을 새긴 것과 비석에도 일부는 불교를 믿은 까닭에 세워진 것들이다. 불교의 성행으로 서예에서 뛰어난 작품들이 나타나니 감탄을 금치 못한다.

북조 각석 서예가 흥성한 요인은 크게 장지를 고향으로 옮기려는 소원, 공명을 좋아한 풍습, 불교의 신앙 등 세 가지로 정리할 수 있다. 현존하는 십육국의 북조시기 각석을 보면, 비각이 적고 묘지명이 성행하였다. 묘지명은 죽은 자의 성명·관적·생애 등을 기록하여 묘 안에 안치한 것이다. 북위 이후 묘지명은 아래는 낮고 위는 덮개를 하였는데, 낮은 데에 묘지명을 새겼으며, 뚜껑에는 표제를 새겼다. 이는 특정한 격식으로 서예 풍격은 더욱 많아지고 찬란함이 극에 이르렀다. 묘지명이 성행한 이유는 먼저 선비족이 장지를 고향으로 옮기려는 바람에서 나왔다. 효문제가 실행한 선비족의 옛날 관습을 개혁하고 한화정책을 단행한 중요 조치의 하나는 태화 19년(495) 6월에 반포되었다.

> 조서로 낙양으로 옮긴 사람과 죽어서 하남성에다 장사를 지낸 자는 북으로 돌아갈 수 없다고 하였다. 이에 다른 사람을 대신하여 남쪽으로 옮긴 자는 모두 하남성과 낙양 사람이었다.[1]

이에 대한 구체적 규정은 다음과 같다.

> 유사가 아뢰길 "광천왕비가 대경에서 죽었는데 광천왕이 죽은 신존으로 광천왕비가 먼저 죽은 비구를 따를 것인지, 마땅히 비구로 신존을 나아갈 것인지 아직 살피지 못했습니다."라고 하였다. 조서에 이르기를 "낙양으로 옮긴 사람은 이로부터 이후 모두 뼈가 망령으로 돌아갈 수 있으나 모두 무덤은 항·대에 나아갈 수 없다. 남편이 있었는데 먼저 북쪽에서 죽고 부인은

1) 『北史·魏本紀第三·高祖孝文皇帝』: "詔遷洛人, 死葬河南, 不得還北. 於是代人南遷者, 悉爲河南洛陽人."

지금 남쪽에서 상을 치르면, 부인은 남편을 좇아 마땅히 대로 돌아가 장사지내야 한다. 만약 아비를 옮기고 어미를 나아가게 하려는 것 또한 이에 맡긴다. 아내의 무덤이 항·대에 있고 남편은 낙양에서 죽었으며, 비구는 신존으로 나아갈 수 없다. 어미를 옮기고 아비를 나아가게 하려는 것도 마땅히 이를 따른다. 만약 다르게 장사지내는 것 또한 이를 따른다. 만약 장사지 내는 제한에 있지 않고 몸은 대에서 상을 당하면, 피차 장사지내는 것은 모두 이에 맡긴다. 시체는 항·연에 속하고 몸은 서경·낙양에서 벼슬하고 있으면 거하고 머무는 마땅함 또한 선택하는 바를 따른다. 여러 주에 속한 자는 각각 뜻에 맡긴다."라고 하였다.[2]

황제가 조서를 내리는 방식으로 이러한 조치를 실행하자 군신들은 모두 거역할 수 없었다. 많은 선비족의 귀족들은 향토관념이 있었으므로 살아서 고향으로 돌아갈 수 없으면 죽은 뒤에라도 고향에서 장사지내길 바랐기 때문에 특별히 묘지명을 설치하여 기다렸다. 낙양에서 오랫동안 살던 선비족은 한족에게 동화되고 안락을 즐겼던 까닭에 향토관념도 날로 없어졌으나 묘지명을 새기는 것은 이미 풍토를 이루었다. 여기서 '대代'라는 것은 선비족 탁발씨가 세운 부족으로 지금의 내몽고 중부에서 서북부에 걸쳐 건립한 국가로 '대국代國'이라고도 일컫는다. 대국은 61년간 유지한 뒤 전진의 부견에게 멸망당했다. 비수의 전쟁 이후 전진은 와해되고 탁발규가 기회를 틈타 나라를 회복시켜 '위魏'라 개칭하였다. 태무제에 이르러 전란을 종식하고 황하 유역을 통일하였다. 이후 효문제는 북위의 부국강병을 도모할 계획으로 도읍을 평성에서 낙양으로 옮겼다. 이에 따라 많은 선비족 귀족들은 고향을 떠나 멀리 낙양으로 옮겨와 중원에서 새로운 생활을 시작하였다. 그들은 생전에 고향에 돌아갈 수 없자 죽은 뒤 어느 날 고향으로 이장하길 희망하였다. 이러한 조치는 북위에서 묘지명이 크게 흥하였던 직접적인 원동력이었다.

둘째, 공명을 좋아하는 풍습의 작용은 사대부에서 유래가 이미 오래되었다. 동한시기 이후 사대부들은 공명을 중히 여겨 죽은 뒤에도 이름이 전해지길 바랐던 까닭에 돌에 공덕을 새겨 비를 세우는 풍토가 일어났다. 동한시기 비를 세우는 풍토가 성행하자 위 무제 조조는 절약하는 검소한 정치를 위해 후한 장사를 지내지 못하도록 명령을 내리고, 금비령을 단행하였다. 서진시기에 이르러 무제도 이러한 정책을 실행하자 이후 묘지명이 비명을 대신하여 흥하였다. 예를 들면, 〈석선묘지명〉·〈석정묘지명〉에 "돌에 죽음을 기록한 것을 깎아 전하여 내

2) 『北史·列傳第七·文成五王·廣川王略』: "有司奏, 廣川王妃薨於代京, 未審以新尊從於卑舊, 爲宜卑舊來就新尊. 詔曰, 遷洛之人, 自玆厥後, 悉可歸骸芒嶺, 皆不得就塋代. 其有夫先葬北, 婦今喪在南, 婦人從夫, 宜還代葬. 若欲移父就母, 亦得任之. 其有妻墳於恒代, 夫死於洛, 不得以尊就卑. 欲移母就父, 宜亦從之. 若異葬, 亦從之. 若不在葬限, 身在代喪, 葬之彼此, 皆得任之. 其戶屬恒燕, 身官京洛, 去留之宜, 亦從所擇. 其屬諸州者, 各得任意."

세에 보여 준다[刊石紀終, 傳示來世]."는 것으로 묘지명을 새긴 의미를 실증할 수 있다. 동한시기 환제·영제 때 비문을 새기는 것이 성행하여 지금까지 전해지는 수량도 크게 볼만한데 어째서 북조에서 묘지명은 성행했으나 비각은 성행하지 않았을까? 아마도 선비족들의 의식은 비석을 세우는 것이 땅에 묻어두는 묘지명보다 보존이 더 편하지 않다고 여겨 비각은 성행하지 않고 묘지명이 크게 일어났던 것 같다. 전란의 시대에 땅 위에 비석을 세우면 파괴·이동·풍화작용·박식이 발생하기 쉬우나 땅속의 묘안에 깊이 묻어둔 묘지명은 천년 이후 출토되었어도 마치 새것과 같이 완전하다. 당시 선비족 귀족들은 어느 날 고향으로 완전한 묘지명과 묘를 함께 이장하는

정도소鄭道昭, 정희하비鄭羲下碑

것이 그들의 바람이었다. 그러나 비석에 새겨 땅에 세우면 아무래도 이와 같은 안정감이 없다고 여겼다. 그러므로 당시 사람들은 이 점을 자각하여 자연스럽게 묘지명으로 향하는 경향이 있어 비석에 새기지 않았다. 따라서 현존하는 북조 비각의 수량은 적고, 그중에서 묘비는 더욱 적다. 묘지명이 한때 극성을 이룬 것은 공명을 좋아하는 마음과 묘지명에 의탁하여 고향으로 돌아가려는 바람에서 나온 것으로 북조 서예의 대종을 이루었다.

북조의 많지 않은 비각에는 묘비, 수행을 기록한 사묘寺廟, 불상을 조성한 공덕비 등이 있다. 더욱 가치가 있는 것은 북위시기 운봉산 마애각석에 새긴 정도소의 시이다. 예를 들면, 〈등운봉산관해동시〉·〈시오언여도속□인출래성동남구리등운봉산논경서일수〉 등이 있다. 유람 중에 이러한 자작시들을 새기는 것은 자신의 문학작품을 후세에 보여 주려는 것이어서 문인의 명성을 자부하는 뜻이 글자 사이에 넘쳐흐른다. 〈정희상하비〉는 장래 묘 앞에 세울 비문을 마애에 새긴 것으로 이것도 문장이 산악과 함께 천고에 이름을 드리우기 위함에서 나온 것이다. 정도소·정술조는 조상과 가문을 빛내고 자신의 이름을 남기기 위해 운봉산·태기산·천주산·백봉산 등 모두 49곳에다 글을 새겼으니, 정말 고심한 흔적이 역력하다.

셋째, 불교 신앙에서 비롯되었다. 불교는 십육국 이후 신속하게 보급되었는데, 특히 선종

이 크게 발전하였다. 선종사상은 대중화의 경향을 갖추고 있어 각 계층이 쉽게 받아들일 수 있고 사람의 마음에 깊게 들어가 북조 불학의 주류를 형성하였다. 북조는 어지럽고 불안한 정세에서 불교사상에 의탁해 정신적 안위를 구하느라 많은 돈을 들여 사원·석굴을 조성하고 불상을 조소하며 재난을 없애고 복을 기원하는 풍토가 성행하였다. 각석은 영원하고 마멸되기가 쉽지 않기 때문에 불상을 조소할 때 공양한 사람의 형상이나 혹은 조상기를 새기기도 하였다. 이는 조상기가 생긴 원인으로 이로부터 많은 조상기가 생겨났다. 이 중에서 단지 낙양에 있는 용문석굴에만 조상기와 각석이 3600개나 있어 사람을 놀라게 한다. 조상기는 격식·형제가 일정하지 않고 종종 조상과 서로 배합하였으며, 석재의 형상이나 면적의 조건에 따라 적당하게 안치하였다. 그러므로 크거나 작고 모나거나 길며 넓적한 것이 있고, 또한 불규칙한 형태도 있어 자연의 변화를 따르며 정취가 풍부하다.

북조의 마애각석은 사산마애四山摩崖(즉 葛山·嶧山·鐵山·崗山摩崖)와 〈태산경석욕금강경〉이 가장 서예 풍격의 특색을 이룬 거대하고 기이한 대표작이다. 이것들은 글자가 많고 크며, 폭이 넓고 서예 풍격이 북조에는 또한 거대한 마애각경들이 있었다. 마애각석은 천연의 산벼랑이나 석벽에 글씨를 새긴 것으로 본래는 공덕을 칭송하고 일을 기록한 것으로 한나라에서도 있었다. 예를 들면, 〈석문송〉·〈서협송〉·〈개통포사도각석〉·〈유평국치로송〉·〈부각송〉·〈양회표기〉 등이 그러하다. 그러나 북조가 한나라보다 뛰어난 점은 글자 수가 많고, 작품 면적이 넓으며, 글자의 지름이 심지어 50cm 이상인 것도 있어 매우 웅장하고 위대하다는 것이다. 〈석문송〉은 한나라 마애각석에서 글자 수가 가장 많아 660여 자에 이르나 북위의

태산경석욕금강경泰山經石峪金剛經

244 제2부 개성 풍격

〈정희상비〉는 천 글자에 달하고, 〈정희하비〉는 1,479자이다. 그리고 북주의 〈철산마애〉에 경문·석송을 새긴 것 중에서 현재 완전한 것만 헤아려도 1,450여 자이다. 글자를 새긴 폭으로 논하면, 북제·북주시기의 사산마애 각경에서 어떤 것은 위로부터 아래로 벼랑길을 따라 새겼는데 글자가 많고 크며, 전체 폭이 너무 넓어 한꺼번에 다 읽기가 어렵다. 현대의 조건에서라면 비행기를 타고 굽어봐야 비로소 전모를 볼 수 있을 것이다. 예를 들면, 〈태산경석욕금강경〉이 이와 같다. 이러한 마애각경은 글자의 지름이 작은 것은 5~6촌, 가장 큰 것은 3척에 달하니, 감탄을 금치 못할 뿐만 아니라 결코 한나라와 비교할 수 없을 정도로 웅장하다.

독특한 예술 가치를 보여 주고 있다. 이것들은 본래 북주의 무제가 불교를 폐지하는 것에 대해 자극을 받아 만든 것인데 정치적으로 강한 항거의 의미가 있으므로 불교를 보호하려는 호법의 성질을 갖추고 있다. 이러한 역사적 사건은 오히려 이처럼 위대하고 불후의 걸작을 낳게 하였다. 호법의 의의는 시간이 흘러감에 따라 없어졌으나 그 예술은 오히려 후인들의 감탄과 찬양을 받으며 서예의 모범이 되었다. 이에 대해서는 뒤에 자세하게 설명하도록 하겠다.

종합하여 말하면, 북조는 각석 서예가 흥성하였던 시기로 동한시기 환제·영제의 뒤를 이어 발생한 두 번째 각석 서예의 최고봉이라 하겠다. 첫 번째 최고봉은 예서의 전성기에 기이한 광채와 온갖 자태를 펼쳤고, 두 번째 최고봉은 서진시기를 계승하여 종요의 해서 필세·필법을 무르익게 발휘하면서 낭만적 예술 격조가 충만하였다. 동진시기의 남조 서예는 '이왕' 및 후손들을 체계로 삼아 종요의 필세·필법은 신속하게 혁신하고 발전시켜 성숙한 해서의 형식을 완성하였다. 과도기 단계에서 이처럼 휘황찬란한 광경은 없었으나 오히려 당나라의 해서 발전에 없어서는 안 될 온양의 준비과정과 밑거름 역할을 하였다. 역사는 이처럼 안배가 교묘하고 합리적이었다.

제2절 북조 각석 서예의 특징

1. 질박미

서진시기의 전란은 결과적으로 남북 분열을 가져왔다. 동진은 양자강 남쪽에 치우쳐 안주하였고, 송·제·양·진나라가 계승하였다. 북방은 오호십육국·북위·동위·서위·북제·북주를 거쳤는데, 북위의 통치 기간이 가장 길었다. 만약 도무제 탁발규의 등국 원년(386)부터 효무제 원수영희 3년(534)에 이르기까지 계산하면 148년간이다. 이 기간은 북조가 가장 번영하였던 시기이기도 하다. 북조 서예도 이 시기에 가장 찬란한 예술의 경지에 도달하였다.

남북 분열로 말미암아 두 개의 세계가 된 이후 피차간에 상당 기간 전쟁이 빈번하였고 백성은 생활이 안정할 수 없었으며, 문화교류는 당연히 제대로 이루어지지 못하였다. 서진시기 사대부들은 강남에 모여 살았고, 서예는 서진시기의 기초 위에서 진일보 변천하여 최종적으로 신체서를 양성하였고, '이왕'의 연미한 형체가 전형적 의의를 갖추었다. 이후 남조서예는 '이왕'의 영향 아래 보급된 것이 한 유파의 시대 서풍을 이루었다. 이에 반하여 북조서예는 서진시기의 옛날 땅에서 서진시기 서예를 이으면서 종요의 필세·필법 특징을 많이 보유하였다. 이는 매우 적게 전해지는 십육국의 문서에서 반영될 뿐만 아니라 대략의 각석 서예에서도 충분히 볼 수 있다. 『북사』에 다음과 같은 기록이 보인다.

> 노심은 종요를 법도로 삼았고, 최열은 위관을 법도로 삼았으며, 함께 삭정의 초서를 익혀 모두 묘함을 다하였다. 노심은 아들 노언에게 전했고, 노언은 아들 노막에게 전했다. 최열은 아들 최잠에게 전했고, 최잠은 아들 최굉에게 전했다. 대대로 업을 바꾸지 않았던 까닭에 위나라 초기 최열·노심의 글씨를 중히 여겼다.[1]

이는 위나라 초기 최열·노심 집안의 글씨를 세상에서 중히 여겼다는 것을 설명한 말이다. 노심의 필세·필법은 종요로부터 법도를 취해 대대로 전했고, 최열의 필세·필법은 위관으로부터 나와 역시 대대로 전해 북위서에 큰 영향을 주었다. 종요는 한나라 말에서 위나라 사이 사람으로 그의 해서는 후세에 가장 큰 영향을 주었다. 위관은 위나라 및 서진시기 사람

1) 『北史·列傳第九·崔宏』卷二十一: "諶法鍾繇, 悅法衛瓘, 而俱習索靖之草, 皆盡其妙. 諶傳子偃, 偃傳子邈, 悅傳子潛, 潛傳子宏. 世不替業, 故魏初重崔盧之書."

으로 장초서로 가장 유명하였다. 위관의 부친 위기는 종요와 동시대 사람으로 양흔은『채고래능서인명』에서 다음과 같이 칭찬하였다.

> 하동의 위기는 자가 백유이고 위나라 상서복야를 지냈으며, 초서 및 고문을 잘 써서 대략 그 묘함을 다하였다. 초서의 형체는 조금 파리하나 글씨의 자취는 정묘하고 원숙하였다.[2]

이를 보면, 위씨 집안은 초서를 잘 썼음을 알 수 있다. 최열은 위관의 법도를 스승으로 삼았고, 또한 삭정의 초서를 익혔으니, 자손 대대로 전한 서체는 마땅히 초서임을 알 수 있다. 이는 장초서와 금초서 사이에 있던 과도기 서체의 면모일 것이다. 북위의 초서는 지금 조각 종이도 남아 있지 않고 보이는 것은 대부분 각석의 해서이며, 별도로 극소수의 예서 · 전서가 있다. 이러한 해서의 필세 · 필법은 분명히 종요 계통을 전승하여 서진시기 풍모의 기초 위에서 새로운 변화를 추가하여 발전시킨 것이다. 이외에 위씨 자제의 해서도 종요의 법도를 스승으로 삼았다. 왕희지가 위부인에게 종요의 필법을 배웠다는 기록을 보더라도 위부인의 글씨는 종요의 필법을 취하였음을 알 수 있다. 따라서 북조에서 설령 종요 · 위관의 영향이 컸지만 실제로는 종요의 글씨가 더욱 큰 영향을 주었다고 하겠다.

종요 이후와 북위 이전의 해서는 매우 적다. 위 · 진나라 간독 · 서찰에서 소수 볼 수 있는 것 이외에 기타 오나라의 〈곡랑비〉 · 〈갈부군비액〉 등에 불과하다. 당시 비각은 기본적으로 예서의 천하이었다. 그뿐만 아니라 위나라와 서진시기에 모두 금비령이 있어 비각의 숫자가 많지 않았다. 북위시기에 이르러 묘지명이 크게 일어났고, 다음으로 또한 조상기 · 마애각석이 성행하자 각석 서예의 휘황찬란한 시기를 열어주었다. 이는 대량의 사경과 더불어 각석과 묵적의 두 서예세계를 형성하였다. 당시 해서가 주인공이었던 무대에서 후세에 영향을 준 것을 보면, 각석은 수량이 많고 출토가 이르며 광범위하게 전해지기 때문에 사경보다 더욱 심원한 영향을 주었다고 하겠다. 만약 이러한 각석이 전해지지 않았더라면 아마도 청나라의 비학 서풍도 일어나지 않았을 것이다.

왕장홍의『육조묘지검요六朝墓誌檢要』의 통계에 의하면, 북위 · 서위 · 동위 · 북제 · 북주의 북조 묘지명 총수는 530여 건에 달하고, 이 중에서 북위 묘지명이 380여 건에 달하며, 해서의 묘지명은 350여 건이다. 북조 묘지명은 대량의 조상기 · 마애각석과 함께 종요 계통의 필세 · 필법을 무르익게 발휘하여 각종 서예 풍격이 농염함을 서로 다투면서 서예사에서 두 번째의 각석 서예의 최고봉을 이루었다. 이에 대해 강유위는『광예주쌍즙』에서 다음과 같이 말하였다.

2) 羊欣,『采古來能書人名』: "河東衛覬, 字伯儒, 魏尙書僕射, 善草及古文, 略盡其妙. 草體微瘦, 而筆迹精熟."

남북조의 비는 체재를 갖추지 않음이 없고, 당나라 명가는 모두 이로부터 나와 근본을 얻었다.[3]

여기에서 강유위가 '비'라 일컬은 것은 널리 각석 서예를 가리킨다. 남조의 각석은 비교적 적고 지금 볼 수 있는 것은 대부분 북조의 각석이다. 따라서 강유위는 다음과 같이 말하였다.

북조의 비는 위나라 때에 당하여 예서·해서가 섞이고 변화하며, 없는 서체가 없었다. 큰 취지를 종합하면, 서체는 장엄하고 무성하면서 표일한 기운으로 질탕하며, 필력은 침착하고 삽필로 나타내었다. 요점은 무성하고 긴밀함을 종주로 삼은 것이다. 한나라 말에서 이 100년간에 이르러 지금과 옛날 서로 만났다. 문질이 찬란하고 다채로우며, 금예(즉, 해서)의 전성기가 되었다.[4]

강유위는 북위서는 모든 서체가 있어 온갖 변화를 다할 수 있는 것은 바로 예서가 해서로 변천하는 과정에 처해 있었기 때문이라 보았다. 해서는 비록 대체적인 형성만 이루었고 아직 성숙하지 않아 충분한 변화의 여지가 있으므로 그는 "한나라 말에서 이 100년간에 이르러 지금과 옛날이 서로 만나 문질이 찬란하고 다채롭다."라고 하였다. 북비의 서예미도 바로 예서와 해서, 지금과 옛날, 문채와 바탕 사이에서 무궁한 변화와 각종 서예 풍격을 나타내었는데, 이 또한 북조서예의 전체적 특색이기도 하다.

이상의 특색을 '후厚·기奇·무茂·박朴'의 4글자로 개괄할 수 있다. 강유위는 위비와 남비를 아울러 다음과 같이 열 가지 아름다움으로 칭찬하였다.

고금에서 오직 남비와 위나라를 종주로 삼을 수 있는데, 종주로 삼을 수 있는 것은 무엇인가? 이르기를 "열 가지 아름다움이 있다."라고 하였다. 첫째, 넋과 힘이 웅건하다. 둘째, 기상이 혼후하고 그윽하다. 셋째, 필법이 도약하고 넘는다. 넷째, 점과 필획이 험준하고 두텁다. 다섯째, 필의와 자태가 기이하고 표일하다. 여섯째, 정신이 날아 움직인다. 일곱째, 흥취가 무르익고 족하다. 여덟째, 골법이 통달하다. 아홉째, 결구가 자연스럽게 이룬다. 열째, 혈과 육이 풍요롭고 아름답다. 이 열 가지 아름다움은 오직 위비·남비에만 있을 뿐이다.[5]

3) 康有爲, 『廣藝舟雙楫·購碑第三』: "南北朝之碑, 無體不備, 唐人名家, 皆從此出, 得其本矣."

4) 康有爲, 『廣藝舟雙楫·體變第四』: "北碑當魏世, 隷楷錯變, 無體不有. 綜其大致, 體莊茂而宕以逸氣, 力沈著而出以澀筆, 要以茂密爲宗. 當漢末至此百年, 今古相際, 文質斑斕, 當爲今隷之極盛矣."

5) 康有爲, 『廣藝舟雙楫·十六宗第十六』: "古今之中, 唯南碑與魏爲可宗, 可宗爲何. 曰, 有十美. 一曰魄力雄强, 二曰氣象渾穆, 三曰筆法跳越, 四曰點畫峻厚, 五曰意態奇逸, 六曰精神飛動, 七曰興趣酣足, 八曰骨法洞達, 九曰結搆天成, 十曰血肉豐美. 是十美者, 唯魏碑南碑有之."

이를 보면, 모든 아름다움은 다 갖추었으나 오히려 특색을 선명하게 나타낼 수 없으니, 오직 '후·기·무·박'이란 4글자면 족하다는 것을 알 수 있다.

'후厚'는 용필이 혼후함을 가리킨다. 강건하나 생동하거나 강하지 않고, 중후하게 응축하였으나 판에 박히거나 막히지 않으면, 긴 필획 또한 섬세하거나 약하지 않다. '후'에는 필력이 충만하고, 근골은 강건하며, 혈육은 풍만함을 갖추고 있다.

'기奇'는 결구·자태·필세에서의 표현이다. 북비 결구는 모나고 길며 넓적하여 일반적으로 이치에 맞지 않아 의외의 느낌이 난다. 묘함은 일반 법도의 평형을 타파하고, 기이하며 특별한 점과 필획의 조합과 당기는 가운데 새로운 평형을 조성하는 데에 있다. 때로는 하나의 점과 필획을 결구에서 길게 뽑아야 하는데 오히려 짧게 재촉한 것이 있다. 때로는 마땅히 짧아야 하는데 오히려 펼쳐서 의외로 길게 한 것이 있다. 때로는 글자의 중심이 왼쪽에 치우쳐야 하는데 오히려 오른쪽 혹은 위아래에 치우치게 한 것이 있다. 때로는 한 글자의 자태가 독립적으로 안온하지 않게 서 있어 기울어 넘어질 것 같이 위태로움을 나타낸 것이 있는데, 상하좌우를 결합해 보면 오히려 기묘한 변화와 평형의 작용을 하여 정취를 더한 것도 있다.

'무茂'는 자태가 포만하고 충실함을 가리킨다. 너그럽거나 펼친 결구를 막론하고 모두 포백에서 의젓하고 편안하며, 소밀과 허실이 상부상조하여 실한 곳은 막히지 않고, 허한 곳은 뜨지 않으면서 서로 융합하여 생기발랄하다.

'박朴'은 전체 서예미의 기본 특색이다. 북비는 위·진나라를 계승하고 변화를 다하였으며, 종요 계통의 필법·필세에서 발휘하였으니, 초기와 중기를 막론하고 질박이 서예미의 기조이다. '박'자는 용필 결체에서 예서 필법·필의가 있어 천진하고 자연스러우며, 장법에서 평담하고 풍요로우며 착실하다. 가장 중요한 것은 북비의 모든 변화는 자각과 자각하지 않은 사이에 있으므로 조작한 뜻이 없다는 점이다.

이렇게 글씨를 쓰고 새기는 사람들은 서예미에 대한 인식에서 서로 영향을 받거나 본받는 가운데 개성과 지혜의 재창조를 더하였다. 쓰고 새기는 목적이 본래 서예를 빛나게 하려는 것이 아니기 때문에 창작의 심리상태는 편하고 자연스러우며, 정감은 순박하고 화려하지 않았다. 돌에 새기는 것은 대부분 정중한 용도의 필요에 의한 것이어서 비교적 서예의 우열을 강구하였으므로 민간의 신분으로 고을에서 글씨를 잘 쓴다는 사람들이 많이 나타났다. 이들도 확실히 일정한 학서의 과정을 거쳤고, 아울러 실천과정에서 끊임없이 제련하여 자신의 서예 수준을 향상시켰다. 이들은 생계를 위하거나 또한 자신의 서예가 민간에서 높은 명성을 얻으려고 하였기 때문에 글씨를 잘 썼을 뿐만 아니라 숙련도 요하였다. 이들은 숙련된 가운데 공교함을 낳았고, 습관적인 서사에 흥을 따라 의외의 변화를 많이

나타내었다. 이들의 서예는 수요의 요구에 의하거나 그렇지 않은 사이에서 의식과 무의식 중에 이미 나름대로 필법의 규칙을 이루었다. 또 완전히 법칙의 제약을 받지 않고 각공의 조각공예의 작용을 더하여 북비의 독특한 서예미 정취를 보여 주기도 하였다. 이렇게 순박한 심경에서 나온 작품은 어느 정도 소박한 표현 형식과 기교를 갖추었고, 자유자재로 창작한 작품에는 서예미의 정취를 갖추었다. 이러한 특징은 당나라 이후 문인서예가들이 첨예한 뜻으로 필법을 연구하면서 표현에 중점을 둔 창작 심리상태를 가지고 창작한 작품에서는 나타내기가 어렵다.

2. 서예·각공의 기예

북비의 서예미는 북조 사람이 갖추었던 순박한 심미의식과 서예·새김 기예의 종합적 산물이다. 황하 유역에서 생장한 사람은 천성적으로 호방하고 소박하며 착실하다. 선비족 등 소수민족은 기본적으로 수렵을 생계로 삼았기 때문에 더욱 사납고 호방하며, 문화는 한족보다 훨씬 낙후되었다. 그들은 중원에 들어온 이후 한족과 같이 살며 한족 문화를 받아들이는 과정에서 원래의 풍속 습관·심미의식이 동화됨과 동시에 한족 또한 자신도 모르는 사이에 자연스럽게 그들의 영향을 받았다. 서예에서 작가의 기질은 풍격의 기본을 결정하고, 심미의식은 형식미 창조의 원인이 되며, 기교의 표현수법은 실체 구성요소가 된다. 북비의 서예미와 형식 표현 특징도 이러한 규율로 설명할 수 있다. 북조의 사경·문서, 또는 비명·묘지명·조상기·마애각석 등을 고찰하면, 북조 사람의 호방하고 상쾌한 기질과 성정은 거짓으로 꾸미는 것을 숭상하지 않는 심미의식과 위·진나라의 종요 계통의 질박한 표현 방식을 계승하였다는 것을 알 수 있다. 이는 대량의 서예작품에 충분히 나타나니, 이로부터 북조 서예의 독특한 시대 풍격과 지역 풍격이 형성되었다.

계공은 각공의 중요성에 대해 다음과 같이 말하였다.

> 비각의 서예를 볼 때 항상 먼저 이것이 어느 시대의 것이고, 어떤 서체이며, 어느 서예가가 쓴 것인지를 보면서 오히려 돌을 새긴 장인은 홀략하기 쉽다. 사실 어떤 서예가가 쓴 비명·묘지명을 막론하고 이미 깎고 새김을 거쳐 각공의 일부분 작용이 스며들었다. 서예는 높거나 낮음이 있고, 각법은 정미하거나 거침이 있어 고대 비각에서 문득 종종 서로 다른 풍격의 면모가 나타난다.[6]

6) 啓功, 『啓功叢稿·從河南碑刻談古代石刻書法藝術』: "在看碑刻的書法時, 常常容易先看它是什麽時代, 什麽

이는 비각 서예는 서단·새김·탁본의 공예과정을 거쳐 완성하니, 손으로 쓴 원본과는 완전히 같지 않음을 설명한 말이다. 이는 매우 가치가 있는 관점으로 새김의 작용에 대해 계공은 다시 두 종류의 상황이 있다고 하였다.

> 한 종류는 석면에 새겨 나온 효과를 주의하는 것이다. 예를 들면, 모나게 들어간 필획은 만약 모필의 공구를 사용하여 필획의 묘사를 거치지 않으면 한꺼번에 절대로 써낼 수 없다. 그러나 칼의 새김을 거치면 방정하고 중후한 효과를 얻을 수 있다. 이는 〈용문조상기〉를 대표로 삼는다. 다른 한 종류는 힘을 다해 모필로 쓴 점과 필획의 원래 모양을 보존하고, 모록한 것을 정확하게 묘사하기 위해 조금도 소홀히 하지 않는 것이다. 예를 들면, 〈승선태자비액〉 등과 같다.[7]

이는 전자에 속한 서예 풍격의 형성은 상당한 정도가 각공의 새김에 의해 결정된다는 말이다. 북비의 결자는 항상 한 글자의 중심은 위로 치우쳐 안배하고, 하반부는 너그럽고 여유가 있도록 하여 비교적 장중하며 온건함을 나타내고 있다. 여기에 각공의 도법이 방정함을 더해 더욱 위엄이 있는 분위기를 나타내었다. 비각 서예의 풍격 요소에서 각공의 도법 작용은 홀시할 수 없으나 과도한 작용은 또한 모필의 필법 표현력을 지나치게 저하할 수 있다. 이는 북비 유형의 점과 필획의 형태를 예로 들 수 있다. 즉 북조의 방필 풍격의 사경과 〈고창영호묘표〉의 묵적으로 인증할 수 있다. 모필은 방절의 점과 필획의 형태를 충분하게 표현할 수 있으나 칼로 새김을 거친 이후 글씨는 일반적으로 점과 필획의 용필

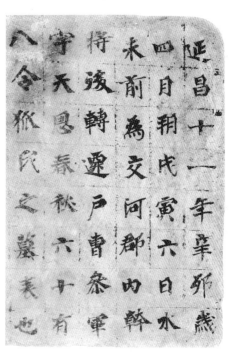

고창영호묘표高昌令狐墓表

字體和哪一書家所寫, 却忽略了刻石的工匠. 其實, 無論什麽書家所寫的碑誌, 旣經刊刻, 立刻滲進了刻者所起的那一部分作用. 書法有高低, 刻法有精粗, 在古代碑刻中便出現種種不同的風格面貌."

7) 上同書: "一種是注意石面上刻出的效果, 例如方棱筆畵, 如用毛筆工具, 不經描書, 一下絶對寫不出來. 但經過刀刻, 可以得到方整重厚的效果. 這可以龍門造像爲代表. 一種是儘力保存毛筆所寫點畵的原樣, 企圖摹描精確, 作到一絲不苟, 例如昇仙太子碑額等."

에서 조성된 세미한 변화를 잃는다. 예를 들면, 〈고창영호묘표〉에서의 책획·가로획·세로획의 방절은 비록 방절의 형태를 하였으나 붓털의 탄력성으로 제안을 하여 아무래도 조금 미묘한 둥근 성분을 띠고 있다. 낙필은 종종 위 필획에서 수필의 필세를 이어서 절봉으로 낙필하는 흔적을 나타내고 있다. 이러한 곳은 각공이 숙련되었더라도 새기는 과정에서 종종 상실할 수 있으니, 이는 칼로 새긴 한계성을 설명해 주고 있다. 중요한 것은 점과 필획의 형태가 모나거나 둥근 것은 대체로 서단의 원본에 근거하여 결정된다. 필획의 방절 형태는 바로 측봉 필법을 충분히 발휘하여 생겨난 표현의 효과이다. 따라서 단지 중봉의 필법만 한 사코 고수하지 말고 일반적으로 자유롭게 표현해야 이러한 형태를 나타낼 수 있다. 물론 칼로 새겨 고의적으로 강화한 극단적인 방절의 효과에 도달할 수 없다. 그렇지 않으면 칼로 새기는 작용은 어디에서 나타낼 수 있겠는가? 이 점에 대해서는 북위의 〈대반열반경〉에서 증험을 얻을 수 있다. 또한 진나라의 〈마하반야바라밀경〉의 표제 '第十四·第十五'의 가로획양 가장자리는 모두 방필로 위를 향해 추어올렸는데, 이는 〈찬보자비〉의 필획 형태와 같다. 과거에는 일반적으로 이는 각공이 비각 서예의 장엄한 느낌을 강화하기 위해 고의로 가공하고 수식하여 이루어진 것이라 여겼다. 현재 이러한 묵적으로 보면, 장중한 용도의 필요 때문에 나온 것이나 이러한 형태는 모필 서사에서도 표현이 있었음을 알 수 있다. 〈찬보자비〉의 묵적은 재현할 수 없으나 본래의 용필은 이것과 서로 같았음을 상상할 수 있다. 단지 칼로 새김을 거친 이후 방절의 형태는 더욱 강화되었고, 용필의 운동감은 감소되었으며, 먹의 윤택한 정취는 당연히 존재하지 않을 뿐이다. 청나라 비학 서예가들, 예를 들면 등석여·조지겸 등은 위비를 배울 때 법도가 있게 붓의 운치와 칼의 정취를 조화롭게 조화시켜 새로운 경지를 열었다. 특히 조지겸은 더욱 필법이 풍부하고 변화가 많으며, 아리땁고 유창하도록 북비의 정취를 필묵의 성능으로 무르익게 발휘한 것과 결합한 경지를 나타내었다. 이는 고대 각석과 서단書丹이 서로 결합한

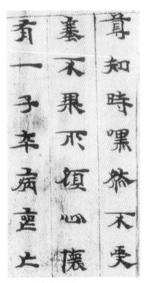

대반열반경大般涅槃經

마하반야바라밀경摩訶般若波羅蜜經의
표제 '第十四'

예술효과로 이 방면에서 조지겸은 성공한 전범을 이루었다.

사맹해도 각공의 중요성에 대해 말한 적이 있다.

> 북비가 창과 같이 삼엄한 것은 실제로 각수의 졸렬함과 칼을 믿고 끌로 자른 것이지 결코 모필로 서단하면 이와 같지 않다. 돌을 새기는 이는 왼손으로 작은 끌을 잡고 글자와 필획을 조준하며, 오른손으로 작은 망치를 두드려 보냈다. 끌의 날을 기울여 들이고 깎으면, 자연히 필획마다 능각이 일어나고 단지 좋은 솜씨가 있어야만 둥근 필획을 새겨낼 수 있을 뿐이다.[8]

이는 분명히 북비의 방필 작품을 가리켜 말한 것이다. 창과 같이 삼엄한 방절의 군센 필획은 각수의 졸렬함과 칼을 믿고 끌로 잘라서 이루어졌기 때문에 간단한 점과 같다. 서예에서 방필·원필의 구분이 있는데, 비를 새기는 데 어째서 방절·원전의 구별이 없겠는가? 북비에서 방필을 주로 한 작품은 매우 많으니, 예를 들면 〈용문이십품〉과 같은 유형이다. 그리고 원필을 주로 한 것도 적지 않으니, 예를 들면 〈석문명〉·〈정문공비〉 등이 그러하다. 그렇다고 〈용문이십품〉의 각공은 졸렬하고, 〈석문명〉·〈정문공비〉의 각공은 뛰어나다고 할 수 있겠는가? 일반적으로 각공이 서단을 대하고 모나게 자르거나 둥글게 새길 때 먼저 서단의 용필 특징에 제한을 받는다. 왜냐하면, 서예의 점과 필획 형태의 특징을 무시하고 마음이 하고자 하는 바를 따라 칼로 새길 수 없기 때문이다. 이러한 기본 원칙에서 각공은 비로소 새김의 기교를 발휘할 수 있다. 각공이 서예에 대한 재창조는 서단의 점과 필획 형태의 특징을 진일보 강화하여 가는 마디는 버리고 큰 형태를 강조하는 것이다. 〈용문이십품〉과 같은 유형에서 강한 방절의 점과 필획의 형태가 나타난 것은 서단에서의 방필 형태의 기초에서 진일보 강화 작용을 추가하여 조성한 것이다. 이러한 것을 통해 더욱 장엄함을 추구하는 심미 이상을 나타낼 수 있었다. 각공이 졸렬하다고 말하는 것은 실제로 각공을 모욕하는 것이다. 〈용문이십품〉의 각 조상기 주인을 보면, 대부분 당시 고관 귀족들이어서 그들의 제기도 졸렬한 각공에게 새기게 하지 않았을 것이다. 물론 대량의 북비에는 글씨와 새김이 함께 졸렬하거나 혹은 글씨는 아름다우나 새김이 졸렬하거나. 혹은 글씨는 졸렬하나 새김이 아름다운 것들이 있다. 첫 번째는 당연히 비천한 것으로 이는 종종 주인이 자세한 설명을 하지 않아 이러한 결과를 낳기도 한다. 두 번째는 각공이 어느 정도 서예를 파괴한 것이고, 세 번째는 각공이 서예의 부족함을 보충한 결과로 생겨난 것이다. 이러한 상황은 하나로 개괄할 수 없다.

8) 沙孟海,『沙孟海論書叢稿·碑與帖』:"北碑戈戟森然, 實由刻手拙劣, 信刀切鑿, 決不是毛筆書丹便如此. 刻石者左手拿小鑿, 對準字畵, 右手用小錘擊送. 鑿刀斜入斜削, 自然筆筆起棱角, 只有好手能刻出圓筆來."

설령 어떤 비판은 손으로 쓰고 새김이 아름답지 않더라도 이것이 혹 다소 어느 정도 자연스러운 정취를 띠었으면, 다른 각도에서 보아 똑같이 학습의 참고로 삼을 수 있다.[9]

이는 서예를 배우는 사람이 참고할 만한 말이다.

3. 의식과 무의식

북비는 서예의 변화가 가장 많고 풍격은 각각 다르나 이를 두 개의 기본 유형으로 나눌 수 있으니, 즉 의식과 무의식의 유형이다.

의식형에 속하는 비각은 전체적으로 필법·결구가 규칙적이고, 이를 쓴 사람은 좋은 기본기를 갖추고 있었다. 일반적으로 어느 지역에서 명성을 누렸던 민간 서예가가 썼거나 혹은 당시 유명한 문인 사대부 서예가가 쓴 것도 있다. 예를 들면, 북주시기 서학박사였던 조문심은 『북사』에 "당시 비명과 방서는 오직 조문심·기준뿐이었다."[10]라고 하였다. 양나라 사대부 유신은 이후 서위·북주에서 벼슬을 하면서 서예로 명성이 있어 "여러 고을 현령들이 대부분 그에게 비명과 묘지명을 부탁하였다."[11]라고 할 정도였다. 이는 단지 한두 가지의 기록일 뿐 당시 문인 사대부 서예가들에게 비명·묘지명을 써 달라고 부탁한 것은 일반적인 일이었다. 수련을 통해 소양을 갖춘 민간 서예가와 문인 사대부 서예가들은 뜻을 두고 비명을 썼다. 이에 따라 새김 기술이 능숙한 고수의 각공이 새기는 일을 맡았고, 문인 사대부 서예가들이 쓴 비명·묘지명은 일반 서민들이 소유한 것이 아니었으며, 각공에 대해서도 비교적 민간보다 더욱 대우를 잘 해주었다.

의식형 비각의 서예미는 종종 이성적 의미가 많이 흘러나오고 법도를 강구하였으며 문기는 야한 정취보다 많았다. 예를 들면, 〈장맹룡비〉·〈장흑녀묘지명〉·〈석문명〉·〈정문공비〉 등이 그러하다.

무의식형 비각 서예는 일반적으로 민간에서 글씨를 잘 쓰는 사람이 쓴 것이다. 이들 서예는 단지 약간의 기초를 갖추고 서사할 때 많은 것을 강구하지 않았을 뿐이다. 여기에 다시 글씨를 새기는 과정에서 불가피하게 어느 정도 수정을 발휘함이 있었다. 그러므로 뜻을 따라

9) 上同書 : "儘管有些碑版寫手, 刻手不佳, 由於它或多或少帶來幾分天趣, 從另一角度看, 同樣可以作爲我們學習的參考."

10) 『北史·列傳第七十·儒林下』 : "當時碑榜, 唯文深冀俊而已."

11) 『北史·列傳第七十一·文苑』 : "郡公碑誌, 多相托焉."

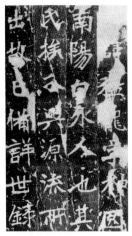
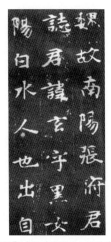
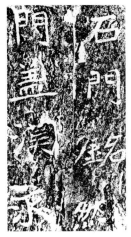

장맹룡비張猛龍碑　　　장흑녀묘지명張黑女墓誌銘　　　석문명石門銘　　　정문공비鄭文公碑

자연스러운 정취, 대담하고 구속받지 않으며 정해진 법도가 없으면서 변화가 많이 나타날 수 있었다. 이러한 유형의 작품은 본래 당시 중히 여기지 않았으나 오늘날에 이르러 문인서 예가와 서예 애호가들이 좋아하여 책상 앞에 두고 범본으로 삼고 있다. 오늘날 이러한 민간 서예를 중시하는 주요 원인은 역사의 발전에서 각종 법도는 모두 표준으로 받들었는데, 이것 들은 오래되면서 심지어 경직되어 이로 인해 형성된 서예미의 형식은 더는 새로운 미감을 줄 수 없기 때문이다. 사물이 극에 이르면 반드시 돌아온다는 필연적 결과처럼 과거에 예술 수준이 낮고 졸렬하다고 본 민간서예는 오히려 오늘날 중시와 새로운 평가를 받으면서 숭고 한 예술의 지위를 획득하였다. 사람들은 대부분 연미한 서예작품 이후 심미 정감은 이미 관 습이 되었기 때문에 강한 공명을 일으키기가 어려웠다. 이와 반대로 고졸하고 천진하며 낭만 적 정감이 풍부한 서예작품을 보고 오히려 격동과 찬탄을 보내면서 심미의 만족을 얻었다. 청나라에서 비학의 풍토가 성행한 것이 어찌 첩학이 쇠퇴하고 글씨를 배울 때 법도를 얻기가 어려운 반작용에서 나온 것이겠는가? 이상에서 기술한 심미 관념의 변화는 마땅히 중요한 내재 요소의 하나이나 이 점에 대해서 서학계에서는 별로 주의를 하지 않는 것 같다.

제3절 북비 서예 풍격의 지역성과 시대성

북위에서 북주에 이르는 200년간 북조 각석 서예를 종합한 전체적 인상은 다음과 같다.

북위의 서예 풍격은 변화가 가장 많고 각종 유파에서 질박함·혼후함·표일함·장엄함·수려함·우아함·너그러움·웅건함·기이함·방종함을 나타낸 작품들이 모두 있었다. 그러나 큰 경향은 비교적 형식·법도를 연구하여 과도기 형태의 무질서한 표현이 통일된 필법의 질서적인 표현으로 변천하였다는 것이다. 북위의 비각 서예는 비록 종요 유형을 계승하였으나 창조적 발휘가 많았다. 필세는 대부분 예서와 해서의 사이에 끼어 있었으나 기본은 해서이다. 어떤 필획은 비록 예서의 필의를 함유하고 있지만, 전체적으로 통일된 필법의 특징을 이루었다. 북위 후기는 양나라 해서와 가까운 작품들이 적지 않게 나타나 발전적 추세를 보여주었다.

동위·서위 서예는 북위가 성숙한 신체서 형식으로 향하는 것과 달리 옛날로 돌아가는 경향을 나타내었다. 당시 작품은 대부분 전서·예서의 결체와 용필이 섞여 있다. 필세는 너그럽고 성글며, 웅건하고 장엄하며, 맑고 수려한 작품은 보기 힘들었다.

북제·북주 서예는 기이하고 방종하면서 혼후하고 질박함을 기본 기조로 삼았으며, 풍격은 선명하고 강하였다. 특히 당시 조상기·마애각석 등은 정신을 흔들어 놓을 정도로 심미적 쾌감을 나타내었다. 이외에 북주 묘지명은 북위 후기 서예의 면모를 계승하였고, 양나라 서예의 '이왕' 풍모와 서로 가까웠다.

이상에서 기술한 현상은 서예사 연구자들이 관심을 가지지 않았기 때문에 이에 대해 진지하게 고찰한 사람이 없다. 이렇게 눈을 어지럽게 할 정도로 많은 작품에서 주의할 것은 출토지에 관한 문제이다. 당시 전란으로 조대가 바뀌고 지역의 주인이 달라지는 현상에서 발견한 이상의 서로 다른 서예 풍격은 바로 당시 몇 종류의 중요한 지역 풍격을 반영한 것이다.

먼저 묘지명의 수량에 대해 왕장홍의 『육조묘지검요』통계에 의하면, 북위시기 묘지명의 총수는 387건이다. 분명하게 출토지를 기록한 묘지명으로 낙양에서 출토된 것이 249건, 산동성이 5건, 섬서성이 4건, 하북성이 6건, 하남성(본문에서 하남성은 낙양을 포괄하지 않았으니, 이하 이와 같음)이 10건, 산서성이 5건이다. 서위시기 묘지명은 4건인데 모두 산동성에서 출토되었다. 동위시기 묘지명은 54건인데, 산동에서 출토된 것이 4건, 하북성이 18건, 하남성이 14건이다. 북제 묘지명은 66건인데, 낙양에서 출토된 것이 1건, 산동성이 1건, 섬서성이 1건, 하북성이 20건, 하남성이 32건, 산서성이 2건이다. 북주 묘지명은 21건인데, 낙양에서

출토된 것이 6건, 하북성이 3건, 하남성이 2건이다. 이상은 출토지가 분명한 묘지명에 따라 분별한 것이고, 또한 여러 곳을 전전하며 전해지는 것과 출토지가 분명하지 않은 것은 아직 구분하지 않았다.

이상의 통계를 보면, 북위시기 묘지명은 대부분 낙양 일대에서 출토되었고, 이외에 하남성·하북성·섬서성·산동성에서 출토된 것들도 있다. 서위시기 묘지명은 모두 산동성에서 출토되었다. 동위시기 묘지명은 대부분 하북성·하남성에서 출토되었고, 아울러 산동성에 이르렀다. 북제시기 묘지명은 대부분 하북성·하남성에서 출토되었고, 아울러 산동성·섬서성·낙양·산서성에 이르렀다. 북주시기 묘지명은 대부분 낙양에서 출토되었고, 아울러 하북성·하남성에 이르렀다. 오늘날 북조서예의 연구에서 시야는 출토된 글씨의 제약을 받을 수밖에 없다. 위에서 기술한 상황을 근거하면, 북위의 서예 풍격은 당시의 낙양 일대가 중심이 되었음을 설명해 주고 있다. 동위·북제의 서예 풍격은 주로 하북성·하남성이고, 북주는 동위의 서예 풍격과 일치하니 주로 낙양 일대가 중심지였다.

이와 같은 통계도 불가피한 한계성이 존재하고 있다. 하나는 『육조묘지검요』의 기록을 통계의 근거로 삼았으나 여기에는 빠진 것 혹은 출토된 묘지명을 아직 기록하지 않은 것들이 적지 않다. 다른 하나는 묘지명 이외에 비각·조상기·마애각석도 소홀히할 수 없으나 통계에 넣지 않았다. 이 부분에 대해서는 북조의 어느 시대와 지역 서예를 연구할 때 마땅히 묘지명을 종합하여 고찰을 진행해야 할 것이다.

이외에 주의할 점은 북위는 긴 시기 동안 북방에서 크게 통일한 왕조로 존재하였다. 534년 이후 북위는 동위·서위가 대신한 이후 다시 북제·북주가 있었다. 이렇게 조대가 바뀌면서 쟁탈·합병이 이루어지자 어느 지역은 오늘은 동위이나 내일은 서위에 속하거나, 오늘은 북제이나 내일은 북주에 속한 지역이 되었을 가능성이 있다. 설령 이러한 지역의 국호·연호는 변했어도 그 지역 서풍은 정치의 풍운에 따라 변할 수 없다. 예를 들면, 〈유회민묘지명〉은 비록 남조의 송나라 각석이나 산동성 익도에서 출토되었고, 송 대명 8년(464)에 새겼다. 당시 산동성 익도는 송나라가 수복한 기간이 길지 않아 서예 풍격은 강남과 별로 큰 차이가 없고, 동시대 북위 각석 〈중악숭고령묘비〉 등과 가까운 것은 자연적 현상이다. 북주의 〈양사정묘지명〉은 낙양에서 출토된 것으로 형체·필세·풍격이 북위 후기의 단정하고 장엄한 해서의 면모와 비교적 일치하고 있다. 그러므로 이 시대 서예를 연구할 때 반드시 출토지역에 관한 관심이 있어야 한다.

북위 서예 풍격에 대한 인상을 정확하게 말하면, 주로 당시 낙양 일대 서예 풍격에 관한 인식이라 하겠다. 대량의 북위 각석 서예의 기본은 모두 태화 18년(494) 효문제가 낙양으로

유회민묘지명劉懷民墓誌銘　　　　중악숭고령묘비中岳嵩高靈廟碑

천도한 이후 작품들이다. 앞에서 이미 말한 바와 같이 선비족 통치자와 백성들은 죽은 뒤 어느 날 고향으로 이장할 수 있거나 명성을 만세에 남기기 위해 묘지명을 새기는 풍토가 크게 일어났다. 다시 효문제가 한화정책을 실행하고 제나라를 통해 남방문화를 적극적으로 흡수하자 서예에서 특히 해서는 실용의 과정에서 날로 미화하고 발전하였다. 위·진나라로부터 종요 계통의 서예를 기초로 삼아 충실함을 얻어 북위의 독특한 해서의 면모를 형성하였다. 진일보 발전하여 최종적으로 남조의 '이왕' 유형 서예와 동일한 법식을 갖추었다. 낙양은 북위 수도였기 때문에 서예에서 종요 필법을 벗어난 속도가 기타 지역보다 훨씬 빨랐다.

　　북위 이후 역대 왕조가 남조와 전쟁하면서 땅을 쟁탈함과 동시에 불가피하게 문화·예술에서 서로 침투가 있었다. 이는 민간교류에서 발생하였을 뿐만 아니라 상층의 사대부 계층에서도 이루어졌다. 예를 들면, 양나라에서 중서령을 지냈던 유명한 서예가 유견오의 아들 유신은 서위가 양나라를 멸망시키자 그대로 남아 서위에서 벼슬을 하였다. 이후 서위·북주에서 표기대장군·개부의동삼사·사헌중대부에 이르러 낙주자사에 임명되었다. 역사의 기록에 의하면, 유신은 북주의 황제에게 총애와 신임을 받았음을 알 수 있다.

당시 북주와 진나라는 사이좋게 지냈고, 남북으로 타향살이한 선비들은 각각 옛 나라로 돌아갈 것을 허락하였다. 진나라는 이에 왕포 및 유신 등 수십 명을 청하였다. 무제는 오직 왕극·은 불해 등만 방면하였을 뿐 유신 및 왕포는 아까워 보내지 않았다. 조금 지나 불러서 사종중대부를 지냈다. 명제·무제는 함께 문학을 좋아하여 유신은 특별히 은총과 예의를 받았다. 조·등 여러 왕에 이르러 두루 돌아가며 지극한 정성으로 대하니, 포의의 사귐과 같음이 있었다. 고을의 현령이 비명·묘지명은 대부분 서로 그에게 부탁하였다. 왕포는 자못 유신과 더불어 같았으나 나머지 문인들은 이에 이른 이가 없었다.[1]

왕포도 양나라 사람으로 벼슬은 이부상서·우복야에 이르렀다. 이후 군대가 패하여 북주에 들어가 태조의 신임을 얻어 거기대장군·의동삼사를 지냈다. 왕포는 양나라에 있었을 때 서예로 명성이 있었다.

(왕포) 명성은 고모부 소자운에 버금으로 함께 당시 중히 여겼다. 명제가 즉위하고 문학을 돈독하게 좋아하자 당시 왕포와 유신의 재주와 명성이 최고여서 특별히 측근의 우대를 더하였다.[2]

당시 북주에서 유명한 서예가 조문심은 영향이 매우 컸다.

강릉이 평정된 이후 왕포가 관문에 들어가자 왕공 귀족 등이 한꺼번에 왕포의 글씨를 배우고, 조문심의 글씨는 마침내 멀리 버려졌다. 조문심은 부끄럽고 원통함을 말과 얼굴에 나타내었다. 이후 좋아하고 숭상함을 돌이키기가 어렵다는 것을 알고 또한 고쳐서 왕포의 글씨를 배웠다. 그러나 마침내 이루어진 바가 없고 기롱과 의론을 받으니, 남의 흉내를 내다가 제 재주까지 잃었다고 일컬었다. 비와 방서에 이르러 나머지 사람은 오히려 미치지 못하였다. 왕포도 매번 그를 먼저 추천하였다. 궁전의 누각은 모두 그의 글씨였다.[3]

이를 보면, 왕포는 북주에서 영향이 컸음을 알 수 있다. 역사의 기록은 제한이 있어 단지

1) 『北史·列傳第七十一·文苑』卷八十三：“時周陳通好, 南北流寓之士, 各許還其舊國. 陳氏乃請王褒及信等十數人. 武帝唯放王克殷不害等, 信及褒並惜而不遺. 尋徵爲司宗中大夫. 明帝武帝並雅好文學, 信特蒙恩禮. 至於趙滕諸王, 周旋款至, 有若布衣之交. 郡公碑誌, 多相託焉. 唯王褒頗與信埒, 自餘文人, 莫有逮者.”

2) 上同書：“名亞子雲, 并見重於時. 明帝卽位, 篤好文學, 時褒與庾信才名最高, 特加親待.”

3) 『北史·列傳第七十·儒林下』：“及平江陵之後, 王褒入關, 貴游等翕然并學褒書, 文深之書, 遂被遐棄. 文深慚恨, 形於言色. 後知好尙難反, 亦改習褒書. 然竟無所成, 轉被譏議, 謂之學步邯鄲焉. 至於碑榜, 餘人猶莫之逮. 王褒亦每推先之. 宮殿樓閣, 皆其蹟也.”

한두 가지 일만 알 수 있을 뿐이다. 북위 효문제가 낙양으로 천도한 이후 북조 말기에 이르기까지 남조의 많은 문인 사대부 서예가와 그들의 서예작품은 각종 경로를 통해 북조 서예에 적극적 영향을 주어 변혁을 가속하면서 남조 '이왕' 유형의 신체서로 향하게 하였다. 이러한 변천은 수나라에 이르러 완전한 일치에 도달하였다.

비명·묘지명·조상기·마애각석 등 각 방면에서 북위의 각석 서예를 고찰하면, 기이한 개성 풍격이 풍부한 〈마명사비〉·〈고정비〉·〈장맹룡비〉·〈장신원조상기〉·〈법의형제일백여인조상기〉 등은 산동성에서 나왔고, 〈유씨칠십인등조상기〉·〈석문명〉 등은 섬서성에서 나왔음을 알 수 있다. 낙양의 각석 서예의 풍격은 평화·방정·혼후·소박·전아의 경향을 나타내고 있다. 산동성·섬서성 등지의 작품을 비교하면, 특히 기이하고 방종하며 호방하거나 혹은 순박하고 표일함이 뛰어났다. 이 중에서 예서 필의를 함유한 것은 낙양의 서예 풍격보다 많다. 이는 낙양 일대는 효문제의 한화정책이 직접적인 작용을 하였기 때문에 서예는 남조 서예의 필세·필법을 흡수하여 발생한 변화가 기타 지역보다 빠름을 설명해 주고 있다. 그뿐만 아니라 필세·필법은 비록 중요 유형의 어느 성분을 다소 함유하고 있었으나 전체적으로는 통일된 법도의 규정성이 기타 지역보다 근엄하여 낙양의 풍모를 나타내었다.

현재 볼 수 있는 동위 각석은 일반적으로 하북성·산서성·산동성·하남성 등지에서 출토된 것들이다. 필세·필법은 낙양의 서예 풍격과 가까운 것이 매우 적고, 대부분 전서·예서의 남은 형태와 필법이 섞여 있으며, 결자는 고졸한 가운데 기이하고 공교함을 나타내면서 대담하고 호방하다. 개별적으로 나타나는 것 중에서 특히 남조 '이왕' 유형과 같은 정취를 지닌 〈고귀언조상기〉는 낙양 서풍의 선진적인 것에 비해 더욱 진일보한 급진적인 것 같다. 아마도 타향살이를 하다가 동위 지역 안에 들어왔던 남조 서예가가 쓴 것 같으나 정확한 것은 아직 모르겠다.

서위 각석으로 보이는 것은 거의 없고, 또한 지극히 거칠며, 형체·필세는 대부분 예서 필의를 함유하고 있어 산동성 서예 풍격과 가까우나 정취는 미치지 못한다.

북제 각석 서예는 대체로 두 종류 서예 풍격으로

고귀언조상기高歸彦造像記

왕경치조상기王景熾造像記

나눌 수 있다. 하나는 예서 필의가 많고, 결체는 너그럽고 성글며, 점과 필획은 혼후하며, 필세는 기이하고 방종한 것이다. 이런 유형의 작품은 종종 사납고 호방하며 방종한 기개를 나타내곤 한다. 예를 들면, 하남성 공현의 석굴사의 작품들이 그러하다. 하남성 무척의 〈왕경치조상기〉는 결구가 직접 해서·예서·전서를 혼합시켜 더욱 괴이한 기상을 나타내었다. 이외에 북제·북주시기를 넘나들며 새긴 산동성 첨산·강산·철산·갈산의 사산마애와 태산에 있는 〈경석욕금강경〉은 대부분 예서에 해서를 겸하거나 소수의 해서에서 예서 필법을 겸한 것이 있다. 이는 모두 벽과서이다. 산벼랑을 따라 글씨를 새겼는데, 글씨가 크고 폭이 넓어 서예사에서 거작으로 손꼽히고 있다. 글씨는 참된 기운이 가득차고 큰 도량이 있어 위나라가 쇠락한 지 300년 이후 변법의 형식으로 창조한 기이한 작품이라 하겠다.

다른 하나는 조금 예서 필의를 함유하고, 자태는 단정하고 소박한 가운데 빼어남이 나타나며, 졸한 가운데 공교함을 함유한 서예 풍격이다. 이 중에서 기이하고 교묘함에 치우친 것으로는 산동성 유현의 〈오연화조상기〉와 난산의 〈비구승읍의조상기〉 등이 있고, 방정하고 혼후한 것으로는 산동성 영양 수우산의 〈문수반야경〉과 하남성 무안 고산 향당사의 〈무량의경〉 등이 있다. 이외에 산동성 운봉산 각석은 북위 정도소에서 북제 정술조와 그의 막료들이 새긴 글씨로 방정하고 너그러우면서 웅건하고 혼후하며 산동성 지역 서풍의 전형을 이루어 낙양 서풍과 같지 않았다.

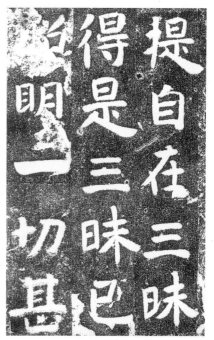

문수반야경文殊般若經

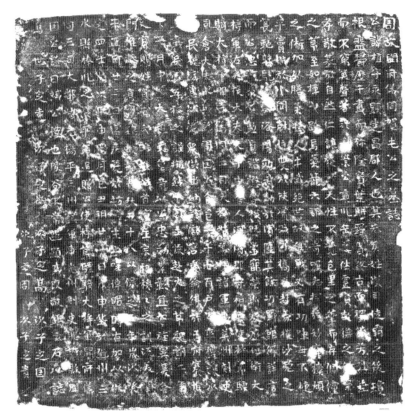

하둔식묘지명賀屯植墓誌銘

　이외에 산동성 박흥의 〈주담사등일백인조탑기〉는 북제시기 하청 4년(565)에 새겼고, 글씨는 수·당나라 해서와 가장 가깝다. 필획은 가로획이 가늘고 세로획이 굵으며, 기필·수필에서의 누르고 머무는 형태와 결체의 방정함과 너그러움은 안진경의 〈다보탑비〉와 매우 가깝다. 그러나 〈다보탑비〉가 활발하고 생동한 아름다움이 있는 것에 비해 별획·날획·과획·갈고리 등의 필획에서 항상 분명한 예서 필의를 띠고 멀리 날리며 아리땁게 서사하였다. 이는 특별한 작품으로 당시 산동성의 유행서풍을 뛰어넘어 남조의 작품과 비교하면 양나라 〈소담비〉의 비액과 가깝다. 혹 이것도 비록 산동성에서 나왔으나 오히려 타향살이하던 남조 사람이 산동성에 살면서 쓴 것 같다.

　북주 각석으로 전해지는 것은 많지 않다. 이 중에서 명확하게 출토지역을 단정할 수 있는 작품은 더욱 적다. 예를 들면, 〈강독락문왕조상비〉는 원래 사천성 간양에 있었는데, 점과 필획이 파리하고 굳세며, 결체는 북위 〈장맹룡비〉 정취와 가깝다. 섬서성 삼수에서 출토된 〈하둔식묘지명〉과 임동에서 출토된 〈유씨칠십인등조상기〉는 서로 가운데, 모두 모나고 굳세며

소박하다. 전자의 결구는 대부분 모나면서도 넓적함에 치우쳤고, 후자의 결체는 모나면서도 길은 편이다. 섬서성 요현에서 출토된 〈장승묘비〉와 하남성 낙양에서 출토된 〈구윤철묘지명〉·〈양사정묘지명〉은 서로 가깝다. 그러나 후자의 두 작품이 더욱 아름답고 법도가 뛰어나 낙양서풍의 기초 위에서 진일보 고른 조화와 안온함을 나타내면서 예서 필의가 적다. 섬서성에서 발견된 〈담락위망질라후조상기〉와 산동성 제성에서 출토된 〈시진묘지명〉은 산동성 본래의 모나고 졸한 자태를 나타내었으나 이미 점차 단정해지고 호방한 기개가 없어졌다. 이러한 현상은 북조 말년에 각 지역 서풍이 서로 영향을 받아 단정하고 장엄함으로 향하면서 남조 서예와 합류하는 형상을 반영한 것들이다.

제4절 북조 각석의 서예 풍격

청나라에서 비학 풍토가 일어난 이래 북조 각석 서예는 습관적으로 통칭하여 '북비'라 일컬었다. 정확하게 통계를 헤아리기가 어려울 정도로 많은 북비에서 절대다수가 해서이고, 또한 대체로 해서라 말할 수 있는 작품들을 일컫는다. 이는 북조 해서의 휘황찬란한 성취를 상징하는 북조 서예의 역사적 공헌이다. 북비는 위·진나라 이래 중요 유형의 필세·필법을 갖춘 것을 기본으로 삼는다. 이러한 기초 위에서 해서와 예서의 사이에서 변통의 능동성을 충분히 발휘하여 기이한 빛을 발하고 천변만화의 변화를 나타내는 서예 풍격을 창조하였다. 이는 북조와 북방이라는 시간·공간에서 각석을 빌려 표현하여 지금까지 전해지는 것들이다. 직접 볼 수 있는 대량의 북비 작품 서예 풍격을 단장한아端莊嫻雅·방정박실方正樸實·기일쇄탈奇逸灑脫·교려주건巧麗遒健·솔박감창率樸酣暢·웅혼박대雄渾博大 등 여섯 가지 유형으로 귀납하여 설명하도록 하겠다.

1. 단장한아端莊嫻雅

이러한 유형에 속하는 북비는 대부분 묘지명이고 낙양지역에서 출토된 것들이다. 수량이 많음은 기타 다섯 종류 유형과 비교할 수 없다. 이를 보면, 단정하고 장엄하며 우아한 것은 북비 중에서도 낙양의 작품들이 갖추었던 주류의 풍격으로 이를 낙양 풍격이라 말할 수 있다.

낙양 풍격의 대표작으로는 북위시기의 〈원정묘지명〉·〈원필묘지명〉·〈원감묘지명〉·〈원사묘지명〉·〈원현준묘지명〉·〈원수비국씨묘지명〉·〈원상묘지명〉·〈이원강묘지명〉·〈원우묘지명〉·〈원정묘지명〉과, 북주시기의 〈구윤철묘지명〉·〈양사정묘지명〉 등이 있다. 실제로는 정묘한 작품이 이보다 훨씬 많으나 여기에서는 단지 몇 작품만 소개하였을 뿐이다. 또한 다른 지역에서 출토된 소수의 작품이 있으니, 예를 들면 북위 〈장정묘지명〉은 하남성 맹진, 〈사마열묘지명〉은 하남성 맹현, 〈조준묘지명〉은 하북성 남피, 〈최경옹묘지명〉은 하북성 안평에서 출토되었다. 묘지명 이외에 〈고정비〉는 산동성 덕주, 동위시기 〈고귀언조상기〉는 하북성 정현, 〈여망비〉는 하남성 급현, 북제시기 〈주담사등일백인조탑기〉는 산동성 박흥에 있다.

이러한 유형의 작품은 집중적으로 낙양일대에서 나타나고 있는 것이 대부분 묘지명인데, 이는 역사의 필연이다. 북위 효문제가 태화 18년(494) 낙양으로 천도한 이후 낙양은 황족·귀족·사대부들이 집중적으로 살았던 지역이었다. 이로부터 각석, 특히 묘지명의 풍토가 크게

일어난 것은 바로 선비족 통치자가 이미 중원에 주인으로 들어와 편안한 생활을 하였다는 것을 설명해 주고 있다. 효문제가 한화정책을 실행하자 선비족 귀족과 사대부들은 살아서 고향으로 돌아갈 수 없으니, 죽은 뒤 어느 날 고향으로 이장할 것을 바라고 묘지명을 새기는 풍토가 일어났다. 이는 오랜 관습이 되었고 묘지명이 많이 나타난 주요 원인이었다. 낙양의 묘지명 주인은 대부분 귀족과 사대부 계층이므로 글씨와 새김은 법도·규범을 강구하여 단정하고 장엄함을 숭상하였다. 여기에서 다소 고귀·정통·교양이 나타났으니, 이는 세속의 심미관과 다른 것으로 낙양서풍이 단정하고 장엄하며 우아함을 주류로 삼는 기본 원인이기도 하다.

이렇게 큰 유형에서도 각자 개성이 다른 특징을 나타내기도 하였다. 예를 들면, 〈원정묘지명〉은 펼쳤고, 〈원필묘지명〉은 방정하며, 〈원감묘지명〉·〈원수비국씨묘지명〉은 행서의 필세를 띠어 더욱 유창하였다. 전자는 둥글고 혼후함에 치우치며, 후자는 모나고 굳셈이 뛰어났다. 이러한 작품은 장법에서 종횡으로 차서가 있고, 행과 열은 정제되었으며, 자형의 크거나 작음은 힘써 전체적으로 균형과 통일을 구하였다. 그러나 이러한 균형과 통일 속에서 각각 변화를 다하고 함유한 의미가 매우 풍부하여 무궁한 맛을 자아내고 있다.

낙양 이외 지역의 작품으로 예를 들면, 〈장정묘지명〉은 어느 정도 사납고 순박함을 함유하였으며, 〈조준묘지명〉·〈최경옹묘지명〉은 자태가 방만하고 용필은 생동하며 강하나 아무래

단장한아端莊嫻雅 서예 풍격

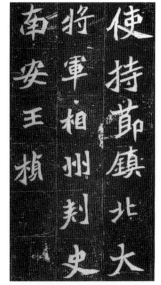
원정묘지명元楨墓誌銘

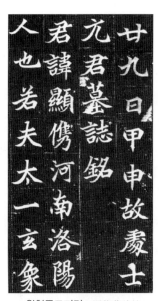
원현준묘지명元顯儁墓誌銘

최경옹묘지명崔敬邕墓誌銘

도 낙양 서풍의 활발하고 윤택하며 평화로운 것만 못하였다. 동위시기 하북성 정현의 〈고귀
언조상기〉와 하남성 급현의 〈여망비〉, 그리고 북제시기 산동성 박흥의 〈주담사등일백인조탑
기〉는 실제로 당시에서는 매우 특이한 작품이었다. 전자는 당나라 저수량 〈안탑성교서〉와
같으나 강건함이 더 많고 아리따움이 미치지 못한다. 다음 것은 안진경 〈동방삭화찬〉과 가까
워 방정하고 너그러우면서 혼후하며 소박하나 전체적 조화가 미치지 못한다. 후자는 거의
안진경 〈다보탑비〉의 정취가 있다. 특히 가로획은 가늘고 세로획은 굵어 강한 대비를 이루
며, 필획의 기필·수필에서 누르는 곳과 결체가 방정하고 너그러운 것도 동일한 서예 풍격을
나타내고 있다. 단지 별획·날획·과획·갈고리에서 예서의 필의가 많은 것이 안진경과 다
른 점이고, 이외에 자태의 변화가 뜻을 따르는 것도 안진경이 뜻을 두어 쓴 것과 같지 않을
뿐이다. 이 세 작품은 동위·북제에서도 선진적 작품으로 당시 서예 풍격을 뛰어넘었으니,
이는 남조 서예와 서로 섞고 합한 신생의 풍격이라 말할 수밖에 없다. 이것들은 동위·북제
시기 하남성·하북성·산동성 등지에서 예서의 필의를 비교적 많이 함유한 서예 풍격과 다
르고, 또한 북위 후기 성행했던 낙양 풍격을 뛰어넘는다. 이는 정확하게 말할 수 없는 특이한
현상으로 객관적으로 보면 이후 수·당나라 해서의 발전 면모를 암시해 주고 있다고 하겠다.

2. 방정박실方正朴實

이러한 유형에 속하는 것은 〈용문이십품〉을 대표로 삼는다. 〈용문이십품〉은 낙양성 남쪽
용문석굴에 새긴 20개의 조상기를 가리킨다. 용문석굴은 효문제가 낙양으로 천도하기 전후
부터 시작하여 150년간에 걸쳐 완성한 대규모 석굴이다. 여기에는 지금까지 역대 조상기와
기타 각석 3,600여 작품을 보존하고 있는데, 〈용문이십품〉은 그중에서도 가장 유명한 대표작
이다. 이 중에서 19작품은 용문석굴의 주요 동굴 고양동에 집중되어 있고, 단지 〈비구니자향
혜정조상기〉만 노룡와애벽 자향굴 안에 있을 뿐이다. 〈용문이십품〉은 태화 19년(495)에서 신
구 3년(520)에 걸쳐 완성하였다. 가장 빠른 것은 〈위지위망식우궐조상기〉이고, 가장 늦은 것
은 〈비구니자향혜정조상기〉이다.

고양동에 새긴 19작품은 모두 방절로 굳센 것을 기조로 삼고 있으며, 각자 특징을 가지고
있다. 오직 〈비구니자향혜정조상기〉만 별도의 필치로 점과 필획은 부드럽고 평화로우며, 방
필·원필을 겸하여 필획은 대부분 둥글게 전환하였다.

〈용문이십품〉 중에서 가장 단정하고 장엄한 것은 〈시평공조상기〉·〈양대안조상기〉·〈위
령장조상기〉·〈손추생조상기〉이다. 이 중에서 〈시평공조상기〉는 주의장朱義章, 〈손추생조상

용문석굴龍門石窟

기)는 소현경蕭顯慶이 썼다. 비록 〈시평공조상기〉는 양각이고 다른 것은 모두 음각이나 결구와 점과 필획의 형태는 매우 접근하고 있다. 이는 반드시 서예가와 각공이 서로 영향을 주었던 것이거나 아니면 같은 사람이 쓰고 새겼을 가능성도 있다. 숙련된 도법을 발휘하고 방필형태를 강화하며 서로 같은 점과 필획에서 일치하는 형태를 나타냈다는 것은 칼을 운영하여 모필로 서사한 서단을 어느 정도 변경시킨 효과임을 의심할 여지가 없다. 이렇게 일부 작품은 칼로 가공한 성분이 비교적 두드러지고 규정화하였다. 사맹해는 위비에서 방절을 이룬 점과 필획의 형태는 각공이 정묘하지 않기 때문이라 하였다. 실물로 분석하면 아마도 이러한 것이 아니라 고의로 방절을 나타내어 단정하고 장엄하며 정중함을 추구하려는 심미의식의 작용에서 이루어진 것 같다. 이러한 의식도 이상에서 건립된 것이고, 장엄을 추구하여 부처에 대한 진실하고 간절한 정성의 심리를 표시한 것이다. 이는 관리·장군·승려(당시 불교의 성행으로 승려의 생활환경은 우월하였음)들이 준비하고 실행한 것이라 각공이 함부로 할 수 없는 일들이다. 실물로 보면, 도법이 숙련되고 방절로 굳세게 새긴 곳은 구애를 받거나 막히지 않았으니, 일반 기예와는 다르다는 것을 알 수 있다.

이외에 모나고 굳세며 소박한 기조에서 활발하고 자태가 많은 것을 표현한 〈태비후위유손조상기〉·〈비구법생조상기〉·〈위지위망식우궐조상기〉·〈고수조상기〉 등이 있다. 펼치고 쇄탈한 것으로는 〈안정왕원섭조상기〉·〈손보조상기〉·〈원상조상기〉 등이 있다. 소박하고 천진한 것으로는 〈마진배조상기〉·〈원우조상기〉·〈해백달조상기〉·〈비구도장조상기〉·〈일불조

시평공조상기始平公造像記 양대안조상기楊大眼造像記 위령장조상기魏靈藏造像記 손추생조상孫秋生造像記

상기〉 등이 있다. 사납고 순박하면서 생경하며 졸한 것으로는 〈비구혜감조상기〉·〈하란한조상기〉·〈정장유조상기〉 등이 있다. 이 중에서 특히 〈정장유조상기〉를 최고로 삼는데, 마치 어린아이가 비틀거리며 걷는 모습이 치졸하여 사랑스러운 것 같다.

〈용문이십품〉 이외에 하남성 등봉에 있는 〈중악숭고령묘비〉는 형체가 넓적하고 길며, 평정하고 곧은 가운데 생동하고 소박한 변화가 풍부하니, 실제는 공교함을 졸함에 감춘 것이다. 전체적으로 굳세고 소박하며 온건한 조화를 이루고 있다. 〈양풍생위부양숭조상기〉는 특히 가로로 필세를 취하고 오른쪽 위로 향해 들어 일으켰다. 점과 필획의 머리와 꼬리는 방절을 하면서 약간 위로 향해 들었고, 중간은 굳세면서 조금 오목하다. 긴 가로획과 별획·날획 등은 멀리 들어 펼쳤고, 어떤 글자는 국부적으로 행서의 전절 필세·자태를 나타내기도 하였다. 모난 것을 주로 삼고, 둥근 것으로 기이함을 나타내며, 천부적 재능을 충만하게 발휘하였다. 〈곽법각조상

정장유조상기鄭長猷造像記

기〉도 공교함을 졸함에 감추었고, 방정한 가운데 항상 원전과 행서의 필의를 섞었다. 그러나 형체는 대부분 긴 것에 치우치고 무궁한 맛을 자아내고 있다.

3. 기일쇄탈奇逸灑脫

이러한 유형에 속한 것으로는 〈석문명〉이 가장 전형적인 작품이다. 〈석문명〉은 섬서성 포성현 석문 동쪽 벽에 있고, 마애각석이다. 한나라의 유명한 예서 마애각석 〈석문송〉과 서로 이웃하고 있다. 두 작품을 비교하면, 〈석문명〉의 서사자 왕원王遠과 〈석문송〉은 혈연관계라 할 수 있다. 〈석문송〉은 마애에 의지하여 세간의 재난을 받으나 허물어지는 것이 쉽지 않기 때문에 한나라에서 북위에 이르는 300년간 당시 지역 서풍에 심원한 영향을 주었다. 설령 〈석문명〉 서체는 이미 변했으나 형체·필세·격조는 여전히 〈석문송〉의 표일한 운치를 간직하고 있다. 어떤 면에서 보면, 표일한 운치가 더 뛰어나 〈석문명〉은 북비에서 가장 독특한 지위를 점유하고 있다.

〈석문송〉은 한나라 초예서 각석으로 점과 필획은 거칠고 군세며, 필세는 둥글고 유창하며,

기일쇄탈奇逸灑脫 서예 풍격

석문명石門銘

석문송石門頌

결자는 크거나 작음이 필세의 변화를 따라 작은 마디에 구속받지 않았다. 장법은 대체로 종횡으로 차서가 있으나 항상 파격을 이룬 곳이 보인다. 북위 〈석문명〉은 해서로 점과 필획은 파리하고 군세며 서로 같으나 길게 뽑는 운필에 뛰어났다. 용필은 오른쪽 위로 향해 약간 올려서 필세를 취하였고, 글자 중심 부분은 모두 너그럽고 방정하게 표현하였다. 네 둘레는 뜻에 맡겨 펴고 오므리는 필획, 예를 들면 긴 가로획·별획·날획·갈고리 등은 종종 일상적 법도를 뛰어넘어 사방으로 펼쳐 자태가 더욱 유창하다. 용필에서 특히 멀리 날린 것이 뛰어나고, 여기에 자간·행간도 일반적 법도를 초월하여 성글고 넓게 하며 기이하고 표일하면서 쇄탈하여 독특한 면모를 나타내었다. 〈석문명〉의 기운은 크고 운치는 안으로 심원하게 함축한 것이 〈석문송〉 위에 있다. 이를 보면, 왕원은 창조적 정신이 풍부하고 서예의 공력이 심후하였던 천재 서예가였음을 알 수 있다.

〈석문명〉 이외에 섬서성에서 출토된 북위시기의 〈혜변조상기〉는 필세가 유창하고 쇄탈하며, 형체는 넓게 펼쳤고, 어느 정도 행서의 운치가 있다. 산동성 동란에서 출토된 북제시기 〈비구승읍의조상기〉는 자태가 기이하고 표일하며, 정신과 성정이 우아하고, 용필은 유창하며, 결체는 성글고 또렷하여 자못 그윽하고 한가로운 정취가 있다. 이 두 작품은 각각의 경지가 있어 모두 뛰어났다.

4. 교려주건巧麗遒健

이러한 유형에 속하는 작품은 낙양에서 출토된 묘지명 중에서 〈임성왕비이씨묘지명〉·〈현조빈성씨묘지명〉·〈원등기처정법주묘지명〉·〈원자영묘지명〉 등이 있고, 대부분 산동성에서 출토된 것 중에서 〈장맹룡비〉·〈마명사비〉·〈극개질명〉·〈오연화조상기〉 등이 유명하며, 개별적인 것으로는 하남성 맹현에서 출토된 〈사마경화처맹씨묘지명〉 등이 있다. 이외에 〈장흑녀묘지명〉·〈오둔위망처곽승조석가석상기〉·〈곽철조상기〉 등은 출토지가 불명하나 또한 이러한 유형에 속하는 걸작들이다.

낙양 묘지명에서 〈임성왕비이씨묘지명〉은 전아하고 정제되었으며, 용필은 방필·원필을 겸하여 온아하고 아리땁다. 〈현조빈성씨묘지명〉은 통쾌하고 예리면서 약간 뜻을 따른 면이 나타난다. 〈원등기처정법주묘지명〉의 용필은 절주가 풍부하고 군세며, 상쾌하고 날카로우며 자태가 많다. 〈원자영묘지명〉은 군세고 격앙되며, 점과 필획은 예리하다. 비록 각각 특징이 있지만 결구는 일반적으로 중심이 가운데 있고, 형태는 비교적 평화롭고 온건하다. 산동성의 〈장맹룡비〉는 형체가 길고 중심은 위로 치우쳐 긴밀하게 모였으며, 아래는 특히 성글게 하였

다. 〈마명사비〉는 이와 반대로 넓적하고 평평한 가운데 오른쪽 위로 향해 모나게 올리는 필세를 취하고, 중심은 항상 아래에 치우쳤다. 〈극개질명〉은 중궁이 특히 긴밀하고, 자형은 길기도 하고 넓적하기도 하면서 문득 크게 하거나 작게 하였다. 형태는 대부분 왼쪽으로 치우치고, 중심은 위·중간·아래에 있으나 대부분 위에 치우치며, 밖으로 펼친 필획은 매우 두드러지거나 때로는 수렴하여 펼치지 않아 매우 기이하고 교묘하다고 하겠다. 〈오연화조상기〉는 활발하고 윤택하며 마치 한 기운으로 빠르게 쓴 것처럼 가볍고 성근 기세가 있다. 점과 필획에 방필의 필의가 있으나 방절과 같은 도필의 맛이 없어 부드럽고 안으로 근골을 함유한 것 같다. 점과 필획의 형태에서 호응의 필의가 있어 행서의 운치가 충만하고, 결자의 중심도 대부분 아래에 치우쳐 뜻을 따라 천진하며 활발함을 나타내었다. 이러한 산동성의 지역 서풍은 낙양서풍에 비해 의태의 표현에 중점을 두고 결자에서 기이하고 공교함을 나타냄과 동시에 천진하며 질박한 맛이 있을 뿐만 아니라 행서의 흐르는 듯한 아름다운 운치를 함유하고 있었다.

이외에 하남성 맹현에서 출토된 〈사마경화처맹씨묘지명〉은 낙양 풍격과 같지 않고 오히려 〈장맹룡비〉와 가깝다. 글자의 중심은 대부분 위로 치우치고 긴 다리를 펼쳤으며, 필세에 따라 구부림을 나타내어 결코 곧게 세우지 않았기 때문에 기이한 자태를 갖추고 소쇄하게 펼쳤다.

출토지가 불명한 〈장흑녀묘지명〉은 정묘함이 뛰어나 작가의 수준이 매우 높음을 알 수

교려주건巧麗遒健 서예 풍격

현조빈성씨묘지명
顯祖嬪成氏墓誌銘

장맹룡비
張猛龍碑

마명사비
馬鳴寺碑

사마경화처맹씨묘지명
司馬景和妻孟氏墓誌銘

있다. 형체와 법도는 근엄하나 오히려 가볍고 성글게 나타낼 수 있어 천변만화의 변화를 조화하며 통일시켰다. 결자는 넓적하고 평평하며, 중심은 대부분 가운데 혹은 아래에 치우쳤으나 때로는 위로 치우쳐 중간에서 뛰어나게 활동함이 있다. 용필은 깨끗하고 명쾌하며, 방절에 원전이 나타나고, 굳세면서도 부드러움을 겸하였다. 글씨가 정묘할 뿐만 아니라 새김도 소홀히 한 것이 없고 각공이 발휘한 성분이 매우 적어 역대로 높은 평가를 받고 있다. 〈오둔위망처곽승조석가석상기〉는 형체·필세를 펼쳤고, 가로획은 평평하고 세로획은 곧다. 편방 구조에서 취산 대비의 공교한 변화는 평평하고 곧은 가운데 온갖 자태를 창조하였다. 북제시기 〈곽철조상기〉는 필세가 활발하고 생동하며, 점과 필획의 용필에서 제안돈좌의 절주가 강하다. 점과 필획의 형태는 철을 자른 듯한 느낌이 있고, 가로획은 가늘며 세로획은 굵어 선명한 대비를 이루었다. 결자는 중궁이 긴밀하고 밖으로 펼쳤으며, 필획은 강하고 굳세면서 탄력성이 풍부하여 신채가 나는 것 같다. 이상 세 작품은 산동성·하남성 일대의 작품일 가능성이 있다.

5. 솔박감창率樸酣暢

이러한 유형에 속하는 작품은 대부분 조상기에서 나타나고, 묘지명에서 이렇게 뜻을 두지 않고 쓴 것이 매우 적다. 이러한 유형 작품에서 어떤 것은 거칠게 쓴 서단을 아무렇게 새기거나, 어떤 것은 서단을 거치지 않고 직접 칼로 새겨 마치 전각에서 단도법으로 변관을 새긴 것과 같다. 예를 들면, 산동성에서 출토된 〈포연조석부도기〉·〈불제자백조상기〉와 산동성 역성에서 출토된 〈법의형제자매조석굴상기〉·〈이복종조상기〉·〈정도조상기〉 등이 있다.

이것들의 장법은 글자와 행 사이를 임시로 설정하여 뜻을 따라 임기응변으로 처리했고, 결자와 필획은 칼의 형세를 따라 나타나 필법의 표현이 없다. 점과 필획의 형태가 서예에서 멀리 떠난 형체를 보면, 분명 직접 칼로 새긴 것이다. 이 중에서 〈법의형제자매조석굴상기〉·〈이복종조상기〉는 그래도 의식적으로 서사 형태를 모방한 각법이나 서단을 거치지 않았기 때문에 정확하게 법도를 따른 위치와 형태를 파악하기가 어렵다. 그러므로 생경하고 어리석으며 졸함이 나타나는 것을 피할 수 없었다. 그러나 예술적 정취로 보면, 이러한 것은 서단을 거친 작품에서는 표현하기 어려운 천진한 정취가 있으므로 오늘날 서예 풍격의 경지에서 추구하는 예술적 가치의 계시가 있다고 하겠다.

이외에 낙양에서 출토된 〈맹원화묘지명〉과 낙양 용문산 대불동의 〈담회아용조상기〉는 칼로 붓을 모록한 것이다. 설령 칼로 새김을 거친 뒤 다소 원형을 잃은 것이 있지만 서단을 한

법의형제자매조석굴상기
法義兄弟姊妹造石窟像記

이복종조상기
李覆宗造像記

정도조상기
靜度造像記

사람의 기예가 비교적 치졸하였음을 분명히 알 수 있으니, 〈담회아용조상기〉가 그러하다. 〈맹원화묘지명〉은 소박하고 혼후하게 볼 수 있으나 유창한 해행서로 이미 행서의 필세가 있고, 또한 해서체를 기본으로 하면서 안으로 예서의 필의를 함유하고 있어 매우 특색이 있다.

이러한 유형의 작품으로 특히 중시할 가치가 있는 것은 〈요백다형제조상기〉이다. 섬서성 요현에서 출토되었고, 정면에 600여 자와 양측에도 제명이 있어 정말 볼만하다. 글자의 자태는 대부분 졸한 정취와 묘한 이치를 함유하면서 천진난만하다. 용필은 혼후하고 굳세며, 방필에 원필을 띠면서 해서·예서를 서로 융합하였다. 전체적 필세는 너그럽고 유창하며, 기운과 정신이 만족하고 소박하면서도 굳세며 혼후하다. 이는 서단을 한 글씨의 소박하고 진솔함에 각공의 거칠고 사나운 도법을 결합한 묘한 작품이라 하겠다.

요백다형제조상기姚伯多兄弟造像記

6. 웅혼박대 雄渾博大

이러한 유형에 속하는 것 중에서 뛰어난 작품은 북위에서 북제·북주에 이르는 마애각석의 벽과서에 있다. 예를 들면, 〈운봉산각석〉·〈사산마애각경〉·〈경석욕금강경〉 이외에 하남성 무안의 고산鼓山(즉 響堂山)에 있는 마애각경 등이 있다. 이를 나누어 설명하면 다음과 같다.

(1) 운봉산각석

이는 북위·북제시기 각석으로 이를 서사한 사람이 정도소·정술조 부자라는 것에 대해서는 장기간 논쟁이 그치지 않았다. 청나라 포세신은 『예주쌍즙』에서 〈정문공비〉·〈중명단제자〉·〈운봉산오언시〉를 정도소가 쓴 것이라 한 이후 강유위는 〈광예주쌍즙〉에서 운봉산의 각석 42종류를 전부 정도소와 그의 아들 정술조의 이름 아래에 귀속시켰다. 이후 줄곧 이러한 설을 답습하여 북위 각석은 모두 정도소가 글을 짓고 썼으며, 북제 각석은 모두 정술조의 손에서 나왔음을 인정하였다. 최근 어떤 사람이 이에 대해 의문을 제시하였다. 정씨 부자의 당시 활동 및 지위·문자 내용·서명 방식 및 각석의 지리적 조건 등 각 방면을 종합적으로 고찰한 뒤 각석의 시문은 정씨가 지은 것이나 글씨는 모두 정씨가 쓴 것이 아니라 때로는 정씨 수행 막료의 손에서 나왔을 가능성이 있다고 단정하였다. 이 문제에 대해서는 여기에서 자세히 분석하지 않기로 하겠다. 여기에서는 단지 운봉산 각석 서예 풍격만 설명하도록 하겠다.

운봉산은 교동반도에 있고, 각석 서예 대표작은 북위시기 〈정희상·하비〉·〈논경서시〉·〈무주산동감석실명〉·〈등태기산시〉·〈관해동시〉 등이 있다. 기타 자질구레한 제자로 〈상유천주하식운봉제자〉·〈백구곡제자〉·〈유반제자〉·〈산문제자〉·〈좌궐제자〉·〈당문석좌제자〉·〈청연지사제자〉 등이 있다. 북제시기 〈등운봉산기〉·〈천주산명〉·〈운거관산문제자〉 등은 모두 예서이다. 서예 풍격으로 보면, 기개·법도가 모두 한나라 사람에 미치지 못하고 새로운 정취도 없기 때문에 여기에서는 평을 하지 않겠다. 북위 각석은 북비에서 독특한 기치를 세우고 서예사에서 무시할 수 없는 아름다운 작품들을 남겼다.

이러한 각석은 모두 정도소가 쓴 것이 아니나 그가 이 일대에서 활동한 것과 필연적인 관계가 있다. 정도소는 중원의 명문가 출신으로 명문 정통의 영향과 유가의 엄격한 훈련을 받았고, 여기에 그의 박학하고 영특하며 뛰어난 재능을 더하였기 때문에 효문제의 신임을 얻어 조정의 안팎에서 명성이 자자하였다. 그러나 선무제 경명 2년(501) 사촌 형의 모반사건에 연루되어 권세가 막강하였던 황문시랑에서 자의참군으로 강등된 이후 10여 년간 벼슬길이 어려워졌다. 그는 국자제주로 있었을 때 세 차례 상소를 올려 유학을 숭상할 것을 주장하

였으나 결과는 물거품이 되었다. 그는 비록 높은 관직에 있었으나 한 번도 뜻을 펼 수 없어 정신적인 압박과 고통을 받았다. 그는 광주자사로 임명되어 교동 연해에 이르렀다. 광주에서 몇 년간 있는 동안 이후 벼슬길에 대한 비관으로 현지 도교사상에 영향을 받아 정신을 의탁하였다. 그는 현지 도사들과 긴밀한 왕래를 하면서 정을 산림에 의탁하여 시를 읊고 문장을 지어 경학의 도를 담론하였다. 그는 또한 효도에도 남다른 표현이 있었다. 대량의 각석은 바로 이 기간의 생활경력과 정신 면모의 남은 자취이다. 이 중에는 암암리에 그의 정서를

운봉산雲峰山과 정도소鄭道昭 부자父子

운봉산雲峰山 정상

정술조, 천주산명天柱山銘

정도소, 관해동시觀海童詩

발설하고 벼슬에서 뜻을 얻지 못한 것을 돌에 새겨 천고에 이름을 남길 반역적 심리를 반영한 것도 있었다.

> 시와 부를 짓는 것을 좋아하고 지었는데 수십 편이었다. 광주 · 청주자사로 있었을 때 정사에 힘쓰고 너그러우며 도타워서 위협과 형벌에 맡기지 않으니, 벼슬아치와 백성들의 사랑을 받았다.[1]

이를 보면, 그의 정치적 명성은 매우 좋았음을 알 수 있다. 그는 자신의 시문을 영원히 사람 사이에 남기기 위해 각석의 방식을 선택하였으니, 이 또한 일반적 방법을 뛰어넘는다. 문인 사대부들이 자신의 문학작품을 마애에 새긴 것은 유사 이래 그가 창조한 일이다. 그뿐만 아니라 그는 함부로 새기지 않고 철저한 계획을 세워 실행하였다. 먼저 새길 마애를 물색하여 30여 곳을 선정하고 네 개의 산에다 분포하였다. 비록 같은 시간 · 지점 · 배경에서 나온 것은 아니지만 그는 수행원들과 함께 장소 · 석재를 선택하는 데에 많은 시간과 심혈을 쏟았다. 객관적으로 보면, 각 산의 각석 분포는 모두 자신의 특징을 가지고 있었다. 예를 들면, 운봉산 각석은 대부분 산그늘과 정상에 있고 등산로를 따라 〈논경서시〉 · 〈산문〉 · 〈구선지명〉의 각석을 에워싸서 집중의 분포점을 조성하였다. 천주산 각석은 산의 양지에 드물게 분포하였다. 태기산 각석은 비교적 분산하였는데, 혹 전통 건축 양식에 따라 남북의 산문山門, 혹은 사방의 신에 의거하여 사방의 방위를 정하기도 하였다. 따라서 전체 각석 위치를 종합적으로 보면, 커다란 각석 무리의 분포는 마치 한 편의 아름다운 문장을 정성스럽게 계획한 포국과 같다. 이를 보면, 그가 명성을 좋아했던 심리를 알 수 있을 것이다.

이러한 각석은 대략 다음과 같이 네 종류로 나눌 수 있다.

첫째, 〈정희상 · 하비〉 · 〈등태기산시〉 · 〈관해동시〉 · 〈동감석실명〉 및 자질구레한 제자로 〈북산문〉 · 〈남산문〉 · 〈백운당〉 · 〈청연사〉 · 〈현령궁〉 · 〈주양대〉 등이 있다.

둘째, 〈논경서시〉와 자질구레한 제자로 〈차천주지산〉 · 〈상유천주하식운봉〉 · 〈운봉지산〉 · 〈당문석좌〉 등이 있다.

셋째, 〈낙경도사태원곽정화〉 제자이다.

넷째, 〈등백봉산시〉 · 〈유반지산곡〉 · 〈차백구곡〉 등의 제자이다.

이상 네 종류 서예 풍격에서 첫째 · 둘째 · 셋째 종류는 하나의 공통점이 있으니, 즉 점과

1) 『北史 · 列傳第二十三 · 鄭義』: "好爲詩賦, 凡數十篇. 其在二州, 政務寬厚, 不任危刑, 爲吏人所愛."

필획이 파리하고 굳세며, 기필·수필의 누르고 머무는 형태와 중간에서 선명하게 제안의 변화를 형성하지 않았다는 것이다. 넷째 종류는 점과 필획이 살지고 혼후하며, 방절·원전의 형태가 서로 변화를 나타내며 필묵의 느낌을 많이 표현하여 손으로 쓴 글씨에 더욱 접근하였다. 뇌수전은 운봉산·태기산·천주산에 대해 다음과 같이 고찰하였다.

> 운봉산·태기산·천주산은 중생대의 연산운동 단계에서 생성되었다. 연산기의 지각운동은 대규모의 암장활동과 분발을 주로 하였다. 암장 활동의 결과로 대량의 화성암이 형성되었다. 운봉산·태기산·천주산 상림에 세운 화강암은 이것의 일종이다. 화강암의 질은 고르고 경도가 비교적 높다. 영룡산 지질은 노나라 언덕에 속하고 태산산맥 동쪽을 따라 있는데, 산 위에는 캄브리아기·오르도비스기가 있어 바다에 침적하여 형성한 석회암은 질이 고를 뿐만 아니라 조직이 엄밀하고 표면이 가늘며 매끄러워 새기기에 쉽다.[2]

이는 석질의 굳센 정도가 새김에 대한 효과와 서예 풍격에 어느 정도 영향을 준다는 말이다. 첫째·둘째·셋째 종류는 운봉산·태기산·천주산의 각석으로 석질의 경도가 비교적 높고, 또한 마애에 올라 새기기가 불편하므로 점과 필획은 파리하고 굳세며, 형태의 변화가 크지 않아 필묵의 느낌이 결핍되는 결과를 초래하였다. 각석은 글자의 형체·자태를 원적처럼 재현할 수 있으나 점과 필획의 형태에서 나타나는 필묵의 효과는 재현하기가 어렵다. 따라서 이상 세 종류는 근골이 강건하고 형체가 너그러우며 혈육이 적어 네 번째 종류의 형체는 너그럽고, 골력은 굳세며, 혈육이 풍부하면서도 필묵의 정취가 많은 것과는 판이하다. 전자의 형상은 원래 손으로 쓴 형상과 상당한 거리가 있는데, 특히 첫 번째 종류가 더욱 그러하다. 이에 대해 강유위는 다음과 같이 말하였다.

> 위비의 큰 종류는 세 가지가 있다. 첫째는 용문조상기이고, 둘째는 운봉산 각석이며, 셋째는 강산·첨산·철산마애이다. 모두 수십 종으로 동일한 체재이다. 용문조상기는 방필의 지극한 법칙이고, 운봉산 각석은 원필의 지극한 법칙이다. 두 종류는 맹주를 다투며 극성이라 일컬을 수 있다. 사산마애는 예서·해서를 통하였고, 방필·원필을 완비하였다. 높고 혼후하면서 간결하며 그윽하여 벽과서의 지극한 법칙이 되었다.[3]

2) 賴修田, 「雲峰刻石的成因與分布特點」·『雲峰諸山北朝刻石討論會論文選集』: "雲峰山, 太基山和天柱山生成於中生代的燕山運動階段. 燕山期的地殼運動, 以大規模的巖漿活動和噴發爲主. 巖漿活動的結果, 形成了大量巖漿巖. 三山上林立的花崗巖則是它的一種. 它質地均勻, 硬度較高. 而玲瓏山地質上屬魯中丘陵, 在泰山山脈東沿, 山上有寒武, 奧陶紀海相沈積形成的灰巖, 質地不但均勻, 而且組織嚴密, 表面細膩, 易於鐫刻."
3) 康有爲, 『廣藝舟雙楫·餘論第十九』: "魏碑大種有三, 一曰龍門造像, 一曰雲峰石刻, 一曰岡山尖山鐵山磨崖,

여기에서 이른바 '원필'은 석질이 견고하고 마애에 올라가 새길 때 필묵으로 쓴 점과 필획 형태의 풍부한 변화를 자세하고 충실하게 모각할 수 없어 거짓 형상을 조성한 것을 말한다. 이는 새김을 거친 재창조와 발휘의 과정으로 볼 수 있다. 이 중에서 〈차천주지산〉 제자는 각석 무리에서 이른바 '원필'의 극단적이고 가장 전형적인 작품이다. 본래 '원필' 작품은 방필

차천주지산此天柱之山 차백구곡此白駒谷

· 원필을 서로 변화시켜 자연스럽게 서사하는 것이나 이를 새긴 형상은 오히려 둥글고 파리하며 굳센 것을 특색으로 삼는다. 네 번째 종류의 영롱산의 석질은 고를 뿐만 아니라 조직이 엄밀하고 표면이 가늘며 매끄러워 새기기가 쉽기 때문에 혈육을 얻을 수 있었다. 〈차백구곡〉 네 글자는 웅건하고 혼후하면서 기이하며, 침착하고 장엄한 아름다움을 나타내며, 용필은 크게 일으켜 떨어뜨렸으며, 점과 필획의 기필·수필의 수렴과 방종의 호응으로 형태가 사람을 감동시킨다. 〈유반지산곡〉 제자는 예쁘고 유창하면서 풍요로워 부드러운 가운데 강함을 깃들였다. 〈등백봉산시〉는 차라리 청나라의 대가 조지겸의 손에서 나온 것 같다. 전아하고 아름다우면서 아리따운 자태가 많으며, 점과 필획의 형태는 필묵의 느낌이 가장 풍부하다.

앞 세 종류 각석은 자연조건의 제한을 비교적 많이 받아 서예 풍격은 독특성을 갖추었고, 이러한 풍격과 용필은 청나라 이래 서예가들에게 심원한 영향을 주었는데, 이 중에서도 첫 번째 종류의 영향이 가장 컸다.

첫 번째 종류는 〈정희상·하비〉를 대표로 삼는다. 결체는 너그럽고, 형체는 펼쳤으며, 점과 필획은 곧은 가운데 굽음을 나타내어 필세가 유동적이다. 필획은 굵거나 가는 변화가 크지 않으나 기필·수필·전절의 형태는 오히려 분명하게 볼 수 있다. 전체적으로 기백이 웅장하고 둥글면서 혼후하며, 침착하고 껄끄러움은 오히려 유동적인 느낌이 있다. 이러한 종류의 풍격은 특히 청나라 이래 웅건하고 혼후하면서 소박한 풍격을 숭상하는 서예가들이 편애하였다.

皆數十種同一體者. 龍門爲方筆之極軌, 雲峰爲圓筆之極軌, 二種爭盟, 可謂極盛. 四山摩崖通隷楷, 備方圓, 高渾簡穆, 爲擘窠之極軌也."

두 번째 종류의 점과 필획의 형태는 이전 종류와 유사하나 형체와 필세를 펼치고, 조형은 너그러우면서도 기이한 결구가 많으며, 점과 필획은 군세고, 용필은 방종한 특징을 나타내었다. 이 중에서 특히 〈상유천주하식운봉〉·〈차천주지산〉 제자가 가장 쇄탈하다.

세 번째 종류의 〈낙경도사태원곽정화〉 제자는 〈석문명〉 필의와 가깝다. 필획은 파리하고 군세면서 동적인 형세가 있으며, 호응의 형태가 생동하며, 형체는 중궁을 긴밀하게 하고 사방으로 펼쳐서 운봉산의 각석에서 독특한 운치를 나타내었다.

(2) 사산마애와 〈경석욕금강경〉

북조시기 후기 북주의 무제가 즉위하여 불교를 폐지할 것을 명하였다.

> 수백 년 이래 관청과 개인의 불사를 쓸어버려 함께 없앴다. 부처의 얼굴을 녹이고 깎았으며, 경전을 불태웠다. 우공 8주에서 사묘를 짓는 것을 보면 사만 전을 내어 함께 왕공에게 하사하여 집을 짓는 데에 충당하였다. 세 지역 승려 300만 명을 감소시켜 모두 다시 백성으로 만들고 또한 호부에 기록하였다. 삼보의 재물은 헤아릴 수 없을 정도여서 장부에 기록하여 관청에 들이고, 등록한 것은 상으로 소비하며 분산하여 탕진하였다.[4]

이와 동시에 북주는 부국강병으로 불교가 크게 성행하였던 이웃나라 북제를 끊임없이 공략하였다. 북제는 정국이 불안해지고, 북주가 불교를 폐지하고 나타날 위기감이 전국에 퍼져 점차 '호법'사상이 나타났다. 이로부터 북주가 불교를 폐지하기 전후 산동성의 조래산·첨산·철산·강산·갈산·태산·수우산·역산 등지에 마애각경이 나타났다. 철산의 〈대집경마애〉 측면에 있는 〈광철각경송〉에 다음과 같은 내용이 새겨져 있다.

> 금석은 없어지기 어려우니, 높은 산에 의탁하여 영원히 남아 끊어지지 않는다.[5]

이를 보면, 마애각경의 의도가 있는지를 분명히 알 수 있다. 결국 북제는 북주에게 멸망된 뒤 불교 폐지를 실행하여 양국에서 먼저 전해지는 대량의 불경초본을 불태웠으나 산에 새긴

4) 『續高僧傳·靜靄傳』卷23 : "數百年來官私佛寺, 掃地幷盡. 融刮聖容, 焚燒經典, 禹貢八州見成寺廟, 出四十千, 幷賜王公, 充爲第宅. 三方釋子, 減三百萬, 皆復爲民, 還爲編戶. 三寶福財, 其貲無數, 簿錄入官, 登卽賞費, 分散蕩盡."

5) 〈匡喆刻經頌〉 : "金石難滅, 托以高山, 永留不絶."

큰 글씨의 경문은 오히려 영원히 없어지지 않았다.

마애각경은 목적이 여기에 있을 뿐만 아니라 또 다른 이유가 있었을 것이다.

> 자형이 지나치게 커서 불경 전부 글씨를 새길 수 없었다. 단순하게 불경을 보호한다면, 북경의 방산석경처럼 작은 글씨로 새겨 동굴에 밀봉하는 것이 더욱 좋을 것이다. 태산·철산처럼 글자의 지름이 50cm 이상은 연독하기도 매우 곤란하다. 분명히 그중에는 마땅히 다른 의도가 있을 것이다. 이와 같은 각경은 불교신자가 불교를 폐지하는 운동에 대한 저항의 의미를 나타내고, 불경을 보존하려는 의도가 강하며, 동시에 부처를 받드는 의지를 표시하였다.[6]

이 사건의 결과는 비록 대량의 불경초본을 없앴으나 오히려 마애각경이란 거대하고 불후의 작품을 남겼다. 이와 같은 마애각경은 서예사에서 기적이라 하겠다.

산동성의 철산·첨산·갈산·강산의 마애각경은 강산의 사경과 제기 이외에 태산의 〈경석욕금강경〉과 형식·풍격이 일치하니, 마땅히 한 사람의 손에서 나왔을 것이다. 철산의 〈광철각경송〉의 기록과 첨산의 마애각경의 제명에 근거하면, 이렇게 거대한 작품은 승려 안도일安道壹이 썼음을 확실히 알 수 있다. 불교 정신을 선양하고 북주의 불교 폐지에 반항하는 운동은 현지 명문가 광철이 발기하여 거액을 시주하였고 안도일 등이 손으로 썼으며, 또한 마애에 새겨서 영원히 없어지지 않길 바랐다. 안도일은 반드시 현지에서 벽과서에 뛰어난 명가였을 것이다. 거대한 각경은 〈석송〉·〈대집경〉·〈광철각경송〉·〈엄가경〉·〈관무량수경〉·〈문수반야경〉·〈마하반야바라밀경〉 등과 많은 제기가 있다. 이 중에서 강산의 〈엄가경〉·〈관무량수경〉 및 제명은 누가 썼는지 알 수 없다. 완전히 해서체이나 기교가 졸렬하고 비록 어느 정도 천진한 정취가 있지만, 마침내 기타 작품의 기백이 크고, 필법 훈련의 소양이 있어 풍부한 의미를 담고 무궁한 맛을 내는 것만 못하였다.

엄가경欏伽經

6) 淸原實門(日), 「四山摩崖硏究」 : "字形過於大, 不能將佛經的全部書刻下來. 單純地保護佛經的話, 像北京房山石經那樣用小字來刻, 密封於洞窟, 這樣更好一些. 象泰山鐵山那樣, 字徑五十公分以上, 連讀下來也很困難. 顯然, 其中當有別的意圖. 這樣的刻經, 顯示出佛敎徒對廢佛運動抵抗的意味, 强於保存佛經的意圖, 同時表示出奉佛的意志."(『中國書法』1990年 第3期)

철산 · 첨산 · 갈산의 작품 및 태산에 새긴 〈경석욕금강경〉의 필세 · 필법은 모두 예서와 해서 사이에 있고, 때로는 약간 전서의 성분을 섞어 의젓하고 서두르지 않으며 변화가 자유롭다. 결체는 너그럽고 흩어진 것 같으나 흩어지지 않으며, 자못 뜻을 만든 것이 많다. 글자마다 평정하나 오히려 기본적으로 평형을 장악함과 동시에 항상 일상적인 것과 다른 필획을 펼쳐 때로는 좌우 혹은 종횡으로 사람이 상상할 수 없을 정도로 칼날을 여유롭게 노닐며 흥을 따라 발휘하였다. 필법이 둥글고 혼후한 곳은 전서와 같으며, 파책 · 갈고리 · 도필은 항상 살진 필획으로 내보냈으나 살지면서도 질펀하지 않고, 방필 · 원필을 겸하여 안으로 근골을 함유하였다. 운필은 항상 어느 정도 행서의 필의를 띠고 있었다. 이는 정말 천진난만하고 혼후면서 소박하며, 기이한 정취가 무궁하다고 하겠다. 작가는 전체적 균형을 파악하고 시종 기운을 관통하는 재능을 보여 주어 감탄을 금치 못한다. 이러한 작품은 대부분 글자의 지름이 40~50cm이고, 가장 큰 '석송石頌'이란 두 글자의 전서는 지름이 90cm에 달한다. 작은 글씨의 제기도 지름이 10~20cm이다. 이를 보면, 승려 안도일은 사람을 놀랠 만한 기백 · 재능 · 공력을 갖추었음을 알 수 있다. 이러한 마애각경은 산벼랑에 새겨 웅건하고 위대한 경관을 형성하였을 뿐만 아니라 거액의 시주를 한 광철과 이를 쓴 안도일 등에게 '호법'의 의지를 보였다.

북조시기 산동성 각석에는 기이하고 뛰어난 작품들이 많았으며, 사산마애 및 경석욕에 새긴 금강경도 운봉산 각석보다 훨씬 낫다. 북조시기 후기는 해서가 남조 '이왕' 유형과 합류하는 추세로 향하였다. 형식 · 필법은 기본적으로 이미 규범화를 이루었을 때 승려 안도일은 여전히 예서와 해서의 중간 형식을 답습하고 이를 충분히 발휘하여 매우 독특한 서예미의 경지를 창조함으로써 휘황찬란한 성과를 얻었다.

이상에서 서술한 마애각경은 서예 풍격의 의미로 보면, 거대하며 고박하다고 하겠다. 거대하다는 것은 먼저 광활한 면적의 표현이다. 예를 들면, 갈산 마애각경은 동서로 약 17m, 남북으로 8m이고, 8행으로 나누어 행마다 30여 자씩 모두 200여 자를 새겼다. 철산 마애각경은 〈석송〉과 제명 등을 포함하여 점유한 면적이 1,037평방미터이니, 실로 상상할 수 없을 정도이다. 다음 글자의 지름이 크다는 것으로 가장 큰 것은 '석송'이란 두 글자

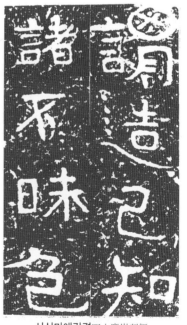

사산마애각경四山摩崖刻經

의 전서로 90cm이다. 경문과 제명 등은 일반적으로 40~50cm이니, 서예사에 매우 드물게
보이는 일이다.

예스럽고 질박하다는 것은 결구가 천진난만하고 공교함과 졸함이 서로 받쳐 주면서 교묘
함을 졸함에 감추어 항상 기이한 결구와 묘한 정취로 일반적 법도를 타파하였다는 것이다.
그러나 소박함을 잃지 않았다. 특히 예서와 해서 사이에서 우연히 혹 전서의 편방 결구를
섞기도 하였으니, 예를 들면 '謂·以·性'자 등이 그러하다. 비록 이와 같지만, 오히려 조화와
통일을 이루어 전체적으로 조작함이 나타나지 않는다. 그뿐만 아니라 결체는 너그럽고 성글
며 광활하나 오히려 필획마다 필세·필의가 연결되어 흩어지는 병폐가 없다. 용필은 전서·
예서·해서의 필법이 서로 융합되었으나 둥글고 혼후함을 근본으로 삼았다. 글자는 비록 커
서 살지고 두터우나 옹종이 없고, 가늘며 굳세나 허약하지 않을 수 있었다. 부드러운 가운데
굳셈을 깃들이고, 위풍당당한 기개는 순박하고 사나운 기운을 포함하고 있으며, 산악의 형세
와 혼연일체를 이루어 웅장하고 위대한 장관을 이루었다. 이는 정말 '방서'의 최고라 하겠다.
큰 글자는 스스로 격식이 있고, 용필·결체는 모두 독특성을 갖추었다. 이러한 마애석경에
만일 웅장하고 혼후하며 소박함을 추구하지 않으면 반드시 문약하고 힘이 없게 된다. 비록
공교하나 굳세고 혼후한 기운을 잃으며, 비록 크나 발을 세우기가 곤란하여 사람의 마음을
감동시킬 서예미의 경지가 없어진다.

무량의경無量義經

당옹사경비唐邕寫經碑

(3) 향당산마애각경과 〈문수반야경〉

하북성 자현과 하남성 무안현의 경계에 있는 고산(즉, 향당산)의 마애에는 〈유마힐소설경〉·〈무량의경〉·〈반야경〉·〈당옹사경비〉가 새겨져 있다. 이러한 작품은 북제시기에 제작한 것으로 서예 풍격은 당나라 사람과 가장 접근하고 있다. 서체는 해서와 예서이다. 해서인 〈무량의경〉은 점과 필획이 풍요롭고 두터우며, 용필은 굳세고 상쾌하면서 예리하며, 결자는 방정하고 포만하며, 예서의 필의를 띤 필획이 매우 적다.

산동성 문상현 수우산의 〈문수반야경〉은 더욱 풍요롭고 두텁다. 향당산 각경의 해서와 비교하면, 전자는 둥글고 혼후하며, 후자는 방필·원필을 겸하였다. 전자는 고르고 정제되었으며, 후자는 평정한 가운데 기이함을 나타내고 있다.

동위시기 이후 몇 종류의 각석을 종합하여 당나라 사람 글씨와 비교하면, 동위 〈고귀언조상기〉는 당나라 저수량 〈안탑성교서〉, 동위 〈여망비〉와 북제 〈문수반야경〉은 당나라 안진경 글씨와 가깝다. 자세히 살펴보면, 〈여망비〉는 안진경 〈마고선단기〉의 졸한 정취를 함유하였다. 〈문수반야경〉은 안진경 〈동방삭화찬〉의 둥글고 혼후하면서 평정하며, 고르고 정제되어

문수반야경 文殊般若經

법도가 근엄한 것과 같다. 향당산 〈당옹사경비〉는 예서이고, 형체·필법도 당나라 사람과 가까운데, 특히 서호와 가깝다. 둥글고 윤택하며 흐르듯 전환하면서 점과 필획이 풍요롭고 살진 것은 〈숭양관기〉와 같다. 다른 점은 〈당옹사경비〉는 예서 필법에서 전서와 해서의 성분을 섞었다는 것이다. 그러나 작가는 전체 필세의 일치성을 파악하였으므로 형태는 달라도 필의는 합하며 혼연일체를 이루면서 자연스럽다.

웅혼박대雄渾博大한 서예 풍격에 속하는 작품은 기본 격조가 일치하지만 다음과 같이 선명한 개성 특색을 나타내는 세 무리로 나눌 수 있다. 운봉산 각석의 주체적인 작품은 파리하고 굳세며 둥근 것으로 서예사에서 일컫는다. 철산·첨산·갈산과 태산의 각경은 예서·해서의 형식·필법을 면모의 특징으로 삼아 예술 표현의 공간과 독특한 서예미를 확대하고 추구하며 천진난만한 특색을 이루었다. 향당산 각경과 〈문수반야경〉은 성숙하고 규범이 있는 해서로 고르고 정제되면서 풍요롭고 살지며 근골이 강건하여 당나라 안진경 해서의 선구로 볼 수 있다.

이상 북조 각석의 여섯 가지 서예 풍격 유형 고찰을 통해 북조 서예의 위대한 역사적 의의와 가치를 알 수 있었다. 어떤 종류를 막론하고 방원·기정·강유·비수를 포괄하고 있으며, 각석의 불후한 형식을 통해 천 년 동안 전하면서 이후 역대 서예가들에게 자양분을 제공해 주었다. 특히 청나라 비학 풍토에서 이전에 없었던 정리·개발·이용을 얻어 한 시대를 좌우하였고, 아울러 지금에 이르러서도 여전히 끊임없이 심원한 영향을 주고 있다.

제8장 사경체

제1절 사경체의 형성

　　인쇄술을 발명하기 이전에 전적·교과서·관청문서 등은 모두 손으로 베꼈다. 수나라 개황 3년(583) 문제가 이본異本을 수집하여 천하에 글씨를 잘 쓰는 선비를 불러 비서성에서 잔결본殘缺本을 보충하여 잇게 한 것이 하나의 예이다. 역대로 모두 이처럼 전문적으로 서적을 베끼는 사람이 필요하였고, 이것이 오래될수록 하나의 직업이 되었다. 1973년 하북성 정현 40호 한나라 묘에서 출토된 한 무더기의 옛날 서간에는 『논어』 등 여덟 종류의 경전 문헌을 기록하였다. 결자가 단정하고, 용필은 규범적이며, 장법은 고른 조화를 나타내어 혹 이러한 사람의 손에서 나온 것이 아닌가 여겨진다. 이러한 종류의 서체 풍격은 특정한 정중함의 용도에서 나온 것이기 때문에 민간 서찰에서 보이는 거친 서예 풍격과는 크게 다르다.

　　한나라 말 이후 해서는 점차 형식이 이루어졌고, 여기에 예서 필법을 섞은 초기 해서의 면모, 즉 종요 〈천계직표〉와 같은 글씨가 수사체 '서예 계통에서 활약하였다. 예를 들면, 누란에서 출토된 대량의 위·진나라 간독·잔지 글씨가 이러한 해서의 남은 조각들이다. 이를 보면, 비록 규범을 갖춘 완전한 의미의 해서 형식은 아직 형성되지 않았지만, 점차 예서 필법에서 벗어나 결구·장법의 전체 격식이 날로 규범화하였음을 알 수 있다. 이 시기 전적 초본은 필법·필세에서 분명히 다른 것이 없으나 베끼는 습관으로 말미암아 전체 결구·필법은 통일을 이루면서 스스로의 틀을 이루었다. 이는 경전을 베끼면서 이미 특유한 서예 풍격이 형성되었음을 의미하는 것이다. 예를 들면, 삼국시대 오나라 말 건형 2년(270)에 삭굉이 쓴 〈태상현원도덕경〉이 그러하다. 이는 경전 초본으로 필법·장법은 전체적으로 통일과 평온함을 나타내었고, 경전을 베낄 때 단정하고 분명해야 한다는 기본 요구와도 부합하고 있다.

　　이후 서진시기 〈제불요집경〉·〈마하반야바라밀경〉·〈법화경잔권〉, 십육국 〈도행품법구경

법화경잔권
法華經殘卷

삼국지 · 오지 · 보즐전
三國志 · 吳志 · 步騭傳

대반열반경
大般涅槃經

· 니항품법구경권〉· 〈십송비구계본〉 등 불경초본 및 동진시기 〈삼국지 · 오지 · 보즐전〉·
〈삼국지 · 오지 · 장온전〉 등 사적초본, 양나라 〈대반열반경〉 및 북위시기 많은 불경초본 등에
이르는 것들은 비록 각자 개성 풍격이 있지만 필법 · 결구는 공통적 기본 규칙을 따르고 있
다. 당시 유행했던 해서 형체 · 필세 · 필법은 서진시기에 신속한 변화를 나타내었고, 동진시
기에 이르러 왕희지 필치에서 예서 필법의 남은 흔적을 완전히 없애버렸다. 그러나 경전초본
에는 오히려 이미 이루어진 사경 습관을 연속하였으나 남조 양나라와 북조 서위시기에 이르
러 비로소 다년간 유행했던 '이왕' 해서 양식과 일치하는 추세로 향하였다. 이후 사경은 습관
화된 '체體'라는 전형적인 풍격의 특징을 잃어버렸고, 또한 서예 풍격사에서 스스로 이룬 체
계의 지위와 가치도 잃어버렸다. 사경은 각 시대에서 유행했던 해서와 동일한 형체이고 대부
분 고른 조화를 이루면서 정취와 성정이 결핍되고 단지 규정적이었을 뿐이다. 서예 풍격 연
구 입장에서 보면, 이는 일컫기가 부족하다. 이를 보면, 사경체는 장시간 옛날 법도를 고수하
여 독립적으로 발전하였던 까닭에 스스로 체계를 이루었음을 알 수 있다. 이와 같기 때문에
비로소 서예사에서 독특한 서예미와 독립적인 예술 심미가치를 갖춘 사경체 서예 풍격을
형성할 수 있었다.

사경체는 본래 고전 경전을 기록하여 전함과 교학의 사용에서 나왔는데, 지금 볼 수 있

는 것은 오나라 삭굉이 도가경전을 초록한 〈태상현원도덕경〉과 동진 사람이 초록한 〈삼국지〉 등이 있다. 사경체는 독특한 예술 정취와 가치를 갖춘 계통에서 확립하고 발전하였으며 서예 풍격사에서 중요한 위치를 차지하고 있다. 그러나 이는 오히려 불교 보급과 외래 불교 중국화 열기의 추동 아래에서 실현되었다.

인도 불교가 한나라 때 중국에 전해져서 위진남북조시대에 이르러 점차 발전하여 유교·도교와 서로 융합하면서 중국화한 종교로 성장함으로써 정신적 의탁과 신앙의 중요 형식의 하나가 되었다. 범문란의 『중국통사』 연구에 의하면, 위·진나라 사대부는 노자 『도덕경』을 유심론으로 해석하고 장자 궤변론을 종합하여 현학을 창립하였다. 현학은 한나라 이래 흥성하였던 유학의 쇠퇴를 이어서 성행하며 버금의 위치에 이르렀다. 그러나 현

삭굉, 태상현원도덕경太上玄元道德經

학은 경학과 마찬가지로 종교가 아니고, 통치계급이 추구하였던 자아도취와 백성을 마비시킬 정치사상이 필요에 합하지 않았던 까닭에 쇠퇴하며 대신 불교가 점차 흥성하기 시작하였다.

서진이 크게 어지러워지기 이전 귀족 사대부들은 명교에 스스로 즐거운 땅이 있고 귀신에 대해 경원시하였던 유학파가 있었으며, 또한 형체를 방랑하고 정신을 방종하게 하며 귀신이 없음을 주장하였던 현학파가 있었다. 유학파는 불교와 대립하였고, 현학파는 불경에서 어떤 철리를 취해 청담의 보조로 삼았으나 결코 불교를 믿지 않았다. 당시 불교는 현학파에 의탁한 것은 독립적으로 발전하기 곤란하다고 여겼기 때문이었다. 동진시기 초기 청담가들은 강남으로 도망가서 시를 지을 때 노자·장자의 말을 사용하였고, 또한 불교의 말을 더해 현학의 말을 하는 시가 갈수록 성행하였으며, 문학에서 현학과 불교가 병용하는 풍토를 형성하였다. 동진시기 현학가들이 불교 이치를 탐구하는 것이 서진시기보다 보편적이고 깊었으며, 그들은 철학에서도 불교 이치를 취하였다. 동진시기부터 불교는 각 방면에 모두 많은 영향을 주었다. 현학은 불교와 합류하고, 도교는 불경을 본받아 크게 도경을 지었으며, 유학도 불학

의 의소義疏를 채용하여 유교 경전 의소를 지으면서 심지어 불교의 이치로 유학을 해석하기도 하였다. 남조에 이르러 불교는 남방에서 계속 상승하였다. 단지 당시 수도 건강建康(지금의 南京)에서 사찰을 지은 상황만 보면, 동진시기에 37곳이 있었으나 양 무제에 이르러서는 700곳에 달하였다. 불교 조상造像은 제왕 및 왕공 귀족들이 금·은·동 불상을 크게 만드는 것이 한때 풍토였다. 사치가 지극하여 백성들이 재산을 크게 소비하였다. 이외에 부처에게 아첨하는 활동도 이에 따라 성행하였는데, 황제는 신분을 버리고 노예가 되어 친히 중들에게 밥과 물을 공급해 주기도 하였다. 제나라 이후 부처에게 아첨하는 활동은 황제의 재위에서 의식의 일종이 되었다. 이는 유교의식에서 황제가 교외로 가서 하늘에 제사를 지내는 것과 도교 의식에서 황제가 부명符命을 받는 것보다 더욱 허위적이었다. 그러나 남조에서 불교가 크게 성행하여 비록 위와 같은 상황이 있었지만, 중점은 여전히 불교 이치를 연구하는 데에 있었다.

북방은 서진이 크게 어지러워진 이후 십육국의 혼란한 국면이 형성되어 유학은 스스로 보호할 겨를이 없어 외래 종교에 대한 저항력을 잃었다. 현학도 사대부들을 따라 강남으로 옮겨감에 따라 불교가 독립적으로 발전할 기회를 주었다. 불교는 법술의 감화력에 의해 보편적 신앙이 되었고, 당시 장안은 불학의 중심지였다. 특히 달마가 수행했던 대승선법은 망상을 없애고 남긴 일체 모든 형상을 쓸어버리며, 죄와 복을 함께 버리고 없거나 있음을 함께 잊음을 주장했던 교의는 노장의 청정무위와 마음은 죽어 없어짐과 같다는 사상과 유사하였다. 북조는 비록 현학이 유행하지 않았지만. 천하가 크게 어지럽고 민심은 불안하며 아무것도 만족시켜주지 못하는 상황에서 노장사상은 청량제 역할을 하였다. 이에 선종은 문득 임기응변으로 이러한 역할을 충당하여 북방 불학 주류가 되었다.

남조가 불교 이치를 연구하는 것과 달리 북조 불교는 공덕을 쌓고 불교의 남은 흔적을 선양하는 것을 중시하였다. 따라서 사원을 건축하고 석굴을 조성하며 부처에 아부하여 복을 구하는 것이 남조보다 더욱 심하였다. 단순히 현재 남아있는 많은 예술작품만 보더라도 놀라울 정도이니, 당시 사회에서 이에 대해 얼마나 많은 돈을 소비하였는지를 알 수 있다. 하물며 승려의 생활비와 거대한 건축물을 짓는 데에 소모한 돈은 이러한 예술작품보다 몇 배가 더하였다. 북위 태무제와 북주 무제의 두 차례 불교 폐지를 제외하고 십육국에서 북조에 이르는 시기에 불교는 북방민족 마음에서 유교·도교보다 더 중요한 위치를 차지하고 있었다. 기록에 의하면, 북주 무제는 불교를 폐지하여 대량 불상을 파괴하였고, 경권을 불태웠다. 또 사만 이상 사찰을 왕공 저택으로 하사하였고, 사찰 재물은 군신들에게 나누어 주었으며, 사찰 노비를 석방하고 300만 명 승려를 환속시켜 평민으로 만들었다. 이러한 사실에서 당시 북방

불교가 성행했던 상황을 엿볼 수 있다. 이를 보면, 십육국에서 북조시기에 이르는 사경 수량은 반드시 이에 상응할 정도로 많았음을 알 수 있다. 현존하는 사경을 보면, 단지 돈황석굴에서 발견한 것을 예로 들어도 열에 일고여덟이 당시 북조 작품들이다. 만약 북조에서 두 차례 불교를 폐지하는 사건이 없었다면 전해지는 사경은 반드시 훨씬 많았을 것이다.

이처럼 남북에서 사경이 유행하자 반드시 이를 베끼는 많은 경생이 나타났을 것이다. 이들은 불교 신자이면서 동시에 사경을 베끼는 것을 생계로 삼았다. 이들은 본래 관청 혹은 민간에서 글씨를 잘 썼던 사람들로 대량의 사경을 베끼는 가운데 서예는 더욱 제련되었다. 아울러 경문 형식과 베끼는 요구에 적응함과 동시에 서예에서 스스로 용필·결구·장법의 규칙을 이루면서 날로 숙련되어 나름대로 일정한 형식을 이루었다. 이는 곧 사경이 발전하여 독특한 심미의식을 갖추며 이루어진 사경체이다. 이렇게 사경을 직업으로 삼았던 경생들은 천여 년 이후 그들이 베낀 사경이 서예가들의 눈에 띠어 서예 풍격 연구 대상이 되리라는 것을 꿈에도 생각하지 못하였을 것이다.

제2절 사경체의 특징

사경체 서예는 전적을 베껴 기록하는 가운데 스스로 계통을 이루었다. 대량의 불경을 손으로 베껴서 세상에 전한 것을 통해 서예사에서는 이를 독특한 풍격의 사경체로 보았다. 사경체의 필세·필법은 최초에 당시 유행서풍과 일치한 이후 시대서예의 신속한 변천 행렬에서 낙오자가 되었다. 사경체는 의식적으로 역사 변천 조류에서 벗어난 급진파가 아니라 경전을 베끼는 가운데 끊임없이 자신의 서예 형식미를 완미하게 하여 하나의 필법 계통과 풍격의 유형을 형성한 것이다. 사경체의 풍격은 주로 동진시기와 북조 불경초본에서 체현되었으며, 특히 북위 작품을 가장 중요한 것으로 삼고 있다.

불경초본 서예 격식은 일반적으로 장법은 머리 부분에 표제가 있는데, 표제는 또한 본문 뒤에 쓰기도 한다. 꼬리 부분에는 제기가 있다. 대부분 초본은 단락이 분명하고 행과 행 사이에 괘선이 쳐져 있다. 행간은 정제하나 자간은 일정하지 않고, 자간이 고르며 가지런한 작품은 매우 적다. 결구는 일반적으로 방형 혹은 넓적한 방향을 나타내고, 예서의 남긴 법도가 분명하다. 용필은 더욱 많은 예서 필법을 띠고 있으니, 예를 들면 약획·적획·과획·파책 등의 필획이 그러하다. 특히 가로획은 기필에서 필봉을 허하게 낙필하고, 행필은 점차 누르다가 수필에 이르러서는 더욱 무겁게 눌러서 회봉을 한다. 이렇게 힘이 수필에서 머무는 것이 사경체 필법의 가장 뛰어난 점이다. 이상 몇 가지는 사경체의 기본 특징이고, 이는 한·위·서진 간독에서 초예서와 초기 해서의 필세를 계승한 것이다.

동한시기 간독 초예서에서 사경체와 같은 용필 형태가 이미 나타났으나 아직 안정되지 않았다. 이는 전체 초예 필세처럼 예서가 초서·행서·해서로 향해 변천하는 과정에 있으면서 모든 서체의 결구 방식과 용필 형태가 섞인 표현이다. 누란에서 출토된 위·진나라 간독에 비교적 많이 나타나는데, 예를 들면 〈태시오년칠월입육일간〉이 전형적인 예이다. 그러나 위·진나라 간독에서 비록 사경체와 가까운 필세·필법이 많이 나타나지만, 전체적으로 비교적 거칠어 아직 통일적 규칙을 형성하지 못하였다. 누란에서 출토된 지본 〈언

태시오년칠월입육일간
泰始五年七月卄六日簡

기현척독〉은 비록 〈태시오년칠월입육일간〉보다 안정되었으나 여전히 전체적 결구 · 필법은 아직 통일을 형성하지 못하였다. 위 · 진나라 간독 · 잔지에서 초기 해서 필세 · 필법은 종요의 필세 · 필법과 일치하며 모두 초예서로부터 해서로 변천하는 기본 양식을 이미 형성하였으나 아직 성숙한 전형은 이루지 못하였다. 사경체의 근원은 기본적으로 종요 계통의 필세 유형으로 귀속시킬 수 있다. 이는 종요 계통 지파로 예서 필법의 결구 · 용필이 남아있고, 비록 사경이라는 목적으로 규범적인 면모를 이루었으나 질박함은 위진남북조 사경체의 기본 서예 풍격 특징을 이루고 있다.

현재 볼 수 있는 사경체 작품들은 대부분 불경초본이다. 이를 서체의 일종으로 보는 것은 위진남북조의 문서 묵적과 각석 서예라는 양대 계통을 참고하고 비교해야 정확한 개념을 설정할 수 있을 것이다.

문서 묵적 계통은 종요 계통의 필세 · 필법 기초 위에서 변천하여 동진시기에 이르러 '이왕'이 완전하게 새로운 전형을 확립하였으니, 즉 예서 필법에서 완전히 벗어난 연미한 형식이었다. 이후 송 · 제 · 양 · 진나라를 거치면서 남조는 '이왕' 서예 형식으로 천하를 통일하였다. 그러나 북조는 십육국에서 북위에 이르기까지 문서 묵적 계통은 여전히 종요의 필세를 답습하였다. 예를 들면, 서량의 〈수재대책문〉, 전량의 〈왕종상태수계〉, 북위의 〈사마금룡묘칠화제자〉 등이 그러하다. 이것들은 위 · 진나라 문서의 예서 · 해서 · 행서 심지어 초서를 서로 섞은 서예 풍격과 비록 다 같지는 않지만 대체로 일치하고 있으며, 해서는 여전히 소박하고 뜻을 따르는 격조를 나타내었다. 사경체가 정제한 포국과 규범적이고 통일된 필세 · 필법과는

사마금룡묘칠화제자司馬金龍墓漆畵題字

완전히 다른 두 종류의 정취이다.

각석 서예에서 동진시기는 예서와 해서를 겸한 〈찬보자비〉가 있고, 남조 송나라에는 〈찬룡안비〉·〈유회민묘지명〉 등이 있다. 이것들은 해서의 예서 필법을 섞었고, 도법의 효능을 크게 발휘하여 과장한 것이 분명히 나타나며, 북조의 이른바 '위비' 서예 풍격과 대체로 동일한 격조를 나타내고 있다. 그러나 제나라 이후 남조 각석 서예는 매우 빠르게 '이왕' 필세와 일치하는 추세를 나타내었다. 예를 들면, 제나라 〈유대묘지명〉, 양나라 〈예학명〉·〈소담비〉·〈소부묘지명〉·〈왕모소묘지명〉 등은 완전히 연미함이 성숙한 서예 풍격을 나타내었다. 그러나 북조는 십육국에서 북위에 이르기까지 각석 서예는 여전히 종요의 필세·필법을 답습하였다. 초기 각석은 큰 칼과 도끼로 내리치듯이 질박함과 뜻을 따르고 있어 마치 산림의 농부 면모와 같으니, 예를 들면 〈중악숭고령묘비〉 등이 그러하다. 이후 점차 단정하게 수식하여 비록 종횡으로 차서가 있고, 점과 필획의 형태와 필법은 도법과 일치하는 추세를 나타내었으나 도법을 더욱 강화하였기 때문에 원적과는 일정한 거리가 있었다. 그러나 이와 같은 이유로 북조 각석 서예는 북위를 중심으로 독특한 서예 풍격을 형성하여 '위비'라는 영광된 칭호를 얻었다. 북조 말기 각석 서예의 필세·필법은 남조의 '이왕' 서풍과 가까워지면서 점차 통일을 이루었고, 사경체 필세·필법도 이러한 시대 조류에 따라 변천하면서 시대 서풍과 일치하였다. 따라서 서위시기 이후 사경작품은 대부분 독특한 의의를 갖춘 사경체의 독립적인 가치를 잃었다. 그러므로 서예 풍격 연구에서는 이러한 사경작품은 사경체로 논술하지 않는다. 대신 서예에서 개성 풍격을 갖춘 사경작품은 당시 유행 서풍에서 나타난 작용과 같이 보고 평가할 수 있다.

이상의 분석을 통해 사경체는 위진남북조라는 특정한 시대 분위기에서 독특한 서예 풍격의 가치를 가지고 빛을 발하였다고 할 수 있다. 이는 당시 유행했던 문서와 비록 같은 묵적이지만 특유의 용필·결구·장법·정취를 형성하였고, 형식과 기법은 근엄하면서도 숙련함을 갖추었다. 따라서 형식적 표현은 근엄함과 숙련함의 통일이라 하겠다. 사경체를 쓰는 경생들은 엄격하게 일정한 격식·법도를 준수했으나 오랜 실천 기간을 거치면서 숙련을 통해 공교함을 나타내었고, 또한 자신도 모르는 사이에 아름다움에 뜻을 두지 않았음에도 불구하고 아름다운 경지를 이루었다. 이러한 경지에서 작가의 개성·기질·심미의식은 기교·법도와 하나로 융합하고 필력·기운·운율·절주는 상부상조하면서 사경체의 독특한 정취와 풍격을 나타내었다.

북조는 불경을 베끼는 직업도 크게 흥하였으니, 이는 경생의 성명을 쓴 것으로도 알 수 있다. 예를 들면, 〈화엄경제사십일〉 끝에 "연창 2년(513) 정사 4월 15일 돈황진 경생 조법수가 이

남조의 소담비蕭憺碑

북조의 중악숭고령묘비中岳嵩高靈廟碑

경을 써서 완성하여 마쳤다[延昌二年歲次丁巳四月十五日, 敦煌鎭經生曹法壽所寫此經成訖]."라고
한 것이 하나의 예이다. 수 · 당나라 사경은 대부분 끝에 경생의 성명을 기록하였다. 사경은
경생 이외에 또한 많은 비구 · 비구니, 관청의 서리書吏와 때로는 백성 중에서 글씨를 잘 썼던
사람이 베끼기도 하였다. 설령 작가의 신분이 복잡하고 학양과 서예의 공력이 각각 다르지만
대부분 정성스러운 마음으로 불경을 베꼈다. 그러므로 불경초본은 단정하고 진지하며 조금
도 소홀하지 않았다. 이는 사경의 가장 기본적인 요구임과 동시에 사경체의 기본 특징 중
하나이다. 그러나 현존하는 불경초본에는 극소수 초솔하게 쓴 것도 있다. 이는 어떤 원인으
로 말미암아 불경을 베끼는 사람이 안정된 마음을 갖지 못하고 썼던 개별적 현상에 지나지
않을 뿐이다.

사경체는 남조 양나라, 북조 서위시기 이후 날로 '이왕' 서풍과 더욱 일치하였다. 형체는
평온하고 고르며, 용필은 경중 · 제안의 필력 변화가 균형을 이루고, 기필 · 수필 · 전절의 변
화는 평화롭고 아름다웠다. 그러나 이전 사경에서 보이는 기이하고 졸한 정취는 이미 사라졌
다. 사경체의 전형적 형상은 사면팔방으로 고른 아름다운 형체와는 같지 않은 것이니, 이러
한 풍격은 칭찬하고 감상할 만하다.

제3절 사경체의 작품

앞에서 사경체의 기본 서예 풍격 특징을 분석하고 공통점을 정리하여 설명하였다. 구체적인 사경작품을 말하자면, 또한 각자의 개성 풍격이 있을 것이니 시대마다 대표작을 찾아서 설명하도록 하겠다.

서진시기 사경은 〈마하반야바라밀경〉·〈묘법연화경잔권〉을 대표로 삼는다. 형체·필세에서 전자는 방종하고, 후자는 단정하며 근엄하다. 용필에서 전자는 파리하고 굳세며, 후자는 풍요롭고 두텁다. 장법에서 전자는 세로로 행이 있고 가로로 열이 없으며, 후자는 4언구 형식을 취하고 종횡으로 행과 열이 획일적으로 가지런하다.

〈마하반야바라밀경〉의 머리 표제는 특히 본문보다 예서 필의가 많다. '第十四'에서 '十·四' 두 글자의 긴 가로획은 특히 양 가장자리를 강화하고, 기필·수필은 모두 위로 날아 올리는 형태를 나타내어 〈찬보자비〉의 가로획과 일치하고 있다. 기타 필획도 종종 양 가장자리 형태를 강화하였다. 일반적으로 이러한 것은 각공이 가공하여 장엄한 효과를 나타낸 결과로 보고 있다. 작품을 보면, 여러 종류의 형태는 본래 손으로 자유롭게 써서 각공이 지나치게 수식하지 않았음을 알 수 있다. 그러나 각공은 형태를 더욱 모나고 근엄하게 하였는데, 이 중에는 도법의 효과도 포함하고 있다. 작품의 표제는 이와 같은 용필로 쓴 것은 본문과 구별

서진시기의 사경체 작품 비교

마하반야바라밀경摩訶般若波羅蜜經 묘법연화경잔권妙法蓮華經殘卷

을 이루고 더욱 장중하게 보이게 하는 뜻에서 나왔다. 이는 〈찬보자비〉의 정중한 요구에
일치하고 있다.

〈마하반야바라밀경〉의 필세는 특히 가로로 펼치고 좌우는 당겨 찢어버려서 강함을 더하였
으며 절주가 풍부하다. 어떤 편방의 결구는 이렇게 강한 절주에서 필세를 따라 행서·초서로
편리하게 하였다. 긴 가로획 혹은 별획·날획은 종종 가로로 향해 마음껏 펼쳐 중궁과 밖으
로 펼친 필획이 강한 취산의 대비를 이루면서 통쾌하고 유창하도록 하였다. 결구는 해서·예
서를 서로 섞은 과도기 서체의 정취가 많고, 서예 풍격은 유창하고 소쇄한 가운데 어느 정도
유머감도 띠고 있다.

〈묘법연화경잔권〉은 정신과 기운은 안으로 응축시켰고, 용필은 침착하고 안온하며 착실한
데, 특히 파책·노획·과획 등은 굵고 살지어 힘이 풍부하다. 가로획의 용필은 사경체 습관
인 허한 기필과 실한 수필의 형태를 나타내었을 뿐만 아니라 운필은 착실한 기필·수필을
운용하였고, 양 가장자리는 무거우며 중간은 붓을 들어 행필을 하는 해서의 규범적 필법을
나타내었다. 기필에서 낙필은 세로 필세로 곧게 자름을 취하였는데, 청나라 조지겸 용필도
이와 같으니, 위비 이외에 이와 같은 사경도 쓴 것으로 보인다. 작품에서 행필은 껄끄럽고
무거운 느낌이 드나 필획은 오히려 아리따운 운치를 나타내고 있으니, 정말 얻기 어려운 일
이다. 점과 필획의 제안돈좌와 붓털을 펴고 모으는 변화는 강하면서도 활발하여 매우 탄력성

십육국시기의 사경체 작품 비교

도행품법구경道行品法句經 우파새계경잔편優婆塞戒經殘片

이 풍부하다. 이를 보면, 모필의 제작에도 매우 뛰어나 '첨尖·제齊·건健·원圓'이라는 붓의 사덕목四德目을 완전하게 갖추었다.

십육국시기 사경으로는 전량의 〈도행품법구경〉, 북량의 〈우파새계경잔편〉 등이 있다. 전자는 서진시기 〈묘법연화경잔권〉의 필세·필법과 서로 가까우나 단지 졸하고 굳셈이 더할 뿐이다. 후자는 서진시기 〈마야반야바라밀경〉과 가까우나 단지 가로획·별획·과획을 더욱 길게 하고 파책에서 살진 형태를 나타내었을 뿐이다.

〈마하반야바라밀경〉·〈묘법연화경잔권〉은 서진시기 사경이나 확실한 연대는 모른다. 이에 반해 〈도행품법구경〉은 전량 승평 12년(368) 사경으로 연대는 동진시기 중기에 해당한다. 〈우파새계경잔편〉은 북량 현시 16년 (427) 사경으로 남조 송나라 초에 해당하고 위로는 동진 시기 말기에 가깝다. 이 네 작품의 시기는 대략 서진 말기에서 송나라 초기에 이르는 100년 전후이다. 이 네 작품은 네 종류 서예 풍격 유형으로 귀속시킬 수 있고, 또한 이 시기 시대 풍격과 예술 성취를 대표한다고 하겠다. 이는 사경 서예가 일정한 시기 안에서 불경초본을 따라 전해지면서 서로 본받아 시대 풍격을 형성하고, 형식·기교에서 모두 이를 따르는 법도를 형성한다는 것을 설명해 주고 있다. 설령 각 불경초본의 개성 풍격은 베끼는 사람에 따라 다르지만 큰 격조는 일정한 경향성이 있으니, 즉 사경체 시대 풍격 유형을 형성하였다.

북위시기 사경 서예 풍격은 변화가 가장 많았다. 감숙 인민출판사의 『돈황유서서법선敦煌遺書書法選』만 보더라도 비뚤거리고 천진한 〈대자여래시월입사일고소〉, 굳세고 곧으며 너그러운 〈불설팔사경〉, 굳세고 아리따운 〈형파사론권제십사중음처제사십일잔권〉 등이 있다. 또한 많은 〈대반열반경〉은 한 사람의 손에서 나온 것이 아니기 때문에 여러 종류 서예 풍격이 나타나고 있다. 이 중에서 가장 정미한 것은 마땅히 〈대반열반경〉에서 〈제일수명품

대반열반경·제일수명품제일
大般涅槃經·第一壽命品第一

세 번째 종류의 대반열반경 大般涅槃經

제일〉·〈제육여래성품제사지삼〉·〈제팔여래성품제사지오〉 등으로 한 사람의 손에서 나온 것 같다. 글씨는 종횡으로 행과 열이 가지런하고, 결구는 방정하며, 용필은 방필·원필을 겸하여 강경하면서도 중후하고, 굳세면서도 아리땁고 유창하다. 견사·기필·수필·전절은 예리하면서도 침착하여 북위시기 사경체 정통적 서예 풍격의 전형이다.

또 다른 종류로 〈대반열반경권제삼십팔〉은 방정하면서도 운필은 특히 둥글고 유창하며 초서 필세를 띠었다. 가로획은 밖으로 향해 펼침이 날아오르는 형태를 하고 있어 운필 속도가 빠르면서도 오히려 침착하고 중후하니, 이는 귀한 것이다. 세 번째 종류의 〈대반열반경〉은 결구가 방정하고 곧음에 치우치면서 항상 기이한 자태를 나타내었다. 운필은 느리고, 점과 필획은 아리따우면서도 중후함을 잃지 않아 개성이 있다.

북위시기 사경에서 면모가 가장 독특한 것은 〈대자여래시월입사일고소〉이다. 장법은 행을 나누어 차서가 있고, 결구는 비뚤거리고 천진하며, 필세는 안으로 응축하였으며, 용필은 껄끄러우며 무겁다. 글자마다 마치 칠한 것처럼 까맣게 빛나며 더욱 소박하다. 이는 근세에 '해아체孩兒體'로 유명한 서생옹徐生翁을 연상시킬 정도로 서로 가깝다. 그는 혹 기이하고 특별한 이 사경을 보고 자신의 서체를 창조한 것이 아닌가 한다.

북조 말기 사경체는 더욱 분명하게 남조의 '이왕' 서예 풍격과 가깝다. 예를 들면, 서위시기 〈현우경권〉은 왕희지 〈이모첩〉, 왕헌지 〈입구일첩〉, 왕승건 〈태자사인첩〉의 면모와 가깝다.

대자여래시월입사일고소大慈如來十月卄四日告疏 현우경권賢愚經卷

이는 종요 계통 필세에서 '이왕' 전형의 연미한 서풍으로 변천하는 과도기의 전형적 형태이다. 왕희지가 이러한 과정을 거친 것처럼 왕헌지·왕승건 등 왕씨 집안 후인들도 학서 과정에서 옛것을 스승으로 삼는 단계를 거쳐 다시 왕희지의 신체서를 계승하였다. 〈현우경권〉은 북위시기 사경 법도를 계승하고 변하여 이러한 형태를 만들었으니, 이는 역사의 궤적을 따르며 앞에서 행한 것이다. 〈현우경권〉은 결구가 방정하고 항상 넓적한 데에 치우치며, 점과 필획의 필법은 대부분 정규적 해서이나 갈고리·과획·약획에서 예서의 남은 흔적을 드러내고, 행필은 항상 오른쪽 위모서리를 향해 필세를 취했다. 자태가 둥글고 윤택하며 중후한 용필을 보면, 송나라 소식의 글씨를 연상하게 한다. 소식은 불교를 숭상했고 불교의 이치를 연찬하였기 때문에 그의 글씨는 반드시 이러한 사경서풍과 필연적인 연관이 있었을 것이다.

북주 〈대반열반경권제구〉는 앞에서 보았던 〈대반열반경〉 초본의 서예 풍격과는 판이함을 알 수 있다. 이는 '이왕'의 해서와 제·양나라 해서의 필세·필법과 가깝다. 남조 사경은 북조에 비해 진일보하였으니, 양나라 〈화엄경권제입구〉를 보면, 왕헌지 〈낙신부십삼행〉과 〈왕모소묘지명〉과 아주 흡사하다. 당시 남조 사경체는 이미 비명·묘지명과 같고, '이왕'의 필세·필법 계통과 통일을 이루었다. 북조 사경체는 말기에 이르러서야 비로소 점차 이러한 역사 발전의 조류 속으로 합류하였을 뿐이다.

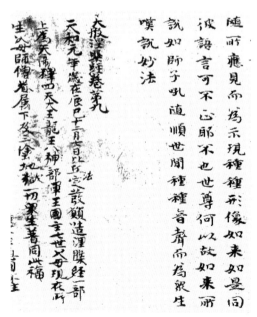

대반열반경권제구大般涅槃經卷第九

화엄경권제입구華嚴經卷第廿九

제9장 '이왕' 법도와 당나라 서예 풍격

제1절 당나라 서예 풍격의 전주

북조 서예는 효문제가 낙양으로 천도한 이후 선비족에게 한화정책을 시행함에 따라 남조문화를 흡수하면서 날로 발전하였다. 원래 종요 계통에 속한 구체 서예 풍격이 점차 왕희지 계통에 속한 신체서 서예 풍격으로 변천하였다. 북위시기 후기에 이르러 비록 과도기서체, 종요 계통의 구체, 왕희지 계통의 신체서가 병존하였으나 점차 변화하여 북주시기에 이르러서는 왕희지 계통의 신체서가 주류를 차지하였다. 이는 남북조 서예가 왕희지 계통의 신체서로 합류하는 필연적 결과이다. 수나라 서예는 이러한 기초 위에서 남북의 서예를 한 용광로에 녹여 법도를 완비하였다. 아울러 전범을 수립하여 당나라 '상법'서풍의 흥성에 기반의 준비를 하였으니, 가히 당나라 서풍의 선구를 열어 주었다고 하겠다.

수나라는 서학이 크게 성행하여 개황 연간(581~600) 남북조의 유명한 서예가, 예를 들면 조문심·이덕림·왕포·유신·구양순·채징·위패·두군·우세남·우세기 등이 모두 장안에 모였다. 또한 개황 3년(583) 문제는 이본을 수집하여 천하에서 글씨 잘 쓰는 선비를 불러 비서성 안에서 잔결된 것을 보충해 잇도록 하였다. 이러한 사실은 수나라 황제가 실용 혹은 예술 방면에서 모두 서예를 중시했음을 설명해 주고 있다. 이로 말미암아 수나라 서예는 크게 성행하는 국면을 나타내었다. 남북의 사대부 서예가들은 장안에 모여 서로 서예의 정보를 교류하며 계발과 영향을 주었다. 이는 수나라 서예의 번영과 전체적 수준을 향상시키고 법도의 건립과 체계화를 이루는 데에 직접적인 작용을 하였다. 또 두 사람의 승려 지영·지과가 있었는데, 수 양제는 지영에게 "스님은 왕희지의 살짐을 얻었고, 지과는 골력을 얻었다."라고 하였다. 특히 지영은 왕희지 가풍에 충실하였고, 다시 왕희지 신체서를 정리하고 널리 보급하며 민간서예에 많은 영향을 주었다. 진·수·당나라를 거치면서 유명했던 서예가 우세남

은 바로 지영의 제자였다.

　수나라 서예를 고찰할 근거 자료에서 각석은 묘지명·비명·조상기·마애각석 등이 있는데, 이 방면의 자료는 매우 풍부하다. 묵적 자료로는 단지 지영이 쓴 〈진초천자문〉과 약간의 사경이 있을 뿐이다.

　각석의 글씨는 가장 크고, 풍격은 많으며, 성취는 매우 두드러졌다. 먼저 전해지는 각석의 수량을 보면, 묘지명이 제일 많다. 수나라는 묘지명의 풍토가 크게 성행하였다. 왕장홍『육조묘지검요』의 기록에 의하면, 서진에서 수나라에 이르는 남북조에서 수나라 묘지명 수량은 북위 다음이었다. 북위는 효문제 태화 연간(477~499)부터 묘지명 풍토가 크게 성행하여 북위 멸망에 이르기까지 60년간에 근 400여 점이 기록되어 있고, 수나라 30여 년간 동안에 기록된 묘지명은 이미 300여 점에 달한다. 이는 수나라 서예의 대종을 이루고, 여기에 기타 각석을 더하면 수량이 많아 장관을 이룬다. 서예 풍격이 다양한 것은 남북을 종합함과 아울러 이를 녹여 하나의 서체로 만든 것도 많이 나타났다. 이에 대해 강유위는 다음과 같이 말하였다.

> 수나라 비는 안으로 북주·북제의 험준하고 가지런한 실마리를 계승하였으며, 밖으로는 양·진나라가 가늘게 이어지면서 아름다운 서풍을 수렴하였다. 그러므로 간단하고 중요하면서 맑고 통하며 하나의 국면을 이루었다. 순박함이 아직 없어지지 않아 정묘하고 능숙함을 드러내지 않았다. 비유하면, 변문은 임방·심약이 있고, 시는 사조·유신이 있는 것과 같다. 모두 육조시대의 미를 모아 기풍을 이룬 자들이다.[1]

　이는 매우 정미하고 합당한 말이다. 수나라 서예는 이미 북조 서예의 근골과 강한 바탕을 보유하고, 남조 서예의 연미하고 유려한 자태를 겸비하며, 왕희지 계통의 신체서가 날로 사회에서 광범위하게 사용하되 유행하며 발전하는 데에 도움을 주었다.

　수나라 서예의 발전은 각석·묵적을 막론하고 모두 남북조 서예를 집대성함과 동시에 왕희지 필세 유형의 신체서를 정리하여 남북을 융합한 기초 위에서 진일보 규범화 내지는 법도를 이루었다. 이러한 것은 왕희지 계통의 신체서에 속하고, 또한 각각의 성정·정취를 나타낸 작품이 수나라에서 많은 비중을 차지하였다. 예를 들면, 〈조분잔비〉(585년에 세웠고 섬서성 西安에 있음)·〈용장사비〉(586년에 세웠고 하북성 正定 龍興寺에 있음)·〈신행선사비〉(594년에 세

1) 康有爲, 『廣藝舟雙楫·取隋第十一』: "隋碑內承周齊峻整之緒, 外收梁陳綿麗之風, 故簡要淸通, 滙成一局, 淳樸未除, 精能不露. 譬之騈文之有彦昇休文, 詩家之有元暉蘭成, 皆薈萃六朝之美, 成其風會者也."

웠고 하남성 湯陰에 있음)·〈동미인묘지명〉(597년에 세웠고
섬서성 西安 출토)·〈소자묘지명〉(603년에 세웠고 섬서성 蒲
城 출토)·〈용화사비〉(603년에 세웠고 일본 『書道全集』에 수
록)·〈여호기처이씨묘지명〉(609년에 새겼고 하남성 洛陽 출
토)·〈오도진묘지명〉(615년에 새겼고 하남성 洛陽 출토)·
〈장봉거묘지명〉(613에 새겼음) 등이 있다. 이 중에서 때
로는 남조 〈왕모소묘지명〉·〈소담비〉와 가까운 것이 있
고, 때로는 북조 〈원탁묘지명〉·〈고귀언조상기〉·〈주담
사등일백인조탑기〉·수우산 〈문수반야경〉 등과 가까운
것이 있으며, 때로는 남북 각석의 어떤 특징을 겸한 것
들이 있다. 공통된 특징은 형체는 단정하고 필법은 정미
하며, 예서의 필의를 모두 벗어났다는 것이다. 이러한
수나라 각석은 남북조 각석에 비해 법도가 더욱 근엄하
고, 왕희지 계통 신체서 필법·필세를 더욱 순수하게 더
했다는 것이다. 특히 〈용장사비〉는 기식이 맑고 새로우
면서 전아하며, 점과 필획은 수려하고 굳세며, 형체는
편안하게 펼쳤다. 필세는 약간 행서의 필의를 함유하였
고, 용필은 법도를 지키면서도 활발하고 자유로우며, 기
운은 생동하여 정말 얻기 어려운 작품이라 하겠다. 이
작품은 수나라 각석에서 가장 고르고 아름다우며 청아
한 작품으로 법도에서 가장 전형을 이루었다. 강유위가
육조의 집대성 비각이라 칭찬한 것도 전혀 헛된 말이 아
니다.[2]

장봉거묘지명張鳳擧墓誌銘

이외에 〈장봉거묘지명〉은 특별한 기상을 나타내고 있
다. 많은 작품이 단정하고 근엄하나 이 작품은 유독 기이
한 자태를 나타내었다. 전체적으로 가로는 4열, 세로는
4행으로 모두 16자이고 괘선이 있다. 한 칸에 한 글자씩
썼고, 형체는 대부분 넓적하고 길다. 필세는 세로로 향해

용장사비龍藏寺碑

2) 上同書 : "六朝集成之碑."

운동하면서 좌우로 펼쳤고, 자태는 운동감이 강하여 절주의 운치가 풍부하다. 용필은 대부분 곧게 잘랐고, 둥근 호형의 필획은 종종 방절로 전환하여 힘과 기운이 만족하였다. 이 작품은 유머감과 낭만적 의미와 강한 필획 운동의 절주가 감상자의 마음을 감동하게 한다.

수나라 각석 서예는 왕희지 계통 신체서를 주류로 삼고, 다음은 종요 계통 구체이다. 그러나 종요 계통 구체는 대부분 북위 수도 낙양지역에 있는 많은 묘지명 서예 풍격과 가까운 경향이 있다. 이러한 낙양 풍격은 당시 북위의 '관체官體'로 종요 계통 구체의 필세·필법을 통일시킨 기초 위에서 정취를 충분히 발휘하였다. 이러한 작품들은 모두 어느 정도 종요 계통 필세·필법 요소가 있으나 이미 단정하고 장엄하며 수식을 가한 법도가 정형적이어서 소박한 기식은 크게 약화하였다. 이러한 유형의 전형적인 작품은 수나라 각석 〈구치처강경친묘지명〉(583년에 새겼고 하남성 洛陽 출토)·〈장구등조상기〉(589년에 새겼고 산동성 汶上에 있음)·〈원인종묘지명〉(590년에 새겼고 하남성 洛陽 출토)·〈궁인전채육품주씨묘지명〉(610년에 새겼고 하남성 洛陽 출토) 등이 있다. 이러한 작품은 낙양 풍격이 수나라에 남겨진 것으로 보인다.

수나라에서 과도기 서체 유형의 작품은 매우 적으나 특색이 강한 작품을 하나 들면, 〈조식묘비〉(593)이다. 이 비는 해서를 기본으로 삼고 전서·예서를 겸하였다. 점과 필획의 용필과 약간 편방 결구에서 모두 현저한 표현은 북제 각석 서예 풍격을 답습하고 있다. 〈조식묘비〉의 필법·정취와 가까운 것으로는 향당사의 북제 각석, 예를 들면 〈당옹사경비〉·〈무량의경〉·〈유마힐경〉 등이 있다. 이러한 각석은 웅건하고 혼후하면서 소박하고 굳세며, 필세는 유창하다. 그러나 〈당옹사경비〉는 전서·예서·해서를 서로 섞어 교묘하게 혼연일체를 이루었는데, 전혀 생경하거나 조작된 병폐가 없다. 〈조식묘비〉도 이처럼 일차적으로 합성하는 데에 성공하였다. 그뿐만 아니라 필세는 북제 사람 서예 기초 위에서 더욱 펼쳤고, 기백과 강한 힘이 있다. 이는 수나라 서예가 정제되고 전아한 것을 주로 삼는 분위기에서 특별히 기이한 장관을 이룬 작품이라 하겠다.

정제되고 전아한 서예 풍격은 수나라의 많은 각석에

조식묘비曹植廟碑

서 표현되었을 뿐만 아니라 수나라 사람 사경과 지영 서예 풍격 기조이기도 하다. 수나라 사람 사경은 이미 동진·북위시기 사경에서 나타나는 선명한 사경체 특색은 없어졌고 유행 서풍과 일치하고 있다. 『돈황 유서서법선』에 수록된 〈우파새경권제십〉(604)·〈문선 운명론〉을 보면, 설령 전자는 둥글고 윤택하며, 후자는 파리하고 굳세나 결구·용필·필세의 특징은 지영 〈진초천자문〉에서 해서와 매우 같다. 이를 보면, 이는 당시 유행 서풍임을 알 수 있다. 이것과 동시대 왕희지 계통 유형 각석과 비교하면, 각공의 가공 요소를 배제하더라도 기본적인 필세·필법은 여전히 매우 일치하고 있다.

지영 〈진초천자문〉은 더욱 전형적인 작품으로 수나라 서예 최고 성취를 대표하고 있다. 이 작품의 역사적 의의와 가치는 규범적이고 법도에서 인식할 수 있다. 이에 대해 당나라 이사진과 장회관은 다음과 같이 말하였다.

지영, 진초천자문眞草千字文

> 정묘하고 원숙함은 다른 사람보다 낫고, 기이한 자태가 없음이 아깝다.[3)]

> 기개는 구양순·우세남보다 아래이고, 정묘하며 원숙함은 양흔·박소지보다 낫다.[4)]

이들은 모두 지영 글씨가 정묘하고 원숙하다는 것을 강조하였다. 양흔·박소지는 동진시기 말에서 남조 송나라 사람으로 모두 왕헌지로부터 글씨를 배워 신체서 필세·필법에 뛰어났다. 특히 양흔은 왕헌지의 종질로 당시 "왕헌지의 작품을 사면 양흔을 얻으니, 바라는 바를 잃지 않는다."라는 말이 있었을 정도이다. 양나라 원앙은 『고금서평』에서 양흔의 해서를 "한때 절묘하다."[5)]라고 하였으며, 유견오는 『서품』에서 "왕헌지 서체를 가장 잘 얻었다."[6)]라고 하였

3) 李嗣眞, 『書後品』: "精熟過人, 惜無奇態."
4) 張懷瓘, 『書斷·中』: "氣調下於歐虞, 精熟過於羊薄."

다. 그러나 장회관은 "정묘하고 원숙함은 양흔·박소지보다 낫다."라고 하였으니, 진정 지영은 최고봉에 올랐음을 알 수 있다. 이에 반해 이사진은 지영의 예술 정취와 경지에 대해 "아깝게 도 기이한 자태가 없다."라고 하였으나 송나라 소식은 다음과 같이 다른 관점이 있었다.

> 지영 글씨는 골기가 깊고 온건하면서 여러 서체의 묘함을 갖추어 정묘하며 원숙한데도 오히려 성글며 담담하다.[7]

소식도 지영 글씨가 정묘하고 원숙하다고 하였으나 필법·기교·형체에서 성글고 담담한 정취를 깨달았으니, 그의 안목은 이사진·장회관보다 높다고 하겠다. 여기에서 여러 서체의 묘함을 갖추었다는 것은 단지 지나친 칭찬으로 실제에 절실하지 않다. 글씨가 원숙함의 지극한 정도에 도달한 이후 자연스럽게 고의로 기이한 자태나 예리하게 법도를 표방하는 생경한 느낌이 없었으니, 이는 지영의 뛰어난 점이다. 그는 자유자재로 붓을 근엄한 법도의 세계에서 달려 정묘함의 극치에 이르렀으나 오히려 또한 성글고 담담함의 극치 즉 자연에 이르렀다. 이는 보기에 쉬운 것 같지만 실제로는 도달하기 어려운 경지이다. 비유하자면, 매우 높은 경지에 이른 권법의 고수는 장기간 각고의 수련을 한 다음 권법을 행할 때 권법·보법·신법은 이미 숙련되었기 때문에 조금도 구속받거나 고의적인 느낌이 들지 않으면서 가장 자유로움을 얻는 것과 같다. 지영 서예는 장기간 각고의 수련을 거친 것이다. 단지 그가 쓴 〈진초천자문〉 800본 중 하나만 보더라도 놀랄 만한 의지력과 근엄한 법도 및 왕씨 서예 가법을 선양하려는 책임감을 엿볼 수 있다. 따라서 그의 글씨는 정미함이라는 질적인 비약으로부터 성글고 담담하다는 자연스러운 경지에 도달한 것은 필연적인 결과라 하겠다. 이에 대해 소식은 다음과 같이 말하였다.

> 지영은 왕희지 법도와 풍격을 보존하여 모든 서예가에게 법도의 종주로 삼으려 하였기 때문에 옛날 법도를 운용하였다. 그는 새로운 뜻을 내어 자태의 변화를 구할 수 없는 것이 아니었지만 그의 뜻은 이미 법도를 초월하였다.[8]

5) 袁昂, 『古今書評』: "一時絶妙."
6) 庾肩吾, 『書品』: "最得王體."
7) 蘇軾, 『東坡題跋·書唐氏六家書後』: "永禪師書, 骨氣深穩, 體兼衆妙, 精能之至. 反造疏淡."
8) 蘇軾, 『東坡題跋·跋葉致遠所藏永禪師千文』: "永禪師欲存王氏典刑, 以爲百家法祖, 故擧用舊法. 非不能出新意求變態也, 然其意已逸於繩墨之外矣."

왕희지 서예와 법도를 크게 전하고 선양한 것은 지영의 뛰어난 공헌이라 하겠다. 그는 남조 진나라로부터 수나라에 들어온 승려로 속성은 왕씨이고, 왕희지 7대손이다. 산음 영흔사에 있으면서 이름은 법극法極이나 '영선사永禪師'라 불렸다. 그는 충실하게 가법을 계승하며 각고의 노력을 하였다. 그는 의식적으로 왕희지 신체서를 총결하는 것을 자신의 사명으로 삼았기 때문에 이를 계통화 내지는 규범화시켜 글씨를 배우는 사람이 문호로 삼도록 하였다. 그는 불굴의 정신으로 영흔사 누각에서 30년간 임서를 하고, 아울러 〈진초천자문〉 800본을 써서 절강성 동쪽의 각 사찰에 나누어 주었다. 이에 대한 영향은 각 사찰의 승려들이 불교를 성행시키는 데에 도움을 주었을 뿐만 아니라 각종 경로를 통해 사회의 서예 풍격 변화에도 영향과 인도적인 작용을 하였다. 기록에 의하면, 그가 글씨를 쓰다가 닳아빠진 붓을 큰 대나무 광주리에 버렸는데, 한 섬들이 이상의 다섯 광주리에 모두 가득하게 찰 정도였다. 그의 글씨를 구하러 오는 사람들이 문전성시를 이루면서 문지방이 닳아 할 수 없이 철판으로 이를 감쌌기 때문에 이를 철문한鐵門限이라 일컬었다. 이러한 일들은 지영이 당시 명성이 있었고, 그의 작품이 곧 왕희지 법도를 시범적으로 보여 주는 것이라 할 수 있다. 그 의의는 단지 자신의 예술 가치에 있는 것만 아니었다. 더욱 중요한 것은 왕희지 서예를 정리하고 규범을 이루며 법도의 전형을 세워 당나라 '상법' 풍토의 선구를 열어주었다는 점이다. 지영은 비록 창신적 서예 풍격을 열어 준 것이 없지만 서예사에서 그는 '이왕' 이후와 당나라 사람 이전에서 중요한 인물이었다. 이후 당 태종이 왕희지 서예 풍격을 숭상하자 제왕의 위력으로 말미암아 마침내 지영의 바람은 당나라에서 전반적으로 실현되었다. 즉 왕희지 서예가 지극한 법도가 되었을 뿐만 아니라 왕희지를 크게 숭상하여 '서성'의 지위에 올랐다.

제2절 '이왕'을 기초로 한 당나라 서예 정신

남북조 후기에 이르러 남북의 서예는 왕희지 계통 신체서로 통일하여 귀속하는 형세를 이루었고, 수나라에 이르러 이는 서예의 주류로 발전하여 '이왕'은 이미 실제로 역사의 지위를 확정하였다. 당나라에 이르러 당 태종은 유독 왕희지 서예를 좋아하고, 종요·왕헌지·소자운 등을 헐뜯으며 다음과 같이 말하였다.

> 모든 아름다움을 다한 것은 오직 왕희지뿐이로다. 마음으로 사모하고 손으로 좇는 것은 이 사람뿐이다. 나머지 구구한 무리는 어찌 족히 논하겠는가?[1]

황제가 친히 「왕희지전론」을 지어 칭찬한 것은 세상이 놀랄 만한 일로 왕희지를 지고무상의 지위에 올려놓았다. 이후 천여 년 동안 왕희지는 역대 제왕과 서예가들에게 '서성'으로 불렸고, 그의 글씨는 법도가 되어 동요할 수 없었다. 한편으로 왕희지가 소박한 서예 풍격을 연미함으로 변화시키고 예서의 필의에서 완전히 벗어나 신체서의 초서·행서·해서의 정형과 법도를 완비하여 전범을 이룬 공로는 마멸할 수 없다. 다른 한편으로는 당 태종이 쏟은 찬사의 위력은 무엇으로 비교할 수 없을 정도로 강력한 추천이니, 이 또한 소홀히 할 수 없다.

당나라 서예가들은 '이왕', 특히 왕희지를 숭상하였으나 결코 그의 서예를 기계적으로 모방하지 않았다. 그들은 적극적이고 진취적 자세로 '이왕' 서예를 연구하고 정리하며, 기본적 필세·필법을 취해 자신의 기본 법도로 삼아 대담하게 개성을 창조하였다. 그러므로 당나라 사람이 '이왕'을 배운 것은 충만한 창조 정신이라 하겠다. 그들은 이미 '이왕'의 법도를 총결하여 글씨를 배우는 기본 법칙으로 삼았고, 또한 남북조 및 수나라 서예에서도 대담하게 법도를 취하였다. 그리고 이를 활발히 변통하여 자신의 기질·성령·심미추구를 서예의 정신으로 삼고 각자의 면모와 형식의 특색을 이룬 개성 풍격을 창조하였다. 이로부터 당나라 서예의 표현 형식과 정취의 기상은 풍부하고 다채로워 당나라 이후 서예가들이 비록 '이왕'을 법도로 삼았으나 대부분 당나라 사람에게서 많은 공부를 하였다. 당나라 서예가, 예를 들면 구양순·우세남·저수량·이옹·손과정·안진경·유공권 등은 완비한 법도로 후인의

1) 李世民, 「王羲之傳論」: "盡善盡美, 其惟王逸少乎. 心摹手追, 此人而已. 其餘區區之類, 何足論哉."

모범이 되었다. 특히 안진경·유공권 해서의 영향이 커서 거의 '이왕'의 자리를 빼앗을 정도였다. 당나라 서예가들은 왕희지의 법도를 존중함과 동시에 또한 자신의 법도를 수립하기도 하였다. 이는 당나라 서예가 탁월한 성취를 이룬 원인이고, 서예사에서 휘황찬란한 시대를 펼친 주요 원인이기도 하다. 이는 또한 당나라 문학 예술 번영 상황을 반영한 것이다.

당나라와 한나라는 고대 역사에서 가장 강성하고 번영하였으나 당나라가 한나라보다 훨씬 뛰어났다. 먼저 당 태종의 문치와 무공의 승리를 들 수 있다. 그가 실행하였던 정치는 각 영역에서 많은 발전을 하여 전성기 단계로 상승시켰다. 통일국가·진보정치·부국강병·경제번영·문예자유·대외문화교류 등은 당나라 문화가 최고봉을 이루게 하였을 뿐만 아니라 당시 세계문화의 최고봉이기도 하였다.

문학에서 말하면, 당나라의 많은 시인, 특히 왕유·이백·두보 등은 새로운 형식의 율시를 크게 발전시켰고, 또한 고시의 형식·내용으로부터 창조적 발굴과 확대로 당시唐詩를 당나라 문예에서 가장 뛰어난 성취를 이루게 한 대표자들이다. 문학에서 고문운동은 서진시기 하후담으로부터 시작하여 당나라에 이르러 한유가 이전에 없었던 흥성의 국면을 창조하였다. 그는 비교적 구어口語에 가까운 산문으로 변문의 사륙문을 대체하였다.

미술에서도 뛰어난 성취가 있었다. 인물화는 현실 생활을 그렸고, 종교화는 세속화로 향하자 염립본·오도자·장선·주방·한황 등 걸출한 화가를 탄생시켰다. 왕유의 파묵산수화는 전통 청록산수화 이외에 새로운 경지를 열어주었다. 그의 "시 가운데 그림이 있고, 그림 가운데 시가 있다詩中有畵, 畵中有詩]."라는 주장은 회화의 문학화를 이끌어 추진시켜 산수화의 수묵운동을 형성하며 문인화의 선구가 되었다.

당나라 조소도 특색을 갖추었다. 대량의 석굴조각·진흙 조소·능묘 각석 등은 매우 크고 위대한 장관을 이루었다. 조소가는 각종 형상의 요구로 내재 정신과 외표 형상을 긴밀하게 연계시켜 비범한 재능을 나타내었다. 당나라 조소가에서 양혜지가 가장 뛰어났다. 그의 조소는 회화를 결합하고 사실을 중시하며 형태는 살아있는 것 같았다. 그가 창조한 천수안관음 형식은 후세에 바뀌지 않는 법도가 되었다. 그가 영소影塑·부소浮塑의 기초 위에서 소벽塑壁 형식을 제작한 것은 창조성이 풍부한 것이었다.

이외에 음악·무용은 한족 예술이 소수민족 예술과 융합하여 당나라에서 크게 발전하였고 흥성한 상황을 나타내었다. 당 태종 때 음악은 10부문으로 정하였으니, 즉 연악燕樂·청상淸商·서량西涼·천축天竺·고려高麗·구자龜玆·안국安國·소발疏跋·강국康國·고창高昌 등이다. 이 10부문 음악에서 연악은 당나라 사람이 창조하였고, 청상은 한·위·남조의 옛날 음악이며, 나머지는 모두 외국에서 전해진 것들이다. 당 현종 때 「예상우의곡」은 당나라 한악

漢樂과 호악胡樂을 융합하고 발전시켜 최고의 성취를 이룬 음악이다. 동시에 서역의 무용은 대부분 음악과 배합시켰기 때문에 당나라에서도 악무가 성행하였다. 외국 무용을 융합시킨 당나라 무용은 매우 발달하였는데, 가장 높은 명예를 누린 것은 「예상우의무」이다.

문학의 각 영역은 당나라에서 가장 위대한 성취를 이루었는데, 여기에는 다음과 같은 두 가지 기본 특징이 있다. 하나는 이전 시대의 예술 형식과 표현방법을 총결하여 법도의 표준을 확립하고 선양하였다는 것이다. 다른 하나는 새로운 창조를 하여 독창적 형식을 나타내었다는 것이다. 당나라의 새로운 창조는 고도의 심미 가치와 스스로 계통을 이룬 형식 표현방법으로 후세에 고전으로 받들어졌고 심원한 영향을 주었다.

서예도 당연히 이와 같았다. 당나라 한림원에 시서학사가 있었고, 국자감에는 서학박사가 있었다. 과거제도에 '서과書科'가 있었고, 이부에서는 신언서판身言書判을 선정 기준으로 삼으니 서예는 출세로 향하는 길의 하나였다. 이러한 제도의 규정과 제왕들이 서예를 좋아한 것이 서예가 성행한 원인이 되었다. 이로부터 일반의 통첩문서·민간묘지명·계문·장부 등을 썼던 사람들도 대부분 좋은 서예 기초가 있어 필치·정취는 시대서풍과 일치하였다. 이를 보면, 당나라 서예의 보편적 수준을 알 수 있다.

초당의 걸출한 서예가로 구양순·우세남·저수량이 있었고, 여기에 당 태종을 더한다. 서예사에서는 습관적으로 구양순·우세남·저수량·설직을 '초당사대가'라 일컫는다. 그러나 설직은 본래 저수량 서예의 추종자이고 뛰어난 창의성도 없었으며, 서예의 정취도 저수량에 미치지 못하기 때문에 사대가의 한 사람으로 나열하기에는 부족하다. 그러나 당 태종 이세민은 왕희지를 매우 숭상하였고, 왕희지 서예를 배웠으나 오히려 활달하게 변통하여 스스로 일가의 서체를 이루었다. 그는 제왕에서 뛰어난 인물이었기 때문에 정치의 명성이 서예의 명성을 덮어버려 서예사에서는 그의 서예에 대해 간단히 언급할 뿐이니, 이는 역사적 사실에 부합하지 않는다. 서예사에서 창신을 하여 스스로 일가를 이룬 사람은 이에 마땅한 지위를 차지할 자격이 있다. 이세민의 서예 성취는 구양순·우세남·저수량과 비교해 기이한 광채를 가릴 수 없으므로 마땅히 그를 초당사대가의 한 사람으로 나열해야 한다. 이 네 사람은 모두 수나라로부터 당나라에 들어왔고, 그들 서예는 '이왕'의 필세·필법을 기본으로 삼아 남북조를 융합하며 풍부한 의미를 담고 있다. 그러나 형식의 표현·기법·정취는 대체로 아직 수나라 서예를 벗어나지 못하였다. 그들은 수나라 서예의 성취를 계승하고 진일보 전진하였다. 즉 수나라 때 대체적으로 이미 시대 풍토 주류를 형성한 '이왕'의 새로운 법도와 양식에서 그들 서예창작을 통해 진일보한 전개이다. 그러나 이러한 전개는 단순히 '이왕'의 면모를 재현한 것이 아니라 자신의 말과 법도를 나타내고 당시 사람과 후인들에게 말하였다. 왕희지

의 필세·필법을 기본 원리로 삼아 활발하게 그들 필치에 매우 활발하고 가변성을 갖추면서도 개성의 발휘와 창조는 방해나 구애를 받지 않았다. 왕희지의 "나에게 나아가 새롭지 않음이 없다."라는 창조적 정신은 그들이 확립한 금체서의 기본 원리와 법칙과 같은 것으로 모두 후세 서예가들의 전범을 이루었다. 그러므로 그들 서예창작은 비록 '이왕'을 기초로 삼았으나 또한 여러 장점을 취하고 자신의 개성 창조력을 발휘하며 각자 서예 풍격을 창조하였다. 이로부터 그들 서예는 수나라로부터 발전한 서예 형식을 이전에 없었던 높은 수준으로 끌어올렸다. 그러므로 초당 서예 성취는 수나라 서예의 최고봉으로 볼 수 있다. 이와 동시에 그들 서예 풍격 창조도 당나라 서예 풍격으로 향하는 교량 역할을 하면서 이후 선명한 시대적 특색을 이루는 데에 기초와 계도적인 공로가 있었다.

　　초당사대가 이후 서예 발전은 이미 정해진 양식에서 각각 변화가 있었으나 질적으로 두드러진 것은 없었다. 예를 들면, 육간지는 외숙부 우세남을 계승하고 위로 지영으로 거슬러 올라갔으며, 그의 작품 〈문부〉는 지영·우세남의 필법·필세를 고수하였음을 증명하고 있다.

경객은 저수량 글씨를 본받아 조금 변화가 있었고, 작품으로는 〈왕거사전탑명〉이 있다. 왕지경은 저수량 글씨를 기조로 삼아 구양순 필법을 섞어 약간 새로운 뜻이 있었고, 작품으로는 〈이정비〉가 있다. 배수진은 전적으로 저수량 글씨를 법도로 삼았으나 맑고 수려하며 강건한 가운데 파리하고 굳셈에 치우쳤으며, 작품으로는 〈이민비〉가 있다. 당 고종 이치는 태종으로부터 가법을 얻어 필세가 더욱 날아오르고 방종하며 담력과 식견이 평범하지 않았다. 구양통은 부친 필법을 계승하였으나 기개가 적었다. 고정신은 저수량 필법을 고수하여 평정하고 고름은 남음이 있으나 필의는 잃음이 많았다. 설직은 오로지 저수량 글씨를 본받아 비록 맑은 아름다움을 얻었으나 근엄함에 구속되었다. 설요는 더욱 뻣뻣하여 좋다고 일컫기에 부족하다. 이상을 보면, 초당사대가 이후 당나라 서단은 기본적으로 그들을 본받는 방식으로 왕희지 계통의 법도를 접수하였는데, 이 중에서 저수량 글씨를 본받은 이들이 가장 많아 당시 풍토를 이루었음을 알 수 있다.

육간지, 문부文賦

이외에 독특한 특색을 갖춘 것은 무측천의 〈승선태자비〉이다. 이는 장초서의 풍채로 당나라 사람이 장초서를 쓴 작품은 매우 드물게 보이고 훌륭한 작품은 더욱 얻기가 어렵다. 묵적본 〈출사송〉은 누가 어느 때 썼는지 알 수 없다. 명나라 첨경봉은 『동도현람편』에서 서진시기 사람 삭정의 글씨라 하였고, 미우인은 발문에서 수나라 사람 글씨이나 누구인지는 분명히 알 수 없다고 하였다. 청나라 오기정은 『서화기』에서 당나라 사람 글씨라 단정하였으나 누구인지는 설명하지 않았다. 그러나 묵적의 행기·운필을 보면, 이미 위·진나라 장초서가 함유한 소박한 기운이 없고 수·당나라 행서·초서의 유창하며 아름다운 풍모와 정신을 갖추었으나 무명씨의 작품이다. 이외에 돈황 막고굴에서 발견한 불교 사경에서 장초서로 서사한 〈각법사제일초권〉의 필세·기운은 〈출사송〉과 아주 가까우나 용필이 더욱 둥글고 혼후하다. 당나라 명가가 쓴 장초서에서 전해지는 작품으로 논하면 무측천 단지 한 사람뿐이다. 그녀는 제왕의 신분으로 서예에 뛰어나 혹 의도적으로 기이함을 표방한 것 같다. 그녀는 정치에서 보통 사람과 다른 황제로 곳곳에서 담력·재능이 뛰어났고 개성이 강하며 항상 세속을 놀라게 하였다. 〈승선태자비〉는 당나라 서예에서 기이하고 특별한 작품이라 하겠다. 비액은 비백서로 썼고, 비문은 장초서로 써서 서예사에서 평범하지 않을 뿐만 아니라 당시 조류에도 합하지 않았으며, 이후 비각에서도 이러한 작품은 아주 드물게 보인다. 그녀의 장초서는 글자

장초서章草書의 작품 비교

출사송出師頌　　　　　　　　　　　각법사제일초권恪法師第一抄卷

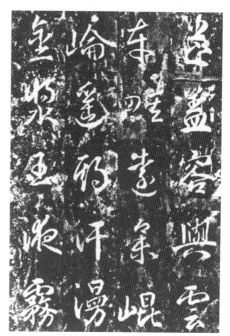

무측천, 승선태자비昇仙太子碑

마다 독립하여 서로 연결하지 않았으나 필세는 오히려 글자마다 서로 당기니 유창하고 활발하며, 용필은 혼후하고 군세어 마치 남자의 필치에서 나온 것 같다.

또한 손과정 〈서보〉는 직접 왕희지의 법도를 취해 교묘하고 자유롭게 운용하였다. 비록 독창적 개성 풍격은 세우지 못했으나 당시 초당사대가 법도를 취하는 풍토에서 직접 왕희지를 법도로 취해 정묘한 정도에 도달하였다. 이 중에는 왕희지 초서 필법에 대한 전반적 인식과 심각한 이해 및 자신의 흥취를 발휘하여 기미를 따라 변화를 시킨 의미를 담고 있다. 이는 피동적인 모방과는 크게 다른 것으로 모방과 창조의 결합이라 하겠다. 그러므로 숙련되고 교묘한 기능의 표현을 통해 고아하고 평범하지 않은 격조를 창조할 수 있었다. 그러나 〈서보〉에 나타난 글과 글씨를 대비하여 말하면, 글의 서론사에서의 가치가 글씨의 서예 풍격사의 가치보다 낮다고 하겠다.

진정한 당나라 서예 풍격은 이옹을 거쳐 안진경에 이르러 비로소 확립되었다.

당 태종은 많은 돈을 주고 왕희지 글씨를 구해 첨예한 뜻으로 임모하였으며, 또한 〈난정서〉를 탁본하여 근신들에 상으로 하사하였다. 그는 혼자 많은 왕희지의 진적으로 농단하였고, 상으로 준 탁본은 단지 극소수에 지나지 않았을 뿐이다. 이런 법첩의 간행은 틀림없이 왕희지 서예를 선양하는 데에 절대적인 작용이 될 것이다. 이후 왕희지 글씨를 집자하여 돌에

새기는 풍토가 일어나 마침내 18명에 달하였는데, 이 중에서 가장 유명한 것은 회인이 집자한 〈성교서〉이고 다음은 승려 대아가 집자한 〈오문비〉 등이다. 집자를 하여 첩을 만드는 풍토가 성행하자 왕희지 글씨는 광범위하게 전해져 배우기에 편리하였다. 이로부터 왕희지 글씨를 배우는 것이 비로소 사회 풍토를 이룰 수 있었다. 직접 왕희지 글씨를 법도로 취하거나 혹 당시 서예가를 스승으로 삼으며 글씨를 배우는 길이 크게 열렸다. 여기에 서예가들은 각자 추구하는 바가 있어 서로 같음을 달갑게 여기지 않았기 때문에 각종 풍격·정취·기상을 나타내어 성당시기 서예의 성황을 이루었다. 법도를 강구하고 성정을 펴낸 것은 모두 이후 나타났던 풍토이니, 이로부터 당나라 서예 풍격은 크게 두 종류의 경향을 형성하였다. 가장 귀한 것은 당나라 서예가들이 '이왕'의 법도를 강구할 때 아직 예술은 반드시 독창적이고 개인서풍이 있어야 하며 자신의 법도를 창립해야 한다는 것을 잊지 않고 서예에서 자신의 기질·성령을 부여했다는 점이다. 이는 예술의 생명을 안으로 함유한 의미이기 때문이다. 그들이 성정을 펴내는 것 또한 근엄한 법도의 수련을 기초로 삼았다. 왜냐하면, 함부로 어지럽게 먹칠을 하는 것은 사람의 마음에 감동을 주는 형식적 미감을 갖출 수 없기 때문이다. 그러므로 미친 듯 방종하여도 여전히 후세 서예가들에게 법도라는 가르침을 줄 수 있었다. 특히 회소의 광초서는 후세 서예의 고전이 되었다. 이옹·안진경·유공권의 법도와 장욱·회소·고한 등이 성정을 펴낸 작품들은 얻기 어려운 것으로 당나라 풍격 서예의 전범을 이루었다.

법도를 중시함과 동시에 개성 창조와 성령 표현을 강조한 것은 당나라 문학의 전체적 정신이고, 또한 서예의 근본정신이 있는 곳이기도 하다. 당나라 서론에는 서체변천·필법·필세·결구·장법·집필법 및 집필의 높거나 낮음이 서로 다른 서체에서의 요구, 그리고 점과 필획의 비수·근골·혈육 등 모든 것을 망라하였다. 이를 보면, 서예에 관한 연구가 넓고 자세하며 완전하지 않음이 없다고 하겠다. 이와 동시에 서예의 기질·성령·경지·마음·눈·손의 관계에 대한 계승과 창신이 있었고, 또한 심미관·창작관 등 서예미학에 대한 문제도 많이 논술하여 매우 가치가 있는 관점들을 제시하였다.

종합하여 말하면, 당나라는 서예의 계승·창신·창작·심미·기교 등 모든 방면에서 관념·법도로부터 경지의 표현에 이르기까지 모두 시대의 획을 긋는 발전을 하면서 천년의 찬란한 빛을 발하였다. 후세 서예 풍격 유파도 당나라로부터 시작되었다. 당나라 사람은 '이왕'의 법도를 배우고 연구하며 계승하여 자유롭게 취사선택을 하면서 자신의 선명한 개성 색채를 유지하였다. 당시 고전주의는 적극적인 상승이었고, 창조 정신이 충만하였다. 그리고 낭만주의도 당나라에서 일어나 송·명나라에서 크게 성행하였다. 고전주의는 송·원나라에서 소극적인 계승으로 전환하여 법도를 중시하고 개성을 경시하며, 창조적 정신이 결핍되었다. 이에

고전주의와 낭만주의라는 극단적 경향 사이에서 절충형 태도를 보이고 이를 창작의 태도로 삼는 서예가들이 많이 나타났다. 이러한 서예가들은 오대 이후 각 시대마다 평형의 작용을 일으키고 법도를 수호하거나 방종을 하는 척도를 파악하였으니, 이 또한 적극적인 고전주의 라 하겠다. 왕희지와 당나라 법도라는 양대 고전을 어떻게 이해하고 어떤 태도를 보일 것인 지는 직접 서예가들의 창작 실천을 좌우하였다. 그러므로 오대 이후 서예 발전과정에서 종종 이와 같은 관념에 대한 투쟁을 수반하곤 하였다.

제3절 당나라 서예 법도의 변천

1. 구양순·우세남·저수량·이세민

초당의 구양순·우세남·저수량·이세민 사대가에서 구양순·우세남은 수나라 노신이었고, 서예는 수나라에서 이미 명성이 있었다. 저수량·이세민은 약관의 나이에 당나라에 들어왔고, 서예는 당나라 초기 성취를 이루었다. 그들은 수나라 서예 풍격을 당나라 서예 풍격으로 변천시킨 사람들이다.

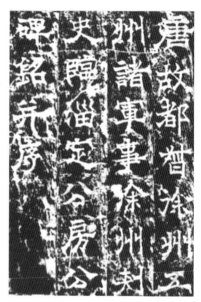

구양순歐陽詢, 557~641은 자가 신본信本이고 담주임상 潭州臨湘(지금의 호남성 長沙) 사람이다. 남조 진나라태상박사를 지내다가 당나라에 들어온 뒤 은청광록대부·태자솔경령·홍문관학사를 지내 발해현남에 봉해졌다. 글씨는 '이왕' 및 북제 삼공낭중 유민을 배웠고, 남북을 융합하여 개성이 선명하였다. 당나라 장회관은 『서단·중』에서 그의 해서·행서·비백서·초서를 묘품, 대전·소전·장초서를 능품에 나열하였다. 지금 전해지는 작품은 대부분 해서·행서이다. 예서로는 〈방언겸비〉가 있는데, 형체·필법은 모두 북조 말류의 예서를 계승하였고 정취가 결핍되어 잘 썼다고 일컫기에 부족하다. 또한 비백서·대전·소전·초서는 어떤 면모인지를 알 수 없다.

구양순, 방언겸비房彦謙碑

> 해행서는 비록 왕헌지에서 또한 별도로 한 체재를 이루었지만, 삼엄함은 마치 무기고의 창과 같고 풍신은 지영보다 엄했으며 윤색은 우세남보다 적었다.[1]

장회관은 단지 왕헌지에서 나왔다고만 말하였으나 실제는 '이왕'의 법도를 겸하였다. 왕헌지 해서 형체는 왕희지보다 긴 편이고, 필획은 밖으로 펼쳤으며, 중궁은 긴밀하게 모았다. 왕희지 서예 풍격보다 더욱 아름다운 남조 제·양나라 해서는 왕헌지에게 적지 않은 영향을 받았다. 예를 들면 〈소담비〉 형체·필세·필법은 왕헌지로부터 나왔고, 아래로는 구양순 초기작품 〈황보군비〉와 행서 〈천자문〉·〈장한첩〉·〈몽전첩〉과 가장 가깝다. 그리고 왕희지 글

1) 張懷瓘, 『書斷·中』: "眞行之書, 雖於大令亦別成一體, 森森焉若武庫矛戟, 風神嚴於智永, 潤色寡於虞世南."

씨가 남조에 영향을 준 것으로, 예를 들면 양나라 〈소용묘지명〉·〈왕모소묘지명〉 등이 있는데, 이는 구양순 〈화도사비〉·〈구성궁예천명〉·〈우공공비〉와 서로 가깝다. 행서 〈복상첩〉 형체·필세·필법도 이와 같은 유형과 서로 합하는 곳이 많고, 이것들은 만년 작품들이다.

구양순 서예에서 북조 성분을 법도로 취한 표현은 결구가 기이하고 험절한 필세·자태에서 나타난다. 이 또한 북비의 정화이고 가장 특색을 갖춘 성분이다. 이는 북조의 많은 묘지명·조상기에서 실증할 수 있으니, 예를 들면 〈장맹룡비〉·〈사마경화처묘지명〉 등이 그러하다. 이외에 구양순 글씨의 점과 필획에서 기필·수필의 용필 형태도 대부분 방절의 형상을 강화하였는데, 이 또한 북조 영향을 받은 것이나 기본적 결구·용필은 '이왕'의 법도를 유지하였다.

소식은 구양순 글씨를 "연미하고 조밀하며 무리에서 뛰어났다."[2]라고 하였으며, 명나라 양사기는 다음과 같이 말하였다.

> 골기는 굳세고 가파르며, 법도는 근엄하고 정제하니 논하는 이는 "우세남은 진나라 서풍의 표일함, 구양순은 진나라 글씨의 법도를 얻었다."라고 일컬었다.[3]

이는 모두 구양순 글씨의 풍격 특징을 말한 것이다. 구양순 글씨의 결구·필법은 공교함이 극에 이르렀다.

> 매번 붓을 잡음은 반드시 둥글고 바름에 있어야 하고, 기력은 종횡으로 무겁거나 가벼우며, 정신은 모으고 생각을 조용히 해야 한다. 마땅히 글씨의 필세를 살피고 사면을 고르게 하며 팔변을 구비해야 한다. 길거나 짧음은 법도에 합하며, 정묘하고 자세함은 절충한다. 눈과 마음은 표준으로 성글거나 조밀하고 기울거나 바르게 해야 한다. 가장 중요한 것은 바쁘지 말아야 한다. 바쁘면 필세를 잃는다. 다음은 더디게 하지 말아야 한다. 더디면 골력이 어리석다. 또한 파리하게 하지 말아야 한다. 파리하면 응당 형상이 마른다. 다음은 살지게 하지 말아야 한다. 살지면 바탕이 탁하다. 세밀하고 자상하며 느리게 임서하면, 자연히 형체를 갖추니, 이는 가장 중요하고 묘한 곳이다.[4]

2) 蘇軾, 『東坡題跋·書唐氏六家書後』: "姸緊拔群."

3) 郁逢慶: "骨氣勁峭, 法度嚴整, 論者謂虞得晉風之飄逸, 歐得晉書之規矩."(楊士奇, 『書畫題跋記·唐歐陽詢夢奠帖』)

4) 歐陽詢, 『傳授訣』: "每秉筆必在圓正, 氣力縱橫重輕, 凝神靜慮. 當審字勢, 四面停均, 八邊具備. 短長合度, 精細折中. 心眼準程, 疏密敧正. 最不可忙, 忙則失勢. 次不可緩, 緩則骨痴. 又不可瘦, 瘦當形枯. 復不可肥, 肥卽質濁. 細祥緩臨, 自然備體, 此是最要妙處."

우세남 행서작품 비교

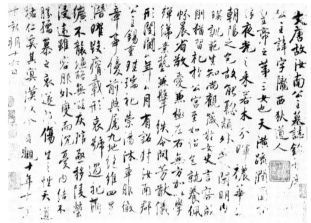

여남공주묘지명汝南公主墓誌銘

적시첩積時帖

　　이를 보면, 정말 법도가 삼엄함을 알 수 있다. 구양순 글씨는 마치 바른 사람이 법도를 집행하고 면전에서 판결하는 것과 같은 삼엄한 법도를 체현하였다. 필세·자태는 기이하고 험절하며, 용필은 측봉으로 자르고 운필은 유창하며 아름다운 것이 그의 서예 풍격 특징이다.

　　우세남虞世南, 558~638은 구양순보다 1살이 적다. 자는 백시伯施이고 월주여요越州餘姚(지금의 절강성에 속함) 사람으로 남조 진나라에서 태어나 당 태종 때 죽었다. 처음 진·수나라에서 벼슬을 하였다가 당나라에 들어온 이후 비서감을 지내 영흥현자에 봉해졌다. 당 태종은 그를 덕행·충직·박학·문사·서한 등 '오절五絶'이 있다고 칭찬하였다. 그의 서예는 직접 왕희지 7대손 지영에게 전수받고, '이왕'의 법도에 정묘하였다. 전하는 말에 의하면, 그는 이불을 덮고 누워서 필획을 연습할 정도로 매우 근면하게 노력하였다고 한다. 그가 쓴 〈공자묘당비〉는 바로 왕희지 〈동방삭화천〉·〈악의론〉과 아름다움을 다툴 만하나 풍요로운 곳은 또한 지영과 가깝다. 그는 천성적으로 조용하고 침착하며 욕심이 적었다. 서예는 연미하고 단정하며 장엄한데 기이하고 공교함을 숭상하지 않았으며, 착실하고 윤택한 가운데 굳셈을 나타내었다. 『선화서보』에서 우세남과 구양순을 다음과 같이 비교하였다.

　　　　우세남은 안으로 강하고 부드러움을 함유하였으며, 구양순은 밖으로 근골을 드러내었다. 군자
　　　　는 그릇을 감추는 것이니, 우세남을 우수함으로 삼는다.5)

5)　『宣和書譜』: "虞則內含剛柔, 歐則外露筋骨. 君子藏器, 以虞爲優."

글씨로 사람됨을 비유하고 유가의 윤리도덕 관념으로 서예를 평하자면 우세남 글씨는 마치 큰 유학자의 풍모가 있었던 것 같다. 그러나 그의 행서 〈여남공주묘지명〉·〈적시첩〉은 자태가 방종하고 필세는 날아오르며, 전체적으로 상쾌하고 유창하며 굳센 아름다움에 이르렀으니, 이 또한 '이왕'과 같지 않은 바이다. 〈적시첩〉은 왕헌지 필세를 계승하여 더욱 연면하고 소탈하며, 당시 서단에서는 매우 드물게 보인다. 이러한 기상은 당나라 행서의 분방하고 굳센 풍토를 열어주었다. 그러나 당시 왕희지 서예를 배웠던 풍토에서 말하면, 우세남 해서는 올바른 왕희지 법도를 보유하고 있었기 때문에 그의 행서에 비해 당시 문인 사대부들에게 더 많은 영향을 주었다고 하겠다.

당나라 초기 날로 왕희지 서예를 배우는 풍토가 성행하는 시기에서 우세남 서예는 왕희지 법도가 살아 있는 판본으로 삼았음은 의심할 여지가 없다. 당 태종도 그에게 가르침을 구하였다. 당 태종은 힘써 왕희지 서예를 사들이고 선양하였는데, 이는 우세남이 왕희지를 숭상하는 심미관이 그에게 중요한 작용을 하였기 때문이라 여겨진다. 당 태종은 우세남에게 왕희지 글씨를 배워 자신도 왕씨 계통의 서예가가 되었으니, 감정 요소에서도 서로 끌리는 것이 있었을 것이다.

저수량褚遂良, 596~659은 자가 등선登善이고 수나라에서 태어나 당 고종 때 죽었으며 항주 전당錢塘 사람이다. 어떤 사람은 하남성 양적陽翟 사람이라고도 한다. 벼슬은 간의대부·지

저수량 서예작품 비교

이궐불감비伊闕佛龕碑

맹법사비孟法師碑

방현령비房玄齡碑

기거사·중서령 등을 지내고 하남현공에 봉해졌기 때문에 '저하남褚河南'이라 불렸다. 이후 이부상서·감수국사·상서우복야를 지낸 뒤 고종이 무측천을 세우는 것에 반대하여 애주자사로 폄적을 갔다.

저수량은 문사를 널리 섭렵하였고, 서예는 처음에 사릉·구양순을 배운 뒤 우세남을 배웠다가 마침내 '이왕'을 법도로 삼으며 예서·해서에 뛰어났다. 저수량은 초기에 강건하고 소박한 기운이 많았으니, 예를 들면 45세에 쓴 〈이궐불감비〉가 그러하다. 결구는 방정하고 너그러우며, 중심은 항상 가운데 혹은 아래에 치우쳤고, 점과 필획의 포백은 평평하며 가득하였다. 비록 강건하고 파리하며 군세나 생경한 느낌이 있어 아직 활발함이 자유롭지 못하였다. 이후 1년 뒤에 쓴 〈맹법사비〉 형체는 평평하고 가득하면서도 모나며 너그러워 안으로 수렴하여 가운데는 모으고 밖은 펼치는 소밀·취산의 변화에 주의하였다. 점과 필획의 형태도 풍만하고 법도와 정취는 구양순·우세남의 사이에 있었다. 몇 년 뒤에 쓴 〈방현령비〉는 자신이 청아하고 활발하면서 윤택하며, 수려하고 군세면서 펼친 풍모와 자태를 나타내는 것으로 변천한 작품이다. 저한 특징은 용필의 기필·수필·전절에서 행서 필의를 띠고, 형태는 위를 이어 아래를 열어 주는 필세의 머리가 분명하게 나타나며, 필획 중간과 양 가장자리의 가볍고 무거운 변화는 탄력이 풍부하다는 것이다. 자태는 아리땁고 활발하며 교묘하나 오히려 고르고 안온하게 포치하여 중궁은 긴밀하게 모으며 밖으로 펼치는 것과 강한 절주의 대비를 형성하였다. 행서 필의와 소밀의 대비는 결구를 강하게 하면서 미묘한 운율을 구성하였다. 그가

저수량, 안탑성교서雁塔聖教序

57세에 쓴 〈안탑성교서〉는 가장 정미한 작품이다. 위에서 말한 특징을 가장 잘 나타내었고, 칼날을 노닐며 남음이 있는 것처럼 자유로운 경지에 들어갔다. 이 작품은 〈방현령비〉에 비해 더욱 둥글고 윤택하며 활발하다. 이는 그가 이후 첨예한 뜻으로 '이왕'을 연찬하고 여기에 개성적 창조성을 발휘하여 성취를 얻은 작품이다. 우세남이 죽은 뒤 당 태종이 더불어 서예를 논할 사람이 없다고 한탄하자 위징은 저수량이 왕희지체를 매우 잘 얻었음을 알고 그를 추천하였다. 또한 당 태종이 왕희지의 글씨를 구입하였을 때 저수량이 진위를 변별하였는데, 하나도 잘못됨이 없었다. 이를 보면, 저수량이 왕희지의 서예에 정통하였음을 알 수 있다.

> 저수량이 왕희지를 임서한 것 또한 뛰어난 제자로 풍요롭게 조각하여 지금 숭상하는 바가 성행하였다. 단지 한스러운 것은 자연스러움이 결핍되었으나 공력과 정미함을 다하였을 뿐이다.[6]

여기에서 자연스러움이 결핍되었다는 것은 변천 과정에서의 작품은 확실히 마땅하나 〈안탑성교서〉에 이르러서는 정묘함이 뛰어났고 변화를 나타내며 마음에서 하고자 하는 바를 따르더라도 오히려 엄격한 법도를 표현해서 이러한 예에 있지 않음을 가리키는 말이다.

이세민李世民, 599~649은 수나라 때 농서성기隴西成紀(지금의 감숙성에 속함)에서 태어났고, 당 고조 이연의 차자이다. 이연은 글씨를 잘 썼고, 그의 집안은 북조 귀족이었다. 그는 젊었을 때 북조 귀족들과 마찬가지로 남조 사대부 서예가 유신·왕포의 영향을 받아 왕희지 계통 신체서에 열중하였다. 이를 보면, 이세민이 왕희지를 숭상한 것도 부친의 영향을 받았음을 알 수 있다. 이세민이 특별히 우세남을 칭찬하고 그와 더불어 항상 글씨를 논하고 가르침을 받았던 것도 그가 왕희지 7대손 지영에게 직접 전수를 받았기 때문이었다. 이세민은 왕희지를 매우 좋아하여 일찍이 『진서·왕희지전』을 지어 찬사하고 종요·왕헌지·소자운 등을 폄하하며 "진선진미는 오직 왕희지 한 사람일 뿐이다."[7]고 하였다. 그는 또한 천하에 전해지는 왕희지의 글씨를 수집하고, 〈난정서〉를 탁본하여 근신들에게 상으로 하사하였으며, 죽을 때 〈난정서〉를 순장하도록 요구하였다. 그는 친히 〈성교서〉의 서문을 작성하여 왕희지의 글씨를 힘써 선양하고 지극하게 숭배하니, 왕희지 지고무상의 역사적 지위는 공고하게 수립되어 천여 년 이래 동요가 없었다.

이세민 글씨로 전하는 것은 〈진사명〉·〈온천명〉 두 작품뿐이다. 〈진사명〉 용필은 둥글고 윤택하면서 중후하며, 전절은 둥글고 온화하여 우세남의 〈공자묘당비〉와 가까우면서 지영

6) 李嗣眞, 『書後品』: "楮氏臨寫右軍, 亦爲高足, 豊艶雕刻, 盛爲當今所尙. 但恨乏自然, 功勤精悉耳."
7) 李世民, 『晉書·王羲之傳』: "盡善盡美, 唯王逸少一人而已."

이세민의 행서작품 비교

온천명溫泉銘

진사명晉祠銘

의 필법을 얻었다. 형체·필세의 개합·취산은 왕희지 법도를 깊게 얻었으니, 〈성교서〉와 매우 흡사하다. 〈온천명〉은 더욱 개성의 특색을 갖추었다. 필법·낙필·결자·필세·소밀 등의 처리는 여전히 왕희지 법도이지만, 이미 대담한 발휘가 있었다. 그러므로 이 작품은 기세가 호방하고 동적인 느낌이 강하며, 자태는 방종하고 운필은 상쾌하고 유창하며, 신채 가 있다. 이 작품과 〈진사명〉을 비교하면, 하나는 평화롭고 다른 하나는 출렁거리며, 하나 는 원필·중봉을 주로 하였고, 다른 하나는 방필·측봉이 많다. 하나는 필치는 끊어졌으나 필의는 연결됨이 많고, 다른 하나는 직접 필획을 연결한 것이 많다. 이를 보면, 〈온천명〉이 웅대한 재략과 영명함을 더욱 잘 표현하여 독특한 제왕의 풍모가 엿보인다고 하겠다.

> 일찍이 해서·초서를 병풍에 써서 군신들에게 보여 주었는데, 필력이 굳세어 한때 뛰어났다. 또한 일찍이 하사의 잔치에서 붓을 잡고 비백서를 썼는데, 여러 신하가 다투어 제왕 손에서 이를 취하였다.[8]

이러한 즉흥적 창작에서도 이세민은 뜻을 얻은 작품을 쓸 수 있었음을 알 수 있다.

8) 朱長文, 『續書斷』: "嘗眞草於屛風以示群臣, 筆力遒勁, 一時之絶. 又嘗因賜宴, 操筆飛白, 諸公競從御手取之."

초당사대가에서 구양순 글씨는 기이하고 험절하면서 강건하며, 우세남은 온윤하고 부드러우면서 아름답다. 저수량은 두 사람의 아름다움을 겸하여 기이함은 구양순에 이르지 못하나 우세남보다 나은데 강하고 부드러움을 서로 갖춘 것은 구양순·우세남 사이에 있으며, 포백·운필은 가장 활발한 느낌이 풍부하다. 이세민은 호방한 기개와 침착하면서도 탄력과 절주가 풍부한 용필을 표방하여 이미 사의와 낭만의 격조를 갖추었다. 이 네 사람은 네 종류 서예미의 경지를 대표하면서 성당·중당·만당 서예 풍격 변천에 기반을 마련해 주었다. 또한 당나라 서예가가 '이왕' 서예를 법도로 취해 이를 계승하고 창신하는 두 방면에서 모두 모범을 나타내었다. 이세민은 제일 먼저 행초서를 비에다 써서 위·진나라 이후 비명은 반드시 해서로 쓰는 관례를 타파하였다. 이후 각석 서예의 풍격 변화는 더욱 풍부하고 다채로웠다.

2. 이옹

초당사대가에서 구양순·저수량 두 사람은 '이왕' 서예를 배우고 아울러 북비를 융합하였다. 그러나 북조서예에서 채용한 것은 모두 북조 말기에서 수나라에 이르는 법도와 형식이었다. 즉 이미 남조 왕희지 계통 신체서와 서로 융합한 법도와 형식으로 이 중에는 단지 어느 정도 북방 사람의 소박한 용필과 기이하고 소박한 자태를 포함하였을 뿐이다. 이러한 성분은 구양순 만년에 교묘하게 왕희지 법도와 융합하여 하나의 체를 만든 〈구성궁예천명〉에서 나타났다. 그리고 저수량은 만년 작품 〈안탑성교서〉에서도 이러한 흔적을 찾기가 힘들다. 이외에 우세남·이세민의 서예 풍격은 순전히 왕희지 계통의 법도와 형식이었다. 이후 상당 기간 동안 당 태종이 힘써 왕희지를 선양하였기 때문에 왕희지 집자의 풍토가 크게 성행하였고, 이에 따라 왕희지 묵적·모본·각본의 여러 형식 이 광범위하게 전파되어 이를 배우는 풍토가 성행하였다. 성당에 이르러 비로소 이옹이 별도로 새로운 길을 열어 신체를 창조하였으니, 이는 초당 이래 풍토와는 다른 길이었다.

이옹李邕, 678~747은 자가 태화泰和이고 양주강도揚州江都 사람이다. 당 고종 때 태어나 현종 때 죽었으며, 벼슬은 호부낭중·어사중승·진주자사·급군·북해태수를 지냈기 때문에 이북해李北海라 불렀다. 전해오는 그의 작품을 보면, 처음에는 시대서풍을 따라 '이왕'을 연찬한 뒤 북비를 넘나들며 종요를 법도로 취해 대담하게 초서·행서·해서를 섞고 하나의 체로 합하여 그는 스스로 일가의 법도를 이루었다. 현존하는 이옹 최초 작품은 〈섭유도비〉이다. 설령 원비는 오래전에 없어졌고 명나라 번각본만 남아 있지만 대체적인 필세·자태·용필의 특징은 참됨을 지나치게 잃지 않았다. 이 비는 순전히 '이왕'의 법도를 운용하였으나

섭유도비葉有道碑

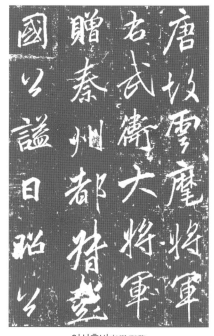

이사훈비李思訓碑

아직까지 모방의 의미가 남아 있다. 자형은 긴 편에 속하고, 결구는 펼쳤으며, 형체·자태는
활발하고 공교하며 연미하다. 이 비는 이옹이 39세에 쓴 것이다. 이후 40세에 쓴 〈이사훈비〉
는 이미 많은 변화를 나타내었다. 이러한 변화는 먼저 형체·필세에서 나타난다. 전체적으로
오른쪽 위 모서리로 향해 치켜 올려 〈섭유도비〉 형체·필세가 평평한 것과는 크게 다르다.
다음은 결구의 표현이다. 〈이사훈비〉 결구는 길거나 모나며 넓적한 세 종류 외형이 있다.
길거나 모난 것은 왕희지 계통 신체서의 외형적 특징이나 이옹은 여기에서 넓적한 형태의
글자를 섞어 가로로 향해 펼쳐서 형체는 너그럽고 성글게 하였다. 이는 종요 서예 및 구체의
특징이기도 하다. 그뿐만 아니라 글자 중심은 항상 아래에 치우쳐 위는 성글고 아래는 긴밀
한 자태를 조성하였으니, 이는 어느 정도 천진난만하고 낭만적 의미를 띤 결구로 종요 필법
에서 나온 것이다. 초당 이래 다투어 왕희지 서예를 배우고 종요 서예는 거의 버려두었다.
이옹은 시대 서풍을 뛰어넘어 종요 서예를 중시하였다. 그는 종요 계통 구체 북조 각석에
서 소박하고 천진한 미를 발견하였다. 이는 대체로 북비를 본받으면서도 왕희지의 연미한
서풍으로 쓴 것과는 전혀 다른 심미 정취이다. 그의 심미의식은 이미 당시 사람들 울타리를
뛰어넘었다고 볼 수 있다. 그는 이미 새로운 복고의 창조 정신으로 당시 숭상하였던 서예

풍격과는 다른 자신의 면모를 나타내었다. 그의 서예 풍격은 자태·필세에서 종요 법도를 비교적 많이 섞었고, 운필의 기필·수필·전절은 기본으로 '이왕' 필법을 완전히 계승하였다.

〈이사훈비〉는 전체적으로 행서이나 단지 간혹 몇 글자의 초서가 섞여 있다. 필세는 활발하고, 신채는 날아오르며, 점과 필획은 맑고 굳세며, 자태는 공교함과 졸함을 겸하여 무궁한 맛을 자아낸다. 그러므로 송나라 구양수는 다음과 같이 말하였다.

> 내가 처음 이옹 글씨를 얻어 보고 그렇게 좋아하지 않았다. 그러나 이옹이 글씨로 스스로 이름을 얻었으니 반드시 여기에 깊은 정취가 있으리라 의심하였다. 오래 보고 마침내 다른 글씨가 미치지 못함을 알았다. 얻은 것이 가장 늦었기 때문에 좋아함이 더욱 돈독하였다. 이것을 친구 사귀는 것과 비교하면 처음에 어려워야 합함도 반드시 오래가는 것과 같다. 내가 비록 이옹 글씨에서 필법을 얻었으나 글씨는 절대로 서로 같지 않다. 이는 어찌 필의를 얻고 형태를 잊은 것이 아니겠는가? 이옹 글씨를 봄으로 인하여 종요·왕희지 이래 내려온 필법을 추구하면 모두가 통할 수 있다. 그러나 이것은 유독 이옹 글씨에만 그러한 것이 아니다. 글씨를 배우려고 하는 이는 하나를 얻어 가히 그 나머지를 통할 수 있어야 한다. 나는 우연히 이옹 글씨를 통하여 이것을 얻었을 뿐이다.[9]

이를 보면, 구양수는 이옹의 깊은 정취가 있는 곳, 즉 이른바 '자법字法'을 깨달았음을 알 수 있다. 이옹은 종요·왕희지 이래 필법을 겸하였으며, 결코 단지 '이왕' 계통에서만 공부한 것이 아니므로 자태 안에 매우 풍부한 의미를 함유하면서 천진하고 질박한 깊은 정취를 나타낼 수 있었다. 이는 그가 53세에 쓴 〈녹산사비〉, 58세에 쓴 〈법화사비〉, 65세에 쓴 〈이수비〉에서도 충분하게 펼쳤다.

청나라 유희재는 『예개』권5 『서개』에서 다음과 같은 말을 하였다.

> 이옹 글씨는 기운이 높고 기이하며, 어려운 것은 특히 하나의 점과 필획이 모두 벽돌을 던져 땅에 떨어뜨리는 것과 같아 사람들이 감히 헛된 교만의 뜻으로 헤아릴 수 없도록 하였다.[10]

9) 歐陽脩, 『試筆·李邕書』: "余始得李邕書, 不甚好之. 然疑邕以書自名, 必有深趣. 及看之久, 逐爲他書少及者, 得之最晩, 好之尤得, 譬猶結交, 其始也難, 則其合也必久. 余雖因邕書得筆法, 然爲字絶不相類. 豈得其意而忘其形者邪. 因見邕書, 追求鍾王以來字法, 皆可以通, 然邕書未必獨然. 凡學書者, 得其一, 可以通其餘. 余偶從邕書而得之耳."

10) 劉熙載, 『藝槪·書槪』卷五: "李北海書氣高異, 所難尤在一點一畫皆如抛磚落地, 使人不敢以虛憍之意擬之."

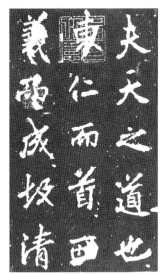

녹산사비麓山寺碑 법화사비法華寺碑 이수비李秀碑

이는 독첩·임첩을 통해 깊이 깨달아 마음으로 얻은 말이다. 이옹의 용필은 기필·수필·전절이 침착하고 착실하며, 필획 중간은 탄력과 운동감이 풍부하여 곧게 뻗는 필획이 매우 적게 나타난다. 이러한 형태는 절주가 안정하고 침착하며 골기와 필력이 충만할 뿐만 아니라 풍부한 탄력성을 나타낸다. 이는 바로 이옹 용필의 특징이다. 위에서 열거한 〈녹산사비〉·〈이수비〉는 후기 작품으로 이전 〈이사훈비〉에 비해 더욱 군세고 혼후함을 느낄 수 있다.

이옹은 침착하고 착실하며 탄력성이 풍부한 용필과 너그럽고 천진하며 질박한 정취를 함유한 자태에 오른쪽 위 모서리를 향해 추어올리고 가로로 향해 펼치는 필세를 더하여 자신의 풍격을 창조하였다. 동기창이 "이옹은 코끼리 같다."[11]라고 한 것은 실제로 생동한 형상을 적절하게 평가한 말이라 하겠다.

특히 가치가 있는 것은 〈녹산사비〉이다. 이 작품의 묘한 곳은 초서·행서·해서를 한 작품에 섞으면서도 글씨마다 독립적이고, 필치는 끊어졌으나 필의는 연결된 필세로 시종 관철하였다는 것이다. 글자 사이의 자태는 대소·금종·기정의 변화를 통해 대립하면서도 서로 의존하고 당기는 필세에서 연계를 가지면서 혼연일체를 이루었다. 이는 매우 협조적이면서 특수한 정취를 갖춘 작품이다. 이것도 이옹이 대담하게 성공한 창조이다.

11) 董其昌, 『畫禪室隨筆·評舊帖·跋李北海縉雲三帖』: "北海如象."

이옹 서예는 수나라 서예 풍격에서 당나라 서예 풍격으로 변천하는 과정에서 결정적이면서도 중대한 질적 변화를 발생시킨 시기에 처해 있었다. 그는 '이왕' 법도에서 어느 정도 벗어났고, 서예미 가치가 변천하는 중요한 신호탄을 쏘아 올렸다. 서예 발전은 반드시 별도로 새로운 길을 찾아야 한다. 따라서 반드시 당나라의 특유하고 선명한 시대 특징을 갖춘 서예 풍격을 갖추어야 한다. 줄곧 '이왕' 형체·필세·필법만 추구하거나 초당 형식만 답습하여 글씨를 배우는 길에서 벗어나야 하는데, 여기에는 서예미의 전형에서 벗어나는 것도 포함한다. 이옹은 대담하고 탁월한 식견으로 중대한 역사적 의의를 갖춘 큰 걸음을 내딛었다. 이러한 걸음은 이후 안진경이 성공적으로 당나라 서예 풍격을 창립하는 데에 큰 작용을 하였다고 말하지 않을 수 없다.

> 이옹은 마치 잠깐 부자가 된 소시민이 거동은 강인하고 굳세나 예절은 생소한 것과 같다.[12)]

> 이옹은 처음에 왕희지를 스승으로 삼아 옛날 습관에서 벗어나 필력이 더욱 새롭고, 글씨를 쓸 때 뻣세며 솟은 모양을 하여 마침내 군색하고 핍박한 데로 빠졌다. 법도로 대성을 했으나 특별히 한도를 넘었다. 이는 행서·해서의 처음 변함이다.[13)]

여기에서 "거동은 강인하고 굳세다."와 "마침내 군색하고 핍박한 데로 빠졌다."는 말은 심한 것 같으나 이옹의 서예는 뜻을 따라 자연스럽게 할 수 없는 결함을 확실하게 가리킨 것이다. 미불·항목이 이러한 비평을 제시한 것은 '이왕' 계통 서예 풍격과 주로 '이왕'을 법도로 취한 지영·우세남·저수량·이세민 등의 서예를 근거로 삼았다. 지영은 가법을 지키고 선양했고, 우세남·저수량은 정미하게 왕희지 서예를 연구하여 비록 변화가 있었으나 결구·형식은 아직 왕희지 서예를 벗어나지 못하였다. 이옹은 첨예한 뜻으로 변화를 구했고 새로움을 표방했으며, 형체·필세·제안에서 강한 새로운 풍을 창신하고 새로운 법도의 의식을 세웠다. 그러므로 마음은 손에 도달하니, 작품은 강하고 새로운 자태를 반영하였다. 이는 이옹의 서예에서 반영하였을 뿐만 아니라 안진경·유공권 해서 비각에서도 모두 느낄 수 있다. 이른바 당나라 사람의 '상법'이 '진운'과 다른 점은 바로 여기에서 체현되었다. 진나라 사람의 '운'은 천성에서 나와 법도를 함유하였으나 당나라 사람의 '법'은 첨예한 뜻으로 구한 것이다.

12) 米芾, 『書史』: "李邕如乍富小民, 擧動强屈, 禮節生疏."

13) 項穆, 『書法雅言·正奇』: "李邕初師逸少, 擺脫舊習, 筆力更新, 下手挺聳, 終失窘迫, 律以大成, 殊越彀率. 此行眞之初變也."

이는 자각적이고 의식적으로 법도를 추구한 것이다. 이옹과 초당사대가는 '이왕'에서 확실히 멀리 떨어졌으나 결국 '이왕'의 기본에서 아직 벗어나지 못하였다. 이는 점과 필획 및 결구에서 분명히 나타난다. 그러나 안진경·유공권은 매우 멀리 달아났고, 창조한 형체도 매우 특별하였다. 당나라 사람의 높은 법도의 관념과 풍격의 창조의식을 체현한 '안체'·'유체'는 당나라 풍격의 전형을 수립하였다. 그러나 송나라 미불은 오히려 이로부터 고법은 완전히 없어졌다고 하였다. 이는 서로 다른 예술관이 필연적으로 나타내는 서로 다른 결론이다. 미불은 고법이라는 입장에서 안진경·유공권을 질책한 것이다. 그러나 역사의 발전 각도에서 보면, 안진경·유공권은 역사에서 탁월한 공헌을 하였고, 이에 비해 이옹은 오히려 보수적인 면이 뛰어났다고 하겠다.

이옹 서예는 〈녹산사비〉·〈이수비〉가 가장 둥글고 혼후하며 웅장하여 초당 이래 장기간 유행했던 전아하고 수려한 격조를 타파하면서 아래로 안진경을 열어주었다. 이는 이옹이 당나라 서예 풍격사에서의 위치라 하겠다.

3. 안진경·유공권

'안체'의 성공과 의의는 결코 개인에 국한된 것이 아니라 서예사에서 위대한 의의가 있다. 안진경의 출현은 오로지 '이왕'만 서예사에서 아름답게 여기는 것이 아니라 후세에 '이왕'·안진경·유공권을 칭송하며 서예의 원천으로 받들었다. 유공권이 송·원·명·청·민국 및 현대에 이르기까지 심원한 영향을 준 것은 '이왕'에 뒤지지 않았다.

안진경顔眞卿, 709~785은 자가 청신淸臣이고 경조만년京兆萬年(지금의 섬서성 西安) 사람으로 당 중종 때 태어나 덕종 때 죽었다. 당 현종 개원 연간713~741 진사에 합격하여 전중시어사가 된 뒤 양국충의 미움을 받아 평원태수로 나갔던 까닭에 안평원顔平原이라 불렸다. 이후 다시 수도에 들어와 이부상서·태자태사를 지내고 노군개국공에 봉해졌기 때문에 안노공顔魯公이라 불렸다. 안진경의 서예 연원은 다음과 같이 몇 가지로 정리할 수 있다.

첫째, 안진경은 낭야 안씨의 후예이고, 안씨는 관료·학자의 집안으로 조상들은 모두 글씨를 잘 썼다. 예를 들면, 진나라 안등지는 양흔의 『채고래능서인명』기록에 있고, 양나라 안협은 글씨를 잘 썼으며, 북제 안지추는 훈고학·음운학에 뛰어나 『안씨가훈』을 저술하여 큰 영향을 주었다. 이후 수나라 안사노와 당나라 안사고는 모두 문장·서예로 유명하였고, 훈고학에 뛰어났다. 안근례·안소보·안원손도 이와 같았고, 서예는 특히 전서·주문·초예에 뛰어났다. 부친 안유정은 사학詞學·초예에 뛰어났고, 외숙부 은씨에게 배웠다. 안진경 모친

계통 또한 관료·문인 집안으로 대부분 서화에 뛰어났다. 예를 들면, 은령명은 무측천 때 사람으로 해서로 쓴 〈배경민비〉가 전해진다. 청나라 섭창치는 『어석』에서 그의 글씨는 구양순과 나란히며, 그의 아들 은중용은 전서·예서를 잘 썼는데 특히 서서籀書에 뛰어나 〈이신부비〉·〈마주비〉 등이 전해지고 있다고 하였다. 이를 보면, 안진경 글씨에 전서·주문의 기운이 있고, 해서 결구에 항상 전서 필법 구조가 섞여 있으며, 큰 글씨와 비판은 부계·모계의 선인들 전통의 훈도와 큰 관계가 있음을 알 수 있다. 이는 '안체' 서예 풍격을 구성하는 요소의 하나이다.

둘째, 저수량·장욱에게서 필법을 얻었다. 저수량 글씨는 청아하고, 용필은 활발하고 윤택하면서 굳세며, 결자는 평화롭고 또렷하다. 장욱 해서도 초당 일파로 우세남과 가까워 용필은 평온하고, 형체·필세는 포만하다. 안진경 글씨의 운필이 활발하고 교묘한 곳은 저수량 필의를 함유하였고, 자태가 포만하고 단정하며 근엄한 곳은 장욱 필의가 있다. 44세에 쓴 〈부자묘당기잔비〉는 저수량·장욱의 영향이 분명하게 나타난다. 이 중에서 개성 풍격은 이미 처음으로 규모를 이루어 아직 정형을 이루지 못하였다. 같은 해에 쓴 〈다보탑감응비〉는 이전보다 결자는 평평하고 고르며, 가로획은 가늘고 세로획은 굵으며, 점과 필획은 일률적이나 실제는 산가지와 같아 후세 인쇄체의 종주가 되었다.

셋째, 멀리서 왕희지 법도를 취하고, 가까이 이옹의 웅건하고 혼후함을 융합하였다. 이에 대해 소식은 다음과 같이 말하였다.

> 안진경이 평생 쓴 비문에서 오직 〈동방삭화찬〉만 맑고 웅장하였을 뿐이다. 글자 간격이 조밀하면서 맑고 심원함을 잃지 않았다. 이후 왕희지 〈동방삭화찬〉을 보고 안진경이 글자마다 이것을 임서했다는 것을 알았다. 글씨는 비록 크기가 서로 현격하게 다름에도 불구하고 기운은 완미하였다. 스스로 글씨에서 얻은 것이 아니라면 이를 말하기가 쉽지 않다.[14]

안진경 〈동방삭화찬〉은 46세에 쓴 작품으로 왕희지 소해서 〈동방삭화찬〉과 대조하면, 확실히 소식이 말한 것과 같다. 안진경은 젊어서 저수량을 배웠던 까닭에 용필은 청아하고 수려하며 윤택하다. 그러나 웅건하고 혼후하며 소박한 것은 왕희지 소해서 〈동방삭화찬〉과 이옹 후기 서예에 나타나는 새로운 기상을 겸하였기 때문이다. 전해지는 안진경 작품을 고찰하면, 실제로 이로부터 산가지와 같은 격조를 벗어나 웅건하고 혼후하며 소박한 경지로 향하는

14) 蘇軾, 『東坡題跋·題顔魯公書畫贊』: "顔魯公平生寫碑, 惟東方朔畫贊爲淸雄, 字間櫛比而不失淸遠, 其後見逸少本, 乃知魯公字字臨此, 書雖小大相懸, 而氣韻良是. 非自得於書, 未易爲言此也."

중요한 걸음을 내딛었음을 알 수 있다.

안진경과 동시대 서호 글씨는 필세·자태로 보면, 분명히 이옹의 요소를 법도로 취했으나 종종 생경하고 구속되어 막힘이 나타나며, 기세는 통하거나 유창하지 않기 때문에 예술적 감동이 적다. 이에 대해 청나라 양헌은 『평서첩』에서 다음과 같이 말하였다.

서호 글씨 필획의 양 머리는 힘을 써서 침착함은 이옹 같으나 생동함이 떨어진다.[15]

서호와 이옹·안진경 서예를 비교하면, 서로 같음이 많은 곳을 발견할 수 있다. 안진경이 이옹의 서예를 융합한 것은 서호보다 뛰어났으니, 즉 전체 필세가 통하고 유창하다는 점이다. 당나라 사람 글씨는 이옹 이후 필획의 양쪽 머리에 힘을 주지 않음이 없었고, 점과 필획의 절주는 양쪽 머리에 힘을 준 것과 가운데 경중·제안의 변화와 운동 속도에서 비롯되었다. 이러한 용필법과 중후한 점과 필획 형태는 초당 서예가 구양순·우세남·저수량의 해서에서 비록 이미 존재하였으나 아직 두드러지지 않았고, 일반적으로 비교적 평화로웠다. 이옹 용필은 점과 필획의 기필·수필·전절에 특히 힘을 주었고, 용필 동작으로 조성된 형태도 매우 두드러지며, 필력은 밖으로 드러나고 필법 표현을 보여 주는 의식을 강화하였다. 이후 서호·안진경·유공권 등은 모두 이와 같았다. 이러한 용필 특징은 바로 당나라와 진나라 필법이 다른 중요한 특징이다.

이외에 이옹의 점과 필획이 착실하고 중후한 것은 모두 행서의 필세에서 나타났다. 전해지는 작품에서 아직 개성 풍격의 해서작품을 볼 수 없고, 단지 〈녹산사비〉에 섞여 나타나는 일부 해서에서 그러한 면모를 알 수 있을 뿐이다. 그리고 〈단주석실기〉는 단지 북비를 모방한 것으로 볼 수 있을 뿐 그의 전형적 풍격의 대표가 되기에는 부족하다. 안진경에 이르러 웅혼하고 소박한 해서의 법도와 정취는 정식으로 확립되었다. 그는 해서에서 뜻을 세워 경영하여 용필·결구에서 모두 법도를 완비했다. 용필에서 기필·수필·전절은 모

이옹, 단주석실기端州石室記

15) 梁巘, 『評書帖』: "徐書畫之兩頭用力, 沈著同北海, 而遜其生動."

두 가볍고 초솔하지 않았으며, 대부분 원필을 운용하여 힘써 혼후함을 추구하였다. 이 점은 장욱에게 전수한 것이다. 장욱이 안진경에게 전수한 것은 외숙부 육언원이 말한 것이다.

> 장욱은 "내가 전수한 필법은 외숙부 육언원에게 얻은 것이다."라고 하면서 이르기를 "내가 옛날에 글씨를 배울 때 비록 공부가 깊었으나 어쩐 일인지 글씨가 특별히 묘함에 이르지 않았는데, 뒤에 저수량이 '용필은 마땅히 인인니처럼 해야 한다.'는 말을 들었다. 생각하여도 깨닫지 못하였다가 이후 강이나 섬에서 우연히 모래가 평평하고 땅이 고요한 것을 보고는 기쁜 마음으로 글씨를 쓰고자 하였다. 이에 우연히 날카로운 칼끝으로 획을 그어 글씨를 썼는데, 굳세고 험절한 형상이 밝고 날카로우며 아리따웠다. 이로부터 용필은 추획사와 같이 필봉을 감추면 필획은 침착해진다는 것을 깨달았다. 마땅히 용필은 항상 종이 뒤까지 침투하려고 해야 하니, 이는 공력을 이룸이 다함이다."라고 하였다.[16]

안진경이 스스로 체를 이룬 작품의 용필은 모두 둥글고 혼후하면서 침착하고 굳세며 강한 필력이 있어 초기 용필의 맑고 아름다운 것과는 같지 않다. 이는 마땅히 첨예한 뜻으로 추획사·인인니의 장봉 효과를 추구한 결과이다. 결구는 힘써 포만함을 추구하여 대부분 포위하는 형세를 취했으며, 저수량이 밖으로 펼치는 형체·필세와 크게 정취가 달랐다. 따라서 안진경 글씨는 글자마다 웅건하고 혼후하며 무겁게 응축되었다. 그러므로 미불은 다음과 같이 평하였다.

> 안진경 글씨는 항적이 갑옷을 걸어 놓고, 번쾌가 밀치며 돌진하면서 강한 쇠뇌를 당기려 하고, 쇠기둥을 세우려 하는 것처럼 뛰어나 범할 수 없는 기색이 있다.[17]

이러한 경지는 실제에 있어서 위에서 기술한 형식 표현의 특징이 그렇게 만든 것이다. 그리고 안진경의 이러한 서예미 경지는 본인의 기질·개성·심미관을 반영한 것이기도 하다.

안진경은 작품마다 서로 다른 정취를 나타내었는데, 이를 크게 두 종류로 나눌 수 있다. 하나는 중심이 가운데 있고, 형체는 대부분 네모난 형을 하고 있는 것이다. 다른 하나는 중심이 위에 편중되고, 자형은 대부분 길게 한 것이다. 전자에 속하는 작품으로 〈마고선단기〉·

16) 顔眞卿, 『述張長史筆法十二意』: "長史曰, 余傳授筆法, 得之老舅彦遠. 曰, 吾昔日學書, 雖功深, 奈何迹不至殊妙, 後聞於褚河南, 曰, 用筆當須如印印泥. 思而不悟, 後於江島, 遇見沙平地靜, 令人意悅欲書, 乃偶以利鋒畫而書之, 其勁險之狀, 明利媚好, 自玆乃悟用筆如錐畫沙. 使其藏鋒, 畫乃沈著. 當其用筆, 常欲使其透過紙背, 此功成之極矣."
17) 米芾, 『書評』: "顔眞卿如項籍掛甲, 樊噲排突, 硬弩欲張, 鐵柱將立, 傑然有不可犯之色."

중심은 가운데 있고 모난 형체를 한 안진경의 서예 풍격 작품 비교

마고선단기麻姑仙壇記

안가묘비顏家廟碑

송경비宋璟碑

대당중흥송大唐中興頌

중심은 위에 편중되고 자형은 길게 한 안진경의 서예 풍격 작품 비교

동방삭화찬東方朔畫贊

장회각비臧懷恪碑

곽가묘비郭家廟碑

안근례비顏勤禮碑

〈안가묘비〉·〈송경비〉·〈대당중흥송〉 등이 있다. 후자에 속한 작품이 비교적 많은데, 예를 들면 〈동방삭화찬〉·〈장회각비〉·〈곽가묘비〉·〈안근례비〉 등이 있다. 전자에 속한 작품은 중심이 가운데에 있어 시각적으로 중량감이 있고, 소박한 정취가 많이 나타난다. 이 중에는 이옹의 영향이 있는 것도 있으나 단지 이옹이 위로 치킨 필세를 안진경은 평정하고 단정하게 썼을 뿐이다. 후자의 작품은 중심이 위에 편중되어 형체가 높고 크면서 웅건하고 혼후한 가운데 연미한 자태를 나타내었다.

안진경 작품에서 〈장회각비〉는 비교적 특수하다. 결구는 습관을 타파하여 안은 긴밀하고 밖은 펼치는 수법을 채용했으며, 아울러 점과 필획은 파리하고 굳세며 소쇄한 자태를 나타내었다. 만당의 유공권은 바로 이로부터 진일보하여 이른바 '유체'의 서예 풍격을 수립하였다.

유공권柳公權, 778~865은 자가 성현誠懸이고 경조화원京兆華原(지금의 섬서성 耀縣) 사람이

다. 벼슬은 시서학사·중서사인·간의대부·공부시랑·태자빈객을 거쳐 태자소사에 이른 뒤 태자태보로 벼슬을 사양하고 물러났다. 하동군공에 봉하였다.

유공권이 47세에 쓴 해서 〈금강경〉을 보면, 이미 일가의 서체를 이루었음을 알 수 있다. 그의 글씨는 안진경에게서 나와 구양순 결구의 기이하고 험절함을 합하였다. 필법은 '안체'를 계승했으나 점과 필획은 살진 것을 파리한 것으로 바꾸었고, 둥글며 혼후한 것은 모나고 둥근 것을 서로 섞어 변화시켰으며, 필봉을 예리하게 나타내었다. 갈고리 형태는 여전히 안진경과 같으나 비교적 파리하고 길며, 파책은 '안체'의 안미雁尾와 같으나 파리하고 길게 변화시켰다. 결구는 포위형을 밖으로 펼치는 형으로 바꾸었을 뿐만 아니라 중궁의 긴밀함과 바깥 둘레의 흩어짐을 강한 대비로 나타내었다. 이와 동시에 위는 긴밀하고 아래는 성근 선명한 대비를 조성하였고, 글자의

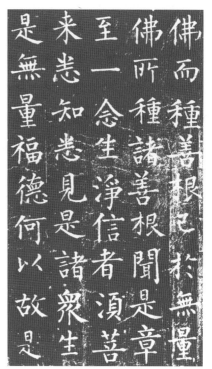

유공권, 금강경金剛經

중심은 위에 치우쳤다. 이러한 결구는 왕헌지에게 얻고 구양순의 험절한 필세를 합한 것이다. 이상의 특징으로 '유체'와 '안체'를 비교하면, 전자는 소산하고 후자는 굳세면서 긴밀하며, 전자는 맑고 파리하며 후자는 웅건하고 혼후하며, 전자는 기이하고 험절하며 후자는 평평하고 바르며, 전자는 길고 후자는 단정하면서 모나며 각각 문호를 열었다. 뜻을 세워 구성하고 용필은 자른 듯이 한 것이 '유체'의 양대 특징이다. 결구는 기이하고 가파름을 추구하여 평평하고 바른 것을 피하였으며, 용필은 굳세고 파리한 것을 추구하여 힘이 풍요롭고 살진 것을 피했으니, 이는 안진경 울타리에서 벗어난 양대 특징이다. '유체'의 성공은 이상의 노력이 이미 극단으로 향한 것이라 하겠다. 그는 또한 이러한 극단의 특징으로 자신의 서예 풍격을 창립하였다. 그러나 미불은 유공권에 대해 다음과 같이 평하였다.

글자의 팔면은 오히려 해서에서 보이는 것이니, 크거나 작음은 각자 스스로 분별이 있다. 지영도 팔면이 있으나 이미 종요 필법보다 적으며, 정도호·구양순·우세남 필법이 비로소 균등하였으나, 고법은 없어졌다. 유공권은 구양순을 스승으로 하였으나, 심원함에 훨씬 이르지 못하여 추하고 괴이한 악찰의 종주가 되었다. 유공권 때부터 비로소 속서가 있게 되었다.[18]

미불은 고법을 옹호하는 태도에서 고법은 구양순·우세남에 이르러 이미 상실되어 거의 없어졌고, 유공권도 구양순에게 멀리 미치지 못했던 까닭에 악찰의 종주가 되어 유공권 이후 서예는 세속을 좇았다고 지적하였다. 옛날은 우아하고 지금은 속되다는 것은 일반적 도리이나 지금의 속됨은 다음 날에는 우아함이 될 수 있다. '유체'는 이후 천년동안 영향을 주면서 고전으로 받들어졌고, 필법도 고법으로 보고 있다. 그러나 미불은 종요·왕희지의 법도로 '유체'를 속되다고 했으나 유공권의 기식·풍격·정신은 오히려 크게 칭찬할 만하다.

> 유공권은 깊은 산의 도사가 수양을 이미 이루어 정신과 기운이 맑고 굳세며 한 점의 속기가 없는 것과 같다.[19]

이 또한 미불이 평한 것으로 앞에서 한 말과 모순인 것 같으나 실제로는 서로 다른 각도에서 말한 것이다. 이에 대해 동기창은 좋은 말을 하였다.

> 유공권 글씨는 힘을 다해 왕희지 법도를 변하였으니, 〈난정서〉 면목과 서로 같게 하지 않으려고 하였다. 이른바 "정신이 기이하게 변하는 것은 썩은 냄새를 만든다."는 것이므로 이를 떠났을 뿐이다. 범인이 글씨를 배우는데 자태로 연미함을 취하니 이를 이해할 수 있는 사람이 드물다. 나는 우세남·저수량·안진경·구양순에서 모두 열의 하나를 방불하게 하였다. 유공권을 배움으로부터 비로소 용필이 예스럽고 담담한 곳을 깨달았다. 지금으로부터 나아가면 유공권 법도를 버리지 않고 왕희지를 좇을 것이다.[20]

이는 '유체'의 심미와 역사적 가치를 말한 것이다. 당나라 서예 법도 창립은 이옹을 선도로 삼고, 안진경에 이르러 성립되었으며, '유체'는 '안체'의 변격이다. 안진경의 공로는 막대하며 서예사에서의 영향도 가장 컸다.

18) 米芾, 『海嶽名言』: "字之八面, 唯尚眞楷見之, 大小各自有分. 智永有八面, 已少鍾法. 丁道護歐虞筆始勻, 古法亡矣. 柳公權師歐, 不及遠甚, 而爲醜怪惡札之祖. 自柳世始有俗書."

19) 米芾, 『書評』: "柳公權如深山道士, 修養已成, 神氣清健, 無一點塵俗."

20) 董其昌, 『畫禪室隨筆·評書法』: "柳誠懸書極力變右軍法, 蓋不欲與禊帖面目相似. 所謂神奇化爲臭腐, 故離之耳. 凡人學書, 以姿態取媚, 鮮能解此. 余於虞褚顔歐, 皆曾彷彿十一. 自學柳誠懸, 方悟用筆古淡處. 自今以往, 不得舍柳法而趨右軍也."

제4절 성정을 펴낸 당나라 서예 풍격

1. 장욱·회소

당나라는 봉건사회의 전성기로 문예에서 생기발랄한 현상을 나타내었다. 이 시기에 서예는 법도의 건설과 성정의 창조라는 두 가지 노선이 상부상조하며 발전하였다. 이는 마치 시에서 '시성詩聖' 두보와 '시선詩仙' 이백과 같다. 전자는 현실주의이고, 후자는 낭만주의이다. 두보는 시율과 법도를 준수하고 전고의 정확성을 주의하며 각고의 노력을 통해 시구를 제련하였다. 아울러 넓게 배워 좋은 것을 선택하여 따르고 여러 서체를 겸비하며 고금의 시를 집대성하여 위대한 시인이 되었다. 이에 반해 이백은 성률聲律을 버리고 대부분 고체시를 지어 재기가 높고 표일하며 변화가 무궁하다. 그는 근체시를 잘 짓지 못하는 것이 아니라 실제로는 근체시에서 오언·칠언절구에 정묘하여 인구에 회자되고 오랫동안 암송하며 전해지는 명작이 많이 있었다. 시는 천성에서 나왔고 성률을 버리며 속박 받길 원치 않았다. 따라서 시에서 나타나는 풍부한 상상력은 비교할 사람이 없었다.

당나라 서예가에서 안진경은 두보, 장욱은 이백과 같다. 안진경은 종요·왕희지 이래 전통을 창조적으로 계승하고 선양하였으며, 시대의 심미경향을 파악하여 자신의 기질·성정을 내용으로 삼아 웅건하고 혼후하며 위대한 서예 풍격을 창립하였다. 아울러 형식 표현의 기교에서 '당법'의 전범을 확립하여 후세에 심원한 영향을 주었다. 이에 반해 장욱은 비록 견실한 기초를 갖추고 왕희지 법도를 제련하였으나 천성이 방탕하고 구속받지 않았으며 삼가 법도를 지키는 것을 원치 않았던 까닭에 광초서로 써서 방종한 성정을 나타내는 것으로 즐거움을 삼았다. 일반적 이치를 멀리 초월한 그의 창작을 당시 '장전張顛'이라 불렀다. 그의 광초서는 성정의 표현 능력을 극치로 발휘하였다. 그의 글씨는 회소의 광초서와 더불어 당나라에서 성정의 표현을 창조하는 최고의 성취로 상징하고 있다.

장욱은 자가 백고伯高이고 소주오蘇州吳(지금의 강소성 蘇州) 사람으로 생졸연대는 자세치 않으나 성당시기에 활동하였다. 처음 상숙위를 지낸 뒤 금오장사金吾長史(일작 率府長史)를 지냈기 때문에 장장사張長史라 불렀다. 그는 외숙부 육언원에게 필법을 전수받았는데, 이에 대해 당나라 노휴는 『임지결』에서 다음과 같이 말하였다.

> 장욱은 "지영이 양자강을 건너감으로부터 해법도 따라서 건너갔다."고 하였다. 지영은 왕희지·왕헌지 후손으로 가법을 얻어 우세남에게 전수했고, 우세남은 육간지에게 전했으며, 육간지는

아들 육언원에게 전했다. 육언원은 나의 외숙부로 나에게 전수했다.[1]

이를 보면, 장욱 서예는 당나라 우세남 계통임을 알 수 있다. 앞에서 서술한 안진경의 『술장장사필법십이의』에서도 장욱 외숙부 육언원이 일찍이 저수량 용필법에 대한 가르침을 받았다는 기록이 보인다. "용필은 마땅히 인인니처럼 해야 한다. …… 이에 우연히 날카로운 칼끝으로 획을 그어 글씨를 썼는데, 굳세고 험절한 형상이 밝고 날카로우며 아리따웠다. 이로부터 용필은 추획사와 같이 필봉을 감추면 필획은 침착해진다."[2] 이를 보면, 장욱 서예는 육언원을 통해 저수량의 영향을 다소 받았음을 알 수 있다. 전해지는 작품 〈낭관석주기〉를 보면, 우세남 법도를 기본으로 삼아 대략 저수량 필의를 함유하였음을 알 수 있다.

장욱, 낭관석주기郎官石柱記

장욱은 서예의 연원이 있고, 해서·초서의 공력은 모두 매우 심후했는데, 초서로 명성이 높았다. 그러나 그는 안진경에게 필법을 전수할 때 해서·초서를 함께 쓰도록 하였다.

> 글씨는 능숙함을 구하고, 또한 해서·초서를 전공해야 한다. …… 해서·초서의 용필은 모두 추획사와 같고, 점과 필획이 깨끗하고 아리따우면 도리가 이른 것이다.[3]

이를 보면, 그가 비록 초서로 명성을 떨쳤지만 해서·초서의 내재 관계에 대해 심각한 인식이 있었음을 알 수 있다. 해서는 밖으로 향해 기운을 관통하는 형식의 정태적 표현이고, 초서는 밖으로 향해 기운을 관통하는 형식의 동태적 표현이다. 설령 표현의 특징은 이와 같이 현저한 차이가 있지만 필법은 본질에서 일치한다. 장욱은 해서에서 필법을 정련시키고

1) 盧攜, 『臨池訣』: "吳郡張旭言, 自智永禪師過江, 楷法隨渡. 永禪師乃羲獻之孫, 得其家法, 以授虞世南, 虞傳陸柬之, 陸傳子彦遠, 彦遠, 僕之堂舅, 以授余."
2) 顏眞卿, 『述張長史筆法十二意』: "用筆當須如印印泥. …… 乃偶以利鋒畫而書之, 其勁險之狀, 明利媚好, 自茲乃悟用筆如錐畫沙. 使其藏鋒, 畫乃沈著."
3) 顏眞卿, 『述張長史筆法十二意』: "書之求能, 且攻眞草. …… 眞草用筆, 悉如畫沙, 點畫淨媚, 則其道至矣."

정미함에 이르렀기 때문에 초서를 성정에 맡겨 자유자재로 쓰더라도 법도를 잃지 않았다. 따라서 그는 후학을 지도할 때 해서·초서를 함께 중시함을 강조하였다. 장욱의 가르침을 받은 학생은 많으나 뒤에 명성을 남긴 사람으로 서호·안진경 등이 있다. 안진경은 해서·행서에서 탁월한 성취를 이루었고, 특히 해서는 당나라 법도의 전형을 확립하여 천년의 모범을 이루었다. 이외에 회소는 장욱의 학생 오동에게 필법을 전수받고 초서에 별도로 하나의 서예 풍격을 창조하여 장욱과 함께 '전장취소顚張醉素'라 불렸다.

장욱은 심후한 해서의 공력이 있었으나 그가 추구한 것은 오히려 고도의 초서를 지향하였을 뿐만 아니라 그의 천재성을 발휘하여 초서의 극단인 광초서에 이르렀다. 이는 마치 서위의 대사의화나 이백의 시가와 같이 이미 견실한 공력과 기초를 필요로 하고, 더욱 필요한 것은 대담한 담력과 영감이다. 일반적 예술 경지와 창작 심리상태가 아니어야 비로소 이러한 경지에 도달할 수 있다.

> 성정이 미친 듯 표일함을 세워 고금에서 뛰어났다.[4]

> 웅건하고 표일한 기상은 천성의 방종함이다. 또한 흥을 탄 이후 비로소 붓을 제멋대로 하여 혹 벽에 쓰거나 혹 병풍에 쓰면 모든 형상이 스스로 나타나 날아 움직이는 것 같다. 의론하는 이는 장욱 또한 왕헌지가 다시 나온 것이라 하였다.[5]

이는 동시대 사람의 평이기 때문에 마땅히 믿을 만하다. 여기에서 성정이 미친 듯 표일함을 세웠다는 것과 천성의 방종함이란 말은 장욱 성격 자체가 본래 이와 같다는 것이고, 웅건하며 표일한 기상은 천성을 창조한 것이다. 그가 쓴 기이한 형태가 천변만화하여 모든 형상이 스스로 나타난다는 것은 천재적 발휘와 필세와 흥취를 따라 자연스럽게 이루어짐을 나타낸 말이다. 채희종의 "장욱 또한 왕헌지가 다시 나온 것이다."는 말은 타당하지 않다. 왕헌지의 서예는 결코 이와 같이 광적인 자태나 기이한 경지가 없다. 이는 일반 사람들이 할 수 있는 것이 아니다. 장욱은 성정에서 또 다른 일면, 즉 미친 듯한 '전顚'이 있었기 때문에 비로소 대담한 담력과 영감으로 이러한 경지에 오를 수 있었다. 광초서는 특이한 천성에 의지하여 창조하는 것이므로 예로부터 이와 같이 높은 성취를 이룬 사람은 단지 네댓 명뿐이었다.

장욱은 술을 즐겨 이백·하지장 등과 '주중팔선'이라 불렸고, 이에 대해 두보는 일찍이

4) 呂總, 『續書評』: "立性顚逸, 超絶古今."
5) 蔡希綜, 『法書論』: "雄逸氣象, 是爲天縱. 又乘興之後, 方肆其筆, 或施於壁, 或札於屛, 則群象自形, 有若飛動, 議者以爲張公亦小王之再出."

「음중팔선가」를 지었다. 술을 즐긴 장욱은 미친 듯 표일한 천성으로 이성의 속박을 벗어나 초서에서 무르익은 정취를 발휘하였다.

> 장욱은 술이 거나하면 구속받지 않고 표일함을 좇으며 정신이 맑으니, 눈동자를 돌려 벽에 온전한 석회가 없고, 붓을 휘둘러 기운에 여흥이 있었다.[6]

> 장욱 글씨를 보는 이는 마치 구방고가 말을 보는 것처럼 형태를 닮은 사이에서 머무를 수 없다. 바야흐로 술이 거나하고 흥이 나서 뜻을 얻었을 때 필묵의 잘못을 알지 못하고 글씨에서 잊었다. 오히려 안을 보면, 용과 뱀이 크거나 작게 그 안에서 맥락을 이루고, 사납게 구름기운을 타고 신속하게 일어나 질풍과 기이한 비를 뿌리며, 천둥에 놀라고 번개를 치며 괴이함이 섞여 나오고, 기운과 연기가 나아가고 합하며, 갑자기 만 리를 앞에서 내치는 것은 모두 글씨이다. 어찌 애초에 붓과 종이에서 나타냄이 있었으랴![7]

이는 실로 뛰어난 묘사로 서예 정취의 경지를 말한 것이다. 특히 주의할 것은 두기·동유는 모두 장욱이 광초서를 창작하는 전제 조건이 술이 거나하였을 때라는 점이다. 술을 마신 뒤 참된 말을 토한다는 것은 바로 이러한 이치와 같다. 장욱은 술이 거나했을 때 광초서를 써서 흉중의 표일한 기운을 발설하였다. 행위는 조금도 거리낌이 없고, 담·병풍을 막론하고 닥치는 대로 글씨를 쓰니 천성의 참된 뜻이 필묵 사이에서 넘쳐흘렀다. 자신은 글씨에서 잊고 황홀한 사이에 오히려 크고 작은 용과 뱀이 구름을 타고 신속하게 일어나 비바람을 뿌리고 번개와 천둥을 치며 구름과 연기의 기운이 괴이하게 섞여 나왔다. 이때에는 작은 모호함도 오히려 분명해지고 평소의 모든 영화·근심·잡념을 잊으며 천성이 붓 아래에서 나타났다. 일단 술이 깬 뒤 다시 이러한 경지를 얻으려 하나 얻을 수 없다. 그러므로 동유는 다시 다음과 같이 말하였다.

> 그가 정신이 온전해져 바람과 구름은 그치고 괴이함은 숨으며 보는 것을 좇아 다시 지름길의 흔적이 없을 때 이르러서는 조금도 잘못됨이 없었다. 이는 옛날 밝은 자가 이미 이전을 잃은 것인가![8]

6) 竇臮·竇蒙, 『述書賦幷注』: "張長史則酒酣不羈, 逸軌神澄. 回眸而壁無全粉, 揮筆而氣有餘興."
7) 董逌, 『廣川書跋』: "觀其書者, 如九方皐見馬, 不可留於形似之間也. 方其酒酣興來得於意會時. 不知筆墨之非也. 忘乎書者也. 反而內觀, 龍蛇大小, 絡絡其中, 暴暴乎乘雲氣而迅起, 盲風異雨, 驚雷激電, 變怪雜出, 氣蒸煙合, 倏忽萬里則放乎前者, 皆書也. 豈初有見於豪素哉."
8) 上同書: "彼其全於神者也, 至於風止雲息, 變怪隱藏, 循視更無徑轍時, 一毫不得誤矣. 是昔之昭然者已喪其故耶."

장욱, 고시사첩古詩四帖

이를 보면, 장욱은 자신도 모르는 사이에 술이 거나하여 황홀한 지경에 머리에서 나타난 이미지를 글씨에 들이고는 술이 깨어난 뒤 이미지를 이미 잃어버려 추구하여도 얻을 수 없음을 알 수 있다. 한유는 장욱의 초서에 대해 더욱 구체적으로 설명하였다.

> 기쁨과 성남, 군색함과 곤궁함, 우울함과 슬픔, 즐거움과 편안함, 원한·사모·취함·무료함·불평 등 마음에서 움직임이 있으면 반드시 초서로 이를 펴내었다. 사물을 보고 산수와 벼랑 골짜기, 새와 짐승과 벌레와 물고기, 초목의 꽃과 열매, 해와 달과 별자리, 바람과 비와 물과 불, 번개와 천둥과 벼락, 노래와 춤과 싸움 등 천지 만물의 변화를 보고는 기쁘기도 하고 놀랍기도 한 것을 모두 하나같이 글씨에 담았다.9)

한유는 장욱 광초서가 함유하고 있는 풍부한 이미지에 대해서는 식견이 있었지만 이러한 경지를 창조하려면 반드시 갖추어야 할 창작 시기와 정신 상태에 대해서는 한 마디 언급도 없었다. 사실 술은 촉진제이다. '주중팔선'에는 시선 이백과 초성 장욱이 포함되어 있다. 이백은 술을 빌려 시흥을 펴내었기 때문에 그의 시에는 항상 술·달·여색이 들어 있다. 장욱은 술을 빌려 서예의 흥취를 펴내었기 때문에 천지만물과 풍운의 기상을 하나같이 서예에 깃들였다. 이들 모두 천진한 낭만주의의 극치를 이루었다.

장욱 〈고시사첩〉을 보면, 통쾌하고 방종하며 기운은 멈출 수 없고 이미지는 확실히 풍부함을 알 수 있다. 필획의 연관과 먹물의 고습·농담은 하나같이 자연에 맡겼고, 보통 사람은 상상하기 어려운 '광狂'을 갖추었으니, 이는 아마도 장욱이 평소 도달하기 어려웠을 것이다. 이는 분명히 광초서의 높고 어려운 정도를 보여 주는 작품이다. 진정 천진하고 낭만적 경지에 도달하려면 천성으로 글씨를 써야 하는데, 일반적 상태에서는 도달할 수 없다. 평소 머리에서 형성된 각종 잡념·의욕·법칙 등은 예술의 천성을 제약하여 자유로울 수 없다. 이에

9) 韓愈, 「送高閑上人序」: "喜怒, 窘窮, 憂悲, 愉佚, 怨恨, 思慕, 酣醉, 無聊, 不平, 有動於心, 必於草書焉發之. 觀於物, 見山水崖谷, 鳥獸蟲魚, 草木之花實, 日月列星, 風雨水火, 雷霆霹靂, 歌舞戰鬪, 天地萬物之變, 可喜可愕, 一寓於書."

반드시 어떤 방식을 빌려 구속을 벗어나 천성에 최대한의 자유를 주어야 한다. 장욱은 술을 선택하였다. 술이 거나할 때 이성을 물리친 뒤 심경은 정화를 얻고 뜻에 따라 필묵을 종횡으로 달리면 어떠한 구속도 없이 대담하게 내쳐 이미지가 번갈아 나타나 통쾌하고 유창한 경지에 이른다. 주의할 점은 술이 거나할 때 취해서는 결코 글씨를 쓸 수 없다는 것이다. 술이 거나할 때 글씨를 쓰면 천성의 발휘가 가장 좋은 정도에 도달하고, 이성을 물리친 뒤에도 오히려 다 없앨 수 없으므로 황홀한 사이에서 천성과 끊어진 것 같으면서도 다시 연결하는 묘한 관계를 유지할 수 있다. 이성의 잠재적 작용은 광초서로 종이 가득히 광적인 자태의 이미지를 표현했어도 법도를 잃지 않도록 한다. 따라서 장욱은 그간에 갈고 닦아 정미함에 이른 필법, 서예 형식의 구성, 점과 필획의 절주 파악 능력이 이때 이르러 최대한 창조성을 펼칠 수 있었다. 이 모든 것은 술이 깨어난 뒤 이성이 자리 잡았을 때는 추구하려 해도 얻을 수 없다. 그러므로 광초서 창조의 묘함은 천성과 이성, 흐리멍덩함과 깨어남 사이에 있고, 예술의 경지는 정말 묘함을 말로 할 수 없다. 작가는 이러한 시각·성정·상황에서 정신의 유쾌함과 심미의 쾌감을 얻으니, 이 또한 묘함을 말로 다할 수 없다.

회소懷素, 725~785는 장욱을 이어 두 번째로 나타난 광초서의 대가이다. 『중국서법대사전』에서 그는 현장 삼장법사의 문하생이라 하였는데, 이후 나온 『중국서법감상대사전』·『서화전각실용사전』 등에서는 모두 이 말을 따랐다. 『중국불학인명사전』을 보면, 당나라에 회소라 불리는 두 명의 승려가 있음을 알 수 있다.[10] 한 명은 경조 범씨의 아들로 10세에 현장에게 예를 차리고 출가했다. 불학 연구에 성취가 있었고 저술이 많았으며, 『사분율기』 10권을 지어 자신의 견해를 밝혔기 때문에 새로운 소疏라 일컬었다. 그의 설은 크게 유행하였고, 특히 촉롱에서 성행하였다. 그는 무측천 성력 원년(698)에 입적했으니, 향년 74세이다. 다른 한 명은 자가 장진藏眞이고 장주長洲[11] 사람으로 전錢씨의 아들이다. 박통하였고 문장을 잘 지었으며, 술을 즐기고 초서를 잘 썼다. 그는 당 덕종 정원원년(785)에 죽었다. 그러나 삼장법사 현장은 당 고종 인덕 원년(664) 2월 5일에 입적했으니, 향년 69세이다. 이를 보면, 속성이 범씨인 회소는 현장 문하생임을 의심할 여지가 없다. 그러나 초서의 대가 회소는 현장이 죽은 해와 80여 년의 차이가 나기 때문에 그의 문하생이 될 수 없음을 분명히 알 수 있다.

초서의 대가 회소는 불학 방면에서 어떠한 것을 수립하였는지 들리지 않는다. 그는 풍

10) 比丘明復編, 『中國佛學人名辭典』5059-5060條, 臺灣方舟出版社 1975.
11) 역자주 : 사전에는 長洲라 하였으나, 이는 마땅히 長沙의 잘못이다.

류의 승려로 전해지는 기이한 색채가 많고, 서예사에서 유전하는 것은 대부분 그에 대한 고사들이다.

> 초서를 좋아해 스스로 초성의 삼매를 얻었다고 하였다. 버린 붓이 언덕처럼 쌓여 산 아래에 묻고 필총이라 일컬었다.[12]

> 때때로 술이 거나하여 흥을 발하면 사찰의 벽, 마을의 담, 의상, 기물을 만나 글씨를 쓰지 않음이 없었다. 가난하여 종이가 없어도 글씨를 쓸 수 있었으니, 일찍이 고향 마을에 파초 만여 그루를 심어 휘호하는 데에 이바지했다. 글씨를 쓰다가 부족하면, 칠한 소반에다 썼고, 또한 칠한 모난 널빤지에다 써서 두세 번에 이르면 소반과 널빤지가 모두 뚫어졌다.[13]

> 술을 즐겨 양성하고 초서로 뜻을 폈다. 하루에 아홉 번 취해 당시 사람이 '취승서'라 일컬었다.[14]

이상의 기록은 다음과 같은 두 가지 문제를 분명하게 설명해 주고 있다.

하나는 회소 초서 성취는 장기간 각고의 노력을 한 결과라는 것이다. 예를 들면, 파초 만 그루, 소반·널빤지를 모두 뚫은 것과 필총의 고사에서 보이는 각고의 노력은 감동할 만하다. 이상의 기록은 모두 초서 성취를 이루기 위한 학서 과정을 설명한 말들이다. 비록 아직 해서의 공력이나 장욱과 같이 전해지는 작품에 대해 언급하지 않았지만, 초서 형체·필법을 보면 젊었을 때 반드시 장기간 해서를 수련했음을 알 수 있다. 왜냐하면, 초서의 미친 듯 방종하고 표일한 이미지의 깊은 곳에서 흘러나오는 형식의 법도가 근엄하기 때문이다.

다른 하나는 회소 성격이 방탕하고 구속받지 않으며 술을 즐겼다는 것이다. 그러나 그의 초서가 입신의 경지에 들어갈 수 있었던 것은 술을 빌려 흥을 펴내었기 때문이다. 그는 장욱과 마찬가지로 술을 동력으로 삼았으니, 술은 초서 창작에서 성정을 자극하는 촉진제이다. 그는 일단 술이 거나하여 흥을 발하며 초서를 쓸 때면 장욱이 벽이나 병풍에 쓰는 것에 비해 더욱 구속받지 않고 사찰의 벽, 마을의 담, 의상, 기물을 만나 글씨를 쓰지 않음이 없었다. 이것이 어찌 물아를 잊는 것과 같지 않겠는가!

그는 필법·필세를 논하면서 자신이 마음으로 얻은 것을 다음과 같이 말하였다.

12) 李肇, 『國史補』: "好草書, 自言得草聖三昧, 棄筆堆積, 埋於山下, 謂之筆塚."
13) 嚴羽, 『懷素別傳』: "時酒酣興發, 遇寺壁里墻, 衣裳器皿, 靡不書之. 貧無紙可書, 嘗於故里種芭蕉萬餘株, 以供揮灑. 書不足, 乃漆一盤書之, 又漆一方板, 書至再三, 盤板皆穿."
14) 釋 適之, 『金壺記』: "嗜酒以養性, 草書以暢志. 凡一日九醉, 時人謂之醉僧書."

나는 여름 구름에 기이한 봉우리가 많은 것을 보고 그때마다 이를 스승으로 삼았고, 통쾌한 곳은 나는 새가 숲에서 나오고, 놀란 뱀이 풀로 들어가는 것 같다. 또 갈라진 벽의 길을 만나면 하나하나가 자연스럽다.[15]

이는 이른바 '하운다기봉夏雲多奇峰·비조출림飛鳥出林·경사입초驚蛇入草'라는 데에서 필세의 기이하고 유창함을 얻었다는 말이다. 그리고 '탁벽지로坼壁之路'는 필법의 침착하고 굳세며, 장봉과 혼후하고 소박하며 자연스러움을 가리키는 말이다. 옛사람은 자연만물에서 어떤 계시를 받아 영감을 펴내어 독특한 표현의 기교와 경지를 잘 창조하였다. 예를 들면, '인인니·추획사·절차고·옥루흔·은구채미' 등은 필법의 깨달음이고, 짐꾼이 공주와 길을 다투는 '담부쟁도'와 공손대랑의 검무를 보는 ' 검기무' 등은 필세와 기운의 깨달음이다. 회소 광초서의 변화막측한 기이한 자태, 무르익은 신운, 둥글고 혼후하며 질긴 필획은 바로 그가 자연만물에 대한 깊은 깨달음을 포함하고 있다.

회소 서예는 '이왕'을 기본으로 삼고, 가까이 장욱을 스승으로 삼아 자신의 필세로 변화시켰다. 이에 대해 송나라 동유는 『광천서발』에서 다음과 같이 말하였다.

필법이 서로 전해져 장욱에 이른 뒤 안진경은 해서에서 다했고, 회소는 초서에서 다 얻었다. 그러므로 안진경은 회소를 일러 미친 것으로 미친 것을 이었다고 하였으니, 바로 사승과 원류로 논한 것이다. 그러나 장욱은 초서에서 법도에 뛰어났고, 회소는 법도에 근엄하였다. 요컨대 두 사람은 모두 극치에 이르렀으니, 이는 잘 배웠다고 말할 수 있다.[16]

이는 한 마디로 두 사람의 특색을 말한 것이다. 장욱은 통쾌한 정취로 공교함과 졸함을 따지지 않고 뜻이 가는 바를 따랐다. 회소도 비록 미친 듯 방종했으나 필세·운필은 광초서 필획·결구 및 장법의 변화·조화에서 취하였다. 즉 광초서 형식미에 대해 더욱 전반적이고 완전한 인식이 있었고, 창작에서 고도의 파악 능력을 갖추었다. 따라서 광초서의 형식미와 법도는 회소로부터 건설되었다.

예로부터 하나의 관점이 있었으니, 장욱의 광초서는 한나라 말 장지 금초서를 변화시켜 발전하였다는 것이다. 장지가 살고 있었을 때 유행했던 금초서는 아직 완전한 '체'로 형성되지 않았고, 문인 사대부 사이에서는 더욱 유행할 수 없었다. 장지 초서는 장초서에 속하고

15) 嚴羽, 『懷素別傳』: "吾觀夏雲多奇峰, 輒常師之, 其痛快處如飛鳥出林, 驚蛇入草. 又遇坼壁之路, 一一自然."

16) 董逌, 『廣川書跋』: "書法相傳至張旭後, 則魯公得盡於楷, 懷素得盡於草. 故魯公謂素以狂繼顚, 正以師承源流而論之也. 然旭於草字則度絶繩墨, 懷素則謹於法度. 要之二人皆造其極, 斯可以語善學矣."

아직 예서 필법을 함유하고 있었으며, 단지 두도·최원 장초서보다 진일보 연미하였을 뿐이다. 이는 위항의 『사체서세』를 보면 알 수 있다. 장욱 광초서는 '이왕' 금초서를 기초로 삼아 발전하고 변화시켜 금초서의 극단적인 형식을 이루었다. 이는 장욱이 제일 먼저 창조한 것이다. 그러나 광초서의 특정한 심미의식의 형식 기교 및 법도는 아직 완전하게 건립되지 않았다. 그러므로 장욱 광초서는 대부분 '이왕' 초서에 대한 파괴이고, 회소 광초서는 형식과 법도를 세웠다는 것에 더욱 역사적 의미를 부여할 수 있다. 따라서 장욱 광초서는 본받을 수 없고 우연성이 너무 커서 규율을 찾기가 힘들다. 이에 반해 회소 광초서는 법도가 있어 본받을 수 있다. 이와 같기 때문에 후세 서예가들이 광초서를 배울 때 모두 회소를 법도로 삼고 있다. 회소는 이러한 공로가 있기 때문에 비로소 서예사에서 장욱과 이름을 나란히 할 수 있었고, 또한 독특한 의의와 미학 가치를 지닐 수 있었다.

회소는 명성을 좋아했던 승려로 자신의 초서에 대해 매우 자부하였다. 그의 작품 〈자서첩〉은 안진경 등 명사들에게 알랑거렸던 내용이다. 글씨는 가장 방종하고 통쾌하며 뜻을 얻은 성정이 필묵 사이에서 넘쳐흐른다.

> 뜻은 새롭고 기이함에 있으니 정해진 법칙이 없고, 예스러우면서 파리하게 이어지는데 반은 먹물이 없더라. 취하면 손을 믿고 두서너 줄을 쓰고, 깬 후에는 오히려 글씨마다 얻지 못하네. …… 마음과 손은 서로 스승으로 삼아 필세가 기이함으로 전환하고, 괴이한 형상이 뒤집히며 마땅함에 합하네. 사람마다 이 가운데 묘함을 물으려 하나, 회소는 스스로 애초에 알지 못했다고 말하네.[17]

여기에서 뜻은 새롭고 기이함에 있다는 것은 그의 예술 추구의 목표이고, 취해 손을 믿고

회소, **자서첩**自敍帖

17) 懷素, 〈自敍帖〉: "志在新奇無定則, 古瘦灕纚半無墨. 醉來信手兩三行, 醒後却書書不得. …… 心手相師勢轉奇, 詭形怪狀翻合宜. 人人欲問此中妙, 懷素自言初不知."

회소 광초서狂草書 작품 비교

고순첩苦筍帖

소초천자문小草千字文

광초천자문狂草千字文

두서너 줄 썼다는 것을 보면 광초서를 창작할 때 술을 빌려 흥을 일으켰음을 알 수 있다. 회소는 비록 승려이나 명성을 좋아했고, 또한 술을 즐겼다. 당나라에서 선종은 계율을 폐기했던 까닭에 술을 마셨던 승려가 많이 나타났고, 때로는 심지어 승려가 술을 권하기도 하였다. 이는 현실을 도피하고 고뇌를 해탈하는 묘법으로 여겼기 때문이다. 그러나 광초서는 반드시 잡념을 배제하고 천성과 참된 성정이 붓끝에서 흘러나와야 하므로 술도 잡념을 해소하고 천성의 촉진제 역할로 삼을 수 있었다.

황정견은 장욱·회소를 다음과 같이 평하였다.

> 회소 초서는 공교하고 파리하나 장욱 초서는 공교하고 살지다. 파리하고 굳센 것은 쓰기 쉬우나 살지고 굳센 것은 얻기 어렵다.[18]

이는 장욱 〈천자문〉 각석과 〈고시사첩〉 묵적을 참고하면 알 수 있다. 장욱 광초서는 용필에서 제안·경중의 변화가 강한 까닭에 필획의 굵고 가는 변화가 큰 것이지 결코 하나같이

18) 黃庭堅, 『山谷題跋 · 張旭千字文』: "懷素草工瘦, 而長史草工肥, 瘦硬易作, 肥勁難得也."

살진 것은 아니다. 실제로 파리하고 굳센 것은 광초서의 기본 형상이다. 왜냐하면, 광초서는 정상적으로 빠른 필세와 솜처럼 연결하여 에워싸는 것을 뛰어넘고 종종 몇 글자를 일필서로 쓰기 때문에 자연스럽게 파리하고 굳센 형태와 서로 적응한다. 회소는 제안의 용필 변화가 그리 강하지 않고, 또한 필획은 대부분 둥글고 굳세어 장욱의 측봉 용필과 많은 대비를 이룬다. 그러므로 회소 글씨는 장욱보다 현저하게 파리하다는 느낌이 드는데, 이는 〈고순첩〉을 보면 알 수 있다. 그러나 〈자서첩〉은 이보다 더욱 강함을 나타내었다. 또한 회소의 파리하고 굳셈은 그가 사용했던 공구와도 관련이 있다. 필획을 보면, 그가 사용한 모필은 굳세고 작으며 필봉이 긴 세 가지 특징이 있음을 알 수 있다. 따라서 회소의 필획은 굵거나 가늚이 더욱 현저하게 고르다. 〈고순첩〉은 강함이 부드러움보다 많고, 〈자서첩〉은 부드러움이 강함보다 많다. 필획은 유창하고 탄력이 풍부하며, 결구·자태는 아리땁고 맑으며, 행간은 성글고 넓다. 이를 감상하면, 일본 가나 서예작품을 연상할 수 있으니, 이것의 형식미와 회소 광초서는 어떤 필연적 연관이 있는 것 같다.

회소가 견본에 쓴 〈소초천자문〉과 〈광초천자문〉 탁본이 있다. 전자는 행을 나눔이 단정하고, 자간은 기본적으로 서로 연결하지 않았으나 우연히 두 글자를 연결한 곳도 있다. 필세는 평화롭고, 자태는 안온하여 감히 소초서의 모범이라 하겠다. 후자는 방탕하고 구속받지 않았다. 필세는 방종하고 형체는 대부분 넓적함에 치우쳤으며, 가로 로 당기고 세로로 향해 기운을 관통하였다. 몇 글자를 끊어지지 않게 썼고, 용필은 강하거나 부드러움을 서로 섞어 둥글고 혼후하며 유창하다. 소밀·허실·기정의 변화는 기상이 천변만화하다. 그러나 〈자서첩〉과 비교하면, 행간이 분명하고 형체는 넓적하여 〈자서첩〉 행간이 분명하지 않고 형체가 긴 것과 다르다. 다시 미친 듯 방종한 정도가 〈자서첩〉에 비해 낮다. 이는 광초서 필세를 다할 수 없는 필묵에서 의식적으로 법도를 보여 주었고, 작품의 예술적 경지는 사람을 감동하게 하면서 광초서의 기본 법도·형식을 후세 서예가들에게 계시하려는 것 같다.

회소 이후 초서를 잘 썼던 사람이 많았으나 담백·기백·격식·정취에서 장욱·회소의 높은 정도에 도달하기가 어려웠다. 당시 승려 사이에서도 초서가 유행했으니, 유명한 사람으로 고한·담연·문초·변광·아서 등이 있다. 회소 이후 가장 명성이 있었던 승려는 고한이다. 고한은 호주오정湖州烏程(지금의 절강성 湖州) 사람으로 개원사 승려였다. 그의 초서작품으로 〈천자문〉 묵적이 전해지고 있다. 형체는 소초서이고 필세는 대초서이나 광초서의 기이한 자태는 없고 글자마다 법도를 지킨 경향이 분명하다. 글씨는 초서가 분명하나 글자마다 연결한 곳이 적고, 점과 필획의 형태도 행서 필법에 가깝다. 예술적 정취와 특색이 없으나 초서 입문으로 삼기에는 가치가 있다.

당나라 조정과 백성의 위아래로 서예를 말하지 않은 이가 없었다. 당 태종은 특별히 서예가를 배양하는 기구를 설치하고 국학을 여섯 과목으로 나누었는데, 다섯 번째 과목이 '서학'이며 서학박사라는 직책도 설립했다. 과거제도에서 서예를 매우 중시하면서 서예는 전적으로 하나의 학문으로 설립하였다. 이를 보면, 당나라 서예 흥성은 이전 어느 시대보다 뛰어났음을 알 수 있다. 이와 같은 시대 분위기에서 사대부들은 서예에 열중했을 뿐만 아니라 평민에서도 글씨를 잘 쓰는 사람들이 많이 나타났고, 승려·도사들도 이것으로 생계를 도모하였다. 당시 서예에서 단정한 해서는 실용에 부응하였고, 벼슬로 나아가는 수단으로 삼기도 하였다. 성정을 펴내는 행서·초서에서 특히 초서는 순전히 감상물이 되어 성정을 도야하고 고도의 미를 향수하기도 하였다. 따라서 초서가 발달하자 이를 잘 썼던 승려 중에서는 매우 높은 물질을 누리거나 숭고한 명예를 얻기도 하였다. 당나라 임화의 「회소상인초서가」를 보면, 당시 상황을 알 수 있다.

> 미친 승려가 이전 날에 장안을 떠들썩하게 하여 아침에는 왕공대인 말을 타고, 저녁에는 왕공대인 집에 머무네. 누군들 회소의 병풍을 만들지 않고, 누군들 분을 바른 벽에 칠하지 않았겠는가? 분을 바른 벽은 맑은 빛에 흔들리고, 흰 병풍은 새벽 서리 엉기며, 회소 휘호를 기다림이여, 오래 잊을 수 없네.[19]

하나의 미친 승려가 초서로 장안을 떠들썩하게 하며 사대부들의 정성스러운 대접을 받았으니, 실제로는 승려의 겉옷을 걸친 귀족이나 마찬가지였다. 그러나 재미가 있는 것은 당나라 광초서는 사대부 계층에 속한 방탕하고 구속받지 않았던 장욱이 창립했다는 것이다. 그러나 생활의 여유가 있던 풍류의 승려가 이를 이어 발전시켜 각종 풍격을 만들어 광초서 기본 법도를 형성했다는 점이다. 이를 보면, 최고의 예술성을 갖춘 광초서는 단지 생활이 여유롭고 한가하며 근심이 없으면서 성정은 방탕하고 뛰어난 인재만 이에 상응하는 창작 심리상태를 갖추고 참된 성정을 나타내는 예술의 경지에 들어갈 수 있음을 알 수 있다. 형식 기교는 각고의 노력을 통해 장악할 수 있으나 이러한 광초서의 창작에서 반드시 갖추어야 할 독특한 창작 심리상태는 누구나 가질 수 있는 것이 아니다. 그러므로 광초서는 특별히 기이한 사람의 예술이고, 이에 의거한 천성적 조건은 기타 어떠한 서체보다 뛰어나야 한다.

성당시기 이백은 시가의 묘함으로 낭만주의 최고봉에 올랐고, 서단에서 장욱은 서예의

19) 任華, 「懷素上人草書歌」: "狂僧前日動京華, 朝騎王公大人馬, 暮宿王公大人家. 誰不造素屛, 誰不涂粉壁. 粉壁搖晴光, 素屛凝曉霜, 待君揮灑兮不可彌忘."

낭만주의를 수립하였다. 이러한 풍토가 열리자 당시 회소·고한이 이를 이었고, 이후 양응식·황정견·축윤명·왕탁 등이 뒤를 이어 각각 창신한 바가 있었다. 이러한 낭만주의 예술 정신은 초서 영역에서 영향을 주었을 뿐만 아니라 행초서·행서에 대해서도 더욱 광범위하고 심원한 영향을 주었다.

2. 이백·안진경·유공권

당나라에서 행서 발전은 초서와 마찬가지로 비범한 성취를 이루었다. 초당 이세민 행서는 비록 형체·필세·필법에서 '이왕'을 계승했으나 호방한 풍채와 낭만적 격조는 이미 낭만주의 행서 서풍의 선구를 열어 주었다. 성당시기 이옹은 행서에서 '이왕'의 법도·형식을 변화시켜 첨예한 뜻으로 당나라 법도를 세워 탁월한 성취를 이루었지만, 운치가 조금 떨어졌다. 당나라 서예의 법도·운치를 전반적으로 펼친 것으로는 이백·안진경·유공권 작품이 대표적이다.

이백은 대표적 낭만주의 시인으로 자는 태백太白이고 호는 청련거사靑蓮居士이다. 그는 박학하고 천부적 자질이 높으며, 읊은 시와 부는 모두 기이한 생각과 경지를 많이 나타내었다. 25세에 고향 사천성 강유현을 떠나 장기간 천하를 유람하였는데, 곳곳에서 행한 일과 사람됨은 협기가 있었다. 그의 작품〈상양대첩〉묵적이 전해지고 있다. 사언시 1수로 낙관까지 포함해 모두 25자를 행초서로 썼다. 글씨와 시는 동일한 격조로 방탕하고 소탈하며 뜻을 따라 자연스러운 정취를 나타내었다. 결구는 이옹과 같으나 이옹은 기울어진 반면에 이백은 평정을 이루었다. 점과 필획은 중후하고 포만하며, 용필은 둥글고 굳세면서 유창하며, 필세는 웅건하고 혼후하며 소탈하다. 이백·장욱은 함께 '주중팔선'으로 뜻과 정취가 서로 합하였다. 서예 풍격은 비록 각자 다르지만 호방하고 구속되지 않으며 천진난만한 격조는 오히려 일치하고 있다. 송나라 황정견은 이백에 대해 다음과 같이 말하였다.

이백, 상양대첩上陽臺帖

개원 · 천보 연간 글씨를 잘 쓴다고 전해지지 않았지만, 지금 이백 행초서는 옛사람보다 덜하지
않다.[20]

황정견의 이러한 평가는 매우 공평한 말이다. 〈상양대첩〉을 보면, 기상 · 풍모 · 운치는 안
진경 · 유공권 위에 있으나 법도로 논하면 안진경 · 유공권에 이르지 못한다. 왜냐하면, 필묵
에서 천성의 발휘가 많고, 이성의 파악은 다음이기 때문이다.

안진경은 이와 같지 않았다. 그는 첨예한 뜻으로 법도를 추구하고 세워 탁월한 성취를
이루며 서예사에서 뛰어난 '안체'를 수립하였다. 해서 법도는 근엄하여 하나의 점 · 필획 · 전
절이라도 모두 해이한 것이 없었다. 그뿐만 아니라 정정당당하고 웅혼하며 굳센 격조는 그의
기질 · 성정 · 충의 · 절개를 연상하도록 한다. 이를 보면, 그의 탁월한 성취는 해서에 있을
뿐만 아니라 또한 행서의 독특한 면모와 경지에 있음을 알 수 있다. 이 방면에서 후세에
대한 영향은 매우 심원하였다.

안진경 행서의 또 다른 기상은 동일한 사람의 필치에서 나왔다고 상상하기가 어렵다. 그의
해서는 근엄함이 지극하나 행서는 오히려 뜻을 따라 내칠 수 있었고, 법도의 구애를 받지 않으
며 가벼우면서 활발하고 정취가 풍부하였다. '안체' 행서를 연구할 때 의거하는 것은 그의 서
찰 초고인데, 이러한 작품들은 모두 평소 정중한 실용의 용도에서 나온 것이 아니라 뜻을 따라
쓰면서 아름다움에 뜻이 없었기 때문에 참된 성정과 착실한 뜻을 나타낼 수 있었다.

점과 필획은 중후하고 용필은 둥글면서 혼후하며, 결구는 너그럽다. 이는 해서 · 행서에
모두 갖춘 기본 특징이다. 그러나 행서는 대부분 정중한 용도가 아니어서 뜻을 따라 서사하
여 예술적 천재 · 영감 · 성정은 흥을 따라 충분히 펴내었다. 그러므로 글씨의 점과 필획은
날아 움직이고, 대부분 필세를 연결해 형체 · 자태는 필세에 따라 변하며, 기묘함이 무궁하고
무르익은 서권기식을 환하게 펴내었다. 예를 들면, 〈호주첩〉은 전체 절주가 평화롭고 부드러
우면서 아름다우며, 〈유중사첩〉은 돈좌가 고조되고 형체 · 필세가 자유분방하며, '이耳' 한 글
자가 마른 필치로 완전히 한 행을 관통하였다. 〈유중사첩〉의 기상과 변화는 서사할 때 정서
변화와 밀접한 관계가 있는 것 같다. "오희광이 이미 항복하였다는 소식을 들으니, 바다 한쪽
구석의 마음을 충분하게 위로할 따름이다."[21]라고 한 것에서 '이耳'자의 의외적인 필치는 바
로 이러한 흥분된 정서를 반영한 것이다. 이어서 4행은 서사할수록 더욱 자유분방하였으니,

20) 黃庭堅, 『山谷題跋 · 題李白詩草後』: "在開元天寶間不以能書傳, 今其行草殊不減古人."

21) 顔眞卿, 〈劉中使帖〉: "吳希光已降, 足慰海隅之心耳."

이는 내용을 서사하면서 또한 승리의 기쁜 소식을 말하였기 때문이다.

안진경의 유명한 행서작품 삼고, 즉 〈제질문고〉·〈쟁좌위고〉·〈고백부고〉 등이 있다. 이 중에서 〈고백부고〉는 각본이고, 글씨와 새김이 모두 좋다고 일컫기에 부족하다. 〈제질문고〉·〈쟁좌위고〉는 실로 절묘한 작품이다.

초고이기 때문에 글씨는 더욱 거칠지만, 진정이 나타나고 뜻을 새긴 흔적이 없다. 〈제질문고〉는 운필이 빠르고 격동적이며 비분의 정감과 관계가 있다. 이 작품에서 묘한 점은 먼저 점과 필획이 긴밀하게 모여 거칠게 한 덩어리를 이루는 것이고, 다음은 고필枯筆을 연달아 문질러 몇 글자를 쓴 것이다. 이 두 가지는 서로 조화를 이루면서 허실·경중·흑백의 절주 변화를 나타내면서 초고 특유의 초솔한 필의로 작은 절개에 구속받지 않고 결구를 성글게 흩트려 '안체' 서예 풍격을 형성했다. 〈쟁좌위고〉도 이러한 특징이 있으나 각본이기 때문에 〈제질문고〉처럼 분명하고 뚜렷하지 않을 뿐이다. 이외에 초고에서 개칠이나 첨가한 곳은 더욱 진술한 뜻을 더해 주고 있다. 이는 본래 초고이기 때문에 자연스럽게 형성된 것이나 지금은 오히려 의식적으로 모방하여 효빈을 면치 못하니, 천박하고 졸렬하며 속됨을 나타내고 있다.

안진경 '삼고三稿' 비교

제질문고祭姪文稿

쟁좌위고爭座位稿

고백부고告伯父稿

안진경 행서 서찰·초고는 용도와 행서 형식 특징 때문에 용필에서 기필·수필·전절·갈고리 등을 의식적으로 공교하게 하려는 것을 버렸음에도 불구하고 오히려 침착하고 착실하면서도 굳세며 혼후한 맛이 나타났다. 결구는 근엄하고 단정하면서 장엄한 것을 너그럽고 성글면서 자태가 많은 것으로 변화시켰으며, 장법은 필세를 따라 성글고 긴밀한 변화를 나타내었다. 이는 바로 안진경 서예 창조력과 고차원의 서예미 정취를 체현한 것이다.

안진경의 또 다른 기이한 작품으로 〈배장군시〉가 『충의당첩』 각본에 수록되어 있다. 작품의 진위에 대해서는 역대로 아직 정론이 없다. 그러나 이 작품의 기개·결구·형태·필세의 특징을 보면, 안진경이 아니고는 절대로 이러한 공력과 경지에 이를 수 없다. 한 걸음 양보하여 작품이 만약 가짜라 하더라도 이를 쓴 사람은 실제로 안진경과 아름다움을 견줄 만하다. 즉 그가 쓴 '안체'는 '안체' 주인공 안진경도 이보다 낮게 쓸 수 없을 것이다. 따라서 이 작품은 '안체'에서 많이 얻을 수 없는 걸작이라 하겠다.

안진경은 큰 글씨를 잘 썼다. 당나라 서예가에서 초당 몇 사람은 모두 작은 글씨로 능력을 나타내었고, 이옹이 처음으로 큰 글씨를 잘 썼다. 그러나 안진경·유공권은 이보다 더욱 잘 썼고, 특히 안진경은 가장 뛰어나게 웅건하고 혼후하며 중후하였다. 때로는 가볍게 차면서 날아 움직이고 부드럽게 전환하며, 때로는 굳세게 꺾고 몇 글자를 한 기운으로 관통하였으며, 때로는 글자마다 독립시키기도 하였다. 이는 정말 천재의 발휘이고, 묘함은 다함이 없다고 하겠다.

〈배장군시〉는 배장군 전쟁 공적을 찬송한 시가이다. 글귀 내용은 상상력이 풍부하고, 기세가 크며 넓어 영웅의 기운이 넘쳐나서 읽는 사람의 마음을 감동하게 한다. 안진경이 이 시를 쓴 것은 시의 경지로부터 끓어오르는 서예 정취를 촉진한 것이라 하겠다. 여기에 기질·성령·천성이 서로 부합하는 요소와 일관된 웅건하고 장엄한 서예 풍격은 시·서예의 무르익은 정취와 일치하고 있어 '쌍절'이라 일컬을 만하다. 안진경의 최고 예술 정취는 바로 이 작품으로 말미암아 최고봉에 올랐다고 하겠다. 왜냐하면, 이 작품은 독특한 예술적 창조 정신이 가장 풍부하고, 사람을 격동시키는 운율·절주·필세·기운은 족히 서예사를 흔들어 놓을 수 있기 때문이다.

유공권 행서작품은 매우 드물게 전해지고 있는데, 〈몽조첩〉은 그의 행서 풍격을 보여 주고 있다. 이는 한 장의 짧은 서찰로 겨우 27자에 지나지 않는다. 글씨는 비교적 커서 일반적으로 4~5cm이고, 가장 큰 글자는 7.8cm이다. 글씨는 뜻을 따라 유창하고, 점과 필획에서 굵은 것은 중후하고, 가는 것은 굳세며, 유사 또한 매우 탄력이 있다. 글씨를 쓰는 취지는 일을 기술한 것이어서 서예의 우열과 교졸은 따지지 않았기 때문에 오히려 아름다운 작품이 되었

안진경, 배장군시裵將軍詩

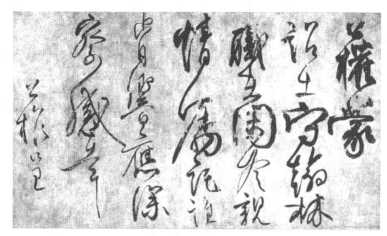

유공권, 몽조첩蒙詔帖

다. 점과 필획 형태와 결자 특징을 보면, 완전히 해서와 동일한 법도와 이치이며, 필획을 연결한 곳에서 아름답고 수려한 운치가 나타난다. 기상은 맑고 아름다워 해서의 삼엄하고 뜻을 새겨 공교함을 구한 것과는 판이하다. 그는 안진경과 마찬가지로 해서는 모두 첨예한 뜻으로 법도를 보여 주면서 정미하고 공교함이 지극하나 행서는 오히려 방종하고 자유로웠다. 근엄한 해서 법도는 그들 행서의 깊고 풍부한 필획의 함유한 의미를 부여하였다. 그리고 천성·기질·학식·수양 및 당시 성정의 변화도 행서에서 어떤 정신적 의미를 부여하기도 하였다. 귀한 것은 그들 서예는 이미 하나의 필획도 구차하거나 뜻을 새겨 공교함을 구하지 않으면서도 소쇄하고 낭만적이며 자연스러운 정취를 나타낼 수 있었다는 점이다. 이미 법도를 이룰 수 있었고, 또한 성정과 경지를 창조할 수 있는 전범을 수립한 대가들은 법도를 얻을 수 있으나 법도를 깨뜨릴 수 없는 평범하고 졸렬한 서예가들과 함께 논할 수 없다. 이는 지금 서예가들에게 분명히 계시하는 바가 있을 것이다.

3. 양응식

당나라 서예 풍격은 장욱·회소·안진경·유공권에 이르러 전성기를 이루었다. 그러나 유공권이 성공적으로 '유체'를 수립할 때 어떤 서예가들은 한편으로 이들의 영향을 받아들였고, 다른 한편으로는 시선을 다시 초당의 격조로 돌리기도 하였다. 예를 들면, 배휴는 구양순을 근본으로 삼고 여기에 유공권 필의를 융합하였다. 그의 작품 〈정혜선사비〉를 보면, 용필·결자의 험절한 필세는 구양순에게서 나왔고, 형체를 펼친 것은 유공권에서 얻었는데, 활발하고 생동하며 구속받지 않음은 두 사람보다 뛰어났다. 근엄한 법도에서 활발하고 생동하며 명쾌한 운필의 절주를 느낄 수 있고, 여기에서 표일하고 우아한 풍운이 나타난다.

두목 〈장호호시〉 행서 묵적은 형체·필세·용필이 모두 구양순을 변화시켜 나온 것으로 구양순 〈장한첩〉과 비교하면 분명히 알 수 있다. 그러나 두목은 구양순의 은근한 전환 필세 특징을 발휘하여 한 글자 안에 점과 필획 사이에서 종종 묶어 연결하였고, 글자마다 자태는 이미 구양순의 자형은 길며 편방은 긴밀하게 연결한 것을 계승하였다. 다시 이옹·안진경을 취한 곳도 있다. 즉 자태는 너그럽고 방정하며, 때로는 중심이 아래에 치우쳐 천진하고 소박한 정취를 나타내곤 하였다. 전체적으로 말하면, 글자마다 독립되었고, 용필·결구는 모두 그리 뜻을 두지 않아 성당의 웅건한 기운·필세가 없으며, 소쇄하고 낭만적이며 표일한 정취를 발휘하였다. 이는 바로 만당·오대 서예 풍격 기조이기도 하다. 당나라

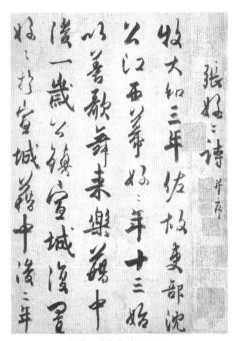

두목, 장호호시張好好詩

말과 오대 양응식은 바로 이러한 역사의 조류에서 표일한 정취의 서예 풍격으로 발전시켜 최고봉에 올랐다.

양응식楊凝式, 873~954은 자가 경도景度이고, 계사인癸巳人·양허백楊虛白·희유거사希維居士·관서노농關西老農 등으로 서명하였으며, 화음華陰(지금의 섬서성 華陰) 사람이다. 그는 당 소종 연간(889~904)에 진사가 되었고, 이후 양·당·진·한·주나라 오대에서 열두 제왕을 섬기고 벼슬을 하였다. 그의 부친 양섭은 당나라 말 애제 때 재상이었으나 당시 주전충이

당나라를 찬탈하려고 하자 양섭은 반드시 국새를 바쳐야 한다고 하였다. 이에 대해 양응식은 다음과 같이 말하였다.

> 아버님은 재상으로 국가가 이에 이르렀으니, 허물이 없다고 일컬을 수 없습니다. 그러나 다시 손수 천자의 인수를 지니고 다른 사람에게 주어 부귀를 보존하려고 하시니, 천년 이후 뭐라 말하겠습니까? 마땅히 그만두고 물러나십시오. 당시 태조는 당나라 대신들이 자신에게 이롭지 않음을 두려워하여 종종 몰래 사람을 보내 여러 의론을 탐방하게 하니, 선비들에게 미친 화가 매우 많았다. 양섭은 항상 스스로 보호하지 못하였는데, 문득 양응식의 말을 듣고 크게 놀라며 "네가 우리 가족을 멸망시키는구나."라고 하였다. 이에 정신과 얼굴색은 기력이 꺾인 지 며칠 이었다. 양응식은 일이 새어나갈까 두려워하여 그날로 마침내 거짓 미치광이가 되었으니, 당시 사람들이 '양풍자'라 일컬었다.[22]

> 양응식은 시가에 뛰어났고, 필찰을 잘 썼다. 낙천사 관감 담장의 분칠한 벽에 제기가 거의 두루 있었다. 당시 사람은 제멋대로 방종한 것으로 여기에서 '풍자'라는 호가 있었다.[23]

양응식의 시는 대부분 해학적이다. 낙양에서 오래 살았기 때문에 사찰과 산수에서 노닐면서 분칠한 담을 만나면 붓을 들어 시를 짓고 글씨를 썼는데 마치 정신이 모인 것 같다. 아까운 것은 쓴 것이 비록 많지만 전해짐이 어렵다는 점이다.

역사에 그의 미친 행동에 관한 고사가 많이 전해지고 있다. 예를 들면, 그가 관청을 떠날 때 수레가 앞에 있고 말이 뒤에 있었는데, 천천히 가는 것을 싫어하여 도보로 지팡이를 짚고 걸어가자 저자 사람들이 따라서 웃었다. 왜냐하면, 그와 같은 고관이 도보로 관청을 떠난다는 것은 예의를 잃었기 때문이다. 그가 유람을 갈 때 하인이 그에게 "어디로 가시렵니까?"라고 묻자 "광애사로 가자."라고 대답하였다. 하인은 "서쪽 석벽사로 가는 것만 못합니다."라고 하자 그는 채찍을 들어 말하길 "우선 광애사로 가자."라고 하였다. 하인은 다시 석벽사로 가길 권했을 때 그는 다시 "우선 석벽사로 놀러 가자."라고 하였다. 그는 글씨를 쓰고 낙관에 '계사인 · 양허백 · 희유거사 · 관서노농'이라 서명하곤 하였다. 당시 몇 개의 별호를 가지고 있는 것은 드문 일이었다. 이러한 별호에서 그가 세상을 희롱하고 공손하지 않은 의미를 나타내고 있음을 알 수 있다. 문인 사대부가 '거사'라는 별호를 사용한 것은 그가 최초일 것이다.

22) 『舊五代史 · 周書十九 · 列傳第八』 : "大人爲宰相, 而國家至此, 不可謂之無過. 而更手持天子印綬以付他人, 保富貴, 其如千載之後云云何. 其宜辭免之. 時太祖恐唐室大臣不利於己, 往往陰使人來探訪群議, 搢紳之士及禍甚衆, 涉常不自保, 忽聞凝式言, 大駭曰, 汝滅吾族. 於是神色沮喪者數日. 凝式恐事泄, 即日遂佯狂, 時人謂之楊風子也."
23) 上同書 : "凝式長於歌詩, 善於筆札. 洛川寺觀藍牆粉壁之上, 題記殆遍. 時人以其縱誕, 有風子之號焉."

이는 그의 숭불사상을 반영한 것이기도 하다. 겨울이 되었는데 집에 옷이 없자 친구가 은 50량과 비단 100필을 보내주니 그는 모두 사찰에 시주하고 집사람이 춥고 배고픔에도 아랑 곳하지 않았다. 유수가 이 사정을 알고 겨울옷과 식량을 보내주자 양응식은 웃으면서 집사람 에게 "나는 유수가 반드시 주도면밀하게 고려할 것을 알았다."라고 하였다. 그는 벼슬에 있으 면서도 예의를 지키지 않았고, 일 처리는 합당하지 않았다. 글씨를 쓰고 시를 지으며, 방탕하 고 구속받지 않으며 미친 행동을 했기 때문에 당시 사람들이 '풍자風子'라 일컬었으니, 즉 미치광이란 '풍자瘋子'를 가리키는 말이었다. 이로 말미암아 그는 죽음의 화를 면하였고, 벼 슬에서 한가로우며 편안한 일생을 보낼 수 있었다.

양응식의 정신적 압박은 해학과 낭만적인 시와 필묵을 통해 벗어날 수 있었다. 서예는 바로 답답한 정서를 발설하는 수단이었고, 이러한 점은 또한 그의 서예 정신이 함유한 의미 이기도 하였다. 그러므로 〈구화첩〉의 소산하고 안으로 응축된 정취를 나타낼 수 있었고, 〈신 선기거법첩〉과 같이 괴이하며 혼미한 경지와 〈하열첩〉처럼 봉두난발을 한 격조를 나타낼 수 있었다. 이는 안진경의 군세고 강한 개성·기질이 '안체'의 웅건하고 혼후하며 강건한 격조를 조성한 것과 같다. 기질·개성은 확실히 예술 풍격의 개성 특징에 중요한 작용을 한다. 이는 '서여기인'이라는 말에 대한 정확한 인식이라 하겠다.

양응식 서예는 구양순·유공권을 법도로 취했으니, 〈구화첩〉이 그러하다. 안진경을 본받 은 것으로 〈노홍초당십지도발〉이 있다. 매우 미친 듯이 쓴 것으로는 〈신선기거법첩〉·〈하열 첩〉이 있는데, 후자를 최고로 삼는다.

〈구화첩〉의 묘함은 용필·결구는 모두 해서이나 행서 필세로 기운을 관통한 데에 있다. 이 작품은 구양순 법도를 기본으로 삼고, 결자는 기이하고 험절하며, 중궁은 안으로 수렴하였고, 용필은 상쾌하며 군세면서 유공권 필법으로 펼친 자태를 더하였다. 필획마다 모두 법도를 잃 지 않았지만, 필의와 운치는 사람을 감동시킨다. 마치 우주를 포용한 공간감과 필세로 인해 형태를 낳고, 필획마다 정확한 위치와 분촌을 헤아리는 법도의 파악으로 활발한 느낌을 나타 내었다. 즉 미친 듯한 것으로 조성된 자유 방임주의 창작 심리상태에서 나온 것이다. 그러므 로 이 해서작품은 매우 높은 표일한 기운과 활발한 운치가 넘쳐흐르고 있다. 형식 표현 특징 의 하나인 이와 같이 성글고 광활한 장법은 양응식이 제일 먼저 풍토를 열어주었다.

〈신선기거법첩〉은 행초서에 속하나 오히려 광초서 필세와 행기의 특징을 나타내었다. 운 필은 에워싸고 돌면서 세차게 흘러 허허실실을 이루었고, 점과 필획의 조합과 필치는 어지럽 지 않으면서 소밀의 변화가 매우 교묘하다. 편방의 점과 필획이 긴밀하게 모인 곳은 마치 무궁한 의미를 함유한 것 같으며, 성근 공간은 또한 확실히 헤아릴 수 없는 혼미한 느낌을

나타내고 있다. 초서 필법은 장욱의 이치를 얻었으나 호방함을 추구하지 않고 활발하고 표일함을 추구하였다. 여기에 담묵과 어두운 종이 색깔을 조화시켜 허한 경지를 창조하였다. 이는 장욱·회소 광초서가 실한 곳에서 웅혼하고 호방한 격조를 창조한 것과 비교되는 점이기도 하다.

〈하열첩〉은 대부분 방필로 곧게 자르듯이 썼고, 자태는 졸하고 필세는 방종하다. 장법 또한 일정한 격식이 없어 성글고 긴밀하며, 구부리고 곧음은 모두 일반적 법도를 타파하였으

양응식 작품 비교

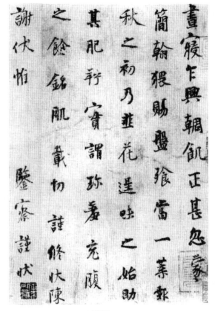
구화첩韭花帖

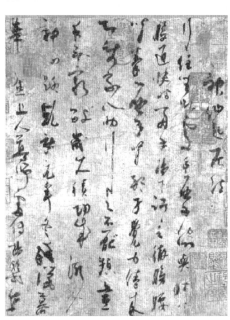
신선기거법첩神仙起居法帖

하열첩夏熱帖

니, 진정 미친 듯한 이미지를 표현한 것이라 하겠다. 이는 마치 미친 듯이 춤을 추고 소리를 지르며 흉중에 쌓인 답답한 기운을 모두 토해 내려는 것 같다. 글자마다 이리 삐뚤 저리 삐뚤거린 것 같고, 점과 필획도 뜻을 두지 않아 산란함을 조성하였다. 그러나 전체적으로 보면, 필세는 한 기운으로 관통하였고, 글자마다 모두 가운데 있다. 기이한 형태는 모두 이와 같이 일정한 형체가 없는 선으로 연결하면서 무의식중에 전체적 효과를 조성하였다. 이러한 경지는 명나라 서위 서예와 자못 흡사하다. 그러나 〈하열첩〉이 더욱 이성적 제약이 적기 때문에 보다 많은 천성과 진정을 표현할 수 있었다. 그가 창조한 이렇게 높은 경지는 노력과 추구로 도달할 수 있는 것이 아니다.

제10장 '상의'의 서예 풍격

제1절 선의禪意 · 화취畫趣 · 서정書情

　서예는 성당 · 중당에 이르러 시문 · 회화와 함께 크게 발전하였다. 안진경의 성공은 당나라 법도를 확립한 것이고, 장욱 광초서는 첫 번째로 낭만주의 서예 풍격 최고봉을 이루었다. 이후 풍격 변천은 진 · 당나라 법도를 숭상하는 고전주의, 성정을 펴내는 낭만주의, 이 두 가지를 절충한 형태로 상부상조하는 국면을 나타내었다.

　낭만주의 서풍은 먼저 웅건하고 혼후하며 호방한 격조를 나타내었으니, 마치 큰 강이 흐르고 폭포가 날아오르는 듯한 기세로 서예사를 진동시켰다. 이는 서예사에서 첫 번째로 나타난 장관과 격동의 형상이다. 장욱 · 회소 광초서와 이백 · 안진경 행서 성취는 눈을 현란하게 하였다. 당나라 말에서 오대시기에 이르기까지 정치적으로 쇠퇴 현상을 나타내자 문학 · 예술도 이에 따라 쇠락하였다. 난세 속에서 문인 사대부들은 호방한 뜻과 성정을 나타낼 수 없었다. 그들은 두렵고 위태로운 심리상태에서 화를 피하고자 부득불 처세 방식과 생활 관념을 바꾸었으니, 이에 따라 자연스럽게 서예의 심미 추구도 바뀌었다. 예를 들면, 양응식이 대표적인 인물이었다. 그의 서예는 초탈하고 표일한 서예미 경지로 서예사에서 뛰어난 지위를 차지하였다. 이는 그가 난세를 초탈하고 성정을 펴내는 것을 창조하여 심리 평형의 예술 격조에 도달한 자신의 서예 풍격을 형성한 것을 가리킨다. 그의 강한 개성과 뛰어난 천재성은 당나라 말과 오대의 평범하고 졸렬한 시대서풍에서 가히 군계일학이라 하겠다.

　양응식의 초탈하고 표일한 격조는 행서 · 초서에서 나타났을 뿐만 아니라 해서에서도 펼쳐졌다. 〈구화첩〉은 비록 해서 형체를 하고 있으나 오히려 행서 필세 · 정취를 나타내어 송나라 해서에 큰 영향을 주었다. 그러므로 송나라 대가들의 작품을 보면, 일반적으로 해행서에 뛰어나고 순수한 의미의 해서는 찾아보기가 어렵다. 채양의 해서작품 〈주금당기〉는 각 글자를 한

장에 여러 번 써서 법도를 잃지 않은 것을 선택하여 연결했기 때문에 '백납비百衲碑'라 일컫는다. 이와 같은 작품은 영감을 잃었고 필세도 관통하기 어려우며, 단지 정제하고 고를 뿐이다. 이를 보면, 그도 순수한 해서를 잘 쓰지 못하였다는 것을 알 수 있다.

송나라 사람은 안진경·유공권의 해서를 본받았으나 기백과 근골이 없는 것은 초당 몇 서예가를 모방하여 정미함에 이르지 못했기 때문이다. 송나라 서단 풍토는 의태·정취를 강구하였고, 법도에 대한 강구는 다음이었다. 당나라 사람의 '상법'은 법도에 대한 추구와 획득이 최고의 경지에 도달했기 때문에 후세에서 습관적으로 '이왕'을 진나라 사람의 법도, 안진경·유공권을 당나라 사람의 법도를 대표한다고 하여 '진당해법'이라 일컬었다.

송나라는 당나라를 이어 크게 통일한 왕조로 정치·제도·경제·과학·문화 각 영역에서 모두 진일보 변화하고 발전한 시대 특징을 나타내었다. 서예에서 풍부한 진·당나라 서예의 창조와 법도는 송나라 사람이 취하여 다 사용할 수 없을 정도였다. 그러므로 송나라 서예는 단시일 내에 기본 형식·필법에서 새로운 발전이 어려웠다. 그들 성취에서 가장 두드러진 것은 뜻과 정취·경지의 창조이니, 이는 역사의 필연적 선택이었다. 뜻·정취·경지의 추구에 중점을 두었기 때문에 법도에 대한 강구는 비교적 경시하였으니, 이는 송나라 사람에게 가혹하게 요구할 수 없는 일이기도 하다.

양응식 서예 풍격은 송나라 '상의'서풍 형성에 결정적인 영향을 주었다. 유감스러운 것은 이 점에 대해 서예사 연구자들이 아직 중시하지 않고 있다는 사실이다. 이는 서예사의 계승에 관한 문제이다. 양응식의 표일한 서예 풍격 형성은 한편으로 정치적인 원인으로 거짓 미치광이를 하는 심리에서 나왔고, 다른 한편으로는 선종 사상 영향에서 이루어진 것이다. 만당에서 오대를 거쳐 송나라에 이르기까지 선종은 날로 왕성해져 전성기에 도달했다. 송나라 문인 사대부, 예를 들면 소식·황정견·미불 등은 모두 선종에 심취했던 서화가들이다. 초탈하고 표일한 정취는 범속한 것과 같지 않고, 또한 선종에서 말하는 '심정성불'과 세속을 초탈하는 정신의 경지와 일치한다. 당시 소식·황정견 서예는 '선서禪書'라는 일컬음이 있었다. 이들 이전 양응식은 사상과 예술의 성취에서 선종과 밀접한 관계가 있었다. 그의 일반적 이치에 맞지 않는 미친 듯한 언행은 자못 '선미禪味'가 있다. 그가 유람했던 곳은 대부분 사찰이고, 즉흥적으로 글씨를 썼던 곳도 사찰의 담이었으며, 사상은 유교·불교·도교를 섞었으나 표현한 것을 보면 불교에 치우쳤다. 송나라 '상의'서풍은 바로 표일함을 기조로 삼아 일어났으니, 이는 양응식의 표일한 서예 풍격을 계승하여 이를 확대하고 창조성을 발휘하며 최고봉으로 발전시킨 것이다. 따라서 낭만주의 서예 풍격의 첫 번째 최고봉은 웅건하고 혼후하며 호방한 것을 기조로 삼는 것이고, 두 번째 최고봉은 송나라 '상의'서풍으로 초탈하고 표일하

며 소쇄한 것을 기조로 삼는 것이라 하겠다.

송나라에서도 웅건하고 혼후하며 호방한 당나라 기개를 추구한 서예가가 있었다. 예를 들면, 황정견 초서의 표현이 그러하다. 그러나 이는 단지 개인의 개별적 현상일 뿐이고, 호방한 경지도 당나라 사람의 크고 광활함에 이르지 못하였다. 이는 시대 서풍의 한계로 말미암아 그 울타리를 벗어나기 힘들었기 때문이다. 송나라에서 탁월한 성취를 이룬 것은 행서이고, 초서는 시대가 숭상하였던 것이 아니었다. 따라서 황정견이 초서를 잘 썼던 것은 실제로 송나라에서 특별한 일에 속한다. 이외에 전서는 송나라에서 특별한 사람이 없었고, 예서는 당나라 예서를 이어 진일보 발전하여 농후한 행서 필의를 섞어 한나라 예서의 고박한 정취 이외에 새로운 풍격을 나타내었다. 송나라 사람은 특히 척독에 뛰어났고, 성취 또한 가장 높았으나 큰 작품은 비교적 적고 일반적으로 당나라 사람에 미치지 못하였다. 이는 송나라 서예의 득실에 관한 대략을 설명한 것이다.

'상의'서풍에서 '의意'는 표일함을 기조로 삼아 혹 소박하고 기이하면서 공교하며, 혹 자유 분방하거나 단정하고 우아함을 표현했으나 각각 변화가 있었다. 이 중에는 선종의 의미가 있고, 또한 회화의 의미도 담겨져 있었다.

당나라의 유명한 시인이면서 산수화가였던 왕유는 불교를 숭배했던 충실한 신도였다. 자는 마힐摩詰이니, 석가모니 교화를 보조했던 유마힐의 이름에서 취한 것이다. 그의 집안은 불교를 믿었고, 그가 벼슬살이에 들어간 이후 공무 이외의 시간은 승려의 집에 머물면서 불교의 이치를 담론하였다. 그는 당시 고승을 참배하고 가르침을 듣고 때가 이르렀음을 예지하고 편안히 앉아 죽었다. 그는 이와 같은 심경이 있었던 까닭에 그의 시는 심원하고 공허하였으며, 시구에는 선종의 기미를 깨달은 경지가 물씬거렸다.

> 사람이 한가하니 계수나무 꽃 떨어지고, 밤이 조용하니 봄 산은 비어있네. 달이 나와 산새를 놀래고, 때때로 봄 시내에서 우네.[1]

당나라의 왕유·맹호연·위응물·유종원 등 대시인 작품에서 종종 이와 같은 선종의 의미를 함유한 경지가 나타나고 있다. 이러한 선종의 정취·깨달음을 시에 도입하거나 '선'을 시로 비유한 실천은 송나라에 이르러 매우 성숙하게 발전하였다. 소식·황정견은 일찍이 선학에 통하여 시가 창작에서 선종의 말을 도입하였을 뿐만 아니라 이론에서도 이를 명확

1) 王維, 「鳥鳴磵」: "人閑桂花落, 夜靜春山空, 月出驚山鳥, 時鳴春澗中."

하게 나타내었다.

　　시의 말을 묘하게 하려면 비고 고요함을 싫어하지 말라. 고요한 까닭에 무리의 움직임을 깨닫
　　고, 빈 까닭에 만물의 경지를 받아들이네.[2]

　　속됨을 우아함으로 삼고, 옛것을 새것으로 삼네.[3]

　남송시기에 이르러 엄우도 다음과 같이 말하였다.

　　선의 이치는 오직 묘한 깨달음에 있고, 시의 이치 또한 묘한 깨달음에 있다.[4]

　이는 영양이 뿔을 매달은 흔적을 찾을 수 없는 경지에 이른 정취를 강조한 말이다. 선학과
시학의 관계는 이미 불가분의 경지에 이르면서 많은 시인들이 모두 이에 열중하여 성행하는
풍토를 이루었다.
　서화의 영역에서 회화는 당나라에 이르러 왕유가 제일 먼저 발묵산수화를 창조하여 문인
화를 열어 주었다. 산수화는 구륵을 변화시켜 처음으로 선담渲淡을 운용하였다. 이는 불교를
숭상하여 공허하고 심원한 경지를 추구한 심미관이 회화에서 창조성으로 나타난 것이다. 왕
유는 『산수결』에서 다음과 같이 말하였다.

　　묘한 깨달음이란 것은 많은 말에 있지 않고, 잘 배운 사람은 법도로부터 돌아온다.[5]

　이는 바로 선종의 경구이다. 소식은 왕유의 시와 회화에 대해 다음과 같이 평하였다.

　　자세히 왕유의 시를 음미하면 시에 그림이 있고, 자세히 그의 그림을 보면 그림에 시가 있다.[6]

　이는 실제로 선의 경지를 말한 것이다. 왕유는 심법으로 장조·왕묵에게 전했다. 장조는
혹 전수한 것을 물어보면, "밖으로 조화를 스승으로 삼고, 안에서 마음의 근원을 얻었다."[7]라

2) 蘇軾, 「送參寥師」: "欲令詩語妙, 無厭空且靜. 靜故了群動, 空故納萬境."
3) 黃庭堅, 「再次韻楊明淑」: "以俗爲雅, 以故爲新."
4) 嚴羽, 『滄浪詩話·詩辯』: "禪道惟在妙悟, 詩道亦在妙悟."
5) 王維, 『山水訣』: "妙悟者不在多言, 善學者還從規矩."
6) 蘇軾, 「書摩詰藍關烟雨圖」: "細味摩詰之詩, 詩中有畫, 細觀其畫, 畫中有詩."

고 답하였다. 그의 그림은 그림이 아니고 참된 도이다. 일이 있으면 이미 기미의 공교함을 버리고 뜻은 현허한 변화를 생각하니, 사물은 마음에 있는 것이지 이목에 있는 것이 아니다. 이를 보면, 선가의 공부를 알 수 있다. 왕묵은 그림을 그릴 때 매번 술이 거나한 뒤 발묵을 하는데, 다리를 오그리고 손으로 엷거나 진하게 칠하면서 형상에 따라 산과 돌이 이루어졌다. 손은 뜻을 따르고 갑자기 조화를 이루나 굽어보면 먹의 더러운 흔적이 보이지 않는다. 특히 그는 그림을 그릴 때 혹 웃거나 읊조리면서 마치 미친 선승의 기상과 같으니, 내재한 정신과 활동을 가히 상상할 수 있다.

이러한 화파는 오대를 거쳐 송·원나라에 이르러 선학이 성행함에 따라 더욱 발전하였다. 회화사에서 유명한 형호·관동·동원·거연 사대가는 모두 왕유 필법에서 얻은 바가 있어 이를 개성화풍으로 변화시켰다. 북송시기 석각, 남송시기 양해·목계 등은 인물화·산수화에서 필법은 간결하고 표일하며 모두 묘한 경지에 이르렀다. 문동·소식은 문인사의화풍을 제창하였다.

> 그림을 형태의 닮음으로 논하니, 아동과 이웃함을 보네. 시를 짓는데 반드시 이 시로 한다는 것은 시인이 아님을 알겠네. 시와 그림은 본래 하나의 법도로 자연스러운 공교함과 맑고 새로움이라네.[8]

이는 선종의 이치를 받아들여 계발한 말이다. 이는 미불이 다음과 같이 말한 것과 같은 맥락이다.

> 산수화는 고금을 서로 스승으로 삼고 조금 세속의 격조를 나타냄이 있다. 붓을 믿고 그리기 때문에 많이 연기와 구름으로 수목을 가리고 비추며, 공교하고 세밀함을 취하지 않는다.[9]

미불 부자는 참선에 대한 깨달음이 깊었으니, 미우인은 다음과 같이 말하였다.

> 풀어서 뿌리 없는 나무를 제작하여 몽홍운을 그릴 수 있었네. 만일 지금 임금에게 바치면 기꺼이 한가한 사람에게 줄 수 없네.[10]

7) 張璪, 『繪境』: "外師造化, 中得心源."(張彦遠, 『歷代名畫記』卷十)
8) 蘇軾, 『蘇東坡全集·折枝』: "論畫以形似, 見與兒童都. 賦詩必此詩, 定知非詩人. 詩畫本一律, 天工與淸新."
9) 米芾, 『畫史』: "山水古今相師, 少有出塵格, 因信筆爲之, 多以烟雲掩映樹木, 不取工細."
10) 米友仁,〈瀟湘奇觀圖〉: "解作無根樹, 能描濛鴻雲, 如今供御也,不肯與閒人."

이는 마치 선가의 게송과 같다. 여기에서 말한 '무근수·몽홍운'은 바로 미씨 산수화법의 독창적인 것이다. 이러한 법도로 비가 오는 경치를 그리고, 강남 산수의 묘한 경지를 나타내었으니, 여기에 바로 흉중에 있는 선종의 경지가 깃들어 있다. 소식은 서예를 논하면서 다음과 같이 말하였다.

> 내가 비록 글씨는 잘 쓰지 못하지만 글씨를 알아보는 데에는 나만한 사람이 없다.[11]

> 글씨는 처음 아름다움에 뜻이 없어야 아름답게 된다. 초서는 비록 배움이 쌓여서 이루어지는 것이지만, 요점은 빨리 쓰고자 함에서 나왔다. 옛사람이 말하길 "바쁘고 이르지 못하여 초서를 쓴다."고 하였는데, 이 말은 옳은 것이 아니다. 만약 바쁘고 이르지 못하면, 평상시 또한 배움에 뜻이 있었을 것이다. 이러한 폐단의 극치는 주월과 중익에 이를 것이니 족히 괴상할 것이 없다. 나의 글씨는 비록 아름답지 않으나, 스스로 새로운 뜻을 내어 옛사람을 답습하지 않았다. 이것은 하나의 통쾌한 일이다.[12]

> 시는 공교한 글자를 추구하지 않고, 글씨는 기이함을 구하지 않으며, 천진난만함은 나의 스승이다. 소식 선생의 말이다.[13]

소식이 서예에 대해 인식한 것은 선종 사상과 서로 합한다. 선종은 수·당나라의 번잡한 경전 주소와 경원학파의 연찬을 반대하고, '오성'·'자각'을 강조하면서 현실생활과 사상 자체에서 출발하여 모순과 갈등을 해결하고, 직접 인생과 우주의 실상에서 깨달음을 얻는 것이다. 소식이 서예를 논한 것도 '오성'으로 서예의 뜻을 깨달아야 한다는 것을 강조하고 아름다움에 뜻이 있는 것을 반대하였다. 단지 이른바 법도만 따지지 말고 천진난만함을 취지로 삼으며, 서예로 정감과 흥취를 펴내며, 참된 성정을 나타내는 것을 즐거움으로 삼을 뿐이다. 이는 '상의'서풍의 실체이다. 미불 또한 다음과 같이 말하였다.

> 구양순 '도림지사'는 궁상맞고 검소하여 정신이 없다. 유공권 '국청사'는 크거나 작음이 서로 어울리지 않고, 근골에 허비함을 다하였다. 배휴는 진솔한 뜻으로 패를 써서 이에 참된 정취가

11) 蘇軾, 『東坡題跋·和子由論書』: "我雖不善書, 曉書莫如我, 苟能通其意, 常謂不學可."
12) 蘇軾, 『東坡題跋·評草書』: "書初無意于佳乃佳爾. 草書雖是積學乃成, 然要出于欲速. 古人云, 忽忽不及, 草書, 此語非是. 若忽忽不及, 乃是平時亦有意于學. 此弊之極, 遂至于周越, 仲翼, 無足怪者. 吾書雖不甚佳, 然自出新意, 不踐古人, 是一快也."
13) 董其昌, 『畫禪室隨筆·雜言上』: "詩不求工, 字不求奇, 天眞爛漫是吾師. 東坡先生語也."

있으며, 추하고 괴이함에 빠지지 않았다.[14]

　미불은 배휴의 진솔한 뜻은 참된 정취에서 나왔음을 찬양했으나 구양순·유공권을 폄하한 것은 소식의 관점과 같다. 황정견도 선종의 이치를 빌려 필법을 논하였다.

　　글씨 안에 붓이 있는 것은 마치 선가 글귀에 눈이 있다는 말과 같으니, 모름지기 이러한 눈을 갖춘 자라야 알 수 있다.[15]

　이러한 '상의'서풍 대가들은 선종과 서예의 이치를 통했을 뿐만 아니라 당시 고승들과 빈번한 교류가 있었다. 그들은 의기투합하고 서로 공명하며 '상의'서풍에 영향을 주었다. 당시 고승들 서예는 서예가들에게 직접적인 영향을 주었고, 심지어 '상의'서풍 서예가들의 숭배와 법도를 본받는 대상이 되기도 하였다.

　　왕안석 글씨는 법도가 없는 가운데 법도를 얻었으나, 배움에 법도가 없을 수 없다. 그러므로 나는 글씨에 모든 뜻을 다해서 쓰면 채양과 같고, 조금 뜻을 얻으면 양응식과 같으며, 더욱 방종하면 언법화와 같다.[16]

　'상의'서풍 서예가 작품 안에 함유한 선종의 기미는 모두 자신의 기미에서 나왔고, 선·정·뜻·정취는 천성으로부터 나왔다. 이는 곧 '상의'서풍 경지이고, 이 안에는 선종 심미관의 정수를 함유하고 있다.
　이외에 선종 사상은 문인화에도 영향을 주었다. 이는 서예와 함께 서로 짝을 이루면서 발전하여 화가가 서예를 겸하고, 서예가가 문인화를 겸한 사람들이 많았다. 당나라 두몽은 『술서부』에서 왕유에 대해 다음과 같이 말했다.

　　초서·예서(해서를 가리킴)를 잘 썼고, 공로는 설직을 넘는다. 두 사람의 명망은 한때 으뜸이었다.[17]

14) 米芾, 『海嶽名言』: "歐陽詢道林之寺, 寒儉無精神. 柳公權國淸寺, 大小不相稱, 費盡筋骨. 裵休率意寫牌, 乃有眞趣, 不陷醜怪."
15) 黃庭堅, 『山谷文集·論書』: "字中有筆, 如禪家句中有眼, 須具此眼者, 乃能知之."
16) 蘇軾, 『東坡題跋·跋王荊公書』: "荊公書得無法之法, 然不可學無法. 故僕書盡意作之似蔡君謨, 稍得意似楊風子, 更放似言法華."

미불, 오강주중시권吳江舟中詩卷

　아쉬운 점은 왕유 글씨가 하나도 전해지지 않고, 후세에 그는 단지 걸출한 시인이고 문인화 개척자라는 것만 논할 뿐이다. 송나라 소식·미불·석각·양해·목계 등의 문인화는 용필에서 모두 서예 공력과 기운을 관통하는 것을 강조하였다. 간결하고 명쾌한 필획은 행서·초서·전서·예서를 막론하고 모두 서예의 필세·필법의 의미를 함유하고 있다. 송 휘종 조길 또한 서화에 뛰어났던 대가로 그의 화조화 필법도 수금체에서 나온 것이다.

　문인화가 서예에 대한 영향은 주로 두 가지로 나타난다. 하나는 수묵 변화이고, 다른 하나는 자태·필세를 중시했다는 것이다. 송나라 '상의'서풍에서 어떤 서예가 작품은 용묵에서 먹색을 비교적 진하게 스며들게 한 다음 점과 필획의 운필에 따라 어느 정도 농담 변화를 나타내기도 하였다. 먹색 변화의 강구는 양응식〈신선기거법첩〉에서 이미 선명한 표현이 있었다. 그는 아마도 왕유 이후 수묵산수화 영향을 받은 것 같다. 이 작품은 전체적 먹색이 엷음에 치우치나 운필에 따라 필치에서 농담·건습이 서로 작용하여 묘한 정취를 나타내는 것을 분명하게 볼 수 있다. 송나라 서예가에서 미불〈오강주중시권〉은 감히 먹의 정취를 추구한 대표작이라 하겠다. 이는 그가 '미가산수' 창조에서 체득한 먹의 운치와 표현 기교의 창조성을 서예에 베푼 모범적 예라 하겠다. 먹물이 짙은 곳은 윤택하고 투명하며, 연달아 쓴 몇 글자의 마른 필치는 담묵을 나타내었다. 이를 보면, 먹과 물을 운용하는 수묵이 서로 융합하여 변화하는 규율을 장악했음을 알 수 있다.

　문인화는 수묵 변화를 연구함과 동시에 또한 그림의 대세와 경물의 태세 표현을 연구한다. 이른바 '사의'는 용필에서 서예 공력, 수묵 변화 기교와 경물의 생동하고 활발한 자태를 포함하고 있다. 화초·수목·구름·물·바람·달·산돌·정자 등을 막론하고 이와 같지 않음이 없으니, 흉중의 표일한 기운을 펴내는 것으로 정회를 맡긴다. 송나라 서예가 강조했던 필세의 파악은 글자에서 각각 자태를 다하는 데에 있다.

　진나라 사람 서예는 평화롭고 간결하며 고요하다. 비록 연미한 자태가 있더라도 편안하고

17) 竇蒙, 『述書賦』: "善草隸書, 功超薛稷. 二公名望, 首冠一時."

우아하며 강한 동작이나 자태로 사람을 끌어들이지 않는다. 남조·수·초당 서예는 비록 변화가 있더라도 대부분 이러한 풍채와 태도를 잃었다. 그러나 구양순의 기이하고 험절함은 이미 뜻을 둔 조형의 형상이다.

성당의 이옹은 힘써 '이왕' 법도를 변화시켜 새로운 형체를 모색했지만 궁색함을 면치 못했다. 안진경·유공권은 비록 변법에 성공하여 기상이 비범하며 '당법'의 전형을 이루었지만, 법도의 표현은 뜻을 둔 조형이었다. 결구 구성에서 점과 필획의 용필에 이르는 기필·수필·전절은 모두 뜻과 마음을 두지 않은 것이 없었다. 이후 서예 발전은 역대 서예가들이 모두 '이왕' 법도만 따랐다. 조맹부는 심지어 크게 복고를 제창했지만 결국 '이왕' 법도의 자연스러운 격조로 돌아갈 수 없었다. 이는 '이왕' 법도가 서체 변천의 자연스러운 발전으로 그들 손안에 이른 필연적인 결과이고, 긴 변천 과정은 그들 필치에서 완전히 질적 변화를 나타내었음을 설명하는 것이기도 하다. 그러므로 그들이 성취한 법도는 자연을 따라 완비한 것이다. 그들은 마음에서 얻은 것을 손으로 응하며 의식적이든지 무의식적이든지 간에 이러한 형식 표현 기교를 교묘하게 운영하고 자신의 성정을 펴내어 '진운'이라는 서예미 경지를 조성한 것이다.

그러나 당나라 서예는 '안체'의 웅건하고 혼후하며 호방한 형상의 조형이나 '유체'의 가파른 형체 결구는 모두 첨예한 뜻으로 기이함을 추구하고 의식적으로 법도를 세워 완성한 것이다. 이렇게 노력한 결과는 그들이 평소 뜻을 따라 썼 초고·서찰에서도 의식적이든지 무의식적이든지 간에 이미 습관화된 심리상태가 암암리에 흘러나오고 있다. 따라서 위·진나라 문인 사대부들의 서예에 대한 자각은 뜻·운치·정취에 치중하였고, 법도의 건립은 물을 따라 흘러가는 배와 같은 역사의 결과이다. 그러므로 진나라 사람 법도는 비록 이미 건립되었으나 긴 역사의 시기에서 전반적이고 계통적으로 아직 정리되지 않았다. 이러한 역사의 책임은 자연스럽게 수·당나라 사람의 어깨에 떨어졌다. 수·당나라 사람의 서예에 대한 자각은 법도 탐구에 중점을 두었다. 특히 당나라 서예가는 한편으로 진나라 사람 법도를 총결하고, 다른 한편으로는 자신이 속한 당나라 법도 창조에 노력함과 동시에 정취·격조에서 새롭고 기이함을 추구하며 각자 서예 풍격을 표명하였다. 당나라 사람 서예 풍격 변화는 '이왕' 이후 수나라에 이르기까지의 풍부함보다 더욱 많았다. 이는 당나라 사람의 서예에 대한 자각 정도가 이전 사람보다 더욱 높고 많았다는 것을 증명해 주고 있다.

이러한 인식에 기초하면, 한나라 말과 위진남북조 문인서예는 자각의 전기시기로 주요 표현은 서체 변천의 역사적 규율에 순응하며, 이미 이루어진 형식미 규율에서 자신의 성정을 충분히 발휘하고 펴내었다는 것이다. 그러나 수·당나라 이후 서예는 전반적인 자각시대로

표현은 법도에 대한 첨예한 연찬과 정취에 대한 의식적인 추구이며, 이 중에 적극적인 진취 정신이 충만하였다는 것이다.

송나라 서예는 필연적 역사 발전에 따라 법도 연찬은 느긋했고, 당나라에서 처음 나타났던 왕성한 기상의 낭만주의 서예 풍격을 계승하며, 이를 진일보하여 확대하고 무르익게 발휘하여 '상의'서풍이란 형상을 조성하였다. 송나라 서예는 법도 연찬에서도 주목할 만한 성취가 있었지만 뜻을 숭상하는 방면의 성취에 비하면 단지 버금의 자리를 차지할 뿐이었다.

송나라 서예가 조형의 자태·필세 변화에 중시한 것은 뜻과 정취의 형식 표현을 추구하였기 때문이다. 그들은 다투어 자신의 특수한 형상을 수립했는데, 이는 개성 풍격의 강한 표현이고, 당나라 사람을 기초로 삼아 진일보하여 확대한 것이다. 송나라 사람 행서는 글자 사이를 연결하는 현상이 매우 적다. 이는 어느 정도 전체적 대세를 파악함과 동시에 낱글자 조형 자태의 완미함에 주목했음을 반영한 것이다. 그들의 창조는 종요·왕희지로부터 안진경·유공권·양응식의 풍부한 필법·풍격 원천에서 널리 취하고 이를 거울삼아 자신의 기질·성령·성정을 결합하여 '상의'라는 새로운 서예 풍격을 나타내었다.

법도와 전통의 정화를 스승으로 삼는 필요로 제왕이 신하에게 은혜를 하사하듯이 송 순화 3년(992) 송 태종은 시서학사 왕착에게 명해 내부에 소장했던 역대 법서를 선택하여 대추나무 판에 새기고 이를 탁본하여 대신에게 하사하도록 하였다. 이로부터 유명한 총첩『순화각첩』이 탄생하였다. 이 각첩은 선택이 정미하지 않았고, 또한 모륵·새김·탁본이라는 과정을 거쳤기 때문에 상당 정도 참됨을 잃었다. 설령 이와 같더라도 이 각첩은 단지 소수 근신만 누릴 수 있었을 뿐 널리 사회의 요구에 만족하게 할 수 없었다. 따라서 북송시기 이후 번각본들이 많이 나타났다. 송나라 번각본만 보면, '소흥국자감본'·'순희수내사본'·'가사도본' 등 여러 종류이고, 이후 원·명·청나라에 이르는 민간 번각본은 더욱 많아 면모를 제대로 분간할 수 없을 정도이다.

각첩의 성행은 고대 서예 명작들을 넓게 전하는 데에 이롭지만, 병폐는 참됨을 날로 잃음이 엄중하여 배우는 사람을 잘못된 길로 인도할 수 있다는 점이다. 명·청나라 이후 많은 각본들은 병폐가 많고 이로움이 적었으니, 이는 서예가 쇠락의 길로 나아가는 주요 원인의 하나가 되었다. 일찍이 송나라 미불은 다음과 같은 점을 지적하였다.

> 석각은 배울 수 없으니, 단지 자신이 쓰고 다른 사람에게 새기게 할 뿐 이미 자신의 글씨가 아니다. 그러므로 반드시 진적을 보아야 정취를 얻는다.[18]

『순화각첩淳化閣帖』

　목판도 이와 같은 이치이다. 그러나 묵적은 얻기가 쉽지 않고 또한 어찌할 수 없는 일이어서 각첩이 성행한 것 또한 필연적이었다. 송나라에서 진·당나라 묵적은 얻기가 그리 어렵지 않았고, 또한 각첩이 크게 일어났으니, 이는 송나라 서예의 번성과 진·당나라에서 법도를 취하고 보급하는 정도를 반영한 것이다. 그러나 그들이 진·당나라 법도를 취한 것은 여기에 속박당하기 위함이 아니라 자신의 경지를 창조하기 위함이었다. 이는 송나라 '상의'서풍의 역사적 의의이기도 하다.

　선종 사상이 양응식과 송나라 서예가들에게 영향을 주었다는 것을 말할 때 주의할 가치가 있는 점은 다음과 같다.

18) 米芾, 『海嶽名言』: "石刻不可學, 但自書使人刻之, 已非己書也. 故必須眞蹟觀之, 乃得趣."

양응식이 선종 이치를 받아들인 것은 한편으로 선종 이치에 정통하여 지혜를 계발할 수 있기 때문이고, 다른 한편으로는 세상에 숨어 해탈을 구하려는 정신적 필요가 있었기 때문이다. 그의 미치광이와 같은 처세와 선종의 기본 정신은 인생 태도에서 서로 통하고, 이로부터 자신은 상대적으로 비교적 자유로운 생활환경을 창조할 수 있었다.

그러나 송나라 문인 사대부 서예가들이 선종 사상을 선양한 것은 자각적 추구에서 나왔다. 남북조 이래 불교사상은 날로 광범위하게 전파되었고, 유교와 불교는 장기간 서로 투쟁함과 동시에 서로 융합하기도 했다. 특히 선종이 흥성한 이후 가장 대중적이었고, 기타 불교 종파는 서로 쇠미해지는 상황에서 선종은 더욱 광범위하게 문인 사대부와 서민들에게 유행하였다. 비록 이러하더라도 유학의 정통 지위는 대신할 수 없었다. 결과적으로 송나라 유학자들은 자신의 노력을 통해 불교사상을 취하고 유학에서 취약했던 추상적 사고능력과 논리적 추리의 본령을 배우며, 유학을 중심으로 삼아 유학·불교·도가를 융합하여 새로운 유학인 송학을 탄생시켰다. 이는 곧 불교의 정수가 유학에 들어가 더욱 풍부하고 충실해지도록 새로운 생기를 부여했다는 것이다. 이로부터 선종은 유학가의 관념과 정신의 조성부분이 되어 표현을 얻었다. 소식·황정견 등은 비록 불학에 깊이 통했지만 그들은 결국 유학자 행렬에 귀속될 뿐이다. 이른바 '거사居士'라는 것은 고승과 서로 비교할 수 없다. 그들은 사상에서 불학과 선종의 이치로부터 사유방식과 세속을 초탈하는 미학사상 및 실의에 빠졌을 때 정신적 고뇌와 사상적 모순을 해결할 수 있는 인생관을 배웠다. 이로부터 선학은 송나라 문인 사대부에서 보편적으로 유행했던 수양의 길이 되었다. 따라서 송나라 '상의'서풍은 필연적으로 선종의 의미를 띠고 있었다.

종합하여 말하면, 진·당·송나라 서예 풍격에서 '진운'과 현학, '당법'과 유학, '송의'와 선학은 모두 깊은 차원의 필연적 연관이 있다. 왜냐하면, 어떠한 시대 풍격을 막론하고 모두 당시 성행하였던 어떤 철학사상을 관념의 의미와 심미관의 기초로 삼았기 때문이다.

제2절 맹아기

이전에 송나라 소식 · 황정견 · 미불의 예술 성취를 연구할 때 대부분 그들은 어떻게 '이왕' · 안진경 · 유공권 등 진 · 당나라 대가들에서 법도를 취하여 독창적인 자신의 서예 풍격을 형성했는지에 중점을 두었다. 그러나 동시대 선배들이 그들에게 어떠한 영향을 주었는지에 대해서는 홀시하였다. 한 서예가의 독특한 서예 풍격 수립은 자신의 예술영감 · 심미이상 · 개성기질 · 학식수양 및 서예에 대한 연찬에서 이루어진다. 독특한 서예 풍격은 결코 갑자기 이루어지는 것이 아니고, 이는 또한 시대의 풍토를 벗어날 수 없다. 이는 종종 동시대 선배들 서예 풍격에서 은근히 자리 잡기도 한다. 천재적 재능을 지닌 서예가는 어떤 계기로 말미암아 자신의 예술 실천을 통해 이에 대한 창조성을 더하여 발전시키곤 하였다. 따라서 당시 사람의 영향과 옛사람을 본받는 것은 똑같이 중요한 일이다. 그러나 독특한 서예 풍격의 형식과 서예미 각도에서 말하면, 당시 사람의 영향이 옛사람보다 더 크다. 이것도 개인 풍격을 결정하는 것이나 결국 시대 풍격의 큰 분위기를 완전히 벗어날 수 없다. 동시대에 명성이 높았던 대가 서예 풍격도 시대 풍격 혹은 이후 시기 서예 풍격 발전에 적극적인 영향을 주고, 심지어 선구자 역할도 한다.

송나라 300여 년은 북송 · 남송시기로 나뉜다. 북송시기는 정치 · 경제 · 과학 · 문예의 번영기였다. 서예도 북송후기에 가장 성행하였다. 소식 · 황정견 · 미불은 '상의'서풍 대표자이고, 채경 · 조길 등도 서예에서 독특한 창조가 있었다. 북송후기에 나타난 '상의'서풍은 온양과 점진의 과정이 있었다. 북송초기 이건중 · 이종악 · 임포와 중기 범중엄 · 문언박 · 구양수 · 사마광 및 고전주의 대표 채양 등은 모두 서로 다른 정도에서 '상의'서풍 형성에 적극적인 준비와 필요의 복선이었다.

북송시기는 개국에서 중기에 이르는 100년간 서예는 만당 · 오대를 거쳐 송나라 풍토로 변천한 시기였다. 이 시기 서예가에서 유명한 서현은 남당으로부터 송나라로 들어온 사람이다. 그는 소학 · 전서 · 예서로 이름을 떨쳤고, 행서는 평온하며, 필법은 정미하고 '당법'을 지켜 법도를 보여 주었으나 강한 개성 풍격은 없었다.

이건중은 북송초기 대가이다. 글씨는 수렴한 필세를 취하였고, 형체는 긴밀하며, 용필은 둥글고 중후하며, 이옹 · 안진경 · 양응식 사이에서 법도를 취하였다. 그러나 이옹의 소박함, 안진경의 웅건하고 혼후함, 양응식의 초탈하고 표일함이 없어 구속되고 근엄하였다. 비록 용필은 굳세고 노숙하나 기세와 풍채가 적었다. 명나라 사람 왕칭은 이건중 〈토모첩〉 제발

에서 다음과 같이 말하였다.

> 당나라 사람 서예는 서호로부터 나와 이미 점차 송나라에 들어갔다. 소식·황정견에 이르러 비로소 한번 크게 변하였으나 다시 당나라 필의가 없었다. 지금 이건중 글씨를 보니, 비록 송나라 사람이지만 마땅히 당나라에서 떠남이 멀지 않았다.[1]

이건중 글씨는 당나라 법도를 많이 보유하고 있었다. 그는 성정이 한가롭고 조용하며 진취적인 면이 적어 당나라 법도에서 나온 조용한 기운이 넘쳐흘렀다. 그러나 조용한 가운데 활발한 운치가 적기 때문에 구속된 느낌이 든다.

이종악 글씨는 단정하고 장엄하다. 그가 시를 지어 다른 사람에게 보내 준 작품의 글씨는 격식이 근엄하여 과거장에 있거나 불경을 초록한 것과 같다. 〈송사룡시〉가 하나의 예이다. 필세·필법은 당시 서예가들과 구별이 있다. 그는 주로 이옹에서 법도를 취해 위로는 '이왕'·왕승건 초기작품에서 법도로 삼았으니, 즉 종요 계통 구체 유형의 면모에 속했다. 그러므로 형체는 넓적하고, 필세는 대부분 가로로 향해 운행하였으며, 점과 필획은 살지고 두터우며,

북송초기 서예가의 작품 비교

이건중, 토모첩土母帖　　　　　이종악, 송사룡시送土龍詩

1) 王僑, 〈土母帖〉 題跋 : "唐人書法, 自徐浩來, 已駸駸入於宋矣. 至蘇黃始一大變, 而無復唐意. 今觀李西臺書, 雖在宋人, 當去唐爲不遠."

용필은 예서 필의를 함유하고 있다. 이에 대해 미불은 다음과 같이 말하였다.

> 송나라 공경들이 모두 종요·왕희지를 배웠다. 이종악이 과거제도를 주관함이 이미 오래됨에 이르니 선비들은 모두 그의 글씨를 배웠다. 살지고 넓적하며 소박함을 좋아함으로 받아들여 과거제도에 가져가 쓰자 이로부터 오직 당시 풍속을 따르는 귀한 글씨가 되었을 뿐이다.[2]

이로부터 이러한 글씨를 좇는 사람들이 확실히 많아졌으나 성령이 있는 사람은 또한 각각 변화가 있었다. 예를 들면, 구양수는 방종함을 좇고 뜻을 중시하며 법도의 구속받지 않았다. 한역·한진·배욱·여대방 등은 조금 변화가 있었다. 사마광은 더욱 졸한 정취를 강화하였고, 전협·증포·소식에 이르러서는 이미 이종악과 수십 년의 거리가 있었다. 같은 글씨라도 전협·증포는 자못 풍채가 있었으나 소식 서예 풍격의 강하고 변화가 풍부하며 창신이 있는 것만 못하였다.

범중엄 글씨는 '이왕'을 법도로 취하였고, 겸하여 구양순·유공권을 융합하여 용필은 민첩하고, 결구는 안으로 긴밀하고 밖으로 펼쳤다. 예를 들면, 〈이사승첩〉은 황정견 형체·필세와 거의 가까운 느낌이 든다.

> 범중엄 글씨는 낙필이 통쾌하고 침착하며, 진·송나라 사람 글씨와 매우 가깝다.[3]

구체적으로 말하면, 특히 왕헌지 형체·필세·필의를 얻었고, 기본 결구는 왕희지 〈악의론〉에 가깝다. 황정견 결구·필세도 이로부터 진일보 과장하고 펼치며 동태적인 것을 강화하였다. 황기로 초서를 보면, 결구·필세의 특징과 변화는 황정견 초서와도 어느 정도 연관이 있다. 황기로의 생평은 자세하지 않으나 소식과 창화한 시가 있는 것으로 보

범중엄, 이사승첩李寺丞帖

2) 米芾, 『書史』: "本朝公卿, 悉學鍾王. 至李宗諤主文旣久, 士子皆學其書, 肥扁樸拙, 以投其好, 取用科第, 自此惟趨時貴書矣."

3) 黃庭堅, 『山谷題跋·跋范文正公帖』: "范文正公書落筆痛快沈着, 極近晉宋人書."

삼찰권三札卷 내한첩內翰帖

아 대략 동시대 사람일 것이다. 그의 〈두보오언시권〉은 강하게 좌우를 당기고 사면으로 굽어 보고 우러르는 자태가 황정견과 서로 비슷하나 황정견의 떨고 도약하는 동작은 없다. 황정견 은 '소문사학사'의 한 사람으로 황기로와 혹 친숙했기 때문에 서예도 어느 정도 영향을 받았 을 것이다. 깨달음이 높은 서예가는 자신의 추구·이상과 부합하는 사물을 만나면 즉시 마음 에서 깨달음을 얻어 붓에서 융합하니, 어찌 모방이 필요하겠는가!

미불의 용필은 명쾌하고 유창하며, 필세는 안으로 침착하고 밖으로 펼치며, 공교함은 강건 함에 깃들이는 것을 기본 특징으로 삼고 있는데, 문언박 작품이 이와 비슷하다. 그의 〈삼찰 권〉·〈내한첩〉 등은 '이왕'·안진경에서 나왔고, 가까이는 이건중에서 취하여 스스로 일가를 이루어 북송 중기에서 가장 뛰어났다. 미불 아들 미우인은 〈삼찰권〉의 발문에서 다음과 같이 말하였다.

> 문언박은 초서 필법에 매우 마음을 두었다. 집에 또한 옛날에 소장한 몇 종이가 있었는데, 지
> 금은 있지 않다. 문득 이 글씨를 보니 공업의 위대함과 벼슬아치의 선각과 여운이 찬란하게
> 눈에 있는 것을 미루어 알 수 있으니, 이는 감탄하고 칭찬할 만하다.[4]

4) 米友仁, 〈三札卷〉 跋文: "潞公於草法極留心. 家中亦舊藏數紙, 今不復有. 忽觀此書, 想見其功業之偉, 搢紳先
 覺餘韻, 燦爛在目, 是可嘆賞."

범순인 작품으로 〈헌어첩〉이 있다. 그는 미불보다 24살이 많았고, 벼슬에서 요직에 있었다. 그의 글씨는 주로 '이왕'에서 법도를 취했고, 겸하여 구양순·양응식 형체·필세·필의·운필의 명쾌함을 취했다. 점과 필획 조합은 절주가 있고, 행간은 성글고 또렷하여 활발한 기운이 있다. 미불 행서와 서로 일치하는 곳이 많다. 이 작품은 당시 사람이 옛사람을 본받은 전범이고, 또한 미불에게 여러 방면에서 계시를 주었다. 미불은 총명한 사람이라 잘 배우고 변통을 잘 하여 당시 사람에서 가장 뛰어났다. 설소팽과 미불은 동시대 사람으로 서예는 이름을 나란히 하였고, 집에 진·당나라 법서를 풍부하게 소장하고 있어 감상에서도 미불과 견줄 만하였다. 그러나 그의 글씨는 비록 진·

범순인, 헌어첩軒馭帖

당나라 법도의 묘함을 깨닫고 형태·정신을 모두 얻었으나 결국 미불의 창신보다 못하여 서예사의 영향은 당연히 미불과 비교할 수 없다.

'상의'서풍 전기 서예가들은 법도를 취한 길이 다양했고, 섭렵한 범위도 매우 광범위하였다. 비록 '이왕'·안진경·유공권·이옹·양응식 등의 법도를 주로 하였으나 시야를 확대하여 종요와 북조의 명가 및 민간에서 무명씨의 비각·사경의 걸작에도 주의하였다. 예를 들면, 이종악은 종요 계통의 구체를 근본으로 삼고, 정취는 북조 후기의 사경체에 가깝다. 사마광은 멀리 종요를 계승하여 더욱 천진하였고, 자태의 변화는 아동의 정취가 많았으며, 용필은 소박하여 더욱 무궁한 맛을 자아내었다. 이 두 사람은 당시 벼슬이 높아서 문단에 대한 영향이 매우 컸다. 그러나 그들은 서예의 추구에서는 오히려 진·당나라의 법도를 종주로 삼는 정통사상이 없었다. 이렇게 상류층의 문인 사대부들은 정치적으로 높은 지위에 있었고 학술에서도 주목할 만한 성취가 있어 그들의 서예 풍격과 심미관은 동시대와 이후 문인 사대부에게 영향을 주면서 선도적인 역할을 하였다.

북송초기와 중기 서예를 종합하면, 비록 아직 소식·황정견·미불과 겨룰 만한 '상의'서풍의 대표 인물은 나오지 않았지만 서예 풍격은 다양하였다. 이 시기 서예가들은 선명하고 강한 창신 의식을 갖추고 진·당나라를 추구하였던 채양·설소팽이 대표적 인물이고, 우연히

새롭고 기이한 작품들도 있었다.

이 시기 서예는 진·당나라를 법도로 취함과 동시에 개성 표현도 매우 활발하였다. 격조가 높고 가장 개성 특색이 풍부한 서예가로는 임포·범중엄·문언박·구양수·사마광 등이 있었다. 이 중에서 임포 서예 풍격은 가장 맑고 표일하여 '상의'서풍 전기에서 가장 전형을 이루었다.

임포林逋, 657~1028는 자가 군복君復이고 전당錢塘(지금의 절강성 杭州) 사람이다. 어려서 고아가 되어 가난하였으나 각고의 노력으로 근면하게 배웠다. 회화·서예·시에 뛰어났는데 경지는 맑고 표일하며 때때로 기이함을 나타내었다. 『송사』에 그의 시에 대해 "이미 원고를 쓰고는 그때마다 버렸다. 어떤 이가 '어찌 기록하여 후세에 보이지 않습니까?'라고 일컬었다. 임포는 '내가 바야흐로 숲과 산골짜기에 숨었고, 또한 시로 한때 유명하고자 않는데 하물며 후세에서야!'라고 하였다. 그러나 일을 좋아하는 이가 종종 몰래 기록하여 지금 전하는 것이 오히려 삼백여 편이다."[5]라고 하였다. 그는 성정이 조용하고 담담하며 옛것을 좋아하여 영리에는 마음을 두지 않았다. 일찍이 장기간 양자강·회강을 유람하고 돌아와 서호의 고산에 초가집을 짓고 20년 동안 도시에 들어가지 않았다. 그는 평생 결혼하지 않아 자식이 없었고, 거처하는 곳에 많은 매화나무를 심고 학을 길러 매화를 아내로 삼고 학을 자식으로 삼았다. 그는 맑고 높은 은일의 선비이어서 서예는 맑은 기운이 사람을 감동하게 한다. 이는 마치 황정견이 "임포 글씨는 맑은 기운이 사람을 비춘다. 바르고 굳세며 골력이 있는데, 또한 이

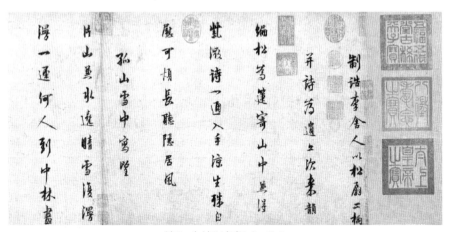

임포, 송선오시권松扇五詩卷

5) 『宋史·列傳第二百十六·隱逸(上)·林逋』卷四五七: "旣就稿, 隨輒棄之. 或謂, 何不錄以示後世. 逋曰, 吾方晦迹林壑, 且不欲以詩名一時, 況後世乎. 然好事者往往竊記之, 今所傳尙三百餘篇."

사람이 세상을 섭렵함과 같은가 보다."[6]라고 말한 것과 같다.

임포 글씨는 이건중에서 많이 득력하고, 겸하여 구양순의 기이하고 험절함을 갖추었다. 묘한 점은 이건중의 살지고 기름진 것을 맑고 파리한 것으로 변화시키고, 원전을 대부분 바르게 꺾는 것으로 변화시켰다는 것이다. 결구는 더욱 긴밀하고, 밖으로 에워싸며 길게 뻗는 필획이 매우 적었으며, 점과 필획 사이 조합은 졸한 정취에서 교묘한 결구가 많다. 장법에서 글자와 글자는 절대로 연결하지 않았고, 자간이 비교적 크며, 행간은 이건중보다 성글고 광활하여 두 배의 여유가 있었다. 그의 글씨는 비록 맑고 파리하나 점과 필획이 긴밀한 곳은 항상 하나의 흙덩어리를 형성하여 공간과 함께 경중·흑백의 강한 대비를 이루었다. 그러므로 글씨는 맑고 파리하나 섬약하지 않으며, 허실이 서로 조화를 이루어 무궁한 맛을 나타내었다. 정신은 명랑하고 기운은 맑으며 형식도 매우 독특하였다. 그는 전통을 깊이 연찬하여 변통을 잘하였다. 처세에서 그는 세속과 어울리지 않고 자신의 고결함을 쌓았다. 예술에서는 개성 풍격이 선명하고 독특하였다. 인생 태도와 서예 경지가 동일한 격조였으니, 마치 맑은 가을 달과 같았다.

임포 서예 풍격 정취는 특히 성글고 광활한 장법으로 당시 많은 영향을 주었는데, 명나라 말 낭만주의 서예가들이 해서·행서·초서 창작에서 널리 법식으로 삼았다.

임포는 송나라 서단에서 기이하고 특별한 인물이었다. '사의'의 특징과 경지의 높음은 소식·황정견·미불 위에 있었고, 서예미 형식에서도 독창성을 갖춘 역사적 공헌을 하였다. 단지 그는 담백한 인생과 벼슬에 뜻이 없었고 사교에도 서툴러 세인들에게 쉽게 잊혔을 뿐이다. 그러나 소식·황정견·미불 등은 이 방면에서 활약하였고, 자신들 예술 성취도 세상에서 알아주었기 때문에 서예사에서 숭고한 지위를 차지할 수 있었다.

송나라 '상의'서풍 전기, 즉 북송초기와 중기 서예는 비록 서예 풍격 변화가 많았으나 하나의 공통 특징을 가지고 있었다. 즉 서예 풍격 기조가 조용하고 표일함에 편중했다는 점이다. 격탕하고 소쇄한 기세와 풍채는 소식 이후 비로소 하나의 풍토를 형성하였다. 이는 전기와 전성기에서 두드러지게 다른 점이다.

6) 黃庭堅,『山谷別集·題林和靖書』卷十一 : "林處士書, 淸氣照人. 其端勁有骨, 亦似斯人涉世也耶."

제3절 흥성기

북송 말기 '상의'서풍은 최고조 단계에 진입하였다. 소식·황정견·미불·채경·조길은 각각 특색을 갖춘 서예 풍격으로 기이한 광채를 발하며 '상의'서풍에서 가장 찬란한 국면을 형성하였다. 이후 송나라 서단은 대체로 그들 서예 풍격 아래에 있으면서 설령 새로운 변화가 있었지만, 그들과 비교할 수 없었다. 소식 영향이 가장 컸고, 기타 네 사람은 우열을 비교할 수 없다.

1. 소식 · 황정견

증민행은 『독성잡지』에서 다음과 같이 말하였다.

> 소식은 일찍이 황정견과 서예를 논하다가 소식이 "자네 글씨는 비록 맑고 굳세나 필세가 때로는 너무 파리하여 나무 끝에 뱀을 걸어놓은 것 같네."라고 하자 황정견은 "선생님 글씨는 진실로 가볍게 의론할 수 없으나 넓적하고 얕은 느낌이 들어 또한 돌에 눌린 두꺼비와 같습니다."라고 하였다. 두 사람은 크게 웃으면서 깊은 가운데 그러한 병폐가 있다고 하였다.[1]

이는 두 사람 서예 풍격, 특히 필세와 자태를 연관하여 풍자한 말로 소식 글씨는 마치 돌에 눌린 두꺼비와 같고, 황정견 글씨는 나무 끝에 뱀을 걸어놓은 것 같다는 형상적 비유는 배꼽을 잡게 한다. 전자는 넓적하고 평평한 자태로 기력을 안으로 응축한 것이고, 후자는 기이하고 험절한 형상으로 기력을 밖으로 내친 것이다. 이러한 비유는 모두 상대방 서예 풍격의 전형적 특징을 지적한 것이고, 또한 두 사람의 재능과 풍채 및 친밀한 정감을 반영한 것이기도 하다. "두 사람은 크게 웃으면서 깊은 가운데 그러한 병폐가 있다고 하였다."는 것은 재빠르게 자신의 관점을 들인 것이다. 그러나 소식·황정견이 크게 웃은 것은 상대방이 자신의 묘한 곳을 잘 형상하였다고 칭찬한 것이지 결코 돌에 눌린 두꺼비와 나무 끝에 걸어놓은 뱀을 병폐로 삼은 것이 아니었다. 소식·황정견 두 사람은 모두 당시 높은 벼슬을 하였고, 또한 유명한 문학가이면서 서예가이기도 하였다.

1) 曾敏行,『獨醒雜誌』: "東坡嘗與山谷論書, 東坡曰, 魯直近字雖淸勁, 而筆勢有時太瘦, 幾如樹梢掛蛇. 山谷曰, 公之字固不敢輕議, 然間覺扁淺, 亦甚似石壓蛤蟆. 二公大笑, 以爲深中其病."

소식蘇軾, 1037~1101은 자가 자첨子瞻이고 호는 동파거사東坡居士이며 미주미산眉州眉山(지금의 사천성 眉山) 사람이다. 그는 가우 2년(1057) 진사가 되어 대리평사·첨서봉상부판관·직사관을 지냈다. 신종 때 왕안석 변법에 반대하여 항주통판으로 폄적되었다가 다시 황주단련부사가 되었다. 철종 때 이부상서가 되었다가 병부상서 겸 시독으로 옮긴 뒤 다시 예부상서단명전·한림시독양학사가 되었다. 소성 연간(1094~1098) 초에 다시 폄적되어 영원군절도부사·경주별가가 되어 염주로 옮겼다가 또 서주단련부사가 되어 영주로 옮겼다. 이후 대사면을 만나 옥국관을 다스리다가 다시 조봉랑이 되어 북쪽으로 돌아오는 도중 상주에서 죽었다. 이를 보면, 그는 정치적 포부를 제대로 펴지 못하고 몇 번이나 폄적되어 이리저리 옮기다가 마침내 돌아오는 길도 편안하지 못했음을 알 수 있다. 그러나 다른 각도에서 보면, 그의 정치적 불운은 많은 지역을 유람할 수 있도록 하였고, 각 지방 풍토를 겪으면서 많은 교유를 할 수 있었다. 이는 또한 시문 창작 영감의 원천이 되었고, 많은 곳에 글씨를 남길 수 있도록 하였다.

황정견黃庭堅, 1045~1105은 소식보다 8살이 적다. 자는 노직魯直이고 호는 산곡도인山谷道人이며 홍주분령洪州分寧(지금의 강서성 修水) 사람이다. 치평 원년(1064) 진사가 되어 조엽현위를 기점으로 교서랑·『신종실록』검토관을 거쳐 저작랑에 옮겼다가 집현교리에 더해졌다. 『신종실록』이 작성된 뒤 기거사인으로 승진함과 아울러 국사편수관을 겸하였다. 소성 연간(1094~1098) 초기 지선주·악주를 지냈다가 장순·채변 및 그의 붕당들이 『신종실록』에 속임이 많다고 무고하여 부주별가·금주안치로 폄적을 갔다. 휘종이 즉위한 뒤 이부원외랑으로 불렀으나 사양하여 나가지 않고 지태평주를 지냈다. 이후 다시 참언을 만나 제명당하고 선주에서 구금을 당했다. 삼 년 뒤 영주로 옮겼으나 명을 듣지 못하고 죽었다. 이를 보면, 그의 벼슬살이도 순탄하지 않았음을 알 수 있다. 그러나 그는 문장 재능이 매우 높아 북경 국자감 교수로 있었을 때 "소식은 일찍이 그의 시와 문장을 보고 세속을 뛰어넘어 홀로 만물의 위에 섰으니, 세상이 오래되어도 이러한 작품을 없을 것이라 하였다. 이로 말미암아 명성이 비로소 떨쳤다."[2] 당시 황정견은 장뢰·조보지·진관·진사도와 함께 소식이 스승의 자격이 아니라 붕우처럼 대하였다. 이에 대해 황정견은 "소식이 시종이었을 때 황정견을 천거하여 자신을 대체하고 천거하는 말에 '뛰어나고 아름다운 글은 당세에 묘함이 뛰어났으며, 효도와 우애의 행위는 옛사람을 좇아 짝할 수 있다.'라는 말이 있으니 중시함이 이와 같았다."[3]라고 하였다.

2) 『宋史·列傳第二百三·文苑(六)·黃庭堅』卷四四四: "蘇軾嘗見其詩文, 以爲超軼絶塵, 獨立萬物之表, 世久無此作, 由是聲名始震."

3) 上同書: "軾爲侍從時, 擧以自代, 其詞有瓌偉之文, 妙絶當世, 孝友之行, 追配古人之語, 其重之也如此."

소식·황정견은 공통점이 많다. 황정견의 정치적 부침은 모두 소식과 공유한 것이 첫째이고, 시문에 뛰어나 명성이 높아 소식과 함께 '소황'이라 불린 것이 둘째이며, 선종에 열중하고 깊이 연구한 것이 셋째이고, 서예에 정묘하고 개성 풍격을 강조한 것이 넷째이다. 이외에 소식은 또한 문인화가이면서 비범한 예술적 재능을 나타내었다. 이에 비해 황정견은 비록 화가는 아니지만 감상에 정통하였고, 또한 정확한 평론이 많았으며, 당시 유명한 화가 이공린·조령양·미불 등과 좋은 친구였다.

소식은 폄적되어 황주단련부사로 있었을 때 시골 농부와 서로 시내와 산 사이에 있으면서 동쪽 언덕을 개간하여 집을 짓고 스스로 '동파거사'라 불렀다.[4] 그러나 황정견은 폄적되어 부주별가·금주안치로 있었을 때 개의치 않고 강학을 게을리하지 않았으며 글씨는 모두 볼 만하였다. 이를 보면, 두 사람은 폄적되어 해탈을 취하는 방식이 서로 달랐지만 태도는 오히려 일치하고 있음을 알 수 있다. 이러한 태도는 선종에 대한 깨달음에서 나온 것이었다. 당시 문인 사대부에서 선종이 성행하였는데, 그들은 이로부터 현실을 도피하는 방법을 찾았고, 순탄하지 않은 벼슬살이에서 번뇌를 해소하였다. 이들 모두가 담담하게 처세할 수 있었던 것도 이러한 수양의 결과라 하겠다.

두 사람의 정감은 매우 깊었고, 학술적 견해도 비교적 일치하였다. 그러나 서예 풍격은 오히려 각자 서로 다른 강한 개성을 나타내었다. 그러므로 그들은 서로 영향을 받지 않고 부화뇌동하지 않았기 때문에 돌에 눌린 두꺼비와 나무 끝에 뱀을 건 것과 같은 두 종류 서예 풍격 이미지를 형성할 수 있었다.

소동파는 어렸을 때 〈난정서〉를 배웠던 까닭에 글씨 자태의 아름다움이 이옹과 같았다. 술이 거나하고 방랑하며 뜻은 공교하거나 졸함을 잊음에 이르러 글씨가 특별히 파리하고 굳세어 유공권과 같았다. 중년에는 즐겨 안진경·양응식을 배워 합한 곳은 이옹보다 못하지 않았다.[5]

중년 글씨는 둥글고 굳세며 운치가 있어 크게 서호와 같았다. 만년에는 침착하고 통쾌하여 이옹과 같았다. 이는 소식이 천부적 자질로 서예를 해석한 것이니, 시인으로 비유하면 이백 유파이다.[6]

4) 『宋史·列傳第九十七·蘇軾』卷三三八.

5) 黃庭堅, 『山谷題跋·跋東坡墨迹』: "東坡道人少日學蘭亭, 故其書姿美如李北海, 至酒酣放浪, 意忘工拙, 字特瘦勁, 如柳誠縣. 中歲喜學顏魯公·楊風子, 其合處不減李北海."

6) 黃庭堅, 『山谷題跋·跋東坡書』: "中年書圓勁而有韻, 大似徐會稽, 晚年沉著痛快, 乃似李北海. 此公天資解書, 比之詩人, 是李太白之流."

이는 소식 서예가 법도를 취한 길을 말한 것이다. 유공권 이외에 서호 글씨는 이옹을 근본으로 삼았던 까닭에 자태는 넓적함에 치중하였는데, 결구는 너그럽고 성글었으며, 용필은 예서 필의를 조금 띠었다. 단지 이옹 글씨는 기운 필세를 취하였고, 서호는 평정한 필세를 취했을 뿐이다. 안진경 글씨도 이옹 그림자가 있으나 이옹보다 더욱 너그럽고 웅건하면서 혼후하며, 형체는 대부분 방정하다. 용필에서 이옹은 '이왕' 법도를 많이 보유하고 있으나 기필·수필·전절의 제안 동작은 이미 강화하였다. 이에 반하여 안진경은 바깥 형태를 강화하여 이른바 '잠두안미'로 둥글고 중후함을 정형으로 삼아 '이왕' 법도에서 모두 벗어났다. 양응식 글씨는 안진경 법도를 크게 취했기 때문에 황정견이 소식을 일러 옛것을 스승으로 삼았다는 것은 대체로 이옹을 기본으로 삼아 널리 취했다는 말이다.

만약 다시 위로 연원을 거슬러 올라가면, 이는 '이왕' 계통 서예가들이 옛것을 스승으로 삼은 것이니, 즉 종요 계통 구체 작품에 속한 것이다. 이는 '이왕'이 소박한 것을 연미함으로 변한 과도기 풍격으로 기본 필세·필법은 종요 유형이다. 그러므로 소식 글씨를 왕헌지〈입구일첩〉, 왕승건〈태자사인첩〉과 비교하면, 혈맥의 연원을 분명히 알 수 있다. 이러한 점은 이전 논하는 이들이 아직 언급하지 않은 내용이다.

소식 서예 풍격 형성은 멀리 옛사람을 본받은 것 이외에 동시대 선배 서예가 이종악·구양수·사마광 영향과 동연배 전협·증포 등의 영향도 받았다. 그러나 소식은 변통을 잘하였고 창의성이 많았다. 그의 글씨는 더욱 넓적한 형체를 하면서 가로로 향해 멀리 펼치는 자태를 취했고, 오른쪽 위 모서리로 향해 올려 기울이는 필세 특징으로 둥글고 윤택하면서 살지고 중후하며, 외유내강 필력과 소쇄한 운치를 나타내었다. 그의 글씨는 독특한 면이 많으니, 선명하고 높고 표일한 개성 풍격을 형성하여 선배나 동연배 서예가들보다 훨씬 뛰어났다.

소식 서예 풍격 형성은 자각적 추구에서 나왔다.

> 내가 비록 글씨는 잘 쓰지 못하지만 글씨를 알아보는 데에는 나만한 사람이 없다. 진실로 그 뜻을 통할 수 있다면 항상 말하지만 배우지 않아도 가하다. 모양이 예쁘면 주름살이 있는 것도 용납될 것이요, 옥이 아름다우면 타원형인들 어찌 거리낄까? 단정하고 장엄함에 유려함을 섞으며 강건함에 아리따움을 함유하네. …… 내가 옛날 서예에서 깨달은 것은 엄정함을 지킴이 기우뚱거리는 것보다 못하다네. 세속의 필치는 교만함에만 애쓰므로 많은 사람 중에 억지로 괴이하게 만든다. 종요와 장지는 문득 멀리 갔으니, 이러한 말은 시대와 어긋난다.[7]

7) 蘇軾, 『東坡題跋·和子由論書』: "我雖不善書, 曉書莫如我, 苟能通其意, 常謂不學可. 貌妍容有矉, 璧美何妨橢. 端莊雜流麗, 剛健含婀娜. …… 吾聞古書法, 守駿莫如跛. 世俗筆苦驕, 衆中强鬼戱. 鍾張忽已遠, 此語與時左."

이는 스스로 자신의 서예적 배경을 말한 것이다. 황정견은 일찍이 소식을 변호하며 다음과 같이 말하였다.

> 사대부들은 많이 소식 용필은 고법에 부합하지 않는다고 기롱하지만 저들은 대개 고법이 어디에서 나오는지를 모른다. …… 어떤 사람은 소식이 '과戈'자를 쓸 때 병폐의 필법이 많고, 또한 팔목을 책상에 붙여서 붓을 눕혔던 까닭에 왼쪽은 수려하지만, 오른쪽은 마르다고 하였다. 이는 또한 대롱으로 표범을 엿보면서 대체를 알지 못함을 나타낸 것이다. 특히 서시가 가슴을 움켜쥐고 찡그리니, 비록 병든 곳이 있더라도 스스로 아름다움을 이루었음을 알지 못한 것이다.[8]

이를 보면, 당시 사대부에서 소식 글씨에 대해 놀림이 있었는데, 이는 전적으로 집필법에 대한 것임을 알 수 있다. 팔목을 책상에 붙이고 붓을 눕히면 팔목은 책상을 떠날 수 없기 때문에 '과戈'자를 쓸 때 필관은 밖으로 향해 기울어지고 붓털은 안으로 향해 누워서 행필이 순조롭고 유창하지 않아서 왼쪽은 수려하지만 오른쪽은 마름에 이르게 된다. 이에 대해 진사도는 다음과 같이 말하였다.

소식, 동정춘색부洞庭春色賦

> 소식·황정견은 모두 글씨를 잘 쓰나 손을 들 수 없었다. 왕희지는 거위를 좋아한 것이 아니고 목을 구부리는 것을 본받았을 뿐이다. 이는 바로 손을 들고 손목을 전환하는 것을 일컬으나 소식은 서예를 논하며 손은 책상에 부닥뜨려 손목을 움직이지 않는 것을 법도로 삼았으니, 이는 이상하다.[9]

진사도와 소식은 매우 친밀하여 추천해 주기도 했던 사이이다. 그가 말한 것은 친히 눈으로 본 것이니, 황정

8) 黃庭堅, 『山谷題跋·跋東坡水陸贊』: "士大夫多譏東坡用筆不合古法, 彼蓋不知古法從何出爾. …… 或云, 東坡作多成病筆, 又腕著而筆臥, 故左秀而右枯. 此又見其管中窺豹, 不識大體. 殊不知西施捧心而矉, 雖其病處, 乃自成妍."

9) 陳師道, 『談叢』: "蘇黃兩公皆善書, 皆不能懸手. 逸少非好鵝, 效其宛頸爾, 正謂懸手轉腕, 而蘇公論書, 以手抵案使腕不動爲法, 此其異也."

견이 말한 것을 증거로 삼을 수 있다. 손은 책상에 고이고 손목을 움직이지 않는 집필법이 왕희지와 다른 것이나 황정견도 이와 같은 집필법을 운영한 것은 소식 영향을 받았다고 할 수 있다. 이러한 집필법의 중점은 손가락을 운영하는 데에 있으므로 작은 글씨를 쓸 때는 문제가 크지 않지만 큰 글씨를 쓸 때는 문제가 많다. 황정견이 "서시가 가슴을 움켜쥐고 찡그리며 비록 병든 곳이 있더라도 스스로 아름다움을 이룰 수 있다."라고 한 말은 이러한 집필법의 결함을 숨기려는 것이 아니라 오히려 이러한 결함도 풍격 형성의 요소라는 것을 강조한 말이다. 이는 마치 청나라 하소기가 당시 사람과 판이한 회완법으로 글씨를 써서 비록 한 장을 다 마치지 않았음에도 불구하고 온몸에 땀을 흘렸는데, 그의 서예 풍격은 확실히 이러한 집필법 요소가 있었기 때문에 가능한 것과 같다.

소식이 "모양이 예쁘면 주름살이 있는 것도 용납될 것이다."고 말한 것은 황정견이 말한 것과 같은 취지이다. 또한 "옥이 아름다우면 타원형인들 어찌 거리낄까?"라는 것은 전적으로 서예 형체에 대해 말한 것이다. 소식 글씨는 가로로 향해 필세를 취해 자형이 넓적한 편에 속하므로 황정견이 돌에 눌린 두꺼비라 하였으니, 이는 바로 소식 서예 기본 특징이다. 이는 마치 아름다운 옥이면 둥글거나 타원형이거나 상관이 없다는 말에서 자신감의 심리상태를 읽는 것 같다. 또한 "단정하고 장엄함에 유려함을 섞으며 강건함에 아리따움을 함유하네."라고 한 말에서 득의의 표정과 말이 넘쳐흐른다.

소식은 일찍이 "천진난만은 나의 스승이다."[10]는 것을 선언하였다. 그는 여기에서 진일보하여 자신의 서예 심미관을 "내가 옛날 서예에서 깨달은 것은 엄정함을 지킴이 기우뚱거리는 것보다 못하다네. 세속의 필치는 교만함에만 애쓰므로 많은 사람 중에 억지로 괴이하게 만든다."라고 밝혔다. 그는 당시 세속 서예 풍격은 고대 서예의 소박하고 자연스러운 예술 정신을 잃고 억지로 새로운 자태를 표방하고 생경하게 조작한다고 비평하였다. 그가 보기에 세속에서 추구하는 천리마는 오히려 기우뚱거리면서 자연스러운 것만 못하다고 여겼다. 그가 말한 옛날 서예라는 것은 주로 질박하고 천진한 종요·장지의 정취를 가리키는 것으로 동시대 서예가들이 뜻을 새겨 기이하고 공교함을 추구하며 억지로 사람을 놀라게 하는 자태를 표방하는 풍토를 반대하였다. 이는 분명히 개인적인 심미 편견이라 하겠다. 그러므로 그의 글씨는 바로 종요 필세·필법을 기본으로 삼아 질박하고 천진한 정취를 숭상하였다. 따라서 그는 단지 자신의 유유자적함에 만족할 뿐 미친 듯 괴이하고 성내며 펼치거나 혹은 억지로 기이한 자태를 표방함이 없었다. 이는 위·진나라 청담가의 남은 풍모를 보는 듯하다. 그러나 그가

10) 董其昌, 『畫禪室隨筆·雜言上』: "詩不求工, 字不求奇, 天眞爛漫是吾師. 東坡先生語也."

질박하고 천진한 서예 경지를 주장한 것은 당시 유행 서풍과 부합하지 않았기 때문에 "종요와 장지는 문득 멀리 갔으니, 이러한 말은 시대와 어긋난다."라고 하였다. 이는 종요·장지는 '이왕' 이전 대가이면서 구체 대표임을 지적한 말이다. 양나라 우화가 『논서표』에서 "옛날은 질박하고, 지금은 연미하다."[11]라고 한 것처럼 소식의 심미 추구 경향은 질박하고 천진한 정취였다. 그의 서예는 위·진나라 풍모와 운치가 있고, 필세·필법은 대부분 종요 계통 구체를 취했으나 개성 풍격의 변천 과정에서 종요 계통의 구체와 왕희지 계통의 신체서 사이를 넘나들며 이를 융합하여 자신의 서예 풍격을 나타내었다. 전하는 작품에서 왕희지 형체·필세를 모방한

소식, 치계상척독致季常尺牘

작품을 볼 수 있으니, 〈치계상척독〉이 그러하다. 그는 스스로 "단정하고 장엄함에 유려함을 섞으며 강건함에 아리따움을 함유하네."라고 칭찬했던 서예 풍격에서도 어느 정도 '이왕' 성분을 함유하고 있음을 알 수 있다.

소식 서예 풍격 특징은 〈화자유논서〉에서 밝힌 것처럼 매우 분명하다. 그는 정취·경지에서 위·진나라 운치를 숭상했고, 표현 형식은 종요·왕희지 계통에서 종요 구체에 편중하였다. 송나라 서예가들이 대부분 왕희지 계통의 진·당나라 전통에 열중하고 종요 계통을 홀시할 때 소식은 종요 계통에서 개성 재창조 서예 풍격을 더하여 당시 서예가들에서 특별함이 더욱 뛰어났다. 이에 대해 반백응은 다음과 같이 말하였다.

> 역대 이래 송나라 서예를 논함은 모두 소식·황정견·미불·채양 사대가를 대표로 삼는다. '이왕'에 대한 연원과 이후 영향으로 말하면, 이러한 견해는 승인할 수 있다. 사대가에서 만약 전통의 면모를 받아들인 것으로 말하면, 소식·황정견이 비교적 적어 신파라 할 수 있고, 미불·채양이 비교적 많아 구파라 할 수 있다. 만약 정신·취미로 말하면, 소식·황정견이 받아들인 전통이 또한 더 많은 것 같으므로 '신新'자도 기계적으로 이해할 수 없다.[12]

11) 虞龢, 『論書表』: "古質而今妍."

12) 潘伯鷹, 『中國書法簡論』: "歷來論宋代書法的都以蘇黃米蔡四家爲代表. 我們就其對二王的淵源講, 對後來的

이러한 견해는 독특한 안목을 갖춘 것으로 이전 사람들이 아직 말하지 않았던 내용이다. 그러나 반백응은 단지 전통을 '이왕'으로 보았을 뿐 또 다른 종요·장지는 홀시하였다. 미불·채양 서예는 '이왕'을 비교적 많이 받아들였고, 상대적으로 소식·황정견은 확실히 적게 받아들였다. 따라서 반백응은 소식·황정견을 신파로 나열하고, 표면적으로는 쉽게 볼 수 있지만 두 사람은 모두 절대로 같지 않은 새로운 자형을 갖추었다고 하였다. 그러나 새로운 자형은 도대체 어디에서 나왔고, 또한 어떻게 소식·황정견의 체로 변했는지에 대한 설명은 없다. 이를 보면, 반백응의 시야는 매우 큰 제한성을 나타내고 있음을 알 수 있다. 그는 자신의 서예도 완전히 '이왕'을 받아들였기 때문에 '신新'자에 대해 아직 규명할 수 없었다. 그리고 그가 "만약 정신·취미로 말하면, 소식·황정견이 받아들인 전통이 또한 더 많은 것 같다."고 한 것은 소식에 대해서는 맞는 말이다. 소식 서예 풍격의 표일한 운치는 바로 '이왕'과 통하므로 그의 글씨에는 위·진나라의 남은 풍모가 있다. 그러나 황정견에 대해서는 별도로 탐구해야 한다.

황정견 서예 풍격 특징은 먼저 결구는 중궁을 긴밀하게 모으고 사방으로 펼쳤으니, 이를 복사식 결구라 일컫는다. 여기에 파란의 곡절과 격앙된 운필과 소탈한 기세를 더해 전체적으로 매우 유머러스한 정취를 나타내었다. 이에 대해 소식은 다음과 같이 말하였다.

황정견, 이백억구유시권李白憶舊游詩卷

> 황정견은 평등한 관점으로 기울어진 글씨를 썼고, 진실한 형상으로 유희의 필법을 내었으며, 뜻이 큰 사람으로 자질구레한 일을 썼으니, 세 가지를 위배했다고 말할 수 있다.[13]

여기에서 평등한 관점과 진실한 형상과 뜻이 큰 사람은 기울어진 글씨와 유희의 필법과 자질구레한 일은 서로 상부상조하는 것이다. 전자는 후자를 위한 본

影響講, 承認這種看法. 這四家之中, 如若就接受傳統的面目講, 蘇黃較少, 加算新派, 米蔡較多, 加算舊派. 若就精神趣味講, 蘇黃所接受的傳統, 似乎還更多一些, 所以這新字也不可機械地去體會的."

13) 蘇軾, 『東坡題跋·跋魯直爲王晉卿小書爾雅』: "魯直以平等觀作欹側字, 以眞實相出游戲法, 以磊落人書細碎事, 可謂三反."

질을 함유한 의미이고, 후자는 전자를 위한 예술적 표현이다.

황정견과 소식 글씨는 두 종류 이미지를 나타내고 있다. 소식 글씨는 운치가 뛰어나고 평담함을 나타내었으며 표일한 운치는 사람을 감동하게 한다. 황정견 글씨는 필세가 뛰어나고 복사식 결구는 가로로 향해 펼치고 좌우로 당기는 필세를 나타내었다. 필획은 파란의 곡절이 있고 동작을 중시하는 제안의 운필은 강한 절주를 조성하였다. 이미 방탕하면서 또한 껄끄러운 점과 필획 운동에서 평범함을 초월한 필력을 창조하였다. 소식 서예의 표일함은 질박하고 천진함을 근본으로 삼아 굳세고 아리따움을 자연스럽게 나타내었으며, 참됨을 밖으로 드러내었다. 황정견 서예 필세는 마치 유희하는 것처럼 유머러스한 정취 자태와 방탕한 기세에서 참됨을 안으로 숨겼다. 예술적 표현 각도에서 말하면, 황정견 서예 풍격이 더욱 풍부한 내용과 예술적 상상력을 갖추었다고 하겠다.

황정견은 자신의 학서 과정에 대해 다음과 같이 말하였다.

> 나는 초서를 30여 년 배웠는데, 처음에 주월을 스승으로 삼았던 까닭에 20년간 떠는 속기를 벗어나지 못하였다. 늦게 소순원·소순흠의 글씨를 얻어 보고 옛사람 필의를 얻었다. 이후 또한 장욱·회소·고한 묵적을 얻어 필법의 묘함을 엿보았다. 오랑캐 길을 오는 배 안에서 장년이 상앗대를 젓고 장정들이 노를 다스리는 것을 보고 조금 깨달아 진보하였다. 뜻이 이르는 바마다 붓을 운용할 수 있었다.[14]

여기에서 말한 주월의 떠는 속기란 용필을 껄끄럽고 굳세게 하기 위한 잘못된 방법의 하나를 가리킨다. 황정견은 이러한 용필을 파란의 곡절로 변화시키고 상쾌하고 유창하며 분방한 운필에서 절주를 더하여 그의 서예 풍격 기본 특징을 이루었다.

황정견 서예는 크게 두 종류로 나눌 수 있다. 하나는 서찰·문고이고, 다른 하나는 시문 초록과 제자 등이다. 전자는 대만 고궁박물원에서 소장하고 있는 〈왕장자묘지명고〉와 몇 통의 서찰로 모두 작은 글씨이고 수려하면서도 우아하며 표일하여 '이왕' 면모와 가깝다. 반백응이 소식·황정견을 논하면서 정신·취미에서 '이왕' 전통을 받아들인 것이 미불·채양보다 많다고 한 것은 바로 황정견의 이러한 작품을 두고 말한 것이다. 이러한 유형의 작품은 문자를 응용한 것이지 예술 표현에 마음을 둔 것이 아닌 까닭에 손을 따라 서사하여 마음과 기운이

14) 黃庭堅, 『山谷題跋·跋唐道人編餘草藁』: "余學草書三十餘年, 初以周越爲師, 故二十年抖擻俗氣不脫. 晚得 蘇子瞻子美書觀之, 乃得古人筆意. 其後又得張長史僧懷素高閑墨迹, 乃窺筆法之妙. 及來僰道舟中, 觀長年蕩 槳, 群丁撥棹, 乃覺少進. 意之所到, 輒能用筆."

황정견, 왕장자묘지명고王長者墓誌銘稿

평화롭다. 전에 진·당나라 법도를 정미하게 연찬한 공력 기초에서 서찰이라는 특정한 격식을 쓸 때는 가볍고 자연스러운 마음으로 표현할 수 있었다. 이때 그의 서예 풍격은 비록 필치에서 표현되었지만 이미 크게 약화하였다. 〈왕장자묘지명고〉에서 고친 곳의 시각적 간섭을 배제하고 낱글자를 보면, 왕희지 〈난정서〉와 매우 가깝다. 그리고 〈설한첩〉·〈조강은행첩〉의 자형은 넓적하고 오른쪽 위 모서리로 향해 우러르고 기운 필세를 취하였으며, 자태는 대부분 좌우로 펼치고 점과 필획이 풍요로우면서 윤택한 것은 이옹과 가깝고, 특히 소식과 더욱 가깝다. 이외에 안진경·양응식 글씨에서도 이러한 흔적을 찾을 수 있다. 황정견은 잘 배운 사람으로 풍부한 전통은 그의 융해와 관통을 통해 개성이 강한 면모를 이루었다. 이러한 면모는 후자에 속하는 작품에서 더욱 많이 나타난다. 이에 비해 예술적 표현 효과로 보면, 전자는 후자가 시각적으로 강한 심미 쾌감을 주는 것만 못하다. 왜냐하면, 이는 반드시 고요한 마음으로 자세하게 절차탁마하는 데에서 풍부한 미의 향수를 얻을 수 있기 때문이다.

황정견 서찰·문고에서 개성이 특별히 담담한 것은 진·당나라로 돌아가는 성향을 나타내고 있다. 서예 풍격에서 보면, 대중과 판이한 개성 풍격은 매우 고귀한 것이다. 마땅히 다름을 강조해야 풍격사에서 지위를 결정할 수 있다. 그러므로 황정견 시문 초록과 제자의 큰 글씨 작품은 풍격사 연구에서 더욱 큰 의의를 갖추고 있다.

황정견 서예는 종요 계통 구체와 왕희지 계통 신체서 대가들 형체·필세·필법을 융합하였고, 여기에 다시 소식의 직접적 영향을 받았다. 그러므로 황정견과 소식 사이에는 유사한

점이 많다. 소식 글씨에서 때로는 황정견 흔적이 나타나기도 한다. 이는 〈영주도우첩〉에서 알 수 있다. 이 작품 전반부는 전형적인 소식 면모이지만, 중반부 이후는 점차 글씨가 커지고 자태가 미친 듯하다가 후반부에 이르러서는 더욱 격앙과 파란의 곡절을 이루어 마치 황정견 면모와 같다. 황정견 복사식의 결구는 일반적으로 〈예학명〉에서 나왔다고 한다. 그러나 〈예학명〉이 그에게 어느 정도 영향을 준 것은 인정하지만 이보다 더욱 중요하고 분명한 것은 유공권 결구에서 나온 것 같다는 점이다. 뿐만 아니라 유공권보다 일상적 법도를 더욱 초월한 소식 서예의 강함에서 더욱 많은 영향을 받은 것 같다. 형체가 길고 넓적하며 서로 변화를 나타내는 것은 소식의 넓적한 자형과 같지 않으나 점과 필획이 살지고 두터움을 파리하고 굳세게 변화시켰으며, 용필은 굳세고 파란의 곡절을 나타내는 절주를 표현하여 나무 끝에 뱀을 걸어둔 것과 같은 이미지를 형성하였다. 표면적으로 보면 소식 글씨와 무관한 것 같지만 황정견 서찰·문고를 감상하거나 다시 큰 기운이 물씬거리는 작품을 보면 한눈에 변화의 오묘함이 나온 곳을 알 수 있다.

황정견 서예 풍격은 다음과 같이 귀납할 수 있다. 필세는 기울고, 용필은 파란의 곡절을 이루며, 자태는 펼치고, 기세는 크다. 유희적 필법은 격탕의 호방한 성정을 충분히 펼칠 수 있어 비록 기이하나 오히려 큰 뜻을 가진 군자의 풍모를 잃지 않았다. 유희적 용필과 강한

소식 〈영주도우첩潁州禱雨帖〉의 전반부와 후반부 비교

후반부　　　　　　　　　　전반부

자태로 구성된 것이 황정견 서예 풍격의 주요 특징이다. 그의 이러한 형체·필세·필법은 장욱·회소 초서 필법과 결합하여 다시 그의 광초서를 형성하였다. 이러한 용필 기교는 광초 서작품에서 서리고 에워싸며 전환하여 변화가 무궁한 결구와 교묘하게 한 기운으로 합하였다. 그는 마음에서 얻어 손으로 응하며 신출귀몰하였으니, 광초서를 잘 쓰지 못하였던 송나라 서단에서 기이하고 특별한 광초서 대가의 면모를 갖추었다. 이러한 광초서는 또한 황정견 서예 풍격을 가장 강하게 나타내고 있다.

2. 미불

미불米芾, 1051~1107은 소식·황정견과 이름을 나란히 하였고, '이왕'에 대한 연찬이 가장 깊었으며, 필법도 정미하여 자립할 수 있었던 서예가이다. 원래 이름은 불黻이었으나 원우 6년(1091) 이후 불芾로 바꾸었다. 자는 원장元章이고, 호는 양양만사襄陽漫士·해악외사海嶽外史·녹문거사鹿門居士이다. 본적은 태원이나 양양으로 옮겨왔다가 윤주潤州(지금이 강소성 鎭江)에서 살았으며『송사』에 오吳 사람이라 하였다. 모친은 선인황후를 모신 은혜로 보함 광위를 얻었다. 벼슬은 옹구현·연수군·태상박사·지무위군를 거쳐 서화학박사 부름을 받고 예부원외랑에 발탁되어 지회양군을 지냈다. 양피운 주편『중국서법대사전』에서 "선화 연간(1119~1125) 서화학박사로 발탁되었다."[15]라 한 뒤『중국미술전집·서법전각편4』와 유정성 주편『중국서법감상대사전』등에 모두 이 설을 따랐다. 미불은 대관 원년(1107)에 죽었으니, 선화 원년(1119)과 12년 차이가 나므로 이는 분명히 틀린 것임을 알 수 있다.『송사·미불전』에 의하면, "태상박사로 지무위군이 되었다."고 한 뒤 "불러서 서화학박사가 되었다."는 기록이 있고 연호는 없다.[16] 미불은 휘종 숭령 연간(1102~1106) 수도로 들어와 태상박사를 지냈다가 대관 원년에 죽었으니, 서화학박사로 부른 것은 마땅히 죽기 전 5년 이내일 것이다.

미불에 대한 기록은『송사』에 보인다.

미불 문장은 기이하고 험절하며 이전 사람 궤적을 답습하지 않았다. 특히 한묵에 묘해 침착하고 날아오르며, 왕헌지 필의를 얻었다. 산수화·인물화에 스스로 일가를 이루었다. 특히 임서에 뛰어나 참됨을 어지럽혀 변별할 수 없음에 이르렀다. 감상에 정통하였고, 옛 기물과 서화

15) 梁披雲主編,『中國書法大辭典』: "宣和年間, 擢書畫學博士."
16) 『宋史·列傳第二百三·文苑(六)·米芾』卷四四四 : "太常博士, 知無爲軍. 召爲書畫學博士."

를 만나면 힘을 다해 취하였는데, 반드시 얻어야 그쳤다. 왕안석은 일찍이 그의 시구를 따서 부채에 썼는데, 소식 또한 기뻐하며 칭찬하였다. 관복은 당나라 사람을 본받았고, 풍신이 소산하였으며, 소리는 맑고 유창함을 토해 가는 곳마다 사람들이 모여 이를 보았다. 깨끗함을 좋아하는 결벽증이 있어 다른 사람과 수건과 그릇을 같이 하지 않았다. 행동이 괴이하여 당시 웃음을 전할 수 있는 것이 있었다. 무위주를 다스릴 때 큰 돌 모양이 기이하고 추한 것이 있었는데, 미불은 이를 보고 크게 기뻐하며 "이것은 마땅히 내가 절할 만하다."라고 하면서 의관을 갖추고 절을 하며 형이라 불렀다. 다시 세상과 더불어 굽어보고 우러름을 할 수 없었던 까닭에 벼슬살이에서 여러 번 곤란하였다. 일찍이 조서를 받들어 〈황정경〉 소해서를 본받아 주흥사의 〈천자문〉을 썼다. 또 선화전에 들어가 내부에서 소장한 것을 보았는데 사람들이 총애하였다.[17]

이는 미불에 대해 정확하고 간결하게 소개한 글이다.

미불은 개성이 강하고 스스로 으뜸이라 여겼던 귀재의 예술가였다. 이러한 개성에 천부적 자질을 더하였고 재능이 뛰어났던 까닭에 시문과 서화에 모두 성취가 있었다. 그러나 그의 시문은 비록 이전 사람을 답습하지 않으며, 억지로 새롭고 기이함을 조탁하였다. 회화에서 왕유 수묵화를 기초로 삼아 다시 '미가운산米家雲山'이란 화법을 창조하여 회화사에서 칭찬을 받았다. 서예는 특히 걸출하여 기질·성정을 무르익게 표현하였다. 『송사』에 "왕헌지 필의를 얻었다."는 것은 근본을 지적한 말이다. 그는 수십 년 동안 '이왕' 계통을 넘나들며 진·당나라 대가들을 모두 연습하고 융해하며 관통하여 마침내 스스로 독특한 서예 풍격을 갖추어 일가를 이루었다. 이후 '이왕'을 추구하는 서예가들은 대부분 미불을 견본으로 삼았으니, 계몽과 선도의 공이 서예사에서 빛났다.

개성이 독특한 예술가들은 모두 벼슬길에 밝지 않았다. 왜냐하면, 높은 벼슬을 하려면 반드시 세상의 부침을 따르면서 천성·진심을 위배해야 하니, 이는 천재 예술가들에게는 정말 어려운 일이다. 미불은 왕희지·양응식·소식·황정견과 같이 벼슬길이 순탄하지 않았고, 단지 예술에서 자신의 천재성을 창조하며 예술 왕국 제왕이 되었을 뿐이다.

미불이 돌에 절했던 고사는 서예사에서 재미가 있는 말로 전해지고 있다. 관복은 당나라 사람 것을 본받고 깨끗함을 좋아하는 결벽증이 대부분 세속과 위배되는 행동거지이기 때문에

17) 上同書 : "芾爲文奇險, 不蹈襲前人軌轍. 特妙於翰墨, 沈著飛翥, 得王獻之筆意. 山水人物, 自名一家. 尤工臨移, 至亂眞不可辨. 精於鑒裁, 遇古器物書畵, 則極力求取, 必得乃已. 王安石嘗摘其詩句書扇上, 蘇軾亦喜譽之. 冠服效唐人, 風神蕭散, 音吐淸暢, 所至人聚觀之. 而好潔成癖, 至不與人同巾器. 所爲譎異, 時有可傳笑者. 無爲州治有巨石, 狀奇醜, 芾見大喜曰, 此足以當吾拜. 具衣冠拜之, 呼之爲兄. 又不能與世俯仰, 故從仕數困. 嘗奉詔仿黃庭小楷作周興嗣千字韻語. 又入宣和殿觀禁內所藏, 人以爲寵."

당시 그를 '미전米顚'이라 불렀다. 그러나 서화와 옛날 기물에 대한 그의 감상력은 동시대 사람의 안목을 초월하였고, 또한 좋아하는 것이 있으면 반드시 자기 것으로 취하여야 직성이 풀렸다. 이에 대한 예를 몇 가지 들어보면 다음과 같다.

미불은 천성적으로 미치광이로 뛰어났다. 휘종이 일찍이 채경과 더불어 서예를 논하다가 미불을 불러 양운시兩韻詩를 초서로 황제의 병풍에 쓰라 명하시고, 황제 책상 사이의 벼루를 가리키며 그것을 사용하라 하시었다. 다음 운은 '중中'자 압운으로 행필은 위로부터 아래에 이르기까지 곧음이 마치 선과 같아 황제가 칭찬하시길 "명성 아래 헛된 선비가 없구나!"라고 하시었다. 글씨가 이루어지자 미불은 즉시 사용하였던 벼루를 품에 넣었는데, 먹물이 흥건하였다. 아뢰길 "벼루는 신하가 사용하였기 때문에 감히 다시 임금에게 바칠 수 없으니 신이 감히 절하고 하사받겠습니다."라고 하였다. 황제가 크게 웃으면서 이를 하사하였다.[18]

미불이 진주에 있었을 때 채유를 배 안에서 뵈었다. 채유가 왕희지〈왕략첩〉을 내어 보여 주자 미불이 놀라고 감탄하며 다른 그림으로 이를 바꾸기를 청하였다. 채유가 난색을 보이자 미불이 "만약 좇지 않으시면 나는 이 강에 빠져 죽을 것입니다."라고 하였다. 큰 소리를 지르고 뱃전에 기대어 떨어지려고 하였기 때문에 채유는 즉시 이를 주었다.[19]

장사의 상강 서쪽에 도림사·악록사 두 절이 있었는데, 유명한 사찰이었다. 당나라 심전사의 「도림시」가 있는데 손바닥만한 큰 글씨로 편액에 써서 그 절에서 소장하여 항상 하나의 작은 누각에 갈무리해 두었다. 미불이 작은 벼슬에 있었을 때 유람하며 그 아래를 지나가다가 배를 상강에다 대고 절에 올라가 주지승에게 이를 빌려 보고는 하룻저녁에 돛을 달고 이를 가지고 달아났다. 절의 승려가 빨리 관청에 송사하자 관청에서 잘 걷는 사람을 파견해 추격하여 취해서 돌아오도록 하였다. 세상에서는 구실이라 여겼다.[20]

미불은 이처럼 좋아하는 것이 있으면 체면도 돌보지 않았다. 그러나 이러한 행위는 미친 것 같으나 명사이기 때문에 역사에서는 오히려 미담으로 전해지고 있다.

18) 何薳, 『春渚紀聞』: "元章性癡絶. 徽宗嘗與蔡京論書, 召芾至, 命以兩韻詩草書御屛上, 指御案間硏使就用之. 次韻乃押中字, 行筆自上至下, 其直如線, 上稱賞曰, 名下無虛土. 書成, 芾卽取所用硏入懷, 墨汁淋漓. 奏曰, 硏經臣下用, 不敢復進御, 臣敢拜賜. 上大笑, 因以賜之."
19) 葉夢得, 『石林燕語』: "元章在眞州, 謁蔡攸於舟中. 攸出右軍王略帖示之, 元章驚歎, 求以他畫易之. 攸有難色, 元章曰, 若不見從, 某卽投此江死矣. 因大呼據船舷欲墮, 攸卽與之."
20) 蔡絛, 『鐵圍山叢談』卷六: "長沙之湘西有道林嶽麓二寺, 名刹也. 唐沈傳師有道林詩, 大字猶掌, 書於牌, 藏其寺中, 常以一小閣貯之. 米老元章爲微官時, 遊宦過其下, 艤舟湘江, 就寺主僧借觀, 一夕, 張帆攜之遁. 寺僧亟訟於官, 官爲遣健步追取還. 世以爲口實也."

미불이 힘써 구하여 반드시 얻음에서 서화학박사가 더해져 선화전 내부에 들어가 진귀한 작품을 본 것은 그의 서예 정진에 틀림없이 중요한 작용을 하였다. 그러므로 미불은 많이 보았고 식견이 넓었으며 생각이 깊어 자신의 서예가 높은 경지에 도달할 수 있었다. 그는 역대 서예가들의 우열을 평가하면서 칭찬이 적었는데, 폄하한 것은 대부분 지나친 편견이 많았지만 어떤 면에서 보면, 모두 일리가 있으면서 깊이 생각할 여지가 있는 내용이었다. 그가 지은 『해악명언』을 보면, 이와 같은 예를 많이 볼 수 있다.

> 정도호·구양순·우세남 필법은 비로소 균등하였으나 고법은 없어졌다. 유공권은 구양순을 스승으로 삼아 멀리 이르지 못하였는데, 추하고 괴이하며 미운 서찰 종주가 되었다. 유공권으로부터 세상에 비로소 속서가 있었다.[21]

> 구양순·우세남·저수량·유공권·안진경 등은 모두 한 필법의 글씨이다. 안배에 공력을 소비하였으니, 어찌 세상에 드리우겠는가![22]

이를 보면, 미불은 당나라 대가들이 모두 안중에 없었음을 알 수 있다. 미불 서론에는 두 가지 기본 정신이 있었으니, 하나는 고법을 선양하는 것이고, 다른 하나는 자연스러움과 정취를 얻는 것이었다. 따라서 그는 다음과 같이 말하였다.

> 세상 사람들이 대부분 큰 글자를 쓸 때 힘을 운영하여 붓을 잡으니, 글씨는 더욱 근골·정신·기운이 없고, 둥근 필두는 마치 찐빵처럼 써서 크게 비루하고 우습다. 요점은 모름지기 마치 작은 글씨를 쓰는 것처럼 하며 필봉 형세가 온전함을 갖추어 모두 뜻을 새기거나 조작함이 없어야 아름답게 된다. 예로부터 지금에 이르기까지 나는 영민하지 않으나 실제로 이를 얻었다. 방서는 진실로 이미 세상에 가득하니 스스로 식견이 있는 이는 이를 알 것이다.[23]

그는 여기에서 예로부터 지금에 이르기까지 큰 글씨를 쓸 때 자연스럽게 정취를 얻은 사람은 오직 자신뿐이라 말하였다. 그는 또한 다음과 같은 말도 하였다.

> 구양순 '도림지사'는 곤궁하고 검소하며 정신이 없다. 유공권 '국청사'는 크거나 작음이 서로

21) 米芾, 『海嶽名言』: "丁道護, 歐虞筆始勻, 古法亡矣. 柳公權師歐, 不及遠甚, 而爲醜怪惡札之祖. 自柳世始有俗書."

22) 上同書: "歐虞褚柳顔, 皆一筆書也, 豈能垂世."

23) 上同書: "世人多寫大字時用力捉筆, 字愈無筋骨神氣, 作圓筆頭如蒸餅, 大可鄙笑. 要須如小字, 鋒勢備全, 都無刻意做作乃佳. 自古及今, 余不敏, 實得之. 榜字固已滿世, 自有識者知之."

어울리지 않고, 근골에 허비함을 다하였다. 배휴는 진솔한 뜻으로 편액을 썼으니 참된 정취가 있어 추하고 괴이함에 빠지지 않았다.[24]

그는 여기에서 구양순·유공권은 안배하고 조작함을 폄평하면서 배휴는 진솔한 뜻이 동일한 정신에서 나왔음을 칭찬하였다. 그는 당나라 서예가들을 폄하하였으나 실제는 어느 정도 그들의 필법과 묘한 정취를 받아들이기도 하였다. 그러나 기본은 종요·왕희지에 있었고, 특히 '이왕'에 편중되었다. 그가 얻은 자연스러운 정취도 '이왕' 서예 풍격을 기조로 삼은 것이다. 그러나 그는 뜻을 얻고 형태를 잊을 때에는 그가 종주로 삼은 사람조차 욕을 하였다.

> 휘종이 미불에게 명하여 『주관편』을 병풍에 쓰도록 하였다. 글씨를 마치고 붓을 땅에 던지며 크게 말하길 "한번에 '이왕' 악찰을 씻어버리고 송나라 만고를 빛냈다."라고 하였다[25].

이에 대한 신뢰성이 어느 정도인지 모르겠지만 미불의 미친 듯한 성격과 큰소리로 내뱉는 역사 자료를 보면, '이왕'을 욕한 것도 정리에 합한다.

미불이 고법에 대한 연찬과 숙련 정도는 이미 준마가 달리는 기상이 있고, 또한 뛰어난 용필의 묘함은 멀리 필세에서 볼 수 있고 가까이는 기질·개성에서 취한 것이어서 반복하여 음미할 만하다.

당시 미불과 이름을 나란히 하였던 설소팽이 있었다. 그도 감상에 정통했고 소장품이 많았으며, 모두 '이왕' 테두리 안에서 법도·정취를 구하였다. 그러나 설소팽은 정취를 안으로 함유하였고, 형식에서 기이함이 없었으며, 설령 서권기가 농후하였더라도 미불의 격하고 선명하며 강한 절주와 상대할 수 없었다. '상의'서풍 정신적 본질은 표현에 있다. 먼저 선명하고 강한 형식미감과 기세로 시각을 자극시킨 연후 비로소 깊이 함유한 의미를 감상할 수 있도록 하였다. 이러한 송나라 '상의'서풍은 진나라 서예가 운치를 근본으로 삼는 것과 크게 다른 점이다. 미불의 미친 듯한 성격은 바로 '상의'서풍 대가라는 지위를 보장할 만하다.

> 내가 서학박사로 부름에 나아가 황상이 본조에 글씨로 세상에 유명한 몇 사람을 물으심에 나는 그 사람들에 대해 이르기를 "채경은 필법을 얻지 못하였고, 채변은 필법은 얻었으나 표일한 운치가 결핍되었으며, 채양은 새기듯이 썼고, 심료는 배열하듯 썼으며, 황정견은 그리듯이

24) 上同書: "歐陽詢道林之寺, 寒儉無精神. 柳公權國淸寺, 大小不相稱, 費盡筋骨. 裵休率意寫牌, 乃有眞趣, 不陷醜怪."
25) 毛晉, 『海嶽志林』: "徽宗命元章書周官篇於屛, 書畢擲筆於地, 大言曰, 一洗二王惡札, 照耀皇宋萬古."

미불 작품 비교

초계시권苕溪詩卷　　　　촉소첩蜀素帖　　　　오강주중시권吳江舟中詩卷

썼고, 소식은 화법으로 썼습니다."라고 하였다. 황상이 다시 묻기를 "경의 글씨는 어떠한가?"라고 하자, 대답하길 "신의 글씨는 쓸듯이 씁니다."라고 하였다.[26]

여기에서 '쇄刷'자는 다음과 같은 특징이 있다. 하나는 붓털을 평평하게 펴서 풍만하게 하고, 전절은 항상 붓털을 뒤집어 필봉을 꺾으며, 운필은 상쾌하고 유창하며 돈좌가 분명하여 호방한 성정과 격탕을 나타내니, 마치 바람이 달리고 번개가 치는 것처럼 빠른 필세를 나타내는 것이다. 다른 하나는 점과 필획이 굳세고 절주의 기복에서 빠른 속도로 마찰을 일으켜 필획에 껄끄러운 필력과 두터움을 갖추게 하는 것이다. '쇄'자의 기본 특징은 상쾌한 것으로 용필·결구·필세·자태의 변화가 손에서 이미 정미하고 교묘함을 얻은 것에서 나타난다.

미불 작품 〈초계시권〉 정취는 왕희지 〈난정서〉와 가깝고, 〈촉소첩〉은 왕희지 〈상란첩〉의 풍모가 있으며, 〈오강주중시권〉은 왕헌지의 소탈함과 양응식의 기이하고 공교함을 겸하였다. 특히 용묵의 농담·건습 변화는 수묵화 필법 원리를 운용하여 서예 용묵을 크게 발전시켜 원·명나라 및 지금 서단에도 심원한 영향을 주었다. 이러한 농담·건습 변화에서 용필의 '쇄'라는 의미와 정취를 더욱 분명하게 볼 수 있다. 필획 운동에서 황정견처럼 많은 동작이

26) 米芾, 『海嶽名言』: "海嶽以書學博士召對, 上問本朝以書名世者凡數人, 海嶽名以其人對曰, 蔡京不得筆, 蔡卞得筆而乏逸韻, 蔡襄勒字, 沈遼排字, 黃庭堅描字, 蘇軾畫字. 上復問, 卿書如何. 對曰, 臣書刷字."

없는데, 마르고 깨끗하면서 날카로우며, 명쾌하고 유창하여 필획의 전절이 뚜렷하다. 이외에 필획은 활시위처럼 긴장되고 풍부한 탄력을 갖추었다. 용필·결구는 노숙하고 공교하나 필력과 껄끄러운 느낌을 조화하여 통일시켰기 때문에 노숙하면서도 뜨고 매끄럽지 않으며, 공교하나 부끄럽거나 우물쭈물하지 않았다. 여기에 기세가 크고 대담하며 발랄한 '쇄'의 의미를 더해 사람을 감동하게 하는 서예 풍격을 이루었다. 이는 '이왕'과 다른 것으로 장욱·회소의 기운과 풍격에 더욱 가깝다.

3. 조길 · 채경

북송후기 '상의'서풍은 최고조로 소식·황정견·미불이 가장 대표적인 서예가들이다. 경지가 높고 개성이 강하며, 기이하고 농염함을 다투면서 송나라 서예를 대표하는 가장 위대한 성취를 이루면서 낭만주의에서 두 번째 최고봉에 올랐다. 그뿐만 아니라 이러한 풍토에서 당시 황제였던 송 휘종 조길과 채경 서예도 일반 사람들을 뛰어넘는 특유의 정취를 나타내었다.

조길趙佶, 1082~1135은 신종의 열한 번째 아들로 처음에는 단왕에 봉해졌다가 휘종이 되었다. 그는 풍류의 황제로 재위 25년간 정치적으로는 혼군으로 무능하고 국정에 태만하였으며, 조서로 올바른 선비를 배척하고 간신을 중용하였다. 마침내 국운은 그들 손에서 패하여 나라를 잃고 포로로 잡혀 북녘에서 죽었다. 그러나 서화에서는 오히려 뛰어난 재능을 발휘하였다. 그는 서학·화학을 크게 일으켜 서원·화원을 설치하였고, 재위기간 내부에 소장한 법서·명화 수량이 급증하여 이전보다 백배나 많았다. 아울러 내부에 소장하였던 고서화와 기물 등을 편집하여 『선화서보』·『선화화보』·『선화박고도』 등을 편찬하였다. 이러한 행위는 모두 서예사·회화사에서의 공로라 하겠다. 그는 서화 창작에서도 성취가 있어 서화사에서 소홀히 할 수 없는 명가였다.

조길은 예술에서 매우 강한 창조력이 있었는데, 이른바 '수금서瘦金書'가 전형적인 예이다. 이에 대해 채조는 다음과 같이 평하였다.

> 황정견 서체를 쓴 뒤 스스로 하나의 법도를 이루었다.[27]

27) 蔡條, 『鐵圍山叢談』: "作黃庭堅書體, 後自成一法."

조길, 윤중추월시첩閨中秋月詩帖

설요, 하일유석종시夏日遊石淙詩

　그러나 '수금서'는 수금체 결구 방식에서 나온 것이어서 형체·필세는 펼치고 성글게 하였으나 황정견의 운필 상태는 없다. 조길은 멀리 당나라 설직·설요에서 법도를 취했는데, 특히 용필은 설요에서 창신의 영감을 얻었다. 설요의 작품 〈하일유석종시〉는 뜻을 새겨 조탁했고, 점과 필획은 설직보다 더욱 파리하고 굳세다. 따라서 완곡한 필세가 없는 까닭에 딱딱하고 판에 새긴 것 같으며, 기필·수필·전절·갈고리 등은 고의로 조작하여 마치 학슬과 같아 흥취가 없다. 그러나 조길은 그 단점을 알고 이를 자신의 장점으로 바꾸었으니, 정말 썩은 것을 변화시켜 신기함을 만들었다고 하겠다.

　조길의 작품 〈윤중추월시첩〉을 예로 들어보겠다. 이 작품은 행서 필치로 해서를 쓴 것이다. 설요의 딱딱한 학슬과 같은 점과 필획의 기필·수필·전절 형태에다 기운을 관통시키고, 제안돈좌의 절주 변화에서 동적인 느낌이 나도록 하였다. 예를 들면, 세로획의 수필은 오른쪽 아래 모서리로 향해 기운 필획을 형성한 다음 항상 필세를 타고 다시 돌려 갈고리를 하여 아래의 기필 상태를 끌어내었다. 가로획도 이와 마찬가지 이치를 운영하였다. 전절에서 꺾은 모서리는 종종 가로획을 점차 허하게 하면서 붓을 든 다음 필세를 빌려 오른쪽 아래 모서리로 향해 측필로 눌러 하나의 기운 점을 이룬 뒤 회봉을 하면서 세로획을 만들었다. 그는 행서 필치로 운필하였기 때문에 모든 동작이 매우 자연스러우면서도 절주와 운율이 풍부한

미감을 나타내었다. 그의 수금서 점과 필획은 설요보다 더욱 파리하나 자태는 너그럽고 성글며, 중궁은 포만하여 좌우와 아래는 성글고 광활하며, 긴 필획은 밖으로 펼쳤다. 갈고리는 매우 길고 선회하는 필세가 있으며, 책획은 분명한 가운데 오른쪽을 꺾어 행필하면서 살진 필획을 나타내었으며, 수필은 붓을 들어 필봉을 내보냈다. 그러므로 수금서는 굳세고 맑아 마치 긴 대나무나 아리따운 자태를 지닌 그윽한 난초와 같으며, 행서 필의는 더욱 풍아한 필세를 더하였다. 이는 마치 청나라 진방언이 〈농방시첩〉의 발문에서 말한 것과 같다.

행간은 마치 그윽한 난초와 떨기 대나무와 같고, 냉랭하게 비바람 소리를 내네.[28]

이를 보면, 수금서는 독특한 심미 쾌감을 가지고 있어 조길은 본래 예술가 자질이지 황제 자질이 아님을 알 수 있다. 맑고 높으며 재주가 뛰어난 문인예술가는 하루아침에 황제가 되면 조길과 같이 우매한 혼군으로 변하기 때문에 본래 지닌 재능도 아무 소용이 없다.

조길 수금서는 크고 새로운 창작이다. 이는 서예의 필법 표현력에서 새로운 발명이다. 이 점에서 조길은 송나라 서단에서 홀로 오만할 수 있고, 심지어 안진경 이후 한 사람이라고까지 말할 수 있다. 또한 수금서 풍모와 정취는 송나라 '상의'서풍에서 족히 또 다른 대가라 할 수 있다.

조길은 초서를 즐겼고, 장욱·회소를 배웠으나 기운과 역량이 부족하고 용필도 약하였다. 그의 〈약수연령시환선〉은 작은 작품에 글씨도 작고 전체적으로는 한 기운으로 이루어졌으며, 장법은 묘한 정취가 있으나 아직 분명하지 않아 약점을 드러내고 있다. 그러나 폭이 근 12m에 달하고 높이가 30cm나 되는 거작 〈초서천자문〉 용필은 섬약하나 유감없는 필세를 발휘하였다. 수금서는 필획마다 위치에 이르면서 점과 필획은 파리하나 약하지 않고, 굳세나 딱딱하지 않으며, 스스로 풍아한 자태를 나타내었다. 큰 폭의 초서는 솜처럼 연결하고 방종하여 수금서의 필획으로는 대응할 수 없다. 조길의 해서와 초서를 비교하면 장단점이 서로 나타남은 말하지 않아도 자명할 것이다.

채경蔡京, 1047~1126은 자가 원장元長이고 흥화선유興化仙游(지금의 복건성 仙遊) 사람이다. 희령 3년(1070) 진사에 합격하여 휘종 때 상서좌승우복야를 지냈다. 당시 원우군신들은 폄적을 당했거나 숨었거나 죽어서 모두 없기 때문에 채경은 자신을 배척하는 사람들은 모두 구당을 반대한다는 구실로 축출하였다. 먼저 사마광을 필두로 하여 문언박·여공저·여대방·범

28) 陳邦彦, 〈穠芳詩帖〉 跋文 : "行間如幽蘭叢竹, 冷冷作風雨聲."

순인·범조우·소식·소철·조보지·황정견·진관 등 모두 309명을 간당으로 열거하여 문덕전 문 앞 돌에 이름을 새겼다. 다시 스스로 〈원우당적비〉를 써서 각 군현에 배포하여 돌에 새기도록 하였는데, 인심을 얻지 못함이 극에 달하였다. 그는 당시 태평성대가 오래되어 국고와 식량이 넘치니, 관직과 재물을 물같이 보고 모두 탕진했고, 이후 정강의 변을 만나 나라가 망하여 황제가 포로가 되는 상황에 이르게 하였다. 따라서 역사에서는 그를 간신의 재상이라 일컫었다. 서예사에서 본래 사대가라고 일컫는 '소·황·미·채'에서 '채'는 명나라 서화가 왕불·동기창과 청나라 서화가 정섭·장추·주화갱 등은 원래 채경을 가리켰다. 그러나 후세 단지 채경의 사람됨을 미워한 까닭에 채양으로 바꾸었다. 이에 대한 시비를 현재 판정하기 어렵지만 두 사람 서예는 모두 송나라 서단에서 평범하지 않았음은 의심할 여지가 없다. 그러나 명·청나라

채경, 원우당적비元祐黨籍碑

유명한 몇 명 서화가들이 '채'를 채경이라 가리킨 것은 바로 채경 서예에 높고 묘한 곳이 있어 무시할 수 없음을 설명해 주고 있다.

채양은 송나라에서 '상의'서풍이 최고조에 이르기 전에 '이왕' 고법에 깊이 통했던 대가였다. 그는 당시 서단에 영향을 주었을 뿐만 아니라 얻기 어려운 고전주의의 전범이었다. 그러나 그의 주장과 실천은 옛것을 법도로 삼는 당시 및 후세 서예가들에게 어느 정도 계시를 주었지만, 서예미 창조에서 날로 고조되는 '상의'서풍에 합하지 않았다. 그러므로 당시 및 이후 송나라 서단에서 중대한 작용을 하지 못하였다. 그의 서예 풍격은 법도를 우선으로 삼고, 뜻과 정취를 버금으로 삼았다. 이에 반하여 채경 서예 풍격은 뜻과 정취를 으뜸으로 삼고 법도를 버금으로 삼았다. 채경은 시대 풍격을 따르면서 자신의 예술 경지를 창조하였으며, 결코 이전 사람을 재현하지 않았다. 만약 두 사람 서예작품을 시대 풍격 주류에 놓고 감상하면, 송사대가의 '채'는 마땅히 채경이다. 여기에 송 휘종을 더하면, 모두 오가가 되는데 이 중에서 소식·황정견·미불이 가장 뛰어났고, 조길·채경이 다음이다. 만일 이와 같다면, 송나라 '상의'서풍은 가장 찬란한 빛을 발하였을 것이다.

송나라 채조는 『철위산총담』에서 채경 서예에 대해 다음과 같이 말하였다.

처음에 필법을 채양에게 받았고, 이미 서호를 배워 아직 거의 버리지 않고 심전사를 배웠다. 원우 연간(1086~1094) 말기에 이르러 또한 심전사를 싫어하고 구양순을 좇았다. 이로 말미암아 글씨와 필세가 호방하고 굳세면서 통쾌하며 침착하였다. 소성 연간(1094~1098)에 이르러 천하에 글씨 잘 쓰는 사람은 안진경 오른쪽에서 나온 이가 없었다. 이후 다시 구양순을 싫어하고 '이왕'을 깊게 법도로 삼았다. 만년에는 매번 왕희지에 이르기가 어렵다고 탄식하고 왕헌지는 부친에서 떨어짐이 멀다고 일컬었다. 마침내 스스로 하나의 법도를 이루어 국내에서 종주로 삼았다.[29]

이는 채경 서예의 대체적인 사승맥락을 말한 것이다.

채경 작품으로 몇 점이 전해지고 있다. 〈청금도제시〉는 심전사와 가깝다. 자형은 방정하고 결구는 풍만하나 용필에서 망령되게 떨어 비각에서 오래된 잔파의 효과를 모방한 것 같다.

채경 작품 비교

청금도제시聽琴圖題詩 십팔학사도발十八學士圖跋

29) 蔡絛, 『鐵圍山叢談』: "始受筆法於君謨, 旣學徐季海, 未幾棄去, 學沈傳師, 及元祐末, 又厭傳師而從歐陽率更. 由是字勢豪健, 痛快沉著. 迨紹聖間, 天下號能書, 無出魯公之右者. 其後又厭率更, 乃深法二王. 晩每歎右軍難及, 而謂大令去父遠矣. 遂自成一法, 爲海內所宗焉."

이는 심전사 〈유주나지묘비〉를 참고하면 알 수 있다. 미불이 "채경은 필법을 얻지 못하였다."라고 한 것은 바로 이를 보고 한 말로 매우 적절한 표현이다. 그러나 〈원우당적비〉·〈십팔학사도발〉을 보면, 모두 구양순으로 유공권 법도에 합하였다. 특히 〈십팔학사도발〉은 확실히 호방하고 굳세며 침착하면서 통쾌하다. 용필은 절주가 분명하고, 결구는 중심이 위에 치우쳤으며, 자형은 긴 편에 속하면서 밖으로 펼친 것은 유공권과 같다. 그러나 험절한 곳은 구양순에게서 나왔다. 이미 용필이 뛰어나고 필세를 잘 취해 대가의 필적에 부끄러움이 없다. 이 작품은 비록 글자와 글자를 적게 연결했으나 형체·필세는 굳세고 유창하며 한 기운으로 관통하고 있어 전혀 막힘이 없다. 청나라 안기가 『묵연회관』에서 "평하는 이가 해서는 마치 의관을 정제한 사대부가 묘당에서 의론하는 것과 같다고 하였다."[30]는 것은 〈십팔학사도발〉로 대조하면 바로 이러한 기상이 있다. 글자 안과 행간을 보면 누가 악랄한 마음과 독한 손으로 충신을 해쳤던 간신 재상이라 상상할 수 있겠는가? 이는 정치적 태도와 권력투쟁 행위가 완전히 인품을 대신할 수 없음을 설명해 주고 있다. 따라서 인품은 곧 서품이라는 공식으로 서예 성취를 부정할 수 없음도 알 수 있다. 서예는 단지 비교적 분명하게 서예가의 개성·기질·심미관만 나타낼 뿐이다.

30) 安歧, 『墨緣匯觀』: "評者謂正書如冠劍大夫議於廟堂之上."

제4절 쇠락기

정강의 변으로 북송이 망하고, 송 고종 조구는 금나라에 조공을 바치며 신하라 칭하는 대가로 겨우 동남쪽 통치권을 얻었다. 이것이 바로 남송이고, 이후 점차 쇠락하면서도 장기간 안정된 국면을 유지하였으나 다시는 이전처럼 번영을 누리지 못하였다. 송나라 '상의'서풍은 사회 발전에 따라 함께 성행했다가 가라앉았다. 즉 북송중기 이후 점차 흥성하다가 후기에 이르러 최고조에 달하였다. 남송시기에 이르러 서예 풍격은 비록 북송시기 '상의'서풍을 이었지만, 정취와 격조는 이미 격앙된 것에서 날로 평정해졌다. 즉 뜻·기운·자태의 완미한 통일 추구로부터 자태만 추구하면서 '상의'서풍은 점차 쇠락기의 서예 풍격을 나타내었다.

남송시기 서예가는 위와 같은 사항을 기본으로 삼는 서예 풍격 경향에서 추종·창신이란 두 가지 유형으로 나눌 수 있다.

이른바 추종이란 소식·황정견·미불·조길 등의 풍모와 그들 형체·필세·필법을 따르는 유형을 가리킨다. 북송 및 남송시기 전체 서단에서 '이왕' 및 당나라 서예가를 모방하는 의고주의 서예가들은 이미 찾아보기 힘들다. 그러나 비록 채양·설소팽처럼 줄곧 옛것만 모방하는 병폐를 없앴다고 하더라도 오히려 줄곧 지금만 모방하는 시폐의 형성을 면할 수 없었다. 예를 들면, 소식을 모방한 사람으로는 동시대 및 남송시기 왕공·장순민·증조·조령치·유정부·섭몽득·왕조·조명성·한세충·시의생 등과 소식 형제와 자손으로는 소철·소과 등이 있었다. 황정견을 모방한 사람으로는 조구·한언질 등이 있었다. 미불을 모방한 사람으로는 미우인·오거·왕정균·조구 등이 있었다. 조길 수금서에 빠진 사람으로는 금나라 완안경 등이 있었다. 이외에 "위에서 좋아함이 있으면 아래는 반드시 심하다."라는 말처럼 송 고종 조구가 황정견·미불·손과정을 좋아하여 당시 풍토를 이루는 데에 선도적 역할을 하였다. 사의 대가 풍격을 좇아 모방하고 이를 따르는 무리들이 나타나 '상의'서풍 면모가 형성되었다. 이는 사의 대가 창조에 대한 충분한 긍정이고 받쳐 주는 작용을 하면서 시대의 기치를 이루었다. 이것이 시대 서풍 표현 형식이니, 한편으로 규범적 유형을 갖춘 영수가 있어야 하고, 다른 한편으로는 이를 따르는 무리가 있어야 사회의 얼굴이 된다.

송나라 '상의'서풍이 풍토가 되려면 모방은 반드시 없어서는 안 될 조건이었다. 그러나 추종자 본인의 풍격은 자신의 것이 아니거나 혹은 개성이 선명하지 않고 기본적으로 다른 사람을 모방한 것이어서 유감스러운 일이라 하겠다. 이에 대한 작용 또한 다른 사람을 받쳐 주고 자아를 잃은 것이어서 거론할 가치가 없다. 채양 등은 옛사람을 모방하고 창조가 결핍되었으

며, 이러한 추종자들은 당시 대가를 모방하고 마찬가지로 창조가 결핍되었으니, 두 종류 병폐는 표현은 같지 않으나 본질은 마찬가지로 같다. 설령 이 중에는 모방하면서도 어느 정도 자신을 발휘하여 정미하고 활발함을 나타낸 사람도 있지만 결국 이러한 서예 풍격은 그가 창조한 것이 아니고 추종자에 불과하기 때문에 독립적인 지위와 가치를 논할 수 없다. 예를 들면, 소식을 모방한 왕조와 미불을 모방한 오거 등이 그러하다.

남송시기 서단에서 선명한 개성 풍격과 독특한 정취를 갖춘 사람으로 우윤문·육유·주희 등을 대표로 꼽을 수 있다.

우윤문虞允文, 1110~1174은 자가 빈보彬甫이고 융주인수隆州仁壽(지금의 사천성 仁壽) 사람이다. 소흥 23년(1154) 진사가 되어 고종이 비서승으로 임명하였다. 벼슬은 우복야동중서문하평장사 겸 추밀사에 이르러 옹국공에 봉해졌고, 시호는 충숙忠肅이다. 『당서』·『오대사』의 주를 달았고, 『시문논의』 50권이 있다.

우윤문 서예 풍격은 남송시기 서단에서 유행했던 소식·황정견·미불·조길 등을 숭상한 서예 풍격과는 다르다. 그는 당시 시대서풍과 다른 길을 걸었기 때문에 영향력이 크지 않다. 그러나 그의 서예 풍격은 독특한 면이 있어 서예사에서 한 자리를 차지할 수 있으니, 이는 당시 대가들을 추종하는 사람들이 바라볼 수 없는 것이기도 하다.

우윤문 서예 풍격은 종요를 기본으로 삼아 가로로 향해 필세를 취해 넓적하고 평평한 결구를 하였으며, 점과 필획의 용필은 예서 필의를 많이 함유하여 〈천계직표〉에 가깝다. 이외에 필법은 장봉을 중시하고 함축적 의미를 추구하였다.

전해오는 그의 작품 〈적조첩〉·〈병구기영첩〉 등은 비록 서찰이나 자태·용필은 마애각석의 혼후하고 질박한 기상을 나타내고 있다. 그의 작품 중에 '이왕' 신체서 계통 영향은 분명하지 않고 주로 종요 계통 구체에서 법도를 취하였다. 이는 '이왕' 및 남조에서 왕희지 계통 서예가 왕승건 등이 종요 필법을 본받은 것을 연습하였을 가능성이 있고, 소식의 영향도 있었다. 그러나 소식 서예 자태는 좌우로 필획을 펼치

우윤문, 적조첩適造帖

고, 특히 약획·책획을 강조하였으나 우윤문은 수렴하고 펼치지 않았다. 소식 서예 자태는 아리땁고 우윤문은 질박함으로 소식은 공교함을 밖으로 나타냈고 우윤문은 안으로 깊게 감추었다. 이러한 것은 송나라 서단에서 비교적 드물어서 우윤문의 글씨를 송나라 작품들 가운데 놓으면 무리와 합하지 않는 특색이 있다. 뿐만 아니라 글씨는 비록 큰 동적인 필세는 없으나 조용한 가운데 움직임이 깃들어 있고, 네모난 가운데 기력이 안으로 응축되며, 정신을 밖으로 드날려 여유작작한 정신과 기운이 필묵 사이에 넘쳐흐른다. 〈병구기영첩〉은 방정하고 소박하며, 예서 필의를 많이 함유한 자태에서 2~3글자를 연속하여 행초서를 섞어 더욱 기이한 색채를 더하였다. 그는 송나라 서예 풍격에서 조용하고 졸한 것으로 정취를 얻은 걸출한 서예가이다.

육유陸遊, 1125~1210는 자가 무관務觀이고 월주산음越州山陰(지금의 절강성 紹興) 사람으로 가태 3년(1203)에 보장각대제로 벼슬을 그만두었다. 그는 남송시기 유명한 애국시인으로 많은 작품을 남겼다. 재기가 뛰어나고 예법의 구속받지 않아 스스로 '방옹放翁'이라 하였다. 그의 서예는 시와 마찬가지로 뜻과 정취가 높고 심원하며 자못 낭만주의 격조를 갖추었다.

육유 서예 결구는 양응식 해서·행서를 근본으로 삼고 구양순의 험절한 필세를 취하였다. 자태는 천진하고 치졸함이 이옹 〈녹산사비〉와 안진경 〈마고선단기〉에서 나왔고, 초서는 양응식 〈신선기거법첩〉 정취를 많이 취하였다. 그가 쓴 글씨의 특징은 천진하고 치졸하며 항상 중심이 아래에 치우치는 점과 필획의 조합을 나타내고 있다는 것이다. 이는 종요 계통 구체에서 항상 나타나는 것으로 이옹·소식도 이와 같았다. 그러나 자형의 외곽은 모두 넓적하고 평평한 형상을 나타내었으나 육유는 오히려 이를 반대로 하여 장방형으로 변화시켰다. 뿐만 아니라 상하좌우 결구는 위치를 전도시켜 떨어지려고 하나 떨어지지 않고, 필세는 서로 응하여 풍취가 넉넉하다. 이러한 특징은 〈자서시권〉이 전형적인 예이다.

육유는 창조력이 풍부하였던 서예가이다. 그의 작품 〈회성도시권〉은 행서이면서 오히려

육유, 자서시권自書詩卷

장초서를 섞어 글자마다 독립적이고, 행서와 장초서를 일관된 필세에서 조화시켜 고졸한 가운데 아리따움을 함유하고 풍운을 갖추어 원나라 서예에 많은 영향을 주었다.

육유 서예 풍격은 행기가 세로로 꿰뚫고, 필세 변화는 종종 아래로 향해 펼쳐 유창하고 소탈하다. 여기에 소박하고 천진한 자태가 활발하고 소쇄한 풍모에서 때로는 유머러스하고 천진한 정취가 흘러나온다. 그는 남송시기 서예가에서 감히 가장 뛰어난 서예가라 하겠다.

주희朱熹, 1130~1200는 자가 원회元晦이고 호는 회옹晦翁 · 회암晦庵 · 자양紫陽 · 고정考亭 · 운곡노인雲谷老人 · 창주둔수滄州遁叟이며, 안휘성 무원婺源 사람이다. 그는 남송시기 고종 · 효종 · 광조 · 영종을 섬기면서 벼슬은 보문각대제학에 이르렀다. 송나라에서 유명한 학자로 이학을 집대성하여 '주자朱子'라 일컬었다. 경원 3년(1197) 한탁주의 탄핵을 받고 주희 일파는 모두 역당으로 몰렸으며 주희는 역경에서 죽으니, 시호는 문공文公이다. 이종 때 태사로 추증되어 신국공에 봉해졌다가 다시 휘국공에 봉해져서 공묘에 제사지냈다. 그는 성정이 강직하고 저술이 풍부하였다. 평생 문집 100권, 스승과 학생의 문답 80권, 별도로 10권이 전한다.

주희 서예 또한 당시 유행 서풍과는 별도로 새로운 길을 개척하여 위로는 종요로 거슬러 올라갔고, 곁으로는 '이왕' 및 구양순 등에 이르렀으며, 고박하고 천진함을 추구하며 화려하게 꾸미지 않았다. 명나라 사람 비굉은 그의 작품 〈성남창화시〉에 대해 다음과 같이 말하였다.

주희, 성남창화시城南唱和詩

> 배움은 자신을 위함에 주로 하고 마음을 구하는 데에 귀착하며, 아름답고 화려함을 다투는 뜻이 있지 아니하다. 그러므로 시가를 읊는 데에서 형태를 지으니 예스럽고 담담하며 평화롭다. 간찰에 나타나니 소산하고 간결하며 심원하여 세속에서 감히 바라볼 바가 아니다. 사람들이 다투어 보물로 삼으니, 오로지 언어와 문자 사이에서 있음이 아니었다.[1]

1) 費宏, 〈城南唱和詩〉 跋文: "其學主於爲己, 歸於求心, 而非有爭姸鬪靡之意. 故其形於歌詠, 則古澹和平, 見於簡札, 則蕭散簡遠, 非流俗所敢望. 而人爭寶之, 蓋又不專在於言語文字之間也."

주희 글씨는 학문과 마찬가지로 창의가 많고 스스로 문호를 세웠다. 그의 학문은 유교·도교·불교를 집대성하여 하나의 마음으로 귀착시켜 예스럽고 담담하면서 평화로우며, 소산하고 간결하며 심원하였으니, 이는 바로 그의 서예 경지이고 근본은 사의에 있다. 그러나 그는 오히려 서예에 대해 다음과 같이 말하였다.

채양 이전에는 모두 법칙이 있었으나 미불·황정견 등 여러 사람이 나옴에 이르러 문득 기울고 방종했으니, 세태가 쇠하여 사람됨 또한 그렇다고 말하겠다.[2]

그는 서예에서 법칙을 강조하였고, 또한 전통의 '이왕'·안진경·유공권을 종주로 삼는 관점이 있어 평정하고 온아함을 숭상하였다. 그러나 그의 서예는 비록 미불·황정견의 방종함은 없으나 기울어짐을 면치 못하고 졸한 정취가 풍부하였으니, 이는 전통서예 심미관에서 금기하는 것으로 결코 채양 무리와 짝을 이루지 않는다. 그는 분명히 서예는 정취를 얻고 경지를 이루는 것이지 결코 법도를 능사로 삼는 것이 아님을 밝혔다. 그러나 서평에서는 오히려 법칙을 숭상하였으니, 이는 그의 심미관 모순이 나타난 것이다. 그의 서예는 사의의 경지에 들어가 비록 미불·황정견 필세·자태·정취와 다르지만 모두 본심·천성에 합하는 것을 추구하였다. 이는 방법은 다르나 목적은 같은 것으로 주희는 그 뜻을 얻었으나 스스로 의식하지 않았으니, 실로 묘한 일이다.

이상 열거한 세 사람 이외에 남송시기 서단에서 창의적인 작가로 위료옹이 있었다. 그의 글씨는 소쇄하고 일정한 자태를 주로 하지 않았으며, 종요·왕희지·안진경·미불 사이에서 변통하였다. 예를 들면, 그의 작품 〈제형제거첩〉·〈문향첩〉 등이 그러하다. 장효상은 '이왕'·구양순·안진경·양응식을 변화시켜 방종할 때 순박하고 표일한 정취가 있었으니, 〈시구첩〉이 그러하다. 또한 장즉지 해서는 비록 개성 풍격이나 정취가 높지 않다. 그러나 그의 척독은 맑고 굳세며 험준하여 크게 볼 만하다.

남송시기 서단에서 독특한 서예 풍격을 갖춘 서예가들을 보면, 송나라 '상의'서풍은 쇠락기에서 풍격·정취가 격앙된 격조에서 점차 평정함으로 나아가고 있음을 알 수 있다. 그러나 식견이 높은 서예가들이 필세를 펼치거나 수렴하면서 소식·황정견·미불·조길·채경 등의 강건하고 아리따움을 나타냄과 동시에 첨예한 뜻으로 소박하고 순박하며 표일한 정취를 추구하였다. 이러한 경향은 바로 원나라 양유정 서예 풍격의 선도가 되었다.

2) 陶宗儀, 『書史會要』: "以謂蔡忠惠以前皆有典則, 及至米元章, 黃魯直諸人出來, 便自欹斜放縱, 世態衰下, 其爲人亦然云."

제5절 의고주의

'상의'서풍이 성행한 북송시기에서 평생 진·당나라 법도를 연찬하고 옛것을 모방한 서예가로 채양·설소팽을 꼽을 수 있다. 설소팽은 채양보다 활발한 기운이 있었으나 '상의'서풍 고조기에 처해 있으면서 앞에는 소식·황정견이 있었고, 동시대에는 미불이 있었으며, 뒤에는 채경·조길이 있었다. 그러나 그는 진·당나라 법도를 숭상하고 이를 고수하였기 때문에 '상의'서풍 대가들과 경쟁할 능력을 잃어 서예사에서 명성이 미약하였다. 채양은 '상의'서풍 고조기 전에 활약하였던 까닭에 한때 명성이 높았으나 곧 '상의'서풍 고조기 충격에 따라 시들어졌다.

채양蔡襄, 1012~1065은 자가 군모君謨이고 흥화선유興化仙游(지금의 복건성 仙遊) 사람이다. 천성 8년(1030) 진사에 합격하여 서경유수추관관각교감을 지냈고, 경력 3년(1043) 지간원이 되었다가 직사관 겸 수기거주로 승진하였다. 이후 노모로 인하여 지복주를 자청하였다가 복주로전운사로 바뀌었고, 다시 용도각직학사지개봉부로 옮겼다. 이후 추밀직학사지복천항삼주로 옮겼다가 한림학사삼사사의 부름을 받았고, 단명전학사에 이르렀다. 죽은 뒤 이부시랑에 추증되었고, 시호는 충혜忠惠이다. 그는 성정이 충직하고 벼슬을 맡고 일을 논할 때 굽히는 바가 없었다. 그의 글씨는 인종이 좋아하였고, 벼슬도 주로 인종 때 하였으며 좌절을 만나지 않은 비교적 행운아였다.

채양 서예는 줄곧 법도를 탐구하고 각고의 노력으로 연찬하였다. 이는 그의 서론과 서예작품으로 충분히 나타내었다. 이 중에서 가장 전형적인 것을 소개하면 다음과 같다.

> 금년부터 눈이 어두워 글씨를 구하는 사람을 일체 사절하였다. 옛날 자제들이 나의 글씨를 많이 모았는데, 모두 다른 사람들이 가져갔다. 나에게 징심당지 100폭과 이정규 먹 몇 자루가 있는데, 모두 사람 사이에서 드물게 보이는 것이니, 응당 여러 서예가들 서체로 써서 자손에게 전하겠다. 나머지는 옛날 사람이 아니면 손으로 쓸 수 없으니, 자제들이 나의 글씨를 얻은 이는 응당 스스로 거두어야 한다.[1]

시력이 좋지 못한 상황에서 자신이 진귀하게 소장한 징심당지와 이정규 먹으로 여러 서예가들 서체를 써서 자손에게 준다고 하였으니, 이전 서예가들 법도를 매우 중시하는 자부

[1] 蔡襄, 『蔡忠惠公文集·評書』卷三十四 : "自今年來眼昏, 求書者一切謝絶, 向時子弟輩多蓄予字, 皆爲人持去. 余有澄心紙百幅, 李庭珪墨數丸, 皆人間罕見者, 當作諸家體以傳子孫, 其餘非故人不能作手書, 子弟輩得余書者當自收之."

심도 은근히 엿볼 수 있다.

채양은 진·당나라 법도를 추구할 때 형태와 정신 겸비에도 주의하였다.

> 종요·왕희지·삭정 법도는 서로 장지와 가깝고, 또한 떨어져서 하나의 법도가 되었다. 지금 글씨에 법도가 있는 것은 왕희지·삭정이고, 웅장하고 표일하나 일정하지 않은 것은 모두 장지를 근본으로 하였다. 장욱·회소는 모두 이러한 유형에서 나온 것으로 대개 천성이 이와 가까운 사람은 이를 배워 쉽게 문호를 얻을 수 있다. 글씨를 배우는 요점은 오직 정신과 기운을 취하여 아름답게 하는 데에 있을 뿐이다. 만약 형상과 모양만 모방한다면, 비록 형체는 같을지라도 정신이 없게 되어 글씨가 이루어진 바를 알지 못할 따름이다.[2]

채양은 옛사람 법도를 모방하고 정신을 겸할 수 있었기 때문에 당시 명성이 있었다. 그러나 이러한 정신·기운은 고법에서 옛사람 정신·기운을 의탁한 것으로 자신의 법도·정신·기운은 결핍되었기 때문에 '상의'서풍 대가가 될 수 없었다.

채양 글씨는 법도에 근엄하였기 때문에 송나라 때 많은 사람들의 평론이 있었다. 소식은 자신의 서예를 논하면서 다음과 같이 말하였다.

> 나는 글씨에 모든 뜻을 다해서 쓰면 채양과 같고, 조금 뜻을 얻으면 양응식과 같으며, 더욱 방종하면 언법화와 같다.[3]

여기에서 뜻을 다하는 것은 마음을 쓰거나 근엄한 뜻인데, 소식이 이와 같이 글씨를 쓸 때 곧 채양과 가깝게 된다는 뜻이다. 이를 보면, 채양 글씨의 근엄하고 단정함을 가히 상상할 수 있다. 또한 미불은 『해악명언』에서 황제의 물음에 "채양은 새기듯이 쓴다."[4]라고 하였으니, 즉 필획마다 공손하고 근엄하며 법도를 지킨다는 뜻이다. 송나라 사람 등숙도 다음과 같이 말하였다.

> 채양은 두보의 시와 같아 한 글자도 출처 없음이 없고, 종횡·상하 모두 옛날 뜻을 담고 있으니, 배움의 힘이다. 소식·황정견은 자질이 다른 사람보다 뛰어나고 필력은 천성에서 나왔으니, 이백의 시로다. 정취를 깊게 얻은 이는 스스로 마땅히 그들의 우열을 볼 수 있을 것이다.[5]

2) 上同書 : "鍾王索靖法, 相近張芝, 又離爲一法. 今書有規矩者王索, 其雄逸不常者, 皆本張也. 旭素盡出此流, 蓋其天資近者, 學之易得門戶. 學書之要, 唯取神氣爲佳, 若模象體勢, 雖形似而無精神, 乃不知書者所爲耳."

3) 蘇軾, 『東坡題跋 · 跋王荊公書』卷四 : "僕書盡意作之似蔡君謨, 稍得意似楊風子, 更放似言法華."

4) 米芾, 『海嶽名言』 : "蔡襄勒字."

이를 보면, 하나는 고전주의이고 다른 하나는 낭만주의이니, 실질적 구별은 매우 분명하다. 이에 대해 원나라 육우는 다음과 같이 말하였다.

> 채양이 임모한 왕희지 여러 첩들은 형태·모양·골육을 섬세하게 모두 갖추어 감히 앞질러 넘지 못했다. 미불에 이르러 비로소 그의 필법을 변화시켜 법도를 초월하였다. 비록 생기는 있으나 필법은 모두 끊어졌다.[6]

채양·미불 두 사람은 모두 '이왕'을 법도로 취했으나 채양은 법도를 지키는 데에 뜻이 있었고, 미불은 법도를 변화시키는 데에 뜻이 있었기 때문에 얻은 바도 달랐다. "필법은 모두 끊어졌다."는 것은 육우의 짧은 견해이니, 법도를 변화시킨 것은 곧 발전을 뜻한다. 명나라 사람 서위 평가가 가장 간결하고 정확하다.

> 채양 글씨는 '이왕'과 가까우나 단점은 약간 속될 뿐이다. 굳세고 깨끗하며 고른 것은 장점이다.[7]

당시 채양보다 25살 적은 소식은 후학으로 여러 번 채양을 칭송했으니, 모두 고법 각도에서 정미함을 논한 것이었다.

> 장욱·회소는 초서의 삼매를 얻었다. 송나라 문물이 성하였으나 아직 이를 잇는 이가 없었는데, 오직 채양만 법도가 있었으나 아직 내치지 못하고 단지 소식과 서로 위아래일 뿐이었다.[8]

> 홀로 채양만 천부적 자질이 높고 배움이 쌓여 깊게 이르렀으며, 몸과 마음이 서로 응하여 변한 자태가 무궁하니, 마침내 송나라 제일이었다.[9]

소식이 채양을 존경한 것은 고법을 배워 깊은 경지에 이른 것이다. 그러나 채양이 비록

5) 鄧肅, 『栟櫚集』卷二十五 : "君謨如杜甫詩, 無一字無來處, 縱橫上下皆藏古意, 學之力也. 蘸黃資質過人, 筆力天出, 其太白詩乎. 深得其趣者, 自當見其優劣矣."

6) 陸友, 『硏北雜誌』卷上 : "蔡君謨所摹右軍諸帖, 形模骨肉, 纖悉具備, 莫敢逾軼. 至米元章始變其法, 超規越矩, 雖有生氣, 而筆法悉絶矣."

7) 徐渭, 『徐文長逸稿』卷二十四 : "蔡書近二王, 其短者略俗耳. 勁淨而勻, 乃其所長."

8) 朱弁, 『曲洧舊聞』 : "張長史懷素, 得草書三昧, 聖宋文物之盛, 未有嗣之, 唯君謨頗有法度, 然而未放, 只與東坡相上下耳."

9) 蘇軾, 『東坡題跋·評楊氏所藏歐蔡書』 : "獨蔡君書, 天資卽高, 積學深至, 心手相應, 變態無窮, 遂爲本朝第一."

장욱·회소 법도를 얻었더라도 아직 새로운 창조가 없었으니, 이 점에 대해서 소식은 지나치게 칭찬할 수 없었다. 채양이 서예를 논한 것은 모두 고법과 여기에서 깨달은 점이고, 새로운 법도·뜻에 대해서는 한마디 언급도 없었다. 그러나 소식·황정견·미불이 서예를 논할 때 항상 자아를 존중하고 경지를 강조하였으니, 이는 분명한 차이점이고 또한 문제를 설명하는 것이기도 하다.

채양은 평생 진·당나라 서예가들을 임서하였고, 주요 대상은 '이왕'·안진경·회소·고한이었다. 소해서는 왕희지를 본받았으니, 예를 들면, 그가 쓴 〈한선부병서〉로 형태와 정신을 겸비한 대표작이라 하겠다. 큰 글씨해서는 안진경을 바탕으로 삼아 용필·결구의 법도를 얻었으나 웅건하고 중후하며 위대한 기백을 잃었다. 예를 들면, 〈만안교기〉는 비록 중후하나 점과 필획이 딱딱하고 자태는 어리석다. 또한 〈주금당기〉는 포치가 고르고 점과 필획은 일률적이어서 정취가 조금도 없다고 하겠다. 이에 대해 동유는 『광천서발』에서 다음과 같이 말하였다.

백납비百衲碑 : 채양, 주금당기晝錦堂記

> 채양은 옛사람 필법을 묘하게 얻었다. 그의 〈주금당기〉는 각 글자를 한 장에 써서 법도를 잃지 않은 것을 선택하고, 마름질하여 오리며 열로 펼쳐서 연결하여 비의 형태를 이루었다. 당시 이를 '백납본'이라 일컬었던 까닭에 마땅히 다른 사람보다 낫다.[10]

이를 보면, 동유는 서예를 알지 못하였음을 알 수 있다. 같은 글자를 여러 번 써서 잘된 것만 오려서 비문 형태를 이루면 기운·필세가 통하지 않고 정취도 없는데 어찌 서예라 하겠는가? 그러나 '백납비'를 찬양하자 그 병폐는 천여 년을 흘러 후학들을 잘못 인도하였다. 이러한 예는 또한 채양의 의고주의는 후세 사람들이 따라올 수 없을 정도라는 것을 증명해준다. 자아의식이 선도하지 않고 법도에만 얽매어 변통할 수 없으면 마침내 정수를 얻기 힘들다. 자유와 자아의 창조력을 잃고 단지 이와 같은 방법으로 완성한 작품은 고전 지상주의 퇴폐로 미래가 없을 것이다.

10) 董逌, 『廣川書跋·晝錦堂記』 : "蔡君謨妙得古人書法, 其書晝錦堂, 每字作一紙, 擇其不失法度者, 裁截布列, 連成碑形, 當時謂百衲本, 故宜勝人也."

채양 행서는 '이왕'·'안체'를 법도로 삼았고, 점과 필획의 용필도 근엄하고 조심스러우며, 결구는 평평하고 고름은 남음이 있으나 기이한 자태가 결핍되었다. 초서도 대부분 초서 형태는 있으나 성정·필세는 없고, 행간과 필묵에서 모방한 심리상태를 느낄 수 있다.

구양수는 채양 서예에 대해 다음과 같이 말하였다.

> 옛날에 글씨 잘 쓰는 사람은 반드시 해서 법도를 먼저 하고 점차 행서로 나아갔다. 초서 또한 해서의 바름에서 벗어나지 않았다. 장지·장욱의 변화와 괴이함은 일정하지 않으니, 필묵의 지름길 밖에서 나와 정신의 표일함은 남음이 있으나 왕희지·왕헌지와 다르다. 채양은 근년에 대략 그 뜻을 알았으나 힘은 이미 미치지 못하니, 어찌 족히 말하리오![11]

채양은 만년에 장욱 등의 강하고 독특한 개성 풍격을 깨달아 '이왕' 울타리에서 벗어날 수 있었다. 마땅히 다른 길을 열어 스스로 문호를 세워야 함을 깨닫고 자신의 정취와 경지를 추구했으나 이미 힘은 마음을 따르지 못하였다. 그의 나이 55세에 쓴 〈호종첩〉은 이미 이전 작품과 달리 기세가 연결되고 포만하며, 결구·용필은 필세를 따라 변화하였고, 정취도 풍부

채양 행서·초서작품 비교

호종첩扈從帖

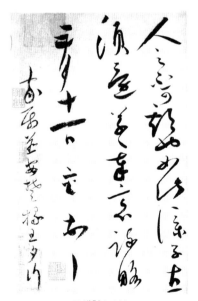

도생첩陶生帖

11) 歐陽脩, 『歐陽文忠公文集·跋茶錄』卷七十三 : "古之善書者, 必先楷法, 漸而至於行, 草亦不離於楷正. 張芝與旭變怪不常, 出乎筆墨蹊徑之外, 神逸有餘, 而與羲獻異矣. 襄近年粗知其意, 而力已不及, 烏足道哉."

해졌다. 그리고 초서작품〈도생첩〉은 더욱 신운을 갖추었고 형체·필세는 방종하였다. 금초서에 장초서 필법을 섞어 자신의 면모와 경지를 창조한 흔적이 역력하다. 이렇게 금초서에 장초서 필법을 섞은 새로운 필법·정취는 그의 손에서 아직 성숙되지 않았고, 단지 시도에 지나지 않았지만 원나라 복고주의 풍토에서 새로운 초서체 확립에 암시적인 역사적 의의를 지니고 있다.

채양은 진·당나라가 법도를 확립한 이후 고법을 본받는 것을 추구의 목표로 삼은 첫 번째 의고주의 대표적 서예가였다. 이는 기본적으로 소극적인 고전주의라 하겠다. 그는 송나라 '상의'서풍 시대 분위기와 부합하지 못하고 고립되어 냉담을 받았으나 이후 원나라에서는 오히려 조맹부가 그를 알아주었다. '상의'서풍 쇠락은 고전주의 흥성에 시대적 조건을 주었던 까닭에 원나라에 이르러 조맹부는 복고의 기치를 수립하고, 크게 '상의'서풍을 배척하며, 진·당나라 법도를 제창하는 운동을 전개하였다.

제11장 복고와 변고

제1절 복고의 의의

원나라는 몽골 귀족이 건립한 정권이다. 통일 과정에서 원래 유목 경제와 낙후한 문화는 한족의 경제와 선진문화 영향으로 점차 바꾸었다. 원 세조 쿠빌라이에 이르러 광대한 한인에 대한 통치를 공고히 하려고 중대한 개혁을 단행하며, 국호를 '원元'이라 정했다. 몽골인 전통인 칸을 선발하는 제도를 없애고 한족 문인학자를 기용하여 한나라 법도를 실행하며, 공묘를 세우고 관제를 건설하였으며, 학교를 부흥시키고 과거제도를 실시하며 유생을 불렀다. 원나라 16년(1279) 남송을 멸하고 중국을 통일한 이후 정거부에게 명해 강남 일대에서 현인을 찾았다. 정거부는 강남에서 첫 번째로 항복한 사람이고 학문이 있어 쿠빌라이의 총애를 받아 원나라를 위해 많은 행정제도를 건립하였다. 그는 강남에서 20여 명의 인재를 추천하였는데, 그중에서 조맹부가 제일 뛰어나 집현직학사에 임명하였다. 조맹부는 인종 때 1품 관직 한림학사승지·영록대부에 이르러 많은 예우를 받아 문학·예술 영역에서 높은 자리에 있으면서 좌지우지하였다.

조맹부趙孟頫, 1254~1322는 본래 송나라 종실 후예로 자는 자앙子昻이고 호는 송설도인松雪道人이며 호주湖州 사람이다. 그는 시·서예·회화에 뛰어났고, 원나라에서 벼슬이 높아지자 한인 사대부에게 더욱 영향이 커졌다. 원나라 통치자가 정치에서 가까이는 금·송나라, 멀리는 한·당나라 법도를 취하는 정책을 펴자 조맹부는 이에 상응하여 서화에서 '복고復古'·'법고法古'를 제창하였다. 그는 회화에서 뜻을 새겨 당나라 사람을 배우는 것을 제시하였고, 서예에서는 더욱 진·당나라 고법을 선양하였다. 이러한 주장은 그의 제발문에서 자주 볼 수 있다.

> 회소 초서가 묘할 수 있었던 것은 비록 진솔한 뜻과 미친 듯 표일하게 천변만화하였더라도 끝내 위·진나라 법도를 떠나지 않았기 때문이다. 후인들은 초서를 쓸 때 모두 속됨을 따라

휘감아 고법에 부합하지 않으니, 알지 못하는 사람은 기이하다고 여기나, 식자를 속일 수 없어 웃음만 나온다.[1]

그는 회소 초서의 묘함을 진·당나라 법도를 떠나지 않은 것이고, 후인들 초서는 고법에 부합하지 않음을 비평하여 귀결하였다. 이는 회소가 묘할 수 있는 원인이고, 후인들이 속되었던 원인이라 여겼다.

옛사람은 옛날에 새긴 몇 행을 얻어 마음을 오로지 하여 배워서 문득 세상에 유명할 수 있었다. 하물며 〈난정서〉는 왕희지 득의의 글씨로 배워도 끝이 없으니, 어찌 다른 사람보다 낫지 않음을 걱정하겠는가?[2]

미신은 이와 같다. 이 말의 사회적 보급 효과와 역사적 영향은 한편으로 서예를 배우는 많은 사람이 단지 옛날에 새긴 몇 행에만 열중하는 풍토를 일으켰다. 〈난정서〉 각본을 얻으면 더욱 한 맛으로만 임모하고 다른 것은 돌보지 않아 서예의 길은 날로 좁아졌다. 동시에 또한 '이왕' 각첩의 많은 번각본이 나와 첩학 폐단은 이로부터 날로 엄중해졌다. 원나라 사람은 '이왕'을 다투어 임모하면서 조맹부 글씨를 본받는 것이 날로 성행하며 시대 풍토를 이루었다. 명나라 전기 서예 풍격도 이를 벗어나지 못하였고, 또한 각첩이 날로 성행하였으니 이는 조맹부의 제창이 직접적인 관계가 있음을 부인할 수 없다.

조맹부가 서예에서 복고를 크게 제창한 것은 당시 사회 발전의 전체적 취향과 관계가 있을 뿐만 아니라 더욱 중요한 것은 서예 자체 발전의 역사적 규율을 반영했다는 것이다.

금체서인 해서·행서·초서의 기본 체재·방식·형식·법칙은 '진인상운'의 서예미 분위기에서 '이왕'으로 인하여 마지막으로 확정하였다. 그뿐만 아니라 내엽·외탁 두 종류 형식 표현의 전형과 서예미 경지를 형성하였다. 전자는 후세 고전주의가 숭상하였던 최고 전범이고, 후자는 후세 낭만주의 선구였다.

왕희지 서예 법도는 남조 및 수나라를 거쳐 사회적 지위를 얻었고, 수나라 말과 당나라 초기 구양순·우세남·저수량·이세민을 거쳐 규범을 이루어 발전하였다. 특히 이세민은 황제 신분으로 힘써 추대하여 왕희지 법도를 당나라 서예가들이 에워싸거나 뛰어넘을 수 없는

1) 趙孟頫, 〈跋懷素論書帖〉: "懷素所以妙者, 雖率意顚逸, 千變萬化, 終不离魏晉法度故也. 後人作草, 皆隨俗繳繞, 不合古法, 不識者以爲奇, 不滿識者一笑也."

2) 趙孟頫, 〈蘭亭十三跋〉: "昔人得古刻數行, 專心而學之, 便可名世. 況蘭亭是右軍得意書, 學之不已, 何患不過人耶."

서예 기초로 만들었다. 그러나 당나라는 전반적으로 창조 정신이 뛰어났기 때문에 '이왕'을 존중하였으나 여기에 구속당하지 않고 '이왕' 법도를 기초로 삼아 당나라 법도 창조와 성정 표현을 나타내었다. 당나라 서예는 이 두 방면에서 모두 높은 성취를 이루었다. 전자는 후세 서예가들이 숭상하는 두 번째 고전주의를 이루었고, 후자는 왕희지 필치 아래에서 낭만주의 서예 풍격을 처음 열어주고 발전시켜 첫 번째 최고봉에 올랐다. 이러한 풍토에서 장욱 광초서는 가장 큰 영향을 주었고, 회소는 성정을 표현하는 사의서풍을 열어주면서 광초서 기본 법도를 건설하였다. 만당 때 비록 유공권이 당나라 법도의 가장 전형적인 '안체'를 계승하고 발전시켜 두 번째 전형인 '유체'를 형성하였으나 동시에 낭만주의 서예 풍격은 방종하고 웅건하며 혼후한 격조가 표일하고 소탈한 격조로 바뀌었다. 이러한 낭만주의 격조는 양응식을 대표로 삼는다.

송나라 초기 서예 풍격은 만당과 오대 낭만주의 격조를 계승하였다. 중기를 거쳐 말기에 이르러 소식·황정견·미불·조길·채경을 대표하는 '상의'서풍이 고조를 이루면서 두 번째 낭만주의 최고봉에 도달하였다. 이러한 낭만주의는 표일함을 기조로 삼고, 또한 분방하고 소산하며, 기이하고 아름다우며, 맑고 명랑한 격조가 있어 마치 대형 교향악과 같아 사람을 감동시켰다. 송나라 '상의'서풍 서예가들은 대체적으로 '이왕' 및 당나라 서예가들에게서 법도를 취했지만 그들은 감히 권위를 멸시하고 우상을 부수며 선종 정신과 서로 일치하는 창조 정신과 담력을 가졌다. 그들은 형식 표현에서 '이왕' 및 당나라 법도의 정수를 계승하고 발전시켰으며 뜻과 경지를 창조하는 가운데 융합하였지만 법도를 능사로 삼지 않았다.

남송시기 '상의'서풍은 쇠락기에 접어들었다. 식견이 있고 개성과 창조력을 갖춘 서예가들은 소식·황정견·미불 등을 본받더라도 별도로 새로운 길을 개척할 수 있었다. 뜻을 숭상함은 질박하고 표일함을 기조로 삼아 변화하였으며, 새로운 생명력을 갖추었다. 그러나 대부분 서예가는 모두 소식·황정견·미불·조길 등의 면모만 본받아 비록 어느 정도 새로운 뜻이 있었으나 대체적으로 이전 사람을 재현한 것이고 선명한 개성이 적었다. 더욱 심한 점은 단지 형태의 닮음만 갖추고 정신은 전혀 없어 속된 서예 풍격에 떨어졌다는 것이다. 남송후기 뿐만 아니라 금나라와 원나라 초기 서단도 이와 마찬가지였다. 당시 폐단은 이미 돌이킬 수 없는 형세여서 서예 풍격이 바뀌어야 한다는 것은 자연에 순응하는 것이었다. 이는 조맹부가 '복고'를 제창하여 시대 풍격을 이룬 서예사의 배경이다.

일정 조건에서 새로움은 옛것이 될 수 있고, 옛것도 새로움이 될 수 있다. 사람들 심미 안목은 아무래도 새로움을 좋아하고 옛것을 싫어하니, 이로부터 근본적으로 서예 풍격이 다시 교체된다. 북송중기 '상의'서풍이 상승추세를 타고 있을 때 채양은 때를 만나지 못하였다.

설소팽은 북송 말기 '상의'서풍이 최고조에 달했을 때 처해 있었기 때문에 앞에는 소식·황정견이 있었고, 동시대에는 미불이 있었으며, 이후는 조길·채경이 있어서 더욱 압박을 받아무대에 나타날 수 없었다. 그러나 남송중기 이후 '상의'서풍은 대중들이 모두 본받아서 시대서풍 말류 병폐가 나타나기 시작하였다. 충만한 활력을 갖춘 서예 풍격은 정해진 형식으로전환하여 진부한 격조를 나타내었으니, 새롭고 기이한 변화가 없는 것은 사람들의 심미관을자극할 수 없었다. 이러한 상황에서 낡고 장기간 소홀하였던 진·당나라 법도는 오히려 사람들에게 새로운 미감을 주었다. 이로부터 남송시기 중·후기에서부터 '이왕' 및 '당법'을 숭상한 사람들이 있었다. 예를 들면, 강기는 당시 높은 선비로 종신토록 벼슬을 하지 않고 음률에정통하였으며, 특히 시사에 뛰어났다. 서예는 위·진나라 필법을 깊이 연구하였고, 왕희지서예 공력에 뛰어났으며, 특히 〈정무난정서〉를 잘 임

서하였다. 아울러 『속서보』를 저작하였는데, 의론이
정미하고 각고의 노력을 나타내었다. 그의 글씨는 명
나라 도종의가 『서사회요』에서 "세속을 한번 씻었
다."[3]고 칭찬하였다. 그가 임서한 〈정무난정서〉는 아
직 보이지 않고 단지 소해서로 쓴 〈왕헌지보모첩발〉
만 보일 뿐이다. 이 작품은 송나라 풍모가 보이지 않
고, 형체는 단정하고 장엄하면서 맑고 우아하며, 점
과 필획은 굳세고 힘이 있으며, 뜻과 운치는 직접 진
나라 사람과 접하여 왕희지 〈악의론〉과 가깝다. 강기
가 추구한 것은 송나라 '상의'서풍 쇠락을 구제하고
복고로 향하는 신호였다. 조맹부가 복고를 제창한 것
은 바로 이러한 시대적 요구에 순응한 것이고, 또한
그의 정치적 지위와 몸소 힘써 고법을 실천하면서 이
론과 실천을 겸했기 때문에 복고서풍이 흥성할 수 있
도록 길을 터주었다.

조맹부 복고는 전개와 중점에서 다음과 같은 두 가
지 큰 특징이 있다. 그는 송나라 사람 전서·예서·
초서·행서·해서에 대해 공교하지 않음이 없었고,

강기, 왕헌지보모첩발王獻之保母帖跋

3) 陶宗儀, 『書史會要』: "一洗塵俗."

아울러 전서는 대전·소전을 겸했으며, 초서는 장초서·금초서를 포괄하였다. 그는 큰 글씨 해서를 잘 썼고, 또한 소해서에 정통하였다. 이러한 서예가는 서예사에서 아주 드물게 보인다. 시대 서풍 한계로 말미암아 전서·예서에서 당시 사람을 뛰어넘어 새로움을 건립한 것이 없고, 해서·행서에 뛰어났으며, 초서는 다음이다. 그러나 복고의 중점은 '이왕'의 옛것으로 돌아가자는 데에 있었지만, 그가 '이왕'을 법도로 취한 것은 단지 형체·필세·필법만 완전히 모방하였을 뿐이다. 오직 닮지 않을까 근심하였으나 실제로 얻은 것은 단지 '이왕' 법도일 뿐 오히려 운치와 예술 정신을 잃었다. 이에 대해 막시룡은 다음과 같이 비평하였다.

> 왕희지가 말하길, "평평하고 곧음이 서로 같은 형상이 마치 산가지와 같으면 서예가 아니고 단지 점과 필획만 얻었을 따름이다."라고 하였다. 조맹부의 허물은 바로 이에 빠진 것이다.[4]

이는 조맹부의 아픈 곳을 지적한 말이다. 즉 조맹부 필법에서 별획은 날카롭게 하려 하나 오히려 약하고, 날획은 꺾으려 하나 더욱 어그러지는 결함이 현저하였다. 따라서 막시룡이 조맹부 서예에 관해 연구하고 평론한 것은 비교적 정확하다고 하겠다. 왕세정은 『예원치언』에서 다음과 같이 평하였다.

> 구양순·우세남·안진경·유공권·장욱·회소로부터 소식·황정견·미불·채양에 이르기까지 각자 고법을 운영하여 덜거나 더하며 스스로 일가를 이루었다. 조맹부는 각 서체에 사승을 갖추고 있어 이미 자신이 지을 필요가 없었는데, 평하는 사람들이 노서라는 꾸지람이 있으니, 너무 지나치다. 그러나 곧바로 왕희지를 접했다고 일컫는 것은 내가 아직 감히 믿지 못하겠다. 소해서는 〈황정경〉·〈낙신부〉를 법도로 삼아 정미하고 공교한 안에 때로는 속필이 있으며, 비각은 이옹에서 나왔으나 이옹은 비록 방정맞고 군세나 조맹부는 두텁고 부드럽다. 오직 행서에서 지극히 '이왕' 필의를 얻었을 뿐 중간에 머물고 새는 곳이 적지 않아 감히 함께 볼 수 없다. 조맹부는 송나라 사람 위에서 나왔다고 하겠으나 당나라 사람에 비하면 오히려 먼 거리 (30리)에 떨어졌다.[5]

4) 莫是龍, 『石秀齋集·論書』: "右軍之言曰, 平直相似, 狀如算子, 便不是書, 但得其點畫耳. 文敏之瑕, 正坐此邪."

5) 王世貞, 『藝苑卮言』: "自歐虞顏柳旭素, 以至蘇黃米蔡, 各用古法損益, 自成一家. 若趙承旨, 則各體俱有師承, 不必己撰. 評者有奴書之誚, 則太過. 然謂直接右軍, 吾未之敢信也. 小楷法黃庭洛神, 於精工之內時有俗筆, 碑刻出李北海, 北海雖佻而勁, 承旨稍厚而軟. 惟於行書, 極得二王筆意, 然中間逗漏處不少, 不堪幷觀. 承旨可出宋人上, 比之唐人, 尚隔一舍."

이는 개성 창조가 결핍되었음을 설명하는 말이다. 즉 진·당나라 법도로 보면, 조맹부의 모방은 마침내 옛것에 이르지 못하였고, 소해서·비각·행서는 '이왕' 법도를 본받아 비록 송나라 사람보다는 나아도 당나라 사람에게는 미치지 못하였다. 예술은 모름지기 창신이 있어야 비로소 옛사람과 나란히 할 수 있고, 줄곧 옛것만 모방하면 마침내 옛것에 이르지 못함은 필연적인 규율이다. 왕세정의 평론은 고차원의 심미·학술적 가치를 지니고 있다고 하겠다.

동기창도 다음과 같이 말하였다.

원나라에 들어온 이후부터 조맹부가 병든 곳을 알 수 있는 이가 없었으니, 나로부터 처음 출발하여 고질병은 법도를 지키고 변하지 않음에 있을 따름이다.[6]

옛 사람이 글씨를 쓰는데 반드시 바른 국면을 하지 않고, 대개 기이함을 바른 것으로 삼았다. 이는 조맹부가 진·당나라의 문과 방에 들어가지 못하였던 까닭이다.[7]

나의 글씨를 조맹부와 비교하면, 각각 장단점이 있다. 행간이 무성하고 긴밀하면서 천 글자가 하나와 같이 동일한 것은 내가 조맹부보다 못하다. 만약 역대 글씨를 임서하고 모방할 때 조맹부는 열의 하나를 얻었다면 나는 열의 일곱은 얻을 것이다. 다시 조맹부 글씨는 익숙한 것으로 인하여 속된 자태를 얻었지만, 나의 글씨는 생동함으로 인하여 수려한 형상을 얻었다.[8]

여기에서 동기창은 조맹부가 아직 진·당나라 서예의 기이함을 바른 것으로 삼은 이치를 알지 못하여 천 글자가 하나와 같이 동일한 것은 변화를 알지 못한 것이라 지적하였다. 그러므로 동기창은 스스로 조맹부가 옛것을 임서하는 것보다 낫다고 자부하였다. 이는 고법의 이치와 정신을 얻은 것으로 장단점을 비교한 말이다. 그러나 동기창은 만년에 다음과 같은 말을 하였다.

나의 나이 18세에 진나라 사람 글씨를 배워 형태와 모양을 얻어 문득 눈에 조맹부가 없었다. 지금 늙었는데, 비로소 조맹부 서예의 묘함을 알았다. 매번 평온하게 짧은 두루마리를 보고 종일 좋아하며 완상하였다.[9]

6) 董其昌, 『容臺集』: "自元人後, 無能知趙吳興受病處者, 自余始發, 其膏肓在守法不變耳."

7) 董其昌, 『畫禪室隨筆·論用筆』: "古人作書, 必不作正局, 蓋以奇爲正, 此趙吳興所以不入晉, 唐門室也."

8) 董其昌, 『容臺集』: "余書與趙文敏較, 各有短長, 行間茂密, 千字一同, 吾不如趙. 若臨仿歷代, 趙得其十一, 吾得其十七. 又趙書因熟得俗態, 吾書因生得秀色."

어떤 사람은 이를 근거로 삼아 동기창이 조맹부보다 못하다는 것을 승인한 것이라 말하기도 한다. 그러나 만년에 비로소 이러한 점을 인식한 것은 이를 빌려 조맹부 서예의 높은 점을 거론한 것일 뿐이다. 실제로 원래 말한 것을 자세히 음미해보면, 동기창은 본래 진나라 사람의 글씨를 배웠으나 법도의 엄격한 정도로 조맹부와 비교하여 말한 것이다. 동기창은 비록 '이왕'을 숭상하였으나 그는 평생 이를 종지로 삼지 않았다. 동기창은 '이왕' 법도를 열심히 추구함과 동시에 힘써 맑고 굳세면서 우아하며 표일한 격조를 추구하였다. 미학 사상은 선종의 뜻을 융합하였던 까닭에 서예에서 '담澹'의 정취와 천진하고 자연스러운 경지를 숭상하였다. 그러므로 그는 스스로 다음과 같이 말하였다.

> 나의 글씨는 종종 뜻을 따랐다. 마땅히 내가 뜻을 쓰면 조맹부 또한 한 수 아래일 것이나, 다만 뜻을 쓰는 것이 적을 따름이다.10)

조맹부 서예는 숙련·용필·결구의 고름과 획일적인 것을 강조하였다. 그는 고법을 본받아 힘써 닮음을 추구하였고, 정확하게 고법을 재현하기 위해 각고의 노력을 통해 대량의 학습과 창작을 하였다. 그는 "오직 정묘하고 하나같으며, 진실로 그 가운데를 잡음은 서예의 도리이다. 한 터럭의 지나침은 이르지 못함과 같다. 어찌 천하의 정묘하고 하나같음을 가운데에서 얻어 더불어 서예를 말하겠는가?"11)라고 하였다. 그는 서예에 대한 인식이 여기에 이르렀기 때문에 평생 노력하였으나 스스로 창신할 수 없었던 것도 전혀 괴이하지 않다. 이는 마치 반백응이 다음과 같이 말한 것과 같다.

> 시험 삼아 예를 들어 말하면, 〈십칠첩〉에서 많은 '야也'자가 있는데, 그는 모두 매우 숙련되게 처리하여 그의 글씨에서 흩어져 보인다. 다시 예를 들면, 〈난정서〉에서 좌우의 '좌左'자는 윗면의 하나 가로획은 왼쪽으로 향해 하나의 도필로 붙였고, 붙인 곳은 붓을 들어 위로 향해 뒤집어 하나의 작은 테두리를 나타내었는데, 〈난정서〉에서는 본래 심하게 나타나지 않았다. 그가 세심하게 배움을 나타낸 것으로 말미암아 붓을 뒤집은 테두리를 특별히 강조하여 크게 썼다. 이와 같은 예는 매우 많아 후인들에게 무궁하고 편한 것을 남겨 주었다.12)

9) 董其昌, 『容臺別集·爲信儒題跋』: "余年十八學晉人書, 得其形模, 便目無吳興, 今老矣, 始知吳興書法之妙. 每見寂廖短卷, 終日愛玩."

10) 董其昌, 『容臺別集·評書法』卷二: "吾書往往率意. 當吾作意, 趙書亦輸一籌, 第作意者少耳."

11) 卞永譽, 『式古堂書畫滙考』: "惟精惟一, 允執闕中者, 書之道也. 一毫之過, 同於不及. 安得天下之精一於中者, 而與之語書哉."

조맹부, 현묘관중수삼문기玄妙觀重修三門記

이를 보면, 반백응의 관찰은 매우 자세하다는 것을 알 수 있다. 조맹부가 옛것을 법도로 삼은 정확성은 바로 반백응이 말한 것과 같다. 조맹부는 이로부터 장기간 각고의 노력을 통해 독첩·임첩·모방창작을 하면서 매우 숙련되고 정확함에 이르러 하나의 정형을 이루었다. 그의 유명한 해서작품 〈현묘관중수삼문기〉에 나타난 여러 중복된 글자를 서로 비교하면, 외곽의 크거나 작음에서 점과 필획의 세미한 곳에 이르기까지 거의 완전히 같음을 알 수 있다. 이외에 서로 다른 글자에서 같은 점과 필획의 용필 형태도 완전히 같다. 전하는 말에 의하면, 민간에서 종이를 잘라 꽃 모양을 만드는 예술가가 앞뒤로 반복하여 여러 개를 자른 뒤 이것들을 함께 붙이면 크거나 작고 굵거나 가늚이 완전히 같은 정도에 도달한다고 한다. 조맹부 서예 숙련 정도와 정확성은 마치 이와 같다고 하겠다. 조맹부는 매일 소해서를 1~2만 자를 쓸 수 있을 정도여서 천 글자가 하나와 같이 쓸 정도로 숙련되고 정확하였다. 이는 서예사에서 처음 있는 일이고, 아마도 이후 이와 견줄 만한 사람은 없을 것이다. 단지 경생과 과거제도 답안지를 쓰는 데에서 상대할 사람을 찾을 수 있을 뿐이다. 그러나 반드시 알아야 할 점은 이는 기술적인 경쟁이지 예술적 창조가 아니니 두 가지는 근본적으로 혼동할 수 없다는 것이다.

조맹부가 공부한 것에 대해 그보다 조금 늦은 우집·예찬·송렴은 다음과 같이 말하였다.

해법은 〈낙신부〉를 깊게 얻었으나 말단을 잡았다. 행서는 〈성교서〉에 이르러 입실하였다. 초서

12) 潘伯鷹, 『中國書法簡論』: "試擧例說, 十七帖中有許多也字, 他都弄得極熟, 散見在他的字中. 再例如蘭亭中左右的左字, 上面一橫接着向左一挑, 接處提筆向上翻出一個小圈, 在蘭亭帖中本不甚顯. 由於他細心學出, 他特別強調將翻筆的圈兒寫大些. 這樣例子極多, 留給後人無窮方便."

에 이르러서는 〈십칠첩〉에서 만족하여 형태를 변화시켰다.[13]

조맹부 소해서 결구는 곱고 아름다우며, 용필은 굳세어 참으로 수·당나라 사이 사람에게 부끄러움이 없다.[14]

자학에 마음을 두어 매우 근면하였고, 왕희지·왕헌지 법첩을 수백 번 임서하였다. …… 세 번 변하였는데, 처음은 조고 사릉을 임서했고, 중간은 종요 및 왕희지·왕헌지 제가들을 배웠으며, 만년은 이옹을 배웠다.[15]

이상 세 사람이 말한 것은 대체로 조맹부 서예는 주로 고법을 길로 삼았음을 개괄한 것이다. 처음 송나라를 계승하여 조구를 배웠는데, 근거가 있는 말에 의하면 또한 황정견을 배웠다고도 한다. 이어서 지영으로 말미암아 위로 종요·왕희지를 거슬러 올라갔고, '이왕' 서예에 관한 공부 시간이 가장 길었으며 해서·행서·초서는 전반적으로 왕희지 글씨를 모방하였다. 마지막에는 이옹을 만년 면모로 정하였다. 조맹부가 배운 것은 매우 광범위하여 이상에서 언급한 것 이외에 곁으로 안진경·유공권·미불·황정견 등에 이르렀다. 그가 죽기 일년 전에 쓴 〈지치원년소〉는 이옹 필치에 황정견 필법을 약간 섞었으나 자연스럽지 않으면서 변법 추구의 경향을 나타내었지만, 이때는 이미 만년이었다.

조맹부 서예 성취는 소해서가 가장 뛰어났다. 왕희지 〈황정경〉·〈악의론〉·〈동방삭화찬〉을 임모하였으나 그가 얻은 것은 오히려 수·당나라 사람을 뛰어넘지 못하였다. 그의 대표작 〈노자도덕경〉과 〈급암전〉을 보면, 심지어 수·당나라 경생 글씨의 습기를 함유하고 있음을 알 수 있다. 행서는 비록 왕희지 법도를 얻었으나 구속되어 근엄함이 분명하고, 필법은 왕희지의 풍부한 변화가 없으며, 또한 왕희지의 자연스럽고 활발한 운치도 없다. 금초서는 더욱더 미치지 못한다. 후세에 이른바 '조체'는 그의 큰 글씨 해서를 가리킨다. 형체는 이옹을 주로 삼았으나 기이한 자태를 잃었고, 고르고 평정함에 이르렀으며, 점과 필획은 풍요로우나 필력이 적고, 필세는 유창하지 않으며 산가지와 같을 뿐이다. 이는 이옹과 다른 점이고, 또한 조맹부 글씨가 속됨에 흐르는 특징이기도 하다. 이는 서예 풍격사에서 칭찬할 만하지 않다.

13) 虞集: "楷法深得洛神賦, 而攬其標. 行書詣聖教序, 而入其室. 至於草書, 飽十七帖而變其形."(馬宗霍, 『書林藻鑒』)

14) 倪瓚: "子昂小楷, 結體妍麗, 用筆遒勁, 眞無愧隋唐間人."(馬宗霍, 『書林藻鑒』)

15) 宋濂: "留心字學甚勤, 羲獻帖凡臨數百過. …… 凡三變, 初臨思陵, 中學鍾繇及羲獻諸家, 晚乃學李北海."(馬宗霍, 『書林藻鑒』)

조맹부 소해서작품 비교

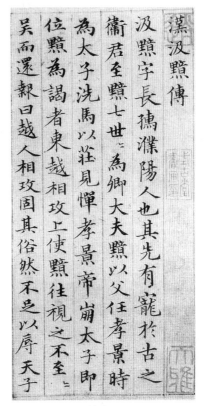

노자도덕경老子道德經　　　　급암전汲黯傳

　조맹부가 제창하고 영수가 된 원나라의 복고서풍은 남송시기 이후 '상의'서풍 말류가 조성한 병폐를 교정하려는 것이었다. 역사에서 이러한 교정의 중대한 임무는 조맹부를 영수로 삼는 복고주의 서예가들이 완성하였다. 결과적으로 '이왕'의 법도는 송나라에서 경시를 당한 이후 다시 중시를 받았다. 이러한 복고주의 서예가들은 당나라를 계승한 이후 '이왕'의 법도를 더욱 숭상하였다. 그러나 이러한 숭상은 피동적인 모방과 보수로 당나라 사람이 '이왕'을 존중하였으나 그의 법도에 얽매이지 않는 창조 정신을 잃었다. 그러므로 원나라의 복고주의 서예가들은 '이왕' 법도의 서예 면모만 본받아 기본적으로 대동소이하고 선명한 개성 특색은 결핍되었다. 이는 선우추·등문원·우집·가구사·주덕윤·곽외·유화·요개·위소 등의 명가들에서 대략을 볼 수 있다. 그러나 특별히 지적할 점은 원나라에서 복고주의 서예 풍격이 성행하여 서예사에서 일으킨 교정의 작용과 공로는 오히려 마멸할 수 없을 것이다. 이는 원나라 복고주의 서예 풍격의 첫 번째 역사적 의의이다. 이러한 복고주의는 오래된 장초서의

부흥과 새로운 격조를 일으켰으니, 이는 두 번째 역사적 의의이다. 이 두 가지 의의로 말하면, 원나라 서단의 복고주의 운동에서 나타난 고전주의 정신은 적극적이라 하겠다. 그러나 그들의 해서·행서·금초서의 창작 서예 풍격은 줄곧 옛날 경향을 추구하였기 때문에 소극적인 고전주의 심미관을 나타내었다고 하겠다. 이는 후세 서예가들에게 좋지 않은 영향을 조성한 것이 자못 심원하다.

앞에서 말한 바와 같이 조맹부의 복고는 전반적인 것을 갖추었다. 그는 대전·소전에서 예서·장초서·금초서·행서·해서에 이르기까지 전반적인 것을 전개하였다. 그러나 대전·소전·예서는 모두 당·송나라 이래 유행하지 못하였던 시대 풍습을 뛰어 넘지 못하였고, 또한 분명하게 수립한 것도 없었다. 장초서는 자신이 대가가 되었을 뿐만 아니라 그의 노력으로 한때 풍토를 형성하였다. 이러한 풍토에서 장초서는 새롭고 왕성한 기상을 나타내었을 뿐만 아니라 또한 금초서의 형체·필세·풍신은 장초서의 필법에 합하여 새로운 서예 풍격을 창조하였다. 특히 이렇게 새로운 서예 풍격은 족히 원나라 서예의 새로운 성과를 상징하며 서예 풍격사에서 기이한 광채를 발하였다.

제2절 원나라의 장초서

　원나라 서단을 대표하는 서예가로 조맹부·선우추·등문원·강리노노·양유정·고안·유화·요개·오면 등이 있다. 이들은 모두 서로 다른 정도로 장초서를 부흥시켰는데, 간단히 구체를 재현한 것이 아니라 개조하여 금초서 기상을 갖춘 장초서였다. 본래 장초서는 급히 쓰고 초솔한 초예 기초에서 진일보 초서화한 결구·용필의 규칙을 형성한 초서체이다. 이는 금초서의 상대적인 말로 고체 초서로 분명한 예서 필법을 갖추고 있을 뿐만 아니라 직접 예서에서 환골탈태하여 질박한 예스러운 필의를 띠고 있다. 그러나 원나라 사람은 연미한 해서·행서·초서의 기초에서 장초서를 썼기 때문에 고박한 기식을 잃고 금초서 풍채를 나타내며 장초서 결구와 기본 필법을 보유할 수 있었다. 이는 새로운 형태의 장초서이다.

　일찍이 송나라 사람 글씨에 이미 장초서가 섞여 있었다. 예를 들면, 채양 초서〈도생첩〉은 그의 글씨에서 얻기 어려운 소쇄한 작품이나 이 중에서 '수手'자는 전형적인 장초서이고, '혜惠·수殊'자 등에도 장초서 용필을 함유하고 있다. 육유 행서작품〈회성도시권〉은 행서·해행서·장초서가 서로 섞여 별도의 정취를 나타내고 있다. 이를 보면, 원나라 사람이 금초서로 장초서에 합한 것과 양유정 등이 행서로 장초서 풍격을 섞은 것은 송나라에서 이미 실마리가 있었음을 알 수 있다. 원나라에 이르러 사회·정치·문화·예술 각 방면에서 모두 '법고'·'복고'를 실행하는 분위기에서 장초서는 큰 진전이 있었다. 장초서는 고체일 뿐만 아니라 형

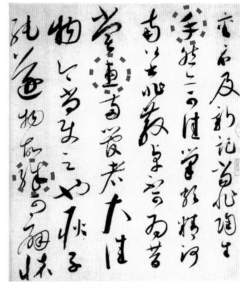

채양, 도생첩陶生帖

체·필세·필법은 신체서에 속하는 해서·행서·초서와 서로 통하였다. 장초서는 본래 금초서 전신으로 서로 융합하는 조건을 갖추었다. 그러므로 전서·예서는 원나라에서 아직 분명한 진전이 없어 풍토를 형성할 수 없었으나 장초서는 매우 빠르게 대중들이 좋아하는 서체로 발전하였다.

　원나라 사람이 장초서를 배운 주요 근거는 당시 전해졌던 황상〈급취장〉, 삭정〈월의첩〉,

장지 〈팔월첩〉 등을 들 수 있다. 이러한 각본은 단지 형태와 용필의 대강만 존재할 뿐 억양·돈좌·출봉·입봉의 미묘한 변화는 남아 있지 않다. 따라서 원나라 사람 장초서는 오늘날 볼 수 있는 대량의 한나라 및 위·진나라 간독에 나타나는 장초서와 같을 수 없고, 단지 필법만 갖추거나 대략 신채만 나타내었을 뿐이다. 그들은 자신이 이해한 것에 근거하였으니 자연히 행서와 금초서 필세·필법을 섞었다. 그러므로 원나라 사람 장초서는 비록 편방의 결구와 전형적인 점과 필획의 형태에 파책 등과 같은 장초서 형식을 취했으나 정취·정신은 이미 옛날 필의가 적었다. 시야의 국한성이 오히려 고체의 새로운 형식을 조성하였으니, 이는 정말 기약하지 않았음에 불구하고 그러한 결과를 낳았다. 그러므로 조맹부·등문원 등이 임서한 〈급취장〉을 보면, 필봉은 예리하고, 전절은 유창하며, 유사가 섬세하여 원래 장초서의 고박하고 혼후한 기상은 없으며 연미함을 기본 특색으로 삼았다. 고체의 장초서와 상대하여 말하면, 이는 새로운 풍격의 일종으로 창의성을 갖추었으니, 서예 풍격사의 가치와 지위를 획득하였다.

원나라 사람이 쓴 장초서에서 조맹부가 가장 굳세었다. 예를 들면, 그의 〈육체천자문〉에서의 장초서는 해서·금초서에 비해 아름답다. 등문원은 아리땁고, 유화는 둥글고 윤택하며, 각각 서로 다른 곳이 있다. 강리노노 장초서가 가장 창의적이고 풍격 또한 매우 독특하다.

강리노노康里巎巎, 1295~1345는 자가 자산子山이고 호는 정재正齋·서수恕叟·봉루수蓬累叟이며, 색목 강리康里 부족 사람이다. 그는 풍류가 우아하고 글씨를 잘 썼으며 여러 서적에 널리 통하였다. 벼슬은 예부상서·규장각대학사 등을 지냈다가 한림학사승지·지제고에 이르렀다. 지위는 이전의 조맹부와 비슷하였다. 그의 장초서 풍격은 매우 강한 창조성을 나타내었다. 전통 장초서 형체의 모난 것을 길게 바꾸었고, 〈급취장〉 격식을 타파하여 글씨마다 크거나 작음을 일률적으로 하고 간격은 고르며 대소·소밀이 있었다. 자태는 부앙·의측을 필세에 따라 변화시켜 조맹부·등문원 등이 〈급취장〉에 구속된 것과 같지 않았다. 그러므로 그는 장초서에서 형식의 표현을 충분히 발휘하여 서정의 자유를 나타내었다. 장초서 편방과 파책 형태는 일사천리로 내달아 마치 폭포가 쏟아지는 것처럼 기세를 관통하면서 각종 공교한 변화를 나타내었다. 예술적 자태는 이미 전통 장초서의 방정한 가운데 가로로 향해 펼치는 형식을 뛰어 넘어 금초서의 세로로 향해 신축하는 방식을 채용하였다. 그러나 긴 가로획혹은 파책에서 때로는 전통의 필법으로 가로로 향해 당겨서 기이한 정취를 더하였다. 운필은 나는 것 같고 철을 자르듯이 굳세고 강하며, 호방하고 강직한 개성의 기질을 더하여 호탕한 기세와 소탈한 운치를 갖추었다. 그의 장초서를 조맹부·등문원 등과 함께 놓으면, 신채는

환하게 발하고 기세는 사람을 압도한다. 〈이백고풍시권〉은 그의 장초서 풍채를 유감없이 보여 주고 있다.

강리노노는 장초서와 금초서 사이에서 변통을 잘 하였다. 그는 '이왕' 법도를 얻었을 뿐만 아니라 더욱 고귀한 점은 임기응변 이치를 얻었다는 것이다. 그러므로 그의 행초서는 조맹부·선우추보다 한 수 위에 있다. 그가 쓴 〈치언중주판현우척독〉은 자형·용필은 기본적으로 '이왕'을 취했으나 이를 기계적으로 운용하지 않고, 필세에 따라 위아래 글자 사이를 연관시켜 자태를 나타내었다. 그러므로 그가 '이왕'을 배운 법도는 활발하고 가변적이며 창조적이었다. 그가 쓴 금초서작품 〈술필법권〉은 형체·필법·정취가 모두 왕희지 〈한절첩〉·〈십칠첩〉을 닮았으나 공력이 깊고 장초서 필의를 함유하면서 자연스럽고 소탈하며 정취가 충만하다. 이는 조맹부가 모방한 것과는 전혀 다르다.

강리노노가 장초서와 금초서를 섞은 새로운 초서체는 더욱 강한 예술미를 나타내고 있다. 예를 들면, 〈적용설〉·〈추야감회시〉는 격앙되고 자유분방한 금초서와 침착하고 굳센 장초서 필세가 서로 합한 작품이다. 결구·필법은 필세에 따라 변화하였다. 빠른 필세와 필력 및 기이한 조형의 이미지는 모두 호방하고 소탈하며 개성이 강한 서예 풍격으로 감동을 자아낸다.

장초서와 이를 변화시킨 서체는 조맹부의 적극적인 제창 아래 흥성하기 시작하였고, 강리노노 필치에서 가장 높은 성취를 이루었다. 필법의 정통과 창의성·서예미는 모두 원나라 사람 장초서 및 변체를 변화시켜 장초서와 금초서를 섞은 걸출한 예술의 가장 대표이다.

강리노노, 이백고풍시권李白古風詩卷

적용설謫龍說　　　　　　　　　　　추야감회시秋夜感懷詩

　　장초서와 금초서를 섞은 형식은 강리노노를 대표로 삼는다. 장초서와 행서를 결합한 것은 양유정을 대표로 삼는다.

　　양유정楊維楨, 1296~1370은 자가 염부廉夫이고 호는 철애鐵崖·철류자鐵留子이며 회계會稽 (지금의 절강성 紹興) 사람이다. 태정 4년(1327)에 진사가 되어 강서유학제거에 이르렀으나 벼슬을 그만두고 부춘산에 은거하였다가 전당으로 옮겼다. 산수를 유람하고 음률을 읊으며 여유작작한 생활을 하였다. 문장은 진·한나라가 아니면 배우지 않아 격조가 높고 예스럽다. 서예는 법도를 이루지 않고 뜻을 따라 천진하게 쓰면서도 기운·필력·정신·정취를 갖추었고, 경지는 그의 성격과 같았다.

　　양유정 서예 풍격 형식은 주로 육유·종요·장초서에서 나왔다. 그는 종요·장초서를 모두 예서로 변화시켰기 때문에 그의 글씨에는 예서 필법·필의가 있었다. 그러나 육유 서예의 소박한 정취는 종요에서 나왔으므로 다소 장초서 필의를 함유하고 있다. 육유 대표작〈자서시권〉은 비록 장초서 용필과 파책의 형태가 보이지 않지만 결구에서 자못 상초서 필의를 함유하고 있다. 그러므로 이 세 가지를 종합한 양유정 서예 풍격은 예스럽고 질박하고 천진한 것은 종요를 기조로 삼고, 여기에 장초서를 섞었으며, 직접적 영향을 준 것은 남송시기 육유 서예라 하겠다. 이는 양유정〈유선창화시책〉·〈진경암모연소권〉과 육유〈자서시권〉을 비교하면 알 수 있다. 특히〈진경암모연소권〉과 육유〈자서시권〉은 가장 접근하고 있다.

양유정의 질박함은 육유보다 더욱 심하고, 용필의 생경하고 군셈 또한 육유의 유창하고 공교한 것과 같지 않다. 장법에서 양유정은 산란하여 차서가 없는 것 같으면서 천진하고 질박한 자형은 점과 필획 형태와도 조화와 통일을 이루었다. 이에 반해 육유는 행간이 분명하고 고른 조화를 보여 주고 있다. 그러므로 양유정의 질박한 정취는 더욱 참됨에 가깝고 형식에서 전반적으로 나타난다. 육유는 질박한 정취의 결구와 활발하고 공교한 용필이 서로 합하며, 전체적으로 유창하고 수려하면서 윤택한 격조에 융합하였다. 결구에서 나타나는 장초서의 함유 성분을 보면, 양유정이 육유보다 더욱 분명하다. 특히 가치가 있는 것은 양유정 용필은 독특하고 기이하다는 점이다. 그의 용필은 혹 필두筆肚로 가로로 쓸거나 붓 끝을 들어 행필하면서 대담하고 제멋대로이며 매우 낭만적이다. 조맹부가 용필이 으뜸이라 제창하고, 왕희지 필법을 지고무상으로 삼았던 원나라에서 양유정은 정말 조류를 크게 거슬리는 용감한 서예가라 하겠다.

육유 작품 〈회성도시권〉은 장초서와 행서를 결합한 전형적 작품이다. 행서는 대부분 '이왕'·구양순 필의가 많으나 이 중에서 장초서 형태·필법은 행서와 서로 융합하여 하나의 서체를 이루어 참신한 서예 풍격을 창조하였다. 그러나 양유정은 이러한 형식을 변화시켜 자신의 서예 풍격으로 삼았다. 예를 들면, 〈장씨통파천표〉는 장초서의 질박한 필치를 근본으로 삼고,

양유정·육유의 작품 비교

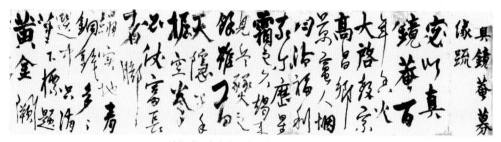

양유정, 진경암모연소권眞鏡菴募緣疏卷

육유, 자서시권自書詩卷

행서 형태·필법을 섞어 육유와 상반되는 정취를 얻었다. 비록 장초서와 행서를 결합하였으나 육유는 행서에 편중하여 활발하고 공교한 정취를 나타내었는데, 양유정은 장초서에 편중하여 질박한 정취가 많다. 두 사람은 모두 대가로 창조의 자유로움을 다른 사람의 개성에 깃들이는 것을 원하지 않았다. 양유정의 기타 작품으로 〈만절당시첩〉·〈치리재명부척독〉과 같은 것은 대체로 행초서로 비록 장초서 형태를 띠고 있지만 오히려 장초서의 질박한 필세를 행초서에 융합시켰다. 이는 작품에서 장초서 필의를 띤 원인이기도 하다.

종합하여 말하면, 원나라 장초서는 크게 다음과 같은 세 가지 창조성의 성과를 얻었다.

첫째, 장초서 자체의 발전이다. 원나라 사람 장초서는 비록 옛날 정취가 존재할 수 없으나 오히려 금초서 풍모와 정신을 갖추었다. 이는 결코 옛사람에 이를 수 없지만, 고체를 개조하고 발전시켜 새로운 시대 기식을 갖추었다.

둘째, 장초서와 금초서를 성공적으로 결합하였다. 이와 같은 두 가지 서체 결합은 초서 표현력을 더욱 확대하여 형식 표현에서 많은 정취를 함유할 수 있도록 하였다. 두 가지 서체 사이에서 노닐고, 마음이 하고자 하는 바를 따라 뜻에 맡겨 조절하며 결코 평범하지 않은 예술적 매력을 갖추었다. 그러므로 원나라에서 장초서가 부흥하자 이를 결합한 서체에서 많은 정취가 나타났다. 당시 유명 서예가들은 금초서를 썼는데, 여기에 장초서 필법 혹은 어떤 글자의 결구에서 장초서 형태를 띠면서 많은 변화를 나타내었다. 이러한 현상은 조맹부·선우추·주덕윤·오진·요개 등 작품에서 충분히 볼 수 있다. 그러나 장초서와 금초서를 의식적으로 결합하여 새로운 초서체 서예 풍격을 창조한 사람으로는 강리노노의 공로가 가장 으뜸이다. 그가 창조한 새로운 초서체 서예 풍격과 형식은 서예 풍격사에서 기이한 광채를 발하였다.

셋째, 장초서와 행서의 결합이다. 장초서 도입은 행서 표현을 더욱 풍부하게 해 주었다. 이 방면에서 양유정은 장초서의 질박한 필세와 행서 필세를 교묘하게 결합하여 성공을 거두었다. 비록 장초서의 결구와 파책 특징을 따르지 않았지만, 오히려 장초서 필의가 있었으니 매우 높은 창조라 하겠다.

강리노노와 양유정의 창조는 표현 형식만 아니라 서예의 경지도 조맹부보다 높았다. 이 두 사람과 예찬·오진 등은 담력과 식견이 있어 원나라 서예의 농후한 복고와 이에 구속받는 분위기에서 벗어나 각자 하나의 기치를 세운 낭만주의 서예가였다.

제3절 개성주의

조맹부가 원나라에 들어간 이후 크게 복고를 제창하자 동시대와 이후 서예가들이 대부분 그의 영향을 받았다. 이에 따라 '이왕'을 좇음과 동시에 의식적이든 무의식적이든 간에 조맹부가 '이왕' 글씨를 평정하고 고르게 쓰는 습기를 받아들이면서 시대 풍격을 형성하였다. 적극적인 면에서 보면, 이는 각성하여 '이왕' 법도를 중시하고 남송 중기 이후 '상의'서풍 말류 병폐를 교정하는 작용을 하였다. 소극적인 면에서 보면, 줄곧 법고를 주장하고 창조정신이 결핍되었으며, 옛것에 구속받으면서도 옛날 같지 못하여 마침내 단지 격에 맞지 않는 옛날 형식 번각본만 이룰 뿐 서예 풍격사 가치를 상실하였다. 복고서풍은 또한 시대 풍격으로 말미암아 병폐를 낳으면서 더욱 매끄럽고 졸렬해져 마침내 진흙탕에 빠져버렸다.

이러한 시대 조류에서 소수 서예가는 고법을 배워서 별도로 새로운 경지를 개척하여 역사적 가치를 획득하기도 하였다. 예를 들면, 조맹부보다 세 살 어린 풍자진은 당시 복고서풍 밖에서 활약하였던 서예가였다.

풍자진馮子振, 1257~1314은 자가 해속海粟이고 유주攸州(지금의 호남성 攸縣) 사람이다. 벼슬은 한림학사·집현대제를 지냈고 경사에 박통했으며 문장으로 세상에서 칭찬받았다. 글씨를 쓸 때는 격정적이어서 매번 술이 거나하면 하인에게 붓과 종이를 가져오도록 하여 책상에서 질풍같이 썼는데, 종이의 많거나 적음을 논하지 않고 순식간에 모두 써버렸다. 글씨는 '이왕', 특히 왕헌지를 법도로 취하고, 아울러 구양순의 험절한 필세와 황정견의 방종하고 펼치는 것에 부합하였다. 결구는 활발하고 공교하며, 용필은 가늘고 굳세며 유창하다. 점과 필획 사이를 연결하는 필봉이 넘나드는 형태를 연구했으나 글자 사이는 연결한 필획이 적다. 이는 곧 낱글자의 형태 및 점과 필획의 완미함과 절주를 강조한 것으로 전체적으로 평평하고

풍자진, 홍월루기권虹月樓記卷

고른 경향을 보이며, 큰 기복과 허실의 변화가 보이지 않는다. 그의 글씨는 상쾌하고 굳세며 용필의 절주는 심미 쾌감을 나타내고 있다. 당시 사회가 모두 왕희지·조맹부를 본받는 풍토에서 이처럼 개성적 창조 정신을 갖춘 서예 풍격은 군계일학이라 하겠다.

원나라 중기·후기에 이르러 비록 복고주의 서예 풍격이 유행했지만, 세력은 이미 크게 약해졌다. 이러한 상황에서 개성 표현을 추구했던 서예가들이 날로 많아졌으니, 예를 들면 강리노노·장우·오진·왕면·양유정·예찬 등은 원나라 서단에 신선한 활력을 불어넣어 주었다. 이들 중에서 강리노노는 평생 벼슬살이를 했고, 양유정은 처음에 벼슬을 하였으나 그만두고 산수에서 노닐면서 다시는 벼슬살이를 하지 않았다. 기타 몇 사람은 평생 벼슬살이를 하지 않았다. 장우는 집을 버리고 도사가 되었으며, 오진은 평생 은거하면서 시·서예·회화에 전념하였고, 왕면은 각지를 유람하며 그림을 팔아 생활하였다. 예찬은 젊었을 때 집안이 부자라서 누각을 건축하여 고서화를 소장하고 항상 문인과 명사들과 담소하며 지내다가 지정(1341~1368) 초기 집안 재산을 모두 탕진하고 태호를 떠돌았는데, 산수화·묵죽화로 유명하였다. 이를 보면, 대부분 은일의 선비임을 알 수 있다. 자아의식이 강하기 때문에 다른 사람 뒤를 따르려 하지 않았고, 사상은 구속받지 않아 자기 뜻을 따라 글씨를 썼기 때문에 시대 풍격을 초탈하고 각자 격조를 갖출 수 있었다.

이러한 서예가들은 대부분 젊었을 때 복고서풍 영향을 받아 왕희지를 배우고 조맹부를 모방하였다. 그러나 이 과정을 통해 착실한 고법을 닦은 것은 이후 변법과 창신의 기초가 되었다. 앞에서 강리노노·양유정은 이미 설명을 하였으니, 나머지 서예가들을 소개하도록 하겠다.

장우張雨, 1277~1348는 천우天雨라고도 한다. 자는 백우伯雨이고 호는 구곡외사句曲外史·정거자貞居子이며 전당錢塘(지금의 절강성 杭州) 사람이다. 20세에 집을 버리고 도사가 되어 화양운석 사이를 왕래하였다. 시문에 뛰어났으며 서화에 정통하였다. 그는 우집에게 배워 박학다문하고 명리를 즐겨 말하였다. 그에 대해 마종곽은 다음과 같이 평하였다.

> 평생 미불 사람됨을 사모한 까닭에 의론과 흉금이 종종 유사하였다. 그의 시구·서예·회화는 맑고 새로우며 아름다워 진·당나라 사람 풍류가 있었으나, 미불의 미친 듯 괴이하고 성내며 펼치는 습기를 답습하지 않았다.[1]

1) 馬宗霍, 『書林藻鑒』: "生平慕米南宮之爲人, 故其議論襟度, 往往類之. 其詩句字畵, 淸新流麗, 有晉唐人風流, 不踏南宮狂怪怒張之習."

이를 보면, 장우도 미불의 미친 듯하고 표일한 기운이 어느 정도 있었음을 알 수 있다. 따라서 고계도 다음과 같이 말하였다.

젊었을 때 조맹부를 배운 뒤 〈모산비〉를 얻어 형체가 마침내 변했던 까닭에 글자와 필획은 맑고 굳세며 당나라 풍격이 있었다.[2]

장우 작품을 보면, '이왕'을 배운 공력이 뛰어남을 알 수 있다. 그의 작품 〈강리자산서이백고풍발〉· 〈대선각기권〉은 왕희지 〈성교서〉와 흡사하고, 〈칠언 절구책〉·〈이절구책〉은 왕희지 〈쾌설시청첩〉과 이 옹 글씨를 서로 융합한 가운데 조맹부 영향이 뚜렷 하게 나타나고 있다. 그의 개성적 특색을 나타낸 작 품으로는 〈제화시권〉·〈등남봉절정시축〉이 대표적 이다. 이 두 작품은 모두 행초서이다. 작품을 보면, 의식적으로 단정하고 연미한 형식을 타파하며, 질박 하고 기이한 정취를 나타내고자 했음을 알 수 있다. 〈제화시권〉은 침착하고 굳세며, 장중함과 유창함의 변화를 나타내었고, 자형은 평온함을 구하지 않고 기울어졌으며, 글자 사이는 흩어지면서도 필세의 연 계를 잃지 않았다. 〈등남봉절정시축〉은 동적인 필세 가 강하여 〈제화시권〉보다 더욱 순박하고 사나우며 소탈한 맛을 더하였다. 장우의 개성 풍격은 기괴한 곳에서 자못 도가의 신비한 경지를 나타내었다. 장 우 소해서는 매우 정미하다. 그의 작품 〈소해시찰〉 은 왕희지 〈황정경〉과 같고, 혼후한 가운데 활발하면 서 공교함을 나타내었다. 그의 〈만세통천첩〉 소해서 는 굳세고 수려하며, 필세는 활발하여 자못 맑고 우 아한 격조를 갖추었다.

장우, 등남봉절정시축登南峰絶頂詩軸

2) 高啓 : "早學書於趙文敏, 後得茅山碑, 其體遂變, 故字畵淸遒, 有唐人風格."(馬宗霍, 『書林藻鑒』, 162쪽, 文物 出版社 2003.)

오진, '반야바라밀다심경般若波羅蜜多心經

　　오진吳鎭, 1280~1354은 자가 중규仲圭이고 호는 매화도인梅花道人·매도인梅道人·매사미梅
沙彌이며, 스스로 묘비에 "매화화상의 묘(梅花和尙之墓)."라 썼다. 절강성 가흥위당嘉興魏塘
사람으로 평생 은거하여 벼슬을 하지 않고 강호를 떠돌았다. 시와 서예에 정통했고, 산수화
에 뛰어났는데 동원·거연 법도를 스승으로 삼았으며, 묵죽화는 문동을 법도로 삼았다. 모두
스스로 일가의 법도를 이루었고, 특히 수묵화 운치를 중시하여 혼후한 자연스러움을 이루었
다. 그는 초서로 유명한데, 『서사회요』에 "초서는 변광을 배웠다."3)라고 하였다. 명나라 이일
화는 그의 글씨에 대해 "회소 필법을 써서 예스럽고 우아함은 남음이 있다."4)라고 하였다.
변광 글씨를 어떠한 면모인지 모르고, 장진은 회소이니 오진 초서가 둥글고 굳세며 맑으면서
파리한 점과 선은 근사하다. 그러나 회소 초서는 미친 듯 방종하고 기이하며, 오진 초서는
맑고 표일하며 활발하여 경지가 같지 않다. 그가 쓴 〈반야바라밀다심경〉이 대표작이다. 이러
한 서예·회화·마음의 경지는 본래 하나의 연원에서 나왔으니, 즉 초탈이다.

　　그의 산수화는 창망하고 맑으면서 기이하며, 난초·대나무·매화 등은 공허하고 맑으며
우아하여 모두 맑은 기운이 폐에 스며드는 느낌이 든다. 『예원철영』제40기에 수록된 그가
그린 〈매화도〉 위 큰 단락에 있는 제발을 행초서로 썼는데, 그림과 제발 글씨가 모두 같은
격조를 이루었다. 행초서는 때때로 장초서 필법을 섞기도 하였는데, 〈반야바라밀다심경〉도
이와 같은 현상이 있다. 이는 원나라 사람 글씨에서 흔히 보이는 현상이기도 하다. 그의 행초
서 제발은 손을 따라 썼기 때문에 가볍고 성글음이 자연스럽고, 초서는 더욱 여유작작한 정

3) 陶宗儀, 『書史會要』: "草學鄧光."
4) 李日華: "作藏眞筆法, 古雅有餘."(馬宗霍, 『書林藻鑒』卷第十)

취를 나타내고 있으니, 이는 표일한 경지를 근본으로 삼은 것이다. 형식의 표현에서 오진은 특히 퇴필로 강한 허실의 변화를 잘 나타내었다. 그의 〈반야바라밀다심경〉은 전체적으로 모두 진한 먹을 사용하였다. 필두에서 먹물을 모아 변화를 구하지 않았으나 기필을 포만하게 한 다음 연속하여 몇 글자 심지어 행간을 뛰어넘어 필두의 먹물이 다하였어도 마른 필치로 비벼서 행필하였다. 필획은 점차 가늘어지고 이로부터 나타난 허한 의미는 포만한 낙필과 허실의 선명한 대비를 이루었다. 여기에 필획은 모두 둥글게 전환하고 에워싸는 필세와 결구의 간결함을 더해 심미의 깊은 경지를 나타내었다. 이러한 경지의 형성은 한편으로 맑고 우아한 것을 좋아하는 성정을 나타내었고, 다른 한편으로는 선종의 묘한 깨달음을 함유하였다. 또한 은거하면서도 오히려 세속을 초탈한 도가 의미가 어느 정도 담겨져 있다. 이 작품은 표일하고 활발하며 윤택한 서예 풍격의 극치로 장욱·회소·양응식·황정견·강리노노 이외에 또 다른 낭만주의 풍모이다.

왕면王冕, 1287~1357은 자가 원장元章이고 호는 자석산농煮石山農·반우옹飯牛翁·회계외사會稽外史·매화옥주梅花屋主이며 제기諸暨(지금의 절강성에 속함) 사람이다. 농촌 출신으로 낮에는 소를 키우고 밤에는 절에서 불을 켜며 책을 읽었을 정도로 각고의 노력을 하였다. 진사에 합격하지 못하자 벼슬을 포기하고 병법을 읽었다. 일찍이 각지를 유람하다가 한림에 추천되었으나 나가지 않았다. 구리산에 은거하여 그림을 팔아 생활하였고, 묵매화로 유명하였다. 그는 즐겨 많은 꽃술을 그렸는데, 이는 그가 창조한 것으로 매화의 성글은 가지와 꽃술을 숭상하는 전통을 타파한 것이다. 그는 시를 잘 지었고, 아울러 인장에도 뛰어났다.

왕면 글씨는 대부분 해행서가 전해지고 있다. 용필은 껄끄럽고 굳세며, 해서는 조금 내치고 행서 필법을 섞었다. 형체는 종요와 구양순 사이인데 교묘하고 졸함을 변화시켜 낭만적이고 자연스럽게 나타내었다. 장법은 자간과 행간에 모두 뜻을 두어 포치하지 않고 자연스럽게 맡겼으며, 서로 천삽·읍양을 이루면서 묵매화 정취와 같은 심미를 추구하였다. 그러한 까닭에 스스로의 서예 경지를 이루었다.

예찬倪瓚, 1301~1374은 자가 원진元鎭이고 처음 이름은 정珽이었으며 스스로 예우倪迂·눈찬嫩瓚·동해찬東海瓚이라 일컬었다. 성명을 해원랑奚元朗이라 바꾸었고, 또한 원영元映이라고도 하였다. 호는 운림雲林·운림자雲林子·운림산인雲林散人·형만씨荊蠻氏·정명거사淨名居士·주양관주朱陽館主·소한선경蕭閑仙卿·환하생幻霞生이고, 강소성 무석無錫 사람이다. 그는 성정이 바르고 맑으면서 배우기를 좋아하였으며 시·서예·회화에 뛰어났다. 일찍이 청비각淸閟閣을 짓고 고서화 수천 권을 소장하였다. 집이 부자라 항상 명사들과 담소하였으나 지정(1341-1368) 초기 문득 친구들에게 재산을 나누어 주고 일엽편주로 강호를 떠다니며 은

일의 생활을 지냈다.

송나라에서 문인화가 흥성하자 서예로 그림에 제화시를 쓰는 형식도 이에 따라 나타났고, 원나라에 이르러 더욱 발전하였다. 오진·왕면·예찬은 모두 문인화가로 서예는 주로 그림에 썼기 때문에 그들 작품은 대부분 그림에 있는 제화시에서 볼 수 있다. 오진·예찬·황공망·왕몽은 '원사가元四家'라 불리는데, 오진·예찬 그림에 있는 제화시는 문인화의 시·서예·회화 합일을 이루는 형식의 고정화에 많은 작용을 하였다.

예찬 서예작품은 모두 소해서가 전해지고 있다. 그의 글씨는 독특한 자형과 용필을 갖추었으니, 예를 들면 〈치신독유도시찰〉·〈담실시〉 등이 그러하다. 결구 및 용필의 기필·수필 형태는 남북조 사경과 흡사하나 변화가 많다. 자태·용필의 각 방면 표현은 대체로 통일을 이루는 규율의 제약 아래 힘써 천변만화의 변화를 구하는 창조의식이 엿보인다. 전체적으로 넓적하고 평평하며, 필세는 대략 오른쪽 위 모서리로 향해 들어 일으키는 느낌이 든다. 그러나 구체적으로 살펴보면, 흥에 따라 변화하면서 때로는 자형을 길게 하거나 자태를 오른쪽 아래 모서리로 향해 기울기도 하였다. 점과 필획의 용필 형태는 해서가 많고 항상 행서 필의를 섞었으며, 심지어 우연히 두 글자를 서로 연결하는 현상도 보인다. 필세의 기복에 따라 중심은 일어나거나 내려가기도 하고, 점과 필획은 종종 세로가 살지고 가로가 가늘며 탄력성이 풍부하다. 이러한 자태와 용필의 풍부한 변화, 그리고 필세를 따라 포치하는 것도 사경체와 전체적으로 일치하고 있다. 습관적 표현 형식의 특징은 크게 다른 정취를 형성하였고, 필묵에서 농후한 문인 기식이 넘쳐흐른다. 또한 그가 일엽편주로

예찬, 담실시淡室詩

강호를 유람하며 구속받지 않는 여유작작한 정신과 기운도 은근히 나타난다.

원나라 중기·후기에 나타나는 은일의 서예 풍격은 바로 조맹부가 제창한 복고서풍이 흥성에서 쇠락으로 전환하는 과정에서 나왔다. 이는 복고서풍에 대해 비판적 정신을 가지고 있으며 자신의 가치를 사의 서풍 발전에서 체현한 것이다. 이는 성정·경지·창조에서 뿐만 아니라 형식 표현의 방법에서도 모두 새로운 돌파이니, 서예 풍격사에서의 가치는 더 말할 필요가 없다.

제4절 선승

　독특한 서예 풍격으로 주체는 승려이고, 또한 선종을 중심으로 삼는 것이 있다. 그들의 서예는 이미 세속 사람 서예 풍격과 일정한 연계가 있는 동시에 또한 독립적 발전 특징을 나타내고 있다. 서예미 경지는 선종 수양을 함유하고 있어 결국 세속 사람과 같지 않으며 독특한 가치를 지닌 선승서풍을 형성하였다.

　한 무제가 유학을 존중하여 유가관념을 통치이념으로 삼은 이후 역대 통치자들은 모두 유학을 치국안민의 근본으로 삼았다. 설령 도교나 외래 불교와 투쟁이 있었지만 아무래도 유가 정통 지위를 흔들 수 없었다. 유교·도교·불교가 서로 다투고 융합하며 합류하여 마침내 유학을 근본으로 삼아 도교·불교를 그 안에 융해시켰다. 특히 불교 선종 정수가 유학에 융해하면서 유학이 함유하고 있는 의미가 더욱 풍부하고 충실해지면서 새로운 생기를 넣어 주었다. 그러므로 역사에서 선종에 열중하였던 문인 사대부, 예를 들면 양응식·소식·황정견·미불 등은 비록 선종 이치에 깊이 통하고 사상에서도 분명히 선종 관념이 있었지만 결국 선종 승려가 아닌 유가 선비 행렬에 속하였다. 이를 보면, 많은 서예가가 어째서 모두 문인 사대부였을까 하는 것을 쉽게 이해할 수 있을 것이다. 이들은 모두 유가 사상체계 인물인데, 선승은 설령 서예 경지가 높더라도 의식적이든 무의식적이든 간에 배제하거나 혹은 잊히기 때문이다.

　서예사를 보면, 승려 서예가로 이름이 있는 사람은 지영·회소·고한 등 네댓 명뿐이다. 이 중에서 지영은 '이왕' 가법을 선양하여 수나라 서단에서 소홀히 할 수 없는 인물이었다. 당나라는 개방과 창조 정신이 충만하였던 시대로 불교가 대성하였고 서예도 대성하였다. 초당 승려 회인은 왕희지 글씨를 집자하여 〈성교서〉를 만들었고, 성당에서는 승려 대아가 왕희지를 집자하여 〈오문비〉를 만들어 당나라 행서 발달에 적극적 작용을 하였다.

　회소는 중당에 살면서 불교에서 건립한 바가 없으나 오히려 서예에서는 장욱을 이어 초서를 발전시켰다. 당시 초서를 잘 썼던 승려가 매우 많았고, 문인 사대부들과 교유도 빈번하였으나 회소 성취가 가장 높고 명성도 최고였다. 임화는 「회소상인초서가」에서 "미친 승려가 이전에 장안을 떠들썩하게 하여 아침에는 왕공 대인 말을 타고 저녁에는 왕공 대인 집에 머무네. 누군들 흰 병풍을 만들지 않고, 누군들 분을 바른 벽에 칠하지 않았겠는가! 분을 바른 벽은 맑은 빛에 흔들리고, 흰 병풍은 새벽 서리 엉기며, 회소 휘호를 기다림이여, 잊을 수 없네."[1]라고 하였다. 이를 보면 회소의 인기가 오르고 뜻을 얻은 정경을 상상할 수 있다.

따라서 파초를 심어 잎사귀에다 글씨를 쓰거나 퇴필을 무덤으로 만든 '필총' 등 고사도 서예사에서 미담으로 전해지고 있다.

고한은 만당에 살았고 초서로 천하에 이름을 떨쳤다. 당 선종은 고한을 불러 자의를 하사하였고, 의종도 내공봉을 충원하여 명예의 융성함이 비할 바 없었다. 이를 보면, 당나라 때 승려는 직접 세속의 서예 활동에 참여하였고 조야 위아래와 빈번한 교류를 하였음을 알 수 있다. 그들 서예는 문인 사대부 서예가와 문인 서풍에 영향을 주었다. 당시 승려들은 주동적으로 세속에 뛰어들어 문인 사대부들과 함께 서예 활동을 하였고, 왕공 대인 집에서 귀한 대접을 받았으며, 특히 황제에게 상을 받는 영광을 누리기도 하였다. 그러므로 서예 성취가 높은 승려는 문인 사대부들 사이에서 익히 알려졌고, 그들 작품은 사랑을 받으면서 널리 전해져 명망과 지위를 누렸다. 회소·고한이 문인 사대부 서예 대가들과 나란히 할 수 있었던 것도 이와 같은 시대 조건과 환경에서 나온 것이다.

오대에서 송·원나라에 이르러 상황은 같지 않았다. 동란이 많았기 때문에 사람들은 대부분 번뇌에서 해탈을 추구하는 경향이 있었다. 선종 사상은 마음이 곧 부처라는 것을 강조하는 간편한 이치이기 때문에 많은 문인 사대부들을 흡입하였다. 이른바 '거사居士'는 선종 관념이 문인 사대부 사상에 침투하고 사회에 보급될 때 부처의 법신이 여러 모양으로 보이는 것의 일종이다. 당시 선종 사상은 문인 사대부들의 연구 대상이었고, 선종의 인생관은 특히 실의에 빠진 사람들이 해탈을 구하는 경지이었다. 선종에서 천진하고 자연스러움을 숭상하며, 본심 표현을 주장하고 참된 것을 나타내는 심미관도 문인 사대부들 서예에 심각한 영향을 주었다. 이는 당나라 말기와 오대 이후 서예 풍격 발전에 직접적으로 영향을 주었다. 송나라 소식·황정견·미불 등의 서예에 대한 견해는 선종 이치와 관계가 있다. '상의'서풍 흥기에서 심미관은 선종 정신을 핵심으로 삼았다고 할 수 있다. 선종은 본래 중국 사람이 외래 불교에 대해 창조적으로 개조하여 중국 특색과 구미에 적합하도록 한 것이다. 그러므로 철리와 심미관은 불교 이치와 노장철학의 합성이며, 특히 장자 사상 성분을 더욱 많이 함유하고 있다. 문인 사대부들은 선종 사상에서 정화를 취해 자신의 지혜를 개발하고 미학사상을 충실하게 하였으나 선종 면모를 나타내지 않았다. 당시 선종 사상은 광범위하게 숭상을 받았기 때문에 선종 승려들에게 법도를 구하고 도를 묻는 이들이 날로 많아졌다. 문인사대들은 그중에서 적극적이었다. 예를 들면, 송나라의 유명 서예가 소식은 대각선사 연공·변재, 보월대

1) 任華, 「懷素上人草書歌」: "狂僧前日動京華, 朝騎王公大人馬, 暮宿王公大人家. 誰不造素屛, 誰不塗粉壁. 粉壁搖晴光, 素屛凝曉霜, 待君揮灑兮不可彌忘."

사 중수·참료·불인 등 고승들과 의기투합하여 은밀한 벗을 맺고 서신 왕래가 많았다. 황정견·미불·구양수·왕안석 등도 유명 승려 친구들이 있었다. 그들은 속세의 번뇌를 떠나 선종에 들어가 법도를 구하고 도를 물으며 선학을 연구하여 선학 이치를 포함한 미학 사상으로 예술실천을 지도하였다. 아울러 송나라 서단에 선도적 역할을 하였으므로 상의'서풍에서 '의意'는 선종 정신을 포함하고 있다.

원나라 은사에서 오진은 평생 벼슬을 하지 않았고 호를 매사미梅沙彌라 하였으며, 스스로 묘비에 '매화화상의 묘梅花和尙之墓'라 썼다. 그리고 그의 초서 대표작은 바로 불경 〈반야바라밀다심경〉이었다. 예찬의 호도 정명거사淨名居士였다. 이것은 이미 불교를 숭상한 흔적이고, 평생 세속을 초탈하는 행위와 서화 경지에서 더욱 선종의 심미 정취를 포함하고 있다. 혹자는 이를 도교·불교가 융합한 경지라고도 한다. 이는 은일 선비의 정신을 나타내는 것이기도 하다.

선종 승려의 사상은 문인 사대부 서예가들에게 광범위하고 심각한 영향을 주었고, 심지어 오대 이후 방종하고 표일한 서예 풍격을 선도하기도 하였다. 특히 송나라 '상의'서풍은 선종 사상 감화력이 더욱 분명하게 나타나고 있다.

선종이 크게 성행하고 영향이 심원하였던 것은 주로 육조 혜능이 새로 세운 남종 및 이후 불어난 여러 지파이다. 범문란은 『중국통사』에서 이에 대해 자세하고 정확하게 논하였다.

> 어떠한 학술이 만약 장황한 해석을 나타내면 이 학술은 이미 새로운 경지를 열 수 없고 이에 따라 오는 것은 단지 쇠락과 멸망만 뿐이라 말하겠다. 수·당나라 불도들이 대량의 장황한 의소를 지은 것은 불학이 극성의 경지에 도달했음을 표시함과 동시에 쇠망에 접근을 표시한다. 장황한 학파를 대신하여 흥기한 것은 아무래도 간이한 학파로 선종은 곧 불교에서 비교적 간이한 학파이다. 특히 선종의 남종은 더욱 간단하고 편하게 문구를 떠나며 경전을 포기해도 하루아침에 관통하여 대사라는 칭호를 얻을 수 있다. 불교의 번거로운 규율을 엄격히 지키고 죽을 때까지 의소에 나아갔던 승려가 앞길이 막막하여 고생하다가 갑자기 선종의 남종을 보니, 마치 위·진나라 선비들이 장귀를 버리고 고쳐 현학을 말한 것과 같이 장황한 규율과 의소에서 해탈하여 스스로 경지의 새로움을 느끼며 정신은 자유로움을 얻었다. 그러므로 선종의 남종이 나오자 불교 각 종파는 풍미하여 많은 승려가 남종에 접근하여 정신계의 출토를 구하길 바랐다. 위·진나라 현학은 무를 말하고, 불교의 대승을 공을 말하였으니, 무와 공은 합류할 수 있다. …… 위·진나라 현학가는 광활하게 방탕함을 순전히 자연에 맡기는 것을 풍조로 삼았다. …… 이는 고급 사대부 귀족의 사회적 지위를 견고하게 하였고, 감히 방자하여 거리낌이 없었다. 선종 승려들은 이와 같은 지위가 없어 반드시 불교의 명의에 의거해야 비로소 방탕을 실행할 수 있었다. 그러므로 선종은 인도식 가사를 걸친 위·진나라 현학으로 석가는 겉이고,

노자·장자(주로 장주사상)은 실체이다. …… 불교는 사람이 생전에 모두 크거나 작은 죄과가 있다고 여겼다. 이는 실제로 성악론이니, 유교 정통파 사람들이 모두 요·순임금의 성선론으로 할 수 있다고 여긴 것과 서로 모순이었다. 선종의 남종은 고쳐 성선론을 만들어 개도 불성이 있고 사람도 성불할 수 있다고 하였으니, 인성의 기본 문제에서 유가와 일치하였다. 윤회설에 따라 불교는 눈앞의 금수·벌레·개미가 전생에 자신의 부모이었을 수 있고, 눈앞의 부모는 전생에 자신의 자손이었을 가능성이 있으므로 부모에게 효도하는 것은 의의가 없는 일이라 여겼다. 유가에서 효제는 사람의 근본이란 윤리학설과는 물·불과 같아 서로 용납할 수 없다. 이로부터 불도는 적지 않게 효를 연구하는 불경을 제조하여 효는 성불의 근본임을 강조하였다. 그뿐만 아니라 삼년상을 실행하여 당나라에서 유교와 불교는 효에 대해 분기점이 있었으나 적어도 형식에서 일치를 얻었다. 선종의 남종은 인도에서 전한 계율과 불경을 폐기하고 더욱 유교와 불교에서 구함을 더해 일치의 가능성을 얻었다. …… 당나라 불교 중국화는 곧 불교의 현학화이니, 이는 변화의 첫 번째 걸음이다. 선종 승려가 지은 어록은 불교의 필수적인 겉치레 말을 제거하고, 사상은 유학과 거의 구별(특히 양송 선승이 이와 같다.)이 적어 불교 유학화이니, 이는 변화의 두 번째 걸음이다.[2]

선종의 남종 사상은 이와 같은 두 가지 방면을 갖추었기 때문에 오대 및 양송에 이르러 날로 더욱 문인 사대부들이 좋아하였을 뿐만 아니라 정수를 송나라 유학 송학에 도입하였다. 송나라 문인 사대부였던 사의 서예가 소식·황정견·미불 등도 이 때문에 선종 사상에 열중하였다. 그들이 대량으로 취한 것은 선종의 추상 사상 원리와 방법 및 권위를 멸시하고 우상

2) 范文瀾, 『中國通史·隋唐五代時期』第三篇 : "任何一種學術, 如果出現煩瑣的解釋, 說明這種學術已無新的境界可辟, 隨之而來的只能是衰落或滅亡. 隋唐佛徒作了大量煩瑣的義疏, 表示佛學達到極盛的境界, 同時也表示接近衰亡. 代煩瑣學派而興起的總是簡易的學派, 禪宗就是佛教裏比較簡易的學派. 特別是禪宗南宗, 尤爲簡易, 離開文句, 抛棄經典, 也能一旦貫通, 得大師稱號. 格守佛教煩苛的戒律, 死抱白首寧就的義疏的僧徒, 苦於前途渺茫, 忽見禪宗南宗, 正如魏晉某些士人放棄章句改談玄學一樣, 從煩瑣的戒律和義疏中解脫出來, 自覺境界一新, 精神得到自由. 所以禪宗南宗一出, 佛教各宗派爲之風靡, 許多僧徒願意接近南宗以求精神界的出路. 魏晉玄學談無, 佛教大乘談空, 無與空是可以合流的. …… 魏晉玄學家以曠達放蕩純任自然爲風尙. …… 是高級士族, 社會地位穩固, 敢於肆無忌憚. 禪宗僧徒沒有這樣的地位, 必須依靠佛教的名義才能實行放蕩, 所以, 禪宗是披天竺式袈裟的魏晉玄學, 釋迦其表, 老莊(主要是莊周的思想)其實. …… 佛教認爲人在前生都是有大小不等的罪過, 這實際是性惡論, 和儒家正統派人皆可以爲堯舜的性善論正相矛盾. 禪宗南宗改爲性善論, 以爲狗子也有佛性, 人人可以成佛, 在人性的基本問題上與儒家一致了. 按照輪回說, 佛教認爲當前的禽獸蟲蟻, 前生可能是自己的父母, 當前的父母, 後生可能是自己的子孫, 所以孝父母是無意義的事. 與儒家孝悌爲人之本的倫理學說如水火之不能相容. 自從佛徒制造不少講孝的佛經, 强調孝是成佛的根本, 而且實行三年之喪, 在唐朝, 儒佛對孝的分歧, 至少形式上得到一致. 禪宗南宗廢棄天竺傳來的戒律和經典, 更增加了儒佛求得一致的可能. …… 唐朝佛教中國化, 卽佛教玄學化, 這是化的第一步. 禪宗僧徒所作語錄, 除去佛徒必須的門面話, 思想與儒學幾乎少有區別(特別是兩宋禪僧如此), 佛教儒學化, 是化的第二步."

을 부수며 개성을 선양하고 독창적 진취 정신을 숭상하는 것이었다. 그들은 이것들을 자신의 사상에서 융화하고 별도로 선종 의미를 함유한 시·문장·서예·회화의 경지를 창조하였다. 원나라 풍자진·강리노노 및 은일 선비 양유정·오진·예찬 등의 서예도 이러한 정신으로 원나라에서 계속 발양하여 그들 서예는 날로 딱딱해지고 속된 복고풍을 돌파하고 각자 새로운 자태를 표명하였다.

이를 보면, 선종 승려의 서예와 사의 서예가들의 서예는 기본적으로 정신이 일치하고 있음을 알 수 있다. 승려들의 충만한 개성·창조 정신의 선종 사상은 '상의'서풍의 홍성과 발전을 추동시켰다. 그러나 그들 자신 서예는 오히려 세상의 명성이나 전해짐을 추구하지 않고 단지 자신의 흥취를 담거나 수련일 뿐이었다. 그러므로 그들 글씨는 종종 서예가들이 소홀히 하였고 설령 교류하면서 영향이 있었지만, 그들 마음속에 승려는 승려일 뿐 서예가가 아니었고 글씨도 귀하게 여기지 않았다. 예를 들면, 소식은 승려 언법화를 중시하였으나 언법화는 서예사에서 언급하지 않았을 뿐만 아니라 작품도 전해지지 않는다.

> 왕안석 글씨는 법도가 없는 가운데 법도를 얻었으나, 배움에 법도가 없을 수 없다. 그러므로 나는 글씨에 모든 뜻을 다해서 쓰면 채양과 같고, 조금 뜻을 얻으면 양응식과 같으며, 더욱 방종하면 언법화와 같다.[3]

역사에서 승려 서예작품은 중시하지 않았고 기록에도 언급이 매우 드물다. 이는 다른 측면에서 말하면, 유가사상을 정통으로 삼는 사실을 반영하는 것이기도 하다. 현재 전해지는 고대 승려 서예작품은 중국에서는 매우 적고 때로는 일본에서 전해지기도 한다. 일본으로 건너간 홍법·원적의 중국 고승들 유묵이 전해지기도 한다. 이러한 작품들은 일본이 불교를 숭상하는 풍토에서 매우 중시하며 진귀하게 소장하고 있다. 송·원나라 승려 서예작품을 보면 풍격이 많고 격조가 매우 높아 송·원나라에서 승려 서예가 찬란하였음을 보여 주고 있다. 이는 선종이 바로 이 시기에 가장 홍성했음을 서예에서 보여 주는 것이기도 하다.

현재 전하는 송·원나라 승려의 서예작품으로 대략 다음과 같은 것들이 있다.

불인佛印, 1032~1098은 자가 각노覺老이고 부량浮梁이며 세속의 성은 임林씨이다. 강주의 승천사, 회산의 두방사, 여산의 개선귀종, 단양의 금산사, 초강의 서대앙사 등에 있으면서

3) 蘇軾, 『東坡題跋·跋王荊公書』 : "荊公書得無法之法, 然不可學無法. 故僕書盡意作之似蔡君謨, 稍得意似楊風子, 更放似言法華."

소식과 교류가 있었다. 전해지는 작품으로 〈이태백전〉이 있다.

도잠道潛은 호가 참요자參寥子이고 어잠 하何씨의 아들이다. 항주의 지과사에 있었다. 박학다식하고 문장에 뛰어났으며, 특히 시사를 잘 지었다. 소식과 좋은 교류가 있었고, 작품은 〈여숙통교수척독〉 등이 전해지고 있다.

중수仲殊, 생졸미상는 자가 사리師利이고 호는 밀수密殊이다. 총명하고 학식이 있었으며, 시와 사를 잘 지었고 교묘한 말을 잘 하였다. 승천사에 있으면서 소식과 교류하였고, 뒤에 무고에 걸려 죄가 두려워 자살하였다. 문집으로 『보월집』이 있고, 작품은 〈서강월사〉가 전해진다.

환오극근圜悟克勤, 1063~1135은 자가 무저無著이고 팽주 낙駱씨의 아들이다. 예로부터 유학을 익혀 박통하고 문장을 잘 지었다. 오조 연선사에 참선하여 법도를 얻었고, 성도 소각사에 있었다. 처음에 변경에 놀러가 고종을 번저에서 알았고, 정강지변으로 고종이 남경에서 등극하자 조서로 국사를 논의하며 환오대사圜悟大師라는 호를 하사하였다. 한때 장수가 되어 전쟁을 즐겼다가 이후 노산에 들어가 나오지 않았고, 얼마 뒤 촉으로 되돌아갔다. 시호는 진각

환오극근, 인가장印可狀

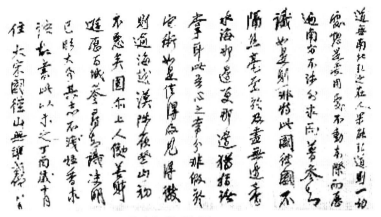

무준사범, 원이인가장圓爾印可狀

眞覺이다. 『벽암집』100권이 있는데, 식자들은 선종에서 제일의 서적이라 칭찬하였다. 작품으로는 〈인가장〉이 있다.

대혜종고大慧宗杲, 1089~1163는 자가 담회曇晦이고 호는 묘희妙喜이며 안국 해奚씨의 아들이다. 어려서 출가한 뒤 환오극근에 참선하여 깨달음을 얻고 법도를 이었다. 성정은 굳세고 곧으며 웅변으로 유명했다. 효종이 대혜大慧라는 호를 하사하고 경산사에 머물도록 명하자 사방에서 소문을 듣고 온 사람들이 항상 수천 명을 헤아렸다. 『어록』·『임제정종기』·『정법안장』이 있고, 작품으로는 〈여무상거사척독〉이 전해진다.

무준사범無準師範, 1174~1249은 자가 무준無準이고 재동 옹雍씨의 아들이다. 9세에 출가했고 선법도를 좋아하여 참선으로 유람하며 불조광·밀암함걸 등과 친했다. 천태사·초산사·설보사·육왕사·경산사 등의 사찰을 유람하였다. 전하는 작품으로 〈원이인가장〉이 있다.

밀암함걸密庵咸傑, 1118~1186은 자가 밀암密庵이고 복주 정鄭씨의 아들이다. 문장과 서예를 잘 썼고, 장년의 나이에 출가하여 담화선사에 참선하여 법도를 얻었으며, 오거사·상부사·장산화장사 등에 있었다. 승려들이 모여 항상 천 명을 헤아렸으나 법도가 엄숙하기로 국내에서 제일이었다. 조서로 경산사에 있었다가 다시 영은사로 옮겼으며 만년에는 육왕사에서 지냈다. 전하는 작품은 〈법어〉가 있다.

멸옹문례滅翁文禮, 1166~1250는 호가 멸옹滅翁이고 세칭 천목선사天目禪師라 불렸으며 임안 완阮씨의 아들이다. 16세에 세속을 떠나 혼원에 참선하였으나 계를 받지 못하여 육왕사의 불조광을 배알하고 들어가 서기를 지냈다. 조금 뒤 다시 혼원을 배알하여 인가를 받았다. 혜운사에 있다가 능인사로 옮긴 다음 만년에는 천동에서 지냈다. 전하는 작품은 〈기제사우시〉가 있다.

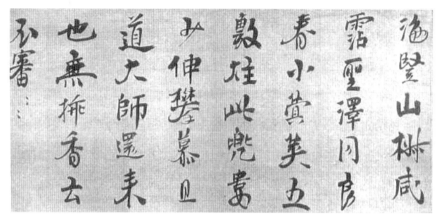

허당지우, 달마기념향어達摩忌拈香語

허당지우虛堂智愚, 1184~1267는 호가 허당虛堂이고 도장화상에게 법도를 얻어 심원을 깨달았다. 이종 때 육왕사를 주재하다가 정자사로 옮기고 다시 경산사에서 지냈는데, 덕과 명예가 매우 높았다. 고려 왕이 일찍이 청하여 8년을 있었다. 전하는 작품은 〈달마기념향어〉·〈게송〉 등이 있다.

올암보령兀庵普寧, 1197~1276은 자가 올암兀庵이고 촉 사람이다. 장산으로 출가하여 육왕사범에 참선하여 법도를 얻었다. 경산사·영은사·천동사·암악사의 사찰들을 두루 유람하였다가 경정초원(1260)에 일본의 초청으로 성복사에서 선종의 법규를 정리하고 일을 마친 다음 다시 돌아왔다. 전하는 작품으로 〈여동암혜안척독〉이 있다.

난계도융蘭溪道隆, 1213~1278은 임제종 양지파 무명혜성의 법도를 수행했다. 남송시기 원우원년(1246)에 일본의 요청으로 건너가서 건장사의 개산조사가 되었다. 그가 일본에 가자 순수한 송나라 풍격의 선종 법도가 일본에서 광범위하게 전해졌다. 이후 경도에 들어가 건인사에서 머물렀다. 사가 텐노우(嵯峨)천황의 부름에 응해 황궁에서 선종을 설법하였다. 시호는 대각선사大覺禪師이다. 이는 일본 최초 선사의 호이다. 저서로는 『대각선사어록』이 있고, 작품은 〈금강반야바라밀경〉이 전해진다.

대휴정념大休正念, 1214~1288은 영가현永嘉縣 사람이다. 처음에 동곡묘광을 따라 여러 나라를 유람한 뒤에 경산사에 머물면서 임제종 양지파의 석계심월을 좇고 그 법도를 익혔다. 남송시기 함순 5년(1269)에 초청을 받아 일본으로 건너갔다. 시호는 불원선사拂源禪師이다. 저서로는 『대휴화상어록』이 있고, 작품은 〈법어권말〉이 전해진다.

조영祖英, 생졸미상은 자가 석실石室이고 오강吳江 사람이다. 원나라 승려로 작품은 〈금쟁명시〉가 전해진다.

부광溥光, 생졸미상은 자가 현휘玄暉이고 호는 설암雪庵이며 대동 이李씨의 아들이다. 원나라 승려로 서화에 뛰어났고 정신의 경지를 갖추었다. 조맹부가 추천하여 소문관대학를 지냈고 현오대사玄悟大師라는 호를 하사받았다. 작품은 〈석두화상초암가권〉이 있다.

무학조원無學祖元, 1226~1286은 회계會稽 사람으로 경산사 불감선사 무준사범 문하의 뛰어난 제자였다. 송나라가 망하고 원나라 병사가 노략질하며 칼을 들이대자 그는 얼굴색도 변하지 않고 자리에 오뚝하게 앉아 게송을 외워 "번갯불 그림자 속에서 봄바람을 베네[電光影裏斬春風]."라고 하니, 병사는 후회하고 칼을 거두며 절을 하였다. 남송시기 상흥 2년(1279)에 요청으로 일본에 건너가서 겸창건장사에 머문 뒤에 원각흥성선사의 개산조사가 되었다. 시호는 불광국사佛光國師이고 작품 〈게어〉가 전해진다.

일산일령一山一寧, 1247~1317은 태주 왕王씨의 아들이다. 어려서 승려가 되어 보타산에 있으면서 완극행미에게 법도를 얻었다. 대덕 2년(1298)에 강절 석교총통에 충원되었고, 호는 묘자홍제대사妙慈弘濟大師이다. 다음 해 일본에 파견되어 막부에서 일을 하다가 서경남성사 주지가 되어 일본 황후의 공경을 받았다. 죽은 뒤 일본 사람이 국사로 추증하였다. 저서로 『일산국사어록』이 있고, 작품은 〈서하〉·〈설야작〉이 전해진다.

중봉명본中峰明本, 1262~1323은 자가 환주幻住이고 호는 중봉中峰이며 전당 손孫씨의 아들이다. 고봉원묘의 법통을 계승했고, 필봉이 예민하고 기민하여 당시 뛰어나다고 일컬었다. 24세 비로소 머리를 깎았고, 고봉이 입적하자 호해사에 있다가 만년에는 천목사에서 지냈다. 인종의 부름에 나가지 않자 옷과 호를 하사하였다. 입적한 뒤 원통 연간(1333~1335) 보응국사普應國師라는 호를 하사하였다. 저서로 『중봉광록』이 있고, 작품은 〈경책〉·〈중봉

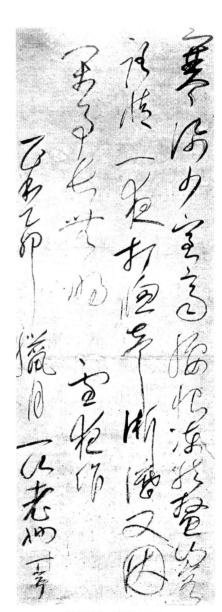

일산일령, 설야작雪夜作

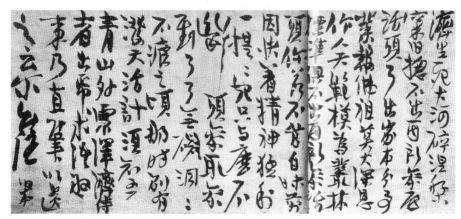

중봉명본, 경책警策

명본상제기〉가 전해진다.

고림청무古林淸茂, 1261~1329는 자가 고림古林이고 호는 금강당金剛幢 · 휴거수休居叟이며 락청 임林씨의 아들이다. 11세에 출가했고, 성격은 강하고 의로우며, 필봉은 험준하고 날카로우며, 안목이 탁월하여 배우는 사람들이 경외하였다. 저서로는 『속종문통요』 · 『어록』이 있고, 작품은 〈월림도호〉가 전해진다.

명극초준明極楚俊, 1262~1336은 본래 이름이 초준楚俊이고 법호는 명극明極이며 세속의 성은 황黃씨이다. 12세 출가하여 경산사 · 영은사 · 천동사 · 정자사 등의 수좌를 지냈다. 원나라 천력 2년(1329) 일본의 요청으로 건너가 광암사를 창건하였고, 건화사 · 남선사를 거친 뒤에 줄곧 건인사에서 지냈다. 시호는 불일염혜선사佛日焰慧禪師이다. 작품으로 〈게송〉 · 〈해옹묘진도호〉 · 〈방우가〉 등이 있다.

청졸정징淸拙正澄, 1274~1339은 본래 이름이 정징正澄이고 법호는 청졸淸拙이며 복주연강福州連江 사람이다. 15세에 출가하여 원나라 춘정 3년(1326) 일본의 요청으로 건너간 뒤 건장사 · 정지사 · 원각사 · 건인사 · 남선사 등에 있었으며, 또한 개선사 비조가 되었다. 시호는 대감선사大鑒禪師이다. 저서로 『대감청규』 · 『청졸화상어록』, 작품으로는 〈법어〉 · 〈유게〉 등이 있다.

축선범선竺僊梵仙, 1292~1329은 세속의 성이 서徐씨이고 호는 래래선자來來禪子이며 명주明州 사람이다. 원나라 천력 2년(1329) 일본의 요청으로 명극초준을 따라 일본에 건너가 정묘사 · 정지사에 있었고, 이후 남선사 · 건장사의 주지로 있었다. 저서로 『축선화상어록』 · 『래래선자집』이 있고, 작품으로는 〈고림화상비문〉이 있다.

료암청욕了庵淸欲, 1294~1367은 호가 남당南堂이고 임해 주朱씨의 아들이다. 고림청무 법통을 계승하여 남악 22세가 되었다. 본각사 주지를 계승한 뒤 영암사로 옮겼다. 저서로 『어록』,

작품으로는 〈법어〉가 있다.

동릉영여東陵永璵, 1284~1365는 세속의 성이 허許씨이고 원각사 개산조사 무학조원의 생질이다. 그는 무학조원과 혈연이 있고, 또한 고림청무 문하생이었다. 원나라 지정 11년(1351) 정중한 예우를 받고 초청되어 일본으로 건너가 천룡사·남선사·건장사·원각사 등에 있었다. 시호는 묘응광국혜해제자선사妙應光國慧海濟慈禪師이다. 저서로『여동릉일본록』, 작품으로는 〈소정자설〉·〈몽창국사상찬〉 등이 있다.

초석범기楚石梵琦, 1295~1370는 자가 초석楚石·담요曇曜이고 호는 서재노인書齋老人이며 상산象山 사람이다. 복진사·천령사·보국사·본각사 등에 있었고, 배움과 행동이 뛰어났으며, 종교에 두루 통하였다. 지정 연간(1341~1368) 명성이 높아 문인 사대부들이 많이 왔는데, 이 중에서 송렴이 으뜸이었다. 명나라 이후 나이가 많아 더욱 명성이 높아졌다. 작품으로는 〈전별어〉가 전해진다.

이상 나열한 승려에서 도잠·중수는 소식과 깊은 교류가 있었고, 불인은 소식·황정견·미불과 왕래가 있었다. 중수의 〈소충정〉을 보면, 형체·필세·필법은 소식과 가까워 서로 영향이 있었음을 알 수 있다. 다른 점은 소식의 필세는 밖으로 펼쳤으나 중수는 안으로 응축하였다는 것이다. 도잠의 〈여숙통교수척독〉은 비교적 방종하고 굳세나 점과 필획의 결구는 소식과 가깝다. 불인은 글씨가 독특하여 무리를 짓지 않았다. 그의 예서 〈이태백전〉은 한나라 간독 초예에서 필의와 정취가 있다. 이는 당시 예서가 점과 필획에 구속받고, 해서·행서와

중수, 소충정訴衷情

도잠, 여숙통교수척독與淑通敎授尺牘

유사한 필법·결구를 나타내며, 변화가 부족한 시대 서풍과는 완전히 다른 것으로 매우 얻기 어려운 작품이다. 혹 불인이 한나라 간독 몇 개를 소장하여 은밀히 배운 것인지 알 수 없다. 그의 글씨는 도량이 넓고 공력이 심후하며, 손은 뜻을 따라 소박하고 묘한 정취가 무궁하다. 예서로 이와 같이 소쇄하고 혼후하며 소박하게 쓴 것은 송나라 사람에게서 실로 찾아보기 힘들다. 아마도 승려이기 때문에 시대 서풍을 벗어나 독특한 운치를 갖출 수 있었을 것이다.

앞에서 열거한 송나라 승려로는 환오극근·대혜종고·무준사범·밀암함걸·멸옹문례·허당지우·올암보령·난계도융 등이 있다. 이 중에서 환오극근은 북송 말과 남송 초기 승려이고, 나머지는 모두 남송시기 승려이다. 멸옹문례 글씨는 황정견에 가까우나 펼친 필세가 평화롭고, 난계도융은 장즉지와 가깝다. 나머지 몇 사람은 송나라 '상의'서풍 풍모와는 거리가 멀고 각자 자연스럽고 묘한 경지에 이르렀다. 그들 글씨는 옛것을 스승으로 삼은 착실한 공력과 뜻을 따라 천변만화하는 형식에서 '이왕'·우세남·구양순·이옹·안진경·양응식·소식·황정견·미불 등의 그림자를 엿볼 수 있다. 그러나 이러한 것들은 단지 풍격·정취·경지의 형식 표현에서 융화하였을 뿐 면모는 선명한 개성 특징을 갖추었다. 그들은 글씨에 뜻을 두지 않는 심리상태에서 천진하고 자연스러운 경지를 조성하였으니, 이는 불교에서 추구하는 '공空'이 필묵에서 깊게 함유하고 있었기 때문이다. 그러므로 그들은 비록 법도를 제련하는 과정을 거쳤으나 결국은 법도로 나타낸 것이 아니라 뜻과 성정으로 감화력을 주었다. 그러므로 선승 서예의 '정靜·정淨'은 일반 문인 사대부 서예가들이 도달하기 힘든 경지이다. 이는 말로 설명하기가 어렵고, 또한 구체적인 필획·결자·장법 등의 기교에서 확실히 지적하기가 어려운 경지이기도 하다. 이는 그들 작품과 문인 사대부들 작품을 비교하면서 조용히 감상하는 가운데 깨달을 수 있을 것이다. 이러한 경지도 소식이 "글씨는 처음 아름다움에 뜻이 없어야 아름답게 된다."[4]라고 말한 것과 천진난만한 것으로 이해할 수 있으나 소식 글씨도 서예가 기운이 있는 것을 면하지 못하였다. 진정 묘한 정취는 자연스러운 서예미의 경지에서 나온 선승 서예에서 찾을 수 있을 것이다.

몇몇 선승 작품, 특히 무준사범 〈원이인가상〉, 밀암함걸 〈법어〉, 허당지우 〈달마기념향어〉 등이 뛰어났다. 무준사범의 소쇄함, 밀암함걸의 질박하고 무성함, 허당지우의 두터우며 졸함은 사의 서예가들과 크게 다르다.

원나라 선승에서 대휴정념의 산만함, 무학조원의 응축되고 윤택함, 명극초준의 웅혼함, 청졸정징의 기이하고 졸함 등은 크게 볼만하며 모두 각자 창신의 뜻이 있었다. 특히 일산일령

4) 蘇軾, 『東坡題跋·評草書』: "書初無意于佳乃佳爾."

· 중봉명본 · 동릉영여 작품은 더욱 특색이 풍부하다.

일산일령의 풍격은 특히 활발하고 탁 트이며, 가는 선의 고필이 완곡하고 유창하다. 그의 〈서하〉는 점과 필획이 강경하고 둥글며 평화롭다. 마른 먹 고필을 많이 운용하였기 때문에 쓸쓸한 삼행 글자 및 하나의 부호는 큰 공백을 받쳐 주면서 심원하고 광활하며 몽롱한 경지를 창조하였다. 그의 〈설야작〉은 점과 필획이 날아 춤추어 마치 샘이 삼림에서 날면서 곡절하고 기울며 내려가는 것 같아 때로는 숨거나 나타나기도 하였다. 용필은 마음대로 하여 용묵의 진하고 마른 것이 서로 조화를 이루며, 초탈한 느낌과 산림 기운이 필묵 사이에서 물씬 거린다. 이는 송나라 사의 대가들과 원나라 은일 선비들이 이를 수 없다.

중봉명본 풍격은 뜻을 따라 천진하고 상쾌하면서도 굳세며 질박하다. 결구는 편하고 개합에서 필세를 따라 자태를 나타내었다. 장법은 참치와 착락 변화를 다하고 조화와 통일을 이루었다. 만약 그의 서예 연원을 찾는다면, 분명하지 않으나 '이왕' 흔적과 구양순 · 소식 영향을 엿볼 수 있다. 그러나 그는 구속받지 않고 감히 홀로 창조하였다. 명나라 진계유는 『서화사』에서 그의 점과 필획을 '유유엽類柳葉'이라 하였는데 매우 형상적이다. 그의 독특한 필법 · 결자 · 장법은 변통을 잘하여 그의 개성 풍격과 같이 구성하였다. 특히 '유유엽' 필법은 틀림없이 정통파의 보수적이고 딱딱한 필법론에 대한 부정으로 새로운 창조이고 풍부하며 발전적인 필법 표현 형식이다. 이러한 필법은 또한 기울어 필세를 취하는 특징과 부합한다. 약획은 특히 왼쪽 아래 방향으로 향해 쓸어 나갔고, 가로획은 대부분 오른쪽 혹은 오른쪽 아래로 향한 측세이다. 결구는 동적인 느낌이 많고 또한 전체적 필세 · 자태 변화를 조장하였으며, 통쾌하고 무르익은 가운데 버드나무 가지가 날리는 것을 보는 것 같아 의미심장한 경지이다. 당시 조맹부 부부 및 많은 문인 사대부들은 중봉명본과 왕래를 하면서 그에게 법도를 물었다. 그러나 서예의 표현은 완전히 서로 다른 두 종류 서예 심미관을 나타내었다. 전자는 한 맛으로 복고 · 법고를 외치면서 원나라 서단에 복고서풍을 흥기하였고, 후자는 심산에서 수련하고 움직이지 않으며 홀로 지름길을 열었다. 중봉명본은 선종의 거장으로 불학에서 선종 · 율종 · 밀종 · 정종 등 각파 정수를 융회하여 탁월한 성취를 이루었다. 그는 창조정신이 풍부하였던 고승으로 서예도 당연히 세속의 좇음을 원하지 않았다.

동릉영여 글씨는 퇴필을 사용하여 점과 필획 형태 변화가 크지 않고, 선은 둥글면서 두터우며, 용묵은 건조함이 많고, 결자는 졸한 정취가 많다. 장법도 필세를 따라 삐뚤고 기울며, 계산하지 않고 수련 소양이 있음을 표현하였다. 공력은 심후하나 오히려 졸하고 참됨에 돌아가는 뜻과 정취가 있었다. 그의 〈몽창국사상찬〉 · 〈소정자설〉은 세상에 전하는 것에서 얻기 어려운 진품이고, 후자는 전자보다 초서 필의가 더욱 많다.

송나라 고승 서예는 당시 서예가 면모를 좇은 사람이 매우 적고, 대부분 새로운 창조의 뜻이 있었다. 원나라 고승 서예는 더욱 풍부한 새로운 경지가 있었고, 아울러 형식 표현 기교에서도 새로운 돌파가 있었다. 조맹부가 제창한 복고서풍은 당시 선승에게도 영향을 주었다. 예를 들면, 조영·료암청욕·축선범선의 서예 풍격은 조맹부·선우추·등문원 등과 가까워 아직 선명한 개성 풍격을 수립하지 못하였다. 그러나 선승 서예 풍격 주류는 개성 경지를 표현하고, 풍격 창조를 상징으로 삼는 것이다.

앞의 선승 소개에서 알 수 있듯이 송·원나라 많은 선승이 일본 막부의 요청으로 일본에 건너가 불법을 크게 선양하였다. 예를 들면, 난계도융·올암보령·대휴정념·무학조원·청졸정징·일산일령·명극초준·축선범선·동릉영여 등은 올암보령이 홍화 5년 이후 귀국한 것을 제외하고 모두 일본에서 죽었다. 사만의 『본조고승전』에 "일본으로 건너간 종사 십여 명은 모두 불법에서 사자이다."[5]라고 하였다. 이러한 고승은 일본에서 선종을 크게 선양하고 많은 일본 고승을 배양하였다.

이외에 일본 승려로 중국에 와서 선을 배웠던 유명한 오산십찰은 중국 고승을 배알하고 배움을 이루어 귀국하여 일본 선종 개산조사가 된 유명한 고승이었다. 중국 고승이 일본으로 건너가 불도를 널리 펴거나 일본 승려가 중국에 와서 선을 공부한 것은 선종을 일본에서 크게 일으켰을 뿐만 아니라 중국 고승 명심견성 서예도 일본 선승과 서단에 영향을 주었다. 원이 서적과 그의 스승 중국 고승 무준사범 서적을 비교하거나 남포소명 서적과 그의 스승 중국 고승 난계도융·허당지우 서적을 비교하면, 필법·풍격에서 분명히 사승 흔적을 발견할 수 있다. 가마쿠라시대 일본 선종 흥성과 수반하여 일어난 두 번째 서예 고조는 '선림묵적禪林墨迹'을 대표로 삼는다. 이 중에는 일본 선승과 홍화의 중국 선승들 서예를 포괄하는데, 인가장印可狀·법호·게송·시문·서찰 등과 같은 것들이다. 이는 새로움이 충만한 생기와 정취의 서예로 선종이 일본에 매우 빠르게 보급된 것과 같이 흥성하고 발달하였다. 송·원나라 서예는 일본 당시 선승 서예 및 고대 일본서예 발전에 직접적인 계도를 하였을 뿐만 아니라 현대 일본서예 정취추구·심미경지·필묵형식 등의 방면에서도 심원한 영향을 주었다.

오늘날 승려 서예를 보면, 전통서예에서 매우 높은 역사와 서예미 가치를 갖춘 유산임을 인식해야 한다. 이는 충분히 중시할 가치가 있으니, 이를 더욱 넓고 깊게 연구하면 새로운 시대 서예 발전에 유익한 계시를 얻을 수 있을 것이다.

5) 師蠻, 『本朝高僧傳』: "東渡宗師十有餘人, 皆是法中獅也."

제12장 낭만주의의 서예 풍격

제1절 명나라 초기의 의고주의와 낭만주의

명나라 초기 서예 풍격은 대체로 원나라 복고서풍 연속이라 하겠다. 대부분 서예작품은 모두 조맹부·선우추·위소·유화·요개 등의 영향에서 나왔음을 알 수 있는데, 특히 위소·유화·요개는 명나라 초기 서단에 직접적인 영향을 주었다. 그들 서예는 충실하게 조맹부 복고서풍을 연속하였다. 명나라 초기 유명한 서예가 송극·송광은 요개 제자로 그들의 작품에서도 원나라 복고서풍의 직접적인 영향을 볼 수 있다. 역사의 연속성으로 말미암아 명나라 초기 서예는 필연적으로 '이왕'과 당나라의 서예가와 조맹부를 모방하는 평범하고 졸렬한 습기를 기본 특징으로 삼고 있다. 특히 조맹부 영향을 받은 명나라 초기 서예가는 비록 모두 '이왕'·조맹부 판박이가 아니고 변화가 있었던 서예가라 하더라도 작품 정취는 독특한 면모와 운치를 나타내기가 어려웠다. 서예사에서 일반적으로 명나라 초기에 유명한 서예가로는 '삼송三宋(즉 宋克·宋廣·宋璲)·이심二沈(즉 沈度·沈粲)'을 대표로 삼고 있다. 이들 서예는 바로 명나라 초기 서풍이 복고의 퇴폐적인 것에서 변하려 하였으나 아직 도를 얻지 못한 상황을 반영하고 있다.

송렴, 제왕선연강첩장도발題王詵烟江疊嶂圖跋

송극, 칠희권조지七姬權厝志

송수, 경복첩敬覆帖

송광, 이백월하독작李白月下獨酌

　　명나라 개국공신의 으뜸인 송렴은 서예에서 가장 가볍고 성글며 많은 변화를 나타내었는데, 기운은 조맹부보다 한 수 높다. 그가 쓴 〈제왕선연강첩장도발〉을 보면, 조맹부의 연미함과 선우추의 골력, 그리고 용필에서 강리노노의 험준하고 예리함을 겸하면서 생동한 기운이 물씬거려 명나라 초기 서단에서는 얻기 어려운 작품이다. 이외에 개국공신 유기 서예는 조맹부 면모를 갖추면서 단지 조금 가늘고 굳셀 뿐이니 칭찬하기에 부족하다.

　　'삼송'에서 송극 글씨가 기운과 풍격이 비교적 높다. 장초서는 조맹부·등문원 면모나 근골이 굳세고 동적인 필세가 많으며, 책획은 건장하고 두터우며 용필에서 필봉을 예리하게 나타내었다. 그의 글씨는 금초서에 약간 장초서 결구·용필을 섞은 것으로 본래 원나라에서 성행한 풍토가 명나라까지 이어진 것이다. 그러나 송극은 옛것을 배워 이에 구속당하지 않고 필세를 펼쳤다. 소해서는 조맹부를 배워 지나치게 평정한 습기를 타파하고 왕희지 〈악의론〉 정취에 더욱 접근하여 수방·개합·평직·기정의 변화가 풍부하였다. 그의 소해서 〈칠희권조지〉는 더욱 위로 종요까지 거슬러 올라가 소박한 정취를 추구하였다. 이는 원나라 후기 은일 선비 서예 풍격을 계승하여 새로운 길을 찾은 흔적이기도 하다. 비록 이와 같더라도

전해지는 작품을 보면, 대체로 아직 원나라 복고서풍 울타리를 벗어나지 못하였다.

송수 행초서는 당시 명성이 있었다. 그의 작품 〈경복첩〉을 보면, 소쇄하고 유창하며 신채가 날아오르는 것 같다. 용필·형체·필세는 자못 조길 영향을 받았다. 그는 조길 초서 필법을 행초서에서 운용하였으므로 결구는 행서이면서 초서와 다르니, 복잡하고 간결한 것을 서로 섞었으며, 형식미에서 새로운 정취를 느낄 수 있다. 그러나 필력이 약하고 점과 필획에서 뜨고 가벼운 결함은 조길과 일맥상통하고 있다.

송광 초서는 필력이 약할 뿐만 아니라 장법에서도 허실의 변화가 적다. 글자 사이 연결은 대부분 고르고 둥글어 곧바로 꺾는 돈좌 대비가 적으니, 모든 면에서 송수에 이르지 못한다. 그의 작품 〈이백월하독작〉·〈풍입송사축〉을 보면 알 수 있다.

심도는 소해서로 이름이 높았는데, 그의 〈경재잠〉은 득의의 작품이다. 단정하고 고르며, 필세는 비교적 유창하나 풍격의 특색이 결핍되었다. 그의 동생 심찬 해서는 형보다 변화가 있었다. 또한 장초서·금초서를 잘 썼으나 필세가 유창하지 않고, 기운과 격조가 크지 않으며, 선명한 개성 풍격이 적다.

기타 서예가, 예를 들어 유정목·호엄·왕불·위기·진겸·우겸·심조·상락·요수 등은 모두 대동소이하며 원나라 복고서풍 범위를 벗어나지 못하였다. 곧바로 진헌장에 이르러 명

'이심二沈' 서예작품 비교

심도, 경재잠敬齋箴 심찬, 초서고시草書古詩

나라 서단은 비로소 한번 떨침이 있었다.

명나라 중기 서예가들은 시야를 점차 확대하였고 법도를 취하는 길도 날로 많아졌다. 전체 서단은 점차 명나라 특징의 서예를 건설하는 단계에 진입하였다. 그러나 이는 단지 처음 일어난 단계인 과도기에 지나지 않을 뿐이고 전형적인 명나라 서예 풍격은 후기에 이르러 비로소 충분한 발전을 하였다.

명나라 조야에서 모두 글씨를 배우는 풍토가 성행한 것은 역대 황제와 변두리 제왕들이 모두 서예를 좋아하여 총첩을 새기는 풍토가 일어났기 때문이다. 총첩 각본은 50여 종에 달한다. 총첩을 새기는 것은 많은 돈이 들기 때문에 대형 총첩은 대부분 제왕 집에서 나왔다. 명나라 총첩은 『순화각첩』·『비각속첩』등 고본을 번각했을 뿐만 아니라 송·원나라 사람 서예작품도 증가하였으니, 예를 들면 영락 14년(1416)에 새긴 대형 총첩 『동서당첩』10권이 있다. 또한 『보현당집고법첩』12권은 『순화각첩』·『강첩』·『대관첩』·『보진재법첩』등 더욱 많은 고본을 번각하였고, 송·원나라 서예가 진적을 증가시켰다. 이후 다시 보유 5권을 새겨 『보현당후첩』을 이루었는데, 권4·권5에 많은 명나라 서예가 작품을 수록하였다. 이후 유명한 각첩으로는 『진상재첩』·『정운관첩』·『희홍당법첩』·『울강재묵묘』·『옥연당첩』등이 있다. 각첩이 많이 나타나자 명나라 서예, 특히 행서·초서 발전에 직접적인 촉진 작용을 하였다. 명나라 중기·말기 서예가 날로 성행한 것과 각첩이 성행한 것은 상부상조하는 것이고, 각첩은 대부분 가정에서 만력 연간(1522~1620)에 나온 것도 설명할 문제이다. 그리고 많은 귀족들이 당·송·원나라 명가들 진적들을 소장하고 있었던 것도 글씨를 배우는 좋은 조건이 되었다.

서예 표현의 외형식은 명나라에서 새로운 발전이 있었다. 역사를 거슬러 올라가면, 척독·초고는 응용형식으로 '이왕' 서찰과 〈난정서〉, 안진경 〈쟁좌위〉·〈제질고〉 등이 있다. 이는 본래 서예를 표현하기 위해 쓴 것이 아니라 매우 높고 깊은 서예 공력을 갖춘 서예가의 필치에서 나왔기 때문에 동시에 예술 표현 성질을 갖추었다. 당시 사람은 문장을 읽음과 동시에 서예미를 감상하였는데, 이는 사상을 전달하거나 언어를 기록하는 것과 예술 표현을 서로 겸한 것이다. 수나라 승려 지영이 〈천자문〉 800본을 써서 절강성 동쪽의 모든 사찰에 나누어 준 것은 결코 응용 용도가 아니고, 〈천자문〉이란 운문을 빌려 자신의 해서·초서의 예술적 공력과 신채를 보여 주기 위함이었다. 이는 주로 해서·초서의 용필·결구·법도를 표현하여 왕희지 가법을 선양하고 시범을 보여 주는 의미도 충분히 나타나 있다.(〈진초천자문〉은 수권으로 두 서체를 서로 섞어 모두 202행이고, 현재 진적은 일본에서 소장하고 있는데 당나라 때 건너갔다. 이후 전란을 거쳐 여러 차례 전전하다가 머리 부분이 파손되었다. 그러므로 비단으로 개장하여 책혈본을 만들었는데, 이는 곧 오늘날 보이는 지영 〈진초천자문〉 책이다.

원본 수권 길이는 600cm 정도로 매우 장관이다.)

수권手卷은 서예 표현의 이상적 형식이다. 이후 당나라의 손과정이 쓴 〈서보〉는 898cm에 달하니, 풍격·운치·기세를 상상할 수 있을 것이다. 장욱의 〈고시사첩〉은 다섯 가지 색종이에 초서를 써서 연결한 수권으로 195cm이다. 비록 사람을 놀라게 하지 않으나 광초서의 기개와 서로 다른 색종이가 짝을 이루면서 한 기운으로 꿰뚫어 독특한 시각의 미감을 조성하였다.

송·원나라 서예가는 장권을 좋아하였다. 황정견은 특히 초서를 장권에다 썼는데, 그의 〈제상좌첩〉은 729cm이고, 〈염파인상여전권〉은 1,822cm에 달하여 사람을 놀라게 한다. 원나라 선우추 〈왕안석잡시권〉은 큰 글씨 행초서로 1,025cm이고, 조맹부 〈귀거래사권〉은 1,462cm이다.

장권 형식은 명나라 서예가들이 더 좋아하였다. 예를 들면, 진헌장·축윤명·당인·문징명·왕수인·이몽양·진순·왕문·당순지 등은 모두 장권 작품을 전하였다. 명나라 후기 서예가 서위·동기창·장서도·황도주·예원로 및 유민으로 부산·왕탁·팔대산인 등은 모두 장권에 뛰어났다. 그뿐만 아니라 예술적 격조도 매우 높고 기세가 커서 감상하는 사람들을 고무하고 흥분시켰다.

서예의 독립적 창작 형식으로는 또한 선면이 있었다. 설령 부채는 더위를 식힐 수 있지만 문인들이 여기에다 글씨를 쓰는 목적은 우아함을 나타내기 위함이다. 이는 서예 감상과 교류의 독특한 형식으로 몸에 휴대하면서 수시로 감상할 수 있다. 초기 부채는 대부분 깃털로 만들었고, 한·당·송나라에 이르러 비단부채가 유행하기 시작하였다. 이후 비단·종이를 원료로 한 부채에 서예·회화작품을 하였기 때문에 서화가들에게 인기가 있었다.

부채에 그림을 그리고 화제시를 쓴 것은 위진남북조에서 일어났다. 『진서·왕희지전』기록에 왕희지가 부채를 파는 노파에게 글씨를 써 준 고사가 전해진다. 이러한 풍토는 당·송나라에서 더욱 성행하였다. 현재 고궁박물원에서 송나라 비단부채 서화작품을 많이 소장하고 있다. 조길 〈약수연령시환선〉은 비단부채에다 쓴 유명한 서예작품이다. 이는 순수한 서예 창작과 감상의 형식으로 당시 수권 이외

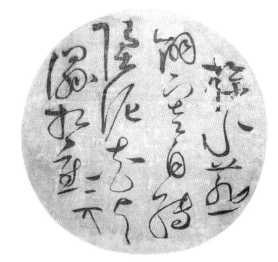

조길, 약수연령시환선掠水燕翎詩紈扇

의 별도 형식이었다.

오늘날 유행하는 쥘부채는 또한 살선撒扇·취두선聚頭扇·취골선聚骨扇이라고도 일컫는다. 전하는 말에 의하면, 일본에서 나와 조선으로부터 중국에 전해졌다고 하거나 혹은 조선에서 근원하였다고 한다. 북송시기에 처음 유행하였고 명나라에서 성행하였다. 쥘부채에 글씨를 쓰거나 그림을 그린 것은 북송시기에서 시작하였다. 당시 궁정 안에는 항상 큰 치수 쥘부채를 준비하여 황제·대신 및 궁내의 서화가들이 서화를 제작해서 외국 사신이나 상인들에게 선물로 하사하였다. 명나라는 쥘부채 서화작품이 전성기를 이루며 서화가들은 거의 모두 작품을 하여 지금까지 전해지고 있다. 이러한 풍토는 청나라와 중화민국에 이르기까지도 오랫동안 쇠하지 않고 우아한 이상을 담은 형식으로 전해졌다. 뿐만 아니라 쥘부채는 방사형으로 펼칠 수 있어 작품을 할 때 심성이 향하는 특징이 있고, 서예의 포국에서 장단점을 함께 창조할 수 있는 특유의 격식이다.

척독·초고는 실용과 예술적 감상을 겸비한 형식이다. 수권·선면은 순수한 감상 형식으로 서예는 점차 실용문자와 구별되기 시작하였다. 이는 서예가 실용 서사에서 벗어나 자신의 자유로운 천지를 표현하는 독립적 형식에 진입하였음을 뜻한다. 그러나 척독·초고·수권·선면 등은 일반적으로 단지 손 안에서나 책상머리에서만 감상할 뿐이고, 원·명나라에서 성행하였던 조폭·중당·대련 등의 형식은 반드시 걸어놓고 감상하여야 한다. 이러한 형식의 성행은 역사적으로 중대한 의의가 있다.

입축(즉 족자) 형식은 비교적 일찍 채용하였으니, 대략 당·송나라 사이에서 유행하기 시작하였다. 서예 창작 형식은 척독·초고·선면·수권 이외에 또한 세우는 형식이 있었다. 예를 들면, 이세민이 병풍에다 글씨를 써서 군신에게 보여 준 것, 회소가 집마다 병풍에 글씨를 써 준 것, 양응식이 분칠한 담장에 글씨를 쓴 것 등이다. 이러한 유형의 병풍이나·담장에

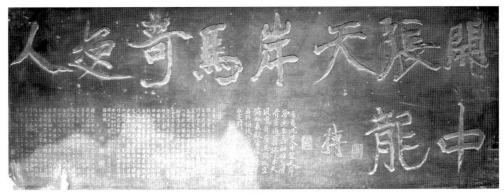

진단, 개장천안마, 기일인중룡開張天岸馬, 奇逸人中龍

쓴 것은 당시 비록 흥취를 다한 것이나 오히려 세상에 전하기가 어렵다. 지금 볼 수 있는 최초 대련은 오대와 송나라 초의 도사 진단이 쓴 〈개장천안마, 기일인중룡〉이란 대련이다. 조폭은 원나라의 장우가 쓴 〈당인절구축〉·〈등남봉절정시축〉이 있으니, 송·원나라 사이에서 일어났을 것이다. 이렇게 세우는 형식은 명나라에서 크게 성행하였다. 이러한 형식이 변한 형체는 병풍이 있는데, 4곡병·8곡병이 있다. 손신행 5척 8곡병은 행서로 쓴 〈불가어〉로 장관이다. 다시 가로로 걸어두는 형식도 유행하였다. 이 중에서 가로로 한 줄로 글씨를 쓰고 끝에는 작은 글씨로 제관을 한 격식이 가장 특색을 이루었다. 이것과 세우는 형식은 이후 지금까지 서예 창작의 주요 형식이다. 이렇게 전시성 형식이 성행하여 쇠하지 않는 것은 명나라 이후 서예 표현성을 더욱 강조하며 반영함과 동시에 거실과 활동 장소에서 빠질 수 없는 장식 심미 풍토를 나타내는 것이기도 하다. 이러한 풍토의 성행은 실제로 서예 감상 개방화로 근대에 유행하기 시작한 전람 형식의 전신이라 하겠다.

이상에서 서술한 각종 형식이 크게 일어난 것은 당시 문인 사대부들이 서예를 예술로 자각하는 정도가 이전에 비해 높았음을 나타내는 것이다. 이와 동시에 사회에서 서예 감상 요구에 큰 변화가 발생하였음을 표명하는 것이기도 하다. 서예는 본래 응용에 의거한 서사 형식이나 여기에서 풍격·신채의 자유로운 천지를 펼친 것이다. 수권·선면 이후 각종 형식이 크게 일어난 것은 서예를 더욱 광활하게 하였고, 종횡으로 치달리면서 구속받지 않는 표현의 공간을 제공해 주었다. 그러므로 명나라 서예 창작 형식은 풍부하고 다양했을 뿐만 아니라 거대한 작품들이 많이 나타났다. 예를 들면, 서위의 중당 〈행초응제영묵사축〉은 세로 352cm·가로102cm이며, 축윤명 〈두보시축〉은 세로 364cm·가로 111cm이다. 그리고 수권 〈전후적벽부권〉은 1,000cm에 달하였다. 진순 〈추흥팔수권〉은 1,055cm이다. 동시에 책혈·선면도 매우 성행하여 명나라 중기·후기 낭만주의 서예 풍격의 현저한 특색 중 하나를 이루었다.

명나라 중기 해서·행서·초서는 진헌장·축윤명·왕수인·진순·왕총·왕문 등의 필치에서 크게 특색을 갖추면서 명나라 서예 풍격의 초보적 건립을 이루었다. 이 중에서 진헌장·축윤명은 명나라 낭만주의 서예 조류의 선봉이었다. 왕수인·왕총은 광범위하고 깊게 위·진·당·송·원나라 서예가의 형식과 기법을 연찬함과 동시에 비교적 높은 정도의 개성·정취·경지를 창조하고 각자 면모를 이룬 절충형의 걸출한 서예가였다.

명나라 중기에 흥기한 낭만주의 서예 풍격은 형식의 표현에서 필세를 숭상하는 '상세'를 기본 특징으로 삼았다. 이러한 풍조는 명나라 중기 철학·문학에서 흥기한 사상개방과 성령 표현을 제창하며 복고를 반대하는 사조 영향에서 발생한 것이다. 이러한 사조는 남송시기 철학가 육구연 '심학心學'을 기초로 삼아 진일보 발전시킨 것이다. 육구연은 "마음은 곧 이치

이다. 우주는 곧 나의 마음이고, 나의 마음은 곧 우주이다."라고 하면서 배움의 방법은 '입대立大, 지본知本, 발명본심發明本心'이라 여겼다. 단지 본심을 깨달으면 많은 독서를 할 필요가 없고, 배움은 진실로 근본을 아는 것이고, 육경은 모두 나의 주인공일 뿐이라 하였다.

명나라 중기 유명한 학자이며 낭만주의 서예가 진헌장도 우주는 단지 하나의 이치로 표현한다고 하였는데, 여기에서 하나의 이치는 바로 '심心'이다. 아울러 책을 보고 지식을 넓히는 것은 정좌만 못하다고 하였다. 명나라 철학가이면서 서예가 왕수인은 배움은 오직 마음에서 구하여 만물일체를 이룰 뿐이라 하였다. 이 세 사람의 논리는 일맥상통하며 모두 선종 이치에 가깝다. 명나라 후기에 이르러 사상가·문학가 이지는 왕수인 관점을 발휘하여 '동심설'을 제시하여 문학에서 복고를 반대하고 창작은 반드시 자신의 견해를 펴내어 '본심'을 표현해야 한다고 주장하였다. 이후 원굉도 삼형제는 문학에서 '공안파'를 창시하였는데, 사상은 이지 영향을 깊게 받았다.

시문에서 '전후칠자'의 모방과 복고 주장에 대해 불만을 나타내면서 '성령'을 펴고 서사함을 강조하여 어느 정도 유가사상 속박의 돌파를 기도하였다. 그들 작품은 진솔하고 자연스러우며 한가로운 정취를 많이 썼다. 당시 문인 사대부에 흥기한 이러한 개성해방은 '본심'을 으뜸으로 삼는 우주관과 심미관은 시문·희곡·서화 등 문학예술 각 방면에 중대한 영향을 주었다. 이로부터 소설은 『수호지』·『삼국연의』·『서유기』·『금병매』등 불후의 걸작이 나타났고, 단편소설은 『유세명언』·『경세통언』·『성세항언』·『박안경기』 등이 있었으며, 희곡은 『비파기』·『목단정』 등이 있었다. 화단은 정취가 독특한 인물화가 진홍수와 문인사의화가 서위·동기창 및 명말청초 유민 서화가로 팔대산인·석도와 양주팔괴 등이 있었다.

명나라 중기에 일어난 개성해방 풍조는 진헌장·왕수인·이지의 사상을 선도로 삼는다. 이들은 본심·동심을 강조하고 전통 교조주의 사상과 성령을 속박하는 것에 대해 반대하였다. 이러한 사조 안에는 선종 사상과 정신 요소가 포함되어 있다. 명나라 중기에 일어난 낭만주의 서예 풍격은 곧 이러한 사조에서 얻은 휘황찬란한 성취였다. 이는 행서·초서가 기타 서체에 비해 변화가 크고 자유롭게 쓰며 비교적 구속이 적은 예술 표현을 최대한 표현할 수 있도록 하였다. 따라서 문인 사대부들은 행초서로 개성을 발설하고 성령을 펴내며 무르익은 정취를 발휘하였다. 이는 또한 해서의 정취 표현을 더욱 진일보하여 발전시켰다.

낭만주의 서예 풍격은 진헌장의 '모룡필', 축윤명의 파도와 같은 기개, 서위의 봉두난발, 장서도의 톱날을 당긴 것 같은 측봉, 황도주의 생경하고 방종함, 예원로의 껄끄럽고 응축됨, 진홍수의 맑고 험준하며 여유작작함, 부산의 유희적 에워쌈, 팔대산인의 기이함, 왕탁의 신출귀몰함 등으로 나타났다. 이외에 왕문·정수·허우 등도 감히 낭만주의 서예가라 일컬을

수 있다. 심지어 서예 명성이 뛰어나지 않았던 인물 중에서 예를 들면, 예부상서를 지낸 손신행 행서는 큰 기운이 물씬거리면서 흥에 따라 변화를 나타내며 독특한 형체·필세와 경지를 갖추었으니, 낭만주의 명가에서 배제할 수 없을 것이다. 이와 같은 것들은 참으로 기상이 다양하고 기이하며 농염함을 다투면서 이전에 없던 성황을 이루었다.

이 시기 행서는 대부분 초서 필세로 나타내었다. 초서는 더욱 용사비등한 것 같아 변화가 일정함이 없었다. 이 두 서체를 겸한 행초서는 더욱 성행하였다. 뜻을 따라 자유자재로 법도를 만들면서 통쾌함에 이르렀다. 이들은 필묵 절주 변화에서 창작할 때는 강하고 깊은 성령의 자아 표현 욕구를 충분히 펴내었다. 이러한 자아 표현 욕구는 바로 행초서가 극에 달하였을 때 개성과 정신을 더욱 잘 나타낼 수 있었다. 이 시대 풍조는 낭만주의 역사의 최고봉이고, 서예에서는 개성의 경지 표현이 휘황찬란한 성과를 거두면서 상징을 표명하였다.

이러한 풍토에서 고법을 추구한 서예가도 옛사람의 법도에 열중함과 동시에 신운과 풍채를 얻을 수 있었던 고전주의가 있었는데, 동기창이 가장 전형적인 인물이다.

명나라 중기에 일어난 낭만주의 서예 풍격은 개성해방을 상징하고, 원나라에서 명나라 초기에 성행하였던 복고서풍에 대한 비판적 정신을 표현하는 것이다. 그러므로 기본 특징은 고법의 이치를 깊게 깨달으면서도 이에 얽매이지 않고 변통을 잘 하며 자아 정신과 심미 이상을 표현하는 데에 중점을 두었다. 표현 형식 및 기법의 독특한 곳은 성정·경지의 창조에서 체현하는 것이지 표현 형식 및 기법 자체에 편중한 것이 아니었다. 이러한 서예가 중에 필법에서 가장 변통을 잘 하고 고전 형식에서 멀리 떠난 인물은 장서도이다. 그는 왕희지 서예에서 측봉으로 연미함을 취하는 용필을 최대한 발휘하였고, 또한 구양순의 험절한 필세를 취하였다. 아울러 황정견이 안으로 응축시키고 밖으로 펼치는 결구와 솜처럼 연결하는 기세에서 더욱 절주를 강조하였다. 그가 창조한 독특한 면모의 개성 풍격은 출처를 찾기 어려워서 장기간 '야도野道'로 취급되었으나 사실 이것은 바로 그가 다른 사람들보다 뛰어난 것을 체현한 점이기도 하다.

이렇게 다채로운 낭만주의 풍토는 명나라 중기로부터 말기에 이르러 전성기를 이루었다. 그러나 청나라의 건립 이후 즉시 신속하게 쇠퇴기로 전환하였고, 얼마 남지 않은 몇 떨기 기이한 꽃도 매우 빠르게 시들고 말았다. 이러한 낭만주의 서예 풍격은 몇 명 유민 서예가들이 죽음에 따라 끝내 사라지고 말았다.

제2절 명나라 중기의 서예 풍격

명나라 중기에 낭만주의 서풍 흥기에 따라 전기에 나타났던 피동적 모방에서 변하고자 하는 상황이 신속하게 번졌다. 당시 문인 사대부 서예가들은 의식적으로 자신의 서예 풍격을 건립한 뒤 다시는 고법 지상주의를 고집할 수 없었다. 이를 인식한 서예가들은 옛사람 법첩에서 법도를 구함과 동시에 자신의 개성을 표현할 방법을 찾았기 때문에 절충형 서예가들이 많이 나타났다. 이외에 일부 사람은 개성·기질이 특별히 강하거나 특정한 환경과 조건의 제약에 의해 뜻을 따라 휘호하고 일정함을 주로 하지 않으며 독특한 개성 풍격과 경지를 나타낸 낭만주의 서예가들이 나타났다. 당시 개성 추구가 날로 높아짐에 따라 개성 풍격이 더욱 강해진 것은 사회 풍조였다. 이러한 풍조에서 명나라 중기·후기 유명한 서예가 중에 동기창 등은 의고주의를 취하였으며, 낭만주의와 절충형 서예가들이 서단을 통치하는 국면을 나타내었다. 따라서 명나라 서단 번성은 이로부터 형성되었다.

1. 낭만주의 서예가

명나라 낭만주의 선봉은 중기에 활약하였던 진헌장·축윤명 등이다.

진헌장陳獻章, 1428~1500은 명나라에서 유명한 학자로 자는 공보公甫이고, 백사리白沙里에 살았기 때문에 '백사선생白沙先生·진백사陳白沙'라 불렸으며, 광동성 신회新會 사람이다. 『명사』권283에 그에 대한 기록이 보인다.

> 오여필에게 학문을 닦고 반 년 있다 돌아와 글을 읽었는데 밤낮을 쉬지 않았다. 양춘대를 짓고 그 안에서 조용히 앉아 몇 년 동안 밖의 발걸음이 없었다. 오래되어 다시 태학에서 노닐었다. 제주 형양이 시험 삼아 양시의 〈차일부재득〉시를 창화하였는데, 놀라며 "양시가 이만 같지 못하다."라고 하였다. 조정에 말이 퍼지자 진짜 선비가 다시 나왔다고 여겼다. 이로 말미암아 이름이 경사에 떨쳤다. …… 진헌장의 배움은 조용함을 주로 삼았다. 교학이란 단지 단정히 앉아 마음을 맑게 하고, 조용한 가운데 실마리를 길러 나타내는 것일 뿐이다. 혹 저술을 권하나 답하지 않았다. 일찍이 스스로 이르기를 "내 나이 27세에 비로소 오여필에게 배워 옛날 성현 글을 읽지 않음이 없었으나 아직 들어가는 곳을 알지 못하였다. 근래 백사에 돌아와 오로지 힘을 쓰는 방법을 추구하였으나 또한 마침내 아직 얻지 못하였다. 이에 번거로움을 버리고 간략함을 추구하여 조용히 앉아 오래 있고 나서 내 마음의 형체가 은연히 나타남을 보고 날마다 내가 하고자 하는 바를 좇아 응수하니 마치 말의 재갈을 제지하는 것과 같았다. …… 부름으로 경사에 이르

자 이부에 시험을 보고 나아가라 하니, 여러 번 병으로 사양하며 나아가지 않고 상소하여 부모를 공양하며 천년을 다할 것을 구하니, 한림원검토를 제수하여 돌아왔다."라고 하였다.[1]

진헌장은 자신의 사상이 있었다. 그는 송나라의 유명한 철학가 육구연 '심학'을 계승하여 우주는 하나의 이치를 표현한 것이라 여겼다. 이는 곧 '심心'으로 수고롭게 배우면 도를 나타낼 수 없는 까닭에 글을 보고 넓게 아는 것이 조용히 앉음만 못하다고 하였다. 이러한 관점은 선종과 가까운 것으로 마음의 깨달음을 주로 삼고 고행과 수련을 제창하지 않는 것이다. 육구연 '심학'은 본래 유교·도교·불가를 합일한 산물이나 진헌장은 여기에서 나아가 조용히 앉아 있는 것을 구함으로 삼아 깨달음을 여는 방법을 제창하였다. "말의 재갈을 제지한다."는 것은 실제로 고요함에 들어간 뒤 잡념을 없애고, 진심을 드러낼 때 맑고 밝으며 깨끗한 느낌이다. 그는 벼슬길을 끊었으므로 비로소 잡념의 간섭을 배제하고 순정한 심경을 유지할 수 있었다. 이러한 심경은 그의 서예 경지와 통한다.

진헌장은 세상과 다투지 않고 편안한 곳에 있으면서 형편에 따라 '모룡'으로 붓을 만들어 글씨를 썼다. 그는 조용히 앉아 깨달음을 얻은 이후 벼슬로 나아가는 뜻을 접고 고향에서 강학을 하였기 때문에 광동성에서 가장 명성이 있었던 교육가·학자·서예가였다. 그는 근면하게 배우고 서예를 잘 썼으나 집이 가난하여 붓을 얻을 수 없었다. 명나라 때 광동성 일대에서 토호·낭호 붓도 구하기가 쉽지 않아 띠를 두드려 붓을 만들어 대담하게 이를 시험하고 '모룡'이라 일컬었다. 이것으로 쓴 글씨는 점과 필획이 껄끄럽고 건조하며, 행필은 전환하는 곳에서 생경하고 졸하며 변화가 많아 별도로 하나의 풍격을 이루었다. 그가 사용한 붓은 일반적 법도를 타파하고 독특한 맛을 내기 때문에 옛것을 배운 심후한 공력 기초에서 옛사람 울타리를 벗어나 자신의 새로운 서예 풍격을 창출할 수 있었다. 그가 전한 뒤 다시 그의 문인 이승기가 일단의 고사를 첨부하여 실었다. "성화 22년(1486) 향시에 천거되었다. 가서 진헌장을 스승으로 모셨다. 진헌장은 날마다 산을 오르고 물을 건너며 투호를 하면서 시를 지어 고금의 일을 논하였는데, 유독 도에 대한 언급은 한 마디도 없었다. 오래되어 이승기는 깨달은 바가 있어 고향에 돌아와 황공산에 은거하며 다시는 벼슬을 하지 않았다." 이승

1) 『明史·列傳第一百七十一·儒林(二)·陳獻章』卷二八三: "從吾與弼講學, 居半載歸, 讀書窮日夜不輟. 築陽春臺, 靜坐其中, 數年無戶外跡. 久之, 復游太學. 祭酒邢讓試和楊時此日不再得詩一篇, 驚曰, 龜山不如也. 颺言於朝, 以爲眞儒復出. 由是名震京師. …… 獻章之學, 以靜爲主. 其敎學者, 但令端坐澄心, 於靜中養出端倪. 或勸之著述, 不答. 嘗自言曰, 吾年二十七, 始從吳聘君學, 於古聖賢之書無所不講, 然未知入處. 比歸白沙, 專求用力之方, 亦卒未有得. 於是舍繁求約, 靜坐久之, 然後見吾心之體隱然呈露, 日用應酬隨吾所欲, 如馬之勒也. …… 召至京, 令就試吏部, 屢辭疾不赴, 疏乞終養, 授翰林院檢討以歸."

기도 벼슬길을 끊었다. 문인 장후를 기록하여 "성화 20년(1484) 진사가 되어 호부주사를 제수
하였다. 조금 있다가 부모상을 당해 여러 번 천거하였으나 나가지 않았다."라고 하였다. 장후
도 그의 스승과 똑같은 태도를 유지하였다. 진헌장은 "자연을 종주로 삼고, 자신 잊음을 큰
것으로 삼았으며, 무욕을 지극함으로 여겼다."라고 하였다. 당시 공명을 추구하고 첨예한 뜻
으로 벼슬에 나갔던 많은 학자가 그의 사상을 받아들여 벼슬길을 끊고 은거하여 수양하며,
글을 읽어 설을 세워 학자 겸 은일 선비형의 인물이 되었다.

진헌장 서예는 '이왕'을 근거로 삼았고, 만년에는 양응식·미불·황정견에서 필세·필법
을 취해 방종함을 더하여 변화가 있었다. 여기에 '모룡' 특성을 더하여 호방하고 소탈하면
서 강건하고 아리따우며 유창한 가운데 껄끄럽고 졸한 독특한 서예 풍격을 나타내었다.
그의 작품 〈종비마시권〉은 426cm이고 모두 160여 자지만 처음부터 끝까지 한 기운으로

<p align="center">진헌장의 모룡필茅龍筆과 대표작품</p>

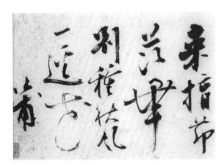

종비마시권種萆麻詩卷

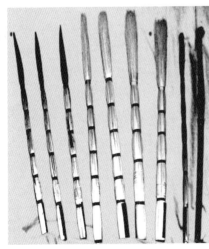

모룡필茅龍筆

칠언절구시七言絶句詩

이루어졌다. 절주의 기복은 긴밀하거나 성글며, 펼치거나 수렴하며, 농담의 필치가 어울리며 정취를 이루었다. 끝에 이르러서는 더욱 미친 듯 방종하여 아직 흥이 다하지 않은 느낌이 든다. 처음부터 끝까지 필치에 나타난 절주를 살펴보면, 격정의 기복 변화와 감정·흥취를 나타내는 데에서 예술적 느낌을 얻을 수 있다. 방림은 이 작품의 발문에서 다음과 같이 말하였다.

> 지금 이 〈종비마시권〉을 보니, 마음에서 조화를 통하고 필치는 천기가 묘하여 확실히 선생 만년에 모룡필을 창조하였을 때 쓴 것이 틀림없다.[2]

진헌장이 모룡필로 쓴 작품은 많이 전하지 않고, 장권은 더욱 드물게 전해진다. 또 다른 장권 〈칠언절구시〉는 결구가 비교적 평정하고 자형은 대부분 긴 편에 속하며, 용필은 정봉으로 둥글고 혼후하다. 이 작품은 〈종비마시권〉이 대부분 기운 필세를 취하고 자형은 넓적하며 측봉을 운용한 것과는 같지 않다. 〈종비마시권〉은 미친 듯 방종하며 필세는 밖으로 펼쳤으며, 〈칠언절구시〉는 무겁게 응축하여 기세를 안으로 모아 서로 다른 기상을 나타내고 있다. 그러나 이미 공력의 심후함을 나타내었고, 또한 마음이 하고자 하는 바를 따라 스스로 정취를 얻어 고금의 대가를 따르지 않고 자아의 정신을 창조하였다. 자신이 처한 형편에 따라 띠를 모아 만든 모룡필은 일반 법도를 경시하고 자아를 주로 삼는 주체의식을 나타내었으니, 이는 바로 본심을 으뜸으로 삼는 사상·관념의 반영이기도 하다. 명나라 장익은 「백사선생행장」에서 다음과 같이 말하였다.

> 진헌장은 옛날 서예가 몇 명의 글씨를 쓸 수 있었다. 띠를 묶어 붓을 대신하여 만년에 전용하며 마침내 스스로 일가를 이루었다. 당시 모룡필 글씨라 불렀는데, 조각 종이를 얻으면 소장하여 가보로 여겼다. 남쪽 사람들이 서로 이를 구입하였는데, 매번 한 폭을 비단 몇 필과 바꾸었다.[3]

이를 보면, 진헌장의 모룡필 글씨가 당시 명성을 누렸음을 알 수 있다.

이후 축윤명이 각 서체에 뛰어났고, 기세는 호탕하며 서단을 진동하였다.

2) 龐霖, 〈種蓖麻詩卷〉跋文: "今觀此種蓖麻詩卷, 心通造化, 筆妙天機, 確爲先生晚年創茅龍筆時所書無疑."

3) 張翊, 『東所文集·白沙先生行狀』: "公甫能作古人數家字, 束茅代筆, 晚年專用, 遂自成一家. 時呼爲茅筆字, 得其片紙, 藏以爲家寶, 交南人購之, 每一幅易絹數疋."

축윤명祝允明, 1460~1526은 자가 희철希哲이고 호는 지산枝山이며 장주長洲(지금의 강소성 蘇州) 사람이다. 오른손에 손가락 하나가 많아 또한 스스로 지지생枝指生이라 하였다. 33세에 거인에 합격하여 광동흥령지현으로 나아갔다가 응천부통판으로 옮겼다. 후에 돌아와 멋대로 놀며 당인·문징명·서정경과 함께 '오중사재자吳中四才子'라 불렸다. 5살에 지름이 1척이나 되는 큰 글씨를 쓸 수 있었고, 9세에 문장을 지을 수 있었으며, 또한 그림도 잘 그렸으나 전하는 작품은 보이지 않는다. 그는 당시 소주의 명인으로 서예에 뛰어난 서유정의 외손이고 이응정의 사위로 자연스럽게 그들의 영향을 받았다.

명나라 중기 서예가는 법도를 취하는 길이 크게 개방되고 이전 시기에 비해 더욱 넓어졌다. 위로는 종요·장지·삭정·'이왕'에 이르고, 아래로는 소식·황정견·미불·채양 및 원나라 대가에 이르기까지 넓게 법도를 취하였다. 이는 명나라 중기 이후 서예 풍격 면모가 풍부하고 다채롭게 된 중요 원인이다. 축윤명은 이 방면에서 가장 뛰어났다. 이에 대해 명나라 왕세정은 『예원치언』에서 다음과 같이 말하였다.

> 천하의 법서는 우리 오吳로 돌아왔는데, 경조 축윤명이 최고이고, 대조 문징명과 공사 왕총이 그 다음이다. 축윤명은 소년 시절에 법도는 종요·'이왕'·지영·우세남·구양순·저수량·조맹부로부터 취했다. 행초서는 왕헌지·지영·저수량·회소·장욱·이옹·소식·황정견·미불을 임서하여 뛰어나지 않음이 없었다. 만년에는 변화를 넘나들어 실마리를 헤아릴 수 없었다. 풍골이 난만하고, 천진함이 방종하면서 표일하며, 참으로 위로 족히 조맹부와 짝할 수 있고, 다른 사람은 논할 바가 아니었다.[4]

왕세정은 옛사람 법도로 논하여 축윤명이 조맹부와 비견할 수 있다고 칭찬하였으나 실제는 조맹부보다 훨씬 낫다. 그는 고법에 정통했을 뿐만 아니라 변통을 잘 하였고 개성 창조가 풍부하여 정취·경지가 높았으니, 조맹부 무리와 비견할 바가 아니었다.

축윤명의 전하는 작품은 매우 많다. 왕세정이 말한 바와 같이 그는 위·진·당·송·원나라 명가들의 글씨에 관한 깊은 공부가 있었고, 만년에는 변화를 넘나들며 실마리를 잡을 수 없을 정도로 개성 풍격을 형성하였다. 이는 그의 작품에서 증험할 수 있으니, 예를 들면 소해서 〈출사표〉는 종요 〈천계직표〉와 왕희지 〈황정경〉 사이에 있으면서 졸한 가운데 공교함을 나타내고, 깊고 침착함을 함유한 54세에 쓴 작품이다. 만년의 해서 〈송림기〉는 완전히 안진

4) 王世貞, 『藝苑卮言』: "天下法書歸吾吳, 而祝京兆允明爲最, 文待詔徵明, 王貢士寵次之. 京兆少年楷法, 自元常, 二王, 永師, 秘監, 率更, 河南, 吳興. 行草則大令, 永師, 河南, 狂素, 顚旭, 北海, 眉山, 豫章, 襄陽, 靡不臨寫工絶, 晩節變化出入, 不可端倪, 風骨爛熳, 天眞縱逸, 眞足上配吳興, 他所不論也."

경 〈다보탑비〉를 모방하였다. 초서 〈조식시책〉은 글자마다 독립되어 연결이 매우 적으나 점과 필획은 풍요롭고 윤택하며, 자태는 포만하여 지영 〈진초천자문〉과 가깝다. 해행서 〈반령부〉는 구양순·저수량을 겸하였고, 소해서 〈관공묘비〉는 왕희지 〈악의론〉을 근본으로 삼아 미불의 굳세고 가파름을 합하였다. 축윤명 소해서는 매우 정미하고 우아하며 신운이 풍부하여 여기에서 풍채를 볼 수 있다. 그의 행서는 구양순·미불·황정견 필법·형체·필세를 겸하였으니, 예를 들면 〈객거만보우성시첩〉이 그러하다.

축윤명 초서는 회소·황정견을 법도로 취했는데, 특히 황정견에 편중되었으니 〈화도연명음주이십수〉·〈칠언율시권〉·〈전후적벽부권〉·〈귀전부〉 등은 파도가 용솟음치는 기개를 갖추었다. 필획은 어느 정도 황정견의 구부러진 필세를 계승하였으나 황정견에 비해 침착하고 굳세다. 그러나 가로로 향해 기울여 펼치는 필세는 완전히 황정견에서 나왔다. 축윤명 글씨에서 순수한 의미의 광초서작품은 매우 드물고 엄격히 말하면 대부분 행초서에 속한다. 그러나 그는 광초서의 기세·결구·장법·절주로 행초서를 썼고, 그사이에 간결함과 복잡함을 서로 연결하고 에워싸며 풍부한 대비·변화를 나타내어 형체·필세를 이루었다. 예를 들면, 〈귀전부〉·〈칠언율시권〉은 이러한 풍격의 전형적 작품들이다.

이외에 그의 광초서 〈호상시권〉은 더욱 풍격에서 뛰어난 작품이다. 이는 행초서로 용필은 이전의 파리하고 굳세며 도약 운동이 많은 관습과 다르게 거칠고 방종하고 신랄하여 공교하

축윤명 소해서·행서·초서작품 비교

출사표出師表

귀전부歸田賦

칠언율시권七言律詩卷

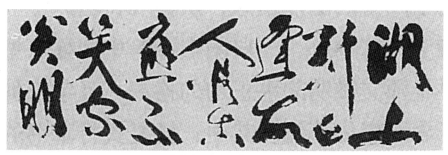

축윤명, 호상시권湖上詩卷

거나 졸함을 따지지 않은 봉두난발한 면모를 나타내었다. 점과 필획은 진하고 두터우며, 거칠고 웅장하며 혼후하다. 점과 필획이 서로 모여 모호한 곳과 마르고 가늘며 공간이 많은 곳은 강한 대비를 이루었다. 신속한 필세가 침착하고 두터우며 껄끄러우면서 졸한 것과 대비의 통일을 이루기 어려운 높은 정도에 도달한 것은 귀한 일이다. 여기에 자태의 소탈함과 방탕함을 더하여 예술 경지는 진실한 마음과 뜻을 뿜어내면서 창작의 느낌과 서예가의 기운이 조금도 없고 잠재의식을 가장 많이 드러내었다. 이는 그의 평생 서예 창작에서 얻기 어려운 절묘한 작품이다.

청나라 양헌은 『승진재적문록』에서 축윤명·동기창·문징명을 비교하며 다음과 같이 말하였다.

> 명나라 축윤명·동기창·문징명은 모두 대가이나 동기창을 으뜸으로 친다. 축윤명의 골력·기백을 논하면 동기창보다 뛰어나지만 낙필을 너무 쉽게 하여 조금 지나치게 굳음에 빠지니, 동기창의 부드럽고 온화하며 살진 운치만 같지 못한 까닭에 동기창보다 떨어진다. 문징명 글씨는 정제하여 너무 단조로움을 면치 못하나 수양이 있는 사람으로 글씨는 온아하고 둥글며 평화로움을 취하였으니, 또한 별도로 하나의 도리이다.[5]

양헌은 축윤명의 낙필이 거칠어 동기창의 정미함에 이르지 못하는 하나의 이유를 들어 축윤명이 동기창에 이르지 못한다고 하였다. 다시 문징명은 법도가 정제되어 지나치게 단조롭기 때문에 동기창의 풍부한 변화만 못하다고 하였는데, 이는 문징명의 결점을 정확하게 지적한 말이다. 세 사람 중에서 문징명은 특히 법도가 근엄하고 정취가 부족하지만 글씨의

5) 梁巘, 『承晉齋積聞錄』: "明祝枝山, 董香光, 文衡山皆大家, 而首推香光. 論祝枝山骨力氣魄較香光尤勝, 以其落筆太易, 微失過硬, 不如香光之柔和腴韻, 故遜香光. 衡山字整齊, 未免太單, 然彼乃有養之人, 字取溫雅圓和, 亦另是一種道理."

기식은 온아하고 둥글며 평화로우므로 오히려 칭찬할 만하다는 평가는 매우 긍정적이다. 그러나 축윤명에 대한 평론은 옛사람 법도를 표준으로 잡은 것이다. 이를 보면, 양헌의 지적은 절충형의 심미 입장에서 기초한 것으로 낭만주의 서예가도 비록 고법에 대한 파악과 전통에서의 흡수를 중시하나 이미 법도를 얻었으면 이를 잊는다는 '득어망전得魚忘筌'을 모르고 한 말이다. 즉 기교의 법도는 오직 이치에 합함만을 구할 뿐 구체적인 법도에 얽매이지 않고, 성정·개성·기질·심미관을 펴내는 것을 중시하는 까닭에 축윤명은 큰 곳에 착안하고 작은 곳에 구애를 받지 않았다. 이는 절충형 서예가들이 다 이해할 수 없고, 또한 고전주의 서예가들도 이해하기 어려운 것이다.

이외에 낭만주의를 추구한 진순·왕문 서예 창작도 강한 표현이 있었다.

진순陳淳, 1483~1544은 자가 도복道復이고 이후 자로 행세했다. 다른 자는 복보復甫이고 호는 백양산인白陽山人이며 장주長洲(지금의 강소성 吳縣) 사람이다. 글씨와 그림은 모두 문징명에게 수업을 받았으나 이에 구속받지 않고 스스로 일가를 이루었다. 그의 사의화훼화는 서위와 함께 '청등·백양'으로 일컫고, 산수화는 미우인·고극공을 배워 변화가 있었다. 서예는 행초서로 이름이 있었으니, 이에 대해 왕세무는 다음과 같이 말하였다.

> 진순은 젊어서 표일한 기가 있어 해서·행서·소해서는 매우 청아하였고, 만년에는 이회림·양응식 글씨를 좋아하여 진솔한 뜻과 방종한 필치로 호방함을 거리끼지 않아 서예가들이 더욱 그의 형체와 골력을 중히 여겼다.[6]

진순은 문징명 제자이다. 문징명은 소해서·해서에 뛰어났는데, 진순의 매우 청아한 소해서·해서의 형체·필세·필법은 문징명을 계승하여 변화시킨 것이다. 진순은 스승의 엄격한

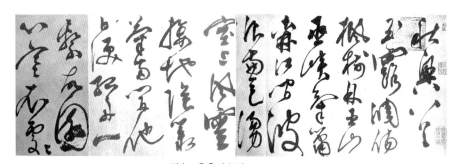

진순, 추흥팔수권秋興八首卷

6) 王世懋 : "道復少有逸氣, 作眞行小楷極淸雅. 晩好李懷琳楊凝式書, 率意縱筆, 不妨豪擧, 而臨池家尤重其體骨."(馬宗霍, 『書林藻鑒』)

법도 훈련을 받았기 때문에 그의 작품 〈시첩〉·〈치연산노제척독〉·〈치전강선생척독〉·〈고시십구수권〉·〈백양산사〉를 보면 문징명 그림자가 있음을 분명히 볼 수 있다. 만년에 이르러 기운 필세를 취하였으니, 젊었을 때 문징명의 평정하고 고른 격식을 배워서 변화시키며, 또한 자형을 길게 펼치고 자태는 위아래를 신축시키면서 좌우는 당겨 동적인 형세와 강한 대비로 기이한 변화를 나타내었다. 이 중에는 양응식 행초서 영향이 비교적 많으니, 예를 들면 〈잠삼화가지시축〉이 그러하다.

또한 〈이백시권〉이 있는데, 동일한 정취이지만 점과 필획의 근골이 이전보다 강하고 굳세다. 진순의 뛰어난 작품은 〈추흥팔수권〉이다. 작품 결구가 미불에 가깝고, 용필은 축윤명에 가깝다. 축윤명과 그의 스승 문징명은 친밀한 친구여서 진순의 작품에서 축윤명의 활발한 기운이 나오는 것은 자연스러운 일이다. 이 작품은 기세가 크고 점은 북을 두드리는 것 같고, 필획은 끈을 꼬아 날리는 것처럼 절주가 강하고 격정이 충만하여 결코 문징명에 비할 바가 아니다. 진순은 사의화훼화의 대가로 서화는 서로 상부상조하는 기식과 사의의 특징을 갖추어 서화에서 상당히 높은 정도에 이르렀다.

왕문王問, 1497~1576은 자가 자유子裕이고 호는 서재笠齋·중산선생仲山先生이며 강소성 무석無錫 사람이다. 가정 17년(1538)에 진사가 되어 호부주사·감서주창을 지냈다. 부친이 늙어 공양함을 구하니 남경직방으로 바뀌었다가 거가랑중·광동첨사로 옮겼다. 임지에 절반도 가지 못하고 공양함을 구해 돌아갔는데, 부친이 죽자 다시는 벼슬살이를 하지 않았다. 태호에 집을 짓고 30년 동안 글을 읽으며, 도시에는 발을 들이지 않았고 여러 번 추천이 들어와도 나가지 않았다. 시·문장·서예·회화에 모두 뛰어났고, 청아하여 세속을 끊으니 사대부들이 모두 흠모하였다. 시호는 문정선생文靜先生이다.

왕문 작품은 많이 전해지지 않는다. 〈혜산사시승시〉는 행서이나 점과 필획의 용필은 대부분 해서에 가깝다. 무겁게 응축하고 장엄한 필세는 기본적으로 소식을 이었으나 황정견의 기

왕문王問의 서예작품 비교

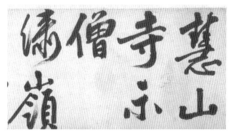

혜산사시승시慧山寺示僧詩

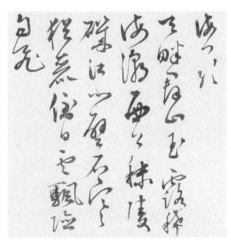

자작시自作詩

울고 교묘한 필의를 띠고 있다. 행초서 〈자작시〉는 말들이 달리는 것과 같다. 용필은 강건하고 청신하며, 형체·필세는 솜을 연결하여 구부렸고, 필획은 탄력과 절주 변화가 풍부하다. 이 작품은 유공권 〈몽조첩〉에 가까우나 격양된 곳은 또한 황정견 풍신을 겸하였다. 상해박물관 '일차고서법전람회'에서 그의 행초서를 보았다. 방필·독봉禿鋒·농묵으로 썼는데, 글자는 크고 점과 필획은 웅장하며, 둥글고 유창한 초서 필세에서 방절 필의를 나타내었다. 신채가 눈에 빛나는 작품으로 〈시첩〉과 달랐다. 왕세정은 『예원치언』에서 다음과 같이 말하였다.

> 행초서 및 서서는 사승한 바가 없으나 풍골은 굳세고 갈필의 방종한 형체는 종종 소식이 쓴 〈취옹정기〉와 법도가 같다.[7]

실제로 잘 배운 사람은 구체적으로 어느 서예가 혹은 어느 작품을 닮지 않고 변통을 귀히 여긴다. 즉 자신을 조정하고 뜻을 따라 옛사람의 법도를 구사하며, 이치를 필치에서 꿰뚫으면서 자신의 면모를 나타내는 것을 귀히 여긴다. 왕문이 다른 사람보다 뛰어난 점은 이를 충분히 체현했다는 것이다. 왕세정이 언급한 소식 〈취옹정기〉에서도 풍격은 소식과 같지 않다. 형체는 대부분 모나고 곧으며, 해서에 가까우면서 방필이 굳세고 상쾌하며 유창하여 안진경·유공권·양응식을 모아 놓은 것 같다. 미친 듯 연결한 곳은 또한 회소가 다시 나타난 것 같으니, 이러한 천변만화를 흥에 따라 이루고 묘한 곳은 말하기가 어렵다. 왕문의 법도는 일정함이 없고 성정을 발휘한 것이어서 통쾌하며 자연스럽다. 왕석작은 『문숙공집』에서 "정자를 호숫가 보계산에 짓고 향을 불살라 『주역』을 읽었다. 흥이 이르면 시문을 짓거나 혹은 행초서 몇 장을 썼는데, 스스로 즐기고 기뻐하여 사람들이 그의 글씨는 미불을 닮았고, 또한 황정견을 닮았다고 일컬었다."[8]라고 하였다. 이를 보면, 그가 글씨를 쓸 때의 환경과 심리상태가 자적함을 알 수 있다. 스스로 즐기고 기뻐하는 심리상태에서 글씨를 쓰면 얽매임이 없어 미불·황정견·소식·장욱·회소와 같으면서도 확실한 지적이 없고, 옛사람과 같으면서도 같지 않은 글씨의 자태·경지는 본심에서 나와 순진하고 소탈하며, 또한 고대 서예가들과도 암암리에 부합한다. 이와 같기 때문에 왕문 서예는 변화가 많고 일정함을 주로 하지 않으면서도 오히려 선명한 개성 특색을 갖추었다.

명나라 중기 전복錢福이라는 사람이 있었다. 그는 서예로 세상을 놀라게 하지 않았지만

7) 王世貞, 『藝苑卮言』: "作行草及署書無所師承, 而風骨遒勁, 渴筆縱體, 往往與醉翁亭記法同."

8) 王錫爵, 『文肅公集』: "築亭於湖濱寶界山, 焚香讀易, 興至則爲詩文或行草書數紙, 用自娛悅, 人稱其書類米芾, 又類黃涪翁."

시와 문장은 명성이 뛰어났던 까닭에 문학에서의 명성이 너무 커서 서예 성취를 가렸다. 그의 작품 〈오언절구삼수〉는 글씨가 소식·황정견에게서 나왔다. 용필은 모나고 졸하면서 껄끄럽고 굳세며, 필봉은 예리하고 빠르며, 용묵은 엷으면서도 마르다. 이러한 소박한 형체·필세와 모호한 먹물에 무궁한 필력과 교묘한 정취를 함유하였다. 이는 마치 그의 강한 의지의 개성과 자신감을 암시하며, 필치에서 여유작작한 풍채를 나타낸 것 같다.

2. 절충형의 서예가

명나라 중기 이후 많은 서예가가 모두 송나라 '상의'서풍 서예가를 법도로 취하는 대상으로 삼았으니, 단지 '이왕' 및 당나라 서예가들에게만 국한한 것이 아니었다. 그들이 보기에 송나라 '상의'서풍은 서예사에서 새로운 창조나 명나라에 이르러 이미 고전이 되어 '진운'·'당법'과 동등한 지위에 있다고 여겼다. 이는 원나라 조맹부 무리들이 송나라 '상의'서풍을 '진운'·'당법'에 대해 크게 거슬리는 것으로 본 것과는 본질적 구별이 있다. 따라서 명나라 중기 서예가들은 많든 적든 간에 모두 송나라 서예가에게서 법도를 취하였다. 이 과정에서 의식적이든 무의식적이든 간에 '상의'서풍의 정신·기교를 받아들이면서 분명한 영향을 나타내었다. 명나라 낭만주의 서예가들은 말할 필요도 없고, 절충형의 서예가들도 관념·형식·정취 추구에서 분명히 '상의'서풍의 심각한 영향을 나타내었다.

명나라 중기 절충형의 서예가에서 창조성이 풍부한 사람으로는 왕수인·왕총을 대표로 삼는다.

왕수인王守仁, 1472~1528은 자가 백안伯安이고 처음 이름은 운雲이었으나 이후 이름을 수인守仁으로 바꾸었다. 일찍이 고향의 양명동에 집을 짓고 글을 읽었던 까닭에 스스로 양명산인陽明山人이라 하였다. 절강성 여요餘姚 사람으로 홍치 12년(1499)에 진사가 되어 형부주사·병부주사를 지냈다가 환관인 유근에 대항하여 귀주 용장역승으로 폄적되었다. 이후 '신호지란'을 평정한 전공이 뛰어나 세종 때 남경병부상서에 임명되었고, 공을 논하여 광록대부·주국·신건백으로 특진하였다. 시호는 문성文成이다.

왕수인의 천부적 자질은 기이하고 영민하였다. 나이 17세에 상요의 누량을 찾아뵙고 더불어 주자의 격물에 대한 큰 가르침을 논하였다. 집으로 돌아와 날마다 단정히 앉아 『오경』을 강독하며 구차하게 말하거나 웃지 않았다. 구화를 유람하고 돌아와 양명동에 집을 지었다. 홀연히 격물치지는 마땅히 스스로 마음에서 구하는 것이지 사물에서 구하는 것이 아님을 깨닫고 한숨 쉬며 "도는 이에 있다."라고 하면서 마침내 믿음을 도탑게 하여 의심하지 않았다. 가르침은

오로지 양지良知에 이르게 함을 주로 삼았다. 송나라 주돈이·정호 이후 오직 육구연이 간이하고 직접적이어서 맹자의 전함을 접했다고 일컫는다. 그러나 주자의 『집주』·『혹문』은 중년에 아직 정해진 설이 아니다. 학자들은 그렇다고 일치하여 이를 따르니, 세상에서 마침내 '양명학'이라는 말이 있었다.9)

왕수인은 육구연의 간이하고 직접적인 '심학'을 발전시켜 마음 밖에서 이치·사물이 있음을 부인하였다. 그가 생각하는 배움이란 오직 마음에서 얻을 뿐이니 마음이 근본이라는 설이다. 이는 내심의 수양 방법으로 이른바 '만물일체'라는 경지에 도달한 것이다. 이로부터 육구연의 학설과 합하여 정주학파와 상대적인 육왕학파를 이루었다.

왕수인은 아동 교육을 논하면서 채찍으로 속박하고 죄수 대하듯이 구속함을 반대하였으며, 반드시 고무시켜 마음에서 기뻐함을 주장하였고, 자연스럽게 날로 변화함에 도달하도록 하였다. 이는 형세에 따라 이롭게 인도하고 천성을 구속하지 않은 교육방법으로 본심을 분명히 하며 양지에 이르도록 하는 사상을 체현한 것이다. 육구연·왕수인·진헌장 등의 '심학'은 당시 및 후세, 특히 예술 영역에서 개성·성령을 중시하는 낭만주의 사조 흥기에 적극적인 인도 작용을 하였다. 이지 '동심설'도 이러한 '심학' 기초에서 새로 발전시킨 것이다. 예술의 한 종류인 서예는 이로부터 더욱 추상성과 서정성을 갖추었고, 아울러 공간과 시간 예술의 이중성을 띠면서 이러한 관점을 더욱 쉽게 받아들였다. 이를 보면, '심학'은 명나라 중기에 흥기한 낭만주의 서예 풍격 철학사상의 근거임을 알 수 있다.

왕수인은 '심학'사상의 대표적 인물로 주요 성취는 철학 방면이고 업적도 뛰어났으며, 서예는 여기였다. 설령 이와 같더라도 그의 서예는 운치와 격조가 높아 결코 일반 서예가들과 비견할 수 있는 바가 아니었다.

> 왕수인 서예 법도는 모두 옛것을 스승으로 한 것이 아니지만 굳세게 가고 찌르며 달아나 운치와 기운은 정신 밖에서 초연하여 마치 전생의 선인과 같다. 생동하고 신령한 기운을 갖추었던 까닭에 운치가 높으며 암암리에 들어맞으니, 잠시 배운 것이 아니다.10)

9) 『明史』卷一百九十五 : "守仁天姿異敏. 年十七謁上饒婁諒, 與論朱子格物大指. 還家, 日端坐, 講讀五經, 不苟言笑. 游九華歸, 築室陽明洞中. 忽悟格物致知, 當自求諸心, 不當求諸事物, 喟然曰, 道在是矣. 遂篤信不疑. 其爲敎, 專以致良知爲主. 謂宋周程二子後, 惟象山陸氏簡易直接, 有以接孟氏之傳. 而朱子集注, 或問之類, 乃中年未定之說. 學者翕然從之, 世遂有陽明學云."

10) 馬宗霍, 『書林藻鑒』 : "公書法度, 不盡師古, 而遒邁衝逸, 韻氣超然神表, 如宿世仙人, 生其靈氣, 故其韻高冥合, 非假學也."

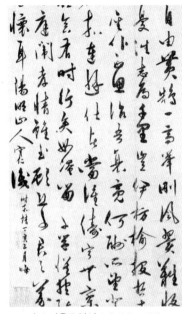

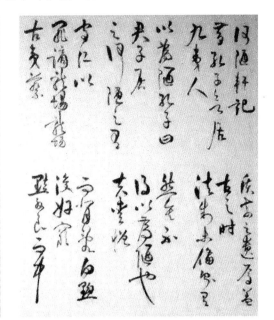

송소자옹오언시送蕭子雍五言詩 　　　　　　 하루헌기何陋軒記

옛사람이 논하길 "왕희지는 글씨로 그 사람을 가렸다."고 하였는데, 왕수인은 그렇지 않고 사람으로 글씨를 가렸다. 지금 이 묵적을 보니 훨훨 봉황이 날고 용이 서리지 않음이 없으니, 그 사람이 글씨보다 적거나 버금이었다면 글씨 또한 전할 것이다.[11]

낭만주의 예술 대가 서위는 왕수인의 서예에 대해서도 매우 숭상하였다. 왕수인 작품에서 〈용강유별시〉는 왕희지 〈성교서〉 법도를 지키면서 맑은 운치를 얻었다. 〈칠률수시〉는 〈성교서〉로 유공권의 파리하고 가파른 형체·필세·필법을 합하였다. 〈송소자옹오언시〉는 양응식 〈신선기거법첩〉 필의가 있고, 결구의 점과 필획이 밀집한 곳은 모호한 덩어리를 만들어 강한 공간의 허실·흑백 대비를 이루면서 함유한 의미를 풍부하게 만들었다. 용필은 굳세고 혼후하면서 활발하고 윤택하며, 장법은 차서가 있으면서도 뜻을 따라 자태의 변화가 안온하고 자유자재로 나타났으니, 55세에 쓴 걸작이라 하겠다.

또 다른 걸작은 36세에 쓴 행초서 〈하루헌기〉이다. 가로 길이는 600cm가 넘는데, 맑고

11) 徐渭, 『徐文長集·書馬君所藏王新建公墨迹』: "古人論右軍以書俺其人, 新建先生乃不然, 以人掩其書. 今睹玆墨迹, 非不翩翩然鳳翥龍蟠也, 使其人少亞於書, 則書且傳矣."

윤택하며 소탈하여 신선이 나는 것 같다. 〈성교서〉로 회소 소초서에 부합하였고, 점과 필획은 정미하고 흐르듯 아름다우며, 자태는 변화가 많으면서도 안온하다. 마음을 둔 것 같지 않으나 오히려 형식·기법에서 내재의 근엄성이 나타나 참으로 수련이 지극하고 손을 따라 쓴 높은 경지가 엿보인다.

왕총王寵, 1494~1533은 자가 이인履仁·이길履吉이고 호는 아의산인雅宜山人이며 장주長洲(지금의 강소성 吳縣) 사람이다. 고을의 제생으로 여러 번 과거를 보았으나 실패하고 태학에 들어갔다. 시·문장·서예·회화에 뛰어났고, 저서로는 『아의산인집』이 있다. 젊어서 죽었으니, 예술은 아직 최고봉에 이르지 못하여 아까울 따름이다.

왕총은 비록 일찍 죽었으나 천부적 자질이 뛰어났고 수양도 높았으며, 예술에 대한 재주가 뛰어나 일찍부터 개성 추구가 나타났다. 그는 해서·행서·초서에 모두 깊은 공부가 있었는데, 소해서·행초서의 명성이 높아 당시 축윤명·문징명과 어깨를 나란히 하였다. 왕총은 어려서 채우에게 시문 및 시와 문장을 배웠고, 서예는 채우 글씨와 대조하면 기본은 채우이나 여기서 진일보하여 진·당나라 법첩을 배워 스스로의 면모를 이루었음을 알 수 있다. 채우〈임해진서〉·〈서설권〉을 보면, 각첩을 주로 법도로 삼았음을 알 수 있다. 각첩은 칼로 새겨 완성하였기 때문에 원래 진적의 미묘한 변화를 다 전할 수 없다. 게다가 다시 여러 번의 탁본을 거치는 동안 글씨 입구가 이미 둥글게 마멸되어 필봉의 가늘고 굳센 연결은 대부분 이미 끊어졌거나 심지어 없어진 것도 있다. 따라서 채우 글씨에서는 무의식중에 각첩이 그에게 영향을 주어 정취가 선명하지 않다. 그러나 왕총은 첨예한 뜻으로 이를 추구했기 때문에 표현이 강하고 개성 풍격의 중요 특징을 이룰 수 있었다.

왕총 행초서〈유포산집〉권과 끝에 소해서, 그리고 〈장화려지시〉는 그의 개성 풍격을 나타내는 대표작이라 하겠다. 행초서는 장초서의 결구·용필을 섞었고, 필획은 일반적으로 함축적이어서 필봉을 드러냄이 적고 힘써 둥글고 윤택함을 추구하였다. 전체적으로 짧은 필획과 둥근 점은 필세를 생동하게 호응하였으나 필획은 오히려 연결한 곳이 매우 적다. 〈장화려지시〉는 전체적으로 기가 통하여 구속되고 막힌 곳이 없다. 〈유포산집〉권 뒤의 소해서 7행은 침착하고 조용하면서 우아하며 표일하여 감히 소해서에서 뛰어난 작품이라 하겠다. 점과 필획이 서로 연속된 곳은 연결한 것 같으면서도 연결하지 않았고, 자태는 졸함으로 공교함을 섞어 무궁한 맛을 자아내게 한다. 여기에서 졸하다는 것은 옛날 각첩 탁본의 뭉그러진 현상에서 계시를 받은 것이다.

왕총 소해서는 종요와 '이왕' 사이에 있다. 뭉그러진 탁본에서 관찰하고 종요의 질박한 자태에다 더욱 졸한 정취를 더하였다. 예를 들면, 『순화각첩』 권2에 수록된 종요 소해서와 권4

에 수록된 소자운 소해서는 분명히 이러한 정취가 나타나고 있다. 행서·초서는 권3에서 수록된 진나라 장익·육운의 글씨와 권7에 수록된 왕희지 글씨에서도 이와 같은 현상이 많다. 왕총은 의식적으로 이와 같은 효과를 추구했기 때문에 초서에다 장초서·행서를 섞어 대부분 글씨를 서로 연결하지 않았으며, 한 글자 안에서도 되도록 여러 필획이 연결된 것을 피하였다. 또한 용필은 될수록 함축적이고 둥글며 윤택하게 하여 뾰족하고 가는 필봉이 넘나드는 흔적을 피해 그의 독특하고 개성적인 결구·용필을 형성하였다.

왕총의 탁월한 점은 옛날 각첩 탁본의 둥그러진 현상에서 새로운 서예미를 발견했다는 것이다. 이는 탁본 자체로 말하면 유감스러운 것이지만 그는 예민한 미감으로 여기에서 첨예한 뜻으로 추구하여 부패한 것을 신기함으로 변모시켰다. 이러한 발휘는 필묵에서 왕총 서예 풍격을 충분히 나타낼 수 있었다. 이러한 서예 풍격은 안으로 조용하고 맑으며 윤택하면서 졸한 가운데 공교함을 나타냈는데, 재능의 충만함을 보여 주지만 겉으로는 오히려 바보처럼 보일 뿐이다.

왕총 서예작품 비교

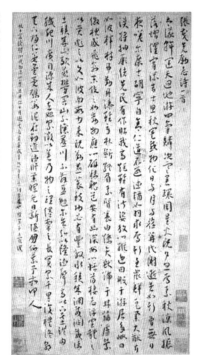

유포산집游包山集 장화려지시張華勵志詩

제3절 낭만주의 대표 서예가

　명나라 후기 서단은 특히 생기가 풍부하였다. 서예가들은 다투어 새로움과 기이함을 표방하였는데, 창조력을 펼치고 격정을 쏟으며 개성을 발휘하여 낭만주의 서예 풍격의 최고봉에 도달하였다. 이러한 풍토에서 강한 서예 풍격과 성정을 나타내며 형식 표현의 기법에서 특색을 이룬 낭만주의 대가들이 나타났다. 예를 들면, 서위·장서도·황도주·예원로·왕탁·진홍수·부산과 같이 서예로 이름을 떨치지 않았던 진근·손신행도 감히 대가라 할 수 있다. 이외에 동기창은 낭만주의 풍토에서 '이왕'을 연찬하고 '담'의 경지에 들어간 고전주의 대가로 명나라 서단에서 중요한 지위를 차지하였다.

　명나라 낭만주의 서예 표현성은 송나라 '상의'서풍보다 더욱 강하였다. 이는 큰 기운과 필세의 강함을 더욱 중시하였기 때문이다. 이는 송나라 '상의'서풍을 계승한 것으로 주요 선율은 왕헌지 → 회소 → 양응식 → 황정견 → 양유정이었다. 이에 대해 청나라 양현은 『평서첩』에서 다음과 같이 말하였다.

> 진나라는 운을 숭상하였고, 당나라는 법도를 숭상하였고, 송나라는 뜻을 숭상하였고, 원·명나라는 자태를 숭상하였다.[1]

　여기에서 '태態'는 원나라 사람 서예를 평하는 데에 오히려 가하나 명나라 낭만주의 서예 풍격을 평하는 데에는 '세勢'자가 더욱 정확할 것이다. 설령 '세'와 '태'는 서로 통할 수 있으나 중점은 결국 같지 않다. 명나라 사람 서예는 필세의 강한 시각적 효과를 강조하였으므로 글씨는 대부분 기울고 펼치는 필세를 취하였다. 필세의 강한 운동과 절주는 사람의 마음을 진동시키는 역량과 통쾌한 심미를 나타낸다. 이는 명나라 중기·후기 낭만주의 서예 풍격에서 보편적 의의를 가진다. 이는 송나라의 '의意'와 또 다른 명나라의 특징이기도 하다. 그러나 양현은 '태'자로 이를 개괄하였으니, 과연 타당한지는 의문이다. 아마도 '태'를 '세'로 바꾸어 명나라는 필세를 숭상하였다는 뜻이 담긴 '명상세明尙勢'라고 하는 편이 더 옳을 것 같다.

　명나라 낭만주의 서예 풍격에서 필세를 숭상하였던 대가들은 다음과 같다.

1) 梁巘, 『評書帖』: "晉尙韻, 唐尙法, 宋尙意, 元明尙態."

1. 서위

서위徐渭, 1521~1593는 자가 문청文淸 · 문장文長이고 호는 천지天池 · 천지생天池生 · 천지
산인天池山人 · 청등도사靑藤道士 · 전수월田水月이며, 절강성 산음山陰(지금의 紹興) 사람이다.
그는 평생 생활에서 어려움이 있었으나 예술 성취는 모두 독특성을 갖추었다. 그는 10살에
양웅 「해조」를 모방하여 「석훼」를 지었고, 20살에 고을의 제생이 되어 여러 번 향시에 응시
하였으나 합격하지 못하였다. 일찍이 절민총독 호종헌의 초대로 막부에 와서 초서로 〈헌백록
표〉를 써서 인정을 받았다. 그는 병법을 알았고 기이한 계책을 잘 내었으며, 왜군에 항거할
때 많은 계책을 내놓았다. 호종헌이 하옥되자 그는 화가 두려워 발광하며 자살을 생각하였
다. 담장에서 3촌이나 되는 못을 뽑아 스스로 귀를 뚫어 피가 분수처럼 나자 한 목수가 그를
치료했지만 뒤에 다시 못으로 신장을 찔러서 죽으려 하였다. 연속하여 아홉 번이나 자살을
시도했지만 모두 목적을 달성하지 못하였다. 그러나 이로 인해 정신병이 들어 이유도 없이
아내를 의심하다가 46세에 아내를 죽여 옥에 들어가 7년 만에 나오니 이미 53세였다. 만년
생활도 편안하지 않고 고난의 연속이었다. 벼슬에 대한 뜻은 식어지고 원래의 애국주의는
세속을 질시하는 것으로 바뀌었다. 따라서 그는 희곡 · 시 · 문장 · 서예 · 회화를 창작하여 자
신의 사상 · 감정 · 욕구를 위탁하였다. 특히 서화를 빌려 흥금을 발설하며 생계 수단으로 삼
았다. 그는 살아서도 고생을 하였고, 죽는 것 또한 비참하였다. 여러 차례 자살 시도로 머리
· 신장이 손상되었고, 7년간 옥살이로 심정은 답답하여 불만에 가득 찼으며, 여기에 황달까
지 걸려 죽을 때 온몸이 황금색이었으니, 슬프지 아니한가!

서위는 타고난 귀재이고 호방한 성격이었다. 그러나 비분이 가득한 인생을 살면서 그의
예술은 매우 기이하고 특별한 경지를 나타내었다. 시 · 문장 · 서예 · 회화 · 희곡의 각 방면
에서 위대한 성취를 이루었고, 그의 심미관은 이전 시대를 뛰어넘어 당시의 선봉이었다.

서위 시 · 문장 · 사 · 부는 당시 유명한 왕기 · 소명풍 · 전편 · 당순지 등을 스승으로 삼았
다. 이들 중에는 왕수인 '심학'을 적극적으로 제창한 사람이 있었고, 또한 노장이나 선종을
숭상한 사람들도 있었다. 이외에 서위는 왕수인 제자 계본을 좇아 '심학'을 연구하기도 하였
다. 그는 왕수인 '심학'과 노장철학 · 선종 사상을 연구하여 공통적인 마음을 근본으로 삼는
개성정신과 창조정신을 계승하고 선양시켰다. 이는 바로 그의 예술관을 이루는 본질적 내용
이었다. 그의 문학 · 예술의 주장과 창작은 이후 공안파의 영수 원굉도 등에게 심각한 영향을
주었다. 그가 강조한 문예 창작은 개성을 중시하고 참된 성정을 펴내며, 꾸미거나 옛사람을
의지하지 않는 것이었다. 그는 옛것을 배워 변화시켜 자신의 것으로 만들고 자신의 뜻을 나

타내어야 함을 주장하였다. 그러므로 그는 다음과 같이 말하였다.

> 사람에 배워서 새 말을 하는 이가 있는데, 소리는 새이고 성품은 사람이다. 새에 배워서 사람 말을 하는 것이 있는데, 소리는 사람이고 성품은 새이다. 이는 사람과 새를 정할 수 있는 저울 대이도다! 지금 시를 짓는 이들은 이것과 무엇이 다르랴? 자신이 얻은 것에서 나오지 않고 한갓 다른 사람이 일찍이 말한 것에서 훔치며 "어떤 편은 누구 체이고, 어떤 편은 그렇지 않다. 어떤 구절은 어느 사람과 같고, 어떤 구절은 그렇지 않다."라고 하였다. 이는 비록 매우 뛰어나 게 닮은 것이나 이미 새가 사람 말 하는 것에서 면하지 못한다.[2]

> 대저 배우지 않고 자연스럽게 이루어지는 것을 숭상하고, 다음은 배움에서 시작하여 자연스럽게 이루어짐에서 끝나는 것이다. 자연스럽게 이루어짐은 하늘에서 이루어지는 것이 아니라 자신에게서 나와 다른 사람에게 인연하지 않는 것이다. 병폐는 자신에게서 나오지 않고 다른 사람에서 말미암는 것이 가장 큰 병폐이다. 특히 다른 사람에게 속고 자신의 나온 바에서 속이 는 것이 가장 큰 병폐이다. 무릇 일이 이렇지 않음이 없으니 어찌 유독 서예에서뿐이랴![3]

이는 그의 시·문장·서예·회화에서 개성과 창조 정신을 관철한 것이다.

서위의 희곡 창작은 창조적으로 속어 남곡을 당시 성행하였던 정통 북곡에 융해하여 『사성원』을 더욱 민속화하여 현실감이 나도록 하였다. 그가 지은 『남사서록』은 명나라 최초 남방 희곡에 대한 연구저작으로 희곡발전사에 중대한 영향을 주었다. 그의 시문은 당시 폐단을 지적하거나 서정을 펴내거나 꽃과 달을 읊거나 했던 서화 제발 등이었는데, 모두 내심에서 나와 거리낌이 없고 진정성이 있으며 문채가 풍부하였다. 또한 속어를 시에 넣어 활발함으로 사람을 감동하게 하여 '전후칠자' 복고와 같지 않았으며 직접 공안파 원굉도 '성령설'을 인도 하였다. 『명사』에 "공안의 원굉도가 월 지방을 유람 중 서위의 잔질을 얻어 제주 도망령에 보이고 서로 격찬하며 그것을 모아 새겨 세상에 유행시켰다."[4]라고 한 것을 보면, 그의 영향을 알 수 있다. 도망령은 『서문장삼집·서』에 서위 시문을 평하여 칭찬하고 겸하여 복고파를

2) 徐渭, 『徐文長集·葉子肅詩序』: "人有學爲鳥言者, 其音則鳥也, 而性則人也. 鳥有學爲人言者, 其音則人也, 而性則鳥也. 此可以定人與鳥之衡哉. 今之爲詩者, 何以異於是, 不出於己之所自得, 而徒竊於人之嘗言, 曰, 某篇是某體, 某篇則否, 某句似某人, 某句則否. 此雖極工疧肖, 而已不免於鳥之爲人言矣."

3) 徐渭, 『徐文長集·張東海草書千字文卷跋』: "夫不學而天成者尙矣, 其次則始於學, 終於天成. 天成者非成於天也, 出乎己而不由於人也. 敵莫敵於不出乎己而由乎人, 尤莫敵於罔乎人而詭乎己之所出. 凡事莫不爾, 而奚獨於書乎哉."

4) 『明史』卷二百八十八 : "公安袁宏道遊越中, 得渭殘帙以示祭酒陶望齡, 相與激賞, 刻其集行世."

지적하여 "옛날은 지금을 전수하지 않고, 지금은 옛것을 답습하지 않는다. 요점은 여러 번 옮기며 날로 새로워 상용하면서도 폐할 수 없다. …… 지금 문인의 논함은 나쁘게 변하면서도 같음을 숭상하고, 성정을 버리면서도 모양을 기뻐하며, 본 일을 내치고 자신 마음을 마름질 하면서 구차하게 옛날 말씀을 첨부한다. 토함에 핍박한 이는 말을 선택하지 않고, 부딪쳐 서사하는 이는 일을 선택하지 않는다. 말을 선택하면 토함이 성실하지 않고, 일을 선택하면 글씨를 갖추지 않는다. 갖추지 않고 성실하지 않으면 말은 이루어지나 성정과 일은 이미 숨어 암연함은 사람에 성정이 없으며 흙 북의 운치가 없음과 같다."[5]라고 하였다. 이는 복고파의 잘못으로 서위 예술의 빛나고 깊음을 대비시켰다.

서위 발묵문인화도 독특하여 문인화사에서 높은 자리를 이루었다. 그의 그림은 산수화·인물화·동물화·화훼화를 막론하고 모두 격정적이었다. 이 중에는 혹 당시 정부에 대한 불만을 나타내거나, 혹 자신의 불우한 비분강개하는 심정과 울분을 필묵에 깃들이기도 하였다. 그는 여기에 조형과 필묵 표현 형식의 영민함을 더해 그림에서 경물과 필묵이 매우 교묘하게 융합하는 경지에 도달하였다. 즉 점·선·면의 온갖 변화와 미친 듯이 붓질을 한 것은 그의 서예와 마찬가지로 분발하여 막거나 그칠 수 없는 필세를 나타내었다. 여기에는 이미 학양의 축적과 인생의 쓴맛이 충분히 나타났고, 이를 통해 잠시나마 그의 심리·정신적 위안을 찾았다. 이러한 창작은 전혀 구속이 없고 진정을 발설하였기 때문에 이전 사람에게 없었던 대사의 발묵 풍격을 창조할 수 있었다.

서위는 전통에 대해 심각한 깨달음이 있었다. 그는 전통을 연구할 때 모든 것은 자신의 소용을 위함이었고 변통을 잘 했으며 자연에 귀착하였다. 이러한 경지에 도달한 사람은 많지 않고 서위가 유독 뛰어났다.

전하는 그의 글씨를 분석하면, 종요·왕희지·안진경·소식·미불·황정견·예찬 등 법도를 취함이 광범위하였다. 평정한 마음으로 척독을 쓸 때는 형체·필세에서 진나라 사람의 기운이 있고, 용필은 우아하고 표일하다. 〈천와암시권〉은 굳세고 유창함이 황정견의 방종하게 펼친 형체·필세와 서로 결합한다. 〈석류도〉의 화제시도 원나라 사람이 장초서와 금초서를 섞은 초서 정취에 가깝다. 〈여부관십영권〉은 종요 및 육조시기 민간의 소박하고 천진한 정취를 갖추었다. 〈인물산수화훼책〉에 예찬을 모방한 작품이 있는데, 두 줄의 화제 또한

5) 陶望齡, 『徐文長三集·序』: "古不授今, 今不蹈古, 要以屢遷而日新, 常用而不可弊. …… 今文人之論, 則惡變而尙同, 去情而悅貌, 誳見事, 裁己衷, 以苟附古辭. 夫迫於吐者不擇言, 觸而書者不擇事, 擇言則吐不誠, 擇事則書不備, 不備不誠則詞成而情事已隱, 黯然若像人之無情, 而土鼓之不韻."

여부관십영권女芙館十咏卷　　　　석류도石榴圖　　　　응제영묵사축應制詠墨詞軸

예찬 글씨를 참고하였다. 종합하면, 서위가 글씨를 배운 것은 활발함에 중시하면서 근근이 고법만 따라갈 마음이 없었고, 그들 자태에서 취사선택하여 자신의 것으로 만들었으며, 옛사람에게 안주하지 않았다. 그는 예술 본질에 대한 깊은 깨달음과 고법에 대한 이해와 창조 능력이 강하였기 때문에 낭만주의 대가에서 정상에 섰던 인물이다. 그러므로 그는 배운 모든 것을 자유자재로 융합하여 자아 형상을 조소하는데 서로 다른 작용을 발휘할 수 있었다.

　서위 서예 개성 풍격은 고금의 대가들 장점을 하나로 모아 재창조한 것이다. 형체는 너그럽고 글자 중심은 대부분 가운데 있으나 혹 조금 아래에 치우쳐 종요나 장초서를 해서 필세에서 변화시켰다. 점과 필획은 부드러운 가운데 굳셈을 나타내고, 용묵은 창묵·갈묵을 섞고, 낙필은 대담하며, 행필은 껄끄러우면서 굳세다. 면모는 소박한 가운데 기이하고 교묘함을 나타내었으며, 뜻으로 법도를 거느리어 자신의 법도를 세웠다. 〈자서시권〉은 그의 심후한 공력을 자연스럽게 펴내고 수식하지 않는 가운데에서 오히려 재능과 진솔한 정감이 충만한 정취를 느낄 수 있다. 특히 광적인 의식을 발휘한 거대한 작품은 심지어 350cm에 달한 것도

있다. 예를 들면, 〈야우전춘부시축〉은 행서이나 광초서의 분방한 기운이 있고, 행초서작품 〈응제영묵사축〉은 오히려 광초서 자태와 필세를 나타내었다. 초서작품 〈두보시축〉과 650cm 에 달하는 〈초서시권〉은 더욱 종이 가득히 연기와 구름이 피어 올라가고, 진기가 가득하며, 정취를 분발하여 막을 수 없는 호방한 기개를 나타내었다.

서위의 거대한 작품에서 큰 글씨 필력은 솥을 들 수 있고, 분방한 가운데 침착하면서 두터움이 있다. 결구는 필세를 따라 형태를 이루었고, 재능을 발휘하여 일상적인 것을 주로 하지 않았다. 장법은 흥을 따라 상하좌우 허실을 마땅하게 하고 배합은 교묘하였다. 옛날 대가, 예를 들면 종요·왕희지·안진경·소식·황정견·미불·예찬 등의 장점과 장초서를 모두 그의 필치에서 융합하여 휘호하였다. 자세히 보면, 필묵에서 각종 성분의 흔적을 모두 찾을 수 있으나 미친 듯한 필세와 봉두난발의 자태에서 통일을 이루며 새로운 풍격의 전형 '청등체靑藤體'를 형성하였다. 그의 방종하고 순박하며 표일한 서예 풍격은 동일한 낭만주의 풍격사에서 극치의 경지에 도달하였다.

2. 장서도

장서도張瑞圖, 1570~1644는 자가 장공長公이고 호는 이수二水·백호암주白毫庵主·과정산인果亭山人이며 복건성 진강晉江 사람이다. 만력 35년(1607) 전시에서 삼등을 하여 편수가 된 다음 소첨사 겸 예부시랑을 지냈고, 예부상서·건극전대학사에 이르렀다. 일찍이 환관 위충현 생사비를 썼는데, 숭정이 즉위한 뒤 위충현이 간신임이 드러나자 장서도는 두려워 병을 핑계로 돌아갔으나 '역안'에 나열되어 평민이 되었다.

장서도는 산수화에 뛰어났고, 서예는 형동·미만종·동기창 등과 '명사가'라 불렸다. 형동은 오로지 왕희지만 모방하여 둥글고 매끄러운 습기가 있었다. 미만종은 미불의 후예이나 글씨는 명나라 전기의 면모를 계승하고 조맹부를 본받아 평범하였으며, 송나라 사람을 법도로 삼았으나 정취를 얻지 못하였다. 따라서 형동·미만종은 모두 글씨를 잘 썼다고 말할 수 없는데, 어찌 '명사가'라 일컬었는지 알 수 없다. 동기창은 진·당나라 법도를 연찬하고 고전을 숭상하며 예스럽고 담박한 정취를 얻었으나 형식 기교에서 새로운 창조를 할 수 없었다. 오직 장서도만 독창성이 풍부하였던 까닭에 동기창의 위에 있으니, 형동·미만종은 비견할 수 없다.

장서도 글씨는 형체·필세가 기이하고 표일하며, 필법은 종요·왕희지와 판이하게 달라 역대 서예가들과 같지 않았다. 그러므로 양현은 『승진재적문록』에서 다음과 같이 평하였다.

둥근 곳은 모두 모난 필세를 하였고, 방절은 있으나 전절은 없어 고법에서 한번 변하였다.[6]

그러나 이러한 변법은 어디에서 나왔는지 알지 못한다. 변화는 모두 근원이 있고, 아무래도 계승과 혁신의 과정이 있기 마련이다. 전해지는 그의 글씨는 기본적으로 모두 만년에 자신의 서예 풍격을 이룬 것이기 때문에 근원을 알기 어렵다. 그의 글씨를 보면, 결자는 '이왕'의 성분, 특히 왕헌지 영향이 있고, 구양순·양응식·미불 등의 영향도 보인다. 이러한 것들은 비교적 정제된 작품에서 근원을 찾아볼 수 있으니, 예를 들면 행서대련 '정돈건곤장상, 귀휴임학어초'가 그러하다. 이 작품은 웅장하고 장엄하며, 형체가 모두 길어 구양순과 같다. 용필은 둥글고 두터운 것을 주로 하며 사이에 방필·측봉을 섞은 것은 또한 양응식과 같다. 이 작품에서는 뾰족하고 가는 붓끝이나 측봉이 보이지 않는다. 아마도 대련의 큰 글씨이기 때문에 그는 의식적으로 중후한 느낌을 강화하고 전통 필법을 채용한 것 같은데, 여기에서 그의 전통에 대한 공력을 엿볼 수 있다.

장서도, 행서대련,
'정돈건곤장상, 귀휴임학어초
整頓乾坤將相, 歸休林壑漁樵'

장서도의 강한 용필은 일반적으로 글자 수가 많고 기세를 추구할 때 나타나면서 성정을 발휘하였다. 이러한 필법은 전통에서 매우 멀리 떨어진 것 같으나 전통 필법에서 변화하여 나온 것임을 또한 긍정할 수 있다. 그는 왕희지가 측봉으로 연미함을 취한 용필을 극도의 측필로 표현하였고, 구양순의 험절한 필세를 취했으며, 황정견의 안으로 응축하고 밖으로 펼치면서 필세에서 절주를 나타내는 것을 취하였다. 그는 미친 듯이 방종하게 쓸 때 좌우는 가로로 향해 절주가 더욱 강하다. 그러나 조용한 문장을 쓸 때 이러한 절주는 침착하고, 결구는 기이하고 험절하며, 행간의 포백은 비고 신령스러움으로 향하였다. 전자는 〈총마행수마행〉, 후자는 〈칠절시축〉이 대표적이다.

6) 梁巘, 『承晉齋積聞錄』: "圓處悉作方勢, 有折無轉, 於古法爲一變."

장서도 서예작품 비교

총마행수마행聽馬行瘦馬行

칠절시축七絶詩軸

　장서도 서예 풍격은 자신의 형식에서도 많은 변화가 있었다. 예를 들면, 〈후적벽부권〉의
용필은 앞에서 예로 든 대련과 가까우나 활발하고 공교함을 좇았으며, 결자와 자태는 기이함
을 추구하면서도 수렴하는 정취가 있어 진나라 사람 글씨와 가깝다. 그가 속죄하여 평민이
된 뒤 작품은 방종하고 곧게 꺾는 것을 수렴하며 안으로 전환하는 추세로 바뀌었다. 예를
들면, 숭정 9년(1636)에 쓴 〈취옹정기〉가 매우 전형적인 작품으로 〈총마행수마행〉과 강한
대비를 형성하고 있다. 이 작품에서 필법의 기본 성격은 아직 변하지 않았으나 점과 필획
의 기필에서 뾰족한 필봉 형태는 대부분 수렴하였고, 원전의 호선을 섞어 변화를 나타내었
다. 이외에 숭정 12년(1639)에 쓴 〈연자기방가권〉의 형체는 구양순에 더욱 가깝고, 결자는
대부분 긴 편이나 중궁은 긴밀하게 수렴하였다. 점과 필획은 순박하고 두텁고 온건하여
비록 측봉을 많이 사용했지만 극단적으로 뾰족한 것이 적다. 좌우로 강한 자태도 수렴하고
평화로움을 좇아 전통에서 충실한 의미를 찾았다. 이는 아마도 그가 벼슬에서 쫓겨난 뒤에

반성을 통해 심정이 평정한 데에서 나타나는 기식의 변화인 것 같다. 마지막 10년의 생활은 서예를 진일보 제련하여 '인서구로'의 경지에 도달하였다.

장서도는 개성 창조의 정신과 재능이 풍부하였던 서예가이다. 그의 독특한 면모는 이해하기 어려운 것 같고, 정통의 중봉 관념으로 보면 대역무도한 느낌이 들어 종종 '야도野道'라 취급되었다. 그러나 이는 그가 다른 사람보다 뛰어난 점이고, 서예 풍격사의 공헌이며, 필법에 대한 새로운 발전이었다.

3. 황도주

황도주黃道周, 1585~1646는 자가 유평幼平(일작 幼玄)·이약螭若이고 호는 석재石齋이며 복건성 장포漳浦 사람이다. 천계 2년(1622) 진사에 합격하여 서길사·편수·경연전서관이 되었다가 우중윤에 올랐다. 상소를 올려 대신 양사창 등의 잘못을 지적하였다가 광서성으로 폄적을 갔다. 남명 홍광제 때 예부상서를 지냈는데, 남경이 함락되자 정지룡 등과 복건성에서 융무제를 옹립하였다. 강서성에 가서 군대징집을 자청하였다가 무원에 이르러 청나라 병사에게 포로로 잡혀 남경에서 피살당했다. 시호는 충렬忠烈이다. 형을 당하기 전에 어떤 사람에게 글씨를 써 주기로 하고는 아직 써 주지 않았기 때문에 허락을 받아 소해서와 행서로 작품을 써서 하인에게 전하도록 하였다. 이를 보면, 그의 강직함과 신의를 중시하는 정신을 알 수 있다.

황도주는 글씨를 잘 썼고, 산수화·송석에 뛰어났으며, 시와 문장 또한 별도의 면모를 갖추었다.

> 황도주는 문장의 절개로 천하에 높았다. 냉정하고 바르며 굳세어 세속과 화합하지 않아 공경들이 많이 두려워하고 꺼렸다.[7]

이러한 것도 그의 서예에 내재된 요소의 하나이다. 글씨가 생경하고 방종한 것도 강직해 세속의 부침에 따르지 않는 기질·개성을 예술화하여 나타낸 것이다.

황도주 서예는 종요 및 그의 계통의 서예가, 예를 들면 소식·육유·주희·양유정 등에서 법도를 취했고, 위로는 전서·예서까지 거슬러 올라갔다. 그러므로 그의 글씨는 소박함을 기본 특징으로 삼으면서 소해서는 매우 정미하고 정취가 있었다. 예를 들면, 〈장부묘지명〉은 주로 종요·소식의 소박한 형체·필세를 나타낸 작품이다. 왕총과 비교하면 왕총은 수려하고

7) 『明史·列傳第一百四十三·黃道周』卷二五五 : "道周以文章風節高天下, 嚴冷方剛, , 公卿多畏而忌之."

공교하며 활발하나 황도주는 생경하고
졸하며 군세어 서로 반대가 되는 두 종류
의 경지이다. 황도주의 작은 글씨 행서작
품 〈위고경재작시책〉은 정취가 풍부하
다. 이 작품은 때로는 두 글자를 서로 연
결하여 한 조를 이루고, 대부분 글자마다
독립되었으나 필세·자태는 서로 호응을
이루었다. 때로는 해서, 때로는 행서, 심
지어 초서를 섞어 전체적으로 생졸한 형
상에서 교묘한 정취를 많이 함유하였다.
그리고 소박하고 침착하며 두터운 곳과
유창한 행초서의 형태로 말미암아 교졸
·기정·동정의 변화를 나타내었다. 행
간은 성글고 넓으며, 강직하고 생경하며
졸하면서도 활발하고 교묘한 경지를 나
타내었다.

황도주 서예작품 비교

장부묘지명張溥墓誌銘 희우시喜雨詩

황도주의 큰 작품 행초서 기세는 커서
마치 파도가 넘실거려 막을 수 없는 것과 같다. 예를 들면, 〈희우시〉·〈칠절시축〉 등이 그러하다.
형태는 오른쪽 위 모서리로 향해 우러러 기울었고, 글자의 중심은 대부분 아래에 있으면서 평
평함에 치우쳤다. 그는 종요 계통 초서·행서·해서 대가들의 생졸하고 추괴한 조형의 규율
을 발휘하였다. 그러나 황도주는 창조력을 발휘하여 이러한 형태를 유창하고 분방한 필세로
일관하고, 다시 껄끄러운 필획과 군센 필력을 더해 새로운 서예미를 창조하였다. 이러한 유
형에서 양유정은 소박하고 혼후하다고 할 수 있으나 황도주는 오히려 생경하고 껄끄러우면
서 방종하며 소탈한 것을 하나로 융합하여 서예 풍격사에서 기이한 광채를 발하였다.

4. 예원로

예원로倪元璐, 1593~1644는 자가 옥여玉汝이고 호는 홍보鴻寶이며 절강성 상우上虞 사람이
다. 천계 2년(1622) 진사에 합격하여 서길사·편수가 되었다. 숭정 초기 위충현의 잔당 양유
환에게 항거하는 상소를 올려 당시 명망을 얻어 국자제주로 옮겼다가 호부상서 겸 한림원학

사에 이르렀다. 숭정 말기 이자성이 경사를 함락시키자 스스로 목을 매어 죽었다. 시호는 문정文正이다.

예원로는 시·문장·회화에 뛰어났으나 서예의 명성이 더 높았다. 지금 전해지는 작품은 모두 행초서로 선면 〈자작시〉와 조폭 〈자서복거시축〉과 〈교행시책〉 등이 있다. 이 중에서 조폭이 가장 분방하고 초서 필의가 농후하며, 선면은 청아한 경향이 있고, 〈교행시책〉은 기본적으로 행서이나 점과 필획 형태를 연구하였으며, 결자도 온건하고 착실하다. 이를 보면, 소식·미불 및 동시대 서예가 황도주 영향을 받았음을 알 수 있다. 용필은 침착하고 굳세며, 필세는 오른쪽 위로 향해 우러러 기운 것은 황도주와 서로 가깝다. 황도주는 필획이 대부분 구부러졌으나 예원로는 굳세고 짧아 더욱 명쾌하다.

예원로의 필획은 굵거나 가는 대비가 강하며, 필획을 연결하여 살지고 두터우며, 전절은 가볍고 민첩하면서 가늘고 파리한 형태를 나타내었다. 거친 뜻으로 격앙된 형체·필세에서 살진 곳은 응축된 느낌이 들고, 가볍거나 민첩한 곳은 이것과 서로 조화를 이루어 무겁게 응축하여도 판에 박히거나 막히지 않았다. 따라서 응축하고 껄끄러우며 격앙된 개성 풍격을 조성하여 이 두 가지가 대립하면서 통일을 이루었다. 예원로의 형체·필세에서 나타나는 절주와 광활한 행간의 공백은 더욱 혼후하고 필력이 충만하여 강한 예술 감화력을 갖추었다.

숭정이 즉위한 뒤 대악무도한 환관 위

예원로 서예작품 비교

자작시自作詩

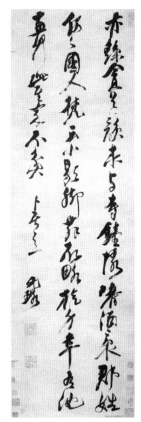

자서복거시축自書卜居詩軸

충현을 징벌하려 했으나 당시 그가 이끄는 동림당이 아직 성하여 감히 송사하는 신하가 없었다. 그러나 예원로는 오히려 상소하여 위충현의 잔당 양유안과 대항하여 직언하였다. 『명사』에 "예원로가 상소를 내면서부터 정직하고 공정한 언론이 점차 분명해져 착한 무리도 점점 관직이나 지위가 올라갔다."[8]라고 하였다. 그러나 이자성이 경성으로 쳐들어 왔을 때 숭정이 자살하자 예원로는 명나라의 운명이 다했음을 알고 목을 매어 죽었으니 당시 나이 51세였다. 이 두 가지 사건을 통해 그의 강직하고 충후한 개성과 기질을 알 수 있다. 이러한 개성과 기질은 응축되고 껄끄러우며 격앙된 서예 풍격을 이루는 요소가 될 뿐만 아니라 서예 심미의식의 심리상태를 나타내는 것이기도 하다.

5. 왕탁

왕탁王鐸, 1592~1652은 자가 각사覺斯·각지覺之이고 호는 석초石樵·십초十樵·치초癡樵·연담어수烟潭漁叟·운암만사雲巖漫士·설산도인雪山道人이며 하남성 맹진孟津 사람이다. 천계 2년(1622) 진사가 되어 한림편수·경연강관 등을 지냈다가 숭정 17년(1644) 예부상서를 지냈다. 당시 청나라 군사가 북경을 함락시키니 아직 벼슬에 나아갈 수 없었고, 순치 3년(1646)에는 청나라에서 벼슬하여 『명사』를 지었으며, 부편수가 된 이후 예부좌시랑·예부상서에 올랐다. 시호는 문안文安이다. 시·문장·서예·회화에 뛰어났는데, 특히 서예로 세상에 이름이 있었다.

왕탁 서예는 '이왕' 계통 역대 서예가에서 법도를 취하였는데, 특히 '이왕'·미불을 중심으로 삼았다. 청나라 곽상선은 『방견관제발』에서 다음과 같이 말하였다.

> 『의산원첩』을 보면, 왕탁이 옛것에서 법도로 삼아 즐긴 것이 또한 적지 않고, 힘이 이른 것은 축윤명과 바로 같았음을 알 수 있다.[9]

이는 매우 일리가 있는 말이다. 축윤명이 취한 법도는 매우 넓어 거의 임서하지 않은 것이 없었다. 아울러 이해와 흡수가 투철하였고, 모방과 창작 또한 옛날 법첩 형태·필의를 얻었다. 다른 점은 축윤명은 개성 풍격을 형성하는 데에 황정견에서 얻음이 많았으나 왕탁은 미불에서 얻음이 많았다는 것이다. 황정견·미불은 송나라 '상의'서풍 대가이고, 축윤명·왕탁

8) 『明史·烈傳第一百五十三·倪元璐』卷二六五: "自元璐疏出, 淸議漸明, 而善類亦稍登進矣."
9) 郭尙先, 『芳堅館題跋』: "觀擬山園帖, 乃知孟津相國於古玩法耽玩之功, 亦自不少, 其詣力與祝希指正同."

은 모두 이것의 필의·이치를 잘 얻어 개성을 나타내면서 각자 서예 풍격을 창출하였다.

왕탁이 '이왕'을 임서하고 모방하여 창작한 작품이 많이 전해진다. 게다가 왕탁은 이전 사람들보다 더욱 '이왕'을 숭상하였고, 일반적으로 논한 사람들을 전부 고전주의 서예가에 나열하였다. 그러나 왕탁 서예는 비록 '이왕' 서예를 계승함이 분명하나 미불의 필법·장법·묵법을 더욱 많이 창조적으로 변화시켰고, 아울러 서예 정신과 면모는 미불과 서로 가깝고 '이왕'과는 거리가 멀다.

왕탁은 스스로 "서예는 옛사람 결구를 얻음을 귀히 여긴다. 근래 서예를 배우는 사람을 보면, 다투어 시대 유행을 본받는다. 옛것은 어렵고, 지금은 쉽다. 옛것은 심오하고 기이하게 변화하나 지금은 예쁘고 약하면서 속되고 치졸하여 배우기가 쉽기 때문이다."[10]라고 하였다. 그는 당시 세속에서 유행하는 것을 좇아 예쁘면서 약하고 속되며 치졸한 병폐에 물드는 것을 반대하였고, 심오하며 기이하게 변화하는 옛사람 글씨를 제창하였다. 그러므로 그는 황도주·예원로와 같이 당시 폐단을 지적하면서 법도를 취함이 높고 예스러움을 제창하였으며, 자신도 힘써 이를 실천하였다.

왕탁이 "나의 글씨는 유독 '이왕'을 종주로 삼는다. 즉 당·송나라 제가들은 모두 '이왕'에서 발원하였는데, 사람들이 스스로 살피지 않을 뿐이다."[11]라고 한 것은 근원을 찾아 추구하는 것이 중요함을 강조한 말이다. 또한 "서예가 아직 진나라를 종주로 하지 않으면 마침내 올바르지 못한 길로 들어간다. 회소·고한·유초·고종 일파는 반드시 또한 전서·주문·예서 필법을 참고하여 그릇된 필획을 바로 하였으니, 의론할 만하다. 삼가고, 삼가야 한다."[12]라고 하였다. 이는 진나라를 종주로 삼아야 할 뿐만 아니라 높고 예스러움으로 거슬러 올라가 전서·예서 필법을 참고해야 한다는 말이다. 이 또한 강한 근골과 기식으로 당시 성행하는 동기창 유파 말류의 미약한 서풍을 반대한다는 제창이기도 하다. 이것이 그가 황도주·예원로와 함께 높고 예스러운 법도를 취함을 제창한 역사적 배경이다. 이와 동시에 그는 "글씨를 배울 때 옛날 비를 참고하여 통하지 않으면 서예는 마침내 예스럽지 않고 속필이 많다."[13]라고 하였다. 이를 보면, 그는 옛날 비첩을 배우고 두 가지를 서로 합해야 글씨가

10) 王鐸, 〈瓊蕊廬帖〉 跋尾: "書法貴得古人結構. 近觀學書者, 動效時流. 古難今易, 古深奧奇變, 今嫩弱俗稚, 易學故也."(『書譜』總第五十八期)

11) 王鐸, 〈臨閣帖與山水畫合卷〉 跋尾』: "予書獨宗羲獻. 卽唐宋諸家皆發源羲獻, 人自不察耳."

12) 王鐸, 〈臨郗愔帖〉 跋: "書未宗晉, 終入野道. 懷素高閑游酢高宗一派, 必又參之篆籀隷法, 正其訛畫, 乃可議也. 愼之, 愼之."

13) 王鐸: "學書不參通古碑, 書法終不古, 爲俗筆多也."(顧復, 『平生壯觀』卷五)

비로소 예스러울 수 있음을 주장했다는 것을 알 수 있다. 즉 결구는 깊고 심오하며 기이한 변화가 있고, 용필은 질박하고 두터우면서 침착하고 굳셈에 도달함을 가리킨다. 그는 전서·주문을 도입한 결과 필획이 강해졌고 결구도 전서 편방 구조로 해서·행서 결구법·필법을 개조한 해서·행서를 완성하였다. 그의 작품을 보면, 예술 실천은 바로 그의 사상·관점의 증명임을 깨달을 수 있다.

왕탁은 옛것을 잘 배웠고, 법첩의 임서는 형태와 정신을 갖출 수 있었다. 또한 옛것을 잘 변화시켜 창작에서 흥에 따라 변화하고, '이왕'·안진경·유공권·미불 및 전서·예서의 필법·정취를 잘 융합시키면서 결코 고법에 구속되지 않았다. 따라서 왕탁의 개성·기질은 서예에서 충분히 발휘할 수 있었다.

왕탁은 '이왕' 서예를 즐겨 임서하였다. 서예는 '이왕'을 정종의 전통 관념으로 삼았던 요소 이외에 또한 정감의 편향도 있었다. 그는 '이왕'을 왕씨 집안의 선조로 여기고 이를 스스로 자부하였다. 그러므로 항상 왕희지 글씨를 임서한 작품에 '임오가일소첩臨吾家逸少帖'임을 표명하였다. 이러한 역사적 현상은 흔히 보이는 것이지만 왕탁은 결코 이것 때문에 '이왕' 법도에 구속되지는 않았다. 왕탁은 젊어서 '이왕' 법첩을 임서할 때 필세는 평화롭고, 용필은 둥글고 윤택하였다. 그러나 중년 이후 미불을 배운 뒤 필세·용필·필법에서 두 가지 큰 변화를 나타내었다.

하나는 필법에서 원전을 방절로 변화시킨 곳이 많다는 것이다. 이는 자각적 추구이다. 이러한 것은 미불 글씨에서 비교적 많이 나타난다. 호선의 필획은 종종 거의 곧게 꺾는 것으로 바뀌면서 능각을 나타내었다. 이렇게 꺾고 능각을 나타내는 방절의 필의

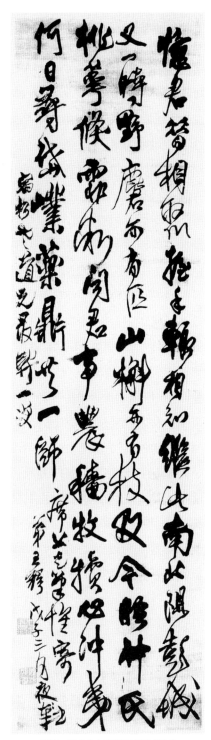

왕탁, 위숙송서시축爲宿松書詩軸

는 '이왕'에서 나타나는 원전이 아니다. 왕헌지 작품에서 이미 이와 같은 용필의 형태가 나타나지만, 아직 법도를 형성하지 않았기 때문에 의식하지 않은 운필 동작에서 나왔을 가능성이 있다. 예를 들면, 〈압두환첩〉의 여러 곳에서 이와 같은 용필이 보인다. 그러나 미불은 이와 같은 필획을 의도적으로 하여 그의 작품 특징을 이루었다. 왕탁은 여기에서 진일보 과장하여 도약하고 격동하며 방절의 굳셈을 나타낸 것은 미불보다 훨씬 뛰어났다. 이렇게 호선의 필획으로 모나게 꺾는 곳과 능각이 두드러진 형태를 '골점骨點'·'관절關節'이라 일컫는다. 왕탁 서예 필법 특징을 분석하고 파악하는 데에 이러한 '골점'을 기준으로 삼으면 태세·용필의 절주 미감을 예리하게 장악할 수 있다.

다른 하나는 기필에서 '이왕'·미불의 측필을 타파하였다는 것이다. 왕탁은 측봉으로 낙필하기 보다는 붓털을 평평하고 고르게 펴는 식으로 낙필하여 점을 이룬 다음 붓털을 뒤집어 운필하는 새로운 법도를 창출하였다. 이러한 점은 필세 변화에 따라 둥글거나 모나거나 기운 점을 하여 꺾고 능각이 두드러진 방절 형태와 함께 왕탁 서예 특징을 형성하였다. 여기에 필획의 굳세고 곧음을 더해 강건한 필획과 격탕과 기복이 나타나는 용필의 절주 변화를 나타내었다. 이는 생명력이 풍부한 필획 형태라 하겠다.

왕탁이 '이왕' 법도를 취한 것은 주로 『순화각첩』에 의존하였다. 그는 이러한 기초에서 미불의 용필·용묵·필세를 왕희지의 결자와 서로 결합하여 수려하고 우아한 자태를 날아 움직이는 운동 형태로 변화시켰다. 그는 또한 비각에서 근골의 이치를 얻었는데, 특히 유공권에게서 많이 얻었던 까닭에 점과 필획이 강경하나 격탕하고 곡절하는 용필 운동에서 철을 구부린 느낌을 나타내었다. 왕탁은 또한 창묵漲墨을 잘 운용하여 대담하고 발랄한 느낌이 나타나도록 하였다. 그의 작품을 보면, 종종 처음 시작하는 글씨와 중간에서 새로 먹을 묻히는 곳은 먹물이 포만하고 낙필은 무거워 마치 하나의 덩어리를 이룬 것 같다. 그런 다음 붓의 운행에 따라 먹은 점차 마르고 엷어지면서 자연스럽게 무궁한 변화를 나타내는데, 이 또한 낭만적 격조에서 빠질 수 없는 구성요소이다. 이상의 창조성을 종합하면, 왕탁 서예는 '이왕'·미불·유공권 등 옛사람 서예의 비밀스럽고 오묘함에 들어간 뒤 참신한 서예 풍격을 건립하였다는 것이다. 이러한 그의 서예 풍격은 초서에서 더욱 발전하여 극치의 경지에 이르렀다.

왕탁 초서는 자신의 용필로 '이왕' 형체·필세를 변화시키고, 본래 연결하지 않은 초서 결구를 에워싸며 서로 연결하여 소밀의 공간을 형성하였다. 아울러 필획은 방절로 원전을 대신하여 철을 구부린 것 같은 강건한 기운이 있었다. 뒤집어 올라가는 격탕의 자태는 임기응변으로 변화를 나타내며 신출귀몰하니 일정한 법도로는 말할 수 없다. 초서에서 그는 재능과

증정공도초서시권贈鄭公度草書詩卷　　　　　두보시권杜甫詩卷

성정을 무르익게 펴내었다. 왕탁은 만년에 초서를 좋아하여 많은 작품을 남겼는데, 〈증정공도초서시권〉·〈두보시권〉 등이 대표작이라 하겠다.

왕탁은 서예에 깊이 심취하였다. 명나라 말기 외우내환이 날로 극심한 상황에서도 그는 글씨 쓰는 것을 잊지 않았으니, 서예는 그의 일생에서 가장 효과적으로 정신을 기탁했던 방식이었다. 대장의 일원으로 명을 받들어 출정할 때에도 그는 또한 밖에서 부탁받은 글씨 쓰는 것을 잊지 않았다. 조정의 군사·정치 요직 신하가 되어서도 이와 같은 필묵의 집착은 어찌 망국이 아닌 도리가 있겠는가? 그러나 개인으로 보면, 이러한 집착은 서예에서 탁월한 성취를 얻은 정신적 보증이었다.

왕탁은 개성의 창조 정신이 풍부하였던 낭만주의 서예 대가였다. 그의 서예는 전통에 깊게 들어갔지만, 개성으로 재창조하여 이치를 얻었을 뿐 법도를 답습하지 않았다. 그는 항상 왕희지 집안임을 자부하고 살았다. 그러므로 그는 '이왕' 계통에서 새로운 뜻을 추구하였고, 또한 미불 및 기타 서예가 우세남·저수량·유공권의 성분을 계승하기도 하였다. 그러나 그는 이러한 것들을 융해하고 관통하여 자신의 형체·필세·필법을 건립하였으며, 호방하고 웅혼하며 교묘한 변화는 정하여 논할 수 없는 독특한 풍격을 창조하였다.

6. 진홍수

진홍수陳洪綬, 1598~1652는 자가 장후章侯이고 어렸을 때 이름은 연자蓮子·서안胥岸이었으나 만년에 노연老蓮으로 바꾸었다. 명나라가 망한 뒤 승려가 되어 소흥의 운문사에 있으면서

호를 회지悔遲·노지老遲·불지弗遲·회승悔僧·운문승雲門僧·구품연대주자九品蓮臺主者·
소정명小淨名이라 하였고, 절강성 제기諸曁 사람이다. 숭정 15년(1642) 국자감에 들어가 사인이
되어 역대 제왕 도상을 임모하였다. 남명시기 노왕이 한림대조에 임명하였고, 융무제도 감찰
어사로 불렀으나 모두 나가지 않았다. 청나라 병사가 절강성 동쪽으로 내려올 때 소흥의 운
문사에 이르러 승려가 되었다. 만년에는 그림을 팔아 생활하였다. 그는 시·서예·회화에
뛰어났고, 특히 인물화는 후세에 많은 영향을 주었다.

　진홍수는 예술적 재능이 특출하여 인물화·산수화·화조화에 모두 독특한 면모를 갖추었
다. 인물화는 대부분 자수의 화상과 삽도에서 표현되었는데,〈수호엽자〉·〈박고엽자〉·〈구
가〉·〈서상기〉등은 모두 명공이 새긴 명·청나라 사이의 복제판화 정품이었다. 그는 양명학
과 이지·공안파들이 모방을 반대하고 성령의 서사를 주장한 것을 회화의 영역에서 적극적
으로 제창하고 실천하였다. 그러므로 그는 자수의 화상과 소설·희극의 삽도에 열중하였으
니, 이는 이러한 문학의 새로운 풍조와 상부상조하는 것이었다. 그는 인물화에서의 표현 수
법도 독특한 창조가 풍부하였다. 전통 인물
화의 선묘와 민간 목판화의 과장과 장식적
취미를 결합하고, 여기에 자신이 추구하는
기이한 창조를 추가하여 독특한 '노연화법'
을 형성하였다.

　진홍수 서예와 회화의 격조·정취는 매우
협조적이다. 점과 필획은 파리하고 굳세며,
결구는 종횡으로 모이고 흩어지면서 일상적
법도를 타파하였다. 서예는 기운 필세를 취
하지 않았고, 긴 형체에 중심은 위에 치중하
였으며, 편방 조합은 항상 위를 거꾸로 하여
새로운 자형을 조성하였다. 이러한 결구는
필세를 일관하면서 기이하고 특별함을 나타
내는 데에 매우 적합하였다. 이는 회화에서
인물·경물 조형의 강한 과장과 동태적인
기이함과 같은 미의 원리이다. 즉 기이하고
추하며 비루한 것은 예술에서 독특한 미를
갖춘 것으로 낭만주의 격조에서 하나의 유

진홍수, 신제색인주시책新霽索人酒詩冊

형이다. 서예에서 회화의 조형적 의미를 포함하고, 회화에서도 서예에서 기운을 관통하는 원리와 필획 조합을 충분히 운용하였다. 이러한 특유의 격조와 형식미는 비교적 일찍 화가들에게서 느낌을 받고 법도를 취해 자신의 새로운 풍격으로 발전시켰다. 그러나 많은 서예가가 아직 그 묘함을 인식하지 못하고 있었다. 이러한 풍격은 이후 명나라 유민 서화가 팔대산인 서예 정취의 형성에 많은 작용을 하였다.

만약 진홍수 서예에서 전통적 요소를 찾는다면, 결구는 구양순과 육유의 척독 서예 형태가 비교적 많고, 파리하고 굳세며 긴 필획은 또한 조길의 영향이 있다. 그의 서예는 여유작작하고 스스로 얻은 운치를 나타내니, 그윽하고 조용한 숲에서 한가롭게 산보하며 시를 읊는 것과 같다. 이는 그의 서예 정취에서 느낄 수 있는 심미감이라 하겠다.

7. 진근 · 손신행

이상 열거한 몇 명의 낭만주의 서예가 이외에 명나라 후기 서예로 이름을 떨치지 않았던 인물에게서도 고수들이 많다. 그들 서예는 똑같이 강한 개성 풍격을 갖추었고, 정취 · 경지 창조에서 자신의 서예미적 형상을 나타내었다. 그러나 지역 · 지위 혹은 기타 방면의 탁월한 성취로 인해 서예 명성이 가려져서 당시 큰 영향을 주지 못하였다. 이러한 서예가 중에 진근 · 손신행을 범례로 삼을 수 있다.

진근, 자서시책自書詩冊

진근陳芹, 생졸미상은 자가 자야子野이고 호는 횡애橫厓이며 상원上元(지금의 南京) 사람이다. 선조는 안남국(지금의 월남) 왕의 후손이나 당시 난을 피해 영락 연간(1403~1424) 중국으로 와서 남경에서 살았다. 가정 연간(1522~1566) 거인이 되어 지봉신현이 된 뒤 병으로 사직하고 돌아갔다. 일찍이 성시태 등과 청계사靑溪社를 결성하였다. 그림을 잘 그려 산수화·화훼화에 뛰어났다. 서예는 장초서로 이름이 있었다.

진근 장초서로 세상에 전하는 〈자서시책〉을 보면, 옛날 장초서 및 송·원나라 장초서와 판이한 면모를 나타내었다. 이 작품은 만력 원년(1573)에 쓴 것으로 가정 연간에 거인이 되었을 때이니, 이것으로 그의 주요 활동은 가정에서 만력 연간이었음을 알 수 있다. 이 작품을 보면, 극소수 행서 이외에 거의 전부가 장초서 자형을 띠고 있으나 필획의 연관과 호응 방식은 금초서의 유창한 느낌을 나타내었다. 특히 중요한 것은 장초서 자형에서 파책 필획은 모두 가장 전형적인 장초서 형태를 잃었다는 점이다. 때로는 완전한 금초서 형태를 띠거나 비록 장초서 필세를 갖추었으나 행필은 오히려 파책 형태를 죽이지 않고 함유하면서 드러내지 않아 새로운 정취를 나타내었다. 진근 장초서의 이러한 표현 형식 특징은 송·원나라 장초서가 대부분 파책을 강조한 장초서 형태를 타파한 것이다. 그의 장초서는 천진난만하고 유창하며 완곡하나 오히려 또한 강경하고 혼후하며 자유분방한 형체·필세는 명나라 장초서 풍격을 대표하고, 장초서 예술을 변화시켜 새로운 고도로 상승시킨 것이다.

손신행孫愼行, 1565~1636은 자가 문사聞斯·기오淇澳이고 강소성 무진武進 사람이다. 그는 명나라의 유명한 산문가 당순지의 외손이다. 만력 23년(1595)에 진사가 되어 편수를 맡았다가 예부상서에 올랐다. 큰 글씨 행서와 초서의 묵적·비각은 웅혼하고 기세가 크

손신행, 불가어佛家語

며 독특한 자형은 탄복할 만하지만, 서예사에서 크게 빛나지 않음이 유감스럽다.

손신행은 큰 글씨 작품을 잘 썼다. 5척의 8곡 병풍 〈불가어〉는 매우 장관을 이루어 낭만주의 대가 축윤명·서위·장서도·황도주 등의 거대한 작품과 아름다움을 겨룰 만하다. 그의 행서는 〈성교서〉를 기초로 삼았고, 황정견이 자유분방하게 펼치는 풍격을 기조로 삼았으며, 또한 양유정의 위는 성글고 아래는 긴밀한 결구를 섞었다. 예를 들면, '法·者·時' 등의 글씨가 매우 전형적이다. 형체·필세에서 황정견의 가로로 펼치는 필세가 있으나 필획 형태에서는 오히려 황정견의 파란곡절한 용필이 없다. 퇴필로 제안의 용필은 뜻을 따라 마음에 두지 않고 종횡으로 빗질 하듯이 썼는데, 먹의 농담도 이와 같았다. 이 작품을 대하면 참된 기운이 가득하고 활달한 개성의 특색에 감동하여 잊기가 어렵다. 그의 글씨로 또한 거대한 돌에 새긴 것이 있다. 글씨는 행초서로 완전히 망아의 경지에 들어갔다. 그러므로 그를 낭만주의 대가에 나열하여도 전혀 손색이 없을 것이다.

이외에 이대문이 있는데, 그의 글씨는 방종하고 호탕하며 유창하다. 그의 작품 〈칠언절구〉는 자못 개성이 있고, 필력은 웅장하고 혼후하며, 결구·장법은 매우 대담하고 개성이 강하여 대가의 풍모를 잃지 않았다. 그의 작품 〈양류외요풍잔월〉과 같은 것은 미친 듯한 정취를 볼 수 있다.

이대문 작품 비교

양류외요풍잔월楊柳外曜風殘月　　칠언절구七言絶句

제4절 고전주의

　명나라 전기에 탁월한 대가는 없는데, 중기 이후 시대 특징을 갖춘 서예 형식이 점차 형성되면서 낭만주의가 주류를 이루었고, 고전주의와 절충형의 서예 풍격이 병존하는 국면을 나타내었다. 고전주의에서 서예 대가는 중기 문징명과 후기 동기창을 꼽을 수 있다. 그들 고전주의는 모두 원나라 조맹부와는 다른 어느 정도 새로운 특징을 나타내었는데, 문징명은 소극적이었고, 동기창은 적극적이었다.

1. 문징명

　문징명文徵明, 1470~1557은 처음 이름이 벽璧(일작 璧)이고 자는 징명徵明이나 이후 자로 행세했기 때문에 자를 징중徵仲으로 고쳤다. 호는 형산衡山·형산거사衡山居士이고 장주長洲(지금의 강소성 吳縣) 사람이다. 가정 2년(1523) 54세 나이에 세공생으로 추천되어 이부에 시험을 보아 한림원대조에 임명되었으나 3년 뒤 사직하고 고향으로 돌아왔기 때문에 문대조文待詔라 불렸다. 젊었을 때 고시를 보았는데, 글씨를 못 써서 향시에 불합격하였던 까닭에 분발하여 노력하였다. 시·문장·서예·회화에 모두 당시 이름이 있었다. 그는 축윤명·당인·서정경과 항상 절차탁마하여 '오중사재자吳中四才子'라 불렸다. 그는 산수화에 뛰어났는데, 송·원나라를 법도로 삼았다. 화훼화·난초·인물화에도 뛰어나 그의 학생들과 '오문파'를 이루었고, 심주·당인·구영과 함께 '명사가'라 불렸다. 명나라 왕세정은 『예원치언』에서 그의 서예 연원을 다음과 같이 설명하였다.

> 문징명은 소해서로 국내에 이름이 있었고, 득의양양한 것은 예서일 뿐이다. 유독 전서는 가볍게 다른 사람 아래에 있지 않았으나 또한 스스로 능품에 들어갔다. 그가 쓴 〈천자문〉 4체에서 해서 필법이 뛰어나 정미하고 공교하며 〈황정경〉·〈유교경〉 필의가 있었다. 행서는 굳세고 윤택하며 〈옥판십삼행〉·〈성교서〉라 일컬을 만하다. 예서 또한 묘함은 〈수선표〉 삼매를 얻었다. 전서는 근근이 이양빙 문풍이나 모두 작은 법도가 있어 보배롭다. …… 소해서는 '이왕'을 스승으로 삼아 정미하고 공교함이 심하나 오직 뾰족함이 적을 뿐이고, 또한 구양순을 쓴 것이 있다. 소년시절 초서는 회소를 스승으로 삼았고, 행서는 소식·황정견·미불 및 〈성교서〉를 모방하였는데, 만년에는 〈성교서〉에서 덜거나 더함을 취하고, 굳세거나 노숙함을 더하여 마침내 스스로 일가를 이루었다. 오직 절대로 초서를 쓰지 않았을 뿐이다.[1]

명나라 도종의도 『서사회요』에서 다음과 같이 말하였다.

> 문징명 소해서·행서·초서는 깊게 지영 필법을 얻었고, 큰 글씨는 황정견을 본받아 더욱 아름답다.[2]

이를 보면, 문징명이 광범위하게 법도를 취하였음을 알 수 있다. 종요·왕희지·왕헌지·지영·구양순·이양빙·회소·소식·황정견·미불 등을 그의 작품에서 볼 수 있고, 또한 조맹부를 법도로 삼은 것도 있으니, 참으로 근면하게 많은 스승을 배웠다. 명나라 서예에서 진·당나라 법도를 연찬한 서예가 중에서 동기창·문징명을 가장 깊다고 일컫는다. 그러나 동기창은 법도를 중시함과 동시에 정취를 연구하였고, 문징명은 법도를 중시함은 남음이 있으나 정취는 결핍되었다. 문징명은 또한 법도 파악에 대해 구속됨에 빠져 자유로운 경지에 들어갈 수 없었다. 이에 대해 청나라 장조는 다음과 같이 말하였다.

> 글씨는 뜻을 두면 막히고, 뜻을 내치면 매끄럽다. 정신과 이치가 초탈하고 묘하며 혼연히 자연스럽게 이루어진다는 것은 낙필할 때 진실로 안팎 및 중간에 이르지 않았음을 일컫는다. 문징명 글씨가 동기창에게 중시되지 않았던 것은 바로 뜻을 둔 곳이 막히고, 내친 곳이 매끄럽기 때문이다.[3]

문징명 작품에서 이러한 결점을 쉽게 볼 수 있다. 서예가 예술이 되기 위해서는 먼저 경지가 있어야 하고, 법도는 경지를 만드는 데에 사용하는 도구이니 이러한 병폐가 있을 수 없다. 법도를 중시하고 정취를 경시하는 것은 예술 본래 취지를 잃는 것일 뿐만 아니라 법도에서도 높고 자유로운 경지에 도달하기가 어렵다. 법도의 자유는 경지 창조의 주지에 따라 변화하고, '법法'은 귀착하는 바가 있어야 비로소 적합한 '도度'를 갖출 수 있다. 문징명은 이에 대한 인식이 몽롱하므로 그의 글씨는 설령 어떤 정취의 주관적 추구를 표현하더라도 결국 옛사람 법도 의식을 추구하고 모방하는 것을 주로 삼았기 때문에 옛사람 정취가 먼저 들어가는 것을 주로

1) 王世貞, 『藝苑卮言』: "待詔以小楷名海內, 其所沾沾者隸耳. 獨篆筆不輕爲人下, 然亦自入能品. 所書千文四體, 楷法絶精工, 有黃庭遺教筆意, 行體蒼潤, 可稱玉版聖教, 隸亦妙得受禪三昧, 篆書斤斤陽冰門風, 而皆有小法, 可寶也. …… 小楷師二王, 精工之甚, 惟少尖耳, 亦有作率更者. 少年草師懷素, 行筆仿蘇黃米及聖教, 晚歲取聖教損益之, 加以蒼老, 遂自成家, 唯絶不作草耳."

2) 陶宗儀, 『書史會要』: "待詔小楷行草, 深得智永筆法, 大書仿涪翁尤佳."

3) 張照, 『天甁齋題跋』: "書着意則滯, 放意則滑. 其神理超妙渾然天成者, 落筆之際, 誠所謂不及內外及中間也. 待詔書不爲董香光所重者, 正以着處滯而放處滑."

하는 제약을 받아 자아 발휘가 결핍되었다. 그의 소해서 〈후적벽부〉는 비록 왕희지를 근원으로 삼았으나 평정하고 정제되었으며, 필획마다 근엄함은 조맹부 격식에 들어갔다. 이외에 〈소식적벽부첩발〉 7행 소해서는 비교적 높은 정취를 나타내었고, 종요·왕희지 사이에서 변화하였으며, 졸함과 공교함을 서로 섞었다. 또한 소식이 쓴 앞 3행을 보충하였기 때문에 소식의 정취에 대해 대략 깨달음이 있어 활발한 느낌이 든다. 그러므로 전체적 형체·필세는 가볍고 성글면서 펼쳤으며, 기운은 공허하고 신령스럽다. 이는 그의 나이 89세에 쓴 것으로 이처럼 왕성한 정력으로 소해서를 쓸 수 있었던 사람은 서예사에서 아주 드물다.

이외에 〈칠언율시사수권〉은 광초서로 그의 나이 51세에 쓴 작품이다. 회소를 모방했으나 근골이 결핍되어 참으로 장조가 말한 뜻을 내치면 매끄럽다는 것과 같다. 뜨고 매끄러우며 섬약함은 그가 지난날 엄격하게 고법을 고수하여 붓을 내칠 수 없음을 드러내었고, 그 가운데에 심리적 장애와 기질의 약점도 나타나 있다.

문징명 행서는 대부분 전절의 운필이 활발하지 못하고, 점과 필획의 절봉에서도 또한 생경한 병폐가 나타나며, 전체적 필세는 한 기운으로 관통하고 유창할 수 없었다. 이는 뜻을 두고 고법을 모방한 심리상태에서 조성된 것이다. 이는 〈과정부어십절권〉·〈유천지시권〉·〈자서기행시권〉 등의 작품에서 분명히 나타나고 있다. 그러나 〈자서설시권〉은 근골과 기운을 겸비한 얻기 어려운 가작이다. 형체·필세·필법은 '이왕'을 넘나들며, 강하고 부드러움을 섞었으며, 가볍고 성글면서 유창하나 유감스러운 점은 선명한 개성 풍격이 적다는 것이다.

문징명 작품에서 비교적 중요한 것은

문징명, 칠언율시사수권七言律詩四首卷

문징명, 행초서 자서시권自書詩卷

행초서로 쓴 두 권의 〈자서시권〉이다. 하나는 678cm이고, 다른 하나는 590cm이다. 전자의 형체·필세는 대부분 초서 필의이고, 결자는 평정함을 타파하며, 기이하고 졸한 자태를 추구하는 경향을 나타내었다. 용필 또한 비교적 방종하고 점과 필획의 작은 마디에 구속받지 않아 그의 작품에서 감히 가작이라 할 수 있다. 그러나 전체적으로 보면, 아무래도 법도에 구속받은 느낌을 지울 수 없다. 후자는 황정견 형체·필세로 조맹부의 평정한 결구를 섞은 것으로 점과 필획은 살지고 두터우며, 낙필은 거칠다. 비록 분명한 자아의 발휘가 있으나 함유한 정취는 여전히 부족하고, 또한 형체는 대부분 조맹부와 가까워 속된 자태를 면하지 못하였다.

문징명의 후인 문진형은 축윤명이 쓴 〈전후적벽부권〉 발문에서 다음과 같이 말하였다.

> 문징명은 법도 안에서 온전히 생동함을 드러내었고, 축윤명은 생동한 가운데에서 법도를 잃지 않았다. 떨어지면 두 아름다움이고, 합하면 더욱 기이함을 다툰다.[4]

이는 무의식중에 두 사람의 본질적 차이를 말한 것이다. 문징명 글씨는 고법을 지키는 것이 으뜸이다. 이른바 문징명이 온전히 생동함을 드러낸다는 것은 실제로 옛것을 모방하여

4) 文震亨, 祝允明〈前後赤壁賦卷〉跋文: "先公於準繩之中全露生動, 京兆於生動之中不失準繩. 離則雙美, 合尤競奇者也."

숙련됨에 이르러 공교함을 나타날 때 상황이다. 그러나 축윤명은 기세·정취·경지를 으뜸으로 삼기 때문에 이른바 법도를 잃지 않는다는 것은 실제로 고법 이치에 합하면서도 결코 일정한 어느 서예가 혹은 유파의 법도에 합하지 않는다는 것이다. 이는 바로 사의파와 고전파의 근본적 구별이기도 하다. 문진형이 온전히 생동함을 드러내었다고 말한 것은 실제보다 과한 말이고, 또한 떨어지면 두 아름다움이며, 합하면 더욱 기이함을 다툰다는 것은 문징명에 대한 지나친 찬사이다. 고법을 엄격하게 준수한다는 면에서 말하면, 축윤명이 문징명보다 못하다. 그러나 만약 예술적 정취와 개성 서예미의 창조에 대해 말하면, 문징명이 어찌 축윤명과 기이함을 다툴 수 있겠는가! 그러므로 문징명은 대체로 소극적인 고전주의라 할 수 있다.

2. 동기창

동기창董其昌, 1555~1636은 자가 현재玄宰이고 호는 사백思白·향광거사香光居士이며 화정華亭, 상해시 松江 사람이다. 만력 17년(1589) 진사가 되어 일찍이 호광학정을 감독했고, 벼슬은 산동부사에서 남경예부상서에 이르렀다. 당시 당쟁의 화가 심해지자 그는 멀리 생각하여 사직을 하고 고향으로 돌아왔다. 숭정 4년(1631) 다시 첨사부사를 맡아 3년 있다가 여러 번 상소를 올려 그만둘 것을 고하니, 조서로 태자태보를 더하고 퇴직하였다. 이후 2년 뒤 죽자 태자태부로 추증되었고, 복왕 때 시호가 문민文敏이다.

동기창은 명나라 후기 낭만주의 문예사조가 흥성한 역사 조건에서 태어난 고전주의 서예 대가이므로 그의 서예는 복잡한 심미를 함유하고 있다. 그의 서예는 법도로 말하면, 동시대의 선배이며 고전주의의 대가 문징명의 길을 계승하여 진·당나라 법도를 평생 추구의 목표로 삼았다. 그는 원나라 고전주의의 대가 조맹부를 경쟁 대상으로 삼아 진·당나라 법도 파악에서 견주었는데, 이 방면에 그는 많은 논술을 남겼다. 이와 동시에 그의 미학 사상은 당시 개성해방과 성령을 펴는 문예사조 영향을 받아 고법을 연찬하는 실천과 심미 활동에서 정취와 경지에 대한 추구와 연구도 주의하였다. 이 점은 문징명·조맹부와 비교할 수 없다.

강소서는 『무성시사』에서 다음과 같이 말하였다.

> 만력 무자년(1588)·기축년(1589) 연달아 오경시험에 일등으로 선택되어 마침내 독중비서가 되어 날마다 주망 도망령, 백수 원중도와 함께 선정의 경지에 들어선 기쁨을 유희하고 일체 공명을 비는 문자들은 고니가 흙 벌레를 비웃는 것일 뿐이었다. 당시 귀인 곁눈질을 하여 나가

봉토를 가지고 있는 왕의 영지를 도와 초나라에서 보며 배운 뒤 돌아와 관리 노릇을 하지 전 복장을 하였다. 높게 18년간 누웠으나 명성은 날로 중함을 더하였다.[5]

이를 보면, 동기창은 비록 과거고시에서 연속하여 두각을 나타내었으나 버슬길에는 마음을 두지 않았으니, 이는 그의 교유와 행동을 보면 알 수 있다. 당시 원씨 삼형제는 문단에서 공안파 대표적 인물이었고, 도망령도 그의 친구였다. 동기창과 이들은 모두 '전후칠자'들의 복고에 관한 주장을 반대하고 직접 흉금을 펴내는 성령설을 제창하였다. 이러한 사상은 선종 사상·양명학과 이지의 '동심설'을 반영한 것이기도 하다. 따라서 그는 자신의 서재를 화선실畵禪室이라 하고 심미관의 적극적인 일면을 나타내었다. 그는 「이미당집서」에서 다음과 같이 말하였다.

글을 짓는 사람 중에 남들 모르게 여러 묘함 가운데 홀로 만물의 겉을 세우는 이가 있으니, '담'이 이것이다. 세상의 작가는 그의 재주와 성정의 변함을 다하여 할 수 없는 바가 없을 수 있다. 그러나 대아와 평담은 신명에 관한 것이다. 공명심이 적고 세상맛에 얕은 자가 아니면 끝내 여기에서 가까울 수 없으니, 말로는 얼마나 쉬운가? 「전후출사표」는 『상서·이훈』의 표리이고, 「귀거래사」는 『시경·국풍』의 우익이다. 이는 모두 문이 없고 지름길이 없으며, 바탕은 자연에 맡기니, 이를 '담'이라 일컫는다. 이에 제갈량의 밝은 뜻과 도연명의 참됨을 기르는 것은 어떤 사물이며, 어찌 맑게 익힌 힘이겠는가?[6]

이 말은 자연과 진심을 나타내려면 반드시 잡념이 없어야 한다는 것이다. '담'의 경지는 공명심이 적고 세상맛에 얕은 자가 아니면 끝내 여기에서 가까울 수 없다고 하면서 동기창은 제갈량·도연명을 예로 들었다. 원굉도 또한 다음과 같은 말을 하였다.

소식은 도연명 시를 매우 좋아하였는데, 담박하면서도 적합함을 귀히 여겼다. 사물을 온양하여 단 것을 얻고, 구워서 쓴 것을 얻는데, 오직 담박한 것은 만들 수 없다. 만들 수 없는 것이 문장의 참된 성령이다.[7]

5) 姜紹書, 『無聲詩史』: "萬曆戊子己丑, 聯捷經魁, 遂讀中秘書, 日與陶周望望齡, 袁伯修中道遊戲禪悅, 祝一切 功名文字, 黃鵠之笑壤蟲而已. 時貴側目, 出補外藩, 視學楚中, 旋反初服. 高臥十八年, 而名日益重."

6) 董其昌, 『容臺集·詒美堂集序』: "撰述之家, 有潛行衆妙之中, 獨立萬物之表者, 澹是也. 世之作者, 極其才情 之變, 可以無所不能. 而大雅平澹, 關乎神明. 非血心薄而世味淺者, 終莫能近焉, 談何容易. 出師二表, 表裏伊 訓. 歸去來辭, 羽翼國風. 此皆無門無逕, 質任自然, 是之謂澹. 乃武侯之明志, 靖節之養眞者何物, 豈澄練之力 乎."

7) 袁宏道, 『袁中郎全集·叙呙氏家繩集』卷三: "蘇子瞻酷嗜陶令詩, 貴其澹而適也. 凡物釀之得甘, 炙之得苦, 惟

동기창은 공명심이 적고 성격도 온화하며 조용한 것을 좋아하여 벼슬살이에서는 뛰어나지 못했지만 예술에서는 '담'의 정취를 숭상하였다. 이는 바로 그의 개성·기질이 예술에서 표현된 것이다. 그의 성격과 관념으로 말미암아 벼슬길에서 벼락출세할 좋은 기회를 그르쳤다. 이에 대해 『명사』에 "황제 장자가 전각에 나가 책을 읽을 때 동기창은 강관에 충원되어 상황을 근거하여 개도하고 보좌하자 황제 장자는 매번 그를 주시하였다. 권자 마음에 합당하지 않았기 때문에 호광부사로 나갔다가 상서를 올려 병을 아뢰어 귀가하였다."8)고 기록하였다. 황제 장자의 강관이 된 것은 높은 관직과 두터운 봉록의 좋은 기회였으나 그는 세상 이치에 통하지 않고 오히려 상황을 근거하여 정성을 다해 충고하며 개도하자 불만을 나타내었다. 또한 남경예부상서를 제수할 때 "당시 정권은 환관에 있었고, 붕당의 화는 격렬했다. 동기창은 깊이 일의 실마리에서 멀리 떨어지기 위해 다음 해 고향에 돌아갈 것을 청해 고했다."9)고 기록하였다. 또한 "숭정 4년(1631) 원래 관직에 기용되어 첨자부사 업무를 맡았다. 삼년을 있으면서 여러 차례 그만둘 것을 주청하여 조서로 태자태보를 더하고 사직하였다."10)고 기록하였다. 그는 권력다툼에 들어갈 생각이 없어 곧 관직을 그만두었다. 이후 다시 기용되었으나 삼년동안 한두 번 사직을 주청하였으나 비준하지 않다가 황제는 그의 관직을 올린 이후 다음 해 죽었다. 『명사』에 "성정이 온화하고 편안하며, 선종의 이치에 통하였는데, 한적함을 내뿜고 받아들이며 종일 세속의 말이 없었다."11)고 하였다. 그는 이와 같이 맑고 한가로우며 편안한 생활을 하였으므로 설령 그의 재능이 출중하였더라도 벼슬살이에서는 특별히 건립한 바가 없고 단지 우아한 명사로 시·문장·서예·회화에서 주목을 받았을 뿐이다. 그의 회화 경지는 공허하고 심원하였으며, 이론에서는 '산수화남북종'설을 제창하여 후세에 많은 영향을 주었다.

　　동기창이 옛사람을 좇고 임모한 것은 법도뿐만 아니라 경지에서도 그러하였다. 이는 문징명보다 한 수 높았고, 조맹부는 이를 수 없었다. 그러나 조맹부가 평생 힘써 고법을 연찬하여 정미하고 숙련된 것은 또한 동기창이 이를 수 없었다. 그러므로 동기창은 자신 글씨를 조맹부와 비교하여 많이 폄하하는 말을 하였으나 만년에 이르러서는 부득불 탄복하지 않을 수 없었다.

　　澹也不可造. 不可造, 是文之眞性靈也."
8) 『明史』卷二百八十八 : "皇長子出閣, 充講官, 因事啓沃, 皇長子每目屬之. 坐失執政意, 出爲湖廣副使, 移疾歸."
9) 上同書 : "時政在奄堅, 黨禍酷烈. 其昌深自引遠, 逾年請告歸."
10) 上同書 : "崇禎四年, 起故官, 掌詹事府事. 居三年, 屢疏乞休, 詔加太子太保致仕."
11) 上同書 : "性和易, 通禪理, 蕭閑吐納, 終日無俗語."

나의 나이 18세에 진나라 사람의 글씨를 배워 그 형태와 법도를 얻으니 눈에는 조맹부가 없다고 여겼다. 지금 늙었다. 비로소 조맹부 서예의 묘함을 알았다.[12)

이는 조맹부가 진나라 사람의 법도를 좇고 임모한 것에 대해 탄복하면서 한 말이다. 동기창은 조맹부보다 근엄하고 근면하지 못하였기 때문에 다음과 같이 말하였다.

조맹부 글씨는 익숙함으로 인하여 속된 자태를 얻었고, 나의 글씨는 생동함으로 인하여 빼어난 기색을 얻었다. 조맹부 글씨는 뜻을 만들지 않음이 없고, 나의 글씨는 종종 뜻을 따랐다. 마땅히 내가 뜻을 지으면 조맹부 또한 한 수 아래일 것이나 다만 뜻을 만듦이 적을 따름이다.[13)

그러므로 동기창은 고향 사람 육엄산의 글씨를 탄복하였다.

나의 고향 사람 육엄산 선생은 글씨를 쓰는데 비록 가볍게 응수한 것이라도 모두 구차하지 않았다. 늘 "이를 따라 곧 글씨를 쓸 때 모름지기 공경함을 운영하여야 한다."라고 하였다. 내가 매번 이 말을 마음에 새겼으나 글씨를 쓸 때 가려내지 않을 수 없었다. 혹 한가한 창에서 유희할 때 모두 정신이 깃든 곳이 있지만, 오직 응수하여 답을 쓸 때 모두 경솔하고 쉬우며 구차하게 완성하니, 이는 가장 큰 병폐이다. 지금 이후 붓과 먹을 만나면 문득 마땅히 조심성 있고 엄숙한 생각을 일으켜야 하겠다. 옛사람은 하나의 필획도 천년 이후 사람이 지적함을 두려워하지 않은 이가 없었기 때문에 이름을 이룰 수 있었다.[14)

설령 동기창이 아무리 결심을 하더라도 조맹부처럼 뜻을 쓰고 정미하며 공교함에 도달할 수 없었다. 그가 "마땅히 내가 뜻을 지으면 조맹부 또한 한 수 아래일 것이나 다만 뜻을 만듦이 적을 따름이다."라고 한 것은 또한 어찌할 수 없는 일이다. 사실 동기창이 뜻을 따른다는 것은 조맹부의 극단적인 뜻을 쓴다는 것과 상대적인 말이다. 동기창의 많은 작품을 보면, 글씨를 쓸 때 법도를 모방하는 심리상태는 단지 본받을 뿐으로 조맹부처럼 근엄하고 정미하지 못함을 알 수 있다. 왜냐하면, 조맹부는 재능이 뛰어나고, 또한 새로운 사조의 영향을 받았기 때문이다. 그는 높은 것을 목표로 삼았고, 젊었을 때 과거제에서 두각을

12) 董其昌, 『容臺別集 · 書品』: "余年十八學晉人書, 得其形模, 便目無吳興, 今老矣, 始知吳興書法之妙."

13) 董其昌, 『容臺別集 · 評書法』卷二: "趙書因熟得俗態, 吾書因生得秀色. 趙書無不作意, 吾書往往率意, 當吾作意, 趙書亦輸一籌, 第作意者少耳."

14) 董其昌, 『畫禪室隨筆 · 評書法』: "吾鄉陸儼山先生作書, 雖率爾應酬, 皆不苟且. 常曰, 即此便是寫字時, 須用敬也. 吾每服膺斯言, 而作書不能不揀擇. 或閑窓游戲, 都有着精神處. 惟應酬作答, 皆率易苟完, 此寔是病. 今後遇筆硏, 便當起矜莊想. 古人無一筆不怕千載後人指摘, 故能成名."

동기창, 임서호서臨徐浩書

나타내며 한때 주목받았으나 벼슬보다는 선종을 좋아하였으므로 서화에 심취하여 '담'의 경지를 추구하였다. 이와 같으므로 설령 서화 감상에 정통하고 옛것을 좋아하며 임모하였지만 끝내 조맹부처럼 전심하는 경지에 도달할 수 없었다. 그의 글씨에서 고법의 제약을 받은 것은 조맹부의 근엄함에 이르지 못하나 진나라 글씨의 운치를 얻은 것은 오히려 조맹부보다 훨씬 낫다.

동기창의 '담'은 청아한 정취로 '이왕' 서예미의 풍운과 기식의 특징을 근본으로 삼았다. 동기창은 '이왕'의 개성·기질과 비교적 접근하기 때문에 그는 '이왕' 법도를 추구함과 동시에 청아한 '담'을 서예미 경지로 삼았다. 이는 바로 그가 진나라 법도를 얻음과 동시에 운치를 얻을 수 있었던 원인이다.

> 진·송나라 사람 글씨는 단지 풍류가 뛰어났으나 법도가 없었던 것은 아니다. 그러나 묘한 곳은 법도에 있지 않다. 당나라 서예가에 이르러 비로소 법도를 지름길로 삼아 형태의 지극한 연미함을 다하였다.[15]

묘한 곳은 풍류에 있으니 이는 진나라 운치의 표현이고, 동기창이 추구한 '담'도 이러한 풍류였다. 그러나 그는 뜻을 두고 추구하여 이성적 색채가 많으니, 이는 진나라 운치가 자연스럽게 나온 것과는 서로 다르다. 그런데도 후세 진나라 사람 글씨를 추구하는 서예가에서

15) 董其昌, 『畫禪室隨筆·評書法』: "晉宋人書, 但以風流勝, 不爲無法, 而妙處不在法. 至唐人始專以法爲蹊徑, 而盡態極姸矣."

진나라 운치에 대해 깨달은 사람은 그와 필적할 만한 이가 드물다.

동기창은 진나라 사람 글씨에서 가장 많이 공부하여 법도·운치를 함께 얻었다. 비록 조맹부처럼 정미하고 익숙함이 지극하지 못하였지만, 진나라 사람 법도에 대한 이해는 매우 깊었고 운용도 활발하였다. 그러므로 그의 글씨는 조맹부보다 더욱 진나라 사람의 정신과 접근하고 있다고 하겠다.

동기창은 진나라 사람 법도·운치를 자신의 서예 형상으로 만들었던 까닭에 당나라 사람 글씨를 임서한 것도 그러하였다. 예를 들면, 〈임당사가서급행초서소시합장권〉은 서호·저수량·설직·구양순을 임서한 작품으로 결자에서 조금 다름이 있는 것을 제외하고 청아한 운치를 나타내었다. 그는 양응식 〈보허사첩〉을 찬양하여 "당나라 자태의 연미한 습기를 한번 씻어버렸다."16)라고 하였으며, "당나라 임위건 글씨는 안진경을 배우 소산하고 예스러우며 담박하여 우세남·저수량 무리의 연미한 습기가 없다. 오대 때 양응식이 특히 이에 가깝다."17)라고 하였다. 그는 양응식의 '담'에 탄복했으나 양응식의 '담'은 자신의 성정에 맡겨 창조한 것으로 동기창이 형식 표현의 법도에서 모방한 것과는 완전히 다르다. 그가 또한 안진경을 숭상하여 힘써 닮음을 추구한 대표작 〈송강부제고〉는 법도·면모는 얻었으나 안진경의 웅혼하고 소박하며 혼후한 기개를 얻을 수 없었다. 이 작품은 그의 나이 71세에 쓴 것으로 아직 모방을 게을리하지 않았으니 참으로 고법을 좋아했음을 알 수 있다.

동기창은 고법에 대한 깨달음이 깊었고 얻은 것도 많아 이에 대해 많은 논술을 하였다.

> 붓을 펴는 곳은 문득 붓을 들어 일으켜 스스로 쓰러지지 않도록 하여야 하니, 이는 천고에 전하지 않는 말이다.18)

> 글씨를 쓰는데 붓을 들어 일으켜 스스로 일어나고 스스로 맺을 수 있어야지 붓을 믿어서는 안 된다.19)

> 붓을 들어 일으킨즉 한 번 전환하고 한 번 단속하는 곳에 모두 주재함이 있다.20)

16) 董其昌, 『畫禪室隨筆·跋自書·臨楊少師帖跋後』: "一洗唐朝姿媚之習."

17) 董其昌, 『畫禪室隨筆·評書法·唐林緯乾書』: "唐林緯乾書學顔平原, 蕭散古淡, 無虞褚輩妍媚之習. 五代時少師特近之."

18) 董其昌, 『畫禪室隨筆·論用筆』: "發筆處, 便要提得筆起, 不使其自偃, 乃是千古不傳語."

19) 上同書: "作書須提得筆起, 自爲起自爲結, 不可信筆."

20) 上同書: "提得筆起則一轉一束處皆有主宰."

동기창 작품을 보면, 필치가 또렷하고 돈좌가 분명하며 조금도 주저함이 없음을 볼 수 있다. 그는 용필에서 제안·돈좌·출입·전절의 법도를 파악해야지 붓에 맡겨 형체를 이루거나 먹을 모아 형태를 이루는 것을 반대하였다. 그러므로 용필이 뛰어난 이의 글씨는 맑고 굳세며, 그렇지 않으면 진하고 탁하다고 하면서 다음과 같이 말하였다.

> 서예는 비록 장봉을 귀하게 여기나 애매모호한 것을 장봉으로 삼을 수 없으니, 모름지기 용필법이 있었다. 이는 마치 태아검으로 자르듯 한다는 뜻이다. 굳세고 예리함으로 필세를 취하며, 허하고 화평함으로 운치를 취한다. 안진경이 말한 바 인인니·추획사와 같은 것이 그러하다.[21]

동기창 중년 글씨는 필력이 약했으나 만년 걸작 〈행초서당시책〉·〈저수량모왕희지장풍첩발〉·〈임각첩책〉 등은 굳세고 예리함으로 필세를 취하며, 허하고 화평함으로 운을 취한 전형적인 작품들이다. 그는 스스로 유공권을 배워 예스럽고 담박함을 깨달았다고 하였으나 만년의 글씨를 보면 유공권의 영향은 분명하지 않은데 혹 파리하고 굳센 곳이 닮았을 뿐이다. 〈행초서당시책〉·〈저수량모왕희지장풍첩발〉의 필법·결자·정취는 〈성교서〉와 가까우나 전자는 방종한 초서에서 회소의 운치가 있다. 81세에 쓴 행서 〈임각첩책〉에서 큰 단락 제기도 〈성교서〉 필법·필의가 많으나 왕헌지 〈욱욱〉·〈파양〉·〈산정〉 등의 첩은 조금 구속되어 근엄하다. 그는 뜻을 임서하고 모방하며 뜻이 있거나 없는 사이에 있다고 하였으나 제약을 받아 마침내 제기의 기운을 관통하는 것만 못하였다. 그가 임서한 것은 범본보다 충실하여 제기와 비교하면, 글씨는 대체로 아직

동기창, 행초서당시책行草書唐詩冊

21) 董其昌, 『容臺別集·書品』: "書法雖貴藏鋒, 然不得以模糊爲藏鋒, 須有用筆, 如太阿剸截之意. 蓋以勁利取勢, 以虛和取韻. 顏魯公所謂如印印泥, 如錐畫沙是也."

'이왕' 울타리를 아직 벗어나지 못하였다. 앞에서 거론한 〈위신유제발〉도 농후한 『순화각첩』 기운이 있다.

　동기창 서예 풍격 특징은 주로 용필·용묵·포국 세 방면에서 나타난다. 용필은 제안·기지起止를 운행하여 점과 필획 형태에서 필획마다 맑고 또렷하며 깨끗하다. 비록 기본적 법도는 '이왕'을 벗어나지 않았지만, '제필'을 강조하여 점과 필획이 유창하면서 조금도 막히거나 구속되지 않은 것은 장점이다. 그러나 맑고 파리함에 치우치며, 용묵은 담박하고 윤택함을 더해 쉽게 경박한 느낌을 나타내는 것은 약점이다. 만년에 맑고 파리하면서 담박하며 윤택한 가운데 굳셈을 나타낸 것은 '인서구로'의 묘한 경지에 도달한 것이다. 포국은 대부분 양응식 〈구화첩〉에서 계발을 받아 '담'의 경지를 효과적으로 구성하였다. 양응식의 글씨는 자간·행간이 넓으나 동기창은 행간을 더욱 확대하여 광활하게 하였다.

　동기창의 '담'은 주로 필획의 맑고 파리함, 먹색의 활발하고 윤택함, 장법의 공허하고 광활함의 세 가지로 구성되었다. 이런 공허하고 평화로운 경지는 마치 그의 산수화에서 심원한 공간과 그윽하고 우아한 운치가 풍부한 것 같다. 그는 '이왕' 법도를 주요 표현 성분으로 삼아 자신의 서예미적 형상을 조성하였다. 아울러 그의 글씨에서 나타난 오묘한 특색은 평생 '담'을 추구한 결과이다. 이로부터 그는 당·송나라 이래 많은 고전주의 서예가에서 가장 탁월한 성취를 이룰 수 있었다. 그의 고전주의는 채양·조맹부·문징명 등과는 다른 적극적이고 진취적인 정신과 예술 경지의 깨달음이 있었다.

제5절 낭만주의 서예 풍격의 마지막 불꽃

　　명나라 낭만주의 서예 풍격은 중기에서 일어났고 말기에는 최고조에 도달하였다. 서위가 첫 번째로 정상에 오른 뒤 장서도가 있었고, 뒤를 이어 황도주 · 예원로 · 왕탁 · 부산 등이 있었다. 그들은 높고 예스러운 데에서 법도를 취하며, 옛것을 변화시켜 새로움을 나타내며, 개성을 수립하는 창조 정신을 제창하였다. 그들은 공통적 예술관 · 심미관에 기초하여 하나의 무리를 형성하며 각자 예술 실천으로 서단에 영향을 주면서 날로 강대한 위력을 나타내었다. 유감스러운 점은 사회의 혼란으로 인해 서예가들은 이러한 국면을 진일보 발전시키지 못하고 농민봉기로 명나라가 망하고 청나라가 들어선 것이다. 이러한 비극적 시대에서 예원로는 자살하였고, 황도주는 포로로 잡혀 죽임을 당하였으며, 진홍수는 절에 들어가 승려가 되었고, 왕탁은 청나라에 벼슬을 하여 두 왕조를 섬겼으며, 부산은 병으로 벼슬에 나아가지 않았다. 명나라 말기 날로 강성했던 낭만주의 서예 풍격은 이로 인해 좌절을 맛보게 되었다. 이들 대부분 일찍 죽고 오직 부산만 장수를 하여 청나라에서 중년 · 노년을 지냈을 뿐이다. 부산은 낭만주의가 쇠퇴하는 과도기에 살았던 인물이다. 부산과 동시대이거나 혹은 조금 뒤 정수 · 허우 · 주탑 · 석도 등이 낭만주의를 이었으나 이미 더 이상 강대한 영향력을 행사하지 못하였다. 그들은 단지 각자 서예 경지를 조성하여 200~300년 이후 금세기 서단에서 비로소 서예미와 역사적 가치를 인정받았을 뿐이다.

1. 부산

　　부산傅山, 1607~1684은 처음 이름이 정신鼎臣이었으나 뒤에 산山으로 바꾸었다. 자는 청주靑主 · 인중仁仲이고, 호는 공지타公之它 · 공타公他 · 석도인石道人· 색려嗇廬 · 수려隨厲 · 육지六持 · 단애옹丹崖翁 · 탁당노인濁堂老人 · 교산僑山 · 주의도인朱衣道人 · 오봉도인五峰道人 · 진산眞山 · 용지문도하사龍池聞道下士 · 대소하사大笑下士이며, 산서성 양곡陽曲 사람이다. 시 · 문장 · 서예 · 회화에 뛰어났고 의술에 정통했으나 청나라 이후 은거하여 벼슬에 나아가지 않았다.

　　부산은 일찍 이름을 얻었고, 명나라 말기 30세 때 이미 영향이 있었다. 서예는 해서 · 행서 · 초서를 위주로 하였고, 곁으로 전서 · 예서 · 전각을 섭렵하였다. 소해서도 뛰어났다. 종요 · 왕희지를 넘나들고 전서 필의를 섞었으며, 전서 편방의 해서화는 종요 · 왕희지보다 더욱 높고 예스러운 기운을 나타내었다. 이러한 점은 왕탁과 가까우니, 왕탁 소해서와 행서도 항상

이러한 표현을 하였다. 부산의 작은 행서는 소해서 기상과 같지 않고, 항상 일상적인 것과 다른 소탈한 운치가 있다. 일본『서완』에 수록된『부산서책』해서·행서에서 그의 공력과 정취를 엿볼 수 있다.

부산의 큰 작품 행초서는 특히 필세를 솜처럼 연결하고 에워싸며 자태의 부앙·의칙과 변화막측한 것은 왕탁과 가깝다. 그러나 왕탁은 방절로 써서 필획이 강건하나 부산은 때로는 방절을 갖추면서도 둥글게 전환하여 윤택하고, 필획은 공중에서 흩어지고 에워싸며 나는 듯하였다. 부산 행초서는 광초서 필세가 나타나기 때문에 논자들은 대부분 그의 행초서를 초서라 일컫는다. 그러나 실제로 이러한 현상은 명나라 낭만주의 서예가 서위·장서도·황도주·예원로 등의 글씨에서 이미 일반적인 형식으로 시대 풍토를 이룬 것이었다.

부산·왕탁 서예는 비교적 배울 만한 의의가 있다. 두 사람이 법도를 취한 것이나 필세·장법의 특징도 서로 가깝지만 용필의 차이는 매우 크다. 창작 태도에서 부산은 더욱 뜻을 따르고 성정에 맡기지만, 왕탁은 성정에 맡기면서도 상대적으로 이성적 파악이 많다. 그러므로 왕탁 글씨의 성공률이 비교적 높다. 일반적으로 뜻을 따라 쓴 글씨는 모두 볼만하나 부산

부산 서예작품 비교

소해서小楷書

죽우차연련竹雨茶烟聯

초서입축草書立軸

작품은 우열 차이가 심하다. 절묘한 작품은 왕탁이 따라올 수 없으나 열등한 작품은 병폐가 많아 부산이 쓴 것인가 의심할 정도이다. 이를 보면, 공력 단련은 왕탁이 더욱 심후함을 알 수 있다. 부산의 열등한 작품은 전체가 솜처럼 에워싸고 필획이 약하며 답답하여 마치 이치에 어두운 번거로움과 혼란한 느낌을 준다. 반대로 묘한 작품은 자연스러운 경지에 도달하여 에워싼 필획 구성은 활발하고 표일하며 허실 변화는 뜻밖의 정취가 많다. 이를 통해서 뜻을 두지 않고 유쾌하며 가볍게 창작한 심리상태를 볼 수 있다. 그는 재능과 기운으로 글씨를 썼기 때문에 졸함과 공교함을 따지지 않았던 전형적인 서예가였다.

2. 정수

정수程邃, 1607~1692는 자가 목천穆倩·후민朽民이고 호는 구구垢區·구도인垢道人·야전도자野全道者·강동포의江東布衣이며 안휘성 흡현歙縣 사람이다. 명나라 제생으로 박학다식하였고, 시·문장·서예·회화·전각에 뛰어났다. 만년에 양주에서 거주하였다. 그의 예술에서 후세 논하는 것은 대부분 전각에 치우치고 '휘파'라 일컫는 중요한 인물이어서 서예는 아직 많이 중시하지 않고 있다. 그러나 실제에 있어서 그의 서예에 대한 공헌은 전각에 버금가지 않는다. 예술은 새로운 창의가 있고 정취가 특별히 뛰어나야 비로소 역사에서 대가라 일컫는데, 정수는 이에 전혀 부끄럽지 않은 대가이다.

정수는 젊었을 때 황도주에게 서예를 배웠던 까닭에 만년의 독특한 면모에서도 오히려 그의 영향을 볼 수 있다. 이는 특히 형체에서 졸한 필의와 필세는 대부분 가로로 펼치면서 오른쪽을 올리는 자태에

정수, 초서작품

서 엿볼 수 있다. 그의 개성적 특색은 마른 먹으로 글씨를 써서 점과 필획은 대부분 마른 마찰의 운필에서 나타나면서 때로는 밝고 어두우며, 때로는 침착하거나 표일한 데에 있다. 마른 먹은 결코 동일한 색깔이 아니므로 농담이 나타나면서 필획의 함유한 의미를 더욱 더해 주었다. 이와 같은 먹색 변화와 용필에서 창조한 굳세고 혼후한 필획 구성은 무궁한 맛을 느끼게 하는데, 이는 그가 마른 먹으로 산수화를 제작한 정취와도 같다. 아마도 그의 서예 경지도 이렇게 연기와 안개가 자욱한 자연의 경색에서 깨달은 영감을 취해 창조한 것이 아닌가 생각한다.

3. 허우

허우許友는 일명 채寀·우미友眉이다. 자는 유개有介이고 호는 구향甌香이며 복건성 후관侯官 사람이다. 순치 5년(1648) 주량공과 함께 교정을 보았다. 이를 보면, 그의 나이는 주량공과 비슷하고 주요 활동은 순치·강희 연간(1644~1722)이었음을 알 수 있다. 그는 시를 잘 지어 『미우당시집』을 남겼고, 또한 서화에 뛰어났는데, 특히 행초서를 잘 썼다.

허우 작품을 보면, 미불을 연찬했고 당시 사람 왕탁·부산 영향을 받았음을 알 수 있다. 이들 작품 경향은 서로 비슷했고, 낭만주의 격조가 있어 세속을 따르지 않고 성정에 맡겨 미친 듯이 썼다. 그의 필법은 주로 『순화각첩』을 계승했고, 용필의 전절과 결자의 부앙은 왕탁·부산 사이에 있으며, 강하고 부드러우면서 중화를 나타낸 제삼의 유형이다. 장법은 왕탁·부산과 확연하게 달라 행간·자간이 없고, 흥을 따라 빠른 필치로 쓰면서 필세·자형·포국의 변화를 나타내었다. 가지런하면서도 가지런하지 않고, 좌우로 노닐며 서로 뚫고 꽂으면서 알맞게 안배하였다. 전체적으로 보면, 안배가 알맞아 입신의 묘한 경지를 나타내었다. 이러한 경지는 왕탁·부산이 광활하게

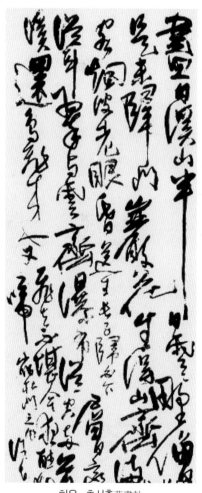

허우, 초서축草書軸

행을 나누어 단지 행에서만 변화를 구하는 것보다 더욱 어려운 정취를 나타낸 것이다. 그의 작품 〈초서축〉이 가장 전형적이다. 첫 행에서 '乿'자는 몇 글자의 공간을 관통하였다. 글씨는 대소·소밀·횡직의 변화를 나타내었고, 끝 행 낙관은 긴밀하고 촉박한 공간에서 편안함을 구하였다. 글씨는 갈수록 작아지고, 좌우로 이리저리 삐뚤거리면서도 오히려 의외적인 기묘한 장법을 이루었다. 전체는 한 기운으로 이루어져 다시 중복할 수 없다. 그러므로 서예에서 가장 크게 뜻을 따르고 기묘한 특징을 갖춘 것은 허우 행초서라 하겠다.

4. 주탑

주탑朱耷, 1626~1705은 명나라 종실로 영왕 주권의 후예이다. 족보 이름은 통림統鉴이고 자는 설개雪个이며 호는 팔대산인八大山人이다. 승려 이름은 전계傳綮·인암刃庵·개산个山·개산려个山驢·개옥个屋·여옥驢屋이고, 도사 이름은 양월良月·도랑道朗·파운초자破雲樵者이며, 강서성 남창南昌 사람이다. 그는 제생 출신으로 명나라가 망한 뒤 청나라 통치자의 박해를 피해 성명을 숨기고 산림에서 은둔하였다. 처음 머리를 깎고 승려가 된 뒤 다시 도사가 되었다. 순치 18년(1661) 남창에다 '청운보'라는 도원을 건립할 때 그 일을 주재하였다. 강희 24년(1685) '청운보'의 개산조사로 받들어졌다.

주탑은 승려·도사가 되어 흉중의 불만을 미친 듯이 발설하며 서화에 정회를 깃들였다.

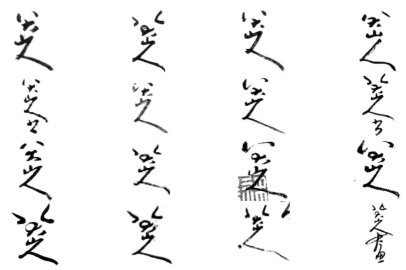

팔대산인八大山人을 '곡지哭之'·'소지笑之'의 형상으로 나타낸 제관題款

그러므로 그가 그린 새는 대부분 외다리와 백안이었고, 물고기 그림도 백안이었다. 시는 항상 풍자의 뜻이 담겨져 있었고, '팔대산인'이란 제관은 '곡지哭之'·'소지笑之' 형상을 나타내었다. 성격이 강직하였으나 망국의 한과 핍박을 받아 은둔의 쓸쓸하고 적막한 생활에서 서화는 그의 정신을 맡기는 데에 가장 적합하였다. 그의 기질·성정·학양·지혜·재능은 모두 서화를 빌려 충분히 펼치면서 다른 사람들과는 판이하게 독특한 풍격을 창립하였다. 그의 기이한 서예 면모는 정통적·보수적 성향 서예가들에게 좌도 취급을 받았으나 오늘날에 와서는 날로 새롭게 인식되며 찬양을 받고 있다.

주탑 서예 풍격은 하나의 용광로에 모든 서예가의 장점을 녹여 제련하는 과정을 거쳐 형성되었다. 그의 작품을 보면, 55세 이전은 광범위하게 학습하는 단계였다. 최초 작품으로 전해지는 『전계사생책』에서 해서는 분명한 구양순 서체 면모를 갖추었고, 장초서는 삭정과 같으며, 행서는 미불과 가깝다. 또한 예서는 위나라 〈수선표〉와 같다. 41세에 쓴 〈묵화도권〉 행초서는 순전히 동기창 필법이고, 52세에 쓴 〈매화도책〉 행초서는 여전히 동기창 서체로 형태와 정신이 아주 똑같아 거의 진짜와 구분할 수 없을 정도이다. 53세에 쓴 〈개산소상〉은 동기창·황도주·미불의 법도를 갖추었고, 또한 장초서와 예서가 있는데, '个山小像'이란 4글자는 전서이다. 이로부터 대체로 청년에서 중년에 이르는 시기의 글씨를 볼 수 있는데, 구양순 법도를 스승으로 삼은 뒤 미불·동기창·황정견을 스승으로 삼았고, 아울러 전서·예서·장초서를 배우며 옛것을 스승으로 삼은 시기의 단계이다.

주탑의 55세 이후 서예는 왕총을 법도로 삼아 변통을 가하였다. 왕총은 왕희지·우세남을 배워 변할 수 있었고, 용필·결구에서 선명한 개성 특징을 나타내었다. 주탑은 왕총의 용필·결구·장법·정취를 취했으나 필세·자태에서 펼치고 기이함을 추구하며 자신의 표현 방식을 나타내었다. 그는 이어서 한·위·진·당·송나라 대가의 장점을 광범위하게 흡수하여 이를 융해하고 관통하였다. 65세 이후 서예는 더욱 둥글고 혼후하며, 정취는 갈수록 의미를 함유하여 과거에 미친 듯 충동적이며 밖으로 강하고 생경한 기운을 안으로 수렴하면서 자신의 선명한 특색을 나타내는 서예 풍격을 형성하였다. 이러한 과정에서 그는 채용·종요·삭정·왕희지·왕헌지·왕승건·구양순·저수량·이옹·서호·안진경·소식의 서예를 모두 서로 다른 정도에서 취사선택하여 임서하였다. 이 중에서 독특한 그의 서예 풍격이 마지막으로 성숙하도록 가장 많은 영향을 준 서예가는 이옹·종요·왕희지였다.

이옹 글씨는 웅혼하고 너그러우며 펼치면서도 또한 침착하고 안온하다. 필세·자태는 왼쪽을 숙이고 오른쪽을 올리며, 위는 성글고 아래는 긴밀하며, 기운 것 같으면서도 오히려 바르고, 교묘함을 졸함에 감추었다. 용필은 혼후하고 소박하면서도 활발하고 수려하였다. 주

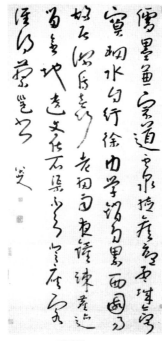

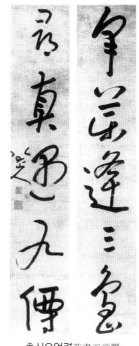

임흥복사단비臨興福寺斷碑 　　　　당경위唐耿湋 　　　　초서오언련草書五言聯

탑은 이러한 성분을 가장 많이 취하고 진일보 나아가 더욱 변화를 더하였다. 즉 편방 위치를 섞고, 필획의 길거나 짧음과 바르거나 기운 것으로 일반적 이치를 타파하였다. 이는 왕총 행초서에서 나타나는 기이한 형상을 명확하게 하고 확대하여 자신의 결구와 필세의 방식으로 만든 것이다. 여기에다 이옹의 질박한 형체를 결합하여 자신의 서예 형상을 창립하였다. 이옹의 형체·필세·필법은 본래 종요·왕희지를 변통한 것이다. 주탑은 만년에 이옹을 중점적으로 법도를 취하는 대상으로 삼았고, 또한 직접 『순화각첩』에서 종요·왕희지 법첩을 임서하여 종요의 천진함, 왕희지의 맑고 아름다움, 이옹의 굳세고 혼후하며 소박함을 얻었다. 그는 이를 사의화의 점·선·면으로 구성하는 원리와 용묵의 활발하고 윤택함을 결합하여 풍부한 정취와 독특한 필묵 표현 형식의 미감을 창출하였다.

　주탑 서예는 방종·수렴·장엄·방자할 수 있었다. 소해서와 행서는 침착하고 안온하면서 맑으며 굳세지만 형체·필세·필법의 특색을 잃지 않았다. 큰 폭의 행초서·광초서는 방종하고 표일하며 소탈하면서 기이한 장관을 이루었고, 아울러 길들이지 않은 야생마의 정신·기질을 표현하였다. 특히 광초서는 종래 초서 대가들이 미친 듯 방종하고 격탕하는 것과 달

리 매우 간결하며 제련된 점과 필획으로 행필을 하였다. 필획은 둥글고 혼후하면서도 모난 필의를 갖추었고, 독필을 잘 운용하여 단순한 가운데 풍부하며 미묘한 변화를 나타내었다. 그는 즐겨 담묵을 사용하여 윤택한 가운데 필획의 강인함과 다변성을 나타내었다. 그의 광초 서는 이미 필묵의 뛰어난 능력을 표현하였고, 특히 예술 공간을 창조하는 비범한 능력을 나 타내었다. 점과 필획 사이의 허한 공간은 회화 필의가 풍부하고 기운은 충만하며, 조금도 막히거나 답답하지 않도록 큰 공백을 남겼다. 간결한 점과 필획 조합은 심미의 우주공간을 형성하였으니, 그의 광초서는 다른 광초서 서예가들이 아직 도달하지 못하였던 기이한 경지 에 올랐다.

주탑 서예 풍격은 만약 정통서예 심미관으로 감상한다면, 기괴하고 법도를 잃었다는 결론 을 얻을 것이다. 그러나 현대예술 심미관으로 보면, 가장 창조력이 풍부하고 예술 정감이 뛰어나다고 할 것이다. 명말청초 서예가에서 가장 특색을 갖추면서 현대 서예가들에게 많은 창조성 계발을 준 것은 주탑 서예보다 더한 것이 없을 것이다. 경지와 형식미 두 방면으로 말하면, 그의 서예 풍격은 왕탁·부산 등에 비해 더욱 심미 가치와 역사적 의의를 갖추었다 고 하겠다. 이러한 점은 앞으로 반드시 나날이 두드러지게 나타나면서 현대 서예가들에게 인식될 것이다.

5. 석도

석도石濤, 1642~1710는 원래 이름이 주약극朱若極이고, 승려 이름은 원제原濟, 일작 元濟이다. 호는 아장阿長·석도石濤·대척자大滌子·청상노인淸湘老人·청상진인淸湘陳人·청상유인淸湘遺 人·월산인粵山人·상원제산승湘源濟山僧·영정노인零丁老人·일지수一技叟·할존자瞎尊者· 고과화상苦瓜和尙이다. 그는 명나라 도희왕 찬의 10세손으로 광서성 전주全州 사람이다. 어렸을 때 나라와 집안이 망하는 처참한 경우를 당하였다. 부친 주형가는 남명 융무제 때 구식사에게 포로로 잡혀 죽임을 당하였고, 그는 궁중 신하의 등에 업혀 무창으로 도망을 가 서 머리를 깎고 승려가 되었다. 이후 안휘성 선성, 강소성 남경으로 옮겼다가 북경에서 객으 로 있었으며, 만년에는 양주에 살면서 그림을 팔아 생활하였다.

석도는 일찍이 송강의 명승 시암·본월을 스승으로 섬기고 불학을 배웠다. 그림을 잘 그려 산수화·화훼화·인물화에 뛰어났는데, 특히 산수화로 최고 명예를 얻었다. 저서로 『석도화 어록』이 있다. 그림에 대한 이치를 정미하게 밝혔는데, 대부분 자신이 체득한 것으로 철학적 이치가 충만하고 전통 미학의 중요한 문헌이라 후세에 심원한 영향을 주었다.

석도는 또한 서예와 시문에도 뛰어났던 까닭에 그림을 그리면 반드시 화제를 써서 그림의 이치와 경지를 논하면서 고금을 평하였는데 새로운 것이 많다. 이와 동시에 글씨는 해서·예서·행서로 써서 서예 정취를 보여 주었다. 그의 글씨는 해서·행서에 예서 필의를 많이 함유하였다. 또 육조 사경체의 형체·필세·필법과 묘지명·조상기의 정취와 원나라 예찬의 형체와 격조도 있었다. 예서 용필은 운치가 무궁하고, 필봉 호응은 자연에 맡겨 간독 정취에 가깝다.

석도 행서는 진·당나라 법첩에서 근원했던 까닭에 맑고 굳세면서 수려한 곳은 우아한 운치를 얻었으며, 예서 필의는 졸한 정취를 더해 주었다. 다시 산수화 기식에 감염되어 진솔한 용필은 서예·회화에서 똑같은 산야 기운을 나타내었다. 이는 그가 쓴 글씨 경지의 특징으로 여기에서도 또한 석도가 평생 강호와 산림을 유람하며 얻은 영감과 심미의식이 결정적 작용을 한 것이다. 그는 이성적으로 각고의 노력을 통해 배워 얻은 모든 학식과 표현 기교를 산수 정경에 옮겨 산천을 대신하여 말하였다. 이러한 산수화 영혼은 곧 석도 정신의 경지였다. 그는 스스로 필묵을 빌려 천지만물을 그리고 여기에서 노닐었다고 말할 정도로 천지와 자신은 물아일체를 이루면서 떨어질 수 없었다. 이는 유독 그림 경지일 뿐만 아니라 서예 경지이기도 하다.

명나라 때 일어난 낭만주의 풍토에서 탄생한 서예가들은 대체로 다음과 같이 두 유형으로 나눌 수 있다. 하나는 기세가 크고 웅혼한 필력과 격한 필획의 절주에서 서예 경지를 조성한 유형이다. 예를 들면, 진헌장·축윤명·장서도·황도주·예원로·왕탁·부산·허우 등이 이에 속한다. 다른 하나는

석도, 기우가첩記雨歌帖

그림 경지에서 서예 경지를 창조하였던 까닭에 글씨에 그림 필의가 많은 유형이다. 예를 들면, 서위·정수·주탑·석도 등이 이에 속한다. 그들이 쓴 글씨의 낭만적 격조는 종종 사의화에서 뛰어난 자연 경물에서 어떤 기상·풍채와 서로 가깝다. 이는 자연과 자신의 통일이고, 자연을 성정화한 것이다. 이 두 종류 유형에서 전자는 성정을 분발하는 형식이고, 후자는 성정을 잠재우는 형식이다. 특히 후자는 자연의 신운을 서예에 들인 것인데 명말청초 문인 서화가들의 새로운 창조로 풍격사에서 중요한 가치와 의의가 있다.

제13장 비학의 서예 풍격

제1절 비학 서예 풍격의 의의

중국서예 역사 과정은 전후기 두 단계로 나눌 수 있다. 전기 단계는 서체 변천을 기본 특징으로 삼는다. 서체의 형식·풍격 변화는 한자 편방 구조 변천에 따라 상부상조하며 오랜 역사를 거쳐 제련되었다. 노예제도의 와해와 봉건제도 형성이 흥성함에 따라 서예도 끊임없이 변혁하였다. 새로운 사회생활과 문화 환경에 적응하기 위해 날로 복잡해지는 사회생활에서 실용 요구에 따라 빠르고 편하게 쓰기 위해 편방 결구는 간이화를 따랐고, 점과 필획 용필에서 기운을 관통하는 정도가 날로 강화되었다. 이러한 변천 과정은 문인 사대부들이 서예를 예술로 추구하는 자각시기, 즉 한나라 말에서 서진시기를 거쳐 동진의 왕희지에 이르러 일단락이 되었다. 구체적으로 말하면, 이는 해서체 완비를 상징하는 것이다. 왕희지는 한자 및 서체 변천에서 큰 획을 그음과 동시에 이후 초서·행서·해서의 각종 서체에서 개인·지역·시대 풍격을 펼치는 새로운 서예사의 서언이라 하겠다. 그러나 원나라 조맹부가 복고를 제창한 이후 '이왕' 법도를 천년의 모범으로 삼고 점차 형식화·신성화하며 마침내 변법출신變法出新의 질곡이 되었다. 명나라 중기에 흥기한 낭만주의는 이러한 풍토를 전환시키기 위해 개성 창조 정신을 제창하였다. 이러한 풍토가 발전하여 명나라 말기 휘황찬란한 빛을 발할 때 나라가 바뀌면서 사회적으로 큰 혼란이 일어났다. 청나라의 억압과 민족의식 작용으로 말미암아 몇 명 천재적 유민 서예가들이 각자 서예 경지를 창립하였지만, 적극적 영향을 줄 수 없었다.

청나라 초기 서단은 '이왕' 및 동기창을 모방하거나 혹은 미불·왕탁을 본받는 두 종류 경향이 있었으나 대체로 전자에 편중되었다. 그러나 대부분 형태의 닮음만 구할 뿐 신운이 결핍되었으니, 창신은 더욱 말할 수 없었다. 강희·옹정·건륭시기에서 강희는 동기창을 숭상했고, 건륭은 조맹부를 흠모하여 과거제도에서 서예로 선비를 취하는 표준에 영향을 주었다. 이로 말미암아 공리를 얻기 위해 조야에서 동기창·조맹부를 모방하는 풍토를 형성하였

다. 서예 풍격 변화 추세는 제왕의 기호에 따라 좌우되면서 다시는 이전과 같이 백화제방의 번영된 국면이 나타나지 않았다. 따라서 동기창을 배우면 마르고 파리하며 미약함을 조성하였고, 조맹부를 배우면 살지고 아리따우며 속된 길로 떨어졌다. 후인들이 그들을 통해 '이왕' 필법을 얻는 것은 단지 사이비에 지나지 않을 뿐이다. 법첩에서 구하는 것 또한 초각·초탁을 얻기 어렵고, 번각본 법첩은 참됨을 엄중하게 잃어 배우는 사람을 잘못된 길로 인도할 뿐이다. 따라서 필연적으로 새로운 전환기 비학 서풍이 흥기하였다. 정섭은 '육분반서'를 창조하고 다음과 같이 선언하였다.

> 판교도인이 채옹 형체로 종요 필치를 운용하여 왕희지 글씨를 썼음에도 불구하고 실제는 자신의 뜻을 나타낸 것이고, 아울러 채옹·종요·왕희지라 일컬을 수 없으니 어찌 다시 〈난정서〉 면모가 있겠는가? 옛사람 서예는 정신을 들이고 초탈하며 묘하였으나 석각·목각은 천만번 뒤집고 변화시켜 남은 뜻이 없어졌다. 만약 창의성 없이 단순히 모방만 하면, 재능이 뛰어난 사람이 함께 나쁜 길로 귀착할 것이다. 그러므로 이 파격서로 후학을 경계하니, 즉 당대 유명 인사들의 가르침을 청하는 것 또한 가하지 않음이 없다.[1]

이는 당시 서단에서 비학 서풍이 필연적으로 성행할 것을 잘 반영한 말이다.

명말청초 왕탁은 옛날 비각을 배우지 않으면 글씨는 예스럽지 않고 속필이 많다고 하면서 당시 유행하는 미약한 서풍에 대해 비첩을 결합하여 이러한 폐단을 면하고자 하였다. 다시 글씨는 진나라를 종주로 삼지 않으면 법도가 없는 길에 빠진다고 하였는데, 부산은 이를 더욱 강조하여 다음과 같이 말하였다.

> 전서·주문이 나온 것을 모르고 문자학·서예를 익히는 것은 모두 꿈꾸는 것이다.[2]

이는 곧 위로 전서 연원을 거슬러 올라가지 않으면 서예를 이해할 수 없다는 말이다. 명나라 서단에서 황도주·예원로·왕탁은 모두 옛것에서 법도를 취함을 제창했고, 조금 뒤 부산도 이처럼 말하였다. 황도주·왕탁·부산 작품을 보면, 항상 전서 편방 구조를 섞은 해서·행서·예서를 볼 수 있다. 이는 황도주·예원로·왕탁·부산의 주장과 실천이 청나라 전서·

1) 鄭燮, 『鄭板橋全集·跋臨蘭亭序』: "板橋道人以中郎之體, 運太傅之筆, 爲右軍之書, 而實出以己意, 幷無所謂 蔡鍾王者, 豈復有蘭亭面貌乎. 古人書法入神超妙, 而石刻木刻千翻萬變, 遺意蕩然. 若復依樣葫蘆, 才子俱歸 惡道. 故作此破格書以警來學, 卽以請敎當代名公, 亦無不可."
2) 傅山, 『霜紅龕集·作字示兒孫』: "不知篆籀從來, 而講字學書法, 皆寐也."

예서 부흥과 비학 서풍 형성에 역사적 암시를 했다는 것을 증명해 주는 것이다.

첩학의 쇠약한 병폐는 비학 흥기의 중요한 원인이지만, 명말청초 이래 금석서예 발견이 날로 증가하였다는 것도 무시할 수 없는 객관적 조건이다. 서예가 심미 시야는 이로 인해 날로 넓어졌고, 이로부터 서예 풍격 발전은 첩학이 크게 성행하고 있는 상황에서 암암리에 잠재하고 있다가 점차 확대되었다. 이에 따라 심미 정취는 점차 변화하여 옛날 비에 대한 가치에서 변화가 발생하기 시작하였다. 정보는 옛날 비각 서예 탁본을 많이 수장하고 한나라 예서를 법도로 삼아 탁월한 성취를 이루었고, 주탑은 〈석고문〉과 위나라 예서를 법도로 삼았으며, 석도 서예는 육조시기 묘지명·조상기의 정취·필의·필법을 겸하였는데, 이는 모두 우연이 아니었다. 그리고 청나라 정부에서 문자옥을 크게 일으키자 당시 한족 문인 사대부들은 위험을 느끼고 정치를 피해 고문자학·금석고증학으로 눈을 돌려 시·서예·전각에 성정을 깃들여 자신의 안위를 구하였다. 서예·고문자학·금석학의 밀접하고 미묘한 연계로 말미암아 청나라 비학 서예가들은 이에 대해 어느 정도 조예가 있었다. 전각도 이에 따라 큰 발전이 있었던 까닭에 많은 비학 서예가들은 동시에 성취가 탁월한 전각가이기도 하였다. 이로부터 예술과 학문은 상부상조하면서 성장하였다.

청나라 비학 서풍 변천과정을 고찰하면, 크게 다음과 같이 전기·전성기·후기의 삼 단계로 구분할 수 있다.

전기는 청나라 초에서 건륭·가경에 이르는 시기로 비학이 첩학을 대신하는 과정이다. 이 단계에서 예서·전서 부흥은 최고 성취를 이루었다. 정보는 비학서예 선구자이었다. 그리고 옹정·건륭 연간 유명한 금석가이면서 전서에 뛰어났던 왕주는 강남의 좋은 탁본이 황하 북쪽의 잘라진 비만 못하다는 관점을 제시하여 비학 서풍을 적극적으로 고취하였다. 건륭 연간 금농·정섭을 대표로 하는 '양주팔괴'가 나타나면서 비학 서풍은 이미 상당한 규모를 갖추었다. 건륭·가경에 활약하였던 등석여의 비학 서풍은 이전에 없었던 높은 정도에 도달하였다. 등석여 성취는 이미 비학 서풍 전기를 종결하고 전성기의 실마리를 열어주는 것으로 볼 수 있다.

전성기는 등석여 이후 가경·도광·함풍·동치에서 광서 중기까지로 전서·예서가 진일보 발전한 단계이다. 각종 서예 풍격이 번갈아 나오면서 해서·행서의 두드러진 성취도 이 단계의 상징이다. 완원의 「남북서파론」·「북비남첩론」, 포세신의 『예주쌍즙』은 비학 서풍을 크게 발전시키기 위한 이론 저작들이다. 조지겸은 여러 서체에서 새로운 경지를 창조하여 비학 서풍 두 번째 이정표를 세웠다.

후기는 광서 중기에서 선통·민국초기에 이르는 단계이다. 이 단계에서 강유위는 『광예주

쌍즙』을 지어 비학 서풍 열기를 더욱 고취하였다. 그러나 비학 서풍 전성기는 바로 전환하는 형세를 나타내었다. 이 단계에서 서예가들은 상·주나라 금문과 진·한·위진남북조 각석 서예에서 광범위하게 법도를 취해 서예 풍격을 변화시킨 것이 매우 많았다. 다시 청나라 말년에 새로 발견된 대량의 은상 갑골문, 돈황의 한·진나라 목간·지서·백서·사경은 서예가들 시야를 더욱 확대시켜 법도를 취함이 다양해지고 창작 사유도 활발해졌다. 청말민국초 서예가들은 비학에 발을 디디고 이미 오래된 첩학에 대해 새롭게 주시하면서 이를 융합하여 새로운 국면을 형성하였으니, 순수한 의미의 비학 서풍은 이미 숨을 멈추었다고 할 수 있다. 이 단계에서 비학 서풍은 전성기로부터 전환하여 비와 첩을 섞은 새로운 서풍이 일어났고, 진정한 비학 서풍 탁월한 대가들도 많지 않았다. 그러나 장수하였던 오창석 서예는 광범위한 것을 섭렵하고 옛것에서 법도를 취해 기운·필력·경지가 모두 이전 선배 위에 있었다고 할 수 있다. 그는 비학 서풍 대가로 비학 서풍 막을 내리는 마지막 찬란한 불꽃을 발하였다.

청나라 서예는 다음과 같이 두 갈래 길을 따라 발전하며 갈수록 더욱 멀어졌다. 하나는 과거시험 답안지를 쓰기 위한 '백절白折'·'대권大卷'의 관각체가 극단으로 향해 딱딱해져 서예 법도는 다시 돌아올 수 없는 죽음의 길로 향한 것이다. 다른 하나는 전통서예에 대한 반역으로 또 다른 극단 방향으로 향한 것이다. 즉 법첩의 권위를 부정하고 '이왕'에서 조맹부·동기창 서예를 전범으로 삼는 것을 변화시켜 민간에서 새긴 탁본을 법첩으로 삼는 것이다. 이는 질적인 전환이다. 서예 심미관에서 연미함을 아름다움으로 삼던 것은 질박함을 아름다움으로 삼는 것으로 변화시키고, 법도를 취하는 길은 '이왕' 필세 계통에서 종요 필세 계통으로 바뀌었다는 것이다. 각석 서예는 인공의 서단·새김과 자연적으로 조성된 파열·박식을 거쳐 천여 년 뒤 다시 인공의 탁본을 거쳤기 때문에 원래 손으로 썼던 것과는 일정한 차이가 있다. 그러나 이는 원래 손으로 쓴 것을 바탕으로 삼아 일차적으로 새긴 것이어서 각공 솜씨가 정교한 것은 여러 번 번각한 법첩보다 더욱 원전에 가깝다. 비학을 고취하는 사람들은 바로 이 점을 들어 첩학을 누르고 비학을 숭상하는 현실적 근거로 삼았다. 그리고 서예 심미관이 '이왕'의 정통에서 민간의 속서로 전환한 것은 '이왕'의 정종 지위 동요와 서예 심미관의 다원화 발전을 의미한다. 천백 년 이래 민간에서 새긴 것들은 야외에 방치되어 풍화작용과 박식의 과정을 거쳤다. 만약 지금 문인 사대부의 고상한 지위에 올라 시대 조류를 형성하고 새로운 서예미 전범을 수립했다면 역사에서 부정의 부정을 선택한 것이다.

청나라 정부 문자옥은 많은 문인 사대부들을 위험에 빠뜨려 고문자·금석고증학 연구로 전향시켰다. 이로부터 고문자·금석고증학 학술은 신속한 발전을 하였다. 이와 동시에 주·진·한나라에서 위진남북조 금석서예에 대한 학술 가치의 각성을 촉진하여 마침내 북위 묘

지명·마애각석·조상기를 중심으로 삼는 각석 서예에 대해 크게 존중하면서 비학 서풍은 최고조에 달하였다. 비학 서예가들은 금석고증학에 열중함과 동시에 금석 서예의 질박한 미에 도취하여 이를 자각적으로 추구하여 형식 표현 기법에서 새로운 발전을 이루었다. 그들은 금석 서예 특유의 것들이 본래 특징이 아님을 회피하지 않았다. 예를 들면, 훼손과 박락으로 조성된 모호한 의미와 칼로 새긴 흔적과 주물을 한 자취에서 영감을 얻어 '이왕'의 정종과 다른 새로운 필법을 제련하였다. 이러한 새로운 필법은 진일보하여 필묵 표현력 잠재능력을 발굴하며 비학 서풍 서예미 특징인 금석기를 성취하였다.

청나라 비학 서예가의 역사적 공헌과 표현은 다음과 같은 두 가지 방면을 실현한 데에서 나타난다. 하나는 예서 부흥이다. 육조시기 이후부터 명나라에 이르기까지 전서·예서는 쇠미해져 장기간 떨치지 못하다가 청나라에서 기사회생하며 큰 성취를 이루었다. 다른 하나는 북조 비판을 숭상한 것이다. 이는 이미 금석기와 질미를 숭상하는 서예 심미관을 수립함과 동시에 형식 표현 기법, 특히 필법에서 새로운 전형을 창립하였다. 이를 구체적으로 설명하면 다음과 같다.

금농은 오나라 〈천발신참비〉 필의·필법을 예서에 도입하여 창을 세운 것과 같은 긴 형체·필세를 창립하였다. 해서에서 북조 비판의 천진하고 질박한 정취와 표현 수법을 흡수하였을 뿐만 아니라 같은 필세·필의·필법으로 행서의 새로운 경지를 창조하였다. 등석여 전서는 한나라 비액을 법도로 취했고, 예서는 〈형방비〉·〈하승비〉·〈을영비〉를 법도로 삼았으며, 해서는 북조 비판에서 평정하고 착실한 것을 법도로 삼았다. 그는 이것으로 흐르듯 아름다운 전서와 방정하고 굳센 예서·해서를 형성할 수 있었다. 이외에 그의 초서는 비록 많이 보이지 않지만 전해지는 몇 작품을 보면, 특히 기세가 커서 사람을 놀라게 하고 필력의 웅건함과 소박함은 북비에서 공력을 얻었음을 분명히 알 수 있다. 오희재는 등석여를 계승하고 다시 변화시켜 발전하였다. 그는 〈천발신참비〉를 새긴 정취에 변통을 더해 기법화하였다. 하소기는 집요하게 생리를 위배하는 회완법으로 글씨를 써서 둥글고 혼후하면서 껄끄러우며 굳셈을 강조하였다. 그의 해서·행서는 안진경과 북비를 섞었고, 같은 필치로 전서·예서를 썼다. 조지겸은 흐르듯 아름답고 상쾌함을 주장하여 해서는 북비를 법도로 삼았고, 행초서·예서·전서는 모두 북비 필의를 섞어 별도로 새로운 경지를 열었다. 오창석 글씨는 웅혼하고 무르익으며 유창하다. 그는 〈석고문〉에 대해 특히 깨달음을 얻고 변화시켜 유창하고 웅혼한 자신의 전서 필법을 형성하였으며, 이를 행초서·예서에 도입하였다.

이외에 정보 예서는 〈을영비〉·〈조전비〉·〈하승비〉를 하나의 서체로 융합시키고, 특히 용필의 기필·수필 변화를 중시하여 침착하고 두터우면서도 흐르듯 아름다웠다. 이병수 예

서 용필은 가로는 평평하고 세로는 곧으며, 〈포사도각석〉·〈배잠기공비〉 등을 법도로 삼아 넓고 크며 웅건하다. 특히 과장된 표현에서 독특한 정태적 정취가 나타난다. 진홍수 예서는 동태적 변화가 많은데, 대담하고 방종하면서도 활발한 운치가 있다. 정판교 '육분반서'는 비록 생경하고 조작된 혐의와 변법이 다 성공하지 못함을 면할 수 없지만 그가 시도한 독특한 서예 풍격에서 자못 해학과 유머러스한 정취가 나타난다. 이외에 고봉한·이선·이방응·공청고·양법 등은 비학 서예가의 입장에서 멀리 낭만주의 서예가를 본받았던 까닭에 행서의 용필·결구는 비각을 취해 행서화하였다. 양수경 행서 용필은 위비 도필과 훼손된 정취를 융합시키고, 또한 필봉은 상쾌하고 유창하게 나타내었는데, 형체·필세가 혼후하고 소박하며 광활하다. 장유쇠는 위비로 그의 관각체 잘못을 교정하여 새로운 개성 풍격을 열었다. 강유위 해서·행서는 크게 펼치고 합하며, 북위 〈석문명〉과 마애각석을 넘나드니, 혼후하고 소박하며 큰 기개가 있다. 양현 예서 용필은 특히 비각 탁본에서 필치는 끊어졌으나 필의는 연결된 운치를 잘 표현했고, 아울러 필획의 기필·수필 형태를 강화하여 절주와 펼침이 명쾌하였다. 심증식은 북비를 장초서에 도입하여 새로운 면모를 열었다. 그리고 비학의 풍토에서 나타난 많은 서예가들에게는 하나의 공통점이 있었다. 즉 그들 행서는 북조 비판 도법·필법과 질박한 정취를 잘 나타내었다는 것이다. 이를 보면, 새로 숭상한 질박한 서예 심미의식이 한 시대 서예 발전을 좌우한다는 것을 알 수 있다.

청나라 첩학 서예가 중에서 몇 명 유명한 인물이 있다. 예를 들면, 청나라 전기 장조는 동기창을 배웠고, 또한 안진경·미불을 모방하였다. 그러나 그의 글씨는 이미 동기창의 청아함이 없고, 또한 안진경의 웅혼함과 미불의 호방함이 없으며, 자태는 부끄러워하고 용필은 겁약하여 껄끄러운 면모를 나타내었다. 비록 황제에게 칭찬을 받아 건륭 초기 어서의 제발과 편액을 대부분 대필하여 일시에 큰 명성을 얻었지만, 서예 풍격사에서는 마침내 발을 디디기가 어렵다. 청나라 중기 이후 명가로는 '농묵재상濃墨宰相'으로 일컫는 유용과 '담묵탐화淡墨探花'라 일컫는 왕문치가 있었다. 유용은 비록 개인 면모가 있었지만 풍요롭고 살짐을 더해 활발한 운치가 없는 자태를 이루었다. 예술적 각도에서 말하면, 실제로는 비학 대가들과 서로 어깨를 겨루기가 힘들다. 왕문치는 비록 맑은 기운이 가상하나 필세·필법은 모두 동기창 번각본이어서 예술 창조의 "하나가 없을 수 없고, 둘이 있을 수 없다."라는 척도로 말한다면 매우 큰 결함이 있다고 하겠다. 기타 첩학 서예가들은 서예사에서 새로운 공헌이 없었다. 그러나 완원은 본래 첩학을 오래 익혔으나 만년에 서예 변천 원류를 고증하고 깨달은 바가 있어 비학을 고취하고 제창한 공로가 있었다. 그러나 자신 서예는 비학 계통에서 아직 볼만한 성취를 이루지 못하였다. 그가 쓴 예서는 평범하고 졸렬하며, 비교적 뛰어났던 행서는

비학 필의를 섞었으나 크게 볼만하지는 않다. 그러나 '이왕'을 법도로 삼은 것은 매우 숙련되었는데, 특히 〈성교서〉를 본받아 형태와 정신을 함께 얻고, 운필이 자유자재한 것은 얻기 어려운 일이므로 결국 자아가 결핍되어 대가라 일컫기에 부족하다.

청나라 비학 풍토에서 신체서는 후세 새로운 고전을 수립하였다. 이전에 글씨를 배우는 길은 모두 '이왕'·안진경·유공권·미불·조맹부 등을 법도로 삼았으나 이러한 관습은 청나라 비학 풍토에 이르러 깨졌다. 그들이 숭상한 새로운 고전은 북조 비각·묘지명·조상기·마애각석을 중심으로 삼는 각석 서예였다. 전자는 진·당·송·원나라 명가들 법첩에서 생활을 토론한 것이고, 후자는 잔손된 비각으로 전환하여 새로운 서예미를 발견한 것이다. 그러므로 전자는 서권기가 많고, 후자는 금석기가 많다. 두 가지는 모두 형식·기법 추구를 중시했으나 실제는 다름이 있다. 전자는 '이왕'을 종주로 삼았고, 후자는 종요를 종주로 삼았다. 그러나 여기에서 반드시 설명해야 할 것은 북조 비판 서예가 종요 계통으로 귀착했음은 곧 필세·필법의 근본으로 말했다는 점이다. 글씨는 새김과 풍화작용을 거쳐 이미 원래 손으로 썼던 것과는 상당한 거리가 있다. 이러한 거리는 이미 결점을 볼 수 있으나 또한 적극적 발휘 혹은 재창조라고도 할 수 있다. 사실 이러한 점은 비학 서예가들에게 충분한 선택과 발휘의 여지를 제공하니, 분명한 것 같으면서도 오히려 어느 정도 모호함을 함유하고 있어 각자의 이해에 따라 주관적이며 자아적인 예술 창조를 진행할 수 있다. 이는 마치 청나라 말기 위대한 서화전각가 오창석이 옛날 봉니와 찬란한 동인 정취를 법도로 본받고 발휘하여 새로운 경지를 창조한 것과 같다. 첩학 극성은 반드시 쇠퇴를 맞이하면서 비학이 일어났다. 첩학 잘못을 보충한 결과 모필의 예술 표현력은 새로운 개척을 얻었고, 새로운 서예미 형식과 표현 기법을 수립하였다. 이러한 것들은 앞으로 계통적으로 정리하고 이론화·체계화시킬 필요가 있다.

강유위는 『광예주쌍즙』에서 매우 가치가 있는 새로운 관점을 제시하였다.

> 서예는 형체의 배움이다.[3]

이는 분명하게 서예의 형상적 특징을 제시한 말이다. 명나라 중기 이후 낭만주의 서예가들의 중점은 내심을 토로하는 것을 통쾌함으로 삼았고, 형식 표현의 기법은 기본적으로 오랫동안 이어진 법식을 따르면서 여기에 모든 성정을 다하여 대담한 발휘를 하였다. 그러나 청나

3) 康有爲, 『廣藝舟雙楫·綴法第二十一』: "蓋書, 形學也."

라 비학 서예가들은 시각적 중점에서 새로운 형식미와 표현 기법 탐구로 눈길을 돌려 새로운 형식미 표현에서 그들 내심에 깃들었다. 이는 청나라 비학 서예가들이 서예사 공헌에서 명나라 사람들보다 낫다는 기본적 근거이다. 청나라 비학 서예가들의 '형학'에 대한 탐구 · 토론 · 창조성 실천성과는 역사의 릴레이로 현대 서예가들이 새로운 시대 서예를 창조하는 데에 많은 계발 가치를 제공해 주었다. 봉건제도 말기에 처한 사회 환경과 시대 분위기에서 모든 방면의 큰 혼란은 새로운 관념과 사회결구 · 생활방식의 싹이 돋아나고 건립하는 중이란 것을 의미하고 있다. 서예는 사회의식 형태의 하나이기 때문에 예외가 없이 큰 변화가 발생하였다. 이는 서예의 사회 가치관 · 심미관 · 법도관 전환을 나타낸 것일 뿐만 아니라 비학 풍토를 표현 형식으로 삼아 실천을 진행하여 실질적 발전을 얻었음을 의미한다. '형학' 관념은 이전 봉건 문인 사대부들이 서예를 인격 수양 방식으로 보았던 전통 관념에 대한 반역이다. 이는 비학 풍토와 상응하여 전통서예가 새로운 시대로 향한다는 위대한 의의를 갖추고 있다. 청나라 서예를 연구할 때 마땅히 이 점을 각성하고 인식해야 할 것이다.

제2절 전기

청나라 비학 서예가들은 일반적으로 여러 서체를 겸하였다. 이 중에서 때로는 전서·예서를 잘 쓰거나 해서·행서로 유명하거나 또한 장초서로 뛰어나기도 하였다. 이들 공통점은 모두 전서·예서를 잘 썼다는 것이다. 이는 과거, 예를 들어 당·송·원·명나라에서는 없었던 현상이다. 청나라 비학 서예가들이 전서·예서를 배우는 풍토를 형성하였던 까닭에 그들 해서·행서·초서에는 대부분 껄끄럽고 소박한 전서·예서 기식을 함유하고 있었다. 이는 주·진·한·위나라 전서·예서의 금석서예에서 얻어 나온 것들이다.

청나라 비학 서예가들은 광범위하게 전서·예서를 섭렵하였다. 이러한 풍토는 전서·예서 부흥을 조성하였을 뿐만 아니라 서예 심미관에서 신체서 필획을 중시하는 경향도 형성하였다. 예를 들면, 하소기가 다음과 같이 말한 것과 같다.

> 당나라에 서예가가 숲처럼 서 있으나 필의에 전서·팔분서를 겸하고 많은 것을 포함한 이는 이전에 오직 구양순이 있었고 뒤에는 오직 안진경이 있었으니, 우세남·저수량 등이 우열을 가릴 수 있는 바가 아니다. 이러한 논리는 전서·팔분서·해서·초서 원류와 본말에 깊은 이가 아니면 진실로 믿을 수 없다.[1]

이는 옛날 서예가에서 예를 찾아 크게 찬양하며 비학 서예가들에게 모범으로 삼게 한 말이다. 심증식 또한 다음과 같이 말하였다.

> 전서에 예서 필세를 섞어 자태가 생동하고, 예서에 해서 필세를 섞어 자태를 생동하게 하는 것은 지금에 통해 변화를 삼은 것이다. 전서에 주문 필세를 섞어 바탕을 예스럽게 하고, 예서에 전서 필세를 섞어 바탕을 예스럽게 한 것은 옛것에 통해 변화로 삼은 것이다.[2]

이는 고금을 서로 융합하여 변화시키는 규율과 서예미의 변화 발전이라는 두 종류 기본 양식으로 당시 서예 풍격에 직접적인 지도의 의의를 말한 것이다.

1) 何紹基, 『東洲草堂文集』·跋道因碑舊拓本』: "有唐一代, 書家林立, 然意兼篆分, 涵包萬有, 則前惟渤海, 後惟魯國, 非虞褚諸公所能頡頏也. 此論非深於篆分眞草源流本末者, 固不能信."
2) 沈曾植, 『海日樓札叢』: "篆參隷勢而姿生, 隷參楷勢而姿生, 此通乎今以爲變也. 篆參籒勢而質古, 隷參篆勢而質古, 此通乎古以爲變也."

원·명나라 신체서 서예가에서 전서·예서를 겸한 이가 적지 않았다. 그러나 그들이 취한 전서·예서 범본은 대부분 당·송나라 사람 글씨이고, 예서는 일반적으로 최고로 올라가더라도 위·진나라이거나 또한 전서·예서 번각본을 첩으로 삼았을 뿐이었다. 당·송나라 전서는 진나라 소전을 법도로 삼아 구속되고 근엄함에 빠졌으며, 이양빙조차도 실제로는 고명한 곳이 없었다. 예서의 새로운 뜻은 위·진나라 예서 형체에다 해서·행서 필의를 섞어 필세를 유창하게 한 것이나 대부분 가볍고 뜨며 안으로 쌓인 것이 없었다. 원·명나라 사람이 쓴 전서·예서는 일반적으로 당·송나라 격조를 답습하여 딱딱하고 군색함에 빠졌다. 명나라 말기 조환광이 초전에서 새로운 경지를 모색하였지만, 단지 처음 시도이고 시야가 제한되어 큰 기운을 형성할 수 없었다. 그러나 예서는 명나라 말기 한나라 예서를 법도로 삼으며 발전을 나타내었다.

명나라 말기 서예가들은 옛것을 좋아하여 전서·예서를 섭렵한 서예가들이 많았지만 모두 큰 성취를 얻지 못하였다. 어떤 서예가는 전서·예서 필의에 대한 깨달음으로 해서·행서·초서 필법을 충실히 하면서 필획을 강화하였다. 명말청초 황도주·예원로·왕탁·부산·정수·팔대산인 등은 모두 이와 같았다.

전서·예서 부흥은 장기간 숙성을 거쳐야 했다. 원·명나라에서 첩학이 크게 성행함과 동시에 문인 사대부 서예가들은 전서·예서 서예에 대해 점차 자각적 흥취를 나타내었다. 그러므로 갈수록 전서·예서를 겸한 서예가들이 많이 나타났다. 그러나 간찰의 유창하고 연미한 정취를 주된 격조로 삼는 첩학 풍토가 상승하는 형세였으며, 전서·예서가 전해지는 것이 많지 않아 시야의 한계로 말미암아 아직 크게 성행하지 못하였다. 청나라에 이르러 전서·예서와 위진남북조 비각·묘지명 발견이 점차 증가하였고, 문자옥 반작용으로 고문자학·금석고증학 흥성에 따라 이를 정미하게 연구하는 서화가들이 날로 늘어났다. 다시 첩학이 극성하다가 쇠퇴의 길로 접어들자 전서·예서 및 비학이 일어나 첩학을 대신하였다. 그러므로 사회 여러 방면의 객관적 조건과 서예 심미 취향 변화의 작용으로 말미암아 전서·예서는 청나라에서 전반적인 부흥과 비학 풍토의 촉진을 형성하였다. 이에 따라 전서·예서는 이미 독립적으로 발전하였고, 비학 서예에 침투하여 서예미 의미를 함유하는 데에 중요한 구성요소가 되었다.

청나라 전서·예서 부흥에서 예서가 먼저 두드러진 성과를 얻었다. 청나라 초기 정보는 첫 번째 예서 대가로 비학 서예 선구자이기도 하다. 이후 금농·정섭을 대표로 하는 '양주팔괴'는 문인 서화가 무리를 형성하여 회화에서 옛것을 변화시키며 새로움을 나타냄과 동시에 서예에서도 새롭고 기이한 것을 표방하였다. 특히 예서 및 해서·행서에서 기이하고 독특한 창조가 있었다. 그러나 전서는 청나라 초기에서 건륭 연간에 많은 명가들이 나타났으나 모두

아직 이양빙 격조에서 벗어나지 못하였다. 등석여의 출현은 시대의 획을 긋는 의의를 갖추었다. 그는 전서의 새로운 천지를 창조하였을 뿐만 아니라 전서·예서·해서·행서·초서의 모든 서체를 비의 형체로 변화시켜 이후 비학 서예 전범에 이르렀다. 이에 이르기까지 비학 전기 서풍 변천은 대체로 다음과 같은 세 단계를 거쳤다.

1. 정보

정보鄭簠, 1622~1693는 자가 여기汝器이고 호는 곡구谷口이며 강소성 상원上元, 지금의 南京 사람이다. 명나라가 망하고 청나라가 세워졌을 때 그의 나이 23세이었고, 의술을 업으로 평생 벼슬을 하지 않았다. 젊었을 때 뜻을 세우고 예서를 전공하였는데, 한나라 비를 30여 년 동안 미친 듯이 연찬하였다. 산동성·하북성에 남겨진 한나라 비를 방문하기 위해 전 재산을 없앨 정도였다.

정보 조금 이전에 부산이 예서에 뛰어났으나 결구는 대부분 전서를 예서로 삼아 형체는 괴이하였고, 용필 또한 괴팍했으며, 대체로 남북조를 계승하여 예스러운 뜻을 추구하였다. 동시대 대이戴易와 같이 형체·필세·필법은 당·송나라 사람을 근본으로 삼았다. 이외에 주탑은 위나라 비각을 법도로 삼았고, 석도는 육조에서 나왔다. 이들은 대체로 아직 한나라에 들어가지 못하였다. 그러나 정보는 비교적 일찍 한나라 예서를 연찬하여 제일 먼저 탁월한 성취를 얻었다.

정보 예서 결구는 〈사신비〉·〈조전비〉를 근본으로 삼고 겸하여 〈하승비〉의 너그러움이 있었다. 용필은 〈하승비〉를 주로 하면서 〈조전비〉의 활발하고 윤택함을 겸하였다. 그러므로 형체·필세는 단정하고 방정하며, 편방 결구는 온전히 한나라 비에서 나왔기 때문에 당시 사람 예서에서 일부러 괴이하게 하여 예스러움으로 삼았던 습기가 없었다. 그의 필법은 더욱 특색을 갖추면서 〈하승비〉 용필의 둥글고 두터우며 내치는 정취를 발휘하였다. 그러므로 기필은 대부분 무겁게 눌러 종종 하나의 큰 둥근 점을 이루었는데, 가로획에서 특히 이러하였다. 짧은 가로획은 붓털을 평평하게 펴서 운필하였고, 긴 가로획은 무겁게 누른 뒤 돌려 붓을 높이 들어 운행하다가 파책에 이르러서는 다시 눌렀다가 점차 들면서 필봉을 나타내었다. 그는 이처럼 강한 용필의 절주를 조성하였다. 이외에 별획·날획·과획·도필의 무겁게 누르는 곳도 이와 같은 절주 변화 정취를 나타내었다. 붓을 누른 곳은 둥글고 윤택하면서 혼후하며, 든 곳은 민첩하고 필봉이 예리하다. 필획의 호응과 계승은 낙필할 때 이에 상응하는 태세를 나타낸 것이 정보 예서 필법 특징이다. 완전婉轉·유동流動·소탈灑脫한 필세는 단정

하고 장엄한 결구와 중후한 점과 필획 형태와 교묘하게 결합하여 교졸·고윤·방원·경중·수렴·방종의 무궁한 변화를 나타내며 서예미 정취가 매우 풍부하다.

그의 예서 장법은 두 종류 표현 형식이 있다. 하나는 충만하게 하는 것이다. 예를 들면, 〈완계사사축〉은 자간·행간이 모두 긴밀하고, 자형은 순박한 뜻이 있으며, 필세는 방종하고 초솔하여 질박함이 뛰어났다. 다른 하나는 성글게 한 것이다. 예를 들면, 〈사령운석실산시축〉은 자간·행간이 모두 성글고 광활하며, 자태는 우아하고 조용하며, 용필은 활발하고 교묘하며 예스러우면서 우아한 미감을 나타내었다. 이에 대해 장재신은 『예법쇄언』에서 다음과 같이 평하였다.

선생은 스스로 다음과 같이 말씀하셨다. 배우는 사람은 기이함을 숭상할 수 없다. 처음 예서를 배울 때 복건성 보전의 송각을 배워 기이함을 보고 기뻐하였다. 20년을 배우니 날로 흩어

정보의 두 종류 장법 예서작품 비교

완계사사축浣溪紗詞軸

사령운석실산시축謝靈運石室山詩軸

지고 옛것을 떠남이 점차 멀어져 이전부터 원본을 구하지 않음을 깊이 후회하였다. 이에 한나라 비를 배워 비로소 소박하여 스스로 예스러워지고, 졸하여 스스로 기이해짐을 알았다. 이 가운데에 잠겨 즐긴 것이 30여 년이었다. 거슬러 원류를 탐구하며 오래되자 스스로 참된 고졸함과 기괴한 묘함을 얻었다. 만년에 이르러 순박한 뒤 방자하였는데, 방자한 곳은 괴롭고 고통스러운 데에서 나온 것이니 쉽게 얻음이 아니다.[3]

여기에서 소박하여 스스로 예스러워지고, 졸하여 스스로 기이해진다는 것은 인식이 높아져서 중국전통 미학 정수를 깊게 얻었음을 뜻하는 말이다. 정보가 한나라 예서에서 고졸하고 기이한 서예미의 높은 풍격을 얻어 자신의 필치에 나타낼 수 있기까지는 20년의 갈림길을 거쳐야 했다. 그리고 이후 30년간 각고의 노력을 통해 괴롭고 고통스러운 과정을 거쳐 비로소 참된 고졸과 기이하고 괴상한 묘함을 얻을 수 있었다. 이는 이후 비학 서예가들에게 교훈과 계도의 의의가 있다. 이에 대해 전영은 『이원총화』에서 다음과 같이 말하였다.

청나라 초기 정보가 있어 처음 한나라 비를 배우고, 다시 주이존 등이 이를 토로하여 한나라 예서 배움이 부흥하였다.[4]

여기에서 주죽택朱竹垞은 주이존朱彛尊, 1629~1709으로 자는 석창錫鬯이고, 호는 죽택竹垞·소장로조어사小長蘆釣魚師·금풍정장金風亭長이다. 절강성 수수秀水 사람으로 정보보다 일곱 살 적다. 청나라 초기 유명한 시인 학자로 금석고증학에 정통하였으며 저술이 풍부하였다. 주이존도 예서를 잘 썼는데, 한나라 비에서 법도를 취했고 〈조전비〉를 주로 삼으면서 〈봉룡산송〉의 표일한 필세를 겸하였다. 그의 글씨는 순전히 한나라 사람을 모방하여 순박하고 착실하면서 평화로우며 전아하였지만 형식 표현은 정보의 풍부하고 정취가 많은 것만 못하였다. 두 사람은 좋은 친구로 절차탁마하면서 의기투합하였으며, 예서에서 첫 번째로 옛것을 새롭게 하는 노력을 하여 실제로 한나라 예서 부흥 풍토를 먼저 열어주었다.

2. 양주팔괴

'양주팔괴'는 옹정·건륭 연간(1723~1795) 양주에서 활약하고 시대 풍격을 반대하며 개성

3) 張在辛, 『隸法瑣言』: "先生自言, 學者不可尙奇. 其初學隸, 是學闥中宋比玉, 見其奇而悅之. 學二十年, 日就支離, 去古漸遠, 深悔從前不求原本. 乃學漢碑, 始知朴而自古, 拙而自奇. 沈酣其中者三十餘年, 溯流窮源, 久而久之, 自得眞古拙, 眞奇怪之妙. 及至晚年, 醇而後肆, 其肆處是從困苦中來, 非易得也."
4) 錢泳, 『履園叢話』: "國初有鄭谷口始學漢碑, 再從朱竹垞輩討論之, 而漢隸之學復興."

풍격을 제창한 서화가들을 가리킨다. 이들은 예술관·심미관에서 서로 영향을 주고 공명하였던 까닭에 표현 형식·기교·정취·시문 등에서 무리를 이루는 특징을 나타내었다. 그들 서화는 공통으로 전통·정통을 반대함과 새로움을 표방하고 기이함을 세우며 시대 흐름을 따르지 않은 강한 개성적 색채가 있었기 때문에 '괴怪'라 불렸다. 광서 연간(1875~1908) 이옥분은 『구발라실서화과목고』에서 처음으로 그들을 '팔괴'로 귀납시키고, 금농·황신·정섭·이선·이방응·왕사신·고상·나빙을 가리켰다. 이후 진사증은 『중국회화사』에서 민정을 추가시켰고, 정창은 『중국화학전사』에서 고상·이방응을 제외하며 고봉한·민정을 대신하였다. 황빈홍은 『고화미』에서 황신을 제외하고 화암·변수민·진찬을 더하였다. 유검화는 『중국회화사』에서 모두 열세 명을 나열하였다. 실제로 이른바 '팔괴'는 여덟 사람을 확정하여 말한 것이 아니라 단지 넓은 뜻을 말하였을 뿐이었다. '팔괴'는 옹정·건륭 연간 상공업·수공업이 고도로 발전하며 번영을 누렸던 양주에서 나타난 예술 현상을 반영한 것이다.

수 양제가 운하를 개통한 이후부터 양주는 문득 번영의 상업 도시가 되었다. 이곳은 양자강과 운하의 교차 지로 남북 교통 중심지였다. 청나라 옹정·건륭시기 양주의 상업과 수공업은 발달하여 극에 이르렀다. 단지 관세 수입만으로도 사람을 놀라게 할 정도로 높았고, 쌀을 배에 실어 운반할 때 이곳을 거쳐 북쪽으로 운행하였다. 회남·회북의 소금 생산은 전국 제일로 양주는 염상 부호들이 집중함과 동시에 종교와 학술의 각종 유파들이 형형색색으로 활약했던 무대이기도 하다. 이른바 "허리에 시만 관을 묶고 학을 타고 내리면 양주이다."라는 것과 "온 집에 여자를 기르면서 먼저 악곡을 가르치고, 십리에 꽃을 재배하면서 밭을 헤아린다."라는 것을 보면 당시 양주는 왕공 귀인들이 기쁨을 찾고 음악을 하였던 장소임과 동시에 문인 묵객들이 크게 솜씨를 나타낸 곳이었음을 알 수 있다. 이곳에서 청나라 중기 시민문화 흥성의 각 측면을 집중적으로 반영하였는데, 서화예술의 새롭고 기이함을 표방한 것도 이 중의 한 측면이었다. 염상 부호들과 현지 관리 및 각 지역에서 놀러온 높은 관료들은 모두 명사·서화가들과 즐겨 사귐을 맺었다. 따라서 청나라 초기에서 건륭 말기에 이르기까지 양주에서 활동한 유명 서화가들은 백 몇 십 명이었다. 서화는 상품이 되어 양주에서 크게 성행하였음으로 정섭의 「윤격潤格」은 서화사에서 정취가 있는 말로 전한다.

당시 양주는 개방경제를 취하여 문화·예술 각 방면 교류가 빈번하고 광범위하였다. 이곳 문인서화가들은 사상이 활발하고 정통의식이 비교적 적기 때문에 그들은 감히 권위를 무시하고 대담하게 예술 상상력을 발휘하며 자신의 인식과 이해로 예술 풍격을 창조하였다. 그들은 회화에서 '사왕' 전통을 위배하고 서위·진순·주탑 등을 좇았으며, 서예는 첩학을 반대하고 비학을 추구했으며, 예술 정취는 세속화 경향을 나타내면서 귀족화 심미관을 버렸다. 이

중에는 서화 정통 형식이 날로 쇠퇴하여 감동을 주지 못했던 역사의 반작용이 있었을 뿐만 아니라 당시 자본주의 요소 성장이 시민 물질생활과 문화생활에서 더욱 새로운 것을 반영하려는 관념 작용도 있었다. 그들은 구태의연한 정통 형식에 만족하지 않고 새로움과 기이함을 표방하는 심미 자극을 추구하였다. 이러한 점도 문인 서화가들 창작 심리상태와 심미관에서 중대한 변혁을 촉진하여 서화 예술에 매우 강한 표현성을 갖추게 하였다. '양주팔괴'는 말할 것도 없고 이보다 조금 뒤 등석여도 항상 양주를 넘나들었고, 이병수는 일찍이 양주태수를 지냈으며, 완원·포세신은 양주에서 항상 객으로 있었다. 그들 비학 서예와 이론을 형성하는 데에는 양주의 새로운 문화·예술 분위기와 어느 정도 관계가 있었다.

'팔괴'라 일컫는 서화가들은 대부분 포의 문인들이다. 이 중에서 고봉한·이선·정섭·이방응은 일찍이 지방의 작은 관리를 지낸 뒤 사직하여 다시는 벼슬길에 나가지 않고 서화를 팔아 생활하였다. 따라서 그들 서화는 지위가 높은 관리와 귀족들이 서화를 여사로 삼는 것과는 크게 달랐다. 그들은 비록 서화를 팔아 생계를 유지했지만 결코 다른 사람에게 끌려다니는 것을 달갑게 여기지 않았다. 그들은 개성·기질·예술본질 각성으로 자아 표현을 요구했으므로 자아추구와 시민 심미 정취를 결합하여 일체를 이루는 통일을 모색하였다. 그들 작품은 이미 어느 정도 구매자 정취에 영합함과 동시에 자아 예술 정취를 나타내었다. 이는 서화 상품이 사회 예술창작에 대한 공리의식과 개성 심미관이 필연적으로 합일하는 규율이었다.

'양주팔괴'는 하나의 특징이 있었는데, 즉 시·서예·회화에 모두 뛰어났다는 것이다. 이러한 점은 회화에서 완미한 통일을 이루었다. 이 중에서 금농·정섭·고봉한·왕사신·고상 등은 또한 전각에 뛰어나 시·서예·회화·전각이 합일하는 자아 풍격을 나타내었다. 단지 서예라는 측면에서 말한다면, '양주팔괴'들은 대부분 예서·해서·행서에 뛰어났고, 초서는 황신이 전공했지만 그리 아름답지는 않았다. 전서작품은 쉽게 볼 수 없지만 예서에서 대부분 농후한 전서 필법을 함유하였고, 해서·행서도 항상 전서 필의가 흘러 나왔다. '양주팔괴'에서 서예 성취가 뛰어난 사람으로는 금농·정섭을 꼽을 수 있고, 다음으로는 고봉한이 있다.

고봉한高鳳翰, 1683~1749은 자가 서원西園, 일작 西亭이고 호는 남촌南村·남부노인南阜老人이며 산동성 교주膠州 사람이다. 그는 금농보다 조금 일찍 태어났으며, 안휘성 적계지현을 지냈다가 태주순염분사로 있은 뒤 탄핵으로 파직되었다. 건륭 2년1737 오른쪽 어깨가 병들어 못쓰니 호를 후상좌생後尙左生이라 하였다. 〈정사잔인丁巳殘人〉·〈병비病痹〉·〈복침좌서공伏枕左書空〉 등의 인장을 새기고 다시 좌수로 서화를 제작하였다. 벼루 천 점을 수장하고 스스로 연명을 새겼으며, 저서로는 『연사硯史』가 있다.

고봉한이 오른쪽 어깨가 병들기 전에 쓴 행서는 필세가 가로로 향해 펼쳐 소쇄하고 수려하며 굳세었다. 예를 들면, 건륭 2년에 쓴 〈서정수기시축〉은 당시 서단에서 행서를 잘 쓰는 사람이 필적하기 어려울 정도였다. 같은 해 오른팔을 자른 뒤 행초서는 일반적 자태가 변해 형체는 길고 납작해졌으며, 필세는 종세에서 횡세로 변하였다. 이는 마땅히 왼손으로 썼기 때문이다. 그러나 생경하고 껄끄러우면서 거슬리는 느낌이 많은 면모는 오른손으로 쓴 것보다 더욱 좋한 정취가 많았다. 예를 들면, 같은 해에 쓴 〈기남릉사군동학시병발〉은 〈서정수기시축〉과 시간 차이가 많지 않지만 단지 오른팔을 자른 전후 구분이 있어서 글씨는 크게 다르다. 이후 그는 왼손으로 자신의 독특한 면모를 발전시켜 소쇄한 가운데 굳세고 소박한 기운을 나타내었다.

고봉한 예서는 정보를 계승하여 새로운 변화를 나타내었다. 예를 들면, 건륭 4년1739에 쓴 〈십언련〉은 거칠고 웅혼하다. 필법은 대체로 정보를 계승하였지만, 정보 글씨는 근엄하고 용필은 일치성을 연구한 것보다 고봉한 글씨는 대부분 흥을 따라 발휘하여 낙필이 발랄하고 작은 마디에 구애받지 않았다. 자형은 더욱 질박하고 두터우면서 천진하며, 필획은 대부분 응축되어 껄끄럽고 마른 느낌이 들며, 필세는 오히려 유창하고 굳센 가운데 공교함을 깃들여 기운과 혼이 커서 호방하고 구속받지 않았다. 이는 그의 성격을 예술적으로 표현한 것이다. 그는 한나라 〈형방비〉에서 모나고 졸하며 웅혼한 것을 추구하였고, 〈정고비〉에서 활발하고 공교함을 얻었으며, 또한 정보 용필을 기본으로 삼아 자신의 서예 풍격으로 변화시켰다. 따라서 그의 글씨

고봉한 서예작품 비교

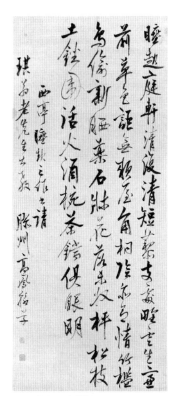

서정수기시축西亭睡起詩軸

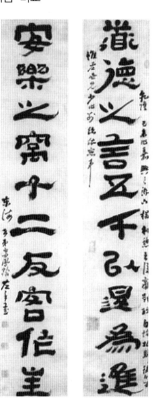

십언련十言聯

는 정보보다 한나라 비의 웅혼하고 굳세며 소박한 정신과 풍운을 더욱 잘 나타내었다.

금농金農, 1687~1763은 원래 이름이 사농司農이고 자는 수문壽門·길금吉金이며 호는 동심冬心·계류산민稽留山民·곡강외사曲江外史·용사선객龍梭仙客·백이연전부옹百二硯田富翁·석야거사昔耶居士·심출가암죽반승心出家庵粥飯僧·삼조노민三朝老民·형만민荊蠻民·금이십육랑金二十六郎·지강조사之江釣師이다. 절강성 인화仁和 사람으로 약관의 나이에 하작 문하에서 공부하였고, 건륭 원년1736 추천을 거쳐 경성에서 박학홍사과의 선발에 응시했지만 합격하지 못하였다. 마침내 사방을 유람하며 제·제·노·연·조나라를 걸었고, 진秦·진晉·초·월나라를 거쳐 국내의 절반을 유람한 뒤 양주에 기거하며 끝내 고향에 돌아가지 않았다. 성정은 고상하고 멋이 있었으나 세상에서는 물정에 어둡고 괴상하다고 하였다. 박학다재하고 시와 사를 잘 지었으며, 감상에 정통하고 옛것을 좋아하여 금석문자 천 권을 소장하였다.

금농의 서화 면모는 특히 기이하고 독특하였다. 이는 그가 세상 물정에 어둡고 괴상한데에서 비롯되었을 뿐만 아니라 그가 널리 듣고 보며 알았던 것으로 변통을 잘 하였던 것과도 관련이 있다. 그의 서예는 한·위·남북조 각석에서 유희하며, 대담하면서 상상력이 풍부해 '칠서'라는 독특한 풍격을 창조하였다. 그는 50세 이후 그림을 그리기 시작하였는데, 처음에는 대나무에서부터 매화·말·부처에 이르기까지 모두 뜻으로 그렸다. 그의 그림은 조형이 좋지 않았으나 '칠서' 공력이 심후하였던 까닭에 필획은 금석기가 풍부하였다. 마치 새기거나 주물을 한 것과 같아 고졸하고 혼후하며 소박한 것은 실제로 서예 용필로 그림을 그린 그의 상상력의 형태였다. 이는 꽃과 나무뿐만 아니라 말·부처 그림도 이와 같지 않음이 없었다. 그의 서예는 긴 창을 세워 놓은 것과 같은 형체·필세를 창립하였다. 이는 비록 고대 글씨에서 계시를 받은 것이나 그의 풍부한 상상력을 서예에서 대담하게 발휘한 것으로 일반 서예가들은 감히 할 수 없다. 이는 지금에 이르러서도 많은 서예가들의 이해와 긍정을 받지 못하고 있다. 그의 서예는 뜻을 쓴 것으로 설령 착실한 고법 공력이 있더라도 감히 옛날 사람이 이룬 법도를 뛰어넘고 자아를 으뜸으로 여기며 옛사람과 무리를 이루지 않았다. 더욱 당시 사람과 짝을 이루지 않고 홀로 자신의 길을 멀리 갔을 뿐이다. 이는 심후한 전통서예 공력이 필요한 것이 아니라 더욱 중요한 것은 식견이 이전을 초월하고 담력과 기운이 무리를 뛰어넘어야 가능한 일이다.

금농은 예서·해서·행서에 뛰어났는데, 예서의 성취가 가장 높다. 예서는 정취가 높고 변법이 가장 성공한 서체이다. 현존하는 작품을 보면, 일반 서예가와 마찬가지로 한나라 비각을 임모하고 창작하는 과정이 있었다. 그는 장기간 각고의 노력을 통해 널리 배우고 간략함을 취하는 과정에서 점차 자신의 서예 풍격을 형성하였다.

금농이 38세에 쓴 〈왕표지정부〉 예서를 보면, 결구는 〈사신비〉·〈화산비〉 등과 유사하고, 용필은 〈조전비〉에 가까우나 이는 단지 한나라 비와 대략적인 비교일 뿐이다. 당시 그의 예서는 활발하고 윤택하면서 유창하며, 형체는 대부분 넓적하고 평평하면서도 순박하고 착실하였다. 그러나 건륭 원년 50세에 추천으로 박학홍사과에 시험을 보러 경성에 갔다가 합격하지 못하고 전국을 두루 유람하며 옛날 비각을 방문한 뒤 서예는 크게 변하였다. 52세에 쓴 〈예서조폭〉은 자형은 대체로 옛날 면모였으나 점과 필획의 용필은 이미 세로획과 기운 필획이 가늘고, 가로획이 굵으면서 넓적한 형태를 나타내었으며, 형체·필세는 모나고 중후하며 두텁게 응축했지만, 아직 강하게 과장하지는 않았다. 그러나 56세에 쓴 〈증승영거사오언련〉은 필획 형태를 강조하고, 가로획·날획은 모두 너그럽고 평평하며, 기필·수필은 의도적으로 모나게 꺾는 형태를 이루었다. 세로획은 가늘고 굳세며, 긴 별획과 적획 등은 더욱 가늘고 굳세며 필봉이 예리하였다. 짧은 별획은 측필로 포만하게 하면서 뾰족하고 예리한 필봉을 나타내었으나 자형은 오히려 넓적한 형태르 겸하였다. 58세에 쓴 〈예서입축〉은 진일보하여 자형은 장방형을 이루었고, 어떤 글자는 매우 길며, 행간은 긴밀하고 자간은 너그러운 것이

금농 예서작품 비교

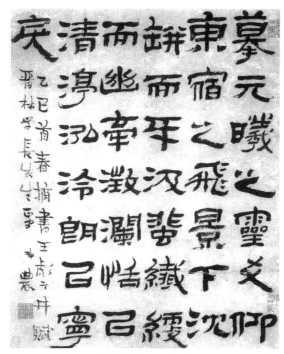

왕표지정부王彪之井賦

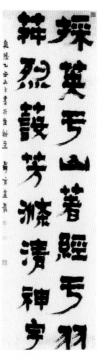

예서입축隷書立軸

여전히 원래 법도를 취하였다. 용필에서 변화는 넓적하고 평평하며 모나게 꺾는 가운데 더욱 혼후함을 추구하였는데, 가로획이 평행일 때는 긴밀함을 피하지 않아 진하고 무거운 먹 덩어리를 조성하였다. 그러나 글자에서 필획 사이 공간을 매우 진귀하게 여기고, 글자 사이에 큰 면 공백을 형성하여 강한 대비를 이루었다. 그는 또한 가늘고 길면서 뾰족하고 예리한 별획·적획 형태와 각종 필획의 기필·수필에서 뾰족하고 예리한 필봉으로 형태를 넘나들면서 신묘한 변화를 나타내었다. 여기에 농묵과 중후한 용묵을 더해 그의 완미하고 독특한 '칠서' 서예 풍격을 형성하였다.

옛사람은 금농 예서 필법이 오나라 〈천발신참비〉에서 계발을 받아 변화시킨 것이라 평하였는데, 자못 일리가 있다. 〈천발신참비〉는 전서로 형체는 너그럽고 방정하며, 전절은 대부분 방절이고 필획은 굵으며, 기필·수필은 모나게 꺾는 형태를 취하였고 세로획은 아래로 드리워 송곳을 세운 형상을 나타내었다. 그는 이러한 전서 필법을 예서로 바꾸어 새로운 창신을 하였다. 특히 가로획은 살지고 세로획은 가늘게 하여 넓적한 솔로 쓰는 것처럼 하였는데, 이는 〈천발신참비〉에 없는 것이다.

근대 이래로 출토된 한나라 서예 자료가 날로 많아졌다. 〈거연한간〉에서 '조서詔書' 두 글자는 가로가 살지고 세로가 가늘어 넓적한 붓으로 쓴 것 같다. 또한 〈춘군간〉 글씨도 같은 형태이지만, 단지 전자처럼 평평하고 곧으며 강함이 없을 뿐이다. 혹 금농이 당시에 이를 보았거나 아니면 이와 유사한 풍격 한간 자료가 있었는지는 조사할 수 없으나 완전히 불가능한 일은 아니었을 것이다. 그는 전국을 유람하여 보고 얻은 것이 많으며 상상력이 풍부하여 마땅히 정보보다 훨씬 뛰어나기 때문에 이후 서풍이 크게 변할 수 있었던 것은 필연적인 일이었다. 가로획은 살지고 세로획은 파리한 필획 형태는 혹 옛날 글씨에서 계발한 것이거나 아니면 일상생활에서 어떤 현상을 보고 암시를 받아 자각적으로 추구하였을 것이다. 종합하면, 그의 서예 풍격 독창성은 심후한 전통의 공력에 기초하고, 풍부한 학양과 뛰어난 재능 및 담력으로 성공한 것이다. 그는 옛것을 변화시켜 새롭게 나타내고, 세속적인 것을 변화시켜 우아함으로 만드는 비범한 창조력이 있었다.

장보령은 『묵림금화』에서 "글씨는 팔분서에 뛰어났는데, 한나라 필법을 조금 변한 시킨 뒤 다시 〈선국산비〉 및 〈천발신참비〉 두 비각을 스승으로 삼았다. 붓끝을 잘라 벽과서 큰 글자를 쓴 것이 가장 기이하였다."5)라고 하였다. 지금 사람 사맹해가 "넓적한 붓으로 쓸 듯이 썼다."6)라고 말한 것은 장보령의 말과 같지 않다. 금농 글씨를 음미하면 두 설은 모두 문제가

5) 蔣寶齡, 『墨林今話』: "書工八分, 小變漢法, 後又師國山及天發神讖碑兩碑. 截豪端作擘窠大字甚奇."

있다. 예를 들면, 붓끝을 잘라 서사하는 방법은 붓털을 펴서 운필하는 것보다 쉽게 둥글고 혼후하므로 청·민국시대 때 소전 서예가들이 옥저전 필획을 추구할 때 붓 끝을 자르고 아교로 필두를 안주시켜 독봉禿鋒으로 서사하였던 방법이다. 만약 넓적한 붓으로 징험하면, 가로획과 세로획 형태는 비록 쉽게 서사할 수 있지만 별획과 굽은 갈고리 필획을 넓적하거나 둥글게 변화시켜 점차 가늘어 말단에 이르면 예리하게 필봉을 나타내는 운동 형태를 이룬다. 또 쓸 듯이 쓸 때 '사전'이 활발하지 않음을 느낀다. 의식적으로 상용하는 둥글고 송곳 같은 모필로 금농 서체를 모방하면, 단지 붓을 기울여 잡고 필봉을 뉘어 옆으로 가야 점과 필획을 쉽게 표현할 수 있을 뿐이다. 가로획·세로획·별획의 넓적하고 평평한 형태 양 가장자리는 모두 자연스럽게 기운 형세를 통해 뾰족하고 예리한 낙필의 봉망과 수필에서 필봉을 나타내는 봉망을 이룰 수 있다. 그리고 별획 및 갈고리 필획의 모난 것을 둥글게 변화시키고 길며 뾰족하면서 예리한 필봉을 나타내는 형태를 쉽게 이룰 수 있다. 이처럼 풍부한 용봉 효과는 넓적한 붓으로 쓸 듯이 쓰는 것을 겸비하기 어렵다. 그러므로 금농 서예 특징의 '칠서' 용필 형태는 일반적 법도의 집필·용필과 다른 방법이어야 가능할 수 있으니, 결코 붓끝을 자르거나 넓적한 붓으로 쓴 것이 아니다. 금농은 전반적으로 혁신한 대가로 집필·용봉도 강한 개성 색채를 갖추었다.

금농 서예 성취에서 다음은 해서 표현이다. 마종곽은 『처악루필담』에서 "졸함을 연미함으로 삼고, 무거움을 뛰어남으로 삼았다."[7]라고 평하였다. 모나고 졸하며 무겁게 응축된 것은 그의 서예에서 가장 기본적인 풍격 특징이다. 예서의 낙필은 못과 철을 자른 듯한 방절을 나타내었고, 행필은 마치 물을 거슬러 올라가는 배와 같으며, 더디고 껄끄러운 가운데 안에서 힘을 응축하였는데 해서 또한 이와 같다. 예서는 방정하고 정제되면서 자형은 크고 작음이 고르지만 해서는 변화의 자태가 많다. 예를 들면, 〈소한시서책〉은 어린아이가 걸음마를 배우는 것처럼 천진하고 사악함이 없다. 연원을 분석하면, 위로 거슬러 올라가 종요 〈천계직표〉, 동진 〈찬보자비〉와 남조 송나라 〈찬룡안비〉 및 북조의 많은 조상기·묘지명 등이다. 그는 변통을 잘하여 자신이 추구하는 뜻과 정취를 충분히 표현하였다. 지금 사람이 이르기 어려운 것은 그의 해서는 크게 졸한 가운에 크게 교묘함을 감추었고 기미를 나타내는 곳에서 활발하며 기이함을 나타내었다는 점이다. 국부적으로 보면, 형체의 크거나 작음이 다르고 엎어지거나 삐뚤며 자태를 잃었고, 운필도 어리석고 활발하지 않은 것 같다. 그러나 전체적으

6) 沙孟海：“用扁筆刷字.”(『中國美術全集·淸代書法·序』書法篆刻編6)

7) 馬宗霍, 『霎嶽樓筆談』：“以拙爲姸, 以重爲巧.”

금농 해서와 행서작품 비교

소한시서책消寒詩序冊

수찰手札

로 보면, 오히려 조화를 이루면서 유창하고 필세는 꿰뚫어 천변만화하면서도 자연스러움에 귀착하였다. 〈소한시서책〉은 해서 변법이 가장 성숙한 작품으로 기타 명작인 〈증회옹선생칠서축〉·〈제구노도축〉 등과 같이 생경하고 판에 박힌 것과는 비교할 수 없을 정도이다. 이상의 두 작품 풍격은 과도기의 면모를 나타내고 있으나 〈소한시서책〉은 그의 해서에서 최고 경지를 나타내고 있다.

금농 행서는 예서·해서를 하나로 합하여 초서체로 썼다. 척독을 보면, 그의 행서는 비록 우연히 옛날 비첩을 연습하였을 가능성은 있지만 결코 마음을 다하여 공부하지는 않았다. 그는 자신이 만든 법도의 결구·용필로 자신의 형체·필세를 일관하였기 때문에 설령 많은 편방을 간결하게 초서화하였지만 결구의 졸한 자태, 용필의 껄끄럽고 무거운 필력, 점과 필획 형태는 여전히 해서 습관을 따르고 있다. 이는 〈소한시서책〉과 비교하면 자연히 알 수 있다. 그의 행서 특징은 필세가 오른쪽 아래로 향해 기울어지는 것이니, 이는 일반적인 것과 다른 특징이다. 다음은 글자 사이를 연결한 필획이 매우 적다는 것이다. 일반적으로 글자들은 모두 독립되었고 참치와 착락을 이루면서 기운 가로의 필세를 조성하여 하늘을 훨훨 나는 이미지를 나타내며 무궁한 맛을 자아낸다.

금농은 재주가 많고 독특한 경지가 있었으며, 자신만 가질 수 있는 개성의 예술 언어를 창조하여 감히 청나라 비학 서예가에서 기이한 재능을 나타내었다고 할 수 있다.

정섭鄭燮, 1693~1766은 자가 극유克柔이고 호는 판교板橋이며 강소성 흥화興化 사람이다. 건

룽원년(1736)에 진사에 합격하여 산동성 범현·유현 등의 현령을 지냈다. 건륭 18년(1743)에 농민을 도와 소송에 이기고 진휼을 처리했으나 호족에게 죄를 얻어 파직되었다. 그는 양주에 거주하면서 서화를 팔아 생활하였다. 그림은 혜란·대나무·돌로 뛰어났고, 시와 문장으로도 유명하였다. 『청사고』에 "시와 사는 모두 다른 음조가 있고 끌어당기는 말이 있다."[8]고 하였다. 집안의 글씨도 맑고 새로우며 외울 수 있어 넓게 전해졌다. 서예는 예서·해서·행서에 정통하였다. 아울러 전서·예서·해서·행서·초서를 합하여 하나로 만들고 예서 필법과 황정견 형체·필세를 융합한 것을 주로 하여 스스로 '육분반서'라 일컬었다. 그는 또한 전각에도 뛰어났다. 그는 '양주팔괴'에서 시·문장·서예·회화·인장에서 개성이 독특하였던 대가이다.

어려서 해서 필법이 매우 공교하여 스스로 세상 사람은 기이함을 좋아한다고 일컬으며 해서를 전서·예서에 섞었고, 또한 화법으로 섞었다. 그러므로 파책 가운데 종종 석문과 난초 잎이 있었다.[9]

정섭 육분반서와 해서작품 비교

육분반서六分半書

신수성황묘비기新修城隍廟碑記

8) 『淸史稿』卷五百四: "詩詞皆別調, 而有摯語."
9) 阮元, 『廣陵詩事』: "少爲楷法極工, 自謂世人好奇, 因以正書雜篆隷, 又間以畫法, 故波磔之中, 往往有石文蘭葉."

이는 기본적으로 정섭 서예 형식미 내부 결구를 말한 것이다. 즉 하나는 해서를 전서·예서에 섞은 것이고, 다른 하나는 화법을 섞은 것이다. 그리고 "세상 사람은 기이함을 좋아한다."라는 것은 당시 첩학 서예 풍격이 새롭지 못하여 날로 쇠락하면서 새롭고 기이함을 숭상하는 풍토가 형성되었음을 지적한 말이다. 이는 바로 '양주팔괴' 예술이 양주에서 극성을 이룬 사회 심미관의 기초이다. 이렇게 기이함을 좋아하는 사회 풍토는 양주에서 상업과 시민문화가 고도로 발달하며 더욱 유행하였다. 예를 들면, 황신이 36세에 처음 양주에서 그림을 팔 때 단지 해서로 화제시를 썼고 그림도 공교하고 세밀하게 그렸기 때문에 국면을 타개하기가 어려웠다. 그는 이를 위해 돌아가서 각고의 노력으로 광초서를 배웠다. 회소를 법도로 삼아 개성이 강한 풍격으로 변화시키고, 그림도 광초서 필법으로 그려 다시 양주에 가서 명성이 크게 높아진 것이 전형적인 예이다.

해서를 전서·예서에 섞은 것은 명말청초로부터 내려와 점차 유행하였다. 부산·석도 작품에서도 이를 흔히 볼 수 있다. 금농·정섭을 대표로 하는 '양주팔괴'에 이르러 하나의 풍토가 형성되었다고 할 수 있다. 정섭은 특히 난초·대나무 그림 필의를 서예에 섞었고, 황정견 유형 서예 필법을 그림에 도입시켜 자신의 회화와 서예 풍격을 이루었다. 이에 대해 장사전은 「제판교화란송진망정태수」라는 시를 지어 다음과 같이 말하였다.

> 정섭이 글씨 쓰는 것은 난초를 치는 것과 같으며, 파책의 기이하고 예스러운 형태는 나부끼네. 정섭이 난초를 치는 것은 글씨를 쓰는 것 같고, 빼어난 잎과 성근 꽃은 여전히 자태의 운치가 있네.[10]

이는 정섭 서예와 회화가 서로 상부상조하는 것을 가리킨 말이다. 정방곤은 「정섭소전」에서 다음과 같이 말하였다.

> 시 안에 이르기를 "때때로 그림을 그리는데, 어지러운 돌과 가을 이끼네. 때때로 글씨를 쓰는데, 예스러움과 아리따움이 함께 있네."라고 하였다.[11]

예스러움과 아리따움이 함께 있다는 말은 소박함과 아리따움이 서로 조화를 이루는 서예정취를 가리키는 것이다. 정섭은 종정이기와 법첩을 서로 결합하였다. 전자를 주로 삼아

10) 蔣士銓, 『忠雅堂詩集·題板橋畫蘭送陳望亭太守』: "板橋作字如寫蘭, 波磔奇古形翩翩. 板橋寫蘭如寫字, 秀葉疏花仍妥致."
11) 鄭方坤, 「鄭燮小傳」: "詩內所云, 時時作畫, 亂石秋苔, 時時作字, 古與媚偕者是已."

전서·예서로 종요·왕희지·황정견과 서로 융합시켰는데, 전자는 서예의 예스러운 뜻을 이루었고 후자는 아리따운 정취를 이루었다. 전자의 성분이 많을 때 '육분반서'가 되고, 후자의 성분이 많을 때 흐르듯 아름다운 가운데 소박함을 나타내는 행초서를 나타내었다. 그의 작품 〈신수성황묘비기〉는 청아하고 수려하며 군세어 황정견 형체를 하면서 필세를 수렴하였고, 종요·왕희지 필법이면서도 또한 방종하며, 전아한 작품이다. 〈임구루비축〉은 전서를 예서로 변화시켜 단정하고 모나며, 혼후하고 질박하며, 고졸하고 웅건한 뜻을 다하였다. 용필은 중후하고, 자태는 괴이함의 극치이다. 이는 실제 정보 필법과 〈형방비〉·〈부각송〉을 참고하여 변화시키고 자기 뜻을 나타낸 것이다. 그의 〈칠언시축〉은 다섯 가지 서체가 서로 모여 형체는 괴이하고, 강유·종횡·방원·곡직의 각종 점과 필획 및 창묵·갈묵으로 마음에서 하고자 하는 바를 다하였다. 농후한 만화 색채를 갖추고 해학과 유모의 서예 이미지는 세상을 미워하는 창작 심리상태를 표현하였다. 이 중에는 그의 바르고 곧으며 군세어 무리와 부합하지 않는 품성을 포함하였다.

금농·정섭 서예 풍격은 모두 '괴怪'의 결자와 용필을 표현했으나 금농은 용필에 중점을 두었고, 정섭은 결자에 중점을 두었다. 금농 예서 결자는 특이한 곳이 없으나 독특한 용필과 형태는 정말 놀라울 만하다. 결자의 강한 포백과 이미지는 이러한 용필로부터 조성된 것이다. 정섭 글씨에서 가장 기이하고 독특한 여러 종류 서체를 하나로 묶은 풍격은 주로 결자의 강한 형태 변화에 의한 것이다. 여러 서체가 모두 있으면서도 글자마다 모두 일반적 형체를 하지 않고 각자 자태를 이루었으며, 또한 참치와 천삽을 통해 낭만적인 경영을 하였다. 용필은 주로 별획을 가늘고 군세게 하면서도 중간을 눌러 마치 대나무 마디와 같다. 그의 글씨는 유모감이 농후하나 형식 구성으로 말하면, 합하였으면서도 불구하고 조작된 혐의가 없으니, 이는 금농이 따라올 수 없다.

정섭 서예의 또 다른 면은 뜻을 따라 소탈하다는 것이다. 이는 그가 현령으로 있었을 때 문건을 처리하면서 쓴 〈판사책〉에서도 충분히 나타난다. 이러한 것은 실용의 목적으로 뜻을 두지 않고 썼지만 전체적으로 일치하면서 해서·행서·초서를 병합하여 예서 필의를 함유하였으며, 통일된 필세의 연관에서 뜻을 따라 변화하는 것이 자연스럽다. 이러한 작품 서예미와 정취는 성정이 드러나 뜻을 두고 쓴 창작과 판이하다. 금농 예서·해서는 뜻을 두고 경영한 가운데 조화를 이루며, 척독은 뜻을 따른 가운데 더욱 통일을 이루었다. 그러나 정섭의 창작은 뜻을 두고 경영하였음에도 불구하고 자유로운 경지에 도달하지 못하였으며, 단지 뜻을 두지 않은 작품에서 비로소 이에 도달할 수 있었기 때문에 그의 창작은 충분히 성공하지 못하였다고 할 수 있다.

'양주팔괴'에서 기타 서화가, 예를 들면 황신 광초서는 소박하고 괴이하며, 점과 필획은 흩트려 마치 어지러운 돌을 땅에 편 것 같으나 실제는 비학의 뜻으로 초서를 써서 금석의 정취를 추구한 것이다. 이선 행서는 당나라 비를 넘나들면서 예서의 필의를 함유하여 순박하고 혼후하며 유창하다. 왕사신 예서는 단정하고 전아하며 아름다우니, 〈화산비〉·〈을영비〉 등에서 법도를 취한 것이다. 이방응 행서는 웅건하고 혼후하며 장엄하여 안진경에서 법도를 취했으나 더욱 방종하였다. '양주팔괴' 이외에 또한 '서령팔가'의 우두머리 정경은 예서에 뛰어났는데, 〈조전비〉·〈공주비〉로부터 들어가 공허하고 활발하며 소탈하다. 양법 행서 용필은 정섭과 가까우나 기이하고 순박한 정취가 있다. 이들은 '양주팔괴'를 중심으로 삼아 옹정·건륭 연간의 비학 서예 풍격을 형성하였다.

3. 등석여

등석여鄧石如, 1743~1805는 처음 이름이 염琰이고 자는 석여石如이었으나 가경황제의 휘를 피하기 위해 마침내 자로 행세하고 자를 완백頑伯으로 바꾸었다. 환백산 아래에 살았기 때문에 호를 완백산인完白山人이라 하였고, 안휘성 회령懷寧 사람이다.

등석여는 평생 서예·전각에 전념하여 전서·예서·해서·행서·초서의 5체에 모두 뛰어났고, 전서·예서·전각으로 높은 명성을 얻었다. 『청사고』에 의하면, 그는 어려서 궁벽한 마을에 살아서 보고 들음이 막혀 오직 돌에 새기는 것을 좋아하였고, 한나라 사람 인장 전서를 모방하여 매우 뛰어났다고 한다. 약관의 나이에 집이 가난하여 수주를 노닐 때 양현이 그의 전서를 보고 필세가 웅혼함에 감탄했지만 아직 고법을 얻지 못해 남경에 있는 대소장가 매류를 소개해 주었다. 다행히 매류는 자신이 소장한 금석 선본을 모두 꺼내어 보여 주었고, 아울러 편안한 생활을 하면서 이에 전념하도록 하였다. 이처럼 8년을 지내며 서예는 대성하였다.

등석여는 매류 집에서 8년을 있는 동안 주로 전서·예서를 전공하였다. 처음 5년간 〈석고문〉·〈역산비〉·〈태산각석〉·〈개모석궐명〉·〈돈황태수비〉·〈선국산비〉·〈천발신참비〉·〈성황묘비〉·〈삼분기〉 등을 각각 100번씩 임모하였다. 전서체가 갖추어지지 않자 『설문해자』를 20번 썼다. 아울러 삼대 종정이기와 진·한나라 와당·비액을 수집하여 5년간 공부하여 전서가 이루어졌다. 그런 뒤 한나라 예서를 공부하였는데, 〈사신비〉·〈화산비〉·〈백석신군비〉·〈장천비〉·〈교관비〉·〈공선비〉·〈수선표〉 등을 각각 50번씩 써서 예서가 이루어졌다. 따라서 그는 스스로 전서는 이양빙에 이르지 못하지만 예서는 양곡보다 덜하지 않다고 하였다. 이를

보면, 그는 예서에 자부심이 있었으나 전서는 이양빙을 경시하지 않았음을 알 수 있다. 오늘날 예술 심미관으로 보면, 이양빙 옥저전 〈역산비〉 등 진나라 소전은 구속되어 예술의 활발한 운치가 없다. 그의 영향은 당나라 이후 청나라에까지 이르렀다. 이후 전서에 뛰어난 이는 그의 형태를 임모하고 힘써 곧은 곳은 꼿꼿한 굳음, 둥근 곳은 고른 둥긂을 구하여 형체와 필획은 모두 고른 조화와 판에 새김이 극에 이르렀다. 청나라 전서에서 새롭지 못한 이들은 다시 붓 끝의 뾰족한 부분을 자르고 아교로 붓털을 안주시켜 단지 짧은 붓끝으로만 전서를 써서 굵거나 가늚이 고름을 추구하며 하나의 필획이 끝나지 않았는데, 먹은 이미 다하였다. 그러므로 조성된 필획은 모두 기필을 하는 곳은 먹이 짙고 중간 부분에서 수필에 이르는 곳은 마른 갈필을 나타내었다. 글씨를 쓸 때 손목을 들어 일으킬 수 없는 이들은 필획을 그을 때 운전이 활발하지 못하여 정말로 막다른 길로 가는 것 같아 흥미가 없다. 청나라 초기 전서 명가, 예를 들면 왕주 · 동방달 · 황수곡 · 등석여와 동시대 전점 · 홍량길 등은 이와 같지 않음이 없다. 건륭 초기 양주에서 활약한 서예가 양법은 예서 필법으로 전서를 썼으나 필획은 썩은 나무와 같고 한 맛으로 붓을 흔들어 떨면서 조작하였다. 새로운 것으로 감히 옥저전 통일천하를 타파하였으나 속된 풍격으로 흘러 풍격사에서 다리를 세우기가 힘들다. 오직 등석여가 소전 필법을 변혁하였는데, 공력이 깊고 운치가 높으며 형체 · 필세는 도량이 커서 후인의 모범이 되었을 뿐이다. 그러므로 이후 전서 대가, 예를 들면 등석여보다 조금 늦은 손성연 및 이후 오양지 · 양기손 · 조지겸 등은 등석여를 이어 새로움을 탐구하였다. 등석여 풍격의 역사적 의의는 이러한 점에서 빛난다. 그가 이양빙에 이르지 못한다고 말한 것은 실제로 인식에서 한 박자 느린 것이다. 그는 주 · 진 · 한 · 오나라 전서를 5년간 광범위하게 임서하는 가운데 붓끝에서 큰 변화를 나타내었지만 정작 자신은 이를 알지 못하였다. 특히 진 · 한나라 비액 · 와당의 아리따운 형체 · 필세와 활발하고 생동한 필법과 예술의 정취는 이양빙을 훨씬 능가하였다. 이로부터 전서는 진정 문인서예의 일익을 담당하면서 신속하게 질적 발전을 가져왔다. 200년 전 전서 풍격이 풍부하고 다채로우면서 대가들을 배출한 것은 실제로 등석여가 실마리를 열어 준 것이었다. 이에 대해 강유위는 『광예주쌍즙』에서 다음과 같이 말하였다.

> 등석여가 아직 나오지 않았을 때 천하에서 진분(즉 소전)은 쓸 수 없는 글씨라 여겨 스스로 옛것을 좋아하는 선비가 아니면 혹 이를 쓸 수 있는 이가 드물었다. 등석여가 이미 나온 이후 삼척동자도 겨우 붓 잡는 것을 이해하며, 모두 전서를 쓸 수 있었다.[12]

이는 등석여의 새로운 형체·필세·필법은 자태가 강건하고 아리따우며, 용필은 활발하고 변화가 많아 당시 및 후세에 많은 영향을 주었다는 말이다. 이로부터 이양빙 필법의 경직되고 생기가 없는 것을 모방하는 풍토를 일소하였으니, 이는 등석여 법도가 풍토를 이룬 근본적 원인이다. 강유위가 말한 진분(즉 소전)은 실제로 이양빙 전서 필법이다. 진나라 〈태산각석〉·〈낭야대각석〉을 보면 비록 공정하고 고른 조화를 이루었지만, 생기를 잃지 않아 필획 운동 절주를 분명히 느낄 수 있다. 가로획은 딱딱하게 곧지 않고 세로획도 항상 굽음을 띠고 있어 모두 필세를 따라 운행하였으며, 미묘한 동태적 변화를 나타내었다. 필획은 질박하며 착실하며 강하거나 부드러움이 살아난다. 붓을 일으키거나 그치는 양 가장자리의 둥글고 고른 형상을 자세히 살펴보면, 결코 일률적이지 않으면서 미묘하게 같지 않음이 있다. 이양빙 전서는 비록 진나라 각석이지만, 기운으로 필세를 낳고 필세로 형태·필법을 낳는 이치를 이해하지 못해 단조롭고 딱딱하며 구속되어 필세·자태·정취가 없는 기계적 도안과 필획에 빠졌다. 이를 모필로 쓰면 한편으로 공교하기가 어렵고, 다른 한편으로는 정취가 없다. 이후 오랫동안 역대 뛰어난 전서는 모두 이양빙 전서 필법을 모범으로 삼았던 까닭에 당연히 진흥할 수 없었다. 이런 상황에서 등석여의 새로운 필법을 인식하면, 정말로 의사가 고질병을 치료한 방법과 같으니 그의 공로는 막대하다.

등석여 전서는 〈태산각석〉을 기본으로 삼았고, 〈개모석궐명〉·〈소실석궐명〉 등도 큰 작용을 하였다. 이는 전서의 형체·필세·자태로 말한 것이다. 그의 전서 필법에서 기필·수필의 형태는 주로 〈화산비액〉·〈정고비액〉 및 대량의 진·한나라 와당 소전, 예를 들면 〈유천강령연원만년천하강령〉·〈한병천하〉·〈가기시강〉·〈장릉서신〉 등 와당에서 취하였다. 이런 전서 필법은 매우 가볍고 성글면서 활발하며, 대부분 손으로 쓴 자연스러운 필치를 나타낸 것들이다. 예를 들면, 가로와 세로 필획의 기필·수필은 점처럼 포만하고, 때로는 역봉의 낙필로 필세를 호응하기도 하였다. 각종 기운 필획의 수필 형태는 항상 끝을 조금 누르면서 붓을 들어 필봉을 나타냈기 때문에 봉망은 대부분 한옆으로 치우쳤다. 필세·자태는 군세고 완곡하며 생동하니, 이는 결구의 활발함과 용필의 자연스러움으로 이루어진 것이다. 이러한 특징은 등석여에게는 있으나 이양빙에게는 없다. 이러한 특징은 또한 필세로 기운을 관통하는 것에서도 나왔으니, 등석여는 이로부터 장기간 전서의 곤란한 경지를 근본적으로 타파하였다.

12) 康有爲,『廣藝舟雙楫·說分第六』: "完白山人未出, 天下以秦分爲不可作之書, 自非好古之士, 鮮或能之. 完白旣出之後, 三尺豎僮, 僅解操筆, 皆能爲篆."

백씨초당기白氏草堂記

장재어적張載語摘 일부

등석여 전서는 강건함에 아리따움을 함유하고, 소박한 가운데 활발하고 수려함을 나타내었으며, 예서는 대부분 필력의 표현에 치우쳤다. 형체·필세·필법은 〈화산비〉·〈장천비〉·〈사신비〉·〈교관비〉·〈공선비〉 등에서 나와 한·위나라 사이를 넘나들며, 양호필로 자유자재로 서사하였다. 그가 죽은 해1805, 을축년 가경 10년 63세에 쓴 〈장재어적〉 8곡병은 용묵이 칠과 같고, 점과 필획은 모난 가운데 둥긂을 깃들였으며, 결구는 단정하고 모나며 착실하다. 정신과 기운은 포만하고 혼후하며 굳세다. 그의 예서는 침착하고 웅건하며 착실한 풍격을 주된 기조로 하였는데, 이는 정보·금농·정섭·고봉한 등과 다른 자신의 면모이다. 이에 대해 조지겸은 다음과 같이 평하였다.

> 청나라 사람 글씨에서 등석여를 제일로 삼는데, 등석여는 예서를 제일로 삼았다. 등석여 전서는 필획마다 예서에서 나왔는데, 그는 스스로 이양빙에 이르지 못함은 마땅히 이에 있다고 하였으나 이는 바로 스스로 이양빙을 뛰어넘은 것이다.13)

등석여 전서는 필획마다 예서에서 나왔다는 것은 조지겸 식견의 국한성에서 나온 말이다. 등석여 전서 용필은 주로 한나라 비액과 진·한나라 와당에서 법도를 취하였고, 이러한 필획 형태는 손으로 쓴 전서에서 나온 것이니, 원류가 분명하다. 이는 현재 전하는 주·진·한나라 사람이 손으로 쓴 전서와 비교하면 저절로 알 수 있다. 그러나 전서·예서에서 어느 것이 제일이라는 문제는 역사의 공헌으로 말해야 할 것이다. 그가 쓴 전서의 위대한 공헌은 일가

13) 趙之謙 : "國朝人書以山人爲第一, 山人以隸書爲第一. 山人篆書筆筆從隸書出, 其自謂不及少溫當在此, 然此正自越少溫."(馬宗霍, 『書林藻鑒』)

의 서체를 세웠을 뿐만 아니라 전서 발전에 새로운 길을 열어주었다는 점이다. 천여 년 동안 이어온 전서의 군색한 경지를 타파한 그의 새로운 필세·필법은 이후 많은 대가들을 인도하였으니, 조지겸도 그중의 한 사람이다. 그러나 그의 예서는 정보 이후 별도로 하나의 풍격을 세워 단지 개인 풍격을 더했을 뿐이니, 그 의의는 전서와 같이 논할 수 없을 것이다. 향예의 평론은 매우 정확하다.

> 등석여 전서·예서는 순전히 한나라 사람 법도를 지켰고, 해서는 곧장 북위 여러 비를 다그치며 당나라 사람 필치는 하나도 섞지 않았다. 행초서 또한 전서·팔분서 법도를 도입하여 한번 둥글고 윤택한 습기를 씻어내며 마침내 청나라 비학을 열어 준 종주가 되었다.[14]

등석여 해서는 북비에서의 연찬이 깊었고, 주로 북위 '낙양 풍격' 유형 묘지명에서 법도를 취하였다. 특징은 결구가 안온하고, 자태는 펼쳤으며, 용필은 예서 필의를 함유하였다. 비록 대체적으로 종요 필세 유형을 하였지만, 이미 북비 필법을 형성하였다. 그는 이러한 형체·필세를 완전히 계승하였는데, 〈사체서책〉에서 해서는 고르고 전아하며, 용필은 수려하고 윤택하여 매우 전형적이다. 아울러 용필에 행서 필의를 함유하여 더욱 기세와 운치가 뛰어났다.

등석여 행서는 〈사체서책〉에서 보면, 왕희지 〈성교서〉 공력에 비학 필의를 섞어 소박한 정취를 더했다. 특히 시선을 끄는 것은 큰 글씨 행초서와 광초서로 가히 제일이라 하겠다.

등석여 사체서책四體書册

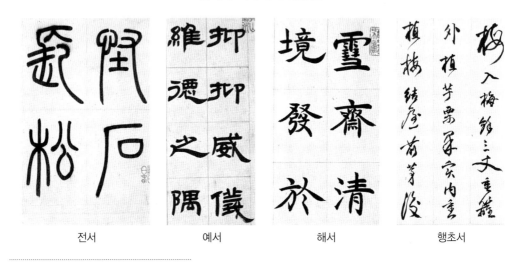

| 전서 | 예서 | 해서 | 행초서 |

14) 上同書 : "山人篆隸純守漢人矩護, 楷書直逼北魏諸碑, 不參唐人一筆, 行草又以篆分之法入之, 一洗圓潤之習, 遂開有淸一代碑學之宗."

비학 서풍에서 초서는 결코 비학 서예가들이 뛰어난 것이 아니었으니, 등석여도 일상적으로 초서를 쓰지 않았다. 그러나 기질·개성이 강하여 그의 행초서·광초서는 큰 기세가 마치 만 길을 떨어지는 폭포와 같아 사람을 경탄하게 한다. 『청사고』에 다음과 같이 말했다.

> 건륭·가경 사이 가정의 전점과 양호의 전백경 모두 글씨로 유명하였다. 전점은 그의 전서는 이양빙을 이었다고 자부하였다. 일찍이 초산을 유람할 때 벽 사이 전서 〈반야심경〉을 보고 이양빙의 버금이라 감탄하였다. 이미 등석여가 쓴 것임을 알고 육서에 부합하지 않은 것을 지적하여 꾸지람으로 삼았다. 전백경은 이전에 등석여 전서·팔분서를 뛰어남으로 삼아 탄복하였고, 다시 그의 행서·초서에 이르러 "이는 이양빙 신선의 경지이다."라고 감탄하였다. 다시 함께 필법이 부합함을 논하여 마침내 전점 꾸지람에 더욱 힘써 도왔다.[15]

이를 보면, 등석여는 당시 무리보다 뛰어났고, 전점·전백경은 당시 명가로 그를 인정하지 않을 수 없었으나 질투로 인해 극력 깎아내렸음을 알 수 있다. 지금 서단에서도 이러한 병폐가 극심하나 옛날에도 있었던 일로 우스꽝스럽기 짝이 없다.

등석여는 중요한 역사적 의의가 있는 인물이다. 그는 양주에 20여 년 드나들면서 각 서체가 더욱 공교해졌다. 이를 보면, 그의 서예도 '양주팔괴'가 조성한 형식 서풍 영향을 어느 정도 받았음을 알 수 있다. 이러한 점은 그의 행초서·광초서의 방종하고 혼후하며 괴이한 것을 표현한 데에서 알 수 있다. 그러나 그의 전서·예서·해서는 오히려 금농·정섭·고봉한과 같은 강하고 격하며 기이한 색채가 없다. 그는 돌을 새기는 가운데 고심하고 연찬하며 새로운 법도를 세우는 길로 나아갔다. 이는 비학 서풍이 공동으로 지키는 기본 필법을 그의 필치에서 진정 확립하였음을 의미한다. 이는 이미 그의 개인풍격 미학 가치를 크게 뛰어넘는 일이다. 아울러 필법은 장봉의 양호필로 운영하였는데, 이 또한 이전 옛사람에게 없었던 일이다. 이로부터 서예가들은 장봉의 양호필을 사용하는 풍토가 시작되어 지금까지 이어져 오고 있으니, 이 또한 그가 문을 열어 준 공로라 하겠다.

15) 『淸史稿·鄧石如傳』卷五百三 : "當乾嘉之間, 嘉定錢坫陽湖錢伯坰, 皆以書名. 坫自負其篆直接陽冰, 嘗遊焦山, 見壁間篆書心經, 嘆爲陽冰之亞. 旣而知爲石如所作, 摭其不合六書者以爲詆. 伯坰故服石如篆分爲絶業, 及復其行草, 嘆曰, 此楊少師神境也. 復與論筆法不合, 遂助坫詆之尤力."

제3절 전성기

　　건륭·가경으로부터 광서 연간에 이르는 100년 정도는 비학 서예의 전성기이다. 이 기간에 금석서예가 대량으로 출토되거나 발견되었다. 서예가와 금석학자들이 옛날 비를 찾는 풍토가 크게 일어나 이전 시기보다 더욱 극심해짐에 따라 금석학·고문자학은 크게 발달하였다. 등석여는 전서·예서·해서·행서·초서에서 성취를 거두어 전성기의 비학 서예가들에게 모범을 세워 주었다. 특히 전서·해서의 필법 건립은 이 시기의 서예가들에게 새로운 길을 열어주었다. 이후 비학 서예가들은 대부분 서로 다른 정도로 등석여의 영향을 받았으니, 이는 비학 서풍의 기본 특징의 하나이다. 이외에 법도를 취하는 연원에서 이 시기의 서예가들은 북비를 모범으로 삼았을 뿐만 아니라 당나라 비를 기본으로 삼기도 하였다. 이는 비학 후기의 강유위가 『광예주쌍즙·비당』에서 오로지 북비를 선양하고 당비를 멸시하는 관점과는 달랐다. 이 시기의 비학 서예가들은 비의 영역에서 자유롭고 광범위하게 흡수하여 각자의 개성 풍격을 창조하였다. 예를 들면 공청고·이병수·진홍수·오희재·하소기·양현·유월·장유쇠·조지겸 등은 기이하고 농염함을 다투는 국면을 형성하였다. 이 중에서 이병수의 예서, 오희재의 전서, 하소기의 행서, 장유쇠의 해서는 각각 극치를 다하였고, 조지겸은 여러 서체에 뛰어난 거장으로 전성기의 최고 성취를 대표하였다.

1. 공청고

　　공청고龔晴皐, 1750~1825는 이름이 유용有融이고 자는 청고晴皐이며 호는 수산초자綏山樵子·졸노인拙老人으로 사천성 파현巴縣 사람이다. 그는 건륭 44년(1779) 거인이 되어 산서성 곽현의 현령을 맡아 3년간 있는 동안 선정을 베풀었다. 무군순행이 곽현에 이르자 관례에 따라 접대비를 모두 백성들에게 취하여야 했다. 그러나 그는 차마 이를 시행하지 못하고 자비로 접대하니 자연 풍요롭지 못해 수행원들의 불만을 사서 임지를 옮겨야 했다. 그는 병을 핑계 대고 고향으로 돌아와 청빈한 생활을 하면서 서화로 세월을 보냈다. 그는 시를 잘 지었고 『퇴계시집』이 있다.

　　공청고 글씨는 사천성에 많이 전해지는데, 대부분 행초서이다. 필법은 구양순 성분이 많고, 결자는 구양순·안진경을 겸하여 긴밀하고 가파름은 구양순과 가까운데 너그러운 곳은 안진경과 가깝다. 필세를 꺾는 뜻은 구양순 필법과 부합한다. 이는 그의 글씨 근거를 엿본

것이다. 형태와 필치 변화를 분석하면, 그는 습관적으로 작은 붓으로 큰 글씨를 썼는데, 굵고 장엄한 곳은 필두筆肚를 누이고 기울여 빗질하듯이 썼다. 기필은 항상 가볍게 낙필하고, 수필은 무겁게 눌렀다가 일으키며 형태는 자연에 맡겼다. 용필은 무겁게 응축하고 생경하게 껄끄러우며 공교함과 졸함을 따지지 않은 채 자태는 꺾고 가파르게 쓸어버리며 거친 가운데 법도를 조성하였고, 비틀거리면서도 오히려 굳세고 기이하며 독특한 풍채가 있었다. 그가 뜻을 따르고 천진한 곳은 근원이 없는 것 같은데, 산서성 곽현에서 3년간 현령으로 있을 때 식견과 관계가 있는 것 같다. 이 중에는 산서성 곽현 주위 및 산동성·하남성 등지에서 본 민간 각석 비문·묘지명·조상기 등을 포괄할 수 있다. 북조의 일반 하층 민간들이 손으로 쓰고 새긴 많은 것들은 비록 기교와 법도가 뛰어날 수 없지만 천진하고 순박하며 졸한 정취는 사람을 감동하게 한다. 건륭 연간 문인 사대부 서예가들은 이미 위진남북조 각석 서예의 묘한 정취를 자각하고 이를 취하고 차감하는 풍토를 이루

공청고, 행서작품

었다. 공청고 서예 풍격에서 이러한 기식이 분명하게 흘러나온다. 이러한 특징은 마땅히 그가 당나라 비와 법첩에서 뛰어나와 별도로 창신한 것과 관계가 있을 것이다. 이는 그가 산서성에서 3년 동안 벼슬살이를 하면서 성과는 없었지만, 서예에서 획득한 중대한 발전이다. 그는 이것으로 족히 위안으로 삼을 수 있을 것이다.

공청고 서예는 사천성이라는 지리적 폐쇄조건과 관직이 낮은 이유로 말미암아 오랫동안 빛을 보지 못하였다. 그의 행서작품을 보면, 호방하고 웅건하며 흩어진 것 같으면서 유창하여 흥분을 느끼게 한다. 그는 '양주팔괴'에 비해 조금 늦었으나 서예 심미관·창작 사상은 오히려 부합한다.

> 만약 옛것을 스승으로 삼지 않고 스스로 운영하면, 절제의 스승이 아니다. 만약 옛사람에 집착하고 자신은 옛것을 쓰지 않으면, 또한 말씀은 반드시 자신에서 나온다는 뜻을 잃을 것이다.[1]

이는 유독 시를 논한 것이 아니라 서예 또한 그러하다는 말이다.

2. 이병수

이병수伊秉綬, 1754~1815는 자가 조사組似이고 호는 묵경墨卿·묵암默庵이며 복건성 정주영화汀州寧化 사람이다. 그는 건륭 54년(1789) 진사에 합격하여 형부주사·원외랑을 거쳐 광동성 혜주지부·양주지부로 나아가 청렴한 관리와 선정으로 일컬었다. 그는 시·문장·회화·전각에 뛰어났다. 서예는 전서·예서·해서·행서를 잘 썼는데, 예서 성취가 가장 높아 명성이 높았다.

이병수는 어렸을 때 첩학을 전공하여 진·당나라 해서 필법 공력이 심후하였다. 전하는 작품 중에 39세에 임서한 〈옥침난정〉과 당나라 유공권·구양순·우세남·저수량 첩이 있다. 그가 임서한 〈옥침난정〉은 필법·정취를 깊게 얻었고, 유공권·구양순·우세남·저수량을 임서한 것은 마치 한 사람 면모와 같다. 형체·필법은 구양순·우세남 사이에 있고 매우 정묘하며, 그사이 발문은 더욱 구속받지 않아 활발하고 윤택하며 생동하다. 그의 소해서는 왕희지 〈악의론〉의 형체·필세·필법을 모방하여 활발하고 우아하면서 수려하며, 필봉은 맑고 굳세어 감탄할 만하다. 큰 글씨 예서는 웅혼하고 근엄함이 마치 철 담장과 같으며, 행초서는 서리고 에워싸며 기괴함을 나타내었다. 그는 비학 서풍 전기 영향을 받았고, 당시 비학을 숭상하는 언론을 촉진하였다. 그는 나아가 한나라 예서를 법도로 삼는 것을 목표로 삼으면서 전서를 곁들였고, 아울러 '안체'를 변화시켜 예서 필의에 융합하며 비학 서예의 거장이 되었다.

이병수 예서는 〈형방비〉·〈장천비〉·〈공주비〉·〈한인명〉·〈배잠기공비〉·〈예기비〉·〈오봉이년각석〉 등을 광범위하게 임서하며, 비교적 긴 시간 동안 이것들을 학습하고 탐색하는 과정을 거쳤다. 이러한 과정을 거쳐 마침내 50세 전후에 자신의 개성에 적합한 방정하고 웅건하며 훌륭한 서예 풍격을 찾았기 때문에 〈장천비〉·〈형방비〉·〈배잠기공비〉 성분이 비교적 많았다. 현재까지 전해오는 그가 임서한 이상의 작품들을 보면, 다른 것에 비해 확실히 뛰어난 필력과 웅장한 자태를 갖추고 있음을 볼 수 있다. 그의 글씨는 일반적으로 결자의 방정함과 포만함을 강조하였다. 그러나 그는 항상 상하좌우에 있는 글자 관계를 근거하여 임

1) 龔晴皐, 〈論書詩〉: "若不師古而自用, 非節制之師. 若沾沾古人而不自我作古, 又失詞必己出之意."(『書法叢刊』第十六輯 87쪽)

기응변으로 자형의 넓적하고 평평함과 세로획의 수직 및 정방형을 처리하였다. '口'형태의 편방은 일반적으로 가로획·세로획·전절을 방절로 처리했으나 때로는 자형과 작품 형식 특수성에 근거하여 가장 아름다운 조형을 이루기도 하였다. 예를 들면, 〈고향古香〉·〈허백虛白〉 두 글자를 쓴 가로 형태 작품이 전형적이다. 전자는 '고·향'에 모두 모두 긴 가로획이 있고 아래는 '口'형태이기 때문에 그는 교묘하게 두 글자의 긴 가로획은 '일一'자 필세로 나란히 배열하고, '고'자 아래 '구口'는 둥글며 '향'자 아래 '왈曰'은 반원형을 이루었다. 기타 필획은 반원형 양측 안에서 짧게 응축시켜 춤을 추는 듯한 조형 효과를 형성하였다. 그리고 '허백' 두 글자는 자형 구조가 본디 충만한 까닭에 배열은 고르고 가득하며 가로로 향해 정제되어 도로변 꽃과 같은 장식적 정취가 풍부하다.

가장 절묘한 작품은 〈송탁근존〉의 편방형 구도이다. 가로는 평평하고 세로는 곧으며, 필획마다 강철과 같거나 굵거나 가늚은 시각적으로 일률적이다. 양 가장자리는 대부분 둥근 머리를 하였고, 각 글자는 마치 하나의 모난 덩어리와 같다. '拓·存'자의 좌우 필획은 서로 읍양하였고, 낙관은 작은 글씨 행서 2행을 '存'자 왼쪽 아래 공간을 보충하여 왼쪽 아래 모서리에 주문인 한 방을 찍었다. 또 하나의 묘한 곳은 '宋'자에 있는 3개 점에서 중간 부분에 있는 2개 점은 본래 별획과 날획이나 그는 대담하게 변형하여 상상할 수 없는 묘한 정취를 이룬 것이다.

이병수 예서는 정태적 정취와 자형은 모나면서 포만하며, 장법 또한 충만하도록 하는 데에 중점을 두었다. 이는 족자나 넓은 횡폭에서 두드러지나 대련에서도 중후하고 너그러운 필획 구도 형태를 중시하였다. 용필은 응축된 느낌이 있어 결구의 방정함과 함께 단정하고 장엄한 형상을 조성하였다. 그는 또한 죽은 가운데 삶을 구하는 것처럼 각종 점 형태의 필획 및 방정한 대형에서 의외로 정제함을 깨뜨리는 한두 필획을 칸에서 나오게 하였다. 혹 정

이병수, 송탁근존宋拓僅存

제된 형태에서 한 모서리를 결하거나 혹 원래 방형 편방에서 일상적 자태를 직립의 마름모 형태로 변화시키는 등의 기이한 변화를 나타내었다. 이러한 것들은 그의 대련 〈청시종위류, 가주집구매〉를 전형 작품으로 삼아 분석하면 분명하다.

이병수 전서는 한나라 〈소실석궐명〉·〈개모석궐명〉 등을 임서하여 형체는 고른 균형, 필

획은 둥글고 혼후하며 착실한 면모를 연구하였다. 그러나 그는 전서에 뜻을 두고 연찬하지 않았으며, 필획의 둥글고 도타운 도리를 얻어 예서 필획을 강화하였을 뿐이다. 그의 행초서는 안진경 〈배장군시〉에 심취하였고, 아울러 이동양의 더디고 껄끄러운 필법을 섭렵하였다. 그러므로 전서 · 예서 · 해서 · 행서 · 초서를 한 필치에 모아 공통적인 필세로 전체 기운을 관통하였고, 특히 서리고 에워싸며 돌리는 것을 특징으로 삼았다. 행초서 단독 작품은 그리 아름답지 않지만 예서와 합하여 하나의 작품을 이루었는데, 낙관에서 나타날 때는 둥글고 파리하며 가는 것으로 예서의 평평하고 곧거나 굵으며, 웅장하거나 작고 큰 글씨의 대비를 이루면서 상부상조하여 정취를 이루었다. 이 또한 이병수 예서에서 중요한 형식 구성요소이다.

이병수는 구성에 대해 매우 민감하고, 본래 글자 형태에서 변화시킬 요소를 잘 발견하여 대담하게 변형시켰다. 그의 예서 풍격은 기본적 특징이 가로가 평평하고 세로가 곧으며, 방정하고 너그러우며 장엄하지만 또한 기이하고 공교하며 활발하고 빼어난 곳이 매우 많다. 결구의 묘한 구조는 현대적 구성 심미의식을 표현하였던 까닭에 오늘날 보더

이병수, 예서오언련隷書五言聯

라도 신기하고 대담하며 불가사의한 느낌이 든다. 그는 금농 예서 풍격과 함께 현대예술에 계시적 의의를 주고 있다. 그의 강한 표현 의식과 대담하고 기이하며 독특한 예술 상상력은 동시대 및 후세 서예가들에게 서예 구성 잠재력을 보여줌과 동시에 현대예술 표현 의식을 각성시켜 주었다. 이러한 것은 〈장천비〉·〈형방비〉·〈배잠기공비〉에는 없는 것으로 이병수의 뛰어난 예술 창조성이 분발하여 조성된 것이다. 이병수는 그의 아들 이념에게 "방정 · 기사 · 자종 · 경이 · 감성 · 허실은 붓 끝 변화로 손목 아래에서 나온다. 응화 · 응신 · 조의는 졸함을 잊을 수 없다."[2]라고 하였다. 졸함은 그의 예서 형상 구조의 비결이다. 이는 〈배잠기공비〉·〈형방비〉에서 깨달았다. 그러므로 졸함은 결구의 방정함과 필획의 평평하고 곧음에서

진홍수 만생호曼生壺

체현하며, 자태의 아리따움을 구하지 않았다. 단지 한두 필획을 강조하여 단정함을 깨뜨리고, 필획을 활발하게 만들어 졸한 가운데 공교함을 나타내며, 평범한 가운데 기이함을 나타내는 '대교약졸' 서예미 경지를 이루었을 뿐이다. 그는 형식 구성에서 변증법에 깊이 통하였다. 이는 자각적 추구와 의식적 안배를 통한 것이나 만년에 이르러서 이를 숙련되게 운영하였다. 조탁하고 꾸미는 기색을 없애어 자유로운 높은 경지에 도달하였다.

이병수 예서는 예스럽고 질박하다. 이는 한나라 비에서 나온 것이나 매우 새롭고 기이하므로 오늘날 서예가들은 대부분 이러한 심미를 받아들일 수 없다. 보수적이고 새롭지 못한 전통 관념에 사로잡힌 그들은 이러한 서예 풍격을 외도로 취급하여 올바른 길로 보지 않는다. 현재 이병수 예서를 더욱 연구한다면, 당대 및 미래 서예 발전에 심원한 영향을 줄 것이니, 이는 유독 예서 한 서체뿐만 아니다.

3. 진홍수

진홍수陳鴻壽, 1768~1821는 자가 자공子恭이고 호는 만생曼生 · 만수曼壽 · 미공眉公 · 종유

2) 伊秉綬, 『默庵集錦』: "方正, 奇肆, 恣縱, 更易, 減省, 虛實, 肥瘦, 毫端變幻, 出手腕下. 應和, 凝神, 造意, 莫可忘拙."

도인種楡道人·협곡정장夾谷亭長·서계어은胥溪漁隱이며, 절강성 전당錢塘(지금의 杭州) 사람이다. 그는 가경 6년(1801) 발공이 되었고, 벼슬은 회안동지를 지냈으며, 완원 막료로도 있었다. 그는 일찍이 의흥에서 양팽년과 합작하여 사호砂壺를 제조하면서 '날취捏嘴' 제조법도를 창안하였기 때문에 거푸집을 사용하지 않고 뜻을 따라 자연스러운 정취를 이룰 수 있었다. 그는 또한 사호에 명문을 새겨 이름을 '아만타실명호'라 했다. 이는 지금까지 전하는 것이 많지 않아 가치가 더없이 귀중한 '만생호'이다. 그는 시·문장·서예·회화에 모두 명성이 있었고, 전각은 '서령팔가' 한 사람으로 후세 절파에 영향을 주었다. 서예는 예서·전서에 뛰어났고, 동일한 격조를 나타내었다. 진조영은 『동음논화』에서 진홍수에 대해 다음과 같이 말하였다.

> 시문과 서화에 모두 자태가 뛰어났고, 팔분서는 특히 간결하고 예스러우면서 초탈하며 표일하여 변하지 않는 지름길에서 모두 벗어났다.[3]

이는 진홍수 예서가 특히 독창성이 풍부함을 말한 것이다. 그러나 마종곽은 『처악루필담』에서 다음과 같이 말하였다.

> 예서는 뜻을 따라 옛것을 모방하여 조금도 고법이 없다. 행서는 상쾌하고 굳세며 사나워 명나라 사람과 자리를 나눌 만하다.[4]

이는 고법을 표준으로 삼아 얻어낸 결론이어서 진조영과 다르다. 풍격사 입장에서 평하면, 진홍수 예서는 개성이 있고 형상이 독특하며, 이미 고법을 변화시켜 새로운 정취를 얻었다. 그러나 행서는 옛날 사람이 이룬 법도로 새로운 뜻을 표현하며 비록 자아의 풍격 특징이 있지만, 아무래도 예서만큼 새로움이 많은 것보다는 못하다.

진홍수 행서는 주로 구양순·양응식을 법도로 삼았으나 글자 형태의 길거나 짧음과 수렴하거나 내치는 것은 양응식 성분을 많이 얻었다. 결자는 중궁을 긴밀하게 모으고 밖의 테두리는 펼쳤으며, 장법은 글자마다 독립하면서 필세를 연결하여 전체적으로 수렴과 내침의 절주 변화가 강하면서도 조화를 이루었다. 그는 한나라 비의 연구와 전각에 정통했던 까닭에 행서는 청아하면서도 어느 정도 졸한 예스러운 뜻을 나타내었다. 그의 예술 정취는 '진眞'자

3) 秦祖永, 『桐陰論畫』: "詩文書畫皆以姿勝, 八分書尤簡古超逸, 脫盡恒蹊."
4) 馬宗霍, 『霎嶽樓筆談』: "隷書則率意擬古, 毫無古法. 行書則爽健廲擧, 可與明人分席."

하나에 있었기 때문에 필법에서 설령 조그만 하자도 거리끼지 않았다. 그는 이와 같은 인식으로 창작을 하였던 까닭에 자신의 천부적 재능과 성정을 충분히 발휘할 수 있었다.

진홍수 예서도 이와 같았다. 그러나 마종곽이 예서는 뜻을 따라 옛것을 모방하여 조금도 고법이 없다고 한 말은 그를 모르고 한 말이다. 그의 예서는 설령 한나라 예서와 거리가 멀지만, 오히려 먼저 한나라 예서를 배운 뒤 자신의 길을 걸었다. 그의 예서에서 나타나는 새로운 자태·필법은 한나라 예서를 기본으로 삼음이 분명히 보인다. 그는 〈양회표기〉에서 천진난만한 자태를 취했고, 〈개통포사도각석〉에서 너그럽고 둥글며 혼후함을 법도로 삼았으며, 〈공주비〉에서 좌우로 펼치는 필세를 취하였다. 그리고 다시 전서 구성을 그사이에 섞어 자신의 정취에 따라 조절하였으니, 필묵에서 글씨를 쓸 때 열린 정신 상태를 느낄 수 있다. 그는 특히 예서로 대련 쓰는 것을 좋아하여 좌우 호응 변화를 나타내었다. 〈예서칠언련〉에서 세 개의 '과課'자와 '성成'자의 결구·자태의 변화는 전서·예서 결구를 자유자재로 조정하고 변통하는 이치에서 나왔음을 알 수 있다. 전체적으로 유창한 운필은 행서 운율을 포함하고 있으므로 금석기에서 자못 서권기가 있음을 알 수 있다. 형체와 자태는 소박한 가운데

진홍수 서예작품 비교

예서칠언련隷書七言聯

행서칠언련行書七言聯

청아하고 공교하며 묘한 자태가 넘치니, 이는 여러 맛을 융합하여 기이하고 표일함을 풍격 특징으로 삼은 것이다. '서령팔가'에서 그의 서예는 가장 정감이 있고, 형식 표현에서도 창조력이 풍부하다.

4. 오희재

오희재吳熙載, 1799~1870는 원래 이름이 정양廷颺이고 자는 희재熙載이나 동치황제의 휘를 피하기 위해 자를 양지讓之로 바꾸었다. 호는 만학거사晚學居士·사신헌師愼軒이며 강소성 의징儀徵 사람이다. 그는 제생으로 박학다재하였고, 포세신의 입실제자이다. 전각은 등석여를 법도로 삼아 고박함을 연미함으로 바꾸었고, 이후 등석여를 배우는 사람은 대부분 오희재를 법도로 삼을 정도로 영향이 심원하였다.

서예는 각 체를 잘 썼다. 해서·행서는 포세신을 계승했으나 포세신 자체가 본래 높지 않았고, 오희재는 이를 본받았기 때문에 더욱 취하기가 부족하다. 예서는 등석여를 법도로 삼았으나 유약함에 빠졌고, 전서는 두 종류가 전해진다. 하나는 온전히 등석여를 모방하였으나 등석여보다 연미하고 자태는 동적인 필세를 강화한 것이다. 용필은 수필에서 붓을 머무른 뒤 신속하게 수렴하고 자연에 맡겼으

오희재, 전서오언련篆書五言聯

며, 세로획 수필은 뾰족한 필봉을 내는 것이 등석여보다 더욱 심하였다. 이후 등석여 전서를 배우는 사람들이 대부분 오희재에게 법도를 취하는 것은 연미하고 흡인력이 있기 때문이다. 이러한 면모는 비록 세상 사람들의 환영을 받았지만 개성이 결핍되어 서예 풍격사에서 의의를 갖추지 못하였다. 다른 하나는 형식 표현에서 〈천발신참비〉를 법도로 삼은 것이다. 그는 이를 개성 풍격으로 변화시켜 서예 풍격사에서 한 모퉁이 자리를 차지하였다.

청나라 이래 〈천발신참비〉에서 법도를 취한 사람은 많았고, 등석여도 비록 이를 섭렵하였으나 그가 득력한 곳은 오히려 한나라 비액과 와당이었다. 조지겸·오창석 등도 이를 공부하

였지만 모두 섭렵만 하였을 뿐 주로 삼지는 않았다. 단지 두 사람만 〈천발신참비〉를 배워 탁월한 창작을 하였으니, 전자는 오희재이고 후자는 제백석이다. 제백석은 여기에서 결구·기세를 취하고 한나라 〈사삼공산비〉를 섞어 스스로 일가의 풍격을 이루었다. 오희재는 강건하고 웅건한 필획 형태를 취하고 등석여의 아리땁고 둥글며 혼후함을 합하여 새로운 면모를 이루었다. 예를 들면, 그의 작품 〈전서오언련〉 '명매명기매, 서권정중연' 결구는 긴 필세를 자태로 취하는 습관적 형태를 나타내었으나 용필은 오히려 일반적 법도를 어기고 〈천발신참비〉에서 나왔다. 기필은 평평한 머리로 낙필하였고, 행필은 포만하고 굳세다가 점차 수필에 이르러서는 예리한 필봉을 나타내었다. 이렇게 예리한 필봉은 항상 필획 한옆에 치우쳤는데, 이러한 현상은 드리운 세로획에서 더욱 분명하게 나타난다. 이외에 구부리고 서리며 에워싸는 필획에서 용필의 전봉轉鋒·탑봉搭鋒은 필세의 자연스러움을 따라 나와 수식을 가하지 않고 오히려 운필의 활발한 생동감을 더하였다. 이는 그가 〈천발신참비〉의 강함을 법도로 삼아 표면적으로 도필 효과를 모방하지 않고 자연스러운 필세를 다치지 않는다는 전제 아래 모필 성능을 충분히 발휘하였음을 설명하는 것이다. 따라서 이미 도필의 미와 정취를 표현하면서도 고의로 조작함에 빠지지 않았다. 그는 〈천발신참비〉를 법도로 삼아 전서를 썼기 때문에 평소 부드럽고 아리따움이 남음이 있으며 골력이 부족한 편향을 크게 바로잡을 수 있었다. 그러므로 이 작품은 근·골·혈·육의 완미한 통일을 이루고, 강하고 부드러움이 서로 살아나며, 모나고 둥글음을 서로 겸하여 의젓하고 한적한 높은 운치를 나타내었다. 그는 〈천발신참비〉를 법도로 삼아 변통을 잘하여 활발하고 자유자재로 표현할 수 있었는데, 이는 현재 우리가 고대 각석을 스승으로 삼을 때에는 마땅히 거울로 삼아야 할 것이다.

5. 하소기

 하소기何紹基, 1799~1873는 자가 자정子貞, 호는 원수蝯叟이며 호남성 도주道州 사람이다. 도광 16년(1836) 진사에 합격하여 편수에 임명되어 무영전국사관협수·총찬·국사관제조에 충원되었고, 복건성·귀주성·광동성 향시를 관장하여 많은 인재를 이끌어주었다. 54세에 사천성 학정을 제독할 때 낡은 법도를 혁신하여 탐관을 공격하자 3년을 채우지 못하고 쫓겨났다. 『청사고』에 "불러 대하고 가세와 학업을 묻고 겸하여 당시 급선무에 이르렀다. 하소기는 감격하여 말을 세워 지우에게 보답하겠다고 생각하여 곧바로 진지방 정황에 맞춰 마침내 진지방 조목에 의해 당시 급선무를 차례로 귀속시켰다."[5]라고 하였다. 이후 그는 산동성의 낙원서원, 장사의 성남서원, 절강성의 효렴당에서 가르치며, 소주서국·양주서국을 주재하였

다. 양주서국에서는『십삼경주소』를 교정하며 실학에 힘썼다. 『청사열전』에 다음과 같은 기록이 있다.

> 평생 여러 경전에서『설문해자』고증을 가장 즐겼다. 곁으로 금석·도화·전각·율산에 이르러 널리 종합적으로 생각하니, 식견과 이해가 뛰어나 이전 사람이 아직 이르지 않은 것을 보충할 수 있었다. 천성으로 특별히 뛰어났고, 호탕하게 술을 마셨다. 강직하게 낮과 밤을 다하였고, 재능과 기예는 당시 특별한 칭찬이 있었다. 그러나 마음에서 허락하지 않는 것은 비록 유명 공경이더라도 구차하게 추대하지 않았다. 시는 넓어 넘쳤고, 이백·두보·한유·소식 제가들을 종주로 삼았다. 서예는 안진경으로 들어가 더욱 세상이 보물이 되었다.6)

이를 읽으면 그 사람을 보는 것 같다. 하소기는 평생 근면하고 박학다재하였기 때문에 서예의 성취가 탁월한 것은 필연적이다. 임창이는 「하소기소전」에서 다음과 같이 말하였다.

> 서예는 안진경을 구비하여 위로 주·진·한나라 고문·전서·주문을 거슬러 올라갔고, 아래로는 육조 비판에 이르기까지 천여 종을 수집하여 모두 마음으로 임모하고 손으로 좇아 탁월하게 스스로 일가를 이루었다.7)

하소기는 평생 금석문자를 수집하는 데에 여력을 남기지 않고 명산대천을 유람하며 깨어진 비갈을 찾아 흉금을 열고 학식을 넓혔던 까닭에 고문자학·금석학에 매우 정통하면서 서예 법도를 광범위하게 취하였다. 그의 서예는 전서·예서를 근간으로 삼았고, 북비에서 가장 좋아한 것은 〈장흑녀묘지명〉으로 한나라 예서 남은 필의가 있었다. 당나라 비에서 가장 숭상한 것은 '안체'이니, 이 또한 전서·주문 필법을 근골로 삼은 것이다. 초년에 〈장흑녀묘지명〉과 구양통 〈도인법사비〉를 좋아하였던 까닭에 용필은 대부분 방필이었고, 이후 안진경 〈마고선단기〉 등을 본받아 용필이 점차 둥글어졌다. 만년에는 더욱 전서를 좋아하여 해서·행서 용필에 전서·주문 필의가 많아졌고, 예서도 대부분 둥글고 혼후한 필력감이 있었다.

5) 『清史稿』卷四百八十六 : "召對, 詢家世學業, 兼及時務. 紹基感激, 思立言報知遇, 時直陳地方情形, 終以條陳時務降歸."

6) 『清史列傳』卷七十三 : "生平於諸經, 說文考訂之學, 嗜之最甚. 旁及金石, 圖畫, 篆刻, 律算, 博綜覃思, 識解超邁, 能補前人所未逮. 性卓犖, 豪於飮. 客與之言, 侃侃窮日夜, 一材一藝, 時蒙特賞. 然非所心服, 雖名公卿不苟推許也. 詩灝瀚曼衍, 宗李杜韓蘇諸家, 書法入顔魯公之室, 尤爲世所寶."

7) 林昌彝, 「何紹基小傳」 : "書法具體平原, 上溯周秦兩漢古篆籀, 下至六朝南北碑版, 搜輯至千餘種, 皆心摹手追, 卓然自成一家."

내가 글씨를 40여 년 연습하여 근원은 전서·팔분서까지 거슬러 올라갔고, 해서 필법은 북조로 말미암아 전서·팔분서를 추구하여 해서 실마리에 들어갔다. …… 당나라 서예가가 숲처럼 서 있으나 필의에 전서·팔분서를 겸하고 많은 것을 포함한 이는 이전에 오직 구양순이 있었고 뒤에는 안진경이 있었을 뿐이니, 우세남·저수량 등이 우열을 가릴 수 있는 바가 아니다. 이러한 논리는 전서·팔분서·해서·초서 원류와 본말에 깊은 이가 아니면 진실로 믿을 수 없다.[8]

이를 보면, 하소기가 서예 근원을 취한 것은 당나라 글씨에서 전서·예서를 전범으로 삼은 구양순·안진경이란 것을 알 수 있다. 만년에 전서 필의로 골력을 강화하였고, 예서 필의로 필세를 열어 구양순·안진경 및 북조 비문·묘지명과 남조 〈예학명〉 등과 합하였다. 이 모든 것을 보고 배워 필치로 나타내며 독창적인 일가 면모를 이루었다. 이는 해서·행서 변천과 일맥상통하는 것이기도 하다.

하소기 서예 풍격 형성은 집필법과 관계가 있다. 그는 59세 때 〈장흑녀묘지명〉을 임서한 뒤 제발을 써서 다음과 같이 말하였다.

매번 하나를 임서할 때마다 반드시 손목을 돌리고 높이 들어 온몸의 힘이 이르게 해야 비로소 글자를 이룰 수 있는데 대략 반에 이르지 못하고 땀이 저고리를 적신다. 옛사람이 글씨를 쓸 때 이와 같이 힘을 소비하지 않고 단지 완력과 필봉만으로 자연스럽게 썼을 것이다. 나는 일이 천 년 이후 둔마를 채찍질하여 천리마에 이르려 하니 비록 열 번 올라도 헛수고일 뿐이나 스스로 그만둘 수 없다.[9]

하소기는 평생 집요하게 '회완법'으로 글씨를 썼는데, 이러한 집필법은 이광이 활을 잘 쏘는 이치에서 나온 것이다.

글씨를 쓰는 법도는 본래 활 쏘는 이치와 같으니, 팔을 높이 들어 둥글고 비게 하는 것을 귀히 여긴다. 간단함으로 번거로움을 다스리고 조용함으로 움직임을 제어하니, 사면이 만족하며 내가 가운데 거한다. 이장군 활 쏘는 것은 본디 하늘이 준 것이니, 원숭이 팔이 어찌 두 팔의

8) 何紹基, 『東洲草堂文集·跋道因碑舊拓本』: "余習書四十餘年, 溯源篆分, 楷法則由北朝求篆分入眞楷之緒. …… 有唐一代, 書家林立, 然意兼篆分, 涵包萬有, 則前惟渤海, 後惟魯國, 非虞褚諸公所能頡頏也. 此論非深於篆分眞草源流本末者, 固不能信."

9) 何書置, 『何紹基書論選注·跋魏張黑女墓誌拓本』: "每一臨寫, 必回腕高懸, 通身力到, 方能成字, 約不及半, 汗浹衣襦矣. 因思古人作字, 未必如此費力, 直是腕力筆鋒, 天生自然. 我從一二千年後, 策駑駘以蹋騏驥, 雖十駕爲徒勞耳, 然不能自已矣."

통함에 그치겠는가? 기운은 발꿈치로부터 숨을 쉬어 손가락 끝에 이르면, 굽히거나 펴고 나아가거나 물러감이 모두 영롱하다[10]

활을 쏘는 법도는 발꿈치를 기반으로 삼아 안정되게 서서 운기가 손가락에 도달해야 하는데, 글씨를 쓸 때 집필은 결국 활을 쏘는 법도와 다르다. 글씨를 쓸 때 붓은 신체 앞에서 운용하고, 활을 쏘는 법도는 안에서 밖으로 펼친다. 따라서 전자는 기력을 안으로 함유하고, 후자는 기력을 밖으로 버티는 것으로 간단히 함께 취급할 수 없다. 하소기가 원숭이 팔이 활을 잘 쏜다는 생각에서 창출한 회완법은 손가락으로 붓대 위를 잡고, 팔목·팔꿈치를 높이 들며, 손목 관절을 갈고리처럼 돌리는 것이다. 이처럼 하면, 비록 형세는 둥글어도 기력이 자연스럽고 유창할 수 없으며, 또한 오래지 않아 팔목·팔꿈치 관절이 피로해지고 어깨 관절은 부담을 추가하여 실제로 운전하기가 오히려 불편하다. 따라서 대략 반에 이르지 못해 땀이 저고리를 적신다는 말이 전혀 괴이하지 않다. 그는 59세에 회완법 합리성에 대해 회의하여 완력과 필봉이 자연스러움을 깨달았으나 이미 습관이 되어 고치기가 어려웠다.

하소기가 회완법으로 글씨를 쓴 것은 곧은 가운데 구부림을 나타내고, 활발한 가운데 둔하고 졸함을 함유하기 위함이었다. 이와 같은 집필법으로 글씨를 쓰면 안온하고 곧으며 활발하기가 쉽지 않기 때문에 그는 안온하고 곧으며 활발하도록 노력하였다. 그러므로 그의 글씨는 공교하거나 졸하고 질박하거나 연미하며, 바르거나 기이함 등이 서로 대립하면서도 조화가 풍부한 의미를 함유하였다. 이는 유독 전서·예서에서 예스러운 뜻을 추구하여 이루어진 것은 아니다.

하소기는 각 서체에서 모두 독특한 자신의 면모를 갖추었는데, 해서 공력이 가장 깊고, 행서 정취가 가장 높다. 〈장흑녀묘지명〉을 매우 숭상하고 노력이 많았으나 단지 형태에서 점과 정취를 얻었을 뿐 자신의 서예 풍격에서는 분명한 계승 흔적이 보이지 않는다. 그러나 안진경 글씨는 그렇지 않다. 안진경의 형체·필세·필법은 그의 해서·행서 기본 격식을 형성하는 데에 결정적 역할을 하였다. 그가 안진경 글씨를 숭상한 것은 전서·주문 기운 때문이니, 이는 그가 서예에서 힘써 높고 예스러운 심미 정취를 반영한 것이기도 하다. 그의 서예 결구는 너그럽고 때로는 무겁게 가라앉은 졸한 필의를 나타내기도 하였다. 이는 안진경 글씨, 특히 〈마고선단기〉에서 많은 법도를 취했음을 증명하는 것이다. 용필은 껄끄러운 느낌을 연구하였고, 운필은 더디면서 약간 떠는 움직임을 띠고 있어 조세·제안의 풍부한 변화를

10) 何書置, 『何紹基書論選注·猿臂翁』: "書律本與射理同, 貴在懸臂能圓空. 以簡御煩靜制動, 四面滿足吾居中. 李將軍射本天授, 猿臂豈止兩臂通. 氣自踵息極指頂, 屈伸進退皆玲瓏."

갖추었다. 여기에 포만하고 짙은 먹을 사용하여 운필에서 가로획과 세로획의 접하고 이어지는 곳에서 먹물의 번짐이나 창묵 효과를 나타내어 무겁게 응축되고 소박한 정취를 더하였다. 이는 안진경의 굳세고 강직한 것과 크게 같지 않다. 그는 이옹 〈단주석실기〉 발문에서 다음과 같이 말하였다.

> 동치 계해년(1863) 초여름 나는 칠성암에 놀러갔는데, 이 비석은 마침 물속에 있어 손으로 탁본할 수 없었다. 석각은 파도에 부딪치고 빗방울이 떨어지고 있었다. 우연히 탁본하여 나오니 풍류와 운치가 뛰어났다. 초산의 〈예학명〉과 같아 지금에 이르러 물에서 탁본함에 진귀하고 신비로움으로 여긴다.[11]

이는 함축적이고 몽롱한 아름다움을 말한 것이다. 글자 입구는 파도에 부딪히고 빗방울이 떨어지면서 마모되어 봉망은 보이지 않으나 더욱 혼후하고 모호하며 무궁한 맛을 느끼게 한다. 이는 또한 천년 이상 풍화작용을 거친 청동기 명문, 오랜 비바람으로 박식된 각석, 전와의 명문·동인·봉니 등의 모호하고 함축적인 정취가 비록 완전히 같지 않으나 유사한 점이 있다. 이러한 정취와 아름다움을 자각적으로 추구한 것은 바로 비학 서예가들의 창조적 공헌이며, 비학 서예미의 중요한 특징이기도 하다. 이러한 것은 하소기의 서예에서 해서·행서·전서·예서를 막론하고 모든 서체에서 강하고 생동하며 자연스럽게 나타난다.

하소기 해서는 둥글고 혼후하며 장엄한 가운데 활발한 운치를 나타내어 매우 정묘함에 이르렀다. 그가 쓴 소해서는 큰 글씨 기운과 격식이 있어 전통 소해서에서 필세의 활발하고 교묘함, 용필의 가볍고 편함과는 다르다. 그리고 큰 글씨 해서는 근엄한 결구에서 용필의 껄끄럽고 소박함에 더욱 주의하였다. 그는 원필을 주요 필법으로 삼으면서 간혹 방필·측필로 공교한 변화를 구하였고, 임기응변 필세는 생기를 더욱 풍부하게 해주었다.

하소기 행초서는 원필 효능을 충분히 발휘하여 둥근 점, 직선, 호형의 테두리를 서로 작용하도록 하였다. 용필은 떨면서 필세를 따라 구부렸고, 용묵은 마른 필치로 솜처럼 연결하거나 혹은 둥근 덩어리를 형성하면서 자연스럽게 정취를 나타내도록 하였다. 형태는 안진경의 구성, 〈예학명〉의 필세, 전서·예서의 근골, 풍화작용·박식의 정취를 융합하였다. 장법은 흩어지고, 행기는 둥글고 포만하며, 전서 필의와 〈예학명〉 운치가 많아 개성 특색이 매우 강하였다.

11) 何紹基, 『東洲草堂文集·跋李北海端州石室記招本』: "同治癸亥初夏, 余遊七星巖, 此碑正在水中, 無從手拓. 石刻有波衝雨溜, 偶得拓出, 風韻必勝. 如焦山鶴銘, 至今以水拓爲珍祕也."

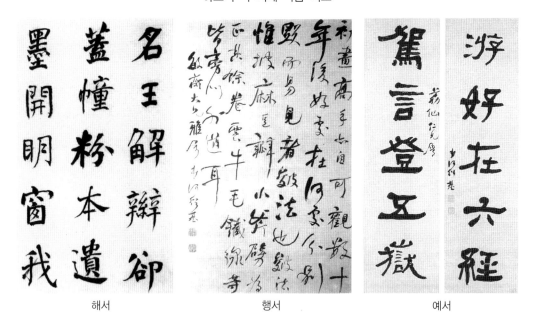

| 해서 | 행서 | 예서 |

하소기 예서는 넓게 한나라 비에서 법도를 취하였는데, 특히 〈형방비〉·〈서협송〉·〈석문송〉 등에 대한 공부가 가장 많았다. 예서 형체는 모나는 것을 기본으로 삼았고, 용묵은 진하고 무거워 항상 창묵이 있었다. 점과 필획 결구는 대부분 혼연일체를 이루어 파리하고 굳세며 맑은 것과 선명한 대비를 이루었다. 용필은 비틀고 좌우를 출렁거리며 독특한 형태를 나타내었다.

하소기 전서는 떨고 구부림이 심해 일반 사람과 다른데, 옛날 뜻을 추구하는 의식이 너무 강해 오히려 조작함에 이르러 뜨고 가벼운 느낌이 든다. 그는 전서에서 깨달은 이치를 해서·행서·예서의 자양분으로 삼았고, 전서 자체는 변하려고 하였으나 아직 이치를 얻지 못하였다. 여러 서체를 모두 잘 쓴다는 것은 쉬운 일이 아니므로 가혹하게 요구할 수 있는 것이 아니다.

6. 양현

양현楊峴, 1819~1896은 자가 계구季仇·견산見山이고 호는 용재庸齋·막수藐叟·자려옹紫荔翁이며, 절강성 귀안歸安 사람이다. 함풍 5년(1855) 거인이 되어 상주부·송강부 등을 맡았다.

양현 서예는 예서로 한때 이름이 있었다. 그의 서예는 〈예기비〉·〈석문송〉에서 나왔는데,

특히 후자의 성분이 많다. 그러므로 형체·필세는 펼쳐 표일한 자태가 있고, 용필은 통쾌하고 유창하며, 용묵도 변화가 많다. 그는 농묵·담묵·숙묵을 번갈아 운용하였으니, 이는 당시 비학 서예가들 중에서 드물게 보인다. 이러한 용묵으로 말미암아 그의 예서는 통쾌함이 무르익고 소탈하며 표일한 격조를 구성하였다. 그의 나이 76세에 쓴 〈예서칠언련〉은 대다수 작품에서 가로획은 항상 양쪽 가장자리가 가늘고 중간이 조금 무거운 현상을 나타내어 골력이 결핍되었는데, 이 작품은 이러한 병폐가 없다. 필획은 거슬러 들어가 평평하게 내었고, 필력은 포만하다. 여러 필획으로 먹물이 모인 곳도 유창하고 굳세며, 중간은 대부분 긴밀하게 모으고 좌우는 펼쳐 신채가 드날리게 하였다. 형체 결구는 착실하고, 행서 낙관도 침착하고 졸하며 착실하여 자연스러운 정취가 많다. 당시 예서는 대부분 졸하고 웅건하며 두터움을 숭상하는 풍토에서 양현은 홀로 소탈하고 유창하며 표일한 길을 걸었는데, 낭만주의 격조를 추구하여 강한 개성 색채가 있었다.

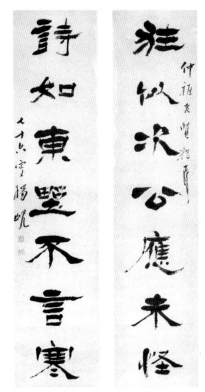

양현, 예서칠언련隷書七言聯

7. 유월

유월俞樾, 1821~1907은 자가 음박蔭博이고 호는 곡원曲園이며 절강성 덕청德淸 사람이다. 도광 30년(1850) 진사에 합격하여 편수·하남학정을 역임하였다. 벼슬을 그만둔 뒤 소주에 살면서 소주자양·상해구지 각 서원에서 강의를 하였고, 항주 고경정사를 30여 년간 주재하였다. 강의는 완원이 이룬 법도를 의지했고, 문하생에 대망·황이주·주일신 등과 같은 사람은 당시 명성이 있었다. 동남에서 자구의 난을 만나 전적이 없어졌고, 월총이 절강서국을 관리할 때 강·절·양·악 네 서국에서 나누어 『이십사사』를 새기도록 건의하였다. 또한 절국에서 정미한 자서 22종을 새겼는데, 국내에서 선본이라 칭찬하였다. 평생 경전을 다스리는 데에 뜻을 세워 저술이 많았고, 『주역』 연구가 깊었다. 고문을 잘 하여 종파의 구애를 받지 않고 모든 경적을 다 읽었으며, 시는 온아하고 전아하며 백거이에 가깝다.

전서・예서를 잘 썼는데, 특히 예서에 뛰어나『독한비讀漢碑』・『병예駢隷』・『독예집사讀隷輯詞』등을 저술하면서 연구가 깊었다.

유월은 오로지 예서에 정통하여 순수 감상용 작품을 제작할 때 장법은 질서정연하고, 형체는 안온하며, 용필은 중후함을 기본 특색으로 삼았다. 그는 일상 척독도 예서로 쓴 것을 보면, 옛것을 매우 좋아했음을 알 수 있다. 이에 대해 그는 다음과 같이 말하였다.

> 강성江聲(호는 艮庭) 선생은 평생 해서를 쓰지 않았고, 비록 장초서 필치를 섭렵했어도 전서가 아니면 즉 예서였다. 하루는 편지를 써서 하인에게 약방에 가서 약을 사도록 하였는데, 글씨가 모두 소전이어서 저자 사람이 알지 못하였다. 다시 예서로 써서 가도록 하여도 여전히 알지 못하였다. 선생이 화를 내며 "예서는 본래 옥 관리에게 편하게 한 것인데, 너희들은 옥 관리만도 못하잖아."라고 하였다. 나의 평생 또한 선생의 풍이 있어 평범한 서찰은 모두 예서체로 썼다. 상향공이 이 일을 기술하여 나를 희롱하였기 때문에 이를 기록하여서 자조하노라.12)

유월 예서작품과 척독 비교

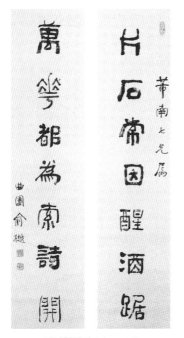

예서칠언련隷書七言聯

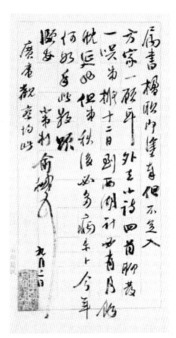

척독尺牘

12) 兪樾,『春在堂隨筆』: "江艮庭先生生平不作楷書, 雖草草涉筆, 非篆卽隷也. 一日書片紙, 付奴子至藥肆購藥物, 字皆小篆, 市人不識. 更以隷書往, 仍不識. 先生慍曰, 隷本以便徒隷, 若輩幷徒隷不如耶. 予生平亦有先生之風, 尋常書札, 率以隷體書之. 湘鄕公迻此事戲予, 因錄之以自嘲焉."

이를 보면, 그는 예서가 이미 실용 용도에 합하지 않았음을 알고 있었다. 그러나 그는 여전히 이를 좋아하였으니, 그가 예서로 척독을 쓴 뜻은 한묵을 유희하고 예술 정취를 나타내기 위함이었다. 그가 쓴 척독은 예서를 초서로 써서 편방은 생략하여 간편함을 따랐고, 점과 필획 사이는 대부분 연결하여 써서 유사가 더욱 빈번하게 나타났다. 그러나 글자 사이를 연결하여 하나의 형체를 이룬 것은 매우 적었으니, 이러한 유형 작품은 더욱 뜻을 따라 발휘하였으므로 자연스러운 정취가 많다. 유월 예서는 공정하게 쓴 것이나 초서로 쓴 것을 막론하고, 모두 모나고 굳세면서 질박하며, 의젓하고 전아하며, 근엄한 가운데 활발한 기운을 나타내었다. 이는 마치 수양이 심후한 유학자 행동거지가 단정하고, 말을 토해내는 가운데 지혜가 충만한 것과 같다.

유월 예서는 〈호태왕비〉·〈장천비〉·〈형방비〉 등을 기조로 삼았다. 용필은 거슬러 들어가 평평하게 내보내 침착하고 온건하며, 둥글게 전환하는 곳은 정보의 용필처럼 돌리고 꺾는 뜻을 나타내어 더욱 기력을 안으로 응축하는 느낌이 들도록 하였다. 점과 필획은 방필로 평평하게 썼고, 기필·수필은 자연스럽게 넘나드는 것에 맡겨 의도적으로 수식을 하지 않았다. 그런데도 운필이 활발하고 생동하며 행서의 뜻과 운치를 함유하여 무궁한 맛을 나타내었다. 그의 예서는 청나라 비학 서예가에서 가장 유학자 풍모를 지녔고, 또한 개인풍격을 형성하였다. 이는 실제에 있어서 깊은 학식이 서예에 자연히 침투한 것이지 결코 첨예한 뜻으로 변화를 구해서 이루어진 것이 아니다.

8. 장유쇠

장유쇠張裕釗, 1823~1894는 자가 염경廉勁이고 호북성 무창武昌 사람이다. 도광 26년(1846) 거인이 되어 내각중서에 이르렀다. 강령성·호북성·보정성·섬서성 등지 서원을 주재하면서 후학들을 많이 길러냈다. 그는 여서창·오여륜·설복성과 함께 증국번을 스승으로 삼아 '증문사제자'라 불렸다. 그의 문채는 특히 증국번 마음에 들어 나의 문하생에서 기대할 만한 사람은 장유쇠·오여륜 두 사람이라는 칭찬을 받았다. 그는 사람됨이 담박하고 고문에 뜻이 돈독하여 동성파 말기 뛰어난 사람이라는 칭찬을 받기도 하였다. 그는 또한 서예 명성이 높아 일본에 큰 영향을 주었다.

> 장유쇠 선생은 본래 대권·백접의 과거고시에 응하는 것을 썼는데, 뒤에 고대 비각의 계시를 받아 용필은 안으로 둥글고 밖으로 모난 참신한 풍격을 수립하였다. 그러나 그의 서풍은 실제로 중년 이후 성취하였고, 또한 종전의 모난 테두리 흔적이 많이 있었다.13)

계공의 이러한 평과 분석은 충분히 긍정할 수 있다. 장유쇠는 초년에 벼슬을 구하는 여러 학생들처럼 근엄한 관각체 수련을 거쳐 칸의 테두리 제약을 받으면서 힘써 크거나 작음이 일률적이고, 종횡으로 지극히 가지런하며 정제하게 썼다. 용필·결구도 힘써 고른 균형과 규범을 추구하여 성령을 속박하였다. 이후 비판을 연찬하며 각고의 환골탈태 과정을 거쳐 비로소 딱딱한 국면을 벗어나 예술의 경지에 들어갈 수 있었다. 청나라 많은 문인 사대부들이 관각체의 근엄한 제약을 받는 습관이 길러져서 평생 이를 벗어나지 못하였는데, 전형적인 예는 임칙서 등이다. 장유쇠도 여기에서 벗어날 수 있었던 것은 실로 쉬운 일이 아니었다. 이에 대해 『청사고』에 다음과 같은 기록이 보인다.

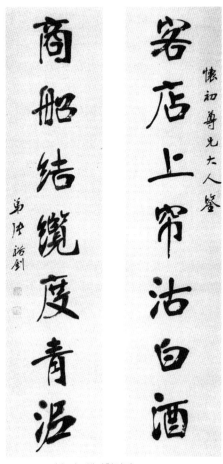

> 위·진·육조시기 이상으로 말미암아 한나라 예서를 엿보았고, 서예의 근면함 또한 일찍이 하루도 그치지 않았다.[14]

장유쇠, 행서칠언련行書七言聯

여기에서 말한 위·진·육조는 남북 비각을 가리킨다. 그의 서예가 관각체에서 해방할 수 있었던 것은 당시 비학 풍토의 혜택이라 하겠다. 마종곽은 『처악루필담』에서 "장유쇠 글씨는 굳세고 깨끗하며 맑게 뽑아 참으로 북비를 변화시켜 자신의 용도로 삼을 수 있었다. 포만한 먹은 침착하고 빛나며 정기은 안으로 수렴하여 이로부터 함풍·동치 사이 일가를 이루었다."[15]라고 하였다. 그의 서예 풍격에서 북비의 성분이 뛰어남을 쉽게 볼 수 있다.

13) 啓功, 「上條信山先生從事書法藝術六十周年紀念」: "張廉卿先生本是寫大卷子白摺子應科學考試的, 後來受到古代碑刻的啓示, 用筆內圓外方, 樹立了嶄新的風格. 但他的書風實成就於他中年以後, 還有許多從前方框的痕迹."(『中國書法』1990年 第四期)
14) 『淸史稿』卷四百八十六 張裕釗條: "由魏晉六朝以上窺漢隷, 臨池之勤, 亦未嘗一日輟."
15) 馬宗霍, 『霋嶽樓筆談』: "廉卿書勁潔淸拔, 信能化北碑爲己用, 飽墨沈光, 精氣內斂, 自是咸同間一家."

장유쇠 서예는 구양순을 기조로 하고 있으나 험절한 필세를 잃어 전체적으로 방정한 형체를 이루었다. 그러므로 정취가 적고 단지 공교하고 온건하며 단정할 뿐이었다. 그러나 구양순 글씨는 본래 북비 요소를 많이 함유하였던 까닭에 이후 북비에 빠져 옛날 습관을 고칠 때 오히려 쉽게 성취를 이룰 수 있었다. 그의 소해서는 쉽게 볼 수 없다. 지금 전해지는 편지 봉투 글씨를 보면, 구양순 글씨 공력이 깊음을 알 수 있다. 북비에서 법도를 취한 뒤 그의 소해서는 더욱 〈장흑녀묘지명〉을 융합하였다. 그러므로 형체는 대부분 가로가 평평하고, 편방 필획 조합에서 중심점은 조금 위나 왼쪽으로 치우치고 있다. 기필은 방절이면서 함축적이고, 정신과 기운은 안으로 응축하였다. 필봉을 내보내는 곳은 대부분 나가려다 그치면서 예리한 필봉을 나타내지 않아 매우 착실하면서도 많은 뜻을 품고 있다.

장유쇠 대부분 작품은 큰 글씨이기 때문에 주로 〈장맹룡비〉 결구를 취해 곧게 세우는 형체를 강화하였다. 필획은 종종 위는 긴밀하고, 긴 가로획과 별획·날획·과획은 밖으로 날렸다. 용필은 둥글고 굳세며 곧음을 즐겼는데, 양 가장자리는 모두 역봉으로 암암리에 전환하였다. 점은 대부분 타원형을 이루고, 날획과 세로획은 종종 파리하고 굳세며, 오른쪽 필획의 굵고 건장한 형태를 강화하였다. 전절에서 필봉은 안은 전절이고 밖은 방절로 처리함과 동시에 필봉은 안 모서리에서 둥글게 전환하여 안은 둥글고 밖은 모난 형태를 이루었다. 이는 그의 용필에서 가장 현저하게 나타나는 특징이다. '口'형태 결구 용필은 포위하는 필세를 취했으니, 이는 또한 안진경 필법이다.

이외에 장유쇠 큰 글씨 해서는 숙묵을 즐기고 물을 사용하여 번지는 효과를 잘 나타내었다. 용필의 기필·수필은 항상 대담하게 몇 개 필획을 조금 번지게 하여 강한 포백 효과를 나타내었다. 이러한 표현 수법은 무겁게 응축된 느낌과 금문·각석에서 박식된 느낌을 강화한 것이다. 그의 용묵에서 새로운 시도는 비학서예 형식 표현 기교를 풍부하게 하였다. 용묵에서 숙묵과 물을 서로 섞는 것은 비학 서예가 중에서 그가 첫 번째로 시도한 것이다.

9. 조지겸

조지겸趙之謙, 1829~1884은 자가 철삼鐵三·익보益甫·위숙撝叔이고 호는 냉군冷君·비암悲庵·무민無悶·감료憨寮·지자支自·비사옹悲思翁이다. 명나라 말기 선조가 아비를 19년 동안 찾아 해골을 짊어지고 돌아오는 길에 금나비 두 마리가 날았다는 전설이 있었던 까닭에 그가 살던 곳을 '이금접당二金蝶堂'이라 하였다. 또한 서재 이름을 고겸실苦兼室이라 하였는데, 대개 '겸謙'자의 반절을 취해 만든 것이다. 절강성 회계會稽(지금의 紹興) 사람으로 함풍

9년(1859) 그의 나이 31세에 거인이 되었다. 44세에 이르러 친구 도움으로 비로소 강서성 지현 후보가 되었다가 50세에 파양현·봉신현·남성현 현령을 지냈다. 그는 3차례 회시를 보았으나 모두 실패한 이후 관각체를 연찬하지 않았다. 성정은 오만하고 세속의 흐름을 따르지 않았으니, 벼슬길에 뜻을 얻지 못함은 필연적인 결과였다.

　조지겸은 56년을 살았지만 학술·예술 방면 공헌은 매우 컸다. 금석학 저작으로『보환우방비록』5권이 있고, 문자학 저작으로는『육조별자기』가 전해지고 있다. 또한『비암거사시승』·『비암거사문존』등이 있는 것을 보면, 시와 문장에 재능이 있음을 알 수 있다. 그의 뛰어난 성취는 서예·회화·전각에 있다. 회화는 사의화훼화·산수화·인물화·쌍구법·몰골법·중채법·순묵법에 뛰어나 뜻에 따라 변통하였다. 서예 용필은 전서·예서·북비를 겸용하여 새로운 필법과 기이한 자태가 많았다. 전각은 등석여 이후 또 하나의 최고봉을 이루었다. 법도를 취하고 본 것이 광범위하여 당시 볼 수 있었던 주·진·한·위진남북조 각종 명문을 거의 포괄하였고, 청말민국초 전각 흥성을 열어 준 공로가 있다. 서예는 해서·행서·전서·예서에 모두 스스로 하나의 서체를 이루었고, 독특한 필법과 정취는 비학 서예가들 중에서 가장 상상력과 표현력이 풍부했던 대가였다. 그는 친구 몽성에게 보낸 편지에서 다음과 같이 말하였다.

> 저의 글씨는 단지 해서를 쓸 수 있을 뿐입니다. 전서는 대부분 초솔하고, 예서는 해이하며, 초서는 본래 뛰어나지 못하였고, 행서 또한 아직 배우지 않아 단지 고서를 쓸 수 있을 뿐입니다. 그러나 평생 전서를 배웠기 때문에 예서를 쓸 수 있었고, 예서를 배워 비로소 해서를 쓸 수 있었을 뿐입니다. 법도는 위에서 취하면 겨우 중간을 할 수 있으니, 이는 달게 고생하여 스스로 알았습니다.[16]

　이 글에는 두 가지 뜻을 함유하고 있다. 하나는 그가 평생 가장 근면하게 공부한 서체는 해서인 까닭에 해서가 가장 자신이 있고 기타 서체는 모두 뜻과 같을 수 없음을 느꼈다는 것이다. 다른 하나는 설령 전서가 대부분 초솔하고 예서가 해이하지만, 해서의 정미함은 오히려 전서·예서의 배움을 통해 도달할 수 있었다는 것이다. 이는 청나라 비학 서예가들이 보편적으로 가졌던 관점이다. 해서·행서·초서를 배우려면 반드시 전서·예서 필법·이치에 정통해야 비로소 해서를 잘 쓸 수 있다. 그의 말을 음미하면서 그가 쓴 전서·예서·해서

16) 趙之謙,『悲盦居士文存·與夢醒書』: "弟於書僅能作正書, 篆則多率, 隸則多懈, 草本不擅長, 行書亦未學過, 僅能稿書而已. 然生平因學篆而能隸, 學隸始能爲正書, 取法乎上, 僅能乎中, 此甘苦自知之."

·행서의 작품을 살펴보면, 하나의 오묘함을 발견할 수 있다. 즉 전서·예서·행서를 모두 해서 필법으로 썼다는 것이다. 이는 북비에서 제련한 필법인 까닭에 전서·예서·행서의 기본 특징을 이루고 있다. 이러한 새로운 창조는 이전에 없었던 것이다. 북비 필법은 본래 예서 필의를 함유하고 있으나 그는 자신의 서예 풍격 특징인 해서 필법으로 변화시켰고, 다시 바꾸어 이 필법으로 예서·전서를 써서 강한 개성 특징을 갖추었다. 또한 이러한 필법으로 행초서를 써서 독특한 행초서 형태·용필의 절주를 이루었으니, 그의 북비 필법은 모든 서체를 일이관지하는 개성 필법이라 하겠다.

조지겸의 해서는 처음에 안진경을 배우고 뒤에 북비를 배웠다. 그는 이와 관련된 금석문자 자료를 대량으로 수집하여 고증하고 저록하였으며, 동시에 학서의 범본으로 삼았다. 그의 해서는 많은 북위 묘지명의 형체·필세·필법을 두루 취한 것으로 오로지 어느 한 종류를 취한 것은 아니었다. 그의 서예 풍격을 고찰하면, 북위에서 형체는 방정하고 용필은 모나면서 군세며 펼친 풍격을 법도로 취한 주요 대상이었다. 그러므로 그의 해서 형체는 방정하고 자태가 많으며, 점과 필획은 대부분 동적인 필세를 띠고 있으면서 아리땁게 펼쳤다. 용필에서 기필은 낙필 형태를 강조하였고, 가로획은 방필로 형태를 이루었으며, 다시 전환하여 평평하게 나아가다가 수필에 이르러서는 오른쪽 아래로 향해 기울여 눌러 하나의 기울어진 면을 이룬 다음 회봉을 하였다. 세로획 기필은 왼쪽으로부터 오른쪽 아래로 향해 모나고 기운 필세로 낙필하여 형태를 이루었으며, 다시 전환하여 붓털을 뒤집어 평평하게 펴면서 곧게 내려가고, 수필에 이르러서는 오른쪽 아래로 향해 모나고 기울게 누른 뒤에 들었다. 기타 필획, 예를 들면 갈고리는 평평하게 내었고, 과획은 평평하게 전환하여 위로 향해 곧게 뽑았으며, 별획·날획의 다리부분은 모나고 기운 형태를 강화하였다. 이러한 것들은 전체를 관통하는 필법임과 동시에 이러한 필법으로 전서·예서를 썼다.

조지겸 전서는 등석여로부터 발전하여 진나라 각석과 한나라 비액·와당에서 법도를 취했다. 그러나 필세의 원전과 유창함, 자형의 완곡함과 동적인 느낌은 등석여보다 훨씬 낫다. 특히 두드러진 점은 가로획에서 기필·수필 양 가장자리와 세로획에서 기필 실마리에서 해서 필법을 나타낸 것이다. 또한 전서는 별획·날획 형태가 없음에도 불구하고 세로획 하단에 여전히 등석여 전서처럼 붓을 머물러 필봉을 내보내는 형태를 보유하고 있다는 것이다.

조지겸 예서는 한나라 예서 〈봉룡산송〉 성분을 많은 법도로 취하였고, 겸하여 〈석문송〉 필의를 갖추었다. 이는 결구·자태로 말한 것이다. 종횡의 필법은 해서를 기본으로 삼았다. 다른 점은 별획의 수필은 돌린 갈고리, 긴 가로획의 파형과 갈고리는 평평하게 내보냈으며, 과획에서 출봉과 수필은 파책의 형태를 이루었다는 것이다. 그러므로 그가 쓴 해서에서 예서

조지겸趙之謙의 각 서체 작품 비교

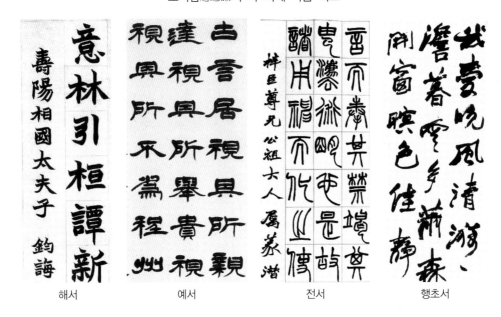

| 해서 | 예서 | 전서 | 행초서 |

필의가 많은 것과 예서를 쓴 것에서 해서 필법이 많은 것을 한 자리에 놓으면, 예서라 할수 있고 또한 해서라 할 수 있다. 왜냐하면, 필세·필법·기식이 모두 매우 가깝기 때문이다.

조지겸 해서·전서·예서는 비학 서예가 선배나 동년배와는 선명한 차별성이 있다. 그는 무의식적으로 무겁게 응축되고 박락된 명문 정취를 추구하였으며, 대담하게 이를 실천하고 모필의 자연스러운 서사 필법·용필의 절주미를 충분히 발휘하여 성공을 거두었다. 따라서 그가 쓴 북비 해서와 전서·예서는 오히려 당시 비학 서예가들이 숭상하는 것과 달랐던 까닭에 강한 반대를 초래하였다. 특히 강유위는 다음과 같이 강한 비판을 하였다.

> 조지겸은 북비를 배워 또한 스스로 일가를 이루었으나 기운과 형체가 미약하였다. 지금 천하
> 에서 많이 북비를 말하나 미미한 소리를 다한 것은 조지겸의 죄이다.[17]

그러나 조지겸을 배워 그에 이르지 못함이 어찌 그의 죄라 할 수 있겠는가? 그는 스스로 한 서체를 창조하고 새로운 풍격을 열어주었으니, 서예사에서 공로가 많다고 하겠다. 이후 북비를 배우는 사람은 금석미를 추구한 것 이외에 칼로 새긴 흔적과 박식 현상을 통해 진솔

17) 康有爲, 『廣藝舟雙楫·述學第二十三』: "趙撝叔學北碑, 亦自成家, 但氣體靡弱. 今天下多言北碑, 而盡爲靡靡 之音, 則趙撝叔之罪也."

한 필의를 찾는 첩경으로 여겼다. 이는 비각에 대한 새로운 인식과 느낌으로 새로운 필법·정취를 탄생하도록 하였다.

조지겸은 행서·초서에 대해 초서는 본래 뛰어나지 못하였고, 행서 또한 아직 배우지 않아 단지 고서를 쓸 수 있을 뿐이라고 하였다. 이는 단지 시와 문장을 지을 때 행서 같기도 하고 초서 같기도 한 초고 서체를 말한 것일 뿐 예술 서체의 초서·행서는 아직 마음을 다해 공부하지 않았다는 것이다. 예를 들면, 〈주필당판권〉·〈육조별자기〉 초고와 평소 수찰을 보면 알 수 있다. 그는 이러한 시·문장·척독·공문서를 서사하는 가운데 자신의 독특한 행초서의 형체·필세·필법·정취를 제련하였다. 이는 북비 해서는 빠르고 초솔하며 간결하게 쓴 것이기 때문에 아직 전문적으로 행서·초서에 관한 공부가 없다고 하였지만, 그는 평소 이를 대담하게 북비를 기조한 행서·초서로 발휘하였다. 그가 쓴 순수한 의미에서 초서작품은 아직 보이지 않는다. 행서는 북비의 형체·필세·필법으로 새로운 풍격을 창조하여 서예 풍격사에서 쾌거를 이루었다. 그는 종래 행초서가 첩학에 농단된 국면을 타파하고 새로운 세계를 열어주었다. 예를 들면, 그가 쓴 〈행서시축〉·〈매화암시사병〉 등 행초서작품은 용필이 혼후하고 굳세며, 모난 가운데 둥긂을 깃들였다. 결구는 횡세로 자태를 나타내면서 방절·원전·부앙·수렴의 변화는 실마리를 헤아릴 수 없다. 장법은 소밀·착종·참치에서 뜻에 따른 정취가 풍부하여 감탄을 자아내게 한다. 북비 행서는 금농이 처음 시도했으나 그에 이르러 변법 성공을 거두었다고 할 수 있다. 행초서는 크게 쓸 수 있었고, 기세가 커서 금농이 할 수 있는 바가 아니었다. 북비 행서는 이로부터 스스로 하나의 계통을 이루었다.

제4절 후기

비학 서풍이 발전하여 등석여에 이른 뒤 도광·동치 연간에 가장 전성기를 이루었고, 동치·광서 연간에 활약하였던 조지겸의 성취가 가장 높았다. 이후 비학 서예가들은 계속하여 새로운 길을 탐색하고, 새로운 풍격을 다투어 창조하며 새로운 특징을 나타내었다. 전서에서 대전 서체를 진흥시켜 두드러진 성취를 이루었다.

먼저 조지겸보다 6살 어린 오대징은 평생 옛날 기물·문자 수집과 연구에 몰두하여『각재집고록』·『고주보』·『항헌길금록』·『권형도량고』등을 편찬하였다. 이러한 저서는 수장이 풍부하고 식견이 높으며 깊은 연찬을 보여 주었다. 이와 상응하여 그는 대전 서예에 심취하여 대전으로『논어』·『효경』을 썼으니, 근면하면서 각고의 노력을 하였다고 하겠다. 그의 대전은 대부분 서주 말기 금문〈괵숙여종명〉·〈사송궤명〉유형 풍격이었다. 그러므로 결자는 공정하고 안온하며, 배열이 정제되면서 필획 굵기는 고르고 굳세었다. 그러나 그가 쓴 글씨는 비록 둥글고 혼후하였으나 자태의 변화가 많지 않았다. 용필도 필세 호응이 적어 평평하고 판에 박힌 배열로 예술 정취가 결핍되었다. 그는 대전 서예를 전공한 최초 서예가로 대전 서예 진흥과 발전을 열어 준 공로가 있다. 대전 서예를 전공하려면 먼저 전서를 알아야 하고, 다음으로 대전은 진나라 소전이나 한나라 전서보다 더욱 알기 어려우므로 필수적으로 고문자 방면에 정미하고 깊은 조예가 있어야 한다. 따라서 대전 서예에 뛰어난 서예가는 많이 보이지 않는다. 이후 오창석·황사릉·증희·이서청 등이 대전을 잘 썼으나 오창석의 성취가 가장 높다.

비학 전성기에서 북비를 배울 때 대부분 단정함을 취하였다. 후기에 이르러 강유위는 여기에서 전환하여 소쇄하고 초탈하며 표일한 서예미와 정취를 추구하였다. 행서에서 양수경·이서청 등은 남북조 비각을 넘나들며 이를 행서 필법으로 변화시켰다. 장초서 대가 심증식은 북비로 장초서를 개조하여 새로운 풍격을 창립하였다. 예서는 오창석 기운과 풍격이 높았고, 운치도 독특하였다. 오창석은 전능한 대가였다. 해서·행서·전서·예서에 정통하지 않음이 없었고, 큰 기개가 범상하지 않아 비학 후기에 가장 빛내면서 후세에 심원한 영향을 주었다.

광서 15년(1889) 강유위는『광예주쌍즙』을 지어 더욱 비학을 고취하고 남북 비각을 제창하였다. 그가 북위를 중심으로 삼음과 동시에「비당」에서 당나라 비를 크게 폄하한 영향은 매우 컸다. 이로부터 비학 서풍은 전성기에 도달한 이후 서단에서 남북 비각을 숭상하는 국면을 형성하려고 하였다. 그러나 20세기 초기 새로 발견된 대량의 갑골문·돈황사경·서북간독 등은 문자학과 고고학 연구자들에게 큰 반향을 일으켰다. 이러한 현상은 서단을 진동시키

면서 갑골문 정취를 추구하는 서예가들이 나타났다. 특히 대량의 사경·간독 실물 발견과 소개는 오랫동안 성행한 비학 서풍이 날로 평화로움을 좇는 것을 매우 빠르게 전환하고 비와 첩을 섞는 새로운 국면이 나타났다. 이 중에서 외래 선진 인쇄술이 점차 광범위하게 채용되어 고대 자료와 비첩 선본을 유전시킨 것이 중요한 작용을 하였다. 이는 서예가와 많은 학자들에게 믿을 수 있는 법서 범본을 손쉽게 얻을 수 있도록 하였다. 그러므로 실제적으로 강유위는 『광예주쌍즙』에서 큰소리치며 비록 강하고 고무적인 역할을 하였지만, 당시 비학 서풍 발전에 대해 직접 큰 영향을 주지는 못하였다. 이는 매우 빠르게 비와 첩을 섞는 새로운 발전 추세에서 희미해지고 말았다.

청말민초 비학 서예가들은 행서·초서에 대해 농후한 흥취가 있었다. 행서·초서는 본래 비학 서예의 뛰어난 것이 아닌 까닭에 그들은 심후하고 견실한 전서·예서·북비 공력으로 다시 『순화각첩』에서 행서·초서의 형체·필세·필법을 취해 새로운 발전을 모색하였다. 예를 들면, 장초서 대가 심증식 작품에서 첩을 임서한 것들을 많이 볼 수 있다. 왕희지 〈십칠첩〉과 미불 〈촉소첩〉 등을 임서한 것을 보면, 질박한 비학 필법으로 첩학의 유미함을 합하였음을 알 수 있다. 그가 서예를 논하고 첩을 평한 것을 보면, 새로 발견된 한·진나라 간독에 더욱 주의하였음을 알 수 있다.

> 왕순 〈백원첩〉 묵적은 예서 필법과 팔분서 뜻이 있으니, 〈유사추간〉과 더불어 서로 인증하여 나타낼 수 있다.[1]

> 〈유사추간〉을 시험 삼아 팔을 들고 확대하여 썼는데, 필의를 취하고 형태의 닮음에 구속받지 않으니 혹 마땅히 합함이 있었다.[2]

이는 심증식이 〈유사추간〉을 연찬했음을 반영하는 글이다. 〈유사추간〉은 청나라 광서 말기 영국인 고고학자 마크 오렐 스타인Marc Aurel Stein, 1862-1943이 신강성·감숙성 일대에 들어와 라포탁이 북쪽 옛 성을 발굴하여 한·진나라 간책을 얻어 런던으로 가져갔다. 프랑스인 에마뉴얼 에두아르드 샤반느Emmanuel-Édouard Chavannes, 1865-1918가 고석을 지었으나 다 해석할 수 없었다. 나진옥·왕국유가 힘을 합해 고증하여 소학·술수·방기서·둔수총잔·간독유문삼류로 불어났다. 프랑스인 샤반느 책 중의 사진에 선별하여 수록한 간독·지편

1) 沈曾植, 『寐叟題跋·瑣談』: "王珣伯遠帖墨迹隷筆分情, 劇可與流沙簡書相證發."
2) 沈曾植, 『寐叟題跋·與謝復園書』: "流沙墜簡, 試懸臂放大書之, 取其意而不拘形似, 或當有合."

· 백서 등에 의하면 모두 588매이다. 이 중에서 대부분 한간이고, 소수의 지편 · 백서와 진나라 및 이후 간독으로 1914년 영인하였으며, 1934년 교정하여 다시 인쇄하였다. 이러한 간독을 심증식은 매우 중시하였고, 아울러 학술적 견해와 서예관념 및 비와 첩에 대한 인식에서 새로운 계시 작용을 일으켰다.

이매암은 법첩을 선별하여 임서한 책을 출판하였다. 이 중에는 종요 · 장지 · '이왕' 및 동진 · 남조의 유명 서예가들을 모두 임서하고, 아울러 간략한 발문을 쓴 것이 있었다. 그가 임서한 것은 모두 금문과 남북조 비판의 필의를 섞었으니, 이러한 취지는 비와 첩을 융합하여 새로움을 나타나는 데에 있다. 『이매암선생선임법첩책』발문에 의하면, 어떤 것은 〈찬룡안비〉 필법을 조금 섞어 이를 썼고, 어떤 것은 제나라 전서로 초서를 썼으며, 어떤 것은 필획마다 철로 주조한 것 같다고 하였다. 그는 장초서를 임서한 뒤 발문에서 다음과 같이 말하였다.

> 세상에 전해지는 초서는 명나라 이래로 모두 회소를 스승으로 삼는 유파일 뿐이다. 그 근원은 왕헌지에서 나와 방종한 이가 이를 쓰면 거칠고 사나우며 미친 듯 괴이하였다. 장초서는 오랫동안 이미 전함이 없었는데, 내가 최근 〈유사추간〉을 보고 한나라 사람 필법을 이 서체로 중흥시키려 한다.3)

이를 보면 〈유사추간〉 출판은 당시 비학 서예가들에게 적극적 영향을 주었다는 것을 알 수 있다. 이러한 유형 묵적의 발견은 날로 법첩을 거듭 새롭게 점검하기 시작하였다. 이는 진정한 의미에서 비학 서풍이 점차 없어지고 새로 일어난 서풍은 비와 첩을 융합한 것임을 상징하는 것이다.

이외에 갑골문을 발견한 이후 이에 관한 연구는 하나의 전문적 학문으로 등장하였다. 이는 또한 서예에 영향을 주면서 새로운 예술 표현의 양식을 나타내었다. 민국시기에 갑골문 정취를 추구한 서예가들이 나타났으니, 예를 들면 나진옥 등이 그러하였다. 그러나 이는 현대서예 연구 범위에 속하므로 여기에서는 더 이상 거론하지 않기로 하겠다.

오창석은 1927년에 죽으니, 향년 84세이다. 그의 휘황찬란한 성취는 1919년 이전에 이미 충분히 나타났다. 그는 청나라를 계승하고 중화민국을 열어주었고, 옛것을 종식하고 지금을 열어주었던 서예 풍격 전환기의 대가이다. 이 기간에 탁월한 성취를 이룬 비학 서예가로는 오창석 이외에 양수경 · 강유위 · 이서청 · 심증식을 대표로 꼽을 수 있다.

3) 李梅庵, 『李梅庵先生選臨法帖冊』: "世所傳草書, 自明以來皆素師派耳. 其原出大令, 及放者爲之則粗獷而狂怪. 章草久已無傳, 余近見流沙墜簡, 欲以漢人筆法爲此體中興也."

1. 양수경

양수경楊守敬, 1839~1915은 자가 성오惺吾이고 호는 인소鄰蘇이며 호북성 의도宜都 사람이다. 동치원년(1862) 거인이 되었고, 평생 역사·지리 연구에 전념하였다. 일찍이 주일대사관 임직에서 여서창을 따라 널리 산실된 고적을 수집하여 귀국 후 호북성 황강에서 가르치고 중서함을 더하였다. 아울러 양호서원에서 지리 교육 및 근성학당 총교장을 지냈다. 『청사고』에 "그는 배워 널리 통하였다. 지구에 정통하였고, 힘을 『수경』에 씀이 더욱 근면하였다. 훈고학에 통하였고, 금석문자를 고증하였다. 글씨를 잘 썼고, 종정문을 임모하여 정묘함에 이르렀다. 변려문 체에 뛰어났는데, 경계하는 명문을 지음은 예스럽고 오묘하며 높이 우뚝 솟아 글이 그 사람과 같았다. …… 일찍이 일본에 유람을 가서 고적을 수집하여 당·송나라 선본을 많이 얻었고, 고생스럽게 재물을 쌓았으며, 장서가 수십만 권이어서 악주에서 성현의 은덕을 배우는 이를 위해 20년간 베풀었다."[4]라고 하였다.

그는 청나라 말기 유명한 지리학자·금석학자·서예가였다. 일본에 갔을 때 만여 점 탁본을 가지고 가서 일본에서 비학을 크게 제창하였다. 당시 일본의 유명한 서예가 쿠사카 베메이가꾸(日下部鳴鶴)·이와야 이찌로쿠(岩谷一六)·마츠다 셋카(松田雪柯) 등이 그의 문하생이 되어 비판 서예를 연습하여 일본 비학서예 시조가 되었다. 이로부터 청나라 비학 서풍은 일본에서 극성을 이루었고, 그는 일본 서예계에서 '현대 일본서예의 아버지'라고 불렸다.

양수경은 전서·예서·해서·행서를 잘 썼는데, 행서 성취가 가장 높았다. 서예에 관한 저술로 『평비기』·『평첩기』·『학

양수경, 행서맹호연시行書孟浩然詩

4) 『淸史稿』卷四百八十六 : "其學通博. 精輿地, 用力於水經尤勤. 通訓詁, 考證金石文字. 能書, 摹鍾鼎至精. 工儷體, 爲箴銘之屬, 古奧聳拔, 文如其人. …… 嘗遊日本, 搜古籍, 多得唐宋善本, 辛苦積賞, 藏書數十萬卷, 爲鄂學靈光者垂二十年."

제13장 비학의 서예 풍격 **569**

서이언』 등이 있는데, 그의 관점은 중국·일본 서단에 많은 영향을 주었다.

양수경 행서는 송나라 소식·황정견의 형체·필법을 기초로 삼았다. 소식 서예는 주로 종요 계통 필법에서 변화를 구했던 까닭에 북비 형식에 가장 가까웠다. 그는 이로부터 진일보하여 북비의 질박한 점과 필획의 용필과 기이한 결자·포백을 취해서 격하고 방종한 필세로 성정을 발휘하였다. 그의 글씨는 가로획은 위로 향해 올리는 자태를 나타내었고, 용필은 쇄락하며, 용묵은 질펀하여 덩어리를 이루거나 마른 것이 허함에 들어가며, 하나같이 자연에 맡겼다. 전체적으로 보면, 마치 갑자기 바람이 불고 폭우가 쏟아지는 것처럼 통쾌하고 무르익었다. 그는 비각 필의와 송나라 사람 글씨를 교묘하게 결합하여 북비의 혼후하고 소박함과 송나라 사람 뜻과 기운을 겸하였다. 그리고 이를 개성·성정으로 발휘하여 막을 수 없는 자유로운 경지를 얻었다. 이는 그를 비학 서예가 중에서 뛰어나도록 만든 요소이다.

2. 강유위

강유위康有爲, 1858~1927는 원래 이름이 조이祖詒이고 자는 광하廣廈이며, 호는 장소長素·경생更生이다. 그는 광동성 남해 사람이어서 세칭 '남해선생南海先生'이라 불렸다. 광서 21년(1895) 진사에 합격하여 공부주사에 임명되었으나 나아가지 않았다. 그는 일곱 차례 상서를 올려 변법을 요구하였다. 광서 24년(1898) 새로운 정책을 주도하다가 실패한 이후 일본으로 망명을 갔는데, 역사에서는 이를 '무술변법, 백일유신'이라 일컫는다. 이후 그는 개량파 영수로 황제를 보호하는 모임의 수령이 되어 민주혁명을 반대하였다. 『청사고』에 다음과 같은 기록이 있다.

> 천부적 자질이 기이하고 고금 학술에 통하지 않음이 없었다. 스스로 믿음에 굳세어 매번 창조적 논이 있어 항상 풍토의 먼저를 열었다. 처음 제도를 고침을 말하고 다음은 대동을 논하며 태평 세상에 반드시 앉아서 얻을 수 있음을 일컫다가 마침내 하늘과 사람이 한 몸이란 이치를 깨달았다.[5]

강유위는 청말민초 유명한 정치가·사상가이면서 서예에 정통하였다. 그는 『광예주쌍즙』을 지어 힘써 비학을 제창하였는데, 당시 비학 서풍이 최고조에서 다시 파란을 일으키

5) 『淸史稿』卷四百七十三 : "天姿瑰異, 古今學術無所不通, 堅於自信, 每有創論, 常開風氣之先. 初言改制, 次論大同, 謂太平世必可坐致, 終悟天人一體之理."

강유위, 행서병풍

는 작용을 하면서 한때 풍미하였다. 그는 『광예주쌍즙·비당』에서 육조 남북 비각을 숭상하고 당나라 비를 폄하하며 육조 이하는 논하기가 부족하다는 매우 편파적이고 과격한 말을 하였다. 이는 실제로 비학 서풍에서 나온 여러 비학 서예가들의 실천·인식과 어긋난 말이다. 예를 들면, 이병수·하소기·장유쇠 등은 모두 상당 정도에서 당나라 비를 받아들여 자신의 변법으로 새로움을 나타낸 서예가들이다. 이러한 점에서 강유위 관점은 비록 당시 어느 정도 작용을 하였지만 결코 오랫동안 영향을 줄 수 없었다. 그가 비를 숭상하고 첩을 깎아내리는 기본 관점의 영향은 매우 심원하였다. 그러나 실제로 그의 관점을 받아들일 때 결코 그 뜻을 다 지키지 않았고, 비학을 주로 삼고 법첩을 융합하는 관점으로 변천하였다. 이는 민국·중국 성립 이후부터 문화대혁명이 일어나기 전까지 반세기 서단에서 나타난 인식이었다.

강유위 서예 풍격은 주로 〈석문명〉에서 득력하고, 아울러 산동성 '사산마애' 각경과 태산 〈경석욕금강경〉을 취하였다. 그는 이렇게 북조 마애각경 큰 글씨에서 주로 법도를 취하였던 까닭에 형체·필세는 펼치고 방종하며, 용필은 혼후하고 유창하며, 결자는 기이하고 졸한 정취가 많으면서 벽과서 큰 글씨를 잘 썼다. 이는 그가 젊었을 때 벼슬에 나아가기 위해 썼던 소해서는 판에 박히고 고르며 정제되면서 점과 필획이 교묘하니 납글자 같은데, 판이

하게 다르다. 그의 북비 서예는 큰 기운이 물씬거리고 활발하며 통쾌하다. 그의 서예관은 다음과 같았다.

> 서예 이치는 천부적 자질이 있고 공부가 있으니, 두 가지 아름다움을 겸하는 것이 으뜸이다. …… 사람의 뜻을 옮길 수 있어야 서예의 지극함이 된다.[6]

강유위는 젊었을 때 과거를 위해 판에 박히고 정제되며 획일적이면서 성정이 없는 글씨를 단련했으나 그는 이후 이러한 습기에서 벗어나 북비로부터 예술의 경지에 들어갈 수 있었다. 그의 글씨는 점과 필획에서 심하게 공교함을 따지지 않고 전서 필법으로 해행서·행초서를 써서 자연스러운 정취와 혼후한 기운이 뛰어났다. 그러나 공부로 논한다면 그 사람과 뜻을 다하지 못하였다. 이에 대해 그는 스스로 다음과 같이 술회하였다.

> 오직 나의 성정은 이치의 궁구함을 좋아하여 쓸모없는 배움을 할 수 없었고, 가장 글씨를 쓰는 것을 게을리하며 대의만 취하였을 뿐이다.[7]

이를 보면, 그는 천성으로 글씨를 깨달았을 뿐 근본적으로 깊이 탐구하길 원하지 않았음을 알 수 있다. 이와 같기 때문에 그는 자신의 글씨에 대한 약점을 인식하고 다음과 같이 말하였다.

> 아깝게도 내 눈은 신이 있고 내 손목은 귀신이 있어 부합하기에 부족하다. 만약 겨를에 날마다 깊게 이르면 혹 이 도를 말할 수 있을까? 서예는 작은 기예일 뿐이다. 본래 기술하기에 부족하고 또한 배운 바가 있음을 보고서도 깊게 만들고 힘써 좇지 않으면 쉽게 얻을 수 없으니, 하물며 큰 도는 더 말할 필요가 있겠는가?[8]

강유위 글씨는 〈석문명〉을 배웠고, 일찍이 남조 송나라 은일선비 진단이 쓴 〈개장천안마開張天岸馬, 기일인중룡奇逸人中龍〉의 대련에서 계발을 얻었다. 직접 〈석문명〉으로부터 형체·필세·자태를 얻고, 아울러 전서 필의로 필법을 강화하였다. 〈사산마애〉·〈경석욕금강경〉으

6) 康有爲, 『廣藝舟雙楫·綴法第二十一』: "夫書道有天然, 有工夫, 二者兼美, 斯爲冠冕. …… 能移人情, 乃爲書之至極."

7) 康有爲, 『廣藝舟雙楫·述學第二十三』: "惟吾性好窮理, 不能爲無用之學, 最懶作字, 取大意而已."

8) 上同書: "惜吾眼有神, 吾腕有鬼, 不足以副之. 若以暇日深至之, 或可語於此道乎. 夫書小藝耳, 本不足述, 亦見凡有所學, 非深造力追, 未易有得, 況大道邪."

로부터 혼후하고 웅장하며 방종한 기운을 얻어 필세는 비록 방종하나 필획은 응축되고 껄끄러운 바탕을 이루었다. 그는 즐겨 필관을 비비꼬았다. 해행서 붓털은 평평하게 펴면서 운필속도는 일정하나 행초서를 쓸 때는 항상 과봉을 이루면서 비비꼬아 전환하였다. 먹은 마르고, 여러 필획을 솜처럼 연결하여 모인 곳은 특히 공허함을 나타내고 활발한 기운이 풍부하면서 무궁한 맛을 나타내었다.

3. 이서청

이서청李瑞淸, 1867~1920은 자가 중린仲麟이고 호는 매암梅庵이며 강소성 임천臨川 사람이다. 광서 20년(1894) 진사에 합격하여 서길사로 선발되었다. 양강사범학당 감독을 맡아 예술교육을 제창하였다. 신해혁명 이후 도사 옷을 입고 은거하여 이름을 숨기고 '청도인淸道人'이라 서명하며 서화를 팔아 생활하였다.

이서청 시는 한·위나라를 종주로 삼고 아래로는 도연명·사령운을 섭렵하였다. 서예에 뛰어나 각 서체를 잘 썼는데, 특히 전서·예서로 유명하였다. 그는 즐겨 대전을 썼는데, 용필은 굳세고 웅건하나 잘못 떠는 것으로 고졸함을 구하여 조작됨에 빠졌다. 그러나 그는 오히려 대전으로 자부하였으니, 이는 실제로 심미 인식의 편차에서 나온 것이다.

이서청은 새로운 사물을 잘 받아들였다. 그는 한나라 예서를 법도로 삼아 공력이 깊었고, 새로 발견된 간독을 본 뒤 예서·행서는 크게 변하였다. 예서는 한나라 간독 초예서를 본받아 예서와 초서 사이에서 천진난만한 의외의 묘한 정취를 나타내었다. 행서는 황정견·미불기초에서 위·진나라 간독 필법·도리·정취를 섞었고, 북비의 방절 용필을 결합하여 자아의 면모를 나타내었다. 그는 항상 『순화각첩』에서 종요·장지·'이왕' 및 동진과 남조 명가들에서 당·송나라 대가에 이르기까지 임서하지 않음이 없었다. 여기에는 장초서·금초서·해서·행서 등 여러 서체를 모두 포괄하였다. 이에 대해 오창석은 다음과 같이 말하였다.

> 선생은 전서·예서·종정이기·전와문자에 정통했고, 곁으로 육법에 통한 것은 온 세상이 모두 안다. 『순화각첩』 원류를 증명하고, 광초서의 바르고 변함을 변별함에 이르러서는 나와 선생이 조석으로 손을 받들어도 아직 다 알 수 없었다.[9]

9) 吳昌碩: "先生精篆隸彝器磚瓦文字, 旁通六法, 擧世共知. 至其證閣帖之源流, 辨狂草之正變, 則吾與先生朝夕奉手未能盡知之也."(馬宗霍, 『書林藻鑒』)

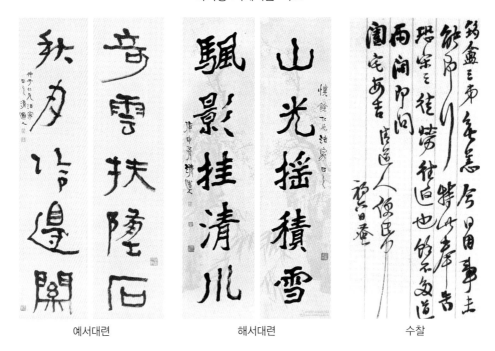

예서대련 해서대련 수찰

　　그러나 『순화각첩』을 모방하는 기본 방법은 전서·주문 필법과 북비 필의를 두루 참고하
고 모두 이것의 정신과 기질로 법첩의 간찰 풍류를 서로 융합하였다. 그리고 비학의 한 곁에
서 다리를 세워 이로부터 새로운 비의 뜻과 풍격을 나타내었다. 그의 절친 증희는 그를 다음
과 같이 평하였다.

> 　　이서청은 고금 글씨에서 배우지 않음이 없었고, 배워서 닮지 않음이 없었으며, 또한 공교하지
> 않음이 없었다. 다른 사람보다 나은 바는 예서 필법으로 옛사람의 황폐하고 차가운 경지를 다할
> 수 있었기 때문이다. 옛날이 졸하다는 것은 이서청의 공교함이니, 이는 다른 사람보다 나은 바
> 이다.10)

　　이는 그의 글씨 공교한 곳은 바로 옛사람의 졸한 뜻을 얻었다는 말이다.
　　이서청 해서는 주로 북위 〈정문공비〉 등 운봉산 주위 여러 마애각석에서 법도를 취하였으
니, 즉 정도소 글씨가 전해지는 것들이다. 원래 글씨에서 필획이 구불거리는 형상과 거친

10)　上同書 : "李仲子於古今書無不學, 學無不肖, 且無不工, 其所以過人者, 能以隸法窮古人荒寒之境. 古之所謂拙
　　也, 乃吾仲子之工也, 此其所以過人也."

느낌은 마애에다 쓰고 새기면서 자연스럽게 형성된 것이다. 그는 이러한 형상과 정취를 추구하려고 일부러 떨면서 썼고, 기필·수필도 대부분 붓을 머물러 위아래로 움직이는 동작으로 모난 머리를 만들면서 구속되며 조작하여 활발한 기운이 결핍되었다. 그러므로 그의 글씨는 초예와 행서가 가장 아름답다고 할 수 있다. 그의 행서는 특히 북비 필법의 변체를 높은 것으로 삼는데, 필획은 굳세고 졸하며 관습을 타파하여 완곡하고 유창한 절주가 있다. 그는 전서·예서·해서·행서를 합해 전체적 조화를 통일시킨 형체·필세·필법·창조력이 풍부하다. 이에 대해 향예는 다음과 같이 평하였다.

> 〈산씨반〉 필법으로 육조 비문·묘지명에 도입하여 마침내 뛰어난 조예를 이루어 한때 대전을 배우고 북비를 익히는 사람에게 종주가 되었다.[11]

이러한 〈산씨반〉 필법은 바로 북비 필법의 행서 변체 필법이다.

4. 심증식

심증식沈曾植, 1850~1922은 자가 자배子培이고 호는 을암乙盦·매수寐叟이며 절강성 가흥嘉興 사람이다. 광서 6년(1880) 진사에 합격하여 형부주사·원외랑·낭중을 지냈다. 형조에서 18년 지내며 오로지 고금 율령서를 연구하여 『한율집보』·『진서형법지보』를 저술하였다. 조금 뒤 총리각국사무어문에 충원되었으나 모친 우환으로 고향으로 돌아갔다가 양호총독 장지동 초빙으로 양호서원을 주재하였다. 다시 경사로 돌아와 외교부에서 근무하였다. 강서광신 지부를 맡았다가 안휘제학사로 발탁되어 일본에 가서 학교 업무를 고찰하였다. 광서 30년 (1904) 포정사·호순무를 맡았다. 그는 환현에 5년 있으면서 사람을 다스리고 예절 숭상함을 중시하였으며, 다스림은 크거나 작은 일에 모두 먼저 솔선수범을 하였다. 그는 학사를 맡아 널리 교육하였고 고학당을 설치하였다. 이후 권신들에게 거슬려 선통 2년(1910) 병을 핑계로 낙향하였다. 신해혁명 이후 그의 사상은 날로 보수적이어서 상해에 칩거하며 모든 정력은 서예 연구와 비첩 판본 고증에 쏟았다.

심증식 서예는 젊어서 첩학에 정통하였고, 포세신에게 필법을 얻었으며, 장년에는 장유쇠를 좋아하였다. 일찍이 글을 지어 서예 원류의 바르고 변함 및 득력의 유래를 밝히고자 하였다. 이후 첩학으로부터 비학으로 들어가 남북 서예를 한 용광로에 녹여 변화를 나타내고 흉금의

11) 向榮: "以散盤筆法入六朝碑誌中, 遂成絶詣, 爲一時學大篆, 習北碑者所宗."(馬宗霍, 『書林藻鑒』)

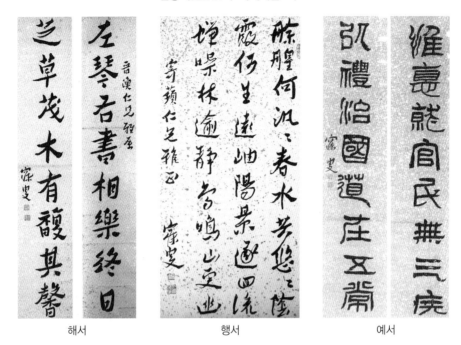

해서 행서 예서

기이함을 발하여 거의 종이와 붓을 잊고 마음으로 행하였을 뿐이다. 논자들은 300년 이래 짝할 사람이 없을 것이라 하였다. 그의 제자 왕거상은 다음과 같이 기술하였다.

> 글씨를 배움은 위로 갑골문·종정문·죽간·도기로부터 문자가 있는 것은 마음대로 익히지 않음이 없었다. 내가 서재에 쌓인 원서지 높이를 보니 가히 몸을 숨길 수 있는데, 모두 이러한 유형이었다. 그러나 책상머리에 놓인 것은 단지 『순화각첩』·〈급취장〉·〈교관비〉 등 몇 가지 첩과 〈정희하비〉·〈장맹룡비〉·〈경현준묘지명〉 등 몇 가지 비일 뿐이다. 이는 즉 하나로 일관 하는 배움의 길이었다.12)

이를 보면, 대략 심증식 서예 변천과정을 이해할 수 있을 것이다. 그의 작품을 분석하면, 종요와 황도주 형체·필세·필법이 그의 서예 풍격에서 중요한 작용을 하고 있음을 알 수 있다. 종요·황도주 서예 근본은 동일한 필세 계통으로 장초서 〈급취장〉과 북위 비각 또한

12) 王遽常,「沈寐叟先師書法論提要」: "治書學, 上自甲骨, 鐘鼎, 竹簡, 陶器等, 凡有文字者, 無不肆習. 余嘗見其
齋中所積元書紙高可隱身, 皆此類也. 然案頭所置僅淳化秘閣, 急就章, 校官等數帖. 鄭羲, 張猛龍, 敬顯儁數碑
而已. 此卽其一貫爲學之道."(香港 『書譜』總第五十五期)

종요 필세와 떨어질 수 없는 관계이다. 이는 곧 심중식 서예 풍격은 종요 필세 계통에서 위아래로 변통한 것임을 설명해 주고 있다. 그는 이를 주로 삼고『순화각첩』에서 '이왕' 필세 계통의 많은 법첩과 〈산씨반〉·〈우정〉 등 서주시기 금문을 취해 장엄한 필획을 형성하였다. 이와 같이 널리 배우고 간략함을 취한 서예 실천과 학술연구는 그의 서예 풍격에서 심후한 공력과 풍부한 전통 의미와 독특한 예술 격조를 갖추도록 하였다. 그의 서예 풍격 구성 성분을 분석하면, 황도주의 꺾는 필세, 북비의 방필, 서주시기 금문의 둥근 필의, 장초서의 결구, 금초서·행서의 자태를 서로 한 용광로에 녹여 일가의 면모를 이루었다. 이는 장초서를 기조로 삼은 초서 면모 특징이다. 심중식은 서예 평론과 분석에 매우 정미하였다.

> 공교한 곳은 졸함에 있고, 묘한 곳은 생경함에 있으며, 다른 사람보다 나은 곳은 불온함에 있다.[13]

> 옹방강은 평생 '온穩'자를 잘못 알았고, 유용은 80세 이후 불온에 이를 수 있었다. 하소기는 70세 이후 더욱 불온하였다. 붓을 내릴 때 때때로 험절한 마음을 범하였던 까닭에 불온하였고, 불온할수록 더욱 묘했다.[14]

정일매는 그의 글씨에 대해 다음과 같이 평하였다.

> 비를 읽음이 많고, 글씨를 씀이 적다. 비를 읽음이 많은 까닭에 예스러울 수 있었고, 글씨를 씀이 적은 까닭에 생경할 수 있었다. 예스러움과 생경함이 합해 시류에서 묘하고 뛰어났다.[15]

불온한 곳은 생경하게 꺾는 운동감이 있고, 자태의 변화를 헤아릴 수 없다. 그의 글씨는 매우 강한 임기응변으로 관통하는 능력을 갖추면서 상상력이 풍부하여 즉흥적으로 발휘한 곳이 많다. 그는 글씨를 쓰는 데에 근면하지 않았고, 대신 비를 읽는 데에 근면하였다. 이는 한편으로 학술연구이고, 다른 한편으로는 절차탁마와 추고의 과정이기도 하다. 이를 흔히 '독첩讀帖'이라 일컫는다. 이는 착실한 기초를 닦고 창작 능력이 매우 강한 서예가에 대해

13) 馬宗霍,『書林藻鑒』: "工處在拙, 妙處在生, 勝人處在不穩."

14) 上同書: "翁覃溪一生穩字誤之, 石庵八十後能到不穩, 蝯叟七十後更不穩. 愈下筆時時有犯險之心, 故不穩, 愈不穩則愈妙."

15) 鄭逸梅,「信筆所至皆成妙趣」: "讀碑多, 寫字少. 讀碑多, 故能古, 寫字少, 故能生. 古與生合, 妙絕時流."(香港『書譜』總第五十五期)

말하자면, 독첩은 쓰는 것보다 더욱 중요한 일이라 하겠다. 독첩을 많이 하면 필법·이치·정취를 깨달을 수 있고, 쓰는 것이 적기 때문에 붓을 움직이면 항상 신선한 느낌이 있어 숙련되지 않았음에도 불구하고 생경하고 좋은 필의가 있다. 이 두 가지를 서로 합하면 예스럽고 생경하며 좋은 형체·필세를 이룰 수 있다. 이는 그가 마음에서 깨달아 절실하게 묘한 곳을 말한 것이다.

5. 오창석

오창석吳昌碩, 1844~1927은 처음 이름이 준俊·준경俊卿이고, 자는 창석昌碩이다. 또한 창석倉石·고철苦鐵·파하破荷·대농大聾 등으로 서명했고, 70세 이후는 자로 행세했다. 친구가 옛날 부缶를 주었기 때문에 서재 이름을 부려缶廬라 했다. 절강성 안길현 장오촌鄣吳村 사람이다. 청년 시절 양현·유월에게 시·문장·훈고학·금석학·서예 등을 배웠다. 아울러 오대징·오운·반정암 등 소장가들 소장품을 두루 보아 안목을 넓혔다. 그는 시·문장·서예·전각을 연찬함과 동시에 회화를 섭렵하였는데, 40세에 이르러 회화도 상당히 볼만하였다. 그는 평생 예술에 근면하여 서예·회화·전각에서 모두 스스로 새로운 경지를 창조하였다. 그의 대사의화는 서위·진순·팔대산인·조지겸 등을 계승하여 웅장하고 두터운 전서 필치와 대담하고 발랄한 용묵·용색을 종횡으로 칠하였다. 이는 마치 글씨를 쓰는 것 같아 전혀 그림을 그린다는 느낌이 없으며, 웅장하고 혼후하면서 소박하여 금석미와 기세가 높은 격조를 창출함으로써 중국 사의화에서 새로운 돌파를 한 거장이었다. 전각은 등석여·정경·조지겸 뒤를 이어 또 하나의 최고봉에 올라 민국시기에서 지금에 이르기까지 가장 큰 영향을 준 대가이다. 서예는 전서·예서·해서·행서·초서 각 서체에서 모두 비범함을 수립하여 한 시대를 풍미하였던 서예가라 하겠다.

오창석은 서예·전각에서 개성·재능을 나타내며 주목받는 성과를 이루었다. 이 중에서 서예는 전각보다 더욱 빨랐다. 전각은 등석여·오희재·조지겸 연찬과 전국시기·진·한나라 새인 정취를 첨예한 뜻으로 추구한 데에서 나와 자신의 길을 개척하였다. 그는 회화에서도 새로운 경지를 나타내었는데, 이는 서예·전각의 공력·정취에 맑고 새로우며 순박한 시·문장 수양을 추가해 이루어진 것이다. 특히 서예의 작용은 회화 풍격을 두드러지게 한 가장 기본적인 구성 요소이다.

오창석 전서는 일찍이 진나라 〈태산각석〉·〈낭야대각석〉 등 소전을 익힌 뒤에 〈석고문〉을 전공하였다. 그러나 초기에는 양기손 영향을 크게 받아 기필·수필은 대부분 독립적으로 완

오창석의 서예작품

전서

전서

예서

행서

해서

서찰

성된 형태를 나타내었는데, 필획 사이의 필세에서 나타나는 호응의 흔적이 결핍되어 전체적으로 평범하고 판에 박히며 필획도 배열의 느낌이 있었다. 종합하면, 전서 용필은 비록 중후하고 힘이 있었지만 필세 운동과 기운 연관의 운율이 조금 모자랐다. 초기 전서도 이와 같았으니, 이는 글씨는 아직 접수 단계여서 계승성이 분명하고 독자적 형체·필세를 형성하지 못했음을 반영하는 것이다. 즉 54세에 쓴 〈소융시사조병〉은 아직 양기손 법도를 벗어나지 못한 작품이다. 60세 이후 전서는 날로 노숙하고 유창하며 자태가 풍부해졌다. 장법도 참치와 착락을 이루어 가지런하면서도 가지런하지 않고, 가지런하지 않으면서도 전체적 조화를 이루어 활발하며 자유로운 경지에 도달하였다. 이때 용필은 기필에서 앞 필획이 수렴한 필세를 계승하고 거슬러 내려가 돈좌를 하여 필봉을 들며 필획을 전환하는 흔적을 나타내었다. 필획의 구부림은 항상 흐르는 듯한 형태를 나타내었고, 필획마다 모두 필세가 호응하며, 편방 또한 위치를 바꾸어 배합하였다. 이는 〈석고문〉에 대한 자유로운 발휘로 개성 심미의 경

향성을 나타낸 것이다. 그의 전서 풍격은 주로 〈석고문〉에서 법도를 취했지만 개성을 발휘하여 〈석고문〉 필법을 풍부하게 하였다. 이 중에는 행서·초서의 운율·절주 등이 있는데, 이는 각 서체가 서로 침투한 실천의 성과라 하겠다. 이로 말미암아 독특한 서예미를 갖추어 지금에 이르기까지 전서 서예가와 애호가들이 모두 그가 임서한 〈석고문〉을 연습하여 원래 〈석고문〉과는 나날이 거리가 멀어졌다. 이는 사람들이 예술의 격조·정취를 갖춘 서예를 숭상하고 하나같이 안온하고 단정한 풍격에 만족하지 않음을 반영하는 것이다.

오창석은 또한 〈모공정〉·〈산씨반〉 등 서주시기 금문을 임서하였는데, 모두 〈석고문〉 필치에 합한다. 그는 즐겨 〈산씨반〉 글씨로 대련을 썼다. 그러나 〈석고문〉 필치로 〈산씨반〉의 넓적하고 둥근 형태를 곧게 세우는 형태로 바꾸어 썼고, 용필은 큰 기운이 넘치고 통쾌하며 유창하여 자신의 면모를 형성하였다.

오창석 예서는 한나라 〈배잠기공비〉·〈형방비〉·〈서협송〉에서 법도를 취하는 것을 주로 하였던 까닭에 형체가 긴 것은 〈배잠기공비〉와 같고, 모나고 너그러

오창석, 칠언대련七言對聯

운 곳은 〈형방비〉·〈서협송〉 필의가 있다. 그의 용필은 등석여를 법도로 취해 둥글고 혼후하며 웅장하다. 그러나 등석여 예서는 근엄하고 규범적이며, 고생하면서도 구속에 빠진 느낌이 있다. 이에 반해 오창석 예서는 큰 칼과 도끼로 찍은 것과 같은 기세가 웅장하고 유창하며 자연스러운 정취를 나타내었다. 오창석은 즐겨 한나라 〈사삼공산비〉를 임서하였다. 이것의 형체는 전서와 예서 사이에 있어 어느 편방은 전서이고, 어느 편방은 예서이며, 결구는 전서이나 필획 형태는 예서이다. 그는 이를 통해 예서에서 활발한 운용으로 창작의 즐거움과 변화를 찾는 수단으로 삼았다. 그의 예서 자태는 곧게 서 있으면서도 너그럽고 웅건하며, 용필은 방필·원필을 섞어 침착하고 소박하며, 행필은 상쾌하고 유창하다. 이러한 것들은 전서의 기식·격조와 매우 조화를 이루었다.

오창석 해서는 종요·왕희지에서 법도를 취했고, 위·진나라 운치가 있다. 그림에 쓴 화제시는 대부분 해행서로 종요·왕희지·구양순·저수량 형체·필세와 합하니, 필치는 표일하고 정신은 맑다고 하겠다. 이후 행서·초서는 왕탁을 본받았지만, 형체·필세는 펼치고 좌우로 향해 방종하게 썼다. 아울러 조금 오른쪽 위 모서리로 향해 올려 기운 것은 왕탁 형체·필세가 평정하면서 안으로 향해 뒤집어 올라가는 것과 다르다. 글자 구성은 종요 질박한 필의를 융합한 것 같다. 그의 행초서가 통쾌하고 미친 듯 방종할 때는 심지어 종이 가득히 태풍이 부는 것 같은 느낌이 있으면서 개성이 더욱 강해진다. 가장 묘한 곳은 전서·예서·행초서를 합하여 하나의 체를 이루고, 행초서 기세로 통일한 것이다. 예를 들면, '독학부지하사무獨鶴不知何事舞, 적리등출여유신赤鯉騰出如有神'의 칠언대련이 그러하다. 한쪽은 순전히 행초서 필세·자형이 전체적으로 일치되어 혼후하고 웅장하며 유창하다. 다른 한 쪽은 전서·예서·해서·초서 자형이 섞여 있다. 서로 다른 서체 글자를 서로 섞어 문장을 이루는 격식은 옛날에도 이미 있었다. 예를 들면, 〈사삼공산비〉는 전서·예서를 섞어 전서의 기본 격식에서 통일하였고, 서위시기 〈두조현유상기〉는 전서·예서를 섞어 예서의 기본 격식에서 통일하였으며, 수나라 〈소순기처거씨등묘지명〉도 이와 같다. 그러나 이 중에 순수한 전서 자형이 섞여 있는 것은 필세 조정과 국부 결구 개변을 조금도 하지 않았으니, 예를 들면 '月'자가 그러하다. 그러나 오창석은 이 작품에서 '赤·有·事'자는 순전히 전서 결구이고, '舞·出'자는 전서·예서 사이여서 기타 행서·초서 결구 글씨와 섞어 쓰는 것은 본래 조화를 이루기가 쉽지 않다. 그러나 그는 행초서 필세로 전서를 거느렸는데, 그의 행초서 용필은 본래 전서·예서 바탕이 있었기 때문에 변통에 유리하였다. 이러한 요소들이 서로 작용하여 전서의 필세·자태·용필의 특징은 행초서와 함께 통일을 이루면서 한 기운으로 쓴 필세의 운동에서 조화를 이룰 수 있었다. 이렇게 전서·예서·행서·초서를 서로 섞어 쓴 대련은 기묘한 예술 정취·

형식미를 창조할 수 있다. 이 작품을 감상하다 보면, 창작의 격정을 막을 수 없고, 그의 재능
·사고가 얼마나 민첩하며, 점과 필획의 웅장하고 유창한 필세에서 얼마나 성정을 잘 나타내
었는지를 알 수 있다.

오창석은 전지전능한 예술가였다. 서예에서 그는 등석여·조지겸과 함께 감히 청나라 비
학 서풍에 뛰어난 거장이라 하겠다. 이들은 각자 서예미 경지와 형식 표현 기법에서 새로운
창조가 있었을 뿐만 아니라 모두 시대의 획을 긋는 위대한 의의를 갖추었다. 이들을 비교하
면, 등석여는 법도가 뛰어났고, 조지겸은 정취가 뛰어났으며, 오창석은 기운이 뛰어났다. 이
들은 각자 서예 풍격 특징으로 서예사에서 중요한 위치를 점유하였다.

제14장 '삼합일'의 근현대 서예 풍격

제1절 사회 배경

청나라 말에서 현대에 이르는 19세기 말에서 20세기 말까지 100년간은 중국서예가 역사적으로 중대한 변혁을 나타내었던 시기이다. 이 기간에 중국서예는 옛것을 새로운 것으로 탈바꿈하는 고통과 어려움을 겪었다. 그리고 마침내 실용성 제약과 옛날 방식 수양 관념의 제한을 철저하게 벗어나 새로운 예술관·창작방법·심미효과로 예술 본체 의미의 독립적 가치와 미학 의의를 나타내었다. 이 기간의 근현대 서예 풍격은 완전한 탈바꿈의 과정을 나타내었으니, 즉 옛날 '서예의 해체 → 혼란과 방황 → 새로운 서예의 건설'이라는 삼 단계 변천 과정이라 하겠다.

서예는 본디 사회생활 실용 필요에 응하여 형성하고 발전하며 실용성과 예술성을 합일한 예술 형식이다. 고대 서예 유적은 손으로 쓴 묵적이나 새기거나 주조한 명문을 막론하고 작품 형제와 서사 격식 등은 일반적으로 어떤 실용 용도의 필요로부터 나왔다. 그러므로 많은 제약을 받았다고 할 수 있다. 예를 들면, 척독·문고 및 각종 명문 서사가 이와 같다. 그러므로 전통 서예 창작은 실용 서사에 의지하여 예술 표현을 더하고 깃들이는 창작을 기본 특징으로 삼았다. 순수 예술 추구와 정감을 펴는 것을 목적으로 삼는 독립 형식의 창작은 원나라 이전에 나타난 것이 많지 않았다. 예를 들면, 당나라 〈고시사첩〉·〈자서첩〉, 고한 〈초서천자문〉, 송나라 황정견 〈염파인상여전〉, 미불 〈오강주중시권〉 등 행서·초서는 감히 걸작이라 하겠다. 독립 창작 형식의 서선書扇과 같은 고대 환선·절선 서예의 묘한 작품들이 많이 전해지고 있다. 특히 명나라에서 한때 최고조에 도달하였던 절선서예 걸작들이 대량으로 전해지고 있어 찬탄을 금치 못한다.

괘축掛軸 형식(條幅·對聯·中堂·條屛)은 처음 원나라에서 일어나 명나라에 이르러 크게 흥성하니 역사적으로 중대한 의의가 있다. 이렇게 순수 예술 감상의 '입식立式' 서예 창작 성행은 심원한 서예 발전 전망을 갖추었다. 특히 명말청초 유민의 크고 거대한 작품은 폭이

크며 기세가 넓으면서 개성이 강하여 역사를 뒤흔들어 놓았다. 청나라에는 '양주팔괴'가 있었고, 또한 비학 서예의 많은 걸작은 형식과 정취 변화에서 창신을 하여 후세 서예 발전에 본보기를 제공해 주었다. 설령 순수예술 창작의 성과가 있었더라도 당시 사회·문화 환경에서 서예의 생존 방식으로 말하면 여전히 사회생활 실용의 필요에 응한 것이 주요 효능이었다. 서예의 가장 근본적 가치는 여전히 하나는 벼슬을 구하는 입문의 단계이고 다른 하나는 문인 사대부들의 수신·수양 행위를 체현하는 것이었다. 문인 사대부들의 서예를 대하는 태도와 서예 활동 성질을 보면, 하나는 인생 전반기 공부이고 다른 하나는 인생 후반기 공부였다. 그들이 과거를 보기 이전에 각고의 노력으로 '관각체' 서예를 공부한 것은 과거시험에서 시문을 쓰기 위함이었다. 이러한 실천이 쌓여 서예에서 이미 기초를 닦았고, 또한 속박의 흔적이 깊게 남았다. 현명한 문인 사대부들은 종종 벼슬에서 뜻을 얻은 뒤 전환하여 힘써 속박에서 벗어나 개성의 해방을 추구하였고, 아울러 서예를 수양의 방법으로 삼았다.

서예의 이러한 사회 생존 상태는 청나라 말기에 이르러 타파되었다. 서양 열강이 폐쇄주의 중국을 침략함에 따라 과학·기술·문화·교육 등에도 날로 광범위하고 깊게 침투하여 영향을 주었다. 중국인도 이에 따라 의식을 회복하고 출로를 찾았다. 그러므로 중국인들은 서예에 대해 침략의 본질을 갖추었던 과학·기술·문화·교육 등에 들어가 자각적 접수와 이용을 모색하였다. 이에 따라 중국 근대 과학 문명은 청말민초에 신속하게 발전하여 정치·경제·과학·기술·문화·교육 등 각 방면에서 모두 변혁이 일어났다.

광서 31년(1905) 적폐가 심하였던 과거제도를 폐지하자 이에 상응하던 옛날 학풍도 신속하게 흥성한 신학(즉 학교) 풍토로 대체하였다. 옛날 과거제도는 '관각체'로 선비를 취하였다. 이는 결국 서예를 배우는 풍토가 쇠하지 않는 중요한 사회 기초, 즉 이것으로 말미암아 벼슬길에 오르는 데에 강한 영향력이 있었기 때문이다. 그러나 서양 학문이 점차 중국에 전해지면서 중국인이 서양의 근대 관념을 접수한 것은 필연적인 역사의 결과이다. '관각체' 서예는 과거제도 폐지에 따라 존재를 의지하였던 사회 가치가 없어졌다. 이와 동시에 서양의 서사 도구 펜이 중국에 보급되어 신속하게 유행하였다. 이는 서예가 광범위한 실용적 의의를 상실하고, 모필 서예는 사회의 실용에서 사용하는 범위가 가면 갈수록 적어졌음을 뜻한다. 이러한 사회 변혁은 어찌할 수 없다.

많은 사람이 서예를 국수주의 문인들의 황공함으로 여겨 민국시기에서 중국이 성립된 1950년대에 이르기까지 중국문자를 라틴화하려는 주장과 풍토가 있었다. 이는 서예를 더욱 절망적 상태로 향하게 하였다. 이로부터 20세기 초에서 1970년대에 이르는 반세기는 중국서예 혼란과 방황기를 형성하였다. 이 기간에 서예를 사랑하였던 많은 사람들은 전망과 새로운

원나라 이전 행서·초서작품의 걸작 비교

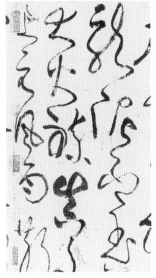

장욱, 고시사첩古詩四帖

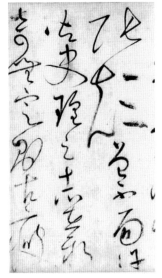

회소, 자서첩自敍帖

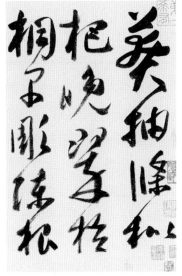

고한, 초서천자문草書千字文

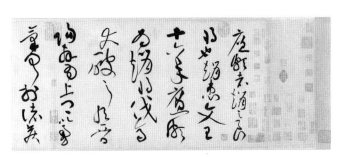

황정견, 염파인상여열전廉頗藺相如列傳

미불, 오강주중시권吳江舟中詩卷

출로를 찾았다. 다행스러운 점은 모필 서예는 이 시기의 시험을 통하여 미묘한 예술 감염력과 발전 잠재적 능력 때문에 사회 조류에서 아직 버려지지 않았을 뿐만 아니라 현대의 역사적 조건에서 자신의 새로운 위치를 확립하였다는 것이다. 즉 순수 예술 방향으로 발전한 것이다. 서예는 상당히 심후한 전통문화 수양을 갖추었고, 아울러 서예를 좋아하는 화가·학자·사회명사 및 많은 서예가들에 의하여 끊임없이 발전하였다.

이러한 혼란과 방황기에 서예는 비록 소멸의 운명을 만나지 않았지만, 아직 열기가 일어나지 않고 단지 유지만 하였을 뿐이다. 주의할 점은 이러한 유지는 결코 피동적 상태에 있었거나 역사와 현실적 의미의 적극적 사건이 나타나지 않았다는 것은 아니다. 예를 들면, 서화를 서로 겸하였던 예술단체가 많이 나타난 점이다. 특히 중요한 것은 1932년 우우임이 창건한 표준초서사와 그들이 창간한 『초서월간』, 1943년 150여 명 정치·문예계의 유명 인사들이 중경에서 발기하여 창건한 중국서학회와 그들이 창간한 『서학』잡지가 있다. 문화혁명 이전 북경·강소성·상해·광동성·절강성 등지에서 서예·인장 연구단체가 잇달아 성립하고 활동한 것은 중국서예 창작과 교류활동이 날로 독립적이고 전문화하였다는 것을 뜻한다. 화전畫展 형식으로 유행하였던 작품전시회와 교류 형식이 일상화됨에 따라 항상 서예·회화를 함께 전시하였고, 아울러 전문 서예전이 나타났다. 특히 가치가 있는 것은 1950~1960년대 중·일 문화교류를 시작하면서부터 여러 차례 일본에서 '중국현대서법전람'을 개최한 것이다. 이는 중국 각지의 유명 서예가들 작품을 전시한 반 관방 성질을 갖춘 전국적 서예전으로 이후 흥성하였던 '전국전'의 전신이라 할 수 있다.

이 단계에서 서예이론 연구는 매우 박약하였다. 그러나 서예에 관한 양계초·종백화의 이론적 자세와 평가는 놀랄 만한 것이었다. 양계초는 1926년 청화대학 교직원 서예연구회에서 강연할 때 "만약 개성을 충분히 표현할 수 있으면 곧 최고의 미술이다. 그렇다면, 각종 미술은 문자를 서사하는 서예를 최고로 삼아야 한다."[1]라고 단언하였다. 종백화는 1935년 중국철학회에서 강연할 때 서예를 극찬하며 "최고의 의경과 정조를 표현하는 민족예술이다. …… 중국서예 풍격 변천으로 중국예술사의 시기를 구분할 수 있는 것은 서양예술사를 건축 풍격 변천으로 구분하는 것과 거의 같다."[2]라고 하였다. 두 사람의 높은 견해는 당시 중국서예가 처한 사회적 지위와 전혀 어울리지 않았다.

1) 梁啓超, 『書法指導·書法在美術上的價值』: "如果說能夠表現個性就是最高美術, 那麼, 各種美術以寫字爲最高."
2) 宗白華, 『藝境·中西畫法所表現的空間意識』: "一種表達最高意境與情操的民族藝術. …… 我們幾乎可以從中國書法風格的變遷, 來劃分中國藝術史的時期, 像西洋藝術史依據建築風格的變遷來劃分一樣."

장기간 쇠퇴하고 방황하였던 서예는 문화대혁명 기간(1966~1976)에 의외로 열기가 일어났다. 대자보는 서예 솜씨를 크게 떨칠 수 있었다. 많은 사람이 정치적 박해와 정신적 고통을 받음과 동시에 정치투쟁 도구로 이용하였던 모필 서예가 크게 열기를 띠었다. 모필 서예는 이 시기의 군중운동을 거쳐 크게 보급되었다. 본래 서예 기본기를 갖추었거나 어느 정도 수준이 있었던 이들은 대자보는 물론이고 비판받은 이들의 조사보고서를 쓰면서 모필 서예는 보편적으로 단련되었다. 1972년 중·일 국교 정상화는 서예에 더욱 좋은 행운이었다. 중·일 우호 교류의 필요 때문에 서예는 먼저 중앙정부의 중시와 우대를 받으면서 발전하였다. 국외로부터 국내를 촉성시킨 서예 활동은 날로 빈번해졌다. 노년 서예가들은 해방을 얻었고, 중·청년들도 표현의 활발함을 얻어 서예는 기타 예술에 비해 비교적 일찍이 봄기운을 느꼈다.

1973년 1월호 『인민중국』 일본판 잡지에 중국 현대 서예작품을 소개하고 임산지·심윤묵·비신아·조박초·계공 등을 서단에서 권위적 지위로 확립시켰다. 이는 현대서예사에서 매우 중요한 의의가 있다. 위에서 열거한 사람 이외에 사맹해를 더하여 그들은 절강성·상해·북경·하남성 등지 서예 진흥에 결정적 작용을 하면서 전국에 영향을 주었다. 그러므로 『인민중국』 1973년 1월호 서예 전집은 새로운 서예 건설 서막을 열어 준 것이라 할 수 있다.

개혁개방의 새로운 시기가 도래한 이후 서예는 신속하게 발전하며 전국적으로 서예 열기가 일어났다. 당시 중년 서예 명가 중에는 문화대혁명 기간 중 대자보를 쓰면서 서예 흥취를 배양한 사람들이 상당수였다. 이후 정치가 안정됨에 따라 그들 정취는 발전하고 비첩을 연습하며 성공을 이루었다. 이는 서예가 왜곡된 역사 운명에서 놀다가 마침내 올바른 길로 들어선 것이라 하겠다.

1981년 중국서법가협회 탄생은 서예가 하나의 순수 예술로 진정 사회적 지위를 확립하였음을 선고한 것이다. 서예 열기는 각종 서예 잡지, 국제적·전국적 서예 전시, 학술토론회, 서예작품집, 서학논저, 논문집들에서 나타났다. 대학에서는 서예전공·석사반·박사반 등을 설립하였다. 이 시기에 이르러 양계초·종백화가 서예에 대한 찬미를 크게 말하면서 비로소 명실상부함을 얻었다. 이는 곧 20여 년의 새로운 서예 건설에서 얻은 풍성한 성과이다. 서예 본래 측면에서 보면, 청나라 말에서 현대에 이르는 19세기 말에서 20세기 말기 100년간 중국 서예는 다음과 같은 발전을 얻었다.

비학 서풍 발전은 청나라 말기 이후 전형이 나타났다. 비 계통의 고대 서적은 특히 육조 비각이기 때문에 모두 해서·전서·예서인데, 행서·초서는 참고할 만한 자료가 없었다. 행서·초서를 발전시키고자 한다면 단지 각첩·묵적에서 공부할 수밖에 없었다. 당시 서양 선

진 인쇄술이 중국에서 널리 보급되었기 때문에 과거 묵적 쌍구본과 법첩 번각본이 필요가 없었다. 그러므로 비학 서예가들은 각첩을 새롭게 조사하여 아름다운 것은 모두 배울 수 있는 개방적 태도를 보였다. 비각을 기초로 삼아 묵적·각첩을 겸하고 융해하는 새로운 '삼합일三合一'의 서풍은 이로부터 성행하기 시작하였으며, 여러 대가와 명가들은 선명하고 뛰어난 시대 특징을 띤 근현대 금체 서예를 갖추었다.

19세기 말에서 20세기 초기에 세 가지 큰 사건이 발생하여 학술계를 놀라게 하고, 근현대 서예의 새로운 길과 발전에 심원한 영향을 주었다.

첫째, 상나라 갑골문 발견이다. 이는 갑골학이라는 새로운 학문으로 발전하였을 뿐만 아니라 갑골문 서예의 뛰어난 명가 나진옥·동작빈·엽옥삼·정보지 등을 배출하였다. 문화대혁

갑골문 도편

안양安陽 출토 갑골문

갑골문자(부분)

명 이후 서예 열기에서 갑골학 연구 성과가 날로 풍부함에 따라 갑골문 서예가들도 많아져서 이채로운 국면을 형성하였다.

둘째, 대량의 한·위나라 간독과 진나라 사람의 잔지 문서 출토이다. 이는 예서가 변천하여 해서·행서·초서가 되는 생동한 과정을 보여 주었다. 이를 통해 한·위나라 서예 진면목을 볼 수 있고, 이로부터 한·위나라 서예 필법 진수를 대략 깨달을 수 있었다. 이러한 유형 서예는 지금까지 남방·북방에서 모두 대량으로 출토되어 많은 비학 서예가들이 새로운 법도로 삼고 자원을 취하며 심미추구 대상으로 삼았다. 이로부터 비학 서예는 한·위나라 간독과 진나라 사람 잔지 서예를 서로 겸하고 융해한 새로운 풍토와 풍격을 형성하였다.

서북한간

거연한간居延漢簡

돈황한간敦煌漢簡

셋째, 돈황의 석굴에서 발견된 대량의 경권문서이다. 이는 위진남북조 서예를 연습하는 첫 번째 자료이다. 이른바 '사경체'의 풍격과 정취는 많은 현대 서예가들이 추구하여 새로운 서예 정취를 이루었다. 일부 비학 서예가들은 이러한 정취를 북조 비각·묘지명과 서로 융합하여 변통을 새로운 서예 정취로 삼았다.

이외에 춘추전국시기 수사체 묵적, 예를 들면 춘추시기 맹서와 전국시기 간독·백서 등의 발견을 들 수 있다. 이는 현대 서예가들이 대전을 발전시키고, 고예의 새로운 길을 개척하는 데에 더욱 많은 계시와 법도를 취하는 자원이 되었다. 서예가들은 혹 법도를 여기에서 취하거나 겸하여 금석서예를 채용하면서 풍부하고 다양한 풍격과 정취를 나타내었다.

돈황 출토 사경寫經

첩학 서예 인식의 바뀜과 좋은 비첩·묵적본이
날로 증가함에 따라 서예가는 금석비판을 기초로 삼
고 겸하여 묵적·각첩을 융해하였다. 그들은 치중하
는 정도와 비중의 차이로 인하여 각각 다른 풍격을
조성하고 풍부하면서 다채로운 국면을 형성하였다.
또한 초서가 새롭게 부흥하여 청나라 비학 서풍의
제한을 보충하며 서예사에서 다시 최고봉에 도달하
였다. 장초서·소초서, 특히 대초서·광초서의 뛰
어난 성취는 모택동·임산지·고이적 등을 대표로
삼는다. 이들은 이전 서예가들과 어깨를 겨루면서
새로운 기치를 세워 근현대 서예사에서 가장 찬란
한 빛을 나타내었다.

마왕퇴백서馬王堆帛書

근현대 초서 삼대가의 서예작품 비교

모택동毛澤東 임산지林散之 고이적高二適

제2절 전서·예서의 확장

　근현대 전서·예서가 새로운 발전을 하면서 풍부하고 다채로운 풍격과 생기를 나타낸 것은 새롭게 출토된 대량의 전서·예서에서 비롯되었다.

　상나라 갑골문은 19세기 말기 왕의영이 인정한 이래 지금까지 수십만 편이 출토되었다. 100여 년간 많은 전문가와 학자들이 수집하고 고증하며 해독하여 4,000개의 서로 다른 구조 문자를 정리하였다. 이 중에서 대부분은 인명·지명 등 전용 명사이고, 이외에 후세 사용한 문자와 서로 참조하며 검증하여 확정과 해독할 수 있는 것은 1,000여 자이다. 이 기간 많은 전문가와 학자들은 갑골문 연구와 동시에 갑골문 서예 학습과 창작을 하며 뛰어난 서예가로 알려진 나진옥·동작빈·엽옥삼·정보지·반주란·사만옹 등이 있었다.

　어떤 서예가들은 금문·각석 전서에서 새로운 돌파구를 모색하기도 하였다. 그들은 비록 청나라를 답습하였지만, 관념과 정취 추구는 이전 시대와 이미 같지 않았다. 그들은 법도를 취하고 용해한 공간을 확장하여 상·주나라 금문과 진·한나라 잡기 각석과 명문을 막론하고 모두 자신의 창작을 위해 운용하였다. 서예 풍격의 공통된 특징은 혼후하고 웅건하거나 고박하며 천진함을 나타내었다. 필세는 유창하고 굳세며, 필의와 자태는 생동하여 형식미 창조력을 충분히 나타내었다. 이러한 서예가들은 대부분 전각을 잘 하였고, 금석기에 대한 이해와 파악은 일반 서예가들보다도 훨씬 뛰어났다. 이러한 서예로 오창석의 뒤를 이은 제백석·황빈홍·호소석·반천수·김식후·용경·진대우 등이 있었다.

　한·진나라 간독은 19세기 말기와 20세기 초기에 발견되어 세상을 놀라게 하였다. 이후 100년간 서북지역뿐만 아니라 강남에서도 출토되어 수량과 종류가 많고 서예 풍격은 천변만화를 나타내었다. 이 중에는 한나라 비의 풍격과 가까운 것이 있어 〈석문송〉·〈예기비〉·〈공주비〉·〈을영비〉·〈봉룡산송〉 등 한나라 비의 서예 용필을 증험할 수 있었다. 또한 대량의 초예서가 있었다. 이것들은 서로 다른 정도로 예서가 해서·행서·초서로 향하여 변천하는 과정의 과도기 형태와 정취를 나타내고 있다. 형체·필세는 이미 장초서·행서·금초서를 나타낸 작품들도 있었다. 이것들은 비각 혹은 각첩을 학서의 진범으로 삼는 이들에게 진짜 용이 나타나 한나라 사람 필법 진수를 깨닫게 한 것과 같다. 그러므로 한·진나라 간독이 한번 나타나자 곧 많은 서예가들이 중시하면서 다투어 전범으로 삼거나 서예사 연구 자료로 삼았다. 청말민초 유명한 비학 서예가, 예를 들면 심증식·이서청·강유위·정효서·증희 등은 모두 이를 열정적으로 학습하고 연구하였다. 한·진나라 간독은 그들이 비각을 기본으로

삼아 각첩·묵적을 겸하고 용해하여 새로운 서예 풍격을 형성하는 것에 대해 서로 다른 정도의 작용을 하였다. 이후 민국에서 중국에 이르는 시기 서예가들이 한·진나라 간독에서 법도를 취하는 것은 보편적인 현상이었다. 대표적인 서예가로 호소석·경형이·래초생·손기봉·사만옹 등이 있었다.

이후 민국시기에 출토된 전국시기 〈초백서〉·〈앙천호초간〉 등은 해외에 흩어졌기 때문에 국내에서는 큰 영향을 줄 수 없었다. 그러나 중국이 성립된 이후 수십 년간 출토된 춘추시기 말기 〈후마맹서〉, 전국시기 〈온현맹서〉·〈신양초간〉·〈포산초간〉 등이 날로 많아짐에 따라 춘추전국시기 전서 진면목을 생동하게 보여 주었다. 전국시기 〈청천목독〉·〈운몽수호지진간〉 출토는 고예 풍채를 제대로 이해할 수 있도록 하였다. 이러한 것들은 중·청년 서예가들에 강한 반향을 일으켰다. 그들은 수사체 전서와 고예 정취의 새로운 서예 풍격을 추구하는 바람을 일으켜 1980년 이후 전서·예서에 새로운 조류를 형성하였다.

1. 갑골문

갑골문 서예는 대체로 크게 두 가지 유형으로 나눌 수 있다. 하나는 단각형單刻型 풍격으로 필획은 파리하고 굳세며 곧음을 나타내었는데, 아치 모양으로 전환하는 곳은 모두 곧게 꺾었다. 이는 상나라 제1기에서 제4기에 이르는 갑골문의 공통 특징이다. 다른 하나는 복각형復刻型 풍격으로 즉 은상나라 제5기(帝乙·帝辛時期) 풍격이다. 필획은 전체적으로 비교적 굵고 칼을 일으키는 곳은 일단 기울여 끊으면서 무겁게 하였으며, 칼을 거두는 곳은 점차 가늘고 뾰족한 필봉을 나타내었다. 이는 수사체 묵적 필획 형태를 모각하여 이룬 것이다. 따라서 각 필획은 모두 반복적으로 새겨야 비로소 묵적의 굵거나 가늘고 살지거나 파리하며, 용필 운동으로 조성된 특정한 필획 형태를 나타낼 수 있다.

갑골문 서예가 서예 풍격도 상응하여 양대 유형을 나타내었다. 단각형 갑골문을 법도로 취한 이는

단각형單刻型 갑골문 서예작품 비교 1

나진옥羅振玉 반천수潘天壽

나진옥·섭옥삼·정보지·반천수·반주란·사만옹 등이다. 복각형 갑골문을 법도로 취한 이는 매우 적어 동작빈 등이 있다. 단각형 갑골문은 재질이 견고하여 특별하고 전형적인 갑골문 서예미학 특징을 가장 잘 갖추었다. 그러나 복각형 갑골문은 반복적으로 새겨 힘써 수사체 묵적의 필획 형태를 재현하거나 보류하여 자신의 특징이 모호하다.

단각형 유형 서예가에서 나진옥·반천수 갑골문 서예는 힘써 혼후함을 추구하였고, 필획은 비교적 굵으면서 원필·장봉을 잘 운용하였다. 두 사람 풍격을 비교하면, 나진옥은 짜임새가 있고 근엄하여 마치 옷깃 여미고 단정히 앉은 유학자와 같다. 이는 그의 학자적 생애와 일치한다. 반천수는 비교적 방종하고, 필의·자태가 많다. 이는 대사의화 화가인 그의 심미관과 관계가 있다.

섭옥삼·정보지·반주란·사만옹 갑골문 서예는 필획이 가늘고 파리하며 굳센 경향을 나타내는 것이 그들의 공통된 특징이다. 이들을 비교하면, 섭옥삼·정보지·반주란은 단정하고 온건하며, 용필은 냉정하고 이성적 파악이 많아 공교하게 서사하는 유파라 하겠다. 사만옹은 필의·자태의 많은 변화를 추구하였고, 용필은 허실·금종·절주를 나타내었으며, 특히 용묵의 고·습·농·담 변화를 운용하였다. 한때의 격정과 영감을 발휘하면서 묘한 정취가 저절로 나와 갑골문 서예의 독특한 특색을 갖추면서 다른 사람들보다 뛰어난 심미 가치를 나타내었다. 이는 '상의'의 유파라 일컬을 수 있다.

복각형 유형 서예가로 동작빈이 있다. 그는 갑골문 전문 연구자 '사당四堂(즉 雪堂 羅振玉·

단각형單刻型 갑골문 서예작품 비교 2

섭옥삼葉玉森　　　　정보지丁輔之　　　　반주란潘主蘭　　　　사만옹沙曼翁

복각형復刻型 갑골문 서예작품

동작빈, 갑골문횡폭甲骨文橫幅

觀堂 王國維·彦堂 董作賓·鼎堂 郭沫若)'의 한 사람이다. 그의 갑골학에서 최대 공헌은 복사의 단대를 연구하여 갑골문을 다섯 시기로 나누고, 각 시기 복사 특징을 제시한 것이다. 그의 갑골문 서예는 기타 갑골문 서예가와 달리 유독 제5기 복각형 갑골문 서예 풍격만 취하였다는 점이다. 예를 들면, 유명한 〈재풍골〉·〈녹두골각사〉 등을 전범으로 삼았다. 자형·필세·형태를 모두 파악하여 매우 닮게 하였다. 그러나 자형을 모사하는 것에 구애를 받아 서예의 운필·절주 및 용묵의 농담·건습의 변화가 결핍되었다. 따라서 법도가 가지런함은 남음이 있으나 정신·신운은 부족하다고 하겠다.

2. 전서

대전은 상주금문과 전국시기 〈석고문〉, 소전은 진나라 〈태산각석〉·〈역산비〉, 초전은 〈진조판〉, 한나라 전서는 한나라 각종 청동기 명문과 전와문 등에서 법도를 취하였다. 이러한 서예 풍격은 청나라 등석여·오양지·양기손·오대징·조지겸·오창석 등에 이어지면서 진일보한 발전과 확장이 있었다. 근현대 서단에서도 이전 서예가들을 초월하는 뛰어남이 있었다. 대표적 서예가로 제백석·황빈홍·호소석·반천수·금량·용경·진대우 등은 각각 자신의 면모를 나타내었다. 이를 다음과 같이 세 종류로 귀납시킬 수 있다.

첫째, 무겁고 고박하면서 단정하며 근엄한 풍격이다. 황빈홍·호소석·용경·진대우 등이 이에 속한다.

황빈홍은 서예·회화·전각에 뛰어났다. 그는 회화에서 금석기를 제창하였고, 서예는 더욱 금석기가 농후하였다. 그는 즐겨 대전 대련을 썼고, 상주금문의 고상하고 예스러운 것을 법도로 취하였다. 자형·필의·자태는 글자마다 장방형이고 단정하며 법도적인 데에서 활발함을 추구하였다. 용필은 파리하고 굳세며, 가지런하면서도 가지런하지 않고, 곧으면서도 곧지 않았다. 의식과 무의식중에 한 기운으로 관통하면서 함축적이고 활발하며 공교한 신운을 나타내었다.

호소석은 즐겨 큰 글씨를 썼고, 대부분 상·주나라 초기에 드리운 필획에서 필봉을 나타낸 형태의 금문을 운용하였다. 형체와 격조는 너그럽고, 용필은 모나고 중후하며, 원필을 혼용하여 섞었다. 그가 초기에 쓴 금문 용필은 이서청 영향을 받아 붓을 떠는 것을 예스럽고 질박함으로 삼았으나 말기에는 서로 이어지는 파동식 필세로 바꾸어 스승보다 한 수 위에 있었다.

용경이 쓴 금문은 특히 중후하고 둥근 느낌이 강하다. 고박한 필의와 운치는 매끄러운 필묵에서 섞어 나와 홀로 일가의 풍채를 갖추었다.

진대우 전서는 오창석 용필과 제백석 결자의 변화를 취하였다. 필의와 정취는 진나라 〈석고문〉과 한나라 〈사삼공산비〉 사이에 있고, 여기에 대사의화조화 영향을 더하였다. 그러므로 그의 글씨는 단정하고 근엄한 가운데 기세를 확장하는 느낌이 든다.

1. 전서의 무겁고 고박하면서 단정하며 근엄한 풍격

| 황빈홍黃賓虹 | 호소석胡小石 | 용경容庚 | 진대우陳大羽 |

둘째, 호방하고 표일하며, 필의·자태는 기이하고 우뚝 솟은 풍격이다. 제백석·반천수가 이에 속한다.

제백석 서예·회화·전각은 모두 큰 칼과 넓은 도끼를 운용하여 과감하게 처리한 것처럼 큰 기운이 물씬거린다. 아울러 안으로는 천진하고 진솔하며 소박한 기운을 함유하였다. 그의 전서는 진나라 전서를 한나라 전서에 합하였고, 법도는 〈진조판〉의 참치와 착락을 취하였다. 한나라 전서 〈사삼공산비〉 자형·필의·자태의 일반적 법도를 타파하였고, 전서와 예서를 섞어 묘한 정취를 이루었다. 또한 오나라 〈천발신참비〉 필세가 밖으로 확장하는 필의를 취하여 자신의 필세를 이루었다. 용필은 소박하고 혼후한 느낌이 강하다.

반천수 전서도 대부분 한나라 전서를 취하였던 까닭에 항상 예서 필의가 섞여 있다. 그는 한나라 동경·벽돌·와당 명문에서 더욱 마음을 운용하였다. 여기에 그의 독특한 대사의화 구성을 의식적으로 작용하여 전서의 자형·필의·자태를 매우 공교하게 하여 고박함을 나타내었다. 용필은 강철의 근골과 같고, 개성이 매우 강하였다.

셋째, 공허하고 활발하면서 아득하며, 소쇄하고 초탈한 풍격이다. 금량이 대표적이다. 많은 전서 명가들 작품을 함께 놓고 보면, 금량 작품은 특히 특별

2. 전서의 호방하고 표일하며, 필의·자태는 기이하고 우뚝 솟은 풍격

제백석齊白石 반천수潘天壽

3. 전서의 공허하고 활발하면서 아득하며, 소쇄하고 초탈한 풍격

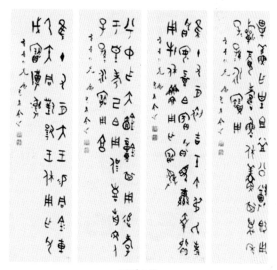

금량金梁

한 운치와 면모가 있음을 알 수 있다. 그는 즐겨 서주시기〈산씨반〉을 썼다. 그러나 그의 작품은 오창석의 무겁고 혼후함과 같지 않고, 또한 소탈하게 써서 둥글고 윤택하며 단정함을 얻은 것과도 같지 않으며, 홀로 재야의 표일한 길을 걸었다. 용묵은 전체적으로 담묵에 치우치면서도 마르고 허한 필치를 많이 나타내었다. 용필은 방필과 원필을 사용하면서 하나같이 자연스러움에 맡겼다. 글자 결구와 형태는〈산씨반〉원형보다 정취를 많이 변화시키고, 흥취에 따라 과장하기도 하였다. 그의 서예 풍격은 오늘날 서단에서 보더라도 특별히 현대적 느낌을 자아낼 것이다.

3. 예서

근현대 서단에서 예서를 전공하여 탁월한 성취를 이룬 서예가는 대부분 한나라 예서를 배울 때 겸하여 한간을 채용한 사람들이다. 그들은 일반적으로 한나라 예서를 기본 골격으로 삼고, 한간으로 운치와 변화를 구하였다. 대표적인 서예가로 호소석 · 경형이 · 래초생 · 손기

1. 예서의 비각과 간독을 서로 섞은 유형

호소석胡小石 경형이經亨頤

봉·사만옹 등이 있다. 이들을 크게 두 종류 풍격 유형으로 귀납할 수 있다.

하나는 비각과 간독을 서로 섞은 유형이다. 용필은 기본적으로 비각 필법이고, 필봉을 나타내는 곳과 자형·필의·자태의 활발하고 공교하며 파격적인 곳은 간독의 필법을 섞었다. 호소석·경형이의 예서가 이에 속한다.

호소석 예서는 여러 한나라 비에서 법도를 취하였고, 또한 많은 한간을 임서하였다. 용필은 한나라 비의 필법을 지켰을 뿐만 아니라 또한 금문을 합하기도 하였다. 그러므로 그의 예서 용필은 방필·원필을 겸하였다. 필봉을 감춘 곳은 중후하고 침착하면서 안온하며, 필봉을 내보낸 곳은 사납고 견실하다. 그의 예서 결자·필의·자태는 대부분 한간에서 채용하여 생동하고 활발하며 기이한 정취가 많았다. 그러므로 그의 예서는 혼후하고 소박하며 유창하다.

경형이 예서는 〈찬보자비〉·〈부각송〉 등에서 법도를 취하는 것을 근본으로 삼고, 겸하여 한간·초예서를 채용하였다. 용필은 둥글고 혼후하면서도 모난 필의가 있으며, 굳세고 유창한 곳에서 한간의 풍요로운 정신이 나타난다. 자형은 방정하고 고졸하면서도 때로는 한간의 정취를 함유하기도 하였다.

2. 예서의 용필·결구·장법·정취는 모두 한간에서 법도를 취한 유형

래초생來楚生 손기봉孫其峰

사만옹沙曼翁

다른 하나는 용필·결구·장법·정취는 모두 한간에서 법도를 취한 유형이다. 래초생·손기봉·사만옹 등의 작품이 이에 속한다. 그들은 모두 심후한 한나라 비각 기초가 있으면서 한간의 진솔하고 천진함을 좋아하였다. 한간에서 정제되고 근엄한 예서는 물론이고 방종하며 낭만적인 초예서도 모두 법도를 취하는 대상으로 삼았다. 그들 용필은 모두 해서 필의를 얻어 못과 철을 자른 듯하여 소쇄하면서도 가볍거나 뜨지 않았다. 뜻을 따르면서도 마음대로 하지 않았고, 보기에는 뜻을 두지 않은 것 같지만 모두 법도·이치에 맞았다. 비교하여 말하면, 래초생·손기봉 한간 용묵은 비교적 무겁고, 사만옹은 더욱 먹색의 변화를 연구하였다. 이외에 사만옹 초예서 작품을 래초생·손기봉에 견주면 더욱 대담하고 변화가 많은 까닭에 의외의 정취가 많다.

제3절 '삼합일'의 서예 풍격

근 100년간 정치·경제·과학·기술·문화 영역에서의 변화와 격변, 그리고 해외 사상 충돌이 있었으나 서예 심미관과 실천은 실질적 영향을 받지 않았다. 신문화운동에서 급진적인 문화계 명사들이 중국 문자 병음화를 제창한 것은 1950년대까지 영향이 컸다. 이는 중국 문자개혁에 영향을 주었지만, 마침내 실질적인 긍정이나 실행을 하지 않았다. 근본적 원인은 수천 년 사용하였던 한자 습관과 서예의 독특한 심미 가치를 버리기 어려웠기 때문이다. 양계초·종백화가 서예에 대해 찬양한 논술은 중국 문자 병음화 논조가 매우 성행하였을 때 발생한 것이다. 문화대혁명 이전까지 초등학교 교육에서 모필로 서사하는 습자 과목이 있었다. 이는 심미 교육 성질의 교학 내용으로 서예는 교육·예술사상에서 제거하기가 어렵다는 것을 설명해 주고 있다. 문화대혁명 이후 흥기한 서예 열기로 각 학교에서는 서예 취미반을 설치하였고, 대학에서는 서예전공과 박사과정까지 설치하였다. 이는 과거에 생각하지 못하였던 일이다. 이렇게 서예가 성행한 것은 과거 어느 시대보다도 낫다고 할 수 있다. 특히 강조할 가치가 있는 것은 이러한 성행은 예술 심미 성질에서 입각하였다는 점이다. 이는 과거제도에서 벼슬을 구하려는 실용적 의미의 성행과는 결코 견줄 수 없다.

민국 이후 지금에 이르기까지 금체서예는 청말민초에 양성한 비학을 기초로 삼는 것을 이어서 비첩·묵적을 겸하고 용해한 추세로 발전하고 변화하였다. 이는 청나라 비학 서풍 변천 실마리를 잇고 근대 과학기술이 제공한 우수한 조건을 받아들인 것이다. 여기에 새로 출토된 갑골문·간독·사경을 더하고 종합하여 형성된 서예 발전의 새로운 국면이다. 이러한 국면은 매우 개방적이고 포용적이며, 풍부하고 다채로우며 천변만화를 나타내고 있다. 그러나 출발점은 비학 기초 위에서 이루어졌다. 그림에 서예를 겸한 화가의 서예, 학자·교사·정치가·고승의 서예를 막론하고 대부분 비학을 기초로 삼아 비첩·묵적을 겸하고 용해하였다. 심윤묵처럼 첩을 주로 삼고 안으로 비학 바탕을 숨긴 서예 풍격은 이미 보기 드물었다. 백초·계공처럼 첩의 필의가 비교적 순수하고 깨끗함에 이른 서예 풍격은 개별적 현상이다. 비학을 기초로 삼고 겸하여 비첩·묵적을 용해한 '삼합일三合一'의 서예 풍격에서 각종 변화를 나타낸 것은 청나라 비학보다 더욱 풍부하였다. 서정성이 가장 강한 초서에서 현대 서예가들은 청나라 비학 서예가들보다 더욱 뛰어난 성취를 얻었다.

청나라 말기 과거제도가 폐지된 이후 펜·만년필 등 외래 서사도구가 유행하자 서예는 날로 실용성을 벗어나 순수예술로 향해 발전하면서 적은 수효 사람들이 즐기는 우아한 일이

되었다. 서예는 화가·교사·학자·정치가·사회활동가의 손에서 예술 생명을 연속하고 심미 효능을 발휘하였다.

1. 화가의 서예 풍격

이 시기 화가 서예는 그의 화법과 마찬가지로 심미 관념과 실천에서 오창석이 개척한 금석기를 계승하여 개성 풍격을 새롭게 하였다고 할 수 있다.

민국 이래 많은 서화가들 중에 오창석 서예·회화·전각의 숭배자들이 있었다. 전승자 왕일정과 같은 사람은 오창석 유파를 확대하는 데에 중요한 작용을 하였다. 그의 서화는 모두 오창석 영향을 깊이 받아 큰 기운이 물씬거리고 금석기와 전서·예서 필의를 갖추었다. 진사증도 오창석 유파에서 매우 재능이 있고 영향력이 있었던 명가였으나 아깝게도 일찍 죽었다. 황빈홍은 비록 오창석 유파가 아니지만 금석기를 매우 중시하고 고대 금석서적을 연찬하였으니, 오창석 예술관과 실천성과를 창조적으로 계승하고 발전시켰다고 할 수 있다. 그와 동시대 제백석, 이후의 반천수·서비홍·유해속·장대천·이고선·이가염·주기첨·전송암 등의 뛰어난 화가들은 모두 이러한 예술 관념 신봉자라 할 수 있다.

많은 화가들 회화풍격에서 금석기를 풍부하게 함유한 것은 모두 비학서예 공력에서 얻었다. 그들은 비록 법첩·묵적을 겸하여 섭렵하였지만, 기초를 세우고 법도를 취하여 공부한

화가의 서예 풍격 1

반천수, 우후강산철주성雨後江山鐵鑄成

제백석, 행초횡폭行草橫幅

것은 주로 금석서예들이다. 그들 서예는 '삼합일'의 조류에서 더욱 비학에 편중하였다. 반천수는 극단적인 전형이라 할 수 있다. 그의 그림에 '우후강산철주성'을 제목으로 쓴 것이 있다. 그림의 필묵 정취는 확실히 제목과 같아 이것으로 그의 서예 정취를 평하여도 매우 적합하다. 그의 서예는 갑골문·금문·예서·해서·초서를 막론하고 모두 하나같이 강철 근골과 같은 정취를 나타내었다. 그의 행초서 금석기는 명나라 황도주·예원로와 청나라 정섭 서예와 함께 자신의 풍격으로 심후하고 소박하며 노련한 경지에 도달하였다.

제백석은 서예·회화·전각에 모두 뛰어났는데, 서예는 대부분 각석에서 법도를 취하였다. 전서는 〈태산각석〉·〈사삼공산비〉·〈천발신참비〉와 진나라 조판 등 금문에서 취하였다. 예서는 〈부각송〉·〈개통포사도각석〉·〈형방비〉 등 너그럽고 웅건한 각석에서 취하였다. 그의 전서·예서는 또한 육조의 전문磚文을 섞어 변화가 더욱 풍부하다. 해서는 처음에 금농을 취하였고, 이후 하소기를 배운 뒤 북조 비판과 마애각석을 공부하였다. 이것들을 행서에 도입하고, 다시 이옹 글씨를 취하여 웅건하고 기세가 크며, 고졸하고 심후한 풍격을 형성하였다.

황빈홍은 평생 상·주나라 금문과 전각을 연구하여 금문 기식과 모방에 매우 깊게 들어갔다. 그의 금문 서예 성취는 매우 높다. 상·주·진·한나라 새인은 대부분 금문 유형에 속하고, 청동기 기식과 풍화작용이나 박락의 정취를 느낄 수 있는 옛날 자료들이다. 그는 금석·전각에 관한 학술연구 공력이 깊었고 성취도 매우 높았다. 이것을 서화에 도입하여 모든 것을 이루었던 저술이 풍부한 학자이자 서화 대가였다. 이와 같은 사람은 예술사에서 매우 보기가 드물다. 그의 금체서예는 금석 이외에 또한 '이왕'·미불·동기창 법첩에 깊이 들어가 금석기와 서권기를 갖추었다. 그는 전자를 바탕으로 삼고, 후자를 정취로 삼았다. 그의 회화 필묵에서 나온 세련됨·고박함·가득함과 자연 경물 기상은 자연 합일의 경지에 도달하였다. 이는 바로 후세 화가들이 대대로 법도로 본받아 심취하였지만 이르기가 어려웠다.

화가의 서예 풍격 2

황빈홍, 행서시한行書詩翰

서비홍徐悲鴻 유해속劉海粟 장대천張大千 래초생來楚生

 기타 화가들의 서예, 예를 들면 서비홍·유해속 등은 모두 강유위로부터 배워 북비를 기초로 삼았다. 이후 서비홍은 겸하여 첩학 행초서를 배워 북비의 필의·자태·용필을 다스려 자신의 형체·필세를 이루었다. 그러나 아직 늙지도 않았는데 세상을 떠난 것이 아쉽다. 유해속은 북비로부터 전환하여 서주시기 금문을 전공하였다. 〈모공정〉·〈산씨반〉에서 혼후하고 소박한 옛날 필의를 얻어 소식·미불 서예와 섞어 무성하고 중후하며 고박한 풍격을 이루었다. 장대천은 본디 증희·이서청을 스승으로 삼아 북비를 배우고, 황정견 형체·필세와 〈예학명〉 필의를 섞어 자신의 풍격을 이루었다. 이고선은 위비를 장초서에 섞고 다시 법첩을 더하며, 필세는 소박하면서도 껄끄럽고 유창함이 서로 살아나는 풍격을 이루었다. 이가염은 스승 제백석·황빈홍으로부터 제백석의 과감한 처리와 황빈홍의 심후하고 침착함을 모은 뒤 다시 첩학 초서 필법을 배워 변통하며, 주조하거나 새긴 듯한 박락과 침식 정취를 함유한 서풍을 이루었다. 그러나 그의 이러한 심미추구는 종종 지나쳐서 점을 모아 필획을 이루어서 둔하거나 막히는 결점을 나타내었다. 전송암은 예서에서 고졸함을 구하고, 해서·행서 필법은 북비로부터 한나라 예서로 거슬러 올라갔다. 한·위·육조 서예의 형체·필세·필의 사이에서 변통을 구하고, 생졸하고 소박한 가운데 여유로운 필의가 있었다. 그는 이것을 그림에 도입하여 스스로의 화풍을 이루었다. 래초생은 서예·회화·전각에 모두 뛰어났다. 그는 모든 서체를 잘 썼는데, 대전·소전은 오창석을 계승하여 새로운 뜻을 나타내었다. 예서는 한나라 간독 필의를 비각의 형질과 합하여 고박하고 유창하였다. 한나라 간독의 예스러운

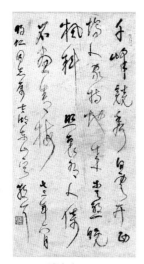
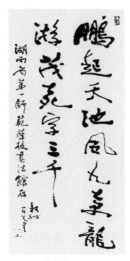
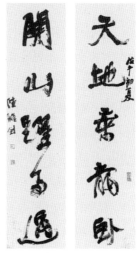

임산지林散之 비신아費新我 육유쇠陸維釗

운치를 행초서에 도입하고 황도주를 결합하여 강건한 가운데 부드러움을 나타내며 흐르듯 아름다운 가운데 졸한 정취는 매우 무궁한 맛을 느끼게 하였다.

유명한 화가에서 부포석은 북비와 소전에 깊게 들어가 중년에 많은 작품을 하였고, 전각에도 뛰어났다. 그는 중국 건립 이후 산수화에 전념하여 독립된 서예작품은 매우 드물다. 그러나 그림에 화제로 쓴 소전은 용필이 편하고 자유롭다. 해행서는 구양순체와 북위 묘지명 사이에 있으면서 용필은 모나게 절단하여 굳세고 생동한 느낌을 나타내었다. 용필은 필봉을 흩트려 소쇄하게 하였는데, 만약 이와 같은 서예 기초를 바탕으로 삼지 않았다면 아마도 뜨고 매끄럽게 되었을 것이다.

화가 임산지는 만년의 초서가 세상의 주목을 받으며 '당대초성'이라 일컬었다. 그는 어려서 고향 선배에게 지도를 받은 뒤 황빈홍에게 서화를 배웠다. 그는 전서·예서·해서·행서·초서 각 서체를 전공하였다. 종요 해서와 북비에 대한 공부가 많았고, 또한 평생 한나라 예서를 임서하였다. 그러므로 그의 해서·행서·초서는 예서 필의를 분명하게 함유하고 있었다. 그는 설령 해서는 당나라 유공권·안진경·저수량, 행서는 '이왕'·미불·소식·동기창·축윤명·왕탁을 배웠더라도 모두 예서 필법·필의로 관통하였다. 따라서 그의 글씨는 비록 수려하더라도 소박하고, 윤택하더라도 골력을 나타내었다. 교묘함은 안에 감추고 밖으로 졸함을 나타내었으니, 실로 '대교약졸'이라 하겠다. 그의 스승 황빈홍은 서화를 막론하고 모두 금문을 바탕으로 삼았다. 다시 한나라 예서와 북비를 서로 융합하여 용필은 껄끄러운 가운데

빠른 필세를 나타내었다. 그러나 임산지 서화의 필획은 빠른 가운데 껄끄러운 필의를 함유하였다. 그의 글씨는 비록 전서·예서의 필법과 북비 형태·필의를 서로 섞었으나 특히 뛰어난 점은 묵적·법첩 필의와 운치를 으뜸으로 삼았다는 것이다. 그러므로 흐르듯 아름답고 수려하며 윤택한 가운데 소박하고 졸한 바탕을 나타낼 수 있었다.

비신아는 본래 화원 선생으로 서화를 겸하여 전공하였다. 중년에 어깨의 병으로 인하여 부득이 좌수로 서예를 전공하였다. 그의 글씨는 한나라 예서와 북비를 근본으로 삼아 장초서·금초서·행서를 섞었다. 그러므로 그의 행서·초서는 모두 형태가 넓적하고 파책을 갖춘 예서 필법의 풍격을 형성하였다. 필세도 예서의 가로로 향하는 운동의 운율을 나타내었다.

이외에 육유쇠는 문사를 깊이 연구하였고, 저술을 세상에 전하였다. 그의 서예는 전서·예서에 많은 공부가 있었다. 특히 한나라 전서 '과편체蝌扁體 정취를 본받아 자신의 전서 풍격을 발전시켰다. 필세 파동은 유창하고 굽음을 곧음으로 삼아 자못 개성을 나타내었다. 그의 해서·행초서의 자형·필의·자태는 이미 비첩 기초가 있었으나 여기에 얽매이지 않고 형상과 정취에서 개성을 발휘하여 회화의 필의를 함유하였다고 할 수 있다.

뛰어난 화가는 법도와 일정한 격식에 구애를 받지 않고 스스로의 풍격과 독특한 경지를 이루었으니, 서예도 이와 마찬가지이다. 이러한 유형의 서화를 겸한 화가는 개성 정신을 강조하고 자아의 표현을 시도하였다. 생활과 예술에 대해 일반 문인들과는 다른 시각이 있어 형상 사유의 능력이 풍부하다. 그러므로 서예의 자형·장법·이미지에 대한 이해와 창조, 용필·용묵에 대한 파악과 변통, 자연의 사생에서 얻은 인식과 회화 형식 기교에 대한 참고는 당연히 일반 서예가와 같지 않다. 그들 서예는 종종 새로운 뜻과 변화가 많고, 일정한 격식도 지키지 않으며, 전통의 기초에서 자신의 법도를 운용할 수 있다. 그들 형식 표현 수법에 대한 창조와 서예 정신 경지의 창조는 종종 일반적으로 그림을 잘 그리지 못하는 서예가들보다 위에 있기도 하였다. 민국 이래 서예 발전에서 진부한 격식과 이루어진 법도를 타파하고 새로운 생명력과 심미의 영향력을 얻을 수 있었던 것은 화가들의 거대한 역사적 공헌이 있었기 때문이다.

2. 학자의 서예 풍격

이는 교육계·학술계에 종사하면서 뛰어난 성취를 이룬 학자 서예가를 가리킨다. 그들은 학교에서 문학·사학·철학을 가르치거나 학술연구기관에 종사하거나 전문적으로 학술을 연구하는 것을 직업으로 삼은 이들이다. 이들은 평생 여러 직업과 영역을 섭렵하며 교사·기

자·편집을 하면서 동시에 학술연구에 종사하기도 하였다. 이들의 공통 특징은 근엄함이 낭만보다 많고, 논리 사유가 형상 사유보다 강하며, 서예에서 학문 기식을 예술 기식보다 더욱 많이 반영한다는 것이다. 그러나 고이적 등 몇 사람은 이러한 한계를 뛰어넘은 특별한 사례라 할 수 있다. 이들을 크게 다음과 같이 두 종류로 나눌 수 있다.

하나는 고대 서예작품을 연찬하고 임모한 공부가 매우 깊음과 동시에 문학·사학·철학의 기초가 깊어 장기간 연마를 통해 점차 개성 풍격을 수립한 유형이다. 특히 주의할 점은 개성 풍격에서 강한 법도 의식을 느낄 수 있는 까닭에 예술 표현은 소탈하거나 편하게 할 수 없다

학자의 서예 풍격 1

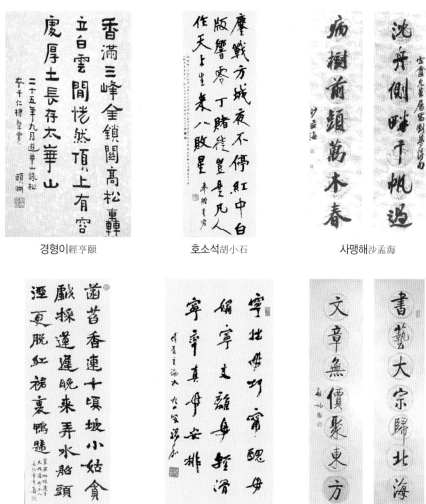

경형이經亨頤 호소석胡小石 사맹해沙孟海

유수游壽 축가祝歌 계공啓功

는 것이다. 다른 하나는 고대 비첩에 대한 연찬이 깊지 않아 개성 기질과 학문기식에 중점을 두면서 강한 예술 표현과 추구를 하지 않는 유형이다. 전자 유형은 경형이·호소석·사맹해·유수·축가·계공 등이 있고, 후자 유형은 사무량·마일부 등이 있다.

민국시기 서예가 경형이는 유명한 교육자로 정치활동도 하였다. 그는 시·서예·회화·전각에 뛰어났다. 그의 서예는 〈찬보자비〉를 기초로 삼아 간독의 필의와 운치를 더하여 변법을 하였다. 〈찬보자비〉 칼 흔적을 서사 필법으로 삼아 용필은 중후하고 질박하며 방필·원필을 겸하여 필세의 유창함을 다치지 않았다. 〈찬보자비〉 형태의 거칠고 진솔함은 그의 필치에서 문인의 학문기식을 더해 우아함을 나타내면서도 원래 고박한 예서 필의를 잃지 않았다. 그러나 그의 글씨 안에 근엄함을 함유하고 법도를 지킨 뜻은 분명히 느낄 수 있다. 만약 개성 표현의식이 강한 화가가 〈찬보자비〉를 연찬하고 변통하였다면, 필의·자태의 변화가 매우 풍부하고 천진난만한 곳에서 더욱 많은 것을 발굴하여 개성 풍격이 강한 천재적 예술성을 표현하였을 것이다.

호소석은 이서청·심증식에게 배웠고, 또한 증희 영향을 받았다. 그는 고문자학과 금석고증학에 뛰어났고, '건가학파乾嘉學派'의 근엄한 학풍을 계승하였다. 그는 전서·예서·초서·행서·해서 등 각 서체에 깊은 공부가 있었다. 그의 해서·행서·초서는 전서의 근골과 예서의 필의·자태가 농후하고, 굳세며 혼후하면서 소박한 금석기가 물씬거린다. 서예의 전체적 심미는 필법 출처를 연구하고, 옛날 비첩을 중시하였으며, 스승의 계승을 존중하는 기초에서 개성적 창조에 노력하였다. 그러나 법도를 지키고 옛것을 존중하는 관념이 너무 강하여 개성적 창조의 노력은 큰 제한을 받았다. 그의 총명·재능은 옛사람 글씨에 대해 연습하는 것에서 충분히 발휘하였지만, 개성적 창조에서는 아직 충분히 발휘하지 못하였다.

사맹해는 민국시기 교사를 한 뒤 중국이 성립된 이후 절강대학·절강미술학원에서 교수로 있으면서 박물관 일도 하였다. 그는 평생 학문을 하여 고문자학·훈고학·서예사·전각사에서 큰 성취를 이루었다. 그의 글씨는 비록 일찍이 전서·예서를 배웠지만 해서·행서를 전공하였고, 특히 큰 글씨 방서에 뛰어났다. 점과 필획은 포만하고, 결자는 종요·왕희지·소식·황도주 사이에 있으면서 때때로 북비 필의와 자태를 나타내었다. 용필은 예서 필법을 많이 섞어 무겁게 응축하고 혼후한 것을 근본으로 삼으면서 때때로 법첩의 활발하고 수려하며 유동적인 정취를 나타내었다. 그러나 평생 고증학의 근엄한 습성이 양성되어 글씨는 설령 방종하더라도 이성적이고 엄격한 제어의 안으로 수렴하는 뜻을 나타내어 진정한 회포를 펼치기가 어려웠다. 그러므로 아직 자유로운 경지에 들어갈 수 없었다.

여성 서예가 유수는 재능이 있고 보기 드문 학자였다. 28세에 석사학위를 취득하고 중앙박

물관에서 근무하였으며, 중앙대학·남경대학·산동사범대학 중문과 교수를 역임하였다. 이후 하얼빈사범대학 역사과 교수로 있으면서 문학·사학·고고학에 뛰어났다. 글씨는 스승 호소석에게 배워 갑골문·금문·한예·북비에 뛰어났다. 해행서 필법·정취는 스승 호소석을 계승하여 자신의 개성적 변화가 있었다. 다른 점은 남북조 비판에 있는데, 호소석은 대부분 단정하고 장엄한 것을 법도로 취한 반면에 유수는 대부분 천진난만한 것을 취하였다. 비록 이와 같지만, 필묵 사이에서 법도를 중시하고 필획마다 뜻을 두는 심리상태가 나와 예술적 재능을 충분히 발휘하는 데에 제약을 받았다.

축가는 평생 완원·포세신·강유위의 비학 서예 사상을 깊고 성실하게 믿었다. 아울러 몸소 힘써 이에 대한 주석과 논술을 풍부하게 하였고, 1947년 제일 먼저 중국서예사『서학사』를 출판하였다. 그의 서예는 갑골문·금문·석고문 및 한나라 전서·예서를 섭렵하였다. 특히〈곽양비〉를 전공하고 여기에 장초서를 융합하여 자신의 행초서 서예 풍격을 이루었다. 용필은 무겁고 껄끄러운 필의가 있고, 필력은 중후하며, 개성이 매우 강하여 그의 사람됨이 집착하고 굳센 것과 같다.

계공은 재능이 많고 시·서예·회화에 뛰어났으며, 고서화 감정과 언어·문자학에 정통하였다. 서예의 명성이 높았으나 서예가를 표방하지 않고 고전문학가로 자처하였다. 그의 서학은 묵적을 중시하고 법첩·각본을 그대로 형태만 임모하는 것을 반대하였다. 따라서 그는 글씨를 배울 때 별도로 비각을 보는 방법이 있어야 하고, 칼끝이 침투한 곳에서 필봉을 보아야 한다는 것을 주장하였다. 그의 글씨는 당나라 사람의 필법을 본받으면서 '이왕' 및 한·진나라의 간독·잔지로 검증하였다. 젊었을 때 조맹부·동기창을 배운 뒤 힘이 없고 연약함을 바로잡기 위해 오랫동안〈장맹룡비〉를 연찬하였다. 그러므로 그의 서예 풍격은 맑은 기운이 넘치면서도 근골은 강건하였다. 그는 근현대 서단에서 당나라 사람의 묵적에 발을 디디고 겸하여 법첩·비갈을 채용하여 대가가 되었던 서예가이다.

두 번째 유형의 사무량·마일부 서예는 모두 금석 각석을 기초로 삼았다. 그러나 그들은 이에 관한 연구가 깊지 않고 단지 형식 기교의 기본 법칙과 서예의 정취만 얻은 뒤 심후한 학양과 개성에 따라 변통하였을 뿐이다.

사무량 서예 풍격은 위진남북조 비판·조상기·묘지명에서 나타나는 진솔하고 질박한 기식을 자형·필의·자태에서 체현하였다. 용필은 모나게 꺾는 것을 북비에서 취하였고, 전절은 연결한 것 같으면서도 끊어졌다. 필봉을 나타내는 곳은 내보내고자 하면서도 머무른 필의가 있으니, 이는 비첩에서 박락된 정취를 모방한 것 같다. 이로부터 예서 필의의 고박한 정취를 나타내고, 학자 기식이 충만한 서예 풍격에서 때로는 감추거나 드러내며 무궁한 맛을 느

끼게 하였다.

마일부는 전서·예서·해서·행서를 섭렵하였고, 기초도 넓었다. 그러나 모두 둥글고 굳센 것을 가는 붓으로 썼고, 굽음을 곧게 하였으며, 원전을 방절로 변화시켰다. 용필은 껄끄러우면서도 유창하여 심미추구를 나타내었다. 해서·행서의 점과 필획은 둥글고 굳센 것이 전서와 같고, 형체·필세와 파책은 예서 필의가 농후하였다. 무궁한 맛을 나타내면서 필의·자태 변화가 풍부하고, 전체적으로 평담한 격조에서 조작하거나 과장의 필의가 전혀 없어 큰 학자의 정취를 잘 나타내었다.

학자 서예가 중에서 심윤묵과 고이적은 한 번 비교할 만하다.

심윤묵은 평생 쉬지 않고 비첩·묵적에서 서예 진수를 탐구하였다. 저서로 『이왕법서관규』와 여러 편의 학서 경험담이 있어 사람들은 습관적으로 그를 첩학 서예가라 일컫는다. 실제로 그는 청년·중년 시기에 많은 정력과 시간을 북비와 당나라 비를 연습하고, 이로부터 북비와 당나라 비의 연원과 변천 관계를 깨달았다. 이러한 기초에서 '이왕' 및 당·송나라 사람 척독·비첩·묵적 등을 연찬하여 만년 서예의 기본 격조를 형성하였다. 장기간 북비를 연습하였던 까닭에 만년 글씨는 온건하고 침착하며 중후한 골력과 필력을 나타내어 뜨고 매끄러운 병폐를 면할 수 있었다. 이외에 서예 법도를 존중하고 받들며 지키려는 의식이 강하

학자의 서예 풍격 2

사무량謝无量　　　마일부馬一浮

학자의 서예 풍격 3

심윤묵沈尹默　　　고이적高二適

였는데, 여기에 천성적으로 치밀한 성격을 더하여 법도는 근엄하나 방종하며 자유로운 정취를 얻을 수 없었다. 이는 그의 글씨가 다시 더욱 높은 경지로 올라가기 힘든 치명적인 약점이었다.

고이적은 심윤묵에 비하여 법첩 정취를 기본으로 삼아 높은 성정의 경지에 진입하였다. 그는 전서를 섭렵하고 한나라 예서와 '이찬'(즉 〈찬룡안비〉·〈찬보자비〉)에 대하여 매우 깊은 연습과 공부가 있었다. 그의 예서는 한나라 사람 필법을 얻은 것 이외에 정신·이치를 더욱 잘 얻었다. '이찬'을 쓸 때 형태는 천진하고, 용필은 모나게 꺾으면서도 부드러운 붓털 운동의 기세를 다치지 않았다. 그는 이것들 필법·필의를 얻었고, 밖으로 나타난 자형의 제한을 받지 않았다. 그는 옛날 서예가의 각종 풍격을 연습하였는데, 특히 '이왕'·당 태종·당 고종·양응식·송극·강리노노 등을 중시하였다. 그의 해서·행서는 예서의 예스러운 필의를 함유하는 것을 강조하였다. 초서는 장초서 근원을 강조하여 황상·삭정 장초서로부터 위로는 한나라 간독·장초서까지 거슬러 올라갔다. 그는 송나라 황백사와 명나라 초기 송극의 해서·행서·장초서·금초서 혼합체인 '사체서'에 뛰어난 것을 본받고, 자신도 이러한 격식에 심혈을 기울이며, 마침내 자신의 풍격을 이루었다. 그는 성정이 호방하고 학문·예술에는 자신을 조정하며 다른 사람에게 의탁하는 것을 원하지 않았다. 그러므로 그의 글씨는 옛날 법도에 깊게 들어가 자신의 성정을 나타낼 수 있었고, 마음이 하고자 하는 바를 따르더라도 자유로운 경지에 들어갈 수 있었다. 용필은 꺾음이 분명하고 돈좌는 굳세며, 운필은 신속하면서도 온건하였다. 설령 터럭 같은 견사라도 절대로 겁약한 곳이 없다. 그러나 성격으로 말미암아 항상 지나치게 방종하거나 빠르고, 장법은 상하좌우에서 조화를 잃어 옹색한 국면을 나타내는 약점을 면하기 어렵다. 그럼에도 불구하고 항상 신채의 필치와 기묘한 구성을 나타내었다. 장법은 항상 타당하고, 하고자 하여도 얻을 수 없는 자연스러운 정취를 나타내었다. 이는 그가 동시대 여러 명가들보다 뛰어날 수 있었던 원인이기도 하다.

3. 정치가의 서예 풍격

정치가·시인·서예가였던 우우임은 민국시기 서예 대가라 일컫는다. 평생 북비를 연찬하였고, 이를 행서·초서에 도입하였으며, 해서·행서·초서는 모두 탁월한 성취를 얻었다. 그는 탁본을 어루만졌을 뿐만 아니라 친히 원비를 찾아가 보고 만지며 연구하여 넓고 깊은 식견과 정수를 얻었다. 그는 시에서 "아침에 〈석문명〉을 쓰고 저녁에 〈용문이십품〉을 임서하였으며, 밤에는 시 연구를 모으면서 자신도 모르게 베개에 눈물 적시네."라고 하였다. 이를

보면, 서예에 매혹되어 각고의 노력을 한 정도를 충분히 알 수 있다.

　우우임은 북조 비판, 예를 들면 마애각석·조상기·비각·묘지명 등에서 광범위하게 법도를 취하였다. 그가 민국시기 여러 명사들의 묘지명을 쓴 것을 보면, 각각 기상·형체·면모는 혹 아름답거나 웅건하고 단정하거나 장엄하며, 맑거나 표일하고 질박하거나 혼후하며, 대부분 서로 같지 않다. 이를 보면, 그가 광범위하게 법도를 취하였음을 알 수 있다. 그때마다 마음에서 얻은 것을 창작으로 펼쳤고, 정취도 각기 다르면서 하나의 격식에 구애받지 않았다. 그가 남긴 대량의 대련을 보면, 정취와 문장에 따라 각각 다른 필의·자태·경지를 나타내었다. 그러나 한 가지 공통된 점은 형체·필세·형태 및 점과 필획의 용필은 모두 예서 필법·필의를 함유하고 있다는 것이다. 이 중에는 청나라 비학 서예가 조지겸의 북비체 행서 영향을 받은 것도 포함된다. 그의 글씨는 고박하고 웅건하며 혼후하면서도 유창하여 문인 기식을 풍부하게 함유하였다.

　곽말약은 유명한 정치가·사회활동가·학자·서예가였다. 그는 문학·사학에 대한 연구와 고문자학 성취가 뛰어났다. 문학·서예 성취도 감히 현대 문단·서단에서 중요한 대표적 인물의 한 사람이라 하겠다. 그는 1965년 고이적과 함께 세상을 깜짝 놀라게 한 '난정논변'으로 유명하였다. 두 사람 학문·예술은 공통점이 있었다. 즉 모두 근엄한 고증 작업에 종사하였다는 점이다. 고이적은 저서로 『신정급취장급고증』이 있고 또한 여러 고시와 문집을 교감

정치가의 서예 풍격

우우임于右任　　　　곽말약郭沫若　　　　모택동毛澤東

하였다. 곽말약은 문학·사학·갑골문·금문을 연구하고 고증 성질 저술이 매우 많았다. 또한 모두 회포를 펼치고 성정에 맡겨 예술 창작을 할 수 있었다. 이런 면에서 보면, 두 사람은 모두 호방파이나 단지 서예의 길이 달랐을 뿐이다. 그러므로 서예 풍격과 면모는 각각 개성적 특징이 있었다.

곽말약은 전서·예서·북비에 대한 공부가 있었다. 그의 행서 풍격은 출처를 찾기가 힘든 것 같지만 실제로는 안진경 형체·필세·필법과 북비 형태·필법을 서로 융합하고 변통하여 개성적 풍격을 이루었다. 그의 웅건하고 호방한 형체·필세에 전서의 둥글고 혼후한 필의와 예서의 필세 확장과 파책의 필법이 있다. 그의 만년 글씨는 더욱 마음에서 얻은 것을 손에 응하였고, 흥이 나면 한번 휘호하여 호방한 기운과 묘한 정취를 자연스럽게 나타내었다.

모택동은 정치가 서예에서 성취가 가장 높았다. 그의 시·사·문장은 명예가 높았고, 서예도 독특한 풍격을 갖추었다. 『모택동수서선집』에서 20세 때 강의를 듣고 필기한 〈강당록〉이 이를 증명해 주고 있다. 청년 시절 남송의 이학가 주희를 법도로 취하여 깊은 영향을 받았다. 결자는 비록 긴 형태이지만 필세·필법은 대부분 예서 필법·필의를 함유하였다. 그의 소해서 〈이소〉는 자형이 긴 편에 속하지만, 용필은 항상 파세를 띠고 점과 필획의 기필·전절은 대부분 방절로 처리하였다. 이를 보면, 그는 종요·왕희지 소해서와 북비 〈장맹룡비〉를 스승으로 삼아 법도를 취하였음을 알 수 있다. 이로부터 6년 뒤 1919년에 쓴 〈치문옥서·문옥경함〉은 자형이 넓적하고, 형체·필세는 가로로 향하는 운동으로 바뀌었으며, 필세·형태에서는 예서 필의가 많았다. 이는 강유위 서예 풍격 영향을 받은 것이 분명하다. 다만 용필에서 강유위는 온전히 원필을 운용하고, 갈고리·도필·전절도 원전으로 처리하였으며, 필봉을 내보내는 곳은 혼후하였다. 이에 반해 그는 방필·원필·직선·곡선이 있고, 필획은 파리하며, 필봉을 내보내는 곳은 예리하였다. 그의 서찰을 고찰하면, 이후 글씨는 형체가 모나고 넓적하니, 이는 예서 필세를 숭상한 까닭이다. 1936년에 쓴 〈치장학량함〉 이후부터 다시 긴 형태와 왼쪽 위로 향해 기울어지는 필세를 취하였다. 1940년에 쓴 〈치범문란함〉 이후 오른쪽 위로 향해 기울어지는 필세를 취하였고, 이로부터 그의 형체·필세는 이를 특징으로 삼아 다시는 바뀌지 않았다.

모택동 서예는 젊었을 때 자형·필의·정취는 생경하고 졸하였으며, 북조 묘지명과 당·송나라 명가에서 종요 글씨의 고졸한 예서 정취가 있는 것을 추구하였다. 이외에 정섭을 법도로 취한 것도 있다. 만년에 이르러서는 비첩·묵적을 서로 융합하였다. 그의 서신·시문 묵적에는 종종 유창하고 수려한 필치와 비학에서 나온 자형·필의·자태가 있다. 그러나 제

자·제사 묵적에는 항상 비학 필치를 중시하여 장엄하고 중후하며 군센 운필 가운데 유창한 정취가 나타났다. 그는 서로 다른 장소·용도에서 다른 창작방법을 채용하여 다른 정조를 표현하였다. 그의 자형·필의·자태의 기이한 변화, 글자의 크거나 작은 강한 대비, 장법의 변화는 독립적으로 볼 수 없다. 그의 천재적 창조 능력은 일반적 법도를 반대하고 기묘한 경지에 도달하게 하였다. 여기에는 풍부한 정감과 웅대한 재략이 들어있기 때문에 일반적 서예 형식 기교의 분석과 평가로 결코 간단히 말할 수 없다.

4. 고승의 서예 풍격

민국시기 몇 명의 고승, 예를 들면 인광·태허·홍일 등은 불학에 깊게 정진하면서 서예도 정통하였다. 이 중에서 홍일법사 공력이 가장 깊었고, 예술 경지도 최고였다.

홍일법사는 시가·사부·음악·희극·서양화·도안·서예·전각에 정통하지 않음이 없었다. 그가 갖춘 여러 종류 수양은 서예를 높고 깊은 경지의 창조에 자신도 모르게 감화 작용을 하였다. 그의 서예는 광범위하게 섭렵하였다. 석고문·소전·예서에 관한 공부, 〈찬보자비〉와 북조의 기이하고 표일한 정취 조상기, 행초서는 심증식 서예를 연찬하였다. 이를 보면,

고승의 서예 풍격

홍일법사弘一法師 이숙동李叔同

그의 서예가 종주로 삼은 것은 일가의 권속임을 알 수 있다. 그의 출가는 서풍이 전환하여 변화하는 결정적인 요소였다. 출가하기 이전과 출가한 이후 초기 서예는 아직 세속의 일반 문인 서예가 기식을 나타내었다. 해서는 위비 형체를 쓰면서 마음은 칼의 흔적과 박락한 형상을 모방하고 운용하였다. 행서는 심중식 면모를 닮았다. 출가한 이후 어느 시기를 거쳐 마음을 고요히 하고 수련하는 가운데 서예 풍격은 청정하게 변화하였다. 자신의 면모를 이룬 서예 풍격은 해행서를 기본으로 삼아 초서를 섞었으나 섞여진 초서 형태 또한 해행서와 서로 협조를 이루었다. 용필은 과거에 껄끄럽고 파동을 치며 구부린 것을 깨끗하고 고르며 윤택이 나는 것으로 변화시켰는데, 편하고 자유자재로 금석을 새기거나 주조한 느낌이 물씬거리게 조성하였다. 장법은 대련·시문·불경의 조폭·병풍을 막론하고 모두 글자마다 독립적이며, 배열은 가지런하였다. 뿐만 아니라 자간·행간은 비고 성글며 비중이 큰 흰 공간을 조성하여 네모난 글자의 검은 것과 대비를 이루었다.

홍일법사는 글씨를 쓸 때 모두 서양화 도안 원칙에 의거하여 힘써 종이 전체 형상과 조화를 이루는 배치를 하였다. 일반 사람들이 주의하는 필획·필법·필력·결구·신운 내지는 어느 비첩·유파를 모두 배제하고 결코 마음에 두지 않았다. 그러므로 그가 쓴 글씨는 한 장의 도안화처럼 보일 수 있었다. 그는 글씨를 쓰거나 인장을 새기거나 모두 성정이 나타나도록 하였다. 따라서 그가 쓴 글씨에서 보여 주려는 것은 평담平淡·염정恬靜·충일充溢의 경지를 이룬 것이다. '평담·염정·충일'은 세속을 초탈한 무위의 경지이고, 불학 수양이 서예에 이른 경지이다. 형식으로 말하면, 그는 과거에 배운 서양 도안화의 공간적 배치 원리이고, 전체적 조화에 착안하여 도안의 평형법도를 운용한 것이다. 동시에 그의 글씨는 점과 필획 사이에서 끌어당기는 필세를 갖추면서도 필봉을 내보내지 않았고, 또한 전체 작품 심미에서 '염정'한 정취를 타파하지 않았다. 그의 글씨는 종종 북비 및 이전 비학파 서예의 기이한 형태와 결구를 네모난 글자의 조형에서 조화를 시켰다. 용필은 방필·원필을 운영하였으나 굵기는 대체로 고르고 먹색도 고르면서 변화를 구하지 않았다. 각 방면에서 추구한 것은 모두 '평담·염정·충일'의 경지이다. 그는 비록 필획·필법·필력·결구·신운 내지는 어느 비첩·유파를 모두 배제하고 결코 마음에 두지 않았다고 하였으나 그의 공력은 여기에서 이루어졌다. 따라서 그는 서예를 창작할 때 의식적인 추구는 없었지만, 붓을 내리면 문득 자연스럽게 부합하여 저절로 경지에 도달하였다. 이는 간단히 이해할 수 없다.

5. 서예가의 서예 풍격

직업이 없는 유명 서예가는 적고, 이와 같은 사람의 생활은 순탄하지 않았다. 강남 제일 서예가라 불렸던 소태는 젊었을 때 손문이 이끄는 동맹회에서 활동한 뒤 고향과 상해 몇 개 대학에서 강의하였고 저술이 많았다. 중년 이후 불교를 믿고 글씨를 팔아 생활하였는데, 뜻은 난세를 피하고자 하였으나 생활은 어려웠다. 그의 경륜과 총명한 재능을 사회에 환원하지 못하였으나 서예 각 서체에 모두 깊은 공력이 있었다. 전서는 〈석고문〉을 주로 삼고 겸하여 진나라 소전과 청나라 등석여·조지겸 등을 배웠다. 예서는 한나라 비에서 법도를 취하였는데, 특히 〈조전비〉를 기조로 삼았다. 해서는 북비를 주로 삼아 소식을 섞었다. 이를 행서·초서에 도입하여 흐르듯 아름다운 가운데 질박한 정취를 함유하였다.

소한도 자유 서예가였다. 소한은 소녀 시절 대담하게 한 길이 넘는 대련을 썼다. 손문이 광주에서 개최한 '서화명가바자회'에 참가하여 손문·송경령의 상을 받기도 하였다. 20세 때 강유위에게 절을 하고 스승으로 모셔 많은 칭찬을 받았다. 평생 '삼석三石(즉 〈石鼓文〉·〈石門頌〉·〈石門銘〉'을 주요 범본으로 삼아 끊임없이 연찬한 것 이외에 집안을 돌보았으나 직업은 없었다. 남편이 죽은 뒤 정부에서 생활보조금을 주었고, 만년에는 강소성미술관에 들어갔던

전업 서예가의 서예 풍격

| 소태蕭蛻 | 소한蕭嫻 | 소한蕭嫻 | 도박오陶博吾 |

전업 서예가이었다. 소한은 전서·예서 공부가 깊어 이를 행초서 자양분으로 삼았다. 또한 첩학을 섭렵하고 융합하여 행초서에서 최고 성취를 이루었다. 형체·필세는 강유위를 근본으로 삼았으나 깊고 침착함이 뛰어났다. 특히 큰 글씨 벽과서에 뛰어났는데, 크면 클수록 더욱 아름다워 강유위보다 뛰어났다. 소한의 큰 필치와 호방한 성정은 고금에서 필적할 만한 이가 드물다. 더욱이 여성이기 때문에 소한은 현대 서단에서 한 자리를 차지할 수 있었다.

도박오는 평생 명성을 구하지 않았던 사람이다. 어려움에 부닥치면서도 성정을 시·서예·회화에 깃들이며 고독하고 적막하게 살았다. 만년에 이르러 그의 예술은 묻히지 않고 예술계에서 인정을 받았다. 그는 청년시절 남경예전·상해청명예전에서 황빈홍·반천수 등에게 배워 견실한 기초를 닦았다. 그는 평생 서예를 추구하였다. 대전은 오창석〈석고문〉풍격을 계승하여 변화가 많았지만, 아직 오창석 울타리를 벗어나지 못하였다. 그의 서예 성취는 행서에서 두드러졌다. 북조 조상기·묘지명과 진나라〈찬보자비〉등 기이하고 표일한 결구 형태를 행서 필세로 조화시키고 변통하였다. 이 사이에 암암리에 조지겸·황빈홍·오창석의 필의를 함유하였고, 특히 금석의 중후하고 예스러우며 졸한 기운을 바탕으로 삼았다. 이는 차라리 어려웠던 인생의 과정, 시인의 기질, 화가의 수양을 종합한 진솔하고 소박한 서예 풍격이라 하겠다.

종합하여 말하면, 근 100년간 금체서예 변천은 청말민초 양수경·오창석·강유위·심증식·이서청·증희·정효서 등이 새로 세운 비첩·묵적 '삼합일'의 서예 풍격을 진일보하여 심도가 있게 넓히면서 발전한 것이다. 이 사이에 역사 조건과 문화의 환경 개변으로 인하여 서예 풍격 변천은 화가·학자·정치가·고승·전업서예가에 의하여 다채로운 국면을 펼쳤다. 각자 개성적 서예 풍격에 포함된 비첩·묵적 함량의 다소와 주차로 보면, 다음과 같이 세 종류로 나눌 수 있다.

첫째, 비학을 근본으로 삼고 겸하여 첩학·묵적을 채용한 유형이다. 이러한 유형 서예가들이 절대다수를 차지하는 까닭에 금석기를 갖춘 서예는 '삼합일'의 주류라 하겠다.

둘째, 비학·첩학·묵적을 겸하였으나 함량의 다과와 주차를 구분하기 어렵고 현저한 경향도 없는 유형이다. 이러한 유형에 속한 서예가는 매우 적은데, 임산지·래초생을 전형으로 삼는다.

셋째, 법도를 첩학·묵적에서 취하고 추구한 심미 정취의 표현이 현저한 경향성을 나타내며, 이것으로 육조 비판을 융합한 유형이다. 이러한 유형 서예가들은 매우 적은데, 심윤묵·모택동·고이적·계공 등이 이에 속한다.

이상 열거한 금체서예에서 뛰어난 성취를 이룬 대표적 서예가들 이외에 근 100년간에서

또한 포화·손문·육회·장온관·노신·채원배·요화·황염배·유이징·이배기·이유·서생옹·등이아·여봉자·여임천·장종상·마서륜·장백영·장사쇠·전수철·하향응·유맹항 등은 첫째 유형 명가라 할 수 있다. 반백응·마공우는 둘째 유형이고, 오옥여·백초는 셋째 유형 명가라 할 수 있다.

제4절 초서의 부흥

초서는 근 100년간 서예 발전에서 성취가 가장 두드러졌다.

초서는 근 100년간 '삼합일'의 서예 풍격에서 가장 크게 발전하여 명나라 후기 낭만주의 초서를 계승하는 역사적 성취를 이루었다. 이는 청나라 비학 서풍에서 실현하기 어려운 일이었다. 해서 비학 서예 풍격 풍토에 국한되어 해서는 필연적으로 높은 성취를 이루었다. 이외에 해서 · 해행서 발전도 어느 정도 영향이 있었지만, 초서는 거리가 멀었다. 그러므로 초서는 청나라 비학 서예 풍격에서 아직 높은 성취를 거두지 못하였다. 조지겸 북위체 행초서는 먼저 소리를 질러 기세를 꺾었다고 하지만 단지 개별적 현상일 뿐이다. 초서의 진정한 흥성과 실질적이고 역사적인 발전은 청말민초 이래 근 100년간 '삼합일'의 서예 풍격에서 비로소 실현할 수 있었다. 따라서 역사 변천은 이 시기에 이르러 '삼합일'의 풍토로 발전하여 실제적으로 이전 시대 비학 서예 풍격 단점을 보충하였다고 할 수 있다.

근 100년간 초서 성취는 왕세등 · 정송선 · 왕거상을 대표로 삼는 장초서 방면과 우우임 ·

장초서 대표작가 작품 비교

왕세등王世鏜　　　　정송선鄭誦先　　　　왕거상王遽常

모택동·고이적·임산지를 대표로 삼는 금초서 방면이 있다. 그러나 금초서에 뛰어난 대가들은 어느 정도 장초서를 섭렵하였고, 이에 대한 단단한 기초를 갖추었다. 이러한 초서 대가들은 모두 비학을 기초로 삼아 마침내 초서를 전공한 사람들이다. 그들 심미관의 기본은 여전히 전서·예서 필의를 숭상하였던 까닭에 예스럽고 질박함은 장기간 실천하고 숭상하며 추구하였던 심미 목표였다. 그러므로 그들 초서는 설령 최종적으로 솜처럼 연결하는 대초서·광초서를 종지와 정취로 삼았지만, 필획에서는 여전히 전서·예서의 예스러운 필의와 비학 바탕을 찾을 수 있다. 그러나 이것들은 그들 서예 풍격에 암암리에 함유한 성분으로 행초서·해서작품에서 나타나는 형태와 다른 점이 있다.

민국시기 장초서 명가 왕세등은 우우임의 칭찬과 추천으로 서단에서 명성을 얻었다. 그의 서예는 처음에 〈찬보자비〉와 북조 비각·묘지명을 자세하고 치밀하게 연구하여 융합하며 하나로 관통하였기 때문에 이미 금석 필의가 있으면서도 기운을 꿰뚫는 필세를 다치게 하지 않았다. 모나고 굳세면서도 너그러우며, 안으로 수려하고 활발한 기운을 함유하여 격조가 매우 높았다. 이후 장초서를 주로 전공하고, 장초서와 금초서 변천 규율을 깊게 연구하였다. 아울러 〈급취장〉을 고증한 저술은 근엄하고 독특한 견해가 많았다. 그의 장초서는 황상·삭정 필법을 겸하여 둥근 필세로 방필을 운용하였다. 서예 풍격은 발랄하고 혼후하며 질박하여 자못 개성이 있었다. 또한 금초서를 잘 썼는데, 필세를 솜처럼 연결하는 가운데 장초서 결구·형태를 많이 운용하였다. 필법은 장초서·금초서를 융합하였던 까닭에 활발하고 유창하며 굳센 가운데 고박하고 침착하며 혼후하여 스스로 하나의 풍격을 이루었다.

정송선은 중국이 성립된 이후 장초서 대표 서예가의 한 사람이다. 한나라 예서를 연습한 공력으로부터 〈찬보자비〉를 배웠고, 다시 나아가 장초서를 전공하였다. 장초서의 개성 풍격은 왕세등에 이르지 못하였지만, 그보다 기세가 크고 기백이 크며 웅건하고 혼후한 정취는 같다. 이를 보면, 그의 공력은 심후하고 성정은 호방한데, 성정을 장초서에 깃들인 시인의 기질과 예술적 재능을 알 수 있다.

왕거상은 중국이 성립된 이후 장초서의 대표 서예가이다. 그는 청말민초 장초서와 행초서 명가 심증식의 제자이다. 젊었을 때 상·주나라 금문·한예·북비를 연찬한 뒤 심증식에게 배우면서 북비·장초서와 진·당나라 법첩의 행초서를 겸하였다. 만년에는 장초서를 전공하였다. 그의 장초서 풍격은 심증식과 다르다. 심증식은 장초서를 북비 필의·형체·필세로 변화시켰던 까닭에 심미 정취는 '석石'에 치우쳤다. 이에 반해 왕거상 장초서는 상주금문 필의를 섞어 그의 필법 특징으로 삼았던 까닭에 심미 정취는 '금金'에 치우쳤다. 그의 서예 결구는 한나라 비에서 기이한 〈하승비〉 형체·필세·필의·정취를 장초서의 특정한 법도와 서로

융합하여 장초서 형태를 기이하고 예스러우며 그윽하도록 하였다. 여기에 상주금문 필의가 풍부한 용필을 더하여 시각적 효과가 매우 독특하였다. 그러나 만년 용필은 줄곧 둥글고 혼후하며, 파책의 예서 형태 방필은 모두 이에 속하였다. 먹색은 진하고 마르며, 용필은 지나치게 더디고 무거우며 막혔다. 자형도 크기가 일률적이고 격식화에 빠져 조작한 느낌이 있어 찬성할 수 없다.

고이적 장초서는 활발하고 강건하며, 격정이 충만하고 변화가 풍부하다. 그러나 순수한 장초서는 아직 보이지 않고, 대부분 장초서와 금초서를 합한 서체이다. 이는 금초서 형체·필세를 기본으로 삼았던 까닭에 장초서 대표 인물이라 할 수 없다.

현대 금초서 사대가로 우우임은 소초서, 임산지는 대초서, 모택동·고이적은 광초서 대표이다.

우우임이 평생 북비에 대한 공부는 사람을 놀라게 할 정도이다. 그는 칼 흔적을 필의로 삼았는데, 이는 조지겸 북위체 행초서에서 영향을 받아 계발한 것이다. 그러나 우우임 행초서 필력은 조지겸보다 웅건하고 고박하며, 형체·필세는 더욱 너그러웠다. 그는 이러한 기초에서 진일보하여 초서를 연찬하였다. 아울러 학술 연구 목적을 띠고 초서 원류 정변正變에 대한 역사 과정을 정리하였다. 즉 초예서로부터 장초서·금초서에 이르는 글씨, 예를 들면 종이·비단·벽돌·비각·간독을 막론하고 모두 정리하여 고증하며, 편방 초서 필법을 통일하려고 시도하였다. 독체자를 포괄하여 간명한 초서 필법을 확정해서 알기 쉽고 쓰기 쉬우며, 정확하고 아름다운 원칙에 도달하여 대중들이 사용하도록 하였던 까닭에 '표준초서'를 창립하였다. 이는 실용적 각도에서 초서 필법을 통일하여 사회생활에서 편하고 실용적으로 서사하기 위함이었다.

우우임 개성 풍격 초서는 왕희지와 진·당나라 제가들 초서 법첩 및 〈유사초간〉에서 한·진나라 초서 묵적을 연습하여 융합하고 관통하였다. 특히 회소 〈소초천자문〉에 발을 들여놓고 소초서 기조를 정하였다. 그리고 변화하는 곳은 주로 북비에서 가로로 향해 필세를 취하는 수법을 운용하였다. 그러므로 그의 초서는 가로로 넓적한 형체·필세를 갖추고 때로는 예서 필의 파책 필획·필세·자태가 그 사이에서 활기를 띠기도 하였다. 그러나 필세는 나타나지만 형태는 갖추지 않았던 까닭에 전체적으로 보면, 예서 필획 존재가 보이지 않지만 확실히 예서 필의를 느낄 수 있다. 그의 초서는 기본적으로 글자마다 서로 연속하지 않았고, 필세·기운을 빌려 서로 관통하며, 행간도 매우 분명하다. 용필은 둥글고 혼후하며, 운필은 굽은 것을 곧음으로 삼아 심하거나 격하지 않고 온아한 문인 기식이 매우 농후하다. 글씨는 수려하고 우아한 첩학 정취에 질박한 북비 바탕을 깃들여 부드러운 가운데 강건함을 나타내

| 우우임于右任 | 임산지林散之 | 모택동毛澤東 | 고이적高二適 |

었다. 운필은 유창하고 절제가 분명하여 대가 필치에 전혀 부끄럽지 않았다.

임산지 서예는 온건한 편에 속한다. 그의 서예가 세상에서 중시를 받은 것은 1973년 1월호 『인민중국』특집 '중국현대서법작품선'에 소개하고서부터이다. 당시 중일국교정상화가 멀지 않아 중일문화교류는 정치적 의미를 띠고 있었다. 그의 대초서 〈모주석사청평락·회창〉은 심사위원들 전원일치로 으뜸을 차지하며 특집 머리에 실렸다. 『인민중국』일문판 잡지가 일본에 전달되자 즉시 일본 서단을 크게 놀라게 하였다. 그들은 중국에 이러한 초서 고수가 있었다는 것은 생각하지도 못하였기 때문에 일본 서단은 고조가 되어 다투어 남경으로 와서 임산지를 찾았다. 이는 그의 예술 인생에서 중대한 전환기였다. 이후 그는 중국 서단에서 '당대초성'이라는 칭호를 받고 국내외에 명성을 떨쳤다.

임산지 해서·행서는 모두 예서 필의가 농후하지만 대초서는 필세를 솜처럼 연결하기 때문에 예서 필법·필의가 크게 약화한다. 그의 대초서는 점과 필획 운필에서 굽은 것을 곧음으로 삼고, 원전에 방절을 띠며, 이 가운데 예서 필세의 완곡한 파동을 함유하였다. 그는 즐겨 장봉의 양호를 사용하였다. 필획은 둥글고 굳세며 파리하면서 긴 별획·갈고리·날획 및 '辶' 등 필획 운필에서 여전히 예서 필의를 나타내었다. 이러한 것들은 그의 대초서가 농후한 문인 서권기에서 고졸하고 천진한 심미를 갖추며 무궁한 맛이 나도록 하였다. 자형·필의·자태는 자못 풍부하고, 용필은 설령 가늘고 예리하게 필봉을 나타내는 곳이라도 힘을 붓끝

까지 도달하도록 하였다. 그의 글씨는 기세가 크거나 작은 것을 막론하고 모두 고도의 이성적 제어를 유지하였고, 필묵 구사 능력은 무르익은 경지에 이르렀다. 특히 먹색의 건습·농담 변화는 그의 붓 아래에서 고금에 둘도 없는 묘한 정취에 도달하였다. 설령 마르고 강한 마찰로 이루어진 공허한 필획이더라도 운필의 절주·운율·자태·필세는 여전히 분명히 찾을 수 있다. 만년에 쓴 대작 대초서는 용필·용묵이 격정적이고 천변만화 변화를 나타내며 광적인 필의가 있다. 그러나 글씨는 단정하고 온건하며, 장법은 가지런하여 여전히 이성적 제어에서 나타낸 것이라 하겠다.

모택동·고이적은 광초서 대가들이었다. 두 사람은 모두 기질·개성에서 글자의 형태는 필세를 따라 변화하고, 작품 전체에 행과 열을 구분하지 않으며 흥에 따라 안배하는 본령이 있었다. 모택동은 일찍부터 초서를 즐겨 썼으나 당시 쓴 것은 모두 소초서로 맑고 수려하며 소탈하였다. 운필은 유창하고 필의·자태는 풍부하였지만 대부분 서로 연결하여 쓰지 않았다. 그의 해서·행서의 자형은 본디 기울고 괴이한 조형을 좋아하였는데, 초서도 예외가 아니었다. 그러나 65세 이후부터 초서에 전념하여 놀랄 만한 성취를 이루었다.

광초서는 표현 형식에서 장법이 가장 어렵고 높다. 행간·자간이 없고 자형과 장법은 모두 격정적인 기복의 변화를 따른다. 성정에 맡겨 필세를 따라 전체적으로 산란한 가운데 가지런함에 도달하여야 한다. 한 글자 혹은 글자 조합들은 독립하기가 어렵고, 서로 모순되면서도 의존하여야 한다. 착종이 복잡하고 또한 통일을 이루는 예술 표현은 고도로 모순된 기본 원리를 체현하고 있다. 이러한 예술 경지는 이성적으로 글씨를 쓰는 이들은 도달하기가 어렵다. 오직 심후한 서예 표현 형식과 기교 공력 기초에서 창작 격정은 모든 것을 잊는 경지에 도달해야 비로소 실현할 수 있다. 이는 창작자의 당시 격정과 천성적 재능 발휘에서 결정된다. 이는 즉흥의 영감을 펴내는 것으로 기이함과 생각할 수 없는 예술적 창작은 하고자 하여도 얻을 수 없다. 그러므로 예로부터 광초서에 마음을 기울인 이는 적은데, 신기하고 정묘한 광초서 걸작이라 일컫는 창작이 더욱 적은 원인이 바로 여기에 있다. 모택동·고이적은 이러한 점에서 개성·기질의 광적인 일면을 충분히 표현하였다. 이는 광초서에 마음을 기울이는 이들의 가장 고귀한 정신적 요소로 이러한 천성을 갖춘 서예가는 예로부터 드물었다.

모택동 서예는 초기·중기에 대부분 해서·해행서·행서를 썼는데, 북비 형태와 예서 필의 표현이 자못 활발하였다. 후기에 초서를 전공한 이후 특히 광초서 필획은 솜처럼 연결하고 한 기운으로 몇 글자에서 심지어 끝까지 쓰기도 하였다. 점과 필획의 구체적 형태 표현은 대부분 솜처럼 연결하는 필세에 복종하며 둥글고 굳센 필획을 나타내었다. 이전 초서는 대부분 전서 필의를 함유하고 있었다. 초서에 뛰어난 많은 서예가들은 겸하여 전서를 배우거나

관심을 가지면서 필획에 대해 깊은 깨달음이 있었는데, 원인은 바로 여기에 있었다. 모택동 서예 예서 필의는 광초서에서 암암리에 표현하였는데, 이는 솜처럼 연결하는 광초서 필세에 제약을 받기 때문이다. 고이적 서예는 더욱 예서 필의를 강조하였다. 그러나 광초서에서는 마찬가지의 제약을 받기 때문에 예서 필의 표현은 암암리에 처리하여 자형은 넓적하고 가로로 향하는 필세를 나타내었다. 예서 필법 영향을 직접적으로 받지 않고 위로 향한 갈고리와 도필은 예서 필의를 법칙으로 삼아 둥글게 전환하고 평평하게 내보내는 필세를 나타내었다.

모택동 소초서 공력은 매우 깊다. 왕희지 등과 진·당나라 초서에서 법도를 취하였다. 그의 〈하신랑〉을 보면, 진나라 사람의 풍격과 법도가 있음을 알 수 있다. 자형은 대부분 넓적하고, 필세는 가로로 향해 운동하였으며, 갈고리·도필은 항상 평평하게 나와 둥글게 전환하여 위로 향하는 예서 필의의 함축적 표현이다. 그의 광초서는 〈채상자·중양〉·〈억진아·유산관〉 등이 대표작이다. 기세는 크고 호방하며, 결자는 필세에 따라 자태를 나타내었다. 장법의 상하좌우는 교차하면서도 서로 범하지 않아 기이하고 묘함을 견줄 수 없다. 용필에서 전자는 정봉·측봉을 섞었고, 점과 필획의 변화는 매우 풍부하며, 별획·갈고리·도필에서 때때로 예서 필의를 드러내었다. 후자의 용필은 전체적으로 파리함에 치우치고 솜처럼 연결하는 운필은 전자보다 심하며, 마른 필치와 굳센 가운데 혼후함을 나타내었다.

고이적은 장초서 연구에 치밀하고 깊은 경지에 들어갔으며 공력도 깊었다. 그러므로 그의 광초서는 때때로 장초서 결구·필법을 함유하였다. 그의 뛰어난 점은 서로 연속하지 않는 장초서 결구와 솜처럼 연결하는 광초서의 강한 필세를 하나의 제재로 융합하였다는 것이다. 그의 광초서는 당나라 사람 광초서 형식미의 규칙과 광적인 정신적 기상을 계승하면서도 당나라 사람 광초서보다 예스러운 필의를 풍부하게 함유하였다. 그는 일찍이 당나라 광초서 대가 회소를 비평하였는데, 이는 회소 초서 필법은 장초서를 위배하여 나온 초서 필법임을 가리킨 것이다. 그러므로 그는 자신의 초서는 장초서에서 나왔고, 장지·황상을 전범으로 삼았음을 분명히 하였다. 그러므로 그는 설령 광초서를 쓰더라도 초서 필법의 기본 원칙을 위배할 수 없었다. 그의 광초서는 이와 같을 뿐만 아니라 매우 성공적이었다. 그의 장초서·소초서는 공력이 매우 깊었고, 오대 양응식 풍격을 좋아하였기 때문에 그의 글씨에는 광기가 물씬거렸다. 그는 성정이 강하고 담력이 뛰어났다. 여기에 심후한 장초서·금초서의 기본 공력이 있었기 때문에 흥취가 극에 달하면 방종하게 광초서를 썼다. 한번 가면 뒤를 돌아보지 않고, 다른 사람들 눈에 보이지 않는 광기는 필묵을 빌려 통쾌하게 쏟아내었다. 광초서 형식은 바로 그의 성정을 펼칠 수 있는 가장 좋은 예술 형식이었다. 그의 광초서 특징의 하나는 장초서를 그 안에서 변화시켜 예스러운 필의가 많다는 것이다. 다른 하나는 성격 원

인으로 인하여 용필은 강건하고 빠른 필세는 신속하고 맹렬하여 모택동 초서의 강하고 부드러움을 조화시킨 것과는 다르다는 점이다. 그의 〈두보시권〉·〈절록삼국지〉 등은 광초서 대표작이라 하겠다.

모택동·고이적 작품에는 더욱 많은 광초서 기상과 장법이 있는데, 이러한 표현 형식은 양응식으로 거슬러 올라갈 수 있다. 행서 결구가 이 가운데에서 조절하는 작용을 하는 까닭에 엄격하게 초서 법칙을 준수할 필요가 없으니 더욱 자유로움을 발휘할 수 있다. 두 사람의 많은 광초서 이미지 행초서는 감히 현대 서단에서 기이한 경관이라 하겠다.

찾아보기

632

후기 1

　탈고할 때 나는 장탄식을 하며 무거운 부담을 내려놓은 것 같다.

　『중국서예 풍격사』는 황무지를 개척하는 연구과제로 어려운 정도는 필자를 몇 번이나 뒷걸음치게 하였다. 이전 사람 성과는 참고할 자료가 없으므로 단지 불을 밝혀 길을 찾아 나아가는 것뿐이었다. 본인의 천학비재로 말미암아 이 책에 존재하는 문제와 잘못된 곳을 면하기 어렵다. 설령 이와 같더라도 필자는 동분서주하면서 역정의 실제 기록을 모색하였기 때문에 최소한 후세 연구자에게 참고를 제공할 수 있을 것이다. 이러한 신념을 가지고 나는 천하고 비루함을 살피지 않고 이 글을 완성하여 바치니, 이론계 선배와 뜻을 같이 하는 친구들은 가르침을 아끼지 않길 바란다.

　이 글은 장절과 강목을 정하고 지금 이미 4년에 이르렀는데, 그사이 많은 시간을 허비하며 각종 관련 자료를 연구하였고, 글을 쓰는 가운데 또한 자신의 학서 경력에서 얻은 체험과 느낌도 삽입하였다. 이 글은 제목을 정하고 원고를 넘기기까지 시종 호남미술출판의 신뢰를 얻었다. 오로지 뜻을 다해 연구하고 글을 쓰기 위해 상당 기간 각종 사회활동과 보수를 애써 회피하였다. 특히 다행스러운 것은 금년 이래 총명한 이의 적극적인 지지와 격려가 있어 나에게 많은 도움을 주었다. 나의 제자들도 적극적이고 열정적으로 여가를 이용하여 번잡한 보조 작업을 분담해 주었다. 때때로 글을 완성하기가 쉽지 않음을 깊이 느꼈고, 또한 진귀한 정의를 느끼며 특별히 이에 덧붙여 적어 하나같이 감사드린다.

<div align="right">徐利明
金陵昉廬에서</div>

후기 2

『중국서예 풍격사』는 1991년 원고를 정하고 1997년 출판하였으니, 원고를 정한 때에서 17년이고 출판에서 지금에 이르기까지는 11년이 지났다. 판매된 지 이미 여러 해가 지났는데 항상 뜻을 같이하는 이들을 만나면 이 책을 구매하고자 하나 얻을 수 없음을 말하여 이번에 재판을 찍어 바람에 응하였다.

십여 년 전 이 책을 쓸 때는 참으로 황무지를 개척하는 작업이었다. 지금 이 책은 서예 창작이론 전개 계통 연구에 따른 기초 성과의 하나이다.

이 책의 초판이 나온 이후 많은 친구와 각 방면 인사들의 칭찬을 받았다. 특히 잊을 수 없는 것은 학계 선배이고 자질이 깊은 풍기용 교수가 편지를 보내 높은 평가를 해 주었고, 남경박물원 이전 원장이며 유명한 문학박사 양백천 교수도 여러 차례 찬양해 준 것이다. 이 번 재판에 서언을 써 주기도 하였다. 이러한 것들은 모두 영원히 기억할 것이고 아울러 깊은 감사를 드린다.

이번 수정 재판은 전체적으로 다시 한번 읽으면서 정력과 시간제한으로 크게 고치지 않고 단지 틀린 글자와 잘못된 도판만 수정하였을 뿐이다. 중요한 것은 제14장을 더한 점이다. 이는 나의 몇 년간 현대서예 풍격 연구에 관련된 새로운 성과이다. 이 부분은 나의 박사학위 논문 「"전예필의"여사백년서법유변"篆隷筆意"與四百年書法流變」(중국사회출판사, 2002) 제4장 제2절에 기초하여 고치고 충실히 한 것이다. 양백천은 이 책 서언에서 내가 다시 속편을 짓길 희망하였는데, 본래 의미는 내가 근현대서예 풍격을 주제로 삼아 제2부 서예 풍격사 전문저서를 희망한 것이다. 정력과 시간제한으로 일시에 완성하기 어렵고, 단지 장래를 기다릴 뿐이다.

<div style="text-align: right">

徐利明

2008년 6월 金陵秦淮河畔石頭城 아래 昉廬에서

</div>

역자 후기

　서예는 문자를 매개체로 삼아 모필로 작가의 성정 · 주관 · 정취 · 수양 · 학문 등을 표현하는 특수 예술이다. 서예의 기본 구성은 용필과 결구이고, 개성 · 지역 · 시대의 한계를 벗어날 수 없다. 한자漢字는 발생에서 변천 과정까지는 자체字體와 서체書體라는 용어를 같이 사용하였는데, 문자학에서는 주로 자체를 사용하고 서학에서는 서체를 주로 사용하였다. 따라서 서예에서는 자체보다는 서체라는 용어가 더욱 마땅하다고 하겠다. 한자의 변천 과정이 끝난 뒤에는 서체의 변천도 끝났기 때문에 이후부터는 서체는 고정되었고 대신에 서풍의 발전이 있었다. 서풍은 크게 개성 · 지역 · 시대의 서풍으로 나눌 수 있다.

　서예사는 넓은 의미에서 보면, 새로운 서풍을 창조한 창신사創新史라고 할 수 있다. 이것의 중점을 이루는 것은 크게 개성 · 지역 · 시대의 서풍을 벗어나지 않는다.

　개성은 성정과 같은 말로 개인의 성격과 본래의 면모를 가리키는 말이다. 성격이 명랑하고 상쾌한 이는 풍격이 대부분 호방하고 웅건하며, 근엄하고 세밀한 이는 공정하고 정갈하며, 침착하고 내성적인 이는 침착하고 함축적이다. 개성은 천자天資 · 기질氣質 등과 같은 선천적인 것이 있지만, 이는 또한 입의立意 · 사승師承 · 인품人品 · 학양學養 등 후천적인 요소를 통해 새롭게 변모할 수 있다.

　지역은 작가가 태어나서 살았던 자연 · 생활의 환경과 처한 지역의 환경이 기질에 영향을 주어 서풍은 지역적 특성을 이룬다. 일반적으로 제주도는 바람이 많이 불고 강하여 때때로 마주하면서 단정하고 온화하며 부드러운 대화로 의사소통을 제대로 할 수 없다. 그러므로 생략하는 말투가 많고 말씨는 크면서도 빠른 특징이 있다. 이를 지역적 서풍에서 보면, 정적인 서체보다는 동적인 서체가 더 어울리므로 제주도 사람은 행초서에 뛰어났다. 전라도는 부드러운 산세와 넓은 토지를 소유하며 비교적 부유한 생활을 유지할 수 있어서 강한 필치보다는 온유하고 유연한 서권기를 나타내는 행서에 뛰어났다. 서울을 비롯한 수도권은 많은 법첩 보급과 금석기의 전통을 이어받아 예서 · 북위서에 뛰어났다. 중국에서 강북 지역은 대

644

부분 넓은 들판이고 사천성은 험악하며, 광서성은 광활하고 강남은 산세가 맑으면서도 수려하다. 그러므로 북방 사람은 기질이 비교적 두텁고 강하며, 남방 사람은 맑고 부드럽다. 이러한 지역 특성이 서풍에 영향을 주어 북파의 글씨는 굳세고 웅혼하며, 험준하고 가파르면서 방정하다. 이에 비해 남파의 글씨는 수려하고 표일하면서 흔들어 끌며, 함축적이고 소쇄하다. 그러나 현재는 교육·통신·교통·정보·문화의 발달로 과거보다 지역적 특성으로 인한 서풍의 변화는 크게 차별성을 나타내지 않고 있다.

시대는 정치·경제·문화·철학·종교·풍속·습관·문예사조 등 각 방면의 영향에 따라 서풍이 달라진 것을 말한다. 한나라 말기에 이르러 전서·예서·해서·행서·초서의 다섯 종류 서체가 정비함에 따라 자체·서체 변천은 끝났지만, 서체는 계속 발전하여 각 시대의 서풍을 이루었다. 서풍은 단순히 순박함과 연미함이 서로 번갈아 변하는 질문삭천質問數遷의 양식에서 벗어나 새로운 세계로 진입하였다. 예를 들면, 상·주나라는 전서, 한나라는 예서, 위·진나라는 초서·행서·해서가 유행하였고, 이후 각 시대는 문인 사대부의 개성적 서풍이 유행하였다. 이를 종합하여 시대 서풍으로 개괄하면, 상·주나라는 질박함을 숭상한 상질尙質, 진·한나라는 기운을 숭상한 상기尙氣, 위·진나라는 운치를 숭상한 상운尙韻, 수·당나라는 법도를 숭상한 상법尙法, 송·원나라는 뜻을 숭상한 상의尙意, 명·청나라는 정취를 숭상한 상취尙趣라 할 수 있다.

이상을 보면, 서예는 비록 작가의 성정을 표현하는 예술이지만, 개성·지역·시대의 한계를 벗어날 수 없다. 서예의 서풍 또한 개성·지역·시대에 따라 달라지고, 이 방면에서 각각 새로운 뜻을 나타내어 창신에 성공한 것이 서예사의 주요 내용임을 알 수 있다. 그렇다면, 이 시대의 서예는 무엇을 중점으로 삼아야 하고, 서풍은 또한 무엇을 지향해야 하느냐는 절실한 문제를 생각하지 않을 수 없다.

문제에 대한 해답은 두 가지 방면에서 찾을 수 있다.

하나는 이 시대의 서예는 무엇을 중점으로 삼아야 하는가에 대한 해답이다. 만약 서성이라 불리는 왕희지가 오늘날 서예 공모전에 참여하였다면, 결과는 어떠할까? 아마도 좋은 평가를 받지 못할 것이다. 왜냐하면, 필법은 법도에 맞을지 몰라도 시대미가 다르기 때문이다. 이를 보면, 이 시대의 서예는 한편으로 옛것을 계승하면서 다른 한편으로는 시대미를 담을 수 있는 새로운 발상과 방법을 모색해야 한다는 것을 알 수 있다. 이에 대해 "서예를 왜 하는가, 누구를 위해 쓰는가, 어떻게 써야 하는가, 무엇을 써야 하는가?"라는 문제와 국한문혼용을 제시하는 바이다. 먼저 서예를 "왜 하는가?"라는 목적을 분명히 한다면 서예를 대하는 자세도 달라질 것이다. 다음은 "누구를 위해 쓰는가?"라는 문제이다. 오늘날 자신을 위해 서예를 하

는 사람은 점차 적어지는 대신에 심사위원이나 남에게 보이기 위해 쓰는 경향이 많다. 다음은 "어떻게 써야 하는가?"라는 문제이다. 만약 "누구를 위해 쓰는가?"라는 문제를 제대로 해결하지 못하면, "어떻게 써야 하는가?"라는 문제도 좋게 해결할 수 없다. 이는 미래 한국서예의 발전을 위해 심각하게 생각해야 할 중요한 문제이다. 마지막으로 "무엇을 써야 하는가?"라는 문제이다. 이는 이 시대의 과제임과 동시에 개인 경지의 역량이다. 그러나 새로운 창신을 위해서는 높은 식견, 넓고 깊은 학양, 자신이 알고 있는 지식을 바탕으로 삼아 분명한 주관을 나타낼 수 있는 담력이 필요하다.

2019년 11월 30일 정년퇴임 전시회에서 국한문혼용을 제창하고, 그 의의를 세 가지로 담았다. 첫째, 국한문혼용은 서예적인 측면에서 다양한 발전을 모색할 수 있다. 둘째, 국한문혼용은 현실성이 있다. 셋째, 국한문혼용은 한국서예의 미래 지향을 위한 것이다. 이를 보면, 국한문혼용 제창은 서예의 다양화를 모색하고 현실성을 갖추면서 미래 지향을 위한 것임을 알 수 있다.

다른 하나는 이 시대의 서풍은 무엇을 지향해야 하는가에 대한 해답이다.

서예는 단순히 문자만 서사하는 행위를 일컫는 것이 아니다. 이러한 행위는 서예가 아니라 붓글씨라 일컫는다. 붓글씨의 주요 목적은 실용이고, 서예는 실용뿐만 아니라 작가의 성정이 담긴 감상과 심미 가치를 갖추어야 한다. 따라서 붓글씨를 잘 쓰는 사람은 선서자善書者라 일컫고, 작가의 성정을 나타내면서 예술미에 중점을 두어 쓴 사람은 서예가書藝家라 일컫는다. 서예의 어려움은 문자를 쓴다는 특수 예술이란 점에 있다. 문자, 특히 한자는 아무나 다룰 수 있는 것이 아니다. 선사시대의 무속인은 문자를 다루면서 절대적 권력을 누렸고, 갑골문 시기에도 정인貞人만 문자를 새겼을 뿐 일반인은 엄두도 내지 못하였다. 흔히 서예는 쓰는 것이고, 그림은 그린다고 한다. 그러나 문자를 제대로 장악하지 못하면, 서예를 쓰는 것이 아니라 그린다고 할 것이다. 이러한 상황에서 작가의 성정을 나타낸다는 것은 말할 것도 없고, 나아가 새로운 서풍의 창조는 더욱 말하기 어렵다. 따라서 이 시대의 새로운 시대미를 담을 수 있는 서풍을 위해 평소 한국서단에 제창하였던 학양·정감이라는 구호와 상정尙情을 제시하는 바이다.

학양·정감은 서예의 기법만 추구하는 것에서 벗어나 글자 밖에서의 많은 학문과 수양을 닦아야 하는 자외공부字外功夫의 중요성과 기계적으로 법도에 맞춰 필획만 쌓아 글자를 이루는 글씨가 아니라 다소 부족하여도 성정이 깃든 정감이 있는 서예를 말한다. 현재는 물질만능주의가 대세이고, 인공 지능의 발달로 바둑조차도 사람이 기계를 이기지 못하는 실정이다. 유튜브에서는 인공 지능을 갖춘 시스템이 붓을 쥐고 글자를 쓰는 장면도 보인다. 그러나

아무리 과학이 발달하여 기계로 도자기를 빚을 수 있어도 옛날 도공이 손으로 빚은 도자기의 멋을 능가할 수 없다. 따라서 이 시대의 서풍은 용필과 결구에서 완전무결한 것보다는 사람의 정감이 깃든 것을 숭상하는 상정尚情으로 나아가야 할 것이다.

이 책을 처음 대하고 신선한 충격을 받았다. 제목과 목차 구성이 체계적이고 합리적이었기 때문이다. 전체를 크게 서체 변천과 개성 풍격으로 나누었고, 서체 변천은 전서·예서·초서·행서·해서의 형성·변천·풍격의 특징을 광범위한 자료를 통해 체계적이고 과학적으로 분석·정리하였다. 개성 풍격은 위·진나라에서부터 근현대에 이르기까지 서예 풍격을 주체로 삼아 자세하게 분석하였다. 주요 대상은 신체서·북조 각석·사경체·'이왕'·'상의'·복고·낭만주의·고전주의·비학·'삼합일' 등이다. 대상이 다양하고, 이에 관한 서예가의 풍격 분석이 합리적이며, 이를 서술한 문장 또한 쉬우면서도 세련미가 있다. 이 책은 중국 서예사는 물론이고 서체·서예가·서예작품·풍격까지 모두 자세히 이해할 수 있는 필독서임이 틀림없다.

남경에서 처음 만난 저자 서리명은 역자와 같은 나이이고, 생일은 조금 빨랐다. 빨간 목도리를 두르고 멋진 바바리에 청바지 차림은 무척 어울렸고 인상적이었다. 만나자마자 형과 동생을 하자면서 친근하였고, 식사도 특별히 남경 특산만 주문하는 세심한 배려도 있었다. 계공의 제자라는 자부심, 학문에 대한 열정, 행초서에 뛰어난 높은 수준, 지략과 재치가 섞인 말솜씨 등이 좋아 오나라 주유를 보는 것 같았다. 정년퇴임 때 한국에 초청하였으나 부인의 병 때문에 오지 못한 것이 아쉬울 뿐이다.

이 책은 중국 사회과학기금에서 선정되어 번역한 것으로 출판을 맡아 주신 학고방의 하운근 사장님과 편집을 맡아 주신 명지현 팀장, 그리고 꼼꼼한 교정을 보아 주신 일향 선생에게 감사드린다.

<div align="center">
붉은 장미꽃이 활짝 핀 것을 바라보며,

청한재에서 곽노봉 쓰다.
</div>

徐利明

男，1954年2月生
文學博士
南京藝術學院教授
博士生導師
江蘇省書法創作研究中心主任

主要研究方向

中國書法（篆刻）史，書法（篆刻）創作理論，書法風格學

主要社會兼職

全國政協委員，致公黨中央文化委員會副主任，中國標准草書學社社長
中國教育學會書法教育專業委員會副理事長，中國書法家協會草書專業委員會副主任
南京印社社長，西泠印社理事

獲得國家級榮譽

首屆"全國中青年德藝雙馨文藝工作者"榮譽稱號(2004)
全國文化名家暨"四個一批"人才(2005)

獲得國家級專業獎項

第一屆中國書法蘭亭獎金獎(2001)，第五屆中國書法蘭亭獎藝術獎(2015)
第五屆全國書法篆刻展"全國獎"(1992)，全國篆刻評比一等獎(1983)

代表性著作

專著《中國書法風格史》，《"篆隸筆意"與四百年書法流變》
主編《書法創作理論研究》，《中國書法通論》，《中國書法全集·86》
譯著《書法與現代思潮》
教材《利明書法教程》，《五體臨帖示範》
作品集《徐利明書法篆刻》

郭魯鳳

別號

鈗肩, 淸閑齋主人, 西園煙客, 杭州外客, 東華居士,
冠岳道人, 落星齋主人, 常安遯夫

文學博士(中文學, 書法理論)
國展審查委員長 歷任
原谷書藝學術賞 受賞
韓國書學硏究所 所長
文化財廳 文化財委員
東方文化大學院大學校 敎授(前)

著譯書

『書藝百問百答』 미진사, 1991

『中國書藝全集』7권 미술문화원, 1994

『어린이 포청천』상하, 미술문화원, 1995

『中國書藝論文選』 東文選, 1996

『中國書學論著解題』 다운샘, 2000

『中國歷代書論』 東文選, 2000

『古書畫鑑定槪論』 東文選, 2004

『鈗肩 郭魯鳳 書論99展』 미술문화원, 2005

『소동파 서예세계』 다운샘, 2005

『서론용어소사전』 다운샘, 2007

『서예치료학』 다운샘, 2008

『畫禪室隨筆』 다운샘, 2012

『商周金文』上下 학고방, 2013

『서예와 중국서단』 학고방, 2015

『서예의 으뜸과 버금』상중하 학고방, 2015

『광초미학』 다운샘, 2016

『서사도구와 일화』 다운샘, 2016

곽노봉 감수, 조수현 지음, 『한국서예문화사』 다운샘, 2017

『비첩』 다운샘, 2017

『서학』 다운샘 2017

도판으로 설명한 『서예기법』 다운샘, 2018

『書藝學의 理解』 다운샘, 2019

『中國書藝史』 다운샘, 2020

『書法論叢』 東文選, 1993

『포청천』상하 미술문화원 1995

『中國書藝80題』 東文選, 1995

『中國書藝美學』 東文選, 1998

『中國書法與中國當代書壇現狀之硏究』 西泠印社(中), 2000

『中國書藝理論體系』 東文選, 2002

『안진경 서예와 조형분석』 다운샘, 2004

『書藝家列傳』 다운샘, 2005

『회화백문백답』 東文選, 2006

『韓國書學資料集』 다운샘, 2007

『인학사』 다운샘, 2011

『서사기법』 다운샘, 2013

『서론』 다운샘, 2014

『서체』 다운샘, 2015

『서예와 권축』 학고방, 2016

『서예사』 다운샘, 2016

『중국서예』 다운샘, 2016

『서예가』 다운샘, 2017

『전각』 다운샘, 2017

『서예와 전각』 다운샘, 2019

『韓國書藝史』 다운샘, 2020

중국서예 풍격사
中國書法風格史

초판 인쇄 2021년 7월 1일
초판 발행 2021년 7월 10일

지 은 이 | 서 리 명(徐利明)
옮 긴 이 | 곽 노 봉(郭魯鳳)
펴 낸 이 | 하 운 근
펴 낸 곳 | 學古房

주 소 | 경기도 고양시 덕양구 통일로 140 삼송테크노밸리 A동 B224
전 화 | (02)353-9908 편집부(02)356-9903
팩 스 | (02)6959-8234
홈페이지 | hakgobang.co.kr
전자우편 | hakgobang@naver.com, hakgobang@chol.com
등록번호 | 제311-1994-000001호

ISBN 979-11-6586-400-2 93640

값 : 52,000원